乐感美学原理体系

AESTHETICS PRINCIPLES
OF PLEASANT SENSATION

祁志祥　著

复旦大学出版社

弁言

《乐感美学》系2014年立项的国家社会科学基金后期资助项目结项成果。2016年由北京大学出版社出版后受到好评,首版三千册销售一空。现修订后易名为"乐感美学原理体系",转由复旦大学出版社出版。本书订正了《乐感美学》一些文字差错,增加了第五编"美育与美学史",调整了全书结构。

借此机会,向读者诸君说明本书写作的几个特点。

一是本书的易名问题。之所以易名,既是为了与以前出版的书名区别开来,也是为了响应"建构中国特色的哲学社会科学话语体系"的时代要求,并回归本书作者当初的学术追求。本来,"体系"是人的认识从知之不多到知之较多、从知之零碎到知之系统的结果和表现,是学术追求的最高境界。1993年,笔者硕士研究生毕业后不久出版《中国古代文学原理——一个表现主义民族文论体系的建构》,就是这方面做出的一个成果。但是,大约20世纪90年代以来,建构体系的努力遭到了否定体系的西方现代学说的挑战。这种学说以海德格尔的存在论为代表。海德格尔的"存在"不同于马克思的"社会存在",他强调主体的存在,否定客体的存在;强调当下的存在,反对永恒的存在;强调个体的存在,否定普遍的存在;强调现象的存在,否定本质的存在;强调感性的存在,否定理性的存在。海德格尔存在论在中国几十年的流行,形成了中国当代哲学-美学理论界的"三去"现象:去本质化,去体系化,去理性化。结果造成了中国当下学术研究的表象化、零散化、碎片化、块茎状。其实,哲学、美学理论工作者是靠理性思辨吃饭的。认识对象是存在自己的本质规定性和特殊运行规律的。认识体系的建构是对事物本质、规律的认识达到一定丰富性、逻辑性的体现,是学者学术成就的最高表现。今天,美学工作者应当坚持马克思主义社会存在学说的唯物论、本质论,反对打着存在论、现象学、阐释学、生成论等旗号的唯心论,理直气壮地追求中国特色的美学话语体系的建构,为与世界对话发出中国学者的声音、传播中国美学思想作出应有的贡献。《乐感美学》原书四编十

四章,修订后为五编十八章,下设若干小节,围绕着"美是有价值的乐感对象"这个核心命题展开,构建了一个借中国传统文化概念"乐感"命名的美学原理体系,更名为"乐感美学原理体系",不仅与时代要求相契,亦符合写作初衷。

二是本书的要义和定位。面对反本质主义导致的美丑不分的审美乱象,本书用中国特色的"乐感"代替"快感",提出"美是有价值的乐感对象"这样一个核心命题。它告诉人们"美"有三个要义:一是乐感性,包括五觉愉快与精神愉快;二是价值性,价值是有益于生命的正能量,价值将美与醉生梦死的娱乐对象区分了开来;三是对象性,美作为有价值的乐感对象,不是离开审美主体独立存在、永恒不变的客观事物,而是处在主客体关系中的动态对象。

美给人们带来的感觉愉快不只局限于视、听觉感官,而且广及味觉、嗅觉、肤觉感官。美是符合价值底线的五觉愉快对象,渗透在人们的衣食住行中。因而,"乐感美学"是"生活美学"。

美带来的快感必须恪守价值原则。价值具有客观事物促进审美主体生命存在的积极意义。"乐感美学"是维护生命的"价值美学""生命美学"。

美作为"有价值的乐感对象",不同的生命体都有各自的"有价值的乐感对象",都有各自的美,只有人能够从人类长远生存的角度,不仅考虑自己的审美需要,而且顾及其他动物的审美需要,追求美美与共,达到共生共荣。所以,"乐感美学"也是"生态美学"。

三是本书各单元的发表情况。有人习惯把写论文与写书对立起来,认为书中的章节不适合发表,其实是似是而非的见解。用写书的整体视野写论文,论文就有了前后左右的照应;用写论文的方式写书,书的每一章节的质量就有了保证,这书就必定是一部好书。本人行走于学术江湖,一路就是这么走过来的,《乐感美学原理体系》自然也不例外。下面是本书各章节稍加改动后作为论文在各种刊物上发表并被转载的情况,备读者一览。

第一章:《"乐感美学"原理的逻辑建构》,《文艺理论研究》2016年第3期;《"乐感美学":中国特色美学学科体系的构建》,《中国政法大学学报》2018年第3期(《社会科学文摘》2018年第6期转载);同名文章还发表于《早稻田大学、厦门大学国际学术会议论文集:日中共同知识的创造》,日本白帝社2018年12月出版。

第二章:《重构:"建设性后现代"方法论阐释》,《学习与探索》2015年第8期(《高等学校文科学术文摘》2015年第6期、中国人民大学《文艺理论》2015年第12期转载);《审美认识中"主客二分"的重新审视与评价》,《辽宁大学学报》2010年第

1期;《互动与二分——中国古代审美主客体关系论及其当下意义》,《人文杂志》2011年第1期。

第三章:《"美学"是"审美学"吗?》,《哲学动态》2012年第9期;《"美学"究竟是什么——与王建疆等人商榷》,《广东社会科学》2012年第5期。

第四章:《论美是有价值的乐感对象》,《学习与探索》2017年第2期;《美的解密:有价值的乐感对象》,《艺术广角》2022年第2期;《"美"的原始语义考察:美是"愉快的对象"或"客观化的愉快"》,《广东社会科学》2013年第5期;《美的特殊语义:美是有价值的五官快感对象与心灵愉悦对象》,《学习与探索》2013年第9期;《新美学视野中的"动物美"观照》,《西部学刊》2014年第6期;《论"动物美感"问题》,《上海文化》2017年第2期。

第五章:《论优美与壮美》,《陕西师范大学学报》2016年第4期;《"崇高"检讨》,《社会科学研究》2015年第2期;《"滑稽"探奥》,《学习与探索》2016年第7期(《美学》2016年第10期全文转载,《中国社会科学文摘》2016年第11期转摘);《论悲剧与喜剧》,《人文杂志》2015年第7期(《中国社会科学报》2015年10月16日转摘)。

第六章:《美在适性:关于美的实质的全新解读》,获上海市社会科学界第十届学术年会优秀论文奖,《上海市社会科学界第十届学术年会论文集》(2012年度),上海人民出版社2012年10月版;《美在适性:关于"美"的本质的全新解读》,《社会科学战线》2013年第6期;《美的原因再思考》,《社会科学》2016年第2期。

第七章:《论形式美的构成规律》,《广东社会科学》2015年第4期;《论内涵美的构成规律》,《贵州社会科学》2014年第3期(《高等学校文科学术文摘》2014年第3期转摘)。

第八章:《论美的愉快性、形象性、价值性》,《文艺理论研究》2013年第3期;《建设性后现代视阈下的美的客观性与主观性问题》,《社会科学》2014年第2期。

第九章:《东西"味美"思想比较研究》,《人文杂志》2012年第6期;《论味觉美及其审美实践》,《中国政法大学学报》2017年第1期;《审美经验中的以香为美》,《江西社会科学》2014年第7期(中国人民大学《美学》2014年第10期转载);《佛教"光明为美"思想的独特建构》,《社会科学研究》2013年第5期(《中国社会科学文摘》2014年第1期转载);《"性感美"刍论》,《社会科学研究》2016年第3期;《论听觉美的双重形态》,《浙江工商大学学报》2017年第5期。

第十章:《自然美新探》,《社会科学战线》2015年第4期;《"社会美"的系统厘

析》,《吉首大学学报》2015年第2期;《日常生活的审美维度》,《中国社会科学报》2017年5月22日;《艺术美的构成分析》,《人文杂志》2014年第10期(《学术界》2014年第11期转摘);《现代艺术对传统艺术双重审美特征的反叛》,《人文杂志》2016年7期。

第十一章:《中国古代南北方文化特色论》,《新疆大学学报》2013年第4期;《风骨与平淡:中国古代文学风格美论》,《社会科学辑刊》2016年第3期。

第十二章:《论美感的本质与特征》,《河北学刊》2015年第4期(中国人民大学《文艺理论》2015年第9期转载)。

第十三章:《论美感心理的基本元素与充分元素》,《社会科学战线》2017年第4期。

第十四章:《直觉、回味与反映、生成——论审美的基本方法》,《人文杂志》2016年第12期。

第十五章:《论美感的结构与机制》,《江西社会科学》2015年第6期。

第十六章:《"美育"的重新定义及其与"艺术教育"的异同辨析》,《文艺争鸣》2022年第3期。

第十七章:《中国美学史书写的历史回顾与得失研判》,《河北学刊》2017年第4期;《新中国"中国美学史"著述的盘点与评估》,《人文杂志》2019年第11期。

第十八章:《中国美学精神及其演变历程》,《文艺争鸣》2020年第1期。

四是关于乐感美学学说的评价。《乐感美学》2016年由北京大学出版社出版后,承蒙不少师友鼓励,对其创新价值和学科贡献给予充分肯定。这里截取部分片段,备本书读者参考。

中华美学学会原副会长、山东大学文艺美学研究中心名誉主任曾繁仁教授认为:"这是一本经过深思熟虑的论著。""本书非常重要的一个特点是具有自己的学术立场和学术观点,论述翔实而富有条理,知识面深广,且有极强的现实针对性。""这是一本给包括我在内的很多学界同仁以反思的论著。"[1]

中华美学学会副会长、复旦大学陆扬教授指出:"祁志祥教授的《乐感美学》煌煌凡60万字,是近年学界少见的美学理论建树大著。""它旁征博引、中西并举,枚举浩瀚资料辅以论证,堪称美和美感研究以及日常生活美学的一部百科全书。"《乐感美学》是"作者酝酿有年、精心打造出来的高牙大纛","别具高格"。"在一定程度

[1] 曾繁仁:《反思·对话·共建:读祁志祥教授的〈乐感美学〉》,《中华读书报》2016年5月25日。

上,我更倾向于视《乐感美学》为一部生活美学的开拓性大著。""在我看来,作者有意无意之间,是完成了一部生活美学的百科全书。"①

美学理论家、上海交通大学人文学院汪济生教授指出:"通观全书,笔者深感有如下几点值得充分肯定。""一、推敲命题,巧破疑难。""二、以史为鉴,精校准星。""三、广谒前贤,平等对话。""四、取舍唯真,博采众长。""五、古典新用,异彩纷呈。""六、锐意出新,严求自洽。"此外,"值得一提的是《乐感美学》的文风:既华彩频现,又质朴实在"。②

哈尔滨师范大学文艺学原带头人冯毓云教授说:"读过不少《美学原理》一类的著作,但当收到祁志祥先生新近出版的《乐感美学》时,还是有眼前突然一亮的感觉。读完这本沉甸甸的美学巨著,心中油然升起了浓浓的敬佩之情:敬佩祁先生以学业为重、追求真理的精神!敬佩祁先生逆解构主义、反本质主义大潮的叛逆勇气!敬佩祁先生在长达六年的岁月中,执着、顽强地建构一种全新的美学理论的壮举!有志者事竟成,以独特范畴'乐感'命名的'乐感美学',自觉地运用了当代国际上最前沿、迄今为止被公认最科学的、最正确的方法论——建构主义思想方法,对古今中外美学乃至心理学、生物学、考古学、文化学、生态学等学科的知识进行了全面的辨析、综合,将之与'乐感'熔为一炉,构建了一种全新的乐感美学原理,必将在中国美学史上独领风骚。""《乐感美学》之所以获得成功,并给人以耳目一新之感,我认为主要源于《乐感美学》的多重建设性向度。""《乐感美学》仿佛美学的百科全书。""一部《乐感美学》,引证材料之丰、论证问题之多、涵盖学术领域之广、辨析反思之锐,是现有很多美学著作少有的,在某种程度上看,也是该著作独具一格的学术风格。"《乐感美学》所论"如此高屋建瓴、游刃有余;如此鞭辟入里、妙语隽言;如此层层剥茧、切中肯綮。自古以来,对'美'阐释就是一道美学领域的'哥德巴赫'猜想,引无数学者竞折腰……祁志祥先生在对'何为美'追问的路上,不畏艰险、锲而不舍地去探寻'美'的真谛,为美学史贡献出别具一格的美学原理!""祁先生是博学博才、豪情灵动的学者,又是一位有责任担当的学者。在建设性美学的路上,他积累多年、探索多年,另辟蹊径,执着追求,为中国美学贡献出具有多重建设性向度的别一样的美学专著。仅就其创新性而言,难能可贵,值得为其点赞!"③

辽宁大学文艺美学带头人高楠教授指出:"《乐感美学》是当代中国美学界的一

① 陆扬:《乐感美学批判》,《上海文化》2018年第2期。
② 汪济生:《当代中国美学前沿的坚实界碑》,《学习与探索》2017年第2期。
③ 冯毓云:《"乐感美学"的多重建设性向度评析》,《中国图书评论》2017年第3期。

部力作,它涉及多年来美学研究的众多方面,对很多有争议的问题都明确地表述且旁征博引地证明自己的看法,它正引发着中国美学界的一次不小的地震,它的震动力量来源于它对于一些几成定论的或争论不休的美学理论的纵深性的爆破。"①"美是什么的追问是美学的抽象之问……这个对象性研究的常识性问题,却在很多美学问题的研究中陷入混乱。混乱的代表性情况便是取消这一抽象之问的合法性,将之推入伪问题之列。这种常识性混乱使祁志祥的美学新作《乐感美学》所发出的美的本质之问获得一种非常识性的理论意义,这成为一种不仅需要功力而且需要勇气的理论突进。""祁志祥把美是什么的抽象之问解答为'美是有价值的乐感对象',旨在通过这一本质解答进一步探寻美的现象背后的那个使美、美感、审美活动得以统一的客观存在。他所坚持的对象性的而非主观规定性的研究立场,他的本质追问的逻辑方法,他的由总而分又由分而总的在美、美感、审美活动之间往来穿越的研究过程,以及他用以研究的广涉古今中外的丰富材料,综合地凝练了《乐感美学》在当下美学研究中举足轻重的学术价值。"②

山东师范大学文艺学带头人杨守森教授指出:"从中外美学史上来看,虽早已不乏由'乐感'角度对美学问题进行的探讨,如作者在这部著作中所引述的亚里士多德所说的'美是自身就具有价值并同时给人愉快的东西';康德所说的'美是无一切利害关系的愉快的对象';车尔尼雪夫斯基所说的'美的事物在人心中所唤起的感觉,是类似我们当着亲爱的人面前时洋溢于我们心中的那种愉悦';李泽厚所说的'凡是能够使人得到审美愉快的欣赏对象就都叫做美'等,但尚乏立足于此的深入系统探讨,有的见解且存偏颇,或不无自相矛盾之处。祁志祥教授则是基于自己的广博阅历,以开放的理论视野、辩证的研究方法,紧密结合人类审美活动的实际,充分翔实地论证了他所提出的'美是有价值的乐感对象'这一美学原理,建构了'乐感美学'这一新的、富有创见性的美学体系。其论断及相关论述,能够更有说服力地揭示美的本质及人类审美活动形成的原因,有助于我们更为深入地认识人类审美活动的奥妙,亦从整体上丰富与完善了中国当代美学理论。"③

温州大学前校长、美学理论家马大康教授指出:"他(祁志祥)呼吁美学应该把握以'重构'为标志的'建设性后现代'方法的精髓,'在解构的基础上建构',而且身

① 孙沛莹、李纲耀:《〈乐感美学〉:美学体系重建的新界碑——"重构美学的形上三维"高端论坛暨〈乐感美学〉研讨会综述》,《黑龙江社会科学》2017年第1期。
② 高楠:《"乐":中国传统美的生成范畴》,《学习与探索》2017年第2期。
③ 杨守森:《美从"乐"处寻》,《上海文化》2018年第2期。

体力行,以其切实的美学建设实绩来实践自己的学术抱负。无论是掌握资料的丰富翔实,还是理论视野的开阔深邃,专著都可谓轶类超群、独步一时。""《乐感美学》以汇集百川的宏大气魄构建了自己的美学新体系,并把理论基点安置在'乐感'上,这确实有力地把对审美和美的思考推向理论前沿,为美学建设作出贡献。同时,它也以其勇于直面富有争议的美学难题并由此引起不同观点间的尖锐冲突,启示我们继续前行,努力探索审美及美的奥秘。"①

陕西师范大学资深教授李西建指出:"重构美学的形上之维,是当代美学建设中具有重要理论价值与现实意义的基础问题。祁志祥教授的《乐感美学》一书提出了'建设性后现代'的方法论概念,并由此出发展开了对美本质的多维论证和美学理论体系的重新建构,为美学界深化该命题作出了富有启发性的探索。"②

西南大学美学学科带头人寇鹏程教授指出:"在中国美学近二十年反本质主义思潮中,祁志祥教授可以说是不为所动,一直坚持建构完善他的'乐感美学'。从他1998年在《学术月刊》第1期发表《论美是普遍快感的对象》以来,这近二十年的时间他一直坚持建构和完善他的'乐感美学',终于在2016年4月出版了他这部厚重的皇皇巨作。这部作品是作者在长期从事中国传统文艺美学研究的基础上,同时对西方古今美学成果的深厚积累基础上的融会贯通之作。"③

中国政法大学人文学院张灵教授指出:"祁志祥教授的《乐感美学》重启美学的形上之思和体系建构是一件克服流俗、勇于担当、敢于付出的学术壮举。""《乐感美学》的一大优点在于其出色践行了冯友兰先生关于为学所言的'照着讲'和'接着讲'这两个环节。本书的'照着讲'可以从两个方面来看,一是,本书是作者几十年来在美学史领域孜孜矻矻、辛勤耕耘做了充分的学术积累、学术梳理的基础上将各种思想精华提炼、酝酿、孵化到一定程度后自然孕育、升华出的思想新果实。""通过长期性、专业性的'照着讲'的工作,为本书自成一家之言、独创美学体系打下了坚实基础。二是,从《乐感美学》的思想内容来看,作者采取了厚积薄发、取精用宏、对已有研究成果'一网打尽'式的吸收。通观全书,500多页的巨著几乎无页不注,且页注一两条的只为少数,页均注释多在五六条以上,而十数条的也满书皆是。""特别令人赞赏的是作者那种'不薄古人爱今人'的学术襟怀。在充分吸纳了经典和前辈学者的思想的同时,还以诚恳、谦逊、细密的态度吸收了自己同辈乃至更年轻学

① 马大康:《从"乐感"探寻美学的理论基点》,《人文杂志》2016年第12期。
② 李西建:《重构美学的形上之维:问题与方法》,《人文杂志》2016年第12期。
③ 寇鹏程:《论"乐感美学"的形而上学性质》,《学习与探索》2017年第2期。

者的新见。这和学界自古就有的文人相轻、崇古轻今、贵远贱近、拉帮结派的流俗陋习适成对比。作者对当代学人成果吸纳的广泛性、包容性形成了一种醒目的学术书写风度。""要之,祁志祥教授新出版的《乐感美学》,在'照着说'的基础上'接着说',在全面综合、继承的基础上进行系统创新,在中国当下的美学研究领域重新开启了美学的形上之思和体系性的建构。这部规模巨大而又扎实缜密的美学新著的面世,堪称中国当代美学原理建设的宝贵收获和美学学科发展史无法忽视的标志性成果。"①

文艺理论家、江西师范大学赖大仁教授指出:"1949年以来,我国学界先后进行了几次美学大讨论,围绕美学研究中的一些基本问题展开探讨,形成了各种不同的美学理论,如认识论美学、实践论美学、存在论美学等。近一时期,学界又展开了美学与审美学之争,从而把当代美学问题的探讨进一步引向深入。祁志祥教授在新著《乐感美学》中,一方面对当代美学问题的讨论进行系统梳理和反思,另一方面也进行了当代美学理论重建的创新性探索,由此引起了学界的关注和讨论。对于这些问题的探讨,无论是'接着说'还是'对着说',都会有益于推动当代美学研究。"②

此外还有一些学者的褒誉,这里不一一列举。

能得到上述名家的热情肯定和高度评价,这对于作者当然是一件令人鼓舞的事情。但他们的评价不能代替读者的判断。

本书到底写得怎样呢?读者诸君是最权威的评判官。

欢迎您的交流与指教,让我们共同助力美学学科理论建设的进步!

① 张灵:《"乐感美学"的"照着说"与"接着说"》,《学习与探索》2017年第2期。
② 赖大仁:《当代美学研究的观念与方法问题》,《人文杂志》2016年第12期。按:以上诸位学者的评论文章,均收入祁志祥主编的《佘山学人的美学建树》,中国政法大学出版社2022年5月版。

目录

弁言 .. 1

第一编 导 论

第一章 绪论：乐感美学原理的逻辑结构 3
一、缘起、方法与学科定义 4
二、本质论：美的语义、根源、规律、特征 7
三、现象论：美的形态、领域与风格 10
四、美感论：本质特征、心理元素、基本方法、结构机制 14
五、美育观与中国美学史观 16

第二章 "重构"："建设性后现代"的方法论阐释 18
一、"建设性后现代"方法的提出及其涵义 18
二、传统与现代并取，反对以今非古 23
三、本质与现象并尊，反对"去本质化" 28
四、感受与思辨并重，反对"去理性化" 36
五、主体与客体兼顾，在物我交融中坚持主客二分 40

第二章 美学：从"美的哲学"到"乐感之学" 49
一、鲍姆嘉通：美学是感觉学、情感学 51
二、黑格尔："美学"是"艺术哲学" 53
三、各国辞典最初对"美学"的定义：研究现实和艺术中的美的哲学分支 56

四、现代"美学"定义的转向：研究审美关系、审美活动的"审美学" ……… 57
五、美学是研究美及其审美经验的哲学学科 ……… 59

第二编　本　质　论

第四章　"美"的语义：美是有价值的乐感对象 ……… 67
一、"美"的基本义项：美是"愉快的对象"或"客观化的愉快" ……… 70
1. 原始语义："凡是一眼见到就使人愉快的东西才叫做'美'的" ……… 70
2. "美"是表示"乐感"的"情感语言" ……… 74
3. 乐感对象之美离不开主体而存在 ……… 77
二、美的完整语义：美是有价值的五官快感对象和心灵愉悦对象 ……… 78
1. 三个值得注意的问题 ……… 79
2. 形式美是有价值的五官快感对象 ……… 82
3. 内涵美是心灵愉快的对象 ……… 87
三、"乐感对象"的不同表述：美是"爱的对象""骄傲的对象" ……… 91
四、"美"的客观标准：乐感的普遍有效性 ……… 93
五、"美"为一切有乐感功能的动物体而存在 ……… 98
1. 人与其他动物喜爱的美之异同 ……… 99
2. 从达尔文到普列汉诺夫：西方美学关于"动物美"的分析 ……… 100
3. 从周钧韬到汪济生：新时期中国学者关于"动物美"的论述 ……… 104

第五章　"美"的范畴：优美与壮美、崇高与滑稽、悲剧与喜剧 ……… 108
一、优美与壮美 ……… 108
1. 优美 ……… 108
2. 壮美 ……… 114
3. 壮美与优美的相似性及其与崇高的区别 ……… 118
二、崇高与滑稽 ……… 119
1. 崇高 ……… 119
2. 滑稽 ……… 133
三、悲剧与喜剧 ……… 147
1. 悲剧 ……… 147

2. 喜剧 ………………………………………………………… 160

第六章　"美"的原因："乐感"源于"适性" ………………………… 167
　一、主观适性之美：对象适合主体之性而美 …………………… 168
　　1. 客观事物适合主体物种本性 ………………………………… 169
　　2. 客体与主体同构共感 ………………………………………… 171
　　3. 从"人化自然"达到"物我合一" …………………………… 173
　　4. 对象适合主体个性而美 ……………………………………… 174
　　5. 对象符合主观目的、对人有用而美 ………………………… 175
　　6. 主客体双向交流，创造对象的适性之美 …………………… 176
　二、客观适性之美：对象适合自身本性而美 …………………… 178
　　1. 物适其性即美的理论揭示 …………………………………… 179
　　2. 适性之美具有多样性 ………………………………………… 180
　　3. 破除人类中心论，走向生态美学 …………………………… 183
　　4. 呼唤自然为美的生命美学 …………………………………… 185

第七章　"美"的规律：有价值的乐感法则 ………………………… 187
　一、形式美的构成规律 …………………………………………… 188
　　1. 单一纯粹 ……………………………………………………… 189
　　2. 整齐一律 ……………………………………………………… 191
　　3. 对称比例 ……………………………………………………… 191
　　4. 错综对比 ……………………………………………………… 194
　　5. 和谐节奏 ……………………………………………………… 199
　二、内涵美的构成规律 …………………………………………… 201
　　1. "理念的感性显现"与"立象以尽意" ……………………… 201
　　2. "灌注生气"与"生气为美" ………………………………… 205

第八章　"美"的特征：愉快性、形象性、价值性、客观性、主观性、流动性 …… 213
　一、美的愉快性 …………………………………………………… 214
　　1. "美的东西就是一般产生快感的东西" ……………………… 214
　　2. 美的事物的愉快性为自身以外的审美主体而存在 ………… 216

 3. 美的愉快性存在于生命体的五觉快乐和精神快乐中 ………… 217
 二、美的形象性 ……………………………………………………… 218
 1. 美是鲜活生动的直觉形象,不是抽象的概念 ……………… 218
 2. 西方美学论"美只能在形象中见出" ……………………… 218
 3. 中国当代美学论著论"美存在于感性形式" ……………… 220
 三、美的价值性 ……………………………………………………… 221
 1. "价值"是相对主体的客观存在 …………………………… 222
 2. "价值"是客观事物中有益于主体生命存在的属性或意义 … 223
 3. 并非所有的快感对象都有价值 …………………………… 225
 四、美的客观性:兼论共同美 ………………………………………… 226
 1. "只有真才美,只有真可爱" ……………………………… 228
 2. 事物使审美主体产生乐感的性质不可混淆抹杀 ………… 228
 3. 某一物种的美不会因其他物种的生命体感受不到愉快就不存在 … 229
 4. "共同美"是美的客观性特征的另一证明 ………………… 230
 5. 美的客观性在审美主体创造的差异美中的体现 ………… 232
 五、美的主观性:兼论差异美 ………………………………………… 233
 1. 美复合着主体的感受与评价 ……………………………… 234
 2. 美作为乐感对象必须由主体的感知来实现 ……………… 235
 3. 同一审美对象在不同的审美主体中会产生不同的审美感受 … 236
 4. 影响审美判断的"主观原因"分析 ………………………… 236
 5. 美的主观性、差异性的合理性与荒谬性 ………………… 241
 六、美的流动性 ……………………………………………………… 244
 1. 美的流动性由美的客观性和主观性决定 ………………… 244
 2. 有价值的乐感对象随个体和时代的不同文化需求而变化 … 246

第三编 现 象 论

第九章 "美"的形态:形式美与内涵美 ……………………… 251
 一、形式美的表现形态 ……………………………………………… 252
 1. 味觉美 ……………………………………………………… 254
 2. 嗅觉美 ……………………………………………………… 279

 3. 视觉美 ··· 291
 4. 听觉美 ··· 305
 5. 肤觉美 ··· 312
 6. 直觉意象美 ··· 328
 二、内涵美的表现形态 ·· 331
 1. 道德美 ··· 332
 2. 功利美 ··· 334
 3. 本体美 ··· 336
 4. 科学美 ··· 339
 5. 情感美 ··· 341
 6. 意蕴美 ··· 342
 7. 想象美 ··· 345
 8. 悬念美 ··· 347
 三、以形式美形态呈现的内涵美 ··· 348
 四、形式美与内涵美的关系 ·· 352

第十章 "美"的领域：现实美与艺术美 ··· 359
 一、现实美及其表现形态 ··· 360
 1. 自然美 ··· 361
 2. 社会美 ··· 379
 二、艺术美及其表现形态 ··· 392
 1. 传统艺术以令人愉快的"美"为特征 ··································· 393
 2. 艺术美的构成元素及双重属性 ·· 397
 3. 艺术题材的美学属性 ··· 400
 4. 艺术创造的美学属性 ··· 406
 5. 现代艺术对传统艺术双重美学特征的反叛 ······················· 418

第十一章 "美"的风格：阴柔美与阳刚美 ··· 437
 一、南方与北方：中国地域文化的审美差异 ······························· 438
 1. "骏马秋风冀北"与"杏花春雨江南" ································· 438
 2. 孔子论"南方之强"与"北方之强" ····································· 440

 3. 唐初：《北史》《隋书》论南北文章、学术不同宗尚 ………… 440
 4. 明代：董其昌论画分"南北二宗"、徐渭论曲分"南曲北调"等 …… 441
 5. 清代中叶：阮元论书分南北派，包世臣对北碑的崇尚 ………… 443
 6. 晚清：刘熙载评点南书北书，康有为论北碑南帖 ………… 447
 7. 近代：梁启超总结"中国地理大势"、刘师培论"南北文学不同" …… 449
 二、"平淡"与"风骨"：中国古代文学风格论 ………… 450
 1. 中国古代美学论艺术风格成因与种类 ………… 451
 2. "风骨"：中国古代诗学的阳刚美 ………… 454
 3. "平淡"：中国古代诗学的阴柔美 ………… 457

第四编 美 感 论

第十二章 美感的本质与特征 ………… 467
 一、"美感"释义及其本质 ………… 467
 二、美感的基本特征 ………… 469
 1. 愉快性与价值性 ………… 469
 2. 直觉性 ………… 477
 3. 反应性 ………… 480
 4. 认知性 ………… 484

第十三章 美感构成的心理元素 ………… 487
 一、美感的基本心理元素 ………… 487
 1. 感觉 ………… 487
 2. 情感 ………… 492
 3. 表象 ………… 496
 二、美感的充分心理元素 ………… 497
 1. 想象 ………… 497
 2. 联想 ………… 502
 3. 理解 ………… 506

第十四章　审美的基本方法 ………………………………………… 509
一、直觉与回味 ………………………………………………… 509
二、反映与生成 ………………………………………………… 512

第十五章　美感的结构与机制 …………………………………… 518
一、结构：分立判断与综合判断 ……………………………… 518
二、机制：审美疲劳与审美时尚 ……………………………… 523
 1. 审美麻木与审美疲劳 …………………………………… 523
 2. 审美新变与审美时尚 …………………………………… 525

第五编　美育与美学史

第十六章　"美育"概念的历史及其涵义辨析 …………………… 533
一、"美育"概念的提出及其在中国教育体系中地位的历史演变 ………… 533
二、现有"美育"定义的局限 …………………………………… 536
三、美育是情感教育、快乐教育、价值教育、形象教育、艺术教育的复合互补 ……………………………………………………… 538

第十七章　中国美学史书写的历史盘点与整体把握 …………… 545
一、如何理解"美学"概念，确定研究范围和重点 …………… 547
二、如何把握"美"及"中国古代美学精神" ………………… 549
三、如何理解中国美学发展的历史分期 ……………………… 556
四、美学史书写中值得处理好的几个技术问题 ……………… 560

第十八章　中国美学精神及其演变历程 ………………………… 565
一、中国古代美学精神的五大基本范畴及其子范畴 ………… 565
 1. 以美为"味"，将美理解为一种快适之感及其对象 …… 566
 2. 以美为"道"，给乐感对象加上价值限定 …………… 566
 3. 以"心"为美，给美加上主体限定 …………………… 567
 4. 以"文"为美：中国古代美学对形式美的兼顾 ……… 567
 5. "适性"为美：对乐感的天人合一心理本质的揭示 … 568

二、中国古代美学精神的演进历程 ··· 569
1. 先秦、两汉是中国古代美学精神的奠基期 ······················ 569
2. 魏晋南北朝是中国古代美学精神的突破期 ······················ 569
3. 隋唐宋元是中国美学精神的复古与发展期 ······················ 570
4. 明清是中国古代美学精神的综合期 ································ 571

三、中国现代美学精神的历史演变 ··· 572
1. 近代：古代美学向现代美学的过渡及其精神新变 ············ 572
2. "五四"时期：现代美学学科的诞生及其新美学精神 ········ 573
3. 从1928—1948年：走向唯物主义客观论美学 ················· 574
4. 20世纪50年代末：中国化美学学派的创立及其美学精神 ··· 574
5. 20世纪八九十年代，实践美学体系的定型与突破 ·········· 574
6. 世纪之交以来，美学的解构与重构 ································ 575

附录：《乐感美学原理体系》关键词词频统计 ································· 577

第一编 导论

（作者：上海交通大学人文艺术研究院教授，上海市美学学会会长祁志祥）

第一章
绪论：乐感美学原理的逻辑结构

本章提要：本章交代本书写作的缘起、方法，阐释美学是美之哲学的学科定义，由此出发，简要揭示由美的语义、范畴、根源、规律、特征构成的美的现象背后的统一规定性，也就是美的本质论要义，分析美的现象的表现形态、存在领域与风格特征，也就是美的现象论，从美感的本质、特征、心理元素、基本方法、结构机制等方面揭示审美论要义，最后概述对美育与中国美学史的看法，呼应本书"美是有价值的乐感对象"的核心命题。

生活中到处充满了美，但"美是什么"却是个千古之谜。从古希腊到20世纪，中外美学家作出了多种探索，提出了多种定义，但因为不尽符合审美经验的检验，并未达成共识。于是学界转而求助海德格尔的存在论和胡塞尔的现象学，走向德里达的反本质主义。"美的本质"被取消之后，"美"的边界也就取消了，"美"与"丑"的界限也就混淆了，这就导致了审美实践中颠倒美丑的种种乱象。发现完全取消本质行不通之后，人们又回过头来，说"本质"不可取消，可以研究，只要不走向"唯本质论"即可。这就叫"本质"而不"主义"。这样也就走向"美本质"的重构。"乐感美学"就是一部试图从美的乐感属性和功能出发，探寻美的真谛、甄别美丑界限、重构美学体系的带着中国印记的新美学原理性专著。

首先，"乐感"是中国传统儒家文化的概念，我们借用过来，指称"美"所引起的五觉快感和精神快乐，防止使用"快感"产生误解。

其次，我们揭示"美"所引起的乐感不是所有的快感，而是快感中的一部分，是有价值的快感。这就把"美"与"娱乐对象"区分了开来，也是为防止"美"异化为"丑"而设定的底线原则。

亚里士多德早已指出："美是本身具有价值并同时给人愉快的东西。"这个定义

揭示"美"的愉快性、价值性和客观性,是西方美学史上最有价值的美的本质定义,遗憾的是被我们的美学原理论著都给忽略了。

再次,我们强调"美"是有价值乐感的"对象"而不是"物质"。"对象"在主体身外,但不是纯客观的物,而是存在于主客体关系中的。笔者对"美"的看法与亚里士多德定义的最大不同,是后者仅仅把美视为一种脱离主体存在的纯客观的物,而笔者恰恰认为美是"有价值的乐感对象"。因而,"美"具有了流动性、相对性。这不仅是对西方现当代哲学、美学关系论的吸收,也是对康德"美的分析"中"快感对象"说的继承。

"美"作为名词,所指对象的本质规定就是"有价值的乐感对象"。

"美的规律"就是"有价值的乐感对象"的创造规律。

对象是不是"美",应看它能否给你带来"有价值的快乐"。

你是不是创造了"美",就看你有没有给社会带去"有价值的快乐"。

艺术之所以是美,不过因为它是以各种艺术媒介创造的有价值的乐感载体。

只要你给他人、给社会送去积极、健康、具有正能量的快乐,你就是"美"的创造者,你就会屡试不爽地得到"美"的评价和赞美。

一、缘起、方法与学科定义

美学之父鲍姆嘉通提出"美学"学科概念时,美学是指"美的哲学"。由于他认为美是"感性知识的完善",所以美学作为美的哲学就成为"感性学"或"感觉学"。但他并没有建构起严密丰富的"美的哲学"体系,所以,"美的哲学"作为"感性学"或"感觉学",尚留下了一片空白。

康德沿着鲍姆嘉通的思路,聚焦"美"的分析,在这方面作出巨大贡献,但他分析的"美"的四大特性其实只是"自由美""形式美"的特征,并不能有效说明"附庸美""道德美"的特征。就是说,在康德关于"自由美"与"附庸美"、"形式美"与"道德美"概念的使用、解说之间,存在着各自为政、互不约通的逻辑矛盾。在"自由美"与"附庸美"、"形式美"与"道德美"之上,"美"的共同属性、特征是什么,尚需人们去继续追寻。

黑格尔研究的"美学"也是"美的哲学"涵义。由于他认为只有艺术中才有美,所以美学就只是"艺术哲学"。黑格尔虽然在"'美的艺术'哲学"的系统建构上作出很大贡献,但由于他认为自然、生活中没有美,因而取消了现实美的研究,使美学研

究的范围缩小在艺术的有限天地内,留下的缺憾也不容否认。

鲍姆嘉通、康德、黑格尔作为"美的哲学"的先驱,奠定了"美学是美的哲学"的学科定义,为19世纪末、20世纪初世界各国辞典的"美学"词条所采纳。20世纪初,在"美学"作为一门新的研究感觉、情感规律的科学学科介绍到中国学界的时候,基本上都持这种看法。如萧公弼1917年在《寸心》杂志上发表《美学》的"概论"部分,指出:"美学者(Aesthetics),哲学之流别。其学'固取资于感觉界,而其范围则在研究吾人美丑之感觉之原因也'。"[①]"美学者,情感之哲学。"[②] 1923年,吕澂出版《美学概论》,指出"美学……实则关于美之学也""美学之研究对象,必为美也"[③]。后人沿着这个思路,从事着"美"的探索,取得了不少成绩。不过,也出现了一些问题,其中最突出的问题是由于误把"美"的"本质"当作纯客观的"实体"和客观世界中存在的唯一"本体",不明白"美"实际上乃是人们对于契合自己属性需求的有价值的乐感对象的一种主观评价,具有动态性,"美"的对象具有一定的多样性和相当的丰富性,不存在唯一的、不变的、终极的"美本体",因而使这种机械唯物论的美学研究走进了死胡同。

当代中国美学吸收了西方解构主义哲学学说和存在论、现象学美学的研究成果,对传统的唯物论美学聚焦美本质研究的缺陷作了清醒的反思和批判,但一味否定美本质研究的合理性,完全取消对"美"的统一性研究的必要性,否定"主客二分"的审美认识方法和美学研究方法,甚至主张用单纯研究审美活动、描述审美文化现象的"审美学"代替作为"美的哲学"的传统"美学",使美学研究变成了"有学无美"、有名无实的研究。只有解构,没有建构;只有否定,没有建树;只有现象描述,没有本质概括;只有知识陈列,没有思想提炼。美学的理论表述因而变得碎片化,没有逻辑体系可言,陷入了另一种误区。这已经引起国内不少有识之士的重新反思。

其实,如果我们不是在形而上学实体论的意义上理解"本质"一词,而是把"本质"视为复杂现象背后统一的属性、原因、特征、规律,那么,"本质"是存在的,不可否定的。否定了它,必然导致"理论"自身的异化和"哲学"自身的瓦解。今天,站在否定之否定、不断扬弃完善的新的历史高度,从审美实践和审美经验出发,在避免机械唯物论缺陷的前提下,对"美"的现象背后的统一性加以研究,在兼顾主客互动的前提下坚持主客二分,并以古今并尊、转益多师的态度,对古今历史上各种美学

① 叶朗总主编:《中国历代美学文库》近代卷下册,高等教育出版社2003年版,第641页。
② 叶朗总主编:《中国历代美学文库》近代卷下册,高等教育出版社2003年版,第643页。
③ 吕澂:《美学概论》,商务印书馆1923年版,第1页。

成果加以综合吸收,不仅可以弥补传统美学关于"美的哲学"建构的不足,而且可以补救解构主义美学的矫枉过正之处,为反本质主义美学潮流盛行的当下提供另一种不同的思考维度。

美学研究的成果更新离不开美学研究的方法更新。笔者借用当代西方后现代学者的概念,标举以"重构"为标志的"建设性后现代"方法,并根据自己的独特理解赋予特殊的阐释,力图贯彻到"乐感美学"理论的建设中。在笔者看来,"建设性后现代"方法的精髓,是传统与现代并取,反对以今非古;本质与现象并尊,反对"去本质化""去体系化";感受与思辨并重,反对"去理性化""去思想化";主体与客体兼顾,在物我交融中坚持主客二分。笔者期望借此为深化美学研究、提升理论水准、更为圆满地解释审美现象提供新的方法论保障。

如前所述,美学研究无法回避"美",而且应当聚焦"美"。"美"的基本性能、特质是什么呢?就是能给生命体带来快乐、愉悦的感觉,也就是"快感"或者叫"乐感"。按照人们常有的理解,往往以为"快感"与官能快乐联系较近、与精神快乐距离较远。提"美"是一种"快感对象",很容易给人造成"美"是官能快乐对象的误解。所以,笔者借用李泽厚提出的"乐感"概念,指称"美"令人愉快的基本性能和特质。"乐感文化"命题是李泽厚于1985年春在一次题为《中国的智慧》讲演中提出的,收录在《中国古代思想史论》中,后来在《华夏美学》中有所发挥。李泽厚津津乐道的"乐感"源于孔子。这种"乐感"既包含无害于生命存在的感官快乐,也包含克制有害的感官快乐的精神快乐,这就是"孔颜乐处":"昔夫子之贤回也以乐,而其与曾点也以童冠咏歌……颜之乐,点之歌,圣门之所谓真儒也。"① 孔子所向往的曾点"风乎舞雩""以童冠咏歌"式的"乐",大抵属于无害于生命存在的感官快乐;孔子所称道的颜回安贫乐道式的"乐",大抵属于有益于生命存在的精神快乐。"美"就是存在于现实和艺术中的"有价值的乐感对象"。

在坚持美学是聚焦"美"的哲学分支这一基本学科定义的前提下,"乐感美学"从"美"的"乐感"性能、特质出发,演绎、推导、剖析、探讨由"美的语义""美的范畴""美的根源""美的特征""美的规律"构成的本质论,由"美的形态""美的领域""美的风格"构成的现象论,以及由"美感的本质与特征""美感的心理元素""审美的基本方法""美感的结构与机制"构成的美感论,力图建构起由"有价值的乐感对象"这一核心观念辐射开来的美学原理体系。

① 袁宏道:《寿存斋张公七十序》,《袁中郎全集》卷二。

二、本质论：美的语义、根源、规律、特征

当下美学侧重于否定"美的本质"，其实在审美实践中，"美的本质"作为美的现象背后的统一性是客观存在的，它通常被表现为"美的语义""美的根源""美的规律""美的特征"。

用必有体。在某个语词所指称的现象、行迹之后，必定有万变不离其宗的本体，这个本体表现为具有稳定性、统一性的语义。"美"的统一语义是什么呢？在日常生活中，凡是一眼见到就使人愉快的对象，人们就把它叫做"美"。美是"愉快的对象"或"客观化的愉快"。这是"美"的原始语义和基本语义，"美"是表示"愉快""乐感"的"情感语言"。不过，是不是所有的快感对象都是"美"呢？显然不是。可卡因、卖淫女等等可以给人带来快乐，但人们决不会认同它（她）们是"美"。可见，"美"不同于一般的乐感对象，而是神圣的价值符号，指对生命有益也就是有价值的那部分乐感对象。这是"美"的特殊语义，也是"美"的完整涵义。

能够与主体构成"对象"关系的是五官和心灵，因此，从"美"所覆盖的范围来说，美是"有价值的五官快感对象"和"心灵愉快对象"。"有价值的五官快感对象"构成"形式美"，"有价值的心灵愉快对象"构成"内涵美"。关于"形式美"，应当注意的是既要防止狭隘化，又要防止泛化。所谓"狭隘化"，即不顾审美实践，从理论家的一厢情愿出发，将形式美局限在视、听觉愉快对象的范围内，而将其他三觉的愉快对象排除在外。事实上，形式美不只是视觉、听觉快感的对象，也是味觉、嗅觉、触觉快感的对象。所谓"泛化"，是将形式美视为给生命体的一切官能带来快感的事物，比如，氧气给呼吸系统带来快感，盐水给病体带来快感，排泄给肛门带来快感。氧气、盐水、排泄之类只是善，而不是美，因为机体在感受快乐的同时，已将引起快感的物质消耗掉，无法构成生命主体感官所面对的快感对象。此外，值得注意的是：目好美色，耳好美声，口好美味，鼻好香气，肌肤好舒适之物，适合主体需要的五官快感对象是美的事物，但超过主体需要、伤害主体生命的五官快感对象就是丑的玩物，所以，形式美只能是"有价值"的五官快感对象。关于"内涵美"，同样值得注意的是，并非所有的心灵乐感对象都是美。一般说来，心灵作为精神的主宰，懂得按照有益于生命存在的理性规范去控制过度的官能快感追求，所以心灵的乐感对象大多体现为美；但心灵如果走火入魔，误入邪道，其乐感对象就不是美，而是面目可憎的丑，如邪教组织者眼中的人体炸弹、恐怖袭击等。所以，即便在心灵乐

感对象前,仍需加上"有价值"的限定。事物因内涵而令人快乐的美,只能是"有价值的心灵乐感对象"。

既然"美"是一种"有价值的乐感对象",那么,只要有感觉器官的生命体都有自己的乐感对象、自己的美,因此,从逻辑上说,"美"就不能只是人类才拥有的专利,它是为一切有快感功能的动物生命体而存在的,就是说,动物也有自己有价值的乐感对象、自己的美。动物感受、认可的美或许与人类认可的美呈现出某种交叉重合之处,但动物认可的美与人类认可的美并不完全相同。不同的物种有不同的物种属性、不同的审美尺度,因而就有不同的乐感对象、不同的美。不仅人类认可的美与其他动物不尽相同,即便不同物种的动物也有不同的美。应当破除传统美学人类中心主义的价值立场和思维模式,站在万物平等的生态立场去审视天下万物,承认物物有美,追求美美与共。在这个问题上,我们既要承认、兼顾其他动物感受的美,懂得认识并按照动物认可的审美尺度设身处地地从事美的创造,在与其他动物之美的和谐共存中追求、发展人类认可的美,也要注重欣赏、研究和创造人类认可的美,使人类生活得更加美好和幸福。

属必有种。"美"是一个属概念,在它下面,还可分解出一系列种概念,诸如"优美"与"壮美"、"崇高"与"滑稽"、"悲剧"与"喜剧"。它们作为"美"所统辖的子范畴,以不同方式与"有价值的乐感对象"相联系,进一步丰富和充实了"美"的属概念。"优美"是温柔、单纯、和谐的乐感对象,特点是体积小巧、重量轻盈、运动舒缓、音响宁静、线条圆润、光色中和、质地光滑、触感柔软;而"壮美"是复杂的、刚劲的令人惊叹而不失和谐的乐感对象,特点是体积巨大、厚重有力、富于动感、直露奔放、棱角分明、光色强烈、质地粗糙、触感坚硬。"崇高"是包含痛感,令人震撼、仰慕的乐感对象,特点是唤起审美主体关于对象外在形象和内在精神无限强大的想象;而"滑稽"是自感优越、令人发笑、有点苦涩的乐感对象,特点是无害的荒谬悖理。"滑稽"分"肯定性滑稽"与"否定性滑稽"。"肯定性滑稽"一般以"幽默"的形态出现,它制造出一系列令人捧腹的荒谬悖理而又无害的笑话,显示出一种过人智慧,令人击节赞赏。"否定性滑稽"以无伤大雅的"怪诞""荒谬"形式,成为人们嘲笑、揶揄的对象,博得不以为然的笑声。"悲剧"原是表现崇高人物毁灭的艺术美范畴,后来也用以指现实生活中好人遭遇不幸的审美现象,是夹杂着刺激、撕裂、敬畏等痛感,导致怜悯同情、心灵净化的乐感对象。"喜剧"原是表现生活中滑稽可笑现象的艺术美范畴,后来也泛指现实生活中具有"可笑性"的审美现象。"笑"有肯定性与否定性之分。歌颂性喜剧产生肯定性的笑,是具有欣赏性、肯定性的笑中取乐对象;讽刺

性喜剧产生否定性的笑,是具有嘲弄性、批判性的笑中取乐对象。

事必有因。"美"对生命主体而言何以成为有价值的乐感对象呢?易言之,美的原因、根源是什么呢?就是"适性"。这个"性",是审美主体之性与审美客体之性的对立统一。一般说来,审美对象适合审美主体的生理、心理需求,就会唤起审美主体的愉快感,进而被审美主体感受、认可为美。对象因适合主体之性而被主体认可为美,包括审美客体适合审美主体的物种本性、习俗个性或功用目的而美,审美客体与审美主体同构共感而美,通过人化自然走向物我合一,主客体双向交流达到心物冥合而美的诸种表现形态。人类具有其他动物所不及的高度发达的理性智慧,因而人类不仅会按照人类主体"内在固有的尺度"从事审美,进而感受对象适合主体尺度的美,而且能够认识审美对象的本质规律,懂得按照"任何物种的尺度"进行审美,承认并感受客观外物适合自己本性的美,从而破除人类中心主义审美传统,走向物物有美、美美与共的生态美学。

成必有道。既然美是"有价值的乐感对象",其成因是"适性",那么,所以成为这些"适性"的"有价值的乐感对象"的法则、规律是什么呢?立普斯曾经指出:美学的任务之一就是"分析确定由美的物象引起之美感性质,又发现物象所以能引起美感之必备条件作用之法则"①。立普斯所说的"物象所以能引起美感之必备条件作用之法则",大约就相当于"美的规律"。"美的规律"实际上乃是有价值的普遍快感法则。形式美的构成法则主要体现为"单一纯粹""整齐一律""对称比例""错综对比""和谐节奏"。内涵美的构成法则主要体现为"理念的感性显现"和"给自然灌注生气"。无论善的理念还是真的理念,要转化为美,必须赋予合适的感性形象。借用黑格尔的话,就叫"美就是理念的感性显现",借用中国古代的话,就叫"立象以尽意"。好生恶死是生命主体的本能欲求。人总是视自己的生命存活以及自然中那些生机勃勃的物象为天地间最大的美。审美主体通过给自然灌注心灵意蕴,赋予无生命的自然物以勃勃生气,并赋予自然物各部分形象的统一性、整体性和有机性等等,通过给艺术品灌注正气、真气以及艺术形式元素之间的阴阳组合,赋予艺术作品以鲜活的生命,这是内涵美创造的另一重要规律。借用黑格尔的话说就叫"生气灌注",化用中国古代美学的话说就叫"生气为美"。对于身体没有毛病、生理没有缺陷、排除了主观情感成见、拥有客观公正的审美心态的主体而言,任何事物只要符合上述规律,就被视为美的对象。

① 转引自吕澂:《美学概论》,商务印书馆1923年版,"绪说"第2页。

物必有类。类是种类、特征。"美"作为"有价值的乐感对象",呈现出哪些特征呢?一是它的愉快性,即美的事物具有使审美主体悦乐的属性和功能。这是"真"与"善"未必具备的,也与使审美主体不快的"丑"区分开来。二是它的形象性。无论美采取什么样的形态,都必须具备诉诸感官的感性形象。形式美中五官对应的形式本身就是直接引起乐感的形象。内涵美的实质是给"真"与"善"的意蕴加上合适的形象。离开了诉诸感官的形象,就无所谓令感官快乐的形式美;离开了合适的形象外壳,"真"与"善"也不会转化为生动感人的"美"。三是价值性。所谓"价值",是有益于生命存在、为生命体所宝贵的一种属性,它的内涵、外延比"真""善"还大。一种非"真"非"善"的对象,比如悦目之色、悦耳之声、悦口之味、悦鼻之香、悦肤之物,也许说不上蕴含什么真理、符合什么道德,但只要为生命所需,不危害生命存在,对生命主体来说就具有价值。无价值、反价值的东西虽然可以带来快感,但却不是美而是丑。四是客观性。事物要能成为"有价值的乐感对象",必须具有"价值"的规定性。有人喜欢吃面包,有人喜欢吃肉包,但没有人喜欢吃霉变的面包。易言之,霉变的面包绝不可能成为美食。美的客观性特征,决定了美的稳定性和普遍有效性,决定了共同美以及普适的审美标准的存在。不能"因为人们在高级审美领域存在着趣味的差异性,就走向相对主义的极端"[①]。五是主观性。"载哀者闻歌声而泣,在乐者见哭者而笑。"[②]美、丑能否得到合适、正确的审美反应,还取决于审美主体特定的心境。美具有客体是否契合审美主体需要,为主体所认同、共鸣的主体性特征,决定了美所产生的审美反应的差异性、丰富性,决定了美的民族性和历史性。六是流动性。事物是否能成为"有价值的乐感对象"不一定由事物自身的属性决定,同时取决于主体是否具备合适的心境,决定了美不是永恒不变的客观实体。比如山珍海味对于"三高"(高血压、高血脂、高血糖)患者来说就绝对不是"美食",等等。

三、现象论:美的形态、领域与风格

大千世界,美的现象琳琅满目、多姿多彩。关于美的现象,美学界有多种划分。笔者综合比较、权衡,将形式美与内涵美划归"美的形态",将现实美与艺术美划归

① 汪济生:《进化论系统论美学观》,北京大学出版社1987年版,第6页。
② 《淮南子·齐俗训》。

"美的领域",将阳刚美与阴柔美划归"美的风格"。

"美"的形态千变万化,总体上可分为形式美与内涵美,用康德的话说就叫"自由美"与"附庸美"。关于形式美、自由美,传统的西方美学限制在视、听觉快感对象的范围内。然而在审美实践中,美不仅是视、听觉的快感对象,也是味觉、嗅觉、触觉的快感对象。由于食、色欲求在人的本能中是最为基本的,因而,与食欲联系密切的味觉美和与色欲联系密切的性感美占有更重要的基础地位。用"美"来指称味觉对象是世界各民族的共有习惯。不仅"美食""美酒""甘美""甜美""鲜美""肥美""美滋滋"等是中国人的常用词语,将至高无上的"涅槃"之美比为"甘露""醍醐"之味是印度佛经的一贯传统,而且在西方的审美实践中,"美"与"味"也是融为一体而言的。如法语的 savoureux,德语的 delikatesse、delikatdainty,英语的 delicacy、delicate、delicious、savoriness、savor、savoury、nice 都有"美味"或"美味的"之意①。当我们将探寻美的触角伸展到味觉快适对象范围的时候,中国传统的美食文化、美酒文化以及美茗文化的美学魅力则得到令人如痴如醉的开显。触觉美又叫肤觉美,因为它联系着肉欲的性感美,过去在美学理论史上讳莫如深。其实,性感美在中外原初的人类历史上存在于各种性崇拜、特别是生殖器崇拜的文化风俗之中。尽管后世的道德文明产生的"不洁""污秽""羞耻"概念遮掩了性感对象为美的真相,随着当代审美实践的世俗化潮流,性感美正在经历着返璞归真的历程。性作为维持人类生命存在和繁衍的不可或缺的元素,在生生为美的美学视野下也重新获得了它的合法性。可以说,只要对个体生命和相关的社会生命没有危害,易言之,只要符合社会的法律规范和道德规范,性快感的对象就有理由被认可为美。食色美之外,嗅觉美与味觉美联系得最为紧密。味觉美往往伴随着嗅之香。美食、美酒、美茗往往口之未尝而鼻已先觉,所以中国古代美学有"妙境可能先鼻观"的说法。人们通常将带来怡人芳香的物质视为嗅觉美。自然界中最典型的嗅觉美是花香。生活用品中最典型的嗅觉美是人们从花香中提炼而成的各种香型的香水。视觉美与听觉美因为距离人的基本的食色欲望最远,所以古来受到西方美学理论的肯定和青睐,不过对它们的探讨尚待深入和细化。视觉美不仅表现为形象美、线条美,而且表现为色彩美、光明美。听觉美表现为自然界的音响美和人工创作的音乐美。人的五觉感官不仅可以各司其职感知外物,而且可以相互联手形成通感美。

① 据笠原仲二:《古代中国人的美意识》原注之三,杨若薇译,生活·读书·新知三联书店1988年版,第11—12页。

在欣赏汉字艺术作品的审美活动中,字面意义唤起的直觉意象美与字内意义传达的所指无关,也属于一种形式美。比如秋瑾"夜夜龙泉壁上鸣"表达的真实用意是每天都在练剑习武,渴望早日杀敌报国,其字面唤起的龙泉水在山涧石壁哗哗流淌的直觉意象即属于形式美。

内涵美指形象附庸着内涵而为美,主要表现为真、善的形象美。真之美即本体美、知识美,善之美即道德美、功利美。此外还表现为情感的物化美、意蕴的象征美以及想象美、悬念美。内涵美总是存在于一定形象之中的。这使它容易与形式美混淆。比如喜庆的红色、尊贵的黄色、宁静的蓝色、温馨的绿色。形式美与内涵美往往同时并存于一个物体中。在这种情况下,形式美只有在确保与内涵美不相冲突的前提下才得以成立。如果对象给五觉带来快感的形式为心灵判断的内涵美标准所不容,就不是美而是丑。决定对象整体美学属性的不是形式,而是内涵。一个事物外表艳丽,但内里丑恶,那么它的整体美学属性就是丑。

无论形式美,还是内涵美,它们既可存在于现实中,也可存在于艺术中,呈现为"现实美"与"艺术美"。"现实美"分为天赋的"自然美"与人为的"社会美"。所谓"自然美",指自然中具有不假人力而令人愉快的那些性质的物象。关于自然美,美学史上存有两种观点。一是认为自然物无美可言,美只存在于艺术中,是艺术的专利。这种观点的代表是黑格尔。另一种观点与此相反,不仅认为自然中有美,甚至认为一切自然物都是美的,所谓"自然全美"。这种观点的代表人物是当代加拿大环境美学家加尔松。平心而论,这两种观点都难以成立,不符合人们的审美经验。按照约定俗成的审美习惯,人们总是把自然物中那些普遍对人有价值、令人愉快的物象称作"自然美"。美不仅存在于艺术中,而且存在于大自然中。自然中既存在令人赏心悦目的物象,称作"美";也存在对人有害、令人不快的物象,称为"丑"。自然物的美,或在于令五觉愉快的对象形式,如花之容、玉之貌;或在于对象形体象征的令审美主体精神愉悦的人格意蕴,如花之韵、玉之神。自然物的形式美源于对象形式天然契合审美主体五官喜好的生理结构阈值,是美的客观性、物质性的雄辩证明。自然物的意蕴美出自审美主体心灵的物化,是美的主观性、象征性的充分彰显。"社会美"是人类生活中人的劳动实践创造的令人愉快的社会现象。"人"是社会生活的中心。社会美首先表现为人物身、心的美。人的形体有美丑之别。作为社会美的人的身体美包括美容美发、健身锻炼等塑造的形体美,人的心灵美包括道德教化、知识武装等塑造的灵魂美、行为美。人的生存主要依赖人类自身创造的劳动成果。劳动成果不仅因满足人的实用需求产生令人愉快的功利美,而且在外观

上日趋满足消费者的五觉愉快而具有超功利的形式美。人类在美化自己的身心、创造兼有功利美和形式美的劳动成果的同时，还通过各种手段美化自己的生活环境，使日常生活日益趋于"美化"。在社会生产力不断提高、科技文明不断发展的时代背景下，"日常生活的美化"是人类追求美好生活的必然结果。

与"社会美"相较，"艺术美"虽然也是人工作品，虽然也可以承载某种功利内涵，但它以虚拟的艺术样式满足读者超实用功利的愉悦需求为基本特征，是以各种艺术媒介创造的有价值的乐感载体。艺术美依据与现实的审美关系呈现为现实本有的"艺术题材之美"与现实中原来不存在的"艺术创造之美"。"艺术创造之美"分为描写现实的逼真美、扬善贬恶的主观美、艺术媒介的纯形式美。艺术反映的现实题材之美虽然参与了艺术美的构成，对读者发生审美作用，但不能最终决定艺术是否具有美。反映美的现实题材如果失真，这种艺术也可能失去美，产生丑的效应。反之，反映丑的现实题材如果惟妙惟肖，这样的艺术作品也可以产生美的效应。艺术是现实生活的反映，各种美丑的现实生活题材都有权利得到艺术反映，但同时，艺术又必须具备有价值的令人愉快的美。在观念艺术、想象艺术的文学、音乐中，题材的丑被观念、想象淡化了，如果艺术创造的逼真美、主观美、纯形式美足够强大，题材丑的效应抵消不了艺术创造之美的快感效应，艺术作品仍然不失其美的特征，所以丑的题材的反映在这类艺术反映中受到的限制较小。在诉诸直观的造型艺术中，题材丑的不快效应相当强烈，容易对艺术创造之美的快感效果形成巨大冲击和抵消，所以这类艺术在反映丑陋题材时应加以淡化处理。艺术既可以因美丽地描写了美的现实题材而锦上添花，获得美上加美的双重快感效果，也可以因美丽地描绘了丑的现实题材而化丑为美，形成"丑中有美"的艺术奇观。西方传统艺术热衷于美的现实题材的美的再现。后来艺术家发现在丑陋的题材上照样可以成就美的艺术杰作，于是突破题材美的限制，致力于创造艺术形象的逼真美、艺术家传达的精神美和艺术媒介组合的纯形式美。无论通过艺术反映的题材美途径，还是通过艺术创造的形象美、精神美、纯形式美途径，令人愉快的"美"构成了西方传统艺术的根本特征。到了西方现代艺术与后现代艺术中，"美"的特征逐渐被消解。首先取消传统艺术钟情的题材美，将题材范围向丑的方面转型拓展。继而取消艺术形象的逼真美、艺术表现的精神美和艺术媒介的纯形式美。于是，令人不快、触目惊心的丑成为西方现代艺术的标志，以"美"为特征的艺术随之消亡。

存在于现实与艺术领域的形式美与内涵美现象从风格上呈现为"阴柔美"与"阳刚美"。"优美"从风格上属于"阴柔美"，而"壮美"与"崇高"美、"悲剧"美在风格

上属于"阳刚美"。"阳刚"与"阴柔"的概念源于中国传统文化。在中国传统文化视阈里,中国南方与北方不同的地理环境决定了不同的审美文化。如孔子分"南方之强"与"北方之强",禅宗分南宗、北宗,《北史》《隋书》论文章学术有南北之别,董其昌论画分"南北二宗",徐渭论曲分"南曲北调",阮元论书分南派、北派,刘熙载论南书、北书,康有为论北碑、南帖,刘师培论南北文学,等等。这种南北方文化的不同,整体上体现为北方重理,南方唯情;北方质实,南方空灵;北方朴素,南方流丽;北方彪悍,南方典雅;北方豪放,南方含蓄;北方繁复,南方简约;北方粗犷,南方细腻。要之,北方崇尚"阳刚"之美,南方偏爱"阴柔"之美。中国古代是一个文官社会、诗歌国度。"阳刚美"与"阴柔美"这两种风格美的追求又体现在中国古代以诗歌为代表的文艺创作与评论中。其中,"阳刚美"凝聚为对"风骨"的推尊,"阴柔美"凝聚为对"平淡"的崇尚。中国传统文艺美学追慕的"风骨"美,是作家以儒家的入世精神、忠贞胸怀,以及炽热的情感、直露的表白、阔大的气象、刚健的力量创造的一种艺术风格,它具有"感发志意"的强大教化功能和席卷人心的巨大震撼力,使人在警醒之中自我检省,焕发出一种激越奋发、积极向上之情。中国传统文艺美学所推崇的"平淡"美,则是作家用道释的精神、淡泊的胸怀、闲静的心态、平和的情感和高超的技巧创造的一种艺术风格,它洋溢着出世的理想,浸润着温婉的情调,饱含着深厚的意蕴,形式朴素自然而又符合美的规律,能够普遍有效地引起读者丰腴的感受和回味,使人在悦乐之中保持镇定和谐。

四、美感论:本质特征、心理元素、基本方法、结构机制

自然与社会、现实与艺术中呈现出形形色色、千姿百态的令人悦目赏心的形式美与内涵美。对此加以感受、体验和欣赏,就是"美感活动",或者叫"审美活动"。由此获得的愉快感受,就是"美感",或者叫"审美经验"。

美作为有价值的乐感对象,逻辑推衍的自然结果是,乐感对象的审美主体未必是人,有感觉功能的动物都可以充当审美主体。这已得到许多生物学、动物学研究成果的佐证。在崇尚物物有美的生态美学大视野的今天,任何囿于传统成见对动物有美感的否定,不仅有害,而且显得不合时宜。当然,我们人类讨论美感,毫无疑问应将审美主体的重点放在人类身上,着力研究人类的审美活动。

人的美感活动是对有价值的乐感对象的感受体验。既然美的本质是"有价值

的乐感对象",美感的本质也就是"有价值的乐感"。首先,美感是一种快乐的感受。正如德谟克利特指出:"大的快乐来自对美的作品的瞻仰。"①这种快乐,不仅包含感觉快乐,而且包括精神快乐。在感觉快乐中,并非像西方传统美学理论所说的,只是"视觉和听觉的快感"②,而是指五觉快感。其次,美感的快乐是符合价值原则的快乐,或者说是价值范围内的快乐。"价值"换句话说即积极、健康、高尚、正能量。"有价值的快乐"即积极的、健康的具有正能量的快乐。正如德谟克利特所说:"不应该追求一切种类的快乐,应该只追求高尚的快乐。"③

愉快性、直觉性、反应性、认知性是美感的基本特征。

美感虽然具有价值性,但作为一种情感反应活动,其表现形态是愉快。所以愉快性是美感的最突出的特征。当然,美感不等于快感,而是有价值的快感。它既包括五觉快感,也包括中枢快感,既悦目动听,又赏心怡神,是一种积极健康的具有正能量的乐感。

直觉性,指美感判断是不假思索的直觉反射。美感的直觉性是由美的形象性决定的。五觉对象的形式美直接作用于人的五官,因契合五官的生理需要,本能性地立刻引起五觉愉快,属于无条件反射。内涵美寄托在特定的感性形象中,以此作用于审美主体的感官,再因条件反射性的精神满足而呈现为直觉判断。

反应性是情感活动的基本特征。美感作为快感活动,不同于意识活动,而属于情感活动。情感是主体对外物的"反应"而非"反映",是主体对外物的"态度"而非"认识",是主体对外物的"评价"而非"意识"。意识的反映活动只是单纯的由物及我的客观认识活动,情感反应活动则是由物及我与由我及物的双向互动,打着强烈的主体烙印。人们对认知对象的认识反映是清晰的,可以明确揭示的,对美的对象的情感反应则是晕染的,说不清理还乱,包含一定的模糊性和巨大阐释空间的。

美感的认知性特征,是指美感虽然是一种直觉性的情感反应、感受体验活动,不同于纯粹的认识活动,但总体上又属于能够反映对象规定性的认识活动,包含真理的品格。那种"好恶无定论""趣味无争辩"的说法是不能成立的。在承认美感活动有"殊好"差异的同时,还必须承认"正赏"的真理性,并向着"正赏"进行审美训练和修养。美是必然地、普遍有效地产生美感的对象。合理的美感就是对人们普遍、必然感到愉快的对象的共鸣与同感。

① 北京大学哲学系美学教研室编:《西方美学家论美和美感》,商务印书馆1980年版,第18页。
② 北京大学哲学系美学教研室编:《西方美学家论美和美感》,商务印书馆1980年版,第32页。
③ 北京大学哲学系美学教研室编:《西方美学家论美和美感》,商务印书馆1980年版,第18页。

美感构成的心理元素有哪些呢？美的形态不同，美感的心理元素也不同。对形式美的感受主要体现为感觉、情感、表象，对内涵美的感受则在感觉、情感、表象之外，还要加上想象、联想、理解。感觉、情感、表象是美感的基本元素，想象、联想、理解是美感的充分元素。没有想象、联想和理解，美感活动照样可以发生；加上想象、联想和理解，美感活动将更为丰富深刻。

美感活动中的基本方法是什么呢？是"直觉"与"回味"相结合、"反映"与"生成"相结合的方法。与形式美与内涵美相应，审美方法就呈现为对形式美的"直觉"方法与对内涵美的"回味"方法。用"直觉"的方法对待内涵美，无疑不能充分领会其奥妙；用"回味"的方法对待形式美，会陷于牵强附会。美感活动是客观认识活动与主观创造活动的辩证统一。作为客观认识活动，美感活动是由物及我的、对客观对象审美属性的忠实反映活动；作为主观创造活动，审美活动是由我及物的、对审美对象的审美价值的创造生成活动。因此，美感把握审美对象的美，必须兼顾"反映"的方法和"生成"的方法。

美感中审美判断的结构是怎样的？对事物的审美判断可分为"分立判断"与"综合判断"。"分立判断"指分别着眼于审美对象的形式因素或内涵因素作出的审美判断。"综合判断"指综合审美对象的形式和内涵对事物的整体审美属性作出的审美判断。在对事物整体属性的综合审美判断中，关于内涵的审美判断起主导、决定作用。

从审美的心理机制上看，审美反应的兴奋程度与审美刺激的频率密切相关。当审美主体反复接受审美对象强度、容量同样的刺激的时候，审美反应就逐渐弱化，从而产生"审美麻木"，直至"审美疲劳"，从而走向对"审美新变""审美时尚"的追求。美感的心理历程，就是在总体保障审美对象与审美主体生命共振的大前提下，不断由"审美常态"走向"审美疲劳"，再走向"审美新变"，回归"审美常态"的循环往复过程。令人激动不已的美感就处在审美主体与审美对象既不失和谐共振，又生生不息、光景常新的创造洪流中。

五、美育观与中国美学史观

美育是美学原理在实践中的应用，也是美学原理研究的旨归。美育是关于"美"的教育，所以称"审美教育"。有什么样的美本质观，就有什么样的美育观。美涉及情感，所以美育是情感教育；美涉及快乐，所以美育是快乐教育；美关乎价值，所以美育是价值教育；美存在于形象中，所以美育是形象教育。艺术是用视听觉媒

介创造的有价值的乐感载体,是人类创造的最为集中强烈的美,所以,美育是艺术教育。综上而言,"美育"是"情感教育""快乐教育""价值教育""形象教育""艺术教育"五者的复合互补,其中最重要的两个核心选项是"快乐教育"与"价值教育"。"艺术教育"充其量是"快乐教育"与"价值教育"的特殊方式。易言之,"美育"是美的辨别、欣赏和创造教育,是以形象教育为手段、以艺术教育为载体,陶冶人的健康、优雅情感,引导人们追求有价值的快乐,进而创造有价值的乐感对象或载体的教育。

如果将李泽厚出版于1981年的《美的历程》[①]视为最早的源头,关于"中国美学史"的书写已走过40多年的历程,迄今已出版了十多种著作。它们有写神型的,也有写骨型的,还有写肉型的。有的出自一人之手,有的是出自众人合作的集体项目。40多年来,美学观念及美学研究方法发生了很大变化,中国美学史也出现了多种不同的写法,笔者是其中的作者之一。在研判比较各种写法得失的基础上,独立完成了《中国美学通史》(人民出版社2008年版)、《中国现当代美学史》(商务印书馆2018年版)、《中国美学全史》(上海人民出版社2018年版)。在我看来,一部成功的中国美学史不应是美学资料的串联堆砌,而应是中国美学精神的逻辑运行史。透过林林总总的材料,提炼其背后的美学精神,追踪其运行轨迹,辨析其时代特征,是中国美学史研究应该承担的真正使命。什么是中国美学精神?这首先涉及对"美学"的理解。美学是"美的哲学"。美是"有价值的乐感对象"。中国古代美学精神,就是中国古代文化中关于什么是有价值的乐感对象的思考。它们表现为以"味"为美、以"意"(包括"心")为美、以"道"为美、以"文"(包括"象")为美、以"适性"为美的复合互补。中国古代美学史,就集中体现为上述五大美本体范畴的运行史。先秦两汉是中国古代美学精神的奠基期,六朝是中国古代美学精神的突破期,隋唐宋元是中国古代美学精神的反拨与发展期,明清是中国古代美学精神的综合期,近代是中国古代美学精神向现代美学精神的过渡期,"五四"是现代美学学科和美学精神的诞生期,1928年之后至1948年是主观论美学精神向唯物论美学精神的转型期,20世纪50年代末是马克思主义美学精神建构期,20世纪八九十年代是实践美学思想体系的定型与突破期,世纪之交以来是美本质的解构与重构时期。在中国美学史的古今梳理中,"美是有价值的乐感对象"的理论观点得到了呼应和验证。

① 李泽厚在《中国美学史》第一卷后记中说明:"在1978年哲学所成立美学研究室讨论规划时,是由我提议集体编写一部三卷本的《中国美学史》,因为古今中外似乎还没有这种书……室内、所内的同志和领导都欣然赞成,积极支持,把它列入了国家重点项目,并要我担任主编。""为了写作此书,我整理了过去的札记,出了本《美的历程》。"

第二章
"重构":"建设性后现代"的方法论阐释

本章提要:"建设性后现代"早先是由美国学者格里芬提出的方法论概念。有感于现代美学及否定性后现代理论自身的解构主义、虚无主义等缺陷,它主张"在解构的基础上建构",也就是德国美学家韦尔施所说的"重构"。笔者对此加以借鉴,标举以"重构"为标志的"建设性后现代"方法,并根据自己的思考赋予独特的阐释,力图贯彻到"乐感美学"原理的建构中。笔者倡导的"建设性后现代"方法论继承马克思主义的唯物辩证法,主张传统与现代并取,反对以今非古;本质与现象并尊,反对"去本质化""去体系化";感受与思辨并重,反对"去理性化""去思想化";主体与客体兼顾,在物我交融中坚持主客二分。笔者期望借此为探寻美的真谛、深化美学研究,更为圆满地阐释审美现象提供方法论保障。

一、"建设性后现代"方法的提出及其涵义

美学上的所谓"建设性后现代",是一个与"否定性后现代"相对的概念。而"后现代"又是相对于"现代"与"传统"而言的概念。

所谓"传统"美学,约相当于柏拉图、亚里士多德到鲍姆嘉通、康德、黑格尔这段时期的美学。这是一个"逻格斯中心主义"的时代,以崇尚理性和形而上学、追问实体性的本质论、坚持客观主义现成论和主客二分的认识方法为特征。

所谓"现代"美学,指从柏格森、尼采、叔本华、波特莱尔到胡塞尔、萨特、海德格尔等人这个约一百年左右的美学,以解构"逻格斯中心主义"、崇尚非理性和形而下的现象学、虚无主义的本质论、坚持主观主义的存在论和生成论以及主客合一的认识方法为特征。它们的价值时下被高估,缺陷倒是被忽视。牟宗三曾经批判:"如胡塞尔、海德格尔、维特根斯坦都是纤巧。这些人的哲学看起来有很多的妙处,其

实一无所有。他们的哲学在论辩的过程中有吸引力,有迷人的地方,但终究是不通透的,故这些思想都是无归宿、无收摄的。"① 雅斯贝尔斯也曾一针见血地指出,对于海德格尔的存在论,"事实是没有人能够声称,他懂得了海德格尔所谈的那个存在是什么。""海德格尔的思想本身就是存在:一切都围绕着它谈,指向它,但并达不到它。"②

后来进入"后现代"美学。"后现代"是一个极为复杂的概念,大体上可分"否定性后现代"与"建设性后现代"两种情况。"否定性后现代"指否定一切、解构一切。在这一点上,它与"现代主义"并不矛盾,方向一致,而且走得更加极端。关于否定性后现代与现代主义思潮反叛古典传统的一致性,法国后现代思潮理论家利奥塔曾经揭示:"现代性在本质上是不断地充满它的后现代性的。""和现代性正相反的不是后现代,而是古典时代。"③ 美国后现代理论家哈桑认为,后现代性的根本特征之一是不确定性,由此导致了模糊性、间断性、弥散性、多元性和游戏性等一系列解构而不是建构的特征④。美国后现代学者卡胡恩概括说,批判本原、肯定浮浅的表层现实,批判统一、崇尚现象的多元,批判超验、强调范式的内在性和主体的生成性是后现代主义的几个主题,不过同时,后现代主义又批判在场、否定直接当下的经验在认识中的作用⑤,呈现出与前述主题无法统一的矛盾。而逻辑上的矛盾性,正是后现代理论的一大特征。正如陆扬指出的那样:"后现代反传统、反理式、反本质、反规律,一路反下来是必然使它自己的传统、理式、本质和规律如堕五里雾中,不知所云。"⑥ 这里说的"后现代",实际上都是指"否定性后现代",它是"后现代"思潮的主体部分,以利奥塔、德里达、福柯、拉康等人为标志,代表人物众多。否定性后现代理论只有否定,没有建设;只有解构,没有建构;只有开放,没有边际。因此,"它就不具有任何定性,这样的事物也就不成其为特定的事物,而只能归之于虚无"⑦。所以否定性后现代理论就由否定性、解构性、矛盾性、不确定性最终走向虚无主义。按照科学哲学家托马斯·库恩的说法,一个领域的范式被废除了,而在同时并未以新的范式取而代之,那就意味着该领域本身的废弃。"这样一

① 牟宗三:《中西哲学之会通十四讲》,上海古籍出版社 1997 年版,第 435 页。
② 萨弗兰斯基:《海德格尔传》,靳西平译,商务印书馆 1999 年版,第 516 页。
③ 《后现代性与公正游戏:利奥塔访谈、书信录》,谈瀛洲译,上海人民出版社 1997 年版,第 154 页。
④ 陆扬:《后现代文化景观》,新星出版社 2014 年版,第 35 页。
⑤ 陆扬:《后现代文化景观》,新星出版社 2014 年版,第 37—38 页。
⑥ 陆扬:《后现代文化景观》,新星出版社 2014 年版,第 36 页;另参第 121 页。
⑦ 陈伯海:《生命体验与审美超越》,生活·读书·新知三联书店 2012 年版,第 138 页。

来,Aesthetics(不管作为'美学'还是'审美之学')将全然不复存在,'美学终结'的丧钟就要敲响了。"①

"建设性后现代"理论有感于现代美学及否定性后现代理论自身的矛盾及其极端主义、虚无主义缺陷,主张"在解构的基础上建构"。"建设性后现代"概念早先由美国学者格里芬提出,"到了1970年代,建设性后现代主义理论流派开始在美国兴起,其主要代表人物是小约翰·科布和大卫·格里芬等。他们从怀特海的过程哲学出发,通过对现代性的质疑以及对否定性后现代主义中的怀疑主义和虚无主义的批判,提出了一套兼具批判性和建设性的新的哲学思想体系。其中后现代整体有机论、后现代生态文明观以及后现代创造观等,被视为该体系的三大理论支柱"②。格里芬指出:"建设性或修正性的后现代主义是一种科学的、道德的、美学的、宗教的和直觉的新体系。它并不反对科学本身,而是反对那种允许现代自然科学数据单独参与建构我们世界观的科学主义。"③德国后现代美学家韦尔施以美学的"重构"实践呼应了"建设性后现代"的主张。韦尔施以美学论著《重构美学》著称于世。"在后结构主义和解构主义之后,美学将如何存在?传统美学三人问题即审美客体(美的本质)、审美主体(审美心理)和艺术原理,在后现代思潮之后已无以为继,由此如何拯救美学?韦尔施的主张值得期待。"④韦尔施是如何"重构美学"的呢?首先根据当代日常社会生活不断美化的现实,分析了当代审美文化现象,指出美学研究的范围不能仅仅局限在艺术中,应扩展到日常生活的审美现象中。"在传统美学的三大块即美与真、美与善和艺术哲学解体之后,我们如何言说美学?美学如何面对当代文化现实?"⑤韦尔施总结说,出路就在处理美与真(审美客体)的关系时确认审美图像的虚拟化、在处理美与善(审美心理)的关系时确认感性意志的基础地位、在处理美学研究范围时确认人们日常生活中的愉快经验被研究的合法性。韦尔施提出的立足于解构之上建构的"重构"主张具有走出现代美学和否定性后现代美学局限的方法论启示意义。1967年,英国美学家奥斯本在《美学与艺术》一书中指出:现代解构主义美学全盘"否认美学的系统性",否认"给……'艺术'或'美'等下定义的必要性和价值",是"有点武断的"⑥。英国美学协会前主席卡里特

① 转引自齐安·亚菲塔:《西方现代艺术:失去范式的文化误区》,《学术月刊》2009年第9期。
② 李丽纯:《建设性后现代主义理论》,《学习时报》2010年3月10日。
③ 李丽纯:《建设性后现代主义理论》,《学习时报》2010年3月10日。
④ 章辉:《论韦尔施的后现代美学思想》,《上海交通大学学报》2008年第3期。
⑤ 章辉:《论韦尔施的后现代美学思想》,《上海交通大学学报》2008年第3期。
⑥ 奥斯本:《二十世纪的美学》,《美学与艺术评论》第二集,复旦大学出版社1985年版,第441页。

说得好:"被归之为所有美的事物的美,完全不是一个多义的名称,而是一种同一性,它能够在美的所有实例中,被作为不同于例如道德这另一种同一性的因素而辨认出来。"①因此,斯特劳逊主张:"我们应为一种已被清洗过的形而上学保留一块地盘。"②当代美国分析美学家肯尼克提醒人们:"在一些差异悬殊的艺术品之间寻求相似的努力都颇有成效。"③当代以色列艺术理论家亚菲塔对陷入"恶搞"的西方现代艺术极尽批判之能事。他指出:现代主义艺术活动"只是解构,没有建构;只是拆解,没有联接。而任何艺术品都必定是解构和建构、拆解和联接的辩证统一体,是一种阴和阳的统一体。"④"旧秩序毁了,却没有新秩序去占领腾出来的地方……就是因为这个原因,艺术陷入了散漫不堪的境地。""现代主义不过是一场伪革命。"⑤韦尔施、奥斯本、卡里特、亚塔菲等人虽然没有被贴上"建设性后现代"的标签,但他们批评一味否定,坚持有所肯定、概括,主张在解构的基础上有所建构的态度与格里芬的主张是一致的。

另一方面,以全盘"解构"著称的那些"现代"或"否定性后现代"学者在实践中也是不得不有所建构的。阎嘉分析:"所谓'解构',已成了后现代的典型特征。解构主义者所针对的目标是所谓'元叙事'或'元话语',它们多半是将传统的文学理论与批评当作出发点或理论诉求的'理论预设'……然而,我们时常可以发现,'解构'成了一些理论家和批评家的策略,即借'解构'之名来张扬自己的观点和立场。""当我们认真阅读那些解构'大师'们的著作时,实际上可以发现一个确凿的事实:他们在对既有理论和观点进行解构时,同时也在建构自己的观点和理论。""我们不能被他们表面上的姿态所迷惑。"⑥比如利奥塔一方面解构理论的宏大叙述,另一方面又拥有一种普遍性的框架和宏大的理论叙述。佛克马指出:"利奥塔的关于一切宏大叙述均已终结的似是而非的宏大叙述,显然不能令人信服。"⑦波普尔一方面拒绝一切"是什么的问题",另一方面又提出"修改了的"本质观:"虽然我们不能够用普遍的规律去描述这个世界的终极本质,但是我并不怀疑:我们可以越来越深刻地探索世界的结构,或者也可以说探索那越来越具有本质性的,或越来越有深

① 卡里特:《走向表现主义的美学》,苏晓离、曾谊、李洁修译,光明日报出版社1990年版,第24页。
② 斯特劳逊语,转引自查尔斯沃斯:《哲学的还原:哲学与语言分析》,田晓春译,四川人民出版社1987年版,第201页。
③ 蒋孔阳主编:《二十世纪西方美学名著选》下,复旦大学出版社1988年版,第122页。
④ 齐安·亚菲塔:《西方现代艺术:失去范式的文化误区》,《学术月刊》2009年第9期。
⑤ 均见齐安·亚菲塔:《艺术对非艺术》,王祖哲译,商务印书馆2009年版,第9页。
⑥ 阎嘉:《21世纪西方文学理论和批评的走向与问题》,《文艺理论研究》2007年第1期。
⑦ 佛克马:《走向新世界主义》,广西师范大学出版社《东方丛刊》1999年第1期。

度的世界属性。"①海德格尔以反对传统的形而上学实体伦著称,但另一方面,他也承认:"形而上学属于人的本性。"②对形而上学的"整体性"追求表示理解:"形而上学就是一种超出存在者之外的追问,以求回过头来获得对存在者之为存在者以及存在者整体的理解。"③这就从实践上否定了"否定性后现代"极端的虚无主义主张,确认了"建设性后现代"概念的成立。

在中国学界,有不少学者也在反思以解构主义为特征的现代美学及否定性后现代美学的得失,探寻着如何在解构的基础上重构的美学出路。这些学者有钱中文、童庆炳、陆贵山、王元骧、陈伯海、张玉能、赖大仁、阎嘉、李西建等。比如张玉能批评解构主义美学的致命缺陷:"割裂了实践中事物及其意义的确定性和不确定性的辩证关系,从而走向了绝对不确定性的泥淖而不能自拔。"④赖大仁指出:"从当代文论界的整体情况来看,似乎人们更容易产生质疑与'解构'的冲动,而难以燃起探究与'建构'的热情。""我们的当代文论自身究竟应当如何建构?在什么样的理论基础上建构?围绕哪些基本问题进行建构?以及站在什么样的理论立场和用什么样的价值观念进行建构?这一系列的问题似乎都不甚明确,更难以达成理论界的'共识'。"⑤"从理论的创造、生成及深化的角度看,解构文论在中国学界所得到的实质性拓展并不令人乐观","无法完成'破'中有'立'的理论革新任务,因而也无力引导中国文论走向未来"。"解构之后重审文艺学的本体论问题,是一个关乎中国文论建设的基础性工作,也是该学科研究的元命题。"⑥陆贵山先生提出:"应当解构即解构,应当建构即建构。建构必须解构,解构必须建构。解构的目的是为了建构。解构与建构是一个持续发展、不断螺旋式上升的过程。"⑦如何重构呢?钱中文先生指出,就是在反对"本质主义"的前提下从事"本质"研究。"本质主义"是一种"自我定义为永恒真理的教条主义思维方式,它把预设的东西都当成亘古不变的真理",而必然"导致思想僵化"。但反对"本质主义",未必等于取消对事物本质的研究,因为本质研究可以"揭示现象后面隐蔽着的最具特性、确定现象性质的因素",

① 戴维·米勒编:《开放的思想和社会——波普尔思想精粹》,张之沧译,江苏人民出版社2000年版,第170页。
② 海德格尔:《路标》,孙周兴译,商务印书馆2000年版,第140页。
③ 海德格尔:《路标》,孙周兴译,商务印书馆2000年版,第137页。
④ 张玉能、张弓:《解构主义文论与中国当代文论建设》,《江西社会科学》2008年第9期。
⑤ 均见赖大仁:《当代文论研究:反思、调整与深化》,《文艺理论研究》2013年第3期。
⑥ 均见李西建:《解构之后:重审当代文艺学的本体论问题》,《陕西师范大学学报》2009年第1期。
⑦ 陆贵山:《本质主义解析与文学理论建构》,《文学评论》2010年第5期。

"是人的高级认识能力的表现"①。应当从事本质研究,但不要绝对化。这些学者的主张,不妨视为对"建设性后现代"方法论丰富的研究成果。

本书试图以"建设性后现代"的方法来"重构"美学原理体系。笔者倡导的"建设性后现代"方法论,从马克思主义的唯物辩证法中吸取精髓,依据鲜活的审美实践,否定和扬弃传统美学、现代和后现代美学各自的缺陷,继承和择取传统美学、现代和后现代美学各自的合理成分,在解构基础上重构,在批判基础上建设,在否定基础上肯定,力图使理论能够更为圆满地解释和说明审美现象。具体说来,"建设性后现代"方法就是古代与现代并取,本质与现象并尊,思辨与感受并重,实在论与生成论结合,主客二分与物我互动兼顾,以美是一种"有价值的乐感对象"为理论原点,按逻辑与实证相结合的原则,来重构一个以"乐感"为标志的新美学原理体系,为人们认识美的奥秘、掌握美的规律、指导审美实践、美化自我和社会提供切实可行的理论指导或参考。

二、传统与现代并取,反对以今非古

任何成功的建构都建立在对既有成果的继承基础之上。当本书试图建构一个新的乐感美学原理体系的时候,它所要继承吸取的成果到底应该是现代美学成果,还是应该包括古代美学成果呢?答案不言而喻,那就是中外古今的成果同等尊重。化用古代诗句的说法就是:不薄古人爱今人,转益多师是吾师。

美学研究发展到今天,积累了大量研究成果。关于古往今来美学研究的阶段特征,陈伯海先生有一个精辟概括:"古代美学是'有美无学',近代美学属'有美有学'","现代美学恰成了'无美有学'"②。从世界观、本体论、方法论方面看,陈先生所说的美学研究的三阶段,约相当于笔者所说的"传统"与"现代"两个阶段。即从"古代美学"到鲍姆嘉通为代表的"近代美学",可合称为"传统美学"阶段。这是坚持唯物论的世界观、追寻普遍不变的美本质、应用主客二分的方法论建构美学原理体系的阶段。此后的"现代美学"则是坚持存在论的世界观、否定普遍永恒的美本质、应用主客交流的方法论解构美学体系、对美学理论进行散点阐述的阶段。它们都是为了更好地解释自己经验和观察到的审美现象。它们各有道理,值得兼尊并

① 钱中文:《文学理论:求索与反思》,中国社会科学出版社2013年版,第30页。
② 陈伯海:《生命体验与审美超越》,生活·读书·新知三联书店2012年版,第6页。

取；也各有缺失，所以"传统美学"遭到"现代美学"的反叛，"现代美学"又遭到"建设性后现代美学"的反拨。"建设性后现代美学"依据"传统美学"与"现代美学"各自的得失，不偏一端，既重视择取现代美学的合理成分，也注意继承古代美学的丰厚资源。学说有先后，理论有新旧，成果有古今，但价值无高下。它们总是从某一角度、某一层面阐释了审美现象，揭示了审美经验，不能简单以为新的总比旧的高明，甚至以为现代美学一切皆好，传统美学均不足观。20世纪初，中国学界盛行进化论，以为新的必定胜过旧的，年轻的必定胜过年老的，结果闹出笑话。当下中国美学界流行一种"厚今薄古"甚至"以今非古"的风潮，如不加以纠正，势必再次贻笑于后人。

美学史上后来的学说大多是在不满前人不足的基础上提出来的，后来又被别人的新说所否定和超越。在中华人民共和国美学研究的历史上，曾经历过笃信唯物论、笃信实践论、笃信车别杜①、笃信康德黑格尔的阶段。后来发现，任何一种过分笃信都失之偏颇。时下又笃信海德格尔、胡塞尔、德里达等人的存在论、现象学和解构主义，是否存在绝对化偏颇重演，同样值得警惕。学术史上芳林新叶催陈叶、各领风骚数十年的否定之否定历程告诉我们，人文领域的任何学说都不是绝对正确的，但从某个角度、层面看又都有可取之处。历史地看，从古希腊到黑格尔，从周代到20世纪80年代，西方的古代美学和中国的传统美学横跨两千多年，积累了大量成果，而西方的现代美学只有一百年左右的历史，从20世纪90年代开始介绍、影响到中国，在中国学界只有三十年左右的历史，尚未经过学术史的过滤和沉淀。这就要求我们在综合古今美学成果、重构美学原理时，应将更多注意力放在古代美学、传统美学成果的潜浸涵濡上。要之，我们应树立全方位的视角，以平等、包容精神和转益多师的态度，将古今中外美学资料中那些能够有效说明审美现象和经验的合理成分吸收进来，使自己的美学新论成为凝聚古今美学思想最大公约数的结晶。

重构的继承是一种有扬弃的继承。它是建立在对前人成果不足的甄别和批判基础上的。于是，如何正确认识和评价前人成果与自己新说的得失，就成为摆在建构者面前的一个重要课题。否定容易，立论难。"在美学争论中往往有这样一种情况，当他在批评别人的观点时，总是一语中的，很有分量，可是，当他自己树立一个观点时，又会显得矛盾百出。"②常见的情况是，在批评别人的不足时往往夸大其

① 车尔尼雪夫斯基、别林斯基、杜勃罗留波夫斯基。
② 楼昔勇：《美学导论》，华东师范大学出版社1996年版，第28页。

词,陷入极端,而对自己平庸的甚至矛盾百出的立论却过于自信,敝帚自珍。20世纪初,英国美学史家鲍桑葵在比较了西方美学史上若干美的定义之后,提出了一个自认为是"全面的美的定义":"凡是对感官知觉或想象力具有特征的,也就是个性的表现力的东西,同时又经过同样的媒介,服从于一般的也就是抽象的表现力的东西就是美。"①这个定义究竟怎样呢?不仅意义含混,而且表达啰唆,比以前的定义要差得多。依据这个定义,很难明白美为何物。

关于艺术美的定义也是如此。英国的艺术理论家克莱夫·贝尔不满前人关于艺术的定义,提出"艺术是有意味的形式"的定义。他解释这"意味"是一种"审美情感","有意味的形式"指能够"激起我们审美情感的形式的排列组合"②。这个定义怎样呢?正如有学者指出的那样:"在逻辑上有比较明显的循环论证的毛病"③。维特根斯坦揶揄说:"如果我们指令他把库房中一切有意味的形式或一切有所表现的物体搬出来,那他一定会感到踌躇。当他看到一件艺术品时,他是能一眼就识别出来的。可是,当他要去寻找的是有意味的形式的东西时,他便茫然失措了。"④肯尼克批评道:"以贝尔的名言'艺术是有意味的形式'为例,它完全无助于我们对艺术的本质的理解。"⑤德国学者卡西尔也曾自信满满地重新界定"艺术":"艺术可以定义为一种符号的语言。"⑥什么是"符号"呢?卡西尔给出了自己的解释,意思更加复杂。以"符号的语言"界定"艺术",涵义晦涩而模糊,远不如此前艺术是"现实的摹仿"、是"情感的表现"之类的传统定义明确。美国学者迪基在1974年出版的《艺术与审美》一书中,对"艺术"的本质给予重新定义:"艺术"是不同时期的社会"习俗"普遍"欣赏"的"艺术品"。这个定义如何呢?连迪基本人也意识到,"有人可能感到不舒服,认为我的定义是恶性循环","应当承认,在某种意义上,这个定义是循环"⑦。1967年,波兰现象学美学家英伽登在英国美学协会的演讲中评述过一种"十分流行"的"看法":"一个艺术作品的价值,除了被理解为某个……观赏者所经

① 鲍桑葵:《美学史》,张今译,商务印书馆1985年版,第9页。
② 蒋孔阳主编:《二十世纪西方美学名著选》上册,复旦大学出版社1987年版,第160页。贝尔定义的另外一位倡导者罗杰·弗莱说:"我认为,我们十分赞成说'有意味的形式'是与那些令人愉快的排列形式、和谐的形式等不同的东西。我们觉得,具有'有意味的形式'的一件作品,是艺术家努力表现一种观念的结果,而不是创造一个令人愉快的对象的结果。"(同上书,第200页)这是不符合贝尔原意的。
③ 王又如语,蒋孔阳主编:《二十世纪西方美学名著选》上册,复旦大学出版社1987年版,第152页。
④ 蒋孔阳主编:《二十世纪西方美学名著选》下,复旦大学出版社1988年版,第108页。
⑤ 蒋孔阳主编:《二十世纪西方美学名著选》下,复旦大学出版社1988年版,第111页。
⑥ 蒋孔阳主编:《二十世纪西方美学名著选》下,复旦大学出版社1988年版,第22页。
⑦ 蒋孔阳主编:《二十世纪西方美学名著选》下,复旦大学出版社1988年版,第141页。

历的明确的心理状态或体验的愉快外,别无他物。他得到的愉快越多,观赏者就认为这个艺术作品价值越大。"①他对此持批判态度,主张这种"审美(或艺术)价值的主观性理论应该彻底被抛弃"。他在论证自己的这种结论时说:"诚然,观赏者是通过评价艺术作品而报告他的愉快的,但严格地说,他是在评价他自己的愉快,他的愉快对他是有价值的,他不加鉴别地把这愉快转移到引起他愉快的艺术作品上去。但是,同样的作品在不同的主体上唤起不同的愉快,或者也许根本不引起愉快,甚至完全同一个主体身上在不同的时候它引起不同的愉快。因此,所谓艺术作品的价值对于观赏者及其状况来说,将不仅是主观的,而且是相对的。"②艺术品所唤起的"这些愉快,或是心灵的真实状态,或是精神状态和体验的特质,它们都不包含在艺术作品中,或受艺术作品的牵制"。"如果在我们同艺术作品交流时这些愉快构成唯一表现出来的价值,那么,要把价值归于艺术作品自身就是不可能的。因为愉快完全在艺术作品之外保持着。作品是某种超出我们经验及其内容范围的东西,是某种在与我们自己的关系上完全超验的东西。"③英伽登在批评中完全否定艺术作品愉快反应的普遍有效性及其与艺术作品的客观联系,断定作品引起的"愉快""完全在艺术作品之外保持着",不受"艺术作品的牵制",则是以偏概全的妄断。如果把这类妄断不加甄别地当作真理作为我们建设美学新说的根据,势必导致在歧途上愈走愈远。

　　历史上发生的这些教训告诫我们:在批评前人不足、重构美学新论时要怀有"忠恕"之道,对待别人的成果要尽量肯定,吸收其可取之处,对待自己的立论切勿自以为是,要给别人留下商榷的余地。所谓"忠恕",是清人章学诚对学者提出来的"文德":"凡为古文辞,必敬以恕。"④它同样可以吸收进来,作为"建设性后现代"方法论的一个要求。"敬"是自己作文、立论应当秉持的态度。要小心谨慎,不说大话,懂得尊重别人。这就叫"临文必敬"⑤。"恕"是对待前人文章、观点应当秉持的态度。要懂得宽容,多看前人的长处,不能抓住一点全盘否定、不及其余。这就叫"论古必恕"⑥。章学诚提出的"忠恕"之道,也是从事任何有价值的美学批评与学说建构应当秉持的态度。鲍桑葵在写《美学史》的时候,并不同意历史上出现过的那

① 均见蒋孔阳主编:《二十世纪西方美学名著选》下,复旦大学出版社1988年版,第274页。
② 均见蒋孔阳主编:《二十世纪西方美学名著选》下,复旦大学出版社1988年版,第274页。
③ 蒋孔阳主编:《二十世纪西方美学名著选》下,复旦大学出版社1988年版,第275页。
④ 章学诚:《文史通义·文德》。
⑤ 章学诚:《文史通义·文德》。
⑥ 章学诚:《文史通义·文德》。

些"美的定义",但着眼于它们是后人进行新的创造性建构的基础,还是把它们集中梳理出来:"没有一种美的定义可以说已得到普遍的承认。然而我还是应该对本书中所使用的'美学'一词的含义作出一种解释,这似乎是恰当的。如果在这样一种解释中,古人的基本理论能够作为现代人指出的那些最富有创造性的概念的基础的话,那么,由此所产生的美的定义至少是可以被用在美学史的写作中。"①这种对待前人成果的宽容态度不仅为美学史研究所必需,也为一切致力于创新的美学建设所必需。对待自己的立论所以必须谨慎,切忌自以为是、说过头话,是因为稳妥的立论涉及多方面的知识考量,假如有一点不足,就会导致破绽。即便大思想家也不能幸免,比如萨特说:"把道德和审美混淆起来是极其愚蠢的",因为道德是客观的,审美是主观的。"善的价值本身就意味着现实中的存在,它们关系到现实的行为","实在的东西永远也不是美的,美是只适用于想象的事物的一种价值,它意味着对世界的本质结构的否定"。② 然而事实是,"善"恰恰不是纯客观的存在,而是一种主观的社会公意;"审美"不能彻底离开"道德",把道德和审美彻底分开才是"极其愚蠢"的。萨特还说:"如果想占有她,我们就必须忘记她是美的,因为肉欲是向存在的核心的下落,向最偶然的、最荒谬的领域的下落。"③其实,"如果想占有她",恰恰因为"她是美的",而且"肉欲"也不能简单地说成向"最荒谬的领域的下落"的恶。传统美学认为:"若无整套适用于一切艺术品的准则、规范、标准,就不可能有值得信赖的文艺批评。"肯尼克认为这是"错误"的,原因在于不了解"文艺批评"与"道德评价"方式的区别,"未能认识艺术的非理性"特征。他主张:"如果人们已放弃了寻求一切艺术的共同点的努力,那他们还必须同时放弃在艺术的本性中推出批评性鉴赏和评价的标准的努力。"④其实,艺术不仅包含纯形式美,还包含理性内容;纯形式美有普遍令人愉快的共同规律,理性内容更有约定俗成、被广泛认可的普遍标准,"文艺批评"与"道德评价"存在交叉之处。肯尼克批评前人其实未必错的"错误",殊不知自己恰恰是从一个"错误"的前提出发的。读者如果信以为真,就会造成新的更多的"错误"。

几十年前,美学艺术理论家迪基曾满怀信心地期待:"我们可以把从模仿说开始对艺术下定义的各种传统的尝试看作第一阶段,而可以把'艺术不可能加以界

① 蒋孔阳主编:《二十世纪西方美学名著选》上,复旦大学出版社1987年版,第84—85页。
② 蒋孔阳主编:《二十世纪西方美学名著选》下,复旦大学出版社1988年版,第230页。
③ 蒋孔阳主编:《二十世纪西方美学名著选》下,复旦大学出版社1988年版,第231页。
④ 均见蒋孔阳主编:《二十世纪西方美学名著选》下,复旦大学出版社1988年版,第122页。

定'的论点看作第二阶段。而我则想要通过这样一种方式来给'艺术'下定义,以便既避免传统定义的种种困难,又吸收较晚近的分析的洞见,从而提供出第三阶段。"① 而我则可把信奉唯物论的本质论和形而上学实体伦的古代美学、传统美学视为第一阶段,把主张对此加以解构的现代美学视为第二阶段,把站在传统美学与现代美学之后避两者所短、合两者之长的建设性后现代美学视为第三个阶段。当我们不再把"本质"当成一种客观事物固有的不变的"实体",而当作现象背后的统一性,当我们不再用一种"唯我独尊""非此即彼"的封闭绝对的眼光,而是用一种相对包容、亦此亦彼、多元互补的态度来对待美学的本质研究、系统建构,为什么不可以眺望把美学理论的"重构"提升到一个生机勃勃、更为圆满的新水平呢?

三、本质与现象并尊,反对"去本质化"

传统美学笼罩在唯物论的反映论框架之下,一直追问"美是什么"之类的美本质问题,习惯把"本质"看作客观事物固有的不变的实体。到了现代,"存在主义对本质、可能性以及抽象的概念一概不感兴趣"②,"存在主义也绝不是对一般的存在进行思辨,因为这又将陷入抽象的概念并把存在本身变成一种本质"③。维特根斯坦、海德格尔、胡塞尔、德里达等人以反"逻格斯中心主义"为名,对一切有关"本质"的研究都采取否定态度,而对审美现象呈现出巨大的兴趣。在美学领域,鉴于过去各种关于"美是什么"的定义都不能令人满意,于是断定"美是什么"是个伪问题,"美的本质"概念应该取消,美学研究的中心问题应该转向"美如何生成""美是怎样"之类的审美现象。"在美的本质的问题上,由原初的实体伦演变为当代非实体性的生成论,是美学发展的一个基本趋势。"④ "在现代美学理念中,由于其哲学前提已发生了从认识论向存在论(生存论)的转变,'审美'常被视为人的一种本原性的存在方式,是人的精神创造活动的最高表现。换言之,在现代人的心目中,不是美的对象派生出审美经验,乃是审美活动创造了整个美的世界,'美'不再是美学大厦所赖以构建的底基,审美活动方足以成为探究美学奥区的逻辑起点与贯穿线索,

① 迪基:《艺术和审美》第一章《什么是艺术?》,蒋孔阳主编:《二十世纪西方美学名著选》下,复旦大学出版社 1988 年版,第 125 页。
② 富尔基埃:《存在主义》,潘培庆、郝珉译,上海译文出版社 1988 年版,第 34 页。
③ 富尔基埃:《存在主义》,潘培庆、郝珉译,上海译文出版社 1988 年版,第 35 页。
④ 陈伯海:《生命体验与审美超越》,生活·读书·新知三联书店 2012 年版,第 9 页。

这可以认作现代美学的一大新变。"①因而有学者指出:"我们应该用生成论而不是现成论的观点和思路来看待美,否则容易陷入本质主义。"②过去"所有的"艺术和美学的"定义或论点""都只是在回答两个问题:'艺术是什么?''美是什么?'但结果是,无论哪一种回答都没能真正回答好这两个问题"③。"只有在审美的实践活动中,美才能存在,才现实地生成。"④"我们要取得根本性的突破,就必须首先跳出一上来就直接追问'美是什么'的认识论框架,重点关注'美存在吗''它是怎样存在的'一些存在论的问题。"⑤波及文艺理论领域,有人认为:文学没有"固定本质"和"普遍规律","审美自律论"是时代需要建构的产物,不是文学的基本特性⑥。追求文学本质意义的传统文学理论不过是人们"幻觉的蛊惑"⑦。"如果将文学牢牢地拴在某种'本质'之上,这肯定遗忘了变动不居的历史。历史不断地修正人们的各种观点,包括什么叫做'文学'。"⑧于是世纪之交出现了"为文艺再正名"的思潮。它将新时期之初"为文艺正名""回归文学自身"所积累的审美成就彻底摧毁,"文学本体""审美自律""独立性""无功利性""文学自身"这些概念受到广泛否定和批判。"既然文学没有固定的本质,关于文学的这些概念的概括都会随着语境的变迁而变迁,'文学自身'成为神话而受到嘲笑。"⑨于是,反本质主义成为当前中国文艺美学研究界的一个潮流⑩。

"去本质化"带来的另一个潮流,是"去体系化"⑪。尼采在《悲剧的诞生》里声称:"我不相信并尽量避免一切体系,对体系的追求是缺乏诚意的表现。"胡塞尔要求现象学家们"放弃建立一个哲学体系的理想"⑫。法兰克福学派的"否定美学"和"批判理论"本身就意味着"反体系"。其代表人物阿多诺在《否定的辩证法》一书序

① 陈伯海:《生命体验与审美超越》,生活·读书·新知三联书店2012年版,第7页。
② 朱立元:《走向实践存在论美学》,苏州大学出版社2008年版,第299页。
③ 朱立元:《走向实践存在论美学》,苏州大学出版社2008年版,第298页。
④ 朱立元:《走向实践存在论美学》,苏州大学出版社2008年版,第303页。
⑤ 朱立元:《走向实践存在论美学》,苏州大学出版社2008年版,第303—304页。
⑥ 陶东风:《文学理论的公共性——重建政治批评》,福建人民出版社2008年版,第119—120页。
⑦ 南帆:《关于文学性以及文学研究问题》,《江苏大学学报(社会科学版)》2005年第6期。
⑧ 南帆:《文学研究:本质主义,抑或关系主义》,《文艺研究》2007年第8期。
⑨ 刘锋杰等:《文学政治学的创构——百年来文学与政治关系论争研究》,复旦大学出版社2013年版,第533页。
⑩ 王德胜:《"去"之三昧:中国美学的当代建构意识》,《美学与文化论集》,首都师范大学出版社2012年版,第6页。
⑪ 王德胜:《"去"之三昧:中国美学的当代建构意识》,《美学与文化论集》,首都师范大学出版社2012年版,第6页。
⑫ 倪梁康编:《胡塞尔选集》上册,上海三联书店1997年版,第364页。

言中开宗明义:"否定的辩证法是反体系的,要用非同一性的思想替代同一性原则。"当美学取消了本质研究和形上追问,取消了系统归纳和体系建构,就必然导致集中于现象描述、案例陈列和文化研究,导致美学研究的表象化、无序化、碎片化。

美学的本质研究、体系建设果真可以彻底取消吗?现象描述果真可以取代本质研究和体系建构吗?"建设性后现代"的回答显然是说不的。现象与本质,是事物的一体两面,应当都给予尊重。现代美学对审美现象的钟情固然自有道理,但传统美学对本质的思考同样不可一概否定。"其实很多事物本质的东西,我们现在不是研究的太多,而是难以研究!"[1]

站在"建设性后现代"的历史角度,我们应当承认现代美学对传统美学本质研究缺陷的批评。反本质主义的现代美学要求人们不要用静止绝对的态度看待美的本质的定义,过去那种自以为提出了一种美本质新说就真理在握、包打天下的想法过于天真,这是值得肯定的。1974年,美国学者迪基在《艺术和审美》一书"什么是艺术"一章中指出:"在本世纪五十年代中期,有几位哲学家受到维特根斯坦演讲的鼓舞,开始提出,艺术不存在必要的和充分的条件。到最近为止,这种论点已经折服了那么多无谓地尝试着替艺术下定义的哲学家们,以致于这类定义的泛滥几乎停止了。虽然我最终将表明,'艺术'是可以界定的,但那种对下定义的可能性的否认,在迫使我们更深入审视'艺术'概念方面有着巨大的价值。"[2]陆贵山先生肯定:新时期以来"反本质主义对增强怀疑精神和批判精神、促进思想解放运动是有益的,具有一定的合理性和正义性"[3]。与此同时,反本质主义告诫我们,美作为一种客观实体、"自在之物",是不存在的,在美本质问题上不要陷入"实体"论思路,这同样是有积极的警醒意义的。美作为有价值的乐感对象,美的事物呈现出多样性、流动性,不可绝对化、实体化。同一个客观事物,当契合审美主体要求的时候被视为美,当反之就变成了丑,不存在恒一不变的美的实体。要之,反本质主义"试图将我们的思想从对本质主义抽象理念的盲目迷信中拖出来,使我们永远地同一元独断论告别","是功不可没"的[4]。

不过,站在"建设性后现代"的立场,我们同样应当正视反本质主义自身存在的诸多问题。

[1] 《文艺理论提供知识,也创造思想》,钱中文:《文学理论:求索与反思》,中国社会科学出版社2013年版,第31页。
[2] 蒋孔阳主编:《二十世纪西方美学名著选》下,复旦大学出版社1988年版,第125页。
[3] 陆贵山:《本质主义解析与文学理论建构》,《文学评论》2010年第5期。
[4] 徐岱:《美学新概念:21世纪的人文思考》,学林出版社2001年版,第304页。

首先,是逻辑上的自相矛盾。"反本质主义所倡导的放逐抽象本质、回归实际存在的主张虽然听上去煞有介事,实际操作起来并非那回事。"①"即便是最彻底的存在主义者,如果他想要说点什么,那就必须倒退到某些本质论的说法上去,因为不用那些说法连话都说不成。"②分析美学代表人物维特根斯坦一方面否定"本质"概念,另一方面又"再次引进了关于本质的思想"③,即"家族相似"概念,招来英国学者查尔斯沃斯、美国学者曼德尔鲍姆、德国学者施太格缪勒的批评④。如舒斯特曼指出:"艺术上的反本质论……的追求,也许就是分析美学最一般和最显著的特点",但是,"潜藏于所有优秀批评中的那种观念,即存在着或必定存在着一个本质的或适当的阐述性逻辑,乃是分析美学难以摆脱的美学上的本质主义的遗迹"⑤。关于这种自相矛盾的"以一种本质主义的立场张扬自己的反本质主义的主张"⑥的现象,美国学者罗蒂揶揄说:"反本质主义通过虚构它自己的元叙说、它自己关于什么地方可以发现力量的终极杠杆的自私的故事,而在最后关头又推了本质主义一把,反倒使自己变得可笑了。"⑦

其次,反本质主义的现代美学强调"美"在"审美活动"中的生成,美学要将研究重心转移到"美如何生成""怎样存在"的"审美活动"上来,似乎也存在着因果倒置、由果定因的问题。德索曾在《美学与艺术理论》一书中精辟指出:"美"实际上也是"审美过程的核心"。否定"美"的规定性,不知"美"是什么,也就不可能知晓"审美活动""审美经验"是什么,不可能明白在审美活动中生成的东西哪些是"美",哪些不是"美",不可能知道"美如何生成""怎样存在"。"美"是"审美"的前提,"美是什么"是"美如何生成""怎样存在"的预设,大凡有关美在审美活动中"如何生成""怎样存在"的描述,其实均已暗含着"美是什么"的观念。施皮格伯格指出:反本质主义以对具体现象的描述作为手段来取消对本质的概括是无力的,因为"描述已经包含了对本质的考察"⑧。徐岱指出:"事实上没有谁能严格地落实反本质主义的主张,除非他们愿意被现象的海洋所淹没。因为任何一种认识活动都意味着对纯粹

① 徐岱:《美学新概念:21世纪的人文思考》,学林出版社2001年版,第290页。
② 蒂利希语,转引自宾克莱:《理想的冲突:西方社会中变化着的价值观念》,马元德等译,商务印书馆1983年版,第277页。
③ 查尔斯沃斯:《哲学的还原:哲学与语言分析》,田晓春译,四川人民出版社1987年版,第200页。
④ 参查尔斯沃斯:《哲学的还原:哲学与语言分析》,田晓春译,四川人民出版社1987年版,第201页;施太格缪勒:《当代哲学主流》上册,王炳文、燕宏远、张金言等译,商务印书馆1986年版,第602页。
⑤ 舒斯特曼:《对分析美学的回顾与展望》,《哲学译丛》1990年第4期。
⑥ 徐岱:《美学新概念:21世纪的人文思考》,学林出版社2001年版,第295页。
⑦ 罗蒂:《后哲学文化》,黄勇译,上海译文出版社1992年版,第158页。
⑧ 施皮格伯格:《现象学运动》,王炳文、张金言译,商务印书馆1995年版,第937页。

个别的超越……从经验的立场来看,反本质主义其实是认识论上的一种乌托邦。因为它所推崇的'描述'手法本身,终究还是同'前陈述'有某种暧昧关系。因为任何描述都只能是有选择地进行,因而必须以某种范围的相对'确定'为其前提,这也就意味着在我们对'所在'之物作出描述之际,就一定有关于它之'所是'的判断的渗入。"①如果真的"消解'美的本质'和审美的'形上'追求",势必"消解审美活动自身的限界和审美批评自身的性能"②,会产生无法收拾的后果。此外,虽然对象的"美"有时离不开主体在审美活动中的生成,所谓"仁者见仁谓之仁,智者见智谓之智",但对象是不是"仁"或"智",却不能仅仅由"见者"决定。比如伊格尔顿说:"要从所有形形色色称为'文学'的文本中,将某些内在的特征分离出来,并非易事。事实上,这就像试图确定所有的游戏都共同具有某一特征一样,是不可能的。根本就不存在文学的'本质'这回事。"③"任何东西都可以算作文学,任何被视为不会改变的、没有疑义的文学——如莎士比亚的作品——可以不再视为文学。任何认为研究文学就是研究一种稳定的、界定清晰的实体——就像昆虫学是研究昆虫一样——的想法,都是可以当作妄想来加以摈弃的。……某些文学是虚构的,但某些则不是;某些文学在文字上自创一套,而某些相当洗练的文字却不算文学。有人认为,文学就是一系列具有可靠的、不会改变的价值的作品,明显地具备某些共有的内在特征,其实这样的文学根本不存在。"④他甚至举例说,火车时刻表也可以是"文学":"如果,我用心地阅读火车时刻表,不是为了查找火车联运之事,而是为了加深我对现代生活的高速度和复杂性的整体认识,那么,也可以说是将火车时刻表作为文学来阅读的。"⑤在这段话中,伊格尔顿完全抛弃作者创造的客观文本在文学作品中的地位,将文学作品说成仅仅由读者心境创造的产物、决定的东西。如此极端的论断看似雄辩滔滔,实际上属于一叶障目、不见泰山的自说自话。

再次,是认识上的以偏概全。人们追问"美是什么",除了指美的"实体"是什么这类思维误区值得反思、防范外,还指"美"所指称的各种现象背后的统一性是什么,或者说,"美"这个语词的统一涵义是什么。毫无疑问,在后者的意义上,"美"是可以追问,也是应当加以追问的。童庆炳先生指出:我们反对简单庸俗、绝对封闭的"本质主义","并不意味着事物没有本质";"反本质主义不能走向极端",否则必

① 徐岱:《美学新概念:21世纪的人文思考》,学林出版社2001年版,第291页。
② 陈伯海:《生命体验与审美超越》,生活·读书·新知三联书店2012年版,第8页。
③ 伊格尔顿:《文学原理引论》,刘峰、龚国杰等译,文化艺术出版社1987年版,第11页。
④ 伊格尔顿:《文学原理引论》,刘峰、龚国杰等译,文化艺术出版社1987年版,第13页。
⑤ 伊格尔顿:《文学原理引论》,刘峰、龚国杰等译,文化艺术出版社1987年版,第11页。

然"导致不可知论和虚无主义"①。反本质主义根据"美"没有唯一和绝对的"实体",就一概否认"美是什么"的追问,取消关于现象背后统一性的本质研究,是以偏概全的。在"现象背后的统一性"这一涵义上,"'本质'却没有改变到要使我们不再用同一个词来称呼它的程度"②。"应该承认在我们有可能看见的存在事物的那些个别特性后面,有种类的典型,即它的一般本质。"③即便"在小说与回忆录、传记、自传之间",也"有着本质的不同"④。同中见异固然不可忽视,异中见同更加重要。"吏部(韩愈)、仪曹(柳宗元)体不同,拾遗(杜甫)、供奉(李白)各家风。未言看到无同处,看到同时已有功。"⑤卡西尔曾经告诫人们:"如果我只简单地分析我们对于一个艺术作品的直接经验,而不去寻求一个关于美的形而上学的理论,那么我们几乎要失去目标。"⑥对于现象背后的统一性加以归纳、抽象的本质研究是任何一门哲学学科的基本品格。"理论学科不同于经验科学,它旨在探讨的就是事物的内部关系、事物的本质和规律,若不能实现这一目的,理论科学也就失去了自身存在的价值。"⑦美学作为哲学分支——"美的哲学"也是如此。"否定'美'有统一的本质,这无异是抽掉了整个美学学科的基石,从而否定了任何美学研究的可能性。"⑧"即使在审美经验已构成美学研究的重心之后,作为各种审美现象的基本价值定位的'美',仍然是这门学科所要把握的一个核心目标。丢掉了'美'来谈论美学,就好比上演莎士比亚的《哈姆莱特》一剧,却缺漏了丹麦王子的角色那样令人感到别扭。"⑨

复次,是方法论上的武断绝对。人作为有意识、会思维的动物,"what is this"是其认识未知世界的正常思考方式。正是通过提问这种方式,人类认识和掌握了自然和社会的许多奥秘。亚里士多德指出:"古今来人们开始哲理探索,都应起于对自然万物的惊异;他们先是惊异于种种迷惑的现象,逐渐积累一点一滴的解释,对一些较重大的问题……作成说明。"⑩对于"美"的本质的哲学思考也应作如是观。因为迄今为止,关于"美是什么"的答案没有达成令人满意的共识,部分现代美

① 童庆炳:《反本质主义与当代文学理论建设》,《文艺争鸣》2009年第7期。
② 艾耶尔:《二十世纪哲学》,李步楼等译,上海译文出版社1987年版,第306页。
③ 富尔基埃:《存在主义》,潘培庆、郝珉译,上海译文出版社1988年版,第3页。
④ 昆德拉:《被背叛的遗嘱》,孟湄译,上海人民出版社1995年版,第22页。
⑤ 陆游:《与儿辈论李杜韩柳文章偶成》。
⑥ 蒋孔阳主编:《二十世纪西方美学名著选》下,复旦大学出版社1988年版,第21页。
⑦ 王元骧:《论美与人的生存》,浙江大学出版社2010年版,第2页。
⑧ 朱立元、张德兴等:《西方美学通史》第六卷,上海文艺出版社1999年版,第358页。
⑨ 陈伯海:《生命体验与审美超越》,生活·读书·新知三联书店2012年版,第87页。
⑩ 亚里士多德:《形而上学》,吴寿彭译,商务印书馆1959年版,第5页。

学理论家就断定这是个伪问题,不应当这样思考,应当改变传统的提问方式,甚至否定别人思考"美是什么"的权利,实在不免有过于武断和绝对化之嫌。提问"这是什么"之类的问题,是作为有意识动物的人类对未知事物与生俱来的好奇心和求知欲使然。"所谓求知,就是不满足于事物向我们呈示的相貌,而要寻索它们的本质。"①同时,"在差异中寻找出共同的东西,这就是哲学的任务"②。这种探寻不会因为没有统一答案而停止思考,也不会因为被指劳而无功甚至错误而放弃追寻。恰恰相反,"永远面对一个彻底的疑问,这正是哲学的英雄本色之所在"。"对谬误的恐惧本身就是一个谬误,深入分析之下,这其实是对真理的恐惧。"③事实上,没有统一答案并不等于劳而无功,正是没有统一答案才激发了人们对于真理不懈探寻的热情。"哲学本身是没有固定答案的"④,但哲学并未因此取消,"没有固定答案"恰恰是哲学存在的深层依据。美学作为"人文学科",主观色彩更强,在研究结果上表现为"基于一定主张和一定事实的主观判断,这种主观判断是无法在科学意义上进行验证的"⑤,也是"没有固定答案"的,但这正是美学的魅力所在。"美"的解答的差异性、多元性不仅不应成为取消美本质研究的理由,反而应当成为推动人们自由思考"美是什么"并奉献新说的动因。

最后,是研究结果的表象化。既然"美"不可界定,于是致力于看得见、摸得到、说不清的"审美文化"的描述,各种与"美"无关的文化现象都被拉进美学中来,并美其名曰"实证研究""文化研究",形成了"有学无美"或"无美的美学"这样的结果。由于忽视高度的思辨能力和概括能力的地位,在谈到"美"的概念时只能做历史陈列,而不敢也不能作出自己的归纳,"往往把对问题的理论性追问与探究都当作'本质主义'加以怀疑和否定,甚至干脆把关于文学的'问题'本身也当作'本质主义'的根源加以抛弃,于是当代文学理论的'问题'模糊了、遮蔽了、消失了","对理论问题的追问与探究变成了所谓'知识生产'",一些理论新著"并不注重理论系统性和逻辑性,也不追求研究的学理深度,往往也只是在一些看似理论化的标题之下,介绍各种理论知识,引述各家各派的论述,成为一种平面化理论知识的集束式堆集","导致理论的进一步萎缩和蜕化","于是作为一种理论学说应有的'理论品格'丧失了"。⑥

① 加塞尔:《什么是哲学》,商梓书等译,商务印书馆1994年版,第38页。
② 伽达默尔语,刘小枫:《人类困境中的审美精神》,知识出版社1994年版,第655页。
③ 均见加塞尔:《什么是哲学》,商梓书等译,商务印书馆1994年版,第50页。
④ 傅佩荣语,蒋楚婷:《傅佩荣:哲学就是把"道理"说清楚》,《文汇读书周报》2012年9月21日。
⑤ 王建疆:《是美学还是审美学?》,《社会科学战线》2008年第6期,第40页。
⑥ 均见赖大仁:《当代文论研究:反思、调整与深化》,《文艺理论研究》2013年第3期。

有鉴于此,有学者"惊呼":当今的反本质主义"已把文学理论研究推向了绝境"①。钱中文先生提出忠告:"文学理论不仅需要提供知识,也应该提供思想的。"②陆贵山先生主张:"不能笼统地反对一切本质。反对旧本质和发现新本质,是一个问题的两个方面。"③

反本质主义现代美学的"去体系化"问题也值得反思。"体系"是理论思考整体性、系统性的要求,它是人的认识由浅入深、由表入里、从现象到本质、从知之甚少到知之甚多的结果。"体系"的对立面是零散、细碎、杂乱,它是人们尚停留于对事物现象的感性认识阶段,或对事物本质认识尚处于不深入、不全面阶段的体现,是人的认识过程最终所要告别的。反本质主义美学认为:"本质主义的元理论"是一种"无穷空的理论",只有"元理论的终结",才会有"批评的开始"④。由于取消了本质研究和形上追问,也就取消了系统归纳和体系建构,造成平面化、拼贴化、碎片化以及非逻辑化、非系统化的现象分析、案例罗列、文化描述,使美学作为一门哲学学科的理论品格丧失了,美学也就名存实亡了。对此,王元骧先生曾经发表意见说:"现在有些学者对理论所提出的非难是没有道理的,它反映了对于理论的深刻偏见和严重误解。这种偏见和误解不仅导致这些年来我国文艺基础理论研究的严重萎缩,使许多学人疏离了具有重大的理论意义和现实意义的文艺问题的研究探讨,使文学理论走向零散化、技术化、实用化、肤浅化,而且也使得我们的文艺批评由于缺乏坚实的理论支撑难见深度和力量,甚至丧失自己的根本职能。事实证明,批评的开始不是'元理论的终结',而恰恰应是元理论的加强!"⑤

综上所述,现代美学取消"美是什么"的本质研究,热衷于"美是怎样"的现象分析,虽然在破除传统美学形而上学的实体论方面功不可没,但重用、轻体,甚至以现象取代本质,却造成了更大的麻烦。正是在这一点上,作为反本质主义的鼻祖,"维特根斯坦是那种虽有错误但却是极为重要的错误的哲学家"⑥。从"建设性后现

① 转引自钱中文《文艺理论提供知识,也创造思想》,钱中文:《文学理论:求索与反思》,中国社会科学出版社 2013 年版,第 31 页。
② 钱中文:《文艺理论提供知识,也创造思想》,钱中文:《文学理论:求索与反思》,中国社会科学出版社 2013 年版,第 31 页。
③ 陆贵山:《本质主义解析与文学理论建构》,《文学评论》2010 年第 5 期。
④ 陈晓明:《元理论的终结与批评的开始》,《中国社会科学》2004 年第 6 期。
⑤ 王元骧:《文艺理论:工具性的还是反思性的?》,《社会科学战线》2008 年第 4 期。收入王元骧:《论美与人的生存》,浙江大学出版社 2010 年版,第 17 页。
⑥ 查尔斯沃斯:《哲学的还原:哲学与语言分析》,田晓春译,四川人民出版社 1987 年版,第 202 页。

代"的立场看,"至少我们可以对各类'反本质主义'的名义对事物本质的全面围剿,出示一张黄牌。因为分析起来,这个学说的理论破绽实在太耀眼。"[①]"美学只能诞生于人们不再只是欣赏各种美的现象,而试图进一步了解这些现象的统一性时。"[②]

四、感受与思辨并重,反对"去理性化"

"建设性后现代"美学现象与本质并尊,决定了在研究主体素质上,感受与思辨并重。由于反本质主义的盛行,当下美学研究的现状是对审美经验很为热衷,但对理论思辨颇多忽视,甚至出现了"去理性化"的潮流[③]。雅斯贝尔斯曾表示:"只有当理性触礁时,哲学才开始。"[④]海德格尔则说得更加绝对:"唯当我们已经体会到,千百年来被人们颂扬不绝的理性乃是思想的最顽冥的敌人,这时候思想才能启程。"[⑤]赖大仁指出:由于"不相信有什么确定性、实质性的东西可以把握,也不相信有什么真理性或普世性的价值存在,于是就轻易放弃对问题应有的思考,往往会停留在表面,以对某些现象的描述、阐释代替对问题的'思考',导致'思'的弱化与消解";"一些新编的文学理论教科书并不注重自身的理论建构,而是在某些章节标题框架之下,罗列介绍各种中外文论知识,差不多就是一种文论知识的杂烩'大拼盘'";于是美学"作为一种理论学说应有的'理论品格'丧失了",人们"普遍感觉到了理论的'疲软',现象描述阐释有余而对问题的思考不足,缺乏思想的力量和力度"[⑥]。由于理论研究可以"去理性",哲学思考可以"去思想",这就给各种胡言乱语、胡说八道充塞美学园地提供了可乘之机。而天马行空、波诡云谲、自相矛盾、不知所云,就是后现代理论所呈现的特征[⑦]。"建设性后现代"美学恰恰建立在对现代美学和否定性后现代美学"去理性化""去思想化"缺陷的批判上,不仅对审美现象的感受能力,而且对现象提炼、本质抽象的思辨能力都加以强调。

英国当代美学家克莱夫·贝尔曾经指出:"就我所知的学科而言,大概没有比

① 徐岱:《美学新概念:21世纪的人文思考》,学林出版社2001年版,第294页。
② 徐岱:《美学新概念:21世纪的人文思考》,学林出版社2001年版,第299页。
③ 王德胜:《"去"之三味:中国美学的当代建构意识》,《美学与文化论集》,首都师范大学出版社2012年版,第8页。
④ 考夫曼编:《存在主义》,陈鼓应、孟祥森、刘崎译,商务印书馆1994年版,第23页。
⑤ 孙周兴编:《海德格尔选集》上册《尼采的话"上帝死了"》,上海三联书店1996年版。这句话的另一种译文是:"只有在我们认识到,几世纪以来一直受到颂扬的理性是'思'最为顽固的敌人的地方,'思'才会开始。"转见巴雷特:《非理性的人》,杨照明等译,商务印书馆1995年版,第203页。
⑥ 均见赖大仁:《当代文论研究:反思、调整与深化》,《文艺理论研究》2013年第3期。
⑦ 据陆扬:《后现代文化景观》,新星出版社2014年版,第1、36页。

美学更少得到非常中肯的研究的了。原因不难发现：希望精心构制一种似乎可信的美学理论的人必须具备两种品质——艺术的敏感性和明晰的思维能力。没有敏感性，一个人不会有审美体验。不言而喻，没有广泛和深入的审美体验作基础的理论是毫无价值的。只有那些将艺术当作激情的永恒源泉的人，才能掌握材料，并从中推导出有价值的理论。但是，即使从精确的材料中推导有价值的理论，也涉及一定的脑力劳动。不幸的是，健全的智力同敏感的感觉力常常是分离的。最严格的思想家往往毫无任何审美体验。"①他举例说，有一个朋友"天赐睿智"，美学"论证达到了严密无错的逻辑的顶点"，但长期脱离审美经验，"结论建立在极其荒谬虚假的前提之上而不可相信"；另有一些学者，"虽然他们据有的材料是任何一种理论体系都必须依赖的基础"，但"缺乏从真实的材料中引出正确结论的能力"②。克莱夫·贝尔认为，这两种偏向都不可取。成功的美学研究必须同时具备的两个基本素质，一是对审美现象尤其是艺术现象的敏锐、丰富的审美感受能力，二是对审美感受所把握的现象和经验作出理论分析和抽象概括的高度的逻辑思辨能力。

美学是研究形形色色的审美现象的学科，美学理论的提炼必须以大量的对审美现象的感受为基础。如果割断审美经验，美学理论就会变成无源之水、无本之木。日本学者浜田正秀告诫人们："'感动是第一位的'，这是我们从事文学研究所必需的前提。""文学批评、文学研究的出发点是美的体验、美的印象和美的感动，一切文学研究都应由此出发。要想有好的文学研究和文学批评，首先必须要有美的体验，并且不使它在研究过程中衰竭。"③英国学者安妮·谢泼德警示说："如果把哲学美学与审美经验的实际分割开来，哲学美学就会面临徒劳无益、枯燥无味的危险。"④因此，奈特夫人下面这段话是站不住脚的。奈特夫人说："'我对一幅画的喜爱决不是一幅好画的标准。'也就是说，我对一幅画的喜爱并不说明它就是一幅好画，虽然这可能是我说它是幅好画的理由。"⑤尽管这段表白曾受到现代美国分析美学家肯尼克的高度肯定，其实是违反常识的。如果"我"对一件艺术作品的"喜爱"能够得到普遍有效的认同，那么，这种肯定性的审美感受不仅"是我说它是幅好画的理由"，也是"说明它就是一幅好画"的根据。审美感受是审美判断及由此建立

① 蒋孔阳主编：《二十世纪西方美学名著选》上，复旦大学出版社1987年版，第153页。
② 蒋孔阳主编：《二十世纪西方美学名著选》上，复旦大学出版社1987年版，第154页。
③ 浜田正秀：《文艺学概论》，陈秋峰、杨国华译，中国戏剧出版社1985年版，第9页。
④ 安妮·谢泼德：《美学：艺术哲学引论》，艾彦译，辽宁教育出版社1998年版，第4页。
⑤ 转引自肯尼克：《传统美学是否建立在错误的基础之上？》，蒋孔阳主编：《二十世纪西方美学名著选》下，复旦大学出版社1988年版，第120页。

的美学理论的基础。因此,对存在于现实和艺术中的千姿百态的美,美学研究者必须努力培养和具备高度的敏感性,以获得细腻、丰富的审美感受,懂得做有心人,悉心搜集整理,为理论阐释提供鲜活的经验和有力的支撑。如果仅满足于从本本到本本、从概念到概念,忽视审美现象的观察和审美经验的储存,面对多姿多彩的审美现象尤其艺术现象视而不见、无动于衷,缺少敏锐而丰富的审美感受,就会使美学理论异化为脱离实际的自说自话和束之高阁的案头文章。

然而,对于美学研究而言,光有敏锐的现象感受力是远远不够的,还需要透过现象概括本质、建构理论的思辨能力。无可否认:美学属于一门哲学分支。由表及里、由个别到一般的理性思辨能力是从事这门学科的基本条件。如果沉溺于经验描述而不能自拔,体现不出理性思辨的深度和广度,经不起逻辑的严密推敲,这样的"理论"就不是名副其实、令人信服的美学理论。比如尼采,他一方面说:"没有什么是美的,只有人是美的。"[1]同时又肯定:"'全部美学的基础'是这个'一般原理':审美价值立足于生物学价值,审美满足即生物学满足","审美状态仅仅出现在那些能使肉体的活力横溢的天性之中,永远是在肉体的活力里面"[2],"动物性的快感和欲望的这些极其精妙的细微差别的混合就是审美状态"[3]。这两种说法本身是自相矛盾的。而且,"没有什么是美的,只有人是美的"这个表达本身也很不严密,它可以引起多种理解:是说除了人类之外自然界、植物界、动物界都没有让人类感到美的现象呢,还是说人类之外的自然界、植物界、动物界没有自身的美呢,抑或说人的世界都是美的呢? 无论哪一种理解,都经不起实际检验和理论推敲。他还说:"如果试图离开人对人的愉悦去思考美,就会立刻失去根据和立足点。"[4]人"对人的愉悦"是美学思考的"根据和立足点",那么人"对自然(包括动植物)的愉悦""对艺术的愉悦"是"思考美"的什么呢? 难道不也是"根据和立足点"之一吗? 尼采学说中所以出现这样的逻辑混乱,因为他明确声称反"体系""非理性"[5],"他那些半生不熟的真理没能成熟为真正的智慧"[6]。所以,罗素指出尼采算不上是一位真正的哲学家,"他在本体论和认识论方面没创造任何新的专门理论"[7],尼采"没

[1] 《悲剧的诞生》,周国平译,生活·读书·新知三联书店1986年版,第322页。
[2] 转引自周国平:《尼采:在世纪的转折点上》,上海人民出版社1986年版,第146页。
[3] 《悲剧的诞生》译序,周国平译,生活·读书·新知三联书店1986年版,第11页。
[4] 《悲剧的诞生》,周国平译,生活·读书·新知三联书店1986年版,第321页。
[5] 徐岱:《美学新概念:21世纪的人文思考》,学林出版社2001年版,第49页
[6] 杜兰特:《哲学的故事》,未安等译,文化艺术出版社1991年版,第449页。
[7] 罗素:《西方哲学史》下卷,马元德译,商务印书馆1976年版,第311页。

在专门哲学家中间,却在有文学和艺术修养的人们中间起了很大影响"①。一些哲学史家认为,尼采不应作为"哲学家",而应作为"诗人"列入史册②,因为"他的一切唯有作为审美现象才有存在的理由,才能被人理解、受人推崇"③。再如当代法国美学家马利坦。在同篇文章中,他先从诗的"自由"精神的"创造性"出发,提出"美不是诗的对象"和"目的","美不规定诗,诗也不从属于美"④,本身已露破绽,但后来又说:"诗不能离开美而生存","因为诗爱美,美爱诗"⑤,逻辑上就更加混乱。而且,用"诗爱美,美爱诗"这样的感性语言作为"诗不能离开美而生存"结论的论证,实在缺乏理论的说服力量。又如英国当代艺术批评家罗杰·弗莱。他说:"'美'这个词"有两种"明显矛盾"的"不同用法","一种用法适合于有感觉的魅力的对象,一种用法适合于对富有想象力的艺术作品表示审美的赞赏,这种艺术品向我们所展示的对象常常具有极度的丑"⑥。这段话也令人十分困惑。唤起直觉愉快、"有感觉的魅力"的艺术品叫做"美","展示的对象极度的丑"但"富有想象力"、能唤起读者想象愉快进而引起"赞赏"的艺术品也叫做"美","美"这个词的两种用法虽有不同,但并无不可调和的"明显矛盾",二者最终都统一在能使人愉快这点上(前者令直觉愉快,后者令想象愉快)。逻辑思辨力如此薄弱,面对古今众多"美"的定义,想要归纳出一个更富概括性的圆满定义自然不堪重负。问题在于你自己思辨能力薄弱、无法进行更好的概括关系不大,如果把这种感觉放大,据此断定别人也无法进行更好的概括,甚至否定和剥夺别人这样做的权利,就甚为有害了。罗杰·弗莱曾这样自述:"我年轻时所有关于美学的思考,都令人厌烦地、固执地围绕着美的本质问题。像我的前辈那样,我试图寻找出判断艺术美或自然美的标准。这种寻找总是导致混乱不堪的矛盾,或是导致某些形而上学的观念,这种观念如此模糊不清,以致不能适用于各种具体的事例。"⑦"模糊不清""混乱不堪",他对自己的判断没错。但是,你自己"模糊不清""混乱不堪",别人未必"模糊不清""混乱不堪";你自己做不到的事,别人未必做不到;因为自己力不能及,就推断别人也力不能及,进而断定别人的一切努力都徒劳无效、大可不必,是不是有点过于武断和偏狭?尼采、马利坦、

① 罗素:《西方哲学史》下卷,马元德译,商务印书馆1976年版,第319页。
② 文德尔班:《哲学史教程》下卷,罗达仁译,商务印书馆1993年版,第922页。
③ 托马斯·曼:《从我们的体验看尼采哲学》,刘小枫编:《人类困境中的审美精神》,知识出版社1994年版,第338页。
④ 蒋孔阳主编:《二十世纪西方美学名著选》下,复旦大学出版社1988年版,第160、169页。
⑤ 蒋孔阳主编:《二十世纪西方美学名著选》下,复旦大学出版社1988年版,第160页。
⑥ 蒋孔阳主编:《二十世纪西方美学名著选》上,复旦大学出版社1987年版,第185页。
⑦ 蒋孔阳主编:《二十世纪西方美学名著选》上,复旦大学出版社1987年版,第194页。

弗莱的案例为我们提供了忽视理性思辨的反面教训。美学理论关于美的现象背后统一的属性、原因、特征、规律的抽象提炼和美的现象呈现的形态、疆域、风格的分类论析以及美感活动的本质、特征、元素、方法、结构、机制的推衍阐释，对研究主体思辨的深刻性、丰富性、系统性、逻辑性提出了很高的要求。美学研究者要取得令人信服的杰出成绩，理应在具有深刻性、丰富性、系统性、逻辑性的杰出思辨能力方面不断加强修炼和培养。

五、主体与客体兼顾，在物我交融中坚持主客二分

当代德国美学家德索曾在《美学与艺术理论》一书中将美学史上的美学主张分为"客观主义"与"主观主义"两类。大体说来，传统美学以"客观主义"为主，现代美学以"主观主义"为主。美国学者托马斯·门罗指出："客观主义……学说的基础早已被休谟永久地削弱了，在科学领域特别是在人文学科里，它已在逐渐被抛弃。"① 英国学者奥斯本指出："美的主观论在今天的思想家、艺术家和批评家那里被广泛地信仰，这种信仰经常伴随着人们自己的审美偏爱的倾向，成了目前最流行、最时髦的观点。"②

传统的"客观主义"美学强调由物及我、心由相生的反映和认识，坚持主客对立二分的理性认识方法，认为美是一种客观实体，审美认识是对客观实体美的反映，艺术以表现美为己任，艺术家的全部任务就是发现和再现客观现实中的美。如越诺尔兹说："我们所从事的艺术以美为目标，我们的任务就在发现而且表现这种美。"③库尔贝说："美的东西是在自然中，而它以最多种多样的现实形式呈现出来，一旦它被找到，它就属于艺术……属于发现它的那个艺术家。"④

现代"主观主义"美学强调由我及物、相由心生的反应和生成，坚持主客融合不分的情感反应方法。如现代派画家瓦尔特·赫斯指出："印象派只反映瞬间的感觉和主观的情调……这是把纯主观的虚构'看入'自然现象里去。"⑤亨利·马蒂斯

① 托马斯·门罗：《走向科学的美学》，转引自徐岱：《美学新概念：21世纪的人文思考》，学林出版社2001年版，第306页。
② 奥斯本：《美的理论》，转引自徐岱：《美学新概念：21世纪的人文思考》，学林出版社2001年版，第306页。
③ 北京大学哲学系美学教研室编：《西方美学家论美和美感》，商务印书馆1980年版，第116页。
④ 北京大学哲学系美学教研室编：《西方美学家论美和美感》，商务印书馆1980年版，第241页。
⑤ 瓦尔特·赫斯编著：《欧洲现代画派画论选》，宗白华译，人民美术出版社1980年版，第11页。

说:"'看'在自身……是一种创造性的事业。""人们必须毕生能够像孩子那样看世界,因为丧失这种视觉能力就意味着同时丧失每一个独创性的表现。例如我相信,对于艺术家没有比画一朵玫瑰更困难,因为他必须忘掉在他以前所画过的一切玫瑰,才能创造。"①克尔希奈也说:"我的画是譬喻,不是模仿品,形式与色彩不是自身美,而是那些通过心灵的意志创造出来的才是美。那是某种深秘的东西,它存在于人与物、色彩与框架的背后,它把一切重新和生命、和感性的形象联系起来,这才是美——我所寻找的美。"②因而此,卡西尔总结道:"艺术家的眼光不是一种被动地接受和登记事物印象的眼光。它是一种构成性的眼光,也只有靠着构成性的活动,我们才能发现自然事物的美。"③由于美由心生、心物融合,于是在审美认识及其研究方法上取消主客二分,成为现代美学的另一趋向。"近年来,随着美学建构的立足点由认识论本位向存在论本位的转移,超越认知活动固有的主客二分思维态势来看待审美活动的呼声高涨起来"④。现代美学以融合现象学的存在论为根基。胡塞尔的现象学揭示了主观的意向性在客观现象构成中的作用。海德格尔对此加以改造,使之成为以生成论为标志的"存在论现象学"⑤。从此出发,海德格尔对传统的唯物论的认识论进行了彻底否定。他批判传统认识论遵循"主客二分"的思维模式,将"存在"与"存在者"分裂开来,从而导致对事物真理的"遮蔽"。在这种认识模式下,人与自然从根本上是对立的,不可能达到协调统一。他提出的存在论哲学是一种"此在与世界"的"在世"关系。"在世"作为"此在"生存的基本结构,它所表示的"此在"与"世界"的关系是比空间关系更为原始的浑然一体的关系。只有这种"在世"关系才提供了"人"与"自然"统一协调的前提与可能。"主体和客体同此在和世界不是一而二,而是二而一的。"⑥在这种"此在"和"世界"、主体和客体浑然合一的关系中,客观事物的美作为"存在者"的呈现是离不开主体的"人"的。人与事物之美的审美关系是一种心物不分的"在世"关系,人对事物的审美认识更是一种物我交融的关系。从这种存在论的世界观和方法论出发反观传统美学,人们发现"传统美学哲学基础一直是以一种主客对立的认识论占主导地位的",比如中华人

① 瓦尔特·赫斯编著:《欧洲现代画派画论选》,宗白华译,人民美术出版社1980年版,第51页。
② 瓦尔特·赫斯编著:《欧洲现代画派画论选》,宗白华译,人民美术出版社1980年版,第67页。
③ 蒋孔阳主编:《二十世纪西方美学名著选》下,复旦大学出版社1988年版,第13页。
④ 陈伯海:《生命体验与审美超越》,生活·读书·新知三联书店2012年版,第56页。
⑤ 据曾繁仁:《生态美学导论》,商务印书馆2010年版,第72—73页。
⑥ 海德格尔:《存在与时间》,陈嘉映等译,生活·读书·新知三联书店2006年版,第70页。引者按:海德格尔的"主体",指"此在""人";其"客体",指"世界""自然"。

民共和国成立后不久出现的美学四大派虽然观点各异,但"都局限在一种主客二元对立的认识论思维方式和框架之中来讨论问题"①。"主客二元对立的认识论"是"阻碍中国当代美学突破的一个重要因素","中国美学要实现重大的突破和发展,一个最重要的途径恐怕就是要首先突破主客二元对立的单纯认识论思维方式和框架"。② 于是,"主客二分"成了几乎人人喊打的阻碍美学发展的罪魁祸首,"甚至认为,在美学讨论中再涉及主客界分,便是思想落伍的表现"③,令人倍感困惑,也不敢苟同。

其实审美认识中主客合一既有合理性,也有片面性,"建设性后现代"的方法论既不赞成单纯的由物及我、主客二分的客观主义,也不赞成单纯的由我及物、主客不分的主观主义,而主张在审美活动和美学研究中兼顾主体与客体,在主客契合中恪守主客二分。

为什么不赞成单纯的由物及我、主客二分的客观主义呢? 因为审美认识带有一定的主观性,现代美学主张"主客合一"的审美认识方法具有一定的合理性。

在日常用语中,"美"是人们用来指称有价值的乐感对象的一种符号。作为"乐感对象","美"只有在审美主体的感知中才能存在。对审美主体而言,客观事物所以成为有价值的乐感对象,原因即在于客观对象契合了审美主体的感知阈值和心灵需要。所以,主客合一是美的心理根源。在审美活动中,人们总是把心中涌起的愉快和引起愉快的对象叫做"美",对象的 beauty(美)是让审美主体感到 beautiful(美、愉快)的事物。当我们说"美景""美人""美貌""美文""美名""美味""美酒"等等时,"美"好像是客观对象的一种属性,词性为名词,指"具有美的属性的景""具有美的属性的人""具有美的属性的貌""具有美的属性的文""具有美的属性的名""具有美的属性的味""具有美的属性的酒",但实际上,"美"与"长短""方圆""高大""矮小""彤红""湛蓝"等物质形态的描述可以确定地把握不同,而是表达的主体对客观对象的肯定性情感评价,即"使人感到美的景""使人感到美的人""使人感到美的貌""使人感到美的文""使人感到美的名""使人感到美的味""使人感到美的酒",词性又属于形容词,指愉快。如普罗提诺在《九章书》第一卷第六章中指出:"心灵是这样一种东西,它使得我们称之为美的物体成为美。"在审美判断中,"美"充其量是

① 均见朱立元:《走向实践存在论美学——实践美学突破之途初探》,《湖南师范大学社会科学学报》2004 年第 4 期。
② 朱立元:《走向实践存在论美学——实践美学突破之途初探》,《湖南师范大学社会科学学报》2004 年第 4 期。
③ 陈伯海:《生命体验与审美超越》,生活·读书·新知三联书店 2012 年版,第 56 页。

"对我们自身内心体验的一种表达","因而其意思其实也就是'美感'"。对象之所以成为客观的"具有美的属性的景""具有美的属性的人"云云,是因为它们是"使人感到美(愉快)的景""使人感到美(愉快)的人"等等。审美主体只有先感到形容词性的 beautiful,而后才认识到对象具有名词性的 beauty。这就是由心生物的"形容词→名词"的"逻辑运作轨迹"①。正如尼采所说:"人相信世界本身充斥着美——他忘了自己是美的原因。"②然而,由于"美"作为标志对象属性的名词在审美感受之先就存在于"美景""美人"等客观事物中,"通常是对实际事物的一种命名,连带着使'美'也成了一种真实地存在于某些物质客体中的东西"③,所以人们又常常以为是先有名词性的 beauty,而后才产生形容词性的 beautiful,也就是愉快感,这就是由物生心的"名词→形容词"的逻辑运作轨迹。于是,在"美"字的"形容词与名词之间总是存在着一种双向迁移的现象"④,无论是对象的"美"还是主体感受的"美",都存在一种主客体互为因果、互动合一的特点。究竟"事物因其本身是美的,所以使人愉悦,还是因为它使人愉悦,所以它是美的"⑤,仿佛成了"先有鸡后有蛋"还是"先有蛋后有鸡"的"元命题"。在审美实践中,由于"美这个词在日常用语中是作为形容词来使用的,但在哲学或美学的科学用语中,则变成了名词"⑥,快乐的美感是指称对象"美"的起点,这就为理论家从主观感受的形容词性的"美"来认识和界定客观事物中具有的名词性的"美"提供了方法论启示。卡西尔指出:"无人能否认:艺术作品给予我们最大的愉悦,也许是人类本性能够感受的最为持久的和最为强烈的愉悦。因此,只要我们一采用这种心理途径,艺术之谜似乎就能得到解决。没有什么东西能比愉悦和痛苦更少神秘的了。对于这些为人知晓的现象——不仅是人类生活的现象而且是一般生活的现象——的疑虑必将是可笑的。在这点上,如果我们在那儿找到了'一块立足之地',站立在一个牢固不动和坚定不移的地方,如果我们以这种观点来考虑我们的审美经验,那么,关于美和艺术的特征就不再存在任何的不确定性了。"⑦"在我们进行选择时,我们所关心的仅仅是这种快感有多大,持续有多久,是否容易获得和怎样经常重复。"⑧所以,依据美感的心理要求来分

① 参徐岱:《美学新概念:21世纪的人文思考》,学林出版社2001年版,第312页。
② 尼采:《悲剧的诞生》,周国平译,生活·读书·新知三联书店1986年版,第322页。
③ 徐岱:《美学新概念:21世纪的人文思考》,学林出版社2001年版,第313页。
④ 徐岱:《美学新概念:21世纪的人文思考》,学林出版社2001年版,第313页。
⑤ 陆扬:《日常生活审美化批判》,复旦大学出版社2012年版,第112页。
⑥ 杜夫海纳:《美学与哲学》,孙非译,中国社会科学出版社1985年版,第9页。
⑦ 蒋孔阳主编:《二十世纪西方美学名著选》下,复旦大学出版社1988年版,第19—20页。
⑧ 蒋孔阳主编:《二十世纪西方美学名著选》下,复旦大学出版社1988年版,第20页。

析、推衍美的对象的内涵、范畴、原因、特征、规律乃至形态、疆域、风格及审美认识，就成为美学研究的不二法门。这种方法也就是人们常说的"心理学方法"。

审美认识既包含一定的科学认识，也与一般的科学认识存在根本的不同，这就是科学认识以"主客二分"为特征，而审美认识以"主客合一"为特征。关于这一点，陈伯海先生有一段相近的很好的分析。从审美主体与审美对象的相互关系来看，审美认识"显然不同于认知与实践活动中常见的那种主客二分的态势，却更多地表现为双向交流、彼此呼应。在前两种活动方式即实践与认知过程中，主客双方本非一体，主体为目的，客体为手段，主体力求利用客体来为自己服务，而客体亦有自身不以主体意志为转移的客观可能性，于是主客体之间往往会出现占有与反占有、改造与反改造的紧张关系，必须通过相生相克的矛盾斗争来求得统一。但在审美活动过程中，主客双方出自共有的生命本根，显现为既有区别亦有联系的生命形态，虽异形却又同质，虽界分而自融通。这就是为什么审美观照经常出现主体沉没于对象之中，与对象同呼吸、共命运的心理状态，也是'移情''内摹仿''异质同构''心物交感'诸说在美学研讨中盛行不衰的缘由"①。

然而，承认现代美学"主客合一"的合理性，是不是意味着完全否定传统美学"主客二分"的合法性呢？不是的。为什么呢？因为在审美认识中，主客体既相互交融，又恪守二分，主客二分不仅是主客合一的前提，也是检验和衡量主客交融的审美认识是否正确的依据。现代美学在强调审美认识主客合一的同时走向主客不分的相对主义，这对美学建设不仅无助，而且有害。

主客二分是主客合一的前提，没有主客分立，就无所谓主客超越。陈伯海先生在批评"把超越主客二分理解为取消审美主体与客体的设置"的偏向时指出："审美固然有超越主客二分的取向，但这超越是在人的现实生命活动的基础上实现的，现实生命活动中的主客分立不能不构成审美超越的前提。此其一。也正因为前提是主客分立，审美的超越便不能不呈现为由分向合的转变与发展的趋势，亦即从心物交感、意象共生经神与物游、物我同化以至最终达成天人一体、混合无间的演进过程，其间自会有各种复杂的主客互动关系存在，难能一笔抹杀。此其二。"②"我们固然要超越传统主客二分的狭隘视野，却并不能也不必要'超越'审美活动中实际存在着的主客关系；美学家的职责恰恰是要深入到人的审美领域中去具体观照与把

① 陈伯海：《生命体验与审美超越》，生活・读书・新知三联书店 2012 年版，第 68—69 页。
② 陈伯海：《生命体验与审美超越》，生活・读书・新知三联书店 2012 年版，第 56 页。

握这一特殊的主客关系,以做出实事求是的令人信服的解说。"①实际上,由于审美认识中主客体的分别不能彻底取消,所以在西方现代美学中部分理论家并未一笔抹杀,而是作出新的解释,揭示主客二分在把握美的当下生成中发挥着新的作用。比如德国法兰克福学派代表人物阿多诺(又译阿多尔诺)主张:"必须批判地坚持主体和客体的二元性。"②在现象学美学中,主、客范畴扮演着重要角色。没有这对范畴,就无法讲清"审美经验"。盖格尔、杜夫海纳都力图摆脱实在论的主客观念,造就一种新型的主客关系,即审美客体是主体在对审美现象的体验中被给定为自在的东西。杜夫海纳指出,产生"美"的"审美"诚然是"主体躯体和对象躯体等同起来"的"主客体的调和"③,是"主体与客体间的一种原始交流",同时,"作为目的的主体和作为现象的客体既互相区别而又互相关联,因为客体既通过主体存在,同时又在主体面前存在"④。可见,"以反对现成性为出发点的现象学美学,虽然也批判在主客问题上的'自然态度',批判那种机械的二元对立,但它并未取消主客范畴,而是改写了它的内涵"。⑤ 他们对"主客二分"的这种建设性态度,是值得"建设性后现代"方法论继承的。

在审美认识中,作为"主客二分"的前提,必须承认审美对象是产生审美经验的原因,"美的客体"是"产生愉快的机会"⑥。无论怎样赞同"美"的主观性,都无法彻底否定对象原因的客观性。当代英国学者乔德对主观主义美学的批评可谓击中要害:"如果美可以等同于美的鉴赏,那么我们就只好说,当我赞美一个日落景色时,我的赞美仅仅是由于我自己的赞美,我们根本无法接近或静观一个日落景色。而事实上,我们之所以会产生一种赞美的情感,就因为在我们的头脑之外,发生着日落这一事实。"⑦杜夫海纳强调:"审美愉快是给予我们的,它确实是对象所唤起的。"⑧"真正的审美感受是以客体为导向的,它是对客体的感受,并非观赏者的某种主观反射。"⑨徐岱强调:"审美对象要以审美的方式去予以观赏才有意义,而并

① 陈伯海:《生命体验与审美超越》,生活·读书·新知三联书店2012年版,第57页。
② 阿多尔诺:《否定的辩证法》,张峰译,重庆出版社1993年版,第173页。
③ 杜夫海纳:《审美经验现象学》,韩树站译,文化艺术出版社1996年版,第255页。
④ 杜夫海纳:《美学与哲学》,孙非译,中国社会科学出版社1985年版,第56—57页。
⑤ 汤拥华:《主客二分与实践存在论美学》,《人文杂志》2007年第2期。
⑥ 杜夫海纳:《美学与哲学》,孙非译,中国社会科学出版社1985年版,第14页。
⑦ 转引自朱狄:《当代西方艺术哲学》,人民出版社1994年版,第425页。
⑧ 杜夫海纳:《美学与哲学》,孙非译,中国社会科学出版社1985年版,第15页。
⑨ 阿多诺:《美学理论》,王柯平译,四川人民出版社1998年版,第284页。

不意味着审美对象的存在毫无价值。"①

在审美认识中,作为"主客二分"的前提,"美的事物"具有某种特定的属性和品质,决定着审美愉快的产生。借用杜夫海纳的话说就是"美的客体""作为可能的审美对象而存在"②。什么意思呢? 就是美的自然物和艺术作品虽然在无人欣赏时"不作为审美对象"存在,"只是作为东西而存在"③,但其特定的属性和品质决定了能普遍有效地使人愉快,所以是"可能的"或"潜在"的"审美对象",也就是人们通常说的"美"。"当人们谈到审美对象时,言下之意不就是认为那些对象美吗? 人们之所以全神贯注于享有悠久传统的优秀艺术作品,难道丝毫不是因为知道这些作品美吗?"④苏东坡只有置身于西湖山色中,才会写出"水光潋滟晴方好,山色空濛雨亦奇;欲把西湖比西子,淡妆浓抹总相宜"的诗句;《巴黎圣母院》中的敲钟人卡西摩多只有亲眼看到了艾丝美拉达的美貌之后,才情不自禁地发出了"美""美""美"的赞叹。"对于我们具体的美感经验来说,不仅总有一个相应对象的存在,而且它们各自的特点似乎还直接制约着我们的审美享受:比如我们在欣赏了以奇拔峻秀名冠天下的华山风光之后,还想再去攀登以奇峰怪石与云海苍松闻名于世的黄山;比如我们在领略了西湖之美后并不会善罢甘休,还会设法去游历漓江山水和长江风景。凡此种种似乎无不由于'此美'不同于'彼美'。于是我们也就很容易将'美'归之于为我们提供了这些美好享受的'美的事物'。"⑤因此,徐岱反思说:"一种觊觎着实在论在美学界的主导位置的主观论美学自身,太经不起推敲。……'认为审美态度是造成审美经验的决定性的先行条件,其荒唐不亚于一个人相信他只要持一种享乐态度,他就会由一块发霉的面包尝到烤龙虾的味道。'这样的表达虽然有些尖刻,但也的确击中了主观论美学的要害。"⑥

值得指出的是,现代"主客合一"论者对传统"主客二分"认识方法的批判,有矫枉过正、片面极端之嫌,未能正视"主客二分"在人类科学文明和审美认识发展中的积极作用。须知"主客不分"是混沌谬误的人类原始思维的特征。只有在原始思维中,才"没有认识论上的主观与客观的对立",世界、宇宙"作为完整的、与人统一的

① 徐岱:《美学新概念:21世纪的人文思考》,学林出版社2001年版,第313页。
② 杜夫海纳:《美学与哲学》,孙非译,中国社会科学出版社1985年版,第55页。
③ 均见杜夫海纳:《美学与哲学》,孙非译,中国社会科学出版社1985年版,第55页。
④ 杜夫海纳:《审美经验现象学》,韩树站译,文化艺术出版社1996年版,第17页。
⑤ 徐岱:《美学新概念:21世纪的人文思考》,学林出版社2001年版,第308页。
⑥ 徐岱:《美学新概念:21世纪的人文思考》,学林出版社2001年版,第307页。

东西而出现"①。随着文明的发展,人类逐渐将主体与客体、心理与物理区分开来,以理性的主体冷静、清醒地认识客体本质,把握对象规律。正是依靠"主客二分"的认识—思维方式,人类改造现实、驾驭自然,创造了灿烂的物质文明,产生了蒸汽技术革命、电力技术革命和以原子能、电子计算机的广泛应用为主要标志,涉及信息技术、新能源技术、新材料技术、生物技术、空间技术和海洋技术等诸多领域的信息控制技术革命,人类可以成批量、大规模地复制科技产品,创造物质财富,造福于人类社会。因此,王元骧先生高度评价说:"主客二分思维模式的出现,某种意义上说,正是人类文明发展和历史进步的积极成果。""这种主客二分思维模式的产生表明人与世界开始从原先混乱的状态中分离出来,把世界当作自己认识和意志的对象,由此使得人的活动开始从自然的状态进入文化的领域,从而使得社会得以发展、人类得以进步。所以,没有主客二分,也就没有现代的科技文明。"②在对世界的审美认识上,也从原来与现实属性背离脱节的神话发展为对客观对象审美属性的真实反映。如传统美学说:"治世之音安以乐,其政和;乱世之音怨以怒,其政乖;亡国之音哀以思,其民困。"③诗歌"安以乐""怨以怒""哀以思"的情感恰恰分别反映、印证着"治世政和""乱世政乖""亡国民困"的社会现实。虽然"好恶因人"④"憎爱异情"⑤,但"雅郑有素""妍媸有定"⑥。如果"倒白为黑,变苦为甘,移角成羽,佩茝当薰"⑦,美丑混淆,是非颠倒,那是传统美学决不同意的。中外传统美学认识论中的这个方法论思想,无疑值得我们标举的"建设性后现代"方法所继承。

审美认识中必须承认客观对象特定的审美属性、品质的存在及其对审美感受取向的决定性,意味着审美中包含着辨别真伪的科学认识。审美认识既是一种情感反应,但不同于听任情感好恶的胡说八道,也包含着对美的真理的科学认识。因而,审美认识必须遵循科学认识的基本模式。一般的科学认识以清醒的主客二分反映着客观对象的本质属性,审美认识从根本上来说也不例外,它与反映客观对象的审美属性不仅不矛盾,而且是否反映着客观对象的审美属性也构成检验自身真伪的根本依据。西方谚语说:"一千个读者就有一千个哈姆莱特",但读者无论对王

① 帕尔纽克主编:《作为哲学问题的主体和客体》,刘继岳译,中国人民大学出版社1988年版,第9页。
② 王元骧:《对文艺研究中"主客二分"思维模式的批判性考察》,《学术月刊》2004年第5期。
③ 《毛诗序》,《毛诗正义》卷一。
④ 刘熙载:《艺概·文概》。
⑤ 葛洪:《抱朴子·塞难》。
⑥ 葛洪:《抱朴子·塞难》。
⑦ 刘昼:《刘子·殊好》。据傅亚庶:《刘子校释》,中华书局1998年版。

子哈姆莱特的感受有多么不同,总不会把他与僭王克劳狄斯混为一谈。"趣味无争辩"只能发生在不违背美的真理或无伤大雅的形式美的范围内。人们可以容忍"情人眼里出西施",但不会答应将毒品视为美的物品。即便在无伤大雅的形式美、感觉美范围内,美丑也有大体的标准可以辩论,"以徵为羽,非弦之罪;以甘为苦,非味之过"①。这里,检验美丑真伪的最终依据是立足于主客二分基础上判断的客观真相。诚如陈伯海先生指出的那样,"审美"活动"若真的不分主体与对象,这活动岂不成了盲动、乱动,一片混沌,该如何进行考察研究?"②而现代主观主义美学完全取消"主客二分",导致"主客不分"的后果,如当代英国哲学家波普尔所说:"据我看来,唯心主义是荒谬的,因为它包含这样一些东西:我的心灵创造了美好的世界。但是我知道我不是世界的创造者。我知道伦勃朗自画像并不是由于我的眼睛,巴赫圣曲的美也不是由于我的耳朵。正相反,通过开、闭我的双眼和两耳,我可以作出使自己满意的证明,即我的眼和耳不足以包容那全部的美。"③这个批评可谓一针见血、发人深省!"主客二分"的对立面是"主客不分"。完全取消了"主客二分",必然导致美学研究的"主客不分",其理论表述是不讲事实依据、充满着臆想妄断的。否定"主客二分"论者所以拿不出令人信服的成果,恐怕与此很有关系。

 皮亚杰指出:"认识既不是起因于一个有自我意识的主体,也不是起因于业已形成的、会把自己烙印在主体之上的客体:认识起因于主客体之间的相互作用。这些作用发生在主体与客体之间的中途,因而既包括主体又包含客体。"④在如何对待"主客二分"审美认识方法和理论研究方法的问题上,"建设性后现代"方法论既反对客观主义的"主客对立",也反对主观主义的"主客不分",主张兼顾主体与客体,在主客互动、交流、融合中恪守"主客二分",在"主客二分"的前提和无伤大雅的范围内包容主客合一,从而为"乐感美学"原理的重构提供有益的方法论保障。

① 《淮南子·修务训》。
② 陈伯海:《生命体验与审美超越》,生活·读书·新知三联书店2012年版,第57页。
③ 波普尔:《客观知识:一个进化论的研究》,舒炜光等译,上海译文出版社1987年版,第44页。
④ 皮亚杰:《发生认识论原理》,王宪钿等译,商务印书馆1997年版,第21页。

第三章
美学：从"美的哲学"到"乐感之学"

本章提要：伴随着美学研究的对象从"美"向"审美"的转移，"美学"的学科名称近来遭到"审美学"的挑战。论者主张将美学研究的对象限定在"审美"关系、活动、经验内，否认美学对"美"的本质的思考，其实是经不起仔细推敲的。虽然"美"包含"审美"，"美学"可同时译为"审美学"，但作为学科名称，还是叫"美学"更为合适。由于"审美"必须以"美"为逻辑前提，因此，对"美"的追问是美学研究回避不了的。美学就是以研究"美"为中心的"美的哲学"。而"乐感"是"美"的最基本的属性和功能，因而，美学就从"美的哲学"落实为"乐感之学"。

"美学"这个学科名称，近来曾遭到"审美学"的挑战。一些学者认为，美学主要不应当研究美，而应当研究审美活动，因而，美学也就应当从原来的"美之学"（简称"美学"）改名为"审美学"。笔者的研究结论是，无论从这门学科诞生的最初历史，还是从当代审美活动的实践和美学研究的逻辑来看，美学的学科定义还是以研究"美"为中心的"美的哲学"，因而其学科名称还是保留"美学"的译名为好。由于使主体快乐的"乐感"是美的最基本的特质和性能，所以，"美的哲学"又可易名为"乐感的哲学"。这种作为"乐感哲学"的"美学"原理，简称为"乐感美学"。

"美学"的学科名称究竟应当叫什么，它的内涵究竟指什么，是美学研究的基本问题。然而19世纪以来，这个基本问题被各种美学学说弄得令人扑朔迷离。1921年，德国现象学美学创始人盖格尔指出："就像风向标一样，美学被来自哲学的、文化的、科学的阵风吹得转来转去。时而被构想为形而上学，时而被构想为经验科学；有时候是理论性的，有时候是描述性的；有时候从艺术家的立场出发，有时候又从观赏者的爱好出发；今天从崇尚艺术美的观点出发，认为原初状态的自然美还只是艺术美的初级阶段，明天从崇尚自然美的角度出发，认为艺术美不过是对自然美

的间接反映。在今天,当历史上的种种方法论并非都能得到认同的时候,我们就无法知道,今天的哲学上的变化会不会使过去某种被长期遗忘的方法复活,从而将今天的方法置换为过去的方法。"①时至今日,伴随着美学研究的中心从"美"向"审美"的转移②,有人主张用"审美学"取代原来的"美学"名称。1987年山东文艺出版社出版王世德的《审美学》,1991年陕西人民教育出版社出版了周长鼎、尤西林的《审美学》,2000年北京大学出版社出版了胡家祥的《审美学》,2007年复旦大学出版社出版王建疆的《审美学教程》。就在这一年,杜学敏发表《美学:概念与学科》一文,指出"中文'美学'一词是出生于清末的一个外来词,相对妥帖的译词应是'审美学'"③。2008年,王建疆发表《是美学还是审美学》一文指出:"美学表面上看起来研究的是美,而非审美,但实际上却研究的是审美。""就美学的实际存在而言,确切地说它应该是审美感性学,简称审美学,而不是什么美学。"④"美学"之所以可以叫"审美学",还与鲍姆嘉通创立的"美学"概念包含"审美"的涵义有关。姚文放指出:"'审美'概念最早是德国哲学家鲍姆加通提出的,他用'aesthetica'来命名他所创立的新学科,并以此作为他有关著作的书名,后来在英文中通用的词是'aesthetic',现在通常译为'美学','审美'是其另一译法……二者为何能在 aesthetic 一词上相通呢?盖在于'美学'与'审美'有着天然的联系。"⑤

上述论著追根寻源地挖掘了"美学"与"审美学"的联系,反思了传统美学将研究对象聚焦在"美"的问题上的局限和缺失,提醒人们注意"审美"在美学研究对象中的重要地位,对于人们重新认识"美学"的涵义有一定启发意义。然而,它们主张将"美学"改名为"审美学",将美学研究的对象集中在"审美"关系、活动、经验内,否认对"美"的本质思考的合法性,却是令人难以苟同的。

笔者的研究表明,虽然"美"包含"审美","美学"包含"审美学",也可译为"审美学",但作为学科名称,还是保留"美学"的译名更为合适。由于在中文中"美"与"审美"是两个概念,"审美"必须以"美"为存在前提,因此,对"美"的追问是美学研究回

① 转引自亨克曼:《二十世纪德国美学状况》,周然毅译,《社会科学家》1999年第2期。
② 如1999年北京大学出版社出版的叶朗主编的《现代美学体系》、2004年高等教育出版社出版的杨春时主编的《美学》、2006年高等教育出版社出版的朱立元主编的《美学》、2013年高等教育出版社出版的陈炎主编的《美学》,都不约而同地取消了美论,而以各种"审美"的形态作为章目阐述美学原理。陈伯海《生命体验与审美超越》一书在揭示当代美学的时代特征时说:与古代美学是"有美无学"、近代美学是"有美有学"不同,当代美学是"有学无美",可谓一语中的。
③ 杜学敏:《美学:概念与学科——"美学"面面观》,《人文杂志》2007年第6期。
④ 王建疆:《是美学还是审美学?》,《社会科学战线》2008年第6期。
⑤ 姚文放:《"审美"概念的分析》,《求是学刊》2008年第1期。

避不了的问题,也是美学研究的中心问题。美学就是"美的哲学",是"美之学"。

一、鲍姆嘉通:美学是感觉学、情感学

辨析"美学"的本义,首先应当从"美学之父"鲍姆嘉通创立的"美学"学科概念说起。

德国学者鲍姆嘉通年轻时醉心于拉丁诗歌。有感于人类的心理活动分知、情、意三方面,已有的哲学中研究理性认识的有逻辑学、研究意志的有伦理学,而研究情感或感性认识的却缺少相应的学科,他在希腊文 aisthesis("感性")的基础上创造了拉丁文 Aesthetica(音译为"伊斯特惕克"),指"感性学"。1750 年他出版了《Aesthetica》第一卷,系统研究感性认识的特点和规律。该书第一章指出:Aesthetica"研究的对象"是"感性认识的完善",而"感性认识的完善""就是美"①,所以 Aesthetica 又译为"美学"。英文译作 aesthetics、aesthetic②。因而,《美学》一书的出版被认为是"美学"学科诞生的标志,鲍姆嘉通也因此获得了"美学之父"的称号。

这里有几点值得辨析。

第一,中文里的"感性"既可指主体的感觉、情感等感性认识,也可指触发感觉、情感等感性认识的客观事物的感性形式。为了避免产生后一种误解,作为"感性学"的"美学"还是译为"感觉学""情感学"更为准确。鲍姆嘉通指出:"美学作为……低级认识论……是感性认识的科学"③。所谓"感性认识",指感觉、感受、情感、想象、虚构等④。"感觉""情感"是"感性认识"的主要元素。黑格尔指出:"'伊斯特惕克'的比较精确的意义是研究感觉和情感的科学。"⑤在这个意义上,朱光潜先生说:"aesthetic 这个名词译为'美学'还不如译为'直觉学'。"⑥

第二,鲍姆嘉通指出:"美学的目的是感性认识本身的完善。而这完善也就是

① 朱光潜:《西方美学史》上卷,人民文学出版社 1979 年版,第 297 页。
② Aesthetics 不仅译为美学、美的哲学,还译为美感、审美学。Aesthetic 不仅译为美的、美学的、审美的,还译为美学、美学标准、审美观。
③ 鲍姆嘉滕:《美学》,简明、王旭晓译,文化艺术出版社 1987 年版,第 13 页。鲍姆嘉滕,多译为鲍姆嘉通。
④ 鲍姆嘉滕:《美学》,简明、王旭晓译,文化艺术出版社 1987 年版,第 15 页。
⑤ 黑格尔:《美学》第一卷,朱光潜译,商务印书馆 1979 年版,第 3 页。
⑥ 《朱光潜美学文集》第一卷,上海文艺出版社 1982 年版,第 12 页。

美。"①"美学"研究的主要对象是"美","美学"即关于"美"的哲学,简称"美学"。西方人所说的"美",中国人习惯称"艳丽"。因此,"美学"最早曾翻译为"艳丽之学"。留美学者颜永京1878年起担任上海教会学校圣约翰书院院长八年,兼授心理学等课程。他翻译过美国牧师、心理学家约瑟·海文的《心灵学》,1889年由益智书会校订出版。《心灵学》包含了中国人最早译介西方美学的内容。在论述"直觉能力"的部分,该书译美学为"艳丽之学"。益智书会负责审定和统一外来名词的美国传教士狄考文在1902年编纂、1904年出版的《中英对照术语辞典》中,便采用了以"艳丽之学"的译名来翻译Aesthetics。1908年,颜永京之子颜惠庆主编、商务印书馆出版的《英华大词典》,在将Aesthetics译为"美学""美术"的同时,仍保留着"艳丽学"的译名。1902年,王国维在一篇题为《哲学小辞典》的译文中将Aesthetics译为"美学",并这样界定"美学"的涵义:"美学者,论事物之美之原理也。""美学"聚焦的对象是"事物之美"。这种理解直接影响到1915年出版的《辞源》"美学"词条的解释:美学是"就普通心理上所认为美好之事物,而说明其原理及作用之学也"②。

 第三,鲍姆嘉通认为美学研究的中心问题是"美",而"美"就是"感性认识的完善"。什么是"完善"?鲍姆嘉通的这个概念,源自其导师沃尔夫,意指对象圆满无缺,具有引起快感的性质。他说:"美在于一件事物的完善,只要那件事物易于凭它的完善来引起我们的快感。""美可以下定义为:(事物的)一种适宜于产生快感的性质,或是(事物的)一种显而易见的完善。""(事物)产生快感的(性质)叫做美,产生不快感的叫做丑。"③鲍姆嘉通所说的"感性认识的完善",既指凭感官认识到的事物的完善无缺,也指主体感觉、情感的圆满快乐。"感性认识的美和事物的美本身,都是复合的完善,而且是无所不包的完善。"④"完善的外形,或是广义的鉴赏力为显而易见的完善,就是美,相应的不完善就是丑。因此,美本身就使观者喜爱,丑本身就使观者嫌厌。"⑤对象外形的"完善",康德《判断力批判》宗白华译本译为"圆满",也就是适宜于引起审美主体快感、本身虽无目的却有主观的合目的性的形式。托尔斯泰说:"从客观的意义来看,我们把存在于外界的某种绝对完满的东西称为'美'。但是我们之所以认识外界存在的绝对完满的东西,并认为它是完满的,只是

① 鲍姆嘉滕:《美学》,简明、王旭晓译,文化艺术出版社1987年版,第18页。
② 据黄兴涛:《"美学"一词及西方美学在中国的最早传播》,《哲学动态》2000年第7期。
③ 北京大学哲学系美学教研室编:《西方美学家论美和美感》,商务印书馆1980年版,第88页。括号内注释为引者所加。
④ 马奇主编:《西方美学史资料选编》上卷,上海人民出版社1987年版,第695页。
⑤ 北京大学哲学系美学教研室编:《西方美学家论美和美感》,商务印书馆1980年版,第142页。

因为我们从这种绝对完满的东西的显现中得到了某种快乐,因此,客观的定义只不过是按另一种方式表达的主观的定义。"①所以,在车尔尼雪夫斯基的论著中,鲍姆嘉通"感性认识的完善"又被译为"感性认识的极致"②,指"一切的美仅是对感觉而存在","美产生着快乐"③。要之,"感性认识的完善"一个基本涵义是主体对客观事物圆满无憾的审美感受、乐感经验。这就为国人将"美学"译为"审美学"的提供了某种合理的依据。1866年,英国来华传教士罗存德所编《英华词典》将 Aesthetics 不仅译为"佳美之理",同时译为"审美之理"。因为"佳美"是属于主体的感觉,与审美经验是相通的。1875年,谭达轩编辑出版《英汉辞典》,将 Aesthetics 译为"审辨美恶之法"。1902年,王国维在《哲学小辞典》的译文中,将 Aesthetics 同时译为"美学"和"审美学",因为美学研究的"美"实际上是主体的审美快感。1903年,汪荣宝、叶澜编辑出版了近代中国第一部具有现代学术辞典性质的《新尔雅》,给"审美学"下的定义是:"研究美之性质及美之要素,不拘在主观客观,引起其感觉者,名曰审美学。"1915年出版的《辞源》对"美学"词条的解释是:"就普通心理上所认为美好之事物,而说明其原理及作用之学也。……德国哲学家薄姆哥登 Alexander Cottlieb Baumgarten 提出,始成为独立之学科。亦称审美学。"④由此可见,"美学"包含"审美学",将"美学"译为"审美学"在鲍姆嘉通那里是可以找到最早根据的。

二、黑格尔:"美学"是"艺术哲学"

在鲍姆嘉通之后,德国出现了又一位美学大家黑格尔,他出版了多卷本《美学》巨著。黑格尔与鲍姆嘉通一样,认为"美学"即关于"美"的哲学。"美"是什么?黑格尔认为:"美就是理念的感性显现。"⑤"真正的美的东西……就是具有具体形象的心灵性的东西。"⑥纯抽象的"理念"或纯物质的自然都不可能是美的。只有艺术最符合他的"美"的定义,所以,"美"只存在于"艺术"中,"美学"即"艺术哲学",准确地说是"美的艺术的哲学"⑦。

① 列夫·托尔斯泰:《艺术论》,丰陈宝译,人民文学出版社1958年版,第39页。
② 车尔尼雪夫斯基:《美学论文选》,缪灵珠译,人民文学出版社1957年版,第37页。
③ 康德:《判断力批判》上卷,宗白华译,商务印书馆1964年版,第210页。
④ 参黄兴涛:《"美学"一词及西方美学在中国的最早传播》,《哲学动态》2000年第7期。
⑤ 黑格尔:《美学》第一卷,朱光潜译,商务印书馆1979年版,第142页。
⑥ 黑格尔:《美学》第一卷,朱光潜译,商务印书馆1979年版,第104页。
⑦ 黑格尔:《美学》第一卷,朱光潜译,商务印书馆1979年版,第4页。

黑格尔为什么把艺术之外的自然现实排除在"美"之外呢？这要结合他的世界观来理解。依据黑格尔的世界观，世界万物最初是由"绝对理念"派生的，"绝对理念"的最初阶段是"逻辑阶段"。在这个阶段，"绝对理念"处在纯思想的阶段，以抽象的概念形态出现，它只通过纯粹思维和纯粹理论的形式展开自身，在内部矛盾的推动下从一个抽象概念或逻辑范畴向另一个抽象概念或逻辑范畴运动和演化，是片面的。由于"美只能在形象中见出"①，因而逻辑阶段的抽象概念无"美"可言。

　　于是"绝对理念"否定自身的片面性，创造出一个外在自然界，进入"自然阶段"。在这一阶段，"绝对理念"异化为"自然"，不再以抽象的概念形态出现，而以物质的感性形式出现。这"自然"不仅包括无机的"天空""河流""石头"，而且包括有机的"植物"和"动物"，包括"作为自然物存在"的"人"的肉体。自然物是纯客观的，没有心灵意蕴的，因而也是无"美"可言的。"只有心灵才是真实的，只有心灵才能涵盖一切，所以一切美只有涉及这较高境界而由这较高境界产生出来时，才是真正美的。"②无机的矿物和低等的有机物植物没有灵魂，不可能成为"理念的感性显现"，因而无"美"可言。只有当它成为人的心灵意蕴的某种表现、象征时才能有"美"。比如寂静的月夜、雄伟的大海那一类"感发心情和契合心情"的自然美，"这里的意蕴并不属于对象本身，而是属于所唤起的心情"③。"就这个意义来说，自然美只是属于心灵的那种美的反映，它所反映的是一种不完全的、不完善的形态。"④高级的有机物动物具有灵魂，可以成为"理念的感性显现"，因而"自然美的顶峰是动物的生命"⑤；但动物没有自我意识，不能自觉地成为"理念的感性显现"，就是说，动物"不能看到它自己的灵魂"，"不能把自己外现为观念性的东西"，或者说"动物的灵魂""不能自为地成为这种观念性的统一"，不会"把这种自为存在的自己显现给旁人看"⑥，因而它自身也不可能有真正的"美"。因此黑格尔说："由于理念还只是在直接的感性形式里存在，有生命的自然事物之所以美，既不是为它本身，也不是由它本身，为着要显现美而创造出来的。自然美只是为其他对象而美，这就是说，为我们，为审美的意识而美。"⑦"人"虽然具有自我意识，但在理念所处的自然阶

① 黑格尔：《美学》第一卷，朱光潜译，商务印书馆1979年版，第161页。
② 黑格尔：《美学》第一卷，朱光潜译，商务印书馆1979年版，第5页。
③ 黑格尔：《美学》第一卷，朱光潜译，商务印书馆1979年版，第170页。
④ 黑格尔：《美学》第一卷，朱光潜译，商务印书馆1979年版，第5页。
⑤ 黑格尔：《美学》第一卷，朱光潜译，商务印书馆1979年版，第170页。
⑥ 黑格尔：《美学》第一卷，朱光潜译，商务印书馆1979年版，第170—171页。
⑦ 黑格尔：《美学》第一卷，朱光潜译，商务印书馆1979年版，第160页。

段,还只是"作为自然物存在"的肉身存在物①,也没有真正的美。要之,"自然作为具体的概念和理念的感性表现时,就可以成为美的。"②但在理念运动的"自然阶段",自然只有感性物质,没有理念意涵,因而本身没有"美"。

在理念的自然阶段,当动物有机体的最高形态"人"出现后,绝对理念最终就附着于人的自我意识而否定自然界、返回精神界,进入"精神阶段",也就是人类社会阶段。在这一阶段,"人"已经超越了原先的自然存在,而成为心灵存在、自我意识的存在,"观照自己、认识自己、思考自己","为自己而存在",人"只有通过这种自为的存在,人才是心灵"③。理念在人类社会阶段的运动过程经历了个人意识的"主观精神"阶段、社会制度和社会意识的"客观精神"阶段,以及个人与社会、主观精神与客观精神乃至逻辑与自然、概念与物质相统一的"绝对精神"阶段。在"绝对精神"阶段,"绝对精神"又呈现为"艺术""宗教""哲学"这前后相续的三个环节。"艺术"以"感性观照"的形式表现绝对理念,宗教以"表象"和"观念"的形式象征绝对理念,"哲学"以"自由思考"的形式掌握绝对理念④。尽管依据残留的感性物质的多寡,"宗教"高于"艺术","哲学"高于"宗教",但只有在"艺术"中,"理念"与"感性形象"达到了完美统一,符合"理念的感性显现"这一"美"的定义,才具有"美",这是"宗教""哲学"所无法比拟的。与不具有理念的自然现实相较,"艺术的必要性是由于直接现实有缺陷"⑤,"艺术也可以说是把每一个形象的看得见的外表上的每一个点都化成眼睛或灵魂的住所,使它把心灵显现出来。……人们从这眼睛里就可以认识到内在的无限的自由的心灵"⑥。美既不存在于自然现实中,也不存在于宗教哲学中,只存在于艺术中,所以美学研究的"范围就是艺术,或则毋宁说,就是美的艺术"⑦,美学就是"艺术哲学"。

黑格尔否定自然中有美,是他依据自己独特的世界观和美的定义逻辑推导的结果,在他那个理论体系中是符合逻辑、独立自足的,然而并不符合事实。但由于黑格尔的《美学》著作影响巨大,他将"美学"等同于"艺术哲学"的观点成为后世美学研究的重要依据之一。阿多诺指出:"从谢林开始,美学几乎只关心艺术作品,中

① 黑格尔:《美学》第一卷,朱光潜译,商务印书馆1979年版,第38页。
② 黑格尔:《美学》第一卷,朱光潜译,商务印书馆1979年版,第168页。
③ 黑格尔:《美学》第一卷,朱光潜译,商务印书馆1979年版,第39页。
④ 参黑格尔:《美学》第一卷,朱光潜译,商务印书馆1979年版,第129—133页。
⑤ 黑格尔:《美学》第一卷,朱光潜译,商务印书馆1979年版,第195页。
⑥ 黑格尔:《美学》第一卷,朱光潜译,商务印书馆1979年版,第198页。
⑦ 黑格尔:《美学》第一卷,朱光潜译,商务印书馆1979年版,第3页。

断了对'自然美'的研究。"①于斯曼认为:"应该把美学看作是对艺术的专门研究,而绝不应看作是对自然美的专门研究。"②科林伍德概括说:"总而言之,美学理论并不是关于美的理论,而是关于艺术的理论。"③20世纪50年代美学大讨论中,马奇坚持美学就是艺术观,是关于艺术的一般理论。据此他将自己的美学文集取名为《艺术哲学论稿》。朱光潜也认为美学必须以艺术为中心。后世许多文艺理论著作取名"美学",许多以"美学"命名的论著局限于探讨艺术,根据都来自黑格尔。客观地说来,这是经不起推敲的。自然、生活中存在着大量的美,它们同样应当是美学研究的对象。其实,黑格尔一方面根据"美学是艺术哲学"的定义否认自然美,"把自然美除开了",但另一方面又承认"在日常生活中"人们"常说的美的颜色、美的天空、美的河流,以及美的花卉、美的动物,尤其常说的是美的人"④,并在第一卷第二章中以"自然美"为题花了很大篇幅探讨其现象和规律,本身就存在着自相矛盾。如果我们只抓住黑格尔的表面词句,将"美学"仅仅等同于"艺术哲学",将会置艺术之外的大量审美现象于不顾,造成美学研究的重大缺失。诚如李泽厚所说:"现实生活、自然美和许多审美现象并不属于艺术,却仍在美学研究的范围。"⑤

三、各国辞典最初对"美学"的定义:研究现实和艺术中的美的哲学分支

基于美学是关于"美"的哲学的看法,鲍桑葵将美学史定义为"关于美的哲学的历史":"如果说美学指的是关于美的哲学,那么美学史就必定是关于美的哲学的历史;它必定是把哲学家们曾经用来说明或综述与美有关的事实的系统理论的发展进程做为直接的研究课题。"⑥美大量存在于现实生活中,艺术是人为创造的更为典型、更为集中的美,所以,在综合鲍姆嘉通和黑格尔"美学"定义的基础上,世界各国辞典最初在给"美学"词条下定义时,都不约而同地解释为研究现实和艺术中的美的哲学分支。法国《美学辞典》指出:美学是"美的玄思"及"艺术的哲学和科学"。英国《大英百科全书》说:美学"是关于美及其在艺术和自然领域中的表现的

① 阿多诺:《美学理论》,王柯平译,四川人民出版社1998年版,第109页。
② 于斯曼:《美学》,栾栋等译,商务印书馆1995年版,第136页。
③ 科林伍德:《艺术原理》,王至元、陈华中译,中国社会科学出版社1985年版,第22页。
④ 黑格尔:《美学》第一卷,朱光潜译,商务印书馆1979年版,第4页。
⑤ 《美学四讲》第一讲,李泽厚:《美学三书》,安徽文艺出版社1999年版,第443页。
⑥ 蒋孔阳主编:《二十世纪西方美学名著选》上,复旦大学出版社1987年版,第81页。

认识。"美国《学术百科全书》说:"美学是哲学的一个分支,其目标在于建立艺术和美的一般原则。"德国《哲学史辞典》说:"美学一词已成为哲学分支的代名词,研究的是艺术和美。"意大利《哲学百科全书》说:美学是"将美与艺术作为对象的哲学学科。"日本《广辞苑》说:美学是"阐明自然和艺术中美之本质与结构的学问。它以美的一般现象为规定,对其内外条件和基础发展进行阐明规定。"在麦克阿瑟出版公司1993年出版的《牛津英语指南》中,美学的这种涵义仍然保留着:"美学是哲学的一个分支,它关注的是对美和趣味的理解,以及对艺术、文学和风格的鉴赏。它要回答的问题是:美或丑是内在于所考察的对象之中呢,还是在欣赏者心里?"[1]《新亚美利加百科全书》说:"美学是研究自然和艺术中的美的科学。"[2]不管美体现为事物的客观性质,还是体现为主体的情感反应,美学都应当以研究文学艺术中的美和遍布于现实生活的美为使命。据此,我国1915年出版的《辞源》"美学"词条解释说:"就普通心理上所认为美好之事物,而说明其原理及作用之学也。以美术为主,而自然美、历史美等皆包括其中。"显然,这类解释既综合吸取了鲍姆嘉通和黑格尔美学定义的合理之处,又扬弃了二人美学定义中的某些不足,是较为全面稳妥的,也更贴合中文"美学"作为"美之学"简称的字面意义。值得注意的是,李泽厚在后期著作《美学四讲》中,一方面批评"美学是研究美的学科"是"同语反复","美学是艺术哲学"的定义"过于狭窄","美学是研究感性愉快的学科"的定义"更空泛"[3],认为"美学"是一个"开放的家族","追求或寻觅一个统一的美学定义"或许是"徒劳无益或缺乏意义的事情",同时又认为,他早先提出的"美学是以美感经验为中心,研究美和艺术的学科"的界定"还有一定的适用性",也许是最好的"美学"定义[4]。而这种看法恰恰与上述各国辞典对"美学"的解释大体相似。

四、现代"美学"定义的转向:研究审美关系、审美活动的"审美学"

在鲍姆嘉通创立"美学"学科之前,西方美学史上美学家们就在探寻着"美"的奥秘。鲍姆嘉通创立"美学"学科、将"美"规定为美学的研究对象之后,人们便将目

[1] 据王建疆:《是美学还是审美学?》,《社会科学战线》2008年第6期。
[2] 《美学》第2期,上海文艺出版社1980年版,第251页。
[3] 李泽厚:《美学三书》,安徽文艺出版社1999年版,第443页。
[4] 李泽厚:《美学三书》,安徽文艺出版社1999年版,第447页。

光更多地聚焦在"美"的本质上。古往今来,关于"美"是什么,人们曾提出过若干定义,但由于"美"要依赖于主体的愉快感去实现,而主体快感的产生具有不完全由对象客观属性决定的不确定性,因而这些"美"的定义由于不够严密,没能得到普遍认同。鉴于"美"的定义众说纷纭、莫衷一是,而审美经验可以描述,所以现代美学家说:"美"是说不清楚的东西,美学不应当追问"美",而应当关注"审美";不应当把研究中心放在"美"的本质上,而应当放在人对现实的审美关系、审美活动上。英国美学家摩尔认为:"美"是主体的一种情感状态,"我们说,'看到一事物的美',一般意指对它的各个美质具有一种情感"[1]。因此,美不是科学事实,不可定义。英国学者艾耶尔进一步发展了这种观点:"美学的词的确是与伦理学的词以同样的方式使用的。如像'美的'和'讨厌的'这样的美学词的运用一样,不是用来构成事实命题,而只是表达某些情感和唤起某种反应。"[2]英国美学家瑞恰兹也认为:"美"这个词主要是一种情感语言,它仅表明了我们的情感态度,因此没有必要也不可能对美作出确定的定义。"就事物是美的这类判断而言,权威们在作判断方面似乎有如此巨大的分歧,这种时候,他们也同意,没有什么方法可以认识他们要取得一致的是什么东西。"[3]"无济于事的幻影——美,这个不可言传的、根本的、不可分析的、单纯的观念至少已被抛弃。"[4]1967年,英国美学家哈·奥斯本在其出版的《美学与艺术》一书中总结西方当代美学的这种趋向:"近三十年来……美学著作中所表现出来的最明显的特征,或许就是否认美学的系统性,以及对给一些关键性的词汇譬如'艺术'或'美'等下定义的必要性和价值所采取的多少有点武断的怀疑态度。"[5]奥地利哲学家维特根斯坦早年认为"美"是可以归纳的,是"使人幸福的东西"[6],但后期发现"美"具有多义性,便否认统一定义其本质的可能性。"在实际生活中,当你作出审美判断时,'美丽的''美好的'之类的美学形容词几乎不起什么作用。"[7]人们评论"这是美的",只不过表达了一种情感、一种赞成的态度或是一种喝彩而已。他甚至认为"美"的问题是"荒谬无稽"的"虚伪"问题[8],把美学看成是说明美是什么的科学

[1] 朱立元总主编、陆扬主编:《二十世纪西方美学经典文本》第二卷,复旦大学出版社2000年版,第176页。
[2] 转引自蒋孔阳、朱立元主编:《西方美学通史》第六卷(上),上海文艺出版社1999年版,第348页。
[3] 蒋孔阳主编:《二十世纪西方美学名著选》上册,复旦大学出版社1987年版,第373页。
[4] 蒋孔阳主编:《二十世纪西方美学名著选》上册,复旦大学出版社1987年版,第366页。
[5] 奥斯本:《二十世纪的美学》,蒋孔阳主编:《美学与艺术评论》第二集,复旦大学出版社1985年版,第441页。
[6] 转引自蒋孔阳、朱立元主编:《西方美学通史》第六卷(上),上海文艺出版社1999年版,第355页。
[7] 转引自蒋孔阳、朱立元主编:《西方美学通史》第六卷(上),上海文艺出版社1999年版,第355页。
[8] 维特根斯坦:《逻辑哲学论》,郭英译,商务印书馆1962年版,第38页。

是"可笑的"①。因此,美是"不可言说的东西",我们应当对它保持沉默②。

在这种思潮的影响下,当代中国美学界也出现了"美学是研究审美关系、审美活动的科学"的流行看法。1989年版《辞海》"美学"词条解释:"研究人对现实的审美关系和审美意识的科学。"就是这种思潮的典型反映。朱立元先生在1999年主编出版的《西方美学通史》中曾坚持美本质可以追问、归纳的观点,后来则改变了早先的看法,主张在"美"本质问题上"用生成论取代现成论",肯定"活动在先",美在审美活动中当下生成。他呼吁美学改变以往多以美的本质、规律为主要研究对象的做法,"以人与世界的审美关系及其现实展开即审美活动为研究对象"③。叶朗指出,"不存在一种实体化的、外在于人的'美'",也"不存在一种实体化的、纯粹主观的'美'"。"美在意象","审美意象只能存在于审美活动之中"。美学就是研究审美活动及其规律的科学④。随着美学研究对象、中心问题的变化,所以名称也发生相应改变。研究"美"的叫"美学",研究"审美"的应当叫"审美学"。王建疆以《是美学还是审美学》为题撰文指出:"美学把'美'作为研究对象,审美学把'审美'作为研究对象。"由于"美"离不开审美活动中主体的参与生成,"'审美'在美学中处于比'美'更为根本、更关乎全局的位置上",所以"把美学应当改为审美学"才更加"名正言顺"⑤。新时期出版了许多以"审美学"命名的美学专著,也是基于差不多同样的思路。

五、美学是研究美及其审美经验的哲学学科

那么,"美学"到底是应当保持原名,还是应当改名为"审美学"呢?美学研究的对象到底是"美",还是"审美",抑或二者兼而有之呢?

首先,我们要指出的是,"美学"所研究的现实和艺术中的"美",看似存在于事物中的一种客观属性,其实不过是主体乐感的客观物化。所以在英语 Aesthetic 一词中,既有"美的"涵义,又有"审美的"涵义,"审美的"与"美的"是一个词。同理,Aesthetica 的英译 Aesthetic 一词既有"美学"的涵义,也有"审美学"的涵义,"美学"

① 转引自薛华:《黑格尔与艺术难题》,中国社会科学出版社1984年版,第131页。
② 转引自毛崇杰、张德兴、马驰:《二十世纪西方美学主流》,吉林教育出版社1993年版,第615页。
③ 均见朱立元:《我为何走向实践存在论美学》,《文艺争鸣》2008年第11期。
④ 叶朗:《美在意象——美学基本原理提要》,《北京大学学报》2009年第3期。
⑤ 王建疆:《是美学还是审美学?》,《社会科学战线》2008年第6期。

包含"审美学"。事实上,在鲍姆嘉通创立的"Aesthetica"中,由于"Aesthetica"研究的主要对象是感性认识完善与否的规律,是主体的审美经验,而这圆满无憾的审美经验就是美,所以中文译为"美学"或"审美学"均是可以的,不存在非此即彼的矛盾。由于"Aesthetica"着力研究的中心问题是"感性认识的完善",是"美",所以译为"美学"更加精准。当代一些中国学者以"美学"不包括"审美学"、"美学"的研究对象不包括"审美"为由主张易名为"审美学",是经不起推敲的。蔡仪曾在1947年出版的《新美学》中指出:"Aesthetics 今人有译之为美学者,而其实源出于希腊文 Aisthetikos,意为'感性学'或'感性之学',意译为审美学尚说得过去,若译为美学就失其原义了。"[1]李泽厚指出:中文的"美学"是西文 Aesthetics 一词的翻译,"如用更准确的中文翻译,'美学'一词应该是'审美学',指研究人们认识美、感知美的学科"[2]。其实,由于在鲍姆嘉通那里"美"就是完善的感性认识,就是审美认识,所以译为"审美学"固然可以,译为"美学"亦无不确,更不能说"失其原义"。蔡仪、李泽厚在后来的美学论著中依然保留了"美学"的称谓,而没有叫"审美学",与此也许不无关系。

其次,在英文中,"审美"与"美"是同一个词,但在中文中,"美"与"审美"是两个词。蒋孔阳先生指出:"美"是审美主体在审美活动中观照的对象及其呈现的客观性质,"'审美'则是指对于美的对象的观照、考察和鉴别过程"[3]。"审美欣赏明显地包含主、客两个方面。审,谁去审?怎样审?……审什么?审得怎样?"[4]有趣的是,在俄文中也是这样。斯托洛维奇指出:"'审美'这个词不只是作为'美'的同义词出现的,而且是作为新的范畴出现的。"[5]尽管"事物能引起美感经验才能算是美"[6],客观事物的美有赖于主体快感的审美经验,好像"审美"在先,"美"的呈现在后,但在形式逻辑上,必须先有对"美"的辨认,而后才有对"审美"活动的定性。如果不明白"美"是什么,就无法确定主体从事的怎样的活动是"审美活动",主体与对象所处的何种关系是"审美关系",主体获得的怎样的感受是"美"的感受,一句话,就无法判断"审"的是不是"美"。可见,不是"'审美'在美学中处于比'美'更为根本、更关

[1] 蔡仪:《美学论著初编》上册,上海文艺出版社1982年版,第184页,注1。
[2] 李泽厚:《美学四讲》,李泽厚《美学三书》,安徽文艺出版社1999年版,第443页。
[3] 姚文放:《"审美"概念的分析》,《求是学刊》2008年第1期。
[4] 蒋孔阳:《审美欣赏的心理特征》,蒋孔阳主编:《美学与艺术评论》第二集,复旦大学出版社1985年版,第2页。
[5] 斯托洛维奇:《审美价值的本质》,凌继尧译,中国社会科学出版社1984年版,第129页。
[6] 朱光潜:《文艺心理学》。转引自姚文放《"审美"概念的分析》,《求是学刊》2008年第1期。

乎全局的位置",恰恰相反,而是"美"在美学中处于比"审美"更为根本、更关乎全局的位置。有人说:"'美是难的',难就难在美是什么很难说清楚,而美学又是可以研究的,就在于审美是可以说清楚的。"①殊不知"美"说不清楚,"审美活动""审美关系"又怎能说得清楚?主张将"美学"定义为"研究审美关系的学科"或"审美学"的致命伤,正如李泽厚一语中的批评的那样:"审美关系是一个极为模糊含混的概念。什么叫'审美关系'呢?不清楚……用它来定义美学,使人更感糊涂。"②

"美"是难的,然而正是由于"美"很难解释清楚,才引发了无数人探究的热情。道不可言,但又不能离言。这是人类认识领域中经常出现的二律背反,对于"美"本质的探求也是如此。倘若"美"那么容易说清楚,美本质也就失去其理论魅力了。西方美学史上,关于"美"本质的困惑其实早已存在,但人们并没有因此放弃对它的思考。苏格拉底一方面感叹:"我得到了一个益处,那就是更清楚地了解一句谚语:'美是难的'。"③同时又在甄别思考美是"有用"、或是"恰当"、或是"视听觉的快感"。狄德罗一方面意识到:"人们谈论得最多的东西,每每注定是人们知道得很少的东西,而美的性质则是其中之一。几乎所有的人都同意有美,许多人强烈感觉到它,而知道什么是美的人竟如此之少。"④另一方面又揭示"美是关系"。歌德一方面说:"我对美学家们不免要笑,笑他们自讨苦吃,想通过一些抽象名词,把我们叫做美的那种不可言说的东西化成一种概念"⑤;但另一方面又举例说明:自然物合目的即美⑥。黑格尔一方面说:"对于美的看法是非常复杂、各人各样的,所以关于美和审美的鉴赏力,就不可能得到有放皆准的普遍规律。"⑦"乍看起来,美好像是一个很简单的概念,但不久我们就会发现:美可以有许多方面,这个人抓住的是这一方面,那个人抓住的是那一方面;纵然都是从一个观点去看,究竟哪一方面是本质的,也还是一个引起争论的问题。"⑧另一方面又下定义:"美就是理念的感性显现"⑨。列夫·托尔斯泰一方面说:"'美'的客观定义是没有的"⑩,"想为绝对的'美'下定义

① 王建疆:《是美学还是审美学?》,《社会科学战线》2008年第6期。
② 李泽厚:《美学四讲》,李泽厚《美学三书》,安徽文艺出版社1999年版,第443页。
③ 柏拉图:《文艺对话集》,朱光潜译,人民文学出版社1963年版,第210页。
④ 马奇主编:《西方美学史资料选编》上卷,上海人民出版社1987年版,第637页。
⑤ 《歌德谈话录》,朱光潜译,人民文学出版社1978年版,第132页。
⑥ 《歌德谈话录》,朱光潜译,人民文学出版社1978年版,第132—134页。
⑦ 黑格尔:《美学》第一卷,朱光潜译,商务印书馆1979年版,第9页。
⑧ 黑格尔:《美学》第一卷,朱光潜译,商务印书馆1979年版,第21页。
⑨ 黑格尔:《美学》第一卷,朱光潜译,商务印书馆1979年版,第142页。
⑩ 托尔斯泰:《艺术论》,丰陈宝译,人民文学出版社1958年版,第40页。

的一切尝试……结果或者什么定义也没有下"①,"一切想为趣味下定义的企图不可能有任何结果"②;另一方面又概括说:"凡是使人感到惬意而不引起欲望的就是'美'"③。克罗齐一方面说"同一事物从某一方面看是丑,从另一方面看却美……美不是物理的存在","用大多数的票来决定美、丑的东西在哪里"的"归纳的美学家们连一个规律还没有发现"④;另一方面又归纳说:美是主体的"直觉表现"。迪基一方面为维特根斯坦的解构主义美学观拍手称快,进而否定历史上的各种艺术定义;另一方面又以不断变化的"习俗欣赏"论表明:"'艺术'是可以界定的"⑤。罗兰·巴特一方面说"美是无法解释的",它"缄默不语","拒绝任何直接谓语";另一方面又说:"只有用同语反复(一张完美的椭圆形的脸)或比喻式(美得像拉斐尔的圣母像,美得像宝石的梦等)那种谓语才是可能的"⑥。维特根斯坦一方面说"美"是不可解的,我们应当对它"保持缄默";另一方面又说:美是"使人幸福的东西"⑦。如此等等。只要不用绝对化的态度看待美本质的概括,那么,人们关于美本质的解释总是这样那样、或多或少地接近了"美"的概念的本来面目,会给人们认识"美"的共性和规律带来不同角度的启示。今天的学者为什么因为求全不得而放弃美的追问、否定美的研究呢?这样的思维方式是不是显得过于绝对化、极端化了呢?

美学研究取消"美"的本质追问和"美"的共性归纳,事实上会削弱美学的理论品格,造成美学研究的表象化和肤浅化,危及美学学科的存在必要。美学是感觉学、情感学。而感觉、情感是飘忽不定、矛盾复杂的。莱辛指出:"替人类情感定普遍规律从来就是最虚幻难凭的。情感和激情的网是既精微而又繁复的,连最谨严的思辨也很难从其中很清楚地理出一条线索来。"⑧黑格尔指出:"情感就它本身来说,纯粹是主观感动的一种空洞的形式……在这主观感动里面,具体的内容消逝了。"⑨鲍桑葵在翻译黑格尔《美学》的英译本中注解说:"情感不是可以下定义的。"⑩金蒂雷在

① 托尔斯泰:《艺术论》,丰陈宝译,人民文学出版社1958年版,第39页。
② 托尔斯泰:《艺术论》,丰陈宝译,人民文学出版社1958年版,第40页。
③ 托尔斯泰:《艺术论》,丰陈宝译,人民文学出版社1958年版,第40页。
④ 克罗齐:《美学原理》,朱光潜译,外国文学出版社1983年版,第119—120页。
⑤ 蒋孔阳主编:《二十世纪西方美学名著选》下,复旦大学出版社1988年版,第125页。
⑥ 《罗兰·巴特随笔选》,怀宇译,百花文艺出版社1995年版,第174页。
⑦ 维特根斯坦语,转引自蒋孔阳、朱立元主编:《西方美学通史》第六卷,上海文艺出版社1999年版,第355页。
⑧ 莱辛:《拉奥孔》,朱光潜译,人民文学出版社1979年版,第28页。
⑨ 黑格尔:《美学》第一卷,朱光潜译,商务印书馆1979年版,第41页。
⑩ 转引自黑格尔:《美学》第一卷,朱光潜译,商务印书馆1979年版,第41页。

《艺术哲学》一书中也认为,感情是"某种无人能够准确地说明的东西"①。正因为如此,在鲍姆嘉通之前,西方哲学中一直没有专门研究情感规律的学科。鲍姆嘉通当初所以创立"美学",就是要以哲学的方法研究混乱的情感和低级的感性认识的规律,弥补原有学科之缺。本质归纳、共性概括和规律抽象是哲学的基本方法。否定和取消关于美的本质、共性、规律的分析思考,必然会造成这门哲学学科思维深度和理论品格的弱化,为肤浅混乱的审美表象、经验的描述提供理论庇护,从而失去"美学"学科当初创立的本义。美学作为研究感性认识和情感规律的哲学学科,透过形形色色、相互矛盾的情感现象,概括、抽象其背后的共性和规律,是这门科学无法回避的基本使命。"美学"如果不研究感觉、情感的本质、特征和规律,"美学"学科还有什么存在的必要?

美学研究取消了"美的本质"和"美的规律"的哲学思考,在实践上也是非常有害的。无论艺术创作,还是社会生活,抑或人生修养,都存在着客观的"美的规律"。正如马克思揭示的那样,人类凭借"自觉自由"的"意识",可以认识"美"的本质和规律,"按美的规律造型"。② 正因为如此,才有了人造的山水园林,有了动人的城市形象,有了赏心悦目的人居环境,有了美轮美奂的音乐、绘画、戏剧、雕塑。综合吸收历史上各种关于美的本质、特征的思维成果,总结和揭示"美的规律",为指导人们的审美实践服务,是大众对美学工作者提出的责无旁贷的要求,也是美学学科不可推诿的职责。用"美不可解""美无规律可寻"回应寻求专业指导的普通大众,不仅对"美学家"的讽刺,也是对"美学"的嘲弄。事实上,诚如卡西尔所说:"美是作为一种最显而易见的人类现象而出现的。美的特征和本质,是不会因任何隐秘和神秘的气氛而被遮掩其光辉的","美,明了可感,不会弄错"③。与此殊途同归、异曲同工的是,李泽厚先生也曾指出:"事实上,尽管一直有各种怀疑和反对,迄今为止,并没有一种理论能够严格证实传统意义上的美学不能成立或不存在。分析美学也未能真正取消任何一种传统美学问题。相反,从古到今,关于美、审美和艺术的哲学性的探索、讨论和研究始终不绝如缕,许多时候还相当兴盛。可见,人们还是需要和要求这种探讨,希望了解什么是美,希望了解审美经验和艺术创作、欣赏的概括性

① 转引自李斯托威尔:《近代美学史评述》,蒋孔阳译,上海译文出版社1980年版,第10页。
② 马克思:《1844年经济学哲学手稿》,人民出版社1985年版,第54页。
③ 均见卡西尔《人论》第九章《艺术》,蒋孔阳主编《二十世纪西方美学名著选》下册,复旦大学出版社1988年版,第5页。

的问题或因素。"①

　　综合而论,由于感性认识的圆满完善在审美实践中被指称为"美",由于事物的美是主体快乐的审美感受的物化,因而,"美"包含着"审美","美学"包含着"审美学";另一方面由于中文话语中"审美"不同于"美","审美"必须以对"美"的确认为逻辑前提,因此,"美学"是比"审美学"更加妥帖的学科名称。美学研究"美","美"存在于现实与艺术中,"是被当作事物之属性的快乐"②,"审美"则是主体对事物中存在的"美"的感受认识,所以,"美学"的具体内涵,就应当是研究现实与艺术中的美及其审美经验的哲学学科,而其中心问题是美的问题。因而,美学又可简单概括为"美的哲学"。愉悦快乐的情感反应是"美"的无法约简的最基本的义项,所以,"美的哲学"又叫"乐感之学";作为"乐感之学"的美学原理就叫"乐感美学"。

① 李泽厚:《美学四讲》,《美学三书》,安徽文艺出版社1999年版,第441页。
② 桑塔耶纳:《美感》,缪灵珠译,中国社会科学出版社1982年版,第33页。

第二编

本质论

(作者:北京大学数字艺术系首席教授王伟)

第四章
"美"的语义：美是有价值的乐感对象

本章提要：美学是"美的哲学"。"美"是美学研究的核心。"美"与"乐感"的联系，是阐述乐感美学原理的逻辑起点。在审美实践中，"美"的基本语义是指称乐感及其对象的"情感语言"。为了防止有害生命的乐感追求导致的消极后果，人们进而将"美"限定为有价值的乐感及其对象。从逻辑的角度看，引起乐感的对象是"美"，由对象引起的乐感是"美感"，不能将"美"和"美感"混为一谈。所以，美应当是"有价值的乐感对象"。因此，美又表现为"爱的对象""骄傲的对象"和"幸福的东西"。作为一种乐感对象，"美"在动物界也存在，并不是"人"的专利，但动物认可的美与人类认可的美不能混为一谈。承认动物有自己的美，走向美美与共，是生态美学的必然要求。

"美的哲学"作为"乐感之学"，"美"与乐感究竟有什么样的联系，这是乐感美学原理必须回答的首要问题。

美是什么，是美学聚焦的中心，也是美学体系建构的逻辑起点。然而，现代以来，"哲学由于持久的斗争和混乱而赢得了一种声誉，相当多的哲学家都已把美的领域看作是毫无希望的混乱的领域……在这些年代里，我们已经看到一些美学理论的概念，它们忽而分离，忽而又重新拼凑成一些奇怪的组合"[①]。在中国当下反本质的解构主义美学思潮中，"美的本质"被视为"伪问题"而遭到否定，"美是什么"的提问方式被排斥，以致造成"美"的失语。就是说，"美"这个词成了人人言殊、没有稳定涵义或统一规定性的概念。

① 唐纳德·梅里尔：《美的概念》，《今日伟大的思想——1980 年》，大英百科全书出版社。转引自张立斌：《类美学原理》，天津人民出版社 2007 年版，第 37 页。

其实,个体的人降生到陌生的世界,充满了对未知事物的强烈好奇和探究热情,也势必要学着说话和尝试理解各种词义。"美"作为生活中的基本问题和常见词语之一,追问"美是什么"是极其自然的。"松涛海语,月色花颜,从衣着到住房,从人体到艺术,从欣赏到创作……多么广阔、多么异样、多么复杂、多么奇妙! 在如此包罗万象而变化多端的领域里,有没有、能不能存在一种共同的东西作为思考对象或研究对象呢? 能否或应否提出这种概括性的普遍问题呢?"[①]李泽厚的看法是:现实中有一种"共同的东西"可以作为美学的思考对象,人们可以而且应该提出"美是什么"这种"概括性的普遍问题"。这是因为"人心永远有形而上的追求"[②]。海德格尔也承认:"形而上学属于人的本性。"[③]人类对于未知的事物具有与生俱来的求知欲,同时也自然会好奇和探究为什么人们会把"美"这个词加到不同形态和内涵的对象上去。这种思考应当得到鼓励,任何学说似乎都无权阻止。今天,不少论者主张美学不应研究"美",而应研究"审美",殊不知正如当代德国美学家德索所言,"审美过程的核心"仍然是"美"[④]。不回答"美"是什么,"审美"是什么仍然是一笔糊涂账。席勒说:"美"的研究"对美学任何部分几乎都不可缺少"。[⑤] 这种说法今天并未过时。朱立元先生在1999年出版的《西方美学通史》中曾经说过:"美"的本质问题不能回避,抽掉了这个问题,就好比抽调了美学大厦的基础。这个主张是值得坚守的。

人们追问"美是什么"的美本质问题,实际上有多种涵义[⑥]。首先,"美"的唯一本体、绝对实体、客观本质是什么。这是传统美学的一般涵义。现代美学研究证明,美并非单纯的物理事实,不是绝对的客观实体,没有唯一的本体。传统美学在这个问题上局限在机械唯物论的思维误区中,今天的美学研究应当加以扬弃。"美"虽然是人们的认识对象,但并不在人们的感受、体验之外,"审美对象只有在知觉中才能完成"[⑦],"在审美活动中'审美对象'其实也就是一种'审美现象'"[⑧],它并

① 李泽厚:《美学四讲》第一讲,《美学三书》,安徽文艺出版社1999年版,第437页。
② 李泽厚:《美学四讲》第一讲,《美学三书》,安徽文艺出版社1999年版,第441页。
③ 海德格尔:《路标》,孙周兴译,商务印书馆2000年版,第140页。
④ 德索:《美学与艺术理论》,兰金仁译,中国社会科学出版社1987年版,第1页。
⑤ 席勒:《论美》,载席勒:《秀美与尊严——席勒艺术与美学文集》,张玉能译,文化艺术出版社1996年版,第35页。
⑥ 李泽厚:《美学四讲》第二讲指出:在美学范围内,"美"这个词有三层含义。一是指"审美对象",也就是产生审美愉快的对象,二是指"美的本质、美的根源",三是指"审美性质(素质)"。《美学三书》,安徽文艺出版社1999年版,第476页。
⑦ 杜夫海纳:《美学与哲学》,孙非译,中国社会科学出版社1985年版,序言引,第7页。
⑧ 徐岱:《美学新概念:21世纪的人文思考》,学林出版社2001年版,第181页。

不等同事物的物质实体。其次,被称为"美"的现象无论是现成的还是生成的,其背后的统一性是什么。在这个意义上,"美的本质"是不可取消的,也是不应该取消的。美的现象背后的统一性包括:第一,"美"这个词包含的共同语义是什么,或者说,人们用"美"指称的各种各样事物现象背后的统一依据、共同属性是什么。这就是人们常说的"用必有体",纷纭复杂的行迹功用都是由背后的特定本体发出的。"美"所指称的各种各样的现象是"用",现象背后的共同属性、支撑人们统一作出"美"的判断的依据,也就是"美"的统一语义是"体"。毫无疑问,这种"美"的本质是存在的,应当分析清楚、加以界定的,否则就会造成"美"与"丑"乃至其他概念的混淆,无法进行正常的对话交流。传统美学包含这样的追问,现代美学对此加以否定,实际上是以偏概全的。在这个意义上,人们关于"美是什么"的本质探讨,探讨的其实不是客观世界存在的实体,而是人们指称对象世界的语言符号的内涵。因此,关于"美是什么"的本质研究就应当还原到语言学研究。由于解构主义美学对"美"本质的否定导致了"美"的统一语义的遮蔽,因而把"美是什么"这个哲学本体问题还原为语言学问题在当前就显得更有意义。李泽厚《美学四讲》第二讲指出:"'美'这个词首先可作词(字)源学的询究。"①就包含着这个含义。第二,属必有种。"美"是一个属概念,在它下面,通常分解出"优美"与"壮美"、"崇高"与"滑稽"、"悲剧"与"喜剧"这样的种概念。人们习惯把它们叫做"美的范畴"。它们各具特点而又有"美"的统一性,印证着"美"的统一语义。第三,事必有因,"美"的原因、根源是什么,它也是统一的;第四,成必有道,"美"所以成其为美,其普遍的法则、规律是什么。第五,物必有类,"美"的现象的共有特征是什么。自本章开始,本书将从美的语义(或美的属性)、美的范畴、美的原因、美的规律、美的特征五方面,分别探讨美的现象背后的统一性,也就是笔者所说的美本质。本章集中从语言学的角度来解析"美"这个词所示概念的稳定、统一涵义,也就是通常说的"美的定义"。

18世纪,法国狄德罗指出:"美是一个我们应用于无数存在物的名词。"②19世纪,德国费希纳进一步揭示:"美"仅仅是人们使用的一种"名称"而已③。其实"美"不仅被人们当作"名词"使用,也被人们当成"形容词"来使用。杜夫海纳指出:"美这个词,在日常用语中是作为形容词来使用的,在哲学或美学的科学用语中,则变

① 参李泽厚:《美学三书》,安徽文艺出版社1999年版,第476页。
② 北京大学哲学系美学教研室编:《西方美学家论美和美感》,商务印书馆1980年版,第128页。
③ 吉尔伯特、库恩:《美学史》下卷,夏乾丰译,上海译文出版社1989年版,第694页。

成了名词。这就像逻辑学家所说的那样：宾词变成了主词，转过来又能被用作宾词。"①杜夫海纳的这段话，也就是说"美（名词、主词）是美的（形容词、宾词）"，"美的（形容词、宾词）是美（名词、主词）"。词语表达概念，概念包含着对现象背后统一性的思考和概括。美学中探讨的由具有"美的"形容词属性，由宾词"美的"转化而来的充当主词的名词"美"所概括的现象背后的统一语义到底是什么呢？

一、"美"的基本义项：美是"愉快的对象"或"客观化的愉快"

19世纪崇尚"智性美""道德美"的法国美学家库申在《论美》中指出："有一种粗浅的理论，说美就是能取悦于感官、使它们得到一种愉快的印象的东西。我们不要在这个主张上停留……不能把美归结为令人愉快的东西。"②在否认"把美归结为令人愉快的东西"的意见中，库申的意见是颇有代表性的。这种意见能否成立呢？不能。在库申那里，尽管"把美归结为令人愉快的东西"可能导致美的"欲望"化、"粗浅"化，但他未曾自觉的是，他所崇尚的"智性美""道德美"依然是建立在"令人愉快"的前提上的，"智性美""道德美"如果不能唤起人的愉快，就只能是"真""善"而不能是"美"，而愉快——哪怕是精神的快乐，也只能属于感觉。此外，"说美就是能取悦于感官、使它们得到一种愉快的印象的东西"，是来源于审美经验的，哪怕有人认为它比较"粗浅"，也是不以人的意志为转移的。美学史上，"美"的定义之所以争论不下，焦点就在于是否符合审美经验，是否经得起审美实践的检验。所以，探讨"美"的语义，必须从审美实践出发，以美是"令人愉快的东西"这种审美经验为逻辑起点。

1. 原始语义："凡是一眼见到就使人愉快的东西才叫做'美'的"

在原始的审美经验中，在日常话语实践中，"如果一件事物不能给人以快感，它绝不可能是美的"③，"凡是一眼见到就使人愉快的东西才叫做'美'的"④。因此，"美"常常被人用来指称让人感到愉快的事物或对象。有研究者指出："美之于我们人类，最初并不是什么令人困惑不解的认识对象。童年时期的人类仅把外界刺激

① 杜夫海纳：《美学与哲学》，孙非译，中国社会科学出版社1985年版，第9页。
② 《古典文艺理论译丛》第八册，人民文学出版社1964年版，第70页。
③ 北京大学哲学系美学教研室编：《西方美学家论美和美感》，商务印书馆1980年版，第285页。
④ 托马斯·阿奎那语，《西方美学家论美和美感》，商务印书馆1980年版，第66页。

作用于人的感觉器官所引起的快与不快的感觉与美作直线的、对应式的联系。那时'什么是美'是一个极好回答的问题,诉诸视觉的'好看'、听觉的'好听'、味觉的'好吃'、嗅觉的'好闻'、触觉的'摸着舒服',总之,凡是能够引起感官快适的对象便可称之为美。""感官快适"是一种"本能快感","对象的存在只要能够带来食欲、性欲的满足,即可成为感官快适的对象……如在人类早期的岩画和歌舞活动中,人们所热衷表现的就是自身亲感亲历的口腹之惠和交媾之乐的内容"①。古代中国人关于"美"的意识,是"从与肉体的感觉有直接关系的对象中触发产生出来的","与肉体的官能性悦乐感有着深深的关系"②。古代中国人认可的"美""在心理方面意味着官能性快感——悦乐性"③。西方美学史上"审美的快感主义"的基本主张之一,是"以为美的东西就是一般产生快感的东西"④。古希腊诗人赫西俄德指出:"美的使人感到快感,丑的使人感到不快。"⑤伊壁鸠鲁指出:"假使美、美德和诸如此类的事物,给我们提供了快感,我们就珍视它们;但是它们要是不能给我们提供快感,我们就抛弃它们。"⑥中世纪,意大利的托马斯·阿奎那虽然鼓吹哲学上的神秘主义,但在美学上却不乏经验色彩。他对"美"的判断是:"凡是单靠认识就立刻使人愉快的东西就叫做美。"⑦17世纪,荷兰哲学家斯宾诺莎从唯物论出发,将"美"解释为神经感到舒适的对象:"如果神经从呈现于眼前的对象所接受的运动使我们舒适,我们就说引起这种运动的对象是美的;而那些引起相反的运动的对象,我们便说是丑的。"⑧18世纪上半叶,德国美学家沃尔夫指出"美"在事物的"完善",衡量事物"完善"的标志是"快感":"美在于一件事物的完善,只要那件事物易于凭它的完善来引起我们的快感。""产生快感的叫做美,产生不快感的叫做丑。""美可以下定义为:一种适宜于产生快感的性质,或是一种显而易见的完善。"⑨"完善"是一种"适宜于产生快感的性质","美在完善"意即"美"是事物具有适宜于产生快感的性

① 张立斌:《类美学原理》,天津人民出版社2007年版,第3页。张立斌注:"童年",既指称整个人类的童年,也指称人类的每一个个体的童年。
② 笠原仲二:《古代中国人的美意识》,杨若薇译,生活·读书·新知三联书店1988年版,中译本前言,第2页。
③ 笠原仲二:《古代中国人的美意识》,杨若薇译,生活·读书·新知三联书店1988年版,中译本前言,第3页。
④ 克罗齐:《美学原理》,朱光潜译,《美学原理·美学纲要》,外国文学出版社1983年版,第93页。
⑤ 转引自塔塔科维兹:《古代美学》,杨力译,中国社会科学出版社1990年版,第40页。又见蒋孔阳、朱立元主编:《西方美学通史》第一卷,上海文艺出版社1999年版,第46页。
⑥ 转引自蒋孔阳、朱立元主编:《西方美学通史》第一卷,上海文艺出版社1999年版,第724页。
⑦ 北京大学哲学系美学教研室编:《西方美学家论美和美感》,商务印书馆1980年版,第67页。
⑧ 《十六—十八世纪西欧各国哲学》,商务印书馆1961年版,第193页。
⑨ 北京大学哲学系美学教研室编著:《西方美学家论美和美感》,商务印书馆1980年版,第88页。

质,或者说美是适宜于产生快感的事物。18世纪下半叶,英国美学家休谟将"美"视为"发生快乐的对象"、"产生快乐的形相":"美只是产生快乐的一个形相,正如丑是传来痛苦的物体部分的结构一样。"[①]"当任何对象具有使它的所有者发生快乐的倾向时,它总是被认为美的;正像凡有产生痛苦的倾向的任何对象是不愉快的、丑陋的一样。"[②]18世纪末,德国美学家康德给美的事物引起的快感加了许多特殊规定:"美是无一切利害关系的愉快的对象。"[③]"美是不依赖概念而被当作一种必然愉快的对象。"[④]"美是不依赖概念而被作为一个普遍愉快的对象……"[⑤]宗白华将康德关于"美"的若干规定总结为:"美是……无利益兴趣的,对于一切人,单经由它的形式,必然地产生快感的对象。"[⑥]费希纳指出:美作为一种名称,适用于"一切可直接和即刻激起快感之特征的事物"[⑦]。黑格尔也认可"艺术到处都显现出它的令人快乐的形象"[⑧]。齐美尔曼则"企图揭露在共存的观念中引起快感和不快感的基本形式,并运用它们来确定自然界和艺术中的美"[⑨]。尼采指出:"如果试图离开人对人的愉悦去思考美,就会立刻失去根据和立足点。"[⑩]

"美"是使人感到愉快的事物或对象,或者是事物中适宜于产生乐感的性质,这种看法容易造成一种错觉,仿佛"美"是独立于主体之外的客观存在,人们可以从事物的客观原因去总结美的统一性,但是实践证明此路不通。"一个无可争辩的事实是:在若干事物面前,在许多十分不同的情况下,我们都作出这样的判断:'这个物美。'"[⑪]人们感到"美"的"若干事物"本身是"十分不同"的,很难找到统一之处。杜勒在《人体比例》中指出:"两个人都美,都很好看,但是这两人彼此之间在尺度上或在种类上,乃至无论在哪一点或哪一部分上,都毫无类似之处。"[⑫]博克举例说:"天鹅是众所公认的一种美丽的鸟,它的颈部就比它身体其余部分长,而它的尾巴却非常短……但是……孔雀的颈部是比较短的,而它的尾巴却比颈部和身体其余部分

① 休谟:《人性论》下册,关文运译,商务印书馆1980年版,第334页。
② 休谟:《人性论》下册,关文运译,商务印书馆1980年版,第618页。
③ 康德:《判断力批判》上卷,宗白华译,商务印书馆1964年版,第48页。
④ 康德:《判断力批判》上卷,宗白华译,商务印书馆1964年版,第79页。
⑤ 康德:《判断力批判》上卷,宗白华译,商务印书馆1964年版,第48页。
⑥ 宗白华:《康德美学原理评述》,康德:《判断力批判》上卷,附录,商务印书馆1964年版,第221页。
⑦ 吉尔伯特、库恩:《美学史》下卷,夏乾丰译,上海译文出版社1989年版,第695页。
⑧ 黑格尔:《美学》第一卷,朱光潜译,商务印书馆1979年版,第6页。
⑨ 鲍桑葵:《美学史》,张今译,商务印书馆1985年版,第482页。
⑩ 尼采:《悲剧的诞生》,周国平译,生活·读书·新知三联书店1986年版,第321页。
⑪ 库申:《论美》,《古典文艺理论译丛》第八册,人民文学出版社1964年版,第58页。
⑫ 转引自朱光潜:《西方美学史》上卷,商务印书馆1979年版,第172页。

加在一起还要长。有多少种鸟都和这些标准以及你所规定的其他任何一个标准有着极大的不同,有着不同的而且往往正相反的比例!然而其中许多种鸟都是非常美的。""关于鸟类或花卉的颜色,无论从颜色的范围或从颜色的色调方面考虑,都发现不了什么(统一的——引者)比例。"①维特根斯坦指出:"我们在许多场合都使用'美的'这个词,但每次都各不相同。例如:一张脸的美跟一把椅子的美,一朵花的美或一本书的装潢的美是各不相同的。"②要在"一张脸的美"跟"一把椅子的美""一朵花的美"或"一本书的装潢的美"之间概括出统一的客观规律,是不可能的。库申指出:"人们以为美寓于比例得当之中,不错,这的确是美的一个条件,但仅仅是一个条件……但是,我要问:这棵树干挺拔、枝条柔秀、树叶茂盛多彩的树,它的主要特点是不是比例?暴风雨惊骇的美是怎么形成的?……它们的美也不是规律和法则形成的;而且首先引人注意的,常常是显而易见的不规则现象。"③

客观事物本身的差别如此之大,为什么都被叫做"美"呢?关键的原因在于它们都能给人带来乐感。狄德罗指出:"存在物之间纵有差异……皆有一种性质,而美这一名词即其标记。"④库申指出:美是感叹词,表示主体的情感判断,而引起这种判断的事物的原因则十分不同。"这些事物尽管殊异,我们承认它们都具有一个共同的性质,作为我们判断的对象,而这一性质,我们便称之为美。"⑤千差万别的事物之所以被统一地叫做"美",说明它们有一个"共同的性质",这个"共同性质"就是审美主体投射在对象里的"乐感"。乐感是人们把不同事物都叫做"美"的统一依据。为什么"众色乖而皆丽"呢⑥?只有在主体感受的快乐方面,"美"的事物才能找到统一原因,所谓"五味舛而并甘"⑦;"佳人不同体,美人不同面,而皆说于目;梨橘枣栗不同味,而皆调于口。"⑧"妍姿媚貌,形色不齐,而悦情可钧;丝竹金石,五声诡韵,而快耳不异。"⑨桑塔亚那揭示:"美是因快感的客观化而成立的。美是客观化的

① 博克:《关于崇高与美的观念的根源的哲学探讨》,《古典文艺理论译丛》第五册,人民文学出版社1963年版,第41、42页。
② 维特根斯坦语,《二十世纪西方美学名著选》上,复旦大学出版社1987年版,第23页。
③ 库申:《论美》,《古典文艺理论译丛》第八册,人民文学出版社1964年版,第72页。
④ 北京大学哲学系美学教研室编:《西方美学家论美和美感》,商务印书馆1980年版,第128页。
⑤ 库申:《论美》,《古典文艺理论译丛》第八册,人民文学出版社1964年版,第58页。
⑥ 葛洪:《抱朴子·辞义》。
⑦ 葛洪:《抱朴子·辞义》。
⑧ 刘安:《淮南子·说林训》。
⑨ 葛洪:《抱朴子·尚博》。

快感。"①面对某物,我们说"它是美的",仿佛一个客观判断,其实意思是说"它令我愉快"②。我们所以会把"它令我愉快"说成"它是美的","不过凭借投射作用把感情价值归之于对象而已"。③"美是被当作事物之属性的快感"。④ 因此,列夫·托尔斯泰指出:"'美'的客观定义是没有的,现存的种种定义都可归结为主观的定义。"⑤李泽厚在综观古今中外各种"美"字的用法后总结说:"在日常生活中,'美'字更多是用来指使你产生审美愉快的事物、对象。"⑥"凡是能够使人得到审美愉快的欣赏对象就都叫做美。"⑦

当代反本质主义美学因为美在客观对象方面找不到统一原因,就否定美的主观涵义的统一性,是大大失察的。比如维特根斯坦下面一段话经常被人征引,作为否定美本质的重要依据:"美是什么的简明正确的回答是:美是很多不同的事物,但还没有很好地了解,就把'美'这个名词用在它们身上了。"⑧这段话的前半句"美是很多不同的事物"是符合事实的,但是后半句却是不正确的。人们为什么"把'美'这个名词用在""很多不同的事物"身上呢?因为它们都可以使审美主体感到愉快,或者说都可以给审美主体带来乐感。维特根斯坦否定美的统一性,似乎难以服人。

2. "美"是表示"乐感"的"情感语言"

于是,"美"的涵义就从"愉快的事物"转化成"愉快"的情感,即"乐感"。它既是对事物令人愉快的属性的一种判断,又是对主体观赏事物时产生的快乐情感的一种形容。因此,"美"就变成了"乐感"的代名。狄德罗揭示:"美,相对词;是在我们心里引起对愉快关系的知觉的效力或者能力。我说愉快,为了适应美这一词的一般与普通意义。"⑨在康德看来,"一个判断的宾词若是'美',这就是表示我们在一个表象上感到某一种愉快,因而称该物是美。所以每一个把对象评定为美的判断,即是基于我们的某一种愉快感。"⑩离开"愉快""乐感"去思考"美",就会失去根据和立足点。

① 北京大学哲学系美学教研室编:《西方美学家论美和美感》,商务印书馆1980年版,第286页。
② 北京大学哲学系美学教研室编:《西方美学家论美和美感》,商务印书馆1980年版,第286页。
③ 北京大学哲学系美学教研室编:《西方美学家论美和美感》,商务印书馆1980年版,第287页。
④ 北京大学哲学系美学教研室编:《西方美学家论美和美感》,商务印书馆1980年版,第285页。
⑤ 《艺术论》,丰陈宝译,人民文学出版社1958年版,第39页。
⑥ 李泽厚:《美学四讲》第二讲,李泽厚《美学三书》,安徽文艺出版社1999年版,第470页。
⑦ 李泽厚:《美学四讲》第二讲,李泽厚《美学三书》,安徽文艺出版社1999年版,第471页。
⑧ 转引自李泽厚:《美学四讲》第一讲,《美学三书》,安徽文艺出版社1999年版,第439页。
⑨ 北京大学哲学系美学教研室编:《西方美学家论美和美感》,商务印书馆1980年版,第129页。
⑩ 宗白华:《康德美学原理评述》,康德《判断力批判》上卷,附录,宗白华译,商务印书馆1964年版,第216页。

"美"指称"乐感",在中西词源学中可以找到最早的根据。《说文解字》释"美"为"甘",又释"甘"为"美",释"甜"为"美",说明"美"是一种快适的感觉。王弼《老子道德经注》云:"美者,人心之所进乐也;恶者,人心之所恶疾也。美恶犹喜怒也,善不善犹是非也。""进"的本义是追求,这里引申为形容词喜好,"进乐"即"喜好",与"恶疾"相对。"善恶"对应于客观的"是非","美丑"对应于人心的"喜怒""好恶"。笠原仲二指出:古代中国人将美"规定为'甘'这一由'舌'而起的味觉的悦乐感情"①。李泽厚、刘纲纪主编的《中国美学史》第一卷指出:"在中国,'美'这个字……是同味觉的快感联系在一起的。"②在西方,"不论是在日常希腊语中还是在哲学性质的希腊语中,称一件东西是美的,仅仅是说它值得赞赏或者很神妙或者令人向往而已"③。表示"美"的单词英语为 beauty、法语为 beall、意大利语为 bello、西班牙语为 bello,它们来源于拉丁语 bellus,都有"愉快""舒适""幸福""可爱"的意思④。在日常话语交流中,人们常常把"美"当作"愉快""喜乐"的同义词使用。古希腊人认为:"美就是快感。"⑤在 17 世纪英国的爱笛生看来,"美立刻在想象里渗透一种内在的欣喜和满足"⑥。18 世纪法国的伏尔泰认为:"要用'美'这个词来称呼一件东西,这件东西就必须引起你的惊赞和快乐。"⑦康德指出:支持人们作出"美"的判断的原因是"感觉"的"愉快":"至于美,我们却认为,它是对于愉快具有着必然的关系。"⑧"美……趋向于直接的快乐。"⑨"美直接使人愉快。"⑩美产生于"用愉快的感觉去意识它"⑪。"判别某一对象美或不美,我们不是把它的表象凭借悟性连系于客体以求得知识,而是凭借想象力连系于主体和它的快感和不快感。"⑫黑格尔注意到人们"往往把美看作……是一种纯然主观的快感"⑬。"美的艺术用意在于引

① 笠原仲二:《古代中国人的美意识》原注之二,杨若薇译,生活·读书·新知三联书店 1988 年版,第 10 页。
② 李泽厚、刘纲纪主编:《中国美学史》第一卷,中国社会科学出版社 1984 年版,第 80 页。
③ 科林伍德:《艺术原理》,王至元、陈东中译,中国社会科学出版社 1987 年版,第 38 页。
④ 参凌继尧:《"美"的词源学研究》,《美的研究与欣赏》第 2 辑,重庆出版社 1983 年版。
⑤ 柏拉图:《文艺对话集》,朱光潜译,人民文学出版社 1963 年版,第 207 页。
⑥ 北京大学哲学系美学教研室编:《西方美学家论美和美感》,商务印书馆 1980 年版,第 95 页。
⑦ 北京大学哲学系美学教研室编:《西方美学家论美和美感》,商务印书馆 1980 年版,第 124 页。
⑧ 康德:《判断力批判》上卷,宗白华译,商务印书馆 1964 年版,第 75 页。
⑨ 康德:《实用观点的人类学》,转引自蒋孔阳、朱立元主编:《西方美学通史》第四卷,上海文艺出版社 1999 年版,第 53 页。
⑩ 康德:《判断力批判》上卷,宗白华译,商务印书馆 1964 年版,第 202 页。
⑪ 康德:《判断力批判》上卷,宗白华译,商务印书馆 1964 年版,第 40 页。
⑫ 康德:《判断力批判》上卷,宗白华译,商务印书馆 1964 年版,第 39 页。
⑬ 黑格尔:《美学》第一卷,朱光潜译,商务印书馆 1979 年版,第 30 页。

起情感，说得更确切一点，引起适合我们的那种情感，即快感。"①达尔文有点绝对地强调："美的感觉，显然是决定于心理的性质，而与被鉴赏物的任何真实性质无关。"②英国现代美学史家鲍桑葵揭示："按照常情，一切美都应该可以给人以快感。"③英国当代语义学美学家瑞恰兹分析人们关于美的一种定义："任何事物都是美的——它引起愉悦。""每当我们有任何可以称之为'审美'的体验时，那总是我们在享受、沉思、赞美、欣赏一个对象之际。"④正是在这种西方美学观点的影响下，梁启超说："美的作用，不外令自己或别人起快感。"⑤蔡元培指出："美学观念者，基本于快与不快之感，与科学之属于知见，道德之发于意志者，相为对待。"⑥

既然"美"的实质是"愉快"，而"愉快"是一种情感，所以"美"是表示情感的语言。克罗齐总结说："在美学的历史中，我们可以发现人们日益共同地强调认为，所有的美都是对可以被一般称之为情感的东西的表现，而且所有这样的表现都是美的。"⑦据此，他提出自己的"美"的定义："我们所意识到的东西……只有在排除实际利害、科学抽象和有关存在之判断等条件下被观照时，也就是在作为对情感的纯粹表现时，才是美的。"⑧尽管克罗齐的"表现"有其独特涵义，但把"美"视为一种成功的情感反应，这与西方美学史上"美是快感"的思路是一脉相承的。瑞恰兹说："美"是一种情感语言，它说明的不是对象的客观属性，而是我们的一种情感态度⑨。当代解构主义美学正是着眼于这一点而否认"美"有统一的本质可以概括。英国哲学家、逻辑实证主义者艾耶尔认为："美的"这类词，"不是用来构成事实命题，而只是表达某些情感和唤起某些反应"，因此，"把客观校准归之于美学判断是没有意义的"，美学只能研究"什么是美的情感的原因"等心理学、社会学问题。⑩英国美学家摩尔认为："美"是主体的一种情感状态，"我们说，'看到一事物的美'，一般意指对它的各个美质具有一种情感"⑪，而不是指科学事实。维特根斯坦揭示：人们评论

① 黑格尔：《美学》第一卷，朱光潜译，商务印书馆 1979 年版，第 40 页。
② 达尔文：《物种起源》，周建人、叶笃庄、方宗熙译，叶笃庄修订，商务印书馆 2009 年版，第 219 页。引者按：这后半句话有些绝对化，并不符合事实。
③ 鲍桑葵：《美学史》，张今译，商务印书馆 1985 年版，第 10 页。
④ 转引自蒋孔阳、朱立元主编：《西方美学通史》第六卷，上海文艺出版社 1999 年版，第 316 页。
⑤ 梁启超：《情圣杜甫》，《饮冰室文集》卷三十八，《饮冰室合集》，中华书局 1936 年出版。
⑥ 据蔡元培 1916 年出版的《哲学大纲》"美学观念"节，文艺美学丛书编委会编：《蔡元培美学文选》，北京大学出版社 1983 年版。
⑦ 转引自开瑞特：《走向表现主义美学》，苏晓离等译，光明日报出版社 1990 年版，第 239 页。
⑧ 转引自蒋孔阳、朱立元主编：《西方美学通史》第六卷，上海文艺出版社 1999 年版，第 65 页。
⑨ 转引自朱立元主编：《西方美学范畴史》第二卷，山西教育出版社 2006 年版，第 116 页。
⑩ 蒋孔阳主编：《二十世纪西方美学名著选》上，复旦大学出版社 1987 年版，第 23 页。
⑪ 朱立元总主编：《二十世纪西方美学经典文本》第二卷，复旦大学出版社 2000 年版，第 176 页。

"这是美的",只不过表达了一种情感、一种赞成的态度或是一种喝彩而已。"你要问问自己,一个小孩是如何学会说'美的''好的',等等,那就会发现,他只是简单地把它们当作感叹来学的。"①杜威说:"按照美这个词的原文来说,它是一种情感的术语,虽然它指的是一种特殊的情感。"②门罗说:"像'美的''丑的''诱人的''可爱的'和'怪诞的'这样一些词,只不过是人类使用的语言中用来表达某种感情的少数几个形容词而已。"③这诚然是说得不错的。然而瑞恰兹、艾耶尔、摩尔、维特根斯坦等人却因美是某种"情感语言"就否认"美"的统一性,却令人匪夷所思。作为一种"情感语言","美"并不是指各种各样的情感,而是指肯定的、积极的、愉快的乐感,这本身恰恰是"美"的统一性涵义的确切证明。

3. 乐感对象之美离不开主体而存在

由于"美"是一种"愉快""喜好"的"乐感",事物中客观化的这种性质离开了审美主体的感受就无法实现,所以"美"是不能脱离生命主体的。"美的存在,总是由生命体来判断的。"④"客观中存在的美,其实都是感觉主体本质力量的内在尺度的相对稳定的对象化、物态化。"⑤人类的美"虽然看起来是人们对客观事物某种属性的客观描述,但是这种属性离开了人的自身感觉几乎就无法存在"⑥。"一种不曾感知的美是一种不曾感觉的快感","那是自相矛盾的"⑦。美学上常说"没有能够离开主体独立存在的纯客观的美",道理就在这里。人们常说"美的事物",也就是说"愉快的事物",其实"事物"自身并不能感受到"愉快","事物"的"愉快"是为审美主体而存在的。因此,克罗齐提醒人们注意:"美的事物"之类的名称在字面上是"离奇"的,"美不是物理的事实,它不属于事物,而属于人的活动,属于心灵的力量"。只是由于事物作为审美愉快的"刺激物","它们本身就被简称为'美的事物'或'物理的美'了"⑧。休谟曾以"甜"与"苦"不是物质纯粹的实体属性,而是主体感受到的物体属性为喻,说明美丑离不开感受主体而存在:"美并不是事物本身里的一种性质。它只存在于观赏者的心里……要想寻找实在的美或实在的丑,就像想要确定

① 刘小枫主编:《人类困境中的审美精神:哲人、诗人论美文选》,知识出版社1994年版,第524页。
② 转引自朱狄:《当代西方美学》,人民出版社1984年版,第51页。
③ 门罗:《走向科学的美学》,石天曙、滕守尧译,中国文联出版公司1984年版,第420页。
④ 汪济生:《系统论进化论美学观》,北京大学出版社1987年版,第5页。
⑤ 汪济生:《系统论进化论美学观》,北京大学出版社1987年版,第3页。
⑥ 汪济生:《系统论进化论美学观》,北京大学出版社1987年版,第3页。
⑦ 桑塔耶纳语。《西方美学家论美和美感》,商务印书馆1980年版,第285页。
⑧ 克罗齐:《美学原理》,朱光潜译,作家出版社1958年版,第90页。

实在的甜与实在的苦一样,是一种徒劳无益的探讨。"①"美和丑还有甚于甜与苦,不是事物的性质,而是完全属于感觉。"②这个比喻论证是极为精当而有力的。无独有偶,中国古代汉魏之际,民间有"哀声""乐声"的说法,仿佛"哀""乐"是音乐自身的属性。嵇康发现这种称谓是有问题的,特著《声无哀乐论》加以论辩。同首音乐作品,有人感到快乐,有人感到悲哀,可见"哀""乐"不是音乐自身的性质,而是存在于人的感受中的特殊情感。"哀乐自当以情感,则无系于声音","声无哀乐"。他打了比喻说明:音乐使人"哀""乐"而不能称"哀声""乐声",正如酒使人"喜""怒"而不可称酒为"喜味""怒味",人使人"爱""憎"而不可称"爱人""憎人"一样。"见欢戚为声发,而谓'声有哀乐'",就好比"见喜怒为酒使,而谓'酒有喜怒'"一样荒谬;岂可"以我爱而谓之'爱人',我憎而谓之'憎人',所喜则谓之'喜味',所怒则谓之'怒味'"?"美丑"就如同"哀乐""喜怒"一样,是对象化的主体感受。

综上而论,无论将"美"视为客观的"愉快的事物""愉快的对象",还是视为主体的"愉快"情感,"乐感"都是"美"的不可约简的最核心、最基本的语义。列夫·托尔斯泰总结说:"从主观的意义来看,我们把给予我们某种快乐的东西称为'美'。从客观的意义来看,我们把存在于外界的某种绝对完满的东西称为'美'。但是我们之所以认识外界存在的绝对完满的东西,并认为它是完满的,只是因为我们从这种绝对完满的东西的显现中得到了某种快乐,因此,客观的定义不过是按另一种方式表达的主观的定义。实际上,这两种对'美'的理解都归结于我们所获得的某种快乐。"③"美"的基本语义是"乐感",意味着只要满足了"乐感"的条件,人们就会作出"美"的判断。

二、美的完整语义:美是有价值的 五官快感对象和心灵愉悦对象

在原初的审美经验中,"美"是乐感对象,而不是痛感对象。那么,是不是所有的乐感对象都是"美"呢?显然不是。比如海洛因、卖淫女可以给人带来快感,但没有人同意把它们视为"美"。如果我们将所有的乐感对象都叫做"美",就会在实践

① 北京大学哲学系美学教研室编:《西方美学家论美和美感》,商务印书馆1980年版,第108页。
② 北京大学哲学系美学教研室编:《西方美学家论美和美感》,商务印书馆1980年版,第108页。
③ 《艺术论》,丰陈宝译,人民文学出版社1958年版,第39页。

上带来极为有害的后果。因此,在探寻、界定"美"的确切语义的时候,就需要在"乐感对象"前加上特殊的限定。这个限定是什么呢？就是对审美主体的生命存在有益而无害。对生命主体的有益无害,通常叫做"有价值"。因此,"美"应当指有价值的那部分乐感对象。这是"美"的确切涵义,也是"美"的完整语义。于是,"美"就作为神圣的价值范畴,得以与"真""善"并列起来。"美"是神圣的价值符号。只有那些"有价值的乐感对象",才无愧于"美"的神圣称号。

1. 三个值得注意的问题

一是乐感的正负价值问题。什么是价值？"一个机体的生存就是它的价值标准。"[①]凡是增进机体生存的就有价值,或者说有正价值,威胁机体生存的就无价值,或者说有负价值。一方面,痛苦是生命遭受打击、机体平衡失调的反应,快乐是体内平衡、机体健康的感觉,痛苦迫使机体逃避或自卫,快乐则鼓励机体继续前行,从而达到维护生命的目的,生命体追求健康地成长,自然会有快乐相随。从这个意义上看,"一切快感都是固有的和积极的价值"[②],能够带来快感的事物具有正价值。正是快感有益于机体生存、受机体欢迎的价值性,使得人们在最初的审美经验中不假思索地将一切引起快乐的对象都叫做"美"。然而另一方面,机体按其天性对于快乐的追求是无止境的,对乐感对象的过度追求又会伤害机体,危及生命的生存,具有负价值,与美所要求的价值性背道而驰。所谓"有价值",指对生命有益。"假设我们能蒸馏出一种类似鸦片的药物,它能引起欢乐的梦想而不致对陶醉者及其周围人产生有害效果","假定这种药物能够方便和顺利地在整个民族中引起一种如醉如痴的快乐"[③],这种可以带来快乐的"药物"就是"美"吗？不！因为"这种快乐是'不自然的',一个由这种快乐构成的生命不再是一个'人'的生命。无论它所包容的快乐是多么丰富巨大,对于人类的意志和标准来说,它都是一种绝对无价值的生命"[④]。由此可见:"有价值者必生快感,然生快感者不必尽有价值。"[⑤]对原初的快感经验必须加以有价值的过滤,而不能将"美"简单等同于一切乐感对象。如果以为"'美'只不过是使我们感到快适的东西",那么,就会导致"'美'的概念不但

① 兰德:《客观主义的伦理学》,转引自宓克莱《理想的冲突——西方社会中变化着的价值观念》,马德元等译,商务印书馆1983年版,第37页。
② 桑塔耶纳语,《西方美学家论美和美感》,商务印书馆1980年版,第284页。
③ 弗里德里希·包尔生:《伦理学体系》,何怀宏、廖申白译,中国社会科学出版社1988年版,第229页。
④ 均见弗里德里希·包尔生:《伦理学体系》,何怀宏、廖申白译,中国社会科学出版社1988年版,第229页。
⑤ 吕澂:《美学概论》,商务印书馆1923年版,第4页。

和'善'不相符合,而且和'善'相反",造成"我们越是醉心于'美',我们就和'善'离得越远"①、与价值离得越远的有害后果。因此,美不仅是具有乐感的,而且必须是有价值的。亚里士多德早已揭示:"美是自身就具有价值并同时给人愉快的东西。"②1797年,施莱格尔在其出版的《希腊诗歌研究论文集》中重申:美是"善的令人愉快的表现",与之对立的丑则是"恶的令人不愉快的表现"③。这"善"则是一种肯定的价值,"恶"则是一种否定的价值。20世纪,桑塔耶纳再次肯定:"美是一种积极的、固有的、客观化的价值。"④一种只能带来官能快感但有害于生命存在的无价值的事物,人们终究不会认可它为"美"。美是有价值的乐感对象,与传统的"快乐说美学"的美本质观有根本的区别。"'快乐说美学'的公理是:美就是快感。"⑤事实上,"这个公式不是可逆的:并非一切快感皆为美"⑥。因此,"需要一些限制性的标准以便在'快感范围'之内区别美和单纯的适意"⑦。这个"限制性的标准"就是有益于生命的"价值"。

二是乐感性质的分类及其相互背离的矛盾问题。机体的快乐从性质上可分为肉体快乐与心灵快乐,或者叫官能快感与精神愉悦。虽然肉体快乐与心灵快乐、官能快感与精神愉悦同属于情感快乐,但两种快乐的追求却会导致彼此的冲突。关于这两种快乐的内在矛盾性,19世纪初,英国诗人雪莱曾经指出:"给最高意义的快感下个定义,是很难的;这个定义会引起许多表面上好像自相矛盾的理论。因为,由于人性构造含有一种无法解释的不调和现象,我们自身低级部分的苦痛就往往与我们高级部分的快乐相连接。我们往往选择悲愁、恐惧、痛苦、失望,来表达我们之接近于至善。"⑧换句话说,追求肉体的快乐及其对象的美,往往导致精神快乐及其对象的美的牺牲;反之,至美的精神快乐常常包含在对肉体快感的克制与否定中。当二者发生矛盾时,"美"究竟是肉体快乐的对象还是精神愉悦的对象,雪莱陷入了迷茫。这个问题岂止困惑着雪莱,也困惑着古往今来的无数人。正确认识这个问题,必须联系官能与心灵、肉体与精神在人性中的地位来考量。人所以是人,缘于有不同于肉体、能够控制肉体、驾驭肉体的崇高的心灵、精神、灵魂。无论中国

① 均见列夫·托尔斯泰:《艺术论》,丰陈宝译,人民文学出版社1958年版,第63页。
② 蒋孔阳、朱立元主编:《西方美学通史》第一卷,上海文艺出版社1999年版,第408页。
③ 转引自朱立元主编:《西方美学范畴史》第三卷,山西教育出版社2006年版,第60页。
④ 据北京大学哲学系美学教研室编:《西方美学家论美和美感》,商务印书馆1980年版,第284—285页。
⑤ 布劳语,《西方美学家论美和美感》,商务印书馆1980年版,第278页。
⑥ 布劳语,《西方美学家论美和美感》,商务印书馆1980年版,第278页。
⑦ 布劳语,《西方美学家论美和美感》,商务印书馆1980年版,第278页。
⑧ 《为诗辩护》,《古典文艺理论译丛》第一册,人民文学出版社1961年版,第102页。

古代的孔子、孟子、荀子、董仲舒,还是西方古代的柏拉图、亚里士多德、伊壁鸠鲁,无论中国古代的道家,还是印度的佛家,都不约而同地认为心灵、精神比肉体、官能更重要。肉体快乐固然有价值,但精神快乐的价值要大得多。当二者发生矛盾的时候,肉体快乐必须服从于精神快乐。德谟克利特认为人应当追求更高的精神快乐:"如果幸福在于肉体的快感,那么应当说,牛找到草料吃的时候是幸福的。"①伊壁鸠鲁是古希腊快乐主义伦理学的代表,他肯定"口腹的快乐""嗜好的快乐",同时又强调心灵的快乐,肯定精神的快乐高于肉体的快乐②。德国伦理学家包尔生分析指出:虽然一方面,"知觉的快乐也属于生命",我们不能"从完善的生命中排除吃喝以及类似的快乐";但另一方面我们要注意:"它们决不能僭越为主。"③"当快乐是通过刺激我们本性中低级的感官的东西和压制我们较高的精神能力而获得的时候,我们就把这种快乐看作卑下的。"不能简单笼统地把"快乐"当成"具有绝对价值的东西"。"快乐仅仅在它作为有德性的行为的结果时才有价值。"④在这个意义上,只有合乎"善"的标准的乐感对象才是美。于是,在文明社会或在人的成年时期,"原始审美中的快感、快适甚至快乐,在社会理性的规范下,不但不能继续主宰人类的审美意识,甚至还被当作人的动物追求不断遭到否定"⑤。但如果据此认为人的感官快适的对象都不是"美",笼统地说"人的感性生命追求"具有"非美学特征"⑥,就误入另一个极端了。在不违反理性认可的价值范围内,感官快适的对象仍然具有"美"的权利。

三是乐感的发生源及其对应的美的范围问题。肉体的快感、官能的快感产生于机体部、感官部,表现为机体觉快感、感官觉快感;心灵乐感、精神乐感产生于中枢部,表现为中枢觉乐感。美不是一切乐感的对象,而只是感官觉快感、中枢觉乐感的对象。为什么把产生机体觉快感的物体排除在美的范围以外呢?这首先是因为它不具备让审美主体从事审美感知和欣赏的对象性、客观性。"美"是主体乐感的对象化、客观化。没有客观对象,便没有外在于主体的"美"的产生。人的机体觉包括消化系统、呼吸系统、循环系统、内分泌系统、生殖系统、排泄系统、骨骼系统、

① 《古希腊罗马哲学》,生活·读书·新知三联书店1957年版,第18页。
② 详参罗国杰、宋希仁:《西方伦理思想史》上卷,中国人民大学出版社1985年版,第238—239页。
③ 均见弗里德里希·包尔生:《伦理学体系》,何怀宏、廖申白译,中国社会科学出版社1988年版,第238页。
④ 弗里德里希·包尔生:《伦理学体系》,何怀宏、廖申白译,中国社会科学出版社1988年版,第230页。
⑤ 张立斌:《类美学原理》,天津人民出版社2007年版,第6页。
⑥ 张立斌:《类美学原理》,天津人民出版社2007年版,第44页。

肌肉系统。机体觉快感就是这八大系统达到平衡协调状态时产生的快感。机体在维持平衡、产生快感时,以对引起快感的物质的消耗或排泄为条件,例如肌肉消耗氧气、进行有氧运动后产生快感,病人挂盐水后消除了内分泌失调产生快感,睡了一觉解乏后产生快感,打个喷嚏、伸个懒腰产生快感,乃至于排泄大便后产生快感,如此等等。在这种情况下,主客体处于混一不分状态,主体没有明晰的快感对象(如睡醒解乏的快感、打个喷嚏的快感有何对象?)。因而,笔者是不同意把"美"的范围扩大到通过消耗引起机体快感的物质的。这是笔者区别于汪济生的地方①。其次,我们也是为了照顾约定俗成的审美习惯,而不至于将美和审美器官、审美过程庸俗化。倘若将机体觉快感都视为美感,那么人的消化器官、呼吸器官、内分泌器官、排泄器官、骨骼肌肉等器官就都变成了"审美器官",而相关的机体活动也就变成"审美活动"了。显然,这是人们一般难以接受的。桑塔耶纳批评将美视为所有快感对象的观点:"快感主义者在活动中于是就只看见快感与痛感而看不见其他的东西。在艺术的快感与消化畅通的快感之中,在善良行为的快感与张开肺腑呼吸清新空气的快感之中,他们都看不出有什么重要的分别。"②"美是一种积极的、固有的、客观化的价值",而"生理快感所唤起的"是"一般比较卑鄙的联想","比较粗劣","生理快感与审美快感之间有着十分明显的区别","肉体的快感是最不像审美感知的快感"。③ 将机体维持自身平衡的活动视为有益于生命的"善"的活动也许更为合适。美作为乐感对象,只相对于五官和心灵中枢而存在。有价值的五官快感对象构成形式美,有价值的心灵愉悦对象构成内涵美。

2. 形式美是有价值的五官快感对象

传统西方美学的基本观点,是将美限定在视、听觉愉快的范围内。克罗齐指出:"审美的快感主义的看法有几种。一个最古的看法是把美的东西看作凡是可使耳目,即所谓'高等感官',发生快感的东西。"④在柏拉图《文艺对话集》中记载了苏格拉底这样的言论:"美就是快感,不是一切快感,而是由视听来的快感。"⑤"凡是产生快感的——不是任何一种快感,而是从眼见耳闻来的快感——就是美的。""美就

① 汪济生《美感概论》(上海科技文献出版社 2008 年版)、《系统论进化论美学观》(北京大学出版社 1986 年版)将美视为包括机体觉、感官觉、中枢觉的一切快感。笔者与他的区别是:一、美不是快感,而是快感对象,美感才是快感;二、美是感官觉快乐、中枢觉快乐的对象,机体觉的快乐不存在被感官把握的客观对象。
② 克罗齐:《美学原理》,朱光潜译,《美学原理·美学纲要》,外国文学出版社 1983 年版,第 86 页。
③ 据北京大学哲学系美学教研室编:《西方美学家论美和美感》,商务印书馆 1980 年版,第 284—285 页。
④ 克罗齐:《美学原理》,朱光潜译,《美学原理·美学纲要》,外国文学出版社 1983 年版,第 93 页。
⑤ 柏拉图:《文艺对话集》,朱光潜译,人民文学出版社 1963 年版,207 页。

是由视觉和听觉产生的快感。"①中世纪意大利的托马斯·阿奎那认为:"与美关系最密切的感官是视觉和听觉,都是与认识关系最密切的、为理智服务的感官。"②狄德罗指出:"美不是全部感官的对象。就嗅觉和味觉来说,就既无美也无丑。"③"沃尔夫混淆了美和美所引起的愉快……因为有些东西使人愉快而并不美……有些却不能有一点美,一切嗅觉和味觉的对象,就这些感官而考虑的,便是如此。"④哈奇生指出:"多数人所具有的视觉和听觉的感官是够完善的,他们可以分别地接受所有简单的观念,感到它们所产生的快感。"⑤德国美学家希尔特指出:"美就是'完善',可以作为,或是实在作为眼、耳或想象力的一个对象。"⑥费歇尔接着说:"真正的审美感官却是视觉和听觉……因此黑格尔称视觉和听觉为理论的感官。"⑦达尔文说:"最简单的美感,就是说对于某种色彩、声音或形状所得的快感。"⑧车尔尼雪夫斯基重申:"美感是和听觉、视觉不可分割地结合在一起的,离开听觉、视觉,是不能设想的。"⑨鲍桑葵的《美学史》循着这个路子说:"事物不能单纯由于使人产生快感而被认为就是美;只有使人产生审美上的愉快,才是美的。"⑩桑塔耶纳不同意将美视为所有快感对象的观点,虽然承认"审美快感也有生理条件",但强调它们依赖的感官主要是"耳目的活动"⑪。列夫·托尔斯泰总结说:"凡是使我们感到惬意而并不引起我们的欲望的东西,我们称之为'美'。"⑫而视听觉快感可以"不引起我们的欲望"。

 西方传统美学把美仅仅局限在视听觉快感或其对象的范围内,实际上经不起审美实践的检验。"我们不应当称一块烤牛排是美味的。"⑬这只是出于美学理论

① 柏拉图:《文艺对话集》,朱光潜译,人民文学出版社1963年版,198页。
② 北京大学哲学系美学教研室编:《西方美学家论美和美感》,商务印书馆1980年版,第67页。陆扬著《中世纪文艺复兴美学》(载蒋孔阳、朱立元主编:《西方美学通史》第二卷)的译文是:"那些主要同美联系的感官,即最具有认知性质的视觉和听觉,是服膺于理性的。"上海文艺出版社1999年版,第209页。
③ 北京大学哲学系美学教研室编:《西方美学家论美和美感》,商务印书馆1980年版,第129页。
④ 北京大学哲学系美学教研室编:《西方美学家论美和美感》,商务印书馆1980年版,第136页。
⑤ 北京大学哲学系美学教研室编:《西方美学家论美和美感》,商务印书馆1980年版,第99页。
⑥ 转引自黑格尔:《美学》第一卷,朱光潜译,商务印书馆1979年版,第22页。
⑦ 《美的主观印象》,《古典文艺理论译丛》第八册,人民文学出版社1964年版,第5页。
⑧ 《物种起源》,周建人、叶笃庄、方宗熙译,商务印书馆1963年版,第126页。按:该段引文另有不同译文:"最简单形态的美的感觉,——即是从某种颜色、形态和声音所得到一种独特的快乐。"叶笃庄修订本《物种起源》,商务印书馆2009年版,第220页。按:原译为佳。
⑨ 《生活与美学》,人民文学出版社1959年版,第42页。
⑩ 蒋孔阳主编:《二十世纪西方美学名著选》上,复旦大学出版社1987年版,第87页。
⑪ 据北京大学哲学系美学教研室编:《西方美学家论美和美感》,商务印书馆1980年版,第284—285页。
⑫ 《艺术论》,丰陈宝译,人民文学出版社1958年版,第39页。
⑬ 转引自科林伍德:《艺术原理》,王至元、陈华中译,中国社会科学出版社1985年版,第40页。

家一厢情愿的要求。托马斯·阿奎那辩解道:"我们只说景象美或声音美,却不把美这个形容词加在其他感官(例如味觉和嗅觉)的对象上去。"①这句话并不符合实际。在审美实践中,人们恰恰用"美"指称五觉快感及其对象。中国古代"美"指称"甘味"是人所共知的传统。在"美是视听觉快感"的理论信条根深蒂固的西方世界,"美"和"味"也曾结下不解之缘。如拉丁语 dulcēdo 意味着"美味""甘味"。法语 savoureux(euse)表示"快乐的""美味的";德语 delikat 表示"可喜的""美味的"。英语的 dainty 兼有"美"和"美味"之意;nice 兼有"可喜的""愉快的""美味的"之意;delicacy 既表示"优雅",也表示"美味"; savor 表示"滋味""喜爱""快乐"; savoury(savory)表示"美味的""芳香的"; delicate 表示"可口的""鲜美的", delicious 表示"美味的"②。即便在讳莫如深的"性"的领域,情况也是如此。"一个美丽的女子通常意味着我们发现她是一个富于性感的女人。"③西方电影苔丝姑娘的扮演者金丝基嘴唇偏大,一位美国观众马克·萨尔兹曼为金丝基大嘴的美辩护:"丰满的嘴唇非常好","因为吻得舒服"④。在这里,"美导源于性感的范围看来是完全确实的"⑤,"性的吸引就是美的吸引"⑥。"对丁这个时代的一般人来说,'美的'(beautiful)这个词更常与'吸引人的'(desirable)一词同义","这个词的性感味要比审美味更浓重"⑦。

为什么人们在实践中将五觉快感的对象都叫做"美"呢?因为依据快感,将其中的部分感官对象叫做"美",而将另一部分排除在外,在逻辑上讲不通。早在古希腊,就有人发问:"快感既是美的原因,它能使视、听两种快感美,为什么就不能使其他各种快感也同样美,既然它们同样是快感?""你们在各种快感中单选出视、听这两种来,就不能因为它们是快感。是不是因为你们在这两种快感中看出一种特质是其他快感所没有的,你们才说它们美呢?""为什么把美限于你们所说的那种快感?为什么否认其他感觉——例如饮食色欲之类快感——之中有美?这些感觉不也是很愉快吗?""这些感觉既然和其他感觉一样产生快感,为什么否认它们美?

① 北京大学哲学系美学教研室编:《西方美学家论美和美感》,商务印书馆 1980 年版,第 67 页。陆扬:《西方美学通史》第二卷《中世纪文艺复兴美学》的译文是:"那些主要同美联系的感官,即最具有认知性质的视觉和听觉,是服膺于理性的。"上海文艺出版社 1999 年版,第 209 页。
② 笠原仲二:《古代中国人的美意识》,杨若薇译,原注之三,生活·读书·新知三联书店 1988 年版,第 11—12 页。
③ 科林伍德:《艺术原理》,王至元、陈华中译,中国社会科学出版社 1985 年版,第 39 页。
④ 《幽默的中国人》,《读者文摘》1990 年第 2 期。
⑤ 弗洛伊德语,转引自朱狄:《当代西方美学》,人民出版社 1984 年版,第 25 页。
⑥ 《劳伦斯随笔集》,黑马译,海天出版社 1995 年版,第 34 页。
⑦ 克莱夫·贝尔语,蒋孔阳主编:《二十世纪西方美学名著选》上,复旦大学出版社 1987 年版,第 160 页。

为什么不让它们有这一个品质呢?"苏格拉底的回答是:"因为我们如果说味和香不仅愉快,而且美,人人都会拿我们做笑柄。""至于色欲,人人虽然承认它会发生很大的快感,但是都以为它是丑的,所以满足它的人们都瞒着人去做,不肯公开。"但这番解答连苏格拉底本人都觉得有问题:"我们的论敌会回答说:'我看你们不敢说这些感觉是美的,这是怕大众反对。但是我所要问你的并不是大众看美是什样,而是美究竟是什样。'"①依据生理学的分析,五觉快感的神经机制处于同一层面,属于"同一质的阶段"②,五觉既有相应的器官联系着物质和欲望,又有相应的中枢(如味觉中枢、视觉中枢)联系着认识和判断。一方面,视、听觉器官具有味、嗅、肤觉器官一样的物质性、官能性;另一方面,味、嗅、肤觉器官也具有视、听觉器官一样的认识性、精神性。汪济生指出:"在低等动物以及一些视、听觉有功能障碍的人身上,味、嗅、肤觉的认识作用是很大的。但在高等动物和五种感官正常的人身上,由于视、听觉感官在'认识'能力上比前几种感官有了程度上的极大提高,使味、嗅、肤觉等感官的'认识'功能在许多方面被取代了,或者更确切地说,是被局限到很狭窄的范围内和被挤到很不显眼的位置上。"③"味、嗅觉的美感快感,其实只是一种神经组织对外界物质的直接感应性愉快,这一点和视、听觉的美感快感物质过程机制上,除了具体媒介物或者说刺激物的不同外,没有什么本质区别。"④表面上,视、听觉不像味觉、嗅觉、肤觉那样直接接触外界物质,其实,视觉接触的色彩是光波,听觉接触的声音是空气压力波,光波和空气压力波也是物质,"只不过这两种物质比人们日常所见的物质在形态上更精微得多,在概念上更严格得多,因而常被人们粗糙地处理或忽略了"⑤。从五觉快感的价值属性来考量,一方面,视、听觉快感具有的正价值其他三觉也具有。如眼、耳能依据远处物体最轻微的运动辨认它们的性质,产生快乐或痛苦,决定视、听对象是否能被生命体接受;味觉是一种帮助消化的感觉,在物体进入体内之前,味觉可以确定它们对生命有益与否;嗅觉是一种预备性的感觉,一种有距离的感觉,能够依据物质所发出的细微粒子,辨别其对身体是有益还是有害;触觉能为身体受损带来的痛苦提供预警⑥。五觉快乐意味着五觉

① 均见北京大学哲学系美学教研室编:《西方美学家论美和美感》,商务印书馆1980年版,第30—31页。
② 汪济生:《系统进化论美学观》,北京大学出版社1987年版,第176页。
③ 汪济生:《美感概论》,上海科学技术文献出版社2008年版,第11—12页。
④ 汪济生:《美感概论》,上海科学技术文献出版社2008年版,第11页。
⑤ 汪济生:《美感概论》,上海科学技术文献出版社2008年版,第11页。
⑥ 参弗里德里希·包尔生:《伦理学体系》,何怀宏、廖申白译,中国社会科学出版社1988年版,第227—228页。

对象契合了主体五官的生理结构阈值,主客体处于一种协调状态,机体处于一种平衡状态。另一方面,其他三觉快感的负价值,视、听觉快感也同样具有,不只味觉、嗅觉、肤觉快感的过度迷恋会使人荡而忘返,对于视、听觉快感的过度追求也会导致"玩物丧志",这正是先秦儒家美学所一再批评的①。正因为五觉在物质性、认识性、价值性上是同质的,所以中国自古以来"五觉"并提。"只要我们把视、听觉的肯定性感觉称为美感,我们也就没有什么理由反对把味、嗅、肤觉的肯定性感觉也称为美感。"②季羡林先生曾在一篇文章中"大胆地"说出了如下的"外行话":"美,有以心理为主要因素的美,有以生理因素为主的美,前者为眼、耳,后者为鼻、舌、身。部位虽然不同,但是同为五官,同为感觉器官则一也;其感觉之美,虽性质微有不同,其为美则一也。"③从一个普通大众审美实践的角度证明了五官快感的对象都可以为美。

此外,还应指出:将美视为视、听觉愉快对象的缺失,只是解释了形式美的内涵,而没能解答形式美以外的美的内涵。苏格拉底曾经反思:"还得想一想,如果我们认为美的是习俗制度,我们能否说它们的美是由视、听所生的快感来的呢?这里不是有点差别吗?"希庇阿斯附和说:"我也认为制度是有点差别,不是由视觉、听觉产生的快感。"④狄德罗认为:美是视听觉愉快的对象,只能适用于揭示"几何形状"的形式美,对"另一种美,抽象、普遍真理证明的美,却一点也应用不上"⑤。在以文字为媒介的艺术作品中,形式美不是视听觉的愉快,而是想象力的满足。审美活动中存在着大量的内涵美、意蕴美,也是"视、听觉愉快对象"不能够解释得了的。

因此,比较稳妥、准确的看法是:在感官所面对的事物的形式美范围内,美是有价值的五觉快感的对象。形式美不涉及理智活动和利益考虑,是认识主体不经思考的中介,立刻就能凭直觉愉快作出判断的认识对象,集中了美之为美的最基本的特征,因而又叫"自由美""纯粹美"(康德语)。通常,人们在将"美"与"善""真"对举的时候,就是指的这种仅涉及感官愉快的形式美。"当我们谈到一些东西是美的时候,更经常与更准确地讲,是指它们具有某种仅仅迎合我们感官的神妙之处。例

① 详参拙著:《中国美学通史》第一卷《尚书》的美学"等章节,人民出版社 2008 年版,第 44 页。
② 汪济生:《美感概论》,上海科学技术文献出版社 2008 年版,第 11 页。
③ 季羡林:《美学的根本转型》,《文学评论》1997 年第 5 期,第 9 页。
④ 汪济生:《美感概论》,上海科学技术文献出版社 2008 年版,第 30 页。
⑤ 北京大学哲学系美学教研室编:《西方美学家论美和美感》,商务印书馆 1980 年版,第 137 页。

如说一块美味的羊脊肉或一种美味的红葡萄酒。"①

3. 内涵美是心灵愉快的对象

普列汉诺夫曾经这样概括达尔文的意见："在文明人那里,美的感觉是与许多复杂的观念联系着的。"②达尔文在《人类原始》英文本第二版中指出："对于文明人,这样的感觉(指美感——引者)是与复杂的观念以及思想的进程密切联系在一起的。"③这个揭示非常精辟。达尔文所说的审美判断中密切相连的"复杂的观念"主要是"善"和"真"的观念。

现实生活中,人们不仅用"美"来指称契合五官、令感觉快乐的物质形式,而且用"美"来指称符合理智判断、令心灵快乐、具有真善内涵的感性形象。在后者的意义上,美是道德的象征、真理的化身;善、真与美呈现出重合性。

"美"与"善"的统一,叫"道德美"。亚里士多德说："美是一种善,其所以引起快感正因为它是善。"④"道德上的美或高尚……因为是善而令人感到愉快。"⑤"快感因此也是善的东西,因为所有动物都有追求快感的天性。所以,令人愉快的事物和美的事物肯定都是善的东西。"⑥普洛丁指出："美也就是善,从这善里理性直接得到它的美。心灵由理性而美,其他各种事物——例如行动与事业,之所以美,都是由于心灵在那些事物上印上它自己的形式。"⑦托马斯·阿奎那指出："美与善是不可分割的……人们通常把善的东西也称为美的。"⑧因此,在中世纪神学家看来,"美"的名字就叫"上帝"。库申认为："美的特点并非刺激欲望或把它点燃起来,而是使它纯洁化、高尚化。""美感是一种特别的情操。""真正的艺术家善于打动心弦,而不愿眩惑五官。"⑨"物质的美就是心灵的美的符号,心灵美就是精神的美与道德的美;美的内容、美的原则、美的统一性就是在这里。"⑩"道德美""就是正义与慈爱"。而"上帝"就是美的"根源"⑪。库申在这里说的"并非刺激欲望或把它点燃起

① 科林伍德:《艺术原理》,王至元、陈华中译,中国社会科学出版社1987年版,第39页。
② 普列汉诺夫:《论艺术:没有地址的信》,曹葆华译,生活·读书·新知三联书店1973年版,第8页。
③ *The Descent of Men*, London, 1983, p.92.
④ 北京大学哲学系美学教研室编:《西方美学家论美和美感》,商务印书馆1980年版,第41页。
⑤ 转引自范明生《古希腊罗马美学》,蒋孔阳、朱立元主编:《西方美学通史》第一卷,上海文艺出版社1999年版,第408页。
⑥ 转引自朱立元主编:《西方美学思想史》上册,上海人民出版社2009年版,第144页。
⑦ 北京大学哲学系美学教研室编:《西方美学家论美和美感》,商务印书馆1980年版,第58页。
⑧ 北京大学哲学系美学教研室编:《西方美学家论美和美感》,商务印书馆1980年版,第66页。
⑨ 《论美》,《古典文艺理论译丛》第八册,人民文学出版社1964年版,第63—64页。
⑩ 《论美》,《古典文艺理论译丛》第八册,人民文学出版社1964年版,第77页。
⑪ 《论美》,《古典文艺理论译丛》第八册,人民文学出版社1964年版,第78页。

来"的"纯洁化""高尚化"的"美",只能适用于"道德美"。康德一方面把唤起视、听觉愉快的形式美叫做"自由美",另一方面又把产生道德联想、"附庸"于道德善的美视为最高的"理想美":理想美"是以一个目的的概念为前提的",是"美和善的统一",对它的鉴赏"因审美愉快和理智的愉快相结合而有所增益"①。他进而提出:"美是道德的象征。"②

"善是'一切事物对它起欲念的对象'。"③"可欲之谓善。"④因此,"美"就与满足生存欲望的"功利"联系起来,"道德美"又表现为"功利美"。苏格拉底曾依据功用造成美的原理,拿自己的容貌与一个即将接受美貌奖的青年人比较,说自己更值得获得美貌奖。苏格拉底说自己的"容貌"美:"眼睛在脸上浮凸出来,是最有利于观物;鼻孔空阔对空气敞开,是最适宜于嗅觉;嘴巴宽广而容积大,是最适合于饮食和接吻。"⑤休谟说:"我们在动物或其他事物上面所欣赏的美,大部分都起于便利和效益的观念。"⑥"建筑的规矩要求柱子上细下粗,因为这个形状才产生安全感,而安全感是愉快的。""房子之所以美,主要地就在这些细节。看到便利就起快感,因为便利就是一种美。""没有什么品质比肥沃更能使一片田引起快感……肥沃和价值都虽然涉及效用,而效用又涉及财富、欢乐和富裕,我们尽管不能和业主分享这些,但是通过生动的幻想,我们仿佛置身局内,在某种程度上和业主分享这些。"⑦桑塔耶纳指出:"有时候……用本身就是美之要素,也就是说,我们对于某些形式的实用优点的感觉,就是我们在审美上称颂它们的理由。据说马脚所以美,因为适合奔驰;眼睛所以美,因为生成观物;房屋所以美,因为便于居住。"⑧让·玛丽·居约认为:"凡是功利的东西,即迎合某一种目的并为此目的而安排的东西,都能通过其本身给理智带来一种满足,从而具有某种程度的美。"⑨尼采指出:"美属于有用、有益、提高生命等生物学价值的一般范畴。"⑩值得指出的是,康德一方面肯定道德美,另一方面又否定审美的"利害感"活动,认为"美是无一切利害关系的愉快的对象"⑪,

① 康德:《判断力批判》上卷,宗白华译,商务印书馆1964年版,第68—69页。
② 康德:《判断力批判》上卷,宗白华译,商务印书馆1964年版,第201页。
③ 托马斯·阿奎那语,《西方美学家论美和美感》,商务印书馆1980年版,第67页。
④ 《孟子·尽心下》。
⑤ 北京大学哲学系美学教研室编:《西方美学家论美和美感》,商务印书馆1980年版,第286页。
⑥ 北京大学哲学系美学教研室编:《西方美学家论美和美感》,商务印书馆1980年版,第109页。
⑦ 北京大学哲学系美学教研室编:《西方美学家论美和美感》,商务印书馆1980年版,第110页。
⑧ 北京大学哲学系美学教研室编:《西方美学家论美和美感》,商务印书馆1980年版,第286页。
⑨ 蒋孔阳主编:《十九世纪西方美学名著选》(英法美卷),复旦大学出版社1990年版,第503页。
⑩ 尼采:《悲剧的诞生》,周国平译,生活·读书·新知三联书店1986年版,第352页。
⑪ 康德:《判断力批判》上卷,宗白华译,商务印书馆1964年版,第48页。

"不能通过任何概念来认识"①,这在逻辑上是自相矛盾的。其实,康德所谓"无一切利害关系的愉快的对象"只适用于解释事物的形式美,在道德美的审美活动中,"利害感"恰恰是审美判断的原因之一,连康德本人也承认:"善是依着理性通过单纯的概念使人满意的"②,"有理性方面的利害感来强迫我们赞许"③。费歇尔批评说:"要把伦理的利害之情排除出美,似乎很困难。""在美中的伦理的利害之情,也应该叫做实质性的。"④镀金首饰的光泽毫不逊色于真金首饰,二者在形式美上没有差别;人们之所以觉得真金首饰更美,是因为它更值钱。可以乱真的名表、名画、名包高仿品在外观上与真品并无不同,人们的视觉几乎分辨不出来,但一旦知晓是仿品,就大跌眼镜,其形式的美感便大打折扣,也缘于功利价值的考量。

"美"不仅与"善"相通,也与"真"交叉。"真"是主观认识与客观规律的符合。人们认识客观规律、掌握真理,目的在于驾驭自然、改造世界,为人类自身的生存服务。可见"真"的也就是"善"的。而"善"与"美"相通,所以"真"也就变成了"美"。知识是真理的结晶。人愈是聪明智慧,掌握的知识就愈多,因而就愈美。这种美就叫"理智美"⑤"智性美"。智性美是"'真'的光辉","真理"是其"根源"⑥。桑塔耶纳指出:"在一切事件中,获得真理是最高的快慰。""真"还有"真实"的意思。真实的事物往往被视为永久存在的事物,转瞬即逝的事物是虚幻的存在。佛教所以否定世俗人追求的美,肯定涅槃境界的美,一个重要原因是前者稍纵即逝,如梦幻泡影,是虚假的存在,而后者是永恒存在的真实本体。在这个意义上,"真"的才能是"美"的,"美本身必须是真的"⑦。这种美叫"本体美"。"真"还有"真诚"的意思。《庄子·渔父》说:"真者,精诚之谓也。不精不诚,不能动人。故强哭者虽悲不哀,强怒者虽严不威,强亲者虽笑不和。真悲无声而哀,真怒未发而威,真亲未笑而和。真在内者,神动于外,是所以贵真也。"这是"真诚美"的典型例证。在艺术作品中,真实的美不仅表现为艺术家创作态度和情感抒发的真诚美,而且表现为形象塑造、生活反映的逼真美。"经验证明了这样一点:事物本身看上去尽管引起痛感,但惟妙惟肖的图像看上去却能引起我们的快感,例如尸首或可鄙的动物形象。"⑧

① 康德:《判断力批判》上卷,宗白华译,商务印书馆1964年版,第202页。
② 康德:《判断力批判》上卷,宗白华译,商务印书馆1964年版,第43页。
③ 康德:《判断力批判》上卷,宗白华译,商务印书馆1964年版,第46页。
④ 《美的主观印象》,《古典文艺理论译丛》第八册,人民文学出版社1964年版,第20页。
⑤ 普洛丁:《九卷书》第八卷《论理智美》。
⑥ 库申:《论美》,《古典文艺理论译丛》第八册,人民文学出版社1964年版,第78页。
⑦ 黑格尔:《美学》第一卷,朱光潜译,商务印书馆1979年版,第142页。
⑧ 亚里士多德:《诗学》,罗念生、杨周翰译,人民文学出版社1962年版,第11页。

无论"道德美",还是"智性美""本体美""真诚美""逼真美",产生快感的原因都在事物的内涵、意蕴而不在形式,所以可统称为"内涵美""意蕴美"。

"善""真"之所以能够转化为"美",一个重要的条件是必须能够唤起乐感。亚里士多德说:"美是自身就具有价值并同时给人愉快的东西。"①如果仅仅"具有价值",而不能"同时给人愉快",那么充其量只能是"善"或"真",而不能是"美"。"善"和"真"在通过形象诉诸人的道德判断和哲学思考的同时,自然会引起人满足、快乐的情感反应。《论语·子罕》中,孔子"好色"与"好德"并提。《论语·子路》中,孔子"悦道"与"不悦道"并提:"君子……悦之不以道,不悦也;……小人……悦之虽不以道,悦也。"《孟子·告子上》亦云:"理义之悦我心,犹刍豢之悦我口。"王充揭示:"美善可甘"②,"真美"③感人,"精诚由衷,故其文语感动人深"④。在"道德美""智性美"等构成的"内涵美""意蕴美"中,"心灵凭理性判断它美,认识它,欢迎它,仿佛和它很相契"⑤。"内涵美""意蕴美"相对于主体的心灵中枢而存在,所以又称"心觉美",它所引起的乐感又称"中枢觉快感"。

事物"善""真"的内涵所以会引起快感,前提是具有感性形象。抽象的哲学命题、枯燥的道德说教虽然是"真"、是"善",但不可能是"美"的,因为它们没有生动可感的形象,无法使人产生快感。"概念只有在和它的外在现象处于统一体时,理念就不仅是真的,而且是美的了。"⑥美不是赤裸的心灵理念,而是"具有具体形象的心灵性的东西"⑦,是鲜活生动的直觉对象。"形象在美的领域中占着统治地位。"⑧以美为特点的艺术必须以形象性为其外部特征。"凡是一般观念在艺术领域内都应该体现为生动的人物,通过事件和感觉表现出来,而不应始终是枯燥无味的一般观念。"⑨"意象性这个特征把直觉和概念区别开来,把艺术和哲学区别开来……意象性是艺术的固有的优点:意象性中刚一产生出思考和判断,艺术就消散,就死去。"⑩"一个人开始作科学的思考,就已不复作审美的观照。"⑪

① 转引自范明生《古希腊罗马美学》,《西方美学通史》第一卷,上海文艺出版社 1999 年版,第 408 页。
② 《论衡·别通》。
③ 《论衡·对作》。
④ 《论衡·超奇》。
⑤ 普洛丁语,《西方美学家论美和美感》,商务印书馆 1980 年版,第 54 页。
⑥ 黑格尔:《美学》,朱光潜译,商务印书馆 1979 年版,第 142 页。
⑦ 黑格尔:《美学》,朱光潜译,商务印书馆 1979 年版,第 104 页。
⑧ 车尔尼雪夫斯基:《美学论文选》,人民文学出版社 1957 年版,第 66 页。
⑨ 车尔尼雪夫斯基:《美学论文选》,人民文学出版社 1957 年版,第 66 页。
⑩ 克罗齐:《美学纲要》,罗芃译,《美学原理·美学纲要》,外国文学出版社 1983 年版,第 216—217 页。
⑪ 克罗齐语,《西方美学家论美和美感》,商务印书馆 1980 年版,第 295 页。

综上所述,美不仅是有价值的五官快感的对象,也是符合真善要求的心灵愉悦的对象,是"既愉悦了感官又丰富了内心"的对象①。如果我们用"悦目"来借代五官快感,那么,对人而言,美就可以表述为"有价值的赏心悦目的对象"。《简明牛津英语辞典》说:"美是指那些能给感官以强烈快感、或是能使理智和情操官能陶醉的性质或各种性质的集合体。"《韦氏新世界词典》对"美"的定义是:"对感觉来说,是美好的、美丽的和确实存在的东西;能引起理智或精神上强烈快感的优美的或合适的东西。"这是与笔者的思考结果较为接近的美的定义,可作为支撑笔者观点的佐证。

三、"乐感对象"的不同表述:美是"爱的对象""骄傲的对象"

人生的幸福是建立在快乐的基础上的。"生活中的幸福主要得之于对美的享受。"②使人快乐的乐感对象往往同时就是使人幸福的事物。所以,"美"又被表述为"使人幸福的东西"③。

"快乐"也好,"幸福"也罢,都是令人向往的,因而,美是"爱的对象"。宋代思想家周敦颐指出:"美则爱。"④美会引起喜爱。在柏拉图看来,"任何事物的美,是存在于那个事物之中并迫使我们赞赏、向往那一事物的那种性质,'美'是'爱'的真正对象。"⑤普洛丁指出:"美是能真正激发爱的东西。"⑥奥古斯丁重申:"美是事物本身使人喜爱。"⑦托马斯·阿奎那认为:"事物并非我们爱它然后为美,而正因为它是美的、善的,然后为人所爱。"⑧文艺复兴时期,尼古劳说:"爱是美的最终目的;美总是希望被爱。"⑨形式之美和精神之美都是引起爱的对象。15世纪意大利的费奇诺将"爱"定位于对美的追求,反复重申美不仅在于物理的形象,更在于精神的完善,因为它们都是爱的对象⑩。17世纪荷兰的斯宾诺莎指出:"事物越美,我们就爱得

① 狄尔泰语,《十九世纪西方美学名著选》(德国卷),复旦大学出版社1991年版,第510页。
② 弗洛伊德语,蒋孔阳主编:《二十世纪西方美学名著选》上,复旦大学出版社1987年版,第397页。
③ 维特根斯坦语,转引自蒋孔阳、朱立元主编:《西方美学通史》第六卷,上海文艺出版社1999年版,第355页。
④ 《通书·文辞》。
⑤ 转引自科林伍德:《艺术原理》,王至元、陈华中译,中国社会科学出版社1987年版,第38页。
⑥ 蒋孔阳、朱立元主编:《西方美学通史》第一卷,上海文艺出版社1999年版,第912页。
⑦ 蒋孔阳、朱立元主编:《西方美学通史》第二卷,上海文艺出版社1999年版,第35页。
⑧ 蒋孔阳、朱立元主编:《西方美学通史》第二卷,上海文艺出版社1999年版,第243页。
⑨ 舍斯塔科夫:《美学范畴论:系统研究和历史研究尝试》,理然译,湖南文艺出版社1990年版,第64页。
⑩ 蒋孔阳、朱立元主编:《西方美学通史》第二卷,上海文艺出版社1999年版,第381页。

越深。"①18 世纪意大利的缪越陀里指出:"把美了解为凡是一经看到、听到或懂得了就使我们愉快、高兴和狂喜,就在我们心中引起快感和喜爱的东西。"②英国的博克将"美"视为物体中引起爱的性质:"我认为美指的是物体中能够引起爱或类似的情感的一种或几种品质。"③"'爱'所指的是在观照一个美的事物时……心里所感觉到的那种满意。"④"美的形状很有灵效地引起某种程度的爱,就像冰或火很有灵效地引起冷或热的感觉那样。"⑤车尔尼雪夫斯基基于美是愉悦、心爱的对象,提出这种对象就是"生活":"美的事物在人心中所唤起的感觉,是类似我们当着亲爱的人面前时洋溢于我们心中的那种愉悦。我们无私地爱美,我们欣赏它、喜欢它,如同喜欢我们亲爱的人一样。由此可知,美包含着一种可爱的、为我们的心所宝贵的东西。""在人觉得可爱的一切东西中最有一般性的,他觉得世界上最可爱的,就是生活;首先是他所愿意过、他所喜欢的那种生活;其次是任何一种生活,因为活着到底比不活好:但凡活的东西在本性上就恐惧死亡,恐惧不存在,而爱生活。所以,这样一个定义:'美是生活'。任何事物,我们在那里面看得见依照我们的理解应当如此的生活,那就是美的;任何东西,凡是显示出生活或使我们想起生活的,那就是美的。"⑥"对于人,什么是最可爱呢? 生活;因为我们的一切欢乐、我们的一切幸福、我们的一切希望,只与生活关连;对于生物来说,畏惧死亡、厌弃僵死的一切,乃是自然而然的事情。所以,凡是我们发现具有生的意味的一切,特别是我们看见具有生的现象的一切,总使我们欢欣鼓舞,导我们于欣然充满无私快感的心境,这就是所谓美的享受。""对于人,最亲爱最可爱的莫过于人和人的生活。现在,让我们看看所谓'美',人的'美姿'这东西,我们将见到,我们在人的身上发现美的,就是把愉快的、丰富的、充沛的生活表现出来的一切。"⑦别林斯基也认为:"没有爱伴随着的美就没有生命。"⑧美国舞蹈家邓肯说:"当心灵得以审视不朽的美的时候,爱就是心灵的意象。"⑨当代法国现象学美学家杜夫海纳指出:"在审美赞赏和爱之间确实有一些共同点","审美态度接近于我们对可爱者的态度"⑩。"我在审美对象……面

① 转引自瓦西列夫:《爱情面面观》,王永嘉等译,新世纪出版社 1986 年版,第 80 页。
② 北京大学哲学系美学教研室编:《西方美学家论美和美感》,商务印书馆 1980 年版,第 89—90 页。
③ 《关于崇高和美》,马奇主编:《西方美学史资料选编》上卷,上海人民出版社 1987 年版,第 543 页。
④ 北京大学哲学系美学教研室编:《西方美学家论美和美感》,商务印书馆 1980 年版,第 118 页。
⑤ 转引自朱光潜:《西方美学史》上卷,商务印书馆 1979 年版,第 244 页。
⑥ 《生活与美学》,周扬译,人民文学出版社 1957 年版,第 6 页。
⑦ 《当代美学概念批判》,《美学论文选》,人民文学出版社 1957 年版,第 54 页。
⑧ 转引自朱光潜:《西方美学史》下卷,商务印书馆 1982 年版,第 675 页。
⑨ 《邓肯自传》,上海文艺出版社 1985 年版,第 67 页。
⑩ 杜夫海纳:《审美经验现象学》,韩树站译,文化艺术出版社 1992 年版,第 470 页。

前和在所爱的人面前一样,都不抱任何反感"①。

美是令人幸福的事物,是令人喜爱的对象,当我们拥有它时,我们便有了一份体面的、值得自豪和骄傲的资本,因此,美就成为"骄傲的对象"。科林伍德指出:"'美'这个词在流行用法中是一个非常体面的词汇。"②美丽正因为"体面",所以令人"骄傲"。休谟指出:"凡我们自身所有的有用的、美丽的或令人惊奇的东西,都是骄傲的对象;与此相反的,则都是谦卑的对象。显而易见,凡有用的、美丽的或令人惊奇的事物的共同点,只在于各自产生一种快乐,此外再无其他共同之点。因此,快乐和它对自我的关系,必然是骄傲情感的原因。"③"谦卑感是一种不快的感觉,正如骄傲感是一种愉快的感觉一样。"④"各种各样的美都给与我们以特殊的高兴和愉快,正如丑产生痛苦一样。……美或丑与自我——这两种情感的对象——密切地关联着。因此,无怪我们自己的美变为一个骄傲的对象,而丑就变为谦卑的对象了。"美因令人快乐而成为"骄傲的对象",丑因令人不快而成为"谦卑的对象"。常见到,美女往往趾高气扬,仿佛"骄傲的公主",而丑人往往自惭形秽,羞于见人,都印证着"美是骄傲的对象""丑是谦卑的对象"。

要之,美所以是"令人幸福的对象""令人喜爱的对象""令人骄傲的对象",是缘于美是"有价值的乐感对象"。我们还可以推论:美是令人仰慕、崇拜的对象。它们从不同心理侧面说明,美是有价值的乐感对象。

四、"美"的客观标准:乐感的普遍有效性

19世纪,俄国美学家皮萨列夫在《美学的毁灭》一文中提醒人们注意:"美学或关于美的科学,只有在美具有不以无限多样化的个人趣味为转移的独立意义的情况下,才有合理的存在权利。假如美只是我们所喜爱的东西,假如由于这个缘故,所有关于美的形形色色的概念原来都是同样合理的,那么美学就化为灰烬了。每一个人都建立他自己的美学,因此,把各种个人趣味强制地统一起来的那种普遍的美学,是不可能存在的。"⑤皮萨列夫的本义是,由于美"以无限多样化的个人趣味

① 蒋孔阳主编:《二十世纪西方美学名著选》下,复旦大学出版社1988年版,第303页。
② 科林伍德:《艺术原理》,王至元、陈华中译,中国社会科学出版社1987年版,第38页。
③ 休谟:《人性论》下册,关文运译,商务印书馆1980年版,第335页。
④ 休谟:《人性论》下册,关文运译,商务印书馆1980年版,第323页。
⑤ 转引自汝信、夏森:《西方美学史论丛》,上海人民出版社1963年版,第237页。

为转移",所以探讨美的普遍规律和客观标准的美学是"不可能存在的"。这种观点具有相当的典型性和代表性。这里探讨美的语义的统一性和普遍性标准,必须先从回答这个诘难开始。

在最初的审美实践或原始的审美经验中,人们依据各自的乐感作出"美"的判断,美似乎"以无限多样化的个人趣味为转移",没有普遍的标准可言。"美的定义在于一切在感官上产生愉快印象的东西;一样令人愉快的东西,尽管它只使一个人愉快,尽管它在全人类面前显得十分丑,但它有正当理由应该被得到愉快印象的人称为美。因为这个东西满足了美的定义。"①每个人都有根据自己愉快与否作出审美判断的权利。

不过,个体有权依据愉快与否作出审美判断是一回事,他的审美判断是否正确、他是否有权坚持自己错误的审美判断却是另一回事。休谟说:"对于同一对象,一个人可以感受到丑,而另一个人却感受到了美;各个不同的人都应该默认他自己的感受,不必去随声附和别人的看法。"这里前半段话是符合事实的,后半段话却是经不起推敲的。库申指出:依据快感去判断美,会导致"没有真正的美,只有相对的和变化无常的美";"由于人们的倾向繁杂殊异,莫可究诘,世界上没有一种事物不邀人欣赏而引起人的愉快,因此,无一事物不为美;或者,说得更恰当一点,无一事物是美,无一事物是丑"②。这种说法所犯的错误与休谟一样,只是看到了在各个个体的审美经验中"无一事物不为美"的事实,而没有注意到事物是否属于真正的美并不是由个体特殊的快乐决定的,而是由物种群体普遍有效的快乐决定的。

其实,主体的乐感反应本身就凝聚、体现着美的客观标准。对此,汪济生有一段很深刻的分析:"美虽然是一种客观物在感觉中出现的效应,但不是任意的、无规律可循的。举例来说,当眼睛对于色彩产生愉悦感时,这愉悦感虽然是主观体验性的东西,然而却绝不是任意产生的。因为视觉器官有着自己的客观生理属性,例如过强的光它会感到伤痛,过弱的光它也不发生感应;而对于400～760毫微米以外波长的电磁振荡,它也产生不了光感觉。所以,主体感觉系统对外界刺激的愉悦感,看来是主观的东西,但这却是在客观制约中的主观,是在主体结构的物质定性中产生的主观。而且这种业已产生的主观,又是主体、客体之间某种物质关系状态的客观标志。例如,眼睛产生的愉悦感,就是光线的强度、波长这些物质属性契合

① 库申:《论美》,《古典文艺理论译丛》第八册,人民文学出版社1964年版,第60—61页。
② 《论美》,《古典文艺理论译丛》第八册,人民文学出版社1964年版,第60—61页。

了眼睛的生理阈值的精确标志。这里又有什么主观任意性可言呢？由此可见，感觉经验或美感体验这类主观性的东西，又是一种标志着客观的主观，或者干脆说，就是一种以主观形态出现的客观。"①

不过，由于在审美活动中每个审美个体具有特殊的个性趣味和心理经验，处于不同的情感状态，因而对外物的乐感反应可能并不能准确反映对象的客观审美属性，于是人们就提出了乐感反应的普遍有效性作为检验个体审美判断正确与否的客观标准。笛卡儿最早触及这个问题："按理，凡是能使最多数人感到愉快的东西就可以说是最美的。"②波瓦洛指出："一个作家的古老对他的价值并不是一个准确的标准，但是人们对他的作品所给的长久不断地赞赏却是一个颠扑不破的证据，证明人们对它们的赞赏是应该的。"③他以历代人们对某个作家艺术作品的普遍赞赏，证明艺术美是有一个评判衡量的"准确标准"的。博克从人的感官的生理结构的共同性说明审美判断的普遍性，使美的客观标准有了坚实的依靠："所有人的器官的构造是几乎相同的或完全相同的，同样地，所有人感觉外部事物的方式也是相同的或只有很小的差别。"因此，"一切感官的快感、视觉的快感，甚至在感觉中最为暧昧含糊的味觉的快感，对一切人来说都是相同的，不管他地位高下，也不管他有无学问"。④康德继续从共同人性出发，抓住形式美唤起的愉快是"无利害关系的"这一点，揭示这种美会"使每个人愉快"，具有"普遍有效性"："人自觉到对那愉快的对象在他是无任何利害关系时，他就不能不判定这对象必具有使每个人愉快的根据。"美"既然不是植根于主体的任何偏爱"，"也不是基于任何其他一种经过考虑的利害感"，"于是他就不能找到私人的只和他的主体有关的条件作为这愉快的根据，因此必须认为这种愉快是……人人共有的东西，……每个人都同感到此愉快。"⑤形式美能普遍使人的感官感到快乐，道德美也会普遍使人的心灵感到快乐。于是，"美的评定的主观的原理被表象为普遍的，这就是对每个人有效。"⑥这快感反应的普遍有效性就是"美的评定的主观的原理"。康德肯定并反复论证的快感反应的"普遍有效性"，为纠正怪异的审美趣味、树立正确的审美判断、从事美丑的最终辨

① 汪济生：《美感概论》，上海科学技术文献出版社2008年版，第23页。
② 北京大学哲学系美学教研室编：《西方美学家论美和美感》，商务印书馆1980年版，第79页。不过，笛卡儿接着说："但是正是这一点是无从确定的。"
③ 北京大学哲学系美学教研室编：《西方美学家论美和美感》，商务印书馆1980年版，第84页。
④ 转引自汝信、夏森：《西方美学史论丛》，上海人民出版社1963年版，第131页。
⑤ 康德：《判断力批判》上卷，宗白华译，商务印书馆1964年版，第48页。
⑥ 康德：《判断力批判》上卷，宗白华译，商务印书馆1964年版，第202页。

别奠定了是非标准,但他并没有注意到这个"原理"所蕴含的客观性。库申强调:"美不是那个使我们在现时现刻有快感但是瞬息间就丧失快感的对象,而是那个使我们经常有同样的快感或有相同的快感的对象。"①这本来是对衡量美的快感正确性的"普遍有效"客观标准的绝佳说明,但他认为这种能够普遍稳定地引起快感的美只存在于精神性的内涵美中,在感官契合的形式美中并不存在,"没有真正的美"②,却不符合实际,也令人费解。20世纪初,德国艺术史家格罗塞通过实证的研究,揭示了被人类"普遍有效"的快感所认可的形式美规律的客观存在:"如果我们把安达曼人腰带上的花纹和我们客厅里的地毯上的图案两相比较,我们将会在各种不同之中发见了一个共同的原理。腰带上歪曲的笔划是用一定的间隔重复着的,而且也成节奏的排列,所以和地毯上的花纹一样。这种类同之点,不单在这一个例子中可以找到。如果我们继续作比较的观察,我们就会相信那种节奏的排列,不论在野蛮人的艺术或文明人的艺术中,都是一样地显明常见的。所以我们可以断定说,这种节奏的快感,实在是全世界人类所共有的东西。"③"最野蛮民族的艺术和最文明民族的艺术工作的一致点不但在宽度,而且在深度。艺术的原始形式有时候骤然看去好像是怪异而不像艺术的,但一经我们深切考察,便可看出它们也是依照那主宰着艺术的最高创作的同样法则制成的。不但澳洲人和埃斯基摩人所用的节奏、对称、对比、最高点以及调和等基本的大原理和雅典人和佛罗伦斯人所用的完全相同,而且我们已经一再断言——特别是关于人体装饰——便是细节上通常以为随意决定的,也都属于离文明最远的民族所共通的美的要素。这种事实在美学上当然不是没有意义的。我们的研究已经证明了以前美学单单提过的一句话:至少在人类,是有对于美感普遍有效的条件,因此也有关于艺术创作普遍有效的法则。"④正是"美感普遍有效的条件",决定了"艺术创作普遍有效的法则"的存在。假如美失去了客观标准,艺术创作也就没有普遍法则可循。而艺术创作事实上是有普遍法则可循的,所以美的客观标准是存在的、可以探寻的。美国的迪基在1974年出版的《艺术与审美》一书中将"艺术"界定为不同时期的社会"习俗"普遍"欣赏"、认可的"艺术品",也有异曲同工之妙。

在中国古代,人们在承认"好恶因人""憎爱异情"审美偏好存在的同时,又特别

① 库申:《论美》,《古典文艺理论译丛》第八册,人民文学出版社1964年版,第70页。
② 库申:《论美》,《古典文艺理论译丛》第八册,人民文学出版社1964年版,第60—61页。
③ 格罗塞:《艺术的起源》,蔡慕晖译,商务印书馆1984年版,第112页。
④ 格罗塞:《艺术的起源》,蔡慕晖译,商务印书馆1984年版,第235页。

强调"雅郑有素""妍媸有定",美、丑判断有不容混淆的客观标准,从而肯定了"共同美"的存在。孟子揭示:"天下之口相似""天下之耳相似""天下之目相似""天下之心相似",人的生理结构和心理取向是相同的,因而,感觉愉快和心灵愉悦的美也就相同。"口之于味也,有同嗜焉;耳之于声也,有同听焉;目之于色也,有同美焉……心之所同然者何也?谓理也、义也。……理义之悦我心,犹刍豢之悦我口。"①"至于子都,天下莫不知其姣也,不知子都之姣者,无目者也。"②《淮南子》指出:"以徵为羽,非弦之罪;以甘为苦,非味之过。"③刘昼认为,人"共禀二仪之气,俱抱五常之性,虽贤愚异情,善恶殊行,至于目见日月,耳闻雷霆,近火觉热,履冰知寒,此之粗识,未宜有殊也"④。人性大体相同,人们对于契合人性的事物的审美感受也是基本相同的。因而,美、丑有客观的"正性",审美有共同的"正赏"⑤。葛洪一方面看到审美中的个性差异:"妍媸有定矣,而憎爱异情,故两目不相为视焉;雅郑有素矣,而好恶不同,故两耳不相为听焉;真伪有质矣,而趋舍舛忤,故两心不相为谋矣。以丑为美者有矣,以浊为清者有矣,以失为得者有矣。"⑥另一方面又强调个性差异不能改变美的客观标准,"以丑为美"的错误感受是不能认同的:"周文嗜不美之菹,不以易太牢之滋味;魏明好椎凿之声,不以易丝竹之和音。"⑦古语说:"入兰芷之室,久而不闻其香。"其实兰芷并不因此而失去其香美。"入鲍鱼之肆,久而不闻其臭。"⑧鲍鱼也不因此而失去其恶臭。《南史·刘穆之传》载:"穆之孙邕,性嗜食疮痂,以为味似鳆鱼。"显然,如果我们承认这种"趣味"也是"无可争辩"的,就会出现天大的笑话。"赏者,所以辨情也;评者,所以绳理也。赏而不正,则情乱于实;评而不均,则理失其真。"⑨如果我们将中国古代美学这些论述与休谟、库申及皮萨列夫的说法作一比较,就会发现前者是多么全面稳妥,后者是多么偏颇失当。它们是对否定美的共同规律和普遍标准的美学观的有力矫正。

① 《孟子·告子》。
② 《孟子·告子》。
③ 《淮南子·修务训》。
④ 《刘子·殊好》。
⑤ 详参拙著:《中国美学通史》第一卷刘昼章第5节《审美中的"正赏"与"殊好"》,人民出版社2008年版,第234页。
⑥ 《抱朴子·内篇·塞难》。
⑦ 《抱朴子·内篇·辩问》。
⑧ 《孔子家语·六本》:"与善人居,如入兰芷之室,久而不闻其香,则与之化矣。与恶人居,如入鲍鱼之肆,久而不闻其臭,亦与之化矣。"另见刘向《说苑·杂言》。
⑨ 刘昼:《刘子·正赏》。

五、"美"为一切有乐感功能的动物体而存在

美是有价值的乐感对象。有价值的乐感对象不一定是相对于人才存在，而是相对于一切有感觉功能的生命主体而存在。换句话说，"美"不只是人的专利，动物也有对于自己有价值的乐感对象，也有自己的美。

美为"人"而存在，只有"人"才有审美能力，这是西方美学的一个传统观念。即便说起动物的美，西方美学也是站在"人"的立场来加以衡量的。比如博克分析说："天鹅是众所公认的一种美丽的鸟，它的颈部就比它身体其余部分长，而它的尾巴却非常短……但是……孔雀的颈部是比较短的，而它的尾巴却比颈部和身体其余部分加在一起还要长。有多少种鸟都和这些标准以及你所规定的其他任何一个标准有着极大的不同，有着不同的而且往往正相反的比例！然而其中许多种鸟都是非常美的。"①这里说的"众所公认"的天鹅、孔雀等鸟雀的美，都是人类认可的美。黑格尔认为："自然美的顶峰是动物的生命。"②动物美作为自然美的一个组成部分，是自然美中发展得最为充分的"顶峰"，但这种美只是契合人类喜好并为人所意识的美，而不是动物本身能够感受的美；由于动物是没有"自我意识"的，是"自在"的而不是"自为"、自觉的，这种在人类看来的动物美也不是动物有意识创造出来的③。如果有谁认为动物有自己的美，动物也有审美力，也能欣赏自己的美，就被视为缺乏美学常识遭到嘲笑。直到当代，尼采还在说："没有什么是美的，只有人是美的：在这一简单的真理上建立了全部美学，它是美学的第一真理。""人把世界人化了，仅此而已。"④在这种观念的影响下，中国当代美学学者也倾向于认为："美的存在离不开人的存在。"⑤

其实，如果我们仔细推敲一下关于这种观点的论述，就会发现其中存在着不小的逻辑漏洞和人类中心主义缺失。比如一方面说"美是视听觉快感""美是生活""美是典型""美是主客观的合一"，另一方面却否认动物有美，其实动物也有自己的

① 博克：《关于崇高与美的观念的根源的哲学探讨》，《古典文艺理论译丛》第五册，人民文学出版社1963年版，第41、42页。
② 黑格尔《美学》第一卷，朱光潜译，商务印书馆1979年版，第170页。
③ 参黑格尔：《美学》第一卷，朱光潜译，商务印书馆1979年版，第170—171页，另参朱光潜：《西方美学史》下卷，商务印书馆1979年版，第489页，译文与《美学》中译本有异，可参看。
④ 均见尼采：《偶像的黄昏》，《悲剧的诞生》，周国平译，生活·读书·新知三联书店1986年版，第322页。
⑤ 李泽厚：《美学四讲》第二讲，《美学三书》，安徽文艺出版社1999年版，第470页。

"视听觉快感"、也有自己的"生活""典型"和"主客观的合一"的美,可见这在逻辑上是不能自圆其说的。又如说美是"令人愉快的对象"、是人的"社会实践"、是"人的本质力量的对象化",由此推导美只能属于"人"所有,这在逻辑上没有问题,但不免存在人类中心主义的毛病,导致对其他动物及自然生命的无视和践踏,与物物有美、美美共荣的生态美学观相悖。另有一些坚持"动物有美"的论者竭力说明动物具有人所认可的美,而不是动物自己的美,流于简单化和庸俗化。总之,在美是否仅为"人"而存在、是否仅是"人"的专利,动物是否有自己的美、是否有审美能力这个问题上,我们必须破除既有成见,重新加以反思,作出逻辑自洽的新的解释。

1. 人与其他动物喜爱的美之异同

生物学的实验分析表明,快乐是动物生命体达到平衡协调状态的情感反应。动物生命体追求健康成长,产生快感的外界对象自然成为动物追逐的目标。客观外物所以成为主体的乐感对象,源于对象契合主体的生命本性及其结构阈值。处于地球的同质环境中,不同物种的动物感官的结构阈值可能存在交叉重合状态,这就决定了不同物种的动物体可能具有共同的乐感对象、共同认可的美。人类与其他动物共同认可的美只能发生在引起感官快感的形式美、官能美领域,但不可能发生在引起中枢愉快的内涵美、精神美领域。比如人类喜欢的许多美食,恰好也是不少动物感到津津有味的;动物界钟爱的许多美饰、美声,恰恰也是人类所欣赏的;"牛听音乐能多出奶,孔雀听音乐能开屏"[①],也是这种共同美的表征。但如果据此以为人类与其他动物喜爱的美是完全一样的,就以偏概全了。王充《论衡·感虚篇》指出:"传书曰:'鲍芭鼓瑟,渊鱼出听;师旷鼓琴,六马仰秣。'或言:'师旷鼓《清角》,一奏之,有玄鹤二八自南方来,集于廊门之危;再奏之而列;三奏之,延颈而鸣,舒翼而舞,音中宫商之声,声吁于天。……'《尚书》曰:'击石拊石,百兽率舞。'此虽奇怪,然尚可信。何则?鸟兽好悲声,耳与人耳同也。禽兽见人欲食,亦欲食之;闻人之乐,何为不乐?然而鱼听仰秣、玄鹤延颈、百兽率舞,盖且其实。"王充认为,动物也能感受美,这是值得肯定的;又指出禽兽能够乐人所乐,这也符合部分事实。但他认为禽兽"耳与人耳同",动物感受的美与人感受的美是完全一样的,则是经不起事实检验的主观臆断。人与其他动物的物种本性和生理结构不尽相同,不同动物之间的物种本性和生理结构不尽相同,所以不同动物所喜爱的美也不可能完全相同。人类与其他动物喜爱的美也是如此。比如人的眼睛和耳朵能够看到、听到

[①] 李泽厚:《美学四讲》第二讲,《美学三书》,安徽文艺出版社1999年版,第475页。

的是一定波长、频率之间的光波与音波,而猫却能看到人所看不到的,蝙蝠却能听到人所听不到的,猫、蝙蝠的视、听觉愉快对象肯定与人不一样。狗啃肉骨头摇头摆尾,熊猫吃坚硬的竹子其乐无穷,但人如果咬骨头、竹子就会碜牙;鸭钻阴沟觅食臭鱼烂虾津津有味,人看了就呕吐,吃了就生病。对于个中道理,庄子早已指出:"民食刍豢,麋鹿食荐,蝍蛆甘带,鸱鸦耆(嗜)鼠。"①人类喜欢吃蔬菜和荤菜,麋鹿喜欢吃草,蜈蚣喜欢吃蛇,猫头鹰和乌鸦嗜好吃老鼠。不同的物种喜爱的美味是不一样的。"毛嫱丽姬,人之所美也,鱼见之深入,鸟见之高飞,麋鹿见之决骤。"②"咸池九韶之乐,张之洞庭之野,鸟闻之而飞,兽闻之而走,鱼闻之而下入,人卒闻之,相与还而观之。"③庄子还讲了个寓言故事,说明鸟性与人性不同,喜好的美食、美声、美居也不同,如果把人类以为美的东西强加到鸟类身上,就会产生悲剧后果:"昔者海鸟止于鲁郊,鲁侯御而觞之于庙,奏九韶以为乐,具太牢以为膳,鸟乃眩视忧悲,不敢食一脔,不敢饮一杯,三日而死。此以己养养鸟也,非以鸟养养鸟也。"④北齐刘昼进一步阐释说:"鸟兽与人受性既殊,形质亦异,所居隔绝,嗜好不同,未足怪也。"⑤"累榭洞房,珠帘玉扆,人之所悦也,鸟入而忧;耸石巉岩,轮菌纠结,猿狖之所便也,人上而栗;《五籈》《六韺》、《咸池》《箫韶》,人之所乐也,兽闻而振;悬瀑碧潭,波澜汹涌,鱼龙之所安也,人入而畏。"⑥美国学者安吉尔所著《野兽之美》以大量的事实证明动物有它们的美,这些美有的能为人所接受,成为人类的审美对象,有的则不能为人类所认可,但不能否认对动物自身而言是美的⑦。在这里,人类千万不能以自己的喜好为中心,无视其他动物认可的美,甚至自以为是地践踏其他动物认可的美。

2. 从达尔文到普列汉诺夫:西方美学关于"动物美"的分析

西方美学史在动物有自己的美这个问题上,18世纪英国的哈奇生和法国的伏尔泰较早有所涉及。哈奇生说:"我们既然不知道在动物中有多少不同种类的感官,我们就不能断定自然中有任何一种形式之中没有美,因为对于旁的动物的感觉力,它也可能产生快感。"⑧伏尔泰曾假设站在动物的角度揣度说:"如果您问一个雄癞蛤蟆:美是什么? 它会回答说,美就是他的雌癞蛤蟆,两只大圆眼睛从小脑袋

① 《庄子·齐物》。
② 《庄子·齐物》。
③ 《庄子·至乐》。
④ 《庄子·至乐》。
⑤ 刘昼:《刘子·殊好》,傅亚庶:《刘子集释》1974年版。
⑥ 刘昼:《刘子·殊好》,傅亚庶:《刘子集释》1974年版。
⑦ 详参纳塔莉·安吉尔:《野兽之美:生命本质的重新审视》,李斯、胡冬霞译,时事出版社1997年版。
⑧ 北京大学哲学系美学教研室编:《西方美学家论美和美感》,商务印书馆1980年版,第100页。

里突出来,颈部宽大而平滑,黄肚皮,褐色脊背。"①

对这个问题作出丰富而深刻论析的是19世纪初的生物学家达尔文。达尔文指出,美是"人"以及其他"低等动物"的视听觉快感对象:"人和低等动物的感官的组成似乎有这样一种性质,使鲜艳的颜色、某些形态或式样以及和谐而有节奏的声音可以提供愉快而被称为美。"②动物具有对"色彩""形状""声音"的"美感"或"审美观念":美感——这种感觉曾经被宣传为人类专有的特点,但是,如果我们记得某些鸟类的雄鸟在雌鸟面前有意地展示自己的羽毛,炫耀鲜艳的色彩,而其他没有美丽羽毛的鸟类就不这样卖弄风情,那末当然,我们就不会怀疑雌鸟是欣赏雄鸟的美丽了……非常喜欢以色彩鲜艳的东西装饰自己玩耍地方的集会鸟,以及以同样的方式装饰自己窝巢的某些蜂鸟,都明显地证明它们是有美的概念的。至于鸟类的啼声,也可以这样说。交尾期间雄鸟的优美的歌声,无疑地是雌鸟所喜欢的。假如雌鸟不能够欣赏雄鸟的鲜艳的色彩、美丽以及悦耳的声音,那末雄鸟使用这些特性来诱惑雌鸟的一切努力和劳碌就会消失,而这显然是不可设想的③。"审美观念——有人宣称过,审美的观念是人所独具的。我在这里用到这个词,指的是某些颜色、形态、声音,或简称色、相、声,所提供的愉快的感觉,而这种感觉应该不算不合理的被称为美感;但在有文化熏陶的人,这种感觉是同复杂的意识与一串串的思想紧密地联系在一起的。当我们看到一只雄鸟在雌鸟面前展开他的色相俱美的羽毛而唯恐有所遗漏的时候,而同时,在不具备这些色相的其他鸟类便不进行这一类表演,我们实在无法怀疑,这一种的雌鸟是对雄鸟的美好有所心领神会的。世界各地的妇女都喜欢用鸟羽来装点自己,则此种鸟羽之美和足以供装饰之用也是不容争论的。我们在下文还将看到,各种蜂鸟(humming-bird)的巢,各种凉棚鸟(bowerbird)的闲游小径都用各种颜色的物品点缀得花花绿绿,颇为雅致;而这也说明它们这样做绝不是徒然的,而是从观览之中可以得到一些快感的。……对于从视觉和听觉方面所取得的这类快感,无论我们能不能提出任何理由来加以说明,事实是摆着的,就是,人和许多低等动物对同样的一些颜色、同样美妙的一些描影和形态、同样一些声音,都同样地有愉快的感受。"④

动物对美色、美声的展示与欣赏,集中出现在求偶季节。雄性动物向异性显

① 北京大学哲学系美学教研室编:《西方美学家论美和美感》,商务印书馆1980年版,第125页。
② 达尔文:《人类的由来》下册,潘光旦、胡寿文译,商务印书馆1983年版,第880页。
③ 达尔文:《人类原始及类择》,马君武译,商务印书馆1957年版,第一部第一分册,第146—147页。
④ 达尔文:《人类的由来》上册,潘光旦、胡寿文译,商务印书馆1983年版,第135—136页。

示、炫耀色相音声之美,而异性也懂得接受,这说明动物是有审美力的。"就绝大多数的动物而论,这种对美的鉴赏,就我们见识所及,只限于对异性的吸引这一方面的作用,而不及其他。在声音一方面,许多鸟种的雄鸟在恋爱季节里所倾倒出来的甜美的音调也肯定受到雌鸟的赞赏,这方面的例证甚多,亦将见于下文。如果雌鸟全无鉴赏的能力,无从领悟雄鸟的美色、盛装、清音、雅曲,则后者在展示或演奏中所花费的实际的劳动与感情上的紧张岂不成为无的放矢,尽付东流?而这是无论如何难于承认的。"①"许多种鸟的雄性之间的最剧烈竞争是用歌唱去引诱雌鸟。圭亚那的岩鸫、极乐鸟以及其他一些鸟类,聚集在一处,雄鸟一个个地把美丽的羽毛极其精心地展开,并且用最好的风度显示出来;它们还在雌鸟面前做出奇形怪状,而雌鸟作为观察者站在旁边,最后选择最有吸引力的做配偶……我实在没有充分的理由来怀疑雌鸟依照它们的审美标准,在成千上万的世代中,选择鸣声最好的或最美的雄鸟,由此而产生了显著的效果。"②由于性的原因,动物之间种种美的"表演"和"欣赏"主要出现于繁育时节。比如有些鸟类,"一到春天,他们的任务是,找个显著的地点止息下来,把爱情的全部曲调毫不保留地全部倾倒出来,而雌鸟呢,从本能上就懂得这副曲调,一经听到,就赶到这场合来,进行她们配偶的选择"③。一种叫比百眼雉的公雉有一身构图非常精美的羽毛,"一到求爱的季节,公雉确乎把它们抬出来卖弄一番……等到求爱季节一过,这一套却又全都收拾了起来"④。某些雄鸟用来媚惑异性的种种生理结构,会在繁殖季节发展起来,但"如果公的经过阉割,这些结构就会消退,或终生不会出现"⑤。

达尔文还以那些通过鸟兽吞食排泄的方式将种子散布开来的植物其果实往往都是颜色十分艳丽的事实来说明,果实色彩的艳丽是鸟兽审美力选择的结果:"花是自然界的最美的产物,因为有绿叶的衬托,更显得鲜明美艳而易于招引昆虫。我做出这个结论,是由于看到一个不变的规律,就是凡风媒花从来没有鲜艳的花冠。有几种植物经常生有两种花:一种是开放而具有色彩的,以招引昆虫;另一种却是闭合而没有色彩,也不分泌花蜜,从不被昆虫所访问。所以我们可以断言,如果在地球上不曾有昆虫的发展,植物便不会生有美丽的花朵,而只开不美丽的花,如我们在枞、橡、胡桃、榛、茅草、菠菜、酸模、荨麻等所看到的那样,它们全赖风媒而受

① 达尔文:《人类的由来》上册,潘光旦、胡寿文译,商务印书馆1983年版,第136页。
② 达尔文:《物种起源》,周建人、叶笃庄、方宗熙译,叶笃庄修订,商务印书馆2009年版,第104页。
③ 达尔文:《人类的由来》下册,潘光旦、胡寿文译,商务印书馆1983年版,第567页。
④ 达尔文:《人类的由来》下册,潘光旦、胡寿文译,商务印书馆1983年版,第935页。
⑤ 达尔文:《人类的由来》下册,潘光旦、胡寿文译,商务印书馆1983年版,第931页。

精。同样的论点也可以应用在果实方面。成熟的草莓或樱桃,既可悦目又极适口。卫矛的华丽颜色的果实和冬青树的赤红色浆果,都很美丽,这是任何人所承认的。但是这种美,是供招引鸟兽的吞食,以便种子借粪便排泄而得散布。凡种子外面有果实包裹的(即生在肉质的柔软的瓢囊里),而且果实又是色彩鲜艳或黑白分明的,总是这样散布的。"①

达尔文还批判了"生物是为了使人喜欢才被创造得美观"的传统信念②,提醒人们注意:动物快感所追求的视、听觉形式美虽然与人类有相同之处,也能被人类欣赏,但却不是为取悦人类,而是为了取悦自身的异性而产生的:"大多数的雄性动物,如一切最美丽的鸟类,某些鱼类、爬行类和哺乳类,以及许多华丽彩色的蝴蝶,都是为着美而变得美的;但这是……由于比较美的雄性曾经继续被选中,而不是为了取悦于人。鸟类的鸣声也是这样。"③与此同时,达尔文指出:动物对美的快感与人类也有不同的地方:"一切动物都具有美感,虽然它们赞美极不相同的东西。"④人类能够欣赏的美色、美声,动物未必都能欣赏:"显而易见的是,夜间天宇澄清之美、山川风景之美、典雅的音乐之美,动物是没有能力加以欣赏的;不过这种高度鉴赏能力是通过了文化才取得的,而和种种复杂的联想作用有着依存的关系,甚至是建立在这种种意识之上的。"⑤

不过,当达尔文很"有把握地"断言我们和下等动物所喜欢的颜色和声音是同样的⑥,"人的审美观念,至少就女性而言,在性质上和其他动物的并没有特殊之处"⑦,甚至说从大多数野蛮人所喜欢的令人讨厌的装饰和同样令人讨厌的音乐判断起来,可以说他们的美的概念较之某种下等动物,例如鸟类,是更不发达的⑧,则不仅显得主观武断,而且有些自相矛盾了。尽管如此,达尔文通过生物学的实证研究,

① 达尔文:《物种起源》,周建人、叶笃庄、方宗熙译,商务印书馆1981年版,第125—126页。按:该段引文另有不同译文,见叶笃庄修订本《物种起源》,商务印书馆2009年版,第219—220页。以原译为好。
② 达尔文:《物种起源》,周建人、叶笃庄、方宗熙译,叶笃庄修订,商务印书馆2009年版,第219页。
③ 达尔文:《物种起源》,周建人、叶笃庄、方宗熙译,叶笃庄修订,商务印书馆2009年版,第220页。
④ 达尔文:《人类原始及类择》,马君武译,商务印书馆1957年版,第一部第二分册,第5页。达尔文接着说:动物"它们都会有善恶的概念,虽然这种概念把它们引导到同我们完全相反的行动上去。"
⑤ 达尔文:《人类的由来》上册,潘光旦、胡寿文译,商务印书馆1983年版,第137页。
⑥ 达尔文:《人类原始及类择》,马君武译,商务印书馆1957年版,第一部第一分册,第148页。
⑦ 达尔文:《人类的由来》上册,潘光旦、胡寿文译,商务印书馆1983年版,第137页。
⑧ 达尔文:《人类原始及类择》,马君武译,商务印书馆1957年版,第一部第一分册,第148页。《人类的由来》中这个意思表述为:"根据大多数野蛮人所欣赏而我们看了可怕的装饰手段和听到了同样可怕的音乐来判断,有人可以说他们的审美能力的发达还赶不上某些动物,例如鸟类。"据《人类的由来》上册,潘光旦、胡寿文译,商务印书馆1983年版,第137页。

揭示了动物也具有对于人类认可的视、听觉形式美的感受能力,审美力并不是"人类专有的特点",动物具有迎合自己物种异性快感的美,而不是迎合人类快感的美,确实令人耳目一新、极富启示意义的,值得给予充分肯定和重视。

达尔文的这些研究意义非凡,但囿于"美为人而存在""美感是人特有的感觉"的传统观念,所以响应者寥寥。19世纪后期,尼采一方面说:"'全部美学的基础'是这个'一般原理':审美价值立足于生物学价值,审美满足即生物学满足","审美状态仅仅出现在那些能使肉体的活力横溢的天性之中,永远是在肉体的活力里面"①,"动物性的快感和欲望的这些极其精妙的细微差别的混合就是审美状态"②,"美属于有用、有益、提高生命等生物学价值的一般范畴之列"③,这实际上肯定了动物有自己的美,但传统的美学观念还是让他不顾逻辑上的自相矛盾,得出了相反的结论:"在美之中,人把自己树立为完美的尺度";"他在美中崇拜自己";"人相信世界本身充斥着美",其实人自己是"美的原因""美的原型"④。20世纪初,俄国学者普列汉诺夫在《艺术论——没有地址的信》中大段引述、介绍了达尔文关于动物有美的论断。他肯定:达尔文"证明美感在动物的生活中起着十分重要的作用"⑤。"达尔文所引证的事实证明了:下等动物像人一样是能够体验审美的快感的;我们的审美趣味有时候是跟下等动物的趣味一致的。"⑥他本人也承认:"人们以及许多动物,都具有美的感觉,这就是说,他们都具有在一定事物或想象的影响下体验一种特殊的('审美')快感的能力。"⑦堪称独具慧眼,别具卓识。

3. 从周钧韬到汪济生:新时期中国学者关于"动物美"的论述

中华人民共和国成立初期,达尔文的进化论著作和普列汉诺夫的《艺术论——没有地址的信》翻译到我国并广泛传播,但受传统的西方美学信条以及"美离不开人类实践"主流观点的制约,在20世纪50年代末的美学大讨论和后来出版的若干美学教材、论著中,达尔文"动物有自己的美和审美力"的论述几乎从不被涉及。80年代初期,伴随着思想解放,美学界迎来了春回大地的复苏和自由论辩的春风。周钧韬撰写的普及性美学读物《美与生活》罗列了许多动物"爱美"的有趣现象:"昆

① 转引自周国平:《尼采:在世纪的转折点上》,上海人民出版社1986年版,第146页。
② 《悲剧的诞生》译序,周国平译,生活·读书·新知三联书店1986年版,第11页。
③ 《悲剧的诞生》,周国平译,生活·读书·新知三联书店1986年版,第352页。
④ 均见《悲剧的诞生》,周国平译,生活·读书·新知三联书店1986年版,第322页。
⑤ 《艺术论——没有地址的信》,曹葆华译,生活·读书·新知三联书店1973年版,第8页。
⑥ 《艺术论——没有地址的信》,曹葆华译,生活·读书·新知三联书店1973年版,第9页。
⑦ 《艺术论——没有地址的信》,曹葆华译,生活·读书·新知三联书店1973年版,第16页。

虫，一般来讲雄的比雌的长得漂亮，鱼类、鸟类也是这样。我们常见的野鸡、孔雀，还有赤鲤鱼，雄的比雌的漂亮得多。有的动物还有许多特殊的'美的装饰'，如肉冠、肉垂、肉瘤、角、长羽等。到了求偶时期，这些美饰会大放异彩。孔雀的开屏艳丽无比，赤鲤鱼的光斑和光线斑斓迷离，火鸡和西班牙斗鸡的朱冠光彩夺人，角眼雉的蓝色肉垂膨胀起来，犹如晶莹的宝石一般。这些美饰，突出于身体的一个部位，于争斗是不利的，甚至会因此而导致败亡。鹿的枝角和某些羚羊的角，虽然原为攻击或防御的武器，但如英格兰有一种鹿，其角的分叉竟有十二个之多，于争斗是极为不利的。在长期的生物进化中，这些东西并未退化，可见其另有他用，'装饰'是不是也是一种用处呢？还有些动物不仅有美的装饰，还有唱歌、跳舞等审美活动。百灵鸟、画眉、鲸鱼的'歌喉'是那么迷人。科学家曾对鲸鱼跟踪六个月，作了大量的水下录音和摄影，发现鲸鱼的歌声优美曲折、浓厚，有时微带尖细。一八五六年，航海家诺特霍夫在描述船舱下一条鲸鱼的歌声时说：'它像一个人那样，唱着一种扣人心弦的、忧郁的曲调，并不时夹着汩汩的高音。'一九七七年，美国向银河系发射的'航程一号''航程二号'宇宙飞船里，装有一张能保存十亿年的唱片。唱片的最后部分就是一段鲸鱼的歌。……如果说鲸鱼是'天才的歌手'的话，那么龙虾就是'杰出的舞蹈家'了。跳舞是雄龙虾向雌类求婚的方式。其过程是：雄龙虾缓缓地从雌龙虾的背后爬到前面，按'8'字形来回跳舞，大约重复进行十五分钟，然后交配。"①周氏公然承认动物界有"爱美"的现象，这是难能可贵的。不过仔细辨别，他所说的动物喜爱的美是从"扣人心弦"、使人愉快的人本主义立场出发的，这就使得他最终得出相反的结论："美只存在于人类的社会生活之中，离开人类社会，在动物界……都无所谓美。美是对人而言，对人而存在的。"显然不能自圆其说。

值得关注的是20世纪80年代后期汪济生出版的《系统进化论美学观》一书。在该书中，汪济生不仅对达尔文的动物美感论作了充分的挖掘和肯定，而且从自己建构的美学体系出发作了有益的甄别和发展。他明确声称："美是动物体的生命运动和客观世界取得协调的感觉标志。"②"美的出现，总是由生命体来判断的。美的事物，总是引起生命体的自动趋向。美的出现，总是以生命体的肯定的情感、情绪的自动出现为准。""这里的'生命体'，包括一切动物，也包括人。"③五觉

① 周钧韬：《美与生活》，黑龙江人民出版社1983年版，第55—56页。
② 汪济生：《系统进化论美学观》，北京大学出版社1987年版，第3页。
③ 均见汪济生：《系统进化论美学观》，北京大学出版社1987年版，第5页。

快感都是美①,它们对整个动物生命体而存在。比如视觉美:"在动物机体部的基本需求中,食欲是几乎首当其冲的,而我们就可以在动物求食的活动中发现视觉美感活动的基本形态。……虫媒花植物当然首先是以它能为昆虫提供食物而吸引昆虫的,可是为什么虫媒花又会越发展越美丽……呢? 原因看来……就是:昆虫在寻找到食物时,不但先注意花的可食性,而且还像一位被富贵生活娇宠坏了的绅士一样,要选择那些对视觉也有愉悦美感的食物。这样,在这些'昆虫鉴赏家''蜂蝶审美专家'的挑剔之下,这场自然选择运动,使那些更美丽的虫媒花植物博得青睐,获得授粉的优势,繁衍不绝;而那些比较不美丽的虫媒花植物便受冷落,缩小了传种接代的规模……所以,我们说,自然界色彩缤纷夺目的异卉奇葩,是昆虫动物鉴赏家们辛勤劳动的成果,又是它们非凡审美趣味的证明。"②"在动物机体部的基本需求中,性欲几乎是仅次于食欲的。而我们也可以在动物性欲满足过程中,找到渐渐渗透进去的视觉审美活动的形态。按一般的概念来说,性活动,只要活动双方具有性生理机构不同的条件就可以了。可是情况并不如此。异性双方,还要从对方的色彩感觉上进行美感的比较和选择,从而使毛色愈美的鸟兽愈能多获得繁衍子孙的机会,也愈能保持和发展美丽的性状……所以,我们可以说,今天我们所看到的千奇百异的美丽鸟兽,在某种意义上,是鸟兽经自己审美鉴赏选择后的作品。"③"我们也要指出植物和动物在繁殖中审美选择活动的不同性质。植物,尤其是虫媒植物,虽然也是在繁殖活动中越来越美丽,但这种美丽却不是它们自己审美力的结果,而是动物对它们审美的结果。动物则不同。动物自身的愈益美丽,却是它们自身审美能力的证明,只不过它们是通过异性体相互之间的选择来进行的。"④"令蜂蝶留念不舍的鲜花,也正是令人类心醉神迷的……人和昆虫在花这一事物上具有了'共同美'。……在某种意义上应该说,人类目前所欣赏的美丽的花朵,正是'昆虫园丁'们以他们的审美鉴赏力首先为人类挑拣筛选出来的。"⑤作者据此批评传统观念:"如此看来,大自然中植物的万紫千红,动物界的五光十色都在很大程度上来源于动物界视觉器官的审美趣味。这大概会使美学界那些唯人独尊主义者着急起来了。"⑥"今天的许多人们,包括一些大名鼎鼎的美学家,一方面陶醉在自然界

① 汪济生:《系统进化论美学观》,北京大学出版社 1987 年版,第 2 页。
② 汪济生:《系统进化论美学观》,北京大学出版社 1987 年版,第 196—197 页。
③ 汪济生:《系统进化论美学观》,北京大学出版社 1987 年版,第 197 页。
④ 汪济生:《系统进化论美学观》,北京大学出版社 1987 年版,第 197—198 页。
⑤ 汪济生:《系统进化论美学观》,北京大学出版社 1987 年版,第 195 页。
⑥ 汪济生:《系统进化论美学观》,北京大学出版社 1987 年版,第 198 页。

的鲜花带给他们的视觉愉悦之中,一方面又无限地拔高自己的美感的性质,认为不可和其他昆虫、动物的美感(其中不少人还干脆认为它们根本就没有美感——原注)同日而言。这即使不可叫做数典忘祖,起码也可说是令人遗憾的。"①

动物有自己的五觉快感及其认可的美;动物的五觉快感与人的五觉快感可能部分重合;动物的生存、进化的功利过程也可能同时表现为超功利的纯快感形式的审美选择过程,动物愈益美丽是自身审美能力的证明,虫媒植物越益美丽则不是自己审美力的证明,而是动物对它们审美选择的结果。这是汪济生的动物美论中最富新意的发展和最有价值的地方。不过,他被达尔文所举的动物与人共同认可的视、听觉美的实例所迷惑,赞同和肯定达尔文"我们和下等动物所喜欢的颜色和声音是同样的"的主观臆断,认为"达尔文的结论是自然的:既然鸟认为美的、人也认为美,那么其美感标准在这一点上这一方面当然是一样了"②,忽略了人与动物快感对象之美的许多不同,这是需要谨慎对待、合理扬弃的。

肯定动物有自己的快感对象、自己能够感受的美,是笔者关于美是有价值的乐感对象的定义的逻辑推衍,也是当下方兴未艾的生态美学潮流的应在之义。不过,由于研究美学的人文学者本身不是动物学家,无法确知动物的感受和情感,对动物快感对象的美及审美力的有力论证和详赡论析尚需得到动物学、生物学实证研究的进一步支撑。尽管达尔文、汪济生等人在这方面作过比较深入的研究,但无论逻辑的自洽性、周密性还是论析的丰富性、精确性,都有待进一步拓展和提升。今天,当我们突破了"美是人的专利""动物没有自己的美和美感"的传统观念,理直气壮地给"动物美"及其美感能力正名之后,必将可以大大促进这方面的研究。同时需要指出的是:由于人类认可的美发展得最为充分和丰富,人类研究美的目的是为了美化人类自身的生活,所以美的研究的重点仍然应该放在普遍令人愉快的"人类美"上。

① 汪济生:《系统进化论美学观》,北京大学出版社 1987 年版,第 195 页。
② 汪济生:《系统进化论美学观》,北京大学出版社 1987 年版,第 191 页。

第五章
"美"的范畴：优美与壮美、崇高与滑稽、悲剧与喜剧

本章提要："美"是一个属范畴，具体说来，它会以各种范畴的面目呈现，这就是"优美"与"壮美"、"崇高"与"滑稽"、"悲剧"与"喜剧"。作为"美"所统辖的子范畴，它们以不同方式、特征与"有价值的乐感对象"相联系，印证着"美"的统一语义。"优美"是温柔、单纯、和谐的乐感对象，而"壮美"是复杂的、刚劲的、令人惊叹而不失和谐的乐感对象。"崇高"是包含痛感，令人震撼、仰慕的乐感对象，而"滑稽"是令人发笑、自感优越、有点苦涩的乐感对象。"悲剧"是夹杂着刺激、撕裂、敬畏等痛感，导致怜悯同情、心灵净化的乐感对象，而"喜剧"则或是具有肯定性、赞赏性的笑中取乐对象，或是具有嘲弄性、批判性的笑中取乐对象。

"美"是一个属概念、母范畴，在它下面，还统辖着优美与壮美、崇高与滑稽、悲剧与喜剧等一系列的种概念、子范畴。它们以不同方式与"乐感"相联系，而被人们统称为"美"。本章探讨的重点集中在两方面：一是这些范畴与乐感的联系及乐感特点，二是它们以何种方式产生这种乐感。

一、优美与壮美

1. 优美

"优美"又叫"秀美""秀丽""柔美"，或狭义的单称"美"。作为一种美学范畴，"优美"的内涵和特征是在与"崇高""壮美"的对举、比较中被加以关注和探讨的。古罗马时期的西塞罗最早将美分为"秀美"与"威严"两类："我们可以看到，美有两

种。一种美在于秀美,另一种美在于威严。"[①]18世纪,英国的博克在关于崇高与美的分析中指出"美"就是"优美"。他认为:"优美这个观念和美没有多大的区别,它包含在差不多相同的东西里。"[②]博克第一次把"优美"当作与"崇高"并列的美学范畴加以讨论,使这个范畴的涵义有了明晰的界定。他认为,优美"以快感为基础"[③],引起"松弛舒畅"的"特有的效果"[④],"激发我们爱的感情或某种相应的情感"[⑤]。优美物体的特点是小巧玲珑、轻柔光滑、线条圆润、色彩中和等。康德继承博克的路径,著《论优美感和崇高感》,将"优美"的性质及其美感特点与"崇高"的性质及其美感特点加以比较研究。他认为"优美的性质则激发人们的爱慕"[⑥],比如文雅、谦逊、谨慎、精细等,而女性则是优美的标志。女性的优美体现在温柔的形象、秀媚的打扮、轻松的行为方式、内秀的智慧和德行之中[⑦]。在后期著作《判断力批判》中,康德将"优美"与"崇高""壮美"进行对比研究,指出"美是那在单纯的判断里令人愉快的","是没有一切的利害兴趣而令人愉快的"[⑧],优美产生的快乐是一种"积极的快乐"[⑨]。康德之后,席勒著长文《秀美与尊严》,继续比较研究。他将"优美"(Grazie)进一步区分为"秀美"(Anmuth)和"美丽"(Reiz),"秀美"是沉静的"优美","美丽"是活泼的"优美",标志着"优美"研究的细化。叔本华将"优美"与"壮美"加以比较,指出优美感是一种认识从意志的奴役下得到解放的超功利、超时间的审美喜悦。尼采则用"日神精神"和"酒神酒神"来比喻优美与崇高的差别。相对于"酒神精神"产生的"狂喜"之情,"日神酒神"以"静穆的伟大、高贵的单纯"产生宁静和适度克制的愉快。桑塔耶纳揭示:优美与崇高"两者都是快感,但美的快感是热情的、被动的、遍布的;崇高的快感是冷静的、专横的、尖锐的。美使我们与世界合成一体,崇高使我们凌驾于世界之上"[⑩]。优美使人宁静地愉快而又充满热情地爱恋,崇高则使人在冷静的理性考量中体悟快乐。20世纪初,王国维在《红楼梦评论》中将"优美"与"壮美"并列加以探讨,可视为西方美学在中国的发展。

如同"美"既可指愉快的情感,也可指引起愉快感的对象,"优美"亦然。"优美"

① 转引自鲍桑葵:《美学史》,张今译,商务印书馆1985年版,第138页。
② 马奇主编:《西方美学史资料选编》,上海人民出版社1987年版,第560页。
③ 北京大学哲学系美学教研室编:《西方美学家论美和美感》,商务印书馆1980年版,第123页。
④ 北京大学哲学系美学教研室编:《西方美学家论美和美感》,商务印书馆1980年版,第122页。
⑤ 李善庆译:《论崇高与美:伯克美学论文选》,上海三联出版社1990年版,第128页。
⑥ 康德:《论优美感和崇高感》,何兆武译,商务印书馆2001年版,第6页。
⑦ 参康德:《论优美感和崇高感》,何兆武译,商务印书馆2001年版,第28—33页。
⑧ 康德:《判断力批判》上卷,宗白华译,商务印书馆1964年版,第108页。
⑨ 康德:《判断力批判》上卷,宗白华译,商务印书馆1964年版,第84页。
⑩ 北京大学哲学系美学教研室编:《西方美学家论美和美感》,商务印书馆1980年版,第288页。

的范畴源于拉丁文Gratia,意即愉快,译成中文,就是"优美"。所以"优美"是一种愉快的情感。有学者将其称为"情感范畴"①。这是指一种什么样的情感呢?是指一种细腻的、温柔的、轻松的、宁静的、单纯的、积极的愉悦感。关于优美感的"温柔"特点,车尔尼雪夫斯基说:"美感的一个主要特征,是一种温柔的喜悦;我们看到,由伟大在我们心里所引起的感觉的性质完全不是这样。"②所谓"单纯",是指优美的愉快感不和痛感混杂。苏格拉底指出:优美使"感官感到满足,引起快感,并不和痛感夹杂在一起"③。所谓"积极",是指优美的快感没有不适需要克服,欣赏者会主动、积极地去获取。同时,在许多场合,人们又将"优美"视为事物引发优美感的一种性质。在这种情况下,"优美"就是引发细腻、温柔、轻松、宁静、和谐、单纯、积极的愉悦感的对象。比如小桥溪水、清风明月、梨花春雨、桃红柳绿等,人们往往把它们看作"优美"的风景。朱光潜在《谈美书简》第十二章中说:"春风微雨、娇莺嫩柳、小溪曲涧荷塘之类的自然景物和赵孟頫的字画、《花间集》、《红楼梦》里的林黛玉、《春江花月夜》乐曲之类文艺作品都能令人起秀美之感。"因此,在康德那里,"优美"与"优美感"是分开来说的两个概念。前者指客观对象,后者指主体情感。

正如在"美"中,作为对象性质的美的特征是由作为主体愉快的美感决定一样,在"优美"中,作为对象的优美属性、特征也是由作为情感的优美属性、特征制约的。那么,作为引起温柔喜悦的对象的"优美",呈现出哪些主要的属性、特征呢?

(1) 体积小巧

要产生细腻的愉快感,对象在体积上必须是小巧的,这是指优美之物所占的空间而言。博克指出:"优美这个观念和美没有多大的区别,它包含在差不多相同的东西里。"④在这个意义上,博克所说的"美"就是"优美"。博克认为:"就量而言,美的物体是比较小的。"⑤他举例说:在希腊语、拉丁语、古英语、意大利语、法语中,都用"小"的词尾来指称爱的对象。在汉语中,这种现象也是存在的,"即事物的精细、微少或者纤细的姿态也能观念为美"⑥。江南园林咫尺之间包藏万里,是以小取胜的优美典范。比如"小沧浪""小蓬莱""小瀛洲""小南屏""小天瓢";"勺园",如一勺

① 陈炎:《六大情感范畴的历史发展与逻辑关系》,《艺术与技术》,人民出版社2012年版,第11—12页。
② 车尔尼雪夫斯基:《论崇高与滑稽》,《车尔尼雪夫斯基论文学》中卷,未艾译,上海译文出版社1964年版,第73页。
③ 柏拉图:《文艺对话集》,朱光潜译,人民文学出版社1963年版,第298页。
④ 马奇主编:《西方美学史资料选编》上卷,上海人民出版社1987年版,第560页。
⑤ 李善庆译:《崇高与美:伯克美学论文选》,上海三联书店1990年版,第130页。
⑥ 笠原仲二:《古代中国人的美意识》,杨若薇译,生活·读书·新知三联书店1988年版,第146页。

之大;"蠡园",如一瓢之微;"壶公楼",小得如壶一般;"芥子园",微小得如同一粒种子;"一沤居",细微如河海中的一缕涟漪①。一棵小草、一朵小花、一汪山泉、一弯小河、一枚古玩、一尊微雕、小鸟依人、小家碧玉,等等,美得玲珑精致,令人怜爱不已。

(2) 重量轻盈

要产生温柔的愉快感,对象在重量上必须是轻盈的,这是指优美之物具有的力度而言。优美之物的轻盈与小巧是相互联系的。"穿花蛱蝶深深见,点水蜻蜓款款飞"——体积的小巧决定了重量的轻盈。苏联芭蕾舞《天鹅湖》中,奥杰塔身姿的优美是由女演员乌兰诺娃轻盈的跳跃、旋转呈现的。优美之物的轻盈不仅体现在重量上,也体现在用力上。一个体重不大的女人也可能因为言语铿锵有力而与优美无缘。优美的举动与强健有力、粗暴猛烈不相关涉。博克指出:"强健有力的神态对美非常不利。娇弱的外观,甚至脆弱对美几乎是必不可少的。"②立普斯说:"凡不是猛烈地、粗暴地、强霸地,而是以柔和的力侵袭我们,也许侵入得更深些,并抓住了我们内心的一切,便是'优美的'。"③

(3) 动作舒缓

要产生轻松的愉快感,对象在运动形态上必须是舒缓的甚至静止的,这是指优美之物在时间上的存在方式而言。博克揭示:"美通过松弛全身的实体起作用。"④"呈现在感官美的物体通过引起肉体的松弛在心灵中产生爱的情感。"⑤康德指出:"属于一切行为的优美的,首先就在于它们表现得很轻松,看来不必艰苦努力就可以完成。"⑥引起审美者心灵轻松快感的对象要求客观对象具有外在的松弛。这种外在松弛表现为运动的舒缓或相对的静止。"昔我往矣,杨柳依依;今我来思,雨雪霏霏。""采菊东篱下,悠然见南山。""竹喧归浣女,莲动下渔舟。"莫扎特、舒伯特、斯特劳斯、班得瑞的音乐节奏舒缓,米勒、柯罗的画面安宁悠远,都是这方面的杰作。

(4) 音响宁静

要产生宁静的愉快感,对象在听觉表现形式上必须是安静的。这种安静的音乐美,白居易《琵琶行》描述为"间关莺语花底滑,幽咽泉流冰下难。冰泉冷涩弦凝绝,凝绝不通声暂歇。别有幽愁暗恨生,此时无声胜有声"。叽叽喳喳、喋喋不休与

① 参朱良志:《中国艺术的生命精神》,安徽教育出版社1995年版,第281—282页。
② 李善庆译:《崇高与美:伯克美学论文选》,上海三联书店1990年版,第133页。
③ 立普斯:《喜剧性与幽默》,《古典文艺理论译丛》第七册,人民文学出版社1964年版,第80页。
④ 李善庆译:《崇高与美:伯克美学论文选》,上海三联书店1990年版,第177页。
⑤ 李善庆译:《崇高与美:伯克美学论文选》,上海三联书店1990年版,第178页。
⑥ 康德:《论优美感和崇高感》,何兆武译,商务印书馆2001年版,第30页。

优美是无缘的。优美所要求的安静,不是绝对的无声,而是一种以静制动的内敛、一种不那么直接的委婉,一种以少少许胜多多许的含蓄,一种"弦外之音""味外之旨",因而优美成为一种典雅。在优美、典雅的艺术作品里,"心灵似乎通过宁静、流动的外表表现出来,任何时候都不带汹涌澎湃的激情,在描绘痛苦时,激烈的折磨仍然是隐蔽的"①。于是欣赏优美就像品茶,宁静中回味无限,舌底留香。"在欣赏优美的对象时,既不需要理智过多的思考,也不需要意志过多的参与,人们会在悠然自得中获得一种温馨中的满足、宁静中的欢愉。"②

(5) 线条圆润,光色中和

要产生温柔的愉快感,对象在视觉表现形式上必须是圆润的、中和的。所谓"圆润",指线条而言。优美之物在线条上是多用弧线和曲线,切忌直线和尖角。博克说:"毫无缺陷的美的躯体不是由带棱角的部分组成的,因此各部分不会在同一直线上延伸得很长。它们每时每刻都在改变方向,在眼睛注视下连续不断地有所偏离,但是你会发现,很难确定哪一点作为起点或终点。"③北齐画家曹仲达所画人物以稠密的曲线表现衣服的贴身褶纹,犹如方从水出;唐代画家吴道子画人,线条"圆转而衣服飘举",人称"吴带当风,曹衣出水"④,是对圆转弯曲的线条造成的优美画风的著名赞誉。洛可可式的建筑,以其波浪形的涡卷纹以及曲线与转折线的和谐搭配,构成了表现特定内容而独具格调的优美魅力。所谓"中和",指光色而言。优美之物忌用太过阴沉、强烈的颜色和光线,主张用淡雅纯净的过渡色、中间色和柔和的光线。博克说:在优美的物体中尽管颜色千变万化,但仍然可以从中找到一些共同特征:"第一,美的躯体的颜色一定不是昏暗、浑浊的,而是明净惬意的。第二,它们一定不是浓烈的,那些最适合美的颜色是各种较柔和的颜色,淡绿、浅蓝、浅白、粉红及紫色。第三,如果颜色浓烈鲜艳,总是变化多端,物体决不会只有一种浓烈的颜色,几乎总有若干种颜色(如杂花色),每种颜色的浓度和鲜艳大大减退。"⑤

(6) 质地光滑,触感柔软

要产生温和的愉快感,对象在触觉形式上必须是光滑的、柔软的。表面粗糙、凹凸不平,不是属于崇高,就是属于丑陋,与优美无关。博克指出:"触觉对光滑的

① 温克尔曼:《古代艺术史》,《论古代艺术》,邵大箴译,中国人民大学出版社1989年版,第212页。按:温克尔曼,又译为文克尔曼。
② 陈炎:《艺术与技术》,人民文学出版社2012年版,第15页。
③ 李善庆译:《崇高与美:伯克美学论文选》,上海三联书店1990年版,第131页。
④ 郭若虚:《图画见闻志叙论》。
⑤ 李善庆译:《崇高与美:伯克美学论文选》,上海三联书店1990年版,第135页。

物体感到满意。"①对于优美之物来说,光滑是一项基本特征。"在树与花上,光滑的叶子是美的,花园中光滑的斜坡,山水中平滑的溪流,动物中美的鸟兽的光滑的皮毛,漂亮女人的光滑皮肤,若干装饰家具中光滑抛光的表面。美的很大一部分的效果应归结于这种性质,实际上最大部分应归功于这种性质。因为,任意取一种美的物体,使其有间断、粗糙的表面,无论它在其他方面形态有多好,也不再令人愉快。反之,假设它缺乏许多其他的美的构成成分,如果它不缺乏光滑,它将变得比所有缺乏光滑的物体更使人愉悦。这在我看来似乎是显然的。"②优美不仅与光滑的品质相关,也与柔软的特质相连。质地坚硬、铁骨铮铮,与优美无涉;而柔软纤弱,则令人舒适、娇媚自生。"一张铺设光滑、柔软的床,即处处阻力甚微的床是一种莫大的享受,会使全身松弛,进入梦乡。"③中国古代《诗经》以"肤如凝脂"赞叹女性之美,亦然。

由此可见,"优美"是指体积小巧、重量轻盈、运动舒缓、音响宁静、线条圆润、光色中和、质地光滑、触感柔软的能引起细腻、温柔、轻松、宁静和谐、单纯、积极的愉悦感的对象。

优美之物的小巧、轻盈、舒缓、安静、含蓄、圆润、中和、光滑、柔软的特性,集中凝聚在女人身上。就整体状况而言,与男人相比,女人身高是小巧的、重量是轻盈的、肌肉是绵软的、皮肤是光滑的、线条是圆润的、性格是安静含蓄的、举止是温婉贤淑的。因此,一般认为,女性最能代表优美。西塞罗说:"我们必须把优美看做女性美。"④康德继承、发展了这种观点。他指出:女性"比起男性来,她那形象一般是更为美丽的,她那神情是更为温柔而甜蜜的,她那表现在友谊、欢愉和亲善之中的风度也是更加意味深长和更加动人的。"⑤因此,女性"是以美(即优美)这一标志而为人所知"⑥。"一个女性全部其他优点都将因此而联合起来,为的是要高扬优美的特性,而优美乃是理所当然的参照点。"⑦

① 李善庆译:《崇高与美:伯克美学论文选》,上海三联书店1990年版,第178页。
② 李善庆译:《崇高与美:伯克美学论文选》,上海三联书店1990年版,第130页。
③ 李善庆译:《崇高与美:伯克美学论文选》,上海三联书店1990年版,第179页。
④ 转引自鲍桑葵:《美学史》,张今译,商务印书馆1985年版,第138页。这段话在塔塔科维兹《古代美学》引述中译为"有两种美:在一种美中是美貌占支配地位,在另一种美中是尊严占支配地位;在这两种美中,我们应该把美貌看作是妇女的属性,而把尊严看作是男人的属性。"杨力等译,中国社会科学出版社1990年版,第272页。
⑤ 康德:《论优美感和崇高感》,何兆武译,商务印书馆2001年版,第28页。
⑥ 康德:《论优美感和崇高感》,何兆武译,商务印书馆2001年版,第28页。
⑦ 康德:《论优美感和崇高感》,何兆武译,商务印书馆2001年版,第29页。

在西方建筑史上，最能体现这种女性纤细、起伏、装饰特点的优美风格立柱是爱奥尼柱及其变体科林斯柱。爱奥尼柱特点是比较修长，上下有柱头、柱基，柱头有一对向下的涡卷装饰，柱身有 24 条凹槽，因其风格秀美，又被称为"女性柱"。科林斯柱比例比爱奥尼柱更为纤细，只是柱头以毛茛叶纹装饰，而不用爱奥尼式的涡卷纹。毛茛叶层叠交错环绕，并以卷须花蕾夹杂其间，看起来像是一个花枝招展的花篮被置于圆柱顶端，其风格也在秀美中透示出豪华富丽。

在中国古代，以女性为代表的优美，体现为轻体、弱骨、微骨、柔骨、弱颜、弱肌、细腰、小腰、纤手、柔德等。班昭《女诫·敬顺》云："女以弱为美。"《西京杂记》卷一："赵后体轻、腰弱……但昭仪弱骨丰肌，尤工笑语，二人并色如红玉。"卷二："文君姣好……肌肤柔滑如脂。"《列子·周穆王》："简郑、卫之处子娥媌靡曼者。"注云："靡曼，柔弱也。"又《方言》一："秦晋之间，凡好而轻者谓之娥；自关而东，河济之间，谓之媌。"《楚辞·大招》："丰肉微骨……稚朱颜只……小腰秀颈。"《楚辞·招魂》："弱颜固植……娥眉曼睩"，洪兴祖注曰："李善云：曼，轻细也。"又其云"靡颜腻理"，洪兴祖曰："《吕氏春秋》，靡曼皓齿"，注云："靡曼，细理弱肌，美色也。"张华《女史箴》："妇德尚柔。"

2. 壮美

与"优美"相对的美学范畴是"壮美"。由于"壮美"是 sublime 的旧译，sublime 后来多译为"崇高"，所以，与"优美"相对的美学范畴也呈现为"崇高"。不过由于"崇高"还是与"滑稽"相对的美学范畴，因此，与"优美"最贴切的对峙范畴当是"壮美"。这就要求我们在考察"壮美"的内涵时，虽应顾及与"崇高"相似的一面，更要注意与"崇高"相异的一面。

"壮美"范畴，古已有之。《诗·大雅·文王》："殷士肤敏。"郑玄笺："殷之臣壮美而敏，来助周祭。"李大钊《艰难的国运与雄健的国民》说："在这一段道路上，实在亦有一种奇绝、壮绝的景致，使我们经过此段道路的人感到一种壮美的趣味。但这种壮美的趣味，是非有雄健的精神不能够感觉到的。"在西方，美学家们将"崇高"与"优美"作比较研究的居多，将"壮美"与"优美"作比较研究的较少，叔本华是为数不多的将"壮美"与"优美"联系起来研究的人之一。这种研究直接影响到王国维。王国维在《叔本华之哲学及其教育学说》中指出："美之中又有优美与壮美之别。"在《红楼梦评论》中，他分析说："美之为物有二种：一曰'优美'，一曰'壮美'。苟一物焉，与吾人无利害之关系，而吾人之观之也，不观其关系，而但观其物，或吾人之心中无丝毫生活之欲存，而其观物也，不视为与我有关系之物，而但视为外物，则……

此时吾心宁静之状态,名之曰'优美之情',而谓此物曰'优美'。若此物大不利于吾人,而吾人生活之意志为之破裂,因之意志遁去,而知力(智力)得为独立之作用,以深观其物,吾人谓此物曰'壮美',而谓其感情曰'壮美之情'。普通之美,皆属前种。至于地狱变相之图,决斗垂死之像,庐江小吏之诗,雁门尚书之曲,其人故氓庶之所共怜,其遇虽戾夫为之流涕,讵有子颓乐祸之心,宁无尼父反袂之戚,而吾人观之,不厌千复。"当代有研究者指出:"'优美'与'壮美'在本质上都是和谐的,都是顺应于主体感官和心理需求的形象引发而来的正面的、肯定性的情感,但'优美'是以委婉柔和的形象引发平静的愉悦感,'壮美'则是以刚毅巨大的形象引发激昂的愉悦感。"①

与"优美"产生细腻的、温柔的、轻松的、宁静的愉快感不同,"壮美"产生的愉快感是粗犷的、高亢的、昂扬的、激动的兴奋感,因此决定了"壮美"之物的如下特征:

(1)体积巨大

要产生粗犷的愉快感,对象在体积上必须是巨大的,这是指优美之物所占的空间而言。在这个意义上,"壮美"又叫"大美"。《庄子·知北游》云:"天地有大美而不言。"王符《潜夫论·论荣》云:"苟有大美,可尚于世。"在中国古代的审美实践中,"大"与"美"是有联系的,往往"大"就可以训为"美"。如《庄子·天地》:"夫天地者,古之所大也,而黄帝尧舜之所共美也。"因此,人们赞美"天",叫"皇天""昊天"。"皇"者、"昊"者,大也。人们赞美帝王,叫"皇帝""大王"。老子称完美的形象和声音,叫"大象""大音"。《吕氏春秋·侈乐》云:"大鼓、钟磬、管箫之音,以巨为美。"《淮南子·本经训》:"大钟鼎,美重器。"《诠言训》:"福莫大于无祸,利莫美于不丧。"这里"大""美"互文。由形象巨大的美,引申为精神伟大的美。如孔子赞美尧帝:"大也,尧之为君也,巍巍乎!唯天为大,唯尧则之。"孟子说:"充实之谓美,充实而有辉光谓之大。"②在《左传·襄公二十九年》的记载中,吴公子季札不断地用"美哉,渊乎""荡乎""泱泱乎"来赞美周乐的恢宏气势。"大"通"广""高""长",故"广""高""长"常有"美"义。《大戴礼记·四代》:"美哉,子道广矣!"这是"广""美"相通的显证。《孟子·告子上》:"令闻广誉施于身。""广誉"即"美誉"。《文选》曹植《七启》:"道德弘丽。""弘丽"即大美。《诗经·淇奥》:"绿竹猗猗。"毛传:"猗猗,美盛貌。"到底是什么样的"美盛"呢?《诗经·节南山》:"有实其猗。"毛传:"猗,长也。"《国语·

① 陈炎:《艺术与技术》,人民出版社2012年版,第14页。
② 《孟子·尽心下》。

楚语上》："使长鬣之士相焉。"韦昭注："长鬣，美须髯也。"《颜氏家训·涉务》："人性有长短，岂责其具（通俱）美于六涂哉？"这里，"具美"指除短之外的"长"。所以《广雅·释诂》释云："将，美也；将，长也。"又以"高"为"美"，例如：楚灵王"以土木之崇高、雕镂为美"。《礼记·檀弓下》用"美哉，轮焉"来赞美新筑宫殿，"轮"，郑玄注为"高大"。《孟子·尽心上》："道则高矣，美矣。"《管子·形势解》："孝者，子妇之高行也……美行德义也。"《列女传·贞顺传》："汉孝文皇帝，高其义，贵其信，美其行。"

（2）厚重有力

要产生激昂的愉快感，对象必须厚重有力。天之壮美，不仅在其广大，而且在其雄健，如《易传》所谓"天行健，君子以自强不息"；山之壮美，不仅在其辽阔，而且在其厚重，所谓"风雨不动安如山"。魏禧《文瀫叙》在与阴柔之美的比较中阐释阳刚之美："风水相遭而成文，然其势有强弱，故其遭有轻重，而文有大小。洪波巨浪，山立而汹涌者，遭之重也。沧涟漪濲，皴蹙而密理者，遭之轻者也。重者人惊而快之，发豪士之气，有鞭笞四海之心。轻者人乐而玩之，有遗世自得之慕。"因此，"厚""重"与"美"相通。如"醇厚"指美味，"厚此薄彼"即赞美此、贬低彼。《世说新语·言语》云："河南尹李庸有重名。""重名"即美名。博克指出："美必须是轻巧而娇柔的，而伟大的东西则必须是坚实的，甚至是笨重的。"①

（3）富于动感

要产生激动的愉快感，对象必须是富于动感的。如果说优美"通过引起肉体的松弛"产生温和的愉悦，壮美则通过引起肉体的紧张产生激动的兴奋。"嘈嘈切切错杂弹，大珠小珠落玉盘。""银瓶乍破水浆迸，铁骑突出刀枪鸣。""飞流直下三千尺，疑是银河落九天。"风驰电掣，电闪雷鸣，暴风骤雨，波涛滚滚，如此等等，就是这类常见的壮美现象。姚鼐《复鲁絜非书》云："阳与刚之美""如霆，如电，如长风之出谷……如决大川，如奔骐骥"，也是说的这类现象。

（4）直露奔放

要产生高亢的愉快感，对象在表达方式上必须是直露奔放的。如果说优美的情感表达是浅斟低唱、风流蕴藉的，如柳永代表的婉约词，那么壮美的情感表达则是慷慨铿锵、一泻无余的，如苏轼代表的豪放词。宋代俞文豹《吹剑录·吹剑续录》记载：苏轼曾问幕下文士："我词何如柳七？"对曰："柳郎中词，只好十七八女孩儿，执红牙拍板，唱'杨柳外、残风晓月'。学士词，须关东大汉，执铁板，唱'大江东

① 马奇主编：《西方美学史资料选编》上卷，上海人民出版社1987年版，第565页。

去'。"这是对优美与壮美这两种相对范畴的绝妙形容。胡寅《题酒边词》评价苏轼："及眉山苏氏,一洗绮罗香泽之态,摆脱绸缪宛转之度,使人登高望远,举首高歌,而逸怀浩气超然乎尘垢之外。"亦是确论。

(5) 棱角分明,光色强烈

要产生激昂的愉快感,对象在视觉表现形式上必须是棱角分明、光色强烈的。博克指出："美必须避开直线条,然而又必须缓慢地偏离直线,而伟大的东西则在许多情况下喜欢采用直线条,而当它偏离直线时也往往作强烈的偏离。"[①]这是就壮美之物的棱角分明而言。姚鼐《复鲁絜非书》形容阳刚之美："其光也,如杲日,如火,如金镠铁。"这是就壮美之物的光色强烈而言。

(6) 质地粗糙,触感坚硬

要产生粗犷、遒劲的愉快感,对象在触觉形式上则是粗糙的、坚硬的。博克说："美必须是平滑光亮的,而伟大的东西则是凹凸不平和狂放不羁的。"[②]冷兵器的美在于锋利,山崖的美在于峻峭;李默然扮演的邓世昌、高仓健扮演的银幕硬汉与他们粗糙、冷峻的面部形象直接相关。

由此可见,"壮美"是体积巨大、厚重有力、富于动感、直露奔放、棱角分明、光色强烈、质地粗糙的、触感坚硬的能够引起粗犷、高亢、昂扬、激动的兴奋感的愉快对象。

壮美之物的高大、厚重、迅疾、豪放、方正、强烈、粗糙、坚硬的特性,集中凝聚在男性身上。就一般情况来说,与女人相比,男人身材是魁梧的、分量是厚重的、肌肉是结实的、皮肤是不那么细腻的、线条是平整的、性格是开放的、举止是威严的。因此,一般认为,男性是壮美的代表。西塞罗说："我们必须……把威严看做男性美。"[③]班昭《女诫·敬顺》说："男以强为贵。"

在西方建筑史上,如果说爱奥尼式立柱、科林斯式立柱体现的是女性体态的清秀优美,那么,多立克式立柱则典型摹仿了男性形体的刚劲壮美。与爱奥尼式立柱相比,多立克式立柱比较粗壮(1∶5.5～5.75),间隔距离比较小(1.2～1.5 柱底径),爱奥尼式立柱比例修长(1∶9～10),间隔距离比较宽(2 个柱底径左右);多立克立

[①] 马奇主编:《西方美学史资料选编》上卷,上海人民出版社 1987 年版,第 565 页。
[②] 马奇主编:《西方美学史资料选编》上卷,上海人民出版社 1987 年版,第 565 页。
[③] 转引自鲍桑葵:《美学史》,张今译,商务印书馆 1985 年版,第 138 页。这段话在塔塔科维兹《古代美学》引述中译为"有两种美:在一种美中是美貌占支配地位,在另一种美中是尊严占支配地位;在这两种美中,我们应该把美貌看作是妇女的属性,而把尊严看作是男人的属性。"杨力等译,中国社会科学出版社 1990 年版,第 272 页。

柱的檐部比较重(高约为柱高的1/3),爱奥尼式的檐部比较轻(柱高的1/4以下);多立克柱头是简单而刚挺的倒立的圆锥台,外廓上举,爱奥尼式的柱头是精巧柔和的涡卷,外廓下垂;多立克立柱的柱身凹槽相交成锋利的棱角(20个),爱奥尼式立柱柱身的棱上还有一个小段圆面(24个);多立克式立柱没有基础,雄强的柱身从台基拔地而起,爱奥尼式立柱却有复杂的、看上去富有弹性的柱基;多立克式立柱极少线脚,偶或有之,也是方线脚,而爱奥尼式立柱则使用多种复合曲面的线脚,线脚上布有雕饰,典型的母题是盾剑、桂叶和忍冬草叶;多立克式立柱的台基是三层朴素的台阶,而且四角低,中央高,微有弧形隆起,爱奥尼式立柱的台基则侧面壁立,上下都有线脚,没有隆起;它们的装饰雕刻也不一样,多立克式的是高浮雕,甚至圆雕,强调体积,爱奥尼式的是薄浮雕,强调线条。

3. 壮美与优美的相似性及其与崇高的区别

"壮美"与"优美"既然都叫"美",就有一定的相似性。这是与"崇高"不同的。"崇高"很难说与"优美"有什么相似性。关于"壮美"与"优美"的相似性,有研究者指出:"二者都以和谐为基本特征,无需经由理性的思索和转换而直接引发主体情感的愉悦,是主客体的直接的、单纯的契合。"[①]"无论是'优美'还是'壮美',在内容上都是感性与理性的统一,是一种和谐的对象。也就是说,虽然壮美在形式上是粗犷、强烈、疾速和阳刚的,但其在内容上并不包含剧烈的矛盾和冲突,不会引起主体的恐惧感和压抑感,而是直接地与主体积极向上的昂扬情感相呼应。只是,在'壮美'对象那高大的形体、恢弘的气势、孔武的力量背后,常常暗含着坚强的意志、广博的情怀、果敢的精神。也正因为如此,人们在欣赏壮美的同时,常常暗含着一种伦理的诉求,这是在欣赏'优美'时不常有的。"[②]尽管"壮美"在体积巨大、分量厚重、富有动感、感情奔放、棱角分明、光色强烈、粗糙坚硬等方面的特点与"崇高"相通,但并未像"崇高"那样在上述各方面趋于无限、压垮主体,达到主客体对立、分裂的地步,恰恰相反,主体可以在与壮美之物出于和谐的状态下,不夹杂痛感地感受到粗犷、亢奋、昂扬、激动的愉快感。陈炎指出:"总之,无论'优美'还是'壮美',从本质上讲都是和谐,都是美。但相对而言,'优美'更偏于感性,'壮美'更偏于理性。前者隐含着情感的愉悦,并提供了向'滑稽'过渡的可能性;后者隐含着伦理的诉求,并提供了向'崇高'过渡的可能性。"[③]这是有一定道理的。

① 陈炎:《艺术与技术》,人民出版社2013年版,第15页。
② 陈炎:《艺术与技术》,人民出版社2013年版,第16页。
③ 陈炎:《艺术与技术》,人民出版社2013年版,第16页。

二、崇高与滑稽

如果说"壮美"与"优美"是一对相互对待的美学范畴,"崇高"与"滑稽"则是另一对相互对待的美学范畴。与"壮美""优美"形式与内容之间、对象与审美主体之间处于协调状态、引起审美主体不包含痛感的和谐的愉快感不同,"崇高"与"滑稽"恰恰是以形式与内容之间、对象与审美主体之间的冲突,引起审美主体包含着恐怖、惊悚、压抑、苦涩等痛感的不和谐的愉快感为共同特点的。有人指出:从"壮美"与"优美"、"崇高"与"滑稽"引起的主体情感反应来看,前者还"停留在感性与理性、理智与意志、内容与形式的统一之中,因而这种情感主要还是和谐的、美的";后者"以对立、冲突的方式加以表现",因而"'壮美'中的理性和伦理"就发展为"'崇高'中的赞叹与讴歌","'优美'中的欢欣和愉悦"就发展为"'滑稽'中的嘲笑与戏谑"①。可备一说。

1. 崇高

一般的美学研究论著将"崇高"与"壮美"混同为同物异名的一个范畴,其实二者之间除了相同的一面外,还有微妙的差异。一个明显的理由是,"崇高"不仅可以与"优美"相对,还可以与"滑稽"相对,而"壮美"则不可以与"滑稽"相对。这就说明:"崇高"具有与"壮美"不同的涵义。大体说来,与"壮美"对象和审美主体之间处于和谐状态不同,"崇高"对象由于其外在形式和内在精神的巨大强烈,超出了审美主体感官和心智的把握范围,对审美主体形成一种压迫,主体必须调动内在无限的想象和心力加以抗争才能战胜它,进而化痛感为快感,所以"崇高"现象是与审美主体之间处于一种矛盾、对立、冲突的状态。与"壮美"引起审美主体不包含痛感的和谐快感不同,"崇高"对象与审美主体之间的矛盾、冲突决定了它所引起的美感反应是包含着压抑、惊悚、苦涩、感叹等痛感的不和谐快感。具体说来,"崇高"的独特内涵是什么?它与"壮美"具体呈现出哪些不同呢?

(1) 西方美学论"崇高"

从理论上探讨"崇高"的内涵、特征则是西方美学的一大传统。

在西方,最早提出"崇高"范畴并加以专门探讨的是古罗马朗吉弩斯的《论崇高》。朗吉弩斯所论的"崇高",主要指文章的风格美,涉及各种文学体裁,如荷马的

① 陈炎:《艺术与技术》,人民出版社2013年版,第17页。

史诗,萨福的抒情诗,埃斯库罗斯、索福克勒斯、欧里庇得斯的悲剧乃至希罗多德的历史,狄摩西尼的雄辩术,柏拉图、西塞罗的理论著作,还涉及音乐、雕塑。他认为崇高的文章风格有五个来源:"第一而且首要的是能具有庄严伟大的思想……。第二是具有慷慨激昂的热情。这两个崇高的因素主要是依赖天赋的。其余三者则来自技巧。第三是构想辞格的藻饰,藻饰有两种:思想的藻饰和语言的藻饰。此外,是使用高雅的措词,这又可以分解为用词的选择、象喻的辞采和声喻的辞采。第五个崇高的因素包括上述四者,就是尊严和高雅的结构。"①其中,崇高作为"伟大心灵的回声",思想的"庄严伟大"至关重要。"一个崇高的思想,在恰到好处时出现,便宛若电光一闪,照彻长空,显出雄辩家的全部威力。"②"真正崇高的文章自然能使我们扬举,襟怀磊落,慷慨激昂,充满了快乐和自豪感,仿佛是我们自己创作了那篇文章。"③朗吉弩斯强调伟大的思想对文章崇高之美的决定作用,反映了古罗马人对人的理性的重视。稍前于他,古罗马皇帝奥勒留曾留下一部崇尚理性的《沉思录》。朗吉弩斯继承了古希腊、罗马人对人的理性的重视,提出:"天之生人,不是要我们做卑鄙下流的动物……它一开始便在我们的心灵中植下一种不可抵抗的热情——对一切伟大的、比我们更神圣的事物的渴望。"④崇高内涵的伟大理性,可以产生把人们"提到近乎神的伟大心灵的境界"⑤。所以鲍桑葵评论说:"这篇论文在哲学上的重要性倒不在于它对崇高的性质作了任何有系统的洞察,而在于它证明心灵在这方面已变得敏感起来。"⑥与此同时,朗吉弩斯所论的"崇高"也涉及自然美。他说:"在本能的指导下,我们决不会赞叹小小的溪流,哪怕它们是多么清澈而且有用,我们要赞叹尼罗河、多瑙河、莱茵河,甚至海洋。我们自己点燃的爝火虽然永远保持着它明亮的光辉,我们却不会惊叹它甚于惊叹天上的星光……我们也不会认为它比埃特纳火山口更值得赞叹,火山在爆发时从地底抛出巨石和整个山丘,有时候还流下大地所产生的净火的河流。关于这一切,我只须说,有用的和必需的东西在人看来并非难得,唯有非常的事物才往往引起我们的惊叹。"⑦从全文看,朗吉弩斯论及的"崇高"本身的特点有"非常""雄伟""壮丽""伟大""高尚""庄严""尊

① 朗吉努斯:《论崇高》,《缪灵珠美学译文集》第一卷,中国人民大学出版社1998年版,第83页。按:朗吉弩斯,又译作朗吉努斯。
② 朗吉努斯:《论崇高》,《缪灵珠美学译文集》第一卷,中国人民大学出版社1998年版,第78页。
③ 朗吉努斯:《论崇高》,《缪灵珠美学译文集》第一卷,中国人民大学出版社1998年版,第82页。
④ 朗吉努斯:《论崇高》,《缪灵珠美学译文集》第一卷,中国人民大学出版社1998年版,第114页。
⑤ 朗吉努斯:《论崇高》,《缪灵珠美学译文集》第一卷,中国人民大学出版社1998年版,第115页。
⑥ 鲍桑葵:《美学史》,张今译,商务印书馆1997年版,第139页。
⑦ 朗吉努斯:《论崇高》,《缪灵珠美学译文集》第一卷,中国人民大学出版社1998年版,第114页。

严""热情""高雅""古雅""遒劲",既包括内容,又兼顾形式,形式中既包括形象的壮大,又包括力量的遒劲。引起的美感特点是:"惊叹""赞叹""激昂""自豪""快乐"。

 其后对"崇高"美作出重要理论探索的是17世纪英国的文学评论家艾迪生(也译为爱笛生)。艾迪生从审美的角度提出"想象的快感"概念,并将"想象的快感"分为"初级想象的快感"与"次级想象的快感"。所谓"初级想象的快感",指直接"观察外界事物得来的那种想象的乐趣"①,即自然美、现实美带来的快感。所谓"次级想象的快感",是指"来自曾一度映入眼帘而后来在心中唤起的形象""激发"的快感②,也就是来自记忆想象的形象或艺术作品的形象造成的快感。与朗吉弩斯的崇高论侧重肯定和分析文艺作品中的崇高美不同,艾迪生认为来自艺术的"次级想象的快感"远比不上来自自然的"初级想象的快感"。他指出:艺术作品虽然有时也像自然景色一样美丽或新奇,但毕竟不能有自然景色那种浩瀚渺茫的雄伟气象足以赋予观者心灵这么深浓的乐趣;最富丽堂皇的庭园或宫殿之美,也毕竟局限于一隅之地,人们的想象会立刻把它一览无余,难以满足人们的眼福,但在自然原野中,人们的视觉可以仰视俯瞰无拘无束,饱览无限风光而莫可限量;自然景色漫不经心的粗豪笔触,比诸艺术的精工细镂和雕琢痕迹具有更加豪放而娴熟的技巧;艺术作品可能像自然景色一样优美雅致,但永远不能在构思上表现出如此庄严壮丽的境界③。不难看出,艾迪生在这里涉及艺术美不如自然美问题,而其主要原因,在于自然美以无限、粗豪为特征,也就是他在另一处所说的"崇高美"④。于是他指出:强烈的快感来自见到自然界"伟大的""不平常的"景象所"引起","凡是新的不平常的东西都能在想象中引起一种乐趣,因为这种东西使心灵感到一种愉快的惊奇,满足它的好奇心,使它得到它原来不曾有过的一种观念"⑤。"我们的想象就爱有一种对象来把它填满,就爱抓住过分的超过它的掌握能力的那种对象。对着这些无边的景象,我们就被投入一种既愉快而又惊奇的心境;抓住它们,灵魂中就感觉到一种可喜的平静和惊奇。人的心灵天然地厌恶凡是对它像是一种约束的东西……如果这种伟大之外又加上一种美或奇特(即"不平常"),例如惊涛骇浪中的海洋,由繁星装饰起来的天空,或是一片分布着河流、树林、崖石和草原的山水风景,我们的乐趣就

① 北京大学哲学系美学教研室编:《西方美学家论美和美感》,商务印书馆1980年版,第96页。
② 艾迪生:《想象的快感》,《缪灵珠美学译文集》第二卷,中国人民大学出版社1998年版,第49页。
③ 艾迪生:《想象的快感》,《缪灵珠美学译文集》第二卷,中国人民大学出版社1998年版,第49页。
④ 艾迪生:《关于创造性的天才》,《西方美学史资料选编》上卷,上海人民出版社1987年版,第463页。
⑤ 北京大学哲学系美学教研室编:《西方美学家论美和美感》,商务印书馆1980年版,第97页。

会加强。"①艾迪生的贡献,在于将"崇高"从朗吉弩斯的文艺美范畴扩展成为一种自然美、现实美范畴。

18世纪初,英国的经验派美学家荷迦兹在仔细分析了美的一般心理规律之外,揭示"秀美"在"量"的作用下向"伟大"的转化:"量能在秀美之上加上伟大。"②"宏大的形态,纵使样子难看,然而由于它们的巨大,无论如何会引起我们的注意,激起我们的赞美。""巨大的无定形的岩石本身具有一种惹人喜欢的恐怖,广阔的海洋以其巨大的容量使我们敬畏;但是,当大量的美的形状呈现在眼前时,心中的快乐增加了,而恐怖则缓和下来变成了崇敬。""高大的树林,雄伟的教堂和宫殿,是多么庄严、多么可爱?甚至一棵枝叶广被的橡树,当它成长时,不是也赢得了'神橛'的声望?"③"温莎城堡是表示量的效果的一个高尚的例子。""巴黎的卢弗尔宫的正面,也是以其量惊人。""有哪个人当它在心中描绘着那曾经装饰过底埃及的庞大建筑,想象到它的全部整体和装饰着它的许多巨大雕刻时,会不感到快乐呢?""大象和鲸鱼以它们笨重的巨大讨我们喜欢。甚至身体高大的人物,仅仅因为他们高大,就令人感到尊敬。""国王的皇冠总是做得又宽又大,因为这使他看起来很庄严,适合于他那最显要的职位。法官的礼服由于它们所容的量,使人感到一种可敬畏的庄严……远胜过欧洲的东方人所着的衣服的庄严,不仅是由于华贵,同样地也是由于它们的量。"④荷迦兹从审美经验出发对"量"的概念的提出及其效果的分析,成为走向博克"崇高"论的重要铺垫和过渡。

英国美学家博克继承荷迦兹的经验方法,吸收其"量"的概念,在与"优美"的比较研究中,侧重分析了"崇高"的外部特征。他指出:"崇高的对象在它们的体积上是巨大的,而美的对象则比较小;美必须是平滑光亮的,而伟大的东西则是凹凸不平和奔放不羁的;美必须离开直线条,然而又必须缓慢地偏离直线,而伟大的东西则在许多情况下喜欢采用直线条,而当它偏离直线时也往往作强烈的偏离;美必须是轻巧而娇柔的,而伟大的东西则必须是坚实的,甚至是笨重的。它们确实是性质十分不同的观念,后者以痛感为基础,而前者则以快感为基础。"⑤他还从审美效果方面界说"崇高"的本体特征:"恐惧在一切情况中或公开或隐蔽,总是崇高的主导

① 北京大学哲学系美学教研室编:《西方美学家论美和美感》,商务印书馆1980年版,第96—97页。
② 北京大学哲学系美学教研室编:《西方美学家论美和美感》,商务印书馆1980年版,第107页。
③ 社会科学院文学研究所:《古典文艺理论译丛》卷二,知识产权出版社2010年版,第895页。
④ 荷迦兹:《美的分析》,《西方美学家论美和美感》,商务印书馆1980年版,第106—107页。
⑤ 博克:《论崇高与美》,《西方美学家论美和美感》,商务印书馆1980年版,第123页。

原则。"①"任何适于激发产生痛苦与危险的观念,也就是说,任何令人敬畏的东西,或者是涉及令人敬畏的事物,或者以类似恐怖的方式起作用的,都是崇高的本原。"②当然,并不是所有"令人敬畏的事物"都具有"崇高"的美,"当危险或痛苦逼迫太近时,它们就不能产生任何愉快,而只有单纯的恐怖。但在一定的距离之外,受到一定的缓解时,危险和痛苦也就可能是愉快的"③。只有当"令人敬畏的事物"与我们保持一定距离、与我们处于无利害关系的状态,才是可以产生愉快的"崇高"。

与此同时,德国的艺术史家温克尔曼通过对古希腊雕塑、绘画的研究,提出了"高贵的单纯"与"静穆的伟大"理想。他说:"希腊杰作中有一种普遍和主要的特点,这便是高贵的单纯和静穆的伟大。正如海水表面波涛汹涌,但深处总是静止的一样,希腊艺术家所塑造的形象,在一切剧烈情感中都表现出一种伟大和平衡的心灵。"④他以雕塑作品《拉奥孔》摹仿的希腊祭司拉奥孔被巨蟒缠身而镇定自持并未大叫为例说明:"艺术家为了把富于特征的瞬间和心灵的高尚融为一体,便表现出他在这种痛苦中最接近平静的状态。但是,在这种平静中,心灵必须只有通过它特有的而非其他的心灵所共有的特点表现出来。表现平静的,但同时要有感染力;表现静穆的,但不是冷漠和平淡无奇。"⑤这种"高贵的单纯"和"静穆的伟大"概念,实际上涉及内在心灵的意志力的崇高,成为康德提出"力学的崇高"的滥觞。温克尔曼认为,古希腊艺术在这方面为我们提供了无与伦比的典范。"使我们变得伟大甚至不可企及的唯一途径乃是模仿古代。"⑥

康德在继承前人相关论述的基础上,对"崇高"作出了更为深入、丰富的探讨。他早年曾著《论优美感与崇高感》一书,将"崇高"与"优美"加以对比研究,指出"崇高"是引起人们"敬意"的一种精神价值,比如勇敢、真诚、正直、守职⑦,更多地体现为一种内涵美。后来所著的《判断力批判》一书在第一部分第一章进行过"美的分析"之后,第二章"崇高的分析"又对"崇高"作了进一步的论析。

"美"本身是具有主观性的,而在康德看来,"崇高"之美的主观性更加明显。他甚至认为,"崇高不存在于自然界的任何物内,而是内在于我们的心里,当我们能够

① 李善庆译:《论崇高与美:伯克美学论文选》,上海三联书店1990年版,第60页。
② 李善庆译:《论崇高与美:伯克美学论文选》,上海三联书店1990年版,第36页。
③ 李善庆译:《论崇高与美:伯克美学论文选》,上海三联书店1990年版,第37页。
④ 温克尔曼:《论古代艺术》,邵大箴译,中国人民大学出版社1989年版,第41页。
⑤ 温克尔曼:《论古代艺术》,邵大箴译,中国人民大学出版社1989年版,第42页。
⑥ 温克尔曼:《论古代艺术》,邵大箴译,中国人民大学出版社1989年版,第26页。
⑦ 康德:《论优美感和崇高感》,何兆武译,商务印书馆2001年版,第6页。

感受到我们超越影响我们的内心的自然和外面的自然时。"①"崇高不存在于自然的事物里,而只能在我们的观念里寻找。"②"真正的崇高只能在评判者心理去寻找,不是在自然对象里。"③与优美相较,如果说"关于自然界的美我们必须在我们以外去寻找一个根据,关于崇高只须在我们的内部和思想的样式里,这种思想样式把崇高性带进自然的表象里去"④。然而事实上,康德又从客观对象本身在说明、揭示"崇高"的特征:"自然界的美是建立于对象的形式,而这形式是成立于限制中。与此相反,崇高却是也能在对象的无形式中发见,当它身上无限或由于它(无形式的对象)的机缘无限被表象出来,而同时又设想它是一个完整体。"⑤就是说,美(即优美)的特点具有合目的性的形式,崇高的特征则是无限性和无形式。康德所谓的"无形式",主要指不合目的性的形式,如他所说的"混乱""不规则的无秩序""破败荒凉"等。康德所说的"无限性",包含两种含义。一指对象本身的趋于无限,使人的感官无法把握,如一望无际的大海、广袤辽阔的沙漠、连亘千里的冰障、深邃难测的星空,等等。二指由这些对象引发的主体想象的无限性;这是人处于有限性中对无限性的感悟,它存在于观念之中,而人就在不断地追随这种观念,以达到超越。由此出发,康德提出"数学的崇高"与"力学的崇高"。

所谓"数学的崇高",是指对象本身具有其他对象无法比拟的巨大的量,能够唤起人们一种无限大的想象。康德指出:"我们称呼为崇高的,就是全然伟大的东西",也就是"无法较量的伟大的东西"⑥。它与事物的"量"密切相关:"崇高是一切和它较量的东西都是比它小的东西。"⑦它和诉诸感官直观的"大"不一样,而是诉诸观念的无限想象的"伟大":"崇高是:仅仅由于能够思维它,证实了一个超越任何感官尺度的心意能力。"⑧由此产生的"崇高情绪的质是:一种不愉快感"⑨。康德说的"力学的崇高",主要针对自然而言:"自然,在审美的评赏里看作力,而对我们不具有威力(引者按:即"威胁"),这就是力学的崇高。""假使自然应该被我们评判为崇高,那么,它就必须作为激起恐惧的对象被表象着。"只有当对象作为无害的

① 康德:《判断力批判》上卷,宗白华译,商务印书馆1964年版,第104页。
② 康德:《判断力批判》上卷,宗白华译,商务印书馆1964年版,第89页。
③ 康德:《判断力批判》上卷,宗白华译,商务印书馆1964年版,第95页。
④ 康德:《判断力批判》上卷,宗白华译,商务印书馆1964年版,第85页。
⑤ 康德:《判断力批判》上卷,宗白华译,商务印书馆1964年版,第83页。
⑥ 康德:《判断力批判》上卷,宗白华译,商务印书馆1964年版,第87页。
⑦ 康德:《判断力批判》上卷,宗白华译,商务印书馆1964年版,第89页。
⑧ 康德:《判断力批判》上卷,宗白华译,商务印书馆1964年版,第90页。
⑨ 康德:《判断力批判》上卷,宗白华译,商务印书馆1964年版,第99页。

"恐惧的对象的时候",才"值得称做力学的崇高"①。比如:"高耸而下垂威胁着人的断岩,天边层层堆叠的乌云里面挟着闪电在雷鸣,火山在狂暴肆虐之中,飓风带着它摧毁了的荒墟,无边无界的海洋,怒涛狂啸着,一个洪流的高瀑,诸如此类的景象,在和它们相较量里,我们对它们抵拒的能力显得太渺小了。但是假使发现我们自己却是在安全地带,那么,这景象越可怕,就越对我们有吸引力。我们称呼这些对象为崇高,因它们提高了我们的精神力量越过平常的尺度,而让我们在内心里发现另一种类的抵抗的能力,这赋予我们勇气来和自然界的全能威力的假象较量一下。"②

从美感反应的特点来看,"数学的崇高"和"力学的崇高"虽然给人带来了"不愉快感"和"恐惧"感,但决不仅此而已。作为一种美的范畴,它是一种包含着"不愉快感"和"恐惧"感的快感对象。因此,康德同时指出:"崇高"与"优美""二者都是自身令人愉快的"③,"对于崇高和对于美的愉快都必须就量来说是普遍有效的,就质来说是无利害感的,就关系来说是主观合目的性,就情况来说须表象为自然的"④。二者的区别只在于:"美好像被认为是一个不确定的悟性概念的,崇高却是一个理性概念的表现。于是在前者愉快是和质联系着,在后者却是和量结合着……前者直接在自身携带着一种促进生命的感觉,并且因此能够结合着一种活跃的游戏的想象力的魅力刺激;而后者是一种仅能间接产生的愉快……它经历着一个瞬间的生命力的阻滞,而立刻继之以生命力的因而更加强烈的喷射……它的感动不是游戏,而好像是想象力活动中的严肃。所以崇高同媚人的魅力不能和合,而且心情不只是被吸引着,同时又不断地反复被拒绝着。对于崇高的愉快不只是含着积极的快乐,更多的是惊叹或崇敬,这就可称作消极的快乐。"⑤"对于自然的崇高的愉快只是消极性的","与此相反,对美的愉快却是积极性的"⑥。"对于自然界的崇高的感觉就是对于自己本身的使命的崇敬,而经由某一种暗换付予了一自然界的对象(把这对于主体里的人类观念的崇敬变换成对于客体),这样就像是把我们的认识机能里的使命对于感性里最大机能的优越性形象化地表达出来了。"⑦因而,自然物的崇高

① 均见康德:《判断力批判》上卷,宗白华译,商务印书馆1964年版,第100页。
② 康德:《判断力批判》上卷,宗白华译,商务印书馆1964年版,第101页。
③ 康德:《判断力批判》上卷,宗白华译,商务印书馆1964年版,第83页。
④ 康德:《判断力批判》上卷,宗白华译,商务印书馆1964年版,第86页。
⑤ 康德:《判断力批判》上卷,宗白华译,商务印书馆1964年版,第83—84页。
⑥ 康德:《判断力批判》上卷,宗白华译,商务印书馆1964年版,第110页。
⑦ 康德:《判断力批判》上卷,宗白华译,商务印书馆1964年版,第97页。

就变成了人的意志力的崇高。"在康德看来,如果说美是由于对象的有限形式引起主体想象力与理解力之间的协调运动,从而产生直接的快感;那么崇高感的获得则是由于对象的无限形式(数量的无穷和力量的无限)而窒息了主体的想象力,使主体的感性能力无法将对象作为一个整体来加以把握,从而产生痛感。然而,由于人不仅具有自然属性,而且具有道德属性,数量的无穷和力量的无限只能超出人们的感官界限,但却无法阻挡人们的伦理追求。相反,它迫使主体求助于内心深处的道德理性,从而战胜对象,化痛感为快感。因此,崇高感的获得不是直接的,而是间接的;崇高感的根源不是感性的,而是理性的——它是人类自身的精神胜利和主体意志的高扬。"①

康德的"崇高"论影响了席勒、黑格尔、车尔尼雪夫斯基、尼采、利奥塔等人。1793年,席勒写下的第一篇关于"崇高"的专论,副题就是"对康德某些思想的进一步发挥"。大约于1793—1795年,他又写了一篇专论。前者简称为《论崇高Ⅰ》,后者称为《论崇高Ⅱ》。此外,他还于1793年写下了另一篇与"崇高"有关的《论秀美与尊严》。席勒从他特殊的推理过程出发,将"崇高"区分为"理论的崇高"与"实践的崇高"、"观照的崇高"与"激情的崇高",令人费解,影响不大。他将"崇高"视为主体精神的自由想象对客体感性的压迫限制的超越,则与康德等人一脉相承:"在有客体的表象时,我们的感性本性感到自己的限制,而理性本性却感觉到自己的优越,感觉到自己摆脱任何限制的自由,这时我们把客体叫做崇高的;因此,在这个客体面前,我们在身体方面处于不利的情况下,但是在精神方面,即通过理念,我们高过它。"②席勒认为,人们面对崇高产生的精神自由,是由感性(身体方面)的限制(对自然的依赖性)向理性(道德方面)的自由(对自然的独立性)的斗争、转化过程。面对崇高之物,理性与感性是不协调的,主体与对象处于对立和冲突中。乌云密布、电闪雷鸣、横扫天空的暴风,平地矗立的山峰,疯狂的狗和激怒的马,瘦骨嶙峋满头蛇发的复仇女神,等等,这些巨大或可怕的对象产生一种威力,使我们感到自己的肉体力量是微不足道的,因而精神处于运动和紧张状态,感到恐怖和害怕,承受着痛苦和煎熬,然而审美主体凭借自由和尊严这些伦理道德的精神力量与之抗争,当主体的精神力量上升到占压倒性的优势时,巨大或可怕的对象就具有了审美价值,就转换成令人愉快的崇高。于是,人们感受到的"崇高"乃是一种伦理判断,审美主

① 陈炎:《艺术与技术》,人民出版社2013年版,第21页。
② 席勒:《论崇高Ⅰ》,《秀美与尊严——席勒艺术和美学文集》,张玉能译,文化艺术出版社1996年版,第179页。

体作为道德的人的自由和尊严成为崇高对象的深层原因和内涵。"战胜可怕的东西的人是伟大的,即使自己失败也不害怕的人是崇高的。"①"对激情的崇高来说,有两个主要的条件是必须的:第一,一个生动的痛苦表象,以便引起适当强度的情感激动;第二,反抗痛苦的表象,以便在意识中唤起内在的精神自由。只有通过前者,对象才成为激情的,只有通过后者,激情的对象才同时成为崇高的。""从这条原理中又可以产生出一切悲剧艺术的两条基本法则。这就是:第一,表现受苦的自然;第二,表现在痛苦时的道德主动性。"②席勒虽然从主体道德意识方面解释"崇高"根源,但也兼顾"崇高"之美的客观原因:"虽然崇高首先是在我们主体心中创造出来的现象,然而必须仍然在客体本身中包含着使我们恰好运用这些客体而不是另一些客体的原因";"理性和想象力之间的某种确定关系属于前者,被直观的对象对我们审美的大小尺度的关系属于后者"③。

黑格尔高度肯定康德的如下观点:"崇高并不在自然事物上面,而只在我们的心情里,因为我们意识到自己比内在自然和外在自然都较优越。""真正的崇高不能容纳在任何感性形式里,它所涉及的是无法找到恰合的形象来表现的那种理性观念;但是正由于这种不恰合,才把心里的崇高激发起来。"④他将"崇高"概括为在有限中表现无限、在有形中表现无形:"崇高一般是一种表达无限的企图,而在现象领域里又找不到一个恰好能表达无限的对象。无限,正因为它是从客观事物的复合整体中作为无形可见的意义而抽绎出来的,并且变成内在的,按照它的无限性,就是不可表达的,超越出通过有限事物的表达形式的。"⑤"因此,用来表现的形象就被所表现的内容消灭掉了,内容的表现同时也就是对表现的否定,这就是崇高的特征。"⑥他还将崇高与古代象征艺术联系起来,认为崇高是"观念压倒形式",无限的理念直接外露,有限的感性存在容纳不住那无限的理念内容,于是引发崇高感。

俄国美学家车尔尼雪夫斯基将黑格尔关于崇高是无限的观念压倒有限的形式的思想作了通俗化的转述:"凡是观念超出了它所赖以表现的个别物象的范围,从

① 席勒:《论崇高Ⅱ》,《秀美与尊严——席勒艺术和美学文集》,张玉能译,文化艺术出版社1996年版,第191页。
② 席勒:《论崇高Ⅱ》,《秀美与尊严——席勒艺术和美学文集》,张玉能译,文化艺术出版社1996年版,第200页。
③ 席勒:《关于各种审美对象的断想》,转引自蒋孔阳、朱立元主编:《西方美学通史》第四卷,上海文艺出版社1999年版,第415页。
④ 黑格尔:《美学》第二卷,朱光潜译,商务印书馆1979年版,第79页。
⑤ 黑格尔:《美学》第二卷,朱光潜译,商务印书馆1979年版,第79页。
⑥ 黑格尔:《美学》第二卷,朱光潜译,商务印书馆1979年版,第80页。

而不依赖那表现它的印象而直接说明自己,这种美的形式谓之崇高美。所以在崇高中,观念对我们尽量显出其普遍性和无限性。在这观念面前,个别物象和它们的存在仿佛无足轻重、渺然若失。"①另一方面,与康德、席勒、黑格尔等人不同,车尔尼雪夫斯基不是从主体,而是从客体方面强调了"崇高"的特征:"崇高"是"离开想象而独立"存在的②,"我们觉得崇高的是事物本身,而不是由这事物所唤起的任何种思想,例如卡兹别山的本身是雄伟的,大海的本身是雄伟的,凯撒或伽图个人的本身是雄伟的。"③"自然界的崇高是确实存在的,并非我们的想象力所移入。"④据此,他从客观方面改造了康德的"数学崇高"和"力学崇高":"崇高的现象乃是其规模远超过与之比较的其他物象的那个物象,崇高的现象乃是其力量远强于与之比较的其他现象的那个现象。"⑤由于对象"规模""力量"的大小是通过审美主体的比较、思考得出的判断,因而也不能完全割断特定的主体。"一件事物较之与它相比的一切事物要巨大得多,那便是崇高。"⑥"任何东西,凡是我们拿来和别的东西比较时显得高出许多的,便是伟大。"⑦"远远超过与之比较的其他物象或现象的东西,是伟大的,或者说,是崇高的。"⑧然而,这并不能取消崇高的客观性:"平常流行的定义"认为现实中的"伟大"是"人对事物的看法所造成的,是人所创造的",但"又和人的概念和人对事物的看法无关"⑨。尼采则将"崇高"从自然界引入人生境界,说明"崇高"是具有强力意志的主体生命战胜巨大人生痛苦的结果:"人生诚然充满痛苦,然而,痛苦磨炼了意志,激发了生机,解放了心灵。没有痛苦,人只能有卑微的幸福。伟大的幸福正是战胜巨大痛苦所产生的生命的崇高感。"⑩

20世纪,法国后现代思潮理论家利奥塔继承康德,吸收海德格尔:"在孤立地看待崇高的同时,康德将重点放在与空间和时间缺乏问题有关的某种东西上,引起美感的游移不定的形式的意外的缺乏。从某种意义上说,崇高的问题与海德格尔命名为存在的退隐和给予的退隐的东西紧密相连。"⑪他对"崇高"作出新的诠解。

① 车尔尼雪夫斯基:《美学论文选》,缪灵珠译,人民文学出版社1957年版,第78页。
② 车尔尼雪夫斯基:《生活与美学》,周扬译,人民文学出版社1959年版,第21页。
③ 车尔尼雪夫斯基:《生活与美学》,周扬译,人民文学出版社1959年版,第15页。
④ 车尔尼雪夫斯基:《美学论文选》,缪灵珠译,人民文学出版社1957年版,第95页。
⑤ 车尔尼雪夫斯基:《美学论文选》,缪灵珠译,人民文学出版社1957年版,第94页。
⑥ 车尔尼雪夫斯基:《生活与美学》,周扬译,人民文学出版社1958年版,第18页。
⑦ 车尔尼雪夫斯基:《生活与美学》,周扬译,人民文学出版社1959年版,第21页。
⑧ 车尔尼雪夫斯基:《美学论文选》,缪灵珠译,人民文学出版社1957年版,第97页。
⑨ 车尔尼雪夫斯基:《生活与美学》,周扬译,人民文学出版社1959年版,第21页。
⑩ 周国平主编:《诗人哲学家》,上海人民出版社1987年版,第228页。
⑪ 利奥塔:《非人——时间漫谈》,罗国祥译,商务印书馆2000年版,第113页。

在他看来,"崇高"是"无法显示的东西"的"呈现"。宇宙、人性、物种、正义、此刻、历史消亡等绝对事物都属于"无法显示的东西"。"当缺乏自由的呈现形式时,崇高感就会显示。它与非形式是并存的。甚至当呈现想象的形式缺乏时,这样一个崇高感也会出现。"①"表现绝对事物是不可能的,绝对事物令人不满足;但是我们知识不得不表现,我们动用感觉官能或想象官能,用可感知的去表现不可言喻的——即使失败,即使产生痛苦,一种纯粹满足也会从这种张力中油然而生。"②因此,从审美效果上看,"崇高不是简单的满足,而是因努力而满足"③。他甚至将在可见之物中有不可见性、令人不知道表现什么的现代主义艺术解释为"崇高":"我认为,现代艺术(包括文学)正是从崇高的美学原则那里找到了动力,而先锋派的逻辑也正是从那里找到了它的原则。"④

(2) 中国美学论"崇高"

中国古代美学几乎没有关于"崇高"的直接论述,但中国古代美学所说的"大音希声""大象无形""全味无味""至言无言""至为无为"则间接触及因"无限"而美的"崇高"问题。为什么"希声"是"大音"、"无形"是"大象"、"无味"是"全味"、"无言"是"至言"、"无为"是"至为"呢?因为它们包藏众有,通向无限。如关于"无味"是"全味",《淮南子》说:"无味而五味形焉。""无味者,正其足味者也。"关于"无形"是"大象",《淮南子》说:"无形而有形生焉。""无形者,物之大祖也。"关于"希声"是"大音",《淮南子》说:"无音者声之大宗。"关于"无言"是"至言",司空图《二十四诗品》解释:"不著一字,尽得风流。"关于"无为"是"至为",老子指出:"无为而无不为。"⑤可见,中国古代美学所说的"大音""大象""全味""至言""至为",就成为一种包含无限美的"崇高"范畴。现代以来,人们借鉴西方美学,运用唯物论和阶级论,相继对"崇高"作出新的阐释,但局限性也较为明显⑥。思想解放的新时期之初,刘再复在《性格组合论》中立足于二重人性论和实事求是的方法,去除阶级斗争的有色眼镜,对"崇高"的类别、特征、本质、成因等问题作了深入探讨,对我们准确认识"崇高"的内涵具有参考价值,值得注意。他说:"崇高有两种,一种是外在的崇高,这是指人

① 利奥塔:《非人——时间漫谈》,罗国祥译,商务印书馆 2000 年版,第 126 页。
② 利奥塔:《呈现无法呈现的东西——崇高》,利奥塔等:《后现代主义》,赵一凡等译,社会科学文献出版社 1999 年版,第 23—24 页。
③ 利奥塔:《呈现无法呈现的东西——崇高》,利奥塔等:《后现代主义》,赵一凡等译,社会科学文献出版社 1999 年版,第 23 页。
④ 谈瀛洲译:《后现代性与公正游戏——利奥塔访谈书信录》,上海人民出版社 1997 年版,第 135 页。
⑤ 《老子》第 37 章。
⑥ 如李泽厚:《关于崇高与滑稽》,《美学论集》,上海文艺出版社 1982 年版。

身外的巨大存在物,拥有广大空间的、可见可触的伟大事物,如高山、大海、原野、森林、星空等。另一种是内在的崇高,这是指人身内的伟大和刚强,是人的身内之'物',即人的思想、精神、品格、智慧等,也就是人的生命力,包括智慧力、道德力、意志力等。内在的崇高不在于形式上的巨大,而在于精神的伟大。这种内在的力的崇高,就是人对自身有限性的超越,显出一种内心的精神优势,一种很高的精神境界和很强的精神力量或优秀的思想品质,并使人因此而消除鄙吝之心,这种力带有伟大性,这就是崇高。因此,崇高实际上是人征服自然、征服社会前进障碍所显示出来的一种本质力量,是现实对人的本质、人的实践活动的一种肯定形式。人的内在崇高的程度总是与人克服外在条件限制的程度成正比的,外在环境条件愈艰苦、愈恶劣、愈危险,人承受外在必然性的胆子愈沉重,人的本质——克服障碍的内心自由的力量,就表现出愈大的威力,崇高就愈是得到升华。"①

(3)"崇高"的特质及其与"壮美"的异同

综上所述,可以对"崇高"的内涵、特点及其与"壮美"的异同作出如下基本把握:

首先,"崇高"是自然和人生中具有积极的肯定性价值的美学范畴。"它在伦理学上是'不朽'的本质,在美学上是'崇高'的本质。"②它不仅表现于对象的外在形式方面,也体现于对象的内在精神方面。作为自然形式的崇高,对象的价值表现为与审美主体保持着一定的安全距离,不会对审美主体构成伤害,因而其凌厉可怕的形象可成为主体的欣赏对象。作为人生精神的崇高,对象的价值表现为心灵的庄严、伟大、高尚和坚韧。因此,有学者批评车尔尼雪夫斯基的如下观点:"如果丑的东西很可怕,它是会变成崇高的。"③"恶是崇高的,如果它是这样强大,以致周围人们对这种人的一切抵抗都被摧毁,都在他的意志和才智的威力面前覆灭。"④指出"把可怕、可恶的概念与崇高的概念混为一谈"是不能成立的⑤。"崇高"所凝聚的肯定性价值与"壮美"具有同样的取向,然而一般说来,"壮美"凝聚的肯定性价值在顺境中诞生,"崇高"体现的价值追求则必须在受挫、毁灭和抗争中获得。"人格的伟大和刚强只有借矛盾对立的伟大和刚强才能衡量出来……环境的相互冲突愈众多、愈艰巨,矛盾的破坏力愈大而心灵仍能坚持自己的性格,也就愈显出主体性格的深厚

① 刘再复:《崇高与滑稽的性格交织》,《性格组合论》,安徽文艺出版社1999年版,第247页。
② 李泽厚:《关于崇高与滑稽》,《美学论集》,上海文艺出版社1982年版,第206页。
③ 车尔尼雪夫斯基:《生活与美学》,周扬译,人民文学出版社1959年版,第17页。
④ 车尔尼雪夫斯基:《生活与美学》,周扬译,人民文学出版社1959年版,第88页。
⑤ 施昌东:《论崇高》,《"美"的探索》,上海文艺出版社1981年版,第474页。

和坚强。只有在这种发展中,理念和理想的威力才能保持住,因为在否定中能保持住自己,才足以见出威力。"①"当一种新生事物虽然弱小但却有价值的时候,它在与强大的现实力量作斗争的过程中会遭受挫折甚至毁灭。整个过程常常表现为'崇高'。这类作品在现代艺术中广泛存在,歌曲如法国的《马赛曲》、中国的《义勇军进行曲》,绘画如籍里柯的《梅杜撒之筏》、德拉克洛瓦的《自由领导人民》,小说如雨果的《悲惨世界》、歌德的《浮士德》,音乐如柴可夫斯基的《悲怆》、贝多芬的《命运》。"②可见,"崇高"与"悲剧"相通,"壮美"则与"悲剧"无关。

其次,"崇高"是一种体现无限、象征无限、唤起无限的美。所谓"体现无限、象征无限",是指崇高对象本身具有的客观的形式和内容方面的特点。或者外在的体积、力量显示无限大,或者内在的意志力、精神力量显示无限大。所谓"唤起无限",是指崇高对象引发的主体反应而言,就是说对象本身也许是有限的,但却具有唤起人们关于对象在时空、力量或意志力、精神力量趋向无限的想象的潜能。因此,"崇高是一种无限的美"③。"审美意识的高级形态是崇高,是无限美。"④"在我们所有观念之中最能感动人的莫过于永恒和无限。"⑤比如在精神现象中,"神使我们的心灵自然而然乐于领悟伟大或无限的事物"⑥,是最令人顶礼膜拜的崇高对象;孟子感叹:"舜何人也?余何人也?有为者亦若是!"⑦当孟子赞美舜是崇高伟大的圣人时,是因为他觉得舜高不可攀。在自然现象中,"广阔的视野是象征自由的形象"⑧,具有唤起无限想象的崇高,"广漠渺茫的远景对于想象是可爱的,正如永恒或无限的思辨对于悟性一样"⑨。"人能达到这种境界,才算真正地与无限整体合一,换言之,无限整体或者说无底深渊,在这里成了人生的真正家园。"⑩比如大海,黑格尔解读说:"大海给了我们茫茫无定、浩浩无际和渺渺无限的观念,人类在大海的无限里感到他自己底无限时,他们就被激起了勇气,要去超越那有限的一切。"⑪中国古代美学所崇尚的"大音""大象""全味""至言""至为",也是一种包含无限美的"崇

① 黑格尔:《美学》第一卷,朱光潜译,商务印书馆1979年版,第227—228页。
② 陈炎:《艺术与技术》,人民出版社2013年版,第22页。
③ 朱立元主编:《西方美学范畴史》第三卷,山西教育出版社2006年版,第94页。
④ 张世英:《进入澄明之境——哲学的新方向》,商务印书馆1999年版,第267页。
⑤ 博克,转引自朱光潜:《西方美学史》上卷,人民文学出版社1979年版,第243页。
⑥ 艾迪生:《想象的快感》,《旁观者》第413期。
⑦ 《孟子·滕文公上》。
⑧ 艾迪生:《想象的快感》,《旁观者》第412期。
⑨ 艾迪生:《想象的快感》,《旁观者》第412期。
⑩ 张世英:《进入澄明之境——哲学的新方向》,商务印书馆1999年版,第267页。
⑪ 黑格尔:《历史哲学》,王造时译,上海书店出版社2006年版。

高"范畴。"无限",是"崇高"区别于"壮美"的又一重要特征。"壮美"也具有外在形式和内在精神的巨大、强烈,但它们是审美主体的感官和心智可以把握的,属于"有限美","崇高"则在"壮美"的基础上走向无限大,是一种"无限美"。

再次,与"壮美"对象和审美主体之间处于和谐状态不同,"崇高"对象由于其外在形式和内在精神的巨大强烈,超出了审美主体感官和心智的把握范围,对审美主体形成一种压迫,主体必须调动内在无限的想象和心力加以抗争才能战胜它,进而化痛感为快感,所以"崇高"现象与审美主体之间处于一种矛盾、对立、冲突状态。如康德说:面对崇高的对象,"我们称呼这些对象为崇高,因它们提高了我们的精神力量越过平常的尺度,而让我们在内心里发现另一种类的抵抗的能力,这赋予我们勇气来和自然界的全能威力的假象较量一下"①。席勒将"痛苦表象"和"反抗痛苦的表象"视为"崇高"的"两个主要的条件",指出"人在幸福中可能表现为伟大的,仅仅在不幸中才表现为崇高的"②。尼采说:"伟大的幸福正是战胜巨大痛苦所产生的生命的崇高感。"③李泽厚指出:"崇高"的对象给人的感受"常常更为激烈、震荡,带着更多的冲突、斗争的心理特征"④。当代有研究者分析指出:"崇高"不仅意味着客体与主体的分裂⑤,而且意味着"感性与理性、理智与意志、内容与形式""以对立、冲突的方式加以表现"⑥,"这些无限形式的感官对象""激发了我们征服自然的决心和勇气,从而化痛感为快感"⑦,产生"'崇高'中的赞叹与讴歌"⑧。

复次,与"壮美"引起审美主体不包含痛感的和谐快感不同,"崇高"对象与审美主体之间的矛盾、冲突决定了它所引起的美感反应是包含着压抑、惊悚、苦涩、感叹等痛感的不和谐快感。关于"崇高"美感的构成元素及特点,美学家们有多种说法。朗吉弩斯指出:"崇高"能够引起包含"惊叹"和"自豪"的"快乐"。艾迪生说:"我们一旦见到这样无边无际的景象,便陷入一种愉快的错愕中;我们在领悟它们之际,

① 康德:《判断力批判》上卷,宗白华译,商务印书馆1964年版,第101页。
② 席勒:《论崇高Ⅱ》,《秀美与尊严——席勒艺术和美学文集》,张玉能译,文化艺术出版社1996年版,第191页。
③ 周国平主编:《诗人哲学家》,上海人民出版社1987年版,第228页。
④ 李泽厚:《关于崇高与滑稽》,《美学论集》,上海文艺出版社1982年版,第197页。
⑤ 如陈炎说:"当人的主体力量过于弱小,尚不能战胜客观现实性的时候,他与客观现实之间的冲突则常常会引发崇高感。"陈炎:《艺术与技术》,人民出版社2013年版,第21页。
⑥ 陈炎:《艺术与技术》,人民出版社2013年版,第17页。如陈炎说:"崇高是内容压倒形式,以至于无形式(数量的无穷和力量的无限)。"同上书第23页。
⑦ 陈炎:《艺术与技术》,人民出版社2013年版,第21页。
⑧ 陈炎:《艺术与技术》,人民出版社2013年版,第17页。

感到灵魂深处有一种极乐的静谧与惊异。"①博克指出：令人"恐怖""敬畏"的"危险和痛苦"是"崇高的本原"②；"在一定的距离之外，受到一定的缓解时，危险和痛苦也可能是愉快的。"③"自然界的伟大和崇高……所引起的情绪是惊惧……惊惧是崇高的效果，次要的效果就是欣羡和崇敬。"④康德将通过主体抗争获胜后获得的包含着痛感的不和谐快感称之为"间接的愉快""消极的快乐"："崇高感是一种仅能间接产生的愉快……崇高的愉快不只是含着积极的快乐，更多的是惊叹或崇敬，这就可称作消极的快乐。"⑤车尔尼雪夫斯基指出："美感的主要特征是一种赏心悦目的快感，但是我们知道，伟大在我们心中所产生的感觉的特点完全不是这样，静观伟大之时，我们所感到的后者是畏惧，或者是惊叹，或者是对自己的力量和人的尊严的自豪感，或者是肃然拜倒于伟大之前，承认自己的渺小和脆弱。"⑥尼采指出，崇高感是战胜巨大痛苦产生"伟大的幸福"感。桑塔耶纳则在与"美"的比较中揭示：美与崇高引起的审美反应"两者都是快感，但美的快感是热情的，被动的，遍布的；崇高的快感是冷静的，专横的，尖锐的。美使我们与世界合成一体，崇高使我们凌驾于世界之上"⑦。李泽厚分析"崇高所引起的心理特点"："自己在对象面前感到渺小、平庸或困难而激起强烈要求的奋发之情，于是感到自己的精神境界是大大提高了，从而引起喜悦。"⑧张世英指出：作为"审美意识"的"崇高""不仅仅是愉悦，而且包含着严肃的责任感在内"⑨。不难看出，"崇高"引起的快感是复合的快感，这种快感中包含着痛苦、恐惧、敬畏、惊叹和仰慕诸种成分。

可见，"崇高"是现实生活中具有巨大的、积极的肯定性价值的，能体现无限、唤起无限想象的，与审美主体处于一种矛盾、对立、冲突状态的，适合引起包含着痛苦、恐惧、敬畏、惊叹和仰慕的乐感的对象。

2. 滑稽

"滑稽"是与"崇高"相对的一个审美范畴。如果说"崇高"包含着积极的肯定性价值，"滑稽"则呈现为对否定性价值的暴露和对无价值或反价值的嘲笑；如果说

① 艾迪生：《想象的快感》，《旁观者》第412期。
② 李善庆译：《崇高与美：伯克美学论文选》，上海三联书店1990年版，第36页。
③ 李善庆译：《崇高与美：伯克美学论文选》，上海三联书店1990年版，第37页。
④ 李善庆译：《崇高与美：伯克美学论文选》，上海三联书店1990年版，第59页。
⑤ 康德：《判断力批判》上卷，宗白华译，商务印书馆1964年版，第84页。
⑥ 车尔尼雪夫斯基：《美学论文选》，缪灵珠译，人民文学出版社1959年版，第98页。
⑦ 北京大学哲学系美学教研室编：《西方美学家论美和美感》，商务印书馆1980年版，第288页。
⑧ 李泽厚：《关于崇高与滑稽》，《美学论集》，上海文艺出版社1982年版，第202页。
⑨ 张世英：《进入澄明之境——哲学的新方向》，商务印书馆1999年版，第267页。

"崇高"是观念溢出形象,内容压倒形式,"滑稽"则是形象大于观念,形式压倒内容;如果说"崇高"遍布于人生和自然现象中,"滑稽"则主要存在于人生领域;如果说"崇高"引起的是沉重的快感,快感中包含不可企及、自叹不如的仰慕,"滑稽"引起的则是轻松的快感,快感中包含着洞悉荒诞的鄙夷和认识常理的自信、自以为是的优越。

具体说来,"滑稽"可分为"否定性滑稽"与"肯定性滑稽",而在否定性滑稽中,极端的形式是"怪诞";在肯定性滑稽中,对无害的荒谬的机智制造和摹仿是"幽默"。

(1)"否定性滑稽"与"怪诞""荒诞"

"否定性滑稽"是"滑稽"的一般形态。一般说来,"滑稽"在价值属性上是呈否定性的。车尔尼雪夫斯基指出:"只有到了丑强把自己装成美的时候,这才是滑稽。"[1]李泽厚指出:"滑稽对象的特点在于它失去存在的依据,将为或已为实践否定。"[2]所谓"否定性的滑稽",是指"假的、恶的、丑的内容硬要通过美的、庄严的、神圣的形式来炫耀"[3]。它有四个特点:一、无价值或反价值;二、无知或荒谬,即对这种无价值或反价值缺乏自我意识,反而打扮成有价值;三、无害,即对他人不构成伤害;四、这种荒谬显而易见,令人轻视和嘲笑,包含着对无价值或反价值的否定,从而成为"有价值的乐感对象"。

最早涉及"否定性滑稽"内涵、特征的理论可以追溯到古希腊。柏拉图率先揭示:"滑稽可笑在大体上是一种缺陷","这种缺陷一般是和得尔福神庙的碑文所说的那种情况正相反",也就是"简直不认识自己"[4],缺少自知之明。在柏拉图看来,大多数人总自以为"具有实在并没有的优良品质",如果"受到耻笑"后有能力"替自己报复",那就构成有害于人的恶;如果"受到耻笑"后没有能力"替自己报复",那就构成无害于人的"滑稽":"强有力者的无知,无论是实在的还是伪装的,有伤害旁人的危险,而没有势力者的无知就是滑稽可笑的。"[5]换句话说,"滑稽"的对象是"没有势力"的弱者,不会对审美主体构成"伤害",但"无知"而妄自尊大,自以为"具有实在并没有的优良品质",因而使人觉得"滑稽可笑"。他还说过:"不美而自以为美,

[1] 《车尔尼雪夫斯基论文学》中卷,辛未艾译,上海译文出版社1979年版,第89页。
[2] 李泽厚:《美学论集》,上海文艺出版社1982年版,第222页。
[3] 刘再复:《性格组合论》,安徽文艺出版社1999年版,第249页。
[4] 柏拉图:《文艺对话集》,朱光潜译,人民文学出版社1963年版,第294页。得尔福神庙的碑文:认识你自己。
[5] 柏拉图:《文艺对话集》,朱光潜译,人民文学出版社1963年版,第295页。

不智而自以为智,不富而自以为富,都是虚伪的观念。这三种虚伪的观念,弱则可笑,强则可憎。"①亚里士多德认为:"滑稽的事物是某种错误或丑陋,不致引起痛苦或伤害,现成的例子如滑稽面具,它又丑又怪,但不使人感到痛苦。"②古希腊美学家论述的"滑稽",触及"滑稽"的无价值本质,这种无价值是由"不认识自己"的"无知"产生的"错误或丑陋",但它对人"无害",所以会引发审美者不以为然的嘲笑和洞悉真实的优越快感。此后,东西方"滑稽"学说大体沿着希腊美学家奠定的这四个方向向前拓展。

首先是"否定性的滑稽"与无价值的"丑"或"丑恶"的联系。文艺复兴时期意大利诗人特里西诺在其《诗学》中分析说:什么样的对象能引起可笑的快感?"那些带有一点丑的对象"。看到美女、闻到芳香、尝到美食是不会发笑的;"然而,如果诉诸感官的对象含有一点儿丑的成分,它就会惹人发笑了,例如,丑怪的嘴脸,笨拙的举动,愚蠢的说话,读错的字音,难看的书法,恶味的醇酒,奇臭的蔷薇,都会立刻引起笑"③。黑格尔指出:"滑稽"是"高贵、伟大、辉煌的东西的自毁灭",是"把实际上确是一个道德的行为、一个真理、一个本身有真实内容的东西表现于某个人身上,而又借这个人证实它们是空虚的"④。车尔尼雪夫斯基揭示:"丑,这是滑稽的基础、本质。"⑤李泽厚指出:"滑稽具有的审美性质,就在于引起人们看到恶的渺小和空虚,意识到善的优越和胜利,也就是看到自己的斗争的优越和胜利,而引起美感愉快。"⑥陈炎指出:"滑稽"是对象事物的主观目的违背了客观规律而引起的令人发笑的行为或现象。具体说来,当人的主观目的性过于膨胀,从而违背了客观的规律性的时候,他与客观现实之间的冲突便常常会制造滑稽感。因此,面对滑稽的现象,人们常常采取一种讽刺和批判的态度。从历史发展的角度上看,一度占据统治地位的邪恶势力往往高估了自己的实力,要把自己的主观意愿强加给整个世界,因而显得自不量力而滑稽可笑。这就像卓别林在电影《大独裁者》中所扮演的以希特勒为原型的兴格尔那样,以为把个地球仪把玩在手里,就可以主宰整个世界了。从这一意义上讲,"滑稽"的本质是对恶的批判,只是这种恶还不足以给欣赏主体带来

① 转引自《朱光潜美学文集》第一卷,上海文艺出版社1982年版,第263页。
② 《西方文论选》上册,上海译文出版社1982年版,第55页。
③ 《西方剧论选》上卷,北京广播学院出版社2002年版,第32页。
④ 均见黑格尔:《美学》第一卷,朱光潜译,商务印书馆1979年版,第84页。
⑤ 《车尔尼雪夫斯基论文学》中卷,辛未艾译,上海译文出版社1979年版,第89页。
⑥ 李泽厚:《美学论集》,上海文艺出版社1982年版,第222页。

任何实质性的伤害,因而人们可以用一种鄙夷的态度加以欣赏①。

其次是"否定性的滑稽"与"无知""荒谬"的联系。丑恶如果敢于承认自己,以自己的本然状态表现出来,那就不是滑稽,而仅仅是丑恶。只有当丑恶对本身无知,而不自量力地把自己装扮成美好形象,造成现象与本质、形式与内容严重脱节背离的荒谬形态时,丑恶才会变成可笑的"滑稽"。特里西诺在《诗学》中分析说:"而那些品质不符所望的东西,尤其能令人发笑,因为这样一来,它们不但使我们的感官稍受触犯,而且使我们的希望有点落空。"②人们期望的是符合常理的行为。"滑稽"荒谬而不合常理,使人的期望落空,因而具有使人发笑的美。英国小说家菲尔丁挖掘"滑稽"形式大于内容、造成内外不相称的荒谬可笑特征的深层原因是虚荣:"虚荣促使我们装扮成不是我们本来的面目以赢得别人的赞许,虚伪却鼓动我们把我们的罪恶用美德的外表掩盖起来,企图避免别人的责备。"③于是产生不自量力的矫揉造作:"真正可笑的事物的唯一源泉是造作。"④戳穿造作,就会感到惊奇、可笑和快乐。康德揭示:"在一切引起活泼的撼动人的大笑里必须有某种荒谬背理的东西存在着。笑是一种从(对合理的——引者)紧张的期待突然转化为虚无的感情。正是这一对于悟性绝不愉快的转化却间接地在一瞬间极活跃地引起欢快之感。"⑤所谓"从紧张的期待突然转化为虚无","一瞬间极活跃地引起欢快之感",即由假象唤起的合理期待在假象被揭穿后令人大失所望产生的审美效果。康德举例说:一个印第安人在英国人的宴席上看见一个啤酒瓶子打开后啤酒化为泡沫喷涌而出时惊呼不已。英国人问他有何可惊之处,他说:我不是惊讶那些泡沫是怎样出来的,而是惊讶它们怎样搞进去的。那位印第安人觉得啤酒化为泡沫是一种违背常理的事情,而我们却在他的"发现"中发现了一种似是而非的逻辑,因而觉得滑稽可笑。黑格尔继承、发展了康德"荒谬背理"是滑稽可笑主要原因的思想,进而总结说:"任何一个本质与现象的对比,任何一个目的因为与手段对比,如果显出矛盾或不相称,因而导致这种现象的自否定,或是使对立在实现之中落了空,这样的情况就可以成为可笑的。"⑥他将滑稽界定为"形象压倒观念",换句话即"内在的空

① 陈炎:《艺术与技术》,人民出版社 2013 年版,第 19 页。
② 《西方剧论选》上卷,北京广播学院出版社 2002 年版,第 32 页。
③ 《西方文论选》上册,上海译文出版社 1982 年版,第 506 页。
④ 《西方文论选》上册,上海译文出版社 1982 年版,第 506 页。
⑤ 《判断力批判》上卷,宗白华译,商务印书馆 1964 年版,第 180 页。
⑥ 黑格尔:《美学》第三卷下册,朱光潜译,商务印书馆 1979 年版,第 291 页。

虚和无意义以假装有内容和现实意义的外表掩盖自己"①。车尔尼雪夫斯基揭示"荒唐""愚蠢"是滑稽的主要原因:"丑只有到它不安其位,要显出自己不是丑的时候才是荒唐的,只有到那时候,它才会激起我们去嘲笑它的愚蠢的妄想、它的弄巧成拙的企图。说老实话,只有不得其所的东西才是丑的,否则,这事物虽然可以不美,却不是丑的。"②"只有当丑力求自炫其为美的时候,那时候丑才变成了滑稽","那个时候它才以其愚蠢的妄想和失败的企图而引起我们的笑"。③"荒唐的主要来源,就是愚蠢,迟钝。因此,愚蠢是我们嘲笑的主要对象,滑稽的主要来源。"④因此,在某种意义上可以说"滑稽"是人的主观目的违背了客观规律而引起的令人发笑的行为。当人的主观目的性过于膨胀,从而违背了客观规律性的时候,他与客观现实之间的冲突便常常会制造滑稽感。

正由于"滑稽"的荒谬悖理源于自以为是、不自量力的"无知",它必须以活动主体具有意识机能为前提,而自然界具有意识机能的生命体是人类,所以"滑稽"现象一般只能存在于人类世界,是一种人生美学现象。诚如车尔尼雪夫斯基指出的那样:"滑稽的真正领域,却是人,是人类社会,是人类生活。因为只有在人的身上,那种不安分的想望才会得到发展。凡是在人的身上以及人类生活中结果是失败的、不合时宜的一切,只要它们不是恐怖的、致命的,这就是滑稽。"⑤"在无机界和植物界中,滑稽是没有存在之余地的,因为在这一阶段的自然发展上物象没有独立性、没有意志,也就不可能有任何妄想。风景可能是十分不美的,或许就称它为丑吧,但它绝不是可笑的。也有十分不美的植物,仙人掌绝然是丑陋的,但是它有甚么可笑的地方呢?……植物不会卖弄风姿、不会顾影自怜。严格说来,动物也甚少是滑稽的,但是它们已经多少想到自己、纵容自己、满意自己、赏识自己了……那已经是可笑的了……然而,对某些动物我们所以嘲笑得更甚的,是因为它们使我们想起人和人的行动;不美而动作不雅的动物之所以可笑,是因为它使人想起畸形儿和粗鲁笨拙的人的可笑动作。"⑥陈炎指出:"与自然界的其他事物不同,人是一种有目的性的存在物。当人的主观目的性与客观现实性相一致的时候,便会引发单纯而又美好的情感,当人的主观目的性与客观现实性不相一致的时候,便会引发复杂而又

① 转引自车尔尼雪夫斯基:《生活与美学》,周扬译,人民文学出版社1959年版,第34页。
② 《车尔尼雪夫斯基论文学》中卷,辛未艾译,上海译文出版社1979年版,第89页。
③ 车尔尼雪夫斯基:《美学论文选》,缪灵珠译,人民文学出版社1957年版,第111页。
④ 车尔尼雪夫斯基:《论崇高和滑稽》,《美学论文选》,缪灵珠译,人民文学出版社1959年版,第114页。
⑤ 车尔尼雪夫斯基:《论崇高和滑稽》,《美学论文选》,缪灵珠译,人民文学出版社1959年版,第112页。
⑥ 车尔尼雪夫斯基:《论崇高和滑稽》,《美学论文选》,缪灵珠译,人民文学出版社1959年版,第112页。

乖张的情感。当然了，有些动物也有主观目的性，当我们看到一头笨拙的大熊猫千方百计地要把一个皮球放到斜坡顶上而屡屡失败的时候，我们也会感到滑稽可笑。但是，动物的目的性毕竟是十分有限的，因而从普遍意义上讲，'滑稽'主要不属于自然界，而存在于社会历史领域。我们不能说，那座山样子很滑稽，那棵树长得很滑稽，但却经常说，这个人看上去很滑稽。"①

再次是"否定性的滑稽"与"无害"的联系。"滑稽"虽然具有否定性的丑恶本质，但这种丑恶还不至过分深重，不会对别人造成实质性的伤害，因而可以成为别人观赏的对象，给别人带来逗乐的美。特里西诺指出：只有不太严重的不幸才会引人发笑，"如果我们见到别人所遭受的不幸是致命的和惨痛的，譬如说，受伤、发热、被害"时，我们只会产生同情怜悯；"心灵的丑和缺点如果是严重的，例如，背信和伪誓"，那就只能是引起我们的轻蔑厌恶的丑恶，而不是"滑稽"②。车尔尼雪夫斯基在"丑陋""荒唐"之外，还给"滑稽"加上了"无害"的规定："凡是人和人的生活其结果是不成功、不适当的事情，只要它不是可怕或有害的话，那就是滑稽。"③"丑，这是滑稽的基础、本质……然而，到了这个丑并不可怕的时候，它就在我们心里激起完全不同的感情——我们的智慧嘲笑我们的荒唐可笑。"④一句话："凡是无害而荒唐的领域——也就是滑稽的领域。"⑤可见"滑稽"是一种无害的荒谬悖理。滑稽中出现的丑或恶，一般是小毛病、小缺点，但常常表现出虚张声势、不可一世的样子，事实上既无法实现自己宣称的目的，也无法造成实质性的危害，就像一戳就破的纸老虎一样。所以人们常说"滑稽"是一种"形式大于内容"的现象。

复次是"否定性滑稽"的美感特征。由于滑稽之美中主角是丑，是以丑为主体组合制造出来的笑声，因而这就决定了滑稽的美感效果是快感与不快感的混合。车尔尼雪夫斯基指出："滑稽所给人的印象，是快感与不快感的混合，但是其中惯常是快感占了优势；有时候，快感的优势是这样强，以至不快的因素差不多被它吞没。这种感觉就表现为笑。在滑稽中丑态是使人不快的；但是，我们是这样明察，以至

① 陈炎：《艺术与技术》，人民出版社2013年版，第19页。
② 参《西方剧论选》上卷，北京广播学院出版社2002年版，第32页。
③ 车尔尼雪夫斯基：《美学论文选》，缪灵珠译，人民文学出版社1959年版，第112页。
④ 车尔尼雪夫斯基：《论崇高和滑稽》，《车尔尼雪夫斯基论文学》中卷，辛未艾译，上海译文出版社1979年版，第89页。
⑤ 车尔尼雪夫斯基：《论崇高和滑稽》，《车尔尼雪夫斯基论文学》中卷，辛未艾译，上海译文出版社1979年版，第92页。这段话另外一种译文是："一切无害而荒唐之事的领域，就是'滑稽'的领域；荒唐的主要根源在于愚蠢、低能。因此愚蠢是我们嘲笑的主要对象，是滑稽的主要根源。"

能够了解丑之为丑,那是一件愉快的事情。"①"滑稽"对象的愚蠢无知及其在手段与目的、现象与本质关系上存在的乖讹,使得洞悉这种愚蠢、荒唐、乖讹的人感到鄙夷,发出嘲笑,因而滑稽的美感中包含着鄙夷和嘲笑。17世纪,英国学者霍布斯提出"鄙夷"说,认为"滑稽"的对象有某种令人鄙视的弱点,当这些弱点以道貌岸然的方式表现出来的时候,便会引起人的鄙夷和嘲笑。例如在博马舍的喜剧《费加罗的婚礼》中,贪婪好色的伯爵把自己装扮成正人君子,遭到费加罗等人的嘲弄。车尔尼雪夫斯基指出:"我们既然嘲笑丑态,就……同时觉得自己比它高明得多了。"②叔本华说:"笑……是以直观的和抽象的认识不吻合为根据的……笑的产生每次都是由于突然发觉这客体(滑稽的表现本身——引者)和概念(主观对常理的期待——引者)两者不吻合,除此之外,笑再无其他根源。"③在对否定性滑稽现象的恶意嘲讽讥笑中,人们或多或少带有批判态度。在这里,审美者作为理性的代表,居高临下地讥讽或嘲笑荒谬悖理的滑稽对象,因此欣赏"否定性滑稽"实际上是欣赏比我们自己卑下的对象。当审美主体发现了滑稽对象的荒谬悖理,同时产生一种自矜高明的自荣或自豪,因此"滑稽"引发的笑声还包含着一种优越感和轻松感。霍布斯分析指出:"骤发的自荣是造成笑这种面相的激情,这种现象要不是由于使自己感到高兴的某种本身骤发的动作造成的,便是由于知道别人有什么缺陷,相比之下自己骤然给自己喝彩而造成的。"④"人拿自己同别人的缺点比较,或者同从前的自己比较,一旦发现自己的优越,就突然产生一种自豪感,于是不禁笑起来。"⑤黑格尔分析嘲笑的心理机制:"笑是一种自矜聪明的表现,标志着笑的人足够聪明,能认出这种对比或矛盾而且知道自己就比较高明。"⑥达尔文指出:"大概笑声里最普通的原因,就是某种不合适或不可解释的事情,而这种事情会激起那个应该具有幸福的心境的笑者感到惊奇和某种优越感来。"⑦苏珊·朗格引述说:"笑是一种得意的歌声。它表示了发笑的人突然发现自己比被笑的对象有一种瞬间的优越感。"⑧李泽厚认为:"如果说,崇高是现实肯定实践的严重形式的话,那末,滑稽则是这种肯定的比较轻松的形式。如果说,前者因丑恶的为害巨大而激起人们奋发抗

① 车尔尼雪夫斯基:《美学论文选》,缪灵珠译,人民文学出版社1959年版,第118页。
② 车尔尼雪夫斯基:《美学论文选》,缪灵珠译,人民文学出版社1959年版,第118页。
③ 叔本华:《作为意志和表象的世界》,石冲白译,商务印书馆1982年版,第100页。
④ 霍布斯:《利维坦》,商务印书馆1986年版,第41页。
⑤ 转引自缪朗山:《西方文艺理论史纲》,中国人民大学出版社1985年版,第56页。
⑥ 《美学》第三卷下册,朱光潜译,商务印书馆1979年版,第291页。
⑦ 达尔文:《人类和动物的表情》,周邦立译,科学出版社1958年版,第127页。
⑧ 苏珊·朗格:《情感与形式》,刘大基等译,中国社会科学出版社1986年版,第392页。

争之情;那末后者却因丑恶的渺小而引起人们轻蔑嘲笑之感。"①"滑稽所引起的美感特点是一种轻松的愉快,经常与笑联系在一起。"②在"滑稽"带给我们的轻松喜悦中,还包含着紧张的释放。康德指出:"笑是一种从紧张的期待突然转化为虚无的感情。"③斯宾塞、弗洛伊德等人认为,当心理从严肃的观念突然转到轻松的观念时,由紧张积聚起来的过多的精神能量没有消耗掉,于是充溢、释放出来,产生滑稽的笑声。例如一则笑话说:一裸男上了一辆出租车,女司机目不转睛地盯着看。男子怒曰:看什么看!没看过男人的身体吗?女司机说:我在琢磨你待会儿从哪里掏钱!当我们和笑话中的男人把精力集中在男女道德问题上时,女司机却只关心乘客会不会付钱的小事情。于是,原来的紧张化为乌有,剩余的精力得到宣泄。

"否定性滑稽"中的荒谬特点如果发展到极端,便是"怪诞"和"荒诞"。其共同点特点是反常。如果说"滑稽"表现为一般反常,"怪诞"和"荒诞"则表现为极端反常。

所谓"怪诞",偏指外在形式的极端反常。汤姆森指出:"怪诞一贯突出的特征是不协和这个基本成分,这要么被说成是冲突、抵触、异质事物的混合,要么被说成是对立物的合成。"④凯泽尔在述评怪诞的同义词"画家之梦幻"时指出:"在这个陌生的世界里,无生命的事物同植物、动物和人类混在一起,静力学、对称、均衡的法则不再起作用。"⑤在怪诞的形象中,可以见到"不相容领域的相互混合,静力定律的废除,本体丧失,对'自然'形状的扭曲,种属差不复存在,对人格的破坏和历史秩序的破碎。"⑥刘再复指出:"怪诞"是"滑稽的极端化",是"滑稽的极度夸张形式","因此,它表现得更为畸形、可怕、尖锐"⑦。美一般是正常的事物。但有时反常的事物也可能引起人们一种惊奇的快感,诚如桑塔耶纳所说:"一件似乎是怪诞的事物,在本质上可能劣于也可能优于正常的典型。""出色的怪诞也是新的美"⑧,比如刘

① 李泽厚:《美学论集》,上海文艺出版社 1982 年版,第 221 页。
② 李泽厚:《美学论集》,上海文艺出版社 1982 年版,第 222 页。
③ 康德:《判断力批判》上卷,宗白华译,商务印书馆 1964 年版,第 180 页。
④ 汤姆森:《怪诞》,黎志煌译,北方文艺出版社 1988 年版,第 31 页。
⑤ 凯泽尔:《美人和野兽:文学艺术中的怪诞》,曾忠禄、钟翔荔译,华岳文艺出版社 1987 年版,第 11 页。
⑥ 凯泽尔:《美人和野兽:文学艺术中的怪诞》,曾忠禄、钟翔荔译,华岳文艺出版社 1987 年版,第 196 页。
⑦ 均见刘再复:《性格组合论》,安徽文艺出版社 1999 年版,第 265 页。
⑧ 均见桑塔耶纳:《美感》,缪灵珠译,中国社会科学出版社 1982 年版,第 176 页。

熙载说:"怪石以丑为美,丑到极处,便是美到极处。"①这个"丑"实际上指奇或怪。一般说来,任何怪诞的事物或现象,只要不有害于人生,在形式上怪得出奇、别致,就可能是美的。比如《庄子·人间世》描写的"支离疏"这个人:"颐隐于脐,肩高于顶,会撮指天,五管在上,两髀为胁。"两颊贴近肚脐,肩膀高过头顶,发髻直指天空,五官朝上翻着,胯骨充当两肋,就具有怪诞的滑稽效果。车尔尼雪夫斯基指出,有一种滑稽"只局限于一种外部的行动和一种表面上的丑",如生活中笨拙的步姿、不合常理的习惯,如不停地眨眼、不慎摔倒,滑稽戏中的长鼻子、大肚子、细长腿等②,也是以怪诞为特点的滑稽现象。"怪诞"在形式上的奇怪、别致表现为对常态的极端背离。比如生命是一种自由性压倒机械性的有机现象,如果机械性反过来压倒自由性,如卓别林电影《摩登时代》中那位被累昏了头的机械师不断重复的拧螺丝的动作,便显得呆头呆脑、滑稽可笑。因此,柏格森指出:滑稽是"镶嵌在活的东西上面的机械的东西","机械的僵硬"是滑稽的基本构成因素,"掺进自然界中的机械动作、社会中的刻板的法规——这就是我们得到的两类可笑的效果"③,"笑"就是消除这种僵硬、恢复生命活力的武器。值得注意的是,"怪诞"不仅存在于人的行为领域,如"竹林七贤""郊寒岛瘦""扬州八怪"等,而且存在于自然领域,如动物界的独角兽、两头蛇,植物界的含羞草、挠痒树,自然界的日食、月食、极光、怪石、奇峰;存在于人类创造的艺术领域中,如早期神话中蛇身人面的女娲、伏羲,周代青铜器上面目可憎的饕餮图案,六朝的志怪小说和宋元以来的神魔小说,李贺的诗,八大山人的画,郑板桥的字等。英国作家斯威夫特《美丽的女郎就寝》一诗描绘的人造美女科琳娜形象,是怪诞艺术的典型作品:

……
再把头上的假发脱;
于是抠出水晶眼,
擦擦干净搁一边。
鼠皮做成的眉毛,
一边一块贴得尚精巧。

① 刘熙载:《艺概·书概》。
② 车尔尼雪夫斯基:《美学论文选》,缪灵珠译,人民文学出版社1957年版,第90页。
③ 柏格森:《笑——论滑稽的意义》,徐继曾译,中国戏剧出版社1980年版,第28页。

> 灵巧地,她拔出两块口塞,
> 它们帮助填充那深陷的两腮;
> 解开绳线,牙床上
> 一副牙齿全出场;
> 扒去支撑乳房的布帮子,
> 垂下一对松弛的长奶子。
> 解开钢肋背衬,
> 施展操作技巧,
> 背衬平凸填凹。
> 手一举,她脱去
> 填补臀部的软具。①

科琳娜为了美容,给自己装上了假发、假眼、假眉、假腮、假牙、假乳、假肋、假背、假臀,而这些造假的物件害得她全身都是血水脓疮和疤子,以这种方式制造美丽很罕见、很反常、很荒唐、很怪诞。黑格尔曾经分析过怪诞艺术的构成方式。除了讲到不同领域事物不合理融合这一方式以外,还提到了以极端和扭曲方式组成的怪诞,以及以超自然方式构成的怪诞,诸如"自然和人类各种因素的怪诞的融合";"具体形象都被夸大或被怪异地扭曲";"同功能事物的增殖,众多的手臂、头颅的出现"②。值得说明的是,20世纪以来,追求怪诞成为西方艺术的一种潮流。达达主义、立体主义、黑色幽默、魔幻现实主义等各种现代艺术流派,都不同程度地与怪诞结下不解之缘。绘画如法国画家迪尚的《走下楼梯的裸体者》、西班牙画家毕加索的《格尔尼卡》、达利的《内战的预感》,小说如美国作家海勒的《第二十二条军规》、哥伦比亚作家马尔克斯的《百年孤独》;戏剧如意大利皮兰德娄的《六个寻找角色的剧中人》等等,都是运用变形、夸张、扭曲、抽象等手法创作的怪诞艺术的代表作③。

当然,并非所有的"怪诞"都是美。在怪诞艺术创作中,斯坦尼斯拉夫斯基提醒人们注意:要"分辨真正的怪诞和仅为掩盖其空虚的心灵及无法施展的江湖艺人的身躯而穿着骗人的小丑戏装所玩的花招"④。"真正的怪诞是赋予丰富的包罗万

① 转引自汤姆森:《怪诞》,黎志煌译,北方文艺出版社1988年版,第77页。
② 凯泽尔:《美人和野兽:文学艺术中的怪诞》,曾忠禄、钟翔荔译,华岳文艺出版社1987年版,第106页。
③ 参楼昔勇:《美学导论》,华东师范大学出版社1996年版,第172页。
④ 《斯坦尼斯拉夫斯基论文讲演谈话书信集》,郑雪来等译,中国电影出版社1981年版,第281页。

象的内在内容以极鲜明的外部形式,并加以大胆的合理化,而达到高度夸张的境地。……怪诞不能是不可理解的、带问号的。怪诞应该显得极为清楚明确。"①那种"虚有其表的、凭空臆造的怪诞的、巨大的像吹得鼓鼓的肥皂泡一般膨胀,也像肥皂泡般完全缺乏内容的形式",就像"不带馅的馅饼,没有酒的酒瓶,没有灵魂的躯壳"②。

"怪诞"引起的美感既是欢快的,也是苦涩的。汤姆森和凯泽尔都曾指出过怪诞审美特点的苦涩性质。汤姆森说:"人们同时领悟到怪诞的另一方面——它那令人恐惧、憎恶或可怕的方面,使反应产生了混乱。因而,人们完全可能对怪诞发出神经质的或易变的笑。"③凯泽尔写道:"随着气氛慢慢地变得令人窒息,我们的捧腹大笑变成了尴尬的苦笑;最后,笑意荡然无存;读到主人公之死时,我们已不知如何是好。"④"在那里,也只有在那里,我们心中油然升起另一种情感。潜藏和埋伏在我们的世界里的黑暗势力使世界异化,给人们带来绝望和恐怖。尽管如此,真正的艺术描绘暗中产生了解放的效果。黑幕揭开了,凶恶的魔鬼暴露了,不可理解的势力遭到了挑战。就这样,我们完成了对怪诞的最后解释:一种唤出并克服世界中凶恶性质的尝试。"⑤

所谓"荒诞",偏指内容上对常理的极度背离而又无害。如果说"怪诞可以具有一定的形式",而"荒诞却无一定的形式,无一定的结构特征","荒诞是一种内容、一种特征、一种感觉或一种氛围、一种态度或世界观","其表现形式多种多样"⑥。比如亲人死了,总要伤心落泪,表示哀悼。可庄子却不然,他不仅不吊唁,相反鼓盆而歌,惹得前来吊唁的惠子都看不下去了:"惠子曰:'与人居,长子、老、身,死不哭亦足矣,又鼓盆而歌,不亦甚乎!'"⑦尽管庄子对死亡有其独特的理解,但这样做确实极违常理,诚如惠子所说:实在太过分了。魏晋时期,士人纵情任诞,放浪形骸,如刘伶"纵酒放达""裸形在屋中",阮籍"常从妇饮""醉便眠其妇侧",阮咸与群猪共饮,等等。与"怪诞"存在于现实生活的各个方面不同,"荒诞只能对人和人的行为

① 《斯坦尼斯拉夫斯基论文讲演谈话书信集》,郑雪来等译,中国电影出版社 1981 年版,第 279 页。
② 《斯坦尼斯拉夫斯基论文讲演谈话书信集》,郑雪来等译,中国电影出版社 1981 年版,第 280 页。
③ 汤姆森:《怪诞》,黎志煌译,北方文艺出版社 1988 年版,第 89 页。
④ 凯泽尔:《美人和野兽:文学艺术中的怪诞》,曾忠禄、钟翔荔译,华岳文艺出版社 1987 年版,第 5 页。
⑤ 凯泽尔:《美人和野兽:文学艺术中的怪诞》,曾忠禄、钟翔荔译,华岳文艺出版社 1987 年版,第 199 页。
⑥ 均见汤姆森、欣奇利夫等:《荒诞·怪诞·滑稽》,杜争鸣等译,陕西人民出版社 1989 年版,第 174—175 页。
⑦ 《庄子·至乐》。

举止而言,自然界却不存在荒诞与否的问题"。① 必须指出的是,并非所有的荒诞行为都属于美,只有对人"无害"的"荒诞"才具有可喜的美的性质。这方面,荒诞艺术责无旁贷。它描写荒诞事件而对人无害,是典型的审美样式。艺术史上那些描写违反客观必然性的荒诞行为的作品早已有之,如塞万提斯的长篇小说《唐·吉诃德》、契诃夫的短篇小说《一个官员的死》、吴敬梓的《儒林外史》。② 然而到了20世纪,由于艺术家们对生活中的荒诞本质有了更深刻的体认,因而表现荒诞题材和主题的艺术成为具有时代特征的突出现象。在西方,奥地利作家卡夫卡的小说《变形记》、法国作家萨特的小说《苍蝇》《恶心》、加缪的小说《局外人》、尤奈斯库的戏剧《秃头歌女》、爱尔兰作家贝克特的戏剧《等待戈多》等,都是荒诞派文学的名作。加缪认为:"人必有一死,他们的生活并不幸福。""观察到生活的荒谬,不可能是一种终结,而仅仅是一种开端。"在哲学随笔集《西西弗神话》开头,他说:"真正严肃的哲学问题只有一个:那便是自杀。"③加缪认为,人所以自杀,是因为"认识到人活着的任何深刻理由都是不存在的,就是认识到日常生活行为是无意义的"。他把这种认识体现在小说《局外人》中。小说描述了主人公默而索在荒谬的世界中经历的种种荒谬的事,以及自身的荒诞体验。从参加母亲的葬礼到偶然成了杀人犯,再到被判处死刑,默而索对一切都无动于衷,当事人显得就像局外人。《等待戈多》是一出没有情节、没有戏剧冲突、没有人物形象塑造,只有混乱对话和荒诞插曲的戏剧。剧中主人公狄狄和戈戈是流浪汉,总是唠叨不停,但都是废话。他们的唯一希望是等待戈多。但戈多总是等不来,他们苦闷得想上吊,但又怕死后戈多来了。人生就是这样,既难活,又难死,既很绝望,又有希望,"我们还得等待戈多,而且将继续等待下去"。该剧揭示了生活是无目的、无意义、无休止的循环,突出了现代西方人的幻灭感。在"新小说""波普艺术""超现实主义绘画"等后现代西方艺术中,也充斥着大量的荒诞内容。中国经历过"文革"的荒诞岁月,这段岁月孕育、造就了一批反映荒诞年代荒诞遭遇和荒诞心态的荒诞艺术作品,如谌容的小说《减去十岁》、吴若增的小说《脸皮招领的启事》、韩少功的小说《爸爸爸》以及

① 楼昔勇:《美学导论》,华东师范大学出版社1996年版,第171页。
② 塞万提斯笔下的唐·吉诃德由于读了大量骑士传奇而入迷,整天梦想当一名骑士,于是拼凑了一副破烂不堪的盔甲,骑上一匹瘦马,手执长矛盾牌,外出行侠。结果把风车当巨人,把旅店当城堡,把羊群当军队,到处冲杀,闹出许多荒诞不经的笑话。契诃夫笔下的切尔维亚夫是一位胆小怕事的官员。一次看戏时因为打了一个喷嚏,因为担心唾沫星子溅到前座的一位将军身上,一直惶惶不可终日,最后积郁而死。
③ 《加缪全集》第一卷,柳鸣九主编,河北教育出版社2002年版,第77页。

相声《如此照相》等。

要之，包含"怪诞""荒诞"在内的"否定性滑稽"以形式的反常和内容的荒诞为特征，在形式组合上不伦不类，在内容上有悖常理，在与审美主体的关系上无害，一方面引起观赏者苦涩的痛感，另一方面又唤起观赏者轻松的优越感，产生一种嘲笑的快感，其审美感觉如同品尝怪味豆。在一定意义上，"滑稽"的本质是对恶的批判，只是这种恶还不足以给欣赏主体带来任何实质性的伤害，因而人们可以用一种鄙夷的态度加以欣赏①。

(2)"肯定性滑稽"与"幽默"

所谓"肯定性的滑稽"，是指"内在的真的、善的、美的内容却通过丑陋的、异常的、渺小的形式表现出来的滑稽"②。西方美学史上通常从否定性的角度探讨"滑稽"，而忽略了对"肯定性滑稽"的研究。20世纪中叶以来，我国美学工作者的研究则弥补了这一不足。施昌东在评价车尔尼雪夫斯基的"滑稽"学说时指出：滑稽"有两种基本类型，即除了表现丑的荒唐的事物的'滑稽'之外，也还有表现合理的事物的'滑稽'。后一种'滑稽'的本质和根源就不是'丑''荒唐''低能'和'愚蠢'，而恰恰相反，是美、善(合理的)和机智，虽然也常有以'荒唐'的形式出现。车尔尼雪夫斯基只是说明了否定性滑稽的本质，这忽视了肯定性'滑稽'的存在"③。"当内在的美和有意义的事物以其异乎寻常的、奇特的甚至'荒唐'和'丑'的形式表现出来，这就是肯定性滑稽的特点。"④例如小说《西游记》中的孙悟空，《水浒传》中的李逵、鲁智深，拉布雷《巨人传》中反抗中世纪封建神权、坐在罗马教堂屋顶一泡尿就泡死36万多人的高康大，民间故事中的主人公阿凡提等。新时期之初，刘再复不仅给"肯定性滑稽"作过明确定义，而且作过具体的论证。"例如安徒生童话中的'丑小鸭'，就是肯定性的滑稽形象。我们通常所讲的与美对立的丑，如丑恶的人物，总是要引起人们的厌恶和不愉快，而'丑小鸭'的'丑'却相反，它不仅不会引起人的厌恶，而且会引起人的愉快，因为它所包含的'丑'排斥了那种能伤害人，使人恐惧、使人痛苦、使人悲伤的因素，也就是排除了恶的因素。尽管它不表现出巨大的力，显示不了伟大性，甚至表现为笨拙、丑陋、机械等'丑'现象，但决不会使人感到恐惧和苦痛，而会使人感到轻松和愉快。因此，丑小鸭的丑只是外在形式的丑，而它的内

① 参陈炎：《艺术与技术》，人民出版社2013年版，第19页。
② 刘再复：《性格组合论》，安徽文艺出版社1999年版，第249页。
③ 施昌东：《论喜剧》，《"美"的探索》，上海文艺出版社1981年版，第436页。
④ 施昌东：《论喜剧》，《"美"的探索》，上海文艺出版社1981年版，第437页。

在的内容却是善的、美的。"①他还通过对《水浒传》中的武大郎、鲁迅笔下的"无常"、豫剧《七品芝麻官》中的知县的具体分析,较好地说明了"肯定性滑稽"。鉴于这一研究成果已经比较成熟,刘叔成、夏之放、楼昔勇等人合写的高校美学教材《美学基本原理》将"肯定型滑稽"作为与"否定型滑稽"相对的概念提出来:"笑作为人类的情感反应,可以来自两类截然不同的情绪体验:肯定性的笑是由肯定型滑稽对象引起的,实际上是一种对人的本质力量的直接自我观照,这里对其乖谬形式的否定与对其美的内容的肯定是辩证统一的,是一种因产生喜悦之情而发生的笑……否定型的滑稽对象同样引人发笑,这是因为它的丑的内容偏偏以美的外观作为掩饰,真与假、善与恶的对立显得特别触目,从而引起人们强烈的批判态度,一下子领悟到它的内容的空虚。这种笑声具有烧毁无价值的、虚伪而丑恶的社会现象的巨大威力,同时也就是对于有价值的真、善、美的东西的热情肯定。这样,在对于人的本质力量的感性形态的曲折观照中,便得到一种充满自豪和满足的愉悦感。"②这是自成一说的。受此影响,陈炎提醒人们注意:"并非只有反动的、没落的、垂死的阶级才能成为滑稽的对象,一些有缺点的好人也会成为滑稽的对象。例如,国产电影《李双双》中的喜旺,自以为成了双双的丈夫就可以颐指气使、独断专行了。结果,他那保守、自私又爱占小便宜的行为却在双双那里屡屡碰壁,显得十分滑稽。"③"所谓'人无完人',无论是在日常生活中,还是在艺术作品里,我们经常可以看到,一些正面的、有价值的人身上也可能存在一些无价值的、值得讽刺和嘲笑的缺点和弱点,从而成为'滑稽'的对象。只是我们对于这些对象的嘲讽,常常是善意的。"④

"肯定性滑稽"的另一种表现形式是"幽默"。如果说"否定性滑稽"因对象本身确实愚蠢无知而引人发笑,"幽默"则通过自己对无害的荒谬悖理的故意模仿来制造笑声。如果说"否定性滑稽"是弱智的表现,"幽默"则是机智的表现,是智慧的游戏。它以调侃善辩、妙语连珠的方式捕捉、放大着生活中无伤大雅的悖谬可笑之处,体现着"肯定性滑稽"的魅力。中国古代多从肯定性角度欣赏"滑稽"。《楚辞·卜居》云:"将突梯滑稽,如脂如韦,以洁楹乎?"崔浩注:"滑,音骨;稽,流酒器也,转注吐酒,终日不已。言出口成章,词不能穷竭,若滑稽之吐酒。""滑稽"本是一种吐

① 刘再复:《性格组合论》,安徽文艺出版社1999年版,第249页。
② 刘叔成、夏之放、楼昔勇等:《美学基本原理》,上海人民出版社1984年版,第214页。
③ 陈炎:《艺术与技术》,人民出版社2013年版,第19页。
④ 陈炎:《艺术与技术》,人民出版社2013年版,第20页。

酒器,后用来指称"出口成章,不能穷竭",如"转注吐酒,终日不已"的语言艺术。又姚察注:"滑稽,犹俳谐也……以言谐语滑利,其智计疾出,故云滑稽也。""滑稽"是"智计疾出""谐语滑利"的机智表现。《史记·滑稽列传》载:"淳于髡者,齐之赘婿也。长不满七尺,滑稽多辩。"司马贞《史记索隐》注曰:"按:滑,乱也;稽,同也。言辩捷之人言非若是,说是若非,言能乱异同也。"这是说"滑稽"之人是能"言非若是,说是若非"的善辩之人。当然这个善辩不是颠倒黑白、混淆是非,而是一种妙语连珠、令人捧腹的语言艺术。古代的滑稽之士不可复见,今天的幽默大师则风采可睹。比如周立波的海派清口、王自健的单口相声制造的笑声中,的确可以感受到言说者的某种过人的智慧。黑格尔揭示:"在幽默里是艺术家的人格在按照自己的特殊方面乃至深刻方面来把自己表现出来。"①所以幽默"要有深刻而丰富的精神基础","于无足轻重的东西之中见出最高度的深刻意义","纵使是主观的偶然的幻想也显示出实体性的意蕴"②。弗洛伊德指出:"幽默"具有"庄严和崇高的东西";"幽默不是屈从的,它是反叛的。它不仅表示了自我的胜利,而且表示了快乐原则的胜利"③。卓别林说:"智力愈发达,喜剧就愈成功。未开化的人很少有幽默感。"④赵本山的小品通过对生活中种种笑点的捕捉和再现,体现了农民艺术家赵本山过人的狡黠和智慧。

三、悲剧与喜剧

"悲剧"与"喜剧"是相比较而存在的一对美学范畴。有人把"悲剧"与"崇高"混为一谈,在探讨了"崇高"后不再谈"悲剧",这是经不起推敲的⑤。"悲剧"与"崇高"既有联系,又有区别。"悲剧"的人物是"崇高"的人物,但"崇高"的人物未必是"悲剧"人物;"悲剧"的效果有"崇高"感,但"崇高"的人物未必有"悲剧"感;"悲剧"是与"喜剧"相对的美学范畴,但"崇高"未必是与"喜剧"相对。那么,作为独立的美学范畴,"悲剧"的涵义是什么呢?

1. 悲剧

"悲剧"原指以特定人物和剧情的戏剧为主的艺术美范畴,后来用以泛指人生

① 《美学》第二卷,朱光潜译,商务印书馆1979年版,第372页。
② 均见《美学》第二卷,朱光潜译,商务印书馆1979年版,第374页。
③ 均见《弗洛伊德论美文选》,张唤民、陈伟奇译,知识出版社1987年版,第143页。
④ 转引自李泽厚:《美学论集》,上海文艺出版社1980年版,第224页。
⑤ 如陈炎:《六大情感范畴的历史发展与逻辑关系》,《艺术与技术》,人民出版社2012年版,第22页。

现实与艺术作品中崇高人物的崇高活动遭遇挫折、失败,崇高人物甚至归于灭亡的令人同情、悲悯、崇敬的美学范畴。

(1) 古希腊"悲剧"与柏拉图、亚里士多德

"悲剧"一词,按希腊文 Tragoidia 的原意,是"山羊之歌"的意思。作为一种戏剧类型,悲剧最早起源于古代希腊酒神祭祀时的"酒神赞歌"。古希腊人在对酒神狄奥尼索斯的祭祀活动中,往往头戴羊角,身披羊皮,演唱酒神的事迹,称为"羊人剧"。这种"羊人剧"是戏剧舞台上悲剧的前身。到了古希腊时期,"悲剧"成为戏剧的一种样式,并走向成熟与繁荣,产生了三位著名的悲剧家:埃斯库罗斯、索福克勒斯和欧里庇得斯。希腊悲剧的主题常涉及命运,"诗人们往往以命运来解释他们无法理解和解决的矛盾和困难"①。"在他们看来,人们的命运是生前注定的,无法加以改变;但是他们也尊重人类的自由意志,并在人类的自由意志和命运的冲突中建立悲剧主题,教导人们怎样积极地从事生活和斗争。"②"宿命"是始终贯穿剧本情节发展的重要线索。用神化的英雄人物与不可抗拒的命运作斗争,最后失败遭殃,是希腊悲剧的基本模式。索福克勒斯的《俄狄浦斯王》是希腊命运悲剧的代表作。俄狄浦斯是忒拜国王拉伊奥斯与王后伊奥卡斯特生的儿子。拉伊奥斯从神那里得知,由于他以前的罪恶,他的儿子命中注定要弑父娶母。因此,儿子一出生,他就叫一个牧人把孩子抛弃。这婴儿被无嗣的柯林斯国王收为儿子。俄狄浦斯长大成人后,也从神那里得知自己的命运。为反抗命运,他逃往忒拜。途中在一个三岔路口,他一时动怒杀死了一个老人,这老人正是他的生父。狮身人面女妖斯芬克斯为害忒拜,俄狄浦斯解开了她的谜底,为忒拜人解除了灾难,于是被忒拜人拥戴为王,并娶了前国王的王后,那正是他的生母。当真相大白后,生母悬梁自尽,俄狄浦斯也刺瞎了自己的双眼,请求放逐。

古希腊悲剧艺术创作的繁荣带来了悲剧理论的诞生。柏拉图在《理想国》中多次论及"悲剧",甚至称荷马为"悲剧诗人",可见在他那里"悲剧"并不仅仅指舞台戏剧,而可泛指可悲的艺术题材。关于悲剧快感,柏拉图最早有所论及。在《高尔吉亚篇》中,他声称:悲剧"所有的目的和愿望,只是给观众提供快感而已"③。在《斐莱布斯篇》中指出:"人们在看悲剧时""又痛哭又欣喜"④,悲剧的"快感"是和"痛感"

① 廖可兑:《西欧戏剧史》,中国戏剧出版社 2002 年版,第 9 页。
② 廖可兑:《西欧戏剧史》,中国戏剧出版社 2002 年版,第 9 页。
③ 转引自蒋孔阳、朱立元主编:《西方美学通史》第一卷,上海文艺出版社 1999 年版,第 357 页。
④ 转引自蒋孔阳、朱立元主编:《西方美学通史》第一卷,上海文艺出版社 1999 年版,第 357 页。

混合在一起的①。亚里士多德在《诗学》中首次对"悲剧"的定义作了概括:"悲剧是对于一个严肃、完整有一定长度的行动的模仿;它的媒介是语言,具有各种悦耳之音,分别在剧的各部分使用;模仿方式是借人物的动作来表达,而不是采用叙述法;借引起怜悯与恐惧来使这种情感得到陶冶。"②亚里士多德关于"悲剧"的思想有四个要点值得注意。一、悲剧题材必须是"严肃"的活动,奠定了悲剧人物、悲剧活动与"崇高"价值的联系;二、悲剧的摹仿对象是人的"行动",如说"悲剧的目的不在于摹仿人的品质,而在于摹仿某个行动"③,而"行动"在戏剧艺术中外化为"情节",所以"情节是悲剧的基础,有似悲剧的灵魂"④。亚里士多德的"情节中心说"认为,情节有三大成分,即突转、发现和苦难。"突转"是指剧情突然向相反的方向转变;"发现"是主人公由不知到知的醒悟或顿悟,而苦难则是指悲剧人物的结局或厄运。三、"悲剧"的美感特点是寓教于乐,在"引起怜悯与恐惧"、净化情感的同时使人快乐:"我们不应要求悲剧给我们各种快感,只应要求它给我们一种它特别能给的快感。既然这种快感是由悲剧引起我们的怜悯与恐惧之情,通过诗人的摹仿而产生的,那么显然应通过情节来产生这种效果。"⑤"具有净化作用的歌曲可以产生一种无害的快感。"⑥四、从悲剧"引起怜悯与恐惧"的审美特点出发对悲剧本身诸元素的属性、特征作出相应的探讨和要求。首先是悲剧人物。他不能是"坏人","一个穷凶极恶的人从福落到祸"只会使人拍手称快,但"不能引起哀怜和恐惧",无悲可言;也不能是十全十美的"好人",因为"一个好人由福转到祸""只能引起反感",也"不能引起哀怜和恐惧";只有本质上是一个没有什么"罪恶"的"好人",但"在道德品质和正义上并不是好到极点",不是尽善尽美,具有某种"弱点",会犯一些"过失",就像"和我们类似"的"中等人"一样,或者比中等的"常人"好一点,"遭殃的人和我们自己类似",才会"引起恐惧",使观众引以为戒,情感得到陶冶,心灵得到净化。其次是悲剧矛盾,只能是有过失的好人"由福转到祸"、由泰运转入厄运才会"引起哀怜和恐惧",反映在悲剧情节上就是"突转",即突然由顺转逆,向相反的方向转变。再次是悲剧动因,不是由于不可知、不可控的"命运",而是由于悲剧人物自身无意犯的道德"过失"。复次是悲剧结局,通常是悲剧人物因为犯了小的过失

① 转引自蒋孔阳、朱立元主编:《西方美学通史》第一卷,上海文艺出版社1999年版,第358页。
② 亚里士多德:《诗学》,罗念生译,人民文学出版社1962年版,第19页。
③ 亚里士多德:《诗学》,罗念生译,人民文学出版社1962年版,第21页。
④ 亚里士多德:《诗学》,罗念生译,人民文学出版社1962年版,第23页。
⑤ 亚里士多德:《诗学》,罗念生译,人民文学出版社1962年版,第43页。
⑥ 北京大学哲学系美学教研室编:《西方美学家论美和美感》,商务印书馆1980年版,第45页。

而遭到重得多的惩罚,也就是"不应遭殃而遭殃",诸如受伤、失败、毁灭、死亡。只有"不应遭殃而遭殃",才会"引起哀怜"①。

亚里士多德的悲剧观影响深远。文艺复兴时期意大利诞生了许多著名的悲剧理论家,如特里西诺、明屠尔诺、钦提奥、卡斯特尔维屈罗,他们的共同特点是继承亚里士多德的"悲剧"学说,抓住悲剧必须使人"怜悯与恐惧"的审美效果,对悲剧人物、悲剧动因、悲剧内容、悲剧结构、悲剧结局的属性、特征提出相应要求。如特里西诺提出产生怜悯和恐惧效果的悲剧情节必须是"不幸"的事落在"不应受难的人"身上:"怜悯是为了某种不幸或似乎不幸的事而发愁,这种不幸可能是致命的或痛苦的,而且落于不应受难的人身上。于是旁观者想到自己或他的亲友也可能遭到这种不幸",由此引起恐惧②。明屠尔诺认为悲剧人物必须是英雄豪杰;这类英雄豪杰既非至善,亦非至恶,而是犯有过失;悲剧内容应当严肃、崇高;悲剧结构应是由顺境转逆境,而不是相反;悲剧结局是悲剧英雄必须遭难。钦提奥主张悲剧要产生"怜悯和恐惧",人物必须是不好不坏的"中间状态的人",悲剧人物必须只是犯有过失,但结果受到过重的惩罚。卡斯特尔维屈罗通过对亚里士多德在《诗学》上的诠释,提出"性格中心说"取代亚里士多德的"情节中心说",将通过行为表现性格看成是悲剧成功的关键;并最早提出情节、地点、时间一致的"三一律":"在一个极其有限的时间和及其有限的地点之内完成主人公的巨大命运的转变,比起在一个较长时间和不同而范围较大的地点内完成的命运转变来,它要奇妙得多。"③此外,他还对悲剧快感作了进一步的阐释:悲剧中特有的快感来自一个由于过失、不善亦不恶的人由顺境转入逆境所引起的恐惧和怜悯;从恐惧和怜悯产生的快感是真正的快感。一方面,当别人不公正地陷入逆境,我们感到不快的时候,我们同时也认

① 亚里士多德:《诗学》第十三章:"在最完美的悲剧里,情节结构不应该是简单直截的,而应该是复杂曲折的;并且它所摹仿的行动必须是能引起哀怜和恐惧的——这是悲剧摹仿的特征。因此,有三种情节结构应该避免。一、不应让一个好人由福转到祸。二、也不应让一个坏人由祸转到福。因为第一种结构不能引起哀怜和恐惧,只能引起反感;第二种结构是最不合悲剧性质的,悲剧应具的条件它丝毫没有,它既不能满足我们的道德感(原文是"人的情感"——朱光潜),又不能引起哀怜和恐惧;三、悲剧的情节结构也不应该是一个穷凶极恶的人从福落到祸,因为这虽然能满足我们的道德感,却不能引起哀怜和恐惧——不应遭殃而遭殃,才能引起哀怜;遭殃的人和我们自己类似,才能引起恐惧;所以这三种情节既不是可哀怜的,也不是可恐惧的。四、剩下就只有这样一种中等人:在道德品质和正义上并不是到极点,但是他的遭殃并不是由于罪恶,而是由于某种过失或弱点。"(转引自朱光潜:《西方美学史》上卷,商务印书馆 1979 年版,第 84—85 页)又亚里士多德:《诗学》,罗念生译,人民文学出版社 1962 年版,第 38—39 页:悲剧人物"不十分善良,也不十分公正,而他所以限于厄运,不是因为他为非作歹,而是由于他犯了错误"。
② 《缪灵珠美学译文集》第一卷,中国人民大学出版社 1991 年版,第 345 页。
③ 《欧美古典作家论现实主义和浪漫主义》(一),中国社会科学出版社 1979 年版,第 20 页。

识到自己是善良的,厌恶不公正的事物,由此产生很大的快感;另一方面,认识到苦难可能会降临到我们自己或者与我们一样的人的头上,明白世途艰险和人事无常的道理,比起道德灌输更能使我们喜悦,这种经过认识、领悟产生的精神愉悦是相当强烈的快感①。

(2) 高乃依、席勒、黑格尔

16世纪末、17世纪初,欧洲的文艺复兴运动开始衰退,文艺中心由意大利转向法国,并波及英、德等国。古典主义主张以古希腊罗马的文艺作品为典范,强调理性和义务在生活和艺术中的地位,从而给悲剧创作和理论注入了时代内涵。法国古典主义悲剧创始人和代表作家高乃依强调:悲剧的基础是理性与情感的冲突,是"心灵中情欲的冲动与天职的法则或良知的要求"之间的对立②;悲剧的题材应当是"崇高的、不平凡和严肃的行动"③;悲剧人物应当是具有坚忍不拔的意志、从事这种可歌可泣的崇高行动的英雄;悲剧英雄的性格在于以公民的义务战胜个人情感;悲剧结局要求表现"剧中人所遭遇的巨大的危难"④,表现悲剧英雄受到不公正的惩罚。值得注意的是,与亚里士多德主张悲剧"不应让一个好人由福转到祸",因为这样"不能引起哀怜和恐惧,只能引起反感"不同,高乃依认为"好人""英雄"由福转祸、遭受无辜的惩罚同样会引起观众的哀怜和恐惧。为了让悲剧英雄给观众留下好感,他主张尽量避免悲剧主人公犯罪。与此同时,他重申悲剧创作必须恪守"三一律"以增强效果,即每剧必须限于单一的故事情节,事件应发生在一个地点,必须在一天之内完成,但也提出可以作适当的变通⑤。另一位法国古典主义文艺理论家波瓦洛指出悲剧苦乐相伴的美感效果:"为我们娱乐,那悲剧涕泪纵横","它迫使我们流泪却为我们遣怀"⑥。英国的博克揭示悲剧引发的悲悯中渗透着崇高精神:"在悲剧中揭示出来的正是人类的高尚精神。人在观看痛苦中获得快感,是因为他同情受苦的人。"

18世纪末到19世纪初,以理性分析为特征的古典主义美学思潮在德国出现,席

① 据朱立元主编:《西方美学范畴史》第三卷,山西教育出版社2006年版,第147页。
② 高乃依:《论悲剧》,马奇主编:《西方美学史资料选编》上卷,上海人民出版社1987年版,第379—380页。
③ 高乃依:《论戏剧的功用及其组成部分》,马奇主编:《西方美学史资料选编》上卷,上海人民出版社1987年版,第400页。
④ 高乃依:《论戏剧的功用及其组成部分》,马奇主编:《西方美学史资料选编》上卷,上海人民出版社1987年版,第400页。
⑤ 参高乃依:《论三一律》,马奇主编:《西方美学史资料选编》上卷,上海人民出版社1987年版,第401—404页。
⑥ 波瓦洛:《诗的艺术》,任典译,人民文学出版社1959年版,第30页。

勒(1759—1805)、黑格尔(1770—1831)对"悲剧"作了深入探索。席勒专门著《论悲剧题材产生快感的原因》,指出悲剧快感是以道德上的合情合理为基础的,是一种由痛苦和快乐组成的混合的情感。一方面,坏人听从"自然的合目的性",牺牲道德法则,为非作恶,摧残、毁灭悲剧英雄;另一方面,悲剧英雄听从"道德的合目的性",为了真理和正义的事业不徇私情、大义灭亲,为了祖国的前途和民族的命运而牺牲个人的安危。在两种力量构成的情节冲突中,道德的力量最终战胜非道德的自然力量,产生一种高级的、完美的心灵愉快。悲剧中受难的好人既给我们强烈的痛感,也给我们无比的快感,原因在于人们体验到道德的威力,从而在自由的王国里协调一致,所以悲剧快感是一种"自由的快感"[①]。黑格尔依据悲剧动因将悲剧划分为两种不同类型:一种是由客观条件如自然原因、亲属关系、阶级地位等外在因素产生的悲剧冲突,另一种是由主体心灵不同的伦理观念引起的悲剧冲突,这种冲突是最理想的悲剧冲突。与自亚里士多德至高乃依以来都把悲剧主人公视为"好人"或"英雄",悲剧人物从事的活动是"严肃""崇高"的事业,悲剧人物的对立面是邪恶力量的传统认识不同,黑格尔将辩证法引入悲剧冲突观,认为悲剧冲突的双方是各具合理性,也各有片面性的伦理力量的代表,冲突的结果是通过双方的毁灭或妥协否定各自的片面性,达到"永恒正义的胜利",从而给人以胜利的欢愉和满足。他举索福克勒斯的《安提戈涅》为例。安提戈涅的二哥波吕涅克斯为争王位,借外国军队攻打自己的国家忒拜,兵败身亡。国王克瑞翁下令禁止埋葬波吕涅克斯的尸体,违者处死。妹妹安提戈涅不顾禁令,埋葬了哥哥,国王下令处死她,她自杀身亡。她的未婚夫——克瑞翁的儿子也跟着自杀。在黑格尔看来,这个悲剧揭示的是两种理想的冲突。国王克瑞翁代表的是国家安全和法律,安提戈涅代表的是亲属的爱。从他们各自的立场来看,都是合理的、正义的,又是片面的、不正义的,因而相互否定,各自遭受痛苦或毁灭。通过这种否定,双方否定了各自的片面性,达成某种调和或妥协,"永恒正义"得到伸张。

(3) 叔本华、尼采

19世纪中后期,唯意志论的悲剧观在德国产生,代表人物是叔本华(1788—1860)和尼采(1844—1900)。唯意志论悲剧观对亚里士多德以来直到黑格尔的乐观主义人生观和理性主义悲剧观进行了猛烈的批判。叔本华认为,世界的本质是"意志","一切客体,都是现象,唯有意志是自在之物"[②]。"自在之物就是——意

[①] 席勒:《论悲剧题材产生快感的原因》,《古典文艺理论译丛》第六册,人民文学出版社1963年版,第74页。
[②] 叔本华:《作为意志和表象的世界》,石冲白译,商务印书馆1982年版,第164页。

志。"①"意志"是什么呢？是有机物乃至无机物的生命欲求和冲动："意志自身在本质上是没有一切目的、一切止境的，它是一个无尽的追求。"②它是大自然尤其是人的内在本质，"大自然的内在本质就是不断的追求挣扎、无目的无休止的追求挣扎"，这也是"人的全部本质"③。所以这个"意志"实即"生命意志"。生命意志的本质决定了事物痛苦的本质。"这是因为一切欲求作为欲求来说，就是从缺陷，也即是从痛苦中产生的"，同时，"事物的因果关系使大部分的贪求必然不得满足，而意志被阻挠比畅遂的机会要多得多，于是激烈的和大量的欲求也会由此带来激烈的和大量的痛苦"④。无机物的痛苦自己无法感受到。在有机物中，较之动物，人的痛苦尤甚。动物无反省思维，容易为现状满足；人则认识到自己存在的痛苦，而最大的痛苦莫过于意识到自己的痛苦："人的本质就在于他的意志有所追求，一个追求满足了又重新追求，为此永远不息。是的，人的幸福和顺遂仅仅是从愿望得到满足、从满足又到愿望的迅速过渡。"⑤"因为缺少满足就是痛苦，缺少的新的愿望就是空洞的向往、沉闷、无聊"⑥，所以人生就是痛苦，悲剧性是人生不可逃脱的命运。因此，乐观主义人生观是蠢人的空话，是"对人类无名痛苦的恶毒讽刺"⑦。那么，怎样才能摆脱人生的痛苦呢？就是"生命意志的否定"或"放弃"，也就是禁欲、寂灭、死亡。从这种人生观来看，艺术中的悲剧最能体现唯意志论和悲观主义人生观，所以在戏剧中他特别重视悲剧，认为悲剧是"文艺的最高峰"。他认为，悲剧"暗示着宇宙和人生的本来性质"，"以表出人生可怕的一面为目的，是在我们面前演出人类难以形容的痛苦、悲伤，演出邪恶的胜利……演出正直、无辜的人们不可挽救的失陷"，"悲剧的真正意义是一种深刻的认识，认识到悲剧主角所赎的不是他个人特有的罪，而是原罪，亦即生存本身之罪"，认识到"这世界的本质"，从而"带来了清心寡欲"，"带来了生命的放弃"乃至"整个生命意志的放弃"，达到生命意志"清净剂"的审美效果⑧。悲剧人物在"漫长的斗争和痛苦之后，最后永远地放弃了他们前此热烈追求的目的，永远放弃了人生一切享乐。"⑨

① 叔本华：《作为意志和表象的世界》，石冲白译，商务印书馆1982年版，第177页。
② 叔本华：《作为意志和表象的世界》，石冲白译，商务印书馆1982年版，第235页。
③ 叔本华：《作为意志和表象的世界》，石冲白译，商务印书馆1982年版，第427页。
④ 叔本华：《作为意志和表象的世界》，石冲白译，商务印书馆1982年版，第497—498页。
⑤ 叔本华：《作为意志和表象的世界》，石冲白译，商务印书馆1982年版，第360页。
⑥ 叔本华：《作为意志和表象的世界》，石冲白译，商务印书馆1982年版，第360页。
⑦ 叔本华：《作为意志和表象的世界》，石冲白译，商务印书馆1982年版，第447页。
⑧ 叔本华：《作为意志和表象的世界》，石冲白译，商务印书馆1982年版，第348—352页。
⑨ 叔本华：《作为意志和表象的世界》，石冲白译，商务印书馆1982年版，第351页。

尼采青年时期曾是叔本华的狂热崇拜者。他继承了叔本华的生命意志本体论,同时加以改造,清除了叔本华否定、灭绝生命意志的悲观主义成分,注入了肯定生命、热爱人生、积极进取的精神,形成了"强力意志"的本体论。"生物所追求的首先是释放自己的力量——生命本身就是强力意志"[①]。不仅人的肉体追求、精神追求是如此,而且自然物理的过程(如原子的分合、吸引、排斥)也是意志的"争夺"。"这个世界就是强力意志,岂有他哉!"[②]这种基于生命本能的"强力意志",在其《悲剧的诞生》一书中发展为象征情欲放纵、痛苦与狂欢交织的癫狂状态的"酒神精神"。尼采指出:酒神精神"表现了那似乎隐藏在个体化原理背后的全能的意志,那在一切现象之彼岸的历万劫而长存的永恒生命"[③]。"肯定生命,哪怕是在它最异样、最艰难的问题上;生命意志在其最高类型的牺牲中,为自身的不可穷竭而欢欣鼓舞——我称这为酒神精神。"[④]"酒神精神的一个重要标志,乃是支配你自己,使你自己坚强!"[⑤]"从生存中获得最大成果和最大享受的秘诀是:生活在险境中。"[⑥]无论"强力意志"也好,"酒神精神"也罢,都是反理性的,所以,尼采否定上帝和耶稣,宣称"上帝死了";指出"酒神与耶稣基督正相反对"[⑦];"上帝这个概念是作为与生命相对立的概念而发明的"[⑧],因而是"生命的最大敌人"[⑨]。从上述"强力意志""酒神精神"的世界观及其积极进取、乐观主义的人生观来看,悲剧因为契合这种世界观和人生观,而被尼采视为艺术的最高样式。在尼采看来,悲剧是酒神精神借日神形象的体现,是以个体的痛苦和毁灭为代价换取人类总体生命的生生不息、战胜痛苦和死亡的强力意志的显示,所以说:"悲剧是一种强壮剂","是生命的伟大刺激剂,生命的陶醉,求生存的意志"[⑩]。唯有"肯定生命",肯定生命意志在个体牺牲中的不可穷竭的酒神精神,才是"通往悲剧诗人心理的桥梁","酒神祭之作为一种满溢的生命感和力量感,在其中连痛苦也起着兴奋剂的作用,它的心理学给了我们理解悲剧情感的钥匙"[⑪]。由此出发,尼采认为希腊悲剧是正值"年富力壮"、处于

[①] 转引自蒋孔阳、朱立元主编:《西方美学通史》第5卷,上海文艺出版社1999年版,第242页。
[②] 转引自蒋孔阳、朱立元主编:《西方美学通史》第5卷,上海文艺出版社1999年版,第242页。
[③] 尼采:《悲剧的诞生——尼采美学文选》,周国平译,生活·读书·新知三联书店1986年版,第70页。
[④] 尼采:《悲剧的诞生——尼采美学文选》,周国平译,生活·读书·新知三联书店1986年版,第334页。
[⑤] 《看哪这人》,《尼采选集》第二卷,慕尼黑1978年版,第464页。
[⑥] 《尼采选集》第五卷,慕尼黑1978年版,第215页。
[⑦] 《看哪这人》,《尼采选集》第二卷,慕尼黑1978年版,第81页。
[⑧] 《看哪这人》,《尼采选集》第二卷,慕尼黑1978年版,第481页。
[⑨] 《看哪这人》,《尼采选集》第二卷,慕尼黑1978年版,第420页。
[⑩] 尼采:《悲剧的诞生——尼采美学文选》,周国平译,生活·读书·新知三联书店1986年版,第382页。
[⑪] 尼采:《悲剧的诞生——尼采美学文选》,周国平译,生活·读书·新知三联书店1986年版,第334页。

"民族青年期"的希腊人以"酒神的疯狂"孕育的①。此外,还将悲剧精神比作"斗志昂扬"的男子气概,认为悲剧诉诸"刚强好斗的灵魂",在"勇敢和男子气的价值提高了"的时代"迫切需要悲剧诗人"②。具体说来,悲剧的要求是"个人注定应当变成某种超个人的东西","个人应当忘记死亡会给个体造成的可怕焦虑"③,因为在人的短暂生涯中,他"能够遇到某种神圣的东西,足以补偿他的全部奋斗和全部苦难而绰绰有余——这就叫悲剧的思想方式。如果有朝一日整个人类必定毁灭……那末它在一切未来时代的最高使命就是……作为一个整体,怀着一种悲剧的信念,去迎接它即将到来的毁灭"④。悲剧的状态是面对强敌、不幸、恐惧,"有勇气和情感的自由",即"得胜的状态","谁习惯于痛苦,谁寻找痛苦,英雄气概的人就以悲剧来褒扬他的生存",悲剧就是强者"最甜蜜的残酷之酒"⑤。朱光潜先生概括尼采的悲剧观:"悲剧的主角只是生命狂澜中的一点一滴,他牺牲了性命也不过一点一滴的水归原到无涯的大海,在个体生命的无常中显示出永恒生命的不朽。这就是悲剧的最大的使命,也就是悲剧使人快意的原因之一。"⑥

(4) 别林斯基、车尔尼雪夫斯基

在19世纪的俄国,传统的理性主义悲剧传统仍然延续并得到进一步发展,代表人物是别林斯基和车尔尼雪夫斯基。然而对待理性主义悲剧观的近代资源黑格尔,二人却表现出不同的态度。大抵说来,前者表现出对黑格尔的继承,后者表现出对黑格尔的批判。在别林斯基(1811—1848)看来:"悲剧的因素存在于现实中,所谓生活的肯定中……在中篇小说、长篇小说、长诗里面,都可能有悲剧。"⑦悲剧不只是戏剧美范畴,而且是艺术美范畴、现实美范畴。悲剧的动因是自然欲望与社会道德之间的冲突,"悲剧性包含在心灵的自然爱好和责任概念的冲突中,在由此而生的斗争中,也就是在胜利或失败中"⑧。悲剧主人公是"英雄",其所从事的事业或活动具有"崇高"的价值:"悲剧仅仅把主人公的事件中崇高的、诗意的瞬间集中

① 尼采:《悲剧的诞生——尼采美学文选》,周国平译,生活·读书·新知三联书店1986年版,第274—275页。
② 尼采:《悲剧的诞生——尼采美学文选》,周国平译,生活·读书·新知三联书店1986年版,第216页。
③ 尼采:《瓦格纳在拜洛伊特》,转引自蒋孔阳、朱立元主编:《西方美学通史》第五卷,上海文艺出版社1999年版,第279页。
④ 尼采:《悲剧的诞生——尼采美学文选》,周国平译,生活·读书·新知三联书店1986年版,第127页。
⑤ 尼采:《悲剧的诞生——尼采美学文选》,周国平译,生活·读书·新知三联书店1986年版,第326页。
⑥ 朱光潜:《文艺心理学》,《朱光潜美学文集》第一卷,上海文艺出版社1982年版,第256页。
⑦ 《别林斯基选集》第二卷,满涛译,上海译文出版社1979年版,第113页。
⑧ 《别林斯基选集》第二卷,满涛译,上海译文出版社1979年版,第114页。

在它情节的狭窄范围内"①,通过悲剧冲突,"能够充分地、壮伟地实现道德法则的胜利,那是精神的最高胜利和世界生活的最伟大的现象;因此悲剧是戏剧诗的崇高的一面,它的花朵和胜利"②。别林斯基还指出:"我们深深地怜恤在战斗中牺牲或者在胜利中灭亡的英雄;可是我们却不知道,如果没有这牺牲,或者这灭亡,他就不能成为英雄,就不会通过他的个性,把永恒的、实体的力量,世界性的并非转瞬即逝的生活法则实现出来。"③悲剧的结局是主人公的灾难或牺牲,这种结果应当是建立在逻辑必然性之上的,"悲剧一定要有牺牲","但悲剧里的流血灾变,不是偶然的和外部的东西",而是有其必然性,偶然性"是不能在悲剧中占有一席位置的"④。只有"包含着伟大的真理,最高的合理性"⑤的现实主义悲剧才能产生愉快的反应,否则就会触怒人们、倒人胃口:"只有当我们看不到必然性的时候,只有当作者故意让舞台上摆满死尸,流遍鲜血,借以取得效果的时候,死尸和流血才会激怒我们的感情。"由于滥用,"这些效果"就会失去"全部的力量","引起的已经不是恐惧,而是哄堂大笑了"⑥。从悲剧的效果来看,"没有一种诗像悲剧这样强烈地控制着我们的灵魂,以如此不可抗拒的魅力,使我们心向神往,给我们如此高尚的享受"⑦。因此,悲剧"是戏剧诗的最高阶段和冠冕"⑧。车尔尼雪夫斯基基于唯物主义立场,批判了黑格尔悲剧观中的宿命论。所谓宿命论,是将偶然性人格化、必然化的一种学说。黑格尔美学认为,悲剧人物是代表某种伦理力量的伟大人物或杰出人物,同时又不能不具有某种伦理过失,不得不犯有某种罪过,最后必然要受到惩罚:"伟大人物的性格里总有弱点,在杰出人物的行动当中,总有某些错误或罪过。这弱点、错误或罪过就毁灭了他。但是这些必然存在他性格的深处,使得这伟大人物正好死在造成他的伟大的同一根源上。"⑨在车尔尼雪夫斯基看来,这是一种打着现代科学必然性旗号的古希腊悲剧早已有之的宿命论,"在德国美学中,悲剧的概念是和命运的概念结合在一起的,因此,人的悲剧命运通常总是表现为'人与命运的冲突',表现为'命运的干预'的结果",并且"企图把命运的概念和现代科学的概念调

① 《别林斯基选集》第三卷,满涛译,上海译文出版社1980年版,第81页。
② 转引自蒋孔阳、朱立元主编:《西方美学通史》第五卷,上海文艺出版社1999年版,第338页。
③ 《别林斯基选集》第三卷,满涛译,上海译文出版社1980年版,第71页。
④ 转引自蒋孔阳、朱立元主编:《西方美学通史》第五卷,上海文艺出版社1999年版,第338页。
⑤ 《别林斯基选集》第三卷,满涛译,上海译文出版社1980年版,第71页。
⑥ 《别林斯基选集》第三卷,满涛译,上海译文出版社1980年版,第74页。
⑦ 《别林斯基选集》第三卷,满涛译,上海译文出版社1980年版,第71页。
⑧ 伍蠡甫、蒋孔阳主编:《西方文论选》下卷,上海译文出版社1982年版,第383页。
⑨ 车尔尼雪夫斯基:《艺术与现实的审美关系》,周扬译,人民文学出版社1979年版,第31页。

和起来"①。然而这是不符合实际的。基于唯物主义观察,他指出:"认为每个死者都有罪过这个思想,是一个残酷而不近情理的思想。"②"伟大人物的命运是悲剧的或不是悲剧的,要看环境而定;在历史上,遭到悲剧命运的伟大人物比较少见,一生充满戏剧性而并没有悲剧的倒是很多。"③"世界并不是裁判所,而是生活的地方。可是许多小说家和美学家还是一定希望世上的邪恶和罪过都受到惩罚。于是就出现了一种理论,断言邪恶和罪过总是受到舆论和良心的惩罚的。但是事实上并不总是如此。"④"伟大人物的苦难和毁灭是没有什么必然性的;不是每个人死亡都是因为自己的罪过,也不是每个犯了罪过的人都死亡;并非每个罪过都受到舆论的惩罚,等等。因此,我们不能不说,悲剧并不一定在我们心中唤起必然性的观念,必然性的观念绝不是悲剧使人感动的基础,也不是悲剧的本质。"⑤那么,"悲剧的本质"是什么呢?"人们把它算作最高的伟大,也许不无理由。""人们通常都承认悲剧是崇高的最高、最深刻的一种。"⑥"悲剧是人的伟大的痛苦,或者是伟大人物的灭亡。"⑦"悲剧是人生中的事物。"⑧这"可怕"的"痛苦"或"灭亡"结局未必具有宿命的必然性,但却照样可以产生可悲的悲剧效果:"在生活之中,结局常常完全是偶然的,就是悲剧的命运也常常是偶然的,但丝毫不因此丧失它的悲剧性。"⑨

20世纪以来,另有一些现代西方美学家对"悲剧"发表过意见,但影响不大。中国学者如王国维、鲁迅等人对"悲剧"也作过分析阐释,然而不过是西方传统悲剧理论的发挥。

(5)"悲剧"要义

综上所述,我们可以对"悲剧"范畴的涵义作出这样的把握:

首先,"悲剧"虽然最早起源于戏剧,后来则扩展到其他文学艺术的样式,乃至现实生活的形态。今天人们所用的"悲剧"概念,已不单单指一种戏剧题材(如《哈

① 车尔尼雪夫斯基:《艺术与现实的审美关系》,周扬译,人民文学出版社1979年版,第24页。
② 车尔尼雪夫斯基:《艺术与现实的审美关系》,周扬译,人民文学出版社1979年版,第31页。
③ 车尔尼雪夫斯基:《艺术与现实的审美关系》,周扬译,人民文学出版社1979年版,第27页。
④ 车尔尼雪夫斯基:《艺术与现实的审美关系》,周扬译,人民文学出版社1979年版,第31页。
⑤ 车尔尼雪夫斯基:《艺术与现实的审美关系》,周扬译,人民文学出版社1979年版,第32页。
⑥ 均见《论崇高与滑稽》,《车尔尼雪夫斯基论文学》中卷,辛未艾译,上海译文出版社1979年版,第73页。
⑦ 车尔尼雪夫斯基:《艺术与现实的审美关系》,周扬译,人民文学出版社1979年版,第32页。
⑧ 《论崇高与滑稽》,《车尔尼雪夫斯基论文学》中卷,辛未艾译,上海译文出版社1979年版,第86页。
⑨ 《论崇高与滑稽》,《车尔尼雪夫斯基论文学》中卷,辛未艾译,上海译文出版社1979年版,第86页。

姆莱特》《白蛇传》),也不局限于某种艺术题材(如《红楼梦》《孔雀东南飞》),而可泛指现实中一切令人同情、悲悯的生活题材(如称"人生悲剧")。"悲剧"就是现实生活和艺术作品尤其是戏剧作品中使人同情、悲悯的美学范畴。

其次,作为使人同情、悲悯的美学范畴,"悲剧"的本质是什么呢?就是"人生有价值东西的毁灭"和"无辜的人的死亡"。鲁迅在《再论雷峰塔的倒掉》一文中指出:"悲剧将人生有价值的东西毁灭给人看。"①这是对悲剧本质、特征的最精辟的概括。它包含如下丰富的要义。第一,"悲剧"是对人生而言的美学范畴,其他动、植物的死亡很少被视为"悲剧",至于无机的大自然的"毁灭"则无所谓"悲剧"。第二,悲剧是人生"有价值的东西"的毁灭,这意味着"悲剧"与"崇高"建立了一定的联系,悲剧人物是具有某种崇高精神的"英雄"或"好人",悲剧人物所从事的活动具有积极、有益的价值,只有这种"有价值"的人和事的毁灭才可能成为令人同情悲悯的"悲剧",正如黑格尔所说:"悲剧人物的灾祸要引起同情,他就必须本身具有丰富内容和美好品质。"②反之,"无价值的东西"的毁灭,比如坏人的灭亡及其从事的罪恶活动的失败,那是令人拍手称快,而无所谓"悲剧"的。第三,悲剧的结局是人生有价值东西的"毁灭",也就是悲剧英雄的灭亡和其追求的正义事业的失败。这显示了"悲剧"与"崇高"的分别与联系。在"崇高"中,崇高的事业未必失败,崇高的人物未必灭亡,照样不失其"崇高";但在"悲剧"中,崇高的人物及其从事的事业必须遭受"毁灭"性打击才称其为"悲剧",而悲剧人物也就在坚持正道直行,"虽九死其犹未悔","明知山有虎,偏向虎山行"的行为历程中更加彰显其"崇高",使得悲剧成为"崇高的最高、最深刻的一种"③。当然,我们也看到,悲剧并非仅仅是"伟大人物的灭亡"④,平民百姓、芸芸众生的无辜死亡也都令人伤心悲悯,如2013年赴美参加夏令营的初中生叶梦圆在旧金山坠机后不幸遇难。因而我们要在"人生有价值东西的毁灭"之外,补上"无辜的人的死亡",作为悲剧本质的完整定义。

再次,悲剧的动因是什么呢?鲁迅的定义没有说明,我们的概括也没有触及。为什么呢?因为导致悲剧的原因可以有很多,很难加以明确限定。事实上,造成"人生有价值东西的毁灭"和"无辜的人的死亡"的动因既可能源于悲剧人物自身的某种过错,如《安提戈涅》;也可能与当事人的过错无关,比如当代作家戴厚英死于

① 《坟》,《鲁迅全集》第一卷,人民文学出版社1956年版,第297页。
② 黑格尔:《美学》第三卷下册,朱光潜译,商务印书馆1979年版,第288页。
③ 《论崇高与滑稽》,《车尔尼雪夫斯基论文学》中卷,辛未艾译,上海译文出版社1979年版,第73页。
④ 车尔尼雪夫斯基:《艺术与现实的审美关系》,周扬译,人民文学出版社1979年版,第32页。

保姆与歹徒勾结的谋财害命；既可能是必然的，如特定的社会关系决定的不同政治追求、伦理追求、性格追求、理想追求等之间形成的你死我活、不可调和的斗争碰撞，如《窦娥冤》；也可能出于偶然，如自然的灾难、飞来的横祸、不期而至的疾病等，如《泰坦尼克》。只要不是坏人，只要过不当死，无论什么原因，其"毁灭"和"死亡"都可以构成悲剧。而构成悲剧人物对立面的就并不一定是邪恶的力量，它还可以是不同政治追求、伦理追求、性格追求、理想追求的代表，比如造成苏东坡一生悲剧的新党（王安石）、旧党（司马光），可以是无所谓"邪恶"的自然灾祸，如泰坦尼克号撞上的冰山，你能说它是"邪恶"势力吗？

最后，悲剧的审美效果是复合的、累进的。首先引起人们的伤悲怜悯，因为好人的毁灭或无辜者的死亡总是催人泪下、使人遗憾。其次引起人们的畏惧警醒——看了《泰坦尼克》，我们告诫自己今后要居安思危；目睹许多悲剧人物因小错而遭大惩，我们告诫自己今后做人要小心。所以亚里士多德说：悲剧"借引起怜悯与恐惧来使这种情感得以净化"。再次是感到庆幸，庆幸我们自己身处悲剧情境之外，免受悲剧之苦，从而转化为一种快乐。18世纪初，英国散文家艾迪生谈观赏悲剧带来的快感："如果我们考虑一下这种快感的性质，我们就会发现这种快感并不真地来自恐怖的描写，而是产生于我们自己阅读时所联系到的思想。当我们观看这些可怕的事物时，想到了它们对我们毫无危险，心里就觉得轻松。我们把它们看作是可怕的，同时又是无害的；所以，它们越显得可怕，我们就越能从自身的安全感中获得快乐。"[1]复次是感到仰慕，对悲剧英雄的崇高之举及其视死如归的气概高山仰止、崇敬有加。正如朱光潜先生所指出：悲剧面对挫折和打击，"赞扬艰苦的努力和英勇的反抗"，"它恰恰在描绘人的渺小无力的同时，表现人的伟大和崇高"，"以深刻的真理、壮丽的诗情和英雄的格调使我们深受鼓舞"[2]。最后是感到痛快，观赏成功的艺术悲剧，特别是诉诸直观的舞台悲剧、影视悲剧，愈是情为所动，涕泪涟涟，愈觉愉快莫名，这是典型的"痛并快乐着"，是名副其实的"痛快"，就像吃麻辣火锅一样。雪莱指出："悲剧之所以使人愉快，是因为它提供了存在于痛苦中的一个快乐的影子。""悲愁中的快乐比快乐中的快乐更甜蜜些。"[3]在这个意义上，悲剧作品是以悲为美，越悲越美。梁启超在《情圣杜甫》一文中结合杜甫的诗说："诗是歌的笑的好呀，还是哭叫的好？换一句话说，诗的任务在赞美自然之美呀，抑在呼

[1] 伍蠡甫、蒋孔阳主编：《西方文论选》上卷，上海译文出版社1979年版，第572页。
[2] 朱光潜：《悲剧心理学》，张隆溪译，人民文学出版社1983年版，第261页。
[3] 《为诗辩护》，《古典文艺理论译丛》第一册，人民文学出版社1961年版，第102页。

诉人生之苦？……依我所见，人生目的不是单调的，美也不是单调的。……诉人生苦痛，写人生黑暗，也不能不说是美。因为美的作用，不外令自己或别人起快感，痛楚的刺激，也是快感之一。例如肤痒的人，用手抓到出血，越抓越畅快。像情感怎么热烈的杜工部，他的作品，自然是刺激性极强，近于哭叫人生目的那一路。主张人生艺术观的人，固然要读他，但还要知道，他的哭声，是三板一眼的哭出来，节节含着真美。主张唯美艺术观的人，也非读他不可。"如果一部悲剧作品不够"悲"，不能引发强烈而深刻的伤痛之情，就会觉得不带劲、不过瘾，就产生不了一种情感上的痛快之感。这就是悲剧快感的特点和力量，也是悲剧所以为美的根据。

2. 喜剧

"喜剧"是与"悲剧"对举的一个美学范畴。与"悲剧"范畴一样，"喜剧"最早指一种戏剧样式，而后才逐渐被人用来泛指一种艺术样式、生活形态。今天我们所说的"喜剧"，不仅包括舞台上的喜剧，也包括影视、相声、小品、漫画、小说中的艺术作品，还包括生活当中令人发笑的场景或元素。它既是一种表现对生活的否定的戏剧文学样式，也是表现生活与理想、内容与形式、现象与本质的矛盾、倒错而显出荒谬、不合情理的美学范畴，这种矛盾、倒错引人发笑。正如别林斯基比较"喜剧"与"悲剧"的异同时揭示的那样："悲剧的因素存在于现实中，所谓生活的肯定中；喜剧的因素存在于具有客观现实性的幻影中、生活的否定中。在中篇小说、长篇小说、长诗里面，都可能有悲剧，在它们里面，也可能有喜剧。"①如果说悲剧侧重于表现的是有价值的崇高善良的毁灭，那么喜剧侧重于表现的是无价值的滑稽丑陋的撕裂。"喜剧只限于使本来不值什么的、虚伪的、自相矛盾的现象归于自毁灭。"②所以鲁迅概括说："喜剧是将那无价值的东西撕破给人看。"③

纵观西方的历史，与悲剧的艺术创作繁荣形成鲜明对照，"我们不得不承认：喜剧的地位……远不如悲剧那样显赫和辉煌"④，"优秀的喜剧太难得了"⑤，在理论上的反映也是如此。"从古希腊到19世纪末，尽管喜剧性范畴得到了越来越细致、深刻的诠释，却一直是作为悲剧性范畴的对应面而得到诠释的，在某种程度上可以

① 《别林斯基选集》第二卷，满涛译，上海译文出版社1979年版，第113页。
② 黑格尔：《美学》第一卷，朱光潜译，商务印书馆1979年版，第84页。
③ 《坟·再论雷峰塔的倒掉》，《鲁迅全集》第一卷，人民文学出版社1958年版，第297页。
④ 麦里狄斯：《论喜剧思想与喜剧精神的功用》，《古典文艺理论译丛》第七册，人民文学出版社1964年版，第55页。
⑤ 麦里狄斯：《论喜剧思想与喜剧精神的功用》，《古典文艺理论译丛》第七册，人民文学出版社1964年版，第54页。

说是悲剧性范畴的一个补充和附庸。因此,这个时期的绝大多数理论家都认为悲剧高于喜剧。这使得喜剧性自身缺乏一种独立的品格,在根本上无法得到充分的展开。"①

(1)"喜剧"与"可笑性"

别林斯基指出:"可笑构成喜剧的特色。"②柏格森认为,喜剧的目的就是"笑"。可笑性是喜剧的最基本的特质。关于"笑"及其原因的探讨一直是喜剧理论聚焦的核心。"笑"是与"哭"相对的一种人类表情形态。达尔文描述说:人在哭的时候,两个嘴角总是下垂的,呼气是延长而且连续的,吸气是短促而中断的;笑的时候则相反,两个嘴角上翘,"呼气一定短促而且中断的,同时吸气是延长的"③。关于笑的生理原因,达尔文分析说:"笑声是由于一种深吸气而发生的,在进行这种深吸气的时候,紧接着胸部和特别是横膈膜的短促的继续的痉挛收缩。因此,我们就听到'双手捧腹的大笑'。由于身体震动,笑者就点起头来。下颚时常上下颤动,正像几种仿佛在非常愉快时候所发生的情形一样。"④关于笑的心理原因,霍布斯分析:"骤发的自荣是造成笑这种面相的表情。"⑤斯宾塞认为,"笑标志着努力归于空无所得。"康德指出:"笑是一种从紧张的期待突然转化为虚无的感情。"⑥柏格森认为,笑是"镶嵌在活的东西上面的机械的东西",是"一种自动机械的动作,一种和单纯的心不在焉非常相近的自动机械的动作"。"凡是一个人给我们以他是一个物的印象时,我们就要发笑。"⑦苏珊·朗格说:"笑或笑的意向似乎产生于一种生命情感的激动。"⑧"笑是情感活动的顶点——感觉到生命力浪潮的顶点。"⑨

人类笑表情十分复杂,其表现形态丰富多样,不一而足。当代作家冯骥才以对人的深入、细致的观察指出:"在人的喜怒哀乐中,以笑的表情最多……比方,大笑、微笑、傻笑、憨笑、狂笑、疯笑、阴笑、暗笑、嘲笑、讥笑、窃笑、痴笑、冷笑、苦笑……哄笑、假笑、奸笑、调笑、淫笑等,还有含情的笑、会心的笑、腼腆的笑、敷衍的笑、献媚的笑、尴尬的笑、轻蔑的笑、心酸的笑、宽解的笑、勉强的笑、无可奈何的笑……对,

① 朱立元主编:《西方美学范畴史》第三卷,山西教育出版社2006年版,第190页。
② 均见《别林斯基选集》第二卷,满涛译,上海译文出版社1979年版,第118页。
③ 达尔文:《人类和动物的表情》,周邦立译,科学出版社1958年版,第128页。
④ 达尔文:《人类和动物的表情》,周邦立译,科学出版社1958年版,第128页。
⑤ 霍布斯:《利维坦》,黎思复、黎廷弼译,商务印书馆1985年版,第41页。
⑥ 康德:《判断力批判》上卷,宗白华译,商务印书馆1964年版,第180页。
⑦ 柏格森:《笑——论滑稽的意义》,徐继曾译,中国戏剧出版社1980年版,第35页。
⑧ 苏珊·朗格:《情感与形式》,刘大基等译,中国社会科学出版社1986年版,第393页。
⑨ 苏珊·朗格:《情感与形式》,刘大基等译,中国社会科学出版社1986年版,第394页。

还有皮笑肉不笑、止不住的笑或仅仅笑一笑,还有!另外一类的笑——含泪的笑、哭笑不得、似笑非笑——仿效第八代评论家擅长模拟最新学科术语的方式来说,这属于'边缘的笑''交叉的笑'或叫做'包容多种内心机制的笑'。瞧,你也笑了,又是一种笑——蔫损的笑!"①透过人类多种多样的笑的表情形态,我们可以将其分为两类,一类是肯定性的笑,一类是否定性的笑。巴赫金分析"笑"的这种双重性:"它既是欢乐的、兴奋的,同时也是讥笑的、冷嘲热讽的,它既否定又肯定,既埋葬又再生。"②由此形成肯定性的或歌颂性的喜剧,以及否定性的或讽刺性的喜剧。

(2) 肯定性的"笑"与歌颂性的喜剧

常见的笑是一种肯定性的笑,它由愉快感、兴奋感引起,因而具有对引发愉快和笑声的对象的肯定性。这时,笑是幸福和兴奋的最初表情,是快乐和满足的原初表现。达尔文指出:"快乐在达到强烈程度的时候,就引起各种不同的无目的动作来:舞蹈、拍掌、踏步等,同时也引起大笑来。大概笑只是快乐或幸福的最初表情。"③苏珊·朗格指出:"笑是得意的歌声。"④肯定性的笑构成歌颂性喜剧。西方喜剧史集中于讽刺性、批判性喜剧的创作和探讨,歌颂性喜剧并不发达;在这方面,我国古代尤其是当代喜剧创作倒是有填补空白之功。歌颂性喜剧以塑造正面人物形象、歌颂和谐美好生活为主题。或是直接歌颂正面人物在自己的正义事业及其对邪恶势力的斗争中表现出来的优良品德,如《徐九经升官记》《乔老爷上轿》《女理发师》《今天我休息》;或是表现人民大众在劳动、爱情等日常生活中的种种趣事,如《柜中缘》《拾玉镯》《喜盈门》《五朵金花》;或是表现正面人物在讽刺性喜剧中的所作所为,如《李双双》。中国古代以皆大欢喜的大团圆收场的戏剧基本上可视为这类令人喜悦的喜剧。正如但丁自我分析的那样:"喜剧虽则在开头有不愉快的纠结,但收场总是皆大欢喜……因此某些作家在自我介绍时总习惯于作这样的祝词:'祝君以悲痛始,以欢乐终。'"⑤"本书(指但丁包括《地狱》《炼狱》《天堂》三部曲的长诗)所以题名为'喜剧',其故在此。倘使我们就内容论,开头是腥臭可怕的,因为内容是关于地狱的事情,但到结尾时则一切顺利,沐浴天恩,万事大吉,因为内容是关

① 冯骥才:《笑的故事》,《读者文摘》1992年第1期。
② 巴赫金:《弗朗索瓦·拉伯雷的创作与中世纪和文艺复兴时期的民间文化》,《巴赫金全集》第六卷,白春仁、晓河译,河北教育出版社1998年版,第14页。
③ 达尔文:《人类和动物的表情》,周邦立译,科学出版社1958年版,第126页。
④ 《情感与形式》,刘大基等译,中国社会科学出版社1986年版,第392页。
⑤ 《西方文论选》上册,上海译文出版社1982年版,第169页。

于天堂的一切。"①在这个意义上,肯定性、歌颂性"喜剧"的可笑性实际上是"可喜性"。肯定性、歌颂性喜剧不是没有讽刺,但那是带有幽默的轻度讽刺,从而构成幽默的喜剧。卢那察尔斯基说:"幽默的喜剧,就是轻轻讽刺的喜剧。"②苏珊·朗格指出:"幽默"虽然"并不是喜剧的本质",但它"是喜剧中最有用、最自然的因素之一"③。鲁迅评论以喜剧《百万英镑》著名的美国作家马克·吐温:"他的成为幽默家,是为了生活,而在幽默中又含有哀怨、含着讽刺,则是不甘于这样的生活了的缘故了。"④

(3) 否定性的"笑"与讽刺性的喜剧

笑也可能是对引发自己不快情感的丑陋对象的一种嘲讽鄙薄,这时笑就包含着对不适对象的否定和对自我优越感的肯定。这是一种否定性的笑。达尔文指出:"大概声笑最普通的原因,就是某种不合适的或不可解释的事物,而这种事物会激发那个应该具有的幸福的心境的笑者感到惊奇的某种优越感来。"⑤赫尔岑指出:"笑声无疑是最强有力的毁灭性武器之一,伏尔泰的笑声像闪电和惊雷一样有力。偶像在笑声中倒下,桂冠在笑声中落地,那创造奇迹的圣像和它的镶银的镜框,在笑声中也变成了装在黯然失色的框子中第三流的画像了。"⑥否定性的笑构成否定性、讽刺性喜剧。它是西方喜剧创作史上的一个传统。阿里斯托芬、塞万提斯、莫里哀、果戈理等人都是著名的喜剧大师。这类喜剧的主人公是有缺点的"坏人";喜剧的题材是有缺点的荒谬悖理的所作所为,喜剧的结局是这类人和事受到讽刺与嘲弄,喜剧的效果是观众受到教育。亚里士多德指出:"喜剧总是模仿比我们今天的人坏的人。"⑦"喜剧是对于比较坏的人的模仿。"⑧这种"坏"是"不致引起伤害"的丑陋滑稽,所以不会"使人感到痛苦",而会给人娱乐。10世纪佚名作者的《喜剧论纲》指出:"喜剧是对于一个可笑的、有缺点的、有相当长度的行动的模仿……借引起快感与笑来宣泄这些情感。"⑨意大利哥尔多尼:"喜剧的发明原是为

① 《西方文论选》上册,上海译文出版社1982年版,第170页。
② 施昌东:《论喜剧》,《"美"的探索》,上海文艺出版社1980年版,第440页。
③ 《情感与形式》,刘大基等译,中国社会科学出版社1986年版,第401页。
④ 《鲁迅全集》第四卷,人民文学出版社1956年版,第263页。
⑤ 达尔文:《人类和动物的表情》,周邦立译,科学出版社1958年版,第127页。
⑥ 转引自齐斯:《马克思主义美学基础》,彭吉象译,中国文联出版公司1985年版,第262页。
⑦ 《西方文论选》上册,上海译文出版社1982年版,第53页。
⑧ 《西方文论选》上册,上海译文出版社1982年版,第55页。
⑨ 《古典文艺理论译丛》第七册,人民文学出版社1964年版,第1页。

了根除社会罪恶,使坏习惯显得可笑","以嘲笑惩戒邪恶"①。莱辛指出:"假如喜剧无法医好那些绝症,能使健康人保持健康状况,也就满足了。对于慷慨的人来说,《悭吝人》也是有教益的;对于从来不赌钱的人来说,《赌徒》也有教育意义;他们没有愚行,跟他们共同生活的其他人却有;认识那些可能与自己发生冲突的人是有益的;防止发生那些列举的印象也是有益的。预防也是一帖良药,而全部劝化也抵不上笑声更有力量、更有效果。"②喜剧的美感反应是人们怀着幸灾乐祸、看笑话的心理从愚蠢无知的人和事的模仿中感到快乐,"引起快感和痛感的混合"③。在"剧场"和"人生"中的一切"喜剧"里,"痛感都是和快感混合在一起的"④。"喜剧的基础是引发笑声的喜剧的斗争,然而在这笑声里听见的不仅是欢乐,并且还有为人类尊严被贬抑而进行的复仇。"⑤

(4)"喜剧性"比皮相的"可笑性"有"较深刻的要求"

黑格尔在分析笑的心理机制时指出:"人们笑最枯燥无聊的事物,往往也笑最重要最有深刻意义的事物。"⑥"最枯燥无聊的事物",比如形体的扭曲、变形、夸张;"最重要最有深刻意义的事物",比如凝聚着深刻的讽刺、批判意义,体现着高度正义感和理性精神的丑陋、滑稽对象。如果把"喜剧性"降低为表面的"可笑性",黑格尔是不赞成的。在他看来,"喜剧性"比皮相的"可笑性"有"较深刻的要求":"人们往往把可笑性和真正的喜剧性混淆起来了。""笨拙或无意义的言行本身也没有多大喜剧性,尽管可以惹人笑。""有一种笑是表现讥嘲、鄙夷、绝望,等等的。喜剧性却不然,主体一般非常愉快和自信,超然于自己的矛盾之上,不觉得其中有什么辛辣和不幸;他自己有把握,凭他的幸福和愉快的心情,就可以使它的目的得到解决和实现。"⑦"作为真正的艺术,喜剧的任务也要显示出绝对理性,但不是用本身乖戾而遭到破灭的事例来显示,而是把绝对理性显示为一种力量,可以防止愚蠢和无理性"在"虚假的对立和矛盾的现实世界中得到胜利和保持住地位"⑧。"尽管喜剧表现的只是实体性的假像,而其实是乖戾和卑鄙,它却仍然保持一种较高的原则,这就是本身坚定的主体性凭它的自由就可以超出这类有限事物(乖戾和卑鄙)的覆

① 《喜剧剧院》《回忆录》,《西方剧论选》上卷,北京广播学院出版社2002年版,第191、197页。
② 莱辛:《汉堡剧评》,张黎译,上海译文出版社2002年版,第149页。
③ 柏拉图:《文艺对话集》,朱光潜译,人民文学出版社1963年版,第294页。
④ 蒋孔阳、朱立元主编:《西方美学通史》第一卷,上海文艺出版社1999年版,第358页。
⑤ 转引自蒋孔阳、朱立元主编:《西方美学通史》第五卷,上海文艺出版社1999年版,第337页。
⑥ 《美学》第三卷下册,朱光潜译,商务印书馆1979年版,第291页。
⑦ 均见《美学》第三卷下册,朱光潜译,商务印书馆1979年版,第291页。
⑧ 《美学》第三卷下册,朱光潜译,商务印书馆1979年版,第293页。

灭之上,对自己有信心而且感到幸福。"①

(5)"喜剧"与"滑稽""怪诞""讽刺"

"滑稽"是"喜剧"的"基础"②,喜剧是滑稽的最高形式。"滑稽"的关键在荒谬悖理。"喜剧的可笑,则是从现象和高度理性现实法则之间的连续不断的矛盾而来的。"③艺术家在从事喜剧创作时,要善于用杰出的智慧制造无害的荒谬悖理。马季在其《相声艺术漫谈》中总结相声搞笑的秘诀,概括为二十二种手法:"三番四抖,先褒后贬,性格语言,违反常规,阴错阳差,故弄玄虚,词意错乱,荒诞夸张,自相矛盾,机智巧辩,逻辑混乱,颠颠岔说,运用谐音,吹捧奉承,误会曲解,乱用词语,引申发挥,强词夺理,歪讲歪唱,用俏皮话,借助形声,有意自嘲。"这二十二种手法的实质,就是无害的荒谬悖理。

荒谬悖理的极端表现是怪诞。康德指出:"在一切会激起热烈的哄堂大笑的东西里都必然有某种荒谬的东西。"④别林斯基说:"任何矛盾都是可笑和喜剧性的源泉。现象和理性现实法则之间的矛盾,表露在幻影性、有限性和狭隘性里面。"⑤汤姆森指出:"怪诞即不相容事物(其中一个表现为喜剧形式)间的悬而未决的冲突","是矛盾性的反常"⑥。凯泽尔认为:"怪诞"是一种赋予并表现世界恶魔般的品质并加以克服的尝试。也就是说,怪诞创造的异化世界使人们感到恐惧,但由于它以滑稽的手法把恐怖带到了事物的表面,从而又消除了人们的恐惧,产生一种喜感。从作品的结构上看,"怪诞"将大不相同、互不相容的东西混合在一起,形成一种无法消除的冲突;从读者反应上看,"怪诞"既使读者感到害怕,又使读者觉得滑稽可笑,产生一种不知如何是好的矛盾心情⑦。"怪诞"既是"滑稽""喜剧"的衍生范畴,也是"滑稽""喜剧"的特殊创作方法。这一方法历来就被中外文艺家采用。法国的拉伯雷,意大利的拉斐尔,英国的莎士比亚、狄更斯,德国的霍夫曼,俄国的果戈理,我国的蒲松龄、鲁迅,等等,都在他们的作品中成功使用了怪诞的方法,创造了怪诞的美。在现代主义文学艺术中,怪诞的手法更加普遍,荒诞派、黑色幽默作家都以怪诞为主

① 《美学》第三卷下册,朱光潜译,商务印书馆1979年版,第293页。
② 《回忆录》,《西方剧论选》上卷,北京广播学院出版社2002年版,第191、197页。
③ 转引自蒋孔阳、朱立元主编:《西方美学通史》第五卷,上海文艺出版社1999年版,第337页。
④ 康德:《判断力批判》,邓晓芒译,人民出版社2002年版,第179页。
⑤ 转引自蒋孔阳、朱立元主编:《西方美学通史》第五卷,上海文艺出版社1999年版,第337页。
⑥ 汤姆森、欣奇利夫、江普:《荒诞·怪诞·滑稽:现代主义艺术迷宫的透视》,杜争鸣等译,陕西人民出版社1989年版,第171页。
⑦ 凯泽尔:《美人和野兽:文学艺术中的怪诞》,曾忠禄、钟翔荔译,华岳文艺出版社1987年版,译序,第2页。

要手段来表现他们的主题。当代最受欢迎的瑞士作家迪伦马特用怪诞手段进行创作。他的剧作《罗慕路斯大帝》《老妇还乡》《物理学家》等"悲喜剧"成为风行西方及苏联、东欧的戏剧。土耳其作家阿吉兹·涅幸的小说《自杀狂求死记》是通过怪诞造成喜剧性的典范之作。自杀是恐怖、痛苦的,但自杀老是碰上假冒伪劣产品让人死不成,却更为荒谬可笑:"我服了一杯毒药就躺倒在地上。现在我的血管就要萎缩了,我的手脚就要抽搐,血液就要凝结。我这样等了又等,但什么事情也没有发生。于是,我再喝了一杯毒药,接着又一杯……但是,毫无反应。后来,我恍然大悟:原来,在这个国家里,不仅牛奶掺假、油掺假、干酪掺假,就连毒药也是掺假的。""我把枪口对准太阳穴,扣动扳机:'咔——嗒!'又扣动了扳机:'咔——嗒!'再扣动扳机:'咔——嗒嗒!'""原来,这支枪是一批美国援助的武器中的一支,里面缺少零件……""我把煤气开足,并将屋里所有缝隙都堵住了。我倒在椅子上,摆好了最合适的姿势,以便在人们找到我的尸体时能够保持肃穆的气氛,于是等待着阿兹拉伊尔(伊斯兰教的死神)来临。""中午过去了,夜幕降临,我的呼吸怎么也不停止。晚上,我的一位朋友来找我。'不要进来!'我大声嚷道。'怎么啦?''我正在死呢。''你没有死,你是在发疯。'他捧腹大笑道:'你真蠢,从煤气阀里出来的不是煤气,而是空气。'"①

由于否定性喜剧表现的内容是滑稽、怪诞甚至丑陋,因而讽刺、批判成为否定性喜剧的主要手段。对于喜剧所表现的贬抑人类尊严的丑恶事物,别林斯基特别强调要给以辛辣的嘲讽和鞭挞:"喜剧应该描写生活与目标之间的悬隔,应该是由贬抑人类尊严所激起的剧烈的愤怒的结果,应该是讥刺,而不是打油诗,是痉挛的大笑,而不是愉快的嘲笑,应该是用胆汁而不是用稀薄的盐写成的,总之,应该在其最高的意义上,即在善与恶、爱与自私的永恒的斗争中拥抱生活。"②

现实生活和艺术作品中的"喜剧"以"丑"为表现题材和形式。这种"丑"在"喜剧"中转化成了苦涩的快乐,这是一种特殊的有点怪味的"美",如同怪味豆一般。李斯托威尔指出:"在艺术和自然中感知到丑,所引起的是一种不安甚至痛苦的感情。这种感情,立即和我们所能够得到的满足混合在一起,形成一种混合的情感,一种带有苦味的愉快,一种肯定染上了痛苦色彩的快乐。"③而苦涩的快乐,也就是"喜剧"特有的美感反应。

① 阿吉兹·涅幸:《自杀狂求死记》,《他们要学狗叫》,海南国际新闻出版中心1996年版,第278—279页。
② 《别林斯基选集》第一卷,满涛译,时代出版社1952年版,第69页。
③ 李斯托威尔:《近代美学史评述》,蒋孔阳译,上海译文出版社1980年版,第233页。

第六章
"美"的原因:"乐感"源于"适性"

本章提要:美是有价值的乐感对象。美的原因、根源最终必须到乐感里去寻找。使客观事物成为"乐感对象"或"美"的根源是"适性"。对象适性为美,分主体的适性与客体的适性。主体的适性之美,指对象因适合主体之性而被主体感受为美,包括客体适合主体物种本性、习俗个性或功用目的,客体与主体同构共感,人化自然走向物我合一,主客体双向交流达到心物冥合等诸种表现形态。客体的适性之美,指客观对象适合自身的物种本性而被主体视为美。它只为洞悉人与万物相互依赖、相反相成关系的人类而存在。物物各有其性、各有其美,适性之美具有多样性,它们没有高低之分。承认客体的适性之美,要求破除人类中心主义审美传统,走向物物有美、美美与共的生态美学,同时让主张物种天性自然伸张的自然美学、生命美学汇入生态美学大潮。

"美的原因",又叫"美的根源",它是"美的本质"的涵义之一。李泽厚指出:"'美是什么'如果是问什么是美的事物、美的对象,那么,这基本是审美对象的问题。如果是问哪些客观性质、因素、条件构成了对象、事物的美,这是审美性质的问题。但如果是问这些审美性质是为何来的,美从根源上是如何产生的,亦美从根本上是如何可能的,这就是美的本质问题了。"[①]探讨"美的原因"或"美的根源",即"从根本上、根源上,从其充分而必要的最后条件上来追究美"[②]。

在审美实践中,当对象唤起审美主体的乐感时,就被视为美。美的原因、根源最终必须到乐感里去寻找。使事物成为"乐感对象"、成为"美"的根源是什么呢?

① 李泽厚:《美学四讲》第二讲,《美学三书》,安徽文艺出版社1999年版,第476页。
② 李泽厚:《美学四讲》第二讲,《美学三书》,安徽文艺出版社1999年版,第476页。

笛卡儿指出:"美和愉快所指的都不过是我们的判断和对象之间的一种关系。"①乐感标志着引发乐感的客观对象与主体之间存在一种什么"关系"呢?说到底,是客观对象与主体的契合、协调关系。"快感之起必以适合心之本质为根据。"②当对象的形式契合主体感官本性的时候,就被感官愉快认可为形式美;当客观对象的行为契合主体心灵本性的时候,就被主体的精神乐感认可为真、善的内涵美。对象的美源于适合审美主体之性。"适性"乃是人们指称对象为"美"的根本原因和最终根源。对象适合审美主体之性而美,是否必须以扼杀对象的客观本性为条件和代价呢?这在听命本能主宰的动物界是这样的,但在具有高度智慧,洞悉人与万物相互依赖、相反相成关系的人类那里则恰恰相反。从物物有美、美美与共的生态美学视野来看,适性为美不仅包括对象适合审美主体之性,而且包括对象适合自身客体之性,就是说,对象适合自身之性,也就适合主体之性,适合主体之性的对象同时可以适合自身之性,并以适合自身之性为前提,这两者是可以而且应当兼融的。从美的根源、原因上看,我们可以综合主体的适性与客体的适性二者得出这样的结论:美在"适性","适性"为美。

一、主观适性之美:对象适合主体之性而美

关于"适性"为"美",中西美学曾有诸多论述。依其所适之性,有主体的适性与客体的适性之别。主体的适性,指审美对象适合审美主体之性。说得明白些,当客观对象契合了审美主体的物种属性或在后天习俗产生的心理需要时,就会产生一种快乐的美感反应,从而被审美主体认可为美。日本学者笠原仲二曾经总结指出:"以前讲过的种种美感,意味着某一美的对象,接近或完全符合各人生理的、本能要求的生命的节奏,或者在本能方面憧憬、欲求,在理性方面成为理想的物象时,所引起的感性的共感或者理性的共鸣。换言之,这就是在心理上,如同光的频率正好适合感觉时,给予人快适的印象那样,也可说是美的对象具有的生命的、在跃动的生命感中洋溢着的节奏,与人的内部搏动的生命的节奏相互谐调、协和的结果。"③美的对象与审美主体之间的这种"惬心""称旨"的关系,"不仅是在中国人中存在的,

① 北京大学哲学系美学教研室编:《西方美学家论美和美感》,商务印书馆1980年版,第79页。
② 吕澂:《美学概论》,商务印书馆1923年版,第12页。
③ 笠原仲二:《古代中国人的美意识》,杨若薇译,生活·读书·新知三联书店1988年版,第46—47页。

在西欧人中间也是同样。比如,所谓'同感美学',认为同感的内容是美的,反感的内容是丑的。英语从 agree(调和、一致、适合)由来的 agreement、agreeablenes、agreeabllity,有 conformity、harmony、concord、pleasant(和合、适合、调和、愉快)之意;法语的 sensation agreable 有'快感'之意;德语的 gafallen 有'中意''适心'之意。"①具体说来,客观外物的主体适性之美,有如下表现形态:

1. 客观事物适合主体物种本性

"适性为美"意味着某种客观对象如果适合审美主体的物种本性,与审美主体的物种本性处于契合协调状态,就会唤起主体的愉快感,从而被这个物种的所有个体普遍认可为美。比如人类所能看见的光波,波长在 400～760 微米之间;人类所能听到的声频,每秒振动在 20～20 000 次。如果光线太强或太弱,声响太大或太小,超过了人体感官的接受限度,就会产生不舒服的痛感。《国语》说:"夫乐不过以听耳,而美不过以观目。若听乐而震,观美而眩,患莫甚焉。"②"夫耳目,心之枢机也,故必听和而视正。听和则聪,视正则明……若视听不和,而有震眩,则……何以能乐?"③以钟声为例。《吕氏春秋》提出"适音"的要求:"夫音亦有适:太巨则志荡,以荡听巨,则耳不容,不容则横塞,横塞则振;太小则志嫌,以嫌听小,则耳不充,不充则不詹(足),不詹则窕;太清则志危,以危听清,则耳谿(虚)极,谿极则不鉴,不鉴则竭;太浊则志下,以下听浊,则耳不收,不收则不抟,不抟则怒。故太巨、太小、太清、太浊,皆非适也。""何谓适?衷,音之适也。何谓衷?大不出钧,重不过石,小大轻重之衷也……衷也者适也,以适听适则和矣。"④乱世常见的"侈乐",一味满足统治者穷奢极欲的要求,高低清浊超过了人所能接受的一定的"度量",是"不乐"的丑,而不是令人快乐的美。"为木革之声则若雷,为金石之声则若霆,为丝竹歌舞之声则若噪,以此骇心气、动耳目、摇荡生则可矣,以此为乐则不乐。"⑤视觉对象、味觉对象的美也是如此。"今有声于此,耳听之必慊(快也)已,听之则使人聋,必弗听;有色于此,目视之必慊已,视之则使人盲,必弗视;有味于此,口食之必慊已,食之则使人瘖,必弗食。"⑥"大甘、大酸、大苦、大辛、大咸,五者充形则生害矣……大寒、大

① 笠原仲二:《古代中国人的美意识》,杨若薇译,生活·读书·新知三联书店 1988 年版,第 50 页。
② 《国语·周语》。
③ 《国语·周语》。
④ 《吕氏春秋·适音》。
⑤ 《吕氏春秋·侈乐》。
⑥ 《吕氏春秋·本生》。

热、大燥、大湿、大风、大霖、大雾,七者动精则生害矣。"①"夫耳、目、口、心,皆顺其性也。不以顺性命,反以伤自然,故曰'盲''聋''爽''狂'也。"②不合感官感知阈值、危害生命本性的客观对象,只能刺激人的感官,使人走火入魔,不是真正的美,应当加以抵制。因此,《淮南子》提出这样的主张:"知性之情者,不务性之所无以为;知命之情者,不忧命之所无奈何。故不高宫室者,非爱木也,不大钟鼎者,非爱金也,直行性命之情。"③人不要去追求不适合自己生命本性的对象。古希腊亚里士多德指出:"一个美的事物""体积也应有一定的大小","一个非常小的活东西不能美,因为我们的观察处于不可感知的时间内,以致模糊不清;一个非常大的活东西,例如一个一千里长的活东西,也不能美,因为不能一览而尽,看不出它的整一性。"④几乎说明的是同样的道理。休谟指出:美"标志着对象与心理器官或功能之间的某种协调"⑤。比如圆形的美"只是圆形在人心上所产生的效果。这人心的特殊构造使它可感受这种情感"⑥。感官的生理反应有物种本性,中枢的心理反应也有物种本性,这就是人类心灵的普遍追求。当客观对象契合了人类心灵的普遍追求时,就会唤起人的精神愉快,从而被人判认为美。这是不同于官能对象美的心灵对象美,不同于事物形式美的内涵意蕴美。人的心灵本性接纳的普遍阈值就是人类约定俗成的道德规范和是非标准。契合、满足了这个心理标准,就会"志宜""神和"⑦,产生"悦心""乐道"的理义美、本体美。所以古代美学说:"适心之务,在于胜理。"⑧"适眼合心,乃为甲科。"⑨康有为则在《大同书》中揭示,对于一切有感觉灵性的"生物"而言,客观外物都有"宜"与"不宜"、"适"与"不适"之别,而人"智多思深""脑筋尤灵",对外物的"宜"与"不宜"、"适"与"不适"之感特别"繁多""精微""急捷",因而心灵中枢的适性之美就特别强烈:"夫生物之有知者,脑筋含灵,其与物、非物之触遇也,即有宜有不宜,有适有不适。其与脑筋适且宜者,则神魂为之乐,其与脑筋不适不宜者,则神魂为之苦。况于人乎?脑筋尤灵,神魂尤清,明其物、非物之感入于身者尤繁多、精微、急捷,而适不适尤着明焉。"

① 《吕氏春秋·尽数》。
② 王弼:《老子道德经注》第十二章注。
③ 《淮南子·泰族训》。
④ 亚里士多德:《诗学》,罗念生译,人民文学出版社1962年版,第26页。
⑤ 转引自朱光潜《西方美学史》上卷,人民文学出版社1979年版,第226页。
⑥ 休谟语,转引自朱光潜《西方美学史》上卷,人民文学出版社1979年版,第226页。
⑦ 《吕氏春秋·本生》。
⑧ 《吕氏春秋·适音》。
⑨ 萧衍:《答陶隐居书》。

现代以来,朱光潜从美在主客观的"统一"角度,触及客观对象的主观适性之美。比如他说:"美是客观方面某些事物、性质和形态适合主观方面意识形态,可以交融在一起而成为一个完整形象的那种性质。"①滕守尧揭示审美知觉活动是一种追求"外在形式与内在心理结构契合"的"高度选择性"活动:"知觉是一种主动探索的活动,也是一种高度选择性的活动。它既涉及外在形式与内在心理结构的契合,也包涵着一定的理解和解释。知觉就像一只无形的手,它总是在探索着和触摸着,哪儿有事物的存在,它就进入哪里;一旦发现了适应它的事物之后,它就捕捉它们、触摸它们。"②关于客观事物适合主体物种本性而美的最明确、最完整的理论揭示,当推当代学者汪济生。汪济生认为,人们平常指称客观事物的"美",其实是与快乐的美感分不开的。"美虽然看起来是人们对客观事物某种属性的客观描述,但是这种属性离开了人的自身感觉几乎就无法存在。""客观事物的美与不美,都是要经过人的感官衡量的,所以,严格地说,客观中存在的美,其实都是感觉主体本质力量的内在价值尺度的相对稳定的对象化、物态化。""只有进行态的美感活动,才是美的现实存在形式。"③可见,汪济生理解的"美",即作为"美感"的"快感"。它不仅包括五官感觉的快感,而且包括中枢精神的快感。快感的本质是什么呢?就是"动物体(主要指其最高形态——人)的生命运动和客观世界取得协调的感觉标志"④。"所谓视觉和听觉的满足,也无非是外界的一定波长的电磁波和一定节奏的空气压力波迎合了视、听器官的结构阈值,从而引起了视、听器官的适宜运动罢了。因此,也可以说,当视、听器官产生美感时,也就标志着一种动物体和客观世界的协调。"⑤他还证明:"即使在更高级的文学艺术欣赏中所获得的美感,也存在着一种和所谓快感相同的统一机制,因此,都能归结为一种动物体和客观世界的协调。"⑥当然,由于汪济生把"美"理解为主体的"快感",他的理论表述的中心,是主体与客体的协调、契合而美。笔者将"美"理解为客观对象的一种品质或价值,那么,这种对象只有具有适合主体普遍物种属性的性质,才会引起快感,才会被主体视为美。

2. 客体与主体同构共感

客观对象契合主体的物种本性为什么会在主体内部产生快乐的感受呢?说到

① 转引自李泽厚:《美学四讲》第二讲,《美学三书》,安徽文艺出版社 1999 年版,第 472 页。
② 滕守尧:《审美心理描述》,中国社会科学出版社 1985 年版,第 60—61 页。
③ 均见汪济生:《系统进化论美学观》,北京大学出版社 1987 年版,第 3 页。
④ 汪济生:《系统进化论美学观》,北京大学出版社 1987 年版,第 3 页。
⑤ 汪济生:《系统进化论美学观》,北京大学出版社 1987 年版,第 2 页。
⑥ 汪济生:《系统进化论美学观》,北京大学出版社 1987 年版,第 3 页。

底,是客体与主体处于同构时,会产生类似于共振、共鸣的共感,从而引起愉快的反应。关于主客体同构产生共鸣的乐感喜悦,中国古代经典初步触及这一点。《易·乾·文言》说:"同声相应,同气相求。水就湿,火就燥,云从龙,风从虎……本乎天者亲上,本乎地者亲下,各从其类。"意即相同的声音可以相互应和,相同的气息可以相互推求。同类的事物可以相互感应共鸣,所以事物总是亲近同类事物。《吕氏春秋·应同》强调:"类固相召,气同则合,声比则应。"《春秋繁露·山川颂》重申:"百物去其所与异,而从其所与同。故气同则会,声比则应……物固以类相召也。"在中国古代文化系统中,"天"与"人"、"物"与"我"、客体与主体虽异形异质,但同源同构。恰如《淮南子》所说:"天地宇宙,一人之身。"[1]天地是大宇宙,人身是小宇宙,天地、人身在结构上是相同的。"物类相同,本标相应。"[2]既然属于同一"物类",因而可以相互契合,产生共鸣感应。按照秦汉之际的看法,主客体异质同构、相互契合产生美,呈现为两种形态。一种是客体的形式结构与主体感官的生理结构相契合,发生共振,从而产生形式美,所谓"同声相应""同明相照"即然。另一种形态是客体的物理结构与主体的心理结构相契合,发生共鸣,从而产生道德美、人格美,所谓"同气相求"。后来用来比喻"志同道合"的人相互欣赏,也属这种情况。在西方,古希腊毕达哥拉斯学派对客体与主体同构共感为美也有所涉及。毕达哥拉斯学派认为,美在数的和谐。人类为什么感到事物"和谐"的形式是美的呢?根子在于人类自身结构是"和谐"的。人体如同天体,天体是"大宇宙",人体是"小宇宙",都由"和谐"的原则统辖着。外在的"和谐"与内在的"和谐"相互契合,才对外在的"和谐"形式产生美的感受[3]。现代历史上,美国学者鲁道夫·阿恩海姆创立的格式塔美学从物理学与生理学出发,提出由于外在物理世界和内在心理世界的"力"在形式结构上有"异质同构"关系,即它们之间有一种结构上的相互对应关系,事物的形式结构与人的生理—心理结构在大脑中引起相同的电脉冲,因而主客协调,物我合一,人们对客观事物的形式产生愉快的美感。当代法国现象学美学家杜夫海纳将"审美"关系理解为"主体与客体间"的一种"既互相区别而又互相关联"的"交流""调和"关系[4],其中"主体与客体有关,客体同样与主体有关","这种主客体的调和

[1] 《淮南子·本经》。
[2] 《淮南子·天文》。
[3] 参朱光潜:《西方美学史》上卷,商务印书馆1979年版,第34页。17世纪末,英国夏夫兹博里也持同样的观点,参阅上书,第215页。
[4] 杜夫海纳:《美学与哲学》,孙非译,中国社会科学出版社1985年版,第56—57页。

一直进行到主体自身,这时,主体躯体和对象躯体便等同起来"①。这与格式塔美学所说的美源于审美主体与审美客体的"异质同构"有殊途同归之处。不难设想,"我们人如果构造成为另一种样子,现在使我们嫌厌的东西也许就会使我们爱好"②,现在使我们快乐的东西也许就会使我们讨厌。换句话说,如果人类的生理构造是另外一种样子,人类现在契合、共感、认可的美的事物就会是不同于现在的另外模样。

3. 从"人化自然"达到"物我合一"

近代以来,西方美学家从"人化自然"的角度论及"物我合一""主客同构"的适性之美。立普斯提出,美在"移情"。在"移情美"中,"审美主体并不是面对着对象或和对象对立,而是自己就在对象里面"③。"移情说"的另一位代表巴希说:"一切审美的感觉,尽管是简单的,也像是普遍和谐的象征",例如"在欣赏光和色的时候,我们隐约地意识到外在世界与我们的神经系统之间有一种预定的和谐"④。桑塔耶纳提出"美是客观化的快感"⑤。在主体快感的客观化中,"感觉的因素转化为事物的性质"⑥,主、客体之间处于一种高度融合的同一状态。费尔巴哈揭示美是"人的本质""在对象上"的"显示":"人是在对象上面意识到他自己的,对象的意识就是人的自我意识。你是从对象认识人的,人的本质是在对象上面向你显现出来的。对象是人的显示出来的本质,是人的真正的、客观的'我'。不仅精神的对象是这样,连感觉的对象也是这样的。那些离开人最远的对象,因为是人的对象,并且就它们是人的对象而言,乃是人的本质的显示。"⑦"如果你对于音乐没有欣赏力,没有感情,那么你听到最美的音乐,也只是像听到耳边吹过的风,或者脚下流过的水一样。"⑧受此启发,车尔尼雪夫斯基提出:美是"我们在其中看见我们所理解和希望的、我们所喜欢的那种生活"的"事物"⑨。马克思的《1844年经济学—哲学手稿》继承、发挥了费尔巴哈的观点:"对象如何对他说来成为他的对象,这取决于对象的性质以及与之相适应的本质力量的性质。""我的对象只能是我的本质力量之一的

① 杜夫海纳:《审美经验现象学》,韩树站译,文化艺术出版社1996年版,第255页。
② 爱迪生语,《西方美学家论美和美感》,商务印书馆1980年版,第96页。
③ 立普斯:《论移情作用》,《古典文艺理论译丛》第八册,人民文学出版社1964年版,第43页。
④ 转引自朱光潜:《西方美学史》下卷,商务印书馆1979年版,第628页。
⑤ 《美感》,缪灵珠译,中国社会科学出版社1982年版,第35页。
⑥ 《美感》,缪灵珠译,中国社会科学出版社1982年版,第30页。
⑦ 《十八世纪末—十九世纪初德国哲学》,商务印书馆1975年版,第547页。
⑧ 费尔巴哈语,《十八世纪末—十九世纪初德国哲学》,商务印书馆1975年版,第551页。
⑨ 车尔尼雪夫斯基:《生活和美学》,周扬译,人民文学出版社1959年版,第21页。

确证","对我说来任何一个对象的意义(它只是对那个与它相适应的感觉说来才有意义)都以我的感觉所能感知的程度为限。"因此,"对于不辨音律的耳朵说来","音乐对它说来不是对象","最美的音乐也毫无意义"①。20世纪80年代以来,人们根据马克思的《手稿》,提出美在"人化自然""美是人的本质力量的对象化"一说,并被纳入美学教科书中,风行一时,曾为一些学者所信守②。平心而论,这种观点自有一定的合理之处。当"自然"被"人化"、"客体"被"主体"化,对象成为"人的本质力量的对象化",主客体之间就处于高度同一、契合状态,产生快感而将对象视为"美"是自然的结果。易言之,"美是人的本质力量的对象化"的合理之处,在于从乐感的根源上揭示了美的主客合一的统一性。

4. 对象适合主体个性而美

对象的"适性"之美还意味着如果某种客观对象适合审美主体由后天的文化习俗形成的不同个性,与审美个体的兴趣爱好处于某种契合状态,也会唤起审美主体的莫大乐感,从而被这个审美主体认可为美。南朝刘勰指出:"慷慨者逆声而击节,酝籍者见密而高蹈,浮慧者观绮而跃心,爱奇者闻诡而惊听。"③英国现代诗人艾略特分析不同积累、趣味的读者会从同一部文学作品中得到不同的享受:"头脑简单的人可以看到情节,较有思想的人可以看到性格和冲突,文学知识较丰富的人可以看到词语和表达方法,对音乐较敏感的人可以看到节奏,那些具有更高理解力和敏感的人则可以发现某种逐渐揭示出来的意义。"④在这里,"我们看到不同种类的具有感觉能力的人都各有各的美的概念,每一种类的人对于他们自己的那种美都特别易受感动。"⑤不仅如此,在杜夫海纳看来,正由于"许多事物都可能有某一侧面适合于审美态度",就是说事物可能有某一侧面适合不同的审美主体在某一时间、某一状态下的心境需求,产生愉快的美感反应和审美判断,所以"美的概念是极富弹性的"⑥。尽管美感反应和判断的真实性最后须接受由物种属性决定的普遍有效的审美标准的检验,但对象因适合主体个性而被乐感认作美是原初审美经验的不争事实,美的概念极富"弹性"和差异性也是不可一概否定的普遍心理现象。因

① 均见马克思:《1844年经济学—哲学手稿》,刘丕坤译,人民出版社1979年版,第79页。
② 如2011年出版的季水河的《美学理论纲要》仍坚持"美是人的本质力量丰富性的多样化显现",湖南人民出版社2011年版,第50页。
③ 刘勰:《文心雕龙·知音》。
④ 艾略特:《诗的用途》,转引自毛崇杰:《存在主义美学与现代派艺术》,社会科学文献出版社1988年版,第192页。
⑤ 爱迪生语,《西方美学家论美和美感》,商务印书馆1980年版,第96页。
⑥ 杜夫海纳:《美学与哲学》,孙非译,中国社会科学出版社1985年版,第10页。

此,对象适合主体个性而美这种现象,就必须给予适度的正视和承认。

5. 对象符合主观目的、对人有用而美

客观对象适合主体的物种本性和习俗个性而美,还衍生、意味着符合主观目的、对人有用而美。审美主体从物种本性和习俗个性出发产生某种功用目的,客观对象如果符合主体的某种目的,具有主体需要的某种功用,就会与审美主体处于一种契合状态,从而产生乐感,被主体视为美的事物。中国古代,先秦墨子从维护下层百姓的利益出发,强调利民的有用之美,反对"无用"甚至伤害民用的雕饰之美。韩非子站在维护君主利益的立场崇尚"公利"之美,提出"好质而恶饰""处其实不处其华"的主张①。北齐刘昼论述美在"适用":"物有美恶,施用有宜,美不常珍,恶不终弃。紫貂白狐,制以为裘,郁若庆云,皎如荆玉,此毳(鸟兽细毛)衣之美也;麇菅(茅)苍蒯(茅),编以蓑笠,叶微疏累,黯若朽穰,此卉服之恶也。裘蓑虽异,被服实同;美恶虽殊,适用则均。今处绣户洞房,则蓑不如裘;被雪沐雨,则裘不及蓑。以此观之,适才所施,随时成务,各有宜也。"②"规者,所以法圆,裁局(曲)则乖;矩者,所以象方,制镜必背;轮者,所以辗地,入水则溺;舟者,所以涉川,施陆必踬。何者?方圆殊形,舟车异用也。虽形殊而用异,而适用则均。"③在古希腊,苏格拉底曾考虑过,人们感到对象为"美"的原因之一是对人"有用"。苏联美学史家阿斯木斯在评价这一观点时说:"美不能离开目的性","不能离开事物对实现人愿望它要达到的目的的适宜性"④。苏格拉底的弟子色诺芬在《回忆苏格拉底》中发挥了类似思想:"一切事物,对它们所适合的东西来说,都是既美而又好的,而对于它们所不适合的东西,则是既丑而又不好。"⑤古罗马时期奥古斯丁早年写有《论美与适当》,遗憾的是后来散失了。不过在保留至今的《忏悔录》中,他明确提出过"美在适宜",这个"适宜"或"适当",指"鞋子适合于双足"之类的有用、合目的⑥。尼采也认同:"美属于有用、有益提高生命等生物学价值的一般范畴。"⑦值得注意的是康德提出的"合目的为美"的思想:"规定一个对象为美时的这种关系……是和快感结合着的……除掉在一个对象的表象里的主观的合目的性而无任何目的以外,没有别的了。"⑧

① 《韩非子·解老》。
② 《刘子·适才》。
③ 《刘子·文武》。
④ 转引自朱光潜:《西方美学史》上卷,商务印书馆1979年版,第37页。
⑤ 色诺芬:《回忆苏格拉底》,吴永泉译,商务印书馆1984年版,第114页。
⑥ 奥古斯丁:《忏悔录》,周士良译,商务印书馆1963年版,第64页。
⑦ 尼采:《悲剧的诞生》,生活·读书·新知三联书店1986年版,第352页。
⑧ 《判断力批判》上卷,宗白华译,商务印书馆1964年版,第59页。

"美是一对象的合目的的形式,在它不具有一个目的的表象而在对象身上被知觉时。"①这句话译得比较晦涩,其实意思是说,美是一个对象的符合引起主体快感目的的完满形式,它本身可能是无意识的矿物植物,没有引起别的生命体快感的目的,但在被审美主体感知时,总是能普遍有效、屡试不爽地引起快感,仿佛有目的似的。正如后来鲍桑葵所指出:"在鉴赏判断中所包含的关系方面,美是一个对象的合目性的形式,只要这个对象能在没有目的观念的情况下知觉到。"②所以康德肯定的美在"合目的"是指对象符合审美主体主观的快感目的。康德所说的美的对象的"无目的"的"合目的"性,又称对象的"完满性":"一客观(事物)的内在(主观)的合目的性,即完满性,却已接近着美的称谓。"③"美在完满"或者叫"完善",是18世纪德国美学家沃尔夫的一个基本观点。沃尔夫说:"美在于一件事物的完善,只要那件事物易于凭它的完善来引起我们的快感。"④因此,"美"在"完善"或"完满",说到底是指客观对象的形式符合主体快感目的的需要。康德所说的主体追求快感的"目的",不同于主体的功用目的,但后人往往化用这个概念,指事物符合审美主体的功用目的而使审美主体觉得愉快、觉得美。

6. 主客体双向交流,创造对象的适性之美

在对象的适性之美中,无论是由物及我,客体具有适合主体物种本性、习俗个性及功用目的的特定属性,还是由我及物,通过"人化自然""人的本质力量的对象化"取得物我合一,总之,客体与主体处于一种适合、默契、协调、和谐状态,这是产生快乐感受而将审美对象称为"美的事物"或"美"的深层心理原因。当代中国美学家曾对"美"的物我统一本质作过不同的归纳和表述。如:朱光潜提出"美是客观与主观的统一"⑤。宗白华提出,美在情景交融、物我共振:"美与美术的源泉是人类最深心灵与他的环境世界接触相感时的波动"⑥,是"主观的生命情调与客观的自然景象"的"交融互渗"⑦。李泽厚提出,美在联系主客体的"实践":"美只有在主观实践与客观现实的交互作用的意义上……才可说是一种主客观的统一。"⑧"不能

① 《判断力批判》上卷,宗白华译,商务印书馆1964年版,第74页。
② 鲍桑葵:《美学史》,商务印书馆1985年版,第343页。
③ 康德:《判断力批判》上卷,宗白华译,商务印书馆1964年版,第210页。
④ 北京大学哲学系美学教研室:《西方美学家论美和美感》,商务印书馆1980年版,第87页。
⑤ 《论美是客观与主观的统一》,《朱光潜美学文集》第三卷,上海文艺出版社1983年版,第43页。
⑥ 宗白华:《介绍两本关于中国画学的书并论中国的绘画》,《艺境》,北京大学出版社1986年版,第81页。
⑦ 宗白华:《中国艺术意境之诞生》,《艺境》,北京大学出版社1986年版,第151页。
⑧ 李泽厚:《美学三题议》,《美学论集》,上海文艺出版社1980年版,第162页。

仅仅从精神、心理或仅仅从物的自然属性来找美的根源,而要从马克思主义的实践观点,从'自然的人化'中来探索美的本质或根源。"①蒋孔阳提出:"美是人的本质力量的对象化。"②周来祥以一方面使自然人化,一方面使人对象化的"实践"为基础,提出"美是和谐"③,其中包括审美对象与审美主体之间关系的和谐。汪济生揭示美"标志"着主客体关系的"协调"④。叶朗强调:"不存在一种实体化的外在于人的'美'"⑤,也"不存在一种实体化的、纯粹主观的'美'"⑥,"美在意象"⑦,"意象"就是心物交融、"情景交融"的主客体合一境界。陈伯海指出:"审美体验……立足于主体情感生命与物象内在生命的沟通,这个沟通的过程经常显现为相互适应的过程,主体要寻求与自己的情感生命相适应的对象,同时也希望对象的形态能更适应于自己的生命需求。"⑧"审美对象"(也就是一般所称的"美"——引者)是"主客双方交流会通的结果,在它身上体现着心物同构的原则"⑨。"由审美对象起于生命体验的意象化观照,必然引出的结论是:美在意象。"⑩所谓"美在天人合一",是指"美的本原";所谓"美在主客观统一",是指"美的生成途径"⑪。这些说法看似有微妙差异,但殊途同归,在主要涵义上,都有主客体契合而生乐感、对象因适合审美主体需要而美的意思。因此,在某种意义上,上述诸种说法都可视为客观对象相对于审美主体而言"适性",进而被认可为"美"的不同表述。而这正是我们应当从上述各家学说中加以过滤、继承的思想精华。西方当代存在论美学认为,美的存在是鲜活生动的现象,不是固定不变的实体,无法得出一个确定的答案,因而不再回答"美是什么",转而专注于"美是怎样"。现象学美学强调美在审美活动中的生成呈现,也有非本质主义倾向,但在对审美对象、经验的分析描述中,也变相涉及对象的审美意义(实即传统所谓的"美")取决于与审美主体的契合关系。如杜夫海纳指出:"审美对象本身就含有它自己的意义,这种意义在我们更深入地与对象进行交流时才能

① 李泽厚:《美学四讲》,《美学三书》,安徽文艺出版社1999年版,第479—480页。
② 蒋孔阳:《美是人的本质力量的对象化》上、下,《文艺理论研究》1987年第5、6期。
③ 周来祥:《论美是和谐》,贵州人民出版社1984年版,第1页;《美学问题论稿》,陕西人民出版社1984年版,第84页。另参其《再论美是和谐》,广西师范大学1996年版;《和谐美学的理论特征》,《文史哲》1997年第1期;《和谐论文艺美学的理论特征和逻辑架构》,《文史哲》2004年第3期。
④ 汪济生:《系统进化论美学观》,北京大学出版社1987年版,第3页。
⑤ 叶朗:《美学原理》,北京大学出版社2009年版,第43页。
⑥ 叶朗:《美学原理》,北京大学出版社2009年版,第52页。
⑦ 叶朗:《美学原理》,北京大学出版社2009年版,第54页。
⑧ 陈伯海:《生命体验与审美超越》,生活·读书·新知三联书店2012年版,第32页。
⑨ 陈伯海:《生命体验与审美超越》,生活·读书·新知三联书店2012年版,第66页。
⑩ 陈伯海:《生命体验与审美超越》,生活·读书·新知三联书店2012年版,第65页。
⑪ 陈伯海:《生命体验与审美超越》,生活·读书·新知三联书店2012年版,第98页。

发现,如同通过友情才能理解他人的存在一样。"①这从另一侧面为我们提供了佐证。

二、客观适性之美:对象适合自身本性而美

客观的适性之美,是指客观对象适合自身的物种本性、生命本性而被审美主体视为美。这里出现的矛盾是,对象符合自身的客观本性要求,未必符合审美主体的本性要求。在这种情况下,对象还能被主体认为是美的吗?对于人类以外的靠本能生活、不能推己及物的其他动物而言,不符合主体要求的对象不可能是美的,而人类则不同,它具有高度发达的智慧②,能够清醒地意识到人类与其他物种的相互依存、共生共荣,尊重其他物种的生命本性更有助于人类自身生命本性的未来发展和长久繁荣,从而破除人类中心主义,不仅懂得按照自己物种本性的需要来进行审美,而且能够认识对象的特性和规律,懂得设身处地、推己及物地按照任何物种的生命本性来从事审美。"自然界的秩序和方法一般都和人的尺度和比例大不相同"③,人类则能够按照"自然界的秩序和方法"而不是"人的尺度和比例"去进行审美活动与劳动创造。关于这一点,马克思曾经说过一段相当深刻的话:"诚然,动物也进行生产。它也为自己构筑巢穴或居所,如蜜蜂、海狸、蚂蚁等所作的那样。但动物只生产它自己或它的幼仔所直接需要的东西;动物生产是片面的,而人的生产是全面的,动物只是在直接肉体需要的支配下生产,而人则甚至摆脱肉体的需要进行生产,并且只有在他摆脱了这种需要时才真正进行生产;动物只生产自己本身,而人则再生产整个自然界;动物的产品直接同它的肉体相联系,而人则自由地与自己的产品相对立。动物只是按照它所属的那个物种的尺度来进行塑造,而人则懂得按照任何物种的尺度来进行生产,并且随时随地都能用内在固有的尺度来衡量对象。"④卡西尔也说过大意相近的话:"不限于只用一种特定的和单一的途径来对待现实,而是能够选用自己的观点从事物的一个方面转到另一个方面,这就是人的本质的特征。"⑤站在不同物种的本性立场去看,"物固有所然,物固有所可,无物不

① 杜夫海纳:《审美经验现象学》,韩树站译,文化艺术出版社1996年版,第264页。
② 关于人区别于其他动物的根本特性是其高度发达的智慧、意识、理性,笔者曾作过专门研究,详参拙著:《人学原理》,商务印书馆2012年版,第31—66页。
③ 博克语,《西方美学家论美和美感》,商务印书馆1980年版,第121页。
④ 马克思:《1844年经济学—哲学手稿》,刘丕坤译,人民出版社1979年版,第50—51页。
⑤ 蒋孔阳主编:《二十世纪西方美学名著选》下,复旦大学出版社1988年版,第24页。

然,无物不可","物无非彼,物无非是"①。万物莫不有自己的适性之美。只要契合、顺应、满足了物种的生命本性,哪怕有违主体的本性需求,人类也会顾大体、识大局,克制自己的不快,从自身发展的长远观点,承认这种客观对象的适性之美。这就是人类比其他动物的高明、杰出之处。因此可以说,对象的客观适性之美,只对人类才存在。

1. 物适其性即美的理论揭示

关于对象适合自身本性而美,庄子作出重大贡献。庄子强调万物要"自适其适",反对"适他之适"。所谓"自适其适"②,前一"适"字指快适;后一"适"字指适合。"自适其适"即自己对适合自己的东西或形态感到快适。"自适其适"的另外表述,庄子叫"任其性命之情""安其性命之情""不失其性命之情"。"情",实际之"实"的意思。"任其性命之情""安其性命之情",是说万物要顺应、放任、适合自己生命本性的实际;"不失其性命之情",是说万物千万不能失去自己的生命本性实际。比如动物,白额的牛,高鼻子的猪,因为畸形,不能用作祭品丢进河里祭祀,世俗之人以为是"不祥"之物,但因此得以保全生命本性,所以在高明的"神人"看来恰恰是"大祥"之美物:"牛之白颡者,与豚之亢鼻者……不可以适河,此巫祝以知之矣,所以为不祥也。此乃神人之所以大祥也。""神人"的观点正代表庄子的看法。又如植物。有毒、无用的"不材之木"不为世人采用,"以不材得以终其天年",所以"不材之木"乃为"大木","无用之用"乃为"大用"。而有用之木因为成材为世人争相砍用,"未终其天年而中道之夭于斧斤",反而是"材之患"。同理,"桂可食,故伐之;漆可用,故割之。人皆知有用之用,而莫知无用之用也"③。人类之美也在于保全自己的生命本性。庄子赞美的"神人""真人""至人",不仅"支离其形"——形体上残缺畸形、支离破碎,而且"支离其德"——道德上残缺不全、远离仁义。为什么呢? 因为"支离其形者,犹足以养其身、终其天年,又况支离其德者乎"?④ 意即形体残缺的人尚可保身全命,何况道德方面有缺陷的人呢? 就因为道德方面的严重缺陷为社会抛弃,更能够保全自己的生命本性。西晋的郭象通过对《庄子》的注解进一步发展了物适其性即美的思想:"物任其性,事称其能,各当其分,逍遥一也。"⑤"虽所美不同,

① 均见《庄子·齐物论》。
② 《庄子·骈拇》。
③ 《庄子·人间世》。
④ 《庄子·人间世》。
⑤ 郭象:《庄子·逍遥游注》。

而同有所美；各美其所美,则万物一美也。"①这后一段话包含着很大的玄机。其意是说,诸物各有自己不同的美,因为物性不同；万物又都有共同的美,这就是自适其性之美。在西方美学中,对象的客观适性之美,被视为客观的合目的之美,也就是客体适合自我本性、目的、效用而被审美主体视为美。18世纪英国的荷迦兹提出美的"适宜"根由："物体的大小和各部分的比例是由适宜与妥当所左右的,就是这种适宜规定了椅子、桌子、所有的器皿与家具的大小和比例,就是这种适宜决定了支持很大重量的柱子、拱门等等的尺寸,规定了建筑学中的一切体系,甚至门窗的大小。""当一只船航行得顺利时,水手们常称它为一个美人；这两种概念是有这样的联系的。"因为它符合船的设计目的或用途。动物身体各部分的美也与适合其本性、目的、用途有关。"赛马的马的周身上下的尺寸,都最适宜于跑得快,因而也获得了美的一贯的特点。""人体各部分的一般尺寸,是适合于它们所具有的用途的。躯干因为它们的容量最大,所以最宽阔；大腿比小腿粗,因为它要带动小腿和脚,而小腿只需带动脚就可以了。诸如此类,都是如此。"②后来歌德明确揭示事物的美在于"符合自身的目的"。他说：美源于"事物的各部分肢体构造都符合它的自然定性,也就是说,符合它自身的目的"。"例如达到结婚年龄的姑娘,她的自然定性是孕育孩子和给孩子哺乳,如果骨盆不够大,胸脯不够丰满,她就不会显得美。但是骨盆太宽大,胸脯太丰满,也还是不美,因为超过了符合目的的要求。"他还举例说："为什么我们可以把我们在路上看到的某些马看作美的呢？还不是因为体格构造符合目的吗？"③

2. 适性之美具有多样性

物适其性、合其目的即"美",于是,美呈现出多样性,天下没有统一的美。道理很简单：天下万物的物种属性不一样,因而,适合、顺应万物属性的美的形态也就不一样。不同物种生命体的生理结构不同,适合其生理结构阈值的乐感对象不同,外物的美也就呈现出因物种而异的状况。比如人类、麋鹿、蝍蛆、鸱鸦对于味觉美的认可就各不相同。庄子指出："民食刍豢,麋鹿食荐,蝍蛆甘带,鸱鸦耆鼠,四者孰知正味？"④庄子以反诘的方式说明：美味因物性而异,天下各种动物公认的美味

① 郭象：《庄子·德充符注》。
② 译文采《西方美学家论美和美感》,商务印书馆1980年版,第102页。另参荷加斯：《美的分析》,扬尘寅译,人民美术出版社1984年版,第23—24页。
③ 《歌德谈话录》,朱光潜译,人民文学出版社1978年版,第133页。
④ 《庄子·齐物论》。

("正味")是没有的。庄子还以寓言的方式举例说:"咸池九韶之乐,张之洞庭之野,鸟闻之而飞,兽闻之而走,鱼闻之而下入,人卒闻之,相与还而观之。鱼处水而生,人处水而死。彼必相与异,其好恶故异也。"①人类喜欢的音乐,其他动物未必喜欢;而其他动物喜欢的物体,可能成为人类的杀手。不同动物有不同的物种属性,所以他们喜好、厌恶的美丑也就不同。刘昼进一步补充庄子的这个思想说:"飞鼲(鼠也)甘烟(烟火),走貊美铁,鸱鸡嗜蛇,人好刍豢。鸟兽与人受性既殊,形质亦异,所居隔绝,嗜好不同,未足怪也。"②不同的物种有不同的嗜好、不同的美,它们形态不同,但没有高低之分,应予同样对待。庄子特别强调:"彼至正者,不失其性命之情。故合者不为骈,而枝者不为跂,长者不为有余,短者不为不足。是故凫胫虽短,续之则忧;鹤胫虽长,断之则悲。故性长非所断,性短非所续,无所去忧也。"③只要符合"性命之情",趾头合在一起不是"骈",分开也不是"跂";腿长得再长不为"有余",长得再短也不为"不足"。野鸭的腿虽然比起鹤腿来嫌短,但符合野鸭的天性,延长反而坏事;站在野鸭的立场看鹤腿虽嫌太长,但符合鹤的天性需要,如果砍短,反会落得可悲的后果。同样,过度的财货功利、道德名誉并不符合人性需要,为追求名利丧了自家性命,同样是不知"自适其适"而"役人之役,适人之适"的愚蠢行为④:"伯夷死名于首阳之下,盗跖死利于东陵之上。二人者所死不同,其于残生伤性均也……彼所殉仁义也,则俗谓之君子,其所殉货财也,则俗谓之小人,其殉一也……夫适人之适而不自适其适,虽盗跖与伯夷,是同为淫僻也。"⑤在承认、肯定适性之美多样性的基础上,庄子以黄帝在洞庭之野演奏的"至乐"《咸池》为例,提出了不求一律、"不主故常"的通达主张,所谓"在谷满谷,在坑满坑","能短能长,能柔能刚","止之于有穷,流之于无止","行流散徙,不主常声",因为它们都是"载道""适性"的表现⑥。

郭象借助《庄子注》进一步阐释、发展了庄子适性之美"不主故常"的思想。《逍遥游注》举大鹏、小鸟为例,说明"小大虽殊",如果"适性则一",那么"逍遥一也"的道理:"夫大鸟一去半岁,至天池而息;小鸟一飞半朝,抢榆枋而止。此比所能则有间矣,其于适性则一也。""夫质小者,所资不待大;则质大者,所用不得小矣。故理

① 《庄子·至乐》。
② 《刘子·殊好》,傅亚庶:《刘子集释》1974年版。
③ 《庄子·骈拇》。"至正",原文为"正正",据曹础基《庄子浅注》(中华书局1982年版)改。
④ 《庄子·大宗师》。
⑤ 《庄子·骈拇》。
⑥ 《庄子·天运》。

有至分,物有定极,各足称事,其济一也。""夫小大虽殊,而放于自得之物……岂容胜负于其间哉?"《齐物论注》举太山、秋毫为例,重申"性足为美"的道理:"夫以形相对,则太山大于秋毫也。若各据其性分,物冥其极,则形大未为有余,形小不为不足。苟各足于其性,则秋毫不独小其小,而太山不独大其大矣。若以性足为大,则天下之足未有过于秋毫也;若性足者非大,则太山亦可称小矣。故曰:天下莫大于秋毫之末而太山为小,太山为小则天下无大矣,秋毫为大则天下无小也。"从"各足于其性"的角度看,"秋毫"不显得"小","太山"也不显得"大",都具有同样的"自得"之美。不同的物种有不同的属性、不同的美,同一物种的不同个体也有不同的天性、能力,不同的美。人的寿夭、生死、穷达、贵贱、智愚各有不同,只要顺应、实现了各自的天性,将各自的能力都发挥出来了,那么,夭不必羡寿,死不必羡生,穷不必羡达,贱不必羡贵,愚不必羡智;反之,寿不必自贵于夭,生不必自矜于死,达不必自夸于穷,贵不必自鸣于贱,智不必自高于愚。"苟足于天然,而安其性命,故虽天地未足为寿,而与我并生,万物未足为异,而与我同得。""性各有分,故知(通智)者守知以待终,而愚者抱愚以至死,岂有能中易其性者?""凡得真性,用其自为者,虽复皂隶,犹不顾毁誉,而自安其业。"①《德充符注》云:"苟知性命之固当,则虽死生穷达,千变万化,淡然自若,而和理在身矣。"《外物注》云:"性之所能,不得不为;性所不能,不得强为。"《养生主注》云:"天性所受,各有本分,不可逃,亦不可加。"郭象的论述已相当丰富,后来刘昼又进一步加以补充:"以燕雀之羽,而慕冲天之迅,犬羊之蹄,而觊追日之步,势不能及,亦可知也。""故智小不可以谋大,狭德不可以处广。以小谋大必危,以狭处广必败……德小而任大,谓之滥也;德大而任小,谓之降也。""器有宽隘,量有巨细,材有大小,则任有轻重,所处之分,未可乘也。是以万硕之鼎,不可满以盂水;一钧之钟,不可容于泉流;十围之木,不可盖以茅茨;榛棘之柱,不可负于广厦。即小非大之量,大非小之器,重非轻之任,轻非重之制也。以大量小,必有枉分之失;以小容大,则致倾溢之患;以重处轻,必有伤折之过;以轻载重,则致压覆之害。"②

美产生于物适己性。不同的物种有不同的物种属性,不同的生命体也有不同的个性。适彼之性的美,未必适己之性。应当站在自我物种本性和个性的角度,追求"自适其适"的美,而不要这山看得那山高,羡慕、追求"适他之适"的美,那样不仅

① 《庄子·齐物论注》。
② 《刘子·均任》。

劳而无功,而且是对自我的异化和丑化。"适性为美"告诫人们应当安于品味和享受自我本性实现所拥有的美,而不要不自量力地追求不合自己本性和能力的他物的美。安于自己的本性和本分,物尽其能,人尽其性,去除非分之想,做自己力所能及的事,不仅是最大的美,也是最明智的生活态度。同时,适性之美的多样性也给"随物赋形""姿态横生"的艺术美创造提供了思想依据。如李德裕《文章论》指出:"辞高者""言妙而适情,不取于音韵,意尽而止,成篇不拘于只耦。"苏轼《文说》自述:"吾文如万斛泉源,不择地而出,在平地滔滔汩汩,虽一日千里无难;及其与山石曲折,随物赋形而不可知也。所可知者,常行于所当行,常止于不可不止,如是而已也。其他虽吾亦不能知也。"在《答谢民师书》中称道谢民师"所示书教及诗赋杂文""大略如行云流水,初无定质,但常行于所当行,常止于所不可不止,文理自然,姿态横生"。范温《潜溪诗眼》云:"文章论当理与不当理耳。苟当于理,则绮丽风花于入妙,苟不当理,则一切皆为长语。"如此等等。适性之美姿态横生,不主故常,不求一律,是中国古代美学对世界美学的重要贡献。

3. 破除人类中心论,走向生态美学

既然物物自有其美,美美不同而均有其存在理由,这就要求我们站在万物平等的立场上,树立生态主义视野,承认并尊重每一个物种的适性之美的存在权利,达到物物有美、美美与共的生态美学境界。这里出现一个悖论。一方面,由于人类有高度发达的意识机能,能够深刻认识到人类与大自然相反相成、共生共荣的关系,承认万物的存在权利,懂得按照对象的审美尺度来进行审美和创造,而不把自己的审美尺度强加在对象万物身上,另一方面,人类高度发达的意识机能又使其产生君临天下、凌驾于万物之上的高贵感[1],从而不可控制地产生人类中心主义的思维方式,用人类自身的审美尺度去取代万物的审美尺度。人类文明的历史是以人类对自身在宇宙万物中的主宰地位的确认、对包括动植物在内的自然物加以利用为文化背景的。受此影响,传统美学形成了人类中心主义的立场,一厢情愿地认为美是人类垄断的专利,审美是人类才有的能力;自然界的无机物、有机物乃至植物、动物都没有自己独立的美,它们的美只为人的审美感受和欣赏而存在,离开人就无所谓美。"在美之中,人把自己树为完美的尺度。""没有什么是美的,只有人是美的:在这一简单的真理之上建立了全部美学,它是美学的第一真理。"[2]于是人类常常想

[1] 详参拙著:《人学原理》"人的高贵特性:'天地之性人为贵'"节,商务印书馆2012年版,第64—66页。
[2] 均见尼采:《悲剧的诞生》,周国平译,生活·读书·新知三联书店1986年版,第321—322页。

当然地用人类认可的美对待其他动物。早在两千多年前,庄子就曾以寓言的方式讽刺人类的愚蠢:"昔者海鸟止于鲁郊,鲁侯御而觞之于庙,奏九韶以为乐,具太牢以为膳,鸟乃眩视忧悲,不敢食一脔,不敢饮一杯,三日而死。此以己养养鸟也,非以鸟养养鸟也。"①鲁侯不懂得海鸟的审美尺度,不明白最适合人类本性的美居、美食、美乐未必是适合海鸟本性的美居、美食、美乐,以人类的审美尺度供养海鸟,尽管对海鸟奉若神明,最后还是避免不了海鸟"眩视忧悲,三日而死"的结果。或者以人的审美好恶为至高无上的标准,认为"比起人来,最美的猴子也还是丑的"②,以适合人类本性、为人类所喜好的美去取代其他物种的美。更有甚者,如果从人类的眼光发觉自然物不美,就自以为是地用人类的审美标准加以无情扼杀与改造,从而导致了现代工业文明、科技文明对自然的滥砍滥伐和生态危机。今天,人类面对已经殃及自身生存的生态危机,提出"可持续发展"的"科学发展观"和"生态文明观",破除人类中心主义的"生态美学"也提到议事日程上来③。其实,倘若去除人类的过分自大和异化了的"美为人而存在"的传统教条,回到实事求是的逻辑和常识中去,我们就不能不承认:既然"美"被人类用来指称一种"乐感对象",那么,具有感觉功能的其他动物也有自己的"乐感对象",这样,"美"就不能只是人类的专利,"审美"也不再是人类仅有的能力。万物中的生命主体具有感觉功能,对契合自身本性的乐感对象能够加以感受。而矿物、植物等物种没有感觉功能,对自身的适性之美无法自觉感知,人类则能够凭借高度发达的意识区分自己物种的审美尺度和对象物种的审美尺度,承认并感知矿物、植物对象的适性之美,并按照对象的审美尺度来从事审美创造活动。在这一点上,其他动物无法做到。因为它们的大脑缺乏高度发达的意识机能,不能设身处地地站在这些物种本性的立场,对它们自适其性的美加以认可和感知。而这正是人类高于其他动物的地方。物物自适己性,物物均有其美;万物美美与共、和谐共存,就是符合人类长远利益、有益于人类审美主体的生命存在的大美。在当今生态文明的视野下我们所建构的美学,就应当是坚持万物平等、捍卫人类大美、承认美美与共的生态美学。它要求以不同的物种本性为审美考量的立足点,破除传统美学人类中心主义的价值立场和思维模式。

① 《庄子·至乐》。
② 赫拉克利特语,转引自朱光潜:《西方美学史》上卷,商务印书馆1979年版,第35页。
③ 曾繁仁先生在《生态美学导论》(商务印书馆2010年版)中对此作了筚路蓝缕的丰富论析,值得详参。

4. 呼唤自然为美的生命美学

事物顺应天性的过程是一个自然而然的过程。物适其性为美,易言之即物以自然为美,所以主张适性为美的庄子又强调"自然"之美。这种自然美学观不断为后世中国美学所继承和强调,所谓"清水出芙蓉,天然去雕饰";"风行水上,自然风流"。其中尤以清人龚自珍的论说为代表。龚自珍目睹江浙售梅者普遍按文人画士"以曲为美""以欹为美""以疏为美"的人为趣味"绳梅""育梅",将梅花的自然天性戕害殆尽,大声疾呼这些失去自然本性的盆景都是"病梅",于是,"购三百盆,皆病者,无一完者。既泣之三日,乃誓疗之,纵之顺之。毁其盆,悉埋于地,解其棕缚;以五年为期,必复之全之"①。在龚自珍看来,真正美的梅应是按天性自然生长、自然天性得到"完整"保存和体现的梅。在西方美学中,客观的合目的即是自然。万物合自身目的为美,也就是以自然为美,反自然为丑。歌德说:"要点在于种(血缘)要纯,没有遭到人工的摧残,一匹割掉鬃或尾的马,一条剪掉耳尖的猎狗,一棵砍掉的大枝、其余枝杈剪成圆顶形的树,特别是一位身体从小就被紧束胸腹的内衣所歪曲和摧残的少妇,都是使鉴赏力很好的人一看到就要作呕的,只有在庸俗的人那一套美的教条里才有地位。"②歌德盛赞橡树不拘一格、郁郁葱葱的美,也是出于自然的考虑。在合规则的美与不合规则的美之间,康德更崇尚后者,因为不合规则的美往往是符合事物自然本性的美:"一切僵硬的和规则性(接近数学的合规则性)本身就含有那违反趣味的成分;它不能给予观照它时持久的乐趣……与此相反的是,那能使想象力自在地和有目的地活动的东西,它对我们是时时新颖的,人们不会疲于欣赏它。""野生的、在现象上看是不规则的美","对于看饱了合规则性的美的人,以其变化而引起愉快感"。"那富于多样性到了奢豪程度的大自然,它不服从于任何人为的规则,却能对他的鉴赏不断地提供粮食。——甚至于我们不能纳入进任何音乐规则的鸟鸣,好像含有更多的自由,并因此比起人类的歌声来是更加有趣,而歌声是按照音乐艺术的一切规则来演唱的。因为这后者,如果多次并长时间重复着,早就会令人深深厌倦。"③因此,"在娱乐园里,室内装饰里,一些有趣味的家具里,等等,强制的合规则性便尽可能地避免掉"④。

万物自然地顺应自己的本性生长化育,因而客观的适性之美又是对物种生命

① 《病梅馆记》,《龚自珍全集》,上海古籍出版社1975年版,第186页。
② 《歌德谈话录》,朱光潜译,人民文学出版社1978年版,第134页。
③ 康德:《判断力批判》,宗白华译,商务印书馆1964年版,第81—82页。
④ 康德:《判断力批判》,宗白华译,商务印书馆1964年版,第81页。

追求的肯定。封孝伦指出:"既然美的对象必须是使我们产生愉悦感的对象,那么它就一定是能够满足生命需要的对象。"①作者在这里所说的"生命需要"是指审美主体的生命需要,而这句话同样也可以用来说明审美对象适合自身的生命需要即美。对于人类来说,她尤其能有见识、有心胸认同这一点。"天地之大德曰生。"②悠悠万事,生命为大。美无疑是肯定生命,而不是扼杀生命的。在这个意义上,适性之美是一种生命之美。生命的存活,又叫"生活"。车尔尼雪夫斯基指出:"美在生活。""任何事物,凡是我们在那里面看得见依照我们的理解应当如此的生活,那就是美的;任何东西,凡是显示出生活或使我们想起生活的,那就是美的。"③"对于人,什么是最可爱的呢?生活;因为我们的一切快乐、我们的一切幸福、我们的一切希望,只与生活关连;对于生物来说,畏惧死亡、厌恶僵死的一切、厌恶伤生的一切乃是自然而然的事情。所以,凡是我们发现具有生的意味的一切,特别是我们看见具有生的现象的一切,总使我们欢欣鼓舞,导我们于欣然充满无私快感的心境,这就是所谓美的享受。"④不仅人类喜爱生命之美,其他生物也追求生命之美,乃至无机的自然万物也有自己的生命之美。人类不仅能为自己物种的生命之美欢欣鼓舞,还能以"无私快感的心境"为其他生物乃至无机的自然万物充满生机的生命之美感到欢欣鼓舞。美就是生机勃勃的事物。中国古代美学喋喋不休强调的"元气大化""气韵生动",西方美学所强调的"给自然灌注生气",都揭示了这个美的真谛。反之,没有生机、失去生命则是"丑"的同义语。罗丹说:"在实际事物的规律中,所谓'丑',是毁形的,不健康的,令人想起疾病、衰弱和痛苦的,是与正常、健康和力量的象征与条件相反的——驼背是'丑'的,跛脚是'丑'的,褴褛的贫困是'丑'的。"⑤可见,物适其性为美是一种生命本性得到自然伸张、为生命的存活欢欣鼓舞的生命美学。它坚持美源于对生命追求的满足和实现,承认每一个物种生命之美的存在权利,最终汇入物物有美、美美与共的生态美学洪流之中。

① 封孝伦:《人类生命系统中的美学》,安徽教育出版社1999年版,第156页。
② 《易经·系辞下》。
③ 《生活与美学》,周扬译,人民文学出版社1959年版,第6页。
④ 车尔尼雪夫斯基:《美学论文选》,缪灵珠译,人民文学出版社1957年版,第54页。
⑤ 《罗丹艺术论》,沈琪译,人民美术出版社1978年版,第23页。

第七章
"美"的规律：有价值的乐感法则

本章提要：对人而言，美是一种有价值的普遍使人愉快的对象。这种对象呈现出稳定的客观性质。构成这种性质的法则就是"美的规律"。"美的规律"实际上乃是有价值的普遍令人愉快的法则。"美的规律"体现为形式美规律与内涵美规律。形式美的构成规律是"单一纯粹""整齐一律""对称比例""错综对比""和谐节奏"，内涵美的构成规律主要是"立象尽意"和"灌注生气"。对于排除一切生理缺陷和心理怪癖的审美主体而言，任何事物只要符合上述规律，就被视为美。探讨"美的规律"，对于指导人们从事积极的审美创造和健康的审美活动具有不可或缺的指导意义。

美所以成其为美，必有其普适的方法、规律。"美的规律"是传统的美本质研究的一个经典话题。然而在今天探讨"美的规律"，似乎有些吃力不讨好。因为"去本质化"是中国当代美学的一种潮流。它否认美有统一的性质，因而也就否认了普遍有效的"美的规律"，由此导致的尴尬结果，是使得美的创造和欣赏变得无规律可循，造成美丑不分、甚至颠倒。事实上，在应用美学设计中，在艺术美的训练、创造和批评实践中，美的规律是客观存在的。因此，比较明智、稳妥的态度，是用一种建设性的态度去重新对待"美的规律"的研究。

美是指称有价值的乐感对象的符号。这种乐感对象由于契合主体本性，对主体有价值，因而具有普遍有效性。这些对象呈现出稳定的客观性质。李泽厚指出："美作为审美对象，确乎离不开人的主观的意识状态。但是，问题在于，光有主体的这些意识条件，没有对象所必须具有的客观性质行不行？……为什么有的东西能成为审美对象，而有的就不能？我们欣赏自然的美，为什么要去桂林？为什么都喜欢欣赏黄山的迎客松，画家都抢着去画它？……这就是因为这些事物本身有某种

客观的审美性质或素质。"①构成对象的这种普遍、稳定的客观性质的法则,就是"美的规律"。对于生理没有缺陷、心理没有怪癖的审美主体而言,任何事物只要按这种"美的规律"创造出来,就是审美对象;只要符合这种"美的规律",就被视为美。博克说:"美那么动人,不能不有一种明确的性质……美大半是物体的一种性质,通过感官的中介,在人心上……起作用。所以我们应该仔细地研究在我们经验中发见为美的那些可用感官察觉的性质,或是引起爱以及相应情感的那些事物究竟是如何安排的。"②格罗塞认为:人类"是有对于美感普遍有效的条件,因此也有关于艺术创作普遍有效的法则"③。吕澂概括立普斯的学说,指出"美学之本务",即"分析确定由美的物象引起美感之性质,又发见物象所以能引起美感之必备条件作用之法则",艺术家所做的工作,就是"以生起美感为目的",创造"引起美感之条件",所以美学是一种"规范学"④。研究美的"规范"或者说"规律",是美学的根本任务之一。"美的规律"是什么呢?说到底乃是构成对象的使主体普遍愉快的性质的规律。对人而言,"美的规律"即有价值的普遍令人愉快的对象性质的构成法则。关于"美的规律",我们要重申马克思的一段名言:"动物只是按照它所属的那个物种的尺度和需要来进行塑造,而人则懂得按照任何物种的尺度来进行生产,并且随时随地都能用内在固有的尺度来衡量对象;所以,人也按照美的规律来塑造物体。"⑤那么,人类按照自身尺度和其他物种尺度创造美的"规律"究竟是怎样的呢?这个问题异常复杂,这里试作初步总结。在笔者看来,"美的规律"不宜一概而论,形式美规律与内涵美规律各有不同。形式美的构成规律主要是"单一纯粹""整齐一律""对称比例""错综对比""和谐节奏",内涵美的构成规律主要是"立象尽意"和"灌注生气"。

一、形式美的构成规律

格罗塞在研究原始艺术和文明艺术异同时指出:"不但澳洲人和埃斯基摩人所用的节奏、对称、对比、最高点以及调和等基本的大原理和雅典人和佛罗伦斯人所用的完全相同,而且我们已经一再断言——特别是关于人体装饰——便是细节上

① 李泽厚:《美学四讲》,《美学三书》,安徽文艺出版社 1999 年版,第 472 页。
② 北京大学哲学系美学教研室编:《西方美学家论美和美感》,商务印书馆 1980 年版,第 121 页。
③ 格罗塞:《艺术的起源》,蔡慕晖译,商务印书馆 1984 年版,第 235 页。
④ 吕澂:《美学概论》,商务印书馆 1923 年版,第 2 页。
⑤ 马克思:《1844 年经济学—哲学手稿》,刘丕坤译,人民出版社 1979 年版,第 50—51 页。

通常以为随意决定的,也都属于离文明最远的民族所共通的美的要素。这种事实在美学上当然不是没有意义的。"①阿恩海姆为代表的格式塔美学提出,由于物我对应,主客契合,因而,人面对客观事物形式的对称、比例、均衡、节奏、韵律、秩序、和谐等因素会产生愉快的美感。作为产生人们普遍认可的共同美的构成规律,其深层原因是适合人的物种属性的先天共同"需要"(needs),所以在一般的或大多数的情况下是美的。当然,影响人们审美感受和判断的原因还有人们后天产生的个性化的"想要"(wants),它会给因为契合共同"需要"产生的普遍的共同美规律带来变异。比如"整齐、统一或对称,只有能形成合乎目的性的观念时才能使人喜欢"②,在一般情况下,它们因为符合人的共同的物种天性"需要"而被普遍认可为美,不整齐、不统一或不对称被普遍视为丑,但是,当人们后天习得的各个不同的"想要"出现时,结果就会出现差异性的变化。用李政道的话说就是:"对称的世界是美妙的,而世界的丰富多彩又常在于它不那么对称。有时,对称性的某种破坏,哪怕是微小的破坏,也会带来某种美妙的效果。"而"完全对称的画面,呆板而缺少生气,与充满活力的自然景观毫无共同之处,根本无美可言。"③这里探讨的美的规律,是排除人们后天习得的不同"想要",基于契合人性先天赋有的共同"需要"产生的共同美规律。

那么,按照什么规律或法则创造出契合人性共同需要、普遍令人愉快的五官对象的形式美呢?

1. 单一纯粹

"单纯"是形式元素的基本单位构成美的规律。所谓"单纯",是指物体形式元素毫无杂质的单一、纯粹。这种单一、纯粹的形式元素由于契合人们的感官天性普遍使人愉悦而无害。哈奇生指出:"事实显得很明白:有些事物立刻引起美的快感,我们具有适于感觉到这种美的快感的感官。"④这些"事物"包括单纯的形式元素。比如大海的蔚蓝、油菜花的金黄、轿车光洁的漆面、苹果手机的纯白、天籁般的歌喉、琴弦上的乐音、山泉及生鱼片的本味、茉莉花的芳馨,仅仅凭其色彩、声音、滋味、气味的单纯就令人感动。普洛丁指出:美并不一定取决于对称比例,单纯的东西如太阳的光或乐调中每一个音虽然没有对称的关系,仍然使人觉得美。⑤托马

① 格罗塞:《艺术的起源》,蔡慕晖译,商务印书馆1984年版,第235页。
② 荷加斯:《美的分析》,杨成寅译,人民美术出版社1984年版,第30页。
③ 李政道:《艺术和科学》,《文艺研究》1998年第2期,第89页。
④ 北京大学哲学系美学教研室编:《西方美学家论美和美感》,商务印书馆1980年版,第99页。
⑤ 转引自朱光潜:《西方美学史》上卷,商务印书馆1979年版,第117页。

斯·阿奎那指出:"美有三个要素……第三是鲜明,所以鲜明的颜色是公认为美的。"①哈奇生指出:"就音乐来说,一个优美的乐曲所产生的快感远超过任何一个单音所产生的快感,尽管那个单音也很和婉、完满和洋溢。"②哈奇生虽然更偏爱音乐形式元素的关系美,但也承认"单音"的美。文克尔曼向往"高贵的单纯",认为这种美"就像从清泉里汲出来的最纯洁的水,愈没有味道就愈好,因为它不掺杂质"③。康德说:"一切单纯的颜色,在它们的纯粹的范围内,被视为美。""一种单纯的颜色,譬如一块草地的绿色、一个单纯的音调,譬如一种提琴的音,被大多数人认为它们是美的……人们仍将同时注意到,颜色和音调的感觉只在下述限度内才能够正当地称为美,即二者是纯粹的。这已经是一个涉及形式的规定。"④黑格尔在论及"美作为感性材料的抽象统一"规则时指出,"抽象统一"的涵义之一"不关形式和形状,只关单就它本身看的感性材料"。"这里的统一是某种感性材料所表现的本身完全不含差异面的协调一致。这是单纯的感性材料所具有的唯一的统一。就这个关系来说,材料在形状、颜色、声音等方面的抽象的纯粹在这一阶段就成为本质的东西。例如画得笔直的线,毫无差异地一直延长,始终不偏不倚,平滑的面以及类似的东西由于它们坚持某一定性,始终一致,而使人感到满足。天空的纯蓝、空气的透明、平静如镜的湖以及平滑的海面也因同样的缘故而使人愉快。声音的纯粹也是如此。人的口音如果很纯,但就它作为一种纯粹的声音来说,也就产生无限动人的力量。""纯粹是原色的未经混合的颜色,例如纯粹的红色或纯粹的蓝色,也产生同样的效果。"⑤马克思曾经断言:"金银的审美属性,很明显地就是指的金银作为自然矿物的'天然的光芒'色彩。"⑥阿恩海姆指出:"绘画中的色彩好像是吸引眼睛的诱饵,正如诗歌中的韵文的美是为了悦耳动听一样。"⑦汪济生说:"在正常状态下,人眼都较喜爱明亮的光线、鲜艳的色彩,而不太喜欢阴暗、晦涩的光线色彩。"⑧"任何单纯音,总是乐音,总给人悦耳的感觉。"⑨这种"单纯音"是"处在两个

① 北京大学哲学系美学教研室编:《西方美学家论美和美感》,商务印书馆1980年版,第65页。
② 北京大学哲学系美学教研室编:《西方美学家论美和美感》,商务印书馆1980年版,第99页。
③ 转引自朱光潜:《西方美学史》上卷,商务印书馆1979年版,第305页。
④ 均见康德:《判断力批判》上卷,宗白华译,商务印书馆1964年版,第62页。
⑤ 黑格尔:《美学》第一卷,朱光潜译,商务印书馆1979年版,第182—183页。
⑥ 参马克思:《政治经济学批判》,《马克思恩格斯全集》第13卷,人民出版社1972年版,第144页。
⑦ 鲁道夫·阿恩海姆:《色彩论》,常又明译,云南人民出版社1980年版,第5页。
⑧ 《系统进化论美学观》,北京大学出版社1987年版,第173页。
⑨ 《系统进化论美学观》,北京大学出版社1987年版,第226页。

极端之间的中间地域"的"较适宜的声波"①,既不太强,也不太弱;既不太尖,也不太低;温润动听,比如播音员、歌唱家的音色。

2. 整齐一律

"整齐一律"是处于相互关系中不同单位形式元素构成美的基本规律。这是一个相对于杂乱无章而言的概念。自然关系中的形式元素彼此之间往往杂乱无序、令人生厌。而整齐一律则是依照人的审美天性对自然状态中令人生厌的杂乱之丑的修剪和打磨,因而具有令人喜爱的美。亚里士多德说:"一个非常大的活东西""不能美",因为"不能一览而尽,看不出它的整一性"②。托马斯·阿奎那认为,"美有三个要素:第一是一种完整或完美,凡是不完整的东西就是丑的。"③奥古斯丁认为:"美是于杂多中见出整一。"④哈奇生分析"和谐"形式产生的快感:"和谐往往产生快感,而感到快感的人却不懂得这快感是怎样起来的,但是人们知道,这快感的基础在于某种一致性。"⑤黑格尔指出,形式美的规律之一是"整齐一律":"整齐一律一般是外表的一致性,说得更明确一点,是同一形状的一致的重复,这种重复对于对象的形式就成为起赋予定性作用的统一。"⑥"例如在线条中,直线是最整齐一律的,因为它始终只朝一个方向走。""立方体也是一个完全整齐一律的形体,无论在哪一面,它都有同样大的面积、同样长的线和同样大的角度。"⑦色彩搭配的整一也可以引起美的效果,如上衣、下裤、鞋帽、胸巾色彩的同色搭配。在大型歌舞表演(如北京奥运会开幕式)创造的音像美中,整一是极为重要的美的构造规律。整一的色彩、整一的声响、整一的服装、整一的道具、整一的动作每每掀起特别令人震撼的视听觉愉快效果。

3. 对称比例

处于相互关系中不同单位形式元素构成美的另一基本规律是"对称"。"对称性一词在日常用语中有两种含义。一种含义是,对称的(symmetric)即意味着是非常匀称和协调的;而对称性(symmetry)则表示结合成整体的好几部分之间所具有的那种和谐性。"⑧德国科学家外尔在《对称》一书中具体讨论了对称性的几种形

① 《系统进化论美学观》,北京大学出版社1987年版,第223页。
② 《诗学》,罗念生译,人民文学出版社1962年版,第26页。
③ 北京大学哲学系美学教研室编:《西方美学家论美和美感》,商务印书馆1980年版,第65页。
④ 转引自朱光潜:《西方美学史》上卷,商务印书馆1979年版,第129页。
⑤ 北京大学哲学系美学教研室编:《西方美学家论美和美感》,商务印书馆1980年版,第98页。
⑥ 黑格尔:《美学》第一卷,朱光潜译,商务印书馆1979年版,第173页。
⑦ 黑格尔:《美学》第一卷,朱光潜译,商务印书馆1979年版,第173—174页。
⑧ 赫尔曼·外尔:《对称》,冯承天、陆继宗译,上海科技教育出版社2005年版,第1页。

式:"双侧对称性、平移对称性、旋转对称性、装饰对称性和结晶对称性。"①"对称"的基本特征即物体按中心线均衡分布。所以又叫"平衡对称"。"对称"是自然界物质存在的一种固有规律。人体许多器官的构成是对称的,如眼睛、耳朵、鼻孔、四肢等。动物器官的构造也是对称的。树木、花卉的生长虽然千姿百态,但树皮、叶子的纹路大多也是对称的。甚至青蛙在水面游动产生的波纹也是对称的。对称成为自然界生命体存在的常态、美姿,该对称的地方不对称,就是畸形、残缺、丑陋。普罗提诺在《九章书》第六卷第七章中写道:"真正打动人的美是揭示完善比例的东西。"奥古斯丁指出:"建筑物细部上的任何不必要的不对称都会令人厌恶。比如有一座房子,一扇门在边上,另一扇门在中央,却又不是在正中,我们一定不会满意。"②与"整齐一律"相比,"整齐一律"是不同单位形式元素单一的一致性和统一性,而"平衡对称并不只是重复一种抽象地一致的形式",而是"得到更多定性的、更复杂的一致性和统一性"③。黑格尔指出:"一致性与不一致性相结合,差异闯进这种单纯的同一里来破坏它,于是就产生平衡对称。""如果只是形式一致、同一定性的重复,那就还不能组成平衡对称。要有平衡对称,就须有大小、地位、形状、颜色、音调之类定性方面的差异,这些差异还要以一致的方式结合起来。只有这种把彼此不一致的定性结合为一致的形式,才能产生平衡对称。"④在漫长的岁月中,人类逐渐认识、习惯了自身和对象世界的对称,并掌握了对称规律,从事形式美的创造活动。大至中国古代帝王的宫殿、法国的凡尔赛宫、俄国的夏宫,小至北京的四合院、房屋的窗棂、人穿的衣服、乘坐的车辆、饭锅的两耳、中国古代讲究对仗的律诗等,都体现了均衡对称的美的规律。黑格尔举例说:"在一座房子的一边并排横列着大小相同、距离相同的三个窗子,然后又并排横列着三个或四个比第一排较高而距离较大或较小的窗子,最后又是一排大小和距离都和第一排一致的窗子,这样看起来就是一种平衡对称的安排。"⑤不仅"对称的概念体现了古人对美的理解"⑥,在现代科学家看来也是如此。"当观察者是物理学家时,美意味着对称。"⑦"对称是美

① 赫尔曼·外尔:《对称》,序言及文献评注,冯承天、陆继宗译,上海科技教育出版社2005年版,第1页。
② 转引自吉尔伯特、库恩:《美学史》,夏乾丰译,上海译文出版社1989年版,第173页。
③ 均见黑格尔:《美学》第一卷,朱光潜译,商务印书馆1979年版,第174页。
④ 均见黑格尔:《美学》第一卷,朱光潜译,商务印书馆1979年版,第174页。
⑤ 黑格尔:《美学》第一卷,朱光潜译,商务印书馆1979年版,第174页。
⑥ 塔塔科维兹:《古代美学》,杨力等译,中国社会科学出版社1990年版,第438页。
⑦ A.热:《可怕的对称》,荀坤、劳玉军译,新疆人民卫生出版社2005年版,第15页。

的,而美是愉悦人的。"①科学史家们公认:麦克斯韦的电磁理论之所以优美,"在很大程度上要归功于该理论的数学描述中所显示出来的平衡和对称"②。当然,由于"对称"属于形式美,接触时间久了会产生审美疲劳,"不对称"作为一种对抗审美疲劳的新形式,也会在这种状态下具有特别的美,但并不改变"对称"是理性觉醒状态下人们认可的形式美的常态。诚如德国学者齐美尔所指出:"一切美学的动机最初都是对称……在对称形态中,首先明显地形成了理性主义。只要整个生活是本能的、直觉的、非理性的,美学就永远会以如此理性的形式从生活中获得解脱。"③"审美的第一步"是"跨越了对事物的无意识的一味容忍而达到对称的,直到后来,更仔细更深入的审美又在新的不规则、新的不对称上产生了审美的强烈诱惑","倘若生活中充满着理解、对比、平衡,那么,审美的需要又要遁入自己的对立面,又要去寻觅非理性及其外部形式即非对称了"④。

均衡对称的设计布局形成了一定的比例,这种比例是产生普遍令人愉快的美的保证。古希腊毕达哥拉斯学派指出:"就人或马、牛或狮作出最美的形象,都要注意每一种类的中心……至于美……在各部分之间的对称——例如各指之间、指与手的筋骨之间、手与肘之间,总之,一切部分之间都要见出适当的比例,像在波里克勒特的'法规'里所定的。在这部著作里他把身体方面的一切比例对称都指点出来,因而证明了他的学说。……实际上按照许多医学家和哲学家的学说,身体美确实在于各部分之间的比例对称。"⑤托马斯·阿奎那认为:"美在于适当的比例。"⑥"人体美在于四肢五官端正匀称。"⑦夏夫兹博里说:"凡是美的都是和谐的和比例合度的。"⑧塔索指出:自然美在比例和色泽。"这些条件本身原来就是美的,也就会永远是美的,习俗不能使它们显得不美,例如习俗不能使尖头肿颈显得美,纵使在尖头肿颈的国度里。"⑨从毕达哥拉斯学派起,到文艺复兴,西方美学一直将美放在形式因素上,其中之一就是"比例"。文艺复兴时期对形式美的创造规律的探讨

① A. 热:《可怕的对称》,荀坤、劳玉军译,新疆人民卫生出版社 2005 年版,第 221 页。
② 麦卡里斯特:《美与科学革命》,李为译,吉林人民出版社 2000 年版,第 240 页。
③ 齐美尔:《桥与门:齐美尔随笔集》,涯鸿、宇声等译,生活·读书·新知三联书店上海分店 1991 年版,第 217 页。
④ 齐美尔:《桥与门:齐美尔随笔集》,涯鸿、宇声等译,生活·读书·新知三联书店上海分店 1991 年版,第 217 页。
⑤ 北京大学哲学系美学教研室编:《西方美学家论美和美感》,商务印书馆 1980 年版,第 14 页。
⑥ 转引自朱光潜:《西方美学史》上卷,商务印书馆 1979 年版,第 131 页。
⑦ 北京大学哲学系美学教研室编:《西方美学家论美和美感》,商务印书馆 1980 年版,第 65 页。
⑧ 北京大学哲学系美学教研室编:《西方美学家论美和美感》,商务印书馆 1980 年版,第 94 页。
⑨ 转引自朱光潜:《西方美学史》上卷,商务印书馆 1979 年版,第 172 页。

也集中在比例方面。路加·巴契阿里、阿尔伯蒂、佛朗切斯卡、达·芬奇、米琪尔·安杰罗、杜勒等画家都有过讨论比例的专著。他们苦心钻研,想找出最美的线型和最美的比例,并用数学公式把它表现出来。达·芬奇认为:事物的整体与部分之间存在着一种"天然的比例",人的肩膀宽度应为身高的四分之一,头部长度应为身高的八分之一①。楚卡罗规定女神应以头的长度为标准来定身长的比例,例如天后和圣母的身长应该是头长的8倍,月神的身长应是头长的9倍。米琪尔·安杰罗"往往把想象的身躯雕成头长的9倍、10倍乃至12倍,目的只在把身体各部分的身躯组合在一起,寻找出一种在自然现象中找不到的美。"②杜勒说起他的老师雅各波对比例的研究:"他让我看到他按照比例规律来画男女形象,我如果能把他所说的规律掌握住,我宁愿放弃看一个新国王的机会。""如果通过数学方式,我们就可以把原已存在的美找出来,从而更接近完美这个目的。"③

这种美的比例的典型代表是"黄金分割率"。"黄金分割率"指事物各部分间一定的数学比例关系,即将整体一分为二,较大部分与较小部分之比等于整体与较大部分之比,其比值为 1∶0.618 或 0.618∶1,即长段为全段的 0.618。上述比例是最能引起人的美感的比例,因而,0.618 被公认为最具有审美意义的比例数字。由于公元前 6 世纪古希腊的毕达哥拉斯学派研究过正五边形和正十边形的作图,现代数学家们推断当时毕达哥拉斯学派已经触及甚至掌握了黄金分割律。公元前 4 世纪,古希腊数学家欧多克索斯系统研究了这一问题,并建立起比例理论。他认为所谓"黄金分割",指的是把长为 L 的线段分为两部分,使其中一部分对于全部之比,等于另一部分对于该部分之比。公元前 3 世纪前后,欧几里得撰写《几何原本》时吸收了欧多克索斯的研究成果,进一步系统论述了黄金分割,成为最早的有关"黄金分割"的论著。中世纪后,"黄金分割"披上神秘的外衣,被视为"神圣比例""神圣分割"。文艺复兴时期欧洲掀起了艺术创作的高潮,黄金分割率作为一种绘画构图的技法被称为"金法"而受到重视。到19世纪,"黄金分割"这一名称逐渐流行开来。迄今为止,它仍然是我们构图的基本原则。比如各国国旗长与宽的比例就是按照"黄金分割率"设计的④。

4. 错综对比

人类感官对于形式的审美讨厌混乱,追求整一、均衡、对称、比例。不过,如果

① 《芬奇论绘画》,戴勉编译,人民美术出版社 1979 年版,第 135 页。
② 转引自朱光潜:《西方美学史》上卷,商务印书馆 1979 年版,第 164 页。
③ 转引自朱光潜:《西方美学史》上卷,商务印书馆 1979 年版,第 164—165 页。
④ 另参外尔:《对称》,冯承天、陆继宗译,上海科技教育出版社 2005 年版。

千篇一律而没有变化,也会产生新的不快感。只有"变化中之统一,乃能生吾人美的快感"①。荷迦兹分析说:"人的各种感官也都喜欢变化,同样地,也都讨厌千篇一律。耳朵因为听到一种同一的、继续的音调会感到不舒服,正象眼睛死盯着一个点,或总注视着一个死板板的墙角,也会感到不舒服一样。然而,当眼睛看腻了连续不断的变化时,再看那些在某种程度上是一律的东西,也会感到轻松愉快;没有任何装饰的空白,如果能与变化穿插得合适、与变化形成对比,看起来也顺眼,并且在变化之上更加一层变化。我的意思是指一种有组织的变化。我在这里这么说,无论在哪里我都会这么说;因为没有组织的变化、没有设计的变化就是混乱,就是丑陋。"②区别于"混乱"的"变化"是"有组织的变化",也就是"交错变化""错杂"。荷迦兹接着说:"错杂"产生美,"曲折小路、蛇形的河流和各种形状,主要是由我所谓波浪线和蛇形线组成的物体,眼睛在观看这些时,也会感到同样的乐趣。因此,我在给形状上的错杂所下的定义是:它是组成这种形状的线条的特点,它引导着眼作一种变化无常的追逐,由于它给予心灵的快乐,可以给它冠以美的称号"。"由自然界中属于装饰的部分里,可以看出变化在产生美上是具有多么重要的意义。各种植物、花卉、叶子的形状和颜色,蝴蝶翅膀上、贝壳上的色彩花纹,除了以变化的乐趣爽心悦目以外,似乎没有什么其他的用途。"③哈奇生在揭示这种交错变化产生美的规律时指出:"在对象中的美,用数学的方式来说,仿佛在于一致与变化的复比例:如果诸物体在一致上是相等的,美就随变化而异;如果在变化上是相等的,美就随一致而异。"④

有趣的是,中国古代美学中也有同样的看法。《易系辞》说:"物相杂,故曰'文'。"《说文解字》解释说:"文,错画也,象交文。"真正美的形式就是交错变化的形式。"错画"为"文",无变化则不成"文",这就叫"物一无文,声一无听"⑤。《左传·昭公二十年》以音乐为例,说明声音元素"清浊、大小、短长、疾徐、哀乐、刚柔、迟速、高下、出入、周疏"要"相济"才悦耳动听,否则,"若琴瑟之专一,谁能听之"?光有变化还不一定产生美。只有变化得符合规律,才有形式之美的产生。《左传·昭公二十年》记载的晏子所崇尚的音乐之"和",《左传·襄公二十九年》记载吴公子季札欣

① 吕澂:《美学概论》,商务印书馆 1923 年版,第 14 页。因此,吕澂将"变化中之统一",称之为"美的形式原理"。
② 北京大学哲学系美学教研室编:《西方美学家论美和美感》,商务印书馆 1980 年版,第 102—103 页。
③ 北京大学哲学系美学教研室编:《西方美学家论美和美感》,商务印书馆 1980 年版,第 105 页。
④ 北京大学哲学系美学教研室编:《西方美学家论美和美感》,商务印书馆 1980 年版,第 98 页。
⑤ 《国语·郑语》。

赏《颂》乐时所称道的"直而不倨,曲而不屈,迩而不逼,远而不携,迁而不淫,复而不厌,哀而不愁,乐而不荒,用而不匮,广而不宣,施而不废,取而不贪,处而不底,行而不流",即是在变化中追求规律之谓。动听的音乐是按一定规律交错变化的声响。《乐记》说:"凡音之起,由人心生也。人心之动,物使之然也。感于物而动,故形于声;声相应,故生变;变成方,谓之音。"《毛诗序》说:"凡音者,生人心者也。情动于中,故形于声。声成文,谓之音。"视觉美也是如此。比如黼黻文章是古代礼服上所绣的华美图案,由两种色彩交错组成。《荀子·非相》杨倞注:"黼黻文章,皆色之美者。白与黑谓之黼,黑与青谓之黻,青与赤谓之文,赤与白谓之章。"文学创作也是如此。刘大櫆《论文偶记》说:"文贵参差。""参差"是文学创作的结构规律。李攀龙《再与何氏书》揭示:"古人之作,其法虽多端,大抵前疏者后必密,半阔者半必细,一实者必一虚,叠景者意必工。"王世贞《艺苑卮言》指出:"篇法,有起,有束,有放,有敛,有唤,有应。大抵一开则一合,一扬则一抑,一象则一意,无偏用者。"刘熙载《艺概》指出:"词之章法,不外相摩相荡,如奇正、空实、抑扬、开合、工易、宽紧之类是已。""大起大落,大开大合,用之长篇,此如黄河之百里之一曲、千里之一曲一直也。然即短至绝句,亦未尝无尺水兴波之法。""参差"也是遣词造句的美的规律。文章由句子组成。句法的参差美,表现为音节的错综美,如沈约《宋书·谢灵运传》所谓"宫羽相变,低昂互变;若前有浮声,则后须切响;一简之内,音韵尽殊,两句之中,轻重悉异"。汉字的音节由声、韵、调构成。音节的错综美,又具体表现为声调的平仄相间、抑扬起伏,双声、叠韵与非双声、叠韵字的交互使用方面。音调美的奥秘在于平仄相间,所谓"暨音声之迭代,若五色之相宣"①。如果连用仄声,"沉则响发而断"②,如果连用平声,"飞则声飚不还"③。只有平仄相间,才能抑扬起伏,朗朗上口,铿锵动听。音节间的声母相同,为双声。韵母相同,为叠韵。音节的双声、叠韵关系,使汉语言具有一种音韵的协调美。先秦时期,《诗经》《楚辞》中运用了大量的双声、叠韵字,表现了诗人对音节声韵的协调美的追求。汉赋"受命于诗人,而拓宇于《楚辞》"④,但片面追求声韵的协调,结果反而单调拗口。钱大昕《潜研堂文集·音韵问答》指出:"汉代赋家好用双声叠韵,如'浑浑''濞汨''逼侧''泌瀄''蛮纤''垂髾''翕呷''萃蔡''纡徐''委蛇'之等,连篇累牍,读者聱牙。"汉赋开创的这种连

① 陆机:《文赋》。
② 刘勰:《文心雕龙·声律》。
③ 刘勰:《文心雕龙·声律》。
④ 刘勰:《文心雕龙·诠赋》。

用多个双声字、叠韵字的风气也影响到后代诗歌创作,例如:梁武帝诗有"后牖有朽柳"之句,刘孝绰诗有"梁王长康强"之句,沈休文诗有"偏眠船舷边"之句,庾肩吾诗有"载碓每碍埭"之句,王融诗有"圆蘅炫红花,湖荇晔黄华"之句①,温飞卿《题贺知章故居》有"废砌翳薜荔,枯湖无菰蒲"句。高季迪《吴宫词》云:"筵前怜婵娟,醉眉睡翠被。精兵惊升诚,弃避愧坠泪。"连用叠韵字,单调无变化,诘屈聱牙,读来拗口,听来乏味,伤害了语言的声韵美。南朝沈约、周颙创"八病"之说,其中"旁纽"指"一联有两字叠韵","正纽"指"一联有两字双声",原来诗赋中普遍使用的双声、叠韵到了"永明体"中成为诗歌创作的大忌。为什么呢?是为了拯救汉代以来诗赋中堆砌双声叠韵字造成的失误。钱大昕《潜研堂文集·音韵问答》说:"汉代赋家好用双声叠韵……连篇累牍,读者聱牙,故沈、周矫其失。"以"正纽""旁纽"为所忌之"病",正是为了矫正当时诗赋创作中堆砌双声、叠韵字的弊病,不过一概将双声、叠韵列为诗家之病,不免矫枉过正、限于偏颇。比较起来,刘勰的意见是比较折中可取的。他在《文心雕龙·声律》中指出:"双声隔字而每舛,叠韵杂句而必睽。"意即,一句内如果杂用双声、叠韵的字很多,读起来必然不能顺口,听起来必然不能悦耳。他既不主张堆砌双声、叠韵字,又不主张废除双声、叠韵字,而主张"辘轳交往,逆鳞相比",交错开来使用。刘勰此论,给后世作家犹如一道神启,使后世诗歌双声、叠韵字的使用出现了新的气象,即作者自觉运用双声、叠韵字以追求语言声韵的协调美,但一般不超过两个字。杜甫深得此中三昧。《秋兴》诗云:"信宿渔人还泛泛,清秋燕子故飞飞。"信宿、清秋,双声对双声;泛泛、飞飞,双声叠韵对双声叠韵。《咏怀古迹》云:"怅望千秋一洒泪,萧条异代不同时。"怅望、萧条,叠韵对叠韵。《咏怀古迹》云:"支离东北风尘际,漂泊西南天地间。""支离"叠韵,"漂泊"双声,这是叠韵对双声。清人赵翼《陔余丛考·双声叠韵》指出:"杜诗于此等处最严。"晚清刘熙载《艺概》从理论上概括、揭示了这一形式美规律:"词句中用双声、叠韵之字,自两字之外,不可多用。""惟犯叠韵者少,犯双声者多。盖同一双声,而开口、齐齿、合口、撮口呼法不同,便易忘其为双声也。解人正须于不同而同者,去其隐疾。且不惟双声也,凡喉、舌、齿、牙、唇五音,俱忌单从一音连下多字。"

文章的参差美,还表现为字形选择的错综美。汉字是表意文字,具有相当的图案性。作为"错画"之"象",有的笔画繁多,有的笔画疏少,加之古代文学作品多用毛笔书写,与书法艺术结合得很紧,字形视觉的美丑就显得相当突出。有鉴于此,

① 何文焕编:《历代诗话》下册,中华书局1981年版,第514页。

刘勰在《文心雕龙》中特辟《炼字》篇,对字形的视觉美作出了空前绝后的剖析。刘勰在该篇中提出"缀字属篇"的四条原则,"一避诡异,二省联边,三权重出,四调单复。"其中,"联边者,半字同文者也。""省联边"即省略同一偏旁的字。古代作品是竖写的,同一偏旁的字连用过多,就会给人雷同感。所以刘勰主张,如果非用不可,可连用三个,三个以上,就不好看了,值得回避。"如获不免,可至三接,三接之外,其《字林》乎?"《字林》是晋吕忱的一部字书,按偏旁部首分类排列。刘勰认为,连用三个以上同偏旁的字就成字典的文字排列了,那样不美。据黄侃《文心雕龙札记》,"三接者,如张景阳《杂诗》'洪潦浩方割'、沈休文《和谢宣城诗》'别羽泛清源'之类。三接之外,如曹子建《杂诗》'绮缟何缤纷'、陆士衡《日出东南隅行》'琼珮结瑶璠',五字而联边者四,宜有《字林》之讥也。"诗歌如此,而汉赋则以字书为赋,"更有十接二十接不止矣"①,其雷同对视觉美造成的影响则更甚。"重出者,同字相犯者也。""权重出"即权衡使用相同的字。这既包括字音而言,也包括字形而言。从字形计,同篇作品中使用了相同的字,就会在视觉上给人一种雷同感。所以刘勰说:"善为文者,富于万篇,贫于一字,一字非少,相避为难也。"除非由于内容表达的需要迫不得已,刘勰一般是倾向于同字"相避"的。"单复者,字行肥瘠者也。""调单复"即把笔画多与笔画少的字交错调配开来:"善酌字者,参伍单复。"这也是出于纯形式美方面的考虑。"瘠字累句,则纤疏而行劣;肥字积文,则黯黕而篇暗。"笔画少的字连用一起,则看上去很稀疏,不好看("行劣");笔画多的字充斥文中,则看上去黑压压一片,也不好看。只有"参伍单复",才能黑白相间,疏密有致,"磊落如珠",给人带来视觉愉快。

错综变化的另外一种形态是对比。赫拉克利特指出:"相反而相成:对立造成和谐,如弓与六弦琴。"②"大漠孤烟直,长河落日圆。""蝉噪林愈静,鸟鸣山更幽。""江碧鸟愈白,山青花亦燃。""朱门酒肉臭,路有冻死骨。""纵横一川水,高下数家村。"这些诗句的美,都在把对立的因素放在一起作对比,从而产生相反相成的美感效果。《诗经·小雅·采薇》诗云:"昔我往矣,杨柳依依;今我来思,雨雪霏霏。"王夫之《姜斋诗话》评点:"以乐景写哀,以哀景写乐,一倍增其哀乐。"歌德在《色彩概论》中举例说明色彩对比的美感效果:"有一天傍晚,我走进一家旅馆,一位姑娘,高身材、面孔白皙,黑发,穿着鲜红的上衣走进我的房间。我凝视着这位在半暗中站

① 黄侃:《文心雕龙札记》,范文澜:《文心雕龙注·练字篇》下册注15引,人民文学出版社1958年版,第630页。
② 《古希腊罗马哲学》,生活·读书·新知三联书店1957年版,第23页。

在我面前一段距离的姑娘。当她走开后,我在我对面光亮的墙上看到一个环绕着光轮的黑面孔,那鲜明形象的衣服在我看来像是海浪般的绿颜色。"①太极图、蛇形线、伦勃朗风格的绘画、万绿丛中一点红等等的美,都包含着明显的对比。不仅不同形式元素的对比可以产生美感效果,也可以通过丑的元素的反衬,将美的元素凸显的更加鲜明。雨果指出:"滑稽丑陋作为崇高优美的配角和对照,要算是大自然所给予艺术最丰富的源泉。毫无疑问,鲁本斯是了解这点的,因为它得意地在皇家仪典的进行中,在加冕典礼里,在荣耀的仪式里也掺杂进去几个宫廷小丑的丑陋形象。"②

5. 和谐节奏

在整齐而有变化、对立而有统一、杂多而有协调的基础上,产生了和谐。和谐不是同一,而是不同之同。和谐构成一切感官形式元素关系的美,这是西方美学强调的一个传统。"一般地说,和谐起于差异的对立,因为'和谐是杂多的统一,不协调因素的协调',毕达哥拉斯派也说:音乐是对立因素的和谐的统一,把杂多导致统一,把不协调导致协调。"③在毕达哥拉斯学派看来,圆形或球体具有和谐、对称、比例、整一诸种美好特性,所以,"一切立体图形中最美的是球形,一切平面图形中最美的是圆形"④。赫拉克利特阐述说:"协调是从差异对立而不是从类似的东西中产生的。""差异的东西相会合,从不同的因素产生最美的和谐。"⑤"互相排斥的东西结合在一起,不同的音调造成最美的和谐。""艺术也是这样造成和谐的,显然是由于模仿自然。绘画在画面上混合着白色和黑色、黄色和红色的部分,从而造成与原物相似的形象。音乐混合不同音调的高音和低音、长音和短音,从而造成一个和谐的曲调。"⑥托马斯·阿奎那也认为:"美有三个要素……其次是适当的比例或和谐。"⑦奥古斯丁指出:美是"以一定的方式产生的"一种"独特的和谐"⑧。夏夫兹博里指出:"凡是美的都是和谐的和比例合度的。"⑨哈奇生分析说:"和谐往往产生快感,而感到快感的人却不懂得这快感是怎样起来的,但是人们知道,这快感的基础

① 转引自彼得洛夫斯基主编:《普通心理学》,朱智贤等译,人民教育出版社1981年版,第259页。
② 伍蠡甫、蒋孔阳主编:《西方文论选》下卷,上海译文出版社1979年版,第185页。
③ 尼柯玛赫:《数学》,《西方美学家论美和美感》,商务印书馆1980年版,第14页。
④ 《古希腊罗马哲学》,生活·读书·新知三联书店1957年版,第36页。
⑤ 转引自朱光潜:《西方美学史》上卷,商务印书馆1979年版,第35页。
⑥ 《古希腊罗马哲学》,生活·读书·新知三联书店1957年版,第19、23页。
⑦ 北京大学哲学系美学教研室编:《西方美学家论美和美感》,商务印书馆1980年版,第65页。
⑧ 塔塔科维兹:《古代美学》,杨力等译,中国社会科学出版社1990年版,第438页。
⑨ 北京大学哲学系美学教研室编:《西方美学家论美和美感》,商务印书馆1980年版,第94页。

在于某种一致性。"①"许多哲学家们仿佛认为只有一种感官的快感,那就是伴随知觉所产生的简单概念。但是叫做美、整齐、和谐的东西所产生的复杂观念却带有远较强大的快感……例如就音乐来说,一个优美的乐曲所产生的快感远超过任何一个单音所产生的快感。"②黑格尔进一步分析说:"和谐一方面见出本质上的差异面的整体,另一方面也消除了这些差异面的纯然对立,因此它们的互相依存和内在联系就显现为它们的统一。人们常谈论形状、颜色、声音等等的和谐,就是采取这个意义。"③"在和谐里不能有某一差异面以它本身的资格片面地显出,这样就会破坏协调一致。"④德国当代美学家德索指出:在原始艺术的几何形式中,"那种对称和和谐的持久性所产生的愉悦在原始人的艺术意图中起着重要作用。"⑤物理学家海森伯在《精密科学中美的含义》一文中列举了自然科学中大量"部分同部分、部分同整体的固有的协调"现象,证明自然科学中是客观存在着美的⑥。

和谐产生美,这也是中国古代美学的一个基本思想。晏子在向齐景公说明"和"不是"同"的政治道理时揭示了这样一个美学规律:美食须用"五味"相调和,美声须以"五声"相调和。"'和'如羹焉,水火醯醢盐梅以烹鱼肉,燀之以薪。宰夫和之,齐之以味,济其不及,以泄其过。君子食之,以平其心","若以水济水,谁能食之?""声亦如味,一气、二体、三类、四物、五声、六律、七音、八风、九歌以相成也,清浊、小大、短长、疾徐、哀乐、刚柔、迟速、高下、出入、周疏以相济也。君子听之,以平其心。""若琴瑟之专一,谁能听之?"⑦

和谐体现在音乐中,就是节奏、旋律。节奏是音响节拍轻重缓急的变化和重复;若干乐音有节奏的和谐运动就构成美妙动听的旋律。后来人们把事物形式元素有规律的反复也称为节奏。冬去春来,寒来暑往,昼夜交替,泉水淙淙,蝉鸣阵阵,形状的方圆斜尖,线条的曲折横直,色彩的冷暖明暗,它们有规律的变化反复,构成一定的节奏美。

"和谐"不仅是音乐美、味觉美的构成规律,也是视觉美的构成规律。公园的景致和设施既必须具有丰富多样性,比如假山、流水、花卉、草木、亭台、楼阁、小桥、曲

① 北京大学哲学系美学教研室编:《西方美学家论美和美感》,商务印书馆1980年版,第98页。
② 北京大学哲学系美学教研室编:《西方美学家论美和美感》,商务印书馆1980年版,第99页。
③ 《美学》第一卷,朱光潜译,商务印书馆1979年版,第180页。
④ 《美学》第一卷,朱光潜译,商务印书馆1979年版,第181页。
⑤ 蒋孔阳主编:《二十世纪西方美学名著选》上,复旦大学出版社1987年版,第205页。
⑥ 海森伯:《精密科学中美的含义》,吴国盛主编:《大学科学读本》,广西师范大学出版社2004年版,第264—271页。
⑦ 《左传·昭公二十年》。

径、长廊等等;同时必须有整体的布局、统一的格调才行。如果在一座中国古典园林中穿插一些现代化建筑,在幽径花丛中出现一些商业广告,就会破坏这种和谐之美。举凡穿衣打扮、家居装潢、环境设计等等,无论质料、色彩、款式、风格,都有一个寓杂多于统一的美学要求。如果将截然不同、毫无共性的质料、色彩、款式、风格胡乱地搭配在一起,就与美无缘。

二、内涵美的构成规律

1. "理念的感性显现"与"立象以尽意"

在内涵美中,对象的形式之所以美,不是由于形式的原因,而是由于内含的意蕴。无论善的理念还是真的理念,要转化为美,必须赋予合适的感性形象。黑格尔曾经指出:"美就是理念的感性显现。"①这个命题对于解释纯粹的形式美来讲并不能成立,但对于内涵美、意蕴美来讲,恰好揭示了其最为有效的构造规律。中国古代美学强调"立象以尽意"的意象化,也有异曲同工之妙。

"理念"是抽象的、无形的,而"感性显现"是形象的、有形的。所谓美是"理念的感性显现",首先意味着化抽象为形象、化无形为有形。美的特征之一是形象性。脱离形象的抽象理念不可能是美的。美"不是一个抽象的理念世界,而是一个完整的、充满意蕴、充满情趣的感性世界。"②王弼《周易略便·明象》揭示:"夫象者,出意者也……尽意莫若象……故立象以尽意。"王昌龄《诗格》指出:"诗一向言意,则不清及无味;一向言景,亦无味。事须景与意相兼始好。"狄德罗指出:"在真和善之上加上一种稀有的光辉灿烂的情境,真或善就变成美了。"③黑格尔也说:"当……概念是直接和它的外在现象处于统一体时,理念就不仅是真的,而且是美的了。"④康德特别说明:"美"——"无论是自然美还是艺术美","一般可以说是审美意象的表现,所不同者在美的艺术里,这个意象须由关于对象的概念引起,而在美的自然里,只需对既定的观照对象加以反思,不须对这对象究竟是为什么的先有一种概念,就足以引起以这对象作为表现的那个意象,并且把它传达出去。"⑤杜夫海纳强调:"审美对象不是别的,只是灿烂的感性。规定审美对象的那种形式就表现了

① 黑格尔:《美学》第一卷,朱光潜译,商务印书馆1979年版,第142页。
② 叶朗:《美学原理》,北京大学出版社2009年版,第82页。
③ 转引自朱光潜:《西方美学史》上卷,商务印书馆1979年版,第278页。
④ 黑格尔:《美学》第一卷,朱光潜译,商务印书馆1979年版,第142页。
⑤ 转引自朱光潜:《西方美学史》下卷,商务印书馆1979年版,第403页。

感性的圆满性与必然性，同时感性自身带有赋予它以活力的意义，并立即献交出来。"①

然而，"理念"或"概念"并不都是有自己的感性形象的，于是给抽象的"理念"或"概念"赋予形象，就需要艺术家的深刻洞察和想象创造。卡西尔说："艺术给予我们的是一个丰富得多的更为生动的和色彩绚丽的现实的形象，是一种对现实的形式构造更为深刻的洞察。"②马尔库塞指出："在美之中，真理应该以在其他形式中未曾出现和不可能出现的面貌出现。"③康德指出：许多形象是"不能用概念去充分表达出来的"，而艺术家的本领就在于"试图把关于不可以眼见的事物的理性概念（如天堂、地域、永恒、创世等）翻译为可以用感官去察觉的东西。他也用同样的方法去对待在经验界可以找到的事物，例如死亡、忧伤、罪恶、荣誉，等等"④。因此，"审美的意象"往往"是指想象力所形成的一种形象显现"。"想象力有很强大的力量，去根据现实自然所提供的材料，创造出仿佛是一种第二自然。在经验显得太平凡的地方我们就借助于想象力来自寻娱乐，将经验的面貌加以改造。""想象力造成的这种形象显现可以叫做意象。一方面是由于这些形象显现至少是力求摸索出越出经验范围之外的东西，也就是力求接近理性概念的形象显现，使这些理性概念获得客观现实的外貌；但是主要的一方面还是由于这些形象显现是不能用概念去充分表达出来的。"⑤比如2010年上海世博会的主题是"城市让生活更美好"。光有这个主题，是不可能把世界各地的游客吸引来的；必须把它变成生动可感的形象，才能产生吸引世界目光的美。我们几乎可以说，美轮美奂的世博会场馆的创造说到底即世博会主题的形象创造。

"理念"是普泛的、一般的，而给"理念"赋予的美的"形象"则不能是普适的、唯一的，而是千差万别、富有个性的。因此，"美是理念的感性显现"，还意味着为一般的理念寻找独特的个别，从而在个性中显现共性，在特殊中显现一般。歌德指出："诗人究竟是为一般而找特殊，还是在特殊中显出一般，这中间有一个很大的分别。由第一种程序产生出寓意诗，其中特殊只作为一个例证或典范才有价值。但是第

① 杜夫海纳：《美学与哲学》，孙非译，中国社会科学出版社1985年版，第28页。
② 蒋孔阳主编：《二十世纪西方美学名著选》下，复旦大学出版社1988年版，第24页。
③ 蒋孔阳主编：《二十世纪西方美学名著选》下，复旦大学出版社1988年版，第430页。
④ 转引自朱光潜：《西方美学史》下卷，商务印书馆1979年版，第399页。另参康德：《判断力批判》上卷，宗白华译，商务印书馆1964年版，第160—161页。以朱光潜译文为佳。
⑤ 转引自朱光潜：《西方美学史》下卷，商务印书馆1979年版，第399页。另参康德：《判断力批判》上卷，宗白华译，商务印书馆1964年版，第160—161页。以朱光潜译文为佳。

二种程序才特别适宜于诗的本质,它表现出一种特殊,并不想到明指一般。""诗人应该抓住特殊。如果其中有些健康的因素,他就会说这种特殊中表现出一般。"① 歌德的要求比较理想化,他认为"在特殊中显出一般"比"为一般而找特殊"是一种更高层次的美。说白了,后者构成类型美;前者构成典型美。但比起孤立的、抽象的理念,"为一般而找特殊"与"在特殊中显出一般"一样,都是化无形为有形的美的创造的方法。"为一般而找特殊"在大型工艺美术的设计中更为常见。比如上海世博会各国场馆的设计就是遵循"为一般而找特殊"的原则,为"城市让生活更美好"这个一般主题寻找到的丰富多彩的造形。主题只有一个,但体现主题的场馆形象却多姿多彩。不妨假设一下:如果表现世博主题的场馆形象只有一种,结果将多么大煞风景!而"在特殊中显出一般"则在典型的艺术形象的创造中更加重要。黑格尔指出:"在艺术表现里",一般的主题、观念"不应该只表现它们的普遍性,而是必须形象化为独立自足的个别人物","如果没有形象化为独立自足的个别人物,它们就还只是一般思想或抽象观念,不是属于艺术领域的"②。在成功的水乳交融的一般理念个别显现的艺术形象中,"每个人都是一个整体,本身就是一个世界,每个人都是一个完满的有生气的人,而不是某种孤立的性格特征的寓言式的抽象品"③。别林斯基指出:艺术创造"对现实加以理想化就是把一般的和无限的东西体现在个别的有限的现象里,不是从现实中抄袭任何偶然的现象,而是塑造出典型的形象。……例如有一个人,任何人都可以从他身上认识出悭吝人……就是'悭吝'这个一般性的属于同一类的理念的典型的表现"④。"典型是一般与特殊这两极端的混合的结果。典型人物是全人类的代表,是用专有名词表现出来的公共名词。"⑤典型人物"既表现一整个特殊范畴的人,又还是一个完整的有个性的人"⑥,是"熟悉的陌生人"。诗人"是这时代现实王国中的一个公民;一切发生过的事物都应该在他身上活着"⑦。"伟大的诗人在谈论着他自己,他的'我'时,也就是在谈着一般人,谈着全人类……所以人们从他的悲哀里认识到他们自己的悲哀,从他的心灵里认识到他们自己的心灵。"⑧当典型人物形象在个别中体现了一般、在有限中

① 均转引自朱光潜:《西方美学史》下卷,商务印书馆 1979 年版,第 416 页。
② 黑格尔:《美学》第一卷,朱光潜译,商务印书馆 1979 年版,第 283 页。
③ 黑格尔:《美学》第一卷,朱光潜译,商务印书馆 1979 年版,第 303 页。
④ 转引自朱光潜:《西方美学史》下卷,商务印书馆 1979 年版,第 544 页。
⑤ 转引自朱光潜:《西方美学史》下卷,商务印书馆 1979 年版,第 545 页。
⑥ 转引自朱光潜:《西方美学史》下卷,商务印书馆 1979 年版,第 546 页。
⑦ 转引自朱光潜:《西方美学史》下卷,商务印书馆 1979 年版,第 538—539 页。
⑧ 转引自朱光潜:《西方美学史》下卷,商务印书馆 1979 年版,第 539 页。

凝聚了无限时，也就在当下中体现了永恒；"每个人都或多或少地生下来就凭他的个人性格去实现那和永恒同样无限大的人类精神的无限杂多方面的一方面。个人性格的全部价值和重要性就在于这种体现永恒的使命上。"①

理念是普泛、单一的，显现理念的形象则是千姿百态、各不雷同的。并不是所有显现理念的形象都是美的。如果形象与其显现的理念矛盾脱节，这种形象就不是美的形象。只有形象与理念处于高度契合状态时，才是美的形象。这里，美的属性和程度完全视形象与其所体现的理念的契合度而定。"夫意、象应曰合，意、象乖曰离。"②"意象"是"意"与"象"的对应契合，而不是"意"与"象"的乖离凑合。有"意"无"象"固然构不成"意象"，"象"不称"意"也不能构成美的、感人的"意象"。美的"意象"是意象浑融、情景交融的状态。所以，司空图在《与王驾评诗书》中提出："思与境偕，乃诗家之所尚者。"苏轼《题渊明饮酒诗后》称赞陶诗"境与意会"，胡震亨《唐音癸签》强调"兴与境诣"，朱承爵《存余堂诗话》追求"意境融彻"，王世贞《艺苑卮言》要求"神与境会"，袁宏道《叙小修诗》高度评价袁中道诗"情与境会"。王国维《人间词话·乙稿序》指出："文学之事，其内足以摅己，而外足以感人者，意与境二者而已。上焉者意与境浑，其次或以境胜、或以意胜。""意境"的最高境界是"意与境浑"；实在没有办法，再退而求其次，在意象结合中"或以境胜""或以意胜"；最值得防止的是"意象乖离"，"象"不称"意"或"意"不契"象"。

可见，人们在运用艺术手法将抽象无形的一般理念化为个性各别的感性形象时，还必须以抽象与具象的统一、无形与有形的统一，乃至共性与个性、一般与特殊的统一，有限与无限、当下与永恒的统一，理性与感性的统一、内容与形式的统一、主观与客观的统一为最高追求③。黑格尔指出："艺术表现的价值和意义在于理念和形象两方面的协调和统一。"④"艺术的内容就是理念，艺术的形式就是诉诸感官的形象。艺术要把这两方面调和成一种自由的统一的整体。这里第一个决定因素就是这样一个要求：要经过艺术表现的内容必须在本质上适宜于这种表现，否则我们就会只得到一种很坏的拼凑，其中内容根本不适合于形象化和外在表现，偏要勉强被纳入这种形式，题材本身就干燥无味，偏要勉强把一种在本质上和它敌对的形式作为它的表现方式。"⑤在理念的表达中，最值得警惕的是这样一种倾向："所

① 转引自朱光潜：《西方美学史》下卷，商务印书馆1979年版，第542页。
② 何景明：《与李空同论诗书》，《何大复先生全集》卷三十二。
③ 参朱光潜：《西方美学史》下卷，商务印书馆1979年版，第477—484页。
④ 黑格尔：《美学》第一卷，朱光潜译，商务印书馆1979年版，第90页。
⑤ 黑格尔：《美学》第一卷，朱光潜译，商务印书馆1979年版，第87页。

表现的内容的普遍性是作为抽象的议论、干燥的感想、普泛的教条直接明说出来的,而不只是间接地暗寓于具体的艺术形象之中的,那么,由于这种割裂,艺术作品之所以成为艺术作品的感性形象就要变成一种附赘悬疣,明明白白摆在那里当作单纯的外壳和外形。"①理念是单一的,显现的形象是千差万别、多种多样的,要能够让千差万别、多种多样的特殊形象都能够契合普泛单一的理念、主题,是极为不易的,这不仅需要丰富的想象力和创造力,而且需要兼顾主观意念与制约形象生存的客观物质媒介特性的相互适应和有机统一。所以完美的"立象以尽意"的过程,或者叫为理念寻找形象的过程,也是主观与客观相统一的创造过程。仍以上海世博会的场馆设计建造为例。上海世博会的主题只有一个,但上海世博会的场馆则有一两百个,每个参展的国家和地区都必须有自己的场馆。这些不同的场馆从外部造型到内部布置,都要尽量反映"城市让生活更美好"的主题,同时又必须体现自己国家和地区的特色。因为大多不是永久建筑,几个月的世博会结束之后就得拆去,所以表现主题的造型还必须考虑到用材的特性。要让众多的场馆形象都十分契合世博主题是十分困难的,它们与设计建造所花的精力、财力、想象力、创造力等因素密切相关。我们看到,并不是所有的世博场馆都是美丽动人的,只有那些花了很大精力和财力、体现了杰出想象力和创造力、主题与形象高度融合的场馆才能吸引众多游客趋之若鹜、驻足流连,如中国馆、沙特馆、德国馆等。

2. "灌注生气"与"生气为美"

构成内涵美的另一重要规律是"生气灌注""生机勃勃"。

"美"是一种"有价值"的对象,或者说"美"是一种"价值"。凡为"价值",必须为生命主体所宝贵和欢迎,因而必须有益于生命主体的生命存在。在"美的原因"一章中,我们揭示:对象只有适合主体之性,才具有产生乐感的美。而生命主体的本性是好生恶死。对象适合主体之性,首要的是必须符合主体的生命本性。对象符合某一物种主体的生命本性,未必符合对象自身的生命本性。一般动物从自己的生命本能出发,只追求自己的生命存在,不可能顾及其他生物及无机的自然物的存在,但拥有独特智能的人类则不同,它不仅维护自己的生命存在,而且会尊重其他生物及无机的自然物的生命存在,因为其他物种的生命存在是自己生命存在的前提,从而自觉地从物适人性为美走向物适己性为美。如此,则天地间无论是有机的生物还是无机的大自然,充满生机、生气勃勃则美,生机萎弱、生气全无则丑,就是

① 黑格尔:《美学》第一卷,朱光潜译,商务印书馆1979年版,第63页。

自然的结果了。因此,"给自然灌注生气"、赋予自然万物以有机的生命,就成为对象美的构成和创造的一条根本法则。

在这方面,黑格尔在其《美学》中提出了独特的"灌注生气"说。黑格尔的"灌注生气"说相对于自然美、艺术美而言。黑格尔认为,美是理念的感性显现,只有理念的显现才是美的,自然物作为绝对理念的异化物和否定面,总体上是无美可言的。然而,他同时又认为,在自然物的生命发展序列中,有从低到高的无机物(矿物界)、有机物之别,有机物有由低到高的植物界、动物界之别,动物界中有由低到高的低等动物到人的差别。自然物由低到高的发展过程,是一个绝对理念从无到有、不断凸显、自我回归的过程,它们以不同的程度与理念相联,从而具有不同程度的美,尽管这种美是不完善的。"自然的理念就是(有机物的、活的——引者)生命。死的、无机的自然是不符合理念的,只有活的、有机的自然才是理念的一种现实。""生命"的表征之一就是"生气"①。"生命比起无机自然要较高一层。只有有生命的东西才是理念,只有理念才是真实。当然,由于身体不能充分实现它的观念性和生气灌注作用,这种真实也就可以被毁灭,例如在生病时就是如此。"②有机的生命如果死亡,"凡是由生气灌注作用所统摄于不可分裂的统一体的东西也就解体,彼此独立分立了"③。无机的矿物界不存在美,美只能存在于有机的活的生命体中。有机的、活的生命体的"生气灌注",首先意味着形象各部分的统一性、整体性。"这形象对于我们既是一种客观存在的东西,也是一种显现着的东西,这就是说,有机体各个别部分的只是实在的多方面的性格必须显现于形象的生气灌注的整体里。"④"一个有机体如果要见出生气灌注,它就必须显出它并不是从这种多方面的差异性得到它的真正的存在。要见出生气灌注,它就必须是这样:我们用感官所接触到的现象的各个差异的部分和方式都融化成为一个整体,因而显现为一个个体,一个把这些特殊部分既作为差异的,又作为协调一致的,而包括在一起的统一体。"⑤"只有在自然形象的符合概念的客体性相之中见出受到生气灌注的相互依存的关系时,才可以见出自然的美。"⑥"自然美作为内在的生气灌注"⑦,"显现为生气灌注的观

① 黑格尔:《美学》第一卷,朱光潜译,商务印书馆1979年版,第152页。
② 黑格尔:《美学》第一卷,朱光潜译,商务印书馆1979年版,第153—154页。
③ 黑格尔:《美学》第一卷,朱光潜译,商务印书馆1979年版,第154页。
④ 黑格尔:《美学》第一卷,朱光潜译,商务印书馆1979年版,第161—162页。
⑤ 黑格尔:《美学》第一卷,朱光潜译,商务印书馆1979年版,第162页。
⑥ 黑格尔:《美学》第一卷,朱光潜译,商务印书馆1979年版,第168页。
⑦ 黑格尔:《美学》第一卷,朱光潜译,商务印书馆1979年版,第169页。

念性的统一体","这种万象纷呈之中却现出一种愉快的动人的外在和谐,引人入胜"①。黑格尔并不完全否认自然美,但他认为只有在有机物的阶段,自然才现出灌注生气于全体各部分的"观念性统一",因此才可以有美。其次,有机的、活的生命体的"生气灌注"还意味着在有机的生物身上"表现情感""显示灵魂"。"作为用理念灌注生气于各部分的统一……不应该只是感性的、在空间中绵延的东西……还必须在外在事物里表现出来……这种主体的统一在有机的生物身上表现为情感。在情感和情感的表现里,灵魂显出自己是灵魂……在发生情感的灵魂及其情感的表现流露于这些部分时,无处不在的内在的统一就显现为对各部分的只是实在的独立自在性的否定(取消——原注),这些独立自在的部分现在就不再只是表现它们自己,而是表现灌注生气给它们的发生情感的灵魂。"②艺术作品的"生气灌注"更多地表现为给外在的感性形象注入内在的"心灵性"的"意蕴",这"意蕴"包括"情感""灵魂""风骨"和"精神":"艺术兴趣和艺术创作通常所更需要的却是一种生气,在这种生气之中,普遍的东西不是作为规则和箴规而存在,而是与心境和情感契合为一体而发生效用。"③艺术作品的形式"对于我们之所以有价值,并非由于它所直接呈现的;我们假定它里面还有一种内在的东西,即一种意蕴,一种灌注生气于外在形状的意蕴"④。"艺术作品应该具有意蕴……它不只是用了某种线条、曲线、面、齿纹、石头浮雕、颜色、音调、文字乃至于其他媒介,就算尽了它的能事,而是要显示出一种内在的生气、情感、灵魂、风骨和精神,这就是我们所说的艺术作品的意蕴。"⑤"在这种使理性内容和现实形象互相渗透融会的过程中,艺术家一方面要求助于常醒的理解力,另一方面也要求助于深厚的心胸和灌注生气的情感。"⑥艺术的"理想之所以有生气,就在于所要表现的那种心灵性的基本意蕴是通过外在现象的一切个别方面而完全体现出来的,例如仪表、姿势、运动、面貌、四肢形状,等等,无疑不渗透这种意蕴,不剩下丝毫空洞无味的无意义的东西。例如最近证明出于斐底阿斯的那些希腊雕刻,就以这种通体灌注的生气特别使人兴奋"。"这种最高度的生气就是伟大艺术家的标志。"⑦由此可见,黑格尔要求通过注入心灵的情

① 黑格尔:《美学》第一卷,朱光潜译,商务印书馆1979年版,第170页。
② 黑格尔:《美学》第一卷,朱光潜译,商务印书馆1979年版,第164页。
③ 黑格尔:《美学》第一卷,朱光潜译,商务印书馆1979年版,第14页。
④ 黑格尔:《美学》第一卷,朱光潜译,商务印书馆1979年版,第24页。
⑤ 黑格尔:《美学》第一卷,朱光潜译,商务印书馆1979年版,第25页。
⑥ 黑格尔:《美学》第一卷,朱光潜译,商务印书馆1979年版,第359页。
⑦ 均见黑格尔《美学》第一卷,朱光潜译,商务印书馆1979年版,第221页。

感意蕴给艺术作品"灌注生气",乃是他"美是理念的感性显现"思想的变相比喻。在内涵美的构成规律或创造法则上,黑格尔的"灌注生气"说是有参考价值的。

与此可以相参的是,在黑格尔之前,席勒曾提出过"最广义的美"是"活的形象","活的形象"是"现象的一切审美的品质"①。在黑格尔之后,车尔尼雪夫斯基提出过"美是生活"②,是"生气蓬勃"或有益于"生命"的物质③,因为审美主体都是"活的东西","凡活的东西在本性上就恐惧死亡,恐惧不存在,而爱生活"④。"对于生物来说,畏惧死亡,厌弃僵死的一切,厌弃伤生的一切,乃是自然而然的事情。所以,凡是我们发现具有生的意味的一切,特别是我们看见具有生的现象的一切,总使我们欢欣鼓舞,导我们于充满无私快感的心境,这就是所谓的美的享受。"⑤尼采认为:美是肉体生命的强力意志⑥。美与丑的分别是显现感性生命的强力意志的高扬与衰退。"美和丑的前提极其丰富地积聚在本能中。丑被看作衰退的一个暗示和表征"⑦,"美属于有用、有益、提高生命等生物学价值的一般范畴"⑧。"一切美的艺术"都"是生命的自我肯定、自我颂扬"⑨。在尼采看来,"艺术是生命的真正使命,艺术是生命的形而上学活动。艺术不只是强力意志的一个形态,而是强力意志的最高形态。"⑩齐美尔指出:美在象征生命的形式。"一个完美而有意义的纯粹作为形式的形式能充分表现直接的生命,它依附在生命之上,就像它是生命生机地生长出来的皮肤一样……我们也可以这样说,艺术在完美而有用的艺术形式的范围之外,表现了某些充满生气的东西。"⑪这些论述与黑格尔的"生气灌注"说一起,构成了西方生命美学的和声。

与此相近的是中国古代美学崇尚的"生气"说。在古人看来,好生恶死是人的天性。"人之情,欲寿而恶夭。"⑫"人之所欲生甚矣,人之所恶死甚矣。"⑬而人们总

① 北京大学哲学系美学教研室编:《西方美学家论美和美感》,商务印书馆1980年版,第176页。
② 北京大学哲学系美学教研室编:《西方美学家论美和美感》,商务印书馆1980年版,第242页。
③ 北京大学哲学系美学教研室编:《西方美学家论美和美感》,商务印书馆1980年版,第244页。
④ 北京大学哲学系美学教研室编:《西方美学家论美和美感》,商务印书馆1980年版,第242页。
⑤ 《美学论文选》,缪灵珠译,人民文学出版社1957年版,第54页。
⑥ 朱立元主编:《西方美学思想史》下册,上海人民出版社2009年版,第1167页。
⑦ 尼采:《悲剧的诞生》,周国平译,生活·读书·新知三联书店1986年版,第323页。
⑧ 尼采:《悲剧的诞生》,周国平译,生活·读书·新知三联书店1986年版,第352页。
⑨ 尼采:《悲剧的诞生》,周国平译,生活·读书·新知三联书店1986年版,第317页。
⑩ 海德格尔:《尼采》,孙周兴译,商务印书馆2002年版,第77页。
⑪ 转引自蒋孔阳、朱立元主编:《西方美学通史》第五卷,上海文艺出版社1999年版,第143页。
⑫ 《吕氏春秋·适音》。
⑬ 《荀子·正名》。

是把对生命欲求的满足视为善,所谓"可欲之谓善"①。因此,"生"或"生生""生气""生机"被中国古代人视为最大的善和最高的美。

《易传》声称:"天地之大德曰'生'。"孔颖达解释说:"天之体性,生养万物。善之大者,莫善施生。'元'为施生之宗,故言'元者,善之长也'。"②周敦颐说:"天以阳生万物,以阴成万物。生,仁也;成,义也。"③程颐说:"'生'之性便是'仁'。"④二程传人谢良佐《上蔡语录》云:"心者何也? 仁是已。仁者何也? 活者为仁,死者为不仁。今人自身麻痹,不知痛痒,谓之'不仁'。桃杏之核可种而生者,谓之'桃仁''杏仁',言有生之意。"朱熹说:"'生'底意思是'仁'。""'仁'是天地之生气。""只从生意上识'仁'。"⑤这是以生为善、为美。所以"贵生"是中国古代的一个传统,所谓"天地之所贵曰'生'"⑥。《易·系辞传》又云:"生生之谓易。"东汉荀爽解释:"阴阳变易,转相生也。"⑦孔颖达《周易正义》解释:"生生,不绝不辞。阴阳变转,后生次于前生。"杨万里《诚斋易传》解释:"《易》者何物也? 生生无息之理也。"当代学者陈伯海解释:"'生生'似还可用为动宾结构,前一个'生'作使动用法,意谓'使……生成',后一个'生'作宾语,指生命机体及其活动形态,'生生'亦便是'使生命生成'或'创生生命'的意思。""生生之谓易"是说"使生命生成"或"创生生命"就是天地间变易之道⑧。

宇宙万物的生命是怎么产生的呢? 中国古代有两个万物生成图式。第一个图式是老子所描绘的:"道生一,一生二,二生三,三生万物。"⑨成玄英《老子义疏》:"一,元气也;二,阴阳也;三,天地人也。"可知这个图式即:道→元气→阴阳→天地人→万物。第二个图式是《易传》提出的:"易有太极,是生两仪,两仪生四象,四象生八卦。"⑩这"太极"即混一的"元气"⑪,"两仪"即"天地""阴阳","四象"即"四时之象","八卦"即天、地、雷、风、水、火、山、泽八种构成万物的基质。由此可见,《易传》揭示的万物生成图式是:元气→阴阳→天地→四时→八卦→万物。在这两种图式

① 《孟子·尽心下》。
② 《周易·乾》孔颖达疏。
③ 《通书·顺化第十一》。
④ 《河南程氏遗书》卷十八。
⑤ 参《朱子语类》第一册,中华书局1986年版,第103—109页。
⑥ 扬雄:《太玄·大玄文》。
⑦ 转引自李鼎祚:《周易集解》,上海古籍出版社1989年版,第213页。
⑧ 陈伯海:《回归生命本原》,商务印书馆2012年版,第60页。
⑨ 《老子》四十二章。
⑩ 《易·系辞传上》,徐志锐:《周易大传新注》,齐鲁书社1987年版,第438页。
⑪ 孔颖达:《周易正义》:"太极谓天地未分之前,元气混而为一。"

中,"元气"表现为一种化育万物的生命之气。首先,"元气"是化生万物的泉源、繁衍生命的渊薮,所谓"元气"为"万物之母","诸谷草木蚑行喘息蠕动,皆含元气"①,"自天地至于万物,无不须气以生者也"②。其次,"元气"是一种原始的生命力,一切无机物和有机的生命,有"元气"即生,无"元气"则死,所谓"气聚为生,气散为死"③,"人含气而生,精尽而死"④。再次,"人"身上的"元气"是一种"精气",所谓"烦气为虫,精气为人"⑤,"人之所以生者,精气也,死而精气灭"⑥。由于人由元气之精者所生,为"万物之中有智慧者"⑦,所以"精气"又表现为有照物之明的"神气",如《太平经·圣君秘旨》所揭示:"夫人本生混沌之气,气生精,精生神,神生明。本于阴阳之气,气转为精,精转为神,神转为明。"万物的生命由"元气"所化生,故"元气"又叫"生气""生机"。以"生"为美,自然以生机流淌、生气盎然为美。枯木逢春、鲜花盛开、鸢飞鱼跃、流水潺潺、翠竹青青、绿树葱葱,都是生命的美丽。

移论艺术,古代美学有"文气"说。"文气"说要求为文须有"气",认为诗文"有气则生,无气则死"⑧。如董其昌说:"文要得神气。且试看死人活人、生花剪花、活鸡木鸡,若何形状,若何神气?"⑨归庄说:"余尝论诗,气、格、声、华四者缺一不可。譬之于人,气犹人之气,人所赖以生者也,一肢不贯,则成死肌,全体不贯,形神离矣。"⑩孙联奎说:"文章之有气脉,一如天地之有气运,人身之有血气,苟不流动,不将成死物乎?"⑪方东树说:"观于人身及万物动植,皆全是气所鼓荡。气才绝,即腐臭不可近;诗文亦然。"⑫文章不仅要"有气",而且要"气盛""气昌""气足""气厚",充满健旺的生命力。真德秀说:"圣人之文,元气也。"⑬王若虚称道"乐天之诗":"所在充满,殆与元气相侔。"⑭元好问肯定杜甫:"今观其诗,如元气淋漓。"⑮刘熙载一言

① 王平:《太平经合校·不忘戒长得福诀》,中华书局1961年版。
② 葛洪:《抱朴子·至理》。
③ 圆觉:《华严原人论合解》卷上。
④ 杨泉:《物理论》。
⑤ 《淮南子·精神训》。
⑥ 王充:《论衡·论死》。
⑦ 王充:《论衡·辨祟》。
⑧ 钱泳:《履园谭诗》,《清诗话》下册,上海古籍出版社1978年版,第871页。
⑨ 《画禅室随笔·评文》。
⑩ 《玉山诗集序》,《归庄集》卷三。
⑪ 《诗品臆说·流动》。
⑫ 方东树:《昭昧詹言》卷一。
⑬ 《日湖文集序》,《真文忠公文集》卷二八。
⑭ 《滹南诗话》,《滹南遗老集》。
⑮ 《杜诗学引》,《遗山先生文集》卷三六。

以蔽之："文得元气便厚。"①"文气"即"文之元气""文之生气"，它是成功的艺术创作的关键："诗文者，生气也。若满纸如剪彩、雕刻无生气，乃应试馆阁体耳，与作家无分。"②

文章的"元气"说到底是人之"精气""神气"的表现。要创造文章的美，必须给作品注入"正气""真气"及与之相关的"理气""志气""神气""逸气""清气"，戒除与"正气""真气"相敌的"昏气""矜气""伧气""村气""市气""霸气""滞气""俳气""腐气""浮气""江湖气""门客气""酒肉气"等。

文章的"生气"之美不仅是作家"正气""真气"的流淌，也是作家对于艺术形式生命的创造。阴、阳二气的相反相成、对立统一是造就大自然生命的规律，也是造就艺术形式生命的规律。当作家按照这种规律将文学形式中一系列对立元素，如开与合、放与敛、张与弛、疏与密、虚与实、动与静、单与复、繁与简、平与仄、扬与抑等组合在一起时，作品的结构、形式中就会产生生命脉搏的跳动，焕发"气韵生动"的效果。艺术形式美的创造在遵循阴阳二气对立统一规律的同时，还要兼顾"一气"流动、"气脉"贯串的规律。"一气"说强调的是艺术作品作为生命体的有机性。尽管艺术创作千变万化，各种因素相搏相和，都要有"一气"统辖。有此"一气"，则无隔绝之痕，作品就会成为一个有机整体；无此"一气"，作品则如"散金碎玉"、一盘散沙。所以，李渔把"一气"作为"作词之家"的"金丹"③；中国书画美学崇尚"一笔书""一笔画"，用意大抵就在这里。

与"生气"求美相映成趣的是，古代文艺美学还崇尚"生动""生意""生机""生趣"的美。如谢赫《古画品录》提出"气韵生动"为绘画美的创作法则之一。韩拙《山水纯全集》指出，绘画"本乎自然气韵，以全其生意，得于此者备矣，失于此者疾矣"。方薰《山静居论画》点明："古人写生，即写物之生意。"董逌《广川画跋》要求："凡赋形出像，发于生意，得之自然。"戴熙《习苦斋画絮》指出："画于生机，刻意求之，转工转远。眼前地放宽一步，则生趣既定，生机自畅耳。"它们是中国古代美学"生生为美"思想的有力补充。

审美主体给自然物灌注心灵意蕴，并以此赋予自然物各部分形象的统一性、整体性和有机性，创作主体给艺术品灌注正气和真气，并仿效大自然阴阳相生的生命

① 《艺概·文概》，上海古籍出版社1978年版。
② 方东树：《昭昧詹言》卷一。
③ 李渔：《笠翁一家言全集·笠翁余集·窥词管见》。

真谛营造艺术形式的生命,这就是契合审美主体普遍生命需要的内涵美的另一构成规律和创造法则。在这里,对象之美的实质,或许"就是通过对存在于自我之中的生命活力的自觉,领悟到'生'之为生的涵义,并由此而进入到对难以名状的'存在'的神秘体验中"[①]。

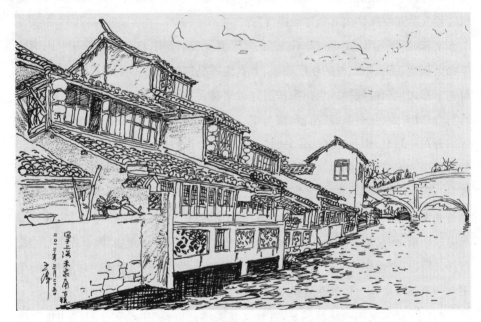

(作者:北京大学数字艺术系首席教授王伟)

① 徐岱:《美学新概念:21世纪的人文思考》,学林出版社2001年版,第399页。

第八章
"美"的特征：愉快性、形象性、价值性、客观性、主观性、流动性

本章提要："美"所指称的事物是有价值的乐感对象，重要根源是与审美主体的契合互适，决定了"美"具有愉快性、形象性、价值性、客观性、主观性、流动性六大特征。"愉快性"指美具有使审美主体产生乐感的功能。"形象性"指令审美主体愉快的对象必然是形象可感的，不是抽象空洞的。"价值性"指并非所有的乐感对象都是美，只有对审美主体的生命存在有益的那部分乐感对象才是美。美是一种"价值"，而"价值"连接着主、客体两方面，因而美不仅具有"客观性"特征，而且具有"主观性"特征。美作为客观对象中契合审美主体物种属性的、令审美主体普遍愉快的性质，是客观对象本来存在的，具有自身规定性的，不是审美主体的主观好恶能够任意改变的，这是美的"客观性"。美作为一种有价值的乐感对象，是相对于有感觉功能的生命主体而存在的。没有主体，就没有什么有价值的愉快的美。这是美的"主观性"。"流动性"指美作为有价值的乐感对象，因主客体关系而异，不是固定不变的实体。

美的现象必有其共同特征。"特征"是某一事物区别于其他事物的基本征象和标志，是该事物所具备的区别于其他事物的特殊的统一性质的表现。如果将"本质"理解为事物现象背后的统一性，那么，"美的本质"研究必然离不开"美的特征"研究。当代美学研究以否认"美的本质"为潮流，因而也就取消了"美的特征"研究，于是在新近出版的不少美学原理著作中，"美的特征"一章不见了。而当"美的特征"都不敢触及的时候，我们真不知道这种美学研究还能告诉我们什么、还有什么作用。另一方面，传统的"美的特征"研究虽有值得继承借鉴的成分，但由于建立在各种"美"的实体论定义上，是这些经不起推敲的定义的逻辑推衍，甚至是与这些定

义相脱节的不够自洽的自说自话,因而也有待加以反思和重新审视。事实上,"美"不仅是有自己的稳定所指和统一原因,而且是有区别于其他事物的统一特征的。"美"所指称的事物是有价值的乐感对象,重要根源是与审美主体的契合互适,这就决定了"美"具有愉快性、形象性、价值性、主观性、客观性、流动性六大特征。"愉快性"指美具有使审美主体产生乐感的功能;"形象性"指令审美主体愉快的对象必然是形象可感的,而不是抽象空洞的;"价值性"指并非所有形象可感的乐感对象都是美,只有对审美主体的生命存在有益的那部分乐感对象才是美;美是一种"价值",而"价值"连接着主、客体两方面,是主客体相结合的产物,因而美作为使主体快乐的对象,不仅具有"客观性"特征,而且具有"主观性"特征。美作为客观对象中契合审美主体物种属性的、令审美主体普遍愉快的性质,是客观对象本来存在的,具有自身规定性的,不是审美主体的主观好恶能够任意改变的,这是美的客观性。美作为一种有价值的乐感对象,是相对于有感觉功能的生命主体而存在的。没有主体,就没有什么有价值的、愉快的美。判断对象是否美的主观原因有许多,它们既有合理性,也有不合理性,不可一概肯定。美的客观性决定了共同美及审美标准的存在,是制约美的主观性的基础,同时包容着美的主观性;美的主观性导致了差异美的存在,不断丰富着美的客观性,决定了美的客观标准的流动开放。美的流动性意味着被指称为美的事物不是永恒不变的实体,而是处在变动不居的主客体关系中的审美对象。

一、美的愉快性

1. "美的东西就是一般产生快感的东西"

美是能引起审美主体有价值的乐感的对象。在我们关于"美"的语义的一系列规定中,最基本的义项是"乐感"(通常叫"快感")。在审美实践中,"美的东西就是一般产生快感的东西"①。18世纪初,英国美学家爱迪生指出:"最能直接打动心灵的还是美。美立刻在想象里渗透一种内在的欣喜和满足。"②同时期,意大利美学家缪越陀里指出:"我们一般把美了解为凡是一经看到、听到或懂得了就使我们愉快、高兴和狂喜,就在我们心中引起快感和喜爱的东西。"③18世纪上半叶,德国美

① 克罗齐:《美学原理》,朱光潜译,《美学原理·美学纲要》,外国文学出版社1983年版,第93页。
② 北京大学哲学系美学教研室编:《西方美学家论美和美感》,商务印书馆1980年版,第95页。
③ 北京大学哲学系美学教研室编:《西方美学家论美和美感》,商务印书馆1980年版,第90页。

学家沃尔夫指出"美"在事物的"完善",而"完善"的标志是能够产生"快感":"美在于一件事物的完善,只要那件事物易于凭它的完善来引起我们的快感。""美可以下定义为:一种适宜于产生快感的性质,或是一种显而易见的完善。"①18世纪下半叶,英国美学家休谟说:"美只是产生快乐的一个形相。"②"当任何对象具有使它的所有者发生快乐的倾向时,它总是被认为美的。"③康德在继承前人思想的基础上,给美的事物引起的反应加了许多特殊规定:"美是无一切利害关系的愉快的对象。"④"美是不依赖概念而被当作一种必然愉快底对象。"⑤"美是不依赖概念而被作为一个普遍愉快的对象。"⑥"愉快"是不可约简的基本义项。谷鲁斯《美学绪论》指出:美是以审美的外观给我们带来直接的感性快感,即给耳目带来快感的东西。缪勒-弗莱恩费尔斯在《艺术心理学》中把美说成差不多或完全没有杂质的一种快感经验。德苏瓦尔《美学和普通艺术学》写道,美的特殊性,是在没有任何障碍或不快的阴影下自我的欣赏。伏尔盖特《美学体系》认为,美对应于纯粹的快感⑦。桑塔耶纳揭示:"美是因快感的客观化而成立的。美是客观化的快感。"⑧面对某物,我们说"它是美的",其实是说"它令我愉快"⑨。"美是被当作事物之属性的快感"⑩。弗洛伊德说:"美没有明显的用处",只提供"享受","美的享受具有一种感情的、特殊的、温和的陶醉性质"⑪。艺术作为人类创造的美的集中体现,其最基本的功能就是给予读者观众"最大的愉悦"。杜夫海纳指出,"美的客体"是"产生愉快的机会"⑫。卡西尔指出:"无人能否认:艺术作品给予我们最大的愉悦,也许是人类本性能够感受的最为持久的和最为强烈的愉悦。"⑬歌德借浮士德之口形容自己审美愉悦的"高峰体验":"我要呼唤这样的刹那:'你真美呀,请停留一下!'我在地上的日子会有痕迹遗留,它将不致永远成为乌有——我在这样宏福的预感之中,在将这

① 北京大学哲学系美学教研室编:《西方美学家论美和美感》,商务印书馆1980年版,第88页。
② 休谟:《人性论》下册,关文运译,商务印书馆1980年版,第334页。
③ 休谟:《人性论》下册,关文运译,商务印书馆1980年版,第618页。
④ 康德:《判断力批判》上卷,宗白华译,商务印书馆1964年版,第48页。
⑤ 康德:《判断力批判》上卷,宗白华译,商务印书馆1964年版,第79页。
⑥ 康德:《判断力批判》上卷,宗白华译,商务印书馆1964年版,第48页。
⑦ 据李斯托威尔:《近代美学史评述》,蒋孔阳译,上海译文出版社1980年版,第228页。
⑧ 北京大学哲学系美学教研室编:《西方美学家论美和美感》,商务印书馆1980年版,第286页。
⑨ 北京大学哲学系美学教研室编:《西方美学家论美和美感》,商务印书馆1980年版,第286页。
⑩ 北京大学哲学系美学教研室编:《西方美学家论美和美感》,商务印书馆1980年版,第285页。
⑪ 蒋孔阳主编:《二十世纪西方美学名著选》上,复旦大学出版社1987年版,第397页。
⑫ 杜夫海纳:《美学与哲学》,孙非译,中国社会科学出版社1985年版,第14页。
⑬ 蒋孔阳主编:《二十世纪西方美学名著选》下,复旦大学出版社1988年版,第19页。

最高的一刹那享受。"①现实和艺术中的美千姿百态、千差万别,但在给予审美主体愉快这一点上,是共同的。"美色不同面,皆佳于目;悲音不共声,皆快于耳;酒醴异气,饮之皆醉;百谷殊味,食之皆饱。"②正如楼昔勇指出的那样:"任何对象的美,总是能够从精神上给人们带来愉悦的效果,离开了这一特点,美研究不成其为美了。"③美的这种愉快性,法国当代美学家马利坦称之为"美的喜悦"④。"美"在审美主体身上产生的快乐,分"悦目""动听"的感官快适与"赏心""畅神"的精神愉悦两种基本类型,但同为情感愉快,同属美感经验,是人们把感官对象与心灵对象同称为"美"的心理原因。⑤

2. 美的事物的愉快性为自身以外的审美主体而存在

美的事物的愉快性不是为自己存在,而是为自身以外的审美主体而存在的。正如食糖的甘甜食糖自身感受不到,只为人类的味蕾而存在一样,包含大量没有感觉器的无机物的自然万物的美不是为自己,而是为其他的生命体,尤其是为审美意识高度发达的人类而存在的。对于人类而言,美是令人愉快的,而不是自我愉快的;美的事物使其他生命体感到愉快,并不是故意的、有目的的,而是因为契合某个物种的生命主体的本性、需要产生的。正如黑格尔所揭示:"有生命的自然事物之所以美,既不是为它本身,也不是由它本身为着要显现美而创造出来的。自然美只是为其他对象而美,这就是说,为我们,为审美的意识而美。"⑥

美产生愉快、带来愉快,而不是自身享受这种愉快,在这个意义上,美的"愉快性"又叫"感染性"。"美的感染性是美本身固有的特点","任何美的事物,都能激发人的感情,使人们在精神上得到很大的愉悦与满足。"⑦"美是十分迷人的,具有无比强烈的感人力量。它可以丰富人的生活、愉悦人的身心,给人的精神带来种种欢快与满足。比如,当我们下班回家,尽管经过一天紧张的劳动,身体十分疲惫,可是,只要我们打开了收音机,里面传来悠扬的乐曲;打开电视机,荧光屏上映出了富

① 陈伯海:《生命体验与审美超越》,生活·读书·新知三联书店 2012 年版,第 53 页。
② 王充:《论衡·自纪篇》。
③ 楼昔勇:《美学导论》,华东师范大学出版社 1996 年版,第 28 页。
④ 马利坦多次说到"美的愉悦",见蒋孔阳主编:《二十世纪西方美学名著选》下,复旦大学出版社 1988 年版,第 153—154 页。
⑤ 居约认为,所有的快感,从低级感官享受到欣赏高贵的艺术美所获得的快乐没有什么本质的区别,应该同样包括在美感经验之中。据陈伯海:《生命体验与审美超越》,生活·读书·新知三联书店 2012 年版,第 20 页。另参该书 52 页,陈伯海论"审美愉悦"包括感官快适的"应目"与精神悦乐的"会心"两类。
⑥ 《美学》第一卷,朱光潜译,商务印书馆 1979 年版,第 160 页。
⑦ 均见刘叔成、夏之放、楼昔勇等著:《美学基本原理》,上海人民出版社 1987 年版,第 61 页。

有情趣的节目;打开画册,欣赏了一幅又一幅的画作,我们似乎会顿时忘却疲劳,很快陶醉在迷人的艺术境界之中。此外,我们还可以观赏一下清洁、美观、朴素、大方的居室陈设,也可以在庭院欣赏一下各种草木花卉,仰望头顶自在的蓝天白云,倾听一下小鸟清脆悦耳的鸣叫,我们心头也会漾起一种无比欢快的情意。我们还可以自己动手,亲自弹奏一首乐曲,轻轻地哼上一支小调,或者到庭院浇花、锄草,更会感到自得其乐。周末,我们还可以去看看戏、跳跳舞,节假日还可以同家人一起游览公园,甚至作短途旅游。有了美,我们的生活丰富了,心情愉快了,疲劳也消除了。"①艺术美的感染性也是如此。列夫·托尔斯泰指出:"艺术作品和其他任何一种精神活动之间的不同之处就在于:它的语言是所有的人都能理解的,它能毫无区别地感染所有的人……绘画、音乐和诗(如果它被翻译成我所理解的语言)也正是这样的情形。吉尔吉斯人和日本人的歌曲能感动我……日本的绘画、印度的建筑和阿拉伯的神话也同样感动我。"②

3. 美的愉快性存在于生命体的五觉快乐和精神快乐中

美作为五官快感和心灵愉悦的对象,美的愉快性存在于生命体的五觉快乐和精神快乐中。五官是人体十大系统中与中枢相连的外部感官。美色引起视觉的愉快,美声引起听觉的愉快,美味引起味觉的愉快,香气引起嗅觉的愉快,舒适引起触觉的愉快,这是五觉对象的美引起的感觉愉快。这种美的愉快性对于动物来说都有效。善良的行为引起道德的满足,真理的形象引起智性的满足,这是人类特有的美引起的思维中枢的精神愉快。五觉愉

① 楼昔勇:《美学导论》,华东师范大学出版社1996年版,第49页。
② 《艺术论》,丰陈宝译,人民文学出版社1958年版,第63页。

快虽然属于感觉愉快,但并非所有的感觉愉快都可视为美引起的乐感。比如打个喷嚏,伸个懒腰,挠个痒痒,如此等等。举凡人的九大机体组织内部感官反映机体物质代谢过程协调状态的快感,在我们关于"美"的界定中都不应视为美的快感①。

二、美的形象性

1. 美是鲜活生动的直觉形象,不是抽象的概念

"美"是具有愉快性的审美对象。快感对象总是存在于审美主体之外的现象世界中的,因而形象性是美的另一基本特征。同时,美要能发挥、实现它的愉快性功能,必须具有生动可感的形象。美区别于真、善的最根本的不同,就是形象性。揭示自然科学真理的公式或社会真理的理论、抽象的道德理念可以是"真"、是"善",但不是"美";只有加上感性的形象,才能变成感人的"美"。1992年巴塞罗那奥运会上,美国篮球"梦之队"在与克罗地亚国家队的决赛中勇夺冠军。一篇报道显示:美国队2分球的命中率为77%,罚球命中率6人100%,最少的2人也为67%,全场抢得后场篮板球18个、前场篮板球11个,抢断球17次。数字很惊人,但没有美;要感受到其中令人欣喜若狂、如痴如醉的美,只有身临其境或通过电视转播,直接观赏它们的表演,目睹"魔术师"约翰逊神出鬼没、变化莫测的传球,"飞人"乔丹的空中滞留和腾跃绝技,"恶汉"巴克利势不可挡的单手扣篮和勇悍凶猛的盖帽绝招,以及整个队伍行云流水的配合和摧枯拉朽的气势②。值得说明的是,由于我们将美从传统美学的视、听觉愉快对象扩大到五官的快感对象,所以,我们所说的美的形象性不仅指形色、声音,而且包括嗅觉、味觉、触觉的感性对象。失明、失聪的聋盲之人也有自己可以感受的美,这种可感的美就存在于嗅觉、味觉、触觉的感性形象中。

2. 西方美学论"美只能在形象中见出"

"美学之父"鲍姆嘉通创立"美学"学科时就指出:美是"感性知识的完善",而这"感性知识",包括"完善的外形"③。康德在分析美引起快感的方式时指出:"美是

① 在这点上,我们与将机体觉快感都视为美感的汪济生先生有别。参汪济生《系统进化论美学观》(北京大学出版社1987年版)、《美感概论》(上海科技文献出版社2008年版)有关"机体部"的论述。又人体十大系统三大部分(机体部、感官部、中枢部)示意图,为汪济生提供。
② 参楼昔勇:《美学导论》,华东师大出版社1996年版,第207页。
③ 北京大学哲学系美学教研室编:《西方美学家论美和美感》,商务印书馆1980年版,第142页。

不依赖概念而被当作一种必然的愉快底对象。"①美凭借什么使人直觉到愉快呢？形象性。他举例说："花，自由的素描，无任何意图地相互缠绕着的、被人称做簇叶饰的纹线它们并不意味着什么，并不依据任何一定的概念，但却令人愉快满意。"②黑格尔认为："美是理念的感性显现。"③什么是"感性显现"？就是形象显现："真正美的东西……就是具有具体形象的心灵性的东西。"④"概念只有在和它的外在现象处于统一体时，理念就不仅是真的，而且是美的了。"⑤因此，黑格尔强调："美只能在形象中见出。"⑥从鲍姆嘉通，到康德、黑格尔，肯定美的形象性，是德国美学的一个传统。这个传统得到了车尔尼雪夫斯基的高度评价："我承认德国美学家所发挥的美学概念中有许多个别的概念是正确的。譬如，说形象在美的领域中占着统治地位。"⑦艺术美也是如此，"凡是一般观念在艺术领域内部应该体现为生动的人物，通过事件和感觉表现出来，而不应始终是枯燥无味的一般概念。"⑧艺术以"美"为特征，所以也必须以形象思维和形象塑造为特征。别林斯基说：在成功的艺术创作中，"任何感情、任何思想必须形象地表现出来"⑨。他据此提出了"诗是寓于形象的思维""诗人用形象来思考"的著名论断。列夫·托尔斯泰强调：艺术是用人人都能理解的形象感染人的，"图画、声音和形象能感染每一个人，不管他处在某种进化的阶段上"⑩。艺术的形象是作家心灵创造的"意象"，艺术美的形象性特征又叫"意象性"。克罗齐指出："意象性这个特征把直觉和概念区别开来，把艺术和哲学区别开来……意象性是艺术的固有的优点：意象性中刚一产生出思考和判断，艺术就消散，就死去。"⑪美是鲜活生动的直觉形象，而不是抽象的概念。"直觉给我们的是这世界，是现象；概念给我们的是本体，是心灵。"⑫比如"水"，其概念是一般、抽象的，不是这条河、那个湖的水，而水的直觉对象则是形形色色的水的现象，是这条江，那片海，这条河，那个湖，这场雨，那杯茶。美只存在于感性现象中，而不能存

① 《判断力批判》，宗白华译，商务印书馆1964年版，第79页。
② 《判断力批判》，宗白华译，商务印书馆1964年版，第44页。
③ 黑格尔：《美学》，朱光潜译，商务印书馆1979年版，第142页。
④ 黑格尔：《美学》，朱光潜译，商务印书馆1979年版，第104页。
⑤ 黑格尔：《美学》，朱光潜译，商务印书馆1979年版，第142页。
⑥ 黑格尔：《美学》，朱光潜译，商务印书馆1979年版，第161页。
⑦ 车尔尼雪夫斯基：《美学论文选》，人民文学出版社1957年版，第66页。
⑧ 车尔尼雪夫斯基：《美学论文选》，人民文学出版社1957年版，第66页。
⑨ 《别林斯基论文学》，梁真译，新文艺出版社1958年版，第10页。
⑩ 列夫·托尔斯泰：《艺术论》，丰陈宝译，人民文学出版社1958年版，第103页。
⑪ 克罗齐：《美学纲要》，罗芃译，《美学原理·美学纲要》，外国文学出版社1983年版，第216—217页。
⑫ 克罗齐语，《西方美学家论美和美感》，商务印书馆1980年版，第294页。

在于抽象的概念中。"一个人开始作科学的思考,就已不复作审美的观照。"① 鲍桑葵发挥说:"美是情感变成有形。""如果它不是有形的,亦即没有一个用来体现什么的表现形式,那么从审美目的说来,它就什么都不是。但是如果它是有形的,即如果它有表现形式,因而体现一种情感,那么它本身就属于美的普遍定义之内,即等于审美上卓越的东西。"② 杜夫海纳则将美的感人形象叫做"感性的辉煌呈现"③。他还说:"美只是呈现在感性的客体中,感性是唯一的判官。"④ "美的理念必须不再作为理念、必须不再作为抽象概念同我们对话、激励我们,而必须是已经在美的物体中具体化的理念。"⑤ 艺术美的形象性特征决定了创造艺术美的艺术家必须具有非凡的想象力,如莎士比亚《仲夏夜之梦》第五幕所云:

> 疯子、情人和诗人
> 都是幻想的产儿……
> 诗人的眼睛在神奇的狂放的一转中,
> 便能从天上看到地下,从地下看到天上;
> 想象会把不知名的事物用一种形式呈现出来,
> 诗人的笔再使它们具有如实的形象,
> 空虚的无物也会有了居处和名字。⑥

3. 中国当代美学论著论"美存在于感性形式"

在西方美学理论的指导和对审美经验的体察的基础上,将形象性视为美的特征,成为中国当代诸多美学论著强调的共识。刘叔成、夏之放等著的《美学基本原理》指出:"美的事物和现象总是形象的、具体的,总是凭着欣赏者的感官可以直接感受到的。不论是自然美、社会美,还是艺术美,作为内容和形式的有机统一,都有一种感性的具体形态,它们的内容都要通过由一定的色、声、形等物质材料所构成的外在形式表现出来。"⑦ "事物的美总是存在于感性形式之中,离开了特定的感性

① 克罗齐语,《西方美学家论美和美感》,商务印书馆1980年版,第295页。
② 鲍山葵(通译鲍桑葵):《美学三讲》,周煦良译,上海译文出版社1983年版,第51页。
③ 杜夫海纳:《审美经验现象学》,韩树站译,文化艺术出版社1996年版,第259页。
④ 杜夫海纳:《美学与哲学》,孙非译,中国社会科学出版社1985年版,第14页。
⑤ 杜夫海纳:《美学与哲学》,孙非译,中国社会科学出版社1985年版,第13页。
⑥ 《莎士比亚全集》(二),朱生豪译,人民文学出版社1978年版,第352页。
⑦ 刘叔成、夏之放、楼昔勇等:《美学基本原理》,上海人民出版社1987年版,第58页。

形式,美也就无所依傍了。"①楼昔勇指出:"任何一个审美对象的存在,总是具体的、形象的,是人们可以凭借自己的审美感官直接感受的。抽象的概念、定理可以是真,因为它揭示了事物发展的某些规律性,但它不可能是美,因为它不具备美的形象性的特点。"②季水河指出:"形象性是美的第一个特征。不管自然界生活中,还是艺术里,凡是称之为美,可以作为审美对象的事物都是具体的、形象的,欣赏者凭自己的感官可以直接感受到的。"③比如说"花是美的",这个判断本身是不能感人的,只有到百花园中,通过昂首绽放的花朵的观赏,或通过花的形象的艺术呈现,才能感受到花的美。再比如说"秋日游子思乡",这个判断只是告诉人们一种人生的知识,并不能打动人的情感,唤起人的美感,但马致远的《天净沙·秋思》以一种形象的传达,赋予这个主题以令人浮想联翩、咀嚼不尽的美:

枯藤老树昏鸦
小桥流水人家
古道西风瘦马
夕阳西下
断肠人在天涯

三、美的价值性

"美"是形象性的、能使生命体直觉到愉快的对象,但并非所有的愉快对象都叫做"美","美"只是一部分的乐感对象,也就是对生命体无害而有益的、有价值的乐感对象。"美"是一种价值。无价值、反价值的娱乐对象非但不是"美",只能属于"丑"。正是有价值的乐感对象,将"美"从普泛的娱乐对象中提炼出来,区别开来,从而与"真""善"并列,成为人类肯定的积极的价值范畴。

人们经常说:"美是一种价值。"于是,"美的哲学是一种价值学说"④,"美学是一门价值科学,是关于审美价值的形式和法则的科学","审美价值是它的注意焦

① 刘叔成、夏之放、楼昔勇等:《美学基本原理》,上海人民出版社1987年版,第59页。
② 楼昔勇:《美学导论》,华东师大出版社1996年版,第207页。
③ 季水河:《美学理论纲要》,湖南人民出版社2011年版,第61页。
④ 桑塔耶纳:《美感》,缪灵林译,中国社会科学出版社1982年版,第1页。

点"①。然而,这里的"价值"究竟指什么,却不好把握。显然,它不是人们日常使用的经济"价值"概念,而是人文"价值"范畴。经济学上的"价值"是"凝聚在商品中的劳动",定义明确;人文领域的"价值"却涵义迷离,一直没有明晰的界定。那么,"价值"是什么呢?

1. "价值"是相对主体的客观存在

马克思指出:"'价值'这个普遍概念是从人们对待满足他们需要的外界物的关系中产生的。"②马克思关于"价值"的这个表述堪称经典,它准确揭示了"价值"的基本特点:凡存在着主体需求的地方,就有"价值"存在。"价值"是相对于主体需求而存在的客观事物。稻谷对于人类来说是有价值的,因为"民以食为天";竹子对于熊猫来说是有价值的,因为它是熊猫的主要食物。不只劳动产品因为满足人们的生活需要是有价值的,自然万物对于人类而言也是有价值的,因为它们是人类赖以生存的生活资料和生活环境。"价值"就是客观事物中存在的满足生命主体需要的属性。它不仅相对于人类主体而存在,而且相对于所有生命主体而存在。比如地球不仅是对人类有价值的,而且对于一切地球上的生物都是有价值的。"价值"不仅取决于客观事物对于生命主体的一般需要的满足,而且取决于客观事物对于生命主体不断变化的特殊需要的契合,比如说"一块面包对于饥饿者是最伟大的价值"③。阿恩海姆指出:"没有什么自身足备的价值,只有与有待实现的功能和需要相关,价值才会存在。"④可见,"价值"产生于主客体的相互关系和作用中,是某种程度上的主客观的统一。它既不是纯客观的,也不是纯主观的。"价值表现的既非人的存在,也非世界的存在,而是人与世界之间不可分割的纽带。"⑤苏联斯托洛维奇指出:"价值形成中客体和主体的相互关系问题——这是价值论的中心问题之一。"⑥"价值不但是对象、现象,而且是它们对人和社会的客观意义……价值具有在社会历史实践的过程中形成的客观意义,同时也具有主体本身赋予价值关系的客体的主观意义。"⑦"难道价值本身不就是由于主客体的相互作用而形成的吗?

① 盖格尔:《艺术的意味》,艾彦译,华夏出版社1999年版,第78页。
② 《马克思恩格斯全集》第20卷,人民出版社1974年版,第516—517页。
③ 图加林诺夫语,转引自斯托洛维奇:《审美价值的本质》,凌继尧译,中国社会科学出版社1984年版,第20页。
④ 阿恩海姆:《艺术心理学新论》,郭小平、翟灿译,生活·读书·新知三联书店1996年版,第440页。
⑤ 杜夫海纳:《美学与哲学》,孙非译,中国社会科学出版社1985年版,第33页。
⑥ 斯托洛维奇:《审美价值的本质》,凌继尧译,中国社会科学出版社1984年版,第24页。
⑦ 均见斯托洛维奇:《审美价值的本质》,凌继尧译,中国社会科学出版社1984年版,第103页。

因而它不就是主客观的统一吗?"①美作为价值也是如此。苏联阿斯木斯在《古代思想家论艺术》序论评价苏格拉底美是有用的观点时说:"美不是事物的一种绝对属性,不是只属于事物……美不能离开目的性,即不能离开事物在显得有价值时它所处的关系。"②瓦西连柯指出:"审美价值——美和丑——也具有主观方面和客观方面。"③图加林诺夫指出:"美——这是主客观的统一。"④卡冈分析揭示:"'审美'是从自然和人、物质和精神、客体和主体的相互作用中产生出来的效果,我们既不把它归结为物质世界的纯客观性质,又不归结为纯人的感觉。""审美依照人对它评价的程度成为对象的属性。美——这是价值属性,正是以此在本质上区别于真。"⑤布罗夫说:"现实美……不在科学认识中而在关系中即我们的'我'的积极参与中被掌握。"⑥德国美学家柏森布鲁赫说:"现实的审美性质作为主体和客体之间在现实中生动的、起作用的关系而存在。"⑦竹内敏雄主编的《美学百科辞典》指出:"美的价值不能归结于主体或客体哪一个方面,它既要依据对象的性状和形态,又要依据主体的态度和活动。""美毕竟是在对象和自我之间的密切关系上成立的,它的价值就在于这两方面根据的统一。"⑧中国当代学者陈伯海指出:"美属于意义世界,是对象对于人的一种价值,它既关系到对象的存在及其性能,而亦离不开主体自身的需求与能力。作为价值形态的美依存于主体与对象之间的审美关系。"⑨

2. "价值"是客观事物中有益于主体生命存在的属性或意义

"价值"是客观事物中有益于主体生命存在的积极的、肯定性的属性或意义。在这一点上,"价值"的涵义与"善"相通,在现实社会中往往比"善"的外延更普泛,还涵盖"真"。古印度考底利《利论》指出:"价值保障人类生存。"⑩20世纪美国兰德女士指出:"一个机体的生存就是它的价值标准:凡是增进它的生存的就是善,威胁它的生存的就是恶。"⑪斯托洛维奇指出:"价值在本质上不可能是消极的。"⑫"价

① 斯托洛维奇:《审美价值的本质》,凌继尧译,中国社会科学出版社1984年版,第23页。
② 转引自朱光潜:《西方美学史》上卷,商务印书馆1979年版,第37页。
③ 转引自斯托洛维奇:《审美价值的本质》,凌继尧译,中国社会科学出版社1984年版,第24页。
④ 转引自斯托洛维奇:《审美价值的本质》,凌继尧译,中国社会科学出版社1984年版,第24页。
⑤ 转引自斯托洛维奇:《审美价值的本质》,凌继尧译,中国社会科学出版社1984年版,第23页。
⑥ 转引自斯托洛维奇:《审美价值的本质》,凌继尧译,中国社会科学出版社1984年版,第22页。
⑦ 转引自斯托洛维奇:《审美价值的本质》,凌继尧译,中国社会科学出版社1984年版,第22页。
⑧ 竹内敏雄主编:《美学百科辞典》,刘晓路等译,湖南人民出版社1988年版,第159页。
⑨ 陈伯海:《生命体验与审美超越》,生活·读书·新知三联书店2012年版,第92页。
⑩ 转引自斯托洛维奇:《审美价值的本质》,凌继尧译,中国社会科学出版社1984年版,第3页。
⑪ 兰德《客观主义的伦理学》,载《自私的美德:利己主义的新概念》,纽约:新美国世界文学文库1964年版,第17页。
⑫ 斯托洛维奇:《审美价值的本质》,凌继尧译,中国社会科学出版社1984年版,第128页。

值不仅是现象的属性,而且是现象对人、对人类社会的积极意义。"①美作为一种"价值",无疑应当是肯定生命、有益生命、对生命存在具有"积极意义"的。波瓦洛强调诗人:"要爱理性,让你的一切文章永远只从理性获得价值和光芒。"立普斯指出:对美的感受就是"在一个感官对象里所感觉到的自我价值感。""一切艺术和一般审美的欣赏就是对于一种具有伦理价值的东西的欣赏。"②桑塔耶纳认为:"美是一种积极的、固有的、客观化的价值。"③斯托洛维奇肯定:"美、漂亮是审美价值的'标尺'","丑是审美反价值的基本形式"④。比如在悲剧范畴中,"具有审美价值的人和现象在矛盾和冲突的过程中遭到毁灭或者经受巨大的灾难。同时,毁灭或灾难显示甚至加强这种价值"⑤。"悲的体验中不仅有损失的悲哀和痛苦,而且也有光明的感觉,这种感觉的产生是由于吸收了最高的价值。"⑥表现"反价值"的丑的喜剧范畴也是如此。"喜的体验使我们产生愉悦,当然不仅由于骤然遇到现象的丑陋实质,而且由于我们身上显示出来的一种能力,即把现象的丑陋实质同真正的价值可能是不知不觉对比时看出它的真实价值的能力。幽默感在揭发所有臆造的价值时,本身由此成为巨大的人类价值。"人们平常赞美"真、善、美",批评"假、丑、恶",显然是把"美"作为与"善""真"并列的有益的、积极的、神圣的价值范畴看待的。"美"可以有不同于"真""善"的单纯形式,但这种单纯形式必须不以损害"真""善"为底线。易言之,一种只能带来官能快感而背离"真""善"、有害于生命存在的无价值、反价值的纯形式,人们不会承认它是"美"。有益于生命的价值性,是美的基本特征之一。笠原仲二指出:"中国古代人们获得美感的对象——美的对象,初期主要是在感觉性、官能性的生活方面使他们感到生存的意义、具有使其日常生活'生气勃勃'那种效力的事物,从而形成'美的本质'。"⑦"中国人的美意识起源于与维持生命相关的感官愉悦,一切有利于生命从而可以使人的官能获得快乐的对象,都是美的;相反,一切阻碍人的生命力旺盛、增长,因而使官能得到痛感和不快感的对象,都是美的对立面——丑。美,意味着对生的肯定、促进和追求,因此,甘美的食物,芬芳的香气,诱耳的音调,悦目的美色等,一切有利于肯定、增进和充实生命

① 斯托洛维奇:《审美价值的本质》,凌继尧译,中国社会科学出版社1984年版,第136页。
② 转引自朱光潜:《西方美学史》下卷,商务印书馆1979年版,第613页。
③ 北京大学哲学系美学教研室编:《西方美学家论美和美感》,商务印书馆1980年版,第285页。
④ 斯托洛维奇:《审美价值的本质》,凌继尧译,中国社会科学出版社1984年版,第132页。
⑤ 斯托洛维奇:《审美价值的本质》,凌继尧译,中国社会科学出版社1984年版,第136页。
⑥ 斯托洛维奇:《审美价值的本质》,凌继尧译,中国社会科学出版社1984年版,第136—137页。
⑦ 笠原仲二:《古代中国人的美意识》,杨若薇译,生活·读书·新知三联书店1988年版,中译本前言,第3页。

的对象,皆为美意识发生的直接源泉,而'丑意识来自对人之死的本能的畏恶感'。一切使人畏惧、嫌恶、忌避的对象,一切意味着人的生命力的否定乃至毁伤、削弱、耗损等等的事物,则是丑意识发生的直接起始处。"①

3. 并非所有的快感对象都有价值

"美为物象之价值,能生起吾人快感。"②是否所有能产生快感的对象都有价值呢?桑塔耶纳曾说:"一切快感都是固有的和积极的价值。"③这个论断是否可信呢?应当承认,快感标志着客观对象与快感主体之间关系的契合与协调,含有价值。当快感对象契合了快感主体的物种本性,造就了主体内部生命运动的平衡,促进了主体生命的健康存在,那么,这种快感对象就是有价值的,就是"美",就与"真""善"不相违背。但事物成为快感对象还有一种可能,即由于对象契合、满足了主体的某种过分的、怪异的、不良的偏好。这种情况下的快感对象恰恰是有害生命的,对生命存在具有否定意义的、无价值的,就不应视为"美",而应视为"丑"。美酒、美色是快感对象,但对于嗜酒如命、沉湎女色的人来说,这种酒色恰恰是杀身的利器,所以就异化为丑。美、丑在原始经验中虽然一般由快感与痛感决定,然而正如有价值的痛感对象不是"丑"一样,无价值的快感对象也不是"美"。列夫·托尔斯泰批评说:如果停留于"'美'只不过是使我们感到快适的东西"的原始审美经验,那么"'美'的概念不但和'善'不相符合,而且和'善'相反","我们越是醉心于'美',我们就和'善'离得越远"④。吕澂指出:"有价值者必生快感,然生快感者不必尽有价值,如私欲之满足即是……私欲之满足与吾人人格全体之要求不合,故虽快感而无价值。"⑤可见,桑塔耶纳"一切快感都是固有的和积极的价值"的论断是以偏概全的⑥,不足全部采信。在美必须具有"价值性"这一点上,亚里士多德关于"美是自身就具有价值并同时给人愉快的东西"⑦的判断堪称慧眼独具,更加全面。

这里值得重点说明的是可以带来快感的毒品为什么不是美而是丑。毒品虽然可以带来快感,但却是不符合生命本性需要、危害生命健康的伪快感。对此,心理学博士、著名作家毕淑敏在小说《红处方》中有过深刻的揭示和生动的描述。人充

① 张本楠:《古代中国人的美意识》中译本前言,笠原仲二《古代中国人的美意识》,杨若薇译,生活·读书·新知三联书店1988年版,内译本前言第2—3页。
② 吕澂:《美学概论》,商务印书馆1923年版,第12页。
③ 北京大学哲学系美学教研室编:《西方美学家论美和美感》,商务印书馆1980年版,第284页。
④ 《艺术论》,丰陈宝译,人民文学出版社1958年版,第63页。
⑤ 吕澂:《美学概论》,商务印书馆1923年版,第4页。
⑥ 北京大学哲学系美学教研室编:《西方美学家论美和美感》,商务印书馆1980年版,第284页。
⑦ 蒋孔阳、朱立元主编:《西方美学通史》第一卷,上海文艺出版社1999年版,第408页。

满喜悦时,大脑的蓝斑内便积聚起一种奇特的物质"F肽"。蓝斑是人类大脑内产生疼痛和快乐的感觉中枢,"F肽"是脑黄金,它是情感的快乐密码,幸福的物质基础。谁拥有了它,谁就在这一刻拥有快乐和幸福。毒品是"F肽"的天然模仿者,它能让极端渴望幸福的机体在山呼海啸的巨量快乐面前,时而被抛上浪尖,时而被砸下峰谷,完全被击昏,不能自主,迷失方向。吸毒者在毒品里发现了虚幻的极乐世界。在毒品产生的遮天蔽日的伪快乐前,人体有一套反馈机制,会停止自身"F肽"的生产,吸毒者也就得不到人体的正常快乐了。而人体从毒品中接受的强烈快乐迅速麻痹了神经,此后需要更多剂量的毒品才能获得同等的快感。于是,快感必须依赖毒品的刺激,毒品深深渗透到吸毒者的神经中,使之成为瘾君子。一旦停用毒品,神经会狂乱翻搅,机体就会陷入前所未有的巨大痛苦中。吸毒者从寻找快乐出发,最终却走向了万劫不复的死亡深渊。《红处方》中主人公简方宁身为戒毒医院院长,为帮助瘾君子戒毒呕心沥血,尽心尽力,没想到却遭到了被强制戒毒的瘾君子的暗中报复。女吸毒者庄羽暗设机关,送给她一幅由毒品"7"制作的油画《白色和谐》。它悬挂在简方宁的办公室内,不知不觉地在阳光下释放毒气,造成简方宁染上毒瘾。对于一个戒毒专家而言,这是莫大的耻辱。而根治毒瘾的唯一办法是切除大脑里的蓝斑。不过从此虽没有了毒瘾的痛苦,也不再有七情六欲和任何喜怒哀乐,人就会变得像植物人一样,对儿子的冷暖饥饱不闻不问,对丈夫的背叛无动于衷,对从事的工作失去热情。她不愿意这样残缺地苟活于世,于是选择在"7"即将发作的时候,吞下了"红处方"开出的药品,带着没有残留毒品7的身体离开人世。她用自己死亡向世人昭示,毒品是不能控制人的,人是不会被毒品打败的,人的意志远在毒品之上;同时也证明:对违反人的本性、危害人体健康的毒品不是真正的美,真正的美只能是有价值的乐感对象。

四、美的客观性:兼论共同美

美是一种价值,价值连接着主、客体两方面,是主客体的统一。因此,客观性与主观性,是美呈现出来的另两种特征。诚如席勒所指出:"美对于我们固然是一个对象……但是美也同时是我们主体的一种情况……美固然是一种形式……也同时是生活……总之,美既是我们的情况,也是我们的作为。"[①]过去的机械唯物论美学

① 转引自朱光潜:《西方美学史》下卷,商务印书馆1979年版,第454页。

片面肯定美的客观性和共同美,当下的存在论美学单纯强调美的主观性和差异性,都不免限于极端。美作为契合主体需要的、对主体有益的乐感对象,将客体与主体联系起来。没有独立于审美主体之外的客观对象,就没有美的产生,这是美的客观性。美的事物林林总总地存在于我们的生活中,成为同一物种的生命主体屡试不爽的快感对象,以至于古人感叹:"凡物之美者,盈天地间皆是也。"[①]同时,美作为一种乐感对象,必须在主体的审美活动中才能存在,否则就无所谓"乐感对象",这是美的主观性。美的客观性决定了共同美的存在,形成了美的规律和审美标准,是制约美的主观性的基础,也是衡量美的差异性正确与否的依据。美的主观性又导致了差异美的存在,决定了美不仅是现成的,而且是生成的,决定了美的客观标准不是僵化封闭、恒定不变的,而是开放流动的。就二者的关系来说,美的客观性包容着美的主观性,美的主观性丰富着美的客观性;客观存在的共同美不过是无数审美主体差异美的共识集合,是无数审美个体差异美的平均值与公约数。"不管从哪方面看,美的历史性(包括其个体特殊性)同其普遍性一样,均属于合理的存在,它们不应该彼此对立,而需要相互补充。……普遍性尺度反映着美的价值的客观性与绝对性的一面,历史性尺度则显示着美的主观性与相对性的一面",尽管"二者是有区别的","会出现差异和矛盾",甚至"不同的历史尺度之间更常要发生对立与冲突",但"普遍性与历史性又是相互依存的,普遍性即寓于历史性之中,历史性则起着丰富和充实普遍性的作用"[②]。

这里讨论美的客观性及与之相联系的共同美。

美作为有价值的快感对象,其义是指客观对象中存在着契合审美主体物种属性或个性的、有益于审美主体生命存在的、令审美主体愉快的性质。这种性质是客观对象本来存在的,不是审美主体的好恶能够改变的。尽管面对同一审美对象,不同的审美主体有不同的审美感受,但对象的美丑属性并不因此而发生变化。这就叫"好恶因人",但"妍媸有定"。美大量存在于我们的生活中。当代西方实验美学家瓦伦丁在《美的实验心理学》一书中指出:"可以认为我们在注意观察事物的那一刹那间所获得的那种愉快,是对象向我们呈现出来的美,而并不是我们的一种经验,在这样的意义上,美是客观的。"[③]

[①] 叶燮:《集唐诗序》,《己畦文集》卷九。
[②] 陈伯海:《生命体验与审美超越》,生活·读书·新知三联书店2012年版,第101页。
[③] 转引自杜夫海纳:《审美经验现象学》,韩树站译,文化艺术出版社1992年版,程代熙前言,第23页。

1. "只有真才美,只有真可爱"

我们首先从美与真的联系来看美的客观性。真虽然不一定是美,但美必须具有真的品格。虚假的东西总是不美的。"只有真才美,只有真可爱。"①美作为令主体愉快的对象,尽管它的实现要依赖于主体的愉快感知,但即使主体未进行这种审美活动,美还是能够作为令主体愉快的对象而存在。北京的故宫、桂林的山水不能因为有人没去看过,就不承认它的美的存在;维纳斯的形体、班得瑞的森林曲不会因为有人失盲、失聪而失去其美,更没有理由因为欣赏它们的人入睡、休息了,就否认其美的存在;古希腊的雕塑、莎士比亚的剧作也不会因为时代的趣味变化、喜好不同而改变其美的客观价值。"即使人们一半都是聋子,像人们十分之九对于交响乐的微妙和声确实是聋子那样,交响乐也不会失去任何价值;但是假如贝多芬不曾存在,交响乐的损失就很大了。"②"无论我想到或是不想到卢浮宫的前壁,组成这前壁的各部分以及它们之间的安排仍然是具有它们本有的那种形状;无论有人无人,那形状并不减其美。"③不仅"人体美是一种客观的表现"④,一切自然美和艺术美都有其客观属性。"美的存在或美术作品,一经出现,就是客观独立存在的。"⑤"美……是不以我们意志为转移的客观存在",是"真实存在的世界"⑥。现代英国美学家摩尔指出:面对某物,当我们说"看到它的各个美质"时,"其中并不包含任何感情"⑦;"使一美客体不同于一切其他美客体的各个质……对它的美来说,是不可缺少的,如果它真正美的话"⑧。在这种情况下,"我们无法设想有一种超越自然的美,正如无法设想……有什么优美是在人心界限以内产生的。""自然是而且必须是我们的一切观念所自出的源头。"⑨

2. 事物使审美主体产生乐感的性质不可混淆抹杀

其次,美的客观性指事物使人们产生乐感的性质、原因是特定的,不可混淆或抹杀的。休谟指出:"当人们说这图画是美丽的时,这意指它包含着一些美的质;当人们说这人看到了这幅画时,这意指他看到了这幅画所包含的许多质;当人们说,

① 波瓦洛语,《西方美学家论美和美感》,商务印书馆1980年版,第81页。
② 桑塔耶纳:《美感》,缪灵珠译,中国社会科学出版社1982年版,第29页。
③ 狄德罗语,转引自朱光潜:《西方美学史》上卷,商务印书馆1979年版,第275页。
④ 叔本华语,《西方美学家论美和美感》,商务印书馆1980年版,第227页。
⑤ 周谷诚:《史学与美学》,上海人民出版社1980年版,第135页。
⑥ 宗白华:《美学散步》,上海人民出版社1981年版,第18,17页。
⑦ 蒋孔阳主编:《二十世纪西方美学名著选》下,复旦大学出版社1988年版,第73页。
⑧ 蒋孔阳主编:《二十世纪西方美学名著选》下,复旦大学出版社1988年版,第76页。
⑨ 均见越诺尔兹语,《西方美学家论美和美感》,商务印书馆1980年版,第115页。

他并未看到任何美的东西时,这意指他并未看到这画的那些美质。因此,在我当作有价值的美之鉴赏的主要因素来谈论对美的客体之认识时,必须这样来理解:我仅仅意指对该客体所具有的各个美质之认识,而不是意指对该客体所具有的其他各个质之认识。"①同理,当人们欣赏某个人的形象之美,这个人的形象特征是不同于其他人的。比如李冰冰的美不同于高圆圆的美,汤姆·克鲁斯的英俊之美也不同于施瓦辛格的英武之美。人们面对不同对象作出的审美判断,其原因、属性也是各不相同的。比如为抢救学生高位截瘫的"最美女教师"张丽莉的"美"就是与李冰冰的"美"不同的概念。前者属于心灵美,后者属于形体美。正由于造成美的客观原因千差万别,从客观方面看,"不可能有唯一的美之原因"②。所以从纯客观方面寻找美的统一性定义注定不能成功。

3. 某一物种的美不会因其他物种的生命体感受不到愉快就不存在

美作为相对于各个物种的生命主体而存在的快感对象,其客观性还体现为一个物种的美不会因为其他物种的生命主体感受不到愉快就失去其美。庄子曾以寓言的方式揭示过这个道理:"《咸池》《九韶》之乐,张之洞庭之野,鸟闻之而飞,兽闻之而走,鱼闻之而下入,人卒闻之,相与还而观之。"③"毛嫱丽姬,人之所美也,鱼见之深入,鸟见之高飞,麋鹿见之决骤。"④《咸池》、《九韶》、毛嫱、丽姬之美,不会因为鸟、兽、鱼不能感受就失去其美。同理,青青翠竹,熊猫最爱;铮铮肉骨,狗之所喜;臭鱼烂虾,鸭之所好;人类也不能因为自己无法接受就否认它们是熊猫狗鸭的美食。"民食刍豢,麋鹿食荐,蝍蛆甘带,鸱鸦耆鼠。四者孰知正味?"⑤人喜爱吃肉食,麋鹿喜欢吃草,蜈蚣喜欢吃蛇,猫头鹰和乌鸦喜欢吃老鼠。肉食、草、蛇、老鼠,哪一种是天下公认的美味?天下没有任何物种都喜欢的美味,所谓"美味"是相对于不同的物种而言的。"凡物之生而美者,美本乎天者也,本乎天自有之美也。"⑥事物本乎自然的"自有之美"就是适合不同物种生命本性的快感对象。比如金银的色泽由于契合人类的视觉阈值,而成为普遍令人愉快的美,这种美就属于与人毫无关系的自然美物质。马克思指出:"金银……的美学属性使它们成为满足奢侈、装饰、华

① 休谟语,蒋孔阳主编:《二十世纪西方美学名著选》下,复旦大学出版社1988年版,第72页。
② 摩尔语,蒋孔阳主编:《二十世纪西方美学名著选》下,复旦大学出版社1988年版,第76页。
③ 《庄子·至乐》。
④ 《庄子·齐物》。
⑤ 《庄子·齐物》。
⑥ 叶燮:《滋园记》,《己畦文集》卷九。

丽、炫耀等需要的天然材料。"①"金明亮,银洁白。华美,延续性。因此,它们很适合于装饰品和美化其他物品。"②自然物适合主体本性便成为快感对象,被主体视为美。能够充当审美主体的物种并不局限于人类。站在生态平等的立场来看,美并不一定要等到人类出现之后才能产生。达尔文指出:自然界、动物界具有令人愉快的美的性质,这种美不管人类有没有出现,不管人类是否欣赏,都客观存在于那里。"如果美的东西全然为了供人欣赏才被创造出来,那末就应该指出,在人类出现以前,地面上的美应当比不上他们登上舞台之后。始新世的美丽的螺旋形和圆锥形贝壳,以及第二纪的有精致刻纹的鹦鹉螺化石,是为了人在许多年代以后可以在室中鉴赏它们而被创造出来的吗?很少东西比矽藻的细小矽壳更美观;它们是为了可以放在高倍显微镜下观察和欣赏而被创造出来的吗?矽藻以及其他许多东西的美,显然是完全由于生长的对称所致。"③当代德国生态哲学家汉斯·萨克塞说:"美比人的存在更早。蝴蝶和鲜花以及蜜蜂之间的配合都使我们注意到美的特征,但是这些特征不是我们造出来的,不管我们看见还是没有看到,都是美的。"④

4. "共同美"是美的客观性特征的另一证明

此外,美的客观性还体现在物种的普遍生理—心理结构所认可的"共同美"上。所谓"共同美",是指某一物种的生命体普遍认可的快感对象。"假如我们说别人应该见到我们所见的美,这是因为我们认为那些美存在于对象上,像它的颜色、比例、大小那样。我们觉得,我们的判断不过是对一种外在存在,对外界的真正美妙的感知和发现。"⑤为什么会产生"共同美"?这是因为特定物种的生命主体有共同身心结构、共同的喜好对象。18世纪,法国苏尔则指出:"审美趣味的基本规则在一切时代都是相同的,因为它们来自人类精神中一些不变的属性。"⑥孟子指出:由于天下之口相似、天下之耳相似、天下之目相似、天下之心相似,所以有共同的味觉美、听觉美、视觉美、理义美:"口之于味也,有同耆焉;耳之于声也,有同听焉;目之于色也,有同美焉;至于心,独无所同然乎?心之所同然者何也?谓理也、义也。"⑦因此,以客观存在的共同美为基础的美的规律、审美标准就不容否定了。休谟在《论趣味

① 陆梅林编:《马克思恩格斯论文学与艺术》(一),人民文学出版社1982年版,第124—125页。
② 《马克思恩格斯全集》,第46卷,人民出版社1975年版,第122—123页。
③ 达尔文:《物种起源》,周建人、叶笃庄、方宗熙译,叶笃庄修订,商务印书馆2009年版,第219页。
④ 汉斯·萨克塞:《生态哲学》,文韬等译,东方出版社1991年版,第58页
⑤ 桑塔耶纳语,蒋孔阳主编:《二十世纪西方美学名著选》上,复旦大学出版社1987年版,第279页。
⑥ 转引自朱光潜:《西方美学史》上卷,商务印书馆1979年版,第256页。
⑦ 《孟子·告子上》。

的标准》中揭示："尽管趣味仿佛是变化多端,难以捉摸,终归还有些普遍性的褒贬原则;这些原则对一切人类的心灵感受所起的作用是经过仔细探索可以找到的。按照人类内心结构的原来条件,某些形式或品质应该能引起快感,其他一些引起反感。"①"共同美"不仅在空间中存在,而且在历时中存在。空间中存在的共同美,指不同民族共同喜爱的美。伏尔泰曾举例说:"审美趣味方面就没有一些种类的美能够提供一切民族喜爱吗?当然有,而且很多。从文艺复兴以来,人们拿古代作家作为典范,荷马、德谟斯特尼斯、浮吉尔、西塞罗,这些人仿佛已经把欧洲各民族都统一在他们的规则之下,把许多不同的民族组成一个单一的文艺共和国。"②历时中存在的共同美,指不同时代人们共同喜爱的美。古罗马朗吉弩斯曾经期待:"一篇作品只有在能博得一切时代中一切人的喜爱时,才算得真正崇高。如果在职业、生活习惯、理想和年龄各方面都各不相同的人们对于一部作品都异口同声地说好,这许多不同的人的意见的一致,就有力地证明他们所赞赏的那篇作品确实是好的。"③以荷马为例:"两千年前在雅典和罗马博得喜爱的那同一位荷马今天在巴黎和伦敦仍然博得喜爱。气候、政体、宗教和语言各方面所有的变化都没有能削弱荷马的光荣。"④马克思曾赞赏古希腊艺术的美至今"还继续给我们以艺术的享受,而且在某些方面还作为一种标本和不可企及的规范"。所以,黑格尔强调:"真正不朽的艺术作品当然是一切时代和一切民族所能共赏的。"⑤

值得注意的是,特定物种的共同美是这个物种的个体在正常的生理—心理状态下审美感受的产物。"一切动物都有健全和失调两种状态,只有前一种状态能给我们提供一个趣味和感受的真实标准。在器官健全的前提下,如果人们的感受完全或者基本相同,我们就能因之得出'至美'的概念。这正和颜色的情况一样,虽然一般认为颜色只不过是官觉的幻象,我们还是做出如下的规定:只有事物在白昼中间对一个眼力健全的人所呈现出的才可称为是它正确真实的颜色。"⑥共同美虽然能够引起这个物种的大多数个体的普遍快感,却不能排除个别例外,因为不仅物种在遗传的过程中会发生个别生理变异,而且个体的生理器官在审美中或许会发生故障。对于心理发展得尤为充分的人类而言,除了个体的生理变异和故障之外,

① 北京大学哲学系美学教研室编:《西方美学家论美和美感》,商务印书馆1980年版,第111页。
② 北京大学哲学系美学教研室编:《西方美学家论美和美感》,商务印书馆1980年版,第127页。
③ 转引自朱光潜:《西方美学史》上卷,商务印书馆1979年版,第110页。
④ 转引自朱光潜:《西方美学史》上卷,商务印书馆1979年版,第233页。
⑤ 黑格尔:《美学》第一卷,朱光潜译,商务印书馆1979年版,第336—337页。
⑥ 休谟:《论趣味的标准》,《古典文艺理论译丛》第五册,人民文学出版社1963年版,第6页。

还有后天的文化习俗等等所形成的个体心理变异会影响对共同美的认可感知。"内心器官有许多不断发生的毛病,足以抑止或削弱那些指导我们美丑感受的普遍原则,使之不能起正常作用。""发高烧的人不会坚持自己的舌头还能决定食物的味道,害黄疸病的人也不会硬要对颜色作最后的判断。"①个体不符合共同美标准的审美判断不仅不能成为否定共同美及其审美标准存在的理由和依据,恰恰暴露了这个个体在认知共同美方面存在的毛病,成为这个个体必须抓紧学习训练、进一步完善和提高自身审美素养和能力、正确认知共同美标准的反证。孟子曾经告诫人们:"至于子都,天下莫不知其姣也。不知子都之姣者,无目者也。"②子都是天下公认的美男子。有人"不知子都之姣",并不能否定子都是美男子,只能说明这个人有眼无珠。在纠正审美偏见的问题上,"理性尽管不是趣味的基本组成部分,对趣味的正确运用却是不可缺少的指导"③。"那最初使没有审美训练的人感觉到愉快的东西,通常并不是真正的美。"④"能辨别出实在的美,审美趣味就好,否则它就坏。"⑤这种有"理性"指导的,能够辨别和把握符合"美的真实标准"——共同美的人,就是大家尊重的鉴赏家、批评家。休谟指出:"只有卓越的智力加上敏锐的感受,由于训练而得到改进,通过比较而进一步完善,最后还清除了一切偏见——只有这样的批评家对上述称号(指对高级艺术作出正确判断的人——引者)才能当之无愧。这类批评家,不管在哪里找到,如果彼此意见符合,那就是趣味和美的真实标准。"⑥于是便出现了"易牙"这样的人所公认的美食家,出现了"师旷"这样的人所公认的音乐鉴赏家,出现了"子都"这样的人所公认的美男子,出现了周公、孔子这样的人所公认的具有道德美的圣人。

5. 美的客观性在审美主体创造的差异美中的体现

美的客观性也体现在主体创造的差异美上。尽管差异美由不同个性的审美主体造成,但审美主体在审美活动中创造的个性化的差异美必须以不自觉的对象化、客观化形态出现,这是差异美的客观性之一。"当感知的过程本身是愉快的时候,当感觉因素联合起来投射到物上并产生出此事物的形式和本质的时候,那时我们的快感就与此事物密切地结合起来了,同它的特性和组织也分不开了,而这种快感

① 休谟:《论趣味的标准》,《古典文艺理论译丛》第五册,人民文学出版社1963年版,第6页。
② 《孟子·告子上》。
③ 北京大学哲学系美学教研室编:《西方美学家论美和美感》,商务印书馆1980年版,第112页。
④ 鲍桑葵语,蒋孔阳主编:《二十世纪西方美学名著选》上,复旦大学出版社1987年版,第87页。
⑤ 伏尔泰语,《西方美学家论美和美感》,商务印书馆1980年版,第127页。
⑥ 北京大学哲学系美学教研室编:《西方美学家论美和美感》,商务印书馆1980年版,第112页。

的主观根源也就同知觉的客观根源一样了……快感就像其他感觉一样变成了事物的一种属性。"①在这种状况下,"美是知觉化的一种心境、一种过程,但是这个过程不纯粹是主观的;恰恰相反,它是我们直觉一个客观世界的种种状态中的一种。"②美的客观性在主体创造的差异美上的另一种表现,是这些不同的审美差异终究万变不离其宗,总是围绕着对象的基本审美属性上下浮动。西方人说"一千个读者就有一千个哈姆莱特",但所有的读者都不会把哈姆莱特王子与克劳迪斯国王、波洛涅斯大臣等人物相混。同样,人们在欣赏悲剧时不会笑逐颜开,正如在欣赏喜剧时不会愁眉苦脸一样。

值得指出的是:分析和肯定美的客观性在当前具有重要意义。当代存在论美学、现象学美学从美在主体审美活动中的当下生成出发,否认美的客观性和共同性,进而否认美的规律和审美标准,走向是非无定的相对主义。从美学研究的历史和人们的审美实践来看,这是难以成立的。美作为审美对象使审美主体愉快的性质,是存在于客观事物中的,美的客观性是不容否定的事实,共同美即是衡量美的客观标准。"没有标准是不可取的。""听任个人随意的决断——那就等于放弃责任。""尽管大家趣味各不相同,但我们都愿意承认,贝多芬是比同时代的克列门蒂更伟大的作曲家;又如,中国人傅聪能够地道地演奏西方的钢琴作品,美国人宇文所安可以内行地判断中国唐诗,这都说明极端的'相对主义'站不住脚。"③

五、美的主观性:兼论差异美

"美"作为对生命主体有用的"价值",既具有客观性,又具有主观性。"美的价值的一个最显著的特征,就在于它是在和感觉的联系中获得的。"④"我们确实在我们面前发现了审美价值、发现了美。但是,这种我们所发现的、在我们面前的美,只存在于它与体验它的人类的关系之中。"⑤"离开了有意识的机体的审美需要,可知觉的客体的任何特征和类型就都不会被感觉为是美的。"⑥比如同样是酒,有时觉得美,有时正好相反。前者如"呼儿将出换美酒,与尔同销万古愁",后者如"酒入愁

① 桑塔耶纳语,蒋孔阳主编:《二十世纪西方美学名著选》上,复旦大学出版社 1987 年版,第 281 页。
② 卡西尔语,蒋孔阳主编:《二十世纪西方美学名著选》下,复旦大学出版社 1988 年版,第 13 页。
③ 均见杨燕迪:《音乐的质量判断》,《文汇报》2012 年 11 月 27 日,第 14 版。
④ 牧口常三郎:《价值哲学》,马俊峰等译,中国人民大学出版社 1989 年版,第 96 页。
⑤ 盖格尔:《艺术的意味》,艾彦译,华夏出版社 1999 年版,第 213 页。
⑥ 托马斯·门罗语,转引自徐岱:《美学新概念:21 世纪的人文思考》,学林出版社 2001 年版,第 337 页。

肠,化作相思泪"。可见,"价值的实质在于它的有效性,而不在于它的事实性。"①"对象的实在对审美经验的实感来说并不是必要的","并非所有的审美认识都必须始于对一实在事物的知觉"②。所以在承认"美"的客观性特征的同时,还必须兼顾其主观性特征。

1. 美复合着主体的感受与评价

美虽然是有客观规定性和原因的,但并不是事物的物理属性。美作为对象中契合主体本性需要、使主体愉快的性质,复合着主体的感受与评价。因此,"'这客体之所以美仅仅由于这个特征的出现'这主张决不会是真实的;主张'这个特征无论在哪儿出现,那客体一定是美的',这个主张也决不会是真实的"③。休谟说:"美不是物自身里的性质,他只存在于观照事物人心之中,每个人在心中感受到了的美是彼此不同的。对于同一对象,一个人可能感受到的是丑,而另一个人却感受到了美。"④在对美的认识活动中,"心灵不满足于单纯考察它的对象,把这些对象看作是物自身;它还在考察中感受到某种愉快或不快、赞许或谴责的情感,这种感受决定着心灵附加给对象以美的或丑的、可意欲的或可憎厌的性质。"⑤罗素有一个观点:"当我们断言这个或那个具有'价值'时,我们是在表达自己的感情,而不是在表达一个即使我们个人的感情各不相同但却仍然可靠的事实。"⑥桑塔耶纳指出:"美是一种价值……它只存在于知觉中。"⑦"美是一种价值……是一种感情,是我们的意志力和欣赏力的一种感动。"⑧斯托洛维奇指出:"价值"不仅具有"客观意义",而且具有"主观意义",它"表现在主体的评价活动中","通过评价,价值被掌握"⑨。摩尔剖析说:"我们说'看到一事物的美',一般意指对它的各个美质具有一种感情。"⑩具体说来,美是一种什么样的"知觉""感情""感动"呢?桑塔耶纳阐释说:"美是一

① 李凯尔特:《文化科学和自然科学》,涂纪亮译,商务印书馆1991年版,第78页。
② 英加登语,转引起杜夫海纳:《审美经验现象学》,韩树站译,文化艺术出版社1992年版,程代熙前言,第25页。
③ 摩尔语,蒋孔阳主编:《二十世纪西方美学名著选》下,复旦大学出版社1988年版,第76页。
④ 休谟:《审美的标准》,《人性的高贵与卑劣——休谟散文集》,杨适等译,上海三联书店1988年版,第144页。
⑤ 休谟:《怀疑派》,《人性的高贵与卑劣——休谟散文集》,杨适等译,上海三联书店1988年版,第9页。
⑥ 罗素:《宗教与科学》,徐奕春、林国夫译,商务印书馆1982年版,第123页。
⑦ 蒋孔阳主编:《二十世纪西方美学名著选》上,复旦大学出版社1987年版,第279页。
⑧ 蒋孔阳主编:《二十世纪西方美学名著选》上,复旦大学出版社1987年版,第282页。
⑨ 斯托洛维奇:《审美价值的本质》,凌继尧译,中国社会科学出版社1984年版,第103页。
⑩ 蒋孔阳主编:《二十世纪西方美学名著选》下,复旦大学出版社1988年版,第73页。

种内在的积极价值,是一种快感……道德涉及避恶从善,美学只涉及享受。"①"美是被当作事物之属性的快感。"②"由于'美的'是个形容词,所以你就容易会误解它'这件东西有一种美的特质'。"③其实,说"它是美的",意味着说"它令我愉快"④,主观愉快是将审美对象视为"美的事物"的根本原因。"美的事物的感性形式当然是审美欣赏的对象,但也当然不是审美欣赏的原因。无宁说,审美欣赏的原因就在我自己,或自我,也就是'看到''对立的'对象而感到欢乐或愉快的那个自我。"⑤"观看美的事物可能是观看者发生愉快的情感。"⑥当代波兰学者英伽登指出:"同样的作品在不同的主体上唤起不同的愉快,或者也许根本不引起愉快,甚至完全同一个主体身上在不同的时候它引起不同的愉快。因此,所谓艺术作品的价值对于观赏者及其状况来说,将不仅是主观的,而且是相对的。"⑦

2. 美作为乐感对象必须由主体的感知来实现

美作为有价值的乐感对象,要把它转化为现实,必须由主体的愉快感知来实现。关于美在实现过程中必须依赖主体而存在的主观性,休谟有过一段精彩的说明:"要想寻找实在的美或实在的丑,就像想要确定实在的甜与实在的苦一样,是一种徒劳无益的探讨。""美和丑还有甚于甜与苦,不是事物的性质,而是完全属于感觉(快感——引者)。"⑧比如圆的美,"只是圆形在人心上所产生的效果","如果你要在这圆上去找美","都是白费气力"⑨。再如"一个处于倾斜方向的物体,与一个平行于正面的静止的物体不同,它总是充满着潜在的力量"⑩,这种力量就是"由倾斜产生的动感"⑪,它只会在审美主体的审美感知中才能存在⑫。章学诚也有一段话有异曲同工之妙:"文字之佳胜,正贵读者之自得。如饮食甘旨,衣服轻暖,衣且食者之领受,各自知之,而难以告人。如欲告人衣食之道,当指脍炙而令其自尝,可得旨甘;指狐貉而令其自被,可得轻暖,则有是道矣。必吐己之所尝而哺人以授之甘,

① 蒋孔阳主编:《二十世纪西方美学名著选》上,复旦大学出版社1987年版,第283页。
② 维特根斯坦语,蒋孔阳主编:《二十世纪西方美学名著选》上,复旦大学出版社1987年版,第282页。
③ 蒋孔阳主编:《二十世纪西方美学名著选》下,复旦大学出版社1988年版,第80页。
④ 蒋孔阳主编:《二十世纪西方美学名著选》上,复旦大学出版社1987年版,第283页。
⑤ 立普斯:《论移情作用》,《古典文艺理论译丛》第八册,人民文学出版社1964年版,第43页。
⑥ 汉斯立克:《论音乐的美》,杨业治译,人民音乐出版社1982年版,第17页。
⑦ 均见蒋孔阳主编:《二十世纪西方美学名著选》下,复旦大学出版社1988年版,第274页。
⑧ 北京大学哲学系美学教研室编:《西方美学家论美和美感》,商务印书馆1980年版,第108页。
⑨ 北京大学哲学系美学教研室编:《西方美学家论美和美感》,商务印书馆1980年版,第109页。
⑩ 《艺术与视知觉》,滕守尧、朱疆源译,中国社会科学出版社1984年版,第154页。
⑪ 《艺术与视知觉》,滕守尧、朱疆源译,中国社会科学出版社1984年版,第153页。
⑫ 《艺术与视知觉》,滕守尧、朱疆源译,中国社会科学出版社1984年版,第137页。

搂人之身而置怀以授之暖,则无是理也。"①就是说,"美"必须在对审美对象的亲身感受中才能转换成现实。在这个意义上,"美不是一个观念,也不是一种模式,而是存在于某些让我们感知的对象中的一种性质……美是被感知的存在,在被感知时直接被感受到的圆满"②;"美的客体在这里可以说只是产生愉快的机会,愉快的原因存在于我自身"③。

3. 同一审美对象在不同的审美主体中会产生不同的审美感受

美的主观性不仅表现为美只有依靠主体的审美感知才能变成现实,而且体现为同一审美对象在不同的审美主体那儿会产生不同的审美感受。叶燮《原诗》指出:"大约对待之两端,各有美有恶,非美恶有所偏于一者也……人皆美生而恶死,美香而恶臭,美富贵而恶贫贱,然逢、比之尽忠,死何尝不美?江总之白首,生何尝不恶?幽兰得粪而肥,臭以成美;海木生香则萎,香反为恶,富贵有时而可恶,贫贱有时而见美,尤易以明。……对待之美恶,果有常主乎?"爱笛生指出:"不同种类的具有感觉能力的人都各有各的美的概念,每一种类的人对于他们自己的那种美都特别易受感动。"④为什么同一事物在不同的审美主体那里会产生不同的审美感受呢?关键在于影响对象成为有价值的快感对象、成为美的主观原因是很复杂、很微妙的。休谟指出:"虽说某些对象,由于人类内心的特殊结构,天然能够引起快感,我们不能因此期望每个人都会同样意识到这种快感。往往有些特殊事件或场合会把对象笼罩在虚幻的光亮里,或是使我们的想象不能感受或觉察到真实的光亮。"⑤

4. 影响审美判断的"主观原因"分析

这些影响人们审美判断的"特殊事件或场合"或者说"主观原因"主要有哪些呢?

一是审美主体在审美活动中所怀的情感不同、拥有的心境不同。《淮南子·齐俗训》指出:"夫载哀者闻歌声而泣,载乐者见哭者而笑。哀可乐者,笑可哀者,载使然也。"⑥春天绽放的花是美丽的,但对于杜甫来说,却"花近高楼伤客心",为什么

① 《文史通义》内篇二《文理》。
② 杜夫海纳:《美学与哲学》,孙非译,中国社会科学出版社1985年版,第19页。
③ 杜夫海纳:《美学与哲学》,孙非译,中国社会科学出版社1985年版,第14页。
④ 爱笛生语,《西方美学家论美和美感》,商务印书馆1980年版,第96页。
⑤ 休谟:《论趣味的标准》,《古典文艺理论译丛》第五册,人民文学出版社1963年版,第7页。
⑥ 刘安:《淮南子·齐俗训》。

呢？因为"万方多难此登临"，他是在"万方多难"之际登楼看花的①。处于安史之乱之中，心怀忧国忧民之情，必然"感时花溅泪，恨别鸟惊心"②。南戏《琵琶记》描写蔡伯喈考中状元后被牛丞相强行纳婿、请辞不得的故事。生活在牛府中，许配给蔡伯喈的牛氏之女志得意满，而蔡伯喈整天为思父思妇之苦所煎熬。故在中秋赏月之时，"同一月也，出于牛氏之口者，言言欢悦，出于伯喈之口者，字字凄凉"③。客观境象是同一的，但每个人的审美感受却不尽相同，这就叫"境一而触境之人之心不一"。叶燮在为孟举的诗集《黄叶村庄诗》作序时指出：同一"黄叶村庄"，"逸者以为可挂瓢植杖，骚人以为可登临望远，豪者以为是秋冬射猎之场，农人以为是祭韭献羔之处"，可见"境一而触境之人之心不一"。梁启超指出："同一月夜也，琼筵羽觞，清歌妙舞，绣帘半开，素手相携，则有余乐；劳人思妇，对影独坐，促织鸣壁，枫叶绕船，则有余悲。同一风雨也，三两知己，围炉茅屋，谈今道故，饮酒击剑，则有余兴；独客远行，马头郎当，峭寒侵肌，流潦妨毂，则有余闷。"④"美"的趣味是外界的境象引起的主观评价。"外受的环境"虽然相同，与"内发的情感"交媾产生的"趣味"则各各不同。

二是不同的个性、嗜好。葛洪曾经指出："人所好恶，各各不同"⑤。人的情感反应"爱同憎异""贵乎合己，贱于殊途"⑥，即喜欢投合自己个性、嗜好的对象，憎恶不合自己个性、嗜好的对象。刘勰称之为"会己则嗟讽，异我则沮弃"，如"慷慨者逆声而击节，酝藉者见密而高蹈，浮慧者观绮而跃心，爱奇者闻诡而惊听"⑦。休谟揭示："选择喜爱的作家和选择朋友是一个道理，性格和脾气必需相符。欢笑或激情，感受或思考，这些因素不管哪个在我们的气质中占首要地位，都会使我们和与我们最相像的作家起一种特殊的共鸣。""甲喜欢崇高，乙喜欢柔情，丙喜欢戏谑。丁对缺陷特别警觉，力求打磨光净，毫无瑕疵。戊则对佳妙之处较更热心，为了一个雄伟或动人的形象可以宽恕二十处荒谬的'败笔'。己的耳朵只能听进简明洗练的文句；庚却偏嗜华美缤纷、韵调铿锵的词藻。辛主张朴实，壬要求雕饰。喜剧、悲剧、讽刺诗、颂诗各有其拥护者，人人都认为自己所偏嗜的体裁高于其他体

① 杜甫：《登楼》。
② 杜甫：《春望》。
③ 李渔：《闲情偶寄》卷一。
④ 梁启超：《自由书·唯心》，《饮冰室专集》卷二。
⑤ 葛洪：《抱朴子·辩问》。
⑥ 葛洪：《抱朴子·辞义》。
⑦ 刘勰：《文心雕龙·知音》。

裁……对明明适合我们的性格和气质的作品,硬要不感到有所偏好也是几乎不可能的事。"①

三是不同的利害关系。《吕氏春秋·去尤》讲了一则耐人寻味的故事:"鲁有恶者,其父出而见商咄,反而告其邻曰:'商咄不若吾子矣!'且其子至恶也,商咄至美也。彼以至美不如至恶,尤乎爱也!"曹丕以"家有敝帚,享之千金"为例说明:常人"暗于自见,谓己为贤",因而"各以所长,相侵所短"②。刘昼批评说:"俗之常情,莫不自贵而鄙物,重己而轻人。"所以"嫫母窥井,自谓媚胜西施;齐桓矜德,自谓贤于尧舜"③。在"重己轻人"的利害关系作用下,孩子总是自家的美,文章总是自己的好,评价别人的作品,总是情不自禁地以与自己的亲疏关系为转移,"阿私所好,爱而忘丑","如某之与某,或心知,或亲串,必将其声价逢人说项,极口揄扬。美则牵合归之,疵则宛转掩之。谈诗论文,开口便以其人为标准,他人纵有杰作,必索一瘢以诋之。"④于是造成"黄钟毁弃、瓦釜雷鸣"的不正常、不公平现象。当下文艺评论中的红包文章、捧场文章即是如此。

四是不同的学识水平。"学问有浅深,识见有精粗,故知之者未必真,则随其所好以为是非。"⑤"夫歌《采菱》,发《阳阿》,鄙人听之,不若此《延路》《阳局》,非歌者拙也,听者异也。"⑥学养不深,孤陋寡闻,精神贫乏,见识不广,审美的理解力就会降低,就不能"深识鉴奥"⑦,充分理解"阳春白雪"之类对象的美,就会"以常情览巨异,以偏量测无涯,以至粗求至精,以甚浅揣甚深",导致"以其所不解者为虚诞"⑧,造成"曲高和寡""深废浅售"⑨。

五是贵古贱今的成见。在这种成见的影响下,审美评价不是以对审美对象的真实感受为据,而是"重耳轻目"⑩,"向声背实"⑪。刘勰批评这种现象说:"夫古来知音,多贱同而思古,所谓'日进前而不御,遥闻声而相思'也。昔《储说》始出,《子

① 休谟:《论趣味的标准》,《古典文艺理论译丛》第五册,人民文学出版社1963年版。
② 曹丕:《典论·论文》。
③ 刘昼:《刘子·心隐》。
④ 薛雪:《一瓢诗话》,人民文学出版社1979年版。
⑤ 宋濂:《丹崖集序》。
⑥ 刘安:《淮南鸿烈·人间训》。
⑦ 刘勰:《文心雕龙·知音》。
⑧ 葛洪:《抱朴子·尚博》。
⑨ 刘勰:《文心雕龙·知音》。
⑩ 江淹:《杂体诗序》,《全梁文》卷三八。
⑪ 曹丕:《典论·论文》。

虚》初成,秦皇汉武,恨不同时;既同时矣,则韩囚而马轻,岂不明鉴同时之贱哉!"①葛洪也抨击说:"贵远贱近,有自来矣。故新剑以诈刻加价,弊方以伪题见宝。是以古书虽质朴,而俗儒谓之堕于天也;今文虽金玉,而常人同之于瓦砾也。"②"世俗率神贵古昔而黩贱同时,虽有追风之骏,犹谓之不及造父之所御也;虽有连城之珍,犹谓之不及楚人之所泣也;虽有疑断之剑,犹谓之不及欧冶之所铸也;虽有起死之药,犹谓之不及和、鹊之所合也;虽有超群之人,犹谓之不及竹帛之所载也;虽有益世之书,犹谓之不及前代之遗文也。是以仲尼不见重于当时,《太玄》见蚩薄于比肩也。"③

六是年龄不同,生活阅历不同,喜好、认可的美也就不同。"后生好风花,老大即厌之。"④大凡为文,少小时往往"气象峥嵘","渐老渐熟,乃造平淡"。⑤外表艳丽的形式会打动年轻人的芳心,却难以激起上年长者的热情,因为年长者已对形式美产生审美疲劳;平淡朴素而意蕴深厚的美更易于赢得年长者的欣赏,却难以征服年轻人的心,因为年轻人缺乏对内涵美的深刻理解。鲁迅说:"拿我的那些书给不到二十岁的青年看,是不相宜的,要上三十岁,才很容易看懂。"⑥休谟说:"情绪旺盛的青年比较容易受到恋慕和柔情等描写的感染;年龄老大的人则比较喜爱有关持身处世和克制情欲的至理名言。二十岁的人可能最爱奥维德;四十岁可能喜欢贺拉斯,到五十岁多半就是塔西佗了。遇到这种情况,一定要摆脱我们自己的天然倾向以求'进入'他人的感受,只能是徒费心力。"⑦

七是不同的经济状况、阶级地位决定着不同的快感对象、不同的审美判断。鲁迅指出:"自然,'喜怒哀乐,人之情也,'然而穷人决无开交易所折本的懊恼,煤油大王那会知道北京捡煤渣老婆子身受的酸辛,饥区的灾民大约总不去种兰花,像阔人的老太爷一样,贾府上的焦大也不爱林妹妹的。"⑧车尔尼雪夫斯基分析说:"普通人和社会高等阶级中人对生活与人生幸福的了解不一样,从而他们对于人体美,对于外貌所表现的生活的丰富、满足、畅快的了解也就不同。普通人想到那种……堪称为美满幸福生活,便差不多是只想到物质上的满足,这样的生活对于他是好的,

① 刘勰:《文心雕龙·知音》。
② 葛洪:《抱朴子·钧世》。
③ 葛洪:《抱朴子·尚博》。
④ 范温:《潜溪诗眼》。
⑤ 苏轼语,转引自周紫芝:《竹坡诗话》,何文焕编:《历代诗话》上册,中华书局1981年版,第348页。
⑥ 鲁迅:《致颜黎民》,《鲁迅全集》第十三卷,人民文学出版社1981年版,第346页。
⑦ 休谟:《论趣味的标准》,《古典文艺理论译丛》第五册,人民文学出版社1963年版。
⑧ 鲁迅:《"硬译"与"文学的阶级性"》,《鲁迅全集》第四卷,人民文学出版社1973年版,第214页。

如果能够吃饱,住坚固的温暖的房屋,没有过重苦工的负担——工作不妨多,但不要弄到精疲力竭……在这样的生活条件下长大起来的少女将是怎样的少女呢?……她们是普通人所谓'红里透出白来',由于丰衣足食,农村少女便极其健康,朝气勃勃,双颊绯红;常常劳动,所以不会发胖……因此,农村少女的手和足是发育得很好的;王孙公子们所赞赏的社交美人的纤手细足,在普通人看来就近乎畸形……一句话,在俄罗斯普通人心目中的美女,无一特点不是表现出青春健美及其原因的——工作不太累,生活过得美。商贾生活在物质方面就不像农民生活了……在俄罗斯地道商人家庭生活中,少女们不过一天到晚吃吃睡睡,吃饱就够,就敛手闲坐,尝尝糖果来排愁遣闷。那么,商家的美女是怎么样的美女呢?肥胖……因为肥胖是这种生活的必然结果……以这种生活为理想的人们就会爱上这些胖得不成样子的少女。她们的脸色因生活懒散便显得不健康,因此难看,她们就涂上铅华","在这些涂脂抹粉的美人的崇拜者看来",这种打扮很美。①

八是不同的政治倾向、道德观念导致不同的审美喜好。比如在"阶级斗争"学说盛行的"文革"年代,黄军装成了"无产阶级革命派"的标志,"不爱红装爱武装",成为那个时代的审美风尚。它在肯定某种美的同时,也在否定、扼杀另一种美。于是,服装鞋帽的传统工艺和时新款式被禁止生产;鞋店不准出售尖、扁、翘、窄的男女皮鞋,只准出售"大众化"的"工农式皮鞋";针棉织品的传统花色品种被认为带有"封资修"色彩受到批判,不能上市供应,毛线色谱从72种减至20种;不合常规的服装被认为是资产阶级的"奇装异服"而遭到查处。这些"奇装异服"有四个特点:"长",即衬衫包住臀部;"尖",如"燕尾领""大尖角领";"露",即穿着"薄型透明衬衫,内系深色胸罩";"艳",如一身深咖啡、深蓝色的衣服②。

九是不同的地域文化、民族习俗在审美主体身上形成不同的文化积淀,决定不同的审美追求。如《隋书·文学传》指出:"江左宫商发越,贵于清绮;河朔词义贞刚,重乎气质。"格罗塞指出:狩猎民族的成员只对动物的美感兴趣,在农耕部族中"用得很丰富、很美丽的植物画题,在狩猎人的装潢艺术中却绝无仅有","从动物装潢变迁到植物装潢","就是从狩猎变迁到农耕的象征"③。普列汉诺夫指出:在游牧民族巴托克部落那里,牛几乎当作神来崇拜。为了模仿反刍动物,巴托克人拔掉

① 车尔尼雪夫斯基:《美学论文选》,缪灵珠译,人民文学出版社1957年版,第54—56页。
② 参金大陆:《标树崇"武"的审美》,《非常与正常——上海"文革"时期的社会生活》上部,上海辞书出版社2011年版,第196—215页。
③ 格罗塞:《艺术的起源》,蔡慕晖译,商务印书馆1984年版,第116页。

自己的上门牙。在这种民族趣味中,"没有拔掉上门牙的人被认为是丑的"。① 而在现代文明人看来,这种美恰恰是不可想象的。

十是不同的时代风尚也会在个体的审美评价中留下印记。葛洪指出:"且夫爱憎好恶,古今不均;时移俗易,物同价易。譬之夏后之璜璜,曩直连城;鬻之于今,鉴于铜铁。"②梁启超指出:"就社会全体论,各个时代'趣味'不同。"③战国时期楚国以瘦为美,"楚王好细腰,宫中多饿死"④;到了唐代,则以丰腴为美。南唐迄清女性以三寸金莲为美,直到清末民初"吴妈"的"大脚"仍遭到嘲笑,但中华人民共和国成立后,再也没有女子裹脚了。

艺术美也是因人而异的。中国人说:"诗无达诂。"⑤西方人说:"一百个读者就有一百个哈姆雷特。"德国接受美学代表人物尧斯指出:"一部文学作品并不是独立自足的、对每个时代每一位读者都提供同样图景的客体。它并不是一座文碑独白式地展示自身的超时代本质,而更像是一本管弦乐谱,不断在它的读者中激起新的回响,并将作品文本从语词材料中解放出来,赋予它以现实的存在:'语词在向人诉说的同时,必须创造能够理解它的对话者。'"⑥"文学的历史是一种审美接受与创作的过程。这个过程是在具有接受能力的读者、善于思考的批评家和不断创作的作者对文学文本的实现中发生的。"⑦萨特把作家创作的文学作品称为"物质近似物",认为"精神产品这个既是具体的又是想象出来的对象只有在作者和读者的联合努力之下才能出现。"⑧"文学客体是一个只存在于运动中的特殊尖峰,要使它显现出来,就需要一个叫做阅读的具体行为,而这个行为能够持续多久,它也只能持续多久。超过这些,存在的只是白纸上的黑色符号而已。"⑨

5. 美的主观性、差异性的合理性与荒谬性

在对美的主观性、差异性产生的原因和状况作了上述探讨后,我们应当从中得到什么启示呢?

① 普列汉诺夫:《论艺术》,曹葆华译,生活·读书·新知三联书店1973年版,第12页。
② 葛洪:《抱朴子·擢才》。
③ 梁启超:《晚清两大家诗抄题词》,《饮冰室文集》卷四十三。
④ 《战国策》楚一,《威王问于莫敖子华》。
⑤ 董仲舒:《春秋繁露》卷三《精华》。
⑥ 蒋孔阳主编:《二十世纪西方美学名著选》下,复旦大学出版社1988年版,第477页。
⑦ 蒋孔阳主编:《二十世纪西方美学名著选》下,复旦大学出版社1988年版,第478页。
⑧ 柳鸣九编:《萨特研究》,中国社会科学出版社1983年版,第6页。
⑨ 柳鸣九编:《萨特研究》,中国社会科学出版社1983年版,第4页。

一方面,我们必须肯定,美的主观性、差异性的产生有一定的合理性。美作为一种快感对象,并不是纯粹的物理属性,而是主体的情感判断。这就使得审美判断不同于对物理特征、客观规律的真假判断,具有主体强烈的参与性和与客体的互动性特征。柳宗元揭示:"美不自美,因人而彰。"[1]卡西尔指出:"美是人类经验的重要部分。"[2]"美不能由被动的知觉来组成,美是知觉化的一种心境,一种过程……艺术家的眼光不是一种被动地接受和登记事物印象的眼光。它是一种构成性的眼光,也只有靠着构成性的活动,我们才能发现自然事物的美。"[3]旧唯物主义离开主体性去解释美,认为"艺术中存在某些不以人的主观意志为转移的客观性审美规律与法则,大的如变化与统一法则,小的如'对称律''黄金分割律',等等,遵循这些审美法则和艺术规律是保证艺术质量的不二法门",这种"绝对主义"主张是不能成立的。巴托克的优秀音乐作品,其结构布局刻意遵循"黄金分割律"的比率,但是,"更多的其他作曲家的作品并不遵守这些清规戒律,同样具有高度的艺术感染力和掷地有声的艺术质量,这说明,在艺术中想寻求一劳永逸的质量准绳其实是徒劳"[4]。美与丑的区别不是绝对、明晰的,即使贝多芬也曾遭到肖邦的轻视、勃拉姆斯也曾遭到柴可夫斯基的讨厌。同一审美对象引起的审美感受具有模糊性、不确定性,因而美的客观性也就具有了主体生发的丰富性。

另一方面,我们必须承认,美的主观性、差异性也不尽是合理的,不应一味给予褒奖和肯定。最极端的例子是南朝宋代官员刘邕"嗜痂"的故事。刘邕有个怪癖:"嗜食疮痂,以为味似鳆鱼"。人体溃疡所结"疮痂"令人呕心,可刘邕却感到它是一道堪比鲍鱼的美味。史载他"尝诣孟灵休,灵休先患灸疮,痂落在床,邕取食之。灵休大惊,痂未落者,悉褫取饴邕。邕去,灵休与何勖书曰:'刘邕向顾见啖,遂举体流血。'南康国吏二百许人,不问有罪无罪,递与鞭,疮痂常以给膳。"[5]显然,刘邕嗜好"疮痂"只能说明他的味觉器官有毛病,如果以此证明"疮痂"是美味,岂不荒谬至极!"嗜痂"者的荒谬昭然若揭,但其他"颠倒好丑""以丑为美"[6]的类似现象人们却习焉不察。刘昼早已指出:"嗜好殊绝者","以皂为白,以羽为角,以苦为甘,以臭为

[1] 柳宗元:《邕州柳中丞作马退山茅亭记》,《柳宗元集》第三册,中华书局1979年版,第730页。
[2] 蒋孔阳主编:《二十世纪西方美学名著选》下,复旦大学出版社1988年版,第5页。
[3] 蒋孔阳主编:《二十世纪西方美学名著选》下,复旦大学出版社1988年版,第13页。
[4] 均见杨燕迪:《音乐的质量判断》,《文汇报》2012年11月27日。
[5] 李大师、李延寿:《南史》卷十五《刘穆之传》。
[6] 刘昼:《刘子·殊好》。

香"①。对于这类违背事实的审美判断当然应当以符合对象客观审美属性的正确的审美判断去纠正它。对象的客观审美属性最终是通过契合特定物种生理—心理属性的普遍快感确认的。对象的形式美属性由主体感官的普遍快感来制约。对象的内涵美属性由主体心灵的普遍快感来制约。由建立在物质性的共同人性基础上的主体普遍快感,决定了引发这种快感的客观对象的美学特点"决不是任意无规律可循的"②。这里,判断对象是不是真正的美的主体的普遍快感虽然"看来是主观的东西,但这却是在客观制约中的主观,是在主体结构的物质定性中产生的主观"③;主体的普遍快感对象所认可的客观美"是一种以主观形态出现的客观"④,或者说"是一种标志着客观的主观"⑤。

由此看来,"美"的判断并不是没有客观标准的,常说的"趣味无争辩"其实不能作绝对化的理解。"认为审美尺度变动不居,因为审美主体因人而异,其间没有形成共识的可能,而且,艺术中的尺度产生于各种不同的环境、条件、民族、传统、常规、风格、惯例、时代,因而就不可能存在恒定不变的价值准绳",这种"相对主义"美学观是不能成立的⑥。无数审美个体认可的差异美相互抵消与约简,最终得到一个平均值与公约数,形成一种审美共识,规定着"美的规律"和审美判断的客观标准。尽管审美活动中"以丑为美者有矣,以浊为清者有矣,以失为得者有矣"⑦,但并不能以此改变审美对象本身具有的"丑""浊""失"的审美属性。如果"性有所偏,执其所好,而与众反"⑧,最终必将遭到大众普遍审美趣味的抛弃。艺术美也是如此。宋濂《丹崖集序》说得好:"文之美恶……随其所好以为是非。照乘之珠或疑之于鱼目,淫哇之音或媲之以黄钟,虽十百其喙,莫能与之辨矣。然则斯世之人,果无有知文者乎?曰:非是之谓也。荆山之璞,卞和氏固知其为宝;渥洼之马,九方歅固知其为良。使果燕石也、驽骀也,其能并陈而方驾哉?"刘熙载也有一句中肯之论:文学鉴赏"好恶因人",但"书之本量初不以此加、损焉"⑨,作品本身的审美价值既不会因读者的喜好而增加,也不会因读者的厌恶而减损。因此,过分夸大美的主观性,

① 刘昼:《刘子·殊好》。
② 汪济生:《美感概论》,上海科学技术文献出版社2008年版,第23页。
③ 汪济生:《美感概论》,上海科学技术文献出版社2008年版,第23页。
④ 汪济生:《美感概论》,上海科学技术文献出版社2008年版,第24页。
⑤ 汪济生:《美感概论》,上海科学技术文献出版社2008年版,第23页。
⑥ 杨燕迪:《音乐的质量判断》,《文汇报》2012年11月27日。
⑦ 葛洪:《抱朴子·塞难》。
⑧ 刘昼:《刘子·殊好》。
⑨ 刘熙载:《艺概·文概》。

完全否定美的客观性,将美的差异性、相对性推向绝对化的地步,是十分有害的。在人们对存在论美学、现象学美学和接受美学盲目崇拜、趋之若鹜的当下美学界,这种偏颇尤其值得人们警惕和防范①。

六、美的流动性

美是有价值的乐感对象。这一定义意味着美具有流动性特征。同一事物,当它对主体说来成为有价值的乐感对象时,它就是美的,反之就是不美的,甚至是丑的。美不是一种固定的事物或实体,而是一种具有流动性特征、在主客体关系中存在的审美对象。

1. 美的流动性由美的客观性和主观性决定

从客观性角度看,作为审美对象的客观事物都处于运动中。运动是事物的本质属性。黑格尔指出:"运动的本质是成为空间与时间的直接统一;运动是通过空间而现实存在的时间,或者说,是通过时间才被真正区分的空间。因此,我们认识到空间与时间从属于运动。速度作为运动的量,是与流逝的特定时间成比例的空间。"②普遍有效地引起有价值的乐感反应的美只属于事物某一运动阶段的状态,当事物处于另一运动状态,就是普遍引人不适的丑了。比如花处于盛开的时节是美的,处于凋零、枯萎的时节就是丑的;人体的美处于风华正茂的青春年代是美的,进入末年、走向衰老时就变成了丑。美永远处在不停的变化中。花开花落,美生美灭。好花不常开,好景不常在。因此,正如德国美学家菲希尔所说:"美具有活动性","美总是转瞬即逝的","风景的绮丽光辉,有机体的生命的青春时代,都不过是一个瞬间"③。然而,普通大众往往不明白这个道理,将稍纵即逝的无常的美当作固定不变的永恒的美加以追求,于是产生种种遗憾烦恼。如《杂阿含经》卷三所谓:"愚痴凡夫……不如实知,故乐色、叹色、著色、住色……如是纯大苦聚生。"在佛家

① 例如波兰接受美学代表人物英伽登说:"同样的作品在不同的主体上唤起不同的愉快,或者也许根本不引起愉快,甚至完全同一个主体身上在不同的时候它引起不同的愉快。因此,所谓艺术作品的价值对于观赏者及其状况来说,将不仅是主观的,而且是相对的。"(蒋孔阳主编《二十世纪西方美学名著选》下,复旦大学出版社 1988 年版,第 274 页)艺术品所唤起的"这些愉快","完全在艺术作品之外保持"着,"它们都不包含在艺术作品中,或受艺术作品的牵制"。因此,"作品是某种超出我们经验及其内容范围的东西,是某种在与我们自己的关系上完全超验的东西。"(蒋孔阳主编《二十世纪西方美学名著选》下,复旦大学出版社 1988 年版,第 275 页)其偏颇和片面,令人难以苟同。
② 黑格尔:《自然哲学》,梁志学等译,商务印书馆 1980 年版,第 58 页。
③ 转引自车尔尼雪夫斯基:《生活与美学》,周扬译,人民文学出版社 1957 年版,第 35—36 页。

看来,只有看到美色的无常性、流动性,"不乐于色,不赞叹色,不取于色,不著于色",才能"心得解脱"①。辩证唯物主义认为:"没有永恒不变的自然,没有永恒的社会,当然,也就不会有固定僵死的审美意识。""美永远是一个流动的、发展的、变化的辩证逻辑范畴。"②

从美的主观性角度来看,美作为对审美主体有价值的乐感对象,既需满足人的先天固有的生理需要,又需满足人的后天习得的文化需要。就前者而言,满足人的五官的天性需要而使人觉得美的事物是不拘一格的,正如《淮南子》所说:"佳人不同体,美人不同面,而皆说于目;梨橘枣栗不同味,而皆调于口。"又如葛洪《抱朴子》所云:"妍姿媚貌,形色不齐,而悦情可均;丝竹金石,五声诡韵,而快耳不异。"此外,同一事物,满足天性需要时呈现为美,超出天性需要时则变成了丑。比如珍禽异宝、肥肉厚酒、佳丽美人、宝马香车,这些所以被视为公认的美,是因为人人身体内都有这五觉需求,但当满足了这些有限度的需求后如果再沉迷其中,这些美物就会变成伤害身体和生命的无价值的乐感对象,也就是丑了。所以《尚书·旅獒》指出:"不役耳目,百度惟贞。玩人丧德,玩物丧志。""不作无益害有益,功乃成。"《吕氏春秋·本生》告诫人们:"圣人之于声、色、滋味也,利于性则取之,害于性则舍之。""贵富而不知道,适足以为患,不如贫贱。贫贱之致物也难,虽欲过之,奚由?出则以车,入则以辇,务以自佚,命之曰招蹶之机;肥肉厚酒,务以自强,命之曰烂肠之食;靡曼皓齿,郑卫之音,务以自乐,命之曰伐性之斧。三患者,贵富之所致也。故古之人有不肯贵富者,由重生故也。"《贵生》篇云:"耳虽欲声,目虽欲色,鼻虽欲芬芳,口虽欲滋味,害于生则止。"《重己》篇指出:只有"足以观望劳形"的"苑囿园池","足以辟燥湿而已"的"宫室台榭","足以逸身暖骸而已"的"舆马衣裘","足以适味充虚而已"的"饮食酏醴","足以安性自娱而已"的"声色音乐"才是美的。"苑囿园池""宫室台榭""舆马衣裘""饮食酏醴""声色音乐",换句话说,能够带来五觉快感的事物只有在满足人天性需要、因而对生命体是有价值的时候才是美的事物,否则就会变成不美的事物。对于现在那些物质生活太好,患有高血脂、脂肪肝等富贵病的阶层而言,高脂肪、高蛋白的食品,代步的轿车都不是美的事物,原来以为不美的粗茶淡饭、家常菜、跑步运动反而成为最美的选择。

① 《杂阿含经》卷三,《大正藏》卷二,第18页。
② 林同华:《审美文化学》,东方出版社1992年版,第16页。

2. 有价值的乐感对象随个体和时代的不同文化需求而变化

就是否满足人后天习得的文化需要来看，情况就更加丰富多样了，同一种香甜华丽的事物，年轻时觉得美，年长后就觉得有些腻了，所谓"后生好风花，老大即厌之"；而年轻时无动于衷、不甚喜欢的平淡朴素，年长后倒觉得"平淡而山高水深"，有一种"无色的灿烂"。花鸟在正常的心理状态下是赏心悦目的，但国破家亡、亲友分别、忧心如焚时，也会发生"感时花溅泪，恨别鸟惊心"的痛感。给人感官带来愉快的五觉对象形式是美的，但如果这种美的创造是以剥夺民脂民膏、影响人民基本生活为代价的，那么这种对象形式在人民群众及其代言人的眼里恰恰是最大的丑。《墨子·非乐》早已揭示过这个道理："且夫仁者之为天下度也，非为其目之所美、耳之所乐、口之所甘、身体之所安，以此亏夺民衣食之财，仁者弗为也。是故子墨子之所以非乐者，非以大钟鸣鼓、琴瑟竽笙之声以为不乐也，非以刻镂华文章之色以为不美也，非以刍豢煎炙之味以为不甘也，非以高台厚榭、邃野之居以为不安也。虽身知其安也，口知其甘也，目知其美也，耳知其乐也，然上考之不中圣王之事，下度之不中万民之利，是故子墨子曰：为乐非也。"[①]同样的道理，在《国语·楚语》中又有进一步的申述。楚灵王在章华造了一座高台，高大华丽。造好后，与大夫伍举一起登台，很得意地问伍举："高台很美吧?!"伍举并没有点头称美，而是提出了一段相反的意见："臣闻国君服宠以为美，安民以为乐，听德以为聪，致远以为明，不闻其以土木之崇高、雕镂为美，而以金石匏竹之昌大、器庶为乐，不闻其以观大、视侈、淫色以为明。""今君为此台也，国民罢焉，财用尽焉，年谷败焉，百官烦焉，举国留之，数年乃成……臣不知其美也。""夫美也者，上下、内外、小大、远近皆无害焉，故曰美。若于目观则美，缩于财用则匮，是聚民利以自封而瘠民也，胡美之为？""夫为台榭，将以教民利也，不知其以匮之也。若君谓此台美而为之正，楚其殆矣！"[②]伍举认为，判断一事物是否美，不能仅仅根据其形式是否给人的感官带来愉快，而要看这事物是否有害于民利。如果对君臣上下、国内国外、近邻远人、大小之事都无害而有益，使万民同乐，才是美。反之，如果"敛民利以成其私欲，使民蒿焉忘其安乐"，即便"目观"为美，也属于"恶"、属于丑。不同的地域、不同的民族有不同的文化习俗，因而，同一事物，这个地域、民族的人认为是美的，那个地域、民族的人可能认为不美。拿乌鸦来说，藏族人认为是美丽的神鸟，汉族人则视之为不祥之物；纳西族

[①] 毕沅校：《墨子》，《二十二子》，上海古籍出版社1986年版，第251页。
[②] 薛安勤、王连生：《国语译注》，吉林文史出版社1991年版，第691—696页。

人说它是传递情书的使者,马耳他的犹太人则认为它是专门传递噩耗的灾星。拿服饰来说,罩袍头巾在伊斯兰国度是女性的最爱,在大多数世俗国家则被视为女子的禁忌。不同的时代有不同的文化需求,因而,同一事物,过去认为美的,现在未必视为是美的。汉服以宽袍大袖为美,清末以长衫马褂为美,民初以中山装为美,中华人民共和国成立后以列宁装为美,"文革"中以军装为美,改革开放后以西服为美,后来曾以韩服为美。这些服装如果调个时期看,不仅不美,而且都属于丑的奇装异服。这些都是美的流动性、不确定性的证明。

(作者:北京大学数字艺术系首席教授王伟)

第三编 现象论

朱雀桥边野草花，乌衣巷口夕阳斜。旧时王谢堂前燕，飞入寻常百姓家。

刘禹锡诗乌衣巷 元浦书

（作者：中国人民大学教授金元浦）

第九章
"美"的形态：形式美与内涵美

本章提要：美作为有价值的乐感对象，由引起乐感活动的部位不同，其基本形态可分为形式美与内涵美。形式美作为令五觉愉快的对象美，包括味觉美、嗅觉美、视觉美、听觉美、肤觉美以及直觉意象美。内涵美作为令中枢愉快的对象美，包括体现善的道德美、功利美，体现真的本体美、科学美，以及对象化的情感美、意蕴美和艺术的想象美、悬念美。美的形态的复杂性在于内涵美往往以形式美的面目呈现。形式美属于浅层的美，内涵美属于深度的美。内涵的美学属性决定着事物整体的综合美学属性。

美作为有价值的乐感对象，存在、表现于鲜活的现实生活和艺术实践中，呈现为林林总总、千姿百态的生动现象。这些现象分为哪些基本形态，存在的领域如何划分，体现的风格取向如何认知，这些就构成美的现象论。

《韦伯斯特大学辞典》这样界定"美"："一个人或一种事物具有的品质或品质的综合，它愉悦感官或使思想或精神得到愉快的满足。"[①]这后一句话对美的形态的划分很有指导意义。美的形态千姿百态，但基本形态可分为两类，即"愉悦感官"的美或"使思想得到愉快的满足"的美。黑格尔将这两种美称为"外在美"与"内在美"："美的要素可分为两种：一种是内在的，即内容，另一种是外在的，即内容所借以现出意蕴和特性的东西。"[②]康德区分为"自由美"与"附庸美"（又译为"依存美"）、"形式美"与"道德美"。现象学美学家杜夫海纳将美的形态区分为"感性美"与"意

① 转引自杨振宁：《美和理论物理学》，吴国盛主编：《大学科学读本》，广西师范大学出版社2004年版，第273页。
② 黑格尔：《美学》第一卷，朱光潜译，商务印书馆1979年版，第25页。

味美":"首先,美是感性的完善","其次,美是某种完全蕴含在感性中的意义"[1];美"既是感性的,又是有意味的"[2]。美作为有价值的乐感对象,由引起乐感活动的部位不同,其基本形态可分为引起感官愉快的"形式美"与引起中枢愉快的"内涵美"。形式美作为令五觉愉快的对象美,包括由美食、美酒、美茗等美味构成的味觉美,由花香、香水等芳香构成的嗅觉美,由光明、色彩、线条、形象构成的视觉美,由音响美、音乐美构成的听觉美,由触觉美、性感美构成的肤觉美,以及诉诸直觉的意象美。内涵美作为令中枢愉快的对象美,包括体现善的道德美、功利美,体现真的本体美、科学美,以及物化的情感美、意蕴美,文学艺术的想象美、故事情节的悬念美。美的形态的复杂性在于形式美与内涵美常常难解难分,内涵美往往以形式美的面目呈现。形式美属于浅层的美,内涵美属于深度的美,借用鲍桑葵的话说,前者属于"浅显的美",后者属于"深奥的美"。二者可以分别独立地发生审美作用,也可以综合发生审美作用。内涵的美学属性决定着事物整体的美学属性。

一、形式美的表现形态

美总是存在于一定形式中的。即便是体现真、善等意蕴的内涵美,也具有一定的形象形式。我们所说的"形式美",是不包括真、善的意蕴,不涉及中枢觉的精神愉悦、心灵愉悦,直接唤起五官感觉愉快的对象形式。李泽厚指出:"'美'字在今天日常的语言中"的基本涵义之一是"表示感官愉快的强形式"。"饿得要命,吃点东西,觉得很'美'。热得要死,喝瓶冰镇汽水,感到好爽快,脱口而出:'真美'。在老北京,大萝卜爽甜可口,名叫'心里美'。'美'字在这里是感觉愉快的强形式的表达,即用强烈形式表示出来的感官愉快。"[3]为什么这种与内涵无关的五觉形式会产生快感呢?哈奇生分析指出:"事实显得很明白:有些事物立刻引起美的快感,我们具有适于感觉到这种美的快感的感官,而且美的快感和在见到时由自私心所产生的那种快乐是迥不相同的。"[4]这种形态的美,康德把它叫作"自由美""纯粹美";笠原仲二视之为"原始美""初级美"。"自由"是指超越与审美主体的利害关系,"纯粹"是指与真、善意义相区别,可以仅凭借形式元素使人愉快。在康德看来,

[1] 杜夫海纳:《美学与哲学》,孙非译,中国社会科学出版社1985年版,第20页。
[2] 杜夫海纳:《美学与哲学》,孙非译,中国社会科学出版社1985年版,第11页。
[3] 李泽厚:《美学四讲》第二讲,《美学三书》,安徽文艺出版社1999年版,第470页。
[4] 北京大学哲学系美学教研室编:《西方美学家论美和美感》,商务印书馆1980年版,第99页。

美之为美的一切特点——不涉及功利关系、不依赖概念思考而能普遍、必然、直接地引起人的快感——都在这种形式美中得以体现。康德举例说:"花卉、自由的图案,以及没有目的地交织在一起的线条(即所谓'叶状花纹')都没有意义,不依存于明确的概念,但仍产生快感。"①所谓"原始美""初级美",是指以食、色快感对象为中心的五觉形式美是人的审美意识中最原始、最初级的审美对象,凝聚着真、善意蕴的引起人们精神愉悦的内涵美是由此发展起来的高级阶段的审美对象②。笠原仲二指出:"中国人的审美意识,在其初期阶段,一般还是从与肉体的、感觉的东西有着直接关系的对象中触发而产生。"美的对象"在最根源方面"是"直接的官能性对象",即五觉快感对象③。

我们将形式美视为五觉快感对象,与西方传统美学观念是不一致的。西方传统美学片面抬高视、听觉器官的地位,将形式美视为视、听觉愉快的对象形式,而将其他三觉的快感对象排除在"美"的范围之外。与此形成鲜明对照的是,古代中国人的审美实践却不是这样。季羡林指出:"西方的美重在眼睛和耳朵,所以他们的美学家研究的重点对象是音乐、绘画、雕塑与建筑等。而中国的美则不但涉及眼、耳,还延伸到鼻、舌、身。"④根据汪济生对人的审美经验的实证研究,人的五觉是平列的,视、听觉并没有凌驾于味觉乃至嗅觉、肤觉之上的特别高贵之处,它们属于"同一质的阶段"⑤,"除了媒介物不同,其神经机制并没有什么本质的不同"⑥。所以,他不同意将"味觉、嗅觉等感官的爱好排斥在美的领域之外"⑦。也正因为如此,笠原仲二揭示:"中国古代人在五觉(或者除触觉以外的四觉)中,没有意识到任何高、卑、上、下的审美价值差别"⑧;尽管"五官各自体验的美感,在其内容、本质上是有所不同的,但是它们都用同一个'美'字来表达"⑨。在艺术创作的审美实践中,作家也往往五觉并用、不加分别。如莫言在一次演讲中自述:"描写一个事物,我要动

① 转引自朱光潜:《西方美学史》下卷,商务印书馆1979年版,第360页。
② 参笠原仲二:《古代中国人的美意识》张本楠前言"美意识的起源"是"官能性愉悦","美意识的发展"是"善","美意识的高级阶段"是"真"。
③ 笠原仲二:《古代中国人的美意识》,杨若薇译,生活·读书·新知三联书店1988年版,第36—37页。
④ 转引自许先:《五味以和——谈中国古代的知味》,《食品与健康》2007年第9期。
⑤ 汪济生:《系统进化论美学观》,北京大学出版社1987年版,第176页。
⑥ 汪济生:《系统进化论美学观》,北京大学出版社1987年版,第2页。
⑦ 汪济生:《系统进化论美学观》,北京大学出版社1987年版,第6页。
⑧ 笠原仲二:《古代中国人的美意识》,杨若薇译,生活·读书·新知三联书店1988年版,第43页。
⑨ 笠原仲二:《古代中国人的美意识》,杨若薇译,生活·读书·新知三联书店1988年版,第42页。

用我的视觉、触觉、味觉、嗅觉、听觉,我要让小说充满了声音、气味、画面、温度。"①因此,本书分析的形式美不只包括西方传统美学所说的视觉美、听觉美,而且包括中国古代美学所论及的味觉美、嗅觉美、触觉美。

1. 味觉美

美作为有价值的乐感对象,起源于与维持生命存在相关的感官愉悦。"一切有利于生命从而可以使人的官能获得快乐的对象,都是美的;相反,一切阻碍人的生命力旺盛、增长,因而使官能得到痛感和不快感的对象,都是美的对立面——丑。"②在五觉快感对象的美中,味觉的快感对象——美食、美味是人类审美意识的最初契机,因为它维系着自身生命的生存。《诗经·小雅·天保》云:"民之质矣,日用饮食。"在人类的生存活动中,维持生命存在的饮食活动是首要的生命活动。饮食首先给生命提供营养,其次必须尽量可口。一种食物如果只是可口,而没有营养,对身体有害,生命主体是不会视之为美的;反之,如果只有营养,但入口感觉很难受,就只有内涵的善而没有形式的美。如果既有营养,又非常可口,那么这种食物就不仅是善的,而且是美的了,它对生命主体来说是首要的美,远比视觉美、听觉美来得宝贵。笠原仲二指出:"出于维持生命的本能,美味最先引起人的感受,给人以最直接的生理快乐。从味觉出发,人才注意到可给人以美味的对象,其特定的形体才能给人以快感。这种快感是基于对美味的联想之上的。因此,不论美意识后来有了怎样的变化,其第一个契机,即在于味觉的快适感。"③张本楠对此发明说:"在所有官能性悦乐中,由于'饮食男女,人之大欲存焉',所以,'食'——味觉的悦乐……是美意识起源的最重要的两大契机"之一,它"有利于自身生命的保护"④。"出于维持生命的本能,美味最先引起人的感受,给人以最直接的生理快乐。"⑤因此,探讨五觉形式美,应当首先从味觉美出发。

味觉是味蕾的感觉反应。鹦鹉有约 400 个味蕾,兔子有 17 000 个味蕾,奶牛有

① 莫言 2005 年在香港所作的题为《我怎么成了小说家》,转引自李建军《直议莫言与诺奖》,《文学报》2013 年 1 月 10 日。
② 张本楠:笠原仲二《古代中国人的美意识》中译本前言,生活·读书·新知三联书店 1988 年版,第 2 页。
③ 张本楠:笠原仲二《古代中国人的美意识》中译本前言,生活·读书·新知三联书店 1988 年版,中译本前言第 4 页。
④ 张本楠:笠原仲二《古代中国人的美意识》中译本前言,生活·读书·新知三联书店 1998 年版,中译本前言第 3 页。
⑤ 张本楠:笠原仲二《古代中国人的美意识》中译本前言,生活·读书·新知三联书店 1998 年版,中译本前言第 4 页。

25 000个味蕾。人的味蕾不多也不少。一个成年人大约有10 000个味蕾,分布在口腔中的不同部位,主要在舌面的四周,零星地分布在硬腭、咽和扁桃体上。每个味蕾大约有50个味觉细胞,将信息传送给一个神经元,再由神经元提醒大脑。"我们用舌尖品尝甜的东西,用舌头后部品尝苦的东西,用舌头两侧品尝酸的东西,品尝咸东西的味蕾分布在舌头表面,而且主要在舌头前部。""由于苦味味蕾位于舌头后部,它们会使我们噎住,避免物体滑进喉咙,从而构成对付危险的最后一道防线。""舌头的中央没有太多的味觉活动。""舌头就像一个王国,根据感官能力分成不同诸侯国。"①

传统美学着眼于味觉与视觉、听觉的不同,将味觉对象排除在美的范围以外。其实,这种不同被夸大了,而它们的相同之处则被忽略了。从发生机制来看,味觉快感与视觉、听觉快感都是对象的物质信息契合了感官感觉的结构阈值引起的感官的"适宜运动"。从主体反应方式来看,味觉快感与视觉、听觉快感一样,对外物的情感反应都是直接的、不假思考的。从与功利的关系来看,味觉快感既凝聚着维持生命存在的功利成分,又与视觉、听觉快感一样,具有某种超功利的形式色彩。比如味觉快感要求在吃饱之外吃好,其中吃饱是实用,吃好是形式。这种不为吃饱功利而仅仅追求味觉快感的饮食行为,汪济生称为"味觉游戏活动":"当我们吃饱饮足之后,照理说来味觉器官的工作也该停止了,因为它原本意义上的工作,只是帮助消化吸收系统鉴别食物的性质的。可是不,实际的情况是,即使肚子已饱,我们往往可以见到味觉器官还在活动,如吃点少量但味道强烈的东西如瓜子啊、蜜饯啊,等等。这类活动看上去也还是机体的营养吸收活动,但实际上人们在这种活动中主要是为了追求味觉分析器的愉快性感觉。"②味觉分析器"往往在完成味觉谋生活动之外,还有很大的感应余力,还没有疲劳,还希望发挥自己潜在的感应力。这就表现为味觉对美味的进一步追求"③。李泽厚、刘纲纪分析说:"味觉的快感中已包含了美感的萌芽,显示了美感所具有的一些不同于科学认识或道德判断的重要特征。首先,味觉的快感是直接或直觉的,而非理智的思考。其次,它已具有超出功利欲望满足的特点,不仅仅要求吃饱肚子而已。最后,它同个体的爱好兴趣密切相关。"④综上所述,既然我们把视、听觉快感对象视为美,就应该按照同一机制

① 黛安娜·阿克曼:《感觉的自然史》,路旦俊译,花城出版社2007年版,第148—149页。
② 汪济生:《系统进化论美学观》,北京大学出版社1987年版,第155页。
③ 汪济生:《系统进化论美学观》,北京大学出版社1987年版,第156页。
④ 李泽厚、刘纲纪主编:《中国美学史》第一卷,中国社会科学出版社1984年版,第81页。

将味觉快感对象视为美。

(1) 西方美学论味觉美

不过,在西方传统美学理论中,形式美被严格限制在视、听觉快感范围以内,味觉快感及其对象是与"美"无缘的。然而,美学理论家依据感觉愉快将视、听觉快感的对象叫作"美",而将其他感官快感的对象剔除在"美"的领域之外,在逻辑上是难以成立的。早在古希腊,就有人提出质疑:"为什么把美限于你们所说的那种快感?为什么否认其他感觉——例如饮食色欲之类快感——之中有美?""这些感觉既然和其他感觉一样产生快感,为什么否认它们美?为什么不让它们有这一个品质呢?"[①]"快感既是美的原因,它能使视、听两种快感美,为什么就不能使其他各种快感也同样美,既然它们同样是快感?"[②]到了当代,英国美学家科林伍德针对否认"美味"说法的"现代美学家们""哲学家们"辛辣地批评说:"他们为了辩护自己对一个词的错用,就命令别人也以同样的方式错用。他们说,我们不应当称一块烤牛排是美味的;但是,为什么不能这样称呼呢?因为他们出于自己的目的,希望我们让他们垄断这个词的用法。""他们滥用'美'这个词,试图达到的目的就在于胡言乱语。"结果呢?"除了对他们自己之外,这对谁也无关紧要,因为谁也不会服从他们。"[③]因为这些缘由,即便在西方的审美实践中,人们仍然违背美学理论家的一厢情愿,将味觉快感的对象视为一种"美",也即"美味"。根据日本学者笠原仲二的研究,拉丁语 dulcēdo 有"美味"之意。英语 dainty、delicacy、delight、sweetness、savoriness、savor 有"美味"之意;delicate 有"鲜美的"之意;delicious、nice、savoury(savory)有"美味的"之意。德语 delikat 意为"美味的";delikatesse 意为"美味"。法语 savoureux(euse)意为"美味的"[④]。李泽厚指出:"德文的'Geschmak'一词,既有审美、鉴赏的含义,也有口味、味道的含义。英文的'taste'一词也是这样。"[⑤]不仅在西方大众的审美实践中"味""美"共名,而且一些西方美学理论家也突破传统教条,对快适的滋味与美的联系作出理论上的肯定。18世纪,英国的休谟指出:"一个对象如果借着任何独立的性质,使我们接近食物,那个对象也就自然地增加我们的食欲;正如另一方面,凡使我们厌恶食物的任何东西都是和饥饿矛盾的,并减低我们

① 北京大学哲学系美学教研室编:《西方美学家论美和美感》,商务印书馆1980年版,第30—31页。
② 北京大学哲学系美学教研室编:《西方美学家论美和美感》,商务印书馆1980年版,第33页。
③ 均见科林伍德:《艺术原理》,王至元、陈华中译,中国社会科学出版社1985年版,第40页。
④ 笠原仲二:《古代中国人的美意识》原注之三,杨若薇译,生活·读书·新知三联书店1988年版,第11—12页。
⑤ 李泽厚、刘纲纪主编:《中国美学史》第一卷,中国社会科学出版社1984年版,第79页。

的食欲。很显然,美具有第一种效果,丑具有第二种效果;因为这个缘故,所以美就使我们对于食物发生强烈的欲望,而丑却足以使我们对烹调术所发明的最美味的菜肴感到厌恶。"①19世纪,德国的费歇尔在《美的主观印象》一文中指出,虽然真正的审美感官是视觉和听觉,但其他三觉在审美中也起协调作用:"味觉消解对象,为营养服务,直接与快感和不快感相连;它在某些情况下,也能够在一个审美的整体中协同动作,但和嗅觉一样,也只是在这特定的条件下才如此。正如我们关于触觉所已说过的那样。各个感官本不是孤立的,它们是一个感官的分枝,多少能够相互代替。"法国美学家顾约在《现代美学问题》中指出:"我们每个人大概都可以回想起一些享受美味的经验,与美感的享受无殊。有一年夏天,在比利牛斯山里游行大倦之后,我碰见一个牧羊人,向他索乳,他就跑到屋里取了一瓶来。屋旁有一小溪流过,乳瓶就浸在那溪里,浸得透凉像冰一样。我饮这鲜乳时好像全山峰的香气都放在里面,每口味道都好,使我如起死回生,我当时所感到那一串感觉,不是'愉快'两字可以形容的。这好像是一部田园交响曲,不从耳里听来而从舌头尝来。……味感实在带有美感性,所以也产生一种较低级的艺术,烹调的艺术。柏拉图拿烹调和修辞学相比,实在不仅是一种开玩笑的话。"②保加利亚学者瓦西列夫指出:"味觉的享受"具有"真正美的性质","它不仅是生理快感的源泉,而且也是美的感觉的源泉"③。科林伍德指出:"当我们谈到一些东西是美的时候,更经常与更准确地讲,是指它们具有某种仅仅迎合我们感官的神妙之处。例如说一块美味的羊脊肉或一种美味的红葡萄酒。"④美国学者卡罗琳·考斯梅尔在《味觉》一书指出食物在许多象征性活动中扮演着和艺术品相同的角色。提出这一理论不是为了削弱饮食行为的快感,而是为了更充分地把感觉和感官愉快运用于美学范围。是为了证明饮食行为所产生的愉快感常是对认知意义的一种促进,甚至是一个组成部分⑤。汤森德指出:在现代西方审美实践及美学理论中,味觉对象是美、味觉器官是审美感官显得很明显:"审美感官的典范不像在古典世界中的通常情形那样是眼睛,而是舌头。趣味变成了一个美学术语;这种转变的诸原因中最重要的原因是,趣味表现出的特征类似于艺术和美产生的经验的多样性、私密性和即刻性。当我品味某种东西时,我无须思考它就能经验那种味道。这是我的味觉,它在某种程度上是不能否定的。

① 休谟:《人性论》下册,关文运译,商务印书馆1980年版,第433页。
② 转引自《朱光潜美学文集》第一卷,上海文艺出版社1982年版,第76页。
③ 瓦西列夫:《爱情面面观》,王永嘉等译,新世纪出版社1986年版,第163页。
④ 科林伍德:《艺术原理》,王至元、陈华中译,中国社会科学出版社1985年版,第39页。
⑤ 卡罗琳·考斯梅尔:《味觉:食物与哲学》,吴琼、叶勤、张雷译,中国友谊出版公司2001年版。

如果某种东西给我咸味,没有人能够使我相信它不给我咸味。不过,别人可以有不同的经验。一个人觉得愉快的味道可能不能令另一个人感到愉快,而且我不能说或作任何事情来改变这种情况。对于许多早期现代哲学和批评家来说,艺术和美的经验恰好就像这种味觉。"①这些论述尽管有的还羞羞答答,但足以提供味觉快感对象是一种美的心理证明。

(2) 中国美学论味觉美

与西方美学相较,中国古代美学从未将味觉快感与视、听觉快感区分开来。先秦时期,墨子较早用"美"指称"食饮":"食饮不美,面目颜色不足视也……是以食必粱肉。"②荀子较早用"美"指称快适的"味":"人之情,口好味而臭味莫美焉。"③战国时期的《黄帝内经》揭示:"五味之美,不可胜极。"庄子虽然认为"五味令人口爽",但也承认天下之"所乐者"之一是"厚味"④。《战国策·秦策》将"美"与"肥"联系起来:"田肥美,民殷富。"《礼记·郊特牲》用"美"指称酒醴之味:"酒醴之美,玄酒明水之尚,贵五味之本也。"值得特别关注的是《吕氏春秋》,它关于味觉美的论述异常丰富。它指出:"口之情欲滋味。"⑤口舌的天性是喜好快适的滋味。在《本味》篇中,伊尹"说汤以至味",即向商汤王说明任用贤才、推行仁义可得天下,得天下者才能享用人间所有美味的道理,不过却在本意之外记述了当时推崇的"肉之美""鱼之美""菜之美""饭之美""水之美""果之美",同时提出了美食烹调理论:"凡味之本,水最为始。"没有水,一切美食的烹调都无从谈起。"水之美者:三危之露;昆仑之井;沮江之丘,名曰摇水;曰山之水;高泉之山,其上有涌泉焉;冀州之原。"水中最美的是:三危山的露水,昆仑山的井水,沮江岸边的摇水,曰山的水,高泉山上的泉水,冀州一带的水。"水"是美食烹调三种材料之首,另外两种材料是"火"和燃火的"木"。通过火烧水煮,可以去腥去臊,化恶为美。"夫三群之虫,水居者腥,肉玃者臊,草食者膻。臭恶犹美,皆有所以……五味三材,九沸九变,火为之纪。时疾时徐,灭腥去臊除膻,必以其胜,无失其理。"这当中火候的大小、水温的高低、烧煮时间的长短有若干讲究,包含着"阴阳之化,四时之数",难以细说明言:"鼎中之变,精妙微纤,口

① Dabney Townsend, *Aesthetics: Classic Readings Frrom Western Ttadition*, p.84. Beijing: Peking University Press, 2002. 译文采彭锋:《中国美学通史·现代卷》,江苏人民出版社 2014 年版,第 12 页。
② 《墨子·非乐上》。
③ 《荀子·王霸》。
④ 《庄子·至乐》。
⑤ 《吕氏春秋·适音》。

弗能言,志不能喻。"美食的烹饪除了要用好水、木、火"三材",还要借助"五味"的调和。"调合之事,必以甘、酸、苦、辛、咸。先后多少,其齐甚微,皆有自起。"甘、酸、苦、辛、咸五种调料究竟放多放少、放先放后,都有不同的奥妙。"和之美者:阳朴之姜,招摇之桂,越骆之菌,鳢鲔之醢,大夏之盐,宰揭之露……长泽之卵。"调和美味最好的调料是:阳朴的姜,招摇山的桂,越骆的香菌,鳢鱼和鲔鱼肉做的酱,大夏的盐,宰揭山的甘露,长泽的鱼籽。美食烹调的最高境界是"久而不弊,熟而不烂,甘而不哝,酸而不酷,咸而不减,辛而不烈,淡而不薄,肥而不腻"。从原料的角度来看:

 肉之美者:猩猩之唇,獾獾之炙,隽觾之翠,述荡之挈(通腕),旄象之约。
 鱼之美者:洞庭之鱄,东海之鲕,醴水之鱼,名曰朱鳖,六足,有珠百碧。藿水之鱼,名曰鳐,其状若鲤而有翼。
 菜之美者:昆仑之蘋;寿木之华;指姑之东,中容之国,有赤木、玄木之叶焉;……阳华之芸;云梦之芹;具区之菁;浸渊之草,名曰士英。
 饭之美者:玄山之禾,不周之粟,阳山之穄,南海之秬。
 果之美者:沙棠之实;常山之北,投渊之上,有百果焉,群帝所食;箕山之东,青鸟之所,有甘栌焉;江浦之橘;云梦之柚;汉上石耳。

肉中的美味是:猩猩的唇,獾獾的脚掌,燃鸟的尾巴肉,述荡这种野兽的手腕肉,弯曲的旄牛尾巴肉和大象鼻子。鱼中的美味是:洞庭的胖头鱼,东海的鲕鱼,醴水中六只脚的朱鳖,藿水中仿佛长有翅膀的鳐鱼。蔬菜中的美味是:昆仑山的山药;不死之树寿木的花;指姑山中容国赤木、玄木的叶子;华阳山的芸菜;云梦湖的芹菜;太湖的蔓菁;深渊里叫士英的草。粮食中的美味是:玄山的谷子,不周山的小米,阳山的穄子,南海的黑黍。水果中的美味是:沙棠的果实,常山的百果,箕山的甜橙,江浦的橘子,云梦的柚子,汉上的石耳。由此可以说,《吕氏春秋·本味篇》奠定了中国古代美学味觉美思想的理论基础。

 汉代是中国美学味觉美思想的巩固时期。刘安在其主编的《淮南子》中,一方面承认"肥酞甘脆,非不美也"[①],快适的滋味是一种美,另一方面受到老子"五味令

① 《淮南子·主术训》。

人口爽"思想的影响,认为"兼味快于口,非其贵也","太羹之和,可食而不可嗜也"①,令人快适的口舌滋味并不是"至味""足味"。在刘安看来,"至味不慊"②,"无味者,正其足味者也"③,"无味而五味形焉"④。这是从道家学说的角度对味美思想的丰富。王充明确将"美味"连在一起提出来:"有美味于斯,俗人不嗜,狄牙甘食。"⑤《白虎通·封禅》说:"甘露者,美露也,降则物无不盛者也。"其后,许慎在其编纂的字典《说文解字》中,将先前以"味"为"美"、以"美"为"味"的思想保留、确定下来。他将"美"明确界定为快适的"甘"味:"美,甘也,从羊从大。羊在六畜,主给膳也。""甘"字本来作为五味甘、酸、苦、辛、咸之一,意思是"甜"。不过在这里用为借代,指好吃、快适。南朝字书《玉篇》云:"甘,乐也。"据此,段玉裁《说文解字注》指出:"甘者,五味之一,而五味之美皆曰甘。羊大则肥美。"在段玉裁看来,"只要能够适合人们口中嗜好的、悦人的味道,即为'甘'。""'美'作为从'羊大'的字,本来不是为了表达对于羊大的姿态的感受,而是因为古时肥大的羊其肉味'甘'。'美'字正是为了表达对'甘'这一味觉经验的审美感受"⑥。《说文解字》以"甘"释"美",又以"美"释"甘"、释"甜"。《说文·甘部》:"甘,美也,从口含一。""甜,美也,从甘从舌。舌,知甘者也。"从许慎的解释中可见,"中国人最原始的审美意识起源于'膘肥的羊肉味甘'这一古代人的味觉感受"⑦。所谓"羊大则肥美",意味着味觉美并不一定要通过口舌的品尝才可产生,当看到"羊大"的形象、联想到膘肥肉美,就可以感受到对象的味觉美。"从味觉出发,人才注意到可给人以美味的对象,其特定的形体才能给人以快感。这种快感是基于对美味的联想之上的。"⑧汉末郑玄通过对《礼记》《仪礼》《诗经》等经典的注释,将"美"与快适之"味"的联系进一步巩固下来。《礼记·学记》:"虽有嘉肴,弗食弗知其旨也。"郑玄注:"旨,美也。"《仪礼·士冠礼》:"旨酒令芳。"郑玄注:"旨,美也。""旨酒"即美酒。《诗·邶风·谷风》:"我有旨蓄,亦以御冬。"郑玄笺:"云蓄聚美菜者,以御冬月之无时也。"⑨《小

① 均见《淮南子·泰族训》。
② 《淮南子·说林》。
③ 《淮南子·泰族训》。
④ 《淮南子·原道训》。
⑤ 《论衡·自纪》。
⑥ 均见笠原仲二:《古代中国人的美意识》,杨若薇译,生活·读书·新知三联书店1998年版,第3页。
⑦ 笠原仲二:《古代中国人的美意识》,杨若薇译,生活·读书·新知三联书店1998年版,第3页。
⑧ 笠原仲二:《古代中国人的美意识》,杨若薇译,生活·读书·新知三联书店1998年版,译者前言,第4页。
⑨ 另参毛传:"旨,美。"

雅·鱼丽》:"君子有酒,旨且多。"郑玄笺:"酒美而此鱼又多也。"《小雅·甫田》:"攘其左右,尝其旨否。"郑玄笺:"加之以酒食,以饷其左右从行者,成王亲为尝其馈之美否,示亲也。"

六朝之后,"甘"与"美"互训,"味"与"美"通释成为一种普遍现象。嵇康《声无哀乐论》说:"夫曲用每殊,而情之处变,犹滋味异美,而口辄识之也。五味万殊,而大同于美;曲变虽众,亦大同于和。美有甘,和有乐。然随曲之情,尽于和域;应美之口,绝于甘境。"刘勰《文心雕龙》主张"立诚在肃,修辞必甘"(《祝盟篇》),"深文隐蔚,余味曲包"(《隐秀篇》),"吟咏滋味,流于字句"(《声律篇》)。钟嵘《诗品序》提出"诗味"的理想:"五言居文词之要,是众作之有滋味者也。""使味之者无极,闻之者动心,是诗之至也。"唐代司空图论诗,以"醇美""全美"为尚。"醇美""全美"即指"味外之旨"、无味之味:"辨于味而后可言诗也。""以全美为工,即知味外之旨矣。"①苏轼崇尚陶渊明、柳宗元、韦应物那种"寄至味于淡泊","美在咸酸之外",使人"一唱三叹""反复不已"的诗美。杨万里《颐庵诗稿序》以甘甜的"余味"论诗之美:"尝食乎饴与荼乎?人孰不饴之嗜也?初而甘,卒而酸。至于荼也,人病其苦也,然苦未既,而不胜其甘。诗亦如是而已矣。"元人戴表元《许长卿诗序》以平淡之味论诗:"酸咸甘苦之于食,各不胜其味也,而善庖者调之,能使之无味。""无味之味食始珍。"明人谢榛《四溟诗话》肯定"意味深长"。清人查为仁《莲坡诗话》崇尚"淡中之味",吴雷发《说诗管窥》追求"味外有味",赵翼《瓯北诗话》揭示"意深则味有余"。如此等等,构成了中国古代美学的味觉美传统。

据此,笠原仲二指出:古代中国人将美"普遍用作表现可口食物的互训词"②,"规定为'甘'这一由'舌'而起的味觉的悦乐感情"③。"中国人的审美意识在其初期阶段上,最初根源于'甘'这一官能性的味觉美,然后是与味觉美的悦乐感关系最为密切的嗅觉美,以及视觉—触觉美,最后是听觉美。"④"中国古代人""把美意识最究极的根源放在味觉上"⑤。李泽厚、刘纲纪指出:"在中国,'美'这个字……是同味觉的快感联系在一起的","以味为美",是汉民族"起源很古"的"观念"⑥。季羡林先生

① 司空图:《与李生论诗书》。
② 笠原仲二:《古代中国人的美意识》,杨若薇译,生活·读书·新知三联书店1988年版,第10页。
③ 笠原仲二:《古代中国人的美意识》,杨若薇译,生活·读书·新知三联书店1988年版,第10页,原注之二。
④ 笠原仲二:《古代中国人的美意识》,杨若薇译,生活·读书·新知三联书店1988年版,第42页。
⑤ 笠原仲二:《古代中国人的美意识》,杨若薇译,生活·读书·新知三联书店1988年版,第43页。
⑥ 李泽厚、刘纲纪主编:《中国美学史》第一卷,中国社会科学出版社1984年版,第80页。

指出:"从被西方美学家忽略了舌头一官,也就是味觉,我想了开去,想到了东方的中国和印度的古代美学。""西方的美重在眼睛和耳朵,所以他们的美学家研究的重点对象是音乐、绘画、雕塑与建筑等。而中国的美则不但涉及眼、耳,还延伸到鼻、舌、身。"①

正是在承认味觉美的文化氛围中,晚清夏曾佑在《小说原理》中才会将小说之美列为"饮食、男女、声色、狗马之外一可嗜好之物",认为"小说之为人所乐,遂可与饮食、男女鼎足而三";梁启超才会用"趣味"作为"美"的代名。直到今天,"美食""美酒""甘美""甜美""鲜美""肥美""美滋滋"等美味用语仍大量保留在中国人的审美实践中。李泽厚、刘纲纪分析说:"'味'同人类早期审美意识的发展有如此紧密的关系,并一直影响到今后,决不是偶然的。根本的原因在于味觉的快感中已包含了美感的萌芽,显示了美感所具有的一些不同于科学认识或道德判断的重要特征……这些原因,使得人类最初从味觉的快感中感受到了一种和科学的认识、实用功利的满足以及道德的考虑很不相同的东西,把'味'与'美'联系在一起。"②

(3) 印度佛经论味觉美

与中国古代美学相似的是,在以佛教经典为代表的印度传统文化中,也存在着大量的以"味"为"美"的例证。佛教从独特的世界观出发,否定快适的口舌之味,认为这是给人们带来痛苦的一个根源:"滋味口体,一切皆是苦本。"③不过同时,佛教又在充满辩证精神的"中观"方法的指引下,用"甘露""甜酥""醍醐""鹿乳"等最令人快适的美味比喻尽善尽美的"涅槃"境界、成佛境界或讲解佛教真理的佛教经典。如《大般涅槃经》卷三说:"如诸药中醍醐第一,善治众生热恼乱心,是大涅槃为最第一。""譬如甜酥,八味具足,大般涅槃亦复如是。"卷八说:"彼涅槃者,名为甘露,第一最乐。"这是以美味比喻极乐的涅槃境界。卷六云:"凡夫如乳,须陀洹如酪,斯陀含如生酥,阿那含如熟酥,阿罗汉、辟支佛、佛如醍醐。"卷九云:"众生如牛新生血乳未别,声闻如乳,缘觉如酪,菩萨如生、熟酥,佛如醍醐。"卷十云:"声闻如乳,缘觉如酪,菩萨之人如生、熟酥,诸佛世尊犹如醍醐。"卷三十二云:"众生如杂血乳,须陀洹、斯陀含如净乳,阿那含如酥,阿罗汉如生酥,辟支佛如熟酥,佛如醍醐。"④这是以不同等

① 达儿:《味是美吗?——中西文化差异趣谈之三》,《食品与健康》2000年第10期。
② 李泽厚、刘纲纪主编:《中国美学史》第一卷,中国社会科学出版社1984年版,第81页。
③ 德清:《答德王问》,《憨山老人梦游全集》卷十。
④ 转引自灌顶:《天台八教大意》,石峻等编:《中国佛教思想资料选编》第二卷第一册,中华书局1983年版,第193—194页。须陀洹、斯陀含:小乘修行的两种由低到高的果位。阿那含:小乘修行的另一种较高果位。阿罗汉:小乘修行的最高果位。

级的"味"比喻说明不同等级的修行者。卷十四云:"譬如从牛出乳,乳出酪,从酪出生酥,从生酥出熟酥,从熟酥出醍醐。醍醐最上,若有服者,众病皆除,所有诸药悉入其中。善男子!佛亦如是。从佛出十二部经,从十二部经出修多罗,从修多罗出方等经,从方等经出般若波罗蜜,从般若波罗蜜出大涅槃,犹如醍醐。"这是以不同等级的"味"比喻不同的佛教经典,而论者自家的《大般涅槃经》好比最美的"醍醐"之味。类似的情况也出现在其他佛典中。如《大乘大方等日藏经·护持正法品》云:"大悲牟尼王,悲心为说法;闻已除痴爱,获甘露涅槃。"《妙法莲华经·化城喻品》云:"普智天人尊,哀愍群萌类。能开甘露门,广度于一切。"《维摩诘经·佛国品》云:"始在佛树力降魔,得甘露灭觉道成。"《中论·观法品》云:"不一亦不异,不常亦不断,是名诸世尊,教化甘露味。"

佛教进入中国后,演化成许多宗派。隋唐之际,出现了天台宗正本清源的"判教"。天台宗人灌顶仿效《大般涅槃经》,通过"五味"的比喻,将本宗信奉的《妙法莲华经》和《大般涅槃经》视为"极圆之教,醍醐妙味"①:"华严时佛经如乳味,阿含时佛经如酪味,方等时佛经如酥味,般若时佛经如熟酥味,法华时佛经如醍醐味。"②将"外道言教"比为"邪乳",将能够医治众生之病的大乘声闻教、缘觉教、菩萨教、佛陀言教比为"药乳""最上乳"。灌顶还将"外道言教"比作"驴乳",将声闻、缘觉二乘教比作"牛鹿乳",将菩萨教比作"下品牛乳",将佛教比作"上品牛乳",指出"涅槃教乳最上最妙","邪乳名乳乳,二乘名乳不乳,菩萨名不乳乳,佛是非乳非不乳"③。这是对印度佛教味觉美思想的补充。

这样,佛教就从鄙薄世俗的快适之味出发,通过否定之否定,又用世俗的快适之味形容至高无上的涅槃之美、佛经之美、佛果之美,从而对味觉美思想作了独特的贡献④。

(4) 中国传统的美食文化

在以味为美的思想氛围中,诞生了中国传统的美食文化。

食物之美,关键在调味。商代的调味品主要是盐和梅,取咸、酸为主味,如《尚书·说命》所言:"若作和羹,而惟盐梅。"到了周代,调味虽然少不了盐和梅,更多的却是用酱。酱作为调味品,这时品种已很丰富,《周礼·膳夫》说"酱用百有二十

① 灌顶:《大般涅槃经玄义》,石峻等编:《中国佛教思想资料选编》第二卷第一册,中华书局1983年版,第225页。
② 智𫖮:《法华玄义》卷十。
③ 石峻等编:《中国佛教思想资料选编》第二卷第一册,中华书局1983年版,第222页。
④ 详参拙著:《中国佛教美学史》,北京大学出版社2010年版,第39—43页。

瓮"。这种酱是可以直接食用的醯、醢之类。"醯"是有酸味的酱。醯可制成酸菜、泡菜,叫做"菹"。"醢"是肉酱。醢有多种,如醯醢、鱼醢、蜃醢(蛤蜊酱)等。周代天子的饮食分饭、饮、膳、馐、珍、酱六大类。周王的肴馔都是淡味的,进膳时要用不同的酱来调味。周代的美食不仅建立在品种丰富的调味品上,而且体现在丰富的食材——"食用六谷,膳用六牲,饮用六清,珍用八物","羞用百有二十品","辨百品味之物",以及丰富的烹调技法——"膳羞之割、烹、煎、和之事"和食物烹饪、服务人员的分工方面①。根据不同的职责和服务对象,食物烹饪、服务人员在周代也有不同的称谓。据《周礼·天官冢宰·膳夫》记载,在周代,一般负责食物烹调的叫"亨人",而负责在大内给周王、王后及王子的美食作烹调的叫"内饔",负责给郊外祭祀的美食作烹调的叫"外饔"。主管王、王后及王子美食原料供应的叫"庖人",负责王、王后及王子饮食安排及传送、品尝的叫"膳夫",而一般负责谷物瓜果原料栽种的叫"甸师",负责捕兽的叫"兽人",负责打渔的叫"渔人",负责捕取水中带壳类动物的叫"鳖人",负责腌制肉干、肉脯的叫"腊人"。除此而外,还有"食医"专门负责主管周王一年四季的饮食调和和食谱搭配。美食栽培、供应、烹调、服务人员精细的分工和不同的称谓,标志着周代美食文化的繁荣。

周代的美食文化在《诗经》中也有翔实的记录。

中国古代饮食结构分主食和辅食两大部分,主食是粮食,辅食是菜肴、果品。

周代的主食种类有稷、黍、麦、菽、麻、稻,合称"六谷"。《豳风·七月》云:"黍稷重穋,禾麻菽麦","十月获稻",可谓六谷俱全。起初人们直接炊食谷物的种子,周人学会对谷物进行加工。《大雅·生民》曰:"或舂或揄,或簸或蹂。""舂"是用杵臼捣去谷物的皮壳,"蹂"通"揉",指用手反复搓揉。《大雅·召旻》云:"彼疏斯粺,胡不自替?""疏"指加工不细的粗米;"粺"指精舂过的精米。周代米食主要有米粥和米饭两类,分别用煮法和蒸法。《大雅·生民》曰:"释之叟叟,烝之浮浮。""释",淘米,"烝"同"蒸"。粥、饭之外,还有"糇粮",即用粮米炒成的干粮,如《大雅·公刘》曰:"乃积乃仓,乃裹糇粮。"如此煮、蒸、炒制成的主食不仅以其营养维持生命存在所需,而且以其令人快适的味道吸引人欲罢不能。《周颂·载芟》云:"有飶其香。""飶""香"均指食物可人的芳香。

再看周代的辅食菜肴。"菜"是用蔬菜做成的素菜。《诗经》描写的蔬菜种类达三十余种,如葵、菽、韭芹、葑(大头菜)、菲(萝卜)、笋、蒲、荇、荷、蘋、藻等。有人工种植的,也

① 引文均见《周礼·膳夫》。

有自然野生的,如蕨、薇、莱、堇、荼、苊等野菜。食用部位或叶或花、或根或茎,或果实,如瓜、瓠、果。"肴"是用鱼、肉等制成的荤菜。《诗经》中涉及的动物肉类有九十多种,涵盖"六畜"——马、牛、羊、猪、犬、鸡。羊肉是当时比较普遍的肉食,如《豳风·七月》说"曰杀羔羊""献羔祭酒"等。周人的肉食有家养的,也有从自然界猎获的野味。《诗经》中描写的这些野味有凫(野鸭)、雁、鹌鹑、虎、豹、熊罴、猫(山猫)、貔、豝(野猪)、兕(犀牛)、貉、狼、鹿、兔等。如《郑风·女曰鸡鸣》:"将翱将翔,弋凫与雁。""弋言加之,与子宜之,宜言宜酒。"《魏风·伐檀》:"不狩不猎,胡瞻尔庭有悬鹑兮?"《大雅·韩奕》:"有熊有罴,有猫有虎。""献其貔皮,赤豹黄罴。"《小雅·吉日》:"发彼小豝,殪此大兕。"《豳风·七月》:"一之日于貉。"《召南·野有死麕》曰:"野有死麕,白茅包之。""野有死鹿,白茅纯束。"《小雅·瓠叶》:"有兔斯首,炮之燔之。"鱼鳖等水鲜也是古人喜食的肉类。《诗经》言鱼者约有二十处,涉及鱒、鳏、鳣、鲦、鲨、鳢、鲂、鲤、鳖等十几种。如《小雅·六月》:"饮御诸友,炰鳖脍鲤。"《大雅·韩奕》:"其肴维何?炰鳖鲜鱼。"《陈风·衡门》:"岂其食鱼,必河之鲂?"周人为了保藏菜肴食材,或于夏秋之季通过晒干、腌制等方法保存多余的食物过冬,如《邶风·谷风》云:"我有旨蓄,亦以御冬。"高亨说:"旨,味美。蓄,积藏的菜蔬,如干菜、咸菜、泡菜等。夏秋天弄好,以备冬天食用。"①或于寒冬腊月凿冰,储冰于地窖,用冷藏的方法储备冬季猎获的禽兽以备炎夏使用,如《豳风·七月》所云:"二之日凿冰冲冲,三之日纳于凌阴。"

果核类作为辅食,《诗经》描写的有桃、李、梅、木桃、木李、木瓜、甘棠、檖(山梨)、薁(野葡萄)、郁(郁李)、苌楚、枸杞、枳椇、瓜等鲜果,以及枣、棘(酸枣)、松子、榛子、栗子、橡子等干果。

调味品是制作美味佳肴的佐料。周人烹饪讲究五味调和,五味指咸、酸、甜、苦、辛。酸味主要取于梅子,即《召南·摽有梅》中的梅。梅子含果酸,可以消除动物肉中的臭、腥等异味,激发食欲,帮助消化。甜味是用饴调出来的。《大雅·绵》曰:"周原膴膴,堇荼如饴。""饴"即"麦芽糖"。在调味时加入一些香料可以美化菜肴口味。《诗经》中描写的香料有椒、苓、茆等。如《陈风·东门之枌》:"视尔如荍,贻我握椒。"《唐风·采苓》:"采苓采苓,首阳之巅。"

具备了上好的原料和佐料,烹调方法就成为制作美味佳肴的关键。《诗经》写到的烹调方法有燔、烈、炮、炙、烹、煮等。《大雅·生民》云:"取羝以軷,载燔载烈。"燔,是将肉放在火里烧烤;烈,是将肉贯穿起来架在火上烤。《小雅·瓠叶》说:"有

① 高亨:《诗经今注》,上海古籍出版社1980年版,第51页。

兔斯首,炮之燔之","燔火炙之"。炮,是用烂泥包着带毛的整兽在火里煨熟;炙,熏烤,类似今天的烤肉串。《豳风·七月》云:"亨葵及菽","亨"同烹,煮也。《小雅·六月》云:"炰鳖脍鲤。"炰,也就是煮。煮法能把几种食物混合调制,使调味品充分浸渍,让菜肴别具风味。

经过精心烹调,菜肴香气扑鼻,味美可口。如《大雅·凫鹥》所云:"燔炙芬芬","尔肴既馨"。不仅人类喜欢,甚至神也嗜好。如《小雅·楚茨》云:"苾芬孝祀,神嗜饮食。"

周代富有特色的美味还有脯、醓、羹、菹等。《大雅·凫鹥》曰:"尔肴伊脯。""脯"也叫"脩",即"干肉",蒸、煮、炙均可。《大雅·行苇》云:"醓醢以荐。""醓"是肉酱的汁,"醢"是肉酱。上古人还常吃羹。羹有两种,一种是纯肉汁,供食饮;另一种是肉羹,为五味调和的肉汤,即"和羹"。如《商颂·烈祖》曰:"亦有和羹。""菹"指腌制的蔬菜及肉、鱼,如《小雅·信南山》云:"疆场有瓜,是剥是菹。"风干、腌制食品原是为了食品的保存和储藏,但吃起来别有风味,逐渐成为美食中的一道特色品种。

美食需要配备美器。美器分为炊具和食器两类。《诗经》描写的烹饪器(炊具)有鼎、鼐、鼒、釜、鬵等。《周颂·丝衣》曰:"鼐鼎及鼒,兕觥其觩。"鼎是用来煮肉盛肉的,一般是圆腹,三足,故有"三足鼎立"之说,也有四足方鼎。鼎口对称的两耳,可穿进棍棒用以抬鼎。鼎腹下面可以生火烧烤。古代常将整个动物放入鼎中烹煮,可见其容器之大。有几种肉食就分几个鼎来煮,煮熟后就在鼎内取食,故曰"列鼎而食"。鼐是大鼎,鼒是小鼎,大小不同,用途也有差别。再如《桧风·匪风》曰:"谁能亨鱼,溉之釜鬵。"釜似锅,敛口,圆底,或有两耳,放于灶口,用于蒸煮食物。鬵,釜类烹器,比釜大。《诗经》描写的食器有簋、豆、笾、登、房、匕、俎等。《小雅·伐木》曰:"陈馈八簋。"簋,形似大碗,有的两旁有耳,人们把食物放在簋中再食用。《鲁颂·閟宫》曰:"笾豆大房。"《大雅·生民》曰:"于豆于登。"豆,上古的盛食器,似高脚盘,有的带盖。豆本用于盛黍稷,供祭祀用,后来逐渐变为盛肉酱、肉羹的器具。古代木豆叫"豆",竹豆叫"笾"(盛果脯用),"瓦豆"叫登。"房",盛大块肉的木格。再如《小雅·大东》曰:"有饛簋飧,有捄棘匕。"《小雅·楚茨》云:"执爨踖踖,为俎孔硕。"匕,长柄汤匙;俎是一块长方形小砧板,两端有足支撑。古人用匕从鼎内取肉,放在俎上,用刀割着吃。所以古书上常常"刀匕""刀俎"并举[①]。

[①] 参孟庆茹:《〈诗经〉与饮食文化》,中国诗经学会编:《诗经研究丛刊》第2辑,学苑出版社2002年版,第219—232页。

从《周礼》《诗经》反映的情况看,中国的美食文化早在周代就取得了很高成就。经过后来三千年的发展,这种美食文化形成了色、香、味、形、器俱全的民族传统和特色,与西方"菜生而鲜,食分而餐"的饮食文化形成鲜明对照。与西方相比,中国饮食文化体现的美可从六方面来概括:

一是选料精良,这是美食的基础。每种菜肴所取的原料,包括主料、配料、辅料、调料,以"精""细"为追求,即所选原料考虑其品种、产地、季节、生长期等特点,力求新鲜肥嫩、质料优良。如清代"满汉全席"的"四八珍",即指四组八珍组合的宴席。"四八珍"即山八珍、海八珍、禽八珍、草八珍。山八珍是驼峰、熊掌、猴脑、猩唇、象拔、豹胎、犀尾、鹿筋。海八珍是燕窝、鱼翅、大乌参、鱼肚、鱼骨、鲍鱼、海豹、狗鱼(大鲵)。禽八珍是红燕、飞龙、鹌鹑、天鹅、鹧鸪、彩雀、斑鸠、红头鹰。草八珍是猴头、银耳、竹荪、驴窝菌、羊肚菌、花菇、黄花菜、云香信。

二是刀工细巧。厨师对原料进行技艺精湛的刀法处理,使之成为烹调所需的整齐一致的形态,以适应火候,受热均匀,便于入味,保持一定的形态美。经过历代厨师的长期实践,中国美食文化创造了丰富的刀法,如直刀法、片刀法、斜刀法、剞刀法(在原料上划上刀纹而不切断)和雕刻刀法等,把原料加工成片、条、丝、块、丁、粒、茸、泥等多种形态和丸、球、麦穗花、荔枝花、蓑衣花、兰花、菊花等多样花色,还可镂空成美丽的图案花纹,雕刻成"喜""寿""福""禄"字样,增添喜庆筵席的欢乐气氛。特别是刀技和拼摆手法相结合,把熟料和可食生料拼成艺术性强、形象逼真的鸟、兽、虫、鱼、花、草等花式拼盘。如"孔雀开屏",是用鸭肉、火腿、猪舌、鹌鹑蛋、蟹蚶肉、黄瓜等十五种原料,经过二十二道精细刀技和拼摆工序完成的艺术杰作。

三是火候独到。这门技术要求厨师熟悉了解各种原料的耐热程度,精确鉴别旺火、中火、微火等不同火力,熟练控制用火时间,善于掌握传热物体(油、水、气)的性能,还能根据原料的老嫩程度、水分多少、形态大小、整碎厚薄等,确定下锅的次序,加以灵活运用,使烹制出来的菜肴嫩、酥、脆、烂咸宜。

四是技法丰富。这些技法有:炒、爆、炸、烹、溜、煎、贴、烩、扒、烧、炖、焖、汆、煮、酱、卤、蒸、烤、拌、炝、熏,以及甜菜的拔丝、蜜汁、挂霜等。不同技法具有不同的风味特色。每种技法都有几种乃至几十种名菜。著名的"叫花鸡",以泥烤技法,扬名四海。云南的"过桥米线",是汆法的杰作。

五是调和五味。调味的作用,主要是矫除原料异味,确定肴馔口味,使无味者有味,增加食品香味。调味的程序,有加热之前的基本调味、加热过程中的定型调味和加热烹饪之后的辅助调味。"五味调和"中的"五味",不是实指,而是一种概略

的指称,指烹饪的菜肴具备两种以上的复合之味。

六是情调优雅,富于艺术性。这主要体现在菜名、美器方面。菜肴烹制好了,还要给它赋予富于诗意的命名,以在上菜之前唤起食客的美好想象。如"龙凤呈祥""孔雀开屏""喜鹊登梅""荷花仙鹤""花篮双凤"等。有了好的命名和口感,还要配上精美的食器。古代食器包括陶器、瓷器、铜器、金银器、玉器、漆器、玻璃器几大类。彩陶的粗犷之美,瓷器的清雅之美,铜器的庄重之美,漆器的透逸之美,金银器的辉煌之美,玻璃器的亮丽之美,会与美食相映生辉。一套满汉全席银餐具,总数为404件,可上菜196道。这套餐具部分为仿古器皿,部分为仿食料形状的器皿,刻有各种花卉图案,嵌镶有玉石、翡翠、玛瑙、珊瑚等,有的还镌有诗词和吉言文字。美器与美食的完美结合,是美食文化的最高境界。杜甫《丽人行》诗云:"紫驼之峰出翠釜,水晶之盘行素鳞;犀箸厌饫久未下,鸾刀缕切空纷纶。"将这种美食、美器相得益彰、美轮美奂的境界吟咏得淋漓尽致。

美食的品味既有不同的偏好,又有共同的标准。掌握这个标准、擅长品鉴美味的人,叫"知味"的"美食家"。传说中古代美食家的代表,是春秋时代的易牙和师旷。易牙是齐桓公的膳夫。《吕氏春秋·精谕》说他能品鉴出两条江的不同水味。师旷是晋平公的盲人乐师。一次他吃御膳,居然品尝出做饭用的柴火是"劳薪",即破旧木器。经核实,果然厨师烧饭时用的是旧车轴。更有甚者,晋代的荀郎辨别美食的本领更绝。据《晋书》记载,有人请荀郎吃炖鸡,他还没吃几口,就尝出那鸡是在露天而不是在笼里养大的。还有一次吃烧鹅,荀郎竟能指出盘中的鹅哪儿长的是黑毛、哪儿长的是白毛。开始别人不信,经几次验证,结果竟"无毫厘之差"。

2012年,中央电视台播出的大型纪录片《舌尖上的中国》征服了海内外无数观众。它真实记录了中国各地的美食文化。全片分七集。第一集《自然的馈赠》,选取中国境内不同地域大自然馈赠给人们的美食原料。第二集《主食的故事》,着重描绘不同地域、不同民族、不同风貌的有关主食的故事,展现人们对主食样貌、口感的追求,以及处理和加工的智慧。第三集《转化的灵感》,展示中国人通过特殊技法,将原始食物转化成豆腐、黄酒、豆酱之类芳香浓郁、风味独特的美食的故事。第四集《时间的味道》,展示中国人以腌制、盐渍、糖渍、酱泡、油浸、晾晒、风干、冷冻等不同方法保存食物,创造出火腿、烧腊、咸鱼、腌菜、泡菜、渍菜等美食的故事。第五集《厨房的秘密》,展示了中国人在厨房中的烹饪绝技。中国的厨师像魔术师,通过水火交攻的煮、蒸、炒、烧、烤,将常见的生菜变幻为光景常新、花样繁多的熟菜。第六集《五味的调和》,探究中国人烹制各种口味所需的丰富调料,展示它们的制作工

艺,解密中国人高超的调味技术。咸鲜、甜咸、酸甜、酸辣、麻辣、香辣、苦香、鲜香、香臭形成了川、鲁、粤、淮扬四大菜系和新疆、云南的地域美食风味,呈现出不同的味型及其魅力。第七集《我们的田野》,以餐桌上的美食为出发点,将视线投向生产各种美食原材的广袤田野,探究美食是如何被不同地域的人们以不同方式培育出来的,从而呼应首集。《舌尖上的中国》的热播雄辩地告诉人们:"舌尖"所感知的中国,是一个美的中国;"舌尖"既是摄入食物的实用器官,也是感知美味的审美感官;以"舌尖"品尝食物,既是生命需要,也是审美需要;维持生命存在的可口食品既是一种营养价值,也是一种审美价值;对美味佳肴的烹饪既是一种生活形态、文化形态,也是一种审美形态、艺术形态;中国的厨师既是实用生活品的生产者,也是美的创造者,既是劳动者,也是艺术家;"食"与"美"实在是不可分割的。正是这种联系,使得"吃"不是一件痛苦的事,而是一种愉快的审美活动,从而促使营养的摄入成为一种无须勉强、积极主动的自觉行为。

(5) 中国传统的美酒文化

水是人的生命存在必不可少的补养。自然界的水平淡无味。为了获得可口的美味,人类在实践中摸索、发明了酒、茶、果汁、乳液等饮料,作为饮食结构的重要补充。这是人类味觉美追求的又一证明。这里讨论中国古代的美酒文化。

酒据说最早是由中国人发明的。东晋江统《酒诰》说:"有饭不尽,委余空桑,郁积成味,久蓄气芳,本出于此,不由奇方。"把剩饭放倒在空桑之中,日子久了,自然发酵,渗出一种甘美的液体,散发出一种芳香,由此发展起来,就诞生了美酒。《白虎通·封禅》说酒之美:"醴泉者,美泉也,状若醴酒,可以养老。"

关于酒何时发明、什么人发明的,历史上大抵有三种说法,如江统《酒诰》所总结:"酒之所兴,肇自上皇,或云仪狄,一曰杜康。"第一种说法,认为就是"上皇"发明的。"上皇",指上古圣王。《酒诰》云:"历代悠远,经口弥长,稽古五帝,上迈三皇,虽曰贤圣,亦咸斯尝。"又《山海经·中山经》记述:"东三百里,曰鼓钟之山,帝台之所以觞百神也。"郭璞注:"帝台,神人名。"宋人窦苹在《酒谱》中说:"世言酒之所自者……曰'尧酒千钟',则酒作于尧……其二曰:'神农本草,著酒之性味。'黄帝内经,亦言酒之致病。"将美好事物的发明权归功于上古圣王或神仙,是古人的一个传统。上述记载将酒的发明上推到三皇五帝,归功于神农、黄帝、唐尧,不必过于当真。不过1983年,陕西眉县杨家村出土一批古朴陶器,呈葫芦形和杯形,专家确认这批陶器为酒具,距今已有六千年。如果这种推断成立,则酒发明于神农、黄帝时代,便有一定根据。

第二种说法,是将夏初的仪狄视为酒的最早发明人。《战国策·魏策二》记云:

"梁王魏婴觞诸侯于苑台。酒酣,请鲁君举觞。鲁君兴,避席择言曰:'昔者,帝女令仪狄作酒而美,进之禹。禹饮而甘之,遂疏仪狄,绝旨酒,曰:后世必有以酒亡其国者。'"东汉许慎所著《说文解字》"酒"字条保留了这一说法:"酒,就也,所以就人性之善恶。从水从酉,酉亦声。一曰造也,吉凶所造也。古者仪狄作酒醪,禹尝之而美,遂疏仪狄。""酉,就也,八月黍成可为酒酣。"宋人朱翼中《酒经》也说:"酒之作尚矣,仪狄作酒醪。"又宋人窦革《酒谱》说:"世言酒之所自者……其一曰'仪狄始作酒',与禹同时。"

第三种说法,是将杜康视为酒的鼻祖。既然仪狄发明了酒,杜康处于什么地位呢?西汉刘向所辑《世本》一书记载:"帝女仪狄作酒醪,变五味,杜康作酒。"许慎《说文解字》"酒"字条:"杜康作秫酒。"又其"帚"字条:"古者少康初作箕帚、秫酒。少康,杜康也。"陶渊明《述酒诗序》说:"仪狄造酒,杜康润色之。"唐孔颖达疏引汉应劭《世本》:"杜康造酒。"朱翼中《酒经》亦云:"酒之作尚矣……杜康作秫酒。""秫酒"是高粱酿制的酒。杜康进一步完善了酒的酿造技术,所以被称为"酒圣"。杜康,据许慎《说文解字》,即夏朝第六世王少康。此说如果成立,则可见夏朝的酿酒技术已比较成熟。殷商时期酿酒业更为发达,饮酒风气很为盛行,以致酗酒闹事的事件屡屡发生,扰乱了社会稳定,所以周公执政后不得不颁布《酒诰》禁止酗酒。商人沉迷于美酒而不能自拔,以纣王为最。《史记》说他"以酒为池,悬肉为林,使男女倮相逐其间,为长夜之饮",最终因荒废政事而亡失天下。

周代商而立后,周公一方面整顿商代留下的酗酒风气,另一方面制礼作乐,颁布酒礼酒德,促进了酒文化的健康发展和繁荣兴盛。据《周礼·天官》,周朝设立"酒正"为酒官之长,负责酒的生产与供给;下属"酒人"负责造酒、"浆人"负责供应水、浆、醴等六种饮料。周代酿酒的原料有粮食、水果、香草等。如《诗经·豳风·七月》云:"八月剥枣,十月获稻,为此春酒。"《周颂·丰年》:"丰年多黍多稌……为酒为醴。"《大雅·江汉》:"釐尔圭瓒,秬鬯一卣。"诗中提到的酿酒原料有稻、秬(黑黍)、稌(稻子)、黍、枣、鬯(香草)等。当时米酒多于果酒,加入香草不过是为了增加酒的芳香。

酒刚酿好,浓而有渣,这种没有过滤的酒叫"醅"。对它加以过滤,叫"酾",也叫"漉"。《诗经·小雅·伐木》:"伐木浒浒,酾酒有藇。"《毛传》:"以筐曰酾。"《说文》:"酾,下酒也。"《玉篇》:"藇,酒之美也。"以筐下酒,就是将白茅束成捆放于筐中,滤去浊酒中的浮渣,获得甘美的"清酒",用于赏赐或祭祀。如《诗经》云:

受天之祜,祭以清酒;从以骍牡,享于祖考。(《小雅·信南山》)

> 清酒既载，骍牡既备；以享以祀，以介景福。（《大雅·旱麓》）
> 尔酒既清，尔肴既馨；公尸燕饮，福禄来成。（《大雅·凫鹥》）
> 韩侯出祖，出宿于屠；显父饯之，清酒百壶。（《大雅·韩奕》）
> 既载清酤，赉我思成，亦有和羹，既戒既平。（《商颂·烈祖》）

"清酒"之外，"醴酒"是周人常用的酒类，它是以稻谷、黍子、麦子发芽作糖化剂酿造的一种糖化程度高、酒精程度低的甜淡薄酒。醴酒与清酒不同，无须过滤，常常是连糟一起并用。《诗经》云：

> 丰年多黍多稌，亦有高廪，万亿及秭，为酒为醴。（《周颂·丰年》）
> 为酒为醴，烝畀祖妣，友洽百礼。（《周颂·载芟》）
> 发彼小豝，殪此大兕。以御宾客，且以酌醴。（《小雅·吉日》）
> 曾孙维主，酒醴维醹。酌以大斗，以祈黄耇。（《大雅·行苇》）

《诗·豳风·七月》还有"春酒"一说："八月剥枣，十月获稻。为此春酒，以介眉寿。""春酒"是冬季酿制、及春而成的冻酒，也叫"冻醪"，仍属"醴酒"类。

周人提出的美酒标准是：清纯、醇厚、柔和、香甜。《大雅·凫鹥》曰："尔酒既清。""清"是清纯。《大雅·行苇》云："酒醴维醹。""醹"是醇厚。《小雅·桑扈》："旨酒思柔。""旨"是甘美；"柔"是酒性柔和。《小雅·宾之初筵》："酒既和旨，饮酒孔偕。""和旨"，醇和甜美。

如同美食需美器相配，美酒亦需配以美器。商代的青铜器比较发达，酒器已相当精美。周代酒器的精美又得到进一步发展。据《诗经》反映，周代精美的酒器大约有四类：

第一类是盛酒器。这类酒器一般体型较大，肚腹较粗，如尊、壶、罍、卣等。尊，青铜制品，大口，腹部粗而鼓胀，高圈足，形体较宽。《鲁颂·閟宫》云："白牡骍刚，牺尊将将。"这里的"牺尊"即是牛形尊，应称牛尊。祭祀天地、宗庙之酒须用牺尊装盛。壶，青铜壶之形制，长颈，直口或口微大，深鼓腹，下附圈足。《大雅·韩奕》云："显父饯之，清酒百壶。"罍，大肚小口的酒坛，容量最大。《周南·卷耳》："我姑酌彼金罍，惟以不永怀。"《小雅·蓼莪》："瓶之罄矣，惟罍之耻。"瓶是一种比罍小的容器。卣，青铜制，椭圆口，深腹，圈足，有盖和提梁，也有作圆筒形的，器形变化较多。《大雅·江汉》："秬鬯一卣。"

第二类是温酒器,主要有爵、斝。爵,青铜制,下有三足,底部可生火温酒。斝,青铜制,三足一耳,敞口,口部亦多有两柱。《大雅·行苇》:"或献或酢,洗爵奠斝。"

第三类是舀酒器,有匏、斗、瓒。匏,古代对葫芦的称呼。成熟的匏已木质化,可作容器,既可舀水,又可舀酒。《大雅·公刘》:"酌之用匏。"斗,青铜制,段玉裁《说文解字注》曰:"尊斗者,谓挹取于尊之勺。"可见斗为从尊中挹酒之器。《小雅·大东》:"维北有斗,不可以挹酒浆。"《大雅·行苇》:"酌以大斗,以祈黄耇。"斗与勺在形制和用途上有许多共同之处。《大雅·旱麓》:"瑟彼玉瓒,黄流在中。"瓒,玉勺,天子专用的酒器。这是说周天子举行祭祀时,拿起刻有精美花纹的玉勺,勺中盛有用优良黑黍酿制的飘有百草香味的黄酒。《大雅·江汉》:"赉尔圭瓒,秬鬯一卣。"说的是周宣王知人善任,命召虎平淮夷,大功告成后,宣王赐给挹酒的玉勺和黑黍香酒一壶以示庆贺。

第四类是饮酒器,主要是爵和兕觥。爵,木制之盏,称爵杯,容量为斝的十分之一。《邶风·简兮》:"赫如渥赭,公言锡爵。"《小雅·宾之初筵》:"发彼有的,以祈尔爵。""酌彼康爵,以奏尔时。""三爵不识,矧敢多又?"二诗所言之"爵",是木制酒杯。兕觥,用犀牛角制成的大型酒杯,或是用青铜制成的犀牛角形酒杯。《周南·卷耳》:"我姑酌彼兕觥,万寿无疆。"《豳风·七月》:"称彼兕觥,万寿无疆。"

周代,祭祀、供奉、敬献、宴饮、赏赐、赠与、庆祝等,无不涉酒,酒渗透到社会生活的一切方面。春秋战国时期,铁制工具的使用,促进了农业生产,粮食产量大为提高,为酒的酿造提供了充足的物质基础。秦代周立,二世而亡。汉承秦鉴,崇尚仁政德治,酒文化中"礼"的要求也愈加严格。《汉书·食货志》载:"酒者,天之美禄。帝王所以颐养天下,享祀祈福,扶衰养疾,百礼之会,非酒不行。"

魏晋南北朝时期,酒禁大开,公私酿酒业极盛。北魏贾思勰著《齐民要术》一书,总结了当时制曲酿酒的经验,可谓最早的酿酒工艺学著作。书中记载了当时许多名酒的制作方法,如酃酒、鹤觞酒、九酝酒、桑落酒、黍米酒、秫米酒、糯米酒、粱米酒、粟米酒、白醪、祭米酎、黍米酎、药酒;还记载了九种制酒用曲、酒曲与谷物的比例、酒熟后掺水的比例;此外对酿酒的工序,如选米、淘米、蒸饭、摊凉、下曲、候熟、下水、容器、压液、封瓮等也作了详细说明。伴随着酿酒工艺水平的提高和酿酒业的兴盛,在朝代更替、战争频仍、生命无常、及时行乐时代风气的引发下,嗜酒,成为魏晋时期流行的一种"风度"。曹操感慨:"对酒当歌,人生几何?""何以解忧,唯有杜康!"阮籍嗜酒,任大将军从事中郎时,听说"步兵厨营人善酿,有贮酒三百斛,乃求为步兵校尉";醉酒后常常"率意独驾,不由径路,车迹所穷,辄哭而返";临死将

葬,"食一蒸肫,饮二斗酒,然后临诀"。嵇康喜酒,自言平生"浊酒一杯,弹琴一曲,吾愿毕矣"①。山涛嗜酒,"饮酒八斗方醉。帝欲试之,以酒八斗饮之,密益其酒,涛极本量而止"②。刘伶自称:"天生刘伶,以酒为名。一饮一斛,五斗解酲。"③阮咸好饮酒,行为放诞。史载其与宗人饮酒,"不复用杯酌,以大瓮盛酒,团坐相向更饮"④。西晋毕卓甚至说:"得酒满数百斛船,四时甘脆置两头。右手持酒杯,左手持蟹螯,拍浮酒船中,便足了一生矣。"⑤酒,是东晋陶渊明一生的最爱。他的诗作几乎"篇篇有酒"⑥。酒使人醉、使人远、使人超脱。《饮酒》其一云:"寒暑有代谢,人道每如兹。达人解其会,逝将不复疑;忽与一樽酒,日夕欢相持。"这是对生死的超脱。其三云:"道丧向千载,人人惜其情。有酒不肯饮,但顾世间名。所以贵我身,岂不在一生?一生复能几,倏如流电惊。鼎鼎百年内,持此欲何成!"这是对名声的超脱。其九云:"清晨闻叩门,倒裳往自开。问子为谁与?田父有好怀。壶浆远见候,疑我与时乖。褴褛茅檐下,未足为高栖。一世皆尚同,愿君汩其泥。深感父老言,禀气寡所谐。纡辔诚可学,违己讵非迷。且共欢此饮,吾驾不可回。"这是对名缰利锁的超脱。

魏晋的纵情嗜酒固然有积极的社会意义,但也带来了情欲横流的社会问题。因此,隋唐政治家重新树立起儒家道德的大旗,整顿放纵的社会风气。人们重新将酒与礼乐联系起来。到了唐代,"酒催诗兴"成为一大文化特色。酒与诗词、酒与音乐、酒与书法、酒与美术、酒与绘画的结缘,激发了文人墨客的艺术灵感,催生了唐代艺术的辉煌成就,也为酒兴的发泄找到了缓冲和规范的渠道。从物质层面上升到精神层面,酒文化在唐诗中酝酿发酵,焕发出动人的光彩。王勃《赠李十四四首之二》云:"小径偏宜草,空庭不厌花。平生诗与酒,自得会仙家。"张说《醉中作》云:"醉后方知乐,全胜未醉时。动容皆是舞,出语总成诗。"贺知章《春兴》云:"泉喷横琴膝,花黏漉酒巾。杯中不觉老,林下更逢春。"王维《少年行四首之一》云:"新丰美酒斗十千,咸阳游侠多少年。相逢意气为君饮,系马高楼垂柳边。"李颀《陈十六东亭》:"余春伴蝴蝶,把酒听黄鹂。最是淹留处,残花三两枝。"储光羲《新丰主人》:"新丰主人新酒熟,旧客还归旧堂宿。满酌香含北砌花,盈尊色泛南轩竹。"最惊心

① 《晋书》四十九。
② 《晋书》卷四十三。
③ 刘义庆:《世说新语·任诞》。
④ 《晋书》卷四十九。
⑤ 《晋书》四十九。
⑥ 萧统:《陶渊明集序》。

动魄的是李白的《将进酒》,将美酒的魅力刻画得淋漓尽致:"君不见黄河之水天上来,奔流到海不复回。君不见高堂明镜悲白发,朝如青丝暮成雪。人生得意须尽欢,莫使金樽空对月。天生我材必有用,千金散尽还复来。烹羊宰牛且为乐,会须一饮三百杯。岑夫子,丹丘生,将进酒,杯莫停。与君歌一曲,请君为我侧耳听。钟鼓馔玉不足贵,但愿长醉不愿醒。古来圣贤皆寂寞,惟有饮者留其名。陈王昔时宴平乐,斗酒十千恣欢谑。主人何为言少钱,径须沽酒对君酌。五花马,千金裘,呼儿将出换美酒。与尔同销万古愁。"宋代理学盛行,饮酒更讲究酒礼、酒德。值得注意的是,这个时期发明了蒸馏法,白酒从此成为中国人饮用的重要酒类。

明中叶以后至明末,理学走向自身的反叛,醉生梦死、及时行乐的社会风气重新抬头,出现了"好精舍、好美婢、好娈童、好鲜衣、好美食、好骏马、好华灯、好烟火、好梨园、好鼓吹、好古董、好花鸟"①的情痴和酒鬼。袁宏道说:"死而等为灰尘,何若贪荣竞利,作世间酒色场中大快活人乎?"②酒肆比比皆是,酒幌随处飘扬,人们"对酒惜余景""有酒纵天真""烂醉慰年华""醉坐合声歌",一派放浪景象。

鉴于明末世风放荡,清代统治者再次举起程朱理学的大纛整顿人伦,酒风自然也为之一变,寻常普通的饮酒逐渐提升到行酒令、讲饮器、懂饮道、崇酒品的境地。

中国传统酒类的主要品种是米酒、黄酒、白酒。

米酒是中国祖先最早酿制的一种发酵酒。以大米、糯米为原料,加麦曲、酒母边糖化边发酵而成,含酒精量多在 10%～20% 之间,属于低度酒。口味香甜醇美,妇孺皆宜。

黄酒是汉族的特产,属于酿造酒。以浙江绍兴黄酒为代表。它是一种以稻米为原料酿制成的粮食酒。不同于白酒,黄酒没有经过蒸馏,酒精含量低于 20%。不同种类的黄酒颜色亦呈现出不同的米色、黄褐色或红棕色。山东即墨老酒和河南双黄酒是北方黍米黄酒的典型代表;福建龙岩沉缸酒、福建老酒是红曲稻米黄酒的典型代表。黄酒口味酸甜开胃,陈香绵长。

白酒为中国特有的一种蒸馏酒,由淀粉或糖质原料制成酒醅或发酵后经蒸馏而得。又称烧酒、老白干、烧刀子等。以曲类、酒母为糖化发酵剂,利用淀粉质原料,经蒸煮、糖化、发酵、蒸馏、陈酿和勾兑酿制而成,经贮存老熟后,具有以酯类为主体的复合香味。酒质无色透明,酒精含量较高,入口老辣绵甜,气味芳香醇厚。

① 张岱:《琅嬛文集》卷四。
② 钱伯城:《袁宏道集笺校》卷四一,上海古籍出版社 1981 年版。

辣味是白酒的主要口味,主要来源于乙醇,其次是醛类。好的白酒辣不露头,入口醇和。甘味是白酒入口后留下的回味,主要来源于醇类,特别是多元醇。多元醇是黏稠体,能给白酒带来丰满、浓厚感,使余味绵长,品味不尽。酸味是白酒中隐然不见而又确实包含的口味。白酒中的酸类以乙酸含量最多,其酸味带有味觉快感。白酒中的各种有机酸还能起到调味的作用,其中乳酸还能给酒以醇厚感。香味是介于味觉与嗅觉之间的一种使味蕾充满快感的口味。好的白酒芬香扑鼻,入口留香。

(6) 中国传统的美茗文化

茶是中国古代习用的一种不含酒精的饮料。它生津止渴、提神醒脑,芳香馥郁,先苦后甘,令人回味不尽。陆游《晚兴》云:"客散茶甘留舌本,睡余书味在胸中。"可见茶是味觉美的另一种典型代表。清代查为仁《莲坡诗话》中有一首诗:"书画琴棋诗酒花,当年件件不离它;而今七事都更变,柴米油盐酱醋茶。"说明了"茶"在古代中国人生活中的重要地位。

"茶",古代又作"荼""茗""荈"。先秦经典中无"茶"字,有"荼"字。如《诗经·邶风·谷风》:"谁谓荼苦?其甘如荠。"汉印中,有些"荼"字已减去一笔,成为"茶"之形。据清初《康熙字典》编者所见,《汉书年表》所记"荼陵",《汉书·地理志》写作"茶陵","则汉时已有'荼''茶'两字,非自陆羽后始易'荼'为'茶'也"①。然而明人所编《正字通》引南宋魏了翁文集说:"茶之始,其字为荼,如《春秋》'齐荼'、《汉志》'荼陵'之类。"可见《汉书·地理志》"茶陵"在南宋魏了翁所见的版本中仍作"荼陵"②。汉代字书《说文解字》不见"茶"字,收有"荼""茗"二字。《说文》释云:"荼,苦荼也,从草余声。"宋代徐铉注:"此即今'茶'字。"《说文》又释:"茗,荼芽也。"参元人《古今韵会举要》"茗也,本作荼……今作茶",足见"荼"即上古"茶"字,是"茶"的本字。"荼",初音读若"徒";东汉以下,"荼"音变为"茶"。《汉书·地理志》中"荼陵"的"荼",颜师古注为:"音弋奢反,又音丈加反。"这个"丈加反",就是现在"茶"字的读音。西汉王褒《僮约》云:"烹茶尽具""武阳买茶"。"茶"即今"茶"字。该文说明当时"茶"已进入人们日常饮食生活中,是现存最早的较为可靠的茶学资料。不过就整体情况来看,汉代典籍中涉及"茶"("荼")的材料并不多见。

魏晋南北朝时期,茶文化获得了长足的发展,文人集子中涉及"茶"事、歌咏

① 《康熙字典》"茶"字条,上海书店1985年版,第1146页。
② 按今所见《汉书·地理志》为"茶陵",据刘华清等译《汉书全译》第二卷,贵州人民出版社1995年版,第1411页。

"茶"美的比以前多了起来。西晋诗人孙楚的《孙楚歌》赞叹产自巴蜀的"茶荈"之美:"茱萸出芳树颠,鲤鱼出洛水泉;白盐出河东,美豉出鲁渊;姜桂茶荈出巴蜀,椒橘木兰出高山;蓼苏出沟渠,精稗出中田。"同时代的张载的《登成都楼诗》吟诵"芳茶"之"味":"芳茶冠六清,溢味播九区。"左思的《娇女诗》记述茶饮对两位娇女的强烈诱惑及有关茶器、煮茶习俗:"吾家有娇女,皎皎颇白皙……心为茶荈剧,吹嘘对鼎铹。"西晋杜育的《荈赋》是专门歌吟茶事的诗赋作品,它典型、具体地描绘了晋代茶业发展的史实。"灵山惟岳,奇产所钟。瞻彼卷阿,实曰夕阳。厥生荈草,弥谷被岗。承丰壤之滋润,受甘露之霄降。月惟初秋,农功少休;结偶同旅,是采是求。水则岷方之注,挹彼清流;器择陶简,出自东隅;酌之以匏,取式公刘。惟兹初成,沫沈华浮。焕如积雪,晔若春敷。若乃淳染真辰,色绩青霜……调神和内,倦解慵除。"此赋写到茶叶的生长环境、态势及条件,写到初秋季节茶农不辞辛劳结伴采茶的情景,写到烹茶之水取"岷方"之"清流",泡茶之器用"东隅"之陶壶,烹出的茶水"焕如积雪,晔若春敷"的视觉美感,最后写饮茶怡情悦神的审美功效。不过,这个时期追求逍遥适性、放浪形骸的文人士大夫更钟情能够使自己一醉方休的"酒",与"酒"相比,这个时期的茶文化要逊色得多。

隋唐是儒家道统重新回归社会、主宰社会的时代。如果说酒易使性乱,而茶则使性和。唐刘贞亮在《饮茶十德》中明确揭示:"以茶可行道,以茶可雅志。"与儒家道统的统治地位相应,茶文化在唐代蔚为大观。陆羽《茶经》称:"滂时浸俗,盛于国朝。两都并荆渝间,以为比屋之饮。"陆羽为唐代宗时人。他记载当时饮茶之风扩散到民间,以东都洛阳和西都长安及湖北、山东一带最盛,把茶当作家常饮料,形成"比屋之饮"。唐朝《封氏闻见记》记载:"茶道大行,王公朝士无不饮者。"唐时,"人家不可一日无茶",出现了茶馆、茶会、茶宴。当时吕温在《三月三茶宴序》中对茶宴的优雅气氛和品茶的美妙韵味作了非常生动的描绘。唐人好茶、品茶、咏茶,茶诗全盛于唐,约有 500 首之多。李白《答族侄僧中孚赠玉泉仙人掌茶》:"茗生此中石,玉泉流不歇。"杜甫《重过何氏五首之三》:"落日平台上,春风啜茗时。"刘禹锡《尝茶》:"生怕芳丛鹰嘴芽,老郎封寄谪仙家,今宵更有湘江月,照出霏霏满碗花。"白居易《夜闻贾常州、崔湖州茶山境会亭欢宴》:"遥闻境会茶山夜,珠翠歌钟俱绕身。"韦应物《喜园中茶生》:"洁性不可污,为饮涤尘烦;此物信灵味,本自出山原。"陆希声《茗坡》:"二月山家谷雨天,半坡芳茗露华鲜。春醒病酒兼消渴,惜取新芽旋摘煎。"郑谷《峡中尝茶》:"簇簇新英摘露光,小江园里火煎尝。吴僧漫说鸦山好,蜀叟休夸鸟嘴香。合座半瓯轻泛绿,开缄数片浅含黄。鹿门病家不归去,酒渴更知春味长。"

元稹《一言至七言诗·茶》写得最奇特:"茶。香叶,嫩芽。慕诗客,爱僧家。碾雕白玉,罗织红纱。铫煎黄蕊色,碗转曲尘花。夜后邀陪明月,晨前命对朝霞。洗尽古今人不倦,将至醉后岂堪夸。"卢仝《走笔谢孟谏议寄新茶》写得最潇洒:"天子须尝阳羡茶,百草不敢先开花。仁风暗结珠蓓蕾,先春抽出黄金芽。摘鲜焙芳旋封裹,至精至好且不奢。至尊之余合王公,何事便到山人家?柴门反关无俗客,纱帽笼头自煎吃。碧云引风吹不断,白花浮光凝碗面。一碗喉吻润;二碗破孤闷;三碗搜枯肠,惟有文字五千卷;四碗发轻汗,平生不平事,尽向毛孔散;五碗肌骨请,六碗通仙灵;七碗吃不得也,唯觉两腋习习清风生;蓬莱山,在何处?玉川子乘此清风欲归去。"另如杜牧的《题茶山》,齐己的《谢湖茶》《咏茶十二韵》,颜真卿等六人合作的《五言月夜啜茶联句》等,都显示了唐代茶诗的兴盛与繁荣。正是在这种时代氛围下,诞生了陆羽的《茶经》。《茶经》的主要内容是:"一之源",讲茶的起源、形状、功用、名称、品质;"二之具",谈采茶制茶的用具,如采茶篮、蒸茶灶、焙茶棚等;"三之造",论茶的种类和采制方法;"四之器",叙述煮茶、饮茶的器皿;"五之煮",讲烹茶的方法和各地水质的品第;"六之饮",讲饮茶的风俗及唐代以前的饮茶历史;"七之事",叙述古今有关茶的故事、产地和效用等;"八之出",讲述唐代全国茶区的分布和各地所产茶叶的优劣。《茶经》系统总结了当时的茶叶采制和饮用经验,传播了茶业科学知识,开中国茶道的先河,被誉为"茶叶百科全书"。

"寒夜客来茶当酒,竹炉汤沸火初红。"[①]宋承唐代饮茶之风,伴随着理学的盛行,以茶代酒蔚为风尚,同时对饮茶的环境、规矩、礼节、仪式有更多的讲究,形成茶文化的第二个高峰。梅尧臣《南有嘉茗赋》记载宋初茶文化的盛况:"华夷蛮貊,固日饮而无厌;富贵贫贱,不时啜而不宁。"宋太祖赵匡胤是位嗜茶的皇帝,在宫廷中设立茶事机关,宫廷用茶分设等级,茶仪成为礼制,赐茶已成皇帝笼络大臣、眷怀亲族、向国外使节示好的重要手段。宋徽宗赵佶也酷爱茶,曾著《大观茶论》,是中国历史上唯一一位亲自写茶书的皇帝。他对茶的一段评论堪称精妙:"至若茶之为物,擅瓯闽之秀气,钟山川之灵禀,祛襟涤滞,致清导和,则非庸人孺子可得知矣。中澹闲洁,韵高致静。"文人中出现了专业品茶社团,茶宴遍及宫廷、文人生活及寺院生活。在贵族、文人那里,喝茶成了"喝礼儿""喝气派"的"玩茶"。南渡之前,北宋有过近百年的经济繁荣时期。随着茶宴和斗茶的盛行,文人们以茶会友,相互唱和,触景生情、抒怀寄兴,茶诗创作至宋代达到顶峰,达1 000首之多。如欧阳修的

① 杜耒:《寒夜》。

《双井茶》："西江水清江石老，石上生茶如凤爪。穷腊不寒春气早，双井茅生先百草。白毛囊以红碧纱，十斛茶养一两芽。长安富贵五侯家，一啜尤须三日夸。"苏轼的《汲江煎茶》："活水还须活水烹，自临钓石汲深清；大瓢贮月归春瓮，小杓分江入夜瓶。雪乳已翻煎处脚，松风忽作泻时声；枯肠未易禁三碗，卧听山城长短更。"曾巩的《尝新茶》："麦粒收来品绝伦，葵花制出样争新。一杯永日醒双眼，草木英华信有神。"林逋的《茶》："石碾轻飞瑟瑟尘，乳香烹出建溪春。世间绝品人难识，闲对茶经忆古人。"值得注意的是陆游。他辗转多地任职，遍尝各地名茶，品香味甘之余，每每裁剪入诗，以至于后人感叹陆游茶诗是《茶经》的续貂之作："放翁九泉应笑慰，茶诗三百续《茶经》。"如"饭囊酒瓮纷纷是，谁赏蒙山紫笋香"讲的是四川蒙山紫笋茶。"焚香细读《斜川集》，候火亲烹顾渚春。"这是说浙江长兴的顾渚茶。"嫩白半瓯尝日铸，硬黄一卷学兰亭。"此言绍兴贡茶——日铸茶。"春残犹看小城花，雪里来尝北苑茶。"说的也是贡茶——北苑茶。"建溪官茶天下绝，香味欲全试小雪。"说的是另一个贡茶——福建建溪茶。"峡人住多楚人少，土铛争响茱萸茶。"这是湖北的茱萸茶。"何时一饱与子同？更煎土茗浮甘菊。"这是四川的菊花茶。"寒泉自换菖蒲水，活水闲煎橄榄茶。"这是浙江的橄榄茶。"手碾新茶破睡昏""毫盏雪涛驱滞思"，这是说茶可提神。"遥想解醒须底物，隆兴第一壑源春。"这是说茶能解酒。"香浮鼻观煎茶熟，喜动眉间炼句成。"这是说茶催文思。"眼明身健何妨老，饭白茶甘不觉贫。"这是说茶味甘美。至于下层社会，茶文化更是生机活泼。有人迁徙，邻里要"献茶"；有客来，要敬"元宝茶"；订婚时要"下茶"；结婚时要"定茶"；同房时要"合茶"。宋吴自牧《梦粱录》卷十六载："盖人家每日不可阙者，柴米油盐酱醋茶。"自宋代开始，茶成为开门七件事之一。

明清时代，茶作为文人雅士追求味觉美的一种嗜好和修身养性的一种手段，成为中国人生活的一个组成部分。散叶茶迅速发展，各种风味的茶叶品种不断扩展，饮茶方法也从点茶发展成泡茶。泡茶用具也越来越讲究，工艺精巧的紫砂壶、盖碗瓷器茶具等应运而生。

中国的茶叶分为基本茶类与再加工茶类。基本茶类分六种：红茶、绿茶、黑茶、黄茶、青茶（乌龙茶）和白茶。再加工茶类以六大茶类作为基本原料再加工而成，包括花茶、紧压茶、速溶茶、茶饮料等。在长期的历史发展中，中国古代的茶文化形成了高深的茶道和繁复的茶艺。茶道就是品茶的美感之道，茶艺是其中的一部分。中国茶道总结出"康、乐、甘、香、和、清、敬、美"八种要求，茶艺追求选茗、择水、烹茶、茶具、环境"五境之美"的营造，通过沏茶、闻茶、饮茶、赏茶，怡情清心，修

身养性,它源于味觉快感又超越味觉快感,成为通向精神上"清静恬淡"形上之道的特殊途径。

2. 嗅觉美

"美"意味着以乐感的方式对生命的肯定。不仅"甘美的食物",而且"芬芳的香气、诱耳的音调、悦目的美色等,一切有利于肯定、增进和充实生命的对象,皆为美意识发生的直接源泉"①。

嗅觉是我们最直接的感官。嗅觉感受器位于鼻腔的上端,呈黄色,非常湿润,布满了脂肪类的物质。"嗅觉刺激必须是气体,正如味觉刺激必须是液体一样。"②当气味分子飘进鼻腔后,便被鼻腔中的黏膜所吸收。黏膜上有无数带有微小绒毛的接受细胞,这些小绒毛被称作纤毛。五百万个这种细胞同时把神经脉冲发往嗅球,也就是嗅觉中心。这些细胞为鼻子所专有。鼻子的神经元大约每30天就被更新,它们会自己长出来,像珊瑚礁上的海葵一样在气流中摆动③。人的鼻子对气味非常敏感,动物身上类似麝香的气味只要有 0.000 000 000 000 032 盎司,就能闻出来④。"气味由化学物质引起,描述气味的性质,实在很不容易,只能说个大概。那些引起快感的,我们说是香的。反之,则说是臭的。"⑤在审美实践中,人们一般依据快感与否,以香为美,以臭为丑。气味的具体种类有花香味(如玫瑰)、薄荷味、乙醚味(如梨)、麝香味、树脂味(如樟脑)、酸味(如醋)以及各种臭味⑥。这些气味有些在稀释的情况下非常美妙,在浓烈的情况下却令人厌恶,如纯种灵猫的粪便气味会令人反胃,但小剂量却能将芳香变成一种春药;有些气味哪怕一点儿都会让鼻子麻木,几乎无法再继续嗅下去,如樟脑、乙醚⑦。

在西方传统美学理论中,嗅觉对象与味觉对象一样,也没有一席之地。苏格拉底说:"嗅觉的快感没有刚才所说的那些快感(指听觉快感)那么带有神圣的性质"⑧,"我们如果说味和香不仅愉快,而且美,人人都会拿我们做笑柄"⑨。托马斯·阿奎那指出:"与美关系最密切的感官是视觉和听觉,都是与认识关系最密切

① 张本楠:《古代中国人的美意识》中译本前言,生活·读书·新知三联书店1988年版,中译本前言第2页。
② 陈孝禅:《普通心理学》,湖南人民出版社1983年版,第154页。
③ 据黛安娜·阿克曼:《感觉的自然史》,路旦俊译,花城出版社2007年版,第10页。
④ 黛安娜·阿克曼:《感觉的自然史》,路旦俊译,花城出版社2007年版,第12页。
⑤ 陈孝禅:《普通心理学》,湖南人民出版社1983年版,第154页。
⑥ 黛安娜·阿克曼:《感觉的自然史》,路旦俊译,花城出版社2007年版,第11页。
⑦ 据黛安娜·阿克曼:《感觉的自然史》,路旦俊译,花城出版社2007年版,第15页。
⑧ 北京大学哲学系美学教研室编:《西方美学家论美和美感》,商务印书馆1980年版,第36页。
⑨ 北京大学哲学系美学教研室编:《西方美学家论美和美感》,商务印书馆1980年版,第31页。

的,为理智服务的感官。我们只说景象美或声音美,却不把美这个形容词加在其他感官(例如味觉和嗅觉)的对象上去。"①不过照此说法,失明、失聪的盲人、聋人就无法感知事物的形式美了? 事实上并非如此。霍夫曼指出:"色彩、声音和香味之间具有一种相似性和密切关联。"②汪济生指出:"味、嗅觉的美感、快感,其实只是一种神经组织对外界物质的直接感应性愉快,这一点和视、听觉的美感快感物质过程机制上,除了具体媒介物或者说刺激物的不同外,没有什么本质区别。""只要我们把视、听觉的肯定性感觉称为美感,我们也就没有什么理由反对把味、嗅、肤觉的肯定性感觉也称为美感。"③失明的盲人虽然不能感知视觉快感对象的美,失聪的聋人虽然不能感知听觉快感对象的美,但可以利用其他感觉器官感知对象的形式美。嗅觉器官就是其中之一。心理学家指出:"对于盲聋的人,就是自幼失明、失聪的人,嗅觉获有非常的意义。嗅觉是他们从远处认出人和物的不多的手段之一。根据气味,他们能认出进入屋中的人,甚至能断定不久以前曾对他们有所关联的人是否在屋中。他们之中,还有些个能够在顺着熟路行走时,按着气味判断出他们现在正走过哪所房子。"④嗅觉不仅是感知愉快对象的审美器官,而且是判断对象属性的认识器官。

(1)"妙境可能先鼻观"

在中国传统的审美实践中,悦鼻的香味与悦口之味一样被视为美。《韩非子·扬权》:"夫香美脆味、厚酒肥肉,甘口而疾形。"《楚辞·九叹》:"藜棘树于中堂。"王逸注:"甘棠者,香美之木。"《楚辞·招魂》:"挈黄粱些。"洪兴祖补注:"香美逾于诸粱。"屈原《离骚》《九歌》中描写了几十种香草之美。陆机《毛诗草木鸟兽虫鱼疏》中屡见"香美"一词。因"香"是一种"美",所以有时二字互文通用。如《白虎通·考黜》:"玉者,德美之至也;鬯(酒)者,芬香之至也。"《荀子·王霸》:"人之情,口好味而臭(香)味莫美焉。"《列子·杨朱篇》说:"鼻之所欲向者,椒兰。"屠隆《考盘余事》说香之美:"物外高隐,坐语道德,焚之可以清心悦神。四更残月,兴味萧骚,焚之可以畅怀舒啸。晴窗拓帖,挥尘闲吟,篝灯夜读,焚以远辟睡魔,谓古伴月可也。红袖在侧,秘语谈私,焚以熏心热意,谓古助情可矣。坐雨闭窗,午睡初足,就案学书,啜茗味淡,一炉初热,香霭馥馥撩人,更以醉筵醒客。皓月清宵,冰弦戛指,长啸空楼,

① 北京大学哲学系美学教研室编:《西方美学家论美和美感》,商务印书馆1980年版,第67页。
② 转引自波德莱尔:《我心赤裸:波德莱尔散文随笔集》,肖聿译,中国广播电视出版社2000年版,第182页。
③ 汪济生:《美感概论》,上海科学技术文献出版社2008年版,第11页。
④ 柯尼洛夫等:《高等心理学》,何万福、赫葆源译,商务印书馆1952年版,第101页。

苍山极目。未残炉热,香雾隐隐绕帘,又可祛邪辟秽,随其所适,无施不可。"金圣叹评点《西厢记》,说闻香之美乃人生一大乐事:"春夜与诸豪士快饮,至半醉,住本难住,进则难进。旁一解意童子,忽送大纸炮可十余枚,便自起身出席,取火放之。硫磺之香,自鼻入脑,通身怡然。不亦快哉!"中国古代,留下了许多脍炙人口的咏香诗句。如吟咏自然界的花香:"众芳摇落独暄妍,占尽风情向小园。疏影横斜水清浅,暗香浮动月黄昏。霜禽欲下先偷眼,粉蝶如知合断魂。"①"薄雾浓云愁永昼,瑞脑销金兽。佳节又重阳,玉枕纱橱,半夜凉初透。东篱把酒黄昏后,有暗香盈袖。莫道不销魂,帘卷西风,人比黄花瘦。"②"红日已高三丈透,金炉次第添香兽,红锦地衣随步皱。佳人舞点金钗溜,酒恶时拈花蕊嗅,别殿遥闻箫鼓奏。"③"香中人道睡香浓,谁信丁香嗅味同。一树百枝千万结,更应熏染费春工。"④吟咏美人的体香:"青丝七尺长,挽作内家妆;不知眠枕上,倍觉绿云香。红绡一幅强,轻阑白玉光;试开胸探取,尤比颤酥香。芙蓉失新颜,莲花落故妆;两般总堪比,可似粉腮香。蜻蜓那足并?长须学凤凰;昨宵欢臂上,应惹颈边香。和羹好滋味,送语出宫商;安知郎口内,含有暖甘香。非关兼酒气,不是口脂芳;却疑花解语,风送过来香。既摘上林蕊,还亲御苑桑;归来便携手,纤纤春笋香。风靴抛合缝,罗袜卸轻霜;谁将暖白玉,雕出软钩香。解带色已颤,触手心愈忙;那识罗裙内,销魂别有香。咳唾千花酿,肌肤百合装。无非瞰沉水,生得满身香。"这是辽代耶律乙辛所写的一首《十香词》。作品共十首五言绝句,每首描写身体的一个方面,依次是发、乳、颊、颈、舌、口、手、足、阴部及一般肌肤等。自然界的花香是短暂的,于是求助于艺术。"山气花香无著处,今朝来向画中听。"元代赵孟𬳿画《夜月梨花》,在夜色朦胧中,梨花暗自绽放,那无影无形的清香浮动,正是这幅梨花图的灵魂。清代艺术鉴赏家恽南田评这幅画的妙处是:"朱栏白雪夜香浮。"中国古代造园艺术也是如此。中国园林设置既有有形的世界,也有无形的世界,香是这无形世界的主角。在古代园林家看来,"香是园之魂",所以古人造园特别注重花木的点缀,不仅是要造成视觉的斑斓,也是为了营造嗅觉的风味。苏州拙政园有"雪香云蔚亭""玉兰亭""远香堂",又有所谓"香洲""香影廊"等。北京颐和园夏日的谐趣园中,荷香四溢,坐于饮绿亭中品香,令人销魂荡魄。清人王士禛《冶春绝句》咏扬州瘦西湖:"日午画船桥下过,衣香人影太

① 林逋:《山园小梅》。
② 李清照:《醉花阴》。
③ 李煜:《浣溪沙》。
④ 元好问:《赋瓶中杂花》。

匆匆。"瘦西湖"四季清香馥郁,尤其是仲夏季节,软风细卷,弱柳婆娑,湖中微光潋荡,岸边数不尽的微花细朵","幽幽的香意,如淡淡的烟雾,氤氲在桥边、水上、细径旁,游人匆匆一过,就连衣服上都染上这异香"①。在微风明月之夜,漫步湖边,更能体会这幽香的精髓。

根据以香为美的审美实践,明人文徵明《焚香》诗提出"妙境可能先鼻观"的论断。美不仅是供目观、耳听的,也可以是供"鼻观"的。苏轼《和黄鲁直烧香》也说:"四句烧香偈子,随风遍满东南。不是文思所及,且令鼻观先参。"清人钱谦益在其"香观说"中也说"用鼻观"②。笠原仲二总结指出:"起源于舌的感觉——味觉,从而本来是意味着官能性悦乐感的'美'字,很快也作为表达通过鼻——嗅觉而得到的官能悦乐感的词被使用。这一般可由芬芳的'香'给予人们的感受也被意识、理解为具有美的意义和本质这一点而得知。"③"中国古代的人们明显地将味觉和嗅觉感受的悦乐,即味觉性的感受和嗅觉性的感受同样意识为'美'。其实,这也是一般我们日常亲身而且屡屡经验的确凿事实。"④

(2) 佛典对香气美的变相肯定

佛教经典也以否定之否定的中观方式,给我们留下了以香为美的心理证明。佛教对香之美的认可有一个曲折的思维过程。首先,"香"属于外界"六尘"之一,因缘凑合,空幻不实,不是真美,佛教谓之"香尘"。令人快适的香气会激起人的爱欲,佛教谓之"香欲"。它扰乱人的净心,迷惑人的真性。佛教主张破除对它的迷恋,对它加以克制和戒除。《摩诃止观》卷四说:"香欲者,即是郁弗氛氲、兰馨麝气、芬芳酷烈郁毓之物,及男女身分等香。"《三藏法数》卷二十八云:"饮食之香,及男女身分所有香等,是名'香尘'。""'尘'即染污义,谓能染污情识,而使真性不能显露。"同时,佛教又注意到,在因缘未散之前,在眼前,在当下,令人快适的香味也是不容否定的客观现象。而且,由于"香"是大众普遍喜爱的嗅觉美,佛教可以借助它为吸引众生皈依佛门服务,所以佛教又权开方便法门,通过双非双遣的中观方法,走向了对"香"之美的变相肯定。这就叫"香为佛使"。《行事钞·讣请篇》曰:"《增一(阿含经)》云:有设供者,手执香炉,而白时至。佛言:香为佛使,故须之也。"《资持记》卷下云:"以能通信,故云佛使。"《僧史略》卷中云:"经中长者请佛,宿夜登楼,手秉香

① 参朱良志:《曲院风荷·听香》,安徽教育出版社2003年版,第3—5页。
② 参笠原仲二:《古代中国人的美意识》,杨若薇译,生活·读书·新知三联书店1988年版,第29页。
③ 笠原仲二:《古代中国人的美意识》,杨若薇译,生活·读书·新知三联书店1988年版,第12页。
④ 笠原仲二:《古代中国人的美意识》,杨若薇译,生活·读书·新知三联书店1988年版,第13—14页。

炉,以达信心。明日食时,佛即来至。故知香为信心之使也。"意思是说,香气能通达僧众的信心,为佛教服务。于是,我们看到,佛教的日常生活每每与"香"结缘。如称佛寺为"香刹""香界",称佛殿为"香殿""香室"。僧众所穿袈裟,是香染之衣,叫"香衣"。所沐浴灌洗之净水,是混合诸香而成的"香水""香汤"。供佛礼佛用的蜡烛叫"香烛""香炷""香火""香烟"。供奉香火、香烟的案几、炉子叫"香炉""香案"。香烟升腾为云形者,称"香云""香盖"。寺庙叫"香山寺",佛国叫"众香国",佛叫"香积佛""香积如来",天子叫"香严",菩萨叫"香王菩萨""师子香菩萨""香手菩萨""金刚香菩萨"。他们住的是"香阁",行的是"香地",吃的是"香饭",连盛饭用的碗也是"香钵"。关于佛国之香美,《无量寿经》描写道:"八功德水,湛然盈满,清净香洁,味如甘露。……其池岸上,有栴檀树,华叶垂布,香气普熏。""自然德风,徐起微动……吹诸罗网及众宝树,演发无量微妙法音,流布万种温雅德香。其有闻者,尘劳垢习,自然不起。……风吹散华,遍满佛土,随色次第,而不杂乱,柔软光泽,馨香芬烈。"《维摩诘经·香积佛品》的描述则更加淋漓尽致:"有国名众香,佛号香积。其国香气,比于十方诸佛世界人天之香,最为第一。其界一切,皆以香作楼阁。经行香地,苑园皆香。其食香气,周流十方无量世界,时彼佛与诸菩萨方共食。有诸天子,皆号香严,供养彼佛及诸菩萨。维摩诘化作菩萨,到众香界。礼彼佛足,愿得世尊所食之余。于是香积如来,以众香钵,盛满香饭,与化菩萨。须臾之间,至维摩诘舍,饭香普熏毗耶离城,及三千大千世界。""时化菩萨,以满钵香饭与维摩诘,饭香普熏毗耶离城,及三千大千世界。时毗耶离婆罗门居士等,闻是香气,身意快然,叹未曾有。""其诸菩萨声闻天人,食此饭者,身安快乐,譬如一切乐庄严国诸菩萨也。又诸毛孔皆出妙香,亦如众香国土诸树之香。""尔时维摩诘问众香菩萨:'香积如来以何说法?'彼菩萨曰:'我土如来,无文字说,但以众香,令诸天人得入律行。菩萨各各坐香树下,闻斯妙香,即获一切德藏三昧,得是三昧者,菩萨所有功德,皆悉具足。'"①这里,"香"已超越了官能快感对象的嗅觉美层面,提升为获得"一切德藏三昧"、具足"菩萨所有功德"的重要媒介②。

(3) 西方以香为美的审美实践

嗅觉美虽然不为西方传统美学理论承认,但以香为美的审美实践却客观存在于西方人的生活中。莎士比亚在一首十四行诗中赞美说:"美确实似乎美丽得多,

① 《维摩诘经·香积佛品》。
② 详拙著:《中国佛教美学史》,北京大学出版社 2010 年版,第 72—74 页。

因为真给她以可爱的浓妆！蔷薇悦目，我们认为她更娴娜，因为花心里蕴藏着一股清香。……可爱蔷薇始终可爱，它的香骨将酿成最甘美的清香。"法国国王路易十四有一群仆人专门负责给他的房间喷洒玫瑰水，并用丁香、豆蔻、茉莉、麝香熬制的水清洗他的衬衣和衣物。他下令每天给他发明一种新的香水，他还让仆人在鸽子身上洒上香水，在宴会上放飞它们。拿破仑本人喜爱用苦橙花调制的科隆香水，1810 年向他的香水调制师夏尔丹订了 162 瓶。即使在最激烈的战役中，他仍然在豪华的帐篷里挑选玫瑰或紫罗兰香的护肤膏[①]。拿破仑皇后约瑟芬则是玫瑰迷。为了排遣拿破仑远征后的孤寂，约瑟芬收购了巴黎南部的梅尔梅森城堡，开辟了一个玫瑰园，聘请植物学家彭普兰德种植了 250 种 3 万多株玫瑰，囊括当时所有知名的品种；聘请著名画家雷杜德耗时 20 年创作成《玫瑰图谱》。约瑟芬对玫瑰的狂热喜爱甚至影响到战争的进程。英法战争期间，她为一位伦敦的园艺家办了特别护照，让他可以穿过战争防线，定期将新的英国玫瑰品种运到法国来。出于对皇后的尊敬，两军舰队停止海战，让运送玫瑰的船只通行。西方历史上最充满芬芳的诗作是《所罗门之歌》。这首诗从不提及躯体，甚至不提及自然气味，却围绕着香水和香膏编织了一个艳丽的爱情故事。故事发生的地方土地贫瘠缺水，人们常常精心地往身上喷洒香水。一对已经订婚的恋人随着婚期的临近，用诗一般的语言相互倾诉爱情。他是"葡萄园里的一丛散沫花"，而她是"一个秘密花园"，她的嘴唇"像蜂窝般下垂"，她的"舌下就是蜂蜜和牛奶"。他告诉她：在新婚之夜，他将进入她的花园，他将会在那里发现各种水果和香料并一一登记造册：乳香、藏红花、散沫花、石榴、芦荟、肉桂、菖蒲和其他宝物。她欣然答应将为他敞开自己的花园之门："醒来吧，北风；进来吧，你这南风；吹拂我的花园，让里面的芳香四处飘散。让我的心上人走进这花园，品尝他的佳果。"[②]在盲人和聋人的审美活动中，嗅觉和触觉的快感具有至关重要的作用。美国盲聋女作家和教育家海伦·凯勒自述："一个美丽的春天的早晨，我独自在花园凉亭里读书，逐渐意识到空气中有一股好闻的淡淡的香气，我突然跳起身来，本能地伸出了手。春之精灵似乎穿过了凉亭。'是什么东西？'我问道，立刻我辨出了金合欢花的香气。我摸索着走到了花园的尽头。……不错，那棵树就在那儿，在温暖的阳光下微微颤动，开满花朵的树枝几乎垂到长长的草上。世界上可曾有过如此美轮美奂的东西吗？"[③]英国当代作家吉卜林说："气

[①] 黛安娜·阿克曼：《感觉的自然史》，路旦俊译，花城出版社 2007 年版，第 68—69 页。
[②] 据黛安娜·阿克曼：《感觉的自然史》，路旦俊译，花城出版社 2007 年版，第 16—17 页。
[③] 海伦·凯勒：《我的人生故事》，王家湘译，北京十月文艺出版社 2005 年版，第 25 页。

味要比景象和声音更能拨动你的心弦。"①面对事实,当代美学家桑塔耶纳不得不承认嗅觉快感在审美判断中的地位:"正如真是知觉的协作一样,美也是快感的协作……颜色、形式、动作没有馥郁的香味就不成其美……让花香从园里飘来,它就会给同时认识到的事物添上另一种感性的魅力,帮助它们显得美。"②

(4) 嗅觉美与味觉美的联系

在审美经验中,嗅觉美是与味觉美联系最为紧密的。许多甘美的滋味都是同时伴随着怡人的芳馨实现其美的。"从根本上说,这是由于味觉和嗅觉在生理方面、感觉方面存在的极为密切的关系。""堵上鼻子,就难知物之味。"③

比如主食的可口,与饭香、馒香、粥香、谷香是分不开的。肉食之美,与其中的脂肪烧熟后变得香酥也是联系在一起的,《淮南子》所谓:"肥酞甘脆,非不美也。"黛安娜·阿克曼揭示:"嗅觉对味觉有很大作用。如果没有嗅觉,葡萄酒也会让我们头昏眼花地进入梦乡,但却会失去它的迷人之处。我们常常在品尝之前就已经先嗅到香味,这足以使我们产生唾液。嗅觉与味觉共用一个通风井,就像生活在摩天大楼里的居民知道邻居家是否在做咖喱、意大利宽面或法国后裔式的大餐。如果有什么东西停留在我们的口腔中,我们就能闻到它……嗅觉扑向我们的速度更快:品尝出樱桃馅饼所需的分子要比闻出它所需的分子多25 000倍。伤风会限制人的嗅觉,因而也抑制味觉。"④"如果我们满嘴都是某种我们想细细品尝回味的美食,我们就会呼气;这就会把我们口腔中的气体送到嗅觉感受器上,我们就能更好地'嗅'出它来。"⑤

再如茶,陆游有诗:"客去茶香余舌本。"茶既生津回甘,又清香扑鼻。所以古代称"香茗"。中国的茶文化讲究"献茶、受茗、观色、赏味、闻香",故有"琼浆初举欲沾口,茶兼花香味更强""香飘千里外,味酽一杯中"之说。茶香,主要属于来自茶本身的清香。中国十大名茶都各有其香。如西湖龙井带有嫩栗香,部分带有高火香;安溪铁观音带有馥郁的桂花香,深沉持久;庐山云雾茶香如幽兰,清淡绵长;祁门红茶香似兰花,俗称"祁门香";洞庭碧螺春香气清爽;君山银针香气清甜;六安瓜片香气清高;信阳毛尖香气清淡;黄山毛峰香气馥郁。另一种茶香来自外加的花香。比如

① 黛安娜·阿克曼:《感觉的自然史》,路旦俊译,花城出版社2007年版,第11页。
② 桑塔耶纳:《美感》,缪灵珠译,中国社会科学出版社1982年版,第35页。
③ 均见笠原仲二:《古代中国人的美意识》,杨若薇译,生活·读书·新知三联书店1988年版,第14页。
④ 黛安娜·阿克曼:《感觉的自然史》,路旦俊译,花城出版社2007年版,第152页。
⑤ 黛安娜·阿克曼:《感觉的自然史》,路旦俊译,花城出版社2007年版,第14页。

茉莉花茶。它是将茶叶和茉莉鲜花进行拼合、窨制,使茶叶吸收外加的茉莉花香而成的。"窨得茉莉无上味,列作人间第一香。"茉莉花茶芳香袭人,能够疏肝和胃、开窍化湿,有"在中国的花茶里,可闻春天的气味"的美誉。

再比如酒。酒的好喝,基于它的好闻,所以中国古代称酒为"香醪"。米酒的糟香、黄酒的浓香自不必说,即便是白酒,也有不同的香型。白酒所以具有独特的香味,除了含有酒精之外,还含有糖类、甘油、氨基酸、有机酯和多种维生素等。此外,白酒酿造采用的原料不同,有的是高粱,有的是大米;所选用的糖化发酵剂不同,有的是大麦和豌豆制成的中温大曲,有的是小麦制成的中温大曲或高温大曲,有的是大米制成的小曲、麸皮和各种不同微生物制成的麸曲等。所用的发酵容器设备不同,有的是陶缸、水泥池、砖池、箱,有的是泥池老窖等。采取的酿造工艺不同,有的是清蒸清糙、续精混蒸、回沙发酵,有的是固态和液态发酵等。所处酿造环境的气候条件不同,有的干湿度高,有的干湿度低。这些复杂的因素,使得各个厂家所酿制的酒品香韵特点也就各不相同。中国白酒香型丰富。主要有酱香型,以贵州茅台酒为代表;浓香型,以四川五粮液、泸州老窖特曲为代表;凤香型,以陕西西凤酒为代表;清香型,以山西汾酒为代表;米香型,以广西桂林的三花酒为代表;药香型,以贵州遵义的董酒为代表;特香型,以江西的四特酒为代表;老白干型,以中国北方一般白酒为代表;豉香型,以广东佛山的豉味玉水烧为代表;芝麻香型,以山东的特级景芝白干为代表;兼香型,以湖北的西陵特曲为代表。

不难看出,"味觉和嗅觉有着密切或不可分的相即关系"[1]。值得注意的是,"美味和芳香的关系不是仅限于古代中国人的现象……不论是东方还是西方,这是人类存在的共同的现象"[2]。英语中 savor 既有"滋味"的意思,又有"气味"的意思;savory 既有"可口"的意思,又有"味香"的意思;指称"滋味"的 taste 与指称"香料"的 flavor、指称"香气"的 fragrance 有着同义词的关系,都是嗅觉美与味觉美相通的证明。

(5) 花香之美

在自然界的嗅觉美事物中,花香之美是最有代表性,也最令人钟爱的。

花朵的薄壁组织中有许多油细胞,油细胞能分泌出含有香气的芳香油,当这些

[1] 笠原仲二:《古代中国人的美意识》,杨若薇译,生活·读书·新知三联书店 1988 年版,第 14 页,注释之一。
[2] 笠原仲二:《古代中国人的美意识》,杨若薇译,生活·读书·新知三联书店 1988 年版,第 14 页,注释之一。

芳香油在空气中扩散,飘进人们的鼻子里时,就会产生舒适沁人的缕缕芳香。大自然中千姿百态的花朵散发着各种各样的芳香,展现了多姿多彩的嗅觉美,令人流连忘返。菊花香使人清爽,荷花香使人清净,水仙花香使人宁静,百合花香使人兴奋,薄荷花香使人热烈,茉莉花香令人轻松,丁香花香使人忧思,月季花香使人温馨,紫罗兰香使人缠绵,玫瑰花香使人浪漫,兰花香使人意远,桂花香使人绵长。中国历史上,屈原的《楚辞》最早对各种香草、香花的嗅觉之美作了集中描绘。《离骚》描写的香草香花有近二十种:江蓠、芷、兰、荪、椒、菌、桂、蕙、茝(同芷)、荃(依洪兴祖补注"荃与荪同")、留荑、揭车、杜衡、菊、薜荔、胡绳、芰、荷、芙蓉。"余以兰为可恃兮,羌无实而容长。委厥美以从俗兮,苟得列乎众芳。椒专佞以慢慆兮,樧又欲充夫佩帏。既干进而务入兮,又何芳之能祇?固时俗之流从兮,又孰能无变化?览椒兰其若兹兮,又况揭车与江离?惟兹佩芝可贵兮,委厥美而历兹。芳菲菲而难亏兮,芬至今犹未沫。""制芰荷以为衣兮,集芙蓉以为裳。不吾知其亦已兮,苟余情其信芳。"《九歌》中描写的香草香花共有十七种:杜若、辛夷、蘼芜、女萝、芭、芷、兰、椒、桂、蕙、荪、杜衡、菊、薜荔、荷、药("白芷")、芙蓉。如《湘夫人》:"合百草兮实庭,建芳馨兮庑门。"《云中君》:"浴兰汤兮沐芳,华采衣兮若英。"《东皇太一》:"灵偃蹇兮姣服,芳菲菲兮满堂。"在屈原的笔下,自然界的香草、香花之美并不局限于嗅觉的形式美,还是某种高洁人格的象征。中国后代吟咏花香之美,不外这双重手法。如程颐诗:"乐意相关禽对语,生香不断树交花。"陆龟蒙《丁香》云:"悠悠江上无人问,十年云外醉中身。殷勤解却丁香结,纵放繁枝散涎香。"沈周《菊》诗云:"秋满篱根始见花,却从冷淡遇繁华。西风门径含香在,除却陶家到我家。"这是咏其香气引起的嗅觉美。陆游《卜算子·咏梅》:"驿外断桥边,寂寞开无主。已是黄昏独自愁,更著风和雨。无意苦争春,一任群芳妒。零落成泥碾作尘,只有香如故。"郑思肖《寒菊》:"花开不并百花丛,独立疏篱趣味浓。宁可枝头抱香死,何曾吹堕北风中!"这是咏其香骨所象征的人格美。

(6) 香水之美

香水是人类不满足于大自然馈赠的芳香而能动创造的一种嗅觉美。它是用香料、酒精和蒸馏水等制成的美容化妆品,能散发浓郁、持久、沁人的芳馨,增加使用者的美感和吸引力。作为一种混合了香精油、固定剂与酒精或乙酸乙酯的液体,制作香水的主原料——精油取自花草植物,用蒸馏法或脂吸法萃取,也可使用带有香味的有机物。固定剂用来将各种不同的香料结合在一起。酒精或乙酸乙酯的浓度则决定是香水、淡香水还是古龙水。

使用香料美化人体气味,最早可上溯到公元前3000年左右的埃及。埃及人发明的可菲神香是人类最早的香水,但因当时还没有精炼高纯度酒精的技术,所以准确说这种香水应叫"香油"。在古代波斯,香水象征着身份和地位。在王宫里,国王必定是最香的一个。古希腊人神化了香水,认为是众神发明了香水,闻到香味则代表着是众神的降临与祝福。罗马人崇尚奢华,不仅向凯旋军队的旗帜喷香水,而且在地板和墙壁上喷香水,甚至给自己的宠物马和宠物狗喷洒香水。15世纪以后,香水被人们广泛使用,开始使用浓烈的动物脂香料。这种流行风尚很快就流传到德国、法国、英国等欧洲国家。17世纪,坡·菲米尼斯(Paul Feminis)用紫苏花油、迷迭香、豆蔻、薰衣草、酒精和柠檬汁等配制出一种幽香扑鼻的奇妙液体,因他当时住在德国科隆,故名为"科隆水"。19世纪下半叶起,香水制造技术比较成熟了,早期的蒸馏法被挥发性溶剂所代替,特别是人工合成香料在法国诞生,使香水不再局限于天然香精,香水工业得到迅速发展。由于法国人当时喜欢在皮革手套上加上香水,而要买这种手套最好就是前往南部小城格拉斯,这个城市也因这种贸易而繁荣昌盛,它的香水业也得到很好的发展,格拉斯很快就有了"世界香水之都"的美称。

香水业发展到今天,已相当繁荣。按原料,香水可分为:① 单花型,原料以单一花香为主调,如玫瑰花型、茉莉花型等。② 混合花型,由几种花香复合而成。③ 植物型,以野外的一些清香的植物为原料配成的淡雅香型。④ 香料型,以丁香、桂皮、香草等香料配成的香型。⑤ 柑橘型,以柑橘、柠檬为原料配成的香型。⑥ 东方型,以薄荷和麝香为原料配成的辛辣香型。⑦ 森林型,以橡树和新鲜绿色植物为原料配成的深远凝重的香型。另一种分法是按香型,将香水分为:① 花香型,以单一花香为主体香调,女用为主。这类香水常以花名作为香水名称,如蔷薇香水、茉莉香水、玫瑰香水等。其香料既有从自然界花朵中提取、调和的,也有人工制造的。其中,玫瑰、茉莉、丁香、铃兰、康乃馨、晚香玉、风信子、香橙花、橙花、紫罗兰、香水草、栀子花等经过调和,可以制成各种香基广泛使用,因而是最多见的,也是非常重要的花香。② 百花型,由几种花香组成的复合香调,女用为主。这种类型的香水在配制时,可根据调香师的灵感来进行创造性发挥,制成花香优雅独特的香水。③ 现代型,以某种脂肪族醛类的芳香为香调,女用为主。具体又细分为两类:一类是花醛型,在百花型中加入多量脂肪醛;另一类是花醛青香型,在花醛型的香水中再加入青香型香料。④ 青香型,具有绿色植物的青香气,男、女使用均宜。根据香气特点又可分为青香型、复合青香型、药草型香水。⑤ 水果型,含有某种果味

的香味,适合少女和小孩。

上好的香水里,通常包含有上百种香精,而不同的香精散发香气的时间是不尽相同的。依据这些香气散发的时间,香水的气味分前味、中味和后味,亦称前调、中调、尾调。

"前味"是香水最先散发的气味,也就是当你接触到香水的那么几十秒到几分钟之间所嗅到的。前味通常是由挥发性的香精油所散发,味道一般较浓烈,含酒精的气味,大多为花香或柑橘类成分的香味。她就像一首乐曲中突然拔起的高音,会立即吸引人的注意,但并不是一瓶香水的真正味道,只能维持很短时间。

"中味"在前味消失之后约 30~40 分钟显现,是香味中最重要的部分,也是一款香水的精华所在。香水正常示人的就是这种气味。这部分通常由含有某种特殊化香、木香及微量辛辣刺激香制成,其气味无论清新或浓郁,都必须和前味完美衔接。中味的香味一般可持续数小时或者更久一些。

"后味"也就是我们常说的"余香"。通常用微量的动物性香精和雪松、檀香等芳香树脂组成。它不只散发香味,更具整合香味的功能。后味刚刚开始发生作用时,散发出来的气味往往谈不上芳香,此时已近尾声的中味还滞留着。过一会儿以后,后味迷人的余香便开始散发出来,营造一种余味绕梁、三日不绝的深度。它持续的时间最长,可达整日或数日之久。用过香水隔天后还可以隐隐嗅到的香味就是香水的后味。

目前世界上著名的香水品牌有:

香奈儿。法国香奈儿女士于 1913 年在法国巴黎创立香奈儿品牌,产品涉及服装、珠宝饰品、化妆品、香水,每一种产品都闻名遐迩,特别是她的香水与时装。香奈儿香水的香味由 80 种不同的成分合成,主体香型是茉莉花。香奈儿女士特别喜爱白色的茉莉花。格拉斯的茉莉花是世界上最独特的。在法国南部格拉斯的田野里,从 5 月初到 10 月底由大朵花瓣的茉莉花嫁接到小朵花瓣的茉莉花,为香奈尔香水的制作提供了独特的原料。"香奈儿 5 号"是香奈儿推出的第一款香水。这种香水首先发出的香型是醛,然后的香型是茉莉花、玫瑰花、铃兰、鸢尾花和依兰,最后便是使香气持久留体的基本香型,即香根草、檀香、松柏、香兰、龙涎香、灵猫香和麝香[1]。后来又推出了"邂逅香水""魅力香水""可可香水""19 号香水"等款式。香奈儿香水以清新花香为主调,动态香味层融合风信子、白麝香、粉红胡椒、茉莉、香

[1] 据黛安娜·阿克曼:《感觉的自然史》,路旦俊译,花城出版社 2007 年版,第 12 页。

根草、柑橘果、鸢尾和琥珀、广藿香，兼有奢华与优雅的情调，交织着甜美与辛辣的气味，表现出现代女性的勇敢与大胆。一面世就受到女性消费者的追捧，长期稳坐世界销售冠军的宝座，成为全世界最伟大也最知名的女用香水。

迪奥。法国克里斯汀·迪奥在1947年成立了时装店，同年推出迪奥香水。迪奥曾说："香水是一扇通往全新世界的大门，所以我选择制造香水。哪怕你仅在香水旁边逗留一会，你便能感受到我的设计魅力。我所打扮的每一位女性都散发出朦胧诱人的雅性。香水是女性个性不可或缺的补充。只有它才能点缀我的衣裳，让它更加完美。它和时装一起使得女人们风情万种。"发展到今天，迪奥香水覆盖女性、男性的各种喜好。迪奥女士香水系列有"迪奥真我""迪奥小姐""花漾甜心""甜心精灵"。迪奥男士香水系列有"桀傲男士香水""超越男士淡香水""华氏男士淡香水"。它们有着不同的前味、中味、后味。如"迪奥真我"女士香水的前味是卡不利亚柠檬，中味是大马士革玫瑰，后味是茉莉。"桀傲男士香水"的前味是草本香，即法国薰衣草精油、鼠尾草精油香，中味是辛香，如意大利鸢尾花香精、可可豆、琥珀香，后味是木质花香。迪奥香水的芳香出人意表，具有令人无从抗拒的魅力。

雅诗·兰黛。美国犹太裔雅诗·兰黛夫人1946年为女性创造的顶级香水品牌。本着"每一个女人都可以永远拥有美丽和时尚"的理念，她融合艺术灵感和完美工艺，为女性朋友精心打造了数种经典的香水品牌，历经半个多世纪而长盛不衰。雅诗·兰黛香水采撷多种珍贵花朵的香味，形成细腻独特的"棱光花香调"，借不同层次的香味律动，缓缓地散发不同层次的迷人花香。如同开启了天堂密码一般，前后三阶段层次丰富的花香带领人进入伊甸园般的愉悦、安详、奇妙境界。袅袅香味给人带来的惊喜热烈奔放，使人如痴如醉。以至于有人夸张地说：如果没有了雅诗·兰黛香水，我们的生活将失去激情、索然无味。

兰蔻。1935年由法国人阿曼达·珀蒂让创立的以玫瑰花为标志的世界顶级化妆品牌，气味优雅而高贵。兰蔻香水主要面向教育程度和收入水平较高、年龄在25~40岁的成熟女性，也覆盖男性。兰蔻香水有六大系列，即璀璨香水系列、奇迹香水系列、珍爱香水系列、梦魅香水系列、梦魅男士香水系列、奇迹男士香水系列，它们有着独特的前味、中味和后味。如"奇迹香水"的前味是小苍兰和荔枝的花香，中味是生姜和胡椒的辛辣，后味是麝香、檀香和茉莉。"梦魅男士香水"的前味是普罗旺斯薰衣草精油的香味；中味融合薄荷和小豆蔻潜在的辛香创造而来，并受到柑橘果香的衬托，爆发出清新纯净的香味；后味是印度尼西亚广藿香的天然香精与麝香、琥珀香微妙的混合。

按照西方传统美学美必须具有超功利特点的观点,自然界的花香和人造香水只能给人带来悦鼻的香味,毫无实用功效,可以说最符合美的超功利特点。按照人们指称视觉美、听觉美的理由,同样可以将它们称为美。可是,西方传统美学理论却把嗅觉快适对象从美的范围中排除出去,这在逻辑上实在难以自圆其说、令人信服。审美实践是检验美学理论正确与否的根本标准。如果不怀理论成见、不囿既成旧说,而是根据人们以香为美的审美实践和中国古代美学、印度佛经及西方当代美学的相关论述,我们就应当理直气壮地承认并探讨"嗅觉美"。

3. 视觉美

在人类五官对应的形式美中,令人愉快的视觉美是一个重要组成部分。而视觉对象又可分别呈现为明暗、色彩、线条和综合明暗、色彩、线条形成的形态。因此,视觉美又可分为光明美、色彩美、线条美、形态美。

(1) 光明美

人的视觉器官之所以看见物像,不过是光作用的结果。当光作用于视网膜,便会引起视觉感受器中色素的变化,产生光学化学反应,进而引起视网膜电位的变化,这种电位变化通过视觉神经传向视中枢,构成物像。视觉活动不过是一种光感活动。鲁道夫·阿恩海姆指出:"严格地说,所有的视觉现象都是由色彩和明度造成的。规定形状的界限来自眼睛对属于不同的明度和颜色的面积进行区分的能力。造成三度形状的重要因素——明与暗的区分,也来自这同一根源。"[1]汪济生说:"'视觉感受对象'的本质是'纯光色性':'视觉不过是眼睛对光的反应,对可见的电磁波的反应。'"[2]各种长度的光波混合组成的光是光明的白色光。没有光或物体不反射什么光,便被视为黑暗。在现实生活中,光明使人心情愉悦、舒畅,黑暗使人心情压抑、恐惧,所以在视觉审美活动中,人们普遍以光明为美,以黑暗为丑。爱默生指出:"光线是最好的画家。世界还没有什么东西污浊到强烈的光不能使之变美的程度。光提供给感觉的刺激,它所具有的如时间和空间的无限性能使所有的物体都熠熠生辉。甚至尸体在它的照耀下也有其独特的美。"[3]阿恩海姆指出:"光线,几乎是人的感官所能得到的一种最辉煌和最壮观的经验。正因为如此,它才会在原始的宗教仪式中受到人们的顶礼膜拜。""只有艺术家和诗兴偶发的普通人,才能

[1] 鲁道夫·阿恩海姆:《色彩论》,常又明译,云南人民出版社1980年版,第1页。
[2] 汪济生:《系统进化论美学观》,北京大学出版社1987年版,第172页。
[3] 爱默生:《自然沉思录》,博凡译,上海社会科学院出版社1993年版,第11页。

在对它进行审美观照和审美欣赏中,洞见它的美的光辉。"①黛安娜·阿克曼指出:"没有光亮……生命能存活吗？很难想象没有光亮的生活。""即使是先天性的瞎子也在很大程度上受到光亮的影响。"光亮在"许多微妙的方面影响着我们","它影响到我们的情绪,集合我们的荷尔蒙,激发我们的生理节奏","在北纬度地区,每到黑暗的季节自杀率大幅度上升,许多家庭有人患精神病"②。这些从正反两方面说明了光明与美、黑暗与丑的联系。笠原仲二指出:"一般说来,人们对于明亮的事物具有美的观念。"③光具有"美的含义","光被意识为美,表明人们对于光自身具有的美(照亮四周的光辉),对于其光辉、清净的感受"④。汪济生指出:"在正常状态下,人眼都较喜爱明亮的光线、鲜艳的色彩,而不太喜欢阴暗、晦涩的光线色彩。"⑤在日常生活中,金银、水晶的光芒使其成为天然的饰品;不锈钢的光泽使其成为营造美观的生活用品和环境的重要建材;在家居商场装潢和办公环境设计中,灯光的明亮辉煌是重要的装饰手段之一。

关于光明为美,中国古代论之甚详。《尔雅》说:"晊晊……铄,美也。""晊",《说文》释云:"光美也。""铄",《扬子方言注》释云:"言光明也。"《广雅·释诂》中"美也"条收入"烈""熹"字。"烈",《说文》训为"火猛也"。熹,《说文》训为"炙也",《玉篇》训为"炽也"。笠原仲二揭示:"所谓明,是由于光的照射,把事物从掩盖、隐蔽的姿态中解放出来,使人眼能够容易看到其显著姿态的意思。……中国人美的观念的形成方面之一,在于一般人们从比其他事物显眼、光辉夺目的姿态中获得的感受。"⑥"光,被意识为美,那么,与光互训的字,或者表现从光的本义转想、引申出来的意义的字,当然都有着美的意义了。"⑦例如"皎"。"皎"有月光之义,《诗经》毛传、郑笺均认为国风中的《月出》诗是以"皎"比喻美色白皙的妇人的容姿。比如"明",《韩诗外传》卷五云:"夫五色虽明,有时而渝。""明",笠原仲二认为"能释为美之义"⑧。再如"皇皇",《九歌·云中君》云:"灵皇皇兮既降。"王逸注:"皇皇,美貌……云神来下,其貌皇皇而美,有光明也。"再如"奂",《礼记·檀弓》:"美哉奂焉。""奂"即光彩鲜明之貌。"奂"后作"焕"。《论语·泰伯》:"焕乎,其有文章。"朱熹《论语章

① 《艺术与视知觉》,滕守尧、朱疆源译,中国社会科学出版社1984年版,第410页。另参441页。
② 黛安娜·阿克曼:《感觉的自然史》,路旦俊译,花城出版社2007年版,第272—273页。
③ 笠原仲二:《古代中国人的美意识》,杨若薇译,生活·读书·新知三联书店1988年版,第138页。
④ 笠原仲二:《古代中国人的美意识》,杨若薇译,生活·读书·新知三联书店1988年版,第137页。
⑤ 汪济生:《系统进化论美学观》,北京大学出版社1987年版,第173页。
⑥ 笠原仲二:《古代中国人的美意识》,杨若薇译,生活·读书·新知三联书店1988年版,第139页。
⑦ 笠原仲二:《古代中国人的美意识》,杨若薇译,生活·读书·新知三联书店1988年版,第138页。
⑧ 笠原仲二:《古代中国人的美意识》,杨若薇译,生活·读书·新知三联书店1988年版,第139页。

句》:"焕,光明之貌。"亦通"美"。再如"章","章有明、美之训"①。如《周礼·考工记》:"青与赤谓之文,赤与白谓之章。"古代说"章采""章服""章绂""章黼""章绣"等均有此义。再如"离",《易·说卦》:"离,为火,为日。"《玉篇》:"离,明也。"既然"明"有美义,"离"也有美义。再如"丽","丽"的本义是两头鹿成对,即"俪"。它之所以会转化为"美丽"的意思,是与"离"相通,因光辉灿烂、光明耀眼而美的缘故。《易·离卦·象》曰:"离,丽也。"这里的"丽"本是"附著"的意思。因为与"离"相通,"离"为"火"、为"日"、为"明",所以"丽"转而为"美"。《玉篇》释:"丽,好也。"《广韵》所释:"丽,美也。"如《楚辞·招魂》云:"被文服纤丽而不奇些。"王逸注:"丽,美好也。"又《汉书·东方朔传》:"以道德为丽。"亦为"美好"之意。金圣叹感叹人间一大乐事是欣赏日光之美:"重阴匝月,如醉如病,朝眠不起,忽闻众鸟毕作弄晴之声,急引手搴帏,推窗视之,日光晶荧,林木如洗。岂不快哉!"

比较而言,佛教光明为美的思想尤为丰富。《探玄记》卷三指出:"光明亦二义:一是照暗义,二是现法义。"佛教所以以光明为美,一是因为光明能照亮黑暗,二是因为光明能显现佛法真理。因此,佛教所赞美的光明,就分为两种形态,即"色光"与"智慧光",如《大智度论》卷四十七云:"光明有二种,一者色光,二者智慧光。""色光"又可进一步细分为"外光明""法光明"和"身光明"。如《大藏法数》卷十二云:"一谓日月星光,及火珠灯炬等光,皆能破除昏暗,是名'外光明'。二、法光明,谓随其所闻之法观察修习,皆依法则,因此明心见性,破除愚痴之暗,显发本觉妙明,是名'法光明'。三、身光明,谓诸佛菩萨二乘及诸天等,皆有光,亦能破暗,名'身光明'。"这"法光明",即用佛教智慧照耀、映现的佛教真理之光明,与《大智度论》所论"智慧光"是一回事,同属于内涵美,这里不加详论。这里集中讨论以形式美面目出现的"外光明"和"身光明"之美。

所谓"外光明",即自然界存在的大放光明、显现光明之物,如日、月、灯、火、金、镜、珠等。

太阳是"外光明"中最为光亮耀眼的物体。佛教赞美光明,突出体现对"日""日光"的顶礼膜拜。佛教有一种佛名叫"毗卢遮那",汉译佛典译作"大日如来"。"大日如来"佛不仅像太阳那样光明普照,而且比太阳光照有昼夜内外之别更高一等,能穿透黑夜和物体内部。《大日经疏》卷一云:"梵音'毗卢遮那'者,是日之别名,即除暗遍明之义也。然世间日则别方分,若照其外,不能及内,明在一边,不至一边。

① 笠原仲二:《古代中国人的美意识》,杨若薇译,生活·读书·新知三联书店1988年版,第139页。

又唯在昼,光不烛夜。如来智慧日光则不如是,遍一切处,作大光明照矣,无有内外方所昼夜之别。……世间之日不可为喻,但取是少分相似,故加以'大'名,曰'摩诃毗庐遮那'也。"菩萨有以"日"取名的,如药师如来胁士之一叫"日光菩萨",掌中或所坐赤莲上持有太阳。又如观世音菩萨之变化身叫"日天子",据说位于"日宫"中,太阳为其所居宫殿①。又有以"日"名僧、名宗者,如日本佛教日莲宗创始人叫"日莲",其所创宗派称"日莲宗"。佛教还以"日"命名宝珠。如说有一种宝珠叫"日精摩尼",盲者之眼触此珠,可复见光明。

月亮是"外光明"中仅次于太阳的光明物相,佛教赞美光明,也体现在对"月""月光"的崇拜中。《祖堂集》卷五《三平和尚》有颂云:"菩提慧日朝朝照,般若凉风夜夜吹。此处不生聚杂树,满山明月是禅枝。"皎然《水月》诗云:"夜夜池上观,禅身坐月边。虚无色可取,皎洁意难传。若向空心了,长如影可传。"这里的"皎洁""禅光",均指明亮的月光。《大般涅槃经》卷二十《梵行品》说月光之可爱:"大王,譬如月光能令一切行路之人心生欢喜,月爱三昧亦复如是,能令修习涅槃道者心生欢喜,是故复名'月爱三昧'。人王,譬如月光从初一日至十五日形色光明渐渐增长,月爱三昧亦复如是,令初发心诸善根本渐渐增长,乃至具足大般涅槃,是故复名'月爱三昧'。大王,譬如月光从十六日至三十日形色光明渐渐损减,月爱三昧亦复如是,光所照处所有烦恼能令渐灭,是故复名'月爱三昧'。"由于月亮具有光明之美,故释迦牟尼叫"月光王""月光太子",维摩诘之女叫"月上女",药师如来的另一胁士叫"月光菩萨""月明菩萨",同时叫"月明童子""月明童男""月光童子",大势至菩萨叫"月天子","月天子"所住宫殿叫"月宫"②。佛教不少经典也以"月"为名。如《月喻经》《月藏经》《月灯三昧经》及《月上女经》《月光童子经》《月光菩萨经》。另有一种宝珠,其光如月,佛教谓之"月光摩尼""月精摩尼"。佛寺殿堂外之露坛可受月光照耀,佛教谓之"月坛"。

佛教规定佛像前供奉灯火,取其"明"也,故灯又叫"灯明"。《菩萨藏经》云:"百千灯明忏悔罪。"《无量寿经》卷下:"为世灯明最胜福田。"《绢索经》卷十九:"如是真言,三遍加持灯明,献供养之,持法者,观蠲诸暗障。"《祖堂集》卷二《第三十三祖惠能和尚》:"一灯照百千灯,冥者皆明,明明无尽。"这种能驱除"千年暗""万年愚"的灯必须是"长明灯"。"长明灯",又叫"无尽灯""续明灯",佛像前所供昼夜常明之灯

① 《立世阿毗昙论·日月行品》。
② 《立世阿毗昙论·日月行品》。

也。《维摩经·菩萨品》云:"无尽灯者,譬如一灯然(燃)百千灯,冥者皆明,明终不尽。"

佛典对于"火",大体有两种态度。一是否定,取其火烧难忍义,将地狱比作"火途",将充满烦恼与痛苦的世界比作"火宅";一是肯定,取火焰之明义,喻进入禅定时会发出明亮的火光。这就叫"火光定""火界定""火生三昧""火焰三昧""火光三昧"。佛教认为"涅槃"本身会"遍出火焰光";"定"能生"慧","慧"有照物之光明,故名"火生三昧"。修行禅定,证入涅槃,即可焚尽一切烦恼,故佛典有"火王"之喻。《无量寿经》下:"犹如火王,烧灭一切烦恼薪故。"火烧烦恼而生涅槃,叫"火里莲花"。《碧岩录》四十一:"直下如麒麟头角,似火里莲华。"在这种意义上,"火"成为光明的象征、美的象征。《祖堂集》卷十四有一段话意味深长:"师(百丈怀海)见沩山。因夜深来参次,师云:'你为我拨开火。'沩山云:'无火。'师云:'我适来见有。'自起来拨开,见一火星,夹起来云:'这个不是火是什么?'沩山便悟。"

佛教之钟情"金",大抵有两种原因。一取其性质坚利,叫"金刚";另一原因是取其色泽光明。如《观无量寿经》云:"观世音菩萨像,坐左华座,亦放金光。""如意宝珠,漏出金色微妙光明。""琉璃色中出金色光。"据《后汉书·西域传》,"世传明帝梦见金人,长大,顶有光明,以问群臣,或曰:'西方有神,名曰佛,其形长丈六尺而黄金色。'"由于钟爱"金光""金色",故佛经多以"金"取名,如《金光明经》《金光王童子经》《金光明最胜王经》《金色王经》《金色童子因缘经》《金色迦那钵底陀罗尼经》。此外又有"金光明忏法"、"金光佛刹"、"金色迦叶"、"金色头陀"(摩诃迦叶别称)、"金色尊者"(摩诃迦叶别称)、"金色世界"(文殊菩萨净土之名)诸名称。与上述二种原因相关,佛寺叫"金刹""金田""金地",佛身叫"金身""金人",如来之口叫"金口",世尊之言叫"金言",佛经用金泥所写,叫"金字经"。阿恩海姆说在西方,"那类似金黄色的基底、光环"具有"象征神性的光芒"[①]。借用这句话来说明佛教以金为美的原因,是再合适不过的。

佛教徒之于"珠",可谓爱不释手。念珠、诵珠、数珠,是佛教敛心入定的修行方式之一。珠,梵文音译叫"摩尼",以其光净、不为垢秽所染,被喻为佛性、清净心。《慧苑音义》上:"摩尼,正云'末尼'。'末'谓末罗,此云垢也。'尼'谓离也,谓此宝光净,不为垢秽所染也。"《大般涅槃经》卷九:"摩尼珠,投之浊水,水即为清。"佛珠通常由水晶、玛瑙、珍珠、珊瑚等闪光透明之物制成。后来为行方便,亦可用木槵

[①] 《艺术与视知觉》,滕守尧、朱疆源译,中国社会科学出版社1984年版,第441页。

子、莲子等树木果实替代。其基本数目为 108 个,亦有十倍或半数于此的,表示通过修行,驱除 108 种烦恼。《祖堂集》卷十四石巩和尚《弄珠吟》曰:"落落明珠耀百千,森罗万象镜中悬。光透三千越大千,四生六类一灵源。凡圣闻珠谁不羡?瞥起心求浑不见。对面看珠不识珠,寻珠逐物当时变。千般万般况珠喻,珠离百非超四句。只这珠生是不生,非为无生珠始住。如意珠,大圆镜,亦有人中唤作性。分身百亿我珠分,无始本净如今净。日用真珠是佛陀,何劳逐物浪波波?"

佛家对于"镜"之美也特别钟情。《资持记》卷下记载:"坐禅之处,多悬明镜,以助心行。"究其原因,亦有二义。一取其所照空幻,显不实之理;二取镜体明净,能照彻万物。这种具有照物之明的"镜"是主体的特殊认识能力,佛家谓之"镜智""大圆镜智"。如《成唯识论》卷十论及"大圆镜智"。《楞伽师资记》云:"大涅槃镜,明于日月,内外圆净,无边无际。"

所谓"身光明",指佛、菩萨的肉身流光溢彩,大放光明。与众生由"无明"主宰覆盖不同,大彻大悟的佛、菩萨则与"光明"相伴,不仅自己明心见性,而且能以自身的光明为其他众生驱除"无明",照亮黑暗,指引前进的方向和觉悟的路径。《思益经》卷一曰:"如来身者,即是无量光明之藏。"《大方广佛华严经》卷十三《光明觉品》说:"尔时世尊,从两足轮下,放百亿光明,照此三千大千世界。"[①]通常所见佛、菩萨身体鎏金,金光闪耀;其顶后常伴有一轮圆光,叫"火光佛顶""火聚佛顶",此即"身光"。《观无量寿经》描述说:"彼佛圆光如百亿三千大千世界,于圆光中有百万亿那由他恒河沙化佛。"在各种佛、菩萨的"身光"中,"西方极乐世界"的教主阿弥陀佛堪称"光中极尊",是最光亮耀眼的一位,其他诸佛无可媲美。阿弥陀佛有十三个名号,其中十二个与"光明"有关。它们是:"无量光佛""无边光佛""无碍光佛""无对光佛""焰王光佛""清净光佛""欢喜光佛""智慧光佛""不断光佛""难思光佛""无称光佛""超日月光佛"。阿弥陀佛所放射的"身光"是如此强烈,乃至大大超过了现实中所见日月之光的明亮程度,其所照耀的西方佛土也成为最光明的世界。《无量寿经》描述道:"阿弥陀佛威神光明,最尊第一,十方诸佛,所不能及。遍照东方恒沙佛刹,南西北方,四维上下,亦复如是。若化顶上圆光,或一二三四由旬(长度单位,约 30 里),或百千万亿由旬。诸佛光明,或照一二佛刹,或照百亿佛刹。惟阿弥陀佛,光明普照无量无边无数佛刹。诸佛光明所照远近,本其前世求道所愿功德大小不同,至作佛时,各自得之,自在所作,不为预计。阿弥陀佛,光明善好,胜于日月之明

[①] 《大正新修大藏经》第十卷,第 62 页。财团法人佛陀教育基金会印赠 1990 年 3 月版。

千亿万倍,光中极尊,佛中之王。是故无量寿佛,亦号无量光佛,亦号无边光佛、无碍光佛、无等光佛,亦号智慧光、常照光、清净光、欢喜光、解脱光、安隐光、超日月光、不思议光。如是光明,普照十方一切世界。甚有众生,遇斯光者,垢灭善生,身意柔软,若在三途极苦之处,见此光明,皆得休息,命终皆得解脱。若有众生闻其光明,威神功德日夜称说,至心不断,随意所愿,得生其国。"①《无量寿经·宝莲佛光》描写说:"又众宝莲华(花)圆满世界,一一宝华百千亿叶,其华光明,无量种色。青色青光,白色白光,玄黄朱紫,光色亦然。复有无量妙宝百千摩尼映饰珍奇,明曜日月。彼莲花量,或半由旬,或一二三四乃至百千由旬。一一华中出三十六百亿光,一一光中出三十六百千亿佛。身色紫金,相好殊特。一一诸佛,又放百千光明。"②

佛教赞美光明,向往光明,表现在各个方面。如"诸佛国土""圆满光明";西方佛土叫"光明土";观音所住处,叫"光明山";大日如来所住处,叫"光明心殿";金刚杵作为"大日智慧"之标帜,叫"光明峰杵",念佛口诀,叫"光明真言";发愿往生净土,叫"光明无量愿";佛寺有叫"光明寺"的;佛教高僧有称"光明大师"的;佛有叫"光明王佛"的;观世音,又叫"光世音"。佛典有以"光"或"光明"为名的,如《光明童子因缘经》《金光明经》《金光明玄义》《金光明经文句》《成具光明定意经》《放光般若经》,等等。华严经所描述的华藏世界,有世界分别叫"普放妙华光""净妙光明""众华焰庄严""恒出现帝青宝光明""光明照耀""寂静离尘光""众妙光明灯""清净光遍照""清净光普照""妙宝焰",有佛分别号称"香光喜力海""普光自在幢""自在光""清净月光明相""不可摧伏力普照幢""无碍智光明遍照十方""普照法界虚空光""福德相光明"③。

要之,佛教赞美光明、崇拜光明,可以说达到了登峰造极、无以复加的程度。它从一个特殊的角度,为我们提供了一份关于视觉美的思想财富。

(2) 色彩美

视觉活动是一种光感活动。光又因其波长不同呈现出白、赤、橙、黄、绿、青、蓝、紫、黑等复杂的色彩现象。"各种长度的光波所组成的光,大抵是白光;没有光或物体不反射什么光,便没有反应或即称为黑色。而波长在 400 毫微米到 760 毫微米之间的,便是各色光。它们的明度不同、饱和度不同,及混合比例不同,又会产

① 《无量寿经·光明遍照》,黄念祖:《大乘无量寿经白话解》,上海佛学书局 1994 年版,第 352—371 页。
② 《无量寿经·宝莲佛光》,黄念祖:《大乘无量寿经白话解》,上海佛学书局 1994 年版,第 415 页。
③ 《大方广佛华严经》卷十,《大正新修大藏经》第十卷,第 49—51 页。财团法人佛陀教育基金会印赠 1990 年 3 月版。

生千差万别的色感觉。所以,心理学指出,视觉也可以说就是色觉。……人们用以了解和区别客观世界千千万万事物的形体的手段,无非色彩而已。"①色彩是主客观合一的产物。人类所看到的物体的颜色,在其他视觉生理构造不同的动物眼中是不一样的。然而,由于物体反射的光波与人类的视觉结构构成了一种稳定的关系,所以人们都把自己看到的色彩当作物体自身的属性。蓝天白云、青山绿水、皓月红日、红花绿叶,人们习惯认为,色彩美就存在于自然万物中。毛泽东《沁园春·长沙》写深秋湘江的色彩之美:"独立寒秋,湘江北去,橘子洲头。看万山红遍,层林尽染;漫江碧透,百舸争流。鹰击长空,鱼翔浅底,万类霜天竞自由。"②这是脍炙人口的诗句。自然界的色彩由于契合人眼的视觉结构,引起视觉的适宜运动和愉快感觉,因而具有天然的美感功能和审美属性。为了满足这种视觉快感,用色彩来装饰、美化生活,人类不断发现并掌握了制作颜料、获得色彩的技术手段,创造了色彩斑斓的艺术作品。这些颜料如矿物颜料、植物颜料、水粉颜料、油画颜料、荧光颜料。这些技术手段如磨漆画用的漆和金银朱砂,镶嵌艺术用的珐琅、有色石、有色玻璃,以及光电投影。这些艺术作品如现代派绘画中的色块、电影《菊豆》中的红色、《满城尽带黄金甲》中的黄色,以及元代散曲家马致远写秋的散曲:"爱秋来那些:和露摘黄花,带霜烹紫蟹,煮酒烧红叶。"③普姗指出:"绘画中的色彩好像是吸引眼睛的诱饵,正如诗歌中的韵文的美是为了悦耳动听一样。"④

色彩美尤其体现为五彩之美、五色之美。《尚书·虞夏书·益稷》云:"以五采彰施于五色,作服。""五采"是五种颜料,"五色"即五种色彩。一般认为,此"五色"即青(蓝)、黄、赤(红)、白、黑。这与上古我国文物考古中发现的色彩是吻合的。以我国史前陶器和岩画中出现的"五色"为例。红色。彩陶中半坡类型、马家窑类型等均以红色为基本色。广西扶绥、崇左、龙州、宁明等岩画上,红色几乎笼罩了所有的造型;贵州开阳境内的岩画用赭红色涂绘;云南碧江县、沧源县等地的岩画也均采用土红色线条画成。黑色。它在彩陶中的表现仅次于红色。在马家窑文化的彩陶上,黑色几乎占据了主导地位。齐家文化、卡约文化也较为普遍地使用红色、黑色单彩。黄色。在马家窑文化的彩陶上,它以底色的面貌出现。陶质的许多近似黄色的黄褐、土褐等颜色丰富了黄色的表现力。白色。在彩陶中,白色的点缀手法

① 汪济生:《系统进化论美学观》,北京大学出版社1987年版,第172页。
② 毛泽东:《沁园春·长沙》。
③ 马致远:《双调夜行船·秋思》。
④ 转引自鲁道夫·阿恩海姆:《色彩论》,常又明译,云南人民出版社1980年版,第5页。

被广泛应用。白色在纹样的描绘中虽不占主要位置,但它的点缀、穿插作用是纹样生动性的一个重要因素。蓝色。在马家窑文化、辛店文化以及屈家岭文化的彩陶上,蓝色积极参与了纹样的绘制,并和底色形成特定的调子①。到了春秋战国时期,"五色"说十分流行。诸如《左传》昭公二十五年云:"为九文、六采、五章,以奉五色。"《老子》云:"五色令人目盲。"《庄子·马蹄》云:"五色不乱,孰为文采。"《吕氏春秋·孝行览》云:"树五色,施五采,列文章,养目之道也。"《黄帝内经·素问》云:"五色微诊,可以目察。"古人所谓的"五色"皆为正色,如果连间色包括在内,那色彩要丰富得多。所谓间色,即杂色,由两种以上的正色混合而成,如红与黄合成橙色,黄与青合成绿色,青与红合成紫色等。间色与间色相混合,还可以生出更多色彩来,所谓"色之数不过五,而五色之变,不可胜观也"②。这就形成了丰富多彩、琳琅满目的色彩美。

中国古代生活中的色彩美追求,集中体现在绘画与服饰方面。《周礼·考工记》云:"画绘之事,杂五色。东方谓之青,南方谓之赤,西方谓之白,北方谓之黑。青与赤谓之文,赤与白谓之章,白与黑谓之黼,黑与青谓之黻,五彩备谓之绣。"《荀子·礼论》云:"黼黻文章,所以养目也。"值得注意的是绘画的色彩美在丝绸服饰中的运用。中国古代很早就进入男耕女织的农业社会,丝织业在先秦时期已取得很高成就。传说黄帝的妻子嫘祖发明了养蚕缫丝。周朝设立了专门的蚕桑管理机构,丝绸品种日益丰富,花色日趋精美。到了西汉时期,张骞出使西域,开通了著名的丝绸之路,中国的丝绸远销西亚及欧洲国家。丝绸织品所以赢得人们的普遍喜爱,除了其光滑、轻柔、透气等优点外,还有一个重要原因是色彩美观,故称"锦绣"。《周礼·考工记》说:"五彩备,谓之绣。"《说文解字》据此解释说:"绣,五采备也。"这种色彩美丽的"锦绣"又称"文采""文绘"。如《汉书·货殖传》云:"其帛絮细布千钧,文采千匹。"颜师古注曰:"文,文绘也;帛之有色者曰采。"《说文》云:"绘,会五采,绣也。"他如《墨子·辞过》云:"女工作文采","饰车以文采","女子废其纺织,而修文采,故民寒"。《管子》卷十七云:"主好文采,则女工靡。"《庄子·马蹄》云:"五色不乱,孰为文采。"其中的"文采"均为"文绣""彩绣"之意。中国古代的彩绣之美,在汉代《说文解字》保留的大量"丝"旁部首的文字训释中得到了充分体现。如:"红,帛赤白色。""绿,帛青黄色也。""紫,帛青赤色。""绛,大赤也。""缁,帛黑色也。"

① 参张晓凌:《中国原始艺术精神》,重庆出版社1992年版,第228页。
② 《淮南子·原道训》。

"缃,帛浅黄色也。""绯,帛赤色也。""缥,帛青白色也。""缇,帛丹黄色。""縓,帛赤黄色。""绀,帛深青,扬赤色。""綥,帛苍艾色。""緅,帛青赤色也。""绮,文缯也。""缟,鲜色也。""縠,细缚也。""縛,白鲜色也。""缦,缯无文也。""缕,白文貌。""絆,绣文如聚细也。""絑,纯赤也。""纁,浅绛色。""绌,绛也。""缙,帛赤色也。""綪,赤缯也。""缲,帛如绀色,或曰深缯。""繻,缯采色。""缛,繁采色也。""组,绶属,其小者以为冕缨。""緺,绶紫青也。""纂,似组而赤。""纶,青丝绶也。""绒,采彰也。""素,白致缯也。"这些丝织品,或为单色,如素、縛、缕、絑、绌、绾、缙、綪、緃、纻、纶;或为杂色,如缥、缇、縓、绀、緺、纂、緅;或为五色相杂,如绮、绣、绘、绚、繻、缛、绒;或为不定色,如纨、缟、缲、緩、绌。它们集中体现了中国古代人们服饰穿着中对色彩美的重视。①

在绘画、服饰讲究色彩美的基础上,人们将色彩美的概念移用到诗文创作中,提出文学创作的文采美、辞采美要求。如王充要求"文如锦绣"②,萧绎要求"绮縠纷披"③。刘勰提出"古来文章,以雕缛成体"④,"文采所以饰言"⑤,主张创作出来的文学作品让人"视之则锦绘"⑥,肯定《诗经》《楚辞》:"至如《雅》咏棠华,或黄或白;《骚》述秋兰,绿叶紫茎;凡摛表五色,贵在时见。"⑦同时又要求:"理正而后摛藻,使文不灭质,博不溺心,正采耀乎朱蓝,间色屏于红紫,乃可谓雕琢其章,彬彬君子矣。"⑧

(3) 线条美

光线的明暗构成物体的轮廓,呈现出物体的线条。线条美是视觉美的另一种形态,它遍布于我们的日常生活中。"缺月挂疏桐,漏断人初定。"⑨"大漠孤烟直,长河落日圆。"⑩"疏影横斜水清浅。"⑪"倚天万里须长剑。"⑫这些诗句描写的自然景象充满了线条的美趣。胡也频《光明在我们的前面》写女人的线条美:"她穿的是一件在北京才时兴的旗袍,剪裁得特别仄小,差不多是裱在身上,露出了全部的线条。"吴烟痕《黄河上的巨人》写男人的线条美:"张志强脚踩危崖,头顶青云,袒露着宽阔

① 参古风:《中国古代原初审美观念新探》,《学术月刊》2008年第5期。
② 《论衡·定贤篇》。
③ 《金楼子·立言篇》。
④ 《文心雕龙·序志》。
⑤ 《文心雕龙·熔裁》。
⑥ 《文心雕龙·总术》。
⑦ 《文心雕龙·物色》。
⑧ 《文心雕龙·情采》。
⑨ 苏轼:《卜算子》。
⑩ 王维:《使至塞上》。
⑪ 林逋:《山园小梅》。
⑫ 朱翊:《点绛唇》。

的胸脯,满身的肌肉突起,线条分明。"①线条美首先引起视觉艺术家的钟爱。西方哥特式建筑造型正是以繁复的线条征服人心的。中国当代商品房正是以不同于过去新村住宅的线条勾勒作为赢得市场的美学元素之一的。对角线、三角形的构图法则,在中国古代的梅、兰、菊、竹图和《蒙娜丽莎》《最后的晚餐》等西方画作中可以很方便地找到对应,而蛇形线的饰边在许多工艺美术作品中都可以看到。事物的线条美同样引起诗人的喜爱和歌咏。如苏轼咏梅:"竹外一枝斜好。"②周密咏梅:"冰条冻叶,又横斜照水,一花初发。"③韩翃咏柳:"寒食东风御柳斜。"④王安石咏酒旗:"背西风酒旗斜矗。"⑤吕渭老咏闺妇:"斜倚红楼回泪眼。"⑥

在各种线条构成的形状中,圆是一种被人们的视觉普遍认可为美的图形。古希腊毕达哥拉斯学派指出:"一切立体图形中最美的是球形,一切平面图形中最美的是圆形。"⑦天台宗经典《摩诃止观辅行传弘诀》谓:"圆者全也……即圆全无缺也。"圆相圆满无缺,是一切形状中最美的形状。古代印度社会存在着以圆为美的审美趣味。如公元前三世纪印度孔雀王朝时代的雕刻《持佛药叉女》、公元1世纪初制作的雕像《树神药叉女》、贵霜王朝时代犍陀罗地区出土的象牙雕刻《公主与侍女》、公元二世纪后半叶制作的雕像《逗弄鹦鹉的药叉女》,都追求身形的圆满。这些女子都有丰满的脸颊、丰腴的手臂、圆满的臀部,甚至连乳房也夸张地雕刻成过分标准的圆球形,整个造型都给人一种圆的感觉⑧。其间产生的佛教不离世间而求涅槃,对世俗以圆为美的审美趣味采取随顺的态度。传为古印度马鸣所作的《大庄严论经》写一女子以其美色前往众人集会听法场所妖惑听众,说她"两颊悉丰满,丹唇齿齐密"。佛教说佛陀具有"三十二相",它实际上是世俗所说的"三十二大人相"的省称。这三十二种美好之相中,形圆是整体特点。据《三藏法数》卷四十八,"三十二相"中与"圆"有关的描写有"足跟满足""踵圆满无凹处""足背高起而圆满""股肉纤圆""肩圆满相,两肩圆满而丰腴""两足下、两掌、两肩并顶中,此七处皆丰满无缺陷"等。佛教传入中国后,相圆为美的思想也随之流传进来。中国佛教经典《大乘义章》《法界次第》等描写佛像的"八十种随形好"中,以"圆"或"圆满"形容佛

① 《人民文学》1961年第2期。
② 转引自王士祯:《渔洋诗话》。
③ 周密:《疏影·梅影》。
④ 韩翃:《寒食》。
⑤ 王安石:《桂枝香》。
⑥ 吕渭老:《江城子慢》。
⑦ 《古希腊罗马哲学》,生活·读书·新知三联书店1957年版,第36页。
⑧ 陈醉:《裸体艺术论》,中国文联出版公司1987年,第179—170页,及图128、129、130、131。

陀之美的就达十多处,如"首相妙好,周圆平等""面轮修广,净如满月""面门圆满""额广圆满""手足指圆""手足圆满""膝轮圆满""膝骨坚而圆好""脐深圆好""脐深右旋,圆妙光泽""隐处妙好,圆满清净""身有圆光",等等。总之,佛陀的面、额、手、足、膝、脐、身,一切都是圆形的。不只佛陀造像是如此,菩萨、罗汉造像亦以圆为形象特征。《华严经》描写尼姑善现:"颈项圆直""七处丰满""其身圆满,相好庄严"。禅宗对圆相更加钟情。《景德传灯录》卷五载:"师见僧来,(师)以手作圆相。"禅门沩仰宗列出九十七种圆相[①]。此外,佛教多取相于圆形之物,如"圆轮""圆月""圆镜""圆珠""弹丸"等。它们或借为法身的象征,如"法轮""圆塔";或用作佛、菩萨像顶后的装饰,如"圆光";或用作修行的器物,如佛珠;或借为美好的比喻,如称般若智为"圆镜智",喻无住的活法为"弹丸",称佛之说法为"圆音";或取作供奉佛菩萨的道场,如"圆坛",乃至常见寺庙里释迦佛说法印也是右手向上屈指成圆环形。由圆形为美,佛典用"圆"来指称一切美好的事物。由于它"圆满无缺",所以称"理圆""性圆""果圆""圆寂";由于它圆转流动、圆活生动、圆融无碍、圆通无执,所以称"智圆""照圆""法圆""行圆"。由于"圆"具有"美好"涵义,所以佛教宗派纷纷称自己的教义为"圆教",佛教菩萨、高僧不少以"圆"取名,如"圆光观音""圆通大士",唐代的圆测、圆晖,宋代的智圆,明代的圆悟,民国时期的圆瑛,日本的天台三祖圆仁、五祖圆珍。

历史地看,释迦牟尼创立原始佛教时已提出"寂灭为乐"的"圆寂"思想。大乘佛教时期,中观派在阐释涅槃空义时力主不仅要"空有",而且要"空空",以不落两边而又不离两边的"中观"之道丰富了佛教"圆活""圆融""圆通"的思维方法和世界观。后继的瑜伽行派明确提出"圆成实性"这一概念,认为世间万物均由心识所变现,物质现象是虚假不实的,心识才是真实的本体存在,修行者如果体认到万物"境无识有",就算圆满成就(达到)了事物的本质真实——"圆成实",就算具备了圆满达到物色真实的佛性——"圆成实性"。

印度佛教自两汉之间传入中国,开始流行的是小乘禅学,但不久就因小乘教的思维方法和世界观过于绝对化,不合中国本土儒家的中庸之道和道家的谈玄风气而渐趋冷落。自汉末、三国起,中土佛教兴盛的是大乘般若学和涅槃学。相对于小乘,大乘称自己的修行方法叫"圆因""圆乘"。般若学秉承中观派教义,用无执的方

[①] 详智昭:《人天眼目》卷四,《大正新修大藏经》第四十八卷。财团法人佛陀教育基金会印赠1990年3月初版。

法说空,故称自己对空的理解为"圆空",以与小乘执着于有与空、世间与涅槃分别的"偏空"之见区别开来。进入隋、唐之际,中国化佛教宗派创立。法相宗、华严宗、天台宗、禅诸宗均继承、发展了印度佛教的圆美思想。唐玄奘创法相宗,法相宗继承印度瑜伽行派教义,特尚"圆成实性","圆成"一语亦随之流行起来。华严宗在判教中将自己说成当时各宗各派中最好的宗派,自称"圆宗""圆明具德宗""一乘圆教"。它特别提倡"圆行""圆证""圆解""圆信"的方法,特别推崇由此获得的"圆融无碍"的世界观,这种世界观集中表现为"六相圆融"和"三种圆融"。"六相圆融"即事物的总相与别相、同相与异相、成相与坏相既有差别又融合无间,"三种圆融"即事理圆融、事事圆融、理理圆融,物相之间、本体之间、物相与本体之间都没有截然分别。华严宗创始人之一法藏在《华严经旨归·示经圆第十》中概括出处圆、时圆、佛圆、众圆、仪圆、教圆、义圆、意圆、益圆、普圆等十大圆通,阐明圆满佛理无时无处不在。天台宗在判教中亦自视其高,自称"圆教""圆顿宗",倡导"圆教四门",即有门、空门、亦有亦空门、非有非空门,主张"三谛圆融",即一心同时看到事物的空、假、中三谛。慧能主张渐修顿悟的禅法以与神秀的渐悟相区别,后人称"顿悟"为"圆顿"。慧能所创的顿门南禅宗尤尚为般若学所弘扬的中观派圆活无住的认识方法,反复阐明真俗双遣、色空一体、迷悟圆融的世界观,"法圆""理圆"的思想得到前所未有的发挥。慧能之后,南禅宗分化出南岳怀让和青原行思两系,南岳怀让又分化沩仰、临济二宗,青原行思分解出曹洞、云门、法眼三宗。其中,沩仰宗对圆的形相作了最全面、最丰富的发明与总结。唐、宋之际法眼宗名僧延寿深得以圆为美之心传,其著述中"圆"的使用频率极高,几乎都可当作形容词"美"去解。这种情形,一直保留到明代袾宏、清代王夫之等人的佛教著述中①。

(4) 形态美

由光线、色彩、线条构成的视觉对象的整体,是人们通常说的"形态"。如果能够普遍地引起我们的视觉愉快,就被视为形态美。

在西方美学中,视觉感官被认为是五官中"与认识关系最密切的为理智服务的"②"理论感官"③、"高级感官"④之一,因而倍受重视。从古希腊到中世纪、到文艺复兴以来一直如此。德国艺术史家吕莫尔指出:"美包含一件事物的足以使视觉得

① 详参拙著:《中国佛教美学史》,北京大学出版社 2010 年版,第 43—51 页。
② 托马斯·阿奎那语,《西方美学家论美和美感》,商务印书馆 1980 年版,第 67 页。
③ 费歇尔引黑格尔语,《西方美学家论美和美感》,商务印书馆 1980 年版,第 239 页。
④ 费歇尔语,《西方美学家论美和美感》,商务印书馆 1980 年版,第 239 页。

到愉快的刺激,或则通过视觉而与灵魂契合、使心境怡悦的一切特性。"①包括雕塑、绘画、建筑在内的视觉艺术在西方之所以极为发达,与此密切相关。

美国学者爱伯哈德指出:"中国人是一个喜欢用眼睛来观察事物的民族。"②中国的文字是象形文字,中国古代的哲学是八卦图画哲学,中国古代的思维是直觉-意象思维。在这种富有民族特色的视觉文化背景下,形成了"目观为美"的审美传统。在中国古代,虽然广义的"美"可以指一切快适的对象,但狭义的"美"则专指视觉快适对象。人们"谈'目'必谈'美',谈'美'也必谈'目',好像'美'是'目'的必然的审美效果"③。如《国语·周语》记载单穆公的话说:"夫乐不过以听耳,而美不过以目观。若听乐而震,观美而眩,患莫甚焉。"《国语·楚语》记载大臣伍举劝谏楚灵王的话,国君不能片面追求目观之美,而要以老百姓的安乐为美:"夫美也者,上下、内外、小大、远近皆无害焉,故曰美。若于目观则美,缩(取)于财用则匮,是聚民利以自封而瘠民也,胡美之为?""臣闻国君服宠(即天子所赐宠服)以为美,安民以为乐,听德(有德之音)以为聪,致远(使远方之人归附)以为明,不闻其以土木之崇高、雕镂为美,而以金石匏竹之昌大、嚣(哗)庶(众)为乐,不闻其以观大、视侈、淫色以为明。""今君为此台也,国民罢(疲)焉,财用尽焉,年谷败焉,百官烦焉,举国留(治理)之,数年乃成……臣不知其美也。"从一个侧面反映了当时人们以快适的"目观"对象为"美"的习惯。《墨子·非乐》说"目知其美""目之所美",《荀子·礼论》说"黼黻文章,所以养目也",萧统《文选序》说"黼黻不同,俱为悦目之玩",都体现了中国古代以"目观"为"美"的传统。

快适的"目观"对象中,各种风采的美女是给人的乐感最强烈的形象。《淮南子·说林训》谓之"佳人不同体,美人不同面,而皆悦于目"。美丽的女性形象,古代谓之"美色"或"色"。孟子说:"目之于色也,有同美焉。"④《左传·桓公元年》记载:"宋华夫督见孔父之妻于路,目逆而送之曰:美而艳。"杜预《注》云:"色美曰艳。"孔颖达《疏》:"美者言其色貌美,艳者言其颜色好。"《淮南子·精神训》"献公艳骊姬之美",高诱注:"好色曰美,好体曰艳。"《列子·杨朱篇》云:"目之所欲见者,美色。"清人朱骏声《说文通训定声》总结说:"通谓女人为色。"自古以来,美女就是诗人倾心

① 转引自黑格尔《美学》,第一卷,朱光潜译,商务印书馆1979年版,第136页。
② 爱伯哈德:《中国文化象征词典》,陈建宪译,湖南文艺出版社1990年版,第98页。
③ 古风:《中国古代原初审美观念新探》,《学术月刊》2008年第5期。
④ 《孟子·告子上》。

赞美的对象。《诗经》开篇就说:"窈窕淑女,君子好逑。"①美丽贤淑的姑娘呀,你是男子的好配偶!《诗经·鄘风·君子偕老》写佳人:"鬒发如云","扬且之晳也"。朱熹注云:"鬒,黑也;如云,言多而美也。""晳,白也","言容貌之美,见者惊犹鬼神也"。《诗经·卫风·硕人》写美女:"螓首蛾眉,巧笑倩兮,美目盼兮。"朱熹注云:"倩,口辅之美也;盼,白黑分明也,此章言其容貌之美。"《硕人》通过手、肤、颈、齿、首、眉、目、口等描绘美女之美,一个身材高挑、肌肤白皙、目光有神、身材丰满、手指纤长的美女形象呼之欲出。这些诗中的美女如花似玉,楚楚动人,是古人"好色"的最好注脚。楚国的宋玉是写美女的高手,曾有《神女赋》为世人传唱。在他的笔下,神女"眸子炯其精朗兮,瞭多美而可观。眉联娟似蛾扬兮,朱唇的其若丹","美貌横生,烨乎如花,温乎如莹。五色并驰,不可殚形"。类似的描写,后世的诗歌、小说中连篇累牍,不一而足。

4. 听觉美

这里所谓"听觉美",是指不涉及理解,能够直接唤起听觉愉快的音响形式美。叔本华说:"我在幼小时,常常只因为某诗的音韵很美,实则对它所蕴涵的意义和思想还不甚了了,就这样靠着音韵硬把它背下来。"②叔本华所说的诗歌的"音韵美",就是指这种纯听觉的形式美。

(1) 音响美的物理属性及发生机制

相对于听觉的音响美是由声波构成的。声波的载体是空气,空气受到声源物体的振荡变化,也就受到了振荡物体的推动和挤压。这种推动和挤压也使空气本身的压力发生变化,从而把这种压力向周围的空气扩散出去。这种空气的压力波就是声波。这种压力发生周期性的作用。声波显示相应的周期性。振荡物体在单位时间内推挤空气的次数,叫声波的"频率",即"振率"。振荡物体每次推挤空气的距离,叫声波的"振幅"③。声波的振率在听觉中的反应是"音高",其单位是赫兹,简称赫。人耳能够听到的频率为每秒16～20 000赫的声音,差不多10个八度,覆盖了大量各种各样的声音。中央C的频率只有每秒256赫,而人声的主要频率介于男性每秒100赫到女性每秒150赫之间。随着年龄的增长和耳鼓的变厚,频率较高的声音无法轻易穿过耳骨进入内耳。我们分辨频率范围两端音频的能力逐渐下

① 《诗经·周南·关雎》。
② 叔本华:《文学的美学》,《生存空虚说》,陈晓南译,作家出版社1987年版,第198页。
③ 据汪济生:《系统进化论美学观》,北京大学出版社1987年版,第213—214页。

降,尤其是分辨高音的能力①。听觉好的成年人能听到的声音频率在每秒 30～16 000 赫之间,老年人则在每秒 50～10 000 赫之间。一般把声音频率分为高频、中频和低频三个频带。音频高的声音听起来声线比较细,音调比较高、比较尖;音频低的声音听起来声线比较粗,音调比较低、比较浑。声波的振幅在听觉中的反应是"音强",单位是分贝。1 分贝大约等于人耳通常可觉察声音响度的最小值;人耳对响度差别的察觉范围,大约在 1～130 分贝之间,低于 1 分贝的音响无法听见,高于 130 分贝的音响就震耳欲聋。振幅越大,响度越大;振幅越小,响度越小。除了反应音频的"音高"和反应振幅的"音强"之外,还有"音色""音质""音长""音密"几个概念值得分析。"音色",指声音的感觉特性。不同的发声体由于材料、结构不同,所发声音的整个振动形式,包括音波振率和振幅、音频泛音和谐波成分也就不同,由此听觉中形成的一个总的印象("音色")也就不同,这样,我们就可以通过音色的不同去分辨不同的发声体声音的特色。根据不同的音色,即使在同一音高和音强的情况下,也能区分出是由哪些不同的乐器或人发出的。"音质"听觉系统是对音高、音强、音色的综合考量。谈论某音响的音质好坏,主要是衡量声音的上述三方面是否达到一定的水准,即相对于某一频率或频段的音高是否具有一定的强度,在要求的频率范围内、同一音量下,各频点的幅度是否均匀、均衡、饱满,音线是否平直,音准是否精确,是否忠实呈现了音源频率或成分的本来面目,声音的泛音是否适中,谐波是否丰富,从而判断音质是否优美动听。"音长"是指声音的长短,它决定于发音体振动时间的久暂。发音体振动持久,声音就长,反之则短。对于人耳而言,"音长太短,则听觉器官不能听到声音;而音长太长,则听觉器官会发生疲劳,降低感应力,甚至发生组织坏死等情况"②。"音密",指音点的疏密程度。"在高频的声音中,我们觉得声音是持续不断的,而在低频的声音中,我们仿佛可以听出声音是由一连串分开的音点连接而成的。"③在中文口语的各个字音的排列间,在外语单词的各个音节的排列间,在鼓点的张弛缓急排列间,在音乐中各个等长音符的排列间,我们都可以看到音密的表现形态。

音响美的实质,是声波使听觉感到适宜、舒服、快乐。使人感到适宜、快乐的声波一般都处在两个极限的中间区域。音高的美就是"不要作刺耳之尖,也不作侧耳

① 据黛安娜·阿克曼:《感觉的自然史》,路旦俊译,花城出版社 2007 年版,第 203 页。
② 汪济生:《系统进化论美学观》,北京大学出版社 1987 年版,第 220 页。
③ 汪济生:《系统进化论美学观》,北京大学出版社 1987 年版,第 219 页。

之低"。音强的美是"声音强度相对于听觉阈限范围来说不要太强,也不要太弱"。音长的美就是"声音不要太短也不要太长"①。音密的美,在于"音点既不太密也不太疏"②。音色的美,是泛音适中,谐波丰富。音质的美,则是音高美、音强美、音色美的要求的叠加。符合上述各种音响美要求的单纯音就是悦耳的乐音。单纯的乐音以有规律的振动产生具有固定音高的悦耳音响,它是单纯的音响美的典型表征。常见的钢琴、小提琴、二胡等乐器都是能发出优美的单纯乐音的发音器材。乐音是音乐所使用的最主要、最基本的单位元素。乐音按照一定的周期性规律组成美妙动听的复合波乐音,就是悦耳的音乐旋律、和声。"使单纯的自然呼声变成一系列的乐音,形成一个运动过程,而这过程的曲折变化和进展是由和声来节制,按照旋律的方式去达到尽善尽美的。"③这是音响元素的关系美的常见例证。

我们说的使人感到适宜、悦乐的声波一般都处在两个极限的中间区域,并不是绝对的。由于发音器材的不同,有些处于中间区域的声波恰恰是令人不适、因而不美的。黛安娜·阿克曼指出:噪声是不美的,令人难以忍受。"当有人用指甲刮黑板时,我们会打寒战、会抽搐。世界各地有这么多人对指甲刮黑板的声音做出如此反应,足以证明这不是一种后天才有的反应,而是某种与生俱有的东西。"④

刊登在美国《神经科学学报》上的一份英国科学家的实验报告表明,13 名志愿者被送进核磁共振成像仪内,对 74 种声音进行比较,要求他们按照难听程度给声音排序,结果显示最难听的 5 种声音是:① 用小刀刮瓶子;② 用叉子刮玻璃杯;③ 用坚硬的粉笔刮黑板;④ 用尺子刮瓶子;⑤ 用指甲刮黑板。这些最难听的声音都位于 2 000～5 000 赫兹频段,这一频段正是人耳最敏感的区间。动物发出的警示性鸣叫也在这个声段内。研究报告作者、英国纽斯卡尔大学的库马尔说:"如果你听到这一波段的声音,它就会产生一种强化反应。人耳对这段声谱非常敏感。虽然关于这一现象的成因存在很多争议,但动物发出的警示性鸣叫确实包含在这段声频当中,而我们会打心里觉得这样的声音让人不舒服。"⑤库马尔还表示:尖叫声之所以让我们心惊肉跳,是因为它通过听觉皮层与杏仁核之间的联系唤起了我们的情绪反应。由于大脑中的听觉区域受情绪区域掌控,所以当听到像小刀在瓶子上刮来刮去的很难听的声音时,我们的感受会比听到如潺潺的水流那样舒缓的

① 均见汪济生:《系统进化论美学观》,北京大学出版社 1987 年版,第 224 页。
② 汪济生:《系统进化论美学观》,北京大学出版社 1987 年版,第 223 页。
③ 黑格尔:《美学》第三卷上册,朱光潜译,商务印书馆 1979 年版,第 388—389 页。
④ 黛安娜·阿克曼:《感觉的自然史》,路旦俊译,花城出版社 2007 年版,第 202 页。
⑤ 《最难听声音警示生存风险》,《参考消息》2012 年 10 月 12 日,第 7 版《科技前沿》。

声音时更加强烈。

(2) 音乐美的纯形式特征

音乐美是音响美的重要表现形态。音乐之美,既可能由于它打动了听众的情感,成为情感的表达方式,也可能由于它的音响旋律本身契合了听觉的结构阈值,使听觉愉快。在后者的意义上,音乐美体现了强烈的纯形式美特征。西方音乐美学史上,音乐美的纯形式性曾受到作为"内容美学"的"情感美学"的否定①。不过从康德开始,美学家们逐渐认识到音乐美的纯形式特征不容否定。康德把音乐看作"感受的游戏",把音乐美定义为"感受的游戏中的形式",即音乐关系中的数学形式。席勒说:"音乐只有通过形式才能成为美感的。"瑞士作曲家奈格利(1773—1836)指出,音乐"无内容","只有形式,即乐音和乐音系列有规则地结合成一个整体"②。黑格尔强调艺术的内容美、意蕴美,认为"脱离内容的独立""不符合真正的艺术"③,但由于音乐表情的不确定性,他只好承认音乐纯形式的特殊性、独立性:"在一切艺术之中,音乐有最大的独立自足的可能;不仅可以自由脱离实际存在的歌词,而且还可以自由脱离具体内容的表现方式,从而可以满足于声音的纯音乐领域以内的配合、变化、矛盾与和解的独立自足的过程。"④"在这种独立化的情况中,音乐脱离了表现心情的功用,就获得了一种建筑的性格,专门在建造符合音乐规律的声音大厦上大显创造发明的才能。"⑤我们可以"只欣赏纯然感性方面的悦耳的声响,而丝毫没有内心的感动"。"如果我们……无拘无碍地沉浸到音乐里去,我们就会完全被它吸引住,被它卷着走,还不消算上艺术作为艺术一般所能显示的威力。音乐所特有的威力是一种天然的基本元素的力量:这就是说,音乐的力量就在于音乐艺术用来进行活动的声音这种基本元素里。"⑥由此可见,音乐"可以使声音丧失内容而变成独立的"⑦。因此,作曲家可以不受"内容的拘束","无须有教养和心灵两方面的深刻意识","只在作品的纯粹音乐结构以及这种结构的巧妙上下工夫";"由于可以有这种内容空洞的音乐,所以我们不仅看到作曲家的才能往往在幼年时期就已很发达,而且也有一些有才能的作曲家从少到老都是些最不自觉、最

① 参汉斯立克:《论音乐的美》,杨业治译,人民音乐出版社 1982 年版,第 2 页。
② 康德、席勒、奈格利语,据汉斯立克:《论音乐的美》,杨业治译,人民音乐出版社 1982 年版,第 2 页。
③ 黑格尔:《美学》第三卷上册,朱光潜译,商务印书馆 1979 年版,第 349 页。
④ 黑格尔:《美学》第三卷上册,朱光潜译,商务印书馆 1979 年版,第 344 页。
⑤ 黑格尔:《美学》第三卷上册,朱光潜译,商务印书馆 1979 年版,第 335 页。
⑥ 黑格尔:《美学》第三卷上册,朱光潜译,商务印书馆 1979 年版,第 349—350 页。
⑦ 黑格尔:《美学》第三卷上册,朱光潜译,商务印书馆 1979 年版,第 335 页。

缺乏内容的人"①。奥地利音乐学家汉斯立克指出：音乐不仅无法表达确切现实世界的事物，也无法确切表现主体世界的情感。音乐所唤起的情感很不确定，从情感里得不出音乐的规律来。音乐的美有其特殊性。"音乐美是一种独特的只为音乐所特有的美。这是一种不依附、不需要外来内容的美，它存在于乐音以及乐音的艺术组合中。""音乐的原始要素是和谐的声音，它的本质是节奏。对称结构的协调性，这是广义的节奏；各个部分按照节拍有规律地变换地运动着，这是狭义的节奏。作曲家用来创作的原料是丰富得无法想象的，这原料就是能够形成各种旋律、和声和节奏的全部乐音。占首要地位的是没有枯竭也永远不会枯竭的旋律，它是音乐美的基本形象；和声带来了万姿千态的变化、转位、增强，它不断供给新颖的基础；是节奏使二者的结合生动活泼，这是音乐的命脉，而多样化的音色添上了色彩的魅力。""优美悦耳的音响之间的巧妙关系，它们之间的协调和对抗、追逐和遇合、飞跃和消逝，——这些东西以自由的形式呈现在我们直观的心灵面前，并且使我们感到美的愉快。""至于要问，这些原料（指乐音）用来表达什么呢？回答是：乐思。一个完整无遗地表现出来的乐思已是独立的美，本身就是目的，而不是什么用来表现情感和思想的手段或原料。"②因此，"音乐的内容就是乐音的运动形式"③，也就是前面说的"旋律""和声""节奏"。

在中国古代美学中，音乐的纯形式美也屡被论及。孔子"谓《韶》：尽美矣，又尽善也。谓《武》：尽美矣，未尽善也。"④《韶》乐为上古舜帝之乐。《竹书纪年》载："有虞氏舜作《大韶》之乐。"《吕氏春秋·古乐篇》同载："帝舜乃命质修《九韶》《六列》《六英》以明帝德。"《汉书·礼乐志》："舜作《韶》。"《礼记·乐记》郑玄注："《韶》：舜乐名，言能继尧之德。"《韶》乐的内容是歌颂帝尧的圣德，表示忠心继承，故孔子认为"尽善"。《武》乐是周武王之乐，内容歌颂的是武王用武力夺取商朝天子政权的事迹，故孔子认为"未尽善"。而与"善"相对的"美"则是指乐曲的形式之美。相传夏、商、周三代帝王均把《韶》作为国家大典用乐。《韶》乐传齐后，旋律更加优美动听。故鲁昭公二十五年孔子入齐，在高昭子家中观赏齐《韶》后，由衷赞叹："不图为乐至于斯！""学之，三月不知肉味。"⑤嵇康指出：音乐美的实质在"声和"："五味

① 黑格尔：《美学》第三卷上册，朱光潜译，商务印书馆1979年版，第407页。
② 均见汉斯立克：《论音乐的美》，杨业治译，人民音乐出版社1980年版，第49页。
③ 汉斯立克：《论音乐的美》，杨业治译，人民音乐出版社1980年版，第50页。
④ 《论语·八佾》。
⑤ 《史记·孔子世家·述而》。

万殊,而大同于美;曲变虽众,亦大同于和。美有甘,和有乐。然随曲之情尽于和域,应美之口绝于甘境,安得哀乐于其间哉?"①"声和"为美,即寓杂多于统一,将不同的声音元素协调地组合在一起。晏子指出:"和如羹焉。水火醯醢盐梅以烹鱼肉,燀(炊)之以薪,宰夫和之,齐之以味,济其不及,以泄其过,君子食之,以平其心。""声亦如味,一气,二体,三类,四物,五声,六律,七音,八风,九歌,以相成也;清浊,大小,短长,疾徐,哀乐,刚柔,迟速,高下,出入,周疏,以相济也。君子听之,以平其心,心平德和。""若以水济水,谁能食之? 若琴瑟之专一,谁能听之?"②周太史史伯指出:"声一无听,物一无文,味一无果(饱腹),物一不讲(衡量比较)。"③嵇康说:"声比成音。""八音会谐,人之所悦,亦总谓之乐。"④"声和"之美的心理机制和实质是音响的元素和运动形式契合了听觉的接受阈值。《国语·周语》对此论述甚详:

> (周景王)二十三年,王(景王)将铸无射(大钟),而为之大林(钟罩)。单穆公曰:"不可……且夫钟不过以动声(敲击发声),若无射有林(在大钟上加罩子),耳弗及也。夫钟声以为耳也,耳所不及,非钟声也,犹目所不见,不可以为目也。夫目之察度也,不过步武(六尺为步,半步为武)尺寸之间,其察色也,不过墨(五尺)丈寻(八尺)常(二寻)之间(按:这是人的视觉结构阈值)。耳之察和也,在清浊之间;其察清浊也,不过一人之所胜。是故先王之制钟也,大不出钧(三十斤),重不过石(四钧为石)(按:这是古人对人的听觉结构阈值的朴素理解)。律、度、量、衡于是乎生,大小器用于是乎出……今王作钟也,听之弗及,比(衡量)之不度,钟声不可以知和(从钟声里听不到和谐之音),制度不可以出(产生)节,无益于乐……将焉用之! 夫乐不过以听耳,而美不过以观目。若听乐而震,观美而眩,患莫甚焉。"
>
> ……
>
> 王弗听,问之伶(乐官名)州鸠。对曰:"……夫政象乐,乐从和,和从平,声以和乐,律以平声……声应相保曰和,细大不逾曰平,如是,而铸之金(成钟)、

① 均见嵇康:《声无哀乐论》,《嵇中散集》,《四库全书》上海古籍出版社 1987 年影印本,第 1063 卷。
② 《左传·昭公二十年》,杜预注,孔颖达等正义《春秋左传》,《十三经注疏》,上海古籍出版社 1997 年版,第 2093 页。
③ 《国语·郑语》,薛安勤、王连生:《国语译注》,吉林文史出版社 1991 年版,第 662 页。讲,《说文解字》释云:"和解也。"
④ 嵇康:《声无哀乐论》,《嵇中散集》,《四库全书》上海古籍出版社 1987 年影印本,第 1063 卷。

磨之石(成磬)、系之丝木,越(穿孔)之匏竹,节(调节)之鼓而行之……嘉生繁祉(福),人民和利,物备而乐成,上下不罢(疲),故曰乐正。今细过其主(指正声)妨于正,用物过度妨于财,正害财匮妨于乐。细抑大陵,不容于耳,非和也;听声越远,非平也……夫有和平之声,则有蕃殖之财。于是乎导之以中德、咏之以中音,德音不愆,以合神人,神是以宁,民是以听。若夫匮财用、罢民力,以逞淫心,听之不和,比之不度,无益于教,而离民怒神,非臣之所闻也。"①

周景王准备铸造一座大钟,还要造一个钟罩。大臣单穆公、乐官州鸠发表了不约而同的反对意见,他们反对的理由主要有二。一是大钟耗资巨大,亏夺民财,会造成民离、神怒、国危。二是铸钟过大,会使人"听乐而震,观美而眩",再罩上钟罩,又会使"耳所不及"钟声,失去造钟的意义。一句话,钟声是为"耳"存在的("夫钟声以为耳也"),钟声的巨细与钟本身的大小都应以"听和""合度"为标准,如果"听之弗及,比之不度","细抑大陵,不容于耳",就"非和也",钟声也就失去了声音的美。

与此相似的是《吕氏春秋》的论述。"耳闻所恶,不若无闻;目见所恶,不若无见。故雷则掩耳,电则掩目,此其比也。"②"今有声于此,耳听之必慊已,听之则使人聋,必弗听;有色于此,目视之必慊已,视之则使人盲,必弗视;有味于此,口食之必慊已,食之则使人瘖,必弗食。"③"夫音亦有适:太巨则志荡,以荡听巨,则耳不容,不容则横塞,横塞则振;太小则志嫌,以嫌听小,则耳不充,不充则不詹(足),不詹则窕;太清则志危,以危听清,则耳谿(虚)极,谿极则不鉴,不鉴则竭;太浊则志下,以下听浊,则耳不收,不收则不抟,不抟则怒。故太巨、太小、太清、太浊,皆非适也。何谓适?衷,音之适也。何谓衷?大不出均,重不过石,小大轻重之衷也。……衷也者适也,以适听适则和矣。"④当时统治者热衷追求的"侈乐"超过了人的听觉正常的接受范围,因而不能给人带来真正的快乐,不是真正的美的音乐:"夏桀、殷纣作为侈乐,大鼓钟磬管箫之音,以巨为美,以众为观,俶诡殊瑰,耳所未尝闻,目所未尝见,务以相过,不用度量。宋之衰也,作为千钟;齐之衰也,作为大吕;楚之衰也,作为巫音。侈则侈矣,自有道者观之,则失乐之情。失乐之情,其乐不乐。"

因为纯音乐的美只在声音旋律给听觉带来快适,与情感表现没有必然关联;音

① 薛安勤、王连生:《国语译注》,吉林文史出版社1991年版,第129—131页。
② 《吕氏春秋·贵生》。
③ 《吕氏春秋·本生》。
④ 《吕氏春秋·适音》。

乐所产生的哀、乐都不过是听者将自己的情感放进去的,所以,嵇康提出一个著名的论断:"声无哀乐。""哀乐自当以情感,则无系于声音。"①

当然,音乐中也有承载某种意蕴、表达某种情感,从而唤起听众的相应理解的情况。如贝多芬的《命运交响曲》、施特劳斯的《蓝色多瑙河》。就作曲家来说,他固然可以"只在作品的纯粹音乐结构以及这种结构的巧妙上下工夫",但也可以"在作品中摆进一个确定的意义,一种思想和情感的内容以及这种内容的段落分明的完满自足的发展过程"②。否认这种现象是简单化的。当然,这就属于内涵美的范围了,不在形式美的讨论之列。

5. 肤觉美

所谓"肤觉",即皮肤的感觉。"我们身体中跟任何东西接触的都是皮肤。"③皮肤的构成和生理机制是怎样的呢？生理学家大卫·赫勒斯坦分析指出:"皮肤是一种双层的薄膜。内层像海绵一样很厚,厚度达 1～2 毫米,主要起连接作用,其中含有丰富的蛋白质胶原,其功能在于保护身体,覆盖毛囊、神经末梢、汗腺、血液和淋巴血管。上面一层叫表皮,有 0.07～0.12 毫米厚,主要由类似鳞片的上皮细胞组成,它的生命起源于丰富的真皮边缘,每 15～30 天一个周期,由下面生成的新细胞把它顶到表面。它们在上升的时候变得越来越平展,就像一群没有生命的鬼魂,充满了角蛋白,到达表面的时候就脱落了。"④"皮肤在需要的时候能进行自我修补,不断地进行着自我更新。""人体的皮肤重达 6～10 磅,是最大的身体器官。""皮肤呈各种不同的形状:爪子、刺毛、蹄子、羽毛、鳞片、毛发。它能防水,可以洗涤,有弹性。""随着年龄的增长,皮肤会下滑和挪动,但它的耐久性能极好。"⑤"感觉是由内层皮肤来完成的,而不是最上面的那个表层。"⑥"皮肤产生感觉不一定都在表面,也有的在深层,而强度也各不相同。它们有三种各自分立的形态,即压觉和触觉(机械感受器)、热觉和冷觉(温度感受器),以及痛觉(伤害感受器)。它的感受器在身体的深层(肌肉、骨骼、关节和内脏)。所以正确地说,与其称为肤觉,不如叫做躯体内脏觉。"⑦身体各部分皮肤的敏感程度是不同的。"指尖和舌头比背部要敏

① 嵇康:《声无哀乐论》。
② 黑格尔:《美学》第三卷上册,朱光潜译,商务印书馆 1979 年版,第 407 页。
③ 黛安娜·阿克曼:《感觉的自然史》,路旦俊译,花城出版社 2007 年版,第 73 页。
④ 《科学文摘》1988 年 9 月,转引自黛安娜·阿克曼:《感觉的自然史》,路旦俊译,花城出版社 2007 年版,第 73 页。
⑤ 黛安娜·阿克曼:《感觉的自然史》,路旦俊译,花城出版社 2007 年版,第 74 页。
⑥ 黛安娜·阿克曼:《感觉的自然史》,路旦俊译,花城出版社 2007 年版,第 75 页。
⑦ 陈孝禅:《普通心理学》,湖南人民出版社 1983 年版,第 156 页。

感得多。""毛发最为密集的部位通常对压力最为敏感,因为每一根毛发的根部都有许多感觉受体。"①皮肤获得感觉的方式是触摸。触摸的方式有接触、抚摸、揉捏、摩擦、舔、拍、抹、推、刺、打、挠,等等。"通过触摸获得的感觉不仅仅是热、冷、痛和压力,而是要复杂得多。"②在人体五官中,皮肤作为触觉感官,能够通过触摸感知空气的温度和湿度、感知物体的光滑与粗糙、坚硬与柔软、锋利与圆钝、质地与形体等等。如果感到适宜、愉快,这种对象就被视为具有触觉美的事物。

(1) 触觉美

触觉是皮肤的基本感觉。多数动物的触觉器是遍布全身的。人的皮肤位于人的体表,凭借分布于全身皮肤上的神经细胞,产生对于外界温度、湿度、压强、软硬、滑涩、粗细等方面的感觉,即触觉。有些既瞎又聋的人可以通过触觉生活下去,但是没有了触觉,那就生活在一个模糊的、麻木、可怕的世界里。试想,如果你永远地失去了触觉,比如丧失了对温度和疼痛的感觉,手灼伤了还没有任何感觉,自己走到哪里也不知道,甚至失去了一条腿自己还不知道,那是多么可怕的事。

在皮肤具有正常触觉的基础上,产生了"触觉美"。所谓"触觉美",即引起我们皮肤触觉快适的那些事物,如温度宜人的春季、秋季;既不太干燥也不太潮湿的区域与天气,既不太轻也不太重、能贴近肌肤又不致压迫肌肤的被褥,光滑细腻的皮肤,富有弹性、软硬适中的质料,等等。西方美学史上屡屡将"光滑"作为物体美的一个要素来分析强调,其实就是相对于触觉快适而言的。

中国传统美学强调五官的全面感受的对象美,身体的肤觉美是诗歌经常吟诵的对象:"石滑岩雨前。"(张宣)"莺啼若有泪,为湿最高花。"(李商隐)"泉声咽危石,日色冷青松。"(王维)"蓝水远从千涧落,玉山高并两峰寒。"(杜甫)传统的西方美学将触觉排除在美感之外,这是不合实情的。美国盲聋女作家和教育家海伦·凯勒以自己的亲身感受说明,触觉是她感受对象美的主要手段:"我这个眼睛看不见的人仅仅通过触摸就发现了成百倍使我感兴趣的东西。""春天我满怀希望地触摸树枝,搜寻芽叶,这大自然冬眠后苏醒的第一个征兆。我感受花朵令人愉快的丝绒般的质感,发现她惊人的盘绕结果,为我揭示出大自然的某种神奇。如果我非常幸运,偶尔当我把手轻轻地放在一棵小树叶上时,会感觉到一只小鸟高歌时快乐的震颤。""对我来说,季节变换的华丽场面是一部激动人心的永无止境的戏剧,它的情

① 黛安娜·阿克曼:《感觉的自然史》,路旦俊译,花城出版社 2007 年版,第 74 页。
② 黛安娜·阿克曼:《感觉的自然史》,路旦俊译,花城出版社 2007 年版,第 87 页。

节从我的手指尖上涌流而过。"①"很少有人知道,感觉到轻轻按在手里的玫瑰或是百合花在晨风中美丽地摆动是多么快乐的事情。"②马基德·马基迪导演的伊朗电影《天堂的颜色》描写一个名叫墨曼的盲童回到家乡,沉浸在极大的审美愉快中。医学家索尔·尚伯格说:"触觉比语言和情感交流要强十倍。""没有哪一种感觉能像触觉那样让人兴奋。"③对于五官正常的人而言,触觉经验在其他四觉的审美判断中也发挥着联系作用。比如触觉美与视觉美的联系。造型艺术的美,与触觉紧密相关,包括线条、块面和材料的弹性感、强劲感、轻重感、厚薄感、立体感、运动感、光洁感与毛糙感。在这里,触觉的快适往往参与着视觉美的构成。歌德曾经说过:"用触的眼见,用见的手触。"④鲁道夫·阿恩海姆在《视觉思维》一书中指出:"品味在视觉活动中更多地带有'手'的特性——触摸感。也就是说,书法中线的形质个性与内在意蕴,惟有在视觉的'触摸'中方能得以照面,得以显示。"具有独特装饰性的漆玩,如漆首饰、漆服饰、漆佩饰,以及漆盒、漆盘、漆筷、漆文房、漆香具、漆古琴等等,让漆之光洁在举手投足间闪现,让漆之润滑在掌心把玩之中生成,是视觉美与触觉美融于一体的典型例证。又如中国长江三峡园林奇石,生成于29亿年前的太古代,后经混合变质,各种元素重新结晶而成,色彩斑斓,质地坚硬(硬度为7,密度为2.8),经流水长期冲蚀,形态奇特,图案活灵活现,形成了独特的细腻手感,集视觉的形态美、色彩美与触觉美以及想象的动态美于一身。撇开了触觉美,园林奇石的美将大打折扣。家居装潢也是如此。家居装潢所营造的美,是运用装饰材料和设计手段,创造一个安全实用、舒适优美的室内环境。在美学环节,不仅要满足视觉(色彩、线条、立面)、听觉(音响)、嗅觉(无不适气味)快适的要求,而且要满足触觉快适的要求,比如空调的配置、沙发的选择等等。

(2) 性感美

触觉美的追求,不仅遍布在对物的审美上,而且更重要的是体现在对人的审美上。细腻光洁的皮肤,不仅能够唤起一种视觉上的享受,也能带来一种触觉上的快适。乳房的魅力,在于相对于触觉而存在的光滑与弹性,以及产生的性兴奋。性器官的美,说穿了,源于触觉的快适。合乎法律和道德的性接触产生的快感,未尝

① 海伦·凯勒:《我的人生故事》,王家湘译,北京出版社出版集团、北京十月文艺出版社2005年版,第152页。
② 海伦·凯勒:《我的人生故事》,王家湘译,北京出版社出版集团、北京十月文艺出版社2005年版,第33页。
③ 黛安娜·阿克曼:《感觉的自然史》,路旦俊译,花城出版社2007年版,第84页。
④ 转引自笠原仲二:《古代中国人的美意识》,生活·读书·新知三联书店1988年版,第27页。

不是一种美感活动。黛安娜·阿克曼写道:"性交是极度的亲密、极度的触摸。两个人像草履虫一样相互包裹在一起。我们要相互吞噬、相互消化、相互吮吸、相互喝对方的口水,真正地钻到对方的皮肤底下。""亲吻的时候两个人共一个呼吸,把自己关闭的堡垒向我们的情人开放。我们躲藏在亲吻这张温暖的网下面。我们把对方的嘴巴当做井,尽情地喝着。开始亲吻对方一连串的身体部位时,我们用指尖和嘴唇划定新的疆域,在沙漠绿洲一样的奶头上、大腿隆起的小山丘上、脊梁上蜿蜒的河床上停留下来。朝拜一样的触摸把我们带到欲望的殿堂之上。"①亲吻有不同的种类,"有如饥似渴的亲吻,有嬉闹的亲吻,有像凤头鹦鹉的羽毛那样轻盈、温柔的亲吻。""亲吻是感官快感的高峰,是浪漫而甜蜜的劳作中时间的消耗、精神的延伸。这时候,你的骨肉颤抖,期望飞跃,但对快感的追求在急剧的折磨中被有意识地控制住了,目的是要建筑起一个激情与柔情的甜蜜的高潮。"②

性感美的本质是触觉美,但其通常的表现形态却是视觉性的色欲美,也就是"悦目"的充满性的魅力的容貌形象。由此唤起的"这种视觉的快乐,其背后却潜藏着两性间触觉性的快适感,从而使'色'的对象成为'美'的对象"③。由于"美意识起源于与维持生命相关的感官愉悦,一切有利于生命从而可使人的官能获得快乐的对象都是美的"④。在人的所有官能性快乐中,"性"("色")是仅次于"食"的,按弗洛伊德的研究,"人类所可能的最强烈的快乐,乃是性交的快乐"⑤。所以在官能快感对象所形成的形式美中,性感美是十分突出的表现形态。

在西方传统美学理论中,由于道德的成见,性的快感及其对象是被排除在美感和美的范围之外的。比如苏格拉底说:"至于色欲,人人虽然承认它发生很大的快感,但是都以为它是丑的,所以满足它的人们都瞒着人去做,不肯公开。"⑥一直到现代,这种观念仍然在西方美学中残留着。如桑塔耶纳指出:"官能的快感不同于审美的知觉。"⑦"审美快感所唤起的观念并不是对于它的肉体原因的观念。肉体的快感都被认为是低级的快感,也就是那些使我们注意到身体某部分的快感。""肉

① 黛安娜·阿克曼:《感觉的自然史》,路旦俊译,花城出版社 2007 年版,第 116 页。
② 黛安娜·阿克曼:《感觉的自然史》,路旦俊译,花城出版社 2007 年版,第 117 页。
③ 张本楠:《古代中国人的美意识》中译本前言,生活·读书·新知三联书店 1988 年版,中译本前言第 4 页。
④ 张本楠:《古代中国人的美意识》中译本前言,生活·读书·新知三联书店 1988 年版,中译本前言第 2 页。
⑤ 弗洛伊德:《精神分析引论》,高觉敷译,商务印书馆 1984 年版,第 285 页。
⑥ 柏拉图:《文艺对话集》,朱光潜译,人民文学出版社 1963 年版,第 199 页。
⑦ 桑塔耶纳:《美感》,缪灵珠译,中国社会科学出版社 1982 年版,第 34 页。

体的快感是距离美感最远的快感。"①事实上,由于美是有价值的快感对象,既然其他感官有益于生命的快感对象可视为美,依据同一原因,性的快感对象也就没有理由不可以视为美。在西方原始社会,初民把一切不能解释的自然现象都归于神灵在起作用。人为什么有性欲？性交为什么会产生如痴如醉的快感？为什么男女交合会生子？他们不得不把这归为神的恩赐,对产生高度快感和生殖功能的性交和性器官表现出顶礼膜拜式的性崇拜。这种性崇拜是以性为美的典型体现。根据福柯的研究,古希腊人的"愉悦"的概念,主要就体现为性欲快感的满足。在古希腊人看来,性欲快感就是一种美感。当苏格拉底对"美"作出"视听觉快感"的规定时,当时他就料到"我的论敌或旁人也许要追问我们:为什么把美限于你们所说的那种快感？为什么否认其他感觉——例如饮食、色欲之类快感——之中有美？这些感觉不是也很愉快吗？你们以为视觉和听觉以外就不能有快感吗？""这些感觉既然和其他感觉一样产生快感,为什么否认它们美？为什么不让它们有这一个品质呢？"②因此,与"美是视听觉快感"的理论信条相矛盾的是,以性为美的审美意识一直在西方性崇拜的生活实践中保留着。

在古代希腊和罗马的雕像中,都突出了男子的阳具。古希腊的黑梅斯神像,就是木制或石制的男子阳具立像,竖立在路旁或树下,妇女奉之为怀孕神。凡是想得子的妇女都要拥抱这个神像,用自己的身体去摩擦它。处女在结婚前,也要由父母领去朝拜,以自己的身体去触及这个神像。古希腊每年举行田野守护神巴卡斯祭。行祭礼时,女子向神像献花圈,用祭祀的酒浆涂抹神像的大阳具。古罗马于三月间要举行对利伯神的祭祀,和古希腊的巴卡斯祭有相同之处。在意大利各处,还将大阳具模型载在花车上,覆以花环,民众排成行列游行街市③。在古希腊,主要在阿卡狄亚地区,流行着潘神崇拜。他是牧人之神,保佑着牧业兴旺；又是音乐、歌曲和舞蹈之神,据传他成天和山上的仙女追逐、跳舞、游戏。象征形式是在田野立起石柱,柱上是一颗兽头,柱前有男性生殖器。维纳斯最早的形象也是一个石柱,但安着一个漂亮的女性头像,柱前刻着女性阴部④。在古罗马,有些有关生殖器崇拜的遗址至今犹存。例如庞贝古城废墟中就发现墙上雕刻了一个硕大的阳具,这个古迹十分有名。从古罗马流传下来的青铜雕塑,内容是三个仙女顶着三个阳具,在后

① 均见桑塔耶纳:《美感》,缪灵珠译,中国社会科学出版社 1982 年版,第 24 页。
② 均见柏拉图:《文艺对话集》,朱光潜译,人民文学出版社 1963 年版,第 199 页。
③ 刘达临:《世界古代性文化》,上海三联书店 1998 年版,第 33 页。
④ 刘达临:《世界古代性文化》,上海三联书店 1998 年版,第 42 页。

世十分有名。在意大利的罗马色情博物馆中有两间秘密陈列室,柜内陈列着许多只有指头般大小的性交雕刻,由玉石、宝石等制成。古罗马人把它们戴在身上以避邪。到了庞贝城时代,妓女们则戴上它们作为卖淫的标志①。被天主教教会视为神圣象征的十字架,实际上来源于男女生殖器的交合。一根代表阴茎的棒子插进一个代表阴门的圆圈,从侧面看,这就是十字架。所以,十字架的产生既和性交崇拜有关,也和男女生殖器崇拜有关②。《旧约·申命记》第二十五章记载:"若有二人争斗,一人的妻前来握住打她丈夫的人的'下体',要求丈夫脱离打他的人的手,你就当砍断那妇人的手,而不可怜恤她。"这也体现了对男子阳具的崇拜。

西方文明时代性崇拜的另两个重要表现,是乳房崇拜和美臀崇拜。关于乳房崇拜,希伯来哲学认为女人的双乳是美的象征,也是爱神维纳斯身上最神圣的部位。有个作家甚至说:女人的酥胸穷尽了一切形式美的可能性,比这更美的东西既不存在,也不可能想象出来。古代以色列王国第三任国王所罗门在《箴言》第五章中说:"要喜悦你年轻的妻子,愿她的酥胸使你时时知足,她的爱情使你常常恋慕。"罗马的男子们经常按他们情人乳房的样子制作酒杯③。《旧约·雅歌》中的新妇唱道:"我的良人像我的一束芍药花,他的头整夜搁在我的乳房间。"关于美臀崇拜,著名的"维纳斯的美臀"是古希腊雕塑家按当时两姐妹的样子塑造的。这两姐妹"因她们臀部的美丽而闻名整个希腊"。在古罗马人中,女性的臀部是赞美和崇拜的对象。公元1世纪,彼得罗纽斯提到过这种秘密的臀部崇拜,即邀请一个姑娘参加与臀部有关的神圣仪式,许多男子亲吻她的臀部。这里,臀部具有性感的、美的含义④。

正由于西方文明社会的审美活动违背美学理论家的意愿,若隐若现地体现着性崇拜观念,所以黑格尔指出西方的服饰一直以显示人体的自然性征为美,比如女性的半裸连衣裙。"就在欧洲中古时代,男子的衣饰有时候特别要在性器官的部分加些功夫。"⑤时装更是如此。正如瓦西列夫分析的那样:"时装一般都特别突出女人的敏感部位,以加强性感刺激。"⑥"时髦是一种性美文化。"⑦服装作为时髦的最

① 刘达临:《世界古代性文化》,上海三联书店1998年版,第23页。
② 刘达临:《世界古代性文化》,上海三联书店1998年版,第24页。
③ 刘达临:《世界古代性文化》,上海三联书店1998年版,第52页。
④ 刘达临:《世界古代性文化》,上海三联书店1998年版,第53页。
⑤ 霭理士:《性心理学》,潘光旦译,生活·读书·新知三联书店1988年版,第65页。
⑥ 瓦西列夫:《爱情面面观》,王永嘉等译,新世纪出版社1986年版,第135页。
⑦ 瓦西列夫:《爱情面面观》,王永嘉等译,新世纪出版社1986年版,第303页。

重要的领域",其特点之一是"为了对异性施加美的影响,突出或暴露身体的某个部位"①。"时髦的流行是因为一些人想'暴露'或突出即使被衣服掩盖着的性敏感区,故作漫不经心的性刺激;而另一些人则为了替代真正性交的快感,想'看到'礼貌所禁忌的、能引起刺激并诱人注意的身体部位。"②面对生活中实实在在存在的这种审美意识,18世纪的英国哲学家休谟不得不坦率地承认:"性欲冲动中的人对于性欲的对象至少具有暂时的好感,同时也想象她比平时较为美丽。……最常见的一种爱,就是首先由美貌发生,随后扩展到好感和肉体欲望上去的那种爱。"③"生殖欲望如果限于某种程度以内,显然是一种令人愉快的欲望,并且与一切愉快的情绪有一种很强的联系。喜悦、欢乐、自负和好感都是这种欲望的诱因;音乐、跳舞、美酒、欢欣,也是如此。在另一方面,悲哀、忧郁、贫苦、谦卑,都破坏这种欲望。由于这个性质,就很容易设想,性欲为什么与美的感觉联系起来。"④"爱的对象是异性的美。人爱异性,一般也是因为那是异性,一般自然规律再起作用。"⑤康德在《关于美和崇高的感情的观察》一文中指出:"女性的全部魅惑从根本上说,是在性的欲求上展开着的。"⑥当代德国美学家德索指出:"一个活着的人体的美——这种美是被公认的——对我们所有的感官都起着作用。它常会唤起我们的情欲,纵使是难以觉察的也罢。"⑦

性既有生殖的实用功能,又有快感的审美功能。在传统社会中,性的功能主要是生殖。到了19世纪,"性的生殖功能越来越不重要了,在20世纪,人类性行为的快乐功能超过生殖功能而占据统治地位已经被整个人类所接受"⑧。于是,人类性行为超生殖功用的快感功能或者叫美感功能日益受到美学理论家的正视,关于"性"与"美"的联系的理论论述日渐丰富。叔本华说:"个子矮小的、窄肩膀、宽胯骨的女性,只有在激起男人性欲时才是美丽的。她的全部的美就在这一点上。"⑨尼采指出:"一切美都刺激生殖——这正是美的效果的特征,从最感性的到最精神性

① 瓦西列夫:《爱情面面观》,王永嘉等译,新世纪出版社1986年版,第304页。
② 瓦西列夫:《爱情面面观》,王永嘉等译,新世纪出版社1986年版,第135页。
③ 休谟:《人性论》,关文运译,下册,第433页,商务印书馆1980年版。
④ 休谟:《人性论》,关文运译,下册,第432页,商务印书馆1980年版。
⑤ 北京大学哲学系美学教研室编:《西方美学家论美和美感》,商务印书馆1980年版,第119页。
⑥ 转引自笠原仲二:《古代中国人的美意识》,生活·读书·新知三联书店1988年版,第31页。
⑦ 德索:《美学与艺术理论》,兰金仁译,中国社会科学出版社1987年版,第1页。
⑧ 李银河:《性的问题》,中国青年出版社1999年版,第23页。
⑨ 转引自瓦西列夫《爱情面面观》,王永嘉等译,新世纪出版社1986年版,第38页。

的。"①"每种完满,事物的完整的美,接触之下都会重新唤起性欲亢奋的快乐。对艺术和美的渴望是对性欲癫狂的间接渴望,它把这种快感传导给大脑。通过'爱'而变得完美的世界。"②弗洛伊德揭示:"美导源于性感的范围看来是完全确实的。对美的爱也就是一种带有强烈抑制性的情感的完整的实例。'美'和'吸引力'首先是性的对象的特质。"③英国作家毛姆指出:"审美"与"性本能"有"很大关系","那些在审美方面特别敏感的人在性欲方面也往往趋于极端,甚至是病态的"④。英国美学家科林伍德指出:"在柏拉图那里,美的理论……首先涉及性爱理论,其次是涉及道德的理论。"⑤"一个美丽的女子通常意味着我们发现她是一个富于性感的女人。"⑥保加利亚学者瓦西列夫在《爱情面面观》一书中揭示:"肉欲能使人比平时更多地感知感情客体的美。"⑦"由于性欲的放射,美才取得它的热力。""优美的女性身躯给人以美的感受。它取决于男性的视觉,激发内在的感情。"⑧他还特别剖析了女性大腿的美与性的联系:"女人的大腿有巨大的色情作用,性学家们认为,这是因为它们靠近生殖器官,容易引起联想。"⑨美国当代心理学家罗洛·梅认为:"爱欲乃是一种吸引我们的力量","爱欲是一种内驱力,它推动我们与我们所属之物结为一体——与我们自身的可能性结为一体,与生活在这个世界上并使我们获得自我发现和自我实现的人结为一体。爱欲是人的一种内在欲望,它引导我们为追求高贵善良的生活而献身。"⑩"爱欲力图在喜悦和激情中与对方融为一体,力图创造出一种新的经验层面,这种经验层面将拓展和深化双方的生存状态。""这两个人,由于渴望战胜个体生而固有的分离性和孤独感,而在那一瞬间,参与到一种由真正的结合而不是孤立的个人体验所构成的关系中。由此产生的共享状态乃是一种新的经验统一体、一种新的存在状态、一种新的引力场。""爱欲永远推动我们超越自身。"⑪

① 《悲剧的诞生》,周国平译,生活·读书·新知三联书店1986年版,第324页。
② 《悲剧的诞生》,周国平译,生活·读书·新知三联书店1986年版,第354页。
③ 弗洛伊德语,转引自杨恩寰、陶银骠、陆杰荣:《弗洛伊德:一个神秘的人物》,辽宁大学出版社1986年版,第177页。蒋孔阳主编《二十世纪西方美学名著选》上册的译文是:美"确实是性感领域的衍生物。对美的爱好像是被抑制的冲动的最完美的例子。'美'和'魅力'是性对象的最原始的特征。"复旦大学出版社1987年版,第397页。
④ 《毛姆读书随笔》,刘文荣译,上海三联书店1999年版,第63页。
⑤ 《艺术原理》,王至元、陈中华译,中国社会科学出版社1985年版,第38页。
⑥ 《艺术原理》,王至元、陈中华译,中国社会科学出版社1985年版,第39页。
⑦ 瓦西列夫:《爱情面面观》,王永嘉等译,新世纪出版社1986年版,第172页。
⑧ 瓦西列夫:《爱情面面观》,王永嘉等译,新世纪出版社1986年版,第170页。
⑨ 瓦西列夫:《爱情面面观》,王永嘉等译,新世纪出版社1986年版,第279页。
⑩ 罗洛·梅:《爱与意志》,冯川译,国际文化出版公司1987年版,第72—73页。
⑪ 罗洛·梅:《爱与意志》,冯川译,国际文化出版公司1987年版,第74页。

性爱或爱欲"把人引入由梦和醉所合成的诗意生存境界",让人"享受令人颠倒、身心迷乱的良辰美景,以高潮迭起的审美快感一次又一次地欢度刻骨铭心的幸福时光。""那是最震颤人心的时刻。"① 当代德国现象学美学家盖格尔指出:"一方面,美发挥着色情方面的魅力;另一方面,色情的魅力也能够使人们非常容易地看出存在于另一个形体之上的美所具有的那些心理、生理成分。"②

在当代西方学者关于"性"与"美"联系的论析中,英国性学家霭理士和英国作家劳伦斯的论述尤为值得注意。霭理士在《性心理学》一书第二章第九节《性择与视觉》中分析了从原始民族到文明社会以视觉形式出现的人体性感美:"就人类与人类的祖先的实地经验而论,美的性成分与性以外的成分是打头就交光互影似的夹杂在一起的。一件从性的观点看属于美丽的东西当然开头就有一种力量,可以打动基本的生理上反应的倾向。"③"男性美和女性美的标准里,性的特征很早就成为一个很重要的成分;这是事实上无可避免的。用一个原始人的眼光来看,一个可爱的女子就是性征特别发达的女子,或因人工修饰得特别显著的女子……同样的,原始女子眼光里的男性美也包括种种刚强的特点,保证他在性的能力上也可以做一个健全的配偶……因此,在所谓野蛮民族里,第一性征往往成为可以艳羡的对象。在许多原始民族的舞蹈里,男子性器官的卖弄有时候成为一个很鲜明的节目。原始的舞蹈又往往本来富有性的意义,这一类的卖弄自属在所不禁……在有几个半开化的民族里,女性在生殖器官的一部分,如大小阴唇及阴蒂,特别要用人工放大,越放得大,越令人艳羡。"④ 到了文明社会,虽然"最初所以引人注意到性器官的种种方法终于改变了用途,而成为遮掩性器官的工具",但"用第二性征来做性的诱惑的种种方法"仍然很普遍,"在发育健全的人身上,凡属主要的第二性征也确乎是很美观的"⑤。其表现形态有这样几点。一是"承认女子肥大的臀部是很美的"⑥。二是认为女子的乳峰是"引人入胜的"。在欧洲,"乳峰的特别受人重视有一个很简单的证明,就是,社会生活一面严禁肉体的裸露,一面却又容许女子,在雍容华贵、衣冠齐楚的场合里,多少把乳部暴露于外"。"因为重看乳部,同时也注意到肥大的臀部,这一类的民族又用束腰的方法,使两部分变本加厉地突出……紧身褡的利用

① 罗洛·梅:《爱与意志》,冯川译,国际文化出版公司1987年版,第357—361页。
② 盖格尔:《艺术的意味》,艾彦译,华夏出版社1999年版,第188页。
③ 霭理士:《性心理学》,潘光旦译,生活·读书·新知三联书店1988年版,第65页。
④ 霭理士:《性心理学》,潘光旦译,生活·读书·新知三联书店1988年版,第66页。
⑤ 霭理士:《性心理学》,潘光旦译,生活·读书·新知三联书店1988年版,第69页。
⑥ 霭理士:《性心理学》,潘光旦译,生活·读书·新知三联书店1988年版,第69页。

在欧洲人中最为普通,在有的时代里几于普及全部的妇女界"①。三是以毛发为美,如阴毛、腋毛和胡须。"全部的毛发系统当然和性的现象有连带的关系"②。人类对毛发的评价,本来是因性而美的,"在男子,它代表着人格的尊严华贵,在女子,它是美貌的一个至高无上的标识"。所以在古希腊的雕塑中,男子是有阴毛的。在"同时代的花瓶上的画里,所有的女像都是有阴毛的,甚至于在艺妓的裸体像上,阴毛也还存在;脱劳埃城的海仑是希腊女性美的典型人物,她的画像里也有阴毛,其他就可想而知了"③。不过由于宗教禁欲主义道德的作用,毛发作为容易勾起人的性欲联想的元素而遭到贬斥与芟除。比如在古埃及,古尔蒙就说过这样的话:"人体的不道德必有所寄托,而最大的窝主就是毛发的系统。"④基督教富有禁欲主义色彩,它当然也不免和毛发作对,所以早年极力反对男子留须髯,后来又主张芟除阴毛。英国维多利亚时代,一般认为在人物画里画阴毛是令人作呕的。"总之,毛发的存在在文明社会的眼光里本来是一件不很雅驯而有伤风化的现象,宗教既以维持风教自任,自不免在这方面多用一些功夫了。到了今日,男子刮胡须,女子拔腋毛以至于阴毛……其实还是这种见地的结果。"⑤四是"性景恋"。就是"喜欢窥探性的情景,而获取性的兴奋,或只是窥探异性的性器官而得到同样的反应"⑥。"性景恋包括阅读性恋的小说及观看春画在内","表现得最多与最普遍的场合是电影院;影片不比普通的图画,不止是栩栩欲活,简直就是活的,也无怪其魔力之大了。许多人,尤其是青年女子,每晚必到电影院光顾一次,为的是要对其崇拜的某一位著名的男主角,可以目不转睛看一个饱,因而获取一番性的兴奋"⑦。

劳伦斯是以大胆描写性爱的小说《查泰莱夫人的情人》闻名的作家。他虽然无法回避"性"与"美"的联系,同时也承认,"性的吸引也有其有害的一面,它可以毁掉被吸引者。当一个女人开始利用自己的性吸引力捞好处时,就是某个可怜的男人倒霉之日"。那些"以色相引诱男人堕落的妓女"就是如此⑧。"性火……也是祸之源泉,它在我们体内不知不觉地燃烧着,正像真火一样,如果我们的手指不小心碰

① 霭理士:《性心理学》,潘光旦译,生活·读书·新知三联书店 1988 年版,第 70 页。
② 霭理士:《性心理学》,潘光旦译,生活·读书·新知三联书店 1988 年版,第 71 页。
③ 均见霭理士:《性心理学》,潘光旦译,生活·读书·新知三联书店 1988 年版,第 71 页。
④ 转引自霭理士:《性心理学》,潘光旦译,生活·读书·新知三联书店 1988 年版,第 71 页。
⑤ 霭理士:《性心理学》,潘光旦译,生活·读书·新知三联书店 1988 年版,第 72 页。
⑥ 霭理士:《性心理学》,潘光旦译,生活·读书·新知三联书店 1988 年版,第 74 页。
⑦ 均见霭理士:《性心理学》,潘光旦译,生活·读书·新知三联书店 1988 年版,第 75 页。
⑧ 劳伦斯:《性爱之美——劳伦斯名著名文精粹》,时代文艺出版社 1998 年版,第 6 页。

上它就会被灼痛的。"①但因为如此,"那些只想'安全'的社会活动家对它恨之入骨"②,将"性吸引力"视为"生命火焰的肮脏代名词"③,却是以偏概全的。对此他并不认同。他感叹:"真遗憾,性竟成了一个如此丑恶的字眼,一个小小的丑恶之词,几乎让人无法理解。"④他要求人们正视这样一种现实:"一定的性吸引是人类生活的无价之宝。""性与美是同一的。"⑤"性与美是同一回事,就如同火焰与火一样。如果你憎恨性,你就是憎恨美。如果你爱活生生的美,那么你就会对性报以尊重。当然你尽可以爱陈旧、死气沉沉的美而仇视性。但是,倘若你要爱活生生的美,你必然尊重性。"⑥"性与美是不可分的,正如同生命与意识。性和美同在,源于性和美的智慧就是直觉。我们文明的最大灾难,就是对性的病态的憎恨。"⑦"性是根,根之上,直觉是叶子,美是花朵。为什么女人在二十来岁时显得可爱?因为此时性正悄然爬上她的脸,宛如一朵玫瑰花正可放在枝头一样。"⑧"一个红颜女子,只有当性之火在她体内纯洁而美好地燃烧并通过她的面庞点燃我体内的火时,她才算得上是一个可爱的女人。"一个女人如果"漂亮、标致"而不具有性的吸引力,就"不可爱,不美"。"可爱的女人只能是一种体验,她意味着火之传导,意味着性的吸引。"⑨"商人们的女秘书标致而忠心耿耿,她的价值主要取决于她的性吸引力。这样说一点也不含有'不道德关系'的意思。""若没有把女秘书引进商人的办公室,或许,商人早就全垮了。是女秘书唤起体内的圣火并将之传达给她的老板,老板感到浑身能量倍增,感到更为乐观,于是生意兴隆。""其实男人只有在某个女人燃起他血管中一团火时他才能工作有成。"⑩"在这里是美在吸引人们。我们却极力否定它。我们极力把美说得浅薄、一钱不值,可是实际上,性的吸引就是美的吸引。"⑪"那些最最普通的人也可以看上去是美的。只须性之火微微升腾,即使一张丑脸也变得可爱。这才是真正的性吸引力:美感的传递。"⑫"最标致的女人"也可能是"最丑陋的"女

① 劳伦斯:《性爱之美——劳伦斯名著名文精粹》,时代文艺出版社1998年版,第4页。
② 劳伦斯:《性爱之美——劳伦斯名著名文精粹》,时代文艺出版社1998年版,第4页。
③ 劳伦斯:《性爱之美——劳伦斯名著名文精粹》,时代文艺出版社1998年版,第6页。
④ 劳伦斯:《性爱之美——劳伦斯名著名文精粹》,时代文艺出版社1998年版,第1页。
⑤ 《劳伦斯随笔集》,黑马译,海天出版社1995年版,第34页。
⑥ 劳伦斯:《性爱之美——劳伦斯名著名文精粹》,时代文艺出版社1998年版,第2页。
⑦ 劳伦斯:《性爱之美——劳伦斯名著名文精粹》,时代文艺出版社1998年版,第3页。
⑧ 劳伦斯:《性爱之美——劳伦斯名著名文精粹》,时代文艺出版社1998年版,第3页。
⑨ 劳伦斯:《性爱之美——劳伦斯名著名文精粹》,时代文艺出版社1998年版,第5页。
⑩ 劳伦斯:《性爱之美——劳伦斯名著名文精粹》,时代文艺出版社1998年版,第6页。
⑪ 劳伦斯:《性爱之美——劳伦斯名著名文精粹》,时代文艺出版社1998年版,第3页。
⑫ 劳伦斯:《性爱之美——劳伦斯名著名文精粹》,时代文艺出版社1998年版,第4页。

人,"也就是说当性之光芒在她身上失去以后,她便以一种丑恶的冷漠出现,而且可憎"。"没有什么比一个性火熄灭了的人更丑陋的了"①。由于现代道德文明对官能欲望的压抑,"现代男女之心理疾病就是直觉官能萎缩症。本来有一个完整的生命世界是可以靠我们的直觉去认知、去享受的,而且只能靠直觉。我们丢了这直觉,因为我们否定了性与美——这直觉生命与悠然生命的源泉,而它在自由的动物与植物世界里显得十分可爱"②。他呼吁:"性之火会燃起一团火焰让这世界看上去更美丽,生活更美好。"③如果说西方传统美学一味排斥肉欲在审美判断中的地位,现代西方美学则呼吁:"美学的价值判断必须在肉体的本能欲望当中重新发现其真正的基础。"④

性的美并不一定依赖人体的触觉器官(性器官)去体会。由于条件反射建立起来的本能联系,人们可以通过视觉刺激产生的性欲联想去实现。西方电影苔丝姑娘的扮演者金丝基嘴唇偏大。改革开放的新时期之初,一些保守的中国观众感到美中不足,不解其美。美国人马克·萨尔兹曼道出了西方观众眼中大嘴美女之美的奥秘:"丰满的嘴唇非常好","因为吻得舒服"⑤。原来大嘴美女在西方所以受欢迎,是因为开放的西方人在观赏时展开了"吻得舒服"的性幻想。法国《方位》周刊《赛场上的阴阳人》描写美国短跑明星乔伊娜:"她那颇具性感的女性美是举世称颂的。"⑥赛场上乔伊娜的人体美,在于矫健的身材唤起了人们"性感"的联想。

中国古代关于性感美的思想,集中体现为色欲美上。笠原仲二指出:"中国古代人们的美的体验","在最原始性上,主要是所谓'食',其次是'色'"⑦。这"色"即处于视觉状态的性感美。

"色"的最初涵义,是男女交媾之象形。甲骨文的"色",左边是一个男人,右边是一个怀有身孕的女人,本义与"性"和"生育"有关。甲骨文"色"字中一男一女背靠背的并列姿势,到篆文中却变成了男上女下的重叠姿势,性事活动涵义明显。马叙伦《说文解字六书疏证》卷十七云:"色之字形为男女生殖器合形之甲文的异体",其本义是"男女之交媾"。《兑》卦是《周易》中唯一谈论喜悦的卦。它由"兑"卦和

① 劳伦斯:《性爱之美——劳伦斯名著名文精粹》,时代文艺出版社1998年版,第4页。
② 劳伦斯:《性爱之美——劳伦斯名著名文精粹》,时代文艺出版社1998年版,第3页。
③ 劳伦斯:《性爱之美——劳伦斯名著名文精粹》,时代文艺出版社1998年版,第5页。
④ 伊格尔顿:《美学意识形态》,王杰译,广西师范大学出版社1997年版,第253页。
⑤ 《幽默的中国人》,《读者文摘》1990年第2期。
⑥ 《赛场上的阴阳人》,《读者文摘》1990年第2期。
⑦ 笠原仲二:《古代中国人的美意识》,杨若薇译,生活·读书·新知三联书店1988年版,第37页。

"艮"卦上下重叠而成。"兑"为少女之卦,"艮"为少男之卦。横看"咸"卦,为男女并列之象,与甲骨文"色"字构造相似;竖看"咸"卦,为男女重叠之象,与篆文"色"字构造相似。程颐《周易程氏传》释云:"男志笃实以下交,女心悦而上应。"韩康伯《周易注》铺衍说:"柔上而刚下,感应以相与,夫妇之象,莫美乎斯"。这是以男女交媾为"悦"、为"美"。《周易·系辞传》讲:"乾道成男,坤道成女。""乾,阳物也;坤,阴物也。阴阳合德,而刚柔有体。""男女构精,万物化生。""夫乾,其静也专,其动也直,是以大生焉。夫坤,其静也翕,其动也辟,是以广生焉。"有学者指出:"'阴阳合德'即'阴阳合得',是指男女性交感,而'刚''柔'则指交感时的两种性状。所以阳刚、阴柔原指人之生命的原始。而这种生命的原始在'易传'看来是美。"①《诗·国风·召南·草虫》吟咏男女相聚交合之乐之美:"亦既觏止,我心则说(悦)……亦既觏止,我心则夷(和)。""觏",本义为遇见,指思妇见到夫君。郑笺谓"既觏"是"已婚"的意思,"觏"指男女性事。中国古代建筑物中常常出现"玄武"图案,它是蛙蛇合体之象,蛙象征女阴,蛇象征男根,"玄武"图实是男女交合之象征物②。

在母系氏族社会,女性是性事活动的主导者,也是生命的孕育和子女的养育者,因而受到社会的尊重和崇拜。比如旧石器时代的崖画"多画妇人","妇人画多裸体,或为妊妇,或为肥女,特别凸出其乳房与臀部以求性的满足"③。"在考古发掘中,有这样一个耐人寻味的事实,即所有出土的母系氏族阶段的文化遗物,凡是人面雕像,乃至器物塑像,几乎全部为女性。"④"女子,特别是怀有身孕的女子,就是当时人们心目中最美的偶像。"⑤中国古代曾盛行过环、鱼(纹)、蛙(纹)崇拜。据考证,具有圆洞的陶环、石环是女阴的直接象征物。鱼形,特别是双鱼图纹与女阴十分相似。腹部浑圆、生殖力极强的蛙正是子宫的象征物⑥。可见,"我们的祖先……在性的选择中不断孕育和发展人的审美情感"⑦。

到了父系社会,男性成为性事活动的主导者,男根崇拜逐渐盛行。中国古代若干地区发现男根模拟物,如陶祖、石祖、木祖、铜祖、玉祖、鸟纹、石柱、玉圭、塔⑧。而

① 王振复:《周易的美学智慧》,湖南出版社1992年版,第301页。
② 刘达临:《中国古代性文化》,宁夏人民出版社1993年版,第64页。
③ 郭沫若:《西洋美术史提要·序》,商务印书馆1926年版,第2页。
④ 陈炎主编、廖群著:《中国审美文化史》先秦卷,山东画报出版社2000年版,第42页。
⑤ 陈炎主编、廖群著:《中国审美文化史》先秦卷,山东画报出版社2000年版,第47页。
⑥ 参赵国华:《生殖崇拜文化论》,中国社会科学出版社1990年版,第211页。
⑦ 陈醉:《裸体艺术论·性器官的神化》,中国文史出版社2007年版,第22页。
⑧ 参刘达临:《中国古代性文化》,宁夏人民出版社1993年版,第30—41页。关于塔为男根之象形,另可参1981年版,第40—41页。

"祖"的右半"且"其实是男根之象形,另一半"示"在古代指神祇,整个"祖"字实际上即是将男根当做神祭祀供奉之意①。山东省日照市涛雒镇下元一村曾有一男根庙(又叫大雕神庙),位于村西天台山的山谷之中,供奉着一根粗大的男根。男根的直径需两人才能合抱起来,长度自地面捅开房顶,在房顶之上还有3米多。男根崇拜不仅有一些文物遗留,而且千百年来有习俗为证。在安徽南部宣城地区,田地里竖有一个和尚石像,生殖器大得出奇,当地人经过这里,总要触摸瞻拜。清初钮琇的《觚剩》记载,北京元夜,妇女连袂而出,踏月天街,必至正阳门下摸钉乃回。钉乃男根象征物。当时相国陈之遴的夫人所作的词有"丹楼云淡,金门霜冷,纤手摩挲怯"一说,指的就是摸钉这件事。又北京城外白云观大门门圈的石刻也有一件凸出的东西,专供烧香的妇女抚摸。门圈是白石雕成的,唯有这凸出的部分被人们摸得黝黑且有光泽了②。

在父系氏族社会,"色"字"'因为男的性欲对象在于女方',故为女之意;'因女之颜是美的',故为颜之意"③。于是,在性事、性欲本义的基础上,"色"衍生出唤起性欲想象的美丽女性容貌的引申义,也就是"女色""女人"。《尚书·五子之歌》云:"内作色荒。"孔《传》:"色,女色。"《诗经·周南》:"不淫其色。"孔《疏》:"经传之文通谓女人为色。男过爱女,谓淫女色。"孔子所说:"吾未见好德如好色者也。"④《孟子·告子上》云:"告子曰:食色,性也。"朱熹注:"言人之甘食悦色者,即性也。"《荀子王霸》云:"目好色而文章至繁,妇女莫众焉。"《毛诗序》说:"忧在进贤,不淫其色。"《长恨歌》云:"汉皇重色思倾国。"其中的"色",都可以作"女人"解。所以清人朱骏声《说文通训定声》重申:"通谓女人为色。""美"也就与"女人"紧密联系起来。马叙伦《说文解字六书疏证》认为,"美"字下面的"大"是"女人";"美"是"媄"的初文,"媄"字从"女"从"美",指"美女"。许慎《说文解字》云:"媄,色好也。"这样,"美"就通过与"媄"相通而与"美女"建立起了联系。"好"也是先指美女,然后才泛指美。《说文解字》"好"字段注:"好,本谓女子,引申为凡美之称。"《史记·齐公世家》"庸职之妻好""棠公妻好"等的"好",均是"美"意。中国古代文字中凡是有"女"字偏旁

① 刘达临:《中国古代性文化》,宁夏人民出版社1993年版,第42—43页。另参陈醉:《裸体艺术论·性器官的神化》,中国文史出版社2007年版,第22—29页。
② 霭理士:《性心理学》第二章潘光旦注四十八,生活·读书·新知三联书店1988年版,第87—88页。
③ 笠原仲二:《古代中国人的美意识》,杨若薇译,生活·读书·新知三联书店1988年版,第16页。其中的引文,据加藤常贤《汉字的起源》。
④ 《论语·子罕》。

的意味着女性容貌、姿态、行动的字,均可与"美"互训①。于是,"色"之美就从肉体直接的触觉感受转化、提升为视觉联想。

不过,虽然"色以悦目为欢"②,但在对女色的视觉审美的背后,两性交媾的触觉美幻想仍然发挥着主宰作用。女色的美,在于容貌中"具备了在自我意识中诱发'性欲'的女性特有的种种性的魅力",如"丰艳的肉体、纤丽的四肢、招人喜爱的容姿、温柔娴雅的举止、魅人的声音、华丽耀眼的衣着、脂粉的芳香"③。因而,"色"这个词,就"不是只指女人的容貌——脸庞的轮廓,眉毛的粗细、长短、弯度,耳鼻的形状、大小,特别是鼻的高低,口的大小,唇的厚薄,酒窝的有无、大小","身材的高矮、骨骼的强弱、四肢及手指的伸长和纤弱程度、全身肌肉的柔滑度和肌理的细腻程度、长短黑发的浓疏、洋溢着生命感的丰艳的体形和安谧滑溜般地给人以柔软感触的曲线美"④,而且包括由此所引发的观赏者美好的性联想。在女色美的审美活动中,"与其说是由视觉,莫如说是由触觉而捕捉的美的要素都被包含在内了"⑤。人们从"色"中获得的美感,可以称作是"视觉性—触觉性的东西","换句话,也就是在视觉性之外,作为最根本性的真实,是在更深的根底潜在的触觉性,性的接触感觉"⑥。

在"女色"涵义的基础上,引申出一般的"颜色"之义。如《说文》云:"色,颜气也。"又云:"颜,眉目之间也"。"进一步引申而成为为美丽的五采之名"⑦,引申为"物色"(刘勰)的"色"——泛指一切物质现象。

中国古代,儒家思想是占统治地位的思想。在儒家看来,"食色性也"(《孟子》),"饮食男女,人之大欲存焉"(《礼记》)。从维护社会稳定和人类繁衍的角度看,人与生俱来的色欲有权利得到基本满足;同时也只有在有利于社会稳定和人类繁衍的前提下,人的好色之举才是符合天理的。所以古代把两性之间过夫妻生活叫做"行周公之礼",又叫"敦伦",即敦合人之大伦。所谓"不孝有三,无后为大"⑧。

① 笠原仲二:《古代中国人的美意识》,杨若薇译,生活·读书·新知三联书店1988年版,第18页,另参该书第19页。
② 陆机:《演连珠》,《文选》卷五十五。
③ 笠原仲二:《古代中国人的美意识》,杨若薇译,生活·读书·新知三联书店1988年版,第17页。
④ 笠原仲二:《古代中国人的美意识》,杨若薇译,生活·读书·新知三联书店1988年版,第26页。
⑤ 笠原仲二:《古代中国人的美意识》,杨若薇译,生活·读书·新知三联书店1988年版,第26页。
⑥ 笠原仲二:《古代中国人的美意识》,杨若薇译,生活·读书·新知三联书店1988年版,第20页。
⑦ 加藤常贤:《汉字的起源》,转引自笠原仲二:《古代中国人的美意识》,杨若薇译,生活·读书·新知三联书店1988年版,第16页。
⑧ 《孟子·离娄章句上》。

在儒家礼教的氛围下,性色美深藏在人们的内心深处,凝聚在只做不说的生活实践中。唐代社会性事开放,道教房中术盛行,文人与歌妓、女道士交往频繁。白居易之弟白行简以罕见的勇气和生花的妙笔,洋洋洒洒地写下了一篇《天地阴阳交欢大乐赋》。所谓"天地阴阳交欢",即指由天地所生、符合天地之道的男女的交媾。所谓"大乐",即指"人之所乐,莫乐于此"。前面的导语说:"夫性命者,人之本;嗜欲者,人之利。本存利资,莫甚乎衣食。(衣食)既足,莫远乎欢娱。(欢娱)至精,极乎夫妇之道,合乎男女之情。情所知,莫甚交接(原注:交接者,夫妇行阴阳之道)。其余官爵功名,实人情之衰也。"夫妇、男女交媾的快乐是丰衣足食之后比"官爵功名"还重要的人间"大乐"至美,所谓"信房中之至精,实人间之好妙"!正文中,作者对不同身份、不同年龄以及不同场合下男女性事的美妙作了淋漓尽致的描绘。如男女性成熟后的美是"英威灿烂,绮态婵娟","温柔之容似玉,娇羞之貌如仙","睹昂藏之才,已知挺秀;见窈窕之质,渐觉呈妍",男女交媾时的美是"女握男茎,而女心志忑,男含女舌,而男意昏昏","情婉转以潜舒,眼低迷而下顾","纵婴婴之声,每闻气促;举摇摇之足,时觉香风","枕上交头,含朱唇之诧诧;花间接步,握素手之纤纤","执纨扇而共摇,折花枝而对弄","莫不适意过多,窈窕婆娑,含情体动,逍遥姿纵"。白行简之后,元代戏曲、明清小说对男欢女爱之美作了连篇累牍的描写。比如王实甫《西厢记》有"春至人间花弄色""露滴牡丹开"这样的名句。至于《金瓶梅》《红楼梦》之类的言情小说当中的性事描写就毋庸赘言了。20世纪之初,西方美学译介到中国,在西方美学美是"视听觉快感"、是"自由",美"不涉及欲望"等观念的影响下,当代中国美学学者仍然感到困惑:"人的性行为,是不是一种美?或者说,人的性的欲望和快感,是不是一种美感?"[1]伴随着新时期的思想解放,在20世纪90年代的"先锋戏剧"《我爱×××》中,就曾出现过这样赤裸裸的独白:"我爱你的臀部你美丽的半圆,我爱你的睾丸你美丽的阳物,我爱你的阴毛你美丽的阴道,我爱你的阴唇你美丽的子宫。"[2]虽然放肆和触目惊心,却道出了人类在道德外表下掩藏的真实审美感受。1993年,贾平凹在小说《废都》中,写主人公庄之蝶看年轻的保姆柳月白生生的胳膊像支"白藕","胳肢窝里有一丛锦绣的毛",于是说声"柳月你这胳膊真美"[3]。也是这种性感美意识的真实袒露。恋乳癖,是诺贝尔文学奖得主莫言的小说描写的主题之一。莫言指出:我发现人们"对乳房的眷恋到了痴

[1] 叶朗:《美学原理》,北京大学出版社2009年版,第118页。
[2] 据陈吉德:《招摇过市的伪先锋》,《文艺报》2005年8月18日。
[3] 贾平凹:《废都》,北京出版社1993年版,第139页。

迷的地步,这是一种病态,但变态的东西从某种意义上来说,往往也是美的极致"①。叶朗坦陈:"历史上很多思想家都指出,人的性的欲望和快感是人的生命力和创造力的喷发,反过来又提升人的生命力和创造力。人的性欲快感是一种符合人性需求的审美享受。"②"人的这种性爱的高潮是一种高峰体验,也是一种审美体验。""它创造一种普通生活所没有的审美情景和审美氛围。那种瞬间的情景、氛围和体验,美得让人窒息,美得让人心碎。中国古人用'欲仙欲死'四个字来描绘这种高峰体验。那是瞬间的美,而那个瞬间就是永恒。"③在美学教科书中公开承认性之美,这在中华人民共和国的历史上是第一次。联系审美实际来看,"做女人'挺'好"曾经是新时期电视广告上流行的一句赤裸裸的广告词;"性感"作为一种包含肯定意义的审美用语已经司空见惯,至于容易勾起人们性幻想的低胸衫、迷你裙、露脐装的盛行,更从一个侧面印证了以视觉形式出现的性感美的存在。

6. 直觉意象美

所谓"直觉意象美",是指由字面意义唤起的直觉中的形象之美,它属于形式美范畴。这种形式美只是发生在语言文字营造的意境范围内。语言文字由形、音、义组成。一般认为"形""音"是文字的形式,"义"是文字的内容。其实这种认识是肤浅的。文字的涵义有字面义与字内义之分。文字所要传达的内容乃是字内义,而其诉诸直觉的字面义则是一种特殊的形式元素。如果巧妙地加以利用,就可以通过唤起美妙的直觉意象营造一种形式美。比如秋瑾诗:"夜夜龙泉壁上鸣。""龙泉"在这里表达的本义是宝剑。诗句的意思是说,每天宝剑都在石壁上敲击作响。表达的是诗人杀敌报国的一腔热心。然而"龙泉"还有一种字面意义,即泉水,它诉诸读者的直觉,与"夜夜壁上鸣"构成了"夜夜泉水在山涧流淌"这一美妙的意象。这恰恰是形式美。朱自清散文《绿》写道:"仙岩有三个瀑布,梅雨瀑最低。走到山边,便听见花花花花的声音。""花"指水声。作者不用象声词"哗",而用"花",是因为"花"还能唤起读者像"花"一样的浪花的直觉意象美。这"花"的鲜花之义在此处即是形式元素。由此可见,由字义构成的形式美,是建立在一字多义的基础上的,实即作者用与该字所要表达的本义无关的字面意义在读者的直觉想象中唤起的形象美。

① 莫言:《高密东北乡散记——〈丰乳肥臀〉日文版后记》。转引自李建军《直言莫言与诺奖》,《文学报》2013年1月10日。
② 叶朗:《美学原理》,北京大学出版社2009年版,第118页。
③ 叶朗:《美学原理》,北京大学出版社2009年版,第119—120页。

这种美学现象，实际在日常生活的命名艺术中大量存在。"好吃来"菜馆，"来"在此处的本义是语助词，但它的字面意义则意味着，如果好吃，你就再来。菜名"雪烧火焰山"，其所指是鸡蛋清环绕西瓜瓤做成的甜菜；但字面意义则可以唤起顾客一种美好的意象。一份婚庆菜单上，精美八冷盘叫"喜气洋洋"，竹笙四宝鱼翅叫"鸿运当头"，竹香白灼虾叫"今生有意"，粤式金蒜牛仔粒叫"心心相印"，蜜豆黑椒鸭脯叫"喜结良缘"，灵芝菇扣海参叫"情投意合"，姜葱炒肉蟹叫"珠宝满屋"，脆皮吊烧鸡叫"比翼双飞"，清蒸多宝鱼叫"如鱼得水"，"双菇烩时蔬"叫"珠联璧合"，玉葱肉松炒饭叫"金玉满堂"，美点映双辉叫"天生一对"，莲子红豆沙叫"子孙满堂"，四季鲜果盘叫"风情万种"，其命名不用实指，而用比喻营造一种吉祥美好的喜庆意象，产生菜名形式美化的效果。

世纪之交以来，中国的商品房开发迎来了一波又一波热潮，并不断走向成熟，审美的元素成为房产吸引买家兴趣、实现利润增值的重要增长点，其中楼盘命名的美化首当其冲。大体说来，这种美学命名或致力于营造中国古典园林的意境，帮助购房者实现诗意栖居的梦想，如"江南名庐""上海春天""半岛花园""秋庐枫舍""枫庭丽苑""康桥水都""美岸栖庭""浪琴水岸""水韵华庭""四季花城""枫桥湾名邸""大华清水湾""大华阳城美景""苏堤春晓茗苑""龙柏香榭苑""月夏香樟林""江南清漪园"，或撷取西方名城、名人意象，彰显欧陆风情和贵族尊荣，如"柏林春天""阳光巴黎""莱茵风尚""塞纳左岸""东方剑桥""爱法花园""路易凯旋宫""圣约翰名邸""东方曼哈顿""阳光威尼斯""中祥哥德堡""上海多伦多""古北瑞仕花园"。虽然这些楼盘有的名不副实，但这些名称却可以使人眼前浮现中国古典式的园林、德国式的古堡、法国式的浪漫、英国式的安祥、西班牙的奔放、曼哈顿的气派、凯旋宫的奢华、威尼斯的水岸与桅樯、圣约翰的圆顶与立柱，给人以审美幻象的满足。命名者在实际所指之外所体现的乃是一种直觉意象美的追求。

在文学艺术中，这种追求更加突出。瑞恰兹利用语词在文学作品中的丰富复含义所引起的各种感受的交错作用加以夸张，以之作为艺术本质。实践他的理论的现代派诗歌正是利用语词的多义性来创造扑朔迷离的意象，传达神秘的内心感受的[1]。在西方小说中，利用拟声的方法以及复合词缀与词组、字与字的方法给人物命名，从而取得另一种直觉意象的现象则更常见。如"Mr and miss Murdstone"唤起的直觉意象是"铁石心肠先生和小姐"，"Backbite"(Bake+bite)唤起的直觉意象是

[1] 据朱狄：《当代西方美学》，人民出版社1984年版，第468页。

"背后中伤人的人"。正像韦勒克、沃伦指出的那样:"每一个'称呼'都可以使人物变得生动活泼、栩栩如生和个性化。"①在中国古代,字面义营造的形式美在诗歌创作中尤为普遍。如唐诗"碧瓦初寒外""月傍九霄多""晨钟云外湿""高城秋自落""似将海水添宫漏""春风不度玉门关""天若有情天亦老""玉颜不及寒鸦色",等等,它们在表达的真实意蕴之外,有一种现实中不可能存在的美的意象诉诸读者的直觉,产生于读者的想象中。清人叶燮《原诗》称之为"幽渺以为理,想象以为事,惝恍以为情","妙在含蓄无垠,思致微妙,其寄托在可言不可言之间,其指归在可解不可解之会,言在此而意在彼,泯端倪而离形象,绝议论而穷思维,引人于冥漠恍惚之境,所以为至也"。如果仔细加以分析,还是有法可寻的。围绕着运用字面意义造成现实中不可能存在的直觉意象,从而给人一种奇特的想象美,其方法大体有:

1. 结构的倒置。如"梧桐滴疏雨"说成"疏雨滴梧桐"(孟浩然),"疏雨挂鸟道"说成"鸟道挂疏雨"②,后一种说法显然比前一种说法唤起的直觉意象更美。

2. 介词的省略。如"独钓寒江雪"③"潮落半江天"④"断雁叫西风"⑤"帘卷滕王阁,盆翻白帝城"⑥,动词后面省略了介词"于"字,动词和介词宾语便有了动宾的直感。"梅开花世界,雪落玉乾坤""裙拖六幅湘江水,鬓耸巫山东段云"⑦,动词后面省略了介词"像"字,它也与后面的介词宾语构成了动宾意味,从而形成一种奇特的意象。

3. 喻体的使用。如"薄雾浓云愁永昼,瑞脑消金兽"⑧。不必弄清"瑞脑""金兽"所指是什么,我们都会从喻体的字面意义上享受到一种直觉意象的美。

4. 中心词的省略。如李白《秋浦歌》:"日照香炉生紫烟。""香炉"为"香炉峰"之省。张孝祥《念双娇·过洞庭》:"洞庭青草,近中秋,更无一点风色。""青草"为"青草湖"之省。省了中心词"峰""湖"字,"香炉""青草"的字面意义便会发生作用,从而与后面的动词及其所带的宾语产生一种完整的意象。

5. 借用声音相谐、形体半同的字的字面意义与另字组成对偶,分借音对、借形

① 《文学理论》,生活·读书·新知三联书店1984年版,第245页。
② 转引自何文焕编:《历代诗话》上,中华书局1981年版,第101页。
③ 柳宗元:《江雪》。
④ 转引自何文焕编:《历代诗话》上,中华书局1981年版,第101页。
⑤ 蒋捷:《虞美人》。
⑥ 转引自何文焕编:《历代诗话》上,中华书局1981年版,第381页。
⑦ 李群玉:《赠郑相并歌姬诗》。
⑧ 李清照:《醉花阴》。

对与借义对。如借音对,《元兢髓脑》谓之"声对"①。如"晓路""秋霜"本来不对,因"路"的声音能使人想到"露",所以也能使人产生对偶的美趣。"故人具鸡黍,稚子摘杨梅","杨"使人直觉联想到"羊",可与"鸡"相对。"水舂云母碓,风扫石楠花","楠"使人联想到"男",可与"母"为对。借形对,《元兢髓脑》讲的"字对""侧对"基本上都属于此类②。"字对者,若桂楫、荷戈,'荷'是负之义,以其字草名,故与'桂'为对。"③"侧对者,谓字义俱别,然形体半同是。"④如"忘怀接英彦,申劝引桂酒","英"的草字头使人直觉联想到"草",故可与"桂"为对。"冯翊"与"龙首","冯"的马的偏旁使人想起"马",因而可与"龙"为对。"泉流"与"赤峰","泉"与"赤"凭其偏旁,使人直觉联想到"白""土"而为对。借义对,即崔融《唐朝新定诗格》中说的"切侧对"⑤。"切侧对者,谓精异粗同是。诗曰:'浮钟宵响彻,飞镜晓光斜。''浮钟'是钟,'飞镜'是月,谓理别文同是。"⑥"飞镜"的本义是月,与"浮钟"本不相对,但借其字面意义,照样可以使人感到一种与"浮钟"的对偶美。刘禹锡《西塞山怀古》:"千年铁锁沉江底,一片降幡出石头。""石头"即"石头城",与"江底"并不对偶,但凭借"石头"的字面意义,读者在直觉意象中仍可感受到对偶的美趣。

二、内涵美的表现形态

所谓"内涵美",不是没有可感的形式,而是说这种形式只是寄寓和表现某种内涵、意蕴的形态,是意义的象征,因而又可叫做"意象美"。这种意象先是作用于审美主体的感官感觉,而后诉诸审美主体的中枢理解,因其内蕴的某种意义引起审美主体的精神满足而产生悦乐感,因而被称为"心觉美"⑦"中枢美"⑧。

内涵美作为令中枢快乐的对象美,包括体现善的道德美、功利美,体现真的本体美、科学美,物化的情感美、意蕴美,文学艺术的想象美、故事情节的悬念美,以及以形式美面目呈现的内涵美。

① 参王利器:《文镜秘府论校注》,中国社会科学出版社1983年版,第225页。
② 参王利器:《文镜秘府论校注》,中国社会科学出版社1983年版,第253页。
③ 参王利器:《文镜秘府论校注》,中国社会科学出版社1983年版,第251—252页。
④ 王利器:《文镜秘府论校注》,中国社会科学出版社1983年版,第254页。
⑤ 王利器:《文镜秘府论校注》,中国社会科学出版社1983年版,第225页。
⑥ 王利器:《文镜秘府论校注》,中国社会科学出版社1983年版,第265页。
⑦ 笠原仲二:《古代中国人的美意识》,杨若薇译,生活·读书·新知三联书店1988年版,第44—45页。
⑧ 汪济生:《系统进化论美学观》,北京大学出版社1987年版,第382页。

1. 道德美

在"内涵美"中,道德美是一种重要的表现形态①。道德美与抽象的道德善有一个重大区别,即道德美是有可感的形象的。所谓道德美,是指一种形象或行为因为具有道德善的意蕴,引起了审美者的精神满足,于是唤起一种情感快乐,成为一种"赏心"的对象,因而被视为美。关于道德善与美的联系,《说文解字》"美"字条解释说:"美与善同义。"《论语》中讲"美"十四次,十次是"善"的意思。《里仁》篇云:"里仁为美。"朱熹《论语集注》:"里有仁厚之俗为美。"《八佾》记载:"子谓《韶》:'尽美矣,又尽善也。'谓《武》:'尽美矣,未尽善也。'"朱熹《论语集注》云:"'美'者,声容之盛;'善'者,美之实也。""善"是"美之实",这是儒家美学观的最好注脚。孟子指出:"充实之为美。"②这"充实"即指道德充满。荀子提出:"不全不粹之不足以为美。"③什么东西的"不全不粹"不足以为美呢?联系上下文,明显是指道德善。《乐记》说:"德音谓之乐。""乐以象德。"音乐美的根本在于"象德",是"德音"。这种"德音"是一种包含内容的"讯音",与纯音乐美迥然不同。《左传·襄公二四年》指出:"有德则乐,乐则能久。"先秦儒家开创的以善为美的传统,使得道德美成为中国古典美学的一项主要追求。

在古希腊,"美""善"也是一个字④。亚里士多德早已指出:"美是一种善,其所以引起快感正因为它是善。"⑤古罗马的朗吉弩斯说:崇高是"伟大心灵的回声"。中世纪神学家普洛丁指出:"美也就是善;从这善里理性直接得到它的美。"⑥神是善的理性的化身,所以,"神才是美的来源"⑦,"美"就是上帝的名字。托马斯·阿奎那重申:"美与善是不可分割的","人们通常把善的东西也称为美的"⑧。这种以善为美的思想与美是视、听觉愉快的形式美思想在西方美学史上一直并行不悖,为康德的下述总结奠定了基础。康德在《判断力批判》中指出:"有两种美,即自由美和附庸美。第一种不以对象的概念为前提,说该对象应该是什么。第二种却以这样的一个概念并以按照这概念的对象底完满性为前提。第一种唤做此物或彼物的(为自身而存的)美;第二种是作为附属于一个概念的(有条件的)美,而归于那些隶

① 库申论"道德美",《西方美学家论美和美感》,商务印书馆1980年版,第234页。
② 《孟子·尽心上》。
③ 《荀子·劝学》。
④ 据李泽厚:《美学四讲》第二讲《美学三书》,安徽文艺出版社1999年版,第470页。
⑤ 北京大学哲学系美学教研室编:《西方美学家论美和美感》,商务印书馆1980年版,第41页。
⑥ 北京大学哲学系美学教研室编:《西方美学家论美和美感》,商务印书馆1980年版,第58页。
⑦ 北京大学哲学系美学教研室编:《西方美学家论美和美感》,商务印书馆1980年版,第57页。
⑧ 北京大学哲学系美学教研室编:《西方美学家论美和美感》,商务印书馆1980年版,第66页。

属一个特殊目的的概念之下的对象。"①道德的象征,就是"附庸美"的主要表现形态。到了20世纪,桑塔耶纳总结概括说:"审美判断与道德判断的关系,美的领域与善的领域之间的关系,是非常密切的。"②笠原仲二指出:"一般伦理的、道德的价值正意味着'善'时,那种把伦理、道德的价值作为'美'就意味着,凡是'美的',就是'善的';相反,凡是'善的',就是'美的'。换句话说,意味着'美'和'善'其价值相一致的观念产生了。"③

当代中国美学家李泽厚指出:"'美'字在今天日常的语言中"的基本涵义之一是"伦理判断的弱形式"。"我们经常对某个人、某件事、某种行为赞赏时,也常用'美'这个词字。把本来属于伦理学的高尚行为的仰慕、敬重、追求、学习,作为一种观赏、赞叹的对象时,常用'美'这个字以传达情感态度和赞同立场。所以,它实际上是一种伦理判断的弱形式,即把严重的伦理判断采取欣赏玩味的形式表现出来。"④又有学者分析说:"美与善的联系基于人的社会伦理追求。以善为美的基本特点,就是依据社会伦理原则,运用道德的约束功能维护社会生活的正常秩序,实现对社会关系的文化控制。从社会要求看,道德追求可以将社会规范转化为个体的道德品质;从个人要求看,道德服从可以促进个体实现自身的价值提升。以这样的方法衡量,以善为美所获得的快感……是在更大的社会范围内追求的一种'从心所欲不逾矩'的价值满足感。"⑤

上述的理论分析阐释在审美实践中得到了充分的证实。2005年,湘潭市新天地旅行社导游文花枝带团遇到车祸后把生的希望留给游客,把死的威胁留给自己,在车祸现场屡次拒绝救援人员先救自己,终因伤势严重导致高位截瘫,被媒体称为"中国最美女导游"。2006年,在郑州黄河花园口采访儿童溺水事件的河南电视台记者曹爱文在120急救车还没有赶到的情况下,抛开采访工作,电话请教救人方法,奋不顾身地抢救孩子,被网友称为"中国最美女记者"。2007年,中原工学院服装与艺术学院学生刘紫君用竹竿为两个素昧平生的盲人引路、帮他们买火车票的义举,被网友封为"中国最美女大学生"。2011年,杭州一位有一个7个月大的孩子的母亲吴菊萍为抢救从10楼窗台坠落的2岁女童,左臂尺桡骨断成了三截,被称

① 康德:《判断力批判》上卷,宗白华译,商务印书馆1964年版,第67页。
② 北京大学哲学系美学教研室编:《西方美学家论美和美感》,商务印书馆1980年版,第284页。
③ 笠原仲二:《古代中国人的美意识》,杨若薇译,生活·读书·新知三联书店1988年版,第61页。
④ 《美学四讲》第二讲,《美学三书》,安徽文艺出版社1999年版,第470页。
⑤ 张立斌:《类美学原理》,天津人民出版社2007年版,第7页。

为"最美妈妈"。2012年5月8日,黑龙江省佳木斯市第十九中学语文教师张丽莉在失控的汽车冲向学生时,先是把后面的两个学生挡住,又一把推开了几个学生,自己被车轮碾轧,造成全身多处骨折,双腿高位截肢,被称为"最美女教师"。2012年5月29日,杭州长运客运二公司员工吴斌驾驶客车从无锡返杭途中,突然被一块从空中飞落击碎车辆前挡风玻璃的铁块砸伤腹部和手臂,造成肝脏破裂及肋骨多处骨折,肺、肠挫伤。吴斌强忍剧痛,换挡刹车将车缓缓停好,拉上手刹,开启双跳灯,以一名职业驾驶员的高度敬业精神,完成一系列完整的安全停车措施,确保了24名旅客安然无恙,而他自己虽经全力抢救却因伤势过重而去世,年仅48岁。他死了以后,被称为"最美司机"。2013年4月,央视举行2012年最美乡村教师颁奖典礼,共评出十位最美乡村教师。他们是马背上的校长徐德光;一个人改变一所学校的邓丽,一切为了牧区孩子们的宋玉刚,带学生一边练球、一边种菜的肖山,用爱和生命去坚守的于贵勤,深山里的红烛刘效忠,用残臂给孩子插上翅膀的马复兴,呵护留守儿童的"阳光校长"陈万霞,每天早晨起来做豆腐、买豆腐为学生无偿提供文具用品的"豆腐老师"吴金城,多年来骑着骆驼翻越大山、行走在悬崖峭壁上、游走于牧民家庭、寻找失学儿童的阿力甫夏。他们的事迹影像曾千百次地催人泪下。他们用一颗颗金子般的心,赢得了人们"最美"桂冠的加封。

2. 功利美

功利与道德看似有矛盾的两极,其实源头上是一体的。孟子说:"可欲之为善。"《管子·禁藏》指出:"善者执利之所在。"托马斯·阿奎那说:"善涉及欲念,是人都对它起欲念的对象。"[1]人们之所以以善为美,是因为善满足了某种功利欲念。因此,由道德美,必然引申出功利美。普列汉诺夫从审美发生学的角度分析指出:"原始人最初之所以用黏土、油脂或植物汁液来涂抹身体,是因为这是有益的。后来逐渐觉得这样涂抹的身体是美丽的,于是就开始为了审美的快感而涂抹起身体。"[2]"那些为原始民族用来作装饰品的东西,最初被认为是有用的,或者是一种表明这些装饰品的所有者拥有一些对部落有益的品质的标记,而只是后来才开始显得是美丽的。"[3]"人最初是从功利的观点来观察事物和现象,只是后来才站到

[1] 北京大学哲学系美学教研室编:《西方美学家论美和美感》,商务印书馆1980年版,第66页。
[2] 普列汉诺夫:《论艺术——没有地址的信》,曹葆华译,生活·读书·新知三联书店1973年版,第109页。
[3] 普列汉诺夫:《论艺术——没有地址的信》,曹葆华译,生活·读书·新知三联书店1973年版,第125页。

审美的观点上来看待它们。"①鲁迅指出："美底享乐的特殊性，即在那直接性，然而美底愉乐的根柢里，倘不伏着功用，那事物也就不见得美了。"②尼采明确揭示："美属于有用、有益、提高生命等生物学价值的一般范畴。"③伊格尔顿直接指出："什么是经济的也就是审美的。"④桑塔耶纳指出："审美快感的特征不是无利害观念。"⑤"说美在某种意义上是切合实用之根据，这对我们就不一定是毫无意义的。"⑥"美的本质就是功利其物。也就是说，我们对于某些形式的实用优点的感觉，就是我们在审美上称赞它们的理由。据说马腿所以美，是因为适合奔驰；眼睛所以美，是因为生来能看东西的；房屋所以美，是因为便于居住。"⑦对于口干舌燥的人来说，一瓶汽水是最美的；对于饥肠辘辘的人来说，一顿饱餐是最美的；对于等候太久的乘客来说，一辆巴士是最美的；对于久旱无雨的庄稼汉来说，一场及时雨是最美的；对于等米下锅的农民工来说，及时拿到工钱是最美的；对于喜欢炫富的年轻人来说，奢侈品是最美的。在这里，对象之所以产生令人愉快的美，在于其中凝聚的功利价值。

在西方美学史上，美不涉及功利，美是自由、超越是一个传统观点，但这种观点被现代西方美学所打破。美国后现代理论家詹姆逊指出："德国的美学家康德、席勒、黑格尔都认为心灵中美学这一部分以及审美经验是拒绝商品化的……美是一个纯粹的、没有任何商品形式的领域。而这一切在后现代主义中都结束了。在后现代主义中，由于广告，由于形象文化、无意识等领域无处不在，正是在这一意义上我们处于一个全新的历史阶段。"⑧如何看待这种变化呢？应当说，在这个问题上，西方人乃至当代学者的论述和认识有许多矛盾不清的地方。比较周全、稳妥的看法是：纯粹的形式美是不涉及功利欲念的，是自由的、具有超越性的；而形式美之外的内涵美则是涉及功利欲念、不具有自由品格和超越特性的。值得注意的是，我们既不能把自由、超越说成一切形态的美的特性，也不能把功利的善说成一切美的原因。"美"与"善"既有相交叉的同一性，也有不相重合的差异性。在五觉快感对象中，事物单凭形式引起快感而被主体判认为"美"，与满足功利欲望的"善"无关。

① 普列汉诺夫：《论艺术——没有地址的信》，曹葆华译，生活·读书·新知三联书店1973年版，第93页。
② 鲁迅：《二心集·〈艺术论〉译本序》，《鲁迅全集》第十七卷，人民文学出版社1973年版，第19页。
③ 《悲剧的诞生》，周国平译，生活·读书·新知三联书店1986年版，第352页。
④ 转引自《上海文论》1987年第4期，第73页。
⑤ 桑塔耶纳：《美感》，缪灵珠译，中国社会科学出版社1982年版，第25页。
⑥ 桑塔耶纳：《美感》，缪灵珠译，中国社会科学出版社1982年版，第108页。
⑦ 桑塔耶纳：《美感》，缪灵珠译，中国社会科学出版社1982年版，第106页。
⑧ 詹姆逊：《后现代主义与文化理论》，张旭东编，北京大学出版社1997年版，第161页。

亚里士多德既看到"美是一种善",又注意到"善与美是不同的"①。托马斯·阿奎那一方面承认"美与善是不可分割的",但同时又指出:"美与善究竟有区别。"②"'善'意指单纯满足欲望的东西,而'美'则是……使人愉快的事物。"③正是在纯粹的形式美上,"美"不同于"善"。柯勒律治说:"美本身是一切激发愉快而不管利益、避开利益甚至违反利益的事物。"④叔本华说:"我们恰恰不是从事物与我们个人的目的或者说我们意志的联系中获得愉悦和快感,而是从美本身获得它们。""在美感活动中,意志(引者按:功利欲)在意识中绝对没有位置。"⑤让·玛丽·居约说:"我并不认为,凡是美的东西,为了让人赞美,必须证明有一种使用的功利;例如,人们必须先知道'一只古代花瓶的用途'才能发现它是美的。"⑥这里的"美",都是针对与感官对应的形式美而言。如果以此来否定道德美的存在,恰恰是不合事实的;但如果因为道德美与功利欲念相关就否认自由超功利的形式美,也是不合实情的。在形式美的范围内,"美并不依赖有用"⑦;在功利美的范围内,美恰恰源于有用。

3. 本体美

"本体"是一个哲学用语,指事物背后真实、客观、永恒存在的自体。体不离用,本不离末。本体总是体现在物体的功能、作用、行迹中。所谓"本体美",即指事物的行迹作为本体的暗示、真理的象征,在满足了审美者的真假思考和是非判断后,会产生一种情感愉快,从而被判认为美。拉丁格言说:"美是真理的光辉。"波瓦洛说:"只有真才美,只有真才可爱。"⑧桑塔耶纳指出:"我们探求真理,在一切事件中,获得真理是最高的快慰。"它体现了"真"与"美"的统一——在"真"之上加上合适的形象,就是"美"。在这个意义上,美可以表述为真理的感性显现。当代德国法兰克福学派代表马尔库塞指出:"美必须引向真理:在美之中,真理应该以在其他形式中未曾出现和不可能出现的面貌出现。"⑨现象学代表伽达默尔指出:真理的光照"是我们所有人在自然和艺术中发现的美的东西"⑩。于是,认识、把握真理、本体的

① 北京大学哲学系美学教研室编:《西方美学家论美和美感》,商务印书馆1980年版,第41页。
② 北京大学哲学系美学教研室编:《西方美学家论美和美感》,商务印书馆1980年版,第66页。
③ 陆扬:《中世纪文艺复兴美学》,蒋孔阳、朱立元主编:《西方美学通史》第二卷,上海文艺出版社1999年版,第209页。
④ 刘若端:《十九世纪英国诗人论诗》,人民文学出版社1984年版,第99页。
⑤ 转引自蒋孔阳、朱立元主编:《西方美学通史》第五卷,上海文艺出版社1999年版,第220页。
⑥ 蒋孔阳主编:《十九世纪西方美学名著选》(英法美卷),复旦大学出版社1990年版,第503页。
⑦ 桑塔耶纳语,《西方美学家论美和美感》,商务印书馆1980年版,第287页。
⑧ 转引自朱光潜:《西方美学史》上卷,商务印书馆1979年版,第187页。
⑨ 蒋孔阳主编:《二十世纪西方美学名著选》下,复旦大学出版社1988年,第430页。
⑩ 伽达默尔:《美的现实性》,张志扬译,生活·读书·新知三联书店1991年版,第23页。

智慧、聪明也具有一种美。正如刘劭《人物志序》所说:"圣贤之所美,莫美乎聪明。"这是一种智慧美、聪明美。① 常说"知识产生力量",这"力量"本来指变革自然、改造自然、创造财富的物质力量,其实也可以指一种感染人、使人愉悦的审美力量。中国当代有学者分析说:"美与真的联系基于人的社会价值追求。以真为美的基本特点,就是依据大量的事实,从客观事物中找出普遍适用的生产原理,创造更为丰富的物质财富。依这样的方法衡量,以真为美所获得的快感仍与人的物质财富占有所产生的满足快感相关,只不过这种快感已不是纯粹个人的,而是和集团利益联系起来了。"②

在现实生活中,"虚假永远无聊乏味,令人生厌"③,美与虚幻不实是无缘的。而一切现象之美、形式之美都是昙花一现、稍纵即逝的假象,所以佛教认为它们"如梦、幻、泡、影"④,不是真美和至美。庄子也说:"吾观夫俗之所乐,举群趣(趋)者……如将不得已,而皆曰乐者,吾未之乐也。"⑤所以老庄对现象、形式之美持否定、批判态度:"五色令人目盲,五音令人耳聋,五味令人口爽,驰骋畋猎,令人心发狂;难得之货,令人行妨。"⑥"且夫失性有五,一曰五色乱目,使目不明;二曰五声乱耳,使耳不聪;三曰五臭熏鼻,困惾中颡;四曰五味浊口,使口厉爽;五曰趣舍滑心,使性飞扬。此五者,皆生之害也。"⑦由于"只有真才美,只有真才可爱",所以老子认为,只有"游心于物之初",恢复到物体最初的本体状态,才是"至美至乐"的状态⑧。庄子认为,只有成为"德充符",即道德本体的象征,才是"真人""至人""神人"。佛典说:"乐有二种,一者凡夫,二者诸佛。凡夫之乐无常、败坏,是故无乐。诸佛常乐,无有变异,故名大乐。"⑨"涅槃虽乐,非是受乐,乃是上妙寂灭之乐。"⑩"彼涅槃

① 库申论"智性美",《西方美学家论美和美感》,商务印书馆1980年版,第234页。
② 张立斌:《类美学原理》,天津人民出版社2007年版,第7页。
③ 转引自朱光潜:《西方美学史》上卷,商务印书馆1979年版,第187页。
④ 《金刚般若波罗蜜多经》,鸠摩罗什译,《大正新修大藏经》第8卷。财团法人佛陀教育基金会印赠1990年3月版。
⑤ 《庄子·至乐》。
⑥ 《老子》第12章。
⑦ 《庄子·天地》。
⑧ 《庄子·田子方》:"老聃曰:吾游心于物之初……孔子曰:请问游是。老聃曰:夫得是,至美至乐也。得至美而游乎至乐,谓之圣人。"
⑨ 《大般涅槃经》卷二十三《光明遍照高贵德王菩萨品第十之三》,《大正新修大藏经》第12卷,财团法人佛陀教育基金会印赠1990年3月版。
⑩ 《大般涅槃经》卷二十五《光明遍照高贵德王菩萨品第十之五》,《大正新修大藏经》第12卷,财团法人佛陀教育基金会印赠1990年3月版。

者,名为甘露,第一最乐。"①能够带来最大快乐的至美是"涅槃"、是"佛道"本体。

在艺术作品中,美产生于对现实生活本体或者说本质真实的逼真描绘刻画。亚里士多德指出:"人对于摹仿的作品总是感到快感。经验证明了这样一点:事物本身看上去尽管引起痛感,但维妙维肖的图像看上去却能引起我们的快感。"②"诗人的职责不在描述已发生的事,而在描述可能发生的事,即按照可然律或必然率是可能的事。""诗所说的多半带有普遍性","所谓普遍性是指某一类型的人,按照可然律或必然率,在某种场合会说些什么话,做些什么事。"③"一种合情合理的不可能总比不合情理的可能较好。"④"只有经验的人对于事物只知其然,而艺术家对于事物则知其所以然。"⑤"荷马把说谎说得圆的艺术教给了其他诗人。秘诀在于一种似是而非的逻辑推理。"⑥"应该仿效好的画像家的榜样,把人物原型的特点再现出来,一方面既逼真,一方面又比他原来更美。"⑦波瓦洛指出:"我绝对不能欣赏荒谬离奇,不能使人相信,就不能感动人心。"⑧"绝对没有一条恶蛇或可恶的怪物,经过以上模仿而不能赏心悦目:精妙的笔墨能用引人入胜的妙计,把最怡人的东西变成可爱有趣。"⑨哈奇生谈艺术的逼真美:"这种美是以蓝本和摹本之间的符合或统一为基础的","尽管蓝本里丝毫没有美,一个精确的摹本仍然是美的。"⑩狄德罗分析说:"艺术中的美和哲学中的真都根据同一个基础。真是什么?真就是我们的判断与事物的一致。摹仿性艺术的美是什么?这种美就是所描绘的形象与事物的一致。"⑪"戏剧的完美在于把情节模仿得精确,使听众经常误信自己身临其境。"⑫"比起历史学家来,戏剧家所显示的真实性较少而逼真性却较多。"⑬"逼真性"不是生活真实,而是想象虚构的逻辑真实。"从某一假定现象出发,按照它们在自然中

① 《大般涅槃经》卷八《如来性品第四之五》,《大正新修大藏经》第12卷,财团法人佛陀教育基金会印赠1990年3月版。
② 《诗学》,罗念生译,人民文学出版社1962年版,第11页。
③ 《诗学》第九章,转引自朱光潜:《西方美学史》上卷,商务印书馆1979年版,第73页。
④ 《诗学》第二十五章,转引自朱光潜:《西方美学史》上卷,商务印书馆1979年版,第75页。
⑤ 《形而上学》,转引自朱光潜:《西方美学史》上卷,商务印书馆1979年版,第74页。
⑥ 《诗学》第二十四章,转引自朱光潜:《西方美学史》上卷,商务印书馆1979年版,第76页。
⑦ 《诗学》第十五章,转引自朱光潜:《西方美学史》上卷,商务印书馆1979年版,第77页。
⑧ 转引自朱光潜:《西方美学史》上卷,商务印书馆1979年版,第188页。
⑨ 朱光潜:《西方美学史》上卷,商务印书馆1979年版,第189页。
⑩ 朱光潜:《西方美学史》上卷,商务印书馆1979年版,第223页。
⑪ 朱光潜:《西方美学史》上卷,商务印书馆1979年版,第274页。
⑫ 朱光潜:《西方美学史》上卷,商务印书馆1979年版,第262页。
⑬ 朱光潜:《西方美学史》上卷,商务印书馆1979年版,第265页。

所必有的前后次序,把一系列的形象思索出来,这就是根据假设进行推理,也就是想象。"①画家面对现实事物,"按照它们的本来面貌表现出来,摹仿愈周全,愈符合因果关系,也就愈使人满意"②。为了了解生活,他主张作家"要住到乡下去,住到茅棚里去,访问左邻右舍,更好是瞧一瞧他们的床铺、饮食、房屋、衣服等等"③。别林斯基揭示:"在诗的表现里,生活无论好坏,都同样地美,因为它是真实的,哪里有真实,哪里有就有诗。"④"客观性是诗的条件,没有客观性就没有诗;没有客观性,一切作品无论怎样美,都会有死亡的萌芽。""诗人所创造的一切人物形象对于他应该是一种完全外在于他的对象,作者的任务就在于把这个对象表现得尽可能地忠实,和它一致,这就叫做客观性的描写。"⑤这些论述,被人们的艺术审美经验一再证实。

4. 科学美

科学以发现真理为使命,是真理的载体,所以"科学美"的说法出此产生。"科学中存在美,所有的科学家都有这种感受。""很早,科学家们就懂得科学中蕴含奇妙的美。"⑥哥白尼的伟大著作《天体运行论》的第一句话是:"在哺育人的天赋才智的多种多样的科学和艺术中,我认为首先应该用全副精力来研究那些与最美的事物有关的东西。"⑦杨振宁评论道:"哥白尼选择这样一句话来开始他的著作,清楚地表明了他是多么欣赏科学中蕴含的美。"⑧波尔的原子理论,在爱因斯坦看来是"思想领域中最高的音乐神韵";爱因斯坦的广义相对论,在科学家眼里是"雅致和美丽"的⑨,是"一个被人远远观赏的伟大艺术品"⑩,"它该作为20世纪数学物理学的一个最优美的纪念碑而永垂不朽"⑪。爱因斯坦说:"美照亮我的道路,并且不断给我新的勇气。"⑫狄拉克分析道:"当爱因斯坦着手建立他的引力理论的时候,他

① 朱光潜:《西方美学史》上卷,商务印书馆1979年版,第265页。
② 朱光潜:《西方美学史》上卷,商务印书馆1979年版,第277页。
③ 朱光潜:《西方美学史》上卷,商务印书馆1979年版,第263页。
④ 朱光潜:《西方美学史》下卷,商务印书馆1979年版,第531页。
⑤ 朱光潜:《西方美学史》下卷,商务印书馆1979年版,第531页。
⑥ 杨振宁:《美和理论物理学》,吴国盛主编:《大学科学读本》,广西师范大学出版社2004年版,第273页。
⑦ 杨振宁:《美和理论物理学》,吴国盛主编:《大学科学读本》,广西师范大学出版社2004年版,第273页。
⑧ 杨振宁:《美和理论物理学》,吴国盛主编:《大学科学读本》,广西师范大学出版社2004年版,第274页。
⑨ 物理学家布罗意语,转引自刘仲林:《科学臻美方法》,科学出版社2002年版,第24页。
⑩ 物理学家玻恩语,转引自刘仲林:《科学臻美方法》,科学出版社2002年版,第25页。
⑪ 物理学家布罗意语,转引自刘仲林:《科学臻美方法》,科学出版社2002年版,第24页。
⑫ 转引自刘仲林:《科学臻美方法》,科学出版社2002年版,第25页。

并非去尝试解释某些观测结果。相反,他的整个程序是去寻找一个美的理论。""他能够提出一种数学方案去实现这一想法。他唯一遵循的就是要考虑这些方程的美。"①事实也是如此。他评价爱因斯坦的广义相对论:"这一理论的基础比人们仅仅从试验证据支持中能够取得的要深厚。真正的基础来自这个理论的伟大的美。""正是这一理论的本质上的美是人们相信这一理论的真正的原因。"②狄拉克坦陈:"我和薛定谔都极其欣赏数学美,这种对数学美的欣赏曾支配着我们的全部工作。这是我们的一种信条,相信描述自然界基本规律的方程都必定有显著的数学美。"③海森堡在《精密科学中美的含义》的演讲中指出:"美对于发现真的重要意义,在一切时代都得到承认和重视。"④他认为,科学美是对自然美的揭示。他说,自然界向人们展现的美往往使人震惊:"我被自然界向我们显示的数学体系的简单性和美强烈地吸引住了。"⑤当他在进行矩阵元的计算,发现自己窥测到自然界异常美丽的内部时,感到狂喜得快要眩晕了。他认为,毕达哥拉斯关于音乐的数学结构的发现是人类历史上最重大的发现之一,它说明"数学关系也是美的源泉"⑥。他认为,开普勒就是受到毕达哥拉斯的启发,把行星绕日运行与弦的振动相比较,从中探寻行星轨道运动的和谐美,终于发现了行星运动的三大规律。开普勒在《宇宙和谐》一书结尾说:"感谢我主上帝,我们的创造者,您让我在您的作品中看见了美!"⑦法国数学家、物理学家、天文学家彭加勒认为,科学美存在于自然美中:"我们特别喜好探索简单的事实和浩瀚的事实,因为简单和浩瀚都是美的。"⑧科学美源于自然美中的内在美:"如果自然不美……人生也就失去了存在的价值。当然,我在这里并不是说那种触动感官的美、那种属性美和外表美。虽然,我绝非轻视这种美,但这种美和科学毫无关系。我所指的是一种内在的(深奥的)美,它来自各部分的和谐秩序,并能为纯粹的理智所领会。"⑨这种内在美体现为科学反映的和谐、对称、秩序、统一、明晰,可产生"雅致"的"美感":"数学家们极为重视其方法和结果的雅致。""数学上的雅致感是一种令人满意的快感。""在解题和论证中给我们的雅致

① 转引自麦卡利斯特:《美与科学革命》,李为译,吉林人民出版社 2000 年版,第 12 页。
② 转引自麦卡利斯特:《美与科学革命》,李为译,吉林人民出版社 2000 年版,第 13 页。
③ 转引自刘仲林:《科学臻美方法》,科学出版社 2002 年版,第 40 页。
④ 吴国盛主编:《大学科学读本》,广西师范大学出版社 2004 年版,第 266 页。
⑤ 海森堡与爱因斯坦的对话,《爱因斯坦文集》第一卷,许良英等译,商务印书馆 1977 年版,第 217 页。
⑥ 吴国盛主编:《大学科学读本》,广西师范大学出版社 2004 年版,第 265 页。
⑦ 吴国盛主编:《大学科学读本》,广西师范大学出版社 2004 年版,第 266 页。
⑧ 转引自刘仲林:《科学臻美方法》,科学出版社 2002 年版,第 21 页。
⑨ 转引自刘仲林:《科学臻美方法》,科学出版社 2002 年版,第 20 页。

感究竟是什么呢？是不同各部分的和谐,是其对称,是其巧妙的协调,一句话,是所有那些导致秩序、给出统一使我们立刻对整体和细节有清楚审视和了解的东西。"①杨振宁曾应很多大学之邀作《美与物理学》的演讲。他认为理论物理学中存在的科学美表现为三种形态。一是自然中存在的物理现象之美。这种美有的能为一般人所看到,如天上的彩虹之美。另有些则是受过科学训练的人通过一定的科学手段、科学实验才能看到的,如元素周期表之美、原子结构之美、行星轨道之美。二是理论描述之美,指对物理学定律的精确的理论描述。如热力学第一、第二定律对自然界特定性质规律的理论揭示。三是理论构架之美。指物理公式具有数学结构之美。它"以极度浓缩的数学语言写出了物理世界的基本结构",是更为深层的科学美。如牛顿的运动方程,爱因斯坦的狭义相对论、广义相对论方程,狄拉克方程,海森堡方程等可以说是"造物者的诗篇",研究物理的人在它们面前会产生"一种庄严感,一种神圣感",会感受到如同哥特式教堂般的"崇高美、灵魂美、宗教美、最终极的美"②。显然,科学理论的美、科学公式的美作为对自然真理的揭示,只为从事相关科学研究的人群所理会,普通大众未必能欣赏。狄拉克说:"研究数学的人鉴赏数学美并不觉得困难。"③中国科学院院士冼鼎昌说:承认了科学美的存在,"还需要有能够感知它的东西才能谈美",这"东西"就是灵魂、理智。这是值得我们注意的。此外,无论数学、物理的结构美还是数学、物理的理论美,都不具有我们通常所说的"形象",但必有诉诸感官的文字、公式,这是诉诸审美主体理解的媒介。它说明:美的形象性也许应当突破过去的狭隘范围,具有更大的包容性。

5. 情感美

无论道德美、功利美,还是本体美、真理美,形象所凝聚的意蕴都是理性元素,首先作用于审美者的是理智,因而都可以归为理性美。内涵美所凝聚的意蕴还不止于此,还包含情感。人不仅是理智的动物,也是有情感的动物。情感的形象恰恰可以契合、满足人心灵深处的情感诉求和期待,成为令人愉快的美。狄德罗说:"凡有情感的地方就有美。"④车尔尼雪夫斯基说:情感会使在它影响下产生的事物具有特殊的美⑤。英国近代美学家卡里特指出:美就是感情的表现,凡是这样的表现

① 转引自刘仲林:《科学臻美方法》,科学出版社2002年版,第22—23页。
② 杨振宁:《美与物理学》,《杨振宁文集》下册,华东师范大学出版社1998年版,第850—851页。
③ 冼鼎昌:《门外谈美》,吴国盛主编:《大学科学读本》,广西师范大学出版社2004年版,第282页。
④ 《文艺理论译丛》1958年第1期,人民文学出版社1962年版,第38页。
⑤ 《生活与美学》,周扬译,人民文学出版社1957年版,第72页。

没有例外都是美的①。克罗齐指出：美即直觉、情感表现。中国古代，陆机在《文赋》中指出："言寡情而鲜爱。"刘勰在《文心雕龙》中揭示："辩丽本于情性。"焦竑说："情不深则无以惊心动魄。"②袁宏道说："情至之语，自能感人。"③在现实生活中，情感干瘪的人是索然无味的，在理性规范的范围内充满丰富多彩的情感，是具有审美活力的表征。

艺术以美为必不可少的特征，所以，"情感性，是文学艺术最根本的审美特性"④。加里宁指出："手艺匠可以成为极伟大的艺术家，如果他把感情贯注进去。艺术家也可以成为手艺匠，如果他光是涂抹而没有把感情贯注进去。"⑤英国近代学者金蒂雷认为，艺术即"感情本身"，感情即"艺术本质"⑥。赫伯恩认为，情感是艺术"现象上客观的性质"⑦。科林伍德给艺术的定义是："通过……想象性活动以表现自己的情感，这就是我们所说的艺术。"⑧中国古代讲"诗缘情而绮靡"（陆机）、"文……所以入人者，情也"（章学诚）、"情至文至"（黄宗羲）、"情至诗至"（王夫之），胡适讲"情感者文学之灵魂"⑨，无不如此。文学不是不可以言理，但由于"理过其辞"则"淡乎寡味"（钟嵘），所以说理"须带情韵以行"（沈德潜）。文学自然可以咏物，但"专意琢物"便无"意味"，故"善咏物者，妙在即景生情"⑩。

6. 意蕴美

内涵美的复杂性，在于有些形象的内涵，既不是道德善、本体真的概念，也不是情感的元素，而是各种各样无法作清晰划分的心灵意蕴。作为承载某种意蕴的形象，因为与审美主体的精神需要处于某种契合、对应状态，成为审美主体某种精神的物化，所以成为一种内涵美。中国古代美学有"意味"说、"趣味"说。"趣"，《诗大雅传》释作"趍"。"趍"，《广韵》释为俗'趋'字。"趋"本意为"走"，由"走"引为"走向""趋向"，再引申为"意向""意趋"。故"趣"的本义即意趋。"趣味"即"意味"。

① 转引自李斯托威尔：《近代美学史述评》，蒋孔阳译，上海译文出版社1980年版，第7页。
② 《澹园集》卷十五《雅娱阁集序》。
③ 《袁中郎全集》卷三《叙小修诗》。
④ 刘再复：《性格组合论》，安徽文艺出版社1999年版，第409页。
⑤ 《加里宁论文学和艺术》，草婴译，人民文学出版社1962年版。
⑥ 转引自李斯托威尔：《近代美学史述评》，蒋孔阳译，上海译文出版社1980年版，第10页。
⑦ 转引自李普曼：《当代美学》译者前言，光明日报出版社1986年版，第24页。
⑧ 《艺术原理》，王志元等译，中国社科出版社1985年版，第156页。
⑨ 胡适：《文学改良刍议》。
⑩ 李渔：《闲情偶寄》。

"意味"联言的深刻含义,即有"意",即有"味"(美),所谓"炼意得余味"①,"意深则味有余"②。司马光《温公续诗话》说:"古人为诗,贵于意在言外,使人思而得之。"姜夔《白石道人诗说》:"句中有余味,篇中有余意,善之善者也。"杨载《诗法家数》:"言有尽而意无穷者,天下之至言也。"它典型地昭示了"意"与"美"的逻辑联系。

在自然美中,除了形色所显示的形式美之外,还存在审美主体心灵意蕴的物化美。"石令人古,水令人远。"③"一花一石,俱有林下风味。"④"山水质而有趣灵。""山水以形媚道,而仁者乐。"⑤"春山淡冶而如笑,夏山苍翠而如滴,秋山明净而如妆,冬山惨淡而如睡。"⑥"山情即我情,山性即我性。"⑦"本乎形者心也。"⑧因而,符载阐发说:"物在灵府,不在耳目。"⑨王夫之总结说:"烟云泉石,花鸟苔林……寓意则灵。"⑩18世纪意大利美学家维柯指出:"心的最崇高的劳力是赋予感觉和情欲于本无感觉的事物。"诗人"把整个大自然看成一个巨人的生物,能感到情欲和效果。"⑪不仅诗人如此,"在一切语言里,大部分涉及无生命事物的表现方式都是从人体及其各部分以及人的感觉和情欲那方面借来的隐喻。例如用'首'指'顶'或'初',用'眼'指放阳光进屋的'窗孔'……,用'心'指'中央'之类。天或海'微笑',风'吹',波浪'轻声细语',在重压下的物体'呻吟'。拉丁农民常说地干'渴','生产'果实,让谷粮'胀大';我们意大利乡下人也说植物'谈恋爱',葡萄长得'发狂',流脂的树'哭泣'。……在这些例子里,人用自己来造事物,由于把自己转化到事物里去,就变成那些事物。"⑫事物因而就有了美。

人物美也是如此。人物既有纯形式的形貌美,也有内在的神韵风貌美。"相形不如论心"⑬,心灵的强大、精神的清高在人物美的评价中更加重要。中国历史上,魏晋时期对人物神韵美的评论作出了突出贡献。魏晋流行谈玄。"按'玄'者玄远,

① 邵雍:《伊川击壤集》卷十一《论诗吟》。
② 赵翼:《欧北诗话》卷十。
③ 文震亨:《长物志·水石》。
④ 袁宏道:《锦帆集·园亭纪略》。
⑤ 均见宗炳:《山水画序》。
⑥ 郭熙:《林泉高致·山川训》。
⑦ 唐志契:《绘事微言》卷一《山水性情》。
⑧ 王微:《叙画》,《历代名画记》卷六。
⑨ 符载:《江陵陆侍御宅宴集观张员外画松石序》,《唐文粹》卷九十七。
⑩ 王夫之:《姜斋诗话》。
⑪ 转引自朱光潜:《西方美学史》上卷,商务印书馆1979年版,第340页。
⑫ 转引自朱光潜:《西方美学史》上卷,商务印书馆1979年版,第341页。
⑬ 《荀子·非相》。

宅心玄远。宅心玄远,则重神理而遗形骸。"①因此,魏晋品评人物,重在遗形取神。如王右军叹林公"器朗神隽",桓宣武评谢尚"神怀挺率",王戎赞王衍"神姿高彻"②,裴徽叹何尚书"神明清彻"③,济尼誉王夫人"神情散朗"④,桓彝褒谢安"风神秀彻"⑤。"当时由人伦鉴识所下的'题目',如'清''虚''朗''达''简''远'之类,尽管没有指明是'神',其实都是对于神的描述。"⑥魏晋玄学对于人物神韵美的崇尚影响到当时的人物画评论。"顾长乐(恺之)画人,或数年不点目精。人问其故,顾曰:四体妍蚩,本无关妙处,传神写照,正在阿堵中。"⑦南朝画家谢赫步尘此旨又有所发展:"若据以体物,则未见精粹;若取之象外,方厌膏腴,可谓微妙也。"他标举"图绘六法",首主"气韵生动"⑧。唐代司空图将谢赫画论中的"象外"神韵引入诗论,提出"韵外之致""味外之旨"的美学追求⑨。元汤垕《画鉴》指出:"看画如看美人,其风神骨相有肤体之外者。"其实,"肤体之外"的神韵之美既可对人物画的欣赏而言,也可对现实生活中人物的审美而言。

再来看艺术美与意蕴美之间的联系。艺术美除了声色格律的纯形式美之外,还有真实反映客观生活的逼真美,和表现主体精神的意蕴美。中国古代在宗法社会形成的"内重外轻"向心文化的作用下,更重视表现主体精神的意蕴美。古人论文,主张"诗言志"⑩"文以意为主"⑪,赞美"但见情性,不睹文字",肯定"真于情性,尚于作用,不顾词彩,而风流自然"⑫;古人论画,崇尚写意,鄙薄形似,认为"画者从于心者也"⑬,画山水要求"为山水传神"⑭,画人物要求"写真人者即能得其精神"⑮;古人论书法,认为"书,心画也"⑯,"书之妙道,神彩为上,形质次之"⑰;古人论音乐,

① 汤用彤:《魏晋玄学论稿·言意之辨》,人民出版社 1957 年版。
② 均见刘义庆:《世说新语·赏誉》。
③ 刘义庆:《世说新语·贵箴》。
④ 刘义庆:《世说新语·贤媛》。
⑤ 刘义庆:《世说新语·德行》。
⑥ 徐复观:《中国艺术精神》,春风文艺出版社 1987 年版,第 134 页。
⑦ 刘义庆:《世说新语·巧艺》。
⑧ 均见谢赫:《古画品录》。
⑨ 《与李生论诗书》,《司空表圣外文集》卷二。
⑩ 《尚书·舜典》。
⑪ 杜牧:《答庄充书》。
⑫ 皎然:《诗式》。
⑬ 石涛:《苦瓜和尚画语录·一画章》。
⑭ 董其昌:《画旨》。
⑮ 杨维桢:《图绘宝鉴序》。
⑯ 扬雄:《法言·问神》。
⑰ 王僧虔:《笔意赞》,《书苑精华》卷十八。

提出"琴者,心也;琴者,吟也,所以吟其心也"①;论园艺美,主张"一花一石,位置得宜,主人神情……见乎此矣"②,如"离垢园""洗心亭""沧浪亭""独乐园""梦溪",中国古代园林的神蕴寄托,从这一系列的命名中可见一二。要之,中国古代追求的艺术美,几乎均与人的精神意蕴相通。正如清代方东树总结的那样:"凡诗文书画,以精神为主。"③

值得注意的是,在意蕴美中,事物的形式之所以美,是因为它是某种肯定性的意蕴的象征或寄托。在形式美领域,"对称""和谐"的形式一般是引起愉快的、被视为美的,"不对称""反和谐"的形式一般是引起难受的、被视为丑的,但是,倘若你把"对称""和谐"视为专制、不自由的象征,你就会觉得它丑;倘若你把"不对称""反和谐"视为自由、反专制的象征,你就会觉得它美。所以,美国哲学家怀特海说:"对于不协和感觉的经验就是进步的基础,自由的社会价值就在于它产生不协和。""不协和对美的贡献就是那种正面的感觉。"④德国社会学家齐美尔说:"美学中的对称意味着某个要素与跟它所有其他要素交互作用的制约关系,同时也意味着以这种制约关系为特征的范围的局限性","人们有理由把埃及的金字塔当作东方的大暴君们所建立的政治结构的象征——完全对称的结构。""而不对称的形态由于每个要素都有独特的权利,则允许有更大的自由范围和广泛的相互关系",因此,"自由的国家形式相反地是倾向于不对称的"⑤。

7. 想象美

西方文论有一个经典型的观点:"诗诉诸想象。"意思是说,文学艺术作为语言艺术,不同于视觉艺术和听觉艺术,而是观念的艺术、想象的艺术。诗作为语言艺术的精品,必须以善于最大程度地调动读者的想象为美的标志。中国古代的诗论家对此有很多深刻的论说。晚唐司空图提出"象外之象、景外之景"⑥为诗家追求。南宋严羽在《沧浪诗话》中高度肯定盛唐诗"其妙处莹彻玲珑,不可凑泊,如空中之音、相中之色、水中之月、镜中之象,言有尽而意无穷"。叶燮《原诗》分析强调:"作诗者,实写'理''事''情',可以言言,可以解解,即为俗儒之作。"只有"幽渺以为理,想象以为事,惝恍以为情,方为理至、事至、情至之语。"例如杜甫诗句"碧瓦初寒外"

① 李贽:《琴赋》。
② 李渔:《闲情偶寄·居室部》。
③ 方东树:《昭昧詹言》卷一。
④ 怀特海:《观念的冒险》,周邦宪译,贵州人民出版社2000年版,第302页。
⑤ 齐美尔:《桥与门》,涯鸿等译,上海三联书店1991年版,第220页。
⑥ 司空图:《与极浦书》。

"月傍九霄多""晨钟云外湿""高城秋自落","若以俗儒之眼观之,以言乎'理','理'于何通?以言乎'事','事'于何有?所谓'言语道断''思维路绝'。然其中之'理',至虚而实,至渺而近,灼然心目之间,殆如鸢飞鱼跃之昭著也。'理'即昭矣,尚得无其'事'乎?""古人妙于'事''理'之句,如此极多……其更有'事'所必无者,偶举唐人一二语,如'蜀道之难,难于上青天''似将海水添宫漏''春风不度玉门关''天若有情天亦老''玉颜不及寒鸦色'等句。如此者,何止盈千累万!决不能有其'事',实为'情'至之语。"因此,叶燮赞同一位问话者对"诗之至处"的概括:"诗之至处,妙在含蓄无垠,思致微妙,其寄托在可言不可言之间,其指归在可解不可解之会,言在此而意在彼,泯端倪而离形象,绝议论而穷思维,引人于冥漠恍惚之境,所以为至也。"

诗歌艺术如何获得想象之美呢?

一要善于化无形为有形。别林斯基赞赏库柏的《拓荒者》:"他把无法形容的东西(指心灵)明确而清楚地表现了出来。"①如"三分春色二分愁,更一分风雨"(叶清臣《贺圣朝》)、"门掩黄昏,无计留春住。泪眼问花花不语,乱红飞过秋千去"(冯延巳《蝶恋花》)、"相思只在,丁香枝上,豆蔻梢头"(王雱《眼儿媚》)、"离恨恰如春草,更行更远还生"(李煜《相见欢》)。这些诗句所以脍炙人口,都是因为"把无法形容的东西明确而清楚地表现了出来"。

二是善于写出丰富回环的想象。诗歌写作,有时化无形为有形,有时化无形为有形。为什么呢?关键在于写出想象。吴沆《环溪诗话》卷下指出:"咏月便说如雪如冰,若咏雪诗反说他如月之白;咏人便比物,咏物便比人。"杨万里也指出过这种情况:"白乐天《女道士》诗云:'姑山半峰雪,瑶水一枝莲。'此以花比美妇人也。东坡《海棠》云:'朱唇得酒晕生脸,翠袖卷纱红映肉。'此以美妇人比花也。"②对于这种喻体与本体的互换情况,古人评价说:"且如咏物诗,多是要……颠倒方好。"③

三是要善于用典。诗歌描写明白如话,读者一览无余,了无余韵,没有想象空间,自然不美,因此诗歌创作中产生了用典的手法。但如果用典太多、太冷僻,阻隔了读者的理解,妨碍了读者的想象,也无美可言。从诗能最大限度地激发想象、调动想象而不滞碍想象的角度出发,古代诗学主张"熟事虚用""明事隐使","僻事实用""隐事明使";用事以"不隔"(王国维)为上,"诗家使事,不可太泥"(袁枚);"词中

① 《别林斯基选集》第三卷,满涛译,上海译文出版社 1980 年版,第 31 页。
② 转引自魏庆之:《诗人玉屑》卷九,上海古籍出版社 1978 年版。
③ 吴沆:《环溪诗话》卷下。

用事,贵无事障。晦也,肤也,多也,板也,此类皆障也"①。王骥德指出:"词曲虽小道哉,然非多读书,以博其见闻,发其旨趣,终非大雅。"②"要在多读书,多识故实,引得的确,用得恰好,明事暗使,隐事显使,务使唱去人人都晓,不须解说。"③

8. 悬念美

所谓"悬念",是指生活和艺术中人物的命运、事件的发展悬而未决、具有多种可能性所唤起的观众或读者的一种兴奋、紧张、关注、期待、想象活动。生活当中发生的重大事件及身陷其中的人物命运本身就具有一种未知后续发展及结果如何的悬念,这就注定了新闻直播、追踪报道及生活类节目具有一定的吸引观众的美。然而,生活中的事件发展、人物命运的悬念性是各种客观矛盾和社会关系交互作用的结果,不是人力可以操控的。通常所说的"悬念"是吸引广大群众兴趣的重要艺术手段,是小说、戏曲、影视等艺术作品的一种必不可少的创作技法。它通过对剧情做悬而未决和结局难料的安排,以引起观众急欲知其结果的迫切期待心理。在西方编剧理论中,最早涉及悬念的是亚里士多德的《诗学》。在中国戏曲理论著作中,虽无悬念一词,但所谓的"结扣子""卖关子",以及李渔在《闲情偶寄》"词曲部"格局一章中提出的有关"收煞"的要求:"暂摄情形,略收锣鼓……令人揣摩下文","不知此事如何结果",其内涵与悬念基本相似。

悬念的作用,是诱导中枢进入最佳的运动状态。为此,它向人们显示的就必须是人们所感兴趣的人物和事件的信息。在处理这些信息的方法上,这些信息必须是暗示性或诱饵性的,而不是目的或答案本身。否则,读者就会因目的已达到或答案已预知而大大降低想象思维的积极性。例如,"如果一场电影一开始,已经向观众展示了全片最美的事物、揭晓了正义对邪恶的最终压倒性胜利、看到了如痴如醉的爱情结局、知道了一场鏖战的胜负、了解了一连串推理后揭示的犯罪魁首,则观者的大脑多半要陷入一种消极状态。犹如一个刚吃饱的人一时会失去了动脑筋谋食的积极性。"④悬念向读者发出的信息还必须具有一定的新奇性,使人凭一般经验无法预知结果。如果故事编排落入俗套,使人观头即知尾,思维活动就无法调动起来了。当然,新奇也必须具备一定的合理性、可解性,如果使人完全摸不着头脑,观众也就产生不了兴趣,无法进入积极的想象运动,"悬念"也就"悬"不起来、形同

① 刘熙载:《艺概》,上海古籍出版社1978年版,第119页。
② 《曲律·论读书》,《中国古典戏曲论著集成》(四),中国戏剧出版社1959年版。
③ 《曲律·论用事》,《中国古典戏曲论著集成》(四),中国戏剧出版社1959年版。
④ 汪济生:《美感概论》,上海科学技术文献出版社2008年版,第61页。

虚设了。关于悬念涉及的新奇的度,苏联心理学家柯尼洛夫有一段话可作参考:"在利用兴趣来作吸引注意的手段时,应该记住,兴趣是和我们先前的经验、和我们已经具有的知识及观念紧密联系着的。对于某种事物知晓得不清楚,就产生了不了解,不可能对他感觉兴趣。从另一方面讲,知晓得太清楚的事物,也引不起自己的兴趣。有兴趣的是新的事物,这事物虽然也和旧的联系着,但进行得比它远些,在已知中揭露着新的方面,扩展着兴味的界限。"[①]

"悬念"依附的艺术载体是情节。情节是展示人物命运、表现矛盾过程的一系列错综复杂的社会关系的艺术体现。情节既与人物的性格和命运紧密相关,构成性格的成长和命运的发展史,也与一系列事件的矛盾冲突有关,在各种矛盾冲突中彰显人物性格和命运。文学作品的情节一般由开端、发展、高潮、结局四部分构成。"开端"是情节结构的起点,指矛盾冲突开始时发生的事件。"发展"指第一个冲突发生后继而展开的各种走向高潮的矛盾冲突的运动过程。"高潮"指主要矛盾冲突最尖锐、最紧张的阶段。"结局"指矛盾冲突解决之后的结果,也是人物在这场矛盾冲突结束之后最终命运的交代。有的作品的情节还在"开端"前加上"序幕",在"结局"后加上"尾声",不外是"开端"或"结局"的延伸。在成功的小说、戏剧、电影创作中,艺术家将总的悬念设计在题名、引子、序幕中,将人们感兴趣的信息暗示给观众,吊起观众的胃口,激起观众的疑问,将观众的大脑导入积极活动状态;并在总悬念的统领下,在情节的发展、高潮中设计一个个小悬念,将观众的想象从一个小悬念带入另一个小悬念,进入跌宕起伏的最佳运动状态,达到高度的形象思维快感,最后引向观众期望的结局和命运,激起共鸣的美感效果[②]。

三、以形式美形态呈现的内涵美

美的形态的复杂性,在于形式美与内涵美的分别往往并不是很明显的,二者常常纠缠在一起,内涵美往往以形式美的姿态出现。这个时候,我们要能透过现象看本质,不被形式美的表象所迷惑。比如真金首饰、天然珠宝的美表面上看在于其光亮耀眼的色泽,其实不然,否则,为什么色泽同样光亮耀眼的假金首饰、人工钻石无法与之媲美?古字画、奢侈品的美仿佛在于它制作工艺的精良,其实不然,否则,为

① 柯尼洛夫等:《高等心理学》,何万福、赫葆源译,商务印书馆1952年版,第458页。
② 参汪济生:《美感概论》,上海科学技术文献出版社2008年版,第61—62页。

什么可以乱真的高仿、水货卖不出同样的价钱？在这里，真金首饰、天然珠宝、古字画、奢侈品的真正审美价值，在于以炫目的形式美形态蕴藏的不可复制的巨大的经济价值。老子说："大音希声""大象无形"。意即最完美的声音是听不见的声音，最完美的形象是看不见的形象。为什么呢？因为"希声"之声、"无形"之形是"道"之本体的象征。在老庄看来，有形、有声之美都是部分的有限的美，不是至美，至高无上的无限之美是道德本体的美。诚如《淮南子》阐释的那样："萧条者，形之君；而寂寞者，音之主也。"（《齐俗训》）"无形者，物之大祖也；无音者，声之大宗也。"（《原道训》）"无声者，正其可听者也；其无味者，正其足味者也。"（《泰族训》）金圣叹感叹："久客得归，望见郭门，两岸童妇，皆作故乡之声，不亦快哉！"乡音之美，离不开声音，也不在声音，而在声音唤起的往日故事。杜甫《月夜忆舍弟》："露从今夜白，月是故乡明。"故乡月美，不离月明，也不在月明，而在明月唤起的思乡情结。

　　以形式美面目呈现的内涵美，通常表现为移情的、拟人的物象美。如张先《天仙子》："云破月来花弄影。"秦观《鹊桥仙》："纤云弄巧，飞星传恨。"李清照《永遇乐·元宵》："落日熔金，暮云合璧。"王安国《清平乐》："留春不住，费尽莺儿语。"姜夔《点绛唇》："数峰清苦，商略黄昏雨。""弄""传""熔""合""留""商略"云云，使无动机的自然物象有了动机的故意，给无生命的自然物赋予了人的生命，从而焕发出一种移情的、拟人的美趣，然而表面上，这种美好仿佛是存在于自然物象中的。中国古代的咏物诗看似吟咏的是自然物象的美，其实大多吟咏的是诗人情感的物化美，所以"景语"只是"情语"。杜甫《春望》："感时花溅泪，恨别鸟惊心。"苏轼《卜算子》："惊起却回头，有恨无人省，拣尽梧桐不肯栖，寂寞沙洲冷。"辛弃疾《摸鱼儿》："怨春不语，算只有殷勤；画檐蛛网，尽日惹飞絮。"韩缜《芳草》："销魂，池塘别后，曾行处绿妒轻裙。"张榘《绮罗香》："青青原上荠麦，还被东风无赖，翻成离绪。"孙洙《思佳客》："薄情风絮难拘束，吹过东墙不肯归。"牛希济《生查子》："红豆不堪看，满眼相思泪。"陆游《卜算子·咏梅》："驿外断桥边，寂寞开无主。已是黄昏独自愁，更著风和雨。无意苦争春，一任群芳妒。零落成泥碾作尘，只有香如故。"如此等等，都是"情语"化作"景语"、"景语"只是"情语"的好句。

　　以形式美面目呈现的内涵美，还表现为积淀着稳定的文化意蕴的物象美。比如古代的五色之美并不仅仅属于色彩美，在中国传统文化系统中有丰富的象征意义。试看"黄"。在古代文化中，"黄"为至尊之色。这首先与中国古代尊土重农的思想有关。《周易·坤卦》云："天玄而地黄。"王充《论衡·验符》云："黄为土色。"《说文》云："黄，地之色也，从田。"而土地是农业之本、财用之源。如《汉书·景帝

纪》揭示："农，天下之本也。黄金珠玉，饥不可食，寒不可衣，以为币用，不识其终始。"《魏书·高祖纪》说："务农重谷，王政所先；劝率田畴，君人常事。"唐杜佑《通典·食货·田制》强调："谷者，人之司命也；地者，谷之所生也；人者，君之所治也。"同时，中国古代文化认为，"黄"是中央之色。在《吕氏春秋》描绘的宇宙万物阴阳五行结构中，五行中的"土"与五色中的"黄"、五帝中的"黄帝"、五方中的"中"、四时中的"季夏"①是对应的，黄色是中央之色。《礼记·郊特牲》云："黄者，中也。"《左传·昭公十二年》云："黄，中之色也。"正如五脏贵"心"、五味贵"甘"、五音贵"宫"一样，五行贵"土"，五方贵"中"，五色贵"黄"，色彩以黄为至美。黄色所以被视为中央之色，是由于它是中和之色。萧兵在《中·中庸·中和》一文中提出："黄色介于黑白赤橙之间，自然而然地成了中央之色。"应劭《风俗通》引《大传》云："黄者，中和之色。"班固《白虎通》卷二《号》云："黄色，中和之色，自然之性，万世不易。"杜佑《通典》注云："黄者，中和美色，黄承天德，最盛淳美，故以尊色为谥也。"由于黄色是炎黄子孙生活的黄土高原的安身立命之色，是中央之色，所以是帝王之色、尊贵之色。《礼记·月令》《吕氏春秋·季夏》规定：天子"驾黄骝，载黄旂，衣黄衣，服黄玉"。宋王懋《野客丛书·禁用黄》记载："唐高祖武德初，用隋制，天子常服黄袍，遂禁士庶不得服，而服黄有禁自此始。"中国古代官府规定："庶人不得服赭黄。"于是，除秦朝的皇帝另有说法、崇尚黑色之外，历代皇帝住的宫殿、穿的龙袍、坐的龙椅和乘的龙舆等，皆为黄色。皇帝的服装叫"黄袍"，皇帝乘的车叫"黄屋"，皇帝发布的文告叫"黄榜"，为皇帝供职的官署叫"黄门"，朝廷使者叫"黄衣使者"。皇家的宫殿、围墙、华盖，都选用明亮的黄色。影响所被，以至于出家的佛教也多用黄色塑造佛菩萨金身，并作为僧侣袈裟的基色。黄色因而在中国古代文化中具有一种高贵、辉煌的美。

再看"青"。古代"青"与"苍"通用，如郑玄《礼记·月令·孟春注》云："苍，亦青。""青""苍"源于草色。如《古诗十九首》："青青河畔草。"《说文》："苍，草色也。"由于春天草木返青，象征着一天太阳从东方升起，所以"青"在中国古代文化中对应着五行中的"木"、四时中的"春"和五方中的"东"，被视为万木复苏的春色和东方之色，如《说文》云："青，东方色也。"因此，到了春天，天子须"驾苍龙，载青旂，衣青衣，服苍玉"②。"青"色便有了春回大地、旭日东升、生机勃勃、欣欣向荣之美。

① 季夏：6月，为一年的中间时分。
② 《礼记·月令》。又见《吕氏春秋·孟春》，"服苍玉"为"服青玉"。

再说"赤"。《说文》云:"赤,南方色也。""赤"的本义为太阳之色。《释名·释采帛》云:"赤,赫也,太阳之色也。"它对应着五行中的"火"和五方中的"南"。段玉裁《说文解字注》云:"火者,南方之行,故赤为南方之色。"阳盛为夏,故"赤"又对应着四时中的"夏",为热气腾腾、喜气洋洋的夏天之色。到了初夏,天子须"乘朱路,驾赤骝,载赤旂,衣朱衣,服赤玉"①。因此在中国民俗文化中,赤色则洋溢着喜庆之美,凡婚姻嫁娶、节日庆典,多用红色。

复说"白"。"白"对应着四时中的"秋",为秋天之色。《尔雅·释天》云:"秋为白藏。"宋邢昺疏:"秋之气和,则色白而收藏也。"一年之秋,好比一天太阳运行到西方,所以"白"又对应着五方中的"西"。《说文》云:"白,西方色也。"每到秋天,天子"驾白骆,载白旂,衣白衣,服白玉"②。作为肃杀的秋色,"白"又为阴丧之色。《说文》云:"阴用事,物色白。"民间治丧均穿白衣,戴白冠,穿白鞋,佩白花。

最后说"黑"。"黑"又名"玄",水色玄,古代称为"玄酒",对应着五行中的"水"。它象征着四时中万木凋零的"冬",正如"春""夏""秋"对应着"东""南""西",四时中的"冬"又对应着五方中的"北",故《说文》云:"黑,北方色也"。"黑"作为冬天之色,每到冬天,天子要"乘玄辂,驾铁骊,载玄旂,衣黑衣,服玄玉"③。战国时流行五行学说,认为五行相克,导致朝代更迭,虞舜为土德,夏朝为木德,商朝为金德,周朝是火德,克火者为水,秦代周立,应为水德,所以立朝后颁布新的"正朔",以孟冬之始的十月初一为一年的开始,表示新朝的诞生,并把黄河(古称为"河")改名为"德水",以黑色为至尊之色,服饰旗帜均为黑色。又因为在道家学说中"玄"为"道"的本体之色,而道生万物,"玄"生五色,所以中国古代画学认为"用墨独得玄门","墨分五色",水墨画是色彩最为灿烂的绘画。

再比如中国古代的戏曲有"十七宫调"。按照嵇康的分析,曲调本身并无所谓"哀乐",但由于中国古代戏曲在长期创作表演的实践流传中将不同的宫调与特定的情感建立了较为稳定的联系,"声无哀乐"变成了"声有哀乐"。王骥德《曲律·论宫调》指出:"仙吕宫:清新绵邈;南吕宫:感叹悲伤;中吕宫:高下闪赚;黄钟宫:富贵缠绵;正宫:惆怅雄壮;道宫:飘逸清幽。"(以上皆属宫)"大石调:风流蕴藉;小石调:旖旎妩媚;高平调:条拗滉漾;般涉调:拾掇坑堑;歇指调:急并虚歇;商角调:悲伤宛转;双调:健捷激袅;商调:凄怆怨慕;角调:呜咽悠扬;宫调:典雅沉

① 《礼记·月令》。又见《吕氏春秋·孟夏》,"朱"或为"赤"。
② 《礼记·月令》。又见《吕氏春秋·孟秋》。
③ 《礼记·月令》。《吕氏春秋·孟冬》:"乘玄辂,载玄旂,衣黑衣,服玄玉。"

重;越调:陶写冷笑。"(以上皆属调)"此总之所谓十七宫调也。"又其《曲律·论戏剧》指出:"又用宫调,须称事之悲欢苦乐。如游赏则用仙吕、双调等类,哀怨则用商调、越调等类。以调合情,容易感动得人。"这种曲调中包含不同情感特征的现象,便是长期的中国戏曲文化积淀的结果。

以形式美面目呈现的内涵美不仅寄寓在感官愉快的对象形式中,表现为与形式美取向的同一,而且寄寓在令感官不快的对象形式中,表现为与形式丑取向的悖逆,体现了将形式丑转化为内涵美、或者说将感觉丑转化为意蕴美的奇观。"对于味觉器官,味同嚼蜡或者苦涩的东西一般是不能引起快感的。但是,当人们认识到这种味道和自己所喜爱的更重要的效果有联系时,它们也能激起人们愉悦的感情",从而被人们视为美。比如滋补膏、保健品、特效药即是如此。"对于嗅觉器官,腐烂或者熏人的气息一般是不能引起快感的。但是,当人们认识到这种气息和自己所喜爱的更重要的效果有联系时,它们也能激起人们愉悦的感情,使这种气息本身对人的不适应感似乎也被冲淡了。农民们为丰收而收集各种沤肥、粪肥时,其审美情感状态多半如此",沤肥、粪肥的气味对于盼望丰收的农民来说也就变成了一种特殊的嗅觉美。"对于肤觉器官,盛夏的热汗油腻是很不令人愉快的。但是当留着热汗的人是一个做电风扇买卖的生意人,恐怕这种油汗的感觉反而会使他乐得手舞足蹈。而相反的情况是白居易笔下的卖炭翁,尽管他'可怜身上衣正单',却仍然'心忧天下愿天寒'。这两者的情势虽然大异,但体现的审美情感变化机制却是一致的。""对于视觉器官,书页里一片萎黄的叶或一朵褪色的花,是不会令人感到色彩悦目的。但是当收藏者识别出它们是在自己当年热恋的时期由情人的手摘下赠与的,它们便会激发出收藏者珍爱依恋的情感又有什么奇怪呢?""对于听觉器官,那种陈年木门发出的吱吱咂咂的噪声是不愉快的。但是远离故乡的果戈理就很喜欢这种声音,因为这种声音会使果戈理不由自主地回忆起他诞生的小屋,激起浓厚的乡恋之情。"[①]

四、形式美与内涵美的关系

事物是形式与内容的结合体。没有离开形式可以独立存在的内容,也没有离开内容可以独立存在的形式。但事物的形式美与内涵美的关系则与事物的形式与

[①] 以上引文均见汪济生:《美感概论》,上海科技文献出版社 2008 年版,第 14—15 页。

内容的关系不同,二者具有相对的独立性,可以单独地发挥作用。比如罂粟花的内涵丑并不能抹杀它的色彩美,卡西摩多的形体丑也不能抹杀他的心灵美。这就形成了丑中有美、美中有丑、事物形式与内涵美丑交错并存的现象。

事物的形式美丑属性与内涵美丑属性有发生矛盾、背离的状况。这表现为形式美引发的喜好会削弱、压抑审美者对内涵美的兴趣,使人沉溺于感官快乐之中,流荡忘返。中国古代美学有两个典型的命题可以说明这一点。

一是《尚书·周书》提出的"玩物丧志"。《尚书·周书》认为,"作德,心逸日休;作伪,心劳日拙。"①人们应当把快乐的追求放在道德美上,而不要放在满足"耳目"之乐的"珍禽奇兽"之类的"异物"美上。"耳目"对"异物"美的喜好会使人迷失心志道德修养之大:"不役耳目,百度惟贞。玩人丧德,玩物丧志。志以道宁,言以道接。不作无益害有益,功乃成;不贵异物贱用物,民乃足。犬马非其土性不畜,珍禽奇兽不育于国。不宝远物,则远人格;所宝惟贤,则迩人安。"②"志以道宁",是"作德心逸日休"思想的另一种表述。它说明,人的心志只有依凭"道"才能达到真正的安宁,真正的大快乐。因此,就应该"不役耳目"——不做感官享受的奴隶;"不贵异物"——不沉浸于奇异宝物的玩好之中。如果沉溺于美色和异物的玩好享受而不加节制,不仅会导致道德的丧失,也会心烦意乱,导致心灵安宁快乐的丧失。这一思想不是孤立的。《尚书》多处揭示,酒色异物可能引诱人志消德丧,与道德美相背离。夏启儿子太康耽于游乐畋猎,"盘游无度""以逸豫灭厥德",其五个弟弟作《五子之歌》,训诫说:"内作色荒,外作禽荒,甘酒嗜音,峻宇雕墙,有一于此,未有不亡。"③周武王讨伐殷纣王,誓词中历数殷纣王的罪状之一是"沉湎冒色"④。所以,在周公旦还政于刚成年的周成王时,对他留下的告诫就是"无逸"——不要贪图享乐,要把老百姓的命脉、"稼穑之艰难"时刻放在心上⑤。周穆王告诫太仆正伯冏选用官吏时要注意:不要任用那些"巧言令色,便辟侧媚",徒有形式之美的人做官⑥。这些都可以作"玩物丧志"思想的注脚。这种思想影响久远,宋代周敦颐阐述其道

① 《尚书·周书·周官》。孔安国传:"为德,直道而行,于心逸豫,而名且美。为伪,饰巧百端,于心劳苦,而事日拙不可为。"孔安国传,孔颖达正义《尚书正义》,《十三经注疏》,上海古籍出版社1997年版,第236页。
② 《尚书·周书·旅獒》。
③ 《尚书·虞夏书·五子之歌》。
④ 《尚书·周书·泰誓上》。沉湎冒色:孔传:"沉湎嗜酒,冒乱女色。"孔颖达疏:"冒,训贪也;乱女色,荒也。"
⑤ 《尚书·周书·无逸》。
⑥ 《尚书·周书·冏命》。

德文章主张,就重申过《尚书》的这个命题。古代儒家道德美学所以反对形式美学,就是担心其对艺术形式美的爱好会产生一种道德离心力,将人们拖拽到道德美以外。

另一个命题是王弼的"存象非意"论。《周易略例·明象》有一段关于"言""象""意"的关系论,说明形式对于其所表达的内容不仅具有积极的建构意义,也有消极的解构意义:"夫象者,出意者也;言者,明象者也。尽意莫若象,尽象莫若言。言生于象,故可寻言以观象;象生于意,故可寻象以观意。意以象尽,象以言著。故言者所以明象,得象而忘言;象者所以存意,得意而忘象。犹蹄者所以在兔,得兔而忘蹄;筌者所以在鱼,得鱼而忘筌也。"这是说形式与其表达的内容的统一性。同时,由此可见,"言者,象之蹄也;象者,意之筌也。是故,存言者,非得象者也;存象者,非得意者也。象生于意而存象焉,则所存者乃非其象也;言生于象而存言焉,则所存者乃非其言也。然则,忘象者,乃得意者也;忘言者,乃得象者也。得意在忘象,得象在忘言。故立象以尽意,而象可忘也;重画以尽情,而画可忘也。"这是提醒人们注意形式与其表达内容的矛盾性、相悖性。如果人们把兴趣集中在形式上,就会忽视甚至忘记形式所指的内容。关于形式美与内涵美矛盾性、悖离性的审美心理活动,汪济生分析说:"中枢部由本身的最佳运动状态带来的快感,和机体部、感官部的快感,是很难同时得到满足的。如果机体部、感官部的快感一下子就充分实现,中枢部就不会再有积极性去进入最佳运动状态,从而也就不会产生中枢部自身运动带来的快感了。只有当机体部、感官部的快感和需要得不到充分满足,发生不平衡时中枢部才会积极活动,感到很充实。"①因此,中国古代美学强调"无言""朴素"之美,认为只有"不睹文字",才能"但见情性"(皎然),只有"不著一字",才能"尽得风流"(司空图),"朴素而天下莫能与之争美"②。金代元好问云:"诗家圣处","不在文字","所谓情性之外,不知有文字耳。"③清代袁枚《随园诗话》云:"忘足,履之适;忘韵,诗之适。"古人这样论诗。如清贺贻孙《诗筏》云:"盛唐人有血痕无墨痕。"刘熙载《艺概·诗概》云:"杜诗只'有''无'二字足以评之。'有'者但见情性气骨也,'无'者不见语言文字也。"古人也这样论小说。如明代叶昼在评点《水浒传》时说:"说淫妇便像个淫妇,说烈汉便像个烈汉,说呆子便像个呆子,说马泊六便像个马泊六,说小猴子便像个小猴子,但觉读一过,分明淫妇、烈汉、呆子、马泊六、小猴

① 汪济生:《美感概论》,上海科技文献出版社2008年版,第61页。
② 《庄子·天道》。
③ 《遗山集》卷三七。

子光景在眼","声音在耳,不知有所谓语言文字也。"①古人乃至这样论书画。如唐张怀瓘《书法要录》云:"深识书者,唯观神采,不见字形。"笪重光《画筌》云:"无画处均成妙境。"对此,叶朗曾有过一段深刻抉发:"照中国古典美学的看法,真正的艺术形式美,不是在于突出艺术形式本身的美,而在于通过艺术形式把艺术意境、艺术典型突出地表现出来。"②"当艺术的感性形式诸因素把艺术内容恰当地、充分地、完善地表现出来,从而使欣赏者为整个艺术形象的美所吸引,而不再去注意形式美本身时,这才是真正的艺术形式美。在这里,艺术形式美只有否定自己,才能实现自己。"③

形式美是感官快乐的对象,内涵美是精神快乐的对象。形式美与内涵美的关系,说到底决定于感官快乐与精神快乐的关系。人类的快乐从性质上可分为两类,一种是官能快乐,包括机体快乐和感官快乐,另一种是精神快乐,即中枢觉快乐。这两种快乐分别对应着人的动物属性与非动物属性、物质属性与精神属性、形而下属性与形而上属性、感性与理性。它们在人所追求的快乐中的地位也如同二重属性在人性中的地位一样。人的动物属性及其产生的官能快感是人的生命存在的物质基础,固然不能否定;而人的非动物属性及其产生的精神快乐又是人区别于动物、成为"人"这一特殊物种的独到、高贵之处,因而更应受到重视。这两种快乐可以并行不悖,也可能发生相互背离的矛盾。当矛盾发生时,官能快乐应无条件地服从精神快乐,或者说,形式美应当无条件地服从内涵美,在二者的关系中,内涵美占主导地位。因此,孔子告诫人们:"君子……说(通悦)之不以道,不说也……小人……说之虽不以道,说也。"④君子悦之以道,小人悦之不以道,而纯以感官形式的享乐为审美的轴心。是否以道德生活、形象为乐,是"君子""小人"的根本分野。

在西方,从"人是理性的动物"出发,将快乐划分为低级的官能快乐和高级的精神快乐是一大传统。德谟克利特指出:"如果幸福在于肉体的快感,那么应当说,牛找到草料吃的时候是幸福的。"⑤"最优秀的人宁愿取一件东西而不要其他一切,就是:宁取永恒的光荣而不要变灭的事物。可是多数人却在那里像畜生一样狼吞虎咽。"⑥德国伦理学家包尔生分析说,快乐有属于低级官能的和高级精神的两种。

① 容与堂本《忠义水浒传》第二十四回回末总评。马泊六,引诱男女搞不正当关系的人。
② 《中国小说美学》,北京大学出版社1982年版,第37页。
③ 《中国小说美学》,北京大学出版社1982年版,第39页。
④ 《论语·子路》。
⑤ 北大哲学系外国哲学史教研室编:《古希腊罗马哲学》,生活·读书·新知三联书店1957年版,第18页。
⑥ 北大哲学系外国哲学史教研室编:《古希腊罗马哲学》,生活·读书·新知三联书店1957年版,第21页。

"当快乐是通过刺激我们本性中低级的感官的东西和压制我们较高的精神能力而获得的时候,我们就把这种快乐看作卑下的。"因此,"快乐仅仅在它作为有德性的行为的结果时才有价值。"不能简单笼统地把"快乐"当成"具有绝对价值的东西"①。"人生最有价值的就是最好地发展人的最高能力和使较高的功能支配较低的功能。而那种受植物性或动物性功能支配、受感官欲望和盲目热情支配的生命就只能被看作是一种较低级的和不正常的形式。人的完善的生命是一种心智在其中自由和充分地生长,各种精神力量在思维、想象和行动方面都达到最高完善的生命。"②当然我们也必须反对以精神快乐取代官能快乐的偏向。"知觉的快乐也属于生命,而且我们也不从完善的生命中排除吃喝以及类似的快乐,只是它们决不能僭越为主。"③

在古代中国人看来:"一般单纯官能性的原始性美感,有着容易使人毫无益处地只追求官能性的美、崇尚虚饰,使人心在淫靡中堕落,其极端是毁伤了人的性情的倾向。"④儒家认为美感是一种快乐的情感;追求快乐的美感,是人的天性,不应简单、粗暴地加以扼杀;人的感官天生地喜欢令人愉快的色、声、嗅、味、佚,人的心灵天生地喜欢仁义道德;感官的愉悦与心灵的愉悦、各种不同感官的愉悦同为快乐的情感,没有本质的不同。不过,儒家又认为,过分沉迷于感官愉快及其对象形式会使人"玩物丧志",乐不知返,因而对此必须加以一定的节制。而对心灵愉悦、道德快感的追求则没有这个限制。恰恰相反,由于"心好仁义"常常受到"心好利"的欲望的干扰,使其丧失对"仁义"的喜好,因而尤须加强道德美感的培养。从承认人的感官愉快的基本权利出发,儒家肯定人的感官愉快所由产生、对应的对象形式——美色、美声、美味、美嗅等纯形式美的存在权利,同时,从节制人的感官愉快的思想出发,儒家不赞成人们一味追求纯形式美,强调人们应在此之外有更高的精神美追求。由此出发,儒家反复强调心灵愉悦所由产生、对应的仁义道德美。人格美以道德充实为转移,艺术美以象德载道为标准,自然美亦以"比德"为依据。儒家的道德究其实是心灵理念。于是,美是道德的象征,又呈现为美是心灵意蕴的表现。于是,强调道德美成为儒家美学的首要之义。孔子说:"礼之用,和为贵,先王之道斯为美。"孟子指出,道德"充实之谓美","仁义之悦我心,犹刍豢之悦我口",奠

① 包尔生:《伦理学体系》,何怀宏、廖申白译,中国社会科学出版社 1988 年版,第 230 页。
② 包尔生:《伦理学体系》,何怀宏、廖申白译,中国社会科学出版社 1988 年版,第 237 页。
③ 包尔生:《伦理学体系》,何怀宏、廖申白译,中国社会科学出版社 1988 年版,第 238 页。
④ 笠原仲二:《古代中国人的美意识》,杨若薇译,生活·读书·新知三联书店 1988 年版,第 59 页。

定了儒家以"道"为美的道德美学传统。荀子继之,重申道德之"不全不粹之不足以为美",指出"君子乐得其道,小人乐得其欲",使儒家的这一道德美学观得到夯实。道家不仅不赞成天下人趋之若鹜的"厚味、美服、好色、音声"之类的官能快乐,也不赞成儒家追求的"富贵寿善""仁义礼智"之类的精神快乐,认为这些都不是真正的快乐,反而是痛苦的渊薮;而"俗之所大苦"的感官和心灵的"无为"之乐、"无乐"之乐才是"至乐"。所以说:"至乐无乐,至誉无誉。"①《庄子·田子方》还借老聃之口说:"游心于物之初",则"得至美而游乎至乐"。佛家将情感快乐分为两类。一类是世俗的"身乐""欲乐""受乐""觉知乐",也就是官能快乐;一类是出世的"心乐""法乐""禅悦""涅槃乐""寂灭乐",也就是一种特殊的精神快乐。《大般涅槃经》卷二十三指出:"乐有二种,一者凡夫,二者诸佛。凡夫之乐无常、败坏,是故无乐。诸佛常乐,无有变异,故名大乐。""觉知乐"不仅稍纵即逝、不可长久,而且会引起种种贪爱和对带来虚假快乐的外物的无尽索取,是人生痛苦的根源,因而佛典说:"五欲无乐,如狗啮枯骨。"②"虽是王侯将相、富贵受用,种种乐事,都是苦因。""美色淫声、滋味口体,一切皆是苦本。"③"一切烦恼,以乐欲为本,从乐欲生。"④"寂灭乐"虽然不可感觉,表面上"无乐",但也消灭了似乐实苦的"受乐""欲乐",所以是"大乐""极乐""上妙乐""第一最乐"。《大般涅槃经》反复阐述:"以大乐故名大涅槃。""涅槃名为大乐。"⑤"彼涅槃者,名为甘露,第一最乐。"⑥"譬如甜酥,八味具足,大般涅槃亦复如是,八味具足。"⑦"涅槃虽乐,非是受乐,乃是上妙寂灭之乐。"⑧糅合道佛的魏晋般若学代表道安《比丘大戒序》说:"淡乎无味,乃直道味也。"⑨又其《阴持入经序》指出:"大圣……以大寂为至乐,五音不聋其耳矣;以无为为滋味,五味不能爽其口矣。"⑩兼融儒、道、佛的欧阳修将人间的快乐分为儒家追求的"富贵者之乐"与佛家、道家追求的"山林者之乐"。前者是"无不得其欲"的欲望之乐,后者是"不一动其心"的心灵之乐。二者人生旨趣不同、相互矛盾,不可同时兼得。他分析说:"夫穷天下之物无不得其欲者,富贵者之乐也。至于荫长松、藉丰草、听山流之潺湲、饮石

① 《庄子·至乐》。
② 智顗:《修习止观坐禅法要》卷上《呵欲第二》。
③ 德清:《答德王问》,《憨山老人梦游全集》卷十。
④ 《金光明最胜王经》卷一,唐义净译。
⑤ 卷二十三《光明遍照高贵德王菩萨品第十之三》,《大正新修大藏经》第十二卷,第503页,版本同前。
⑥ 卷八《如来性品第四之五》,《大正新修大藏经》第十二卷,第415页。
⑦ 《大正新修大藏经》第十二卷,第385页。
⑧ 《大般涅槃经》卷二十五,《大正新修大藏经》第十二卷,第513页。
⑨ 石峻等编:《中国佛教思想资料选编》第一卷,中华书局1981年版,第51页。
⑩ 石峻等编:《中国佛教思想资料选编》第一卷,中华书局1981年版,第35页。

泉之滴沥,此山林者之乐也。……其不能两得,亦其理与势之然欤!"①"夫举天下至美与其乐,有不得兼焉者多矣。故穷山水登临之美者,必之乎宽闲之野、寂寞之乡而后得焉;览人物之盛丽、跨都邑之雄富者,必据乎四达之冲、舟车之会而后足焉。盖彼放心于物外,而此娱意于繁华,二者各有适焉。然其为乐,不得而兼也。"②欧阳修更偏爱、追慕的是"无累于心"、超脱物欲的"山林之乐""静中之乐"。"无累于心然后山林泉石可以乐。"③"不寓心于物者,真所谓至人也;寓于有益者,君子也;寓于伐性汩情而为害者,愚惑之人也。学书不能不劳,独不害情性耳。要得静中之乐,惟此耳。"④"于静坐中自是一乐事。"⑤由此可见,人作为动物,有权利追求动物的官能快乐,但如果仅此而已,放弃精神快乐的更高追求,或者在与精神快乐发生冲突时完全听从官能快感的支配,那他活得如同动物一样。人应当兼顾官能快感和精神快乐,并以精神快乐为更高追求,以此统帅官能快乐,从而使自己活成真正意义上的"人"。这也就决定了精神快乐的对象内涵美对感官快乐对象的形式美的主宰地位。

① 《浮槎山水记》,《欧阳文忠公文集》卷四十。
② 《有美堂记》,《欧阳文忠公文集》卷四十。
③ 《答李大临学士书》,《欧阳文忠公文集》卷六十九。
④ 《学书静中至乐说》,《欧阳文忠公文集》卷一百二十九。
⑤ 《作字要熟》,《欧阳文忠公文集》卷一百三十。

第十章
"美"的领域：现实美与艺术美

本章提要："美"从存在领域上看可分为现实美与艺术美。"现实美"指客观存在于自然界与人类社会生活中的美，包括自然美与社会美。在自然美问题上，曾经出现过黑格尔的自然无美论，也曾出现过加尔松的自然全美论，都有片面之嫌。自然界有美有丑。美是自然界那些契合审美主体生理结构阈值和心理结构阈值的物体或事物的性质，丑恰恰相反。自然美既有形式美，也有内涵美，前者体现了美的物质性和客观性，后者体现了美的象征性和主观性。社会美包括劳动成果美、人物身心美、生活环境美。随着科技水平和物质文明的提高，人们的日常生活正向审美化方向发展。"艺术美"指人类以各种艺术媒介创造的有价值的乐感载体。艺术美依据与现实的审美关系呈现为"艺术题材的美"与"艺术创造的美"。"艺术题材的美"参与了艺术作品美的构成，但由于艺术媒介不同，产生的审美效果不同，造型艺术反映丑的题材受到更多的限制，文学艺术在反映丑的题材时可以有更大的范围。真正体现艺术的审美价值、决定艺术作品所以美的关键是"艺术创造的美"。这种美表现为三种形态。一是艺术形象的逼真美，二是艺术形象的主观美，三是艺术媒介的形式美。艺术创造的美使美的艺术在反映现实题材时获得了不受美丑严格束缚的广阔空间，艺术作品既可以因美丽地描写了美的现实题材而美上加美，也可以因美丽地描绘了丑陋的题材而化丑为美、丑中有美。

美在哪里？19世纪美国诗人爱默生说："哪里大雪纷飞、长河奔流、百鸟飞翔，哪里的昼夜在暮色中相逢，哪里天上浮动着白云，或者缀满了星斗，哪里的形体玲珑剔透，哪里有进天宇之路，哪里有危险、有敬畏、有爱情，哪里就有美。美像雨水一样充足地为你洒落，哪怕你走遍世界，你也找不到一个没有美让你

憋闷的地方。"①"美"到处可见,而其存在领域自有不同。英国美学家罗杰·弗莱指出:"当我们用'美'来描述我们对一件艺术作品表示欣赏的审美判断时,其意思完全不同于我们对一位美的妇人、对一次美的日落或一匹美的马所表示的赞扬。"②这里论及"美"的存在领域的不同类别问题。"美"具有不同形态,它们存在于现实与艺术两大流域,呈现为现实美与艺术美。所谓"现实美",指客观存在于自然界与人类社会生活的美;所谓"艺术美",指对自然美与社会美的人工反映,是人类以艺术媒介创造的有价值的乐感载体。于是"现实美"可分为自然美、社会美,包括人物的形体美与心灵美;"艺术美"又可分为"艺术题材的美"与"艺术创造的美",它们在不同体裁的艺术美中有不同的地位和表现形态,值得我们仔细辨析。

一、现实美及其表现形态

自黑格尔以来,"美学"曾被部分研究者视为"艺术哲学","美"曾被看作"艺术"的同义语。20世纪初,美国的帕克著《美学原理》,探讨的范围不涉及现实美,只聚焦艺术③,可以说是典型一例。其实,"艺术虽然确为美的一个重要领域,但绝非美的一切领域"④;"美的最基本、最重要的领域存在于人类的现实生活中"⑤。现实美,即存在于客观自然与人类社会生活中的美,或者说是人在现实世界中所感受到的美,而不是艺术所创造的美,同时它也是艺术美产生的基础。别林斯基指出:"在活生生的现实里有很多美的事物,或者,更确切地说,一切美的事物只能包括在活生生的现实里。"⑥关于现实生活中存在的大量鲜活的美,20世纪初的美国诗人纪伯伦曾发出这样的呼唤:"请你仔细地观察地暖春回、晨光熹微,你们必定会观察到美。请你们侧耳倾听鸟儿鸣啭、枝叶渐簌、小溪潺潺的流水,你们一定会听出美。请你们看看孩子的温顺、青年的活泼、壮年的气力、老人的智慧,你们一定会看到美。请歌颂那水仙花般的明眸、玫瑰花似的脸颊、罂粟花样的小嘴,那被歌颂而引以为荣的就是美。请赞扬身段像嫩枝般的柔软、颈项如象牙似的白皙、长发同夜色

① 爱默生:《自然沉思录》,博凡译,上海社会科学院出版社1993年版,第197页。
② 蒋孔阳主编:《二十世纪西方美学名著选》上,复旦大学出版社1987年版,第195页。
③ 参帕克:《美学原理》,张今译,广西师范大学出版社2001年版。
④ 刘叔成、夏之放、楼昔勇等:《美学基本原理》,上海人民出版社1987年版,第105页。
⑤ 刘叔成、夏之放、楼昔勇等:《美学基本原理》,上海人民出版社1987年版,第106页。
⑥ 《别林斯基论文学》,梁真译,新文艺出版社1958年版,第7页。

一样黑,那受赞扬而感到快乐的正是美。"①

现实美包括自然美、社会美。我们先来讨论自然美。

1. 自然美

"一片树叶、一束阳光、一幅风景、一片海洋,它们在人们的心目中留下的印象几乎是类似的,所有这些东西的共同之处就是美。"②所谓"自然美",即现实世界中客观存在的天然的、不假人为的自然物的美。天体物理学家彭加勒曾经表示:科学家"研究自然是因为他从中得到快乐,他得到快乐是因为它美。若是自然不美,知识就不值得去追求,生活就不值得去过了"③。这从另一个侧面说明"自然美"指自然物中令人快乐的那部分对象。迄今美学理论讨论的"自然美",不言而喻,是一个相对于社会美而言的概念,指环境、风景、山水、花卉、植物、动物、人体等自然物象中令人赏心悦目的那部分对象。"美的对象是被置于一个上升的阶梯之上的:从轮廓、颜色和声调,从光、声音到花朵、水、海洋、鸟、地上的动物到人。"④尽管人们常常谈到各种自然美,但诚如黑格尔指出的那样,研究自然美的独立的"科学"并未形成,"就自然美来说,概念既不确定,又没有什么标准"⑤。直至今日,人们仍然感叹:"自然美是美学研究中难度最大、争论最多的一个领域,对'什么是自然美'、'自然为什么会美'等问题,至今没有一个为美学界所公认的答案。如果说在美学研究中,美的本质是一个令人难解的'斯芬克斯之谜',那么,自然美却是这个难解之谜的焦点。"⑥

(1) "自然无美"说与"自然全美"论的缺失

关于自然美,黑格尔曾从独特的美学观出发加以否定。他认为,美学的核心问题是研究"美",而"美就是理念的感性显现"⑦,"真正的美的东西……就是具有具体形象的心灵性的东西"⑧;"只有心灵才是真实的,只有心灵才能涵盖一切,所以一切美只有涉及这较高境界而由这较高境界产生出来时,才是真正美的"⑨。因此,纯客观的自然不可能是美的。只有当自然物成为人的心灵意蕴的某种象征时才能

① 纪伯伦:《纪伯伦散文精选》,伊宏等译,人民日报出版社1996年版,第9页。
② 爱默生:《爱默生集》上册,赵一凡译,生活·读书·新知三联书店1993年版,第14页。
③ 转引自钱德拉塞卡:《真与美》,朱志方、黄本笑译,科学出版社1992年版,第79页。
④ 赫尔德语,转引自克罗齐:《美学的历史》,王天清译,中国社会科学出版社1984年版,第180页。
⑤ 黑格尔:《美学》第一卷,朱光潜译,商务印书馆1979年版,第5页。
⑥ 季水河:《美学理论纲要》,湖南人民出版社2011年版,第149页。
⑦ 黑格尔:《美学》第一卷,朱光潜译,商务印书馆1979年版,第142页。
⑧ 黑格尔:《美学》第一卷,朱光潜译,商务印书馆1979年版,第104页。
⑨ 黑格尔:《美学》第一卷,朱光潜译,商务印书馆1979年版,第5页。

有"美",比如寂静的月夜、雄伟的大海那一类"感发心情和契合心情"的自然美,"这里的意蕴并不属于对象本身,而是属于所唤起的心情"①。"就这个意义来说,自然美只是属于心灵的那种美的反映,它所反映的是一种不完全的、不完善的形态"②。只有在艺术中,理念与形象、主体与客体融为一体,才符合它的"美"的定义,所以,"美"只存在于"艺术"中,"美学"即"艺术哲学"③。要之,在理念运动的"自然阶段",自然只有感性物质,没有理念意涵,因而本身没有"美"。黑格尔的这个观点是不是经得起审美实践的检验呢?答案显然是否定的。请听听一位普通中国人对中国山水的感受:"中国天然风景的美丽,我可以说,不但是雄巍的峨眉、妩媚的西湖、幽雅的雁荡、与夫秀丽甲天下的桂林山水,可以傲睨一世,令人称羡,其实中国是无地不美,到处皆景。"④事实上,人们总是把自然界中有价值的那部分乐感对象称作美。杏花春雨江南,铁马秋风塞北,大自然中充满了令人陶醉的多姿多彩的美景。春日融融、艳阳高照、秋高气爽、银装素裹、山重水复、山高水长、山清水秀、小桥流水、曲径通幽、林木扶疏、烟波浩淼、碧波荡漾、层峦叠嶂、云绕雾障、姹紫嫣红、争芳斗艳、风光旖旎、秀色可餐……生活中人们对自然美的赞叹,我们可以举出无数。诚如罗丹告诫秘书葛塞尔的那样:"你不要忘了我最喜欢的一句箴言:'自然永远是美的。'"⑤

其实,黑格尔本人也意识到,将"自然美"排除在美的范围和美学研究的领域之外"好像有些武断"⑥。黑格尔的《美学》是他死后由弟子们根据他生前的讲稿整理而成,客观存在着一些逻辑上不够统一的矛盾,对于"自然美"的论述即是明显的例子。一方面,《美学》一书开宗明义,将"自然美"排除在外,另一方面,该书第一卷第二章又专辟"自然美"专题加以论析;一方面,全书总序从美在心灵、理念出发,否认无意识的自然物存有美,另一方面,在第二章中开始又郑重声称:"美是理念,即概念和体现概念的实在二者的直接的统一","理念的最浅近的客观存在就是自然,第一种美就是自然美"⑦,并由此出发,分析、探讨了自然美的原因、特征和规律。因此,对于黑格尔否定"自然美"的存在,我们大可不必以为据,而他对自然美原因、特

① 黑格尔:《美学》第一卷,朱光潜译,商务印书馆1979年版,第170页。
② 黑格尔:《美学》第一卷,朱光潜译,商务印书馆1979年版,第5页。
③ 黑格尔:《美学》第一卷,朱光潜译,商务印书馆1979年版,第4页。
④ 方志敏:《可爱的中国》,人民文学出版社1952年版,第13页。
⑤ 《罗丹艺术论》,沈琪译,人民美术出版社1978年版,第73页。
⑥ 黑格尔:《美学》第一卷,朱光潜译,商务印书馆1979年版,第4页。
⑦ 黑格尔:《美学》第一卷,朱光潜译,商务印书馆1979年版,第149页。

征和规律的探讨、总结,我们则可以拿来作为认识、分析自然美奥秘的参考依据。

与黑格尔全盘否定自然有美的主张完全对立的是,有感于现代工业文明和科技文明对自然生态的严重破坏,19 世纪末特别是 20 世纪以来,西方美学界出现了一种"自然全美"的"肯定美学"观。这种美学观认为,自然中的一切物象可以带给人们肯定的情感反应,自然物全部是美的,没有丑。19 世纪 80 年代,艺术家、诗人和社会批评家威廉姆·莫里斯指出:"确实,地球上凡宜居之地,只要我们人类不对大地进行可怕的破坏活动,自然状态的地球没有哪一平方公里不美。"①与此同时,约翰·缪尔指出:"野生状态下,没有哪一片土地是丑陋的……但是,我们这块大陆的地表之美正在很快地消失。"②进入 20 世纪,伦纳德·费尔斯肯定:"自然界的一切都可能是好的,许多自然之物被认为具有内在之美。"③赫尔米斯·罗尔斯顿说:"优游于自然界的人们能够发现大自然的整体性,虽然它一开始并不能引人注意。比如当我们用心观察铜斑蛇、鳄鱼、狼蛛、龙葵以及卷曲、矮小的云杉,四散的老黄杨木,暴风雨之海,冬季苔原……这种价值经常是艺术的或审美的。如果我们能处于适当观察层面,或以一种生态眼光审视自然对象,我们总能发现其魅力。一块普通岩石上的一小片就是一块不同寻常的晶体。一段木头上的腐蚀质支撑着茎叶钩纹的精致……自然价值进一步存在于对象的生命活力,在万物求生的奋斗与热情之中。正是在此意义上,我们经常谈论生命的尊严、可爱与否。或者,我们说我们发现了所有生命之美。"④地理学者大卫·洛温塞尔说:"自然……被认为优于人工。野生景观最受青睐,改变了原生态、有人工干扰之迹,或是基于人工的景观,均被认为不值得重视,或无法修复……环境组织对照人工占主导的肮脏景观和纯自然的可爱景观……结论很清楚:人类可怕,自然崇高。"⑤阿尼·金努恩写道:"自然界所有未经人染指的部分都是美好的。能欣赏自然之美与对自然进行评判是两回

① 艾伦·卡尔松:《从自然到人文——艾伦·卡尔松环境美学文选》,薛富兴译,广西师范大学出版社 2012 年版,第 87 页。
② 艾伦·卡尔松:《从自然到人文——艾伦·卡尔松环境美学文选》,薛富兴译,广西师范大学出版社 2012 年版,第 87 页。
③ 艾伦·卡尔松:《从自然到人文——艾伦·卡尔松环境美学文选》,薛富兴译,广西师范大学出版社 2012 年版,第 88 页。
④ 艾伦·卡尔松:《从自然到人文——艾伦·卡尔松环境美学文选》,薛富兴译,广西师范大学出版社 2012 年版,第 89 页。
⑤ 艾伦·卡尔松:《从自然到人文——艾伦·卡尔松环境美学文选》,薛富兴译,广西师范大学出版社 2012 年版,第 87—88 页。

事。自然美学是积极的,消极的批评只适用于人工施之于自然的部分。"①兹夫提出"目见皆美":"任何所见之物均可因其能引起审美关注而精彩,所有对象与此并无分别。"②哈格若夫说:"自然是美的,而且不具备任何负面的价值。""自然总是美的,自然从来都不丑。""自然中的丑是不可能的。"③在此基础上,当代西方环境美学创始人,加拿大学者卡尔松在《自然与肯定美学》一文中提出,一切自然物都有"肯定"的、"积极"的美学品质,"自然"是"全美"的:"本文将考察自然全美这一观点。依此观点,尚未为人所染指的自然环境主要拥有积极的审美品质,它们主要体现为优雅、精致、强烈、统一和秩序,而非乏味、迟钝、平淡、混乱和无序。简言之,所有野生自然物,本质上均有审美之善。对自然界恰当、正确的欣赏基本上当是积极的,消极的审美判断在此无立锥之地。"④

强调"自然全美"而主张保护一切自然生态,不过是由对现代人类文明严重破坏自然生态问题痛心疾首产生的矫枉过正之论,但并非客观持平之见。自然是不是"全美"的呢?显然不可一概而论。从纯形式的维度看,自然物象中既有令人愉快、神迷的美,也有令人不适、恶心的丑。枯萎的树木、衰败的荆棘、凋零的花瓣、腐烂的垃圾、恶臭的水塘、光秃秃的山丘、泥泞不堪的土路、漫天飘飞的沙粒、寸草不生的戈壁、冲毁一切的狂风暴雨、埋葬一切的地崩海裂,等等。布封在谈到未经开发的自然时说:"在这些荒野的地方,没有道路,没有交通,没有任何人类智慧的痕迹;人要想走进这些荒野,就只有循着野兽闯开的窄径,并且要随时提心吊胆免得变成野兽的粮食;荒野的吼声既使他震惊,那一片冷落凄凉的沉寂又使他心悸,他只好往回跑了,说:'野生的自然是丑恶的,死沉沉的。'"⑤约瑟夫·米克尔指出:"一

① 艾伦·卡尔松:《从自然到人文——艾伦·卡尔松环境美学文选》,薛富兴译,广西师范大学出版社2012年版,第90页。
② 艾伦·卡尔松:《从自然到人文——艾伦·卡尔松环境美学文选》,薛富兴译,广西师范大学出版社2012年版,第269页。
③ 转引自彭锋:《完美的自然》,北京大学出版社2005年版,第94—95页。
④ 艾伦·卡尔松:《从自然到人文——艾伦·卡尔松环境美学文选》,薛富兴译,广西师范大学出版社2012年版,第86页。杨平的译文是:"全部自然界是美的,按照这种观点,自然环境在不被人类所触及的范围之内具有重要的肯定美学特征:比如它是优美的、精巧的、紧凑的、统一的和整齐的,而不是丑陋的、粗鄙的、松散的、分裂的和凌乱的。简而言之,所有原始自然本质上在审美上是有价值的。自然界恰当的或正确的审美鉴赏基本上是肯定的,同时否定的审美判断很少或没有位置。"艾伦·卡尔松:《环境美学——关于自然、艺术与建筑的鉴赏》,杨平译,四川人民出版社2005年版,第109页。
⑤ 《布封文钞》,任典译,人民文学出版社1958年版,第89页。

片烧焦了的森林是丑陋的,因为它说明生长机能已被破坏"①。罗伯特·艾略特指出:"我并不想提倡自然的总是好的,不自然的总是坏的。""各种病灾坦白说来在自然界普遍存在,但它们并非好事。自然现象,诸如火灾、飓风、火山喷发可以极大地改变地理景观,而且使它们更糟。"②

自然物的形态不仅有美丑之别,而且其美的程度也有高低之别。比如说桂林山水甲天下,阳朔山水甲桂林;五岳归来不看山,黄山归来不看岳;曾经沧海难为水,除却巫山不是云;黄果树瀑布胜过五泄瀑布,而尼亚加拉瀑布又胜过黄果树瀑布,如此等等。用不加分别的"全美"概念评价大自然的一切形态美,显然是不合实际的。

从内涵的维度看,当自然物成为审美主体美好意蕴的象征物时,确实是无往而不美的。梵高在一封写给弟弟的信中说:"这天清晨,我访问了街道清洁工人倾卸垃圾的地方,天呀,它多美!"普鲁斯特曾经坦言:"在看到夏尔丹的绘画作品之前,我从没意识到在我周围、在我父母的屋子里、在未收拾干净的桌子上、在没有铺平的台布的一角上,以及在空牡蛎壳旁的刀子上也有着动人的美存在。"③这里说"倾卸垃圾的地方"和"未收拾干净的桌子上""没有铺平的台布的一角""空牡蛎壳旁的刀子上"也存在着"动人的美",显然是移情的结果。在这种状况中,所谓"自然全美"倒是真实的、能够成立的。然而,正如"载乐者见哭者而笑","载哀者"也可以"闻歌声而泣"④,心酸感慨时美丽的花可"溅泪"、鸟也会"惊心"。在这种状况中,自然物就是无往而不丑的,"自然全美"恰恰变成了"自然全丑"。由此可见,自然美有形式与内涵之分,充当内涵的意蕴也有苦与乐、美与丑之别,依据在美好心境之下观照到的美好自然物象笼统地判断"自然全美",也是一个以偏概全的结论。

(2)自然物的形式美及其物质性、客观性

自然美之所以令人愉悦,一个突出的原因在于其外部形态契合了人的五觉感官的感知结构阈值,令五觉感官感到适宜、快乐;就是说,自然美美在形式。所谓"形式美",是指自然物以其迷人的形状、悦目的色彩、动听的音响、沁鼻的芳香、可口的滋味、宜人的质感使人的五觉感官产生强烈的快感。19世纪,美国学者爱默

① 艾伦·卡尔松:《从自然到人文——艾伦·卡尔松环境美学文选》,薛富兴译,广西师范大学出版社2012年版,第89页。
② 艾伦·卡尔松:《从自然到人文——艾伦·卡尔松环境美学文选》,薛富兴译,广西师范大学出版社2012年版,第89页。
③ 拉塞尔:《现代艺术的意义》,陈世怀、常宁生译,江苏美术出版社1990年版,第4页。
④ 《淮南子·齐俗训》。

生在《自然沉思录》中指出:"自然能满足人的一个高尚的需求,这需求就是对美的爱。"①他把自然美分为三种形态,第一种就是形式美:"自然""纯然以它的动人的外观,不掺杂任何物质的利益而令我们感到愉悦。"②因此,"自然美的一个十分突出的特点,就是形式美占有突出的地位。"③泰山之雄,黄山之奇,华山之险,峨眉山之秀,这是大自然的形象美。苍山如黛,绿草如茵。"落日熔金,暮云合璧。""江作青罗带,山如碧玉簪。""忽如一夜春风来,千树万树梨花开。""日出江花红胜火,春来江水绿如蓝。""停车坐爱枫林晚,霜叶红于二月花。"这是大自然的色彩美。风起松涛,雨打芭蕉,泉泻清池,溪流山涧,鸟鸣深鋈,蝉噪幽林,这是大自然的音响美。"谁道春归无觅处?眠斋香雾作春昏。""花气无边熏欲醉,灵芬一点静还通。""疏影横斜水清浅,暗香浮动掩黄昏。""但觉清芬暗浮动,不知寒碧已氤氲。"这是大自然的芳香美。香糯的稻谷,甘甜的瓜果,肥美的肉类,绿色的蔬菜,这是大自然赐给我们的滋味美。温暖的阳光,松软的草地,湿润的春雨,酥脆的秋果,这是大自然赠给人类的触觉美。这里,自然之所以美,在于其外在形式天然地契合人们的五觉喜好,符合令人感官愉快的审美规律。因此,康德称之为"自由美"④,黑格尔称之为"外在美"⑤。康德指出:"花是自由的自然美。"⑥"花,自由的素描,无任何意图地相互缠绕着的、被人称做簇叶饰的纹线,它们并不意味着什么,并不依据任何一定的概念,但却令人愉快满意。"⑦"一种单纯的颜色,譬如一块草地的绿色、一个单纯的音调(别于单纯的音响及噪音),譬如一种提琴的音,被大多数人认为它们本身就是美的。""一切单纯的颜色,在它们的纯粹的范围内,被视为美。"⑧"许多鸟类,许多海产贝类本身是美的,这美绝不属于依照着概念按它的目的而规定的对象,而是自由地自身给人以愉快的。"⑨这就是说,自然物可以单纯地凭借形态满足人的感官、使人感觉愉快而成为美。黑格尔指出:在这种情况下,"我们还可以说自然美……摆在我们面前的并不是有机的有生命的形体……而是一方面只有一系列的复杂的对象和外表联系在一起的许多不同的有机的或是无机的形体,例如山峰的轮廓,蜿蜒

① 爱默生:《自然沉思录》,博凡译,上海社会科学院出版社 1993 年版,第 11 页。
② 爱默生:《自然沉思录》,博凡译,上海社会科学院出版社 1993 年版,第 12 页。
③ 刘叔成、夏之放、楼昔勇等:《美学基本原理》,上海人民出版社 1987 年版,第 136 页。
④ 康德:《判断力批判》上卷,宗白华译,商务印书馆 1964 年版,第 67 页。
⑤ 黑格尔:《美学》第一卷,朱光潜译,商务印书馆 1979 年版,第 172 页。
⑥ 康德:《判断力批判》上卷,宗白华译,商务印书馆 1964 年版,第 67 页。
⑦ 康德:《判断力批判》上卷,宗白华译,商务印书馆 1964 年版,第 44 页。
⑧ 均见康德:《判断力批判》上卷,宗白华译,商务印书馆 1964 年版,第 62 页。
⑨ 康德:《判断力批判》上卷,宗白华译,商务印书馆 1964 年版,第 67 页。

的河流,树林,草棚,民房,城市,宫殿,道路,船只,天和海,谷和壑之类;另一方面在这种万象纷呈之中却现出一种愉快的动人的外在和谐,引人入胜"①。黑格尔分析、总结这种自然美作为纯粹的形式美的原因、规律时说:在这里,"自然美"的"定性和统一并不是本身固有的内在性和起生气灌注作用的形象,而是外在的确定性和从外因来的统一,这种形式就是人们所说的整齐一律、平衡对称,符合规律与和谐"②。车尔尼雪夫斯基总体上是主张自然因成为人的美好生活的象征而美的,然而同时,他无法否认另外一种不同的审美经验,即自然物仅仅因为形式令人愉快而美。如他关于"水"之美的审美经验的一段描述:"水,由于它的形状而显出美。辽阔的、一平如镜的、宁静的水在我们心里产生宏伟的形象。奔腾的瀑布,它的气势是令人惊愕的,它的奇怪突出的形相也是令人神往的。水,还由于它的灿烂的透明,它的淡青色的光辉而令人迷恋;水把周围的一切如画地反映出来,把这一切屈曲地摇曳着……我们看到水是第一流写生画家。水由于它的晶莹的透明而显得美;浪花所以美,是因为它顺着波涛飞跑疾驱,是因为它反映着太阳光,当波浪迸散的时候,浪花就像尘雾一样飞溅开去。"③这与康德说的"自由美"、黑格尔说的"外在美"是一脉相承的。克莱夫·贝尔是绘画艺术领域中形式美学的倡导者。当代加拿大环境美学倡导者卡尔松指出:"就我们的目的而言,注意到形式主义不仅在艺术中被提倡,同时也与自然环境相关这一点才是最重要的。比如贝尔提出,当艺术家在'灵感瞬间'或'审美视野瞬间'审视非艺术对象时,他实际上就是以'纯形式'眼光看待它们。"④贝尔曾经提醒人们注意这样一种审美现象:"我们中的所有人,我想,都会有时以纯形式眼光看待物质对象。……谁没有,至少在其一生中有一次,偶尔以纯形式的眼光欣赏某种景观呢?就在某一时刻,不是把它们看成一片田野和村舍,而只当作线条与色彩来欣赏。在那样的时刻,他难道没有从材质之美中获得与艺术一样的激动吗?"⑤关于自然美的形式性原因和特征,卡尔松在《自然环境的形式特性》一文中指出:"许多环境美学论著都强调形式特性。""许多研究……试图说明:自然环境的审美欣赏和审美价值极大地,如果不是唯一地依赖于其形

① 黑格尔:《美学》第一卷,朱光潜译,商务印书馆1979年版,第170页。
② 黑格尔:《美学》第一卷,朱光潜译,商务印书馆1979年版,第173页。对此,黑格尔在《美学》中辟专节加以剖析。
③ 《论滑稽与崇高》,《车尔尼雪夫斯基论文学》中卷,人民文学出版社1965年版,第103页。
④ 艾伦·卡尔松:《从自然到人文——艾伦·卡尔松环境美学文选》,薛富兴译,广西师范大学出版社2012年版,第57页。
⑤ 转引自艾伦·卡尔松:《从自然到人文——艾伦·卡尔松环境美学文选》,薛富兴译,广西师范大学出版社2012年版,第57页。

式特性。"①美国国家森林管理局景观管理项目将"形式、轮廓、色彩与结构"描述为任何景观的"四个基本要素",环境审美被界定为"从形式、轮廓、色彩、结构角度看到的由可视要素(诸如土地、植物、水和结构)的独特融合形成的整体印象"。关于审美价值,它提出,"景观的全面'风景特点'应当主要从上述形式四要素的'变化'或'多样性'角度评价。这种审美欣赏导向那些组成景观可视形式的因素,'风景特性'的审美价值也由某些形式要素获得阐释"②。

 自然美的形式性,在魏晋南北朝时期的山水诗、宫体诗中有明显的确证。曹操的《观沧海》可以说是魏晋山水诗的滥觞:"东临碣石,以观沧海。水何澹澹,山岛竦峙。树木丛生,百草丰茂。秋风萧瑟,洪波涌起。日月之行,若出其中;星汉灿烂,若出其里。"他最后感叹:"幸甚至哉,歌以咏志。"这个"志"更多地是指观照沧海的形态美所引起的怡悦之情。东晋的谢灵运致力于描绘山水的形态美及其带来的愉悦喜好。"池塘生春草,园柳变鸣禽"之写园林,"林壑敛暝色,云霞收夕霏"之写暮色,"春晚绿野秀,岩高白云屯"之写春景,"野旷沙岸净,天高秋月明"之写秋,"明月照积雪,朔风劲且哀"之写冬,构成了一幅幅形象清丽的山水画。同时代的陶渊明以描写田园风光的诗相呼应:"方宅十余亩,草屋八九间。榆柳荫后檐,桃李罗堂前。暧暧远人村,依依墟里烟。狗吠深巷中,鸡鸣桑树颠。""采菊东篱下,悠然见南山。山气日夕佳,飞鸟相与还。"嗣后,南齐诗人谢朓刻画:"余霞散成绮,澄江静如练","天际识归舟,云中辨江树";梁代诗人何逊吟诵:"野岸平沙合,连山远雾浮","岸花临水发,江燕绕樯飞","江暗雨欲来,浪白风初起"。没有比兴,没有寄托,只见景语,不见情语。出于同样的对形态美的喜爱,这个时期的诗人还对宫廷美女的冶容艳色津津乐道、精雕细刻,形成了宫体诗。如萧纲《咏内人昼眠》:"攀钩落绮障,插捩举琵琶。梦笑开娇靥,眠鬟压落花。簟纹生玉腕,香汗浸红纱。"《戏赠丽人》:"丽姬与妖嫱,共拂可怜妆。同按鬟里拨,异作额间黄。罗裙宜细简,画屟重高墙。含羞来上砌,微笑出长廊。取花争间镊,攀枝念蕊香。"萧子显《代美女篇》:"邯郸暂辍舞,巴姬请罢弦。佳人淇洧出,艳赵复倾燕。繁秾既为李,照水亦成莲。"庾肩吾《咏美人》:"绛树及西施,俱是好容仪。非关能结束,本自细腰肢。镜前难并照,相将映绿池。看妆畏水动,敛袖避风吹。转手齐裾乱,横簪历鬓垂。"美女容貌

① 艾伦·卡尔松:《从自然到人文——艾伦·卡尔松环境美学文选》,薛富兴译,广西师范大学出版社2012年版,第56页。
② 艾伦·卡尔松:《从自然到人文——艾伦·卡尔松环境美学文选》,薛富兴译,广西师范大学出版社2012年版,第56页。

是如此之动人,恰如这个时期的沈约在《六忆》诗中感叹的那样:"相看常不足,相见乃忘饥。"正由于这个时期山水、宫女的描写专注于无关道德寄托的形式,所以遭到隋、唐道德君子的不满。隋代治书御史李谔在《上隋文帝书》中将魏晋南朝的山水诗、宫体诗写作批评为"连篇累牍,不出月露之形;积案盈箱,唯是风云之状","遗理存异,寻虚逐微","如羲皇、舜、禹之典,伊、傅、周、孔之说,不复关心,何尝入耳"!白居易《与元九书》批评说:"以康乐之奥博,多溺于山水;以渊明之高古,偏放于田园。江、鲍之流,又狭于此……于时六义寝矣。""陵夷至于齐梁间,率不过嘲风雪、弄花草而已。"这种批评和否定从另一个侧面反证了自然美中纯形式美的存在。

由于自然美的一部分种类和根源在于自然物的形式美,于是,构成自然物形式的物质材料就在自然美的审美活动中具有了举足轻重的作用和意义。桑塔亚那指出:"材料效果是形式效果之基础,它把形式效果的力量提得更高了,给予事物的美以某种强烈性、彻底性、无限性,否则它就缺乏这些效果。假如雅典娜的神殿巴特农不是由大理石筑成,王冠不是由黄金制造,星星没有火光,它们将是平淡无力的东西。在这里,物质美对于感官有更大的吸引力。"[1]

自然美中的一部分源于自然物的物质形式,决定了这种形态的自然美具有不依赖审美主体而存在的客观性。巴德指出:"基于自然界不是任何人的创造物,自然审美欣赏如果要真实地面对自然之实情,它就一定是这样一种自然审美欣赏:不是将自然作为一种有意识产生的对象(因此也就不是作为艺术)来欣赏。"[2]福斯特告诫主张美由心生的"依偎美学":这种主观美学在解释自然美现象时并不让人信服,"依偎美学"作为一种"审美价值的形式",要为它"提供合理性论证",对哲学家仍然"是一种挑战"[3]。审美活动虽然是一种情感活动,但并非无是非、正误可言。根据我们对情感对象认知上的认定,对一种情感反应适当与否做出真伪评估是可能的、合理的。比如当我们面对剧毒的珊瑚蛇时,从认知上肯定它是危险之物,于是产生害怕的情感反应。"这种情感方式在我们的情感反应中,确实允许一定程度的客观性。"[4]"如果自然美……只是情人眼中之物,审美判断就不会产生一种整体

[1] 桑塔耶纳:《美感》,缪灵珠译,中国社会科学出版社1982年版,第52页。
[2] 艾伦·卡尔松:《从自然到人文——艾伦·卡尔松环境美学文选》,薛富兴译,广西师范大学出版社2012年版,第270页。
[3] 转引自艾伦·卡尔松:《从自然到人文——艾伦·卡尔松环境美学文选》,薛富兴译,广西师范大学出版社2012年版,第274页。
[4] 卡罗尔语,转引自艾伦·卡尔松:《从自然到人文——艾伦·卡尔松环境美学文选》,薛富兴译,广西师范大学出版社2012年版,第276页。

的伦理责任。……每个人应当学会欣赏某些东西,或至少认为它值得保护。"①据此,卡尔松《自然、审美判断与客观性》一文指出:"美学家对艺术的审美判断可能实际上持客观主义立场,而对自然的审美判断则持相对主义立场。"②其实,既然关于艺术的审美判断有正误之分,关于自然的审美判断也有正误之别。比如,"'大特顿山是宏伟的'是适当、正确的,或可能简直是真实的;而另一些审美判断,如'大特顿山是矮小的'则是不适当、不正确,或者简直是错误的。"③卡尔松另著《恰当自然美学的要求》一文,总结"恰当自然美学的第二项关键要求则主张:自然一定不能像对待人造物那样去欣赏"④,并强调:"我们的自然审美欣赏以及与之相关的审美判断,应当具有一定程度的客观性。"⑤"一种不能为保护那些我们从中发现其美的东西提供基础性支持的自然美学不值得深究。"⑥关于自然物形式美的客观性,曾有当代中国学者在美学论争中强调:"自然事物的美指天生的、自然有的。所谓天生的,是说不受人影响的。举例子来说,夜间的明月、早上的红霞,美在哪里?我们只能说美在明月、红霞。明月、红霞本身的属性是美的。"⑦可惜的是,在当下盛行主观的存在论、现象学美学思潮的氛围下,这类观点被当做机械的唯物论而被忽略或否定了。其实,这类观点并不仅仅是理论宣言,它表述了理论研究者实实在在的审美经验,是任何人化的自然美学学说否定不了的,也是科学、严谨的美学研究必须承认、面对并给予合理解释的。这里,如果说美作为乐感对象有什么主体性,只在于愉快的情感是对自然形式之美的恰当认识和合理反应,与哲学认知中的主体地位是一致的。

自然形式美的客观性,在人体美中得到最有力的说明。人人都会承认:人的长相有美丑之分和美的程度差别。我们平时说某某人长得漂亮、某某人长得丑陋、某某人相貌平平,这种颜值不是观赏者主体创造出来的,而是对象的身高是否合

① 汤姆森语,转引自艾伦·卡尔松:《从自然到人文——艾伦·卡尔松环境美学文选》,薛富兴译,广西师范大学出版社2012年版,第274页。
② 艾伦·卡尔松:《从自然到人文——艾伦·卡尔松环境美学文选》,薛富兴译,广西师范大学出版社2012年版,第68页。
③ 艾伦·卡尔松:《从自然到人文——艾伦·卡尔松环境美学文选》,薛富兴译,广西师范大学出版社2012年版,第68页。
④ 艾伦·卡尔松:《从自然到人文——艾伦·卡尔松环境美学文选》,薛富兴译,广西师范大学出版社2012年版,第270页。
⑤ 艾伦·卡尔松:《从自然到人文——艾伦·卡尔松环境美学文选》,薛富兴译,广西师范大学出版社2012年版,第274页。
⑥ 艾伦·卡尔松:《从自然到人文——艾伦·卡尔松环境美学文选》,薛富兴译,广西师范大学出版社2012年版,第275页。
⑦ 伍蠡甫主编:《山水与美学》,上海文艺出版社1985年版,第26页。

度、身材是否匀称、五官是否端正、皮肤是否白皙和细腻决定的。中世纪意大利的神学家托马斯·阿奎那也不得不承认:"人体美在于四肢五官端正匀称,再加上鲜明的色泽。"①在中国古代男性的心目中,美女之美,在于脸上的颜色要白里透红,如芙蓉桃花;全身的肌肤要细嫩洁白,温润如玉。《诗经·鄘风·君子偕老》写美女:"鬒发如云","扬且之皙也"。朱熹注:"鬒,黑也;如云,言多而美也。""皙,白也。""言容貌之美,见者惊犹鬼神也。"《诗经·卫风·硕人》写美女:"螓首蛾眉,巧笑倩兮,美目盼兮。"朱熹注:"倩,口辅之美也;盼,白黑分明也。此章言其容貌之美。"《诗经·郑风·有女同车》写美女,"有女同车,颜如舜华。"朱熹注:"舜,木槿也,树如李,其华朝生暮落……言所与同车之女其美如此。"这些诗中的美女面容如花似玉,楚楚动人。女色之美不仅仅指面容,还指全身。如《诗经·卫风·硕人》描写美女的手、肤、颈、齿、首、眉、目、口等,且以于指柔长、眼睛有神、身材高挑、肌肤丰满洁白为美。宋玉《神女赋》笔下的神女"美貌横生,烨兮如花,温乎如莹。五色并驰,不可殚形……眸子炯其精朗兮,瞭多美而可观。眉联娟似蛾扬兮,朱唇的其若丹"。又其《登徒子好色赋》"称邻之女,以为美色","增之一分则太长,减之一分则太短;著粉则太白,施朱则太赤;眉如翠羽,肌如白雪,腰如束素,齿如含贝。嫣然一笑,惑阳城,迷下蔡"。汉武帝时李延年《歌诗》赞叹倾国倾城的绝代佳人:"北方有佳人,绝出而独立。一顾倾人城,再顾倾人国。倾城复倾国,佳人难再得。"曹植《美女篇》描绘美女的迷人形象:"美女妖且闲,采桑歧路间。柔条纷冉冉,叶落何翩翩。攘袖见素手,皓腕约金环。头上金爵钗,腰佩翠琅玕。明珠交玉体,珊瑚间木难。罗衣何飘飘,轻裾随风还。顾盼遗光彩,长啸气若兰。行走用息驾,休者以忘餐。"《世说新语·容止》说:"何平叔(何晏)美姿仪。""王敬豫有美形。""潘岳妙有姿容。""王夷甫容貌整丽。"都是说的天生的相貌美。人体美感动人的力量是如此强大,以至于歌德感叹:"谁看着人体美,任何不幸都不能触及他;他感到同自己和世界完全协调。"②传说中十全十美、没有瑕疵、人所公认的美女在中国古代是西施,西方古代是海伦。12世纪希腊历史学家玛拿赛斯赞美海伦:

她是一个美人,肤色美,眉毛也美,
腮帮美,面孔美,大眼睛,雪白皮肤,

① 北京大学哲学系美学教研室编:《西方美学家论美和美感》,商务印书馆1980年版,第65页。
② 北京大学哲学系美学教研室编:《西方美学家论美和美感》,商务印书馆1980年版,第227页。

>　　眼睛微注,说不尽的温柔秀雅。
>
>　　双腕雪白,呼吸轻微,仪态万方,
>
>　　肤色皎洁,而腮帮却是玫瑰红,
>
>　　容貌令人销魂,眼睛娇媚清新,
>
>　　光辉焕发,天然不加雕饰。
>
>　　白色的皮肤夹着玫瑰的绯红,
>
>　　像发光的象牙用深红染透,
>
>　　颈项长,白得发光,因此人们
>
>　　把她叫做天鹅生的美丽的海伦。①

在这里,如果说海伦的美是别人看她时"人化""生成"的,而不是海伦自身所具有的颜值,大概除了被理论异化的美学家,谁也不会相信。

(3) 自然物的内涵美及其象征性、主观性

不过,值得注意的是,自然美的原因和种类并不能都归结为形式美。在此之外,自然物还可能因其具有的意蕴而美,这便是自然物的内涵美。爱默生在《自然沉思录》中把自然美分为三种形态,这第二种形态是"德性"的美:"美是上帝给德性设立的标志。每一个自然的行为都透露着神性的端庄。"②还有一种形态是"智性"的美:"事物除了与德性构成一种关系外,还与思想构成一种关系。""当世界成为心智的一个对象时,世界也具有一种美。"③这两种美,都属于意蕴美、内涵美。广而言之,自然物令人愉快的内涵,既可以是自然物本身应当承担的客观目的(如动植物应当符合它们的生命目的、男人有男人的角色目的、女人有女人的角色目的),也可以是自然物象征、寄托的观赏者某种积极的、美好的主观意蕴。这种现象,在自然美中体现得更为普遍。

康德虽然分析、肯定过自然物纯粹的、自由的形式美,但同时又认为,真正可以列入这种形式美的自然美在数量上是有限的,绝大部分的自然美都要归入别具内涵的"附庸美"(宗白华译)或"依存美"(朱光潜译)④。所谓"附庸美"是"附属于一个概念的""有条件的美",这个概念即"该对象应该是什么",它以"对象底圆满

① 转引自莱辛:《拉奥孔》,朱光潜译,人民文学出版社 1979 年版,第 112 页。
② 爱默生:《自然沉思录》,博凡译,上海社会科学院出版社 1993 年版,第 15 页。
③ 爱默生:《自然沉思录》,博凡译,上海社会科学院出版社 1993 年版,第 17 页。
④ 朱光潜:《西方美学史》下卷,商务印书馆 1979 年版,第 367 页。

性为前提","归于那些隶属一个特殊目的的概念之下的对象"①。比如"一个人的美（即男子或女子或孩儿的美），一匹马或一建筑物（教堂、宫殿、兵器厂、园亭）的美，是以一个目的的概念为前提的，这概念规定着这物应该是什么，即它的圆满性的概念，因此仅是附庸的美。"②"对象应该是什么"的"圆满性"，被康德称作"美的理想"或"典范"。康德认为，在无机的自然物和植物世界中，"无理想可以表象"，"只有人，他本身就具有他的生存目的，他凭借理性规定着自己的目的"，"所以只有'人'才独能具有美的理想"，"能在世界一切事物中独具圆满性的理想"③。

康德对自然物附庸着概念内涵而美的分析虽然细致，却并不严密。稍后的歌德则将自然物因符合概念目的而美的"目的"解释为自然生长的生命目的。他以橡树、马等为例指出：并非"自然的一切表现都是美的"，只有自然物的天性得到"完全发展"，"事物的各部分肢体构造都符合它的自然定性，也就是说，符合它的目的"，自然物才美④。

歌德之后，黑格尔将歌德说得不是太明确的自然物"美在生命目的"的客观根源作了清晰的理论揭示。自然美的原因是什么呢？从对象的客观原因方面看，是外在形式和客观理念。关于自然物因外在形式契合令人愉快的感觉规律而美，上文已述。关于自然物因客观理念而美，这"客观理念"是什么呢？就是"生命"及其体现出来的"生气"。所谓"生命"的理念，实际上即"生命"的目的。无机的自然物如"矿物""石头""天空""河流"是"未经生气灌注的形体"⑤，不具有"生命"理念、目的；只有有机的自然物如植物、动物才具有"生命"的理念和目的。"死的无机的自然是不符合理念的，只有活的有机的自然才是理念的一种现实。"⑥"生命比起无机的自然要高一层。只有有生命的东西才是理念。"⑦"作为在感性上是客观的（译者注：即作为感官对象的）理念，自然界的生命才是美的。"⑧"自然作为具体的概念和理念的感性表现时，就可以称为美的。"⑨这就是说，在自然界中，只有有机的植物、

① 均见康德：《判断力批判》上卷，宗白华译，商务印书馆1964年版，第67页。
② 康德：《判断力批判》上卷，宗白华译，商务印书馆1964年版，第68页。
③ 均见康德：《判断力批判》上卷，宗白华译，商务印书馆1964年版，第71页。
④ 爱克曼：《歌德谈话录》，朱光潜译，人民文学出版社1978年版，第132—134页。
⑤ 黑格尔：《美学》第一卷，朱光潜译，商务印书馆1979年版，第176页。
⑥ 黑格尔：《美学》第一卷，朱光潜译，商务印书馆1979年版，第152页。
⑦ 黑格尔：《美学》第一卷，朱光潜译，商务印书馆1979年版，第153页。
⑧ 黑格尔：《美学》第一卷，朱光潜译，商务印书馆1979年版，第154页。
⑨ 黑格尔：《美学》第一卷，朱光潜译，商务印书馆1979年版，第168页。

动物才能因"生命"目的、理念的感性表现而美。比较而言,植物的生命活动"只限于营养",属于"还没有真正的受到生气灌注的生命"①,动物具有主动追求生命的灵魂,因而"自然美的顶峰是动物的生命"②。有机自然物的"生命"之美的表现形态,是"生气灌注"。"自然美作为内在的生气灌注"③,"我们只有在自然形象的符合概念的客体性相之中见出受到生气灌注的互相依存的关系时,才可以见出自然的美"④。

可贵的是,黑格尔不仅继承康德、歌德,从自然物本身的"生命"目的和"生气"状态方面揭示自然美的原因,还从审美主体的方面解释自然美的原因。"自然美还由于感发心情和契合心情而得到一种特性。例如寂静的月夜,平静的山谷,其中有小溪蜿蜒地流着,一望无边波涛汹涌的海洋的雄伟气象,以及星空的肃穆而庄严的气象就是属于这一类。这里的意蕴并不属于对象本身,而是属于所唤起的心情。"⑤不仅无机自然的美是如此,有机自然如动物的美也可能是如此。"我们甚至于说动物美,如果它们现出某一种灵魂的表现,和人的特性有一种契合,例如勇敢、强壮、敏捷、和蔼之类,从一方面看,这种表现固然是对象所固有的,见出动物生活的一方面,而从另一方面看,这种表现却联系到人的观念和人所特有的心情。"⑥黑格尔清晰地告诉我们,当自然物成为审美主体心灵意蕴的暗示、象征时,就会产生令人愉快的美。

黑格尔关于自然物美在心灵意蕴暗示的思想,后来被车尔尼雪夫斯基加以改造和弘扬。一方面,车尔尼雪夫斯基从客观方面肯定"美是生活",批评黑格尔的"美是理念的感性显现"说:"把美定义为观念在个别事物上的完全显现,我们就必然要得出这个结论:'在现实中美只是我们的想象所加于现实的一种幻象';由此可以推论:'美实际上是我们的想象的创造物,在现实中(或者,在自然中)没有真正的美'。"⑦为了显示与黑格尔的客观唯心论美学的不同,车尔尼雪夫斯基强调:"就审美范围而言,别人把生活了解为仅仅是观念的表现,而我们却认为生活就是美底本质。因此,我们不认为美的物象照它存在于现实中的这个样子是不十分美的,我们也不认为想象力的干涉能够把美注入物象之中;我们认为自然美是真正美的,而且

① 黑格尔:《美学》第一卷,朱光潜译,商务印书馆 1979 年版,第 176 页。
② 黑格尔:《美学》第一卷,朱光潜译,商务印书馆 1979 年版,第 170 页。
③ 黑格尔:《美学》第一卷,朱光潜译,商务印书馆 1979 年版,第 169 页。
④ 黑格尔:《美学》第一卷,朱光潜译,商务印书馆 1979 年版,第 168 页。
⑤ 黑格尔《美学》第一卷,朱光潜译,商务印书馆 1979 年版,第 170 页。
⑥ 黑格尔《美学》第一卷,朱光潜译,商务印书馆 1979 年版,第 170 页。
⑦ 车尔尼雪夫斯基:《生活与美学》,周扬译,人民文学出版社 1959 年版,第 11 页。

十分美的……照我们的意见,人用肉眼也可以在自然界中看出美来。"①另一方面,车尔尼雪夫斯基又从主观方面指出:所谓"美是生活","首先是使我们想起人以及人类生活的那种生活";"构成自然界的美是使我们想起人来(或者,预示人格)的东西,自然界的美的事物,只有作为人的一种暗示才有美的意义"②。比如无机的自然物的美:"人一般地是用所有者的眼光去看自然,他觉得大地上的美的东西总是与人生的幸福和欢乐相连的。太阳和日光之所以美得可爱,也就因为它们是自然界一切生命的源泉,同时也因为日光直接有益于人的生命机能,增进他体内器官的活动,因而也有益于我们的精神状态。"③"太阳的光所以美,是因为它使整个大自然复苏,使大地上的一切生命的根源都盎然富有生气……旭日初升,大自然带着一股清新朝气的力量苏醒起来,我们也苏醒了,所以日出是愉快而绝美的。"④有机的自然物所以美,也是如此。如分析植物美的原因:"对于植物,我们喜欢色彩的新鲜、茂盛和形状的多样,因为那显示着力量横溢的蓬勃的生命。凋萎的植物是不好的;缺少生命液的植物也是不好的。""在某种程度上,植物的声响、树枝的摇荡、树叶的经常摆动,都使我们想起人类的生活来,——这些就是我们觉得动植物界美的另一根源。"⑤分析动物美的奥秘:"在自然界中,只有动物最能使我们联想到人和人的生活,因此我们在动物身上也要比在其他一切自然物身上发现更多的美和畸形。马是最美的动物之一种,因为马有蓬勃的生命力。……一句话,我们所喜爱于动物的是适度的丰满和形象的匀称。"⑥"在人看来,动物界的美都表现着人类关于清新刚健的生活的概念。在哺乳动物身上——我们的眼睛几乎总是把它们的身体和人的外形相比的,——人觉得美的是圆圆的身段、丰满和健壮;动作的优雅显得美,因为只有'身体长得好看'的生物,也就是那能使我们想起长得好看的人而不是畸形的人的生物,它的动作才是优雅的。""动物的声音和动作使我们想起人类生活的声音和动作来。"⑦总之,因为象征着人的"生活","生气勃勃的风景"才是"美的"⑧。20 世纪的法国美学家马利坦从移情的角度解释自然美的根源,进一步发展了车尔尼雪夫斯基关于自然物唤起人的生活的主观想象的内涵美论:"自然装进了

① 车尔尼雪夫斯基:《美学论文选》,缪灵珠译,人民文学出版社 1957 年版,第 64 页。
② 《生活与美学》,周扬译,人民文学出版社 1959 年版,第 11 页。
③ 《生活与美学》,周扬译,人民文学出版社 1959 年版,第 11 页。
④ 《美学论文选》,缪灵珠译,人民文学出版社 1957 年版,第 120 页。
⑤ 《生活与美学》,周扬译,人民文学出版社 1959 年版,第 10—11 页。
⑥ 《美学论文选》,缪灵珠译,人民文学出版社 1957 年版,第 60 页。
⑦ 《生活与美学》,周扬译,人民文学出版社 1959 年版,第 10 页。
⑧ 《生活与美学》,周扬译,人民文学出版社 1959 年版,第 10 页。

情感之后,就更加美了。情在美的知觉中是主要的。""当人的生命对自然的冲击愈是深广时,自然的美愈是伟大,我们面向自然所得到的喜悦或知觉愈是纯粹和深刻。"①

在中国古代关于自然美的思想中,也存在着自然物因成为主观意蕴的象征而美的鲜活记录,这集中体现为儒家的"比德"说。《诗经》开篇《关雎》描写自然现象"关关雎鸠,在河之洲",被《毛诗序》解释为象征"后妃之德",雎鸠鸟的雌雄和鸣之美在于象征夫妻和谐相处,忠贞如一。按照白居易《与元九书》的解释,《三百篇》早已有"风雪花草之物",但都有道德隐喻意义。如"北风其凉","假风以刺虐也";"雨雪霏霏","因雪以愍征役也";"棠棣之华","感华以讽兄弟也";"采采苢苤","美草以乐有子也";"皆兴发于此而义归乎彼"。孔子感叹"智者乐水,仁者乐山"②。"仁者"为什么"乐山",即以山为美呢?《尚书大传》记载孔子语:"夫山者……草木生焉,鸟兽蕃焉,财用殖焉;生财用而无私为,四方皆伐焉,每无私予焉;出云雨以通于天地之间,阴阳思合,雨露之泽,万物以成,百姓以飨,此仁者之所以乐于山也。"刘宝楠《论语正义》解释"仁者乐山":"言仁者比德于山,故乐山也。""智者"为什么"乐水",即以水为美呢?刘宝楠《论语正义》引孔子语:"夫水者,君子比德焉。""比"君子的什么"德"呢?韩婴《韩诗外传》卷三解释云:"夫水者缘理而行,不遗小间,似有智者;动之而下,似有礼者;蹈深不疑,似有勇者;障防而清,似知命者;历险致远,卒成不毁,似有德者。天地以成,群物以生,国家以平,品物以正。此智者所以乐于水也。"孔子受困于陈蔡时还说过:"岁寒,然后知松柏之后凋也。"③意在以松柏耐寒比喻临难而不失其德的品格。孟子通过对孔子"亟称于水"的阐释,表现出自然物比德为美的思想。《孟子·离娄下》记载:

> 徐子曰:"仲尼亟称于水,曰:'水哉,水哉!'何取于水也?"
> 孟子曰:"源泉混混,不舍昼夜,盈科(穴也)而后进,放乎四海。有本(喻道德根本——引者)者如是,是之取尔。苟为无本,七八月之间雨集,沟浍皆盈;其涸也,可立而待也。"

又《孟子·尽心上》载:"观水有术,必观其澜……流水之为物也,不盈科不行;君子

① 蒋孔阳主编:《二十世纪西方美学名著选》下,复旦大学出版社 1988 年版,第 154 页。
② 《论语·雍也》。
③ 《论语·子罕》。

之志于道也,不成章不达。"荀子借孔子之口,继续弘扬比德为美的自然观。《荀子·宥坐》记载孔子因道德意蕴而赞美"水":

> 孔子观于东流之水。子贡问于孔子曰:"君子之所以见大水必观焉者,是何?"孔子曰:"夫水遍与诸生而无为也,似德;其流也埤下,裾拘必循其理,似义;其洸洸乎不淈尽,似道;若有决行之,其应佚若声响,其赴百仞之谷不惧,似勇;主量必平,似法;盈不求概,似正;淖约微达,似察;以出以入,以就鲜洁,似善化;其万折也必东,似志。是故见大水必观焉。"

《荀子·法行》记载孔子因道德意蕴而赞美"玉":

> 子贡问于孔子曰:"君子之所以贵玉而贱珉者,何也?为夫玉之少而珉之多邪?"孔子曰:"恶!赐!是何言也!夫君子岂多而贱之,少而贵之哉!夫玉者,君子比德焉。温润而泽,仁也;栗而理,知也;坚刚而不屈,义也;廉而不刿,行也;折而不挠,勇也;瑕适并见,情也;扣之,其声清扬而远闻,其止辍然,辞(治也,有条理也)也。故虽有珉之雕雕,不若玉之章章。《诗》曰:'言念君子,温其如玉'。此之谓也。"

《荀子·赋》篇还用"圆者中规,方者中矩,大参天地,德厚尧禹,……德厚而不捐,五彩备而成文"来赞美"云",用"功被天下,为万世文;礼乐以成,贵贱以分;养老长幼,待之而后存"赞美"蚕",使自然物因成为道德内涵的象征而美的思想得到进一步弘扬。

汉代大儒董仲舒在《春秋繁露·山川颂》中赞美"山"的美:"山则巃嵸崔嵬,久不崩陁,似夫仁人志士。……生人立,禽兽伏,死人入,多其功而不言,是以君子取譬也。且积土成山,无损也;成其高,无害也;成其大,无亏也;小其上,泰其下,久长安,后世无有去就,俨然独处,惟山之意。"赞美"水":"水则源泉混混沄沄,昼夜不竭,既似力者;盈科后行,既似持平者;循微赴下,不遗小间,既似察者;循溪谷不迷,或奏万里而必至,既似知者;鄣防山而能清净,既似知命者;不清而入,洁清而出,既似善化者;赴千仞之壑,入而不疑,既似勇者;物皆困于火,而水独胜之,既似武者;咸得之而生,失之而死,既似有德者。"刘向的《说苑·杂言》吸收孟子、荀子、董仲舒等人的阐释,对孔子的"仁者乐山,智者乐水"作了更为全面的解说,同时

具体地揭示:"玉有六美",可以"比德""比智""比义""比勇""比仁""比情(实)",所以"君子贵之"。东汉文字学家许慎在《说文解字》中记录、反映了这一思想。《说文解字》释"玉":"玉,石之美,有五德:润泽以温,仁之方也;思理自外,可以知中,义之方也;其声舒扬,专以远闻,智之方也;不挠而折,勇之方也;锐廉而不技,洁之方也。"

到了宋代,理学的昌盛使得这个时期的人们在观照自然美的时候戴上了一副道德的眼镜。关于自然的审美,邵雍《善赏花吟》以对自然界花卉的欣赏告诫人们,要善于透过"花之貌",欣赏"花之妙",而"花妙在精神":"人不善赏花,只爱花之貌;人或善赏花,只爱花之妙。花貌在颜色,颜色人可效;花妙在精神,精神人莫造。"①花的"精神",虽然表面上看去是"人莫造"的客观内涵,其实深入进去分析,不外是赏花者主观精神的物化。比如古人咏梅:"罗浮山下梅花村,玉雪为骨冰为魂。"咏兰:"质洁馨纯芳净雅,清芬一世落尘埃。"咏菊:"不畏风霜向晚欺,独开众卉已凋时。"咏竹:"阳春破土身坚节,到朽身残节不残。"梅兰菊竹高洁、清逸、气节和坚韧的客观精神,正是古代儒家君子品格的形象写照。对于自然花卉的意蕴美,明代涨潮《幽梦影》中有一段概括甚好:"梅令人高,兰令人幽,菊令人野,莲令人淡,春海棠令人艳,牡丹令人豪,蕉与竹令人韵,秋海棠令人媚,松令人逸,桐令人清,柳令人感。"

在中国古代的咏物诗中,除了魏晋南北朝时期的山水诗、宫体诗专注于描绘风景、人体的形态美,一般无所寄托外,大多不是单独地、孤零零地咏物,而是借咏物来比兴,借景语来抒情,所以景语则是情语,咏物诗只是抒情诗的别名。这是毋需举例说明的不争事实。

在自然物的内涵美中,由于对象是否符合生命目的的圆满性有待于审美主体的联想和判断,特别由于对象的精神来自主体意蕴的投射,因此,自然物内涵美的存在离不开审美主体的生成。关于自然美的主体生成性,桑塔耶纳指出:"欣赏一片景观只能是构成性的……然后我们才能感受到这片景观之美,森林、田野,所有野生、远郊景观才充满了亲近、愉悦感。这是一种依赖于人类的幻想、想象的美,是一种对象化的情感。"②正如邵雍将自然美区分为浅表层次的"花之貌"与高级层次的"花之妙",卡尔松也认为:"自然环境中,形式特性极少具有位置和重要性。因

① 《伊川击壤集》卷十一。
② 转引自艾伦·卡尔松:《从自然到人文——艾伦·卡尔松环境美学文选》,薛富兴译,广西师范大学出版社2012年版,第65页。

此,重点应从形式特性转移,如桑塔耶纳所提议的,应当置于自然环境非形式审美特性上。"①

当我们根据审美实践将自然美分析为形式美与内涵美两个不同的种类,许多关于自然美的各执一词、张冠李戴的争论就会不攻自破、立马暴露其悖谬之处。自然的形式美是客观的,不是主体生成的,如果我们依据自然的内涵美、意蕴美是主观生成的,进而否定自然形式美的客观性,将无以服人;反过来,自然内涵的美、意蕴的美是主观生成的,如果我们偏要依据自然形式美的客观性否定自然内涵美的主观性,也不会使人信服。尤其容易引起混乱的是,当人们为自然美的客观性与主观性展开争论的时候,几乎总是用整体指代部分,用属概念"自然美"指称种概念的"自然形式美"或"自然内涵美",这就使双方本来都有道理的论点陷入以偏概全。正如康德在分析人们关于"美"的不同争论时深刻指出的那样:某人"虽然当他把这对象判定为自由美时是下了一个正确的鉴赏判断,他却会被别人谴责,指摘他的鉴赏力是谬误,因为后者把那对象的美作为附庸的属性来看待。虽然这两个人在他们的判断里都是正确的:一个人是依照着他眼前的东西,另一个人是依照着在他思想里面的东西。经过这种区分人们可以消除鉴赏评判者们中间关于美的争吵,人们可以指出:这个人是抓住了自由美,那个人是抓住了附庸美,前者是下了一个纯粹的,后者是下了一个应用的鉴赏判断。"②将自然美区分为源于客观的形式美与依赖主观的内涵美分别讨论,许多关于自然美的纷争将会得到化解。

2. 社会美

在现实中除了"自然"之外就是人的"生活"。所以车尔尼雪夫斯基将"现实"注解为"自然和生活"③。人的生活是以社会性为特征的,所以与"自然美"并列的"生活美"通常称为"社会美"。所谓"社会美",是人类在现实生活中通过物质性的社会实践和其他社会活动创造的美。"社会美"与"自然美"的区别是明显的:"自然美"是天然的,不假人为的;"社会美"是人造的,寄托着人的社会理想,留存着人的社会实践的痕迹,是人的物质实践与道德实践的结果。

在美、丑混杂的自然环境中,人类与其他动物一样面临生存问题。在类人猿漫

① 艾伦·卡尔松:《从自然到人文——艾伦·卡尔松环境美学文选》,薛富兴译,广西师范大学出版社2012年版,第65页。
② 康德:《判断力批判》上卷,宗白华译,商务印书馆1964年版,第69页。
③ 车尔尼雪夫斯基:《生活与美学》,周扬译,人民文学出版社1957年版,第97页。

长的无意识的物质性谋生活动中,产生了具有高度发达的意识机能的大脑,宣告了人类的诞生。人类具备的其他动物无可比拟的意识机能,指导人类团结起来,共同对付自然、变革自然,通过有意识、有计划的劳动实践创造生活财富。"人离开动物愈远,他们对自然界的作用就愈带有经过思考的、有计划的、向着一定的和事先知道的目标前进的特征。"①于是,不仅人的"社会生活在本质上是实践的"②,"一切生产都是个人在一定社会形式中并借这种社会形式而进行的对自然的占有"③。人本身也是社会性的,"人的本质并不是单个人所固有的抽象物,在其现实性上,它是一切社会关系的总和"④。"特殊的人格"的"本质不是胡子、血液、抽象的肉体的本性,而是人的社会特质"⑤。"人是最名副其实的社会动物,不仅是一种合群的动物,而且是只有在社会中才能独立的动物"⑥。"人"是"一切动物中最社会化的动物"⑦。因此,人的生产实践乃至一切活动创造的美就都带有社会的属性,都可统称为"社会美",从而与"自然美"区分开来。

(1) 劳动成果美

劳动成果的美是现实生活中社会美的主要形态。人类生活的中心任务是谋生。谋生的基本方式是劳动。劳动的目的是创造生活财富,维持人的生存。劳动成果的美,首先在于创造了一种使用价值,满足了人的生存效用,从而引起一种极大的享受。可见,在这种情况下,劳动成果之所以美,缘于它的功利内涵,因而属于内涵美。衣服之所以美,首先在于可以保暖,而不在于它的花式是否俏丽;食品之所以美,首先在于可以饱腹,而不在于它的滋味是否可口;房屋之所以美,首先在于可以遮风避雨,而不在于它有无华丽的装修;车辆之所以美,首先在于可以代步省力,缩短行程,而不在于它是不是名贵的品牌。当我们在苦苦等待中看到一辆公交车,在饥肠辘辘中喝上一碗稀饭,在天寒地冻中裹上一件棉大衣,在房价高企中拥有一方可以栖身的胶囊屋,我们对这种劳动产品的效用美、功利美就会有切肤之感。在这里,美是一种可欲的善,其所以引起快感正在于它是一种满足欲望功利要

① 恩格斯:《劳动在从猿到人转变过程中的作用》,《马克思恩格斯选集》第三卷,人民出版社1972年版,第516页。
② 马克思:《关于费尔巴哈的提纲》,《马克思恩格斯选集》第一卷,人民出版社1975年版,第18页。
③ 马克思:《〈政治经济学批判〉导言》,《马克思恩格斯选集》第二卷,人民出版社1975年版,第90页。
④ 马克思:《关于费尔巴哈的提纲》,《马克思恩格斯选集》第一卷,人民出版社1975年版,第18页。
⑤ 马克思:《黑格尔法哲学批判》,《马克思恩格斯全集》第一卷,人民出版社1956年版,第270页。
⑥ 马克思:《〈政治经济学批判〉导言》,《马克思恩格斯选集》第二卷,人民出版社1975年版,第87页。
⑦ 恩格斯:《劳动在从猿到人转变过程中的作用》,《马克思恩格斯选集》第三卷,人民出版社1972年版,第510页。

求的善。同时,劳动产品的内涵美也体现了真理的力量、科技的力量。人在劳动实践的过程中通过智慧认识自然,掌握规律,把握真理,借助科技手段成批地、快速地创造出大量生活财富,从而形象地显示出一种智慧的美、真理的美、科学的美、技术的美。其次,劳动成果的美还在效用美之外创造了一种纯形式的审美价值,在满足人的生存效用之余普遍给人形式的享受与感官的快适,从而具有超功利的自由、纯粹的形式美。如商品在提供消费者使用价值的同时注重它外形的美观,服装在蔽体之外追求款式、色彩的俏丽,食物在饱腹之外追求色香味俱佳,住房在满足居住功能之外辅以怡人的景观、美丽的造型、华丽的装潢,手机在满足通讯功能的同时兼顾体积的轻便、形体的别致、触摸的舒适。如此等等。劳动产品的这种形式美是人类智慧认识形式美的创造规律,借助先进的科技手段加以规模制造的结果,同样显示着人类的智慧美、科技美。人类创造的劳动成果的效用美与形式美并不是同步的,二者的重要性也不是一样的。劳动成果的使用价值是关乎民生生存安危、雪中送炭的大事,而其形式是否美观则处于可有可无、无足轻重的地位。在生产力和科学技术水平比较低下的时代,人类创造的劳动产品未必能顾及外观的形式美,只能把重点放在解决使用价值这类燃眉之急的问题上。随着生产力的发展和科技水平的提高,人类在解决了效用美这样的燃眉之急之外,才有可能腾出精力和时间,锦上添花地追求劳动产品的形式美。如今,在人类的劳动实践创造的杰作——如北京水立方、上海大剧院、东海跨海大桥、浦东国际机场、悉尼歌剧院、迪拜摩天大楼、美国迪士尼乐园等等中,人们衣食住行、吃喝玩乐的实用消费日益与形式的美观、感官的愉快有机结合起来,效用美与形式美几乎达到了某种完美的统一。

(2) 人物身心美

人是劳动实践和社会生活的主体,人所创造的社会美还集中体现为人物身心的美。人的美在社会美中占有中心地位。人在维持生存从事劳动的时候,"为了在对自身生活有用的形式上占有自然物质,人就使他身上的自然力——臂和腿、头和手运动起来。当他通过这种运动作用于他身外的自然并改变自然时,也就同时改变他自身的自然"[①]。劳动必须以服从创造生活财富的需要为最高使命。它在创造了劳动产品美丽杰作的同时,却可能给自己的身体自然带来了丑。身体美学的使命之一就是对抗、改造这种丑,通过人工手段尽可能地使我们外在的形体、仪表

① 马克思:《资本论》第一卷,人民出版社 1975 年版,第 202 页。

变得更美些。健身锻炼、做美容术就是人们依据社会流行的审美标准对人体加以美化的手段。由此形成的美丽的五官与身材已经超越自然美的范围,归入人工创造的社会美。对于一般的人而言,保持外在形体美的常用方法是理发、剃须、涂粉、施黛、化妆、着装,由此产生的外形美通常叫做"仪表美"。形体美、仪表美属于形式美。这表明,人的社会美也可以在形式美中展开,并不仅仅局限于内涵美。

 在外部的形体美、仪表美之外,人还有内在的心灵美。人的心灵美完全是后天道德修养的产物,是社会美对人物美的典型要求,也是社会美在人物美上的重要体现。人的心灵美首先体现为善良美。一个人无论其相貌如何,如果仁慈善良、克己礼让、善于理解人、替别人作想、乐意为他人提供方便、为社会做公益性的好事,甚至愿意为社会的理想、人民的事业牺牲自己,就会赢得人们的崇敬和喜爱,从而焕发出一种悦人的美和崇高。再次,心灵美体现为智慧的美、知识的美、才华的美。常言说"知识就是力量",这"力量"也包含审美的魅力。一个人的相貌也许不怎么样,但通过刻苦学习,掌握了精深的知识,具备了出众的才华,谈吐举止富有智慧,就会产生吸引人、征服人的魅力。再次,心灵美也体现为真诚的美。人对自我的美化必须真诚自然,心口不一、言不由衷、矫揉造作、虚情假意等等,不仅与美无缘,反而会令人作呕。"美者自美,吾不知其美也"①。"不精不诚,不能动人"②。待人以诚,一言一行出自真情,自会收获感动他人的美。复次,心灵美还体现为性格美。人天生具有各种各样的个性。所谓"性格美"指个体能够按照与人相处的社会规范约束、克制自己的个性,在别人可以接受的社会规范范围内展示自己的个性,从而体现出一定的教养。可见,人的心灵美大概可视为善良美、知识美、真诚美、性格美的综合统一。

 人的心灵美不能孤立存在,必须借助语言、行为才能体现出来。语言美、行为美是心灵美的存在方式和物质形态。有时,人的心灵美并未直接物化出来,就是说,这个人既没有说话,也没有作出什么明显举动,但他内含的非凡精神还是通过面部神态和形体语言间接透露出来,焕发出非同寻常的魅力,我们就把这种美叫做"气质美""风度美"。如《世说新语·容止》记载:裴楷见山巨源:"如登山临下,幽然深远。"王戎见阮文业:"清伦有鉴识,汉元以来未有此人。"武元夏见裴楷、王戎感叹:"戎尚约,楷清通。"殷中军评王右军:"清鉴贵要。"范豫章评王荆州:"卿风流俊

① 《庄子·山木》。
② 《庄子·渔父》。

望,真后来之秀。"如此等等。这里,人们评点人物时称道的"清通""清畅""清令""清蔚""清便""爽朗""俊朗""疏通""弘雅""雅正""潇洒""玄远""深远""清远""劲长""弘旷""虚夷""萧条"云云,都是指超凡脱俗,深得老庄之道的"神姿""神貌"。

人固然拥有美化形体、仪表的权利,但如果把全部心思都放在外在美的妆扮上,忽视、放弃了心灵美的修养,就可能因小失大。荀子早已指出:"相形不如论心","形相虽恶而心术善,无害为君子也;形相虽善而心术恶,无害为小人也"①。要塑造和成就完美的人格,必须把重心放在心灵美的修养上。奥黛丽·赫本是20世纪英国享誉世界的著名影星。她的美不仅在无可挑剔的容貌上,而且在与人为善、不断用知识武装的心灵中。据她的儿子记述,她平生最喜爱并身体力行的是作家萨姆·莱文森为孙女写的一首诗,她为这首诗重新命名,并在生命的最后一个圣诞节诵读这首诗,告诉人们"永葆美丽的秘诀":

 魅力的双唇,在于亲切友善的语言。
 可爱的眼睛,善于探寻别人的优点。
 苗条的身影,请与饥饿的人分享你的食物。
 美丽的秀发,在于每天有孩子的手指穿过它。
 优美的姿态,来源于与知识同行而不是独行。
 人之所以为人,是必须充满精力,自我悔改,自我反省,自我成长,并非向别人抱怨。
 如果你在任何时候需要一只帮助之手,你可以在你自己的每一条手臂下面找到它。
 在年老之后,你会发现你有两只手:一只用来帮助自己,另一只用来帮助别人。
 女人的美丽不在于她的穿着、她的身材,或者她的发型。
 女人的美丽一定可以从她的眼睛中找到啊,因为那是通往她的心灵深处的窗口,"爱"居住的地方。
 女人的迷离不在于外表,真正的美丽折射于一个女人的灵魂深处。
 美丽在于亲切的给予和热情。②

① 《荀子·非相》。
② 肖恩·赫本·费雷:《天使在人间》,孙源、张勤等译,陕西师范大学出版社2005年版,第257页。

(3) 生活环境美

"社会美"还有一个重要组成部分,即生活环境的美。人在社会生活中不仅通过劳动实践创造具有效用美与形式美的产品满足自己的生活需要和感官需要,通过由外而内的身心美塑造美化自我,而且通过对人所生活的环境的能动改造,使其往令人赏心悦目的审美方向发展,从而构成生活环境的美。

生活环境包括自然环境与社会环境。自然环境的社会美,是人类按照自然美的规律对自然景观加以改造的结果,是园林艺术在自然环境营造中的应用。在这里,人工美以自然美的方式呈现出来,使自然景观成为可供生活在其中的人们观赏的美景。马克思曾经指出:"劳动首先是人和自然之间互动的过程,是人以自身的活动来引起、调整和控制人和自然的物质变换过程。人自身作为一种自然力与自然相对立。"①所以,人类在通过劳动从自然那儿获取生活财富的同时,也常常破坏了自然,造成了生态危机。倡导自然环境美,就在于调节与平衡人的生活与自然生态之间的关系,疗救自然创伤,挽救生态危机,创造人类生活可持续发展的美好自然家园,使人尽可能"诗意地栖居"。小区景观、城市绿地、街心花园、公共园林、河道疏浚、植树造林、退耕还牧、退田(农田)保湿(湿地),等等,就是人们在美化自然环境方面采取的常见举措。

社会环境的美包括显性与隐性、硬件与软件两方面。显性环境即硬件环境,如工作环境、社交场所、集会礼堂、露天广场、购物中心、商贸市场、交通设施,等等。随着社会生产力的发展和科学技术水平的提高,人类生活的硬件环境在承担其特殊的实用功能的同时日益往形式美方向发展。德国美学家维尔施感叹:"今天,我们正生活在一个前所未闻的被美化的真实世界里,装饰与时尚随处可见。它们从个人的外表延伸到城市和公共场所。"②"在我们的公共空间中,没有一块街砖、没有一柄门把手,的确没有哪个公共广场,逃过了这场审美化的蔓延。'让生活更美好'是昨天的格言,今天它变成了'让生活、购物、交流和睡眠更加美好'。"③英国社会学家费瑟斯通也强调:"我们生活的每个地方,都已为现实的审美光环所笼罩"④,"艺术已经转移到了工业设计、广告和相关的符号与影像的生产工业之中","任何日常生活都可能以审美的方式来呈现"⑤。

① 马克思:《资本论》第一卷,人民出版社 1975 年版,第 201 页。
② 韦尔施:《重构美学》,陆扬、张岩冰译,上海译文出版社 2006 年版,第 91 页。
③ 韦尔施:《重构美学》,陆扬、张岩冰译,上海译文出版社 2006 年版,第 91 页。
④ 费瑟斯通:《消费文化与后现代主义》,刘精明译,译林出版社 2000 年版,第 100 页。
⑤ 费瑟斯通:《消费文化与后现代主义》,刘精明译,译林出版社 2000 年版,第 11 页。

隐性的社会环境即社会的软件环境。这种社会环境的美主要指社会氛围的和谐。它是由每一个社会成员彼此交往中的心灵美及其语言美、行为美共同建构、完成的。具体说来，它要求人们在彼此相处的社会交往中，从内涵美、心灵美的建设入手，讲礼貌，讲道德，讲文明，讲公平，讲正义，讲诚信，讲秩序，相互包容，团结协作，助人为乐，相亲相爱，"老吾老以及人之老，幼吾幼以及人之幼"，"民胞物与"，"天下一家"，幸福安康，从而让每个人都能从中分享到一份精神的欢乐。

（4）"日常生活的审美化"及其反思

随着生产力的提高、科技水平的发展以及劳动状况的改善、异化劳动的消灭，人类社会在解决了衣食住行等基本的实际生活需要的基础上，不断向劳动产品的形式美、人物身心中的仪表美、生活环境的硬件美方向迈进，人们的日常生活从形式层面变得愈来愈美好，于是，"日常生活的审美化"成为现代社会生活的一种具有时代特征的现象。

首先对这一社会生活现象给予理论分析的社会学家，而后才波及美学—文化学者。1988年4月，英国诺丁汉特伦特大学社会学教授迈克·费瑟斯通在新奥尔良"大众文化协会大会"上，作了题为《日常生活的审美化》演讲，指出日常生活中的一切特别是大工业批量生产中的产品以及环境不断被美化，艺术和审美日益走进日常生活，成为日常生活的常态，生活与艺术之间的距离正在逐渐消弭，人们在把"生活转换成艺术"的同时，也把"艺术转换成生活"。1990年，他出版《消费文化与后现代主义》一书，对日常生活的审美化这个概念作了较为全面的讨论。在他看来，日常生活审美化与两个关键词有关，一是消费文化，二是后现代主义。稍后，法国社会学家鲍德里亚把日常生活不断趋于美化这一现象称为"审美泛化"或"审美价值"的扩散。1990年，在《邪恶的透明》一书中，鲍德里亚指出，艺术作为比生活更高的价值体系以及由此导致的艺术与现实的对立"已经丧失了它的意义"，传统的艺术与非艺术的区别已不再清晰，艺术与生活的界限已经被抹平，现代社会中，"一切事物都趋于审美化"和艺术化，"世界上所有的工业机构都要求具备一种审美的维度；世界上一切琐屑的事物都在审美化过程中转变"。因此，在当今世界，"当一切都成为审美的时候也就无所谓美丑"。这个论题的另一位倡导者韦尔施（Welsch）在《审美化过程：现象，区分与前景》一文中揭示："近来我们无疑在经历着一种美学的膨胀。它从个体的风格化、城市的设计与组织，扩展到理论领域。越来越多的现实因素正笼罩在审美之中。作为一个整体的现实逐渐被看作是一种审

美的建构物。"文章指出,今天的审美活动已经超出所谓纯艺术的范围,渗透到大众的日常生活中,艺术活动的场所也已经远远逸出与大众的日常生活严重隔离的高雅艺术场馆,深入到大众的日常生活空间,如城市广场、购物中心、超级市场、街心花园等与其他社会活动没有严格界限的社会空间与生活场所。在这些场所中,文化活动、审美活动、商业活动、社交活动之间不存在严格的界限。这种"审美化"过程不只停留于城市装饰、购物中心的花样翻新、各种城市娱乐活动的剧增等表面现象,而应把它理解为是一个深刻、巨大的社会—文化变迁。如果说经典的社会学家把"理性化"(韦伯)、"社会分层"(杜克海姆)等看作是现代社会的动力并以此为研究中心,那么当下的社会学研究则应该把"审美化"作为研究中心①。2000 年,冯特(Fuente)在《欧洲社会理论杂志》5 月号上发表《社会学与美学》一文。作者在纵览最近 10 多年来西方社会学、美学论著后指出:当代西方社会学与美学相互渗透,出现一种审美化趋势,以至于当代社会的形态越来越像艺术品。"审美化"正在成为当代社会的重要组织原则。越来越多的社会学开始把审美化作为自己主要的研究课题之一,并开始重新思考社会学与美学的关系②。

与西方学界"日常生活的审美化"侧重在社会学界讨论不同,中国学界讨论这个问题的领域集中在美学、文艺学学科。2001 年,周宪在《哲学研究》第 10 期上发表《日常生活的"美学化"——文化"视觉转向"的一种解读》,最早把西方社会学—美学界讨论的这一社会现象介绍到中国来。与后来的一般译法不同的是,他将 aestheticization 译为"美学化"。2002 年,陶东风在《浙江社会科学》第 1 期发表《日常生活的审美化与文化研究的兴起——兼论文艺学的学科反思》。同年,陆扬所译的韦尔施的《重构美学》在国内出版,他们不谋而合地将 aestheticization of everydaylife 翻译为"日常生活审美化"③。从此,"日常生活审美化"这一命题正式在中国学界登场,但文艺学出身的陶东风在文章中说明的重点是由此引起了文艺边界的扩张,传统文艺学科的研究对象、范围应当转向文化研究。2003 年,他主持了关于

① 参见周宪:《日常生活的"美学化":文化"视觉转向"的一种解读》,《哲学研究》2001 年第 10 期;陶东风:《日常生活的审美化与文化研究的兴起——兼论文艺学的学科反思》,《浙江社会科学》2002 年第 1 期;陆扬:《日常生活审美化批判》,复旦大学出版社 2012 年版,第 89 页。
② 转引自陶东风:《日常生活的审美化与文化研究的兴起——兼论文艺学的学科反思》,《浙江社会科学》2002 年第 1 期。
③ 值得说明的是这个译名曾被上海译文出版社英文编辑在校阅时改为"日常生活的美学化",陆扬觉得太"学院气",不通俗,最后通读时又改了回来。见陆扬:《日常生活审美化批判》,复旦大学出版社 2012 年版,第 94 页。

"日常生活审美化"的一个讨论①,2004年发表《日常生活的审美化与文艺社会学的重建》②,2005年发表《日常生活的审美化与文艺学的学科反思》③,都表现了这样的用心。不过由此引起的问题是:谁的"日常生活审美化"?是百分之几的高收入人群,还是中产阶级,抑或低收入的工人农民?文艺学不研究文学艺术,而研究文化,什么是"文化"?如何从事"文化研究"?如此等等,引发了一系列的争论和思考,许多学者都参加到这场讨论中来④。

综观与反思"日常生活审美化"的讨论,有几点值得说明:

首先是中文译名问题。The aestheticization of everyday life,周宪译为"日常生活的美学化",陶东风译为"日常生活的审美化",其实不如译为"日常生活的美化"更准确、更明晰。Aestheticization 一词的前缀是 Aesthetic,作为形容词,意指美的、美学的、审美的。将这里的 Aestheticization 译为"美学化",似乎不符合原意。由于中文的"审美"涵义相当宽泛,可包括对丑的认识,将 Aestheticization 译为"审美化"也容易引起误解。根据原意,将 The aestheticization of everyday life 译为"日常生活的美化"更加合适。我们看韦尔施《重构美学》及部分国内学者使用的"日常生活审美化"所指,都是这个意思。如韦尔施揭示当代生活审美化的特征:"审美化最明显不过见于都市空间之中,过去的几年里,这里样样式式都在整容翻新。购物场所被装点得格调不凡,时髦又充满生气。这潮流久已不仅是改变了城市的中心,而且影响到了市郊和乡野。差不多是每一块铺路石,肯定是所有的门户把手和所有的

① 陶东风、王瑾、和磊、喻书琴、陈晓华:《日常生活审美化:一个讨论——兼及当前文艺学的变革与出路》,《文艺争鸣》2003年第6期。
② 陶东风:《日常生活的审美化与文艺社会学的重建》,《文艺研究》2004年第1期。
③ 陶东风:《日常生活的审美化与文艺学的学科反思》,《现代传播》2005年第1期;
④ 值得注意的文章还有:赵勇:《谁的"日常生活审美化"?怎样做"文化研究"?——与陶东风教授商榷》,《河北学刊》2004年第5期;鲁枢元:《评所谓"新的美学原则"的崛起——"审美日常生活化"的价值取向析疑》,《文艺争鸣》2004年第3期;王德胜:《为"新的美学原则"辩护》,《文艺争鸣》2004年第5期;童庆炳:《日常生活的审美化与文艺学》,《光明日报》2005年2月3日;耿波:《反思"日常生活审美化"》,《粤海风》2005年第1期;徐放鸣、孙茹茹:《"日常生活审美化":论争与辨析》,《中国矿业大学学报》2005年第4期;盖生:《"日常生活审美化"与文艺学关系质疑——并就"文学理论边界"讨论向陶东风先生请教》,《求索》2006年第1期;桑农:《"日常生活审美化"论争中的价值问题——兼为"新的美学原则"辩护》,《文艺争鸣》2006年第3期,石俊玲:《日常生活审美化与文艺学的新问题》,《河北大学学报》2006年第6期;姚朝文:《日常生活审美化与文艺学边界问题》,《文艺争鸣》2007年第1期;王焱:《日常生活审美化论争三大焦点》,《东方论坛》2007年第2期;周宪:《"后革命时代"的日常生活审美化》,《北京大学学报》2007年第4期;季杜教、谢龙新:《艺术转向与日常生活审美化》,《浙江工商大学学报》2009年第3期;康艳:《"审美日常化"理论话语的审美内涵分析》,《社会科学辑刊》2009年第3期;陆扬:《文艺学的日常生活审美化转向》,《天津社会科学》2009年第6期;贺清滨、金惠敏:《关于日常生活审美化理论的若干注解》,《江淮论坛》2010年第4期。

公共场所,都没有逃过这场审美化的大勃兴。甚至生态,很大程度上也成了美化的一门远亲。"①金元浦指出:美曾经是艺术蛋糕特有的"酥皮",现在却不是了,因为美已大量走进非艺术的日常生活中。"审美的日常生活化是说在当今社会中,原先被认为是美的集中体现的小说、诗歌、散文、戏剧、绘画、雕塑、音乐、舞蹈等经典的(古典的)艺术门类,特别是以高雅艺术的形态呈现出来的精英艺术已经不再占据大众文化生活的中心,经典艺术所追求的审美性、文学性则从艺术的象牙塔中悄然坠落,风光不再,而一些泛审美/艺术门类或准审美的艺术活动,如广告、流行歌曲、时装、电视剧乃至环境设计、城市规划、居室装修等则蓬勃兴起。美不在虚无缥缈间,美就在女士婀娜的线条中,诗意就在楼盘销售的广告间,美渗透到衣食住行等社会生活的方方面面。"②现代生活的美化并不一定要借助美的"艺术",商品标准化、普遍化的美化装饰的大工业生产,使人们的日常用品与美紧紧联系到了一起。"如今凡事一旦同美学联姻,即便是无人问津的商品,也能销售出去,原本销得动的东西,则是两倍三倍增色。"③"那些基于道德和健康的原因,越见滞销的商品,借审美焕然一新下来,便也重出江湖,复又热销起来。""美的氛围是消费者首选,商品本身倒在其次了。"④法兰克福学派传人豪格在1971年出版《商品唯美主义批判》,将这种日常用品的美化叫做"商品唯美主义"⑤。中国学者林同华在1992年出版的《超艺术:美学系统》一书中,专门辟出"商品美学"一章,对商品的美学价值加以探讨⑥。与此同时,媒体、广告也是极为重要的方式。陆扬指出:随着电视普及到遥远的乡村边陲,那些美轮美奂的画面,一样变成了谈不上富裕的底层百姓触手可及的现实⑦。韦尔施特别强调"广告"在公共生活空间中的美化作用:"审美化的浪潮正在席卷四面八方。它早就攻占并清洗了公共空间。这一空间的每一样事物都在一遍一遍被反复设计过来。由此产生的美闪耀着光辉,即使明显是触目惊心,也要被精心打磨。公共空间已经变得过度审美化了。"⑧"公共空间中我们的确不再需要只是起美化作用的艺术,美化的任务……早已经以其他方式完成了。"⑨在广告

① Wolfgang Welsch, *Undiong Aesthetics*, London: Sage Publications, 1997, p.2.
② 金元浦:《别了,蛋糕上的酥皮——寻找当下审美性、文学性变革问题的答案》,《文艺争鸣》2003年第6期。
③ 陆扬:《日常生活审美化批判》,复旦大学出版社2012年版,第165页。
④ 陆扬:《日常生活审美化批判》,复旦大学出版社2012年版,第166页。
⑤ 陆扬:《日常生活审美化批判》,复旦大学出版社2012年版,第139页。
⑥ 林同华:《超艺术:美学系统》,中国社会科学出版社1992年版,第345—366页。
⑦ 陆扬:《日常生活审美化批判》,复旦大学出版社2012年版,第142—143页。
⑧ Wolfgang Welsch, *Undiong Aesthetics*, London: Sage Publications, 1997, p.119.
⑨ Wolfgang Welsch, *Undiong Aesthetics*, London: Sage Publications, 1997, p.121.

取代了昔日艺术的功能,将美的内容大量传播进日常生活的今天,生活的艺术化已不是生活美化的唯一途径。

其次是对"美化"涵义的理解。"美"既有效用的美,又有形式的美;既有客观存在的美,又有主观投射的美。所谓"日常生活的美化"显然不是指客观效用的美化或主观臆造的美化,而是指现实生活对象客观形式的美化,或者叫生活用品、环境及生活主体的艺术化。效用的美早在原始社会就有,是人类诞生以来一直有的现象;主观投射的美是人们以充满超然愉悦的"审美的眼光"观照日常生活发现的"充满情趣的意象世界"[①],它在任何时候都能存在,均不构成现代社会的特殊现象。构成现代社会特征的"日常生活的美化"是指:一、客观的生活形式的美化。人们的日常消费品在满足了效用功能的同时,体积、结构、款式、包装等形式更加讲究、更加美观了,人们生活的自然环境和硬件社会环境告别了粗放、原始的阶段,更加整洁、更加完美了,人们自身在解决了温饱问题之后,也更有财力和精力注重身体的健美和仪表的修饰了。二、生活用品、环境及生活主体的艺术化。西方美学有一种很有势力的观点,是将"美"等于"艺术"。于是"日常生活的美化"就落实为"日常生活的艺术化"。它与生活形式的美化是一致的,因为艺术虽然承载着、表现着真善内容,但最终是要创造一种形式美。于是,生活用品形式的美化凝聚着包装艺术、装潢艺术、绘画艺术、烹调艺术,生活环境形式的美化包含着建筑艺术、园林艺术、雕塑艺术、广告艺术,生活主体——人的仪表美化体现着美容艺术、服装艺术、形体艺术、舞蹈艺术。在"日常生活的美化"进程中,生活与艺术已经难分难解,彼此交融。

再次,与"日常生活美化"的形式美特征相应,这种美诉诸审美者的感官愉快,是一种形而下的"身体美学"。对此,王德胜写过一篇《视像与快感:我们时代日常生活的美学现实》,有精辟的揭示。他认为,为19世纪康德所不以为然的声色欲望娱乐,正日已成为20世纪人们日常生活的美学追求,这突出表现在人们对日常生活视觉快感的表达和满足上。"美"是写在妩媚细腻的女明星脸上的灿烂笑容,"诗生活"是绿树草地的"水岸名居","审美生活"由斑斓的色彩、迷人的外观、炫目的光影装扮得分外撩人、精致煽情。这一切都足以说明,美的日常形象被极尽夸张地"视觉化"了,成为凌驾于心灵体验之上的视觉快感存在。它是"眼睛的美学",不同于康德倡导的"用心体会"的精神美学。由此他提出了"新的美学原则":"对于今天

① 叶朗:《美学原理》,北京大学出版社2009年版,第213页。

的人来说,视像的存在最为具体地带来了人在日常生活中的感官享受,这种享受本身就是一种直接的身体快感。这里,视像与快感之间形成了一致性的关系,并确立起一种新的美学原则:视像的消费与生产在使精神的美学平面化的同时,也肯定了一种新的美学话语,即非超越的、消费性的日常生活活动的美学合法性。"[1]美学不仅有超越欲望的形上维度,而且有承认欲望的形下维度。"先时,人言说'审美',必有高远的需求……在今天,低级次的要求亦足以敷衍。故而取悦感官的某种安排,亦被称之为'审美的'。升华因素如此降尊纡贵,审美需求已经接近了本能领域,甚至在此一领域中孕育而出。"[2]感官享受、欲望满足产生的"身体美学""眼球美学""形式美学"作为人的生命存在的物质基础,是有其合法性、正当性的。只有当它无视精神美学、心灵美学设定的界限过度追求时,它才有害,并走到美学的反面。正如伦理学家包尔生所说:"知觉的快乐也属于生命,而且我们也不从完善的生命中排除吃喝以及类似的快乐,只是它们决不能僭越为主。"[3]当生活中事物的形式产生的官能快感有悖心灵精神设立的价值藩篱时,就不属于"日常生活的美化",而只能叫做"日常生活的丑化"。因此,将"日常生活的美化"等同于"就是欲望的满足,就是感官的享乐,就是高潮的激动,就是眼球的美学"[4],也是有问题的,这种极端的观点受到诟病和批评,也就是必然的了。

复次,"日常生活的美化"是一种广及整个社会群体的时代现象,不是相对于某一个阶层、某一部分人而言的。有学者认为:"日常生活的审美美化现象并不是今天才有的。古时候,中国的仕宦之家,衣美裘,吃美食,盖房子要有后花园,工作之余琴、棋、书、画不离手,这不是'日常生活审美化'吗?"[5]其实,费瑟斯通、鲍德里亚等人提出的"日常生活的美化"具有特定内涵,指覆盖整个社会的时代特征。在古代社会,尽管少数官僚贵族阶层日常生活具有美化特征,就社会大众的普遍状况来看,他们在温饱线上挣扎,何来"日常生活的美化"? 作为一种覆盖全社会的时代现象,它只能发生在政治文明和科技文明高度发展、生活消费品被大工业批量生产出来的西方现代社会,以及改革开放取得重大成就和巨大变化的当下中国。费瑟斯通描述西方现代社会:从高楼大厦到百货商场,从建筑到广告,从商品包装到个人

[1] 王德胜:《视像与快感:我们时代日常生活的美学现实》,《文艺争鸣》2003 年第 6 期。
[2] Wolfgang Welsch, *Undiong Aesthetics*, London: Sage Publications, 1997, p.11.
[3] 包尔生:《伦理学体系》,何怀宏、廖申白译,中国社会科学出版社 1988 年版,第 238 页。
[4] 童庆炳:《日常生活的审美化与文艺学》,《光明日报》2005 年 2 月 3 日。
[5] 童庆炳:《日常生活的审美化与文艺学》,《光明日报》2005 年 2 月 3 日。

穿戴，都被"赋予美的预约，提供美的佐餐"①。周宪指出：在中国，"日常生活审美化"是"后革命时代"的特色话题。激进的"革命"时代，"'美学'往往在演变成强有力的意识形态工具的同时，也以某种'非美的'方式实施了对人心灵和肉身的彻底改造。于是，日常生活充满了革命的意味，日益沦为残酷而又刻板的范式。不存在什么人类普遍的美的标准，只有带有阶级论烙印的美的理解，无产阶级或劳动阶层的美才是唯一具有合法性的美。革命把美学边缘化的同时，实际上把审美从日常生活中给驱逐了。节俭＋贫困的生活风格已经谈不上也不需要谈论审美了。""'后革命时代'的来临，意味着一种新的生活范式的到来。改革开放极大地重塑了中国社会的日常生活。'让一部分人先富起来'，不但是一个经济或政治政策，更是一种生活方式。'小康'目标的设定，与其说意味着一个人均年收入的量化指标，不如说是一个具有全新性质的生活方式的规划。""'小康'生活方式凸显出日常生活物质水准的大幅提升。与清贫诀别，同节俭说再见，当代中国人的日常生活……在享受着发达的技术文明的种种消费新花样，从电视到网络，从手机到各类时尚……作为一个问题的'日常生活审美化'，必然提上议事日程。"②于是，电影、电视、录像、广告、摇滚、时装、选美、武打、迪斯科、KTV、游戏机、肥皂剧、流行歌曲、言情小说、武侠小说等等，无一不成为今日大众的生活组成部分。当下中国，尽管不同收入的群体享受"日常生活审美化"的程度有不同，但无可否认的是，几乎每个人都是"日常生活审美化"成果的受益者。今天的农民打工者谁没喝过可乐？可乐饮料是对白开水的美化，可乐罐头是对水杯的美化。今天的低收入户哪家没有沙发？沙发是对普通座凳的美化。今天的普通民众谁没有见过琳琅满目的广告、看过嬉笑怒骂的电视、进过装潢斑斓的商场、乘过光洁舒适的巴士？这些生活视像和物品的审美指数不知比以前提高了多少倍。一个不争的事实是：随着社会生产力和综合国力不断向前发展，政治生态和社会公平愈益得到改善，日常生活的美化程度将更高、范围将更广。

最后值得指出的是，"日常生活的美化"绝不等于日常生活的全美或丑的消失。鲍德里亚认为，在现代工业"都要求具备一种审美的维度"的情况下，"世界上一切琐屑的事物都在审美化过程中转变"，社会生活"也就无所谓美丑"，是一厢情愿、不切实际、以偏概全的乌托邦之见。生产力再发展，科技水平再提升，也不能完全消

① 费瑟斯通：《消费文化与后现代主义》，刘精明译，译林出版社2000年版，第112页。
② 周宪：《"后革命时代"的日常生活审美化》，《北京大学学报》2007年第4期。

灭日常生活中的丑。比如生活垃圾、医疗垃圾、粪便下水、畸形怪状等等在得到清洁化、无害化处理和有效的医疗矫正之前无疑是丑陋的。生活中永远美丑并存,如同善恶并存、真假并存一样。"日常生活的美化"毋宁说是一种目标、一种理想,引导人类社会不断为之奋斗。而我们所能做的就是使人类社会的日常生活更加美好。

二、艺术美及其表现形态

美不仅存在于现实领域,而且存在于艺术领域。大千世界中与现实美对峙、并列的是艺术美。与现实美相比,艺术美有如下不同。首先,艺术是一件"人工制品"[1],这是"艺术区别于自然"[2]、不同于自然物的基本属性。其次,艺术创作仅仅在视听觉愉快和想象愉快的对象范围内展开。黑格尔指出:"艺术的感性事物只涉及视、听两个认识性的感觉,至于嗅觉、味觉和触觉则完全与艺术欣赏无关。"[3]视觉艺术的形态是书画、雕塑,听觉艺术的形态是音乐、诗歌,想象艺术的形态是小说、散文;戏剧、影视则属于综合艺术的形态。再次,艺术作为视、听觉愉快和想象愉快领域的"人工制品",与同为人工制品的劳动产品、工艺产品的根本不同是,前者是审美(狭义)的、非实用的,后者是功利的、满足实用需求的。借用康德的话说,"前者唤做自由的,后者也能唤做雇佣的艺术"。"前者人看做好像只是游戏……它是对自身愉快的……,后者作为劳动……对于自己是困苦而不愉快的,只是由于它的结果(例如工资)吸引着,因而能够是被逼迫负担的"[4],因此,"艺术作为人们的技巧也和科学区分着","艺术也和手工艺区别着"[5]。如果说现实世界是美丑并存的,无法彻底根除丑,艺术则可以通过虚构想象创造美、消灭丑。人类之所以需要艺术,是为了获取悦乐的审美享受。艺术是艺术家运用艺术媒介创造的有价值的乐感载体,是艺术家为了给读者提供悦乐的审美享受而创造出来的一种美的精神作品。在这个意义上我们可以说,"美"是艺术必不可少的特征。如果一种艺术创作

[1] 迪基:"The Institutional Theory of Art",*Introduction to Aesthetics: An Analytic Approach*, Oxford University Press,1997,p.83,另参蒋孔阳主编:《二十世纪西方美学名著选》下,复旦大学出版社1988年版,第135页。
[2] 康德:《判断力批判》上卷,宗白华译,商务印书馆1964年版,第148页。
[3] 黑格尔:《美学》第一卷,朱光潜译,商务印书馆1979年版,第48页。
[4] 康德:《判断力批判》上卷,宗白华译,商务印书馆1964年版,第149页。
[5] 康德:《判断力批判》上卷,宗白华译,商务印书馆1964年版,第149页。

不能给人提供有价值的乐感享受,就不是成功的艺术创作;如果一部艺术作品不具备普遍令人快乐的"美",就不是真正的艺术作品。

1. 传统艺术以令人愉快的"美"为特征

艺术的根本特征是"美","美"是艺术创作必须遵循的基本法则,这是西方传统艺术的一个基本观点。"在古希腊人来看,美是造形艺术的最高法律。""凡是为造形艺术所能追求的其他东西,如果和美不相容,就须让路给美;如果和美相容,也至少须服从美。"①罗马帝国时代的普罗提诺"开始把美的观念看作艺术的基本问题,并在他自己的特殊的美的概念的基础上建立起他的艺术观点"②。古希腊和罗马人所强调的决定艺术作品特征的"美",偏重指艺术题材的美。康德则揭示:"一项自然美就是一种美的事物,艺术美却是对于一个事物所作的美的形象显现或描绘。"③艺术美未必要局限在"美的事物"的摹仿上,应当把重点放在"美的形象显现或描绘"方面。只要艺术摹仿本身符合普遍令人愉快的美的规律,反映丑的题材的艺术同样可以具有美。这正是艺术美不同于现实、高于现实的优胜之处。"美的艺术正在那里标示它的优越性,即它美丽地描写自然的事物,不论它们是美还是丑。狂暴、疾病、战祸等等作为灾害都能很美地被描写出来,甚至于在绘画里被表现出来。"④因此,歌德说:"成功的艺术处理的最高成就就是美。"⑤黑格尔将"艺术"与"美"画上等号,称作"美的艺术"。他认为自然界没有真正的美,美只存在于艺术中,所以美学是"美的艺术的哲学"⑥。"艺术作品之所以为艺术作品……不在它一般能引起情感,而在它是美的。"⑦美作为"理念的感性显现"⑧,只有艺术最符合这个定义。"真正的美的东西……就是具有具体形象的心灵性的东西","用艺术方式表现出来的神圣真实的境界就是整个艺术世界的中心","各门艺术及其作品"就是一个"实现了的美的世界"⑨。鲍桑葵是黑格尔《美学》英文版的译者,黑格尔的艺术美观念深深影响了他。鲍桑葵强调:"美的艺术即使不是美的世界的唯一代表,也

① 莱辛:《拉奥孔》,朱光潜译,人民文学出版社1982年版,第14页。
② 汝信、夏森:《西方美学史论丛》,上海人民出版社1963年版,第72页。
③ 译文据朱光潜:《西方美学史》下卷,商务印书馆1979年版,第389页。宗白华的译文是:"自然美是一美的物品;艺术美是物品的一个美的表象。"(《判断力批判》上卷,宗白华,商务印书馆1964年版,第157页)
④ 康德:《判断力批判》上卷,宗白华译,商务印书馆1964年版,第158页。
⑤ 转引自黑格尔:《美学》第一卷,朱光潜译,商务印书馆1979年版,第24页。
⑥ 黑格尔:《美学》第一卷,朱光潜译,商务印书馆1979年版,第4页。
⑦ 黑格尔:《美学》第一卷,朱光潜译,商务印书馆1979年版,第44页。
⑧ 黑格尔:《美学》第一卷,朱光潜译,商务印书馆1979年版,第142页。
⑨ 均见自黑格尔:《美学》第一卷,朱光潜译,商务印书馆1979年版,第104页。

可以说是主要的代表。"①当代法国美学家马利坦重申:"只要艺术仍然是艺术,它就不得不专注于美。"②当代德国美学家德索指出:"美"是"艺术的核心和终极目标"③。曾任国际美学会副会长的日本东京大学美学和艺术学教授今道友信指出:"人的精神所追求的美的理念,通过人的创造,具体、高度集中地结晶于艺术中了。"④叶朗强调:"艺术的本体就是美。""艺术与美是不可分的。从本体的意义上我们可以说,艺术就是美。"⑤

艺术的特征是"美",文学作为艺术的一个门类,当然也以"美"为特征。马利坦说:"诗不能离开美而生存","因为诗爱美,美爱诗"⑥。当代波兰学者英伽登1967年在英国美学协会的一次演讲中列举过一种"十分流行"的"主观的""看法",即以能产生令人愉快的美为艺术作品的最高价值:"一个艺术作品的价值,除了被理解为某个接触已知的艺术作品的观赏者所经历的明确的心理状态或体验的愉快(或就否定价值而言是不愉快)外,别无他物。他得到的愉快越多,观赏者就认为这个艺术作品价值越大。"⑦20世纪初,在西方美文学观念的影响下,中国传统的广义文学观念完成了向狭义文学观念的转化,文学是以"美"为特征的艺术门类成为20世纪以来中国学者的共识。1905年,黄人出版我国首部《中国文学史》,在"总论"中给"文学"下定义:"文学则属于美之一部分","从文学之狭义观之,不过与图画、雕刻、音乐等"。1907年,金天羽发表《文学上之美术观》,指出文学是一种"美术":"世界之有文学,所以表人心之美术者也。"1908年,鲁迅发表《摩罗诗力说》,重申"文章为美术之一"。1912—1914年,梁启超在天津主编出版《庸言》半月刊,其间连载姚华的《曲海一勺》。姚华在《述旨》篇中说:"言之尤美而音之至谐者,莫文章若矣。"⑧文学的审美特征,在后来的革命时代曾遭到"意识形态"本性说的削弱甚至否定,新时期以来,钱中文、童庆炳等人发表系列文章,阐述"文学是审美的意识形态"⑨"审美是

① 蒋孔阳主编:《二十世纪西方美学名著选》上,复旦大学出版社1987年版,第83页。
② 马利坦:《艺术与诗中的创造性直觉》,刘有元等译,生活·读书·新知三联书店1991年版,第159页。
③ 德索:《美学与艺术理论》,兰金仁译,中国社会科学出版社1983年版,第1页。
④ 今道友信:《关于美》,鲍显阳、王永丽译,黑龙江人民出版社1983年版,第54页。
⑤ 叶朗:《美学原理》,北京大学出版社2009年版,第239页。
⑥ 蒋孔阳主编:《二十世纪西方美学名著选》下,复旦大学出版社1988年版,第160页。
⑦ 均见蒋孔阳主编:《二十世纪西方美学名著选》下,复旦大学出版社1988年版,第274页。
⑧ 姚华:《弗堂类稿》论著丙,中华书局1930年版。
⑨ 钱中文:《文学是审美意识形态》,《文艺研究》1987年第6期;《钱中文文集》,上海辞书出版社2005年版,第204页。

文学的特质"①,重新强调文学的审美特征。

那么,艺术的"美"是什么呢? 就是艺术作品能够给读者视、听觉和想象带来愉快享受的那种性质。康德解释说:"不管是自然美或艺术美,美的事物就是那在单纯的评判中而令人愉快的。"②桑塔耶纳揭示:"艺术的价值在于使人愉快,最初在艺术实践中,然后在获得艺术的产品时,都是为了使人愉快。"③格罗塞说:"我们所谓审美的或艺术的活动,在它的过程中或直接结果中,有着一种情感因素——艺术中所具的情感大半是愉快的。"④门罗在《艺术及其相互关系》一书中指出:"艺术是提供令人满意的审美经验的刺激的技巧。"⑤卡西尔分析说:"科学在思想中给我们以秩序,道德在行动中给我们以秩序,艺术在对能视、能听的现象的理解中给我们以秩序。"⑥"无人能否认:艺术作品给予我们最大的愉悦,也许是人类本性能够感受的最为持久的和最为强烈的愉悦。"⑦"在我们进行选择时,我们所关心的仅仅是这种快感有多大、持续有多久,是否容易获得和怎样经常重复。"⑧"在这点上,如果我们在那儿找到了'一块立足之地',站立在一个牢固不动和坚定不移的地方,如果我们以这种观点来考虑我们的审美经验,那么,关于美和艺术的特征就不再存在任何的不确定性了。"⑨这种令人愉快的性质是带有价值性、超越性的情感愉悦性质。英国学者梅内尔指出:"审美的善,或有价值的艺术品的特征,是一种在适当的条件下能够提供愉悦的事物。"⑩与此异曲同工的是,王国维在《文学小言》中指出文学是一种非实用的、能够带来审美快感的"游戏":"文学者,游戏的事业也。"鲁迅在《摩罗诗力说》中揭示文学是一种使读者愉悦的"美术":"由纯文学上言之,则以一切美术之本质,皆在使观听之人,为之兴感怡悦。"周作人在《论文章之意义暨其使命因及中国近时论文之失》中重申"文章"不同于"学术",是使读者产生"兴趣"的美

① 童庆炳:《从审美诗学到文化诗学》,《童庆炳自选集·文学审美反映论》,北京师范大学出版社2014年版,第62页。
② 康德:《判断力批判》上卷,宗白华译,商务印书馆1964年版,第152页。
③ 蒋孔阳主编:《二十世纪西方美学名著选》上,复旦大学出版社1987年版,第273页。
④ 格罗塞:《艺术的起源》,蔡慕晖译,商务印书馆1984年版,第38页。
⑤ 转引自美国肯尼克:《传统美学是否建立在错误的基础之上?》,蒋孔阳主编《二十世纪西方美学名著选》下,复旦大学出版社1988年版,第103页。
⑥ 蒋孔阳主编:《二十世纪西方美学名著选》下,复旦大学出版社1988年版,第21页。
⑦ 卡西尔:《艺术》,蒋孔阳主编《二十世纪西方美学名著选》下,复旦大学出版社1988年版,第19—20页。
⑧ 卡西尔:《艺术》,蒋孔阳主编《二十世纪西方美学名著选》下,复旦大学出版社1988年版,第20页。
⑨ 卡西尔:《艺术》,蒋孔阳主编《二十世纪西方美学名著选》下,复旦大学出版社1988年版,第19—20页。
⑩ 转引自赖大仁:《当代文论研究:反思、调整与深化》,《文艺理论研究》2013年第3期,第22页。

术形态:"文章者,人生思想之形现,出自意象、感情、风味,笔为文书,脱离学术,遍离都凡,皆得领解,又生兴趣者也。"章炳麟《国故论衡·文学总略》引述时人的观点"学说以启人思,文辞以增人感",这"感"即感动、快感。胡适谈及"文学"概念:"无所为而为之学,非真无所为也。其所为,文也,美感也。"①叶朗指出:"如果不能使人产生美感……也就没有艺术。"②使读者产生一种高尚的、有价值的、超实用功利的愉快悦乐,是艺术美的基本功能。

 传统艺术令人愉快的"美"的特征,遭到了现代艺术从现实题材到艺术形式两方面的颠覆。现代艺术不仅在反映题材方面极尽能事刻划触目惊心的丑,而且在艺术形式方面也彻底打破了传统艺术的逼真、均衡、和谐原则,以尖锐的丑令人痛苦不适,于是,"艺术"变成了"丑学"。由于这些打着"艺术"旗号的现代艺术是以令人不快的"丑"为特征的,于是,传统的艺术定义遭到挑战。阿诺·里德说:寻找"艺术"与"审美"之间的共同点是"错误的",并且会"造成混乱"③。赫伯特·里德说:"艺术并不必须是美的",相反,"艺术通常是件不美的东西"④。克罗齐指出:"快感"不能作为"艺术的本质"来看待⑤。奈特夫人说:"我对一幅图画的喜爱决不是一幅好画的标准。"这话曾得到美国当代分析美学家肯尼克的高度肯定⑥。在传统艺术令人愉快的"美"与现代艺术令人不快的"丑"之间,是缺少可以概括的统一性的。于是,艺术不可定义、没有统一的本质和特征成为理论家无奈的结论。20世纪二三十年代英国的瑞恰兹,五六十年代美国的肯尼克和韦兹,80年代初英国的贡布里希等人,都相继对此作过论述。瑞恰兹指出:"许多聪明人事实上……对艺术性质或对象的讨论不再感兴趣,因为他们觉得,几乎不存在达到任何明确结论的可能性。"⑦肯尼克说:"美学中对本质的探求是一种错误,其根源在于人们未真正理解诸如'艺术''美''审美经验'等术语的虽然复杂却并不神秘的内容。"⑧韦兹说:关于"艺术","一切美学理论试图建立一个正确的理论,便在原则上犯了错误……它们以为'艺术'能够有一个真正的或任何真实的定义,这是错误的"。⑨ 阿多诺说:

① 《胡适留学日记》(下),海南出版社1994年版,第124页。
② 《美学原理》,北京大学出版社2009年版,第243页。
③ 阿诺·里德:《艺术作品》,《美学译文》第一辑,中国社会科学出版社1981年版,第88页。
④ 转引自朱狄:《当代西方艺术哲学》,人民出版社1994年版,第4页。
⑤ 蒋孔阳主编:《二十世纪西方美学名著选》上,复旦大学出版社1987年版,第64—65页。
⑥ 蒋孔阳主编:《二十世纪西方美学名著选》下,复旦大学出版社1988年版,第120页。
⑦ 转引自朱立元主编:《西方现代美学史》,上海文艺出版社1996年版,第411页。
⑧ 蒋孔阳主编:《二十世纪西方美学名著选》下,复旦大学出版社1988年版,第122页。
⑨ 转引自朱立元主编:《西方现代美学史》,上海文艺出版社1996年版,第24页。

"美学不应当像追捕野大雁一样徒劳无益地探寻艺术的本质。"①贡布里希在其艺术史论著《艺术的故事》导论中开宗明义:"实际上没有艺术这种东西,只有艺术家而已。……我们要牢牢记住,艺术这个名称用于不同时期和不同地方,所指的事物会大不相同。只要我们心中明白根本没有大写的艺术其物,那么把上述(艺术家的——引者)工作统统叫做艺术倒也无妨。事实上,大写的艺术已经成为叫人害怕的怪物和为人膜拜的偶像了。"②其实,现代艺术不仅是对传统艺术的反叛,也是对艺术的反叛,它抹杀了艺术与非艺术的区别,使"艺术"成为徒有其名的恶搞,沦为"艺术"的异化或"非艺术""反艺术"。在我看来,"非艺术""反艺术"的东西无论从实践上还是理论上都不足以撼动艺术的审美特征。那么,如何理解艺术美的构成元素和美学属性呢?这并不是一个轻松的理论话题,值得我们系统总结和仔细探析。

2. 艺术美的构成元素及双重属性

通常说的"艺术美"指艺术作品的美。艺术作品的构成元素是内容与形式,所以艺术美的一种构成分析是内容美与形式美。"内容"包括客观内容——作品反映的现实题材和主观内容——艺术家的思想情感,"形式"主要包括艺术家对特殊的艺术媒介的组织结构及其构造的艺术表现形态。所以艺术的内容美包括客观题材的美和主观精神的美,艺术的形式美包括对题材的艺术表现美和艺术媒介自身的纯形式美。

艺术作品与科学、哲学、宗教等理论著作的根本区别在于形象。黑格尔指出:"艺术之所以异于宗教与哲学,在于艺术用感性形式表现崇高的东西。"③"艺术的使命在于用感性的艺术形象的形式去显现真实。"④"艺术的任务在于用感性形象来表现理念,以供直接观照。"⑤别林斯基说:"诗人用形象来思考,他不论证真理,却显示真理。"⑥普列汉诺夫指出:"艺术既表现人们的感情,也表现人们的思想,但是并非抽象的表现,而是用生动的形象来表现。"⑦高尔基说:"艺术的作品不是叙述,而是用形象、图画来描写现实。"⑧美国艺术理论家帕克指出:"在科学中有很多自

① 转引自阿多诺:《美学理论》,王柯平译,四川人民出版社1998年版,引言,第15页。
② 贡布里希:《艺术的故事》,范景中译,生活·读书·新知三联书店1999年版,第15页。
③ 黑格尔:《美学》第一卷,朱光潜译,商务印书馆1979年版,第10页。
④ 黑格尔:《美学》第一卷,朱光潜译,商务印书馆1979年版,第68页。
⑤ 黑格尔:《美学》第一卷,朱光潜译,商务印书馆1979年版,第90页。
⑥ 陈月琴、刘长林编:《文学概论参考资料》,中央广播电视大学出版社1985年版,第183页。
⑦ 《普列汉诺夫美学论文集》第一卷,曹葆华译,人民出版社1983年版,第308页。
⑧ 高尔基:《同进入文学界的青年突击队员谈话》,《论文学》,孟昌等译,人民文学出版社1978年版,第279页。

由的表现,但还没有美。任何抽象的表现,如欧几里德的《几何学原理》、牛顿的《原理》或皮亚诺的《公式体系》,不管多么精确和完备,都不是艺术作品。"①以色列当代学者亚菲塔指出:从19世纪末开始,艺术家们抛弃了形象范式,希望建立一种更抽象类型的艺术,但却没有建立一种可资替代的新范式,这就意味着抽象艺术本身的"废弃"。所以,尽管传统的形象艺术遭到了现代抽象艺术的挑战,但"形象艺术的辉煌历史表明它一定是更深层的艺术本质的恰当表达方式之一"。"形象范式"是"普遍的艺术方式","形象艺术是唯一的自然语言"。因为现代主义艺术作品中形象范式的"枯萎"就断定"艺术死了","即是说视觉思维的图画式表达方式有停止存在的可能,这真是荒谬绝伦"②。因此,"诗的形象不是一种外在于诗人的或次要的东西,不是手段而是目的"③。根据现实生活来塑造艺术形象反映生活,表达对生活的认识、理解和情感,就成为艺术创作必须承担的使命和实现的最终目的。于是,艺术形象成为艺术作品的终端,艺术作品的美最终凝聚为艺术形象的美。

在艺术形象的美中,内涵美体现为形象所反映的题材美和刻画题材、塑造形象时倾注的主观精神的美,形式美体现为对客观题材的艺术表现的逼真美,以及艺术媒介自身组合结构的纯形式美。值得注意的是,艺术题材的美是现实内容的美学属性在艺术作品中的反映和保留,艺术家凝聚在艺术形象身上的主观精神的美以及对客观题材的逼真表现美、艺术媒介自身的纯形式美则出于艺术家的创造,是艺术形象美的决定因素。

在艺术欣赏的审美经验中,艺术美产生的乐感有两个不同的来源:或来自艺术作品所反映的现实题材,或来自刻划题材的艺术创造。于是艺术美就按与现实的关系呈现为"艺术题材的美"与"艺术创造的美"两种根本不同的属性。由于艺术题材的美与艺术创造的美往往同时融合在一个艺术形象中(比如古希腊雕塑"维纳斯"人体的美就是现实题材的美与艺术刻画的美二者融为一体的典型个例),都可简称为"艺术美",这就容易导致人们将"艺术题材的美"与"艺术创造的美"混为一谈。古希腊美学强调"艺术必须表现美","美就是古代艺术家的法律"④,这"美"是指艺术反映的题材。莱辛沿袭这种观点,指出:"希腊艺术家所描绘的只限于美",希腊艺术"只摹仿美的物体",这种美是高度的、没有瑕疵的"完美","在他的作品里

① 帕克:《美学原理》,张今译,广西师范大学出版社2001年版,第15页。
② 均见齐安·亚菲塔:《西方现代艺术:失去范式的文化误区》,《学术月刊》2009年第9期。
③ 别林斯基语,转引自朱光潜:《西方美学史》下卷,商务印书馆1979年版,第526页。
④ 莱辛:《拉奥孔》,朱光潜译,人民文学出版社1982年版,第11页。

引人入胜的东西必须是题材的完美"①。车尔尼雪夫斯基指出:"通常以为艺术的内容是美。"②这"内容"指客观题材。罗丹指出:"平常的人总以为凡是在现实中认为丑的,就不是艺术的材料。"③说的是同样的意思。不过人们同时发现,表现丑的题材未必导致艺术作品没有美。早在公元一世纪,希腊作家普罗泰克就提醒人们:美的事物是一件东西,而美的摹仿是另一件东西。艺术作品之所以令我们喜爱,并不是由于美的现实题材,而是由于酷似原物的艺术摹仿④。车尔尼雪夫斯基结合19世纪俄国文学创作的实际指出:"'美丽的描写一副面孔',和'描绘一幅美丽的脸孔'是两件完全不同的事。"⑤作为艺术作品"必要属性"的美是艺术"形式的美",而不是"艺术的对象、作为现实世界中我们所喜爱的事物的美"⑥。据此他批评当时俄国文坛上把题材的"美"规定为"主要的"甚至是"唯一重要的艺术内容"的偏向:不管是否符合需要都要写恋爱;写人物对话,总是那么"有条有理",那么"流利而雄辩"、"矫揉造作",严重失实⑦,指出造成这种偏向的主要原因是"没有把作为艺术对象的美和那确实构成一切艺术作品的必要属性的美的形式明确区别开来",反而把二者"混淆起来"了⑧。他还强调:"以为艺术的内容是美",这是"把艺术的范围限制得太狭窄了"⑨。贡布里希重申:"一幅画的美丽与否其实并不在于它的题材。"⑩客观而论,靠现实题材美来博取令人愉快的美并不是艺术的功劳,离开艺术也行;艺术作品之所以使人喜爱,是因为有自身无可替代的美,这种美就存在于特殊的艺术创作中;题材本身虽然平淡无奇或丑陋不堪,但成功的艺术创造仍然可以给人以美,这是艺术美的决定因素;如果为了艺术作品给人美感,而将大量丑陋、平淡的现实题材排除在艺术反映的范围以外,那将是艺术反映功能的巨大缺失。对艺术而言,"多少世纪以来,'美'始终就是选择。而如果选择不涉及描写对象的话,那么也总是体现在描写这种对象的方法上。这就是说,如果对象本身并不美,那么

① 莱辛:《拉奥孔》,朱光潜译,人民文学出版社1982年版,第11页。
② 车尔尼雪夫斯基:《生活与美学》,周扬译,人民文学出版社1957年版,第96页。
③ 《罗丹艺术论》,沈琪译,人民美术出版社1978年版,第21页。
④ 汝信、夏森:《西方美学史论丛》,上海人民出版社1963年版,第72页。
⑤ 车尔尼雪夫斯基:《生活与美学》,周扬译,人民文学出版社1957年版,第5页。
⑥ 车尔尼雪夫斯基:《生活与美学》,周扬译,人民文学出版社1957年版,第8页。
⑦ 车尔尼雪夫斯基:《生活与美学》,周扬译,人民文学出版社1957年版,第7页。
⑧ 车尔尼雪夫斯基:《生活与美学》,周扬译,人民文学出版社1957年版,第96—99页。
⑨ 车尔尼雪夫斯基:《生活与美学》,周扬译,人民文学出版社1957年版,第96页。引者按:这种失误,在中华人民共和国成立后十七年的文艺尤其是"文革"文艺中也曾重演过。这个时期的文艺创作强调主人公必须是由内而外的高、大、全形象,就是以题材美决定艺术美的典型案例。
⑩ 贡布里希:《艺术的故事》,范景中译,生活·读书·新知三联书店1999年版,第18页。

画家的任务就是要找到描写它的艺术美的形式"①。可见：艺术美具有迥然不同的双重美学属性，一是艺术题材的美学属性，二是艺术创造的美学属性。题材的美固然参与了艺术作品、艺术形象整体美感效应的构成，但决定艺术作品之所以美的关键是艺术创造的美。

3. 艺术题材的美学属性

黑格尔说："艺术的内容不应该是抽象的。"②这种具体的艺术内容就是艺术题材。对艺术题材的忠实刻画创造了艺术形象的逼真美，同时也保留了艺术题材的美学属性。如果艺术形象所反映的现实题材是丑的，那么这种丑依然会忠实地保留在艺术作品中，对观赏者产生不快的效应，从而对艺术作品的整体审美效果产生负面影响。正如车尔尼雪夫斯基指出的那样："一件艺术作品，虽然以它的艺术成就引起美的快感，却可以因为那被描写的事物的本质而唤起痛苦甚至憎恶。"③曾经有一种说法，说化丑为美的根本途径在于"典型化"。值得辨明的是，艺术的"典型化"诚然创造了高度逼真的艺术形象，使丑的现实题材转化成了美，同时，也使现实题材的丑更加集中、突出与强烈地反映在艺术形象中。"现实丑通过典型化变成艺术形象之后，就对象本身来说，其丑的本质并未改变"，"典型化的实质在于以更为有力的手段深刻地揭示丑的本质"，它"只能再现生活中的丑或把丑表现得更丑，而不能将丑本身美化"④。作为艺术作品整体美学属性的构成元素之一，题材的丑在艺术作品的审美活动中甚至会发生令人无法忍受的效果。公元前一世纪，希腊诗人按提阿库斯提到一个奇丑不堪的人时说："既然没有人愿意看你，谁愿意来画你呢？"⑤歌德谈阅读雨果《巴黎圣母院》的感受时说："他有很好的才能，但是完全陷入当时邪恶的浪漫派倾向，因而除美的事物之外，他还描绘了一些最丑恶不堪的事物。我最近读了他的《巴黎圣母院》，真要有很大的耐心才忍受得住我在阅读中所感到的恐怖。没有什么书能比这部小说更可恶的了。"⑥鲁迅认为，并非现实中所有的丑陋事物都可进入艺术题材："譬如画家，他画蛇、画鳄鱼、画龟、画果子壳、画字纸篓、画垃圾堆，但没有谁画毛毛虫、画癞头疮、画鼻涕、画大便，就是一样的道

① 利奥奈洛·文图里：《欧洲近代绘画大师》，钱景长等译，中国友谊出版社2001年版，第15页。
② 黑格尔：《美学》第一卷，朱光潜译，商务印书馆1979年版，第87页。
③ 车尔尼雪夫斯基：《生活与美学》，周扬译，人民文学出版社1957年版，第6页。
④ 谭好哲：《论丑在艺术中的特殊功能》，谭好哲：《语境意识与美学问题》，人民出版社2012年版，第265页。
⑤ 转引自莱辛：《拉奥孔》，朱光潜译，人民文学出版社1982年版，第12页。
⑥ 爱克曼：《歌德谈话录》，朱光潜译，人民文学出版社1984年版，第247页。

理。"①为什么不见画家画毛毛虫、画癞头疮、画鼻涕、画大便呢？因为这类丑陋的题材太令人恶心,让人无法接受。冯小刚导演的电影《1942》票房遭遇滑铁卢是说明这个道理的典型案例。1942年,河南大旱,千百万民众背井离乡,外出逃难,逃难途中遭到日本侵略军的狂轰滥炸,难民蓬头垢面,形容枯槁,饿殍遍地,甚至发生狗吃人的惨景。作为一部写实主义的力作,影片尽管反映的历史画面具有难得的逼真美,但由于题材本身惨不忍睹,结果题材丑几乎吞噬了艺术表现的美,使得许多年轻观众不愿走进影院受那份苦、遭那份罪。

艺术题材的美学属性对观赏者的作用,驱使艺术家选择美的题材,从而使艺术形象获得最大的美感效应。正如席勒所说:"理想美是一个美的事物的美的形象显现或表现。"②因此,古往今来,不少艺术家选择"用题材的固有的美加强后天的表情的美"③。"在这种情况下,我们的快感发自一个双重的本源：既由于外界事物的悦目,也由于艺术作品中的事物与其他事物之间的形似。"④这种题材的美或是现实中存在的,或是艺术家根据理想运用想象创造的。现实中的美是有限的,也往往是有瑕疵的,"在现实世界中找不到美和满足,所以迫使人去创作艺术,在艺术中美这观念得以体现"⑤；画家画人,应当"求其逼真而又比原来的人更美"⑥。文艺复兴以来,西方以美丽的天堂、圣母、圣子为内容的绘画和诗歌就是以虚构的题材美加强艺术摹仿的逼真美的大量例证。17世纪,英国诗人弥尔顿描写过天堂,也描写过地狱,"大多数读者感到弥尔顿把天堂描写得比地狱更加令人神往；他这两部作品本身或许同样完美,但对想象而言,地狱中硫磺烟熏总不及天堂里遍地花圃和芳馨来得赏心悦目"⑦。

另一方面,现实又向艺术家提出艺术摹仿的要求,艺术创作无法完全回避丑的现实题材,丑的题材也有权利在艺术中得到反映。面对有权得到艺术反映但艺术鉴赏却难以忍受的丑陋的现实题材,艺术创作究竟应当怎么办？照西方传统艺术

① 《半夏小集》,《鲁迅全集》第六卷,人民文学出版社1957年版,第483页。
② 转引自朱光潜：《西方美学史》下卷,商务印书馆1979年版,第440页。
③ 丹纳：《艺术哲学》,傅雷译,人民文学出版社1981年版,第271页。傅雷注："表情有赖于艺术家的手腕,所以说是后天的美。"
④ 艾迪生语,伍蠡甫、蒋孔阳主编：《西方文论选》上卷,上海译文出版社1979年版,第568页。
⑤ 普罗提诺语,转引自车尔尼雪夫斯基：《艺术与现实的美学关系》,《车尔尼雪夫斯基选集》上卷,周扬、缪灵珠、辛未艾译,生活·读书·新知三联书店1958年版,第90页。
⑥ 亚里士多德语,转引自汝信、夏森：《西方美学史论丛》,上海人民出版社1963年版,第74页。亚里士多德,亦译为亚里斯多德。
⑦ 艾迪生语,伍蠡甫、蒋孔阳主编：《西方文论选》上卷,上海译文出版社1979年版,第572页。

理论的看法,这个问题不可一概而论。在文学、音乐这样的时间艺术、想象艺术中,由于题材的反映是由文字、音符组成的,必须依赖读者、听众在前后相续的想象中才能转换出来,题材丑的不快反应被冲淡了,小于艺术摹仿之美产生的美感效应,不会吞噬艺术摹仿之美的愉快效果,所以文学、音乐可以对丑的现实题材网开一面,加以表现。而在绘画、雕塑、戏剧表演这类诉诸直观的空间艺术、造型艺术中,题材的形象以空间并列的形式在某一时间截点同时作用于观众的视觉直观,题材丑的冲击力和不适效应特别强烈,远远大于逼真的艺术摹仿产生的乐感效应,所以这类艺术门类要尽量避免表现丑的题材;如果由于艺术反映现实的要求实在避免不了,就应用特殊的艺术方法加以淡化处理。对此,公元前一世纪古罗马诗人、艺术理论家贺拉斯早有涉及。他认为戏剧艺术作为直观的舞台艺术,在表现丑陋、恐怖的题材时应借助文学的叙述手段加以缓解:"不该在舞台上演出的,就不要在舞台上演出,有许多情节不必呈现在观众眼前,只消让讲得流利的演员在观众面前叙述一遍就够了。例如,不必让美狄亚当着观众屠杀自己的孩子,不必让罪恶的阿特鲁斯公开地煮人肉吃,不必把普洛克涅当众变成一只鸟,也不必把卡德摩斯当众变成一条蛇。你若把这些都表演给我看,我也不会相信,反而使我厌恶。"①稍后的普罗塔克明确指出:画与诗"在题材和摹仿方式上都有区别"②。不过这区别究竟怎样,他语焉不详。1766 年,德国的艺术理论家莱辛著成《拉奥孔》一书,以普罗塔克的这一论断为依据和中心问题,分析"画与诗的界限"③。

"拉奥孔"全名"拉奥孔和他的儿子们",约公元前一世纪希腊化时期阿格山大父子创作的大理石群雕,反映的是希腊祭司拉奥孔和他的两个儿子在巨蟒缠身时痛苦万状的情景。1506 年在罗马出土,被誉为世上最完美的雕像。古罗马诗人维吉尔曾描写过这个题材。在维吉尔的史诗中,拉奥孔"痛得要发狂","放声号哭",姿态扭曲,形体很丑;但在雕像中,拉奥孔的嘴巴只是张开了一点点,面孔并未严重变形,形体也未显得丑陋。造成这种差别的原因是什么呢?1755 年,德国艺术史家文克尔曼著《论希腊绘画和雕刻作品的摹仿》,认为这是希腊雕刻家以"高贵的单纯,静穆的伟大"为艺术理想表现人物与痛苦、不幸作斗争时"伟大而沉静的心灵"所致。莱辛则不以为然。他认为造成这种差别的真正原因是雕像与诗歌作为两种不同媒介的艺

① 贺拉斯:《诗艺》,杨周翰译,人民文学出版社 1962 年版,第 146—147 页。
② 转引自莱辛:《拉奥孔》,朱光潜译,人民文学出版社 1982 年版,扉页。
③ 转引自莱辛:《拉奥孔》,朱光潜译,人民文学出版社 1982 年版,扉页。"论画与诗的界限"是《拉奥孔》一书的另一题目。

术形态——空间艺术与时间艺术、直观艺术与想象艺术,在处理丑的题材时有不同的方式。既然艺术必须给人美的享受,"按照丑的本质来说,丑也不能成为诗的题材"①。然而,由于诗是诉诸读者想象的时间艺术,会把一切题材分解成一个个时间上前后相承的动态元素,即便描写空间中同时陈列的"物体",也会转化为在时间中流动的语义符号组成的不可视的、间接的、观念状态或想象状态的形象,于是,"通过各个组成部分的先后列举","丑的效果""受到削减","常由形体丑陋所引起的那种反感被冲淡了,就效果来说,丑仿佛已失其为丑了",因此,"丑才可以成为诗人所利用的题材"②。荷马史诗《伊利亚特》曾描绘过特尔什提斯形体上极端的丑,但并没有引起读者太大的恶感。罗马诗人维吉尔描写拉奥孔被巨蟒缠身时"向天空发出可怕的哀号",也未引起读者极大的不快。维吉尔的诗是用拉丁文写的,读起来铿锵动听,"读者谁会想到号哭就要张开大口,而张开大口就会显得丑呢"?③

造型艺术则不同。它是空间艺术,会把一切题材处理成空间各部分同时陈列的"物体",构成诉诸视觉的直观形象,因而由题材的形体丑引起的"不快感"就显得非常强烈。而且,由于绘画或雕刻的媒体可以把题材丑"固定下来",丑所引起的不快感具有"持久性"④,即使逼真的艺术摹仿能够产生艺术形式的快感,也是"空洞而冷淡"的⑤,难以抵消题材丑产生的经久不息的、强烈的不快感,"所以作为美的艺术,绘画却把自己局限于能引起快感的那一类可以眼见的事物"⑥。不过,作为"摹仿物体的艺术",绘画和雕刻反映的题材理应"无限宽广"⑦,"可以用一切可以眼见的事物为题材"⑧。如果造型艺术无法回避丑的题材,就应当避免描绘使形体歪曲变丑的"激情顶点的顷刻"⑨,来"冲淡"丑的题材的不快反应。"有一些激情和激情的深刻程度如果表现在面孔上,就要通过对原形进行极丑陋的歪曲,使整个身体处在一种非常激动的姿态,因而失去原来在平静状态中所有的那些美的线条。"⑩所以高明的造型艺术家对于这种激情顶点的顷刻"或是完全避免,或是冲淡到多少

① 莱辛:《拉奥孔》,朱光潜译,人民文学出版社1982年版,第130页。
② 莱辛:《拉奥孔》,朱光潜译,人民文学出版社1982年版,第130页。
③ 莱辛:《拉奥孔》,朱光潜译,人民文学出版社1982年版,第22页。
④ 均见莱辛:《拉奥孔》,朱光潜译,人民文学出版社1982年版,第20页。
⑤ 莱辛:《拉奥孔》,朱光潜译,人民文学出版社1982年版,第11页。
⑥ 莱辛:《拉奥孔》,朱光潜译,人民文学出版社1982年版,第135页。
⑦ 均见莱辛:《拉奥孔》,朱光潜译,人民文学出版社1982年版,第11页。
⑧ 莱辛:《拉奥孔》,朱光潜译,人民文学出版社1982年版,第135页。
⑨ 莱辛:《拉奥孔》,朱光潜译,人民文学出版社1982年版,第18页。
⑩ 莱辛:《拉奥孔》,朱光潜译,人民文学出版社1982年版,第14页。

还可以现出一定程度的美"①。在拉奥孔雕像中,雕刻家选择的不是拉奥孔极度痛苦、放声大哭的"激情顶点的顷刻",而是选择激情趋向平复、哀号走向叹息过程的某一顷刻的形象加以刻划,"这并非因为哀号就显出心灵不高贵,而是因为哀号会使面孔扭曲,令人呕心";"只就张开大口这一点来说,除掉面孔其他部分会因此现出令人不愉快的激烈的扭曲以外,它在画里还会成为一个大黑点,在雕刻里就会成为一个大窟窿,这就会产生最坏的效果"②。

莱辛还指出:"这种把极端的身体痛苦冲淡为一种较轻微的情感的办法"并不是拉奥孔雕像的特例,在其他一些"古代艺术作品里"也确实存在。比如"出于一名不知名的雕刻家之手的因穿着上了毒药的衣裳而感到痛苦的赫克勒斯雕像,就不像索福克勒斯所写的赫克勒斯那样号啕大叫……画里的赫克勒斯与其说是狂暴的,不如说是愁惨的"③。公元前四、五世纪之交的希腊画家提曼特斯的画作《伊菲革涅亚的牺牲》也是一例。作品画的是希腊主将阿伽门农遵照神诏牺牲自己的女儿去祈求顺风的故事。"牺牲者的父亲理应表现出最高度的沉痛,而画家却把他的面孔遮盖起来。"为什么呢?因为画家"懂得阿伽门农作为父亲在当时所应有的哀伤要通过歪曲原形才表现得出来,而歪曲原形在任何时候都是丑的。他在表情上做到什么地步,要以表情能和美与尊严结合到什么程度为准"④。"它是一种典范",显示了"怎样才能使表情服从艺术的首要规律,即美的规律"⑤。在古代画家之中,公元前三世纪的希腊画家提牟玛球斯"最爱选择最激烈的情绪作为画题"⑥。提牟玛球斯所画的发狂的埃阿斯,反映的题材是埃阿斯与幽里赛斯争夺阿喀琉斯留下的盔甲,希腊将领们将盔甲判给幽里赛斯,埃阿斯气疯了,便于夜间去杀那些希腊将领,但最终杀的却是一群牛羊。等他清醒过来后,万分羞愧,想要自杀。画家所画的不是暴怒的埃阿斯把牛羊当作人绑起来屠杀的那个顷刻,而是埃阿斯在干过那些发狂的屠杀举动后筋疲力尽地坐着准备自杀的顷刻。在另外一幅画作中,提牟玛球斯反映的是美狄亚当获悉丈夫伊阿宋抛弃她另娶新欢时大为愤怒,杀掉与伊阿宋所生的儿女的故事。"他画美狄亚,并不选择她杀害亲生儿女那一顷刻,而是选杀害前不久,她还在母爱与妒忌相冲突的时候",这样不仅避免了杀害亲生儿女的那一

① 莱辛:《拉奥孔》,朱光潜译,人民文学出版社1982年版,第15页。
② 均见莱辛:《拉奥孔》,朱光潜译,人民文学出版社1982年版,第15页。
③ 均见莱辛:《拉奥孔》,朱光潜译,人民文学出版社1982年版,第17页。
④ 均见莱辛:《拉奥孔》,朱光潜译,人民文学出版社1982年版,第15页。
⑤ 均见莱辛:《拉奥孔》,朱光潜译,人民文学出版社1982年版,第16页。
⑥ 莱辛:《拉奥孔》,朱光潜译,人民文学出版社1982年版,第20页。

顷刻扭曲的形体给观众视觉造成的强烈不快感,而且将这些恐怖场景寄托在观众的"想象"中而加以缓解①。由此可见,提牟玛球斯很懂得激烈的、极端的情感所引起的姿态的变形"一经艺术规定下来,予以持久性,就会使人感到不快"的艺术道理,也"很懂得选取哪一点才可使观众不是看到而是想象到顶点"的艺术技巧②。

莱辛的这种分析独到而深刻,赢得了许多艺术理论家的认同。康德虽然认为艺术的"优越性""在于它把自然中本是丑的或不愉快的事物描写得美"③。但同时又补充说明:"只有一种丑不能照实在的那样表现出来,而不毁灭一切审美的愉快,毁灭艺术的美,这就是令人作呕的现象。因为……那对象好像是逼迫着我们来容受,而我们却强力地抗拒着,因而对象的艺术的表象和这一对象自身的性质在我们的意识里不能区别开来,从而前者不可能作为美来看待。所以雕塑艺术,因在它的作品上艺术和自然几乎不能区别,它们必须把丑恶的对象从它们的表现范围内屏除出去,因而把死亡、战争通过一个寓意或属性来表达,以便使人乐于接受。"④在黑格尔看来,"自然的真实"与"理想的真实"、"自然的权利"与"美的权利"是一对矛盾,"人们说,艺术作品当然要自然,但是也有平凡丑陋的自然,这就不应该摹仿"⑤。黑格尔认为,诉诸观念想象的艺术如诗文、音乐乃至戏剧可以反映丑的题材,但诉诸视觉感官的造型艺术则不宜表现丑的题材:"每种艺术须服从它自己的特性,例如内在的观念(引者按:指文学诉诸读者的观念想象)比起直接的知觉(引者按:如诉诸视觉的绘画雕刻)经得起较大程度的分裂。因此,诗(引者按:即"文学")在表现内在情况时可以达到极端绝望的痛苦,在表现外在情况时可以走到单纯的丑。造型艺术却不然,在绘画里尤其在雕刻里,外在形象是固定不变的,不能取消掉,不能像音乐的曲调刚飞扬起来就消逝掉。在绘画雕刻里如果在丑的东西还没有得到克服时就把它固定下来,那就会是一种错误。因此,凡是戏剧所能表现得很好的不尽能在造形艺术里表现出来,因为在戏剧里一种现象可以出现一顷刻马上就溜过去。"⑥黑格尔认为,戏剧艺术表演的题材丑不像绘画雕刻那样可以长久存在,因而把它视为与文学同类的时间艺术。事实上,戏剧艺术是空间艺术与时间艺术、直观艺术与想象艺术综合的艺术。作为同时作用于观众视觉直观的艺术形态,戏剧所

① 参莱辛:《拉奥孔》,朱光潜译,人民文学出版社1982年版,第20页。
② 参莱辛:《拉奥孔》,朱光潜译,人民文学出版社1982年版,第20页。
③ 译文从朱光潜:《西方美学史》下卷,商务印书馆1979年版,第289页。
④ 康德:《判断力批判》上卷,宗白华译,商务印书馆1964年版,第158页。
⑤ 黑格尔:《美学》第一卷,朱光潜译,商务印书馆1979年版,第206页。
⑥ 黑格尔:《美学》第一卷,朱光潜译,商务印书馆1979年版,第261页。

表演的题材丑虽然不会长久停留,但它所呈现的题材丑还是会因空间中同时陈列而对视觉形成极大的冲击,让人难以承受。因此,丹纳不同意黑格尔关于戏剧可以不加选择地表现丑的观点。在《艺术哲学》一书中,丹纳要求在舞台上尽量回避表演极度的题材丑:"诗人从来不忘记冲淡事实,因为事实的本质往往不雅;凶杀的事决不能搬上舞台,凡是兽性都加以掩饰;强暴、打架、杀戮、号叫、痰厥,一切使人难堪的景象应当一律回避。"这种说法是符合审美实践的。莫言小说《红高粱》尽管有对于日本侵略军残酷杀害中国人场景的具体描绘,如剥人皮、割耳朵、挖生殖器,但作为观念的艺术、想象的艺术,人们并非不能接受,但如果在戏剧舞台上将这类场景表演出来,那么观众肯定是受不了的。

于是我们发现这样的有趣对比:从荷马、莎士比亚,到雨果、巴尔扎克、果戈理、契诃夫,传统的文学描写中题材广阔,美丑并存,甚至出现"滑稽丑怪在文学中比崇高优美更占优势"的情况[①]。与此形成鲜明对照的是,传统的造型艺术如绘画、雕刻乃至舞台表演中反映的题材还是以题材的美特别是题材的形体美为主导。为什么呢?说到底,这是由题材在不同媒介的艺术体裁中产生的不同审美效果决定的。

4. 艺术创造的美学属性

所谓"艺术创造的美",指艺术作品中来自现实题材之外艺术家独特创造的美。这种美大体有三种形态。一是通过特定的艺术媒介创造了真实的艺术形象,凝聚着对生活本质的深刻认识,表现为艺术美与真的统一;二是在艺术形象中寄托了积极的、健康的主观精神,表达了对美好题材的肯定和丑恶题材的否定,体现了艺术美与善的统一;三是艺术媒介自身的结构组合符合人们普遍的视听觉愉快和想象愉快的规律,属于"有意味(指快感)的形式",具有纯形式美。

(1) 艺术形象的逼真美

"逼真"的"真",是指真实的生活题材;所谓"逼真",指逼近生活题材的真实。艺术形象的逼真之所以美,源于"人对于摹仿的作品总是感到快感"[②]这样一种审美经验。艺术形象作为一种"人工制品",用什么标准来衡量它的美丑高下呢?"逼真"是最高的审美标准。在逼真的艺术形象中,凝聚着高度的艺术技巧和艺术水准。在忠实描绘丑陋人物形象的画家看来:"不管你是多么奇形怪状,我还是要画你。人们固然不愿意看你,他们却仍然会愿意看我的画。这并不是因为画的是你,

① 雨果:《〈克伦威尔〉序言》,伍蠡甫、蒋孔阳主编:《西方文论选》下卷,上海译文出版社1979年版,第188页。
② 亚里士多德:《诗学》第四章,罗念生译,人民文学出版社1963年版。

而是因为这画是我艺术才能的一种凭证,居然能把你这样的怪物摹仿得那么惟妙惟肖。"①试想,如果艺术形象对题材的反映严重失真,什么人都能做到,见不出什么艺术水平,人们从这样的人工作品中还能欣赏什么呢?

艺术形象逼真地反映现实题材,就能获得令人愉快、赞赏的美,决定了艺术的题材是非常广泛、不受限制的。艺术对美的题材的逼真摹仿固然可以获得美,对丑的或平淡的题材的逼真刻划同样可以获得美。"天才好像制币机一样,既能够在金币上,也能够在铜钱上铸刻国王的头像。"②

如果题材本身是美的,艺术刻划也是逼真的,那么由此造成的艺术形象就可以产生"美上加美"的美感效果。18世纪,英国作家艾迪生在谈到描绘美丽风景的艺术作品的审美反应时说:"艺术作品由于肖似自然而更加美好,因为,不但这种形似予人快感,而且式型(指自然题材的原型——引者)也较完美。"③"如果关于渺小、平凡或畸形的事物的描写,能为想象所接受的话,那么,关于伟大、惊人或美丽的事物的描写,就更能为想象所接受了;因为,我们在这里不仅从艺术表现同原物的比较之中得到乐趣,而且对原物本身也极为满意。"④人物画的观赏也是如此。"观看任何一副酷似本人的肖像画都会引起快感。如果画的是一张美丽的脸庞,那就会给予较大的快感。"⑤所以,英国艺术理论家越诺尔兹说:"我们所从事的艺术以美为目标,我们的任务就在发现而且表现这种美。"⑥值得指出的是,艺术形象的逼真美并不是由美的题材必然决定的。如果艺术水平不高,对美的题材的艺术反映虚假,塑造的艺术形象失真,这样的艺术形象就只有题材的美,而没有艺术形式的美。罗丹指出:"在艺术中所谓丑的,就是那些虚假的、做作的东西,不重表现,但求浮华、纤柔的矫饰,无故的笑脸,装模作样,傲慢自负——一切没有灵魂、没有道理,只是为了炫耀的东西。"⑦"文革"文艺塑造了许多高、大、全的英雄形象,题材是美的,但他们不食人间烟火,不合生活常理,严重虚假失实,艺术上恰恰是不成功的,或者说是丑的。有研究者指出:"是否有丑的艺术作品呢? 当然是有的,不过,造成艺术丑的原因,也不是在于对象,而是在于艺术家的创造。只要创造得好,丑的对象也可

① 莱辛:《拉奥孔》,朱光潜译,人民文学出版社1982年版,第12页。
② 雨果:《〈克伦威尔〉序言》,伍蠡甫、蒋孔阳:《西方文论选》上卷,上海译文出版社1979年版,第192页。
③ 伍蠡甫、蒋孔阳主编:《西方文论选》上卷,上海译文出版社1979年版,第568页。
④ 伍蠡甫、蒋孔阳主编:《西方文论选》上卷,上海译文出版社1979年版,第572页。
⑤ 伍蠡甫、蒋孔阳主编:《西方文论选》上卷,上海译文出版社1979年版,第572页。
⑥ 北京大学哲学系美学教研室编:《西方美学家论美和美感》,商务印书馆1980年版,第116页。
⑦ 《罗丹艺术论》,沈琪译,人民美术出版社1978年版,第24页。

以转化成美的艺术形象；如果创造得不好，即使是美的对象，也可以成为丑的艺术。"①将美的题材转化为美的艺术形象，需要驾驭艺术真实的高度技巧。

与艺术形象真实地摹仿美的题材可以"美上加美"、失真地反映美的题材可以"化美为丑"形成鲜明对照的是，艺术形象如果真实地摹仿了丑的题材，就可以"化丑为美"，如果失真地反映丑的题材，就会"丑上加丑"。亚里士多德指出："经验证明了这样一点：事物本身看上去尽管引起痛感，但惟妙惟肖的图像看上去却能引起我们的快感，例如尸首或可鄙的动物形象。"②这是通过逼真的艺术摹仿将现实丑转化为艺术美的最早的理论揭示。18世纪，英国美学家哈奇生继亚里士多德重申："尽管蓝本里丝毫没有美，一个精确的摹本仍然是美的。"③依据这种思想，不仅希腊史诗充满了对丑的题材的描写，而且诉诸直观的造型艺术也是如此。如公元前五世纪的希腊画家泡生"最爱描绘人的形体中畸形丑陋的东西"④。另一位希腊画家庇越库斯"专画理发铺、肮脏的工作坊、驴子和蔬菜"，得到一个"污秽画家"的诨号⑤。16世纪，德国画家巴尔东的《虚荣的寓言》画过骷髅体。17世纪，西班牙画家委拉斯凯兹的《赛巴斯提恩》画过宫廷侏儒。同时代荷兰画家伦勃朗的《杜尔普教授的解剖学习》画过尸体。卢梭在《忏悔录》中坦陈自己不光彩的私生活。雨果描写过外表畸形的卡西摩多。巴尔扎克刻画过"吝啬鬼"葛朗台。狄更斯描绘过"雾都孤儿"的肮脏、苦难图景。果戈理刻画过令人恐怖的"死魂灵"。契诃夫描写过社会底层的丑陋现象。米勒描绘过呆钝的农夫⑥。罗丹塑造过年老的妓女。如此等等。这些作品并没有因反映丑的生活题材而失去它的美，恰恰相反，它们以真实的艺术形象焕发出动人的魅力。别林斯基在分析希腊史诗《伊利亚特》关于赫菲斯托斯跟在特洛亚人的队伍后面"一瘸一拐地走着，费力地拖动着两条残废的腿"之类题材的描写时分析说："这是关于——什么东西的？——不是美的，而是丑的一幅多么超群出众的、奇妙而又美丽的图画啊！"⑦卢那察尔斯基在评价契诃夫小

① 楼昔勇：《美学导论》，华东师范大学出版社1996年版，第129—130页。
② 亚里士多德：《诗学》第四章，罗念生译，人民文学出版社1963年版，第11页。
③ 转引自朱光潜：《西方美学史》上卷，商务印书馆1979年版，第223页。
④ 莱辛：《拉奥孔》，朱光潜译，人民文学出版社1982年版，第12页。
⑤ 莱辛：《拉奥孔》，朱光潜译，人民文学出版社1982年版，第12页。
⑥ 罗丹评米勒《扶锄的农民》："当米勒表现一个可怜的农夫，一个被疲劳所摧残的、被太阳所炙晒的穷人，像一头遍体鳞伤的牲口似的呆钝，扶在锹柄上微喘时，只要在这受奴役者的脸上，刻画出他任凭'命运'的安排，便能使得这个噩梦中的人物，变成全人类最好的象征。"《罗丹艺术论》，沈琪译，人民美术出版社1978年版，第24页。
⑦ 《别林斯基选集》第二卷，满涛译，上海译文出版社1979年版，第398页。

说之美时深刻指出:"有个古老的传说,说是一位伟大的美术家得了麻风;他在最初几次病症大发作以后,终于下决心照照镜子,一照,他害怕极了。可是后来他拿起画笔,描下他自己那副患麻风的丑陋的面容。他的技艺十分高超,明暗又配得十分美妙,他原先由于本身有病而撇下的未婚妻一看这幅画像,第一句话便是惊呼:'这多美!'契诃夫也做了类似的事情。他热忱地写出社会的祸害,把它们描叙得非常美妙而真实,在这真实性中显出和谐与美。"①"他看到了丑恶现象(例如拿短篇小说《醋栗》来说),可是把它写得那么高妙,以至用他的艺术技巧给您遮住了题材的悲剧性。"②在他的小说中,"畸形的现实被艺术欣赏战胜了,——当然不是欣赏现实,而是欣赏艺术家的画布上作出的素描。"③"在饱含深沉的哀伤的催眠曲声中,他把我们领到了一个甜美的哀痛的中心,那里的哀痛为生活所强加,甜美则由艺术所造成。"④同理,20世纪法国作家纪德在谈到真实展示自我历程的自传体小说《如果一粒麦不死》时写信对朋友说:"与其用假的面貌来骗取尊敬,不如以真的面貌被人所厌恶而感到舒畅。"⑤

逼真的艺术形象达到的最高境界是典型形象。典型形象不仅能够反映题材的外部特征,而且能够反映题材的内部特征;不仅具有现象真实,而且具有逻辑真实;不仅源于生活真实,而且具有想象真实;不仅具有鲜明的个性,而且具有普遍的共性,所以具有更强烈的逼真美。艺术形象的典型化确是化丑为美的根本途径。别林斯基指出:具有"独创性"的成功艺术创作"本身的标志之一,就是典型性……这就是作者的纹章印记。在一位具有真正才能的人写来,每一个人都是典型,每一个典型对于读者来说都是似曾相识的不相识者"⑥,也就是我们习惯说的"熟悉的陌生人"。比如果戈理创作的小说《死魂灵》。赫尔岑评价说:"果戈理的《死魂灵》是一部惊人之作……他所刻画的肖像无不惊人地巧妙,他们都有着丰富的生命,他们不是抽象的典型,而是我们每个人都见过千百次的真实的人物。"⑦这里特别值得一提的是"化丑为美"的艺术杰作——罗丹的雕塑作品《欧米哀尔》。这部作品虽然刻画的是外形极丑的老妓欧米哀尔,但不是没有美,而是具有高度的外部真实和内

① 卢那察尔斯基:《论文学》,蒋路译,人民文学出版社1978年版,第243—244页。
② 卢那察尔斯基:《论文学》,蒋路译,人民文学出版社1978年版,第243页。
③ 卢那察尔斯基:《论文学》,蒋路译,人民文学出版社1978年版,第245页。
④ 卢那察尔斯基:《论文学》,蒋路译,人民文学出版社1978年版,第248页。
⑤ 转引自依田新:《青年心理学》,杨宗义、张春译,知识出版社1981年版,第7页。
⑥ 《别林斯基选集》第一卷,满涛译,上海译文出版社1979年版,第191页。
⑦ 转引自布罗茨基主编:《俄国文学史》中卷,蒋路、孙玮译,作家出版社1955年版,第544页。

部真实的逼真美,令罗丹的秘书葛赛尔在看到这尊雕塑时惊叹:"丑得如此精美!"①《欧米哀尔》因此获得了《丑之美》的别名。这里,"丑"指题材的外部形体,"精美"指对这种丑陋形体的忠实刻划。由于丑的题材外部特征较为明显,更易于艺术家通过外部特征的刻画反映其内部的心灵特征、性格特征,因而现实中愈丑的,艺术表现就愈美;丑到极处,便美到极处。正如罗丹所说的那样:"在自然中一般人所谓'丑',在艺术中能变成非常的美。"②"在艺术中,有'性格'的作品,才算是美的。"③"自然中认为丑的,往往要比那认为美的更显露出它的'性格',因为内在真实在愁苦的病容上,在皱蹙秽恶的瘦脸上,在各种畸形与残缺上,比在正常健全的相貌上更加明显地呈现出来。"④"既然只有'性格'的力量才能造成艺术的美,所以常有这样的事:在自然中越是丑的,在艺术中越是美。"⑤"一位伟大的艺术家,或作家,取得了这个'丑'或那个'丑',它能当时为它变形……只要用魔杖触一下,'丑'就化成美了——这是点金术,这是仙法!"⑥

较之丑的或美的题材,现实生活中常见的更多现象是不怎么丑也不怎么美、特征不明显的平淡题材。比如耕种、打猎、捕鱼、畜牧、屠宰、制陶、冶铁、纺织、养蚕、商旅、婚嫁、盖房、推磨、做饭等日常生活场景,"在草屋里纺纱的管家妇,在刨凳上推刨子的木匠,替一个粗汉包扎手臂的外科医生,把鸡鸭插上烤扦的厨娘,由仆役服侍梳洗的富家妇……几个人在金漆雕花的屋内打牌,农民在四壁空空的客店里吃喝,一群在结冰的运河上溜冰的人,水槽旁边的几条母牛,浮在海上的小船,还有天上、地上、水上、白昼、黑夜的无穷的变化"⑦,等等。对这些题材的忠实的艺术刻画同样会产生一种引人入胜的美。由于平淡的生活题材司空见惯,没有什么显著特征,艺术将它们真实地展现出来相当不易。首先,这需要艺术家发现、把握生活隐微特征的敏锐观察能力。正如歌德说:"诗人的本领,正在于他有足够的智慧,能从惯见的平凡事物中见出引人入胜的一个侧面。"⑧丹纳说:艺术家"之所以成为艺术家,是因为它惯于辨别事物的基本性格和特色"⑨。罗丹说:"所谓大师,就是这样

① 《罗丹艺术论》,沈琪译,人民美术出版社1978年版,第18页。
② 《罗丹艺术论》,沈琪译,人民美术出版社1978年版,第21页。
③ 《罗丹艺术论》,沈琪译,人民美术出版社1978年版,第23页。
④ 《罗丹艺术论》,沈琪译,人民美术出版社1978年版,第23—24页。
⑤ 《罗丹艺术论》,沈琪译,人民美术出版社1978年版,第24页。
⑥ 《罗丹艺术论》,沈琪译,人民美术出版社1978年版,第21页。
⑦ 丹纳:《艺术哲学》,傅雷译,人民文学出版社1981年版,第232—233页。
⑧ 爱克曼:《歌德谈话录》,朱光潜译,人民文学出版社1982年版,第6页。
⑨ 丹纳:《艺术哲学》,傅雷译,人民文学出版社1981年版,第37页。

的人,他们用自己的眼睛去看别人见过的东西,在别人司空见惯的东西上能够发现出美来。"①克罗齐指出:"画家之所以成为画家。是由于他见到旁人只能隐约感觉或依稀瞥望而不能见到的东西。"②其次,还需要艺术家把从生活中发现的隐微特征艺术地再现出来,将"眼中之竹""胸中之竹"转化为"画上之竹"的高度艺术技巧。雨果说:"在舞台的视野上,一切形象都应该表现得特色鲜明、富有个性、精确恰当,甚至庸俗和平凡的东西也应有各自的特点。"③果戈理指出:"大自然里没有低微的事物。艺术家创造者即使描写低贱的事物,也像描写伟大的事物一样伟大。"④正由于认识和表现平淡的现实题材相当不易,当艺术将它们栩栩如生、惟妙惟肖地展现出来时,它所显示的美就愈强烈,艺术的成就也就愈高。17 世纪的荷兰绘画所以受到丹纳的称赞,是因为逼真描绘了"布尔乔亚、农民、牲口、工场、客店、房间、街道、风景"⑤。19 世纪,法国画家米勒所以引人注目,是因为他在《拾穗》《晚钟》这类农民的平常生活中"发现了人类的崇高戏剧"⑥。果戈理的闻名,是由于他以"鹰隼一样的眼力"⑦写出了当时俄国生活中"几乎无事的悲剧"⑧(鲁迅语),以至于鲁迅评论说:"这些极平常的或者简直近于没有事情的悲剧,正如无声的言语一样,非由诗人画出它的形象来,是很不容易觉察的。"⑨而《红楼梦》之所以比《水浒传》《三国演义》艺术成就高出一等,是因为它没有《水浒传》和《三国演义》那样的大开大阖、大喜大悲的故事情节,写的都是大观园中衣食起居、男欢女爱的平常生活,艺术的要求和达到的成就更高。中国当代作家路遥、汪曾祺的艺术魅力,同样在于化平淡的生活题材为神奇的艺术杰作。

　　由于逼真的艺术创作可将一切生活题材都转化为艺术形象的美,艺术描写的对象范围就取消了美的限制。"艺术的范围并不限于美和所谓美的因素,而是包括现实中一切使人……发生兴趣的事物。"⑩面对生活题材,艺术家"选择的不是美,

① 《罗丹艺术论》,沈琪译,人民美术出版社 1978 年版,第 4 页。
② 蒋孔阳主编:《二十世纪西方美学名著选》上,第 57 页,复旦大学出版社 1987 年版。
③ 雨果:《〈克伦威尔〉序言》,伍蠡甫、蒋孔阳主编:《西方文论选》上卷,上海译文出版社 1979 年版,第 192 页。
④ 果戈理:《涅瓦大街》,转引自《文学评论》1982 年第 5 期,第 127 页。
⑤ 丹纳:《艺术哲学》,傅雷译,人民文学出版社 1981 年版,第 232 页。
⑥ 亨利·托马斯、黛娜·莉·托马斯:《世界名画家传》,黄鹂译,江苏人民出版社 1982 年版,第 165 页。
⑦ 《别林斯基选集》第一卷,满涛译,上海译文出版社 1979 年版,第 474 页。
⑧ 鲁迅:《几乎无事的悲剧》,《鲁迅全集》第六卷,人民文学出版社 1973 年版,第 363 页。
⑨ 鲁迅:《几乎无事的悲剧》,《鲁迅全集》第六卷,人民文学出版社 1973 年版,第 365 页。
⑩ 车尔尼雪夫斯基:《生活与美学》,周扬译,人民文学出版社 1957 年版,第 97 页。

而是特征"①。抓住了题材的特征,形成了逼真的艺术意象,哪怕还停留在构思阶段,对现实的艺术观照也会发生变化。这种变化导致的直接结论就是:"美是到处都有的"②,"即使在丑的事物中也有美"③,"我们的生活之路上撒满了金币"④。诚如库尔贝所揭示的那样:"美的东西是在自然中,而它以最多种多样的现实形式呈现出来,一旦它被找到,它就属于艺术……属于发现它的那个艺术家。"⑤

艺术形象的逼真美,是传统艺术的一个基本特点。不仅从古希腊雕塑、绘画到19世纪米勒的绘画、罗丹的雕塑是如此,从古希腊史诗到19世纪英、美、法、俄的批判现实主义小说创作是如此,而且表现在中国古代强调"形似"的工笔画、强调"神似"的写意画和中国当代以罗中立为代表的造型艺术中,表现在中国古代强调"像情像事"(李贽)、"传神写照""千古若活"(叶昼)的小说创作和中国现当代写实主义文学创作,如20世纪初文学研究会"为人生"的小说、70年代末的"伤痕文学"中。

从哲学根源来看,这种艺术反映的逼真美是建立在唯物论的世界观和反映论的认识论之上的。19世纪以来,随着世界观由唯物论向存在论、认识论从反映论向生成论的转变,艺术反映现实的逼真美逐步解体。"现代科学发展到19世纪,'进化'这个概念被发现了出来。在所有层面上,从人类命运,一直到整个宇宙,'进化'这个概念建立起了一个动态的变化观和发展观,这与古典的静态观是对立的。不仅如此,从20世纪开始,作为量子力学、相对论、混沌论的一个结果,时间和动态作为现实所固有的东西被呈现出来;这些观点剧烈地改变了我们对现实、对有序和无序的想法。""相对论,还有量子力学,特别是它的哥本哈根解释,都在不同程度上设想,观察者参与进了对被观察现象的概括甚至发生之中……从此以后,十分清楚的是,科学家是不'客观的',不在现象之外,而是参与进了现象的产生。""到了这么个地步,要把心灵和现实两相分开就难了。"与原有的世界观和认识论相比,"前者把整个世界看作现成的,后者多少把世界看作心灵的一个构造,因此结论就是:在具有决定意义的程度上,我们所看到的一切,决定于来自我们用来描述世界的那些先天组织模式、理论和符号体系的特点。"⑥因此,西方从19世纪末开始,"艺术不再

① 雨果:《〈克伦威尔〉序言》,伍蠡甫、蒋孔阳:《西方文论选》上卷,上海译文出版社1979年版,第192页。
② 《罗丹艺术论》,沈琪译,人民美术出版社1987年版,第62页。
③ 亨利·托马斯、黛娜·莉·托马斯:《世界名画家传》,黄鹏译,江苏人民出版社1982年版,第162页。
④ 车尔尼雪夫斯基:《生活与美学》,周扬译,人民文学出版社1959年版,第88页。
⑤ 库尔贝语,《西方美学家论美和美感》,商务印书馆1980年版,第241页。
⑥ 均见齐安·亚菲塔:《西方现代艺术:失去范式的文化误区》,《学术月刊》2009年第9期。

关心对现象世界的再现"①,艺术形象的逼真美逐渐被消解。

(2) 艺术形象的主观美

艺术形象是生活题材在艺术家头脑中加工的产物,必然带有艺术家的主观因素。艺术家塑造艺术形象决不只是为了逼真地反映客观现实,同时还自觉或不自觉地通过艺术形象来表达他对现实生活的主观评价。逼真的艺术形象不仅是对现实图景的忠实刻画,也在客观题材的选择、概括和艺术形象的想象、创造中体现着创作主体的情感爱憎和思想褒贬。因此,艺术形象是客观与主观的统一。正像黑格尔所说:"在艺术里,感性的东西是经过心灵化了的,而心灵的东西也借感性化而显现出来了。"②"艺术的内容就是理念,艺术的形式就是诉诸感官的形象。艺术要把这两方面调和成为一种自由的统一的整体。"③别林斯基分析指出:"客观性绝非不动情感,不动情感就会把诗毁灭掉。"④"果戈理的最大的成功和跃进在于《死魂灵》里到处渗透着他的主观性。"⑤钱中文指出:文艺创作是一种"审美反映"⑥,这种反映以"倾向主观的审美倾斜"为特点,"不存在没有表现的审美反映","凡是主观性不强的审美反映,可能是失败的审美反映";"在审美反映中,主观性的创造力表现为对现实的改造";"创作个性是主观性的最高要求,是创造的极致"⑦。

情感性是主观性的重要标志,所以艺术形象的美与情感性紧密相连。陆机《文赋》指出:"诗缘情而绮靡","言寡情而鲜爱"。刘勰《文心雕龙》认为:"物以情观,故词必巧丽。"(《诠赋》)袁宏道说:"情至之语,自能感人。"⑧王夫之说:"情之所至,诗无不至。"⑨黄宗羲说:"凡情之至者,其文未有不至者也。"⑩章学诚说:"文……所以入人者,情也。"⑪胡适强调:"情感者,文学之灵魂。"⑫反之,艺术形象如果毫无情感,肯定不会打动人、感染人。工程图、解剖图与艺术形象的根本区别,手艺匠与艺术家的根本分野,就在于前者无情感,后者有情感。加里宁指出:"我发现写作时如

① 齐安·亚菲塔:《西方现代艺术:失去范式的文化误区》,《学术月刊》2009年第9期。
② 黑格尔:《美学》第一卷,朱光潜译,商务印书馆1979年版,第49页。
③ 黑格尔:《美学》第一卷,朱光潜译,商务印书馆1979年版,第87页。
④ 转引自朱光潜:《西方美学史》下卷,商务印书馆1979年版,第534页。
⑤ 转引自朱光潜:《西方美学史》下卷,商务印书馆1979年版,第534—535页。
⑥ 钱中文:《文艺理论的发展和方法更新的迫切性》,《文学评论》1984年第6期。
⑦ 均见钱中文:《最具体的和最主观的是最丰富的》,《文艺理论研究》1986年第4期。
⑧ 《袁中郎全集》卷三《叙小修诗》。
⑨ 《古诗评选》卷四李陵《与苏武诗》评语。
⑩ 《明文案序》,《南雷文案》卷一。
⑪ 《文史通义·史德》。
⑫ 《文学改良刍议》。

果没有情感,写出来的东西一定很坏。"①"手艺匠可以成为极伟大的艺术家,如果他把感情贯注进去。艺术家也可以成为手艺匠,如果他光是涂抹而没有把感情贯注进去。"②情感由于可以产生动人的美,所以被视为艺术的审美特性。近代英人金蒂雷认为,艺术即"感情本身",感情即"艺术本质"③。赫伯恩认为,情感是艺术"现象上客观的性质"④。科林伍德给"艺术"下的定义是:"通过为自己创造一种想象性经验或想象性活动以表现自己的情感,这就是我们所说的艺术。"⑤苏珊·朗格指出:"艺术是情感的符号。""艺术乃是象征着人类情感的形式之创造。"⑥"艺术品作为一个整体来说,就是情感的意象。"⑦"艺术中使用的符号是一种暗喻,一种包含着公开的或隐藏的真实意义的形象;而艺术符号却是一种终极的意象——一种非理性的和不可用言语表达的意象,一种诉诸于直接的知觉的意象,一种充满了情感、生命和富有个性的意象,一种诉诸于感受的活的东西。"⑧波斯彼洛夫认为:艺术形象是创造性想象的产物,是表现作品内容的独特手段,同时具有情感性特征⑨。新时期之初,作为对极"左"年代文艺长期被异化为政治观念传声筒的历史反拨,刘再复指出:"文学艺术……是一个汹涌着人的感情的领域。情感性,是文学艺术最根本的审美特性。"⑩

　　接下来的问题是,是不是艺术中的所有情感表现都是美的?当然不是。情感是对客观对象的主观评价,艺术形象中的情感包含着对艺术形象所反映的客观题材的主观评价,这种主观评价中凝聚着思想认识。"文学作为审美的意识形态,是以感情为中心,但它是感情和思想认识的结合。"⑪这种思想情感、主观精神健康与否、积极与否,或者说是否具有善的品格,是决定艺术形象审美属性的另一因素。如果艺术形象反映的题材是丑恶的,但流露的艺术家的主观倾向是津津乐道、大加称赏的,或艺术形象反映的题材是美好的,但流露的艺术家的主观倾向是不以为

① 《加里宁论文学和艺术》,草婴译,人民文学出版社1962年版。
② 《加里宁论文学和艺术》,草婴译,人民文学出版社1962年版。
③ 转引自李斯托威尔:《近代美学史述评》,蒋孔阳译,上海译文出版社1980年版,第10页。
④ 转引自李普曼:《当代美学》译者前言,邓鹏译,光明日报出版社1986年版,第24页。
⑤ 科林伍德:《艺术原理》,王至元、陈中华译,中国社科出版社1985年版,第156页。
⑥ 蒋孔阳主编:《二十世纪西方美学名著选》下,复旦大学出版社1988年版,第45页。
⑦ 蒋孔阳主编:《二十世纪西方美学名著选》下,复旦大学出版社1988年版,第56页。
⑧ 蒋孔阳主编:《二十世纪西方美学名著选》下,复旦大学出版社1988年版,第61页。
⑨ 转引自波斯彼洛夫:《文学原理》,王忠琪等译,生活·读书·新知三联书店1985年版,钱中文"中译本前言",第7页。
⑩ 刘再复:《性格组合论》,安徽文艺出版社1999年版,第409页。
⑪ 钱中文:《论文学观念的系统性》,《文艺研究》1987年第6期。

然、讽刺挖苦的,那么,这样的艺术形象未必能激起读者的美感。黑格尔告诫人们:"艺术拿来感动心灵的东西""可好可坏,既可以强化心灵,把人引到高尚的方向,也可以弱化心灵,把人引到最淫荡最自私的情欲。"①别林斯基强调:"我们所理解的主观性不是由于有局限性和片面性而对所写对象的客观现实性进行歪曲的那种主观性,而是一种深刻的渗透一切的人道的主观性。这种主观性显示出艺术家是一个具有热烈心肠,同情心和精神性格的独特性的人,——它不容许艺术家以冷漠无情的态度去对待他所描写的外在世界,逼使他把外在世界现象引导到他自己的活的心灵里走一过,从而把这活的心灵灌注到那些现象里去。"②"如果一件艺术作品只是为描写生活而描写生活,没有任何植根于占优势的时代精神中的强烈的主观动机,如果它不是痛苦的哀号或高度热情的颂赞,如果它不是问题或问题的答案,它对于我们时代就是死的。""分析的精神、压制不住的研究努力、热烈的充满着爱和恨的思想在今天已变成一切真正诗的生命。"③从喜剧描绘的禽兽般的丑恶面貌后面,可以看到别的美好的面貌。鲁迅指出:"为革命起见,要有'革命人','革命文学'倒无须急急,革命人做出东西来,才是革命文学。"④"我以为根本问题是在作者可是一个'革命人',倘是的,则无论写的是什么事件,用的是什么材料,即都是'革命文学'。从喷泉里出来的都是水,从血管里出来的都是血。"⑤值得注意的是,艺术家主观的道德倾向,往往可以通过对现实题材的真实的、典型化的反映体现出来,并与之融为一体。罗丹雕塑的《老妓》为什么让人感到美呢? 一个重要原因是"通过触目惊心的形象控诉了社会的罪恶和不道德"⑥。有研究者指出:"说丑的美化的途径在于典型化,大致是不差的。但是,艺术运用典型化方法创造反面(本质上是丑的)形象,只能再现生活中的丑或把丑表现得更丑,而不能将丑本身美化了。在这里,典型化的实质在于以更为有力的手段深刻地揭示丑的本质,激起人们对丑恶的反感、鄙视,通过对丑的否定达到肯定美的目的……所以,现实丑通过典型化变成艺术形象之后,就对象本身来说,其丑的本质并未改变,不过是由在性质上反审美的东西变成具有审美价值的东西罢了。"⑦

① 黑格尔:《美学》第一卷,朱光潜译,商务印书馆1979年版,第58页。
② 转引自朱光潜:《西方美学史》下卷,商务印书馆1979年版,第534—535页。
③ 均转引自朱光潜:《西方美学史》下卷,商务印书馆1979年版,第535页。
④ 鲁迅:《革命时代的文学》,1927年6月12日《黄埔生活》周刊第4期。
⑤ 《革命文学》,1927年10月21日《民众旬刊》第5期。
⑥ 杨文虎:《论艺术真实》,《文学评论》1982年第5期。
⑦ 谭好哲:《论丑在艺术中的特殊功能》,谭好哲:《语境意识与美学问题》,人民出版社2012年版,第265页。

值得指出的是,艺术形象所体现的艺术家主观精神的美是传统艺术孜孜以求的,但在后来激进的现代主义艺术中则遭到颠覆。

(3) 媒介结构的纯形式美

艺术作品无论是刻画现实题材塑造艺术形象,还是在艺术形象中表现思想情感,都离不开特定的艺术形式。不同的艺术体裁有不同的艺术媒介,这些媒介的结构组合如果符合普遍令人愉快的直觉规律,便可产生纯形式美。所谓"纯形式美",是相对于内涵的感性显现而言的一个概念。媒介形式作为"能指",是为"所指"服务的。艺术的"所指"就是客观题材、主观精神及其化合构思产生的尚处在"胸中之竹"阶段的艺术形象。艺术中的形式美,一方面以所指内涵的感性显现形态存在,借用康德术语,我们把它叫做"合目的"的形式美,说白了也就是包含着客观描写的真和主观评价的善的艺术形象美;另一种形态是与所指内涵无关的单纯的形式层面的美。波德莱尔说:"经过艺术的表现,可怕的东西成为美的东西;痛苦被赋予韵律和节奏,使心灵充满泰然自若的快感。"①叔本华说:"我在幼小时,常常只因为某诗的音韵很美,实则对它所蕴涵的意义和思想还不甚了了,就这样靠着音韵硬把它背下来。"②梁启超在谈到他读李商隐的《锦瑟》《碧城》《燕台》等诗的体验时说:"这些诗,他讲的什么事,我理会不着;拆开一句一句的叫我解释,我连文义也解不出来。但我觉得他美,读起来令我精神上得一种新鲜的愉快。"③帕克指出:"在风景画中,真正的美,或者说'纯粹的'美,就在于色彩、线条和团块的关系所提供的满足。在雕塑中也一样,美在于线条和平面的节奏和对称。"④罗杰·弗莱甚至有些偏激地说:在艺术美的创造中,"一切都取决于艺术如何表现,而不取决于表现什么。"⑤这几个典型的例子说明:艺术中的纯形式美是客观存在、不容否定的。

中国古代文论中的"格律声色"说强调文学的文采、声韵、结构之美⑥。20世纪以来,以贝尔为代表的英国形式主义美学强调绘画的色彩、线条之美是"有意味的形式",以雅各布逊为代表的俄国形式主义文论强调文学语言与日常用语的"陌生化",以罗兰·巴特为代表的法国结构主义文论强调文学的"能指"与"所指"的差

① 《我心赤裸:波德莱尔散文随笔集》,肖津译,中国广播电视出版社2000年版,译者序,第11页。
② 《文学的美学》,叔本华:《生存空虚说》,陈晓南译,作家出版社1987年版,第198页。
③ 《中国韵文里头所表现的情感》,《饮冰室合集·文集》第十三册,中华书局1941年版,第120页。
④ 帕克:《美学原理》,张今译,广西师范大学出版社2001年版,第41页。
⑤ 转引自巴罗:《艺术与宇宙》,舒运祥译,上海科学技术出版社2001年版,第279页。
⑥ 详参拙著:普通高等教育"十一五"国家级规划教材《中国古代文学理论》第八章第二节《"格律声色"说——中国古代文学的纯形式美论》,山西教育出版社2008年版,第310页—323页。

异,韦勒克在《文学理论》中强调"文学是语言结构的审美创造",都是从纯形式方面阐释艺术美的理论学说。创造艺术的纯形式美的基本法则是寓杂多于整一,或者叫对立统一、和谐对称,所谓"和实生物,同则不继"[①];"音声迭代,五色相宣"[②];"宫羽相变,低昂互节;若前有浮声,则后须切响;一简之内,音韵尽殊,两句之中,轻重悉异"[③];"清浊……短长,疾徐……刚柔,迟速,高下,出入,周疏以相济"[④]。由此可见,艺术不仅可以通过忠实地再现客观题材、刻画艺术形象、表达积极的主体精神来获得美,而且可以通过符合审美规律的纯形式结构的创造来获得美。

在传统艺术中,艺术的形式美体现为客观题材的逼真刻画、主体道德精神的准确传达和艺术形象的生动写照,即"合目的形式美",媒介结构的纯形式美与此融为一体,隐然不见了。这就叫"但见情性,不睹文字"[⑤];"不著一字,尽得风流"[⑥];"忘足,履之适;忘韵,诗之适"[⑦]。刘熙载《艺概》评杜诗之美:"杜诗只'有''无'二字足以评之。'有'者但见情性气骨也,'无'者不见语言文字也。"叶昼评《水浒》之美:"说淫妇便像个淫妇,说烈汉便像个烈汉,说呆子便像个呆子,说马泊六便像个马泊六,说小猴子便像个小猴子,但觉读一过,分明淫妇、烈汉、呆子、马泊六、小猴子光景在眼","声音在耳,不知有所谓语言文字也。"[⑧]张怀瓘《书法要录》论书法之美:"深识书者,唯观神采,不见字形。"笪重光《画筌》论绘画之美:"无画处均成妙境。"对此,叶朗总结说:"照中国古典美学的看法,真正的艺术形式美,不是在于突出艺术形式本身的美,而在于通过艺术形式把艺术意境、艺术典型突出地表现出来。"[⑨]这不仅是中国古典文艺美学的一贯看法,也是西方传统艺术的基本追求。到了现代主义艺术中,包含题材的真和主体的善的艺术形象美逐渐被抛弃了,合目的的形式美逐渐让位于纯形式美,比如在塞尚、梵高、康定斯基、毕加索的绘画中即是如此。贝尔为代表的英国形式主义绘画美学以及俄国形式主义文论、法国结构主义文论实际上就是对现代主义艺术创作中日渐突出的纯形式美现象的理论概括。不过,到了后来激进的现代主义艺术创作中,这种纯形式美也被抛弃了。艺术成为无

① 《国语·郑语》。
② 陆机《文赋》,原文为"暨音声之迭代,若五色之相宣。"
③ 沈约:《宋书·谢灵运传论》。
④ 《左传·昭公二十年》。
⑤ 皎然:《诗式》。
⑥ 司空图:《二十四诗品》。
⑦ 袁枚:《随园诗话》。
⑧ 《李卓吾先生批评忠义水浒传》第二十四回回末总评,明万历荣与堂刊一百回本。按:此书评论出自叶昼之手。
⑨ 叶朗:《中国小说美学》,北京大学出版社1982年版,第37页。

美可言的"非艺术""反艺术"。诚如当代以色列艺术理论家齐安·亚菲塔公开声称的那样:"在二十世纪艺术框架内造出来的任何东西——任何并非形象艺术的变种的作品——都不是艺术","因为那些使某物成了一个艺术品的属性,在它那里是不存在的。"[1]既然不是艺术,也就不在本节的讨论之列了。

5. 现代艺术对传统艺术双重美学特征的反叛

19世纪中期以后,出现了不同于传统写实艺术的现代艺术。现代艺术从两方面展开了对传统艺术追求的美学属性的反叛。

(1) 在现实题材上致力聚焦丑

传统艺术认为,作为非直观的想象艺术、时间艺术的文学艺术、音乐艺术对题材的美丑范围没有严格的限制,但作为诉诸直观的视觉艺术、空间艺术的绘画艺术、雕塑艺术、舞台艺术,其所反映的题材必须尽量限制在形体美的范围内,如果非得反映不可,也必须避开导致形体丑化的情绪顶点那个顷刻,选择情感比较缓和时刻的未曾扭曲、不太丑陋的形态加以刻画,以免引起直观的丑感。现代艺术则不然,不仅文学艺术在表现题材丑的时候无所顾忌,大踏步向丑的极端、深层挺进;而且造型艺术也打破了不宜表现形体丑的藩篱,在表现形体丑方面无所不用其极。

比如文学创作。法国19世纪著名诗人波德莱尔的诗集《恶之花》标志着现代派诗歌的开端。在诗人的笔下,巴黎风光阴暗而丑恶。诗人津津乐道的是被社会抛弃的穷人、盲人、妓女,甚至不堪入目的横陈街头的女尸。如《腐尸》诗:

> 苍蝇嗡嗡地聚在腐败的肚皮上,
> 黑压压的一大群蛆虫
> 从肚子里钻出来,沿着臭皮囊,
> 像黏稠的脓一样流动。
> 这些像潮水般汹涌起伏的蛆子
> 哗啦啦地乱撞乱爬。[2]

又如《憎恨的桶》:

[1] 齐安·亚菲塔:《艺术对非艺术》,王祖哲译,商务印书馆2009年版,第14页。
[2] 波德莱尔:《恶之花·巴黎的忧郁》,钱春绮译,人民文学出版社1986年版,第66—67页。

> 疯狂的"复仇"用通红结实的手臂，
> 把一桶一桶死者的鲜血和眼泪，
> 倾入这黑暗的空桶，徒劳而无功，
> 哪怕"复仇"能使那些牺牲者还阳，
> 复活他们的肉体，再把鲜血榨干，
> 恶魔却在桶底凿了秘密的洞眼，
> 使千载的辛苦和汗水全部漏光。①

与这种创作倾向遥相呼应，波德莱尔在理论上公开宣称："快乐是美的最粗鄙的装饰品之一，而我们不妨说：忧郁才是美神最昭彰的伴侣"；"最完美的""男性美"是"恶魔撒旦"②。"我的灵魂，像没有桅杆的旧驳船，在无边的苦海上颠簸摆动"③，主张"把美同善区别开来，挖掘恶中之美"④。在卡夫卡的《变形记》《判决》里，在海勒的《第 22 条军舰》里，在尤奈斯库的《秃头歌女》里，在贝克特的《等待戈多》里，天空是尸布(狄兰·托马斯)、大地是荒原(艾略特)，世界是阴森、黑暗、混乱、畸形、怪诞、肮脏、血腥、空虚、无聊以及无奈。这种风气影响到改革开放后中国的"先锋小说"创作，就是往死里写脏、写丑、写恶，公开声称"身体写作""胸脯写作""下半身写作"，以迎合人们"窥奇""窥私""窥阴"的恶俗趣味。钱中文先生指出："当今不少涉及性描写的一些小说，不过是一种满足低俗趣味的时尚、一种散发着霉烂气味的而被欣赏的时尚、一种掺和着令人作呕的毒品气味但被奉为当今青年时尚的时尚，一种有如弗洛伊德说的力比度的过量释放、随时随地发泄性欲狂的兴奋叙事的时尚，一种在公共场所、厕所随时交接射精、阴液流淌，由于性快感而发出刺耳尖叫的欣赏的时尚！"在"诗歌从肉体开始到肉体为止"⑤纲领的指导下，我们看到这样耸人听闻的诗集：《我要在与你作爱时死去》《我要在祭拜梅艳芳时奸尸》。以诺贝尔文学奖得主莫言为例。莫言小说的艺术成就不容否认，但他的题材描写也明显带有现代主义的特征，对丑的表现无所顾忌，尖刻到令人毛骨悚然的地步。比如《红高粱》开头："高密东北乡无疑是地球上最美丽最丑陋、最超脱最世俗、最圣洁最龌龊、

① 波德莱尔：《恶之花·巴黎的忧郁》，钱春绮译，人民文学出版社 1986 年版，第 153 页。
② 均见波德莱尔：《我心赤裸——波德莱尔散文随笔集》，肖聿译，中国广播电视出版社 2000 年版，第 218 页，译文据《波德莱尔美学论文选》译本序底页所引校改。
③ 波德莱尔：《恶之花·七个老头子》，钱春绮译，人民文学出版社 1986 年版，第 223 页。
④ 转引自《波德莱尔美学论文选》译本序，郭宏安译，人民文学出版社 1987 年版，第 3 页。
⑤ 转引自蔡运桂：《文艺怎么能是这样？》，《文艺报》2005 年 3 月 8 日。

最英雄好汉最王八蛋、最能喝酒最能爱的地方。"《红高粱》描写"奶奶"的花轿:"花轿里破破烂烂,肮脏污浊;它像具棺材,不知装过了多少个必定成为死尸的新娘,轿壁上衬里的黄缎子脏得流油,五只苍蝇有三只在奶奶头上方嗡嗡地飞翔,有两只伏在轿帘上,用棒状的墨腿擦着明亮的眼睛。""奶奶"的父亲贪财而把她嫁给了酿酒的单老板有麻风病的儿子单扁郎。对单扁郎的描写是:"单扁郎是个流白脓淌黄水的麻风病人,他们说站在单家院子里,就能闻到一股烂肉臭味,飞舞着成群结队的绿头苍蝇。"《红高粱》的煞尾说:"谨以此文召唤那些游荡在我的故乡无边无际的通红的高粱地里的英魂和冤魂,我是你们的不肖子孙,我愿扒出我的被酱油腌透了我的心切碎,放在三个碗里,摆在高粱地里。伏惟尚飨!尚飨!"《神道嫖》中描写毒疮:"左腿膝盖下三寸处有个铜钱大的毒疮正在化脓,苍蝇在疮上爬,它从毒疮鲜红的底盘爬上毒疮雪白的顶尖,在顶尖上它停顿两秒钟,叮几口,我的毒疮发痒,毒疮很想迸裂,苍蝇从疮尖上又爬到疮底,它好像在爬上爬下着一座顶端持雪的标准山峰。"《狗道》写到14岁的小女孩因躲日本兵和弟弟同困枯井、饥渴难忍时,发现枯井内一个小角落里有一汪绿幽幽的脏水,小女孩正想去喝时,却发现:水里有"一个干瘦的癞蛤蟆,蛤蟆背上生满豆粒大的绿黑的瘤子,蛤蟆嘴下那块浅黄色的皮肤不安地咕嘟着,蛤蟆凸出的眼睛正愤怒地瞪着"。又写人们故地重游时见到当年日本兵杀人留下的千人坑:"各种头盖骨都是一个形象,密密地挤在一个坑里,完全平等地被雨水浇泡着……仰着的骷髅都盛满了雨水,清洌、冰冷,像窖藏经年的高粱酒浆。"《筑路》细致具体地对血淋淋的剥狗过程加以描写。总之,污秽的环境、恶心的人物、血腥的杀戮、屎尿横飞的场景,是莫言小说中屡见不鲜的。莫言的小说不是不写生活中的美①,但无可否认,他对丑的题材的描绘更令人刻骨铭心、更令人震撼。有读者说,莫言描写的那些具体的特丑奇脏的东西是古今没人能比的;有人认

① 例如:"八月深秋,无边无际的高粱红成汪洋的血海,高粱高密辉煌,高粱凄婉可以,高粱爱情激荡。秋风荒凉,阳光很旺,瓦蓝的天上游荡着一朵朵丰满的白云,高粱上滑动着一朵朵丰满白云的紫红色的影子。""静穆中,断桥激起的水音节奏更加分明,声音更加清脆入耳。雾被阳光纷纷打落在河水中。墨河水由暗红渐渐燃烧成金红,满河流光溢彩。水边有棵孤独的水荇,黄叶低垂,曾经煊赫过的蚕虫状花序枯萎苍白地持在叶柄间。"(《红高粱》)"四个小蹄子像四盏含苞欲放的玫瑰花。它的尾巴像孔雀开屏一样煞开,它欢快地奔跑着,在凹凸不平的青石板道上跑着,青石片烁着迷人的青蓝色,石条缝里生着一朵两朵的极小但十分精神的白色、天蓝色的小花儿。"(《红蝗》)"火光映照着那些花朵也映照着她的脸,她的眼睛里射出善良而温柔的光彩,好像花儿渐渐开放——她的脸上渐渐展开了一个妩媚而迷人的微笑,并且露出了两排晶亮如瓷的牙齿。她的牙齿白里透出浅蓝色,非常清澈没有一点瑕疵。"(《怀抱鲜花的女人》)"她的眼睛是那样的美丽,漆黑的眼仁儿水汪汪的,像新鲜葡萄一样。"(《初恋》)"红萝卜晶莹透明,玲珑剔透。透明的、金色的外壳里苞孕着活泼的银色液体……从美丽的弧线上泛起一圈金色的光芒……"(《透明的红萝卜》)

为莫言的作品"粗俗"而"淫荡",绝不适合选如中小学教材。莫言小说里关于丑的题材的描写,带给读者的是恶心、惊悚、恐怖,浑身起鸡皮疙瘩甚至无法忍受。正如李清泉在谈到自己阅读《红高粱》中罗汉大爷之死的描写时所说:"我阅读到这部分时毛发耸立,有点惨不忍睹……它对于人的神经刺激过于强烈,久久不能消散……这当然不是不能接受罗汉大爷的死,而是不接受凌迟的具体细致的过程描写。"①

比如现代造形艺术。它们彻底打破了传统艺术设置、贺拉斯莱辛等人揭示的美的限制,不加分别、肆无忌惮、无所顾忌地表现生活中的丑,从而挑战观众审美承受力的底线。1885年,法国雕塑家罗丹根据法国诗人维龙的诗作《美丽的欧米哀尔》创作了青铜雕塑《欧米哀尔》,也译为《老妓》。这被公认为是一件"化丑为美"的力作,也译为《丑之美》。作品刻画的对象是比木乃伊还要皱老的裸体的老妓欧米哀尔,她正在悲叹她自己衰老而丑陋的身体。这尊雕塑既代表了西方传统写实主义造形艺术成就的高峰,也开辟了西方现代造形艺术以表现极丑题材为特征的先河。后印象派画家塞尚有一幅画作,画的题材就是三个骷髅头骨。梵高坦陈:"在多数人的眼里,我算得什么?……一句话,比毫无价值的人还不如的人假定这一切都是真的,可是我还是愿意通过我的作品表现一个怪物、一个毫无价值的人的心中的激动。"② 19世纪末、20世纪初,挪威画家蒙克在先后以《尖叫》为题,创作了四个版本的画作③。画中发出尖叫的人物形象如同虫子、蝌蚪、骷髅,第四个版本的人物甚至没有眼珠,脸上空洞而巨大的眼窝令其形同鬼魅。1917年,达达派代表杜尚在不登大雅之堂的小便器上签了个字,就作为艺术品《泉》送去参展。1919年,他在《蒙娜丽莎》的复制品上用铅笔画了小胡子,并加上了标题"L.H.O.O.Q",意为"她的屁股热烘烘"。他还有一件作品,把一本几何教科书用绳子绑到阳台栏杆上,风吹日晒下任其慢慢腐坏。20世纪50年代流行的波普派甚至将生活中被抛弃的物品甚至垃圾重新取用置入艺术园地,破布、破鞋、破包装箱、破汽车、褪色的照片、旧轮胎、旧发动机、竹棍木桶澡盆、废弃的海报漫画、易拉罐,都可以作为"现成物"进入拼贴的艺术作品。波普艺术理论家奥尔登堡宣言:"我所追求的艺术是一种有实际价值的艺术","我所追求的艺术,要像香烟一样会冒烟,像穿过的鞋子一样会散发气味。我所追求的艺术,会像旗子一样追风摆动,像手帕一样可以用来擦鼻

① 李清泉:《赞成与不赞成我都说——关于〈红高粱〉的话》,《文艺报》1986年8月30日。
② 转引自锡德尼·芬克斯坦:《艺术中的现实主义》,赵澧译,上海文艺出版社1985年版,第168页。
③ 蒙克1893年创作了蜡笔画《尖叫》和蛋彩画《尖叫》,1895年又以此为蓝本创作了粉彩画《尖叫》,1910年又画了一幅蛋彩画《尖叫》。

子。我所追求的艺术,能像裤子一样穿上和脱下,能像馅饼一样被吃掉,或像粪便一样被厌恶或抛弃。"①这种以丑为艺术题材的做派从国外影响到国内,从绘画雕塑影响到舞台艺术和行为艺术。2005年,张广天导演的"先锋戏剧"《左岸》在众目睽睽之下设计了两个场景:一是众人压着左岸,防止他出现性高潮;另一个场景是几个女人躲在沙发后面,模拟做爱的动作,并配有女人在性高潮时的呻吟声,使戏剧表演变成了当众宣淫②。另一些人打着"行为艺术"的旗号,搞"街头裸奔",在街头撕女人衣服,搞"假强奸",甚至"钻牛腹""吃死婴""街头有人拉屎,有人吃屎"③,肮脏、丑陋得比动物都有过之而无不及,令观众为之瞠目结舌。

(2) 艺术反映方式上背离美

传统艺术也反映丑陋的题材,但与此同时还追求逼真的艺术形象的美、艺术表现的纯形式美,所以能够"化丑为美",作品中还有艺术美的存在,现代艺术则推翻了逼真的艺术表现的审美标准和规律,发展到后期和末流,为所欲为,任意涂抹,毫无艺术的形式美可言,已经无所谓"化丑为美"。综合历史演变和逻辑发展,具体说来,这又大致可分为三个阶段。

第一个阶段是19世纪中叶的印象派绘画,这是西方艺术从传统的现实主义向现代主义过渡的开端,代表人物是马奈、雷诺阿和莫奈。它们吸收当时最新的光学理论研究成果,将画面上题材的逼真转化为视觉效果的逼真,一方面保留了传统绘画艺术表现的真实美,另一方面又为了追求视觉效果的逼真而放弃甚至歪曲了画面本身原物色彩表现的逼真。当时的光学理论成果发现,色彩并不是物体固有的,而是在光的照射下在观赏者的特殊视觉认识中形成的。根据这一发现,印象派画家将色彩分解成七种原色,描绘题材色彩时纯用原色小点排列,称为"点彩",尽管观赏者的眼睛在与画拉开一段距离观看后可以将点彩混合起来,还原物体的本色(其效果类似于后来见到的马赛克画),就是说,尽管在观赏者的视觉中仍然可获得艺术表现的逼真美,但画面上描绘物体的点彩本身已迥然不同于物体本身的色彩,传统绘画的逼真美已开始受到冲击和销蚀。

第二阶段是后印象派及抽象派、立体派绘画,这时艺术创作的逼真之美已经荡然无存了,艺术家探寻着一种新的艺术形式的美,如绘画中的几何图形的美、色彩

① 奥尔登堡:《我追求一种艺术……》,转引自拉塞尔:《现代艺术的意义》,常宁生等译,江苏美术出版社1992年版,第417页。
② 据陈吉德:《招摇过市的伪先锋》,《文艺报》2005年8月18日。
③ 据蔡运桂:《文艺怎么能是这样?》,《文艺报》2005年3月8日。

组合的美,以图在逼真美消失之后寻求另外的艺术形式美打动、吸引观众,使艺术作品成为"有意味的形式"。

先说后印象派。后印象派绘画的代表是法国画家塞尚和荷兰画家梵高。塞尚和梵高脱胎于印象派而又超越于印象派,最终告别了印象派追求的视觉效果的逼真美,而将印象派绘画画面色彩与题材本色的不似特点作了进一步的发展。其中,塞尚颠覆了传统绘画的"逼真美"赖以存在的透视学原理,梵高颠覆了传统绘画的"逼真美"赖以存在的色彩学原理。塞尚原先是印象派中的一员。1886年第八次印象派画展上,塞尚宣称,告别印象派根据对象远近处理画中物体大小从而反映题材真实的做法,提倡按照画家的思想和精神重新认识外界事物,并依照这种认识重新组构外界事物的形体。他说:"画画并不意味着盲目地去复制现实。""线是不存在的,明暗也不存在,只存在色彩之间的对比。物象的体积是从色调准确的相互关系中表现出来。"于是,酷似原物的透视学原理被打破了,绘画从真实地描画自然物象开始转向表现自我影像甚至幻象,不再受到题材本身的制约。"多少世纪以来,画家们都在解决一个问题,就是如何在画布或画板的平面上,表现出立体的世界。从15世纪起,画家们遵循透视的原则,把近处的东西画得大,远处的东西画得小,这种方法使图画看起来很有景深。到19世纪,塞尚试行一种新方法,他仔细研究了自然景象,把房屋、树木和山丘上的几何形状一一记下来,但不一定是从同一角度加以观察……然后,他把这些形状重新加以安排,把他想的那些东西组成一幅画。观众可以认出画中的单个形状,但整个风景是靠想象连接起来的。"这是"一种全新的方法。它实际上意味着:要抛开传统的透视方法"①。比如作于1904—1906年之间的《圣维克图瓦山》系列,塞尚曾几十次从各种角度来画这座山和周围的风景。画中,景物的轮廓线被松弛而破碎的块状笔触所取代,色彩飘浮在物体上,似乎游离于对象之外,物象的几何形状和色彩特征得到强调,近景和远景具有同样的清晰程度,其明暗过度等细节处理被有意淡化,原本自然而杂乱的物象变成了有序的构图和色块的组合。至此,作品不再是对客观物象的忠实摹仿,逼真的艺术形象之美消失了。不过,塞尚的绘画仍追求"怎么画"的形式美。"画什么已经不再重要了,重要的不是绘画的内容,而是绘画的形式,是怎么画。"②塞尚的做法奠定了现代派绘画的基石。这使他成为从印象派向抽象派、立体派和现代各种形式主义绘画流派的重要过渡,因而被誉为"现代绘画之父"。

① 唐纳德·雷阿斯、罗斯玛丽·苏珊·伍德福:《剑桥艺术史》第三卷,罗通秀、钱乘旦译,中国青年出版社1994年版,第206—207页。
② 陈炎:《西方艺术的文化困局与美学败绩》,《学术月刊》2009年第9期。

如果说塞尚的新变突出显示在构图上,推翻了传统绘画的透视学原则,将绘画的形体造型从实际的客观题材中解放出来,那么梵高的新变则集中体现为彻底反叛传统绘画的色彩学原理,将绘画的色彩从自然题材的实际色彩中解放出来。梵高的绘画,不是实物的摹仿,而是心灵的表现。他曾说:"作画我并不谋求准确,我要更有力地表现我自己。"为此他探索出一种"表现主义"的色彩语言。他认为:"颜色不是要达到局部的真实,而是要启示某种激情。""为了更真实地表达我所见到的东西,我更自由地运用色彩,使其更具表现力。"过去,传统绘画利用三原色的不同比例,调制出各种各样的中间色和过渡色,以接近现实世界的真实面目,"今天我们所要求的,是一种在色彩上特别有生气、特别强烈和紧张的艺术"[①]。在他的画中,强烈的情感溶化在色彩与笔触的旋转、跃动中,浓重强烈的色彩对比往往达到极限,笔下的麦田、柏树、星空等有如火焰般升腾、颤动。《向日葵》系列就是他实践这种新的色彩主张的代表作。题材的色彩虽然不受原物制约,但并非无所顾忌的任意涂抹,显示着色彩效果的特殊追求。

后印象派绘画关于构图与色彩的这种变革创新,直接影响并孕育了抽象派、立体派绘画。抽象派绘画的创始人是俄国的康定斯基(1866—1944)。康定斯基不仅创作了一系列迥异于写实传统的构图美和色彩美的抽象绘画,而且在理论上作了大量总结,如1911年著《论艺术的精神》、1912年著《关于形式问题》、1913年著《作为纯艺术的绘画》、1923年著《形的基本元素》《色彩课程与研究课》《点、线到面》、1926年著《绘画理论课程的价值》、1928年著《绘画基本元素分析》,等等。这些都是论述抽象艺术的经典著作,是现代抽象艺术的启示录。其基本的思想主张是:艺术不是客观自然的摹仿,而是内在精神的表现;艺术表现应是抽象的,具象的图像有碍于主观精神的表现;抽象绘画语言的特点是非描述性,画面上没有可辨认的自然物象,如果有,也无需辨认;抽象绘画不是像传统的写实绘画借助所描述的物象,而是通过画面上的图形与色彩来传递作者的思想,这些图形与色彩无需构成某个逼真的生活场景,而仅以其自身形式的特殊组合来传达某种思想情怀。

立体派绘画的代表是西班牙的毕加索(1881—1973)。他继承塞尚、康定斯基多视点构图组合的技法而加以发展。1907年创作出第一幅具有立体主义倾向的画作《亚威农少女》,画中五个裸女和一组静物,组成了富于形式意味的构图。毕加索一生共创作近37 000件作品,其中包括油画1 885幅、素描7 089幅、版画20 000

[①] 《中国大百科全书》第一卷,中国大百科全书出版社1990年版,第213页。

幅、平版画 6 121 幅,代表作有《卖艺人一家》《理头发的妇女》《哭泣的女人》《亚威农少女》《三个乐师》《格尔尼卡》等。他声称:"我是依我所想来画对象,而不是依我所见来画的。"在他的作品中,毕加索不再以现实物象为起点,而是将物象分解为许多个小块面作为基本元素,并以此为绘画语言的基本单位,在画中组建物象的新形态和空间的新秩序。由于绘画的基本单位被分解为块面,这就为借助报纸、墙纸、木纹纸以及其他类似材料加以剪裁、拼贴提供了可能。1912 年起,毕加索转向"综合立体主义"风格的绘画实验。他尝试以拼贴的手法进行创作。《瓶子、玻璃杯和小提琴》就是这种实验的代表作。在这幅画上,我们可分辨出几个基于普通现实物象的图形:一个瓶子、一只玻璃杯和一把小提琴。它们都是以剪贴的报纸来表现的。在这里,画家所关注的焦点,其实仍然是基本形式的问题。这种拼贴的艺术语言,可谓立体派绘画的主要标志。毕加索曾说:"即使从美学角度来说,人们也可以偏爱立体主义。但纸粘贴才是我们发现的真正核心。""使用纸粘贴的目的是在于指出,不同的物质都可以引入构图,并且在画面上成为和自然相匹敌的现实。我们试图摆脱透视法,并且找到迷魂术。"[①]要之,毕加索的画作并不关心外在世界,他所致力的是形、色的特殊组合构成的独立世界。

塞尚、梵高、康定斯基、毕加索所代表的后印象派、抽象派、立体派绘画,标志着取消艺术表现逼真美的现代派绘画的正式诞生,由此带来了整个艺术领域的"历史性转型"。与绘画反叛二维平面上的真实物象相似的是,雕塑反叛三维立体中的真实物体,戏剧反叛现实生活中的真实时空关系,小说反叛在社会历史领域中存在的人物和故事,音乐反叛符合自然法则的节奏和旋律。要之,反叛艺术表现的逼真美,成为印象派之后现代主义艺术的基本特色。不过后印象派、抽象派、立体派绘画作为距离传统绘画不远的新画种,它们的创始人显然承认:艺术与非艺术的界限还是存在的,艺术给人美的享受这一特征也是难以否定的,艺术表现应当体现出未经专门的艺术训练的人不可能达到的艺术技巧和艺术水平,因而在取消了惟妙惟肖、酷似原物的艺术美后,艺术在表现画家内在精神和独特视像的时候必须具有一种令人愉快的构图美和色彩美。而这种新形式的艺术美我们还是能从塞尚、梵高、康定斯基、毕加索的许多作品中领略到的。在这类作品中,"艺术给予我们的是一个丰富得多的更为生动的和色彩绚丽的现实的形象,是一种对现实的形式构造

① 弗朗索瓦·吉洛等:《情侣笔下的毕加索》,邹义光译,天津人民出版社 1988 年版,第 60 页。

更为深刻的洞察。"①那么,这种不同于逼真的艺术表现的形式美叫什么呢？英国绘画理论家克莱夫·贝尔(1881—1964)在1914年出版的《艺术》一书中称之为"有意味的形式"。面对现代绘画表现形式不断花样翻新的各种流派的艺术创作,贝尔总结说:"在各个不同的作品中,线条、色彩以及某种特殊方式组成某种形式或形式间的关系,激起我们的审美感情。这种线、色的关系和组合,这些审美的感人形式,我称之为有意味的形式。'有意味的形式'就是一切视觉艺术的共同性质。"②这种"有意味的形式"是艺术家所创造的现实中不存在的形式美:"我们让自己沉浸在形式和色彩产生的愉快中,这些形式和色彩在自然中无疑是从未出现过的。"③

第三个阶段是现代艺术中的激进派,如波普艺术、观念艺术、野兽主义、未来主义、达达主义、象征主义、表现主义、构成主义、至上主义、超现实主义、不定形主义、极少主义等等。尽管名目繁多,但殊途同归,就是不仅取消艺术形象的逼真美,而且取消一切艺术表现形式的美,连形式的"审美意味"或"有意味的形式"之美也置于不顾。于是,艺术彻底告别了"美",与毫无专业训练基础的信手涂鸦结下不解之缘,艺术沦为"什么都行"的反艺术、伪艺术。这种现象,其实在塞尚、梵高、康定斯基、毕加索开创的后印象派、抽象派和立体派绘画中已埋下端倪。他们取消了逼真的艺术标准,追求色彩和构图的特殊组合、排列的形式美,但究竟怎样组合、排列才可以保证获得艺术形式的美,就是说新的艺术形式美的组合规律、法则是什么,却无法统一,也没能概括。这一点贝尔也意识到了。尽管他"将这些令人心动的种种排列与组合称为'有意味的形式'",但他同时指出,这些形式是艺术家"根据某些未知的、神秘的规律组合起来的",每一个现代派艺术家都有自己的"独特的方式"④,无法从客观方面加以明确的归纳。这就为现代派画家随意地、无规律地、用普通大众无法理解和欣赏的古怪、丑陋的构图和色彩表现主观精神和意象留下了可乘之机。比如毕加索。他曾经给一个漂亮的美国女人画过几十张肖像画,第一幅画得与周围人看见的还没有什么不同,但是第二幅、第三幅……渐渐不同了。毕加索开始分解她的面部,说是发现了这个女人的一些性格特征。待到第十幅肖像,一位观

① 卡西尔语,蒋孔阳主编:《二十世纪西方美学名著选》下,复旦大学出版社1988年版,第24页。
② 蒋孔阳主编:《二十世纪西方美学名著选》上,复旦大学出版社1987年版,第156页。该书的译文是:"在每件作品中,激起我们审美情感的是以一种独特的方式组合起来的线条和色彩,以及某些形式及其相互关系,这些线条和色彩之间的相互关系与组合,这些给人以审美感受的形式,我称之为'有意味的形式','有意味的形式'也就是所有视觉艺术作品所共有的一种性质。"
③ 德索语,蒋孔阳主编:《二十世纪西方美学名著选》上,复旦大学出版社1987年版,第220页。
④ 蒋孔阳主编:《二十世纪西方美学名著选》上,复旦大学出版社1987年版,第158页。

赏者说："这是一头立方体的猪。"俄罗斯作家爱伦堡是毕加索的朋友，他毫不掩饰自己的困惑说：我不能理解他何以竟如此憎恶一个漂亮女人的面孔。而毕加索本人也曾说过："艺术不是美的赞歌，它只是人的本能和大脑中的意象。"这种意象就是"秩序的爆炸"。而这种打破正常"秩序"的"意象"当时人们并不能受用。20世纪四五十年代，英国艺术科学院举行过一次便宴，丘吉尔曾与院长调侃说："要是咱们现在碰见毕加索，您能帮忙朝他的屁股踢一脚吗？"院长回答："那还用说！"在现代主义绘画艺术风行了多少年以后，这种情况也并未有多少好转。2011年，上海举办毕加索绘画大展，共展出毕加索的48幅油画、7幅版画和7尊雕塑，被称为新中国成立以来"级别最高的艺术大师个展"。媒体开足马力宣传，专家举办了十多场讲座，原计划每天至少8000人参观，实际每天只有千人到场①。现代派艺术的奠基人已经如此，其他的激进派命运就可想而知了。

　　本来，是否逼真，是衡量和检验艺术水平高低的一杆重要标尺。现在它被取消了，而且，形式组合的新的美的规律也被取消了。观众在激进主义的现代艺术作品中很难看到什么经过专业训练所达到的难以企及的艺术表现技巧和成就，于是艺术观赏就与真正的审美分道扬镳了。事实上，许多激进的现代艺术家的艺术创作本身就是对"艺术"的恶搞。如达达主义艺术家宣称：破坏一切就是他们的行动准则。1919年，达达派奠定人杜尚在《蒙娜丽莎》的复制品上用铅笔画了小胡子；1967年，波普艺术家安迪·沃霍尔创作了代表作《玛丽莲·梦露》，以梦露的头像作为创作的基本素材，将其一排排地重复排列，仅色彩稍有简单变化；他还用几乎同样的手法"加工"了毛泽东肖像和可口可乐罐子。20世纪四五十年代，在抽象艺术的中心巴黎，出现了一批随心所欲自由挥洒颜料、结构图案的画家，人称"不定形主义"，以区别于创作之初在构思中已经定形的抽象主义和立体主义②。与此大同小异的是美国抽象表现主义画家波洛克。他把自己的作品理解为绘画自由行动的结晶。他的创作开始并没有构思和草图，而是由一系列无意识的、即兴的行动完成。作画时，他把大块画布铺在地上用钉子固定，一手拿着笔或棍子，一手提着颜料桶，然后用笔尖或棍子蘸着颜料，滴到或洒到画布上，凭着直觉和经验从画布四面八方来作画，在画布内外回旋进退。这样随机地、不规则地纵横交错组成的图案，就是绘画作品。他因此获得"行动画家"之名，他的画也被称为"行动绘画""滴

① 柳延延：《"他有才能但并不热爱生活"》，《文汇报》2012年9月3日，第12版。
② 详参张延风：《西方文化艺术巡礼》，中国青年出版社1998年版，第308—309页。

色画"①。《第一号》(1948)、《一体》(1950)是其方面的代表作②。既然不需要构思、不需要规则,也就不需要训练,艺术与非艺术、艺术家与非艺术家之间的区别也就消失了。"不仅是任何东西都被认为是艺术品,而且任何人,不管他才具怎样,训练如何——是人,是兽,包括大象、鸡、猴子,甚至机器——都可以封为艺术家。因此,西方现代艺术成了一个门户大开、四面漏风的领域。"③正如尼采指出:"现代艺术乃是制造残暴的艺术。——粗糙的和鲜明的勾画逻辑学;动机化为公式,公式乃是折磨人的东西。这些线条出现了漫无秩序的一团,惊心动魄,感官为之迷离;色彩、质料、渴望,都显出凶残之相。"④

而另有一些现代派"艺术作品"根本就没有艺术的"创作"。它们只是把生活中的日用品直接拿来,起个名字,就叫"艺术作品"了。比如杜尚径直拿来一件瓷质小便器,命名为《喷泉》,"创作"就算完成了。1964年,安迪·沃霍尔将布里洛牌的肥皂盒拿到美术馆里展出,命名为《布里洛盒子》。"60年代出现了一系列艺术运动:波普艺术、极少主义和观念艺术……构成波普艺术的作品看起来很像大众文化中的那些图像。构成极少主义的作品看起来通常像工业产品——荧光灯、砖、预制墙体。地上的一个洞可以是一件观念艺术作品。实际上,这个时候开始似乎一切都可以成为艺术品,只要能够援引某个理论对它作为艺术的地位予以解释即可……德国艺术家博伊斯用肥肉和毛毡、用废旧的印刷机、用树创作了艺术品。一堆煤、一桌子书、一堆报纸、一截水管、一件女人衣服都可以成为艺术品。一段粗糙的录像记录了某个男人正无所事事,这也可以成为艺术品。艺术品不再需要多少技能来制作。它们不再需要艺术家——任何人都可以'做'艺术品。"⑤波普艺术直接将现实生活中丢弃的"现成物"拿来当作艺术素材拼贴、组合一下,泼洒些颜料,创作便算大功告成。沃霍尔声称:"每个事物都是美的,波普是每个事物。"另一位波普艺术家克拉斯·欧登伯格说:"我要搞丢弃物的艺术。"⑥1958年,波普艺术家伊夫·克莱因办了一个展览,他把伊丽斯·克莱尔特的画廊展厅中的东西全部腾空,将展厅的墙刷成白色,在门口设了警卫岗,让观众来参观,但展厅里面却空空如也。1952年,美国作曲家兼演奏家约翰·凯奇举行钢琴独奏音乐会。作品名为《4分33

① 详参张延风《西方文化艺术巡礼》,中国青年出版社1998年版,第306—307页。
② 《一体》画图片,见贡布里希《艺术的故事》,范景中译,生活·读书·新知三联书店1999年版,第603页。
③ 齐安·亚菲塔:《西方现代艺术:失去范式的文化误区》,《学术月刊》2009年第9期。
④ 尼采:《权力意志——重估一切价值的尝试》,张念东、凌素心译,商务印书馆1991年版,第359页。
⑤ 《艺术的终结之后》,王春辰译,江苏人民出版社2007年版,第4—5页。
⑥ 据叶朗:《美学原理》,北京大学出版社2009年版,第244页。

秒》。这是一部为任何乐器、任何演奏员、任何乐团而写的作品。三个乐章,没有一个音符。唯一的标识只有两个字:"沉默"。由于生活中的任何人工制品只要赋予了主题就成了"艺术品",生活用品与艺术品之间的鸿沟被填平了,"观念艺术"概念应运而生。在观念艺术中,一切可以传递观念的东西,从文字、方案、照片,到地图、行为、实物,都可以是艺术。于是"艺术"被理解为一件被人"授予供欣赏的候选者地位"的"人工制品"①。

(3) 当代中国行为艺术的丑陋特征

受此影响,中国当下的行为艺术在丑的题材的表现和表现手法的恶搞方面也堪称极端。

2000年,朱昱炮制了名为《植皮》的艺术展品:一块浸泡在福尔马林溶液里的肉膨胀得冒起白泡,一侧挂有一张照片,医生拿起手术钳取下手术台上一名男子腹部的一块肉,说明了展品《植皮》的来龙去脉。而手术台上的那名男子正是作者本人朱昱,割下来的正是朱昱身上的一块人肉。

2001年11月5日10点,杨志超在上海举办的"不合作方式"展览现场的二楼,临时搭了手术台,在一名外科医生的配合下,完成了他的行为艺术作品《种草》:不施麻药,在背部切开两个一厘米深的刀口,将两棵根部经过消毒的青草植入。

在《献祭》中,朱昱将一条从集市上买回的狗与被引产出来的胎儿一同放置在桌子上,声称宣扬一种死亡美学。在《十二平方米》中,张洹全身涂满蜂蜜,置身于一间无法忍受的肮脏厕所长达一小时之久,声称自己不仅与场地认同,而且融入其中。在《连体》中,孙原和彭禹分别坐在一对连体婴儿标本背后,从他们的胳膊里抽出血来,并通过医用输液管,分别输入婴儿嘴里,声称表达对婚姻的看法。

闹市区惊现一具裸体"男尸",众人报警,这名"男尸"在被送到医院急诊后,竟然自己撕掉身上的塑料袋穿上衣服跑了。步行街上一名男子只穿一条裤衩,白漆涂满全身,沿路亲吻所见之物——电话亭、窨井盖、行人的脚、垃圾桶。一男子用100元大钞糊满全身,带着古代刑具——押解犯人的枷锁,游街示众。八达岭长城如织的游人中,有一家三口突然匍匐在地,向前爬行。

这些哗众取宠、惊世骇俗的所谓现代"行为艺术",以一种极端的方式——恶心、血腥、暴力或变态刺激人们的情绪,挑战他人的承受极限。一位艺术评论家指出:"艺术表现的目的或者在艺术欣赏者再创造后所造成的效果应该是美好的。"无

① 迪基语,蒋孔阳主编:《二十世纪西方美学名著选》下,复旦大学出版社1988年版,第135页。

论社会怎么自由、怎么开放,艺术至少不能违背公序良俗,不能污染公众视觉!"可惜,如今越来越多的行为艺术'个人至上',急于求成地恶搞,弃公共道德于不顾,消极影响不容小觑。一个没法认识公共环境与个体之间关系的人,谈何艺术实践?"①。

要之,在现代派或后现代派艺术中,"我们已经很难看到优美的身躯、和谐的线条、悦目的色彩,充斥我们眼帘的反而是残缺不全的躯体、歪七扭八的构图、混乱不堪的色彩、触目惊心的场景。一句话:我们看到的不再是'优美'和'壮美',也不再是'滑稽'与'崇高',而是'荒诞'和'丑陋',甚至让我们感到恶心!"②诚如亚菲塔分析的那样:"在'现代主义'和'后现代主义'这样的名号之下……艺术已成了'什么都行'的'艺术',因此我们就看到有人把小便器送到了艺术博物馆,有人把大卸八块的牛泡在福尔马林中,或者把一匹会喘气的活马送到了艺术博物馆,如此等等。既然'什么都行',那就不需要强调任何想象力和创造力,需要的仅仅是肆无忌惮的破坏。"③"在典型的现代艺术作品当中,比方说,一个小便器或者一幅看起来并无多少章法的涂鸦之作究竟是不是一件艺术品,这本身就成了问题。"④

(4) 现代艺术以"丑"为特征的理论揭示

现代艺术发展到这个阶段,艺术的题材和艺术的形式都显示出极其耸人听闻、触目惊心的丑,以"美"为特征的艺术已经"死亡"。

这种创作倾向在理论上的直接反映,就是否认艺术与美或美所产生的愉快有必然的联系。曾有的艺术"和审美的联系被认为具有先验的必然性的威力"⑤,现在马利坦则怀疑:"美不是诗的对象"和"目的","美不规定诗,诗也不从属于美"⑥。阿诺·里德则说:寻找"艺术"与"审美"之间的共同点是"错误的",并且会"造成混乱"⑦。英国绘画理论家赫伯特·里德甚至以偏概全地说:"艺术与美之间并无必然的联系。"⑧"我们总以为凡是美的就是艺术,或者说,凡是艺术就是美的;凡是不美的就不是艺术……事实上,艺术并不一定等于美……因为,无论我们是从历史角

① 范昕:《行为艺术"个人至上",以恶心、血腥、暴力或变态等极端方式挑战他人承受极限;越大胆,越"前卫"?》,《文汇报》2011年2月28日。
② 陈炎:《艺术与技术》,人民出版社2012年版,第27页。
③ 齐安·亚菲塔:《西方现代艺术:失去范式的文化误区》,《学术月刊》2009年第9期。
④ 王祖哲:《失去了灵魂的西方现代艺术》,《学术月刊》2009年第9期。
⑤ 丹托语,转引自曹砚黛:《西方现代艺术的观念转型》,《学术月刊》2009年第9期。
⑥ 蒋孔阳主编:《二十世纪西方美学名著选》下,复旦大学出版社1988年版,第160页。
⑦ 阿诺·里德:《艺术作品》,《美学译文》第一辑,中国社会科学出版社1981年版,第88页。
⑧ H.里德:《艺术的真谛》,王柯平译,辽宁人民出版社1987年版,第3页。

度(艺术的历史沿革),还是从社会学角度(目前世界各地现存的艺术形态)来看待这个问题,我们都将会发现,艺术无论在过去还是现在,常常是一件不美的东西。"[①]如前所述,认为"从历史角度"看包括"过去"的艺术也是"不美的东西",是不符合事实的。桑塔耶纳的弟子、美国学者杜卡斯说:艺术只是情感表现[②],而不一定是美的表现,传统的"艺术是一项旨在创造美的事物的人类活动"的观点并不符合现代艺术作品的实际,因为当今时代"我们看到许多名符其实的艺术作品非但不美,而是异常之丑。"[③]这些作品不仅描绘的题材是丑陋的,而且艺术反映的形式也是令人不快的,你却无法把它们排除在"艺术作品"之外[④]。可见,"美并非是艺术存在的一个条件"[⑤]。

20世纪初,克罗齐在《美学纲要》(1912)中指出:"考虑到艺术的本质,艺术就和'有用''快感''痛感'之类的东西无缘。实际上承认这一点并不困难,快感之为快感,不论是哪一种快感,就其本身来讲并不是艺术的。喝水解渴的快感,露天散步、伸展一下四肢以便血液循环更加畅通的快感,或者获得盼望已久的工作岗位以使我们在实际生活中安顿下来的那种快感等等,都不是艺术的。""为了更有效地主张艺术是引起快感的事物这个定义,最多可以断言,所指的不是普通的引起快感的事物,而是特殊形式的引起快感的事物。可是这么一个限制也无济于事,这个限制实际上取消了这个命题;假如艺术是一种特殊形式的引起快感的事物,那么其特征则不是来自一切引起快感的事物,而是来自把这个引起快感的事物同其他引起快感的事物区别开来的东西。"[⑥]1958年,美国哲学家肯尼克发表《传统美学是否建立在错误的基础之上》一文,肯定奈特夫人"我对一幅图画的喜爱决不是一幅好画的标准"的新说,重申"我对一幅画的喜爱并不说明它就是一幅好画"[⑦],实际上是在为令人不快的现代派绘画张目。1967年,波兰学者英伽登在英国美学协会的演讲中评述一种"十分流行"的"主观的""看法":"一个艺术作品的价值,除了被理解为某个接触已知的艺术作品的观赏者所经历的明确的心理状态或体验的愉快(或就

① H.里德:《艺术的真谛》,王柯平译,辽宁人民出版社1987年版,第4页。
② 杜卡斯:《艺术哲学新论》,王柯平译,光明日报出版社1983年版,第28页。另参14—15页。
③ 均见杜卡斯:《艺术哲学新论》,王柯平译,光明日报出版社1983年版,第12页。
④ 杜卡斯:《艺术哲学新论》,王柯平译,光明日报出版社1983年版,第14页。
⑤ 杜卡斯:《艺术哲学新论》,王柯平译,光明日报出版社1983年版,第13页。杜卡斯还说:"事实表明,艺术的特征就是旨在创造美这种说法是荒谬的,因为,有些堪称艺术品的东西往往是丑的。"(同书第15页)
⑥ 蒋孔阳主编:《二十世纪西方美学名著选》上,复旦大学出版社1987年版,第64—65页。
⑦ 蒋孔阳主编:《二十世纪西方美学名著选》上,复旦大学出版社1987年版,第120页。

否定价值而言是不愉快)外,别无他物。他得到的愉快越多,观赏者就认为这个艺术作品价值越大。"他认为这种"未经精确、系统地阐述"的"审美(或艺术)价值的主观性理论应该彻底被抛弃":"诚然,观赏者是通过评价艺术作品而报告他的愉快的,但严格地说,他是在评价他自己的愉快,他的愉快对他是有价值的,他不加鉴别地把这愉快转移到引起他愉快的艺术作品上去。但是,同样的作品在不同的主体上唤起不同的愉快,或者也许根本不引起愉快,甚至……同一个主体身上在不同的时候它引起不同的愉快。因此,所谓艺术作品的价值对于观赏者及其状况来说,将不仅是主观的,而且是相对的。"①艺术品所唤起的"这些愉快,或是心灵的真实状态,或是精神状态和体验的特质,它们都不包含在艺术作品中,或受艺术作品的牵制。""如果在我们同艺术作品交流时这些愉快构成唯一表现出来的价值,那么,要把价值归于艺术作品自身就是不可能的。因为愉快完全在艺术作品之外保持着。作品是某种超出我们经验及其内容范围的东西,是某种在与我们自己的关系上完全超验的东西。"②因而,"艺术价值""不是在我们与艺术作品交流时我们的经验性体验或精神状态的一部分或一方面,因而不属于愉快或欢乐的范畴";"不是因为被看成某种如引起这样那样形式的愉快的工具而被归功于作品的东西"③。艺术欣赏的愉快明明是由特定的艺术品引起的,却认为与艺术品本身的审美性质无关;艺术品具备的审美价值明明可以普遍引起愉快的共感,却依据个别主体的异端反应否定艺术品的客观审美价值,这是偏狭的、固执的一家之见,无论如何都站不住脚。这类理论的失误主要在于把反艺术的部分现代主义艺术作品当作艺术,从而作出相应的理论概括。如果依此而论,艺术的特征不是"美",难道是"丑"吗?艺术与愉快没有必然的联系,难道与不快有必然的联系吗?与其根据一些现代艺术作品缺乏美而否定艺术的美的特征,不如根据艺术的美的特征而拒绝承认那些丑的现代艺术是"艺术"。沃兰德指出:"随着现代艺术愈来愈激进(其目的就是要推翻艺术家所完成的那些美的作品,并且最后要推翻艺术作品本身),它也就变得更加难以理解了。……在目前的混乱中,美学必须确定艺术到底能够是什么和应该是些什么东西。"④

(5) 现代艺术的反艺术倾向

在艺术变为生活与生活就是艺术的拆解过程中,不仅传统艺术被否定了,而且

① 均见蒋孔阳主编:《二十世纪西方美学名著选》下,复旦大学出版社1988年版,第274页。
② 均见蒋孔阳主编:《二十世纪西方美学名著选》下,复旦大学出版社1988年版,第275页。
③ 均见蒋孔阳主编:《二十世纪西方美学名著选》下,复旦大学出版社1988年版,第277页。
④ 转引自朱狄:《当代西方艺术哲学》,人民出版社1994年版,第443页。

艺术本身也被解构了,"艺术"成了徒有其名的"非艺术""伪艺术"和彻头彻尾的"反艺术"。人们不仅要问:既然你随便涂抹一下就是艺术品,我为什么不能?既然你给一件生活用品取个名就是艺术家,我为什么不是?艺术创作的技巧体现在何处?艺术表现的成就体现在何处?事实上,许多现代派艺术家就是以"反艺术"的姿态出现的。这样,现代派艺术不仅走到了传统艺术的反面,也走到了艺术的反面。正如美国美学学会主席和哲学学会主席丹托指出的那样:"当任何东西都可以成为艺术品"[①]的时候,当"美的艺术"被现代主义艺术终结的时候,"艺术"也就"终结"了[②]。因此,"'艺术的死亡'可以解释为'美的艺术的死亡'"[③]。因此,"有人认为现当代艺术幼稚、任性、胡闹,有人认为现代艺术是艺术史上的一次倒退,更有人公开认为它们令人作呕、毫无价值"[④]。当代以色列艺术理论家齐安·亚菲塔指出:"从19世纪末开始,艺术家们抛弃了形象范式,而希望建立一种更抽象类型的艺术。这种艺术不再关心对形象世界的再现,而是关心人类思想和经验的深层的、普遍的本体层次。""但是,20世纪现代艺术家们的美好展望仅仅停留在直觉的水平上。艺术家们抛弃了形象范式,但是不曾建立一个可资替代的新范式。从印象派发轫到20世纪末这段时间出现在艺术中的'流派'和'运动'数目估计有二百之多,但是,众多的名号十有八九是为雷同的或者相似的东西起了许多不同的名字而已。按照科学哲学家托马斯·库恩的说法,一个领域的范式被废除了,而在同时不曾以一个新的范式取而代之,那就意味着领域本身的废弃。""我们看得出来,这些活动只是解构,没有建构;只是拆解,没有联接。而任何艺术品都必定是解构和建构、拆解和联接的辩证统一体,是一种阴和阳的统一体。"[⑤]现代主义艺术"把形象艺术的限制废除得越来越多,却不曾创造新的限制取而代之;就这样,把形象艺术毁了个干净。因此,现代主义就成了一连串的解构主义;每一代的解构主义都一如既往地把前面的解构主义还没有来得及肢解的东西拆个七零八碎,直到再也没有可拆了才罢手;到末了,就到了虚无主义,完全闯进了死胡同"[⑥]。

问题的关键是:既然如此,为什么艺术博览馆里要将这些非艺术、反艺术的货色作为艺术作品加以接受和陈列?为什么艺术批评、理论著作还要将这些货色作

① 丹托:《艺术的终结之后》,王春辰译,江苏人民出版社2007年版,第17页。
② 丹托:《艺术的终结》,欧阳英译,江苏人民出版社2001年版,第15页。
③ 丹托:《艺术终结后的艺术》,美国《艺术论坛》1993年4月号。
④ 曹砚黛:《西方现代艺术的观念转型》,《学术月刊》2009年第9期。
⑤ 齐安·亚菲塔:《西方现代艺术:失去范式的文化误区》,《学术月刊》2009年第9期。
⑥ 齐安·亚菲塔:《艺术对非艺术》,王祖哲译,商务印书馆2009年版,第8页。

为现代特色的艺术品加以研究？为什么艺术拍卖行还可以将这些东西作为艺术品拍出高价钱？究其原因，一是拿出这些货色的作者原来披着"艺术家"桂冠，他把这些货色作为"艺术品"提交给相关艺术部门，艺术研究无法回避，也不能完全否认。二是在民主社会的环境氛围中，只要不触犯法律，任何个人的怪癖——包括现代派古怪的艺术追求都会作为独特的人权受到政治的保护。举个例子，20世纪末，因为纽约布鲁克林博物馆展出了一幅极为粗鄙的绘画《圣贞女玛丽》，纽约市市长圭里亚尼削减了对该博物馆的财政支持，但博物馆把他告上了法庭，最终的结果是：联邦法院裁判他对博物馆全额拨款。这则案例说明："在艺术失去了美学标准却获得了人权价值的情况下，陷入混乱是不可避免的。"①此外，齐安·亚菲塔分析的三个艺术以外的市场原因更为值得人们深思："由于在西方社会中艺术还是涉及天文数字资金的巨大市场，因此，不难料想，骗子和贼会混进来。现在把持已经失去了判断标准和原则的西方现代艺术领域的，就是由跟金钱有关的三股势力形成的一个圆圈儿体系。这三股势力的每一股，都养活着另两股：第一股势力，是艺术经纪人，后面有艺术机构撑腰，把一些古怪玩意儿当艺术品，卖给那些金钱比知识和灵性多的人。第二股是批评家和把同样的古怪玩意儿当艺术品向观众展览的博物馆；观众呢，热爱艺术，但缺乏判断……拿不准那些展览着的物件究竟是不是艺术品。第三股是些产品，它们逃过了艺术市场、展览会和批评家组成的粉碎机，给记录在书里，学院里研究这些书，训练那些继续从事这种活动的人，以及这圈子里的所有的人。"因此，"西方现代艺术""不过是一场骗局"②。他还犀利的揭露说："今天，艺术是个病入膏肓的病人，这病人还不明白他病得要死呢……产生这种情况的主要原因是，为艺术治病的，多半是些江湖郎中；艺术病着，他们就能过日子。因此，让艺术这么病下去，他们的既得利益才保得住。"③

最典型的例子莫过于蒙克创作于1895年的粉彩画《尖叫》。2012年5月2日，美国纽约苏富比印象派和现代艺术夜场拍卖会上，这幅作品拍出1.2亿美元的天价。是不是画的艺术水准高得值这么多钱呢？非也。蒙克研究专家普里多说，"当蒙克创作出第一幅《尖叫》，这位大烟枪和酗酒者正处在绝望的情绪中，他即将年满30岁，没有钱，感情生活坎坷，担心自己会患上家族性的精神疾病。这张脸孔身处的是挪威首都奥斯陆自杀圣地U形海湾。在蒙克那个时代，附近的过路人能听到

① 王祖哲：《失去了灵魂的西方现代艺术》，《学术月刊》2009年第9期。
② 齐安·亚菲塔：《西方现代艺术：失去范式的文化误区》，《学术月刊》2009年第9期。
③ 齐安·亚菲塔：《艺术对非艺术》，王祖哲译，商务印书馆2009年版，第11页。

屠宰场和精神病院传来的尖叫。蒙克的妹妹也同样被诊断为精神分裂症患者,被安置在这家精神病院中。"据此而作的1895年的版本大同小异,不仅在所画的题材——发出尖叫的人物形同骷髅,而且在艺术表现上也极为简单粗糙。尽管色彩比前后创作的另外三个版本要丰富些,但有关天空的涂鸦令专家怀疑是疯子所作,整个作品给人的感觉是令人恐怖,被称为"现代艺术史上最令人不适的作品"。苏富比专家菲利普·胡克甚至说:"《尖叫》是一幅引发无数人去看心理医生的画。"无论给它多少溢美之词,都不值这个价。它所以以天价落锤,是收藏家、拍卖行和参与分肥的绘画鉴赏家、艺术评论家合谋的结果。因此,现代派对艺术的叛逆和恶搞被煞有介事地当成"艺术"。亚菲塔尤其尖锐批判了艺术理论家、美学研究者在这场被市场主宰的现代艺术骗局中扮演的不光彩角色:"有史以来的第一次,出现了这么一种情况:艺术真的需要美学知识,而美学却无能于提供这种拯救。更糟糕的是,不去严肃地问问一个小便器,或者把颜色泼在画布上,或者经过扭曲的废品究竟是不是艺术品,某些美学家却默不做声,另一些去找定义艺术的新路子,其方式是,任是什么东西都能够捏弄成艺术品,不是把陷入杀人狂状态的一群艺术家带往新的福地。美学家们却亦步亦趋,对艺术家们留下的那堆废墟啧啧称奇,不去净化艺术的神庙,他们倒对恶俗顶礼膜拜。"①面对现代派艺术的种种乱象,艺术理论正本清源的任务迫在眉睫、不容回避。

 面对被现代艺术否定的艺术乱象,美学如何确定"艺术到底能够是什么和应该是些什么"呢?或许就是把现代艺术中那些打着"艺术"旗号的"非艺术""反艺术"的东西排除在"艺术"概括的范围以外,而用括号注释的方式加以补充说明,继而重申:艺术是以美为特征的人工作品,这是"艺术区别于自然"②的根本所在。艺术创作的目的,不是提供实际用途,而是给人非实用但有价值的愉快享受。于是,"艺术作为人们的技巧也和科学区分着","也和手工艺区别着"。前者是自由的,后者是实用的③。令人愉快的美并不是对题材选择的限制,而是对艺术创作的要求。艺术创作的美既包括题材描写中所透露的作者道德精神的美,也包括逼真的艺术形象、特别是典型形象的美,还包括普遍令人愉快的媒介形式美。文学由于是观念的艺术、想象的艺术,题材的丑陋具有非直观的间接性,因而文学艺术可以表现一切生活题材。而造形艺术由于诉诸直观,因而在表现丑陋题材的时候应尽量有所回

① 齐安·亚菲塔:《艺术对非艺术》,王祖哲译,商务印书馆2009年版,第343页。
② 康德:《判断力批判》上卷,宗白华译,商务印书馆1964年版,第148页。
③ 康德:《判断力批判》上卷,宗白华译,商务印书馆1964年版,第149页。

避,并善于运用艺术技巧加以淡化处理。艺术在反映生活时并不局限于美的范围,但成功表现美的生活题材的艺术作品可以给读者观众双重的美感愉悦,因而更受读者观众青睐。

(作者:北京大学数字艺术系首席教授王伟)

第十一章
"美"的风格：阴柔美与阳刚美

本章提要："阴柔"与"阳刚"是一对源自中国、外延广泛、囊括着丰富的审美文化现象的风格美范畴。中国古代不同的地理环境决定了不同的南北方文化，而这南北方文化的整体差异，突出体现为"阴柔美"与"阳刚美"的不同。如北方重理，南方唯情；北方质实，南方空灵；北方朴素，南方流丽；北方彪悍，南方典雅；北方豪放，南方含蓄；北方繁复，南方简约；北方粗犷，南方细腻。一句话，北方崇尚阳刚之美，南方钟爱阴柔之美。而"阴柔美"与"阳刚美"在中国古代文艺美学中的特殊表现，是"平淡美"与"风骨美"。"平淡美"洋溢着出世的理想，浸润着温婉的情怀，饱含着深厚的意蕴，形式平淡自然而又符合美的规律，能够普遍有效地引起读者丰腴的感受和回味，使人在悦乐之中保持镇定和谐。"风骨美"具有"感发志意"的教化功能和席卷人心的震撼力，使人在警醒之中自我检省，焕发出一种激越奋发、积极向上的精神追求。

美的现象纷纭复杂，从其风格取向上看，可分为"阳刚"与"阴柔"。通常，人们习惯将"阳刚美"与"阴柔美"与"优美"与"壮美"混为一谈，其实仔细辨别，二者还是有差别的。"优美"与"壮美"源出西方美学，有丰富的理论表述和比较明确的义界，外延较小，"阳刚美"与"阴柔美"则源自中国，外延则更加广泛，是包含着"优美"和"壮美"、囊括着"崇高"和"滑稽"（如幽默）、"悲剧"和"喜剧"（如轻喜剧）及丰富的审美文化现象的风格美范畴。因此，将"阳刚美"与"阴柔美"单独立出来，作为包容性更大的风格美概念加以论析，或许更为合适。

依照中国古代的宇宙观，万物的起始是"道"。"道"在运动过程中分解为阴阳二气，《易传》所谓"一阴一阳之谓道"。阴性柔，阳性刚，阴阳刚柔的对立统一，构成

了天地万物,"天地之道,阴阳刚柔而已"①。所以世间的美尽管形形色色、千姿百态,但其风格不外乎"阳刚美"与"阴柔美"两类。缘于"阴阳自然之动","风水相遭而成文"。这自然界的美"其势有强弱,故其遭有轻重,而文有大小"。"洪波巨浪、山立而汹涌者,遭之重者也;沦涟漪、皱蹙而密理者,遭之轻者也"。"重者人惊而快之,发豪士之气,有鞭笞四海之心;轻者人乐而玩之,有遗世自得之慕"②。自然界的美有强弱、轻重、大小之别,人所创造的文学艺术的美也有阴柔与阳刚之分。清人姚鼐《复鲁絜非书》指出:"文者,天地之精英,而阴阳刚柔之发也。""其得于阳与刚之美者,则其文,如霆,如电,如长风之出谷,如崇山峻崖,如决大川,如奔骐骥。其光也,如杲日,如火,如金镠铁。""其得于阴与柔之美者,则其文,如升初日,如清风,如云,如霞,如烟,如幽林曲涧,如沦,如漾,如珠玉之辉,如鸿鹄之鸣而入廖廓。"③苏轼放声高歌:"大江东去,浪淘尽千古风流人物",这是典型的"阳与刚之美";柳永浅斟低唱:"杨柳岸,晓风残月",这是典型的"阴与柔之美"。源出中国古代美学的"阳刚美"与"阴柔美"风格概念,内核是"刚"与"柔",朱光潜在《文艺心理学》第十五章中又称之为"刚性美与柔性美"加以专门讨论④。

古往今来,不同的地域环境影响着不同审美风格的形成。以中国而论,大抵南方的地域及文化偏重于阴柔美,北方的地域及文化偏重于阳刚美。反映在中国古代艺术美的创作与评论中,"阴柔"与"阳刚"则凝聚为出世的"平淡"美与入世的"风骨"美,它们互补共生,相映生辉。

一、南方与北方:中国地域文化的审美差异

"阳刚"与"阴柔"是古代中国人对美的风格的独特划分。中国古代地大物博,幅员辽阔,南北方不同的地理环境形成了不同的审美文化。以"阳刚美"与"阴柔美"的风格观念去分析、观照南北方的审美文化差异,就得出了"骏马秋风冀北""杏花春雨江南"这两个分别代表中国北方阳刚美风格和南方阴柔美风格的典型意象。

1."骏马秋风冀北"与"杏花春雨江南"

审美文化是文化的一部分。何为"文化"?广义的"文化"是人类创造的一切物

① 姚鼐:《复鲁絜非书》,《惜抱轩文集》卷六。
② 均见魏禧:《文瀫叙》,《魏叔子文集》卷十。
③ 姚鼐:《复鲁絜非书》,《惜抱轩文集》卷六。
④ 《文艺心理学》,《朱光潜美学文集》第一卷,上海文艺出版社1982年版,第226页。

质文明与精神文明;狭义的"文化"则指人类创造的精神文明。人类的精神活动是人类物质生活实践的直接或间接的反映。人类的物质生活实践处在特定的地理环境中。因此,人类生活的地理风貌不可避免地在人类的精神文化上打下自己的烙印,形成具有特色的地域文化。从地理的维度研究文化,18世纪法国的孟德斯鸠首开其端。他在《论法的精神》一书中指出:地理环境,特别是气候、土壤和居住地域的大小,对于一个民族的性格、风俗、道德、精神面貌、法律性质和政治制度,有着决定性的影响作用。"土地跷薄能使人勤勉持重,坚忍耐劳,勇敢善战;土地不肯给予他们的东西,他们必须自己取得。土地膏腴则因安乐而使人怠惰,而且贪生畏死。""酷暑令人形神皆怠,失去勇气,以及在寒冷的地方有一种身体和精神上的力量使人能够做种种耐久、辛劳、巨大、勇毅的活动。""热带民族的怠惰几乎总是使他们成为奴隶,寒带民族的勇敢则使他们保持自由,这应当说毫不足怪。这是一个出于自然原因的结果。"因此,居住在寒带地区的北方人体格健壮魁伟,精力充沛,刻苦耐劳,热爱自由,坚定勇敢,自信心强,但不够活泼,较为迟笨,对快乐的感受性很低;居住在热带地区的南方人则体格纤弱,贪图享乐,心神萎靡,缺乏自信,懦弱懒惰,不肯动脑筋,可以忍受奴役[①]。"这一点不仅见于不同的国家,而且也见于同一国家的不同部分。中国北方的人民比南方的人民勇敢;朝鲜南方的人民也不如北方的人民勇敢。""这一点在美洲也是如此:墨西哥和秘鲁的那些专制帝国是接近赤道的,而几乎一切自由的小民族都靠近两极。"稍后,德国的温克尔曼将地理因素引入艺术成因的分析中。他指出:"希腊人在艺术中所取得优越性的原因和基础,应部分地归结为气候的影响。"[②]19世纪,法国艺术史家和文学理论家丹纳在《艺术哲学》一书中将文克尔曼的这一思想加以应用、发展而名声大噪。《艺术哲学》以古希腊雕塑、文艺复兴时期意大利绘画以及尼德兰绘画为例,剖析环境、种族、时代等三个因素对以艺术为代表的精神文化的制约作用,揭示了在决定文化的三个因素中,环境是"外部压力",种族是"内部动力",时代则是"后天动力"。从地理环境的角度探讨文化、艺术的生成原因,在马克思唯物主义方法论盛行的时代曾很受推崇,在方法论趋于多元的当下也没有过时。

以此观照中国文化。中国自古以来就是一个幅员辽阔、地貌气候有着巨大差异的泱泱大国。不同的地理环境造就了不同的地域文化,如齐鲁文化、燕赵文化、

① 参孟德斯鸠:《论法的精神》,彭盛译,当代世界出版社2008年版,第110—112页。
② 温克尔曼:《论古代艺术》,邵大箴译,中国人民大学出版社1989年版,第133页。

三秦文化、荆楚文化、吴越文化、巴蜀文化、岭南文化等等。其中,对后世影响最为深远的有中原文化、海派文化、北方游牧文化、西北商贸文化。中原地区土地肥沃,风调雨顺,有助于形成重农轻商、"安土重迁"①、独立自足的内陆文化。东南沿海一带濒临大海,耕地不足,不得不重视海外贸易,有助于形成观念开放、兼容并包的海派文化。北方地区常年天寒地冻,环境恶劣,不得不通过频繁迁徙和游击战争谋求生存,形成东奔西突、骁勇彪悍的游牧文化。西北边陲地处内陆高原和欧亚交通要道,绿洲有限,资源匮乏,天然地成为"河西走廊"和"丝绸之路",形成了东西方互通有无的商贸文化。在丰富多彩、各具特色的地域文化基础上,地大物博的中国又呈现出南方文化与北方文化的整体差异。而这南北方文化的差异,突出体现为"阴柔美"与"阳刚美"的不同风格。最早论及南北文化不同特点的是孔子。在南北朝分而治之后,南北审美文化的地域特色日趋凸显。《北史》《隋书》论南北文章、学术的不同宗尚,明代董其昌论画分"南北二宗",徐渭论曲分"南曲北调",清代阮元、包世臣、刘熙载、康有为论书分南北派,梁启超总结、纵论"中国地理"决定的南北文化、艺术之"大势",等等,构成了一条鲜明的中国古代南北方文化不同审美风格论的传统。

2. 孔子论"南方之强"与"北方之强"

孔子最早涉及中国文化南北方的不同特色。据《中庸》第十章载:"子路问强。子曰:'南方之强与?北方之强与?抑而(汝)强与?宽柔以教,不报无道,南方之强也,君子居之。衽金革,死而不厌,北方之强也,而强者居之。'"子路问孔子什么是"强"。孔子说:南方的强呢?北方的强呢?还是你认为的强呢?用宽容柔和的精神去教育人,人家对我蛮横无礼也不报复,这是南方的强,品德高尚的人具有这种强。用兵器甲盾当卧席,死而后已,这是北方的强,勇武好斗的人就具有这种强。"孔子赞赏的是南方人以退为进、以柔克刚的强:"故君子和而不流,强哉矫!中立而不倚,强哉矫!国有道,不变塞焉,强哉矫!国无道,至死不变,强哉矫!"品德高尚的人和顺而不随波逐流,保持中立而不偏不倚,这才是真强!国家政治清平时不改变志向,国家政治黑暗时能坚持操守,宁死不变,这才是真强!

3. 唐初:《北史》《隋书》论南北文章、学术不同宗尚

西晋之后,天下分裂为南北朝。在南北朝160多年的发展演化中,南方文化与北方文化形成的日益明显的不同特色。隋代统一了南北朝,建立了一统江山。唐

① 崔寔:《政论》,孙启治:《政论校注 昌言校注》,中华书局2012年版,第175页。

初,太宗从总结历代兴废的道理、为巩固大唐江山提供借鉴的初衷出发,组织人力编修八史。李延寿著《北史》,就南方与北方不同的文学创作追求与学术研究宗尚作了独特抉发。《北史·文苑传序》说:"太和天保之间,洛阳江左,文雅尤盛,彼此好尚雅有异同。江左宫商发越,贵于轻绮,河朔词义刚贞,重乎气质……此其南北词人得失之大较也。"这是讲南北方文学追求的不同特色。《北史·儒林传序》说:"大抵南北所为章句,好尚互有不同。……南人简约,得其英华;北学深芜,穷其枝叶。"这是讲南北方治学的不同特色。类似的评论亦见于魏徵主持编撰的《隋书》。《隋书·文学传序》指出:"太和、天保之间,洛阳江左,文雅尤盛,于时作者,济阳江淹、吴郡沈约、乐安任昉、济阴温子升、河间邢子才、巨鹿魏伯起等,并学穷书囿,思极人文,缛彩郁于云霞,逸响振于金石。英华秀发,波澜浩荡,笔有余力,词无竭源。方诸张、蔡、曹、王,亦各一时之选也。闻其风者,声驰景慕,然彼此好尚,互有异同。江左宫商发越,贵于清绮,河朔词义贞刚,重乎气质。气质则理胜其词,清绮则文过其意,理深者便于时用,文华者宜于咏歌,此其南北词人得失之大较也。"《隋书·儒林传序》:"南北所治章句,好尚互有不同。江左,《周易》则王辅嗣,《尚书》则孔安国,《左传》则杜元凯。河洛,《左传》则服子慎,《尚书》《周易》则郑康成。《诗》则并主于毛公,《礼》则同遵于郑氏。大抵南人约简,得其英华;北学深芜,穷其枝叶。"这一分析深得现代史家范文澜认同。范文澜在《中国经学史的演变》第一部分之八指出南北朝学风的差异:"南北朝时代,北朝儒生保守汉儒烦琐经学,南朝儒生采取老庄创造新经学。所谓'南学简约,得其英华(要义);北学深芜,穷其枝叶(烦琐)',就是南北学的区别。"

在这种不同的文化风尚的孕育下,禅宗在唐代分化出南宗,与北宗相对峙。禅宗直至五祖弘忍时,一直是注重"渐修"功课的。中原神秀不折不扣地继承了禅宗祖师的衣钵,力主修行方法繁琐的"渐修",形成北派禅宗;而岭南慧能则创立了以修行方法的简约为特点的顿门禅宗,与北宗分庭抗礼,是为南宗。南派禅宗指出:只要心净,不必出家,不必持戒,不必参禅。《坛经·疑问品》说:"若欲修行,在家亦得,不由在寺。""心平何劳持戒?行直何用修禅?"禅宗分南北,说到底是南方文化与北方文化不同宗尚的产物。

4. 明代:董其昌论画分"南北二宗"、徐渭论曲分"南曲北调"等

明代后期,董其昌以禅喻画,提出了画分南、北二宗的说法。南宗为水墨写意画,北宗为着色山水画。禅宗扬南抑北,受其影响,董其昌论画也在南派、北派之间显出轩轾。董氏《画旨》卷上云:"禅家有南北二宗,唐时始分。画之南北二宗,亦唐

时分也,但其人非南北耳。北宗则李思训父子著色山水,流传而为宋之赵幹、赵伯驹、伯骕,以至马、夏辈。南宗则王摩诘始用渲淡,一变钩斫之法,其传为张、荆、关、董、巨、郭忠恕,米家父子,以至元之四大家,亦如六祖之后,有马驹、云门、临济儿孙之盛,而北宗微矣。""文人之画,自王右丞始。其后董源、巨然、李成、范宽为嫡子,李龙眠、王晋卿、米南宫及虎子(即米氏父子)皆从董、巨得来。直至元四大家,黄子久、王叔明、倪元镇、吴仲圭,皆其正传。吾朝文、沈,则又远接衣钵。""若马、夏及李唐、刘松年,又是李大将军一派,非吾朝当学也。李昭道一派,为赵伯驹、伯骕,精工之极,又有士气。后人仿之者,得其工,不得其雅。""若元之丁野夫、钱舜举是已。"董其昌所谓的画之"南宗",即以写意为主、不尚工巧、逸笔草草、追求神韵的文人画,而"北宗"即以"精工"为尚、浓墨重彩、精雕细刻、拘于形似的工笔画。他从"气韵生动""为山水传神"的审美理想出发,高度评价南宗画派的代表王维:"右丞以前作者,无所不工,独山水神情传写,犹隔一尘。自右丞始用皴法、用渲染法。若王右军一变钟体,凤翥鸾翔,似奇反正。右丞以后,作者各出意造。""要之,摩诘所谓云峰石迹,迥出天机,笔意纵横,参乎造化者。"王维创用"皴法""渲染法"取代"钩斫"法,在为"山水神情"的"传写"方面,开一代风气之先,成为一代宗师,恰如慧能一变禅宗,王羲之一变钟体。董其昌在评论画分南北宗中体现的扬南抑北、抬高写意画贬低工笔画的旨趣,与他本人出身华亭、是饱受南方文化熏陶的南方人不无关系。

此外,唐顺之在《东川子诗集序》中指出:"西北之音慷慨,东南之音柔婉,盖昔人所谓系水土之风气……若其音之出于风土之固然,则未有能相异者也。……后之言诗者,则惟恐其妆缀之不工,故东南之音有厌其弱而力为慷慨,西北之音有病其急而强为柔婉,如优伶之相哄,老少子女杂然迭进,要非本来面目,君子讥焉。"风格由作者所处的地理环境自然而然地决定,不应勉强地、人为地加以变革。稍后,徐渭在《南词叙录》中论及南曲柔媚,北调铿锵,各有不同的地域特点:"南曲北调,可于筝琵被之,然终柔缓散戾,不若北之铿锵入耳也。""听北曲使人神气鹰扬、毛发洒淅,足以作人勇往之志,信胡人之善鼓怒也……;南曲则纡徐绵眇、流丽婉转,使人飘飘然丧其所守而不自觉,信南方之柔媚也。"最早涉及曲分南北。风格不仅由自然风土决定,而且由地方风俗制约,如屠隆指出:"周风美盛,则《关雎》《大雅》;郑卫风淫,则《桑中》《溱洧》;秦风雄劲,则《车邻》《驷驖》;陈曹风奢,则《宛丘》《蜉蝣》。燕、赵尚气,则荆、高悲歌;楚人多怨,则屈骚凄愤。斯声以俗移者也。"①这些都值得

① 《诗文》,《鸿苞集》卷一八。

注意。

5. 清代中叶：阮元论书分南北派，包世臣对北碑的崇尚

清代围绕着书法的南北风格和渊源，阮元、包世臣、刘熙载、康有为等人相继加入讨论，体现出扬北抑南的时代倾向。

清代中叶，精通书画、以隶书著称的经学大师阮元著《南北书派论》和《北碑南帖论》，提出中国书法分南北派，南派主帖、北派主碑，南帖结体"疏放"，风格"妍妙"流丽；北碑结体"拘谨"，风格古拙"遒劲"。评论之间，流露出扬北抑南的倾向。

首先是提出书分南北派问题。钱泳在《履园丛话·书学·书法分南北宗》中记载："画家有南北宗，人尽知之；书家亦有南北宗，人不知也。嘉庆甲戌（1814）春三月，余至淮阴谒阮芸台先生，……论及书法一道，先生出示《南北书派论》一篇。"钱泳所见阮元《南北书派论》现收于阮氏文集中。在此文中，阮元提出正书、行草到东晋之际分为南、北两派，并理出了此后南、北两派传承的历史脉络："由隶字变为正书、行草，其转移皆在汉末、魏晋之间，而正书、行草之分为南、北两派者，则东晋、宋、齐、梁、陈为南派，赵、燕、魏、齐（北齐）、周、隋为北派也。""南派由钟繇（魏）、卫瓘（西晋）及王羲之、王献之（东晋）、僧虔（南齐）等以至智永（隋）、虞世南（唐初）；北派由钟繇、卫瓘、索靖（西晋）及崔悦（后赵）、卢谌（后赵）、高遵（北魏）、沈馥（北魏）、姚元标（北齐）、赵文深（隋）、丁道护（隋）等，以至欧阳询、褚遂良。南派不显于隋，至贞观始大显……至唐初，太宗独善王羲之书，虞世南最为亲近，始令王氏一家兼掩南北矣。……宋以后学者，昧于书有南、北两派之分，而以唐初书家举而尽属王羲、献。……元、明书家多为《阁帖》①所囿，且若《禊序》②之外，更无书法，岂不陋哉！"在阮元的这段历史描述中，有两点值得注意：一是魏、晋的钟繇、卫瓘为南、北二派共同的源头，北派自西晋索靖开始告别钟、卫，形成北派特色，南派自东晋王羲之开始告别钟、卫，形成南派风格。阮元亦云："盖钟、卫二家，为南北所同。托始至于索靖，则唯此派祖之，枝干之分，实自此始。"易言之，索靖是北派之祖，王羲之是南派之祖。二是两派的势力在南北朝以前大抵平分秋色。至隋代，北派壮大，而南派只有王羲之七世孙智果一人在苦苦支撑。从唐初开始，由于唐太宗李世民偏爱王羲之书，遂令南派大显，但由于此时以王书为代表的南派书法在社会上流传无

① 《阁帖》，又称《淳化阁帖》，为历代书法丛帖之汇刻，十卷，以宋太宗于淳化年间下令汇刻，故名。"阁"为皇府秘阁。淳化三年，宋太宗出示秘阁所藏历代书法真迹，命侍书学士王著编次，标明为"法帖"，摹刻于枣木板，拓赐群臣。自此刻帖盛行，翻刻重辑者甚多，仅宋代就有《潭帖》《绛帖》《二王府帖》等，明代又另有翻刻本。

② 《禊序》：王羲之所书《兰亭序》。

多,"世间所习犹为北派"之"碑版",所以唐代书法处于南北消长、彼此相持状态;直到"赵宋《阁帖》盛行,不重中原碑版,于是北派愈微",南派取得了统治地位;明代以来,书界基本沿袭了这种格局。

那么,南派、北派的书法有什么不同特点呢?《南北书派论》指出:"南派乃江左风流,疏放妍妙,长于启牍,减笔至不可识,而篆隶遗法东晋已多改变,无论宋、齐矣。""北派则是中原古法,拘谨拙陋,长于碑榜,而蔡邕、韦诞、邯郸淳、卫觊、张芝、杜度、篆隶、八分、草书遗法,至隋末、唐初犹有存者。""两派判若江、河,南北世族不相通习。"南书结体"疏放",北书结体"拘谨";南书风格"妍妙"而柔美,北书风格"拙陋"而"遒劲"。以此反观唐初书家,阮元提出了不同于流俗的看法。唐初书家虞世南、欧阳询、褚遂良,宋以来人们习惯笼统视之为王派。阮元则认为,三人出于不同书派。虞世南是唐初南书之代表,欧、褚二人则是唐初北书之典范:"欧阳询书法,方正劲挺,实是北派。试观今魏、齐碑中,格法劲正者,即其派所从出。""褚遂良虽起吴、越,其书法遒劲,乃本褚亮(遂良之父),与欧阳询同习隋派……其实褚法本为北派,与世南不同。""……欧、褚生长齐、隋,近接魏、周,中原文物,具有渊原,不可(与南派王书)合而一之也。"

阮元论书区别南北派,旨在扭转宋元明以来"若《禊序》之外,更无书法"的偏向,改变独尊南派的不公平现状,丰富书坛的风格美,并以北派书法的古拙、苍劲之美纠正南书末流的艳媚甜俗之弊。于是他从北派碑刻中选得《碑跋》一卷,以期"颖敏之士,振拔流俗,究心北派。守欧、褚之旧规,寻魏、齐之坠业。庶几汉、魏古法不为俗书所掩"(《南北书派论》)。

阮元书分南北派立论的根据,是以碑、帖为界,所谓"北碑南帖"。他特著《北碑南帖论》,对此加以专论。他是在书法的历史演变中论证"北碑南帖"的。在阮元看来,北碑在先,渊源于古代石刻;南帖在后,诞生于"晋室南渡"。总体来看又分为两个时期:"汉唐碑版之法盛",宋元"字帖之风盛"。"汉唐碑版之法盛"源于古代石刻。古代石刻是"纪帝王功德,或为卿士铭德位,以佐史学"的产物,"是以古人书法,未有不托金石以传者",比如"秦石刻"就是如此。从西汉开始经西晋、北朝,直至隋唐,碑刻迎来了"盛兴"期,且以隶书(旁及篆书)为尊:"前、后汉隶碑盛兴,书家辈出。东汉山川庙墓无不刊石勒铭,最有矩法。降及西晋、北朝,中原汉碑林立,学者慕之,转相摩习。唐人修《晋书》、南北史传,于名家书法……皆以善隶书为尊。当年风尚,若曰不善隶,是不成书家矣。……隶字书丹于石(指刻碑前用朱笔在碑石上书写)最难。北魏、周、齐、隋、唐,变隶为真,渐失其本,而其书碑也,必有波磔,

杂以隶意，古人遗法犹多存者，重隶故也。隋、唐人碑，画末出锋、犹存隶体者，指不胜屈。褚遂良，唐初人，宜多正书。乃今所存褚迹，则隶体为多，间习南朝体书《圣教序》，即嫌飘逸。盖登善（遂良字）深知古法，非隶书不足以被丰碑而凿贞石也。宫殿之榜，亦宜篆隶。是以北朝书家，史传称之，每曰'长于碑榜'。……若欧（阳询）、褚（遂良）则全从隶法而来。摩崖石刻，照耀区夏，询①得蔡邕、索靖之传矣。……唐之殷氏（殷仲容）、颜氏（真卿），并以碑版隶楷世传家学；王行满、韩择木、徐浩（均为唐书家）、柳公权等，亦各名家，皆由沿习北法，始能成立。"南帖的流传演变情况是："晋室南渡，以《宣示表》诸迹为江东书法之祖，然衣带所携者，帖也。帖者，始于卷帛之署书，后世凡一缣半纸珍藏墨迹，皆归之帖。今《帖阁》如钟、王、郗、谢诸书，皆帖也，非碑也。且以南朝敕禁刻碑之事②，是以碑碣绝少，唯帖是尚，字全变为真、行、草书，无复隶古遗意。""唐太宗幼习王帖，于碑版本非所长。是以御书《晋祠铭》笔意纵横自如，以帖意施之巨碑者，自此等始。此后，（唐）李邕碑版名重一时，然所书《云麾》③诸碑，虽字法半出北朝，而以行书书碑，终非古法。故开元间修孔子庙诸碑，为李邕撰文者，邕必请张庭珪以八分书（汉隶别名）书之，邕亦谓非隶不足以敬碑也。"关于"宋元字帖之风盛"的情况，《南北书派论》有一段话可以补充参看："至宋人《阁（帖）》《潭（帖）》诸帖刻石盛行，而中原碑碣任其埋蚀，遂与隋、唐相反。字帖展转摩勒，（真迹原貌）不可究诘；汉帝秦臣（指汉隶秦篆）之迹，并由虚造，钟王郗谢，岂能如今存北朝诸碑皆是书丹原石哉？"宋元明虽然"字帖之风盛"，然而由于南帖擅长"短笺长卷，意态挥洒"，北碑擅胜"界格方严，法书深刻"，为获得"方严深刻"的审美效果，北派风格的书家取法南帖，婉丽潇洒著称的南派书家也兼取北碑之法。《北碑南帖论》云："宋蔡襄能得北法，元赵孟頫楷书摹拟李邕，明董其昌楷书托迹欧阳。盖端书正画之时，非此则笔力无立卓之地，自然入于北派也。"

清代乾嘉之际是经学最为昌盛的时期。经学的昌盛带来了训诂学、文字学乃至金石学、考据学的发达。阮元正是这样一位由经学而文字学、金石学，由金石学而书法学的书法理论家。他的书分南北宗论，是基于大量的金石碑刻文字研究及

① 本书所引《北碑南贴论》，据华东师范大学古籍整理研究室选校：《历代书法论文选》，上海书画出版社1979年版。按：询，当为洵之误，若指欧阳询则与上文不连贯，亦与本句式不合。
② 汉献帝建安十年（205），曹操以天下凋敝之故，下令禁止刻石立碑。此后两晋及南朝数百年间，南方始终没有开禁，故碑刻极少。而北朝于魏晋之后碑刻复兴，加之北地佛教石刻昌盛，碑刻数量大增，内容也更加广泛。
③ 《云麾》，即《云麾将军李思训碑》，行书碑刻，李邕撰文并书。

经史研究得出的结论。无论遥看北碑,还是近观南帖,阮元都表达了对秦篆汉隶方正深刻、遒劲古朴之美的向往。他希望"拟议金石""商榷古今",在对"秦篆汉隶"的"究诘"中开辟书法新路,在"南帖北碑"的兼融中匡救书坛萎弱之风,表现了不同于明代书法崇尚南派婉转流媚的帖学风范的新的时代取向。

清初书坛,笼罩着明人崇尚南帖的风气。由于康熙帝酷爱董其昌书法,婉转流媚的董书被定为一尊。不久,与董书同一风格的元人赵孟頫的书法代之而起,受到朝野尊奉,圆熟妩媚之风畅于一时。阮元出身仪征,与董其昌同属南方人,但他却提出了与董其昌崇南抑北完全不同的崇北抑南主张。这说明,地理并不是决定文化趣味的唯一元素,在此之外,还有时代风潮、主体选择等诸多因素。清朝代明而立,对于汉人而言,是异族的改朝换代。所以在整个清朝,一直回荡着汉族知识分子的故国之思和民族情怀。这种时代风潮在文化领域的反映,就是对忧国忧民、沉郁顿挫的辛词的崇尚,和对方正古拙、苍劲有力的北碑的提倡。为抵制和纠正明代以来圆熟妩媚的书风,清初傅山就提出过"四宁四毋",即"宁拙毋巧,宁丑毋媚,宁支离毋轻滑,宁真率毋安排"。乾隆、嘉庆年间,随着经史、金石之学的繁荣,学者型书家由唐碑而上溯魏、晋、两汉、秦代的碑刻,以求另辟蹊径,为时代变革服务,翁方纲、郑燮、金农、邓石如、孙星衍等人均是这方面的代表。阮元标举北碑、崇尚篆隶的书论,正是乾嘉之间这一书风转向的理论概括。

阮元在北碑南帖的划分中对北碑的揄扬,为包世臣进一步继承。包氏论书,重"性情"而又不废"形质"。关于书法的"形质",他最引人注目的是对秦篆汉隶、北朝碑书的研习和分析。《述书》自述由南帖入北碑的习书过程及其转化原因:"乾隆己酉之岁,余年已十五,家无藏帖,习时俗应试书十年,下笔尚不能平直,以书拙闻于乡里。族曾祖槐植三,独违世尚学唐碑,余从问笔法……至甲寅,手乃渐定,而笔终稚拙。乃学怀素草书《千文》,欲以变其旧习……嘉庆己未冬,见邑人翟金兰同甫作书而善之,记其笔势,问当何业,同甫授以东坡《西湖诗帖》……明年春,以商丘陈懋本秀驯,假古帖十余种,……乃自求之于古,以硬黄摹《兰亭》数十过,更以朱界九宫移其字。每日习四字,每字连书百数,转锋布势必尽合于本乃已。百日拓《兰亭》字毕,乃见古人抽毫出入、序画先后,与近人迥殊。遂以《兰亭》法求《画赞》《洛神》,仿之又百日,乃见赵宋以后书褊急便侧,少士君子之风。余既心仪遒丽之旨,知点画细如丝发,皆须全身力到,始叹前此十年学成提肘不为虚费也。""……余书得自简牍,颇伤婉丽,甲子遂专习欧、颜碑版,以壮其势而宽其气。丙寅秋,获南宋库装《庙堂碑》及枣版《阁帖》,冥心探索,见永兴书源于大令(王献之),又深明大令与右军异

法。尝论右军真行草法皆出汉分,深入中郎(蔡邕);大令真行草法导源秦篆,妙接丞相(李斯)……锐精仿习一年之后……于书道颇尽其秘。"包世臣之所以由帖转碑,精研秦篆汉隶,一则因为北碑是南帖之源,二则因为溯源愈深,愈不满宋以后南帖的"褊急婉丽""少士君子之风",愈加追慕篆隶碑书的"遒丽之旨""壮宽气势"。他认为只有深入篆隶碑书,方于书道"颇尽其秘"。关于北碑、篆隶的书法特征,包世臣有比阮元更深入的论析。他说:"古碑皆直墙平底,当时工匠知书,用刀必正下以传笔法。后世书学既湮,石工皆用刀尖斜入。虽有晋、唐真迹,一经上石,悉成尖锋,令人不复可见始艮终乾之妙。故欲见古人面目,断不可舍断碑而求汇帖已。"(《述书》)"北碑画势甚长,虽短如黍米,细如纤毫,而出入收放、偃仰向背、避就朝揖之法备具。起笔处顺入者无缺锋,逆入者无涨墨,每折必洁净,作点尤精深,是以雍容宽绰,无画不长。""北碑字有定法,而出之自在,故多变态;唐人书无定势,而出之矜持(拘谨也),故形板刻。""北碑体多旁出,《郑文公碑》字独真正,而篆势、分韵、草情毕具。""北朝人书,落笔峻而结体庄和,行墨涩而取势排宕。万毫齐力,故能峻;五指齐力,故能涩。""北朝隶书,虽率导源分篆,然皆极意波发,力求跌宕。凡以中郎既往,钟、梁并起,各矜巧妙,门户益开,踵事增华,穷情尽致。"①"余见六朝碑拓,行处皆留,留处皆行。凡横、直平过之处,行处也;古人必逐步顿挫,不使率然径去,是行处皆留也。转折挑剔之处,留处也;古人必提锋暗转,不肯撅笔使墨旁出,是留处皆行也。"②包世臣对北碑书法的作品归类和艺术特点分析甚细,这里只能取其大端。道光、咸丰以后,北碑书法盛行,包氏实有巩固之功。

6. 晚清:刘熙载评点南书北书,康有为论北碑南帖

从乾隆、嘉庆到道光、咸丰年间,由于考据、金石之学的影响,北碑书法备受崇奉,书家们纷纷在书法作品中引入古拙的隶篆之体以求变化生新。这时不少书家的书法作品一反王派帖学的婉丽圆美,甚至显得拙陋怪异,如金农、郑板桥。对此,刘熙载《书概》作了精妙的理论阐释:"学书者始由不工求工,继由工求不工。不工者,工之极也。""怪石以丑为美。丑到极处,便是美到极处。"面对当时普遍扬北书、抑南书的风气,刘熙载在整个书法史的高度,以冷静、客观、理性的态度,肯定北书和南书不同的风格美,主张骨中有韵、韵中有骨。《书概》说:"篆尚婉而通,南帖似之;隶欲精而密,北碑似之。""南书温雅,北书雄健。北书以骨胜,南书以韵胜。然

① 均见包世臣《历下笔谈》。据《述书》补述,包世臣在历下(今济南)任职时,"得北朝碑版甚多",因作《历下笔谈》。
② 包世臣:《述书》。

北自有北之韵,南自有南之骨也。"可谓要言不烦,切中肯綮。

19世纪末,康有为在包世臣《艺舟双楫》中崇尚北碑的书论基础上作《广艺舟双楫》,以帖学为"古学",以碑学为"今学":"古学者,晋帖、唐碑也,所得以帖为多","今学者,北碑、汉篆也,所得以碑为主"。他提倡"今学"而贬低"古学",其主旨是希望以崇尚碑书的"今学"——清代古拙苍劲的书法取代一千多年来以王羲之为代表的"古学"体系。

东晋时期诞生了一代书圣王羲之婉转流美的书法。唐人竞相仿效临摹,如释怀仁集刻王羲之行书《圣教序》,欧阳询、虞世南、褚遂良临摹王羲之《兰亭序》,武则天时颁布多为王氏为代表的晋人墨迹的《万岁通天帖》。宋初,太宗命侍书学士王著编刻《淳化阁帖》分赐群臣,嗣后私人制帖之风大炽,风靡天下。下迄元明,书界盛行的都是这种以王氏书法为典范的帖学书体。不过,由于刻印的帖书是以纸为媒介的,而"纸寿不过千年","晋人之书流传曰'帖',其真迹至明犹有存者";但"流及国朝(清朝),则不独六朝遗墨不可复睹,即唐人钩本,已等凤毛矣。故今日所传诸帖,无论何家,无论何帖,大抵宋、明人重钩屡翻之本,名虽羲、献,面目全非,精神尤不待论"。因此,康有为认为,"宋、元、明人之为帖学宜也"①,今人再经由远离真迹的宋、明刻本临摹"晋人之书",羲、献墨迹则断断不宜。与此形成鲜明对照的是,南北朝时期的碑书以碑石为媒介,易于保存古人书法的真迹。清代,伴随着考据的昌盛,大批金石碑刻于"嘉(庆)、道(光)以后新出土","迄于咸(丰)、同(治),碑学大播,三尺之童,十室之社,莫不口北碑,写魏体","俗尚"为之一变。正所谓"碑学之兴,乘帖学之坏,亦因金石之大盛也"②。于是,康有为提出"尊碑"尤其是"南北朝碑"的宗尚:"今日欲尊帖学,则翻之已坏,不得不尊碑;欲尚唐碑,则磨之已坏,不得不尊南、北朝碑。尊之者,非以其古也,笔画完好,精神流露,易于临摹,一也;可以考隶楷之变,二也;可以考后世之源流,三也;唐言结构,宋尚意态,六朝碑各体毕备,四也;笔法舒长刻入,雄奇角出,迎接不暇,实为唐、宋之所无有,五也。有是五者,不亦宜于尊乎!"③在康氏列举的"尊碑"的五个理由中,第一、第五两个理由更能体现他的美学追求。通过碑书"完好"的"笔画"把握其"流露"的真"精神",并以碑书"舒长刻入、雄奇角出"的"笔法"弥补"唐、宋之所无有",矫正帖学的"褊隘浅弱"之风,这种思想,在《宗第》篇中又得到进一步的揭示:"古今之中,唯南碑与魏碑为

① 《广艺舟双楫·尊碑第二》。
② 《广艺舟双楫·尊碑第二》。
③ 《广艺舟双楫·尊碑第二》。

可宗。可宗为何？曰有十美：一曰魄力雄强，二曰气象浑穆，三曰笔法跳越，四曰点画峻厚，五曰意态奇逸，六曰精神飞动，七曰兴趣酣足，八曰骨法洞达，九曰结构天成，十曰血肉丰美。是十美者，唯魏碑、南碑有之……故曰魏碑、南碑可宗也。"在碑书中，由于"晋、宋禁碑"[1]，"南碑所传绝少"[2]，"周、齐短祚"[3]，且"齐碑唯有瘦硬，隋碑唯有明爽"[4]，所以他更重魏碑。《备魏》篇说："北碑莫盛于魏，莫备于魏……故言碑者，必称魏也。"如此，康有为对书法的美学追求就与对诗歌的美学追求贯通起来了：书法是"飞动"的"精神"、"奇逸"的"意态"、"酣足"的"兴趣"的自然流淌，正如诗歌是"郁积深厚"的"情志"的勃发一样；书法应当崇尚"魄力雄强""气象浑穆""点画峻厚""骨法洞达""笔法跳越"等构成的苍劲雄奇的美，正如诗歌亦以激昂奔突的美为追求一样，可以为他惊天动地的变法实践服务。

7. 近代：梁启超总结"中国地理大势"、刘师培论"南北文学不同"

近代以来，随着国门打开，马克思的唯物论的反映论、丹纳的地理决定论等学说进入中土。受此影响，学者们开始自觉地从地理的角度，系统总结中国古代南北文化的差异。1902年，梁启超发表《中国地理大势论》。文中，他站在历史的高度，高屋建瓴，删繁就简，从生活风尚、诗文、书画、音乐诸方面总结揭示中国古代由南北方地理决定的两种不同的文化取向与美学风格："历代王霸定鼎，其在黄河流域者最占多数。……而其据于此者，为外界之现象所风动所熏染，其规模常宏远，其局势常壮阔，其气魄常磅礴英鸷，有俊鹘盘云、横绝朔漠之概。""建都于扬子江流域者……为其外界之现象所风动所熏染，其规模常绮丽，其局势常清隐，其气魄常文弱，有月明画舫、缓歌慢舞之观。"[5]北方的地理决定了北方文化的"宏远壮阔"，南方的地理决定了南方文化的"绮丽清隐"。不仅现实美的风格由地理左右，艺术美的风格亦"受地理之影响"："燕赵多慷慨悲歌之士，吴楚多放诞纤丽之文，自古然矣。自唐以前，于诗于文于赋，皆南北各为家数。长城饮马、河梁携手，北人之气概也；江南草长，洞庭始波，南人之情怀也。散文之长江大河一泻千里者，北人为优；骈文之镂云刻月善移我情者，南人为优。盖文章根于性灵，其受四围社会之影响特甚矣。自后世交通益盛，文人墨客，大率足迹走天下，其界亦寝微矣。""书派之分，南北尤显。北以碑著，南以帖名。南帖为圆笔之宗，北碑为方笔之祖。遒健雄浑，峻

[1] 《广艺舟双楫·备魏第十》。
[2] 《广艺舟双楫·宝南第九》。
[3] 《广艺舟双楫·备魏第十》。
[4] 《广艺舟双楫·宗第十六》。
[5] 《饮冰室文集》卷十。

峭方整,北派之所长也,《龙门十二品》《爨龙颜碑》《吊比干文》等为其代表;秀逸摇曳,含蓄潇洒,南派之所长也,《兰亭》《洛神》《淳化阁帖》等为其代表。""画学亦然。北派擅工笔,南派擅写意。李将军之金碧山水,笔格遒劲,北宗之代表也;王摩诘之破墨水石,意象逼真,南派之代表也。""音乐亦然。《通典》云:'祖孝孙以梁陈旧乐,杂用吴楚之音;周隋旧乐,多涉胡戎之技。于是斟酌南北,考以古音,而作大唐雅乐。'直至今日,而西梆子腔与南昆曲,一则悲壮,一则靡曼,犹截然分南北两流。""由是观之,大而经济、心性、伦理之情,小而金石、刻画、游戏之末,几无一不与地理有密切之关系。天然力之影响人事者,不亦伟耶!不亦伟耶!"1905年,刘师培发表《南北文学不同论》,从文学方面对梁启超的观点加以附和发挥:"北方之地,土厚水深,民生其间,多尚实际。南方之地,水势浩洋,民生其间,多尚虚无。民崇实际,故所著之文,不外记事、析理二端;民尚虚无,故所作之文,或为言志、抒情之体。""大抵北人之文,猥琐铺叙,以为平通,故朴而不文;南人之文,诘屈雕琢,以为奇丽,故华而不实。"①在此基础上,20世纪70年代末,日本学者笠原仲二在《古代中国人的美意识》一书中概括南北方地域决定的古代中国南方人与北方人不同的性情和审美意识:"北方的气候风土使人们崇尚质实、刚健、勇武、果断的性情,南方的气候风土使人们喜好华丽、柔和、宽容、温顺的性情。这些好尚本身,在诗、赋、文章或绘画及其他学问、艺术上,就反映了各不相同的文化价值的意识,即美意识或美观念。"②

综上所述,中国古代不同的地理环境决定的中国古代南北方文化及其审美风格的整体差异是:北方重理,南方唯情;北方质实,南方空灵;北方朴素,南方流丽;北方彪悍,南方典雅;北方豪放,南方含蓄;北方繁复,南方简约;北方粗犷,南方细腻。一句话,北方重阳刚,南方偏阴柔。毫无疑问,这只是就一般情况、总体风貌而言,不宜作绝对化、一刀切的理解。

二、"平淡"与"风骨":中国古代文学风格论

在中国古代美学中,以文学为标志的艺术美的创作和评论是重要的一块组成部分。作家和文艺评论家们一方面崇尚积极入世、建功立业的"风骨"之美,另一方

① 《国粹学报》1905年第3—10期。
② 《古代中国人的美意识》,杨若薇译,生活・读书・新知三联书店1988年版,第70页。

面又在入世受挫后追慕遗世独立、意味深长的"平淡"之美,从而相映成趣、相得益彰。而"风骨"之美与"平淡"之美,实可视为中国古代并重的"阳刚美"与"阴柔美"风格在文艺创作与评论中的特殊体现。

1. 中国古代美学论艺术风格成因与种类

中国古代的艺术风格论,从文学体裁和作家的气质、个性、思想、职业及其所处的地理、时代方面探讨了风格成因,对风格的种类作了细致分析,并提出了"雅无一格"、多元共存的基本主张。

艺术风格,是作者的个性在作品的形式与内容中的特定表现形态,也是特定的内容与形式相结合所形成的作品的整体特色。不仅形式因素影响着作品风格的形成,内容因素也制约着作品风格的属性。

从形式方面看,影响风格形成的最主要的形式因素是艺术的体裁。体裁不同,它所适合表现的内容也就不同,由此形成的作品风格也就不同。曹丕《典论·论文》指出:"奏议宜雅,书论宜理,铭诔尚实,诗赋欲丽。"陆机《文赋》指出:"诗缘情而绮靡,赋体物而浏亮,碑披文以相质,诔缠绵而凄怆,铭博约而温润,箴顿挫而清壮,颂优游以彬蔚,论精微而朗畅,奏平彻以闲雅,说炜晔而谲诳。"这既是文体论,也是风格论,它揭示了体裁对文学风格的制约作用。

中国古代艺术是侧重于表情达意的。从艺术的主体内容对风格的制约作用来看,风格即人,所谓"文之不同,类乎人者"[①]。影响到风格的主体因素主要有哪些呢?

首先是作者的气质和个性。关于艺术风格与作者气质、个性的联系,刘勰《文心雕龙·体性》在列举了文学的八种风格后指出:"若夫八体屡迁,功以学成,才力居中,肇自血气。……是以贾生俊发,故文洁而体清;长卿傲诞,故理侈而辞溢;子云沈寂,故志隐而味深;子政简易,故趣昭而事博;孟坚雅懿,故裁密而思靡;平子淹通,故虑周而藻密;仲宣躁锐,故颖出而才果;公干气褊,故言壮而情骇;嗣宗俶傥,故响逸而调远;叔夜俊侠,故兴高而采烈;安仁轻敏,故锋发而韵流;士衡矜重,故情繁而辞隐。触类以推,表里必符,岂非自然之恒资,才气之大略哉?"此后,风格如人,几乎成了一种共识。如说:"性情褊隘者其词躁,宽裕者其词平,端靖者其词雅,疏旷者其词逸,雄伟者其词壮,蕴藉者其词婉。"[②]"爽快人诗必潇洒,敦厚人诗必庄

① 方孝孺《张辉文集序》,《逊志斋集》卷一二,四部备要本。
② 唐储泳语,转引自范德机《木天禁语》,《历代诗话》下,中华书局1981年版,第751页。

重,倜傥人诗必飘逸,疏爽人诗必流丽,寒涩人诗必枯瘠,丰腴人诗必华赡,拂郁人诗必凄怨,磊落人诗必悲壮,豪迈人诗必不羁,清修人诗必峻洁,谨敕人诗必严整,猥鄙人诗必委靡。"①人的气质、个性是天赋的,因而对风格的作用是自然而然、不假人力的:"此天之所赋,气之所禀,非学之所至也。""气之清浊有体,不可力强而致……虽在父兄,不能以移子弟。"②

其次是作者的思想感情。关于艺术风格与作者思想感情的联系,屠隆有一段精辟的言论:"夏侯孝弟,故其言温润;息夫险谲,故其言郁怼;南华放达,故其言洸洋;东方幻化,故其言怪奇;蔚宗轻慓,故其言躁竞;渊明恬淡,故其言冲愉;李白超旷,故其言飘洒;王维空寂,故其言幽远。斯声以情迁者也。"③

再次是作者的职业、身份。关于艺术风格与作家的职业、身份的关系,明人徐祯卿指出:"诗之词气,虽由政教,然支分条布,略有径庭,良由人士品殊,艺随迁易。故宗工巨匠,词淳气平;豪贤硕侠,辞雄气武;迁臣孽子,辞厉气促;逸民遗老,辞玄气沈;贤良文学,辞雅气俊;辅臣弼士,辞尊气严;阉童壸女,辞弱气柔;媚夫幸士,辞靡气荡;荒才娇丽,辞淫气伤。"①

中国古代艺术虽侧重于表情达意,而按照"温柔敦厚""主文谲谏"的艺术传统,表情达意不宜直露,应化"情语"为"景语",通过客体表现主体;同时,广义的文学观念也使得中国古代有相当部分体裁的文学作品以状物叙事为主要对象⑤。这样,一定特色的客体及其激起的主体反应投射到作品中,便会在作品风格上烙下自己的痕迹。作品反映的客观内容就会对风格的形成产生影响。艺术作品客观内容对作品风格的影响,集中表现为艺术风格因地因时而异。所谓"诗不但因时,抑且因地"⑥,"人囿于气化之中,而欲超乎时代土壤之外,不亦难乎"?⑦

风格因地而异,一方面表现为因自然地理而异。关于这,李延寿《北史·文苑传》早已论及:"江左宫商发越,贵于清绮;河朔词义贞刚,重乎气质。"唐顺之《东川子诗集序》指出:"西北之音慷慨,东南之音柔婉,盖昔人所谓系水土之风气……若其音之出于风土之固然,则未有能相异者也。……后之言诗者,则惟恐其妆缀之不

① 薛雪《一瓢诗话》,《清诗话》下册,上海古籍出版社1978年版,第708页。
② 薛雪《一瓢诗话》,《清诗话》下册,上海古籍出版社1978年版,第708页。
③ 《诗文》,《鸿苞集》卷一八。
④ 《谈艺录》,《历代诗话》下册,中华书局1981年版,第768页。
⑤ 参拙著:高等教育十一五国家级指南类教材《中国古代文学理论》第一章"中国古代的文学观念论",山西教育出版社2008年版,第10—35页。
⑥ 翁方纲《石州诗话》卷二。
⑦ 李东阳《麓堂诗话》,丁福保:《历代诗话续编》,中华书局1983年版。

工,故东南之音有厌其弱而力为慷慨,西北之音有病其急而强为柔婉,如优伶之相哄,老少子女杂然迭进,要非本来面目,君子讥焉。"后来孔尚任所论又有所发展:"画家分南北派,诗亦如之。北人诗隽而永,其失在夸;南人诗婉而风,其失在靡……盖山川风土者,诗人性情之根柢也。得其云霞则灵,得其泉脉则秀,得其冈陵则厚,得其林莽烟火则健。"①另一方面,艺术风格也因地方风俗而呈现不同特色。屠隆指出:"周风美盛,则《关雎》《大雅》;郑卫风淫,则《桑中》《溱洧》;秦风雄劲,则《车邻》《驷驖》;陈曹风奢,则《宛丘》《蜉蝣》。燕、赵尚气,则荆、高悲歌;楚人多怨,则屈骚凄愤。斯声以俗移者也。"②

关于风格因时而异,刘勰《文心雕龙·通变》指出:"黄唐淳而质,虞夏质而辨,商周丽而雅,楚汉侈而艳,魏晋浅而绮,宋初讹而新。"揭示了每一时代的文学在内容和形式上呈现的风格特色。屠隆则在总结了风格的时代特色后明确指出"声以代变":"虞夏之书浑浑尔,商书灏灏尔,周书噩噩尔,汉文典厚,唐文俊亮,宋文质木,元文轻佻,斯声以代变者也。"③清代王闿运则进一步指出:"文有朝代……一代成一代之风。"今天我们经常讲的"汉魏风骨""建安风力""盛唐气象",就是时代决定风格的最好说明。

中国古代文学的风格论,不仅探讨了艺术风格的成因,而且探讨了艺术风格的种类。刘勰《文心雕龙·体性》把文学风格区分为"典雅""远奥""精约""显附""繁缛""壮丽""新奇""轻靡"等"八体",并一一作了界定:"典雅者,熔式经诰,方轨儒门者也;远奥者,馥采典文,经理玄宗者也;精约者,核字省句,剖析毫厘者也;显附者,辞直义畅,切理厌心者也;繁缛者,博喻酿采,炜烨枝派者也;壮丽者,高论宏裁,卓烁异采者也;新奇者,摈古竞今,危侧趣诡者也;轻靡者,浮文弱植,缥缈附俗者也。"并指出"雅与奇反,奥与显殊,繁与约舛,壮与轻乖"。这八种风格实际上由四类两两相对的风格组成。唐代司空图对风格的区分更加精细。在《诗品》中,他用比喻性的语言描述了"雄浑""冲淡""纤秾""沉著""高古""典雅""洗炼""劲健""绮丽""自然""含蓄""豪放""精神""缜密""疏野""清奇""委曲""实境""悲慨""形容""超诣""飘逸""旷达""流动"等二十四种风格。清代的马荣祖则步趋司空图《诗品》作《文颂》,论述文章风格约四十八种之多,对风格的分析可以说精细到了难以复加的地步。

① 《古铁斋诗序》,《孔尚任诗文集》卷六。
② 《诗文》,《鸿苞集》卷一八。
③ 《诗文》,《鸿苞节录》卷六。

对于各种风格,古代不乏偏尊者,然而不少颇富见地的美学家都肯定风格的多样性。他们指出:"佳人不同体,美色不同面,而皆悦于目。"①"丝竹金石,五声诡韵,而快耳不异。"②"平、奇、浓、淡、巧、拙、清、浊,无不可为诗,而无不可为雅。诗无一格,而雅亦无一格。"③"诗之奇、平、艳、朴,皆可采取,不必尽庄语也。"④"诗如天生花卉,春兰秋菊各有一时之秀,不容为人轩轾。""人于草木,不能评谁为第一,而况诗乎?"⑤"境界有大小,不以是而分优劣。'细雨鱼儿出,微风燕子斜',何遽不若'落日照大旗,马鸣风萧萧'?'宝帘闲挂小银钩',何遽不若'雾失楼台,月迷津渡'也?"各种风格各有其美,不能相互替代,亦不能扬此抑彼,偏于一尊。

在主张风格多样化的同时,古代文论对以"平淡"为标志的阴柔美、以"风骨"为标志的阳刚美作出了比较集中的探讨。

2. "风骨":中国古代诗学的阳刚美

在中国古代诗歌园地中,耸峙着由《易水歌》《敕勒歌》、左思、曹氏父子、建安七子、陈子昂、杜甫、高适、岑参、王昌龄、王之涣、陆游、辛弃疾等人所组成的"风骨"一脉。古代诗人所追求、理论家所推崇的"风骨"范畴,是作家以积极的入世态度、炽烈的情感创造的一种阳刚风格美。它袒露着忠贞耿介的人格,洋溢着建功立业的理想,沉潜着坚韧不拔的意志,滚荡着如汤如沸的情潮,展现着雄奇阔大的气象,跳动着铿锵有力的音韵,给人以劲健苍壮的崇高感,使人在不能自主中奋发向上。

从理论上看,首先对"风骨"美内涵作出全面深入阐述的是刘勰的《文心雕龙·风骨》。刘勰之后,钟嵘、殷璠、胡应麟、马荣祖、陈廷焯等人或则对具有"风骨"的作品加以评论,或则对"风骨"的特质加以描述,从而使古代诗学的"风骨"美范畴的内涵得到了丰富的揭示。

"风骨"美对创作主体提出了特殊要求。首先是它的入世精神。"感时思报国,拔剑起蒿莱。"⑥"穷年忧黎元,叹息肠内热。"⑦"黄沙百战穿金甲,不破楼兰终不还。"⑧"醉卧沙场君莫笑,古来征战几人回?"⑨如果说"平淡"美要求作者以一种超

① 《淮南子·说林训》。又王充《论衡·自纪篇》:"美色不同面,皆佳于目。悲音不共声,皆快于耳。酒醴异气,饮之皆醉。百谷殊味,食之皆饱。"
② 葛洪:《抱朴子·博喻》。
③ 叶燮:《原诗》外篇。
④ 袁枚:《再与沈大宗伯书》,《小仓山房文集》卷十七。
⑤ 均见袁枚《随园诗话》卷三。
⑥ 陈子昂:《感遇诗》。
⑦ 杜甫:《赴奉先咏怀》。
⑧ 王昌龄:《从军行》。
⑨ 王翰:《凉州词》。

然物外的态度对待现实,那么"风骨"美则要求作者以一种入世态度积极参与现实、介入现实,经邦济世,建功立业。其次是它的炽烈情感。"烽火照西京,心中自不平。"①"济时敢爱死,寂寞壮心惊。"②"念天地之悠悠,独怆然而涕下。"③"平淡"美由于与现实保持着一段距离,因而作者能够从剧烈的情感活动中解脱出来,把自我的情感作为异我的客体加以静观。"风骨"美则不同,它紧密贴近现实,由此激发的情感保持着鲜活、炽烈的特性。再次是崇尚刚健的趣味。所谓"刚健既实,辉光乃新"④。一方面,中国古代肯定"柔弱胜刚强",认为"上善若水",另一方面,也推尊"刚健辉光""自强不息"。从先秦青铜器彰显的凌厉粗犷之美、到《周易》开辟的"天行健"传统,到后世对"雄浑""清刚""沉郁""气象"的崇尚,即是说明。这种崇尚阳刚的美学趣味为艺术作品中"风骨"美的创造提供了必要的心理准备。

物化在艺术作品中,"风骨"美在作品的内容和形式上呈现一系列特征。它们可用五个字来概括:"贞""健""苍""动""露"。

"贞"即忠贞耿介,它是作者的人格在"风骨"作品主体内容中的表现。所谓"以忠义之气发乎情而见乎词,遂能风骨内生"⑤。这种"贞",一方面表现了作者对古代政治的耿耿忠心,是作者积极用世的儒家精神物化于作品中的必然形态;另一方面,作者用世而不媚世,对统治者忠贞不贰而又不一味谄谀统治者,体现出不随波逐流的高风亮节和耿介不阿的铮铮铁骨。这用世又不媚世、忠义而又耿介的双重意义可用两句诗来概括:"宁为百夫长,胜作一书生"——这是积极用世要求建功立业的一面;"惟歌生民病,愿得天子知"——这是耿介不阿的一面。"贞"是风骨美的主旋律。具有"风骨"的作品,多以抒发心怀天下、忧国忧民的抱负,反映民生疾苦、针砭社会黑暗为主题,从而形成"慷慨任气"的特色。

"露"即情感直露。北宋范温《潜溪诗眼》称建安诗"其言直致而少对偶"。"直致"二字,道出了有风骨的作品在表现方式上直露急切的特色。"风骨"美倾向于把崇高的抱负,耿介的胸襟,如火如荼的感情一览无余、不假掩饰的倾泻出来,什么"捐躯赴国难,视死忽如归"⑥,什么"必若救疮痍,先应去蟊贼"⑦,什么"纵死侠骨

① 杨炯:《从军行》。
② 杜甫:《岁暮》。
③ 陈子昂:《登幽州台歌》。
④ 刘勰:《文心雕龙·风骨》。
⑤ 纪昀:《书韩致尧翰林集后》,《纪文达公遗集》卷一,清嘉庆刊本。
⑥ 曹植:《白马篇》。
⑦ 杜甫:《达韦讽上阆州录事参军》。

香,不惭世上英"①,什么"感时花溅泪,恨别鸟惊心"②,等等,一切情怀都是那样明朗直接、不加掩饰。

"健"即刚健有力。高尚的抱负、耿介的胸襟、炽热的情感直接、奔放地表现出来,本身就会形成一股激动人心的"风力";加之"风骨"美在形式方面讲究"骨法用笔"③"结言端直"④"词峰峻上"⑤"风调高雅"⑥,讲究"捶字坚而难移,结响凝而不滞"⑦,追求铿锵有力、掷地作金石声的声韵之美,因而"风骨"包含着一种以刚健为特色的"力学的崇高"。古人称"风骨"为"风力",如"建安风力"⑧。或直接指出:风骨"中挟神力"⑨;有风骨的作品"骨劲而气猛""肌丰而力沉"⑩。而"负声无力"就"风骨不飞"⑪。气力"萎弱"便"少气骨"⑫。此外,古代美学在论析"风骨"特征时经常说"峻""健""遒""奇""凛然""卓尔"。如刘勰《文心雕龙》评潘勖:"其骨髓峻。"评司马相如:"其风力遒。"钟嵘《诗品》评曹植:"骨气奇高""卓尔不群"。评刘桢:"仗气爱奇。"殷璠《河岳英灵集》赞赏"风骨凛然"。高适《答侯少府》云:"风骨超常伦。"范温《潜溪诗眼》称:"格力遒壮。"谢榛《四溟诗话》卷四评诗曰:"精拔有骨。"王世懋《艺圃撷余》说:"气骨峻峻。"胡震亨《唐音癸签》称:"岑嘉州参以风骨为主,故体裁峻整,语多造奇。""岑尤陡健,歌行磊落奇俊。"这些实际上都是对"风骨"的刚健有力之美的形容。在这个意义上,人们常称"风骨"为"风清骨峻"⑬。

"苍"即苍茫壮阔。如果说刚健峻遒体现了"风骨"美"力学的崇高",那么苍茫壮阔则体现了"风骨"美"数学的崇高"。关于"风骨"的"苍""壮"的特点,古人曾有论述。如李白《宣州谢朓楼饯别校书叔云》诗云:"蓬莱文章建安骨,中间小谢又清发。俱怀逸兴壮思飞,欲上青天揽看月。"胡应麟《诗薮》外编卷六评价高子勉、傅与砺诗:"风骨苍然,多得老杜句格。"又内编卷三评风骨诗:"浑朴莽苍。"这"苍""壮"在作品中的表现,就是钟情于描写阔大的景象,如"敕勒川,阴山下,天似穹庐,笼盖

① 李白:《侠客行》。
② 杜甫:《春望》。
③ 谢赫:《古画品录》。
④ 《文心雕龙·风骨》。
⑤ 胡震亨:《唐音癸签》卷五。
⑥ 范温:《潜溪诗眼》。
⑦ 《文心雕龙·风骨》。
⑧ 钟嵘《诗品》,何文焕编:《历代诗话》上册,中华书局1981年版,第2页。
⑨ 马荣祖:《文颂·风骨》,《昭代丛书》已集,世楷堂本。
⑩ 《文心雕龙·风骨》。
⑪ 《文心雕龙·风骨》。
⑫ 魏庆之:《诗人玉屑》下册,上海古籍出版社1982年版,第315页。
⑬ 《文心雕龙·风骨》。

四野。天苍苍,野茫茫,风吹草低见牛羊",胡应麟评曰:"大有汉魏风骨。"又如王之涣《凉州词》:"黄河远上白云间,一片孤城万仞山。羌笛何须怨杨柳,春风不度玉门关。"《登鹳雀楼》:"白日依山尽,黄河入海流。欲穷千里目,更上一层楼。"无不以其阔大的景象体现出风骨的崇高色彩。

"动"即奔腾跳动。如果把具有"风骨"美的作品与"平淡"风格的作品作一番比较,便会发现,"平淡"风格的作品以描写静态美为主,"风骨"类作品则以描写动态美为重。朱光潜说:"刚性美是动的,柔性美是静的。"①岑参的《走马川行奉送封大夫出师西征》堪称这方面的代表作:"君不见走马川行雪海边,平沙莽莽黄入天。轮台九月风夜吼,一川碎石大如斗,随风满地石乱走。匈奴草黄马正肥,金山西见烟尘飞,汉家大将西出师。将军金甲夜不脱,半夜军行戈相拨,风头如刀面如割。马毛带雪汗气蒸,五花连钱旋作冰,幕中草檄砚水凝。虏骑闻之应胆慑,料知短兵不敢接,车师西门伫献捷。"细细说来,"风骨"美的流动性在作品的客观内容方面体现为对动态事物的追踪,在作品的主观内容方面体现为激烈情感的滚荡。"平淡"主静,"风骨"主动;"平淡"主缓,"风骨"主疾。"平淡"主超脱,所以能够息绝想念,由空入静,优哉游哉,不动情感。"千山鸟飞绝,万径人踪灭"的静止之境与"细数落花因坐久,缓寻芳草得归迟"的缓节奏便由此产生。"风骨"美则不同。它追求积极入世,胸中总是滚动着各种热切的功利愿望和强烈的爱憎情感,看到的始终是一个万象丛生、生生不息的动态世界。由此产生的"风骨"美自然总是那么充满动感。

"风骨"的入世精神、忠贞胸襟、炽热情感、直露的表达、刚健的力感、阔大的气象,规定了它的审美特点:它具有一种"感发志意"的强大的教化功能,一种咄咄逼人的震撼力、席卷人心的感染力,使人在警醒之中自我检省,焕发出一种奋力向上之情。

3. "平淡":中国古代诗学的阴柔美

在中国古代诗文园地中,与"风骨"美的历史坐标相对峙,还耸立着以陶渊明、谢灵运、王维、孟浩然、梅尧臣、欧阳修、苏轼、归有光、王士禛等一座座"平淡"美坐标。它淡中藏浓、质而实腴、无色而绚烂,清新脱俗而风姿绰约,与"风骨"美相映成趣,赢得历代无数文人墨客的顾盼流连。

在创作之初,"平淡"美对创作主体提出了哪些创作要求呢?首先要求作者在

① 《文艺心理学》,《朱光潜美学文集》第一卷,上海文艺出版社1982年版,第228页。

思想上居平味淡,灭弃俗念,"不以躬耕为耻,不以无财为病"①,具有"其志高矣美矣"的胸怀。

"会将取古淡,先可去浮嚣。"②没有"绝俗之特操",哪有"天然之真境"③! 陶渊明之所以能写出"遂与尘事冥"的诗境,正因为他"胸次浩然,吐弃人间一切"④。其次要求作者在情感上保持温柔平和的状态。"夫诗,宣志而道和者也,故贵宛不贵险。"⑤平和的情感,既有赖于道家的达观精神,也受孕于儒家的中和之气。朱熹说:"事理通达,心气和平。"心气和平正是儒道兼融的结果。

进入创作过程后,"平淡"美的创造还要求作者保持如下的心态。一是用虚静的态度对待审美对象。有道是"冲静得自然"⑥。只有"审象于静心"⑦,才能"因定而得境"⑧。二是以超脱的态度控制情感。创作构思常常表现为剧烈的情感活动。"平淡"美中情感优柔不迫的特征,要求作者在艺术创作中从剧烈的情感活动中解脱出来,把自我的情感作为异我的情境加以观照和应对。三是用举重若轻的闲淡态度来处理艺术表现。平淡美在形式上具有"法极无迹"的特点,这是作者在艺术技巧的驾驭上炉火纯青的结果。它要求创作主体在从事艺术表现时必须具备有胸有成竹、神闲意定的心态。恰如宋代郭若虚《图画见闻志》所说:"神闲意定,思不竭而笔不困也。"⑨

考察物化在古代诗文作品中的"平淡"风格美的内涵,约略有以下四个特征:

首先,内容上,超脱而不脱。淡泊的创作胸襟反映在作品内容上的鲜明倾向,是追求对功利世界的超脱。忘怀人世与追慕自然,是这种超脱追求的统一的两面。表现在主题上,这种风格的作品不愿诏谀政治、粉饰太平,不愿倾诉经营功名的喜悦和苦恼,热衷歌唱与世无争、心与物竞的生活理想和灭绝欲念、与造化同乐的恬然自得之情。表现在题材上,这类作品很少描写花天酒地的金銮宝殿、五光十色的画梁雕栋、惊天动地的金戈铁马、抢天呼地的黎民悲号,而着力描绘山川风物、寻常稼穑;即使不乏人世的描写,也荡漾着古刹钟声,笼罩着超人世的

① 萧统:《〈陶渊明集〉序》。
② 苏舜钦:《诗赠则晖求诗》。
③ 潘德舆:《养一斋诗话》。
④ 叶燮:《原诗·外篇》评陶语。
⑤ 包恢:《答曾子华诗论书》。
⑥ 嵇康:《述志诗》之一。
⑦ 王维:《〈绣如意轮象赞〉序》。
⑧ 刘禹锡:《〈秋日过鸿举法师寺院,便送归江陵〉小引》。
⑨ 郭若虚:《图画见闻志》。

氛围。"竹喧归浣女,莲动下渔舟。"①"荷风送香气,竹露滴清响。"②"细雨湿衣看不见,闲花落地听无声。"③"春潮带雨晚来急,野渡无人舟自横。"④一种道士释子的虚无超脱精神溢于言表。然而,追求超功利,并不是事实上就完全地超脱了功利。在追求超脱的背后,曲折地折射着不脱世俗的微光。一方面,诗人超功利的追求是立足于基本功利的占有基础上的。作者只有在衣食等基本功利有了保障之后,才能咏出"东篱采菊"的悠然诗句来;如果衣食不保,便难免"饥者歌其者,劳者歌其事",顾不得什么超脱了。中国古代诗史上,追求超脱的诗人几乎都属于有闲阶层,所谓"此身闲得易为家,业是吟诗与看花"⑤,是有力的例证。另一方面,作者对政治、名利的淡漠往往历史地积淀着以往对政治、功名的热衷,或变相地表现了对政治、功名的追求。苏轼早年尚"峥嵘",晚年作《和陶》诗;陶渊明在高蹈遗世的诗风中寓藏着萧骚不平之豪气⑥,是典型的说明。"平淡"美中的超脱,不过是功名追求受挫后的自我安慰和解脱。

其次,表意上,无厚藏有厚。出现在"平淡"风格中的意境,貌似"无厚"(贺贻孙),表面上给人以淡薄的感觉,仿佛"不思而得",来之甚易。其实,这种"无厚"的意境包含着深厚的意味;只要深入体味,就可获得丰腴之感;它来自精练、凝聚着深厚的艺术功力。所谓"深",有两层意思。一是说,作者能于司空见惯的平淡题材中发现别人看不出的诗意。反映在作者对现实的审美方面,就是"能从惯见的平凡事物中见出引人入胜的一个侧面"⑦。范成大《四时田园杂兴》:"昼出耘田夜绩麻,村庄儿女各当家,儿童未解供耕织,也傍桑阴学种瓜。"其中完整而优美的意境,即为前人未尝道,他人未尝见。二是由艺术表现言,诗人能够"状难写之景,如在目前"⑧,"人所难言,我易言之"⑨,道他人所难道。唐人章八元诗"雪晴山脊见,沙浅浪痕交",尤袤《全唐诗话》称其"得山水状貌也",指的正是这种情况。所谓"厚",指在淡薄无厚的言内之意中蕴含丰富无限的言外之意,"含不尽之意见于言外"⑩。

① 王维:《山居秋暝》。
② 孟浩然:《夏日南亭怀辛大》。
③ 刘长卿:《送严士元》。
④ 韦应物:《滁州西涧》。
⑤ 司空图:《闲夜二首》。
⑥ 唐胡震亨《唐音癸签》指出陶诗"平淡中寓壮逸之气"。朱熹《清邃阁论诗》指出陶诗平淡中藏着"豪气",只不过"豪放来不觉"。龚自珍《舟中读陶诗》也说:"莫信诗人竟平淡,二分《梁甫》一分《骚》。"
⑦ 《歌德谈话录》,朱光潜译,人民文学出版社1982年版,第6页。
⑧ 欧阳修《六一诗话》引梅尧臣语,《历代诗话》上册,中华书局1981年版,第267页。
⑨ 姜夔《白石道人诗说》,《历代诗话》下册,中华书局1981年版,第680页。
⑩ 欧阳修《六一诗话》引梅尧臣语,《历代诗话》上册,中华书局1981年版,第267页。

这方面,司空图的"景外之景""味外之味"实为先声,苏东坡的"质而实绮,癯而实腴"①,王士祯的"古淡闲远而中实沉着痛快"②等论断,则阐述得更加畅达。古代美学正是以此分析陶渊明、谢灵运、王维、孟浩然、韦应物、柳宗元等人的诗歌的审美特点的。如苏轼《东坡提拔》卷二评陶渊明、柳宗元诗"外枯而中膏,似淡而实美",李梦阳《怀麓堂诗话》评谢灵运、韦应物"寄鲜浓于淡泊之中",朱熹《清阁论诗》评梅尧臣"枯淡中有意思"。

显然,深厚的诗意只有通过深刻的锤炼才能取得。所以,古代美学在论述"平淡"美时都十分重视炼意。皎然《诗式·取境》中专门谈取境问题,要求"取境之时,须于难至险"。沈德潜《说诗晬语》认为,炼字要"以意胜而不以字胜",只有这样才能"平字见奇""朴字见色"。"平淡"美中"有似等闲"的诗意,恰恰是来自苦炼的。倘以"气少力弱为容易"(皎然),则与意味深长的"平淡"南辕北辙。深厚的诗意固然需要苦炼,把深厚的诗意炼成无厚的诗意,达到"神情冲淡,趋向幽远"(包恢),则需要更为艰苦的工夫。这种无厚的诗意与浅薄不同,是"元气大化,声臭全无"③的表现形态,是"厚之至变而化者也"④。元人戴表元曾比喻论证道:"酸咸甘苦之于食,各不胜其味也,而善医者调之,能使之无味。温凉平烈之于药,各不胜其性也,而善医者制之,能使之无性。"平淡风格中的无厚的意境,正如善庖者调出的"无味之味"、善医者制出的"无性之性"一样,是善诗者创造的"无厚之厚"境界。自古以来,"能厚者有之,能无厚者未易观也"⑤。因为深入深出、"以险而厚"者易,深入浅出、"以平而厚"者难。"以平而厚"的无厚之厚较之"以险而厚"的深厚之厚,凝聚着更为深厚的艺术功力,具有更高的审美价值。"平淡"风格的可贵正在于"外枯而中膏"。若"枯淡之外,别无所有"⑥,则为枯槁浅薄,令人不齿矣。清人毛先舒《诗辩坻》卷一谓学养不够而强为平淡,则"寒瘠之形立见,要与浮华客气厥病等耳"。施补华《岘佣说诗》云:"凡作清淡古诗,须有沉至之语,朴实之理,以为之骨,乃可不朽;非然,则山水清音,易流于薄。"说的就是这个意思。

再次,表情上,无情却有情。这突出地表现为以平淡的情态表现强烈的情感。

① 苏轼:《与子由书》。
② 王士祯:《芝廛集序》。
③ 钟惺:《与高孩之观察》。
④ 贺贻孙:《诗筏》。
⑤ 贺贻孙:《诗筏》。
⑥ 李开先:《画品》评沈周画语。

表面上,"铺叙平淡,摹绘浅近",实际上,"万感横集,五中无主"①,是诗人"气敛神藏"的结果②。施补华《岘佣说诗》云:"悼亡诗必极写悲痛,韦公'幼女复何知,时来庭下戏',亦以淡笔写之,而悲痛更甚。"为什么深情要出之淡语呢?这除了"以淡笔写之,而悲痛更甚"、情感因反衬而更加强烈的一面外,还有更重要的一面,即表现诗人理想中的崇高人格。何晏不是说"圣人无喜怒哀乐"吗?而更多"平淡"风格的作品,表现的是至和至乐之情。它们爱用"闲""静"一类的字眼表现诗人的情感态度。写景,不动声色。写情,则把它当作"人心中之一境界",即客观情境加以冷静描写,仿佛无我,作者的情感好像是凝然不动的,真可谓是名副其实的"无情"了。其实不然。近人刘永济《文心雕龙校释》说得好,"无我之境","但写物之妙境,而吾心闲静之趣,亦在其中"。闲静的情感,即带有"趣"(乐)的色彩。虽然情感色彩淡薄,但情感程度却极深。古人或以"中和者"为"气之最"(李梦阳),或以灭绝欲念、"不忧不喜"为至乐(葛洪),所谓"至乐无乐"(庄子),不是以闲静之情为至乐之情吗?

复次,形式上,极炼如不炼。平淡风格的形式,要求"淡到不见诗"③,而只见"诗所指示的东西"④,使形式通过对自身的否定成为内容的裸露,"不睹文字,但见情性"(皎然),因而具有高度的"辞达"美;要求在古体诗中音节合度、韵脚相押,在近体诗以及词、散曲中平仄互协,字面、词性相对,从而具有"合律"的形式美。要获得达意的精当和合律的工巧,必须花一番艰苦的艺术锤炼工夫。然而形式如果仅停留于达意的精当和合律的工巧,还不足以构成平淡美,因为这种精当和工巧还残留着人工痕迹。只有在这个基础上再进一步,使达意精当而又接近天然,合律工巧而又朴素平易,才能构成平淡风格形式的特征。晚清刘熙载《艺概·诗概》精辟指出:"常语易,奇语难,此诗之初关也;奇语易,常语难,此诗之重关也。"这种自然朴素的形式显然需要更深的艺术锤炼工夫,正如刘熙载《艺概·词曲概》所谓"极炼如不炼""出色而本色""人籁归天籁"。

所谓"极炼如不炼",具体说有两种情况。一种是,平淡的形式来自艰苦的琢削,是"法极无迹"(王世贞)、"神功谢锄耘"(韩愈)的表现。这里,"不炼"来自"极

① 周济:《宋四家词选目录序论》,光绪刻本《宋四家词选》。
② 黄子云:《野鸿诗的》:"理明句顺,气敛神藏,是谓平淡。"丁福保编:《清诗话》,上海古籍出版社1999年版,第850页。
③ 闻一多:《唐诗杂诗·孟浩然》。
④ 艾略特:《诗的作用和批评的作用》。

炼"是很明显的。明人王圻《稗史》评陶诗："陶诗淡,不是无绳削。但绳削到自然处,故见其淡之妙,不见其淡之迹。"王维"雨中山果落,灯下草虫鸣",潘德舆《养一斋诗话》以为"其难有十倍于'草枯鹰眼疾,雪尽马蹄轻'者",正以其造语极工而"琢之使无痕迹耳"①。因此,古人总结说:"大抵欲造平淡,当自组丽中来,落其华芬,然后可造平淡之境。"②"诗文书画,少而工,老而淡。不工,亦何能淡?"③

另一种情况是,平淡的形式出自作者信口而出、随手而成。在这种情况里,"不炼"来自"极炼"看似不好理解。其实,信口而出而又不类口头语,随手而成而又兼备达意的精工和合律的工巧,恰恰是建立在长期的艺术锤炼基础上的。只有学养深厚,并积累了相当的艺术实践经验,才能达到"随心所欲不逾矩"的出神入化、炉火纯青境界。陆游"剪裁妙处非刀尺",与他"早年但欲工藻绘"是分不开的。古人总结得好,"大凡为文",少小时"当使气象峥嵘,五色绚烂,渐老渐熟,乃造平淡"④。只有由难求易,才能左右逢源。如果"忽之为易,其难也方来"⑤。黑格尔指出:"既简单而又美这个理想的优点毋宁说是辛勤的结果,要经过多方面的转化作用,把繁芜的、驳杂的、混乱的、过分的、臃肿的因素一齐去掉,还要使这种胜利不露一丝辛苦的痕迹。"⑥平淡形式的不炼之炼,无迹之迹,正有似于此。

平淡美的内涵特征,决定了它的审美特点。平淡美,由于意蕴深厚,所以能给人丰腴的感觉;由于平易朴素的形式中含有达意的形式美与合律的形式美,所以能给人华美的感受;由于深厚的意蕴暗藏在无厚的诗意中,华丽的形式暗寓在朴素的形式中,所以咀嚼愈多,华美的联想、滋味也就愈烈。宋陈善《扪虱新语》云:"乍读渊明诗,颇似枯淡,久而有味。"胡仔《苕溪渔隐丛话》以梅圣俞"人家在何许?云外一声鸡""野凫眠岸有闲意,老树著花无丑枝"等诗句为例指出:"似此等句,须细味方见其用意也。"清代杨廷芝把"味之而愈觉其无穷者"称作"真绮丽"⑦。显而易见,由平淡至浓丽,是平淡美审美活动的方向;浓丽,是平淡美审美活动的终点。平淡与浓丽的统一,构成了平淡美审美活动的显著特点。当然,这种浓丽的感受,不会像朱熹在批评六朝淫丽诗风时指出的那样,使人"散漫不收拾"。由于平淡美情感

① 王世贞:《艺苑卮言》评陶渊明语。
② 葛立方:《韵语阳秋》,《历代诗话》下册,中华书局1981年版,第483页。
③ 董其昌语,转引自葛路《中国古代绘画理论发展史》,上海人民出版社1982年版,第160页。
④ 周紫芝:《竹坡诗话》引苏轼语,《历代诗话》上册,中华书局1981年版,第348页。
⑤ 谢榛:《四溟诗话》。
⑥ 《美学》第三卷上册,朱光潜译,商务印书馆1979年版,第5页。
⑦ 杨廷芝:《二十四诗品浅解》释"淡者屡深"语。

平和,并且艺术表现温柔敦厚,所以还能"持人性情",使人在欢愉之中有所节制,不失中正和平。这可视为平淡风格审美活动的另一特点。

通过以上探讨,我们可以作出如下把握:平淡,是古代作家用淡泊的胸怀、平和的情感、朴素的美学趣味、闲静的心理状态和高超的艺术技巧创造的一种风格美;它洋溢着出世的理想,浸润着温和的情感,包含着深厚的内容,形式朴素自然而又符合美的规律;能够普遍有效地引起读者华美的感受,使人在愉悦之中保持镇定自持。

(作者:北京大学数字艺术系首席教授王伟)

第四编
美感论

(作者:北京大学数字艺术系首席教授王伟)

第十二章
美感的本质与特征

本章提要：美感是审美主体对有价值的乐感对象的把握，是审美主体的生命运动和客观世界取得协调的感觉标志。美感的这种本质决定了美感活动的五个基本特征：愉快性、价值性、直觉性、反应性、认知性。美感的愉快性不同于美的愉快性。美是使审美主体感到愉快，而美感则是自身愉快。美感不是所有的快感，而是有价值的那部分快感。美感判断是不假思索的直觉判断。五觉对象的形式美直接引起五觉愉快；内涵美寄托在特定的感性形象中，因引起审美主体条件反射性的精神满足，也呈现为直觉愉快。美感不同于主体对外物的意识反映，而是主体对外物的情感反应。情感反应的深层机制是反射活动。五觉形式美的美感活动属于无条件反射，中枢内涵美的美感活动属于条件反射。情感反应既有主观性的评价，也有客观性的认知。客观性的认知是检验情感反应正确与否的深层依据。

一、"美感"释义及其本质

"美感活动"时下习惯叫"审美活动"。这种称谓的转化暗含着重心的演变。"美感活动"是由美生感的反应活动，侧重于由物及我；"审美活动"则是审美主体对美的感受、把握活动，侧重于由我及物。其实所指内容都是一回事。考虑到我们将"美"定义为一种乐感对象，"美感"是对美的对象的心理反应，本书还是沿用"美感活动"的称谓。

那么，什么是"美感"呢？有研究者指出："'美感'一词，历来有广狭二义：广义泛指人的整个审美心理活动，包括审美感知、审美想象、审美领悟和审美愉悦各个阶段在内，代表着审美体验的全过程；狭义则专指审美愉悦，是审美活动告成所带

来的快感,即一种情绪化了的心理反应。"①本书分析的"美感"指广义的审美反应活动。由于"美"作为一种乐感对象,存在于审美主体的愉快感受之中,"客体的美正是美感的幻象"②,或者说主体快乐的"美感"决定着作为乐感对象的"美"③,从而使二者常常处于同一状态,因而不少美学论著总是有意或无意地将"美感论"与"美论"混为一谈。其实,虽然我们承认,"在'美'与'美感'之间无疑具有一种'共生性':美即我们对生命现象自身所作的自审中所体验到的一种赏心悦目的感受,美仅仅存在于这种感受活动里"④,但同时我们必须看到,"美和美感""彼此的区别仍十分显著:'美'被用来指通过这种体验而存在的、作为一种观念之有的审美存在,而'美感'则被用来表示让这种存在由于能给我们一种由衷之喜悦而具有审美意义的体验本身"⑤。分析美感活动的难处,就在于要将与对象之"美"纠缠不清的主体的"美感"厘析出来,否则,"美感论"就与"美论"重复而成为可以省略的附赘悬疣了。同时,"美感"作为对现实美与艺术美的心理反应,"美感活动"的分析应当限定在对美的现实事物和艺术作品的审美感受与欣赏范围内,而不应将艺术家所从事的美的艺术的创作活动拉扯进来。同时,我们要强调的是,一部逻辑严密的美学原理论著,其"美感论"应当与"美论"首尾呼应。如果"美论"是一套,比如说"美在意象",而"美感论"则是另一套,比如说"美在意象"论者在美感论中无法有效说明"意象"美的美感是什么,就用历史上已有的各种美感论来填塞,那就存在着逻辑上的很大矛盾和不足。这恰恰是本书引以为戒并努力避免的。虽然在美学研究中,"美"的问题是出发点、是重头戏,至关重要,而"美感"问题也不容忽视,它可以与"美"的问题相互照应,互为补充。由于美感往往决定着美的对象的性质、特征,所以李泽厚感叹:"美感搞不清楚,别的也就谈不上了。"⑥

 关于美感活动的研究,桑塔耶纳留下过一部《美感》⑦;朱光潜1936年出版过一部研究美感经验的力作《文艺心理学》⑧;新时期彭立勋出版过一部《美感心理研

① 陈伯海:《审美体验与审美超越》,生活·读书·新知三联书店2012年版,第103页。
② 别尔嘉耶夫:《人的奴役与自由》,徐黎明译,贵州人民出版社1994年版,第214页。
③ 如毛姆说:"我想,我们说到美,意思就是指那种能满足我们的美感的对象,精神的或者物质的对象,尤其指物质的对象。"《毛姆读书随笔》,刘文荣译,上海三联书店1999年版,第62页。
④ 徐岱:《美学新概念:21世纪的人文思考》,学林出版社2001年版,第399页。
⑤ 徐岱:《美学新概念:21世纪的人文思考》,学林出版社2001年版,第401页。
⑥ 李泽厚:《美学四讲》,广西师范大学出版社2001年版,第117页。
⑦ 桑塔耶纳:《美感》,缪灵珠译,中国社会科学出版社1982年版。
⑧ 收入《朱光潜美学文集》第一卷,上海文艺出版社1982年版,第3—330页。《文艺心理学》是一部以探讨美感经验为主的美学专著。由其章目可见一斑:第一章"美感经验的分析(一):形象与直觉",第二章"美感经验的分析(二):心理的距离",第三章"美感经验的分析(三):物我同一",(转下页)

究》(湖南人民出版社1985年),林同华出版过《美学心理学》(浙江人民出版社1987年),21世纪汪济生出版过一本《美感概论》,都是这方面值得注意的成果。本章中,笔者将依据"美是有价值的乐感对象""美的形态分形式美与内涵美"的逻辑要求,在综合吸取历史上既有成果的基础上,结合实际来论析"美感"活动的本质特征、心理元素和审美方法等主要问题,希望把美感问题解释得更为圆满完善。

主体的"美感"是对客观对象中显现的"美"的反应。要认识"美感"的本质,必须紧密联系"美"的本质。"美"的本质是什么呢?从语义上说,"美"是人们指称有价值的乐感对象的语言符号;从根源上说,"美"意味着被指称为"美"的事物与审美主体的属性的相互适合与协调。与此相应,美感是什么呢?美感是指审美主体对有价值的乐感对象的把握,"是动物体(主要指其最高形态——人)的生命运动和客观世界取得协调的感觉标志"[①]。易言之,客观世界发出的"美"的信悉刺激与审美主体的生命运动处于协调状态,就产生愉快的"美感";反之,客观世界发出的"丑"的信悉刺激与审美主体的生命运动处于非协调状态,就产生不快的"丑感"。陈伯海将美感中体现的主客体的协调关系表述为审美主体与审美主体的"生命共振",他指出:"审美需要的实现和满足"即美感,它是"建立在审美主客体生命共振的基础之上"的,"主客体之间生命的律动相一致或相接近,主体对客体产生亲和力,表现为接受、为愉悦,这就有了美感,生命的律动不一致乃至性质相反,主体对客体产生异己感,表现为拒斥、为不快,便成了丑感。"[②]在这种主客体协调所产生的快感中包含着对主体生命有益的价值,美感的本质就是有价值的快感。

二、美感的基本特征

美感活动的这种本质决定了美感活动的基本特征。

1. 愉快性与价值性

如果说美是有价值的乐感对象,美感是对作为乐感对象之美的拥抱。如果说美具有使生命主体愉快的功能,美感则是美的愉快功能的兑现。愉快性,是美感的最基本也最显著的特征。美感的愉快性与美的愉快性特征的最大区别,是美只是

(接上页)第四章"美感经验的分析(四):美感与生理",第五章"关于美感经验的几种误解",第六章"美感与联想",第十六章"悲剧的喜感",第十七章"笑与滑稽"。
[①] 汪济生:《美感概论》,上海科技文献出版社2008年版,第21页。
[②] 陈伯海:《审美体验与审美超越》,生活·读书·新知三联书店2012年版,第104页。

令审美主体愉快,自身并不感到愉快(如石头的美自身是感受不到愉快的),而美感则是审美主体自身感到愉快。因此,有人将美所引起的快乐视为狭义的"美感"。陈伯海指出:美感的"狭义则专指审美愉悦,是审美活动告成所带来的快感,即一种情绪化了的心理反应"①。在这个意义上,"美感本质上属于快感",表现为"心醉神迷的大欢喜"②。

关于美感的愉快性特征,中外论之甚众。德谟克利特认为:"大的快乐来自对美的作品的瞻仰。"③亚里士多德在《诗学》中分析逼真摹仿的艺术美的美感反应时说:"事物本身看上去尽管引起痛感,但维妙维肖的图像看上去却能引起我们的快感。"他着力分析悲剧的美感效果是通过"恐惧"和"怜悯""给我们一种它特别能给的快感"。在17世纪英国的爱笛生看来,"美立刻在想象里渗透一种内在的欣喜和满足"④。18世纪法国的伏尔泰认为:"要用'美'这个词来称呼一件东西,这件东西就必须引起你的惊赞和快乐。"⑤在康德看来:"一个判断的宾词若是'美',这就是表示我们在一个表象上感到某一种愉快,因而称该物是美。所以每一个把对象评定为美的判断,即是基于我们的某一种愉快感。"⑥黑格尔指出:"美的艺术用意在于引起情感,说得更确切一点,引起适合我们的那种情感,即快感。"⑦拜伦在《恰尔德·哈罗尔德游记》中感叹:"'美'使人眼花缭乱,如痴如狂;'美'终于使我心潮激荡,东摇西晃。"英国当代语义学美学家瑞恰兹分析说:"每当我们有任何可以称之为'审美'的体验时,那总是我们在享受、沉思、赞美、欣赏一个对象之际。"⑧海森堡描述对科学美的感受:"透过原子现象的表面看到了奇美无比的内景,想到我现在就要探察自然如此慷慨地展现在我面前的数学结构之财富,我几乎觉得飘飘欲仙了。"⑨哈罗德·加西代自述对科学美的感受:"当清楚地意识到了(电子交换聚合物——引者)这种关系的对称性时,我随之体验到了巨大的愉悦和兴奋。"⑩因此,

① 陈伯海:《审美体验与审美超越》,生活·读书·新知三联书店2012年版,第103页。
② 均见陈伯海:《审美体验与审美超越》,生活·读书·新知三联书店2012年版,第103页。
③ 北京大学哲学系美学教研室编:《西方美学家论美和美感》,商务印书馆1980年版,第18页。
④ 北京大学哲学系美学教研室编:《西方美学家论美和美感》,商务印书馆1980年版,第95页。
⑤ 北京大学哲学系美学教研室编:《西方美学家论美和美感》,商务印书馆1980年版,第124页。
⑥ 宗白华:《康德美学原理评述》,康德《判断力批判》上卷附录,宗白华译,商务印书馆1964年版,第216页。
⑦ 黑格尔:《美学》,第一卷,朱光潜译,商务印书馆1979年版,第40页。
⑧ 转引自蒋孔阳、朱立元主编:《西方美学通史》第六卷,上海文艺出版社1999年版,第316页。
⑨ 钱德拉塞卡:《真与美》,傅承启译,科学出版社1992年版,第77页。
⑩ 麦卡里斯特:《美与科学革命》,李为译,吉林人民出版社2000年版,第49页。

英国现代美学史家鲍桑葵总结说:"按照常情,一切美都应该可以给人以快感。"①"最起码的审美经验是一种快感,或者是一种对愉快事物的感觉。"②竹内敏雄主编的《美学百科辞典》指出:"美"作为名词,标志的是"纯粹地给予快感的东西"③,而"'美好的'这一形容词",表示的则是其对象"触发的一切感觉的或精神的'快感'"④。中国古代,从孔子、孟子、荀子,到《礼记·乐记》,对现实美尤其是以音乐美为代表的艺术美的"悦人""乐感"特征的论析可谓异口同声⑤。南朝时,宗炳《画山水序》揭示自然美和反映自然美的山水画可以产生"畅神"的审美反应。唐代谢偃《听歌赋》诉说听乐的快感:"听之者虑荡而忘忧,闻之者意悦而情抒。"宋初欧阳修《书梅圣俞稿后》自述读梅圣俞诗后的感受:"陶畅酣达,不知手足之将鼓舞也。"清代戏剧理论家焦循在《花部农谭》中描述观赏戏剧《赛琵琶》的感受:"久病顿苏,奇痒得搔,心融意畅,莫可得名。"近代梁启超将中国传统的美感思想与西方的美感理论结合起来,得出结论说:"美的作用,不外令自己或别人起快感。"⑥他把"美"所带来的快感称作"趣味",并将快乐的"趣味"视为人生的最高"信仰",认为"'趣味'是生活的原动力。'趣味'丧掉,生活便成了无意义。""人类若到把'趣味'丧失掉的时候,老实说,便是生活得不耐烦。那人虽然勉强留在世间,也不过行尸走肉。倘若全个社会如此,那社会便是痨病的社会,早已被医生宣告死刑。"⑦于是"求乐"的态度,便是审美的态度;"爱趣"的人生,便是审美的人生。

美感所带给人的情感快乐,虽然不能吃、不能喝,未必有实用价值,但却是人精神生活的不可或缺的部分,也是人在满足了实用需求之后锦上添花的追求。它有时会带来令人震撼迷狂、如痴如醉的幸福的"高峰体验"。如宋代罗烨在其《醉翁谈录·小说开辟》中描述当时的话本小说在社会上引起的强烈的审美反响:"说国贼怀奸从佞,遣愚夫等辈嗔;说忠臣负屈衔冤,铁心肠也须下泪。讲鬼怪,令羽士心寒胆战;论闺怨,遣佳人绿惨红愁。说人头厮挺,令羽士快心;言两阵对圆,使雄夫壮志。谈吕相青云得路,遣才人着意群书;演霜林白日升天,教隐士如初学道。噇发迹话,使寒士发愤;讲负心底,令奸汉色羞。讲论处不滞搭、不絮烦;敷演处有规

① 鲍桑葵:《美学史》,张今译,商务印书馆1985年版,第10页。
② 鲍桑葵:《美学三讲》,蒋孔阳主编《二十世纪西方美学名著选》上,复旦大学出版社1987年版,第72页。
③ 竹内敏雄主编:《美学百科辞典》,刘晓路等译,湖南人民出版社1988年版,第157页。
④ 竹内敏雄主编:《美学百科辞典》,刘晓路等译,湖南人民出版社1988年版,第156页。
⑤ 详参拙著:《中国美学通史》第一卷相关章节,人民出版社2008年版。
⑥ 梁启超:《情圣杜甫》,《饮冰室文集》卷三十八,《饮冰室合集》,中华书局1936年版。
⑦ 梁启超:《趣味教育与教育趣味》,《饮冰室文集》卷三十八,《饮冰室合集》,中华书局1936年版。

模、有收拾。冷淡处提掇得有家数,热闹处敷演得越久长。曰得词,念得诗,说得话,使得砌。言无诡舛,遣高士善口赞扬;事有源流,使才人怡神嗟讶。"当然,对美感的乐感成分切忌作简单化的单一理解。在逼真地描写丑的题材的艺术作品和包含丑的元素的崇高、滑稽、悲剧、喜剧等现实美或艺术美的范畴所引起的审美反应中,也有痛感及不适、苦涩、压抑等类似的情感,然而,"这种感情立即和我们所能得到的满足混在一起,形成一种混合的情感、一种带有苦味的愉快、一种肯定染上了痛苦色彩的快乐"①。毫无疑问,在这种"混合的情感"中,乐感是占主导倾向的,它不仅决定了这种"混合的情感"是"美感",而且决定了引起这种"混合情感"的对象是"美"而不是"丑"。因而,正如日本学者木幡顺三总结的那样:"审美享受意识从整体来看带有显著的愉快情调的事实……是不可否认的。"②

然而,是否可以说,所有的乐感都是"美感"呢?比如当代中国美学学者汪济生就是这么看的。他将动物生命体,特别是其高级形态的"人"的乐感分为三类,即机体觉快感、感官快感、中枢觉快感,认为所有的快感都属于对生命体有益的美感③。笔者虽然肯定、吸取了他的许多合理的论述,但并不同意他将所有的快感都等于美感的观点。同时,笔者也不同意西方传统美学将美感局限在视听觉快感范围内的看法,不同意当代中国美学片面抬高理智快感,贬低甚至排斥感官快感、本能快感在美感中的地位的做法。那么,什么样的快感属于美感呢?

美感作为对美的快乐反应,如果引起乐感的原因不具有"美"的相对独立的客观对象、不具备"美"的基本特征,就不能视为美感。人的机体部主要包括消化系统、呼吸系统、循环系统、内分泌系统、生殖系统、排泄系统、骨骼系统、肌肉系统,引起机体部系统快感的原因并非相对于感官存在的客观对象,无所谓"美",因而机体觉的快感也就不宜视为"美感"。此外,求知的快感、做数学题物理题的快感、读理论著作的快感、哲学思辨的快感、宗教信仰的快感等等,因其引发快感的对象不具备"美"的形象性特征,不被大众普遍视为"美",因而也以不宜视为"美感"。只有诉诸五官愉快的五觉形式美产生的快乐和通过五觉形象寄托的真善内涵引发的精神愉悦、中枢觉快感才是真正的"美感"。可见:"快乐并不能竭尽审美享受本质。"④

内涵美引起的不同于感官快感的理性的、社会性的、带有形而上的超越性质的

① 李斯托威尔:《近代美学史评述》,蒋孔阳译,上海译文出版社 1980 年版,第 233 页。
② 竹内敏雄主编:《美学百科辞典》,刘晓璐等译,湖南人民出版社 1988 年版,第 179 页。
③ 见汪济生:《系统进化论美学观》,北京大学出版社 1987 年版,《美感结构:关于美感的结构与功能》,上海科学技术文献出版社 2008 年版。
④ 竹内敏雄主编:《美学百科辞典》,刘晓璐等译,湖南人民出版社 1988 年版,第 179 页。

精神愉悦属于美感,这是传统美学的基本观点,鲜有争议,毋需多加说明。不过,笔者要说明的是,它只是美感的一部分,属于满足审美主体心灵需要的、令人咀嚼回味的深层美感。承认它并不意味着否定形式美引起的感官快感属于美感。恰恰相反,由五官对应的形式美引起的五觉快感也应视为美感。五觉快感与心觉愉快是美感的两大形态。五觉快感是美感的基本形态、必要形态,心觉快乐是美感的深层形态、高级形态。

这里有三个问题值得辨明。

一是感官快感是否属于美感,或者说,美感是否包括生理快感?长期以来,受心理高于生理、理性重于本能的传统人性观念的影响,美学界不敢公开承认美感包括感官的生理快感,或者明确将感官的生理快感从美感中剔除出去。如车尔尼雪夫斯基曾说:"美感认识的根源无疑是在感性认识里面,但美感认识与感性认识毕竟有本质的区别。"[1]20世纪80年代初,彭立勋在《美感心理研究》一书中对此加以阐释:"美感的认识虽然以感性认识为基础,并且保留着感性的因素,但它毕竟是以理性为主的认识活动,与感性认识有质的不同。"[2]21世纪以来,这种观点仍有很大影响。如陈伯海指出:"美感本质上属于快感,不过不能等同于纯粹生理上的快适或实用功利满足后的高兴,而主要表现为精神解放的愉悦,或可称作'自由的欢欣'。"[3]叶朗总结说:"生理快感是不是等同于美感?生理快感是不是可以转化为美感?这是美学家长期讨论的一个问题。""一些美学家把生理快感等同于美感","多数美学家认为美感是一种高级的精神愉悦,它和生理快感是不同的"。"我们也赞同这种看法:美感是一种高级的精神愉悦,应该把它和生理快感加以区分。"但他同时又补充说:"我们不要把生理快感和美感的这种区别加以绝对化。"[4]但究竟怎样将感官的生理快感与美感加以"区分"又不"绝对化",他语焉未详,令人实在不知如何操作。比如某种视觉快感或味觉快感,它到底属于美感还是不属于美感?在这种表述中我们是找不到答案的。其实,我们不必对"生理快感""官能快感"抱有偏见。符合审美主体生命需要的五觉快感是审美对象形式对审美主体具有价值的依据,因而这种五官感觉的生理快感本身也具有价值,是值得公开加以肯定的。美味的可口、芳馨的沁人、山花的悦目、音乐的动听、触感的舒适,诚然不附带任何理

[1] 车尔尼雪夫斯基:《美学论文选》,缪灵珠译,人民文学出版社1957年版,第36页。
[2] 彭立勋:《美感心理研究》,湖南人民出版社1985年版,第31页。同样的观点另参杨辛、甘霖:《美学原理》,北京大学出版社1983年版,第315—316页。
[3] 陈伯海:《审美体验与审美超越》,生活·读书·新知三联书店2012年版,第103页。
[4] 均见叶朗:《美学原理》,北京大学出版社2009年版,第113页。

性的认识和联想,与真善的意蕴无关,然而何尝不被人们普遍认可为一种美感?而且是最纯粹、最自由的美感?

二是感官快感中是否只有视听觉感官的快感才属于美感,其他三觉感官的快感就不属于美感?我们知道,通过抬高视、听觉感官的地位,把它们说成是"高等感官""认识性感官"(黑格尔),贬低味觉、嗅觉、触觉感官,将它们视为"低等感官""实践性感官"(黑格尔),进而否定味觉、嗅觉、触觉快感属于美感,将感官美感局限在视、听觉快感的范围内,是西方美学的一贯传统。托马斯·阿奎那强调:"人类的快乐不可能存在于肉体的快乐,那种快乐主要是酒桌上的快乐和性的快乐",与此不同,"视觉所及之处,心灵必能到达"①。库申声明:"我们从美味的饮食、新鲜的空气、运动和休息、好闻的气味等所获得的享受,都不是审美的享受。"②达尔文指出:"最简单的美感,就是说对于某种色彩、声音或形状所获得的快感。"③费尔巴哈分析说:触觉、嗅觉、味觉是"肉体",而视觉和听觉"是精神"④。车尔尼雪夫斯基补充说:"视觉不仅是眼睛的事情,谁都知道,理智的记忆和思考总是伴随着视觉,而思考则总是以实体来填补呈现在眼前的空洞的形式。"⑤"美感是和听觉、视觉不可分离地结合在一起的,离开听觉、视觉,是不可能设想的。"⑥格兰·亚伦重申:美感只限于耳、目两种"高等感官",而舌、鼻、皮肤、筋肉等"低等感官"则不能产生美感⑦。在这种美学信条的影响下,朱光潜不赞成将喝一杯好酒的快感和看一个美人动了欲念的快感视为美感,强调美感不同于快感。他在《文艺心理学》中举例说明:"喝一杯好酒,看见一个中意的女子,你称赞'美';读一首诗,看一幅画,或是听一曲音乐,你也还是同样地称赞'美'。这两类经验显然是不一致的。它们虽然都生快感,但两者快感不一定都是美感。许多人因为不能分别快感和美感,便索性否认他们有分别,以为快感就是美感,美感也就是快感。""如果快感就是美感,血色鲜丽的英国姑娘的诱惑力当然比希腊女神的雕像的较强大"⑧,对此朱光潜显然是不认同的。朱光潜一面强调美感与快感的不同,但同时又肯定美感的生理基础,实际上并

① 乔纳斯:《高贵的视觉》,转引自考斯梅尔:《味觉:食物与哲学》,吴琼、叶勤、张雷等译,中国友谊出版公司2001年版,第31页。
② 卡冈:《卡冈美学教程》,凌继尧等译,北京大学出版社1991年版,第64页。
③ 达尔文:《物种起源》,周建人、叶笃庄、方宗熙译,商务印书馆1963年版,第126页。
④ 转引自克列姆辽夫:《音乐美学问题概论》,吴启元、虞承中译,人民音乐出版社1983年版,第86页。
⑤ 车尔尼雪夫斯基:《生活与美学》,周扬译,人民文学出版社1957年版,第53页。
⑥ 车尔尼雪夫斯基:《生活与美学》,周扬译,人民文学出版社1957年版,第42页。
⑦ 转引自《朱光潜美学文集》第一卷,上海文艺出版社1982年版,第75页。
⑧ 《朱光潜美学文集》第一卷,上海文艺出版社1982年版,第74页。

未能给我们清晰揭示出二者的区别,只不过表现出对生理快感的道德恐惧罢了。彭立勋阐释说:"视、听两种感觉和理性认识以及精神活动密切相关。""视觉和听觉作为审美的感官成为审美感受的主要基础这一事实,说明美感具有感性与理性相统一的认识性质,是一种高级精神活动,而不是一种单纯的生理的快感。"[1]不难看出,美学理论家之所以抬高视、听觉快感的地位,不过是为了说明它当中包含着认识对象性质、特征的理性认识,而不仅仅是生理快感、感性认识。其实,如果说视、听觉感官的感觉具有认识功能,味觉、嗅觉、肤觉感官的感觉何尝不具有?比如关于味觉具有的认识作用,美国学者考斯梅尔就指出:"饮食行为是一种意向性的活动,也就是说,它是一种指向某个对象的有意识的活动。""当我们品尝对象时,我们也是在了解世界。"[2]关于嗅觉的认识作用,苏联心理学著作指出:"对于盲聋的人……嗅觉获有非常的意义。嗅觉是他们从远处认出人和物的不多的手段之一。"[3]关于触觉的认识作用,狄德罗曾经指出:"如果用练习的方法使触觉完美起来,那么触觉就可能成为比视、听觉更敏锐的感觉……在盲人中间也可能有雕塑家,盲人也会抱着与我们相同的目的制造雕像……用手触摸雕像时所产生的那种感觉,要比观看雕像时所产生的视觉更加鲜明,我对这一点也并不觉得怀疑。"[4]因此,汪济生指出:"在低等动物,以及一些视、听觉有功能障碍的人的身上,味、嗅、肤觉的认识作用是很大的"[5],"在高等动物和五种感官正常的人身上,由于视、听觉在'认识'能力上比前几种感官有了程度上的极大提高,使味、嗅、肤觉等感官的'认识'功能在许多方面被取代了,或者更确切地说,是被局限到很狭窄的范围内和排挤到很不显眼的位置上",但并不是说它不存在[6]。只是五官感觉的这种理性认识功能在纯粹的五觉形式美的美感反应中几乎隐然不见了[7],而只看到五官作为"实践性感官"凭借其纯粹的感觉愉快在起作用。一方面,视、听觉具有的高贵的认识功能,其他三觉也具有,但在五觉对象形式美的审美活动中几乎不发生作用;另一方面,其余三觉具有的物质性的感受功能、评判功能,视、听觉也具有,而且在五觉对象形式美的审美活动中起主导作用。视、听觉快感游戏"决不像人们历来所认为的那

[1] 彭立勋:《美感心理研究》,湖南人民出版社1985年版,第55页。
[2] 考斯梅尔:《味觉》,吴琼等译,中国友谊出版公司2001年版,第151页。
[3] 柯尼洛夫等:《高等心理学》,何万福、赫葆源译,商务印书馆1952年版,第101页。
[4] 转引自克列姆辽夫:《音乐美学问题概论》,吴启元、虞承中译,人民音乐出版社1983年版,第70页。
[5] 汪济生:《美感概论》,上海科学技术文献出版社2008年版,第11页。
[6] 汪济生:《美感概论》,上海科学技术文献出版社2008年版,第11—12页。
[7] 如果理性认识起了作用,对象就不是形式美了,而是以形式美形态出现的内涵美。参汪济生:《美感概论》,上海科学技术文献出版社2008年版,第13页。

样,与味觉、嗅觉、肤觉游戏有着巨大的质的差别,恰恰相反,它在其单纯性和物质依凭性上,和味觉、嗅觉、肤觉游戏是完全一样的"①。正如"纯味觉"只问食物的味道美不美,而不管是什么味、什么东西的味;"纯嗅觉"只问气味好不好闻,而不管是什么气味、什么东西的气味;"纯肤觉"只问皮肤舒服与否,而不问是从什么东西得来的感觉一样;"纯视觉"可以只管对象好不好看,而不问对象是什么东西;"纯听觉"可以只管声音好不好听,而不问是什么东西的声音②。可见,"五种感官""在感应机制上是基本一致的,都是一定意义上的'实践性感官'"③,能够使人"体验"到外界形式对感官是否"适宜"④。因此,五官愉悦的快感都可理直气壮地明确划归美感,而不需要忸忸怩怩、吞吞吐吐,犹抱琵琶半遮面。如陈伯海补充说明:"在接触生活世界的审美现象时,各种官能都有可能活跃起来,也都有可能参与审美的建构(如处身大自然中,花的芳香、风的轻柔、阳光的和煦以至空气的清新滋润等,都能给人带来美感,并不限于视觉与听觉),审美成了人的整个身体机能(生理与心理各个方面)协同作用的结果。"⑤在笔者看来,在对纯粹的形式美作审美欣赏时,"心理"的机能并未参加进来,而视、听觉以外的其余三觉机能不仅是作为辅助元素"有可能""参与审美的建构",而且就是直接参与"审美建构"的主角。叶朗补充说:"除了视、听这两种感官,其他感官获得的快感,有时也可以渗透到美感当中,有时可以转化为美感或加强美感,例如,欣赏自然风景时一阵清风带给你的皮肤的快感,走进梦高原时的玫瑰的香味带给你的嗅觉的快感,情人拥抱接吻时触觉的快感,参加宴会时味觉的快感,等等。"⑥什么叫"有时"可以"渗透"到美感当中?什么叫有时可以"转化"为美感或"加强"美感?哪种时候?如何"渗透"?怎样"转化"和"加强"?如此模棱两可,最终叫人不知如何落实。其实不如明白坦陈地承认:只要是对审美主体有价值的五官快感,都属于美感。既然本书将美的形态之一视为引起五官快感的对象的形式,那么,它在美感反应环节,就是五觉快感。因而,审美不仅包含视、听鉴赏,还包含"品味""品香",等等,美食家、品酒师、品香师未尝不是审美鉴赏家⑦。叔本华的一段话也给我

① 汪济生:《系统进化论美学观》,北京大学出版社1987年版,第169页。
② 参汪济生:《系统进化论美学观》,北京大学出版社1987年版,第181页。
③ 汪济生:《美感概论》,上海科学技术文献出版社2008年版,第11页。
④ 汪济生:《美感概论》,上海科学技术文献出版社2008年版,第7页。
⑤ 陈伯海:《生命体验与审美超越》,生活·读书·新知三联书店2012年版,第174页。
⑥ 叶朗:《美学原理》,北京大学出版社2009年版,第114页。
⑦ "尝味师的职业,就是判断酒、茶和几种其他食物品质的专家。优良的尝味师能按味道和气味断定酒的酿造年代及牌号、茶的等级。"柯尼洛夫等:《高等心理学》,何万福、赫葆源译,商务印书馆1952年版,第100页。

们提供了这方面的佐证:"人们用'趣味'这个用得不怎么有味的词儿,来表示对于审美上正确的东西的发现,或者仅仅是对它的承认,这种发现或承认并不需要一种规则的引导。""不用'趣味'这个词儿,也可以用'美感';如果不嫌它有点同义反复的话。"①这就是说:在人们的审美实践中,"趣味"就是"美感","美感"就是"趣味",味觉快感与审美快感、五觉快感与神圣的美感并无本质不同。

第三个问题,是否所有的五觉快感都是美感?在五觉快感前要不要加上一种限定?本书在美论部分,限定形式美是有价值的五官快感对象,而无价值的五官快感对象是丑而不是美,这就决定了在审美环节,美感是对生命主体来说有价值的五官快感。在对待五官快感的态度上,我们既要反对过分苛刻和保守,将视、听觉以外的感官快适逐出美感园地之外,也要防止漫无边际,将所有的五官快感都视为美感而不加设防。倘若如此,过度的、有害的、无价值和反价值的快感就会作为神圣的美感被堂而皇之地加以追求,从而造成灾难性的后果。在这方面,不仅传统所谓的"低等感官"——味觉、嗅觉、肤觉的过度快感不是美感,而且传统所谓的"高等感官"——视、听觉感官的过度快感也不是美感。这方面,中国先秦典籍论之甚详。以《尚书》为例。《尚书》反对过分沉湎于感官快乐及其对应的事物的形式之美。《尚书·旅獒》指出:"不役耳目,百度惟贞。玩人丧德,玩物丧志。志以道宁,言以道接。不作无益害有益,功乃成;不贵异物贱用物,民乃足。"即便是"耳目"快感及其喜好的"玩物",也不能过度沉溺其中,不然就会"丧德""丧志"、有"害"而"无益"。足见过度的"耳目"快感不是美感。不仅不合审美主体生命需要的五觉快感不是美感,不合审美主体生命需要的精神快感也不是美感。比如在原教旨主义者那里,或极"左"时期所见到的那样。有价值的快感才是美感。因此,美感熏陶、审美教育就与德育、智之类的价值教育呈交叉状态。

2. 直觉性

直觉性是指美感判断是不假思索的直觉判断。日本美学家今道友信指出:"对于那美,我们不是思索出的,而是感觉到的。另外,恐怕人们看到美人,也不是通过思考然后去认定的吧。"②美感方式的直觉性是由美的形象性决定的,正如朱光潜指出:"美感起于形象的直觉。"③形象的美诉诸审美主体的感性直观。即便内涵美,也以其寄托在某种特定形象首先作用于审美主体的感官,然后再因满足内在精神

① 叔本华:《论判断》,《叔本华散文选》,绿原译,百花文艺出版社1997年版,第121页。
② 今道友信:《关于美》,鲍显阳、王永丽译,黑龙江人民出版社1983年版,第9页。
③ 朱光潜:《文艺心理学》,《朱光潜美学文集》第一卷,上海文艺出版社1982年版,第20页。

的需求而呈现为感觉的愉悦。五觉形式美直接作用于人的五官,因契合五官的普遍生理需要而立刻引起五觉愉快,美感的直觉性特征相当明显。皎洁的明月、绚丽的朝霞、烂漫的山花、苍劲的古松,人们一见到它们,立刻就会感到快适。味觉的"判断并不奥妙,也不需要推理,只要味觉器官的感觉不反感,甚至感到适口,就算得到了肯定的判断,否则,则反之。"①中枢内涵美引起快感的原因虽然在于形式以外的真善意蕴、途经理智思考的中介,但由于对象中凝聚的内涵美源于审美主体的长期积淀,对这种内涵美的反应近乎本能性的条件反射,理智思考的中介环节是瞬间完成的,刹那间几乎可以忽略不计,审美判断也呈现出不假思索的直觉性。比如,"仰韶半坡彩陶的特点,是动物形象和动物纹样多,其中尤以鱼纹最普遍"②。据闻一多《说鱼》,鱼在中国古代有生殖繁盛、多子多孙的祝福含义。仰韶时期半坡彩陶屡见的各种鱼纹,很有可能是因为"积淀"了远古原始社会"对氏族子孙'瓜瓞绵绵'长久不绝的祝福"③,而成为一种祥瑞的美的象征。这种由几千年民族文化积淀而成的美至今仍得到中华文化圈成员的普遍认可。人们对鱼纹积淀的祥瑞之美的美感活动是无需思考、近乎直觉的。"美感现象中那些通过后天方式建立、'积淀'起来的反应,之所以也会转化为一种不假思索的直觉态情感反应,是由于这些'积淀'物与人有生理好恶的事物之间已经建立起了神经暂时联系。而正由于这种暂时联系已经建立,它的兴奋、传导、对人感觉情感的激活作用,就完全是自动进行的了。"④再如,人们面对凯旋英雄胸前佩戴的大红花产生具有崇敬意味的美感也未尝有过思考的停顿。在这种美感活动中,"理性认识是通过感性印象和具体形象的直接感受,不着痕迹地发挥作用的。"⑤正如黑格尔所说:这种理性认识"不是回到抽象形式的普遍性,不是回到抽象思考的极端,而是停留在中途一个点上……在这个点上,内容的实体性不是按照它的普遍性而单独地抽象地表现出来,而是仍然融会在个性里,因而显现为融汇到一种具有定性的事物里去"⑥。

因而,人们通常看到的情形是:"美是不依赖概念而作为一个普遍愉快的对象

① 汪济生:《系统进化论美学观》,北京大学出版社 1987 年版,第 154 页。
② 李泽厚《美的历程》,文物出版社 1981 年版,第 17 页。
③ 李泽厚《美的历程》,文物出版社 1981 年版,第 17 页。
④ 汪济生:《美感概论:关于美感的结构与功能》,上海科学技术文献出版社 2008 年版,第 33 页。
⑤ 彭立勋:《美感心理研究》,湖南人民出版社 1985 年版,第 21 页。
⑥ 黑格尔:《美学》第一卷,朱光潜译,商务印书馆 1979 年版,第 201 页。

被表现出来的","美是不凭概念而普遍令人愉快的"对象①;美感显现为"不凭概念"、不假思索的直觉活动。克罗齐分析说:"知识有两种形式:不是直觉的,就是逻辑的;不是从想象得来的,就是从理智得来的;不是关于个体的,就是关于共相的;不是关于诸个别事物的,就是关于它们中间关系的。总之,知识所产生的不是意象,就是概念。"②美感活动所获得的"知识",就是从对"个别事物"的"直觉"得来的"意象"。朱光潜继承康德、黑格尔、克罗齐加以阐释说:"'美感经验'可以说是'形象的直觉'……形象是直觉的对象,属于物;直觉是心知物的活动,属于我。在美感经验中心所以接物者只是直觉,物所以呈于心者只是形象。心知物的活动除直觉以外,还有知觉和概念。物可以呈于心者除形象外,还有许多其他相关的事项,如实质、成因、效用、价值等等。在美感经验中,心所以接物者只是直觉而不是知觉和概念;物所以呈现于心者是它的形象本身,而不是与它有关系的事项,如实质、成因、效用、价值等等意义。"③总之,"最简单最原始的'知'是直觉","见形象而不见意义的'知'就是直觉"。值得说明的是:在形式美引起的五觉美感中,如克罗齐所说,"直觉是离理智作用而独立自主的"④,如果我们要在其中寻找什么理智元素,的确比较牵强。在内涵美引起的中枢美感中,"直觉"恰恰不是"离理智作用而独立自主的",而是因"理智的作用"而感觉愉快的。对内涵美的美感虽然是在直觉中进行的,其中却明显地存在一定的理性内容,只不过审美主体未曾明确意识到而已。因此,普列汉诺夫揭示:"审美的享受的主要特征是它的直接性。"⑤鲁迅在《〈艺术论〉译本序》中重申:"美的享乐的特殊性,即在那直接性。"⑥以艺术美欣赏为例,普列汉诺夫指出:"一件艺术品,不论使用的手段是形象或声音,总是对我们的直观能力发生作用,而不是对我们的逻辑能力发生作用。因此,当我们看见一件艺术品,我们身上只产生了是否有益于社会的考虑,这样的作品就不会有审美的快感。"⑦

关于美感的直觉性,不仅西方美学有细致论析,中国古代美学也多有触及。如梁朝钟嵘在《诗品序》中提出"直寻"所见的主张:"'思君如流水',既是即日;'清晨

① 康德:《判断力批判》上卷,宗白华译,商务印书馆1964年版,第48、57页。
② 克罗齐:《〈美学原理〉〈美学纲要〉》,朱光潜译,外国文学出版社1983年版,第7页。
③ 朱光潜:《文艺心理学》,《朱光潜美学文集》第一卷,上海文艺出版社1982年版,第13页。
④ 克罗齐:《美学原理》,朱光潜译,作家出版社1958年版,第11页。
⑤ 普列汉诺夫:《艺术论——没有地址的信》,《普列汉诺夫哲学著作选》第五卷,曹葆华译,生活·读书·新知三联书店1984年版,第497页。
⑥ 《鲁迅全集》,人民文学出版社1981年版,第263页。
⑦ 普列汉诺夫:《艺术论——没有地址的信》,《普列汉诺夫哲学著作选》第五卷,曹葆华译,生活·读书·新知三联书店1984年版,第409页。

登陇首',羌无故实;'明月照积雪',讵出经史？观古今胜语,多非补假,皆由直寻。"这里的"直寻"、"即目"即直接契合、把握感官所面对的美,不经"补假"、推敲、思量这个中介。宋代叶梦得在《石林诗话》中提出"无所用意""浑然天成"的追求:"'池塘生春草,园柳变鸣禽。'世多不解此语为工,盖欲以奇求之耳。此语之工,正在无所用意,猝然与景相遇,不假绳削,故非常情所能到。""王荆公晚年诗律尤精严,造语用字间不容发,然意与言会,言随意遣、浑然天成,殆不见有牵率排比处。如'含风鸭绿鳞鳞起,弄日鹅黄袅袅垂',读之初不觉有对偶;至'细数落花因坐久,缓寻芳草得归迟',但见舒闲容与之态耳,而字字髁括权衡者,其用意亦深刻矣。""古今论诗者多矣,吾独爱汤惠休称谢灵运为'初日芙蕖'、沈约称王筠为'弹丸脱手'两语最当人意。'初日芙蕖',非人力所能为,而精彩华妙之意,自然见于造化之妙,灵运诸诗可以当此者亦无几。'弹丸脱手',虽是输写便利,却无留碍,然其精圆快速,发之在手,筠亦未能尽也。"所谓"弹丸脱手",即指审美直觉的迅捷性、直接性。"诗语固忌用巧太过,然缘情体物,自有天然,工妙虽巧而不见刻削之痕,老杜'细雨鱼儿出,微风燕子斜',此十字殆无一字虚设:雨细著水面为沤,鱼常上浮而淰(音审,闪动),若大雨则伏而不出矣。燕体轻弱,风猛则不能胜,唯微风乃受以为势,故又有'轻燕受风斜'(杜甫《春归》——引者)之语。至'穿花蛱蝶深深见,点水蜻蜓款款飞','深深'字若无'穿'字,'款款'字若无'点'字,皆无以见其精微。如此读之,浑然全似未尝用力,此所以不碍其气格超胜。""未尝用力",即"不费思量"之谓。中国古代美学与西方美学殊途同归,不约而同,充分印证了直觉性是美感活动的突出特征。

3. 反应性

美感不同于意识反映活动,是一种情感反应活动。从情感与外物的关系来看,情感是主体对外物的"反应"而非"反映",是主体对外物自然的"评价"而非自觉的"意识"。意识的反映活动只是单纯的由物及我的客观认识活动,情感反应活动则是由物及我与由我及物的双向活动,既具有对外物属性的认识内容,又体现着不局限于外物属性的强烈主观态度。波果斯洛夫斯基等主编的《普通心理学》指出:"在情绪和情感中则表现出人对所认识的内容的态度。"[1]高尔太指出:情感是"对于客观世界的一种本能评价"[2]。情感是没有具体现实内容的"主观感动的""空洞的形式"(黑格尔语),在情感中看不到客观世界的面目、本质、规律。由于审美主体的个

[1] 波果斯洛夫斯基等主编:《普通心理学》,魏庆安等译,人民教育出版社1979年版,第299页。
[2] 高尔太:《艺术概念的基本层次》,《美术》1982年第2期。

性、心态等等不同,同一物象引起的审美情感反应又并不一定相同,这就叫"境一而触境之人之心不一"。清人叶燮在《〈黄叶村庄诗〉序》中指出:"'黄叶村庄',吾友孟举学古著书之所也。……天下何地无村?何村无木叶?木叶至秋则摇落变衰,黄叶者,村之所有,而序之必信者也。夫境会何常?就其地而言之,逸者以为可挂瓢植杖,骚人以为可登临望远,豪者以为是秋冬射猎之场,农人以为是祭韭献羔之处,上之则省敛观稼、陈诗采风,下之则渔师牧竖取材集网,无不可者,更王维以为可图画,屈平以为可行吟:境一而触境之人之心不一。孟举于此不能不慨焉而兴感也。"梁启超总结说:"山自山、川自川、春自春、秋自秋、风自风、月自月、花自花、鸟自鸟,万古不变,无地不同。然有百人于此,同受此山、此川、此春、此秋、此风、此月、此花、此鸟之感触,而其心境所现者百焉;千人同受此感触,而其心境所现者千焉;亿万人乃至无量数人同受此感触,而其心境所现者亿万焉,乃至无量数焉。然则欲言物境之果为何状,将谁氏之从乎?仁者见之谓之仁,智者见之谓之智,忧者见之谓之忧,乐者见之谓之乐。吾所见者,即吾所受之境之真实相也。故曰:唯心所造之境为真实。"①这是美感反应活动的主观性和创造性。因此,楼昔勇在《美学导论》中指出:"美感确实同反映有关,但它不是反映,而是反应。"②美感活动是一种情感活动,"美感的过程决不只停留在对对象状貌的反映上,它必须通过反映进一步打动情感,在心田里引起像火一样燃烧、像波浪一样激荡、像和风一样吹拂那样的感情状态,所以,美感不是一种感知反映,而是一种心理反应。"③主观的"反应"而不是客观的"反映",是美感的另一特征。

所谓"反应",指有机的生命体受到刺激而引起的相应感觉、情感活动。人受外界刺激而产生的情感反应,主要有喜、怒、哀、乐、爱、恶等形态。其中,喜、乐、爱属于美感活动,怒、哀、恶属于丑感活动。情感反应的心理机制,是反射活动。反射活动可分析成无条件反射与条件反射两种,二者分别对应着形式美与内涵美两种美的形态。其中,五觉形式美的美感活动属于无条件反射,中枢内涵美的美感活动属于条件反射。

无条件反射,又称"第一级反射"。"它指的是直接服务于生命体感觉需要的行为。它以生命体的生理性好恶直觉感觉为动因。它的行为方式和执行过程往往是自动进行的。"④由味觉的、嗅觉的、视觉的、听觉的、触觉的愉快对象引起的五觉快

① 梁启超:《自由书·唯心》,《饮冰室专集》卷二。
② 楼昔勇:《美学导论》,华东师范大学出版社1996年版,第193页。
③ 楼昔勇:《美学导论》,华东师范大学出版社1996年版,第194页。
④ 汪济生:《美感概论》,上海科学技术文献出版社2008年版,第17页。

感,属于无条件反射。无条件反射是一种本能反射,由大脑皮层以下的神经中枢(如脑干、脊髓)完成,不需要意识、联想的参与,主要成分是感觉、表象和情感。五觉之所以感到愉快是因为五觉对象形式契合了五官的生理结构阈值。这种快感功能在人性中是先天的,所谓"口之于味,有同嗜焉",如"食梅止渴"、以甘为美,等等。五官对于直觉快感对象的形式美,会不由自主地趋近它们、追逐它们;而要避开它们,却需有意识地控制本能才能做到。感官快感作为美感是一种比较初级的神经活动,为人和动物所共有。

条件反射,是依赖后天习得的某种稳固的条件而产生的反射活动,分"第二级反射"和"第三级反射"。"第二级反射""和经典的巴甫诺夫条件反射相当,是第一级反射的延长,是由于某一事物、属性或行为方式与第一级反射的服务对象有着间接的关系而建立起来的反射系统。"[①]对某些具有特定功利内涵的物象美的审美活动就属于二级反射活动。如"望梅止渴"的故事,说的是,多次吃过梅子的人,当他看到梅子的时候,即便没有品尝,也会流口水。这是他在曾经吃过梅子流口水的基础上才能完成的美感活动,因此是"条件反射"。再如纸币本身虽然很脏很旧,但大一点的孩子因为知道可以用它兑换糖果,得到纸币顿时感到很快活,这种美感活动"虽然以近似直觉的不假思索立即表现出来,但却明显存在着功利的动机"[②]。美学界曾经讨论过的审美中的"积淀"现象,其实就是建立在后天条件反射之上的美感反应。"由'积淀'作用而形成的许多社会性历史性内容的审美趣味,以及其中大量存在的社会性历史性差异,其心理学机制正是条件反射。"[③]"在二级反射中,条件刺激物和人的有直接好恶的事物之间的'联系'是否正确、真实、有必然性,并不重要。只要这种'联系'在时、空中曾经出现过,或者被一些占星家式的人物以让人不知其所以然的方式强调过就行。"[④]

"第三级反射",指审美主体运用生活逻辑的推理和想象不假思索地预知到某个结果,从而产生相应的情感反应。比如一个盼雨的农民只要看到蜻蜓低飞就产生愉快的美感。蜻蜓低飞将会下雨,尽管他没有经历过,但这个道理早已在民间流传过。依据常识可以在这两者之间建立某种联系,而对蜻蜓低飞现象产生愉快的直觉反射[⑤]。再如古代有"唇亡齿寒"的典故。"唇亡"与"齿寒"不是两个同时发生

① 汪济生:《美感概论》,上海科学技术文献出版社 2008 年版,第 17 页。
② 汪济生:《美感概论》,上海科学技术文献出版社 2008 年版,第 29 页。
③ 汪济生:《美感概论》,上海科学技术文献出版社 2008 年版,第 29 页。
④ 汪济生:《美感概论》,上海科学技术文献出版社 2008 年版,第 35 页。
⑤ 汪济生:《美感概论》,上海科学技术文献出版社 2008 年版,第 17 页。

的事实,而是两个虚拟的因果。"唇亡"是因,"齿寒"是果。看到"唇亡",不必有"齿寒"的经历,便可推知"齿寒"的结果;而且,"唇亡"这个事实也没有发生,并未实际看到,而是假设的原因。面对想象中的"唇亡",人们就会产生"齿寒"的负面审美效果。可见,第三级反射"主要指神经系统的理性活动"。"第三级反射比第二级反射的高级之处,就在于它的反射行为方式和行为指令,与它所要解决的生命体的需要之间的联系是新建立的,是并不曾在现实中已经发生过的。因而这个反射的目的能否达到,这个反射行为方式与目的的联系是否真是正确,都是还需要在实行中验证的。"①"这正是三级反射与二级反射的重大区别。""然而,三级反射与二级反射又有密切关系。它是在大量的第二级反射建立的基础上,对这些二级反射的条件联系进行了比较,处理了许多条件联系中相互矛盾的东西,以想象力活动为触角和探针,找到了这些条件联系中一致的东西,也就是找到了真正与生命体所需要的东西有着因果关系的条件从而建立起来的。"②值得说明的是,"语言就是凭着这一层次反射的结构而诞生的"③。比如"谈梅生津",指人没吃到也没看到,只是谈到"梅子"这个词语表示的概念就会流口水,就属于三级反射。文学是语言的艺术、观念的艺术。文学的审美活动基本上是以三级反射的方式进行的。"文学所能够激起大脑的最高形态的游戏、艺术活动,是以三级反射活动为内容的表象运动,即一般所谓能促人思考的文学。""文学对于中枢部的魅力并不在文字的形式本身,而在这文字的内容,即这文字在人脑中所唤起的表象,以及这表象本身对人所具有的魅力。"它主要表现为"悬念性、情节性、共鸣性"④。悬念是推动中枢思考、想象运动的推动力,情节是中枢思考、想象运动的载体,共鸣反应是一部文艺作品获得成功的美感效果的根本标志。"尽管艺术作品的共鸣效果可以因许多观赏者个性差异而不同,不过在广大的空间时间之中,毕竟会出现比较统一的标准。世界文化宝库中那些被不同年代不同民族人民所公认的杰作的存在,就说明了这一点。而这些杰作也在一代又一代、一国又一国人民的心弦上撞击出巨大的共鸣,其效应几乎是经久不衰的。"⑤

通常,人们受传统西方美学观念的影响,认为"美感"与"快感"是不同的。"快感"是官能的生理反应,"美感"是中枢的心理反应。实际上,从情感反应的反射机制来看,"快感就是一级反射机制所引发的肯定性感觉;而美感可以说

① 汪济生:《美感概论》,上海科学技术文献出版社2008年版,第19页。
② 汪济生:《美感概论》,上海科学技术文献出版社2008年版,第17页。
③ 汪济生:《美感概论》,上海科学技术文献出版社2008年版,第19页。
④ 均见汪济生:《美感概论》,上海科学技术文献出版社2008年版,第59页。
⑤ 汪济生:《美感概论》,上海科学技术文献出版社2008年版,第75页。

是由二级、三级反射机制所引发的肯定性感觉。""所谓美感和快感的区别,说到底,也就是由反射机制级别不同而区别开来的不同层次的快乐体验罢了。"①不能笼统肯定"二级、三级反射机制所引发的肯定性感觉"而否定"一级反射机制所引发的肯定性感觉"。事实上,"没有一个行为模式(即使是理智的)不含有情感因素作为动机"②,没有一种心理的满足不转化为生理的愉快,精神满足"毕竟也是在人的内在感觉中被体验到的,因而本质上也是一种快感感觉,也不会没有其可测的生理指数而成为超生理的所谓纯粹的'精神的愉悦'"③。所以,因为五觉快感是官能的生理反应就将其逐出"美感"之外,是不公平的,也是经不起推敲的,不符合生命体生存要求的。不能否认美感活动是官能快适的体验活动。"当人有了快乐生命意识,为了体验这种快乐,定期地进入快乐甚至狂欢状态就成为人类最原始但也最持久的审美活动方式。"④对生命体有价值的生理快感是美感的基本条件,只要满足了这个条件,就足以构成美感。即便按照传统西方美学的观点去看,由纯音乐、纯色彩构成的纯形式美引起的直觉快感在没有理智积淀参与的情况下也是纯粹的美感。值得注意的是,没有一种官能感觉是纯生理的反应。按生理学、心理学的分析,感觉是感官、脑的相应部位和介于其间的神经三部分所联成的分析器统一活动的结果。没有神经系统的传输和大脑的判断,感觉是无法呈现出它的倾向来的。同时应当肯定,由二级、三级反射机制所引发的肯定性感觉意味着理智的参与和积淀,是美感的充分条件,只有"理解了的东西才能更好地感觉它"⑤,"如果没有构成行为模式的认识结构的知觉或理解的参与,那就没有情感状态可言"⑥。建立在二级、三级反射机制之上的美感更加丰富、更加深刻、更加耐人回味。

4. 认知性

美感的认知性特征,是指美感虽然是一种直觉性的情感反应、感受体验活动,不同于纯粹的认识活动,但总体上又属于能够反映对象规定性的认识活动,包含真理的品格。那种"好恶无定论""趣味无争辩"的说法是不能成立的。对外物属性的感觉和感受,间接地反映着客观世界的现象、本质和规律。透过具体的情感内容,可以看到情感所折射的客观世界的面影。《礼记·乐记》指出:"凡音者,生人心者

① 汪济生:《美感概论》,上海科学技术文献出版社 2008 年版,第 21 页。
② 皮亚杰、英海尔德:《儿童心理学》,吴福元译,商务印书馆 1980 年版,第 118 页。
③ 汪济生:《美感概论》,上海科学技术文献出版社 2008 年版,第 21 页。
④ 张立斌:《类美学原理》,天津人民出版社 2007 年版,第 4 页。
⑤ 毛泽东:《实践论》。
⑥ 皮亚杰、英海尔德:《儿童心理学》,吴福元译,商务印书馆 1980 年版,第 118 页。

也。情动于中,故形于声,声成文,谓之音。是故治世之音安以乐,其政和。乱世之音怨以怒,其政乖。亡国之音哀以思,其民困。声音之道,与政通矣。"音乐所抒发的"安以乐""怨以怒""哀以思"的情感,就间接地反映着时代政治状况的好坏。这是美感反应的认知性。阿多诺指出:"美学必须以真理性为目标,否则就会被贬得一无是处、一文不值"。① 人们在审美感受中虽然经常会发生"感时花溅泪,恨别鸟惊心""载哀者闻歌声而泣,载乐者见哭者而笑"②的现象,但同时又清醒地意识到,"哀可乐者,笑可哀者",这是"载使然"的结果③,并不合理。虽然"好恶因人"④"憎爱异情"⑤,审美活动具有"殊好"⑥,但这并不能否认"雅郑有素""妍媸有定"⑦,这是审美判断的"正赏"⑧。中国古代美学早有先见之明。北朝的刘昼专门提出"正赏"概念和要求,对此作出了丰富、深刻的剖析论述,对当下主张"由心生美"的唯心论者不啻有醍醐灌顶之用。他指出:"赏而不正,则情乱于实;评而不均,则理失其真。"⑨"轩皇爱嫫母之丑貌,不易落英之丽容;陈侯悦敦洽之丑状,弗贸阳文之婉姿;……文王嗜菖蒲之菹,不易龙肝之味。"⑩唐代的柳宗元提出"鉴之颇正,好恶系焉"⑪的命题,提醒人们注意审美鉴赏是有"颇""正"之别的。如果只看到"好恶因人""憎爱异情",以此否定审美感受反映特定对象的真理性,"以皂为白,以羽为角,以苦为甘,以臭为香"⑫,那就落入主观唯心论的泥淖,与事实是背道而驰的。刘昼强调:"以徵为羽,非弦之罪;以甘为苦,非味之过。"⑬情感用事,"执其所好""与众相反","倒白为黑,变苦成甘,移角成羽,佩莸当薰",是审美者"性有所偏"的误读,不能改变"美丑"之"定形""爱憎"之"正分"⑭。美感反应的客观性、认识性决定了审美经验的"公共性"。徐岱指出:"审美经验区别于一般私有经验而具有一种'公共性'"。"美学的客观性要求则在于其所面对的审美经验具有一种'公有性':尽管审美反

① 阿多诺:《美学理论》,王柯平译,四川人民出版社1998年版,第230页。
② 《淮南子·齐俗训》。
③ 《淮南子·齐俗训》。
④ 刘熙载:《艺概·文概》。
⑤ 葛洪:《抱朴子·塞难》。
⑥ 刘昼《刘子·殊好》。傅亚庶:《刘子校释》,中华书局1998年版。
⑦ 葛洪:《抱朴子·塞难》。
⑧ 刘昼《刘子·正赏》。
⑨ 刘昼《刘子·正赏》。
⑩ 刘昼《刘子·殊好》。
⑪ 柳宗元:《与友人论为文书》。
⑫ 刘昼:《刘子·殊好》。
⑬ 《淮南子·修务训》。
⑭ 刘昼:《刘子·殊好》。

应总是以个体心理为基础,但真正的审美体验从来都不是一种孤芳自赏的行为;不仅能够超越于时空边界、而且还能突破民族文化的心理藩篱,这是所有伟大艺术的共同特征。"①

审美鉴赏偏颇与公正的检验依据与标准,是立足于主客二分认识方式基础上把握的客观真相。在这个意义上,"主客二分"的认识论方法不仅不应取消,而且应当理直气壮地坚守。"美"不仅有使人愉快的形式因素,而且与"真""善"相交叉,其本身的属性、特征、规律具有不以人的意志为转移的客观性。审美活动虽然特殊,但总体上属于人的认识活动,既然是认识活动,就不能否定"主客二分"的认识论方法。在人类文明的发展中,"主客二分"的认识方法发挥过积极作用。原始思维中"没有认识论上的主观与客观的对立",世界、宇宙"作为完整的、与人统一的东西而出现"②。随着人类文明的发展,人们逐渐将主体与客体、心理与物理区分开来,以理性的主体不带情感好恶地、冷静清醒地认识客体本质,把握对象规律。正是依靠"主客二分"的认识方式,人类改造现实、驾驭自然,创造了灿烂的科技文明和丰富的生活财富。诚如王元骧先生指出:"主客二分思维模式的出现,某种意义上说,正是人类文明发展和历史进步的积极成果。""没有主客二分,也就没有现代的科技文明。"③陈伯海先生指出:审美活动"若真的不分主体与对象,这活动岂不成了盲动、乱动,一片混沌,该如何进行考察研究?"④完全取消了"主客二分",必然导致美学研究的"主客不分",造成审美实践上的美丑颠倒、是非混淆。

因此,在承认美感活动有"殊好"差异的同时,还必须承认具有"正赏"的认知性、反映对象审美属性的真理性,并向着"正赏"进行审美训练和修养。美是必然地、普遍有效地产生美感的对象。合理的美感就是对人们普遍、必然感到愉快的对象的共鸣与同感。

① 徐岱:《美学新概念:21世纪的人文思考》,学林出版社2001年版,第125页。
② 帕尔纽克主编:《作为哲学问题的主体和客体》,刘继岳译,中国人民大学出版社1988年版,第9页。
③ 王元骧:《对文艺研究中"主客二分"思维模式的批判性考察》,《学术月刊》2004年第5期。
④ 陈伯海:《生命体验与审美超越》,生活·读书·新知三联书店2012年版,第57页。

第十三章
美感构成的心理元素

本章提要：剖析美感构成的心理元素,必须建立在承认形式美与内涵美区别的基础上,不宜将形式美与内涵美的美感元素一锅煮,那样必然导致方枘圆凿。美感是对五觉形式美与内涵象征美的感受体验。对形式之美的感受体现为感觉、情感、表象,对内涵之美的感受则在感觉、情感、表象之外加上想象、联想、理解等。感觉、情感、表象是美感的基本元素,想象、联想、理解是美感的充分元素。没有想象、联想和理解,美感活动照样可以发生;加上想象、联想和理解,美感活动将更为丰富深刻。

剖析美感构成的心理元素,必须建立在承认形式美与内涵美区别的基础上分而论之,不宜将形式美与内涵美的美感元素一锅煮,那样必然导致方枘圆凿。美感是对五觉形式美与内涵象征美的感受体验。对形式之美的感受体现为感觉、情感、表象,对内涵之美的感受则在感觉、情感、表象之外加上想象、联想、理解等。感觉、情感、表象是美感的基本元素,想象、联想、理解是美感的充分元素。没有想象、联想和理解,美感活动照样可以发生;加上想象、联想和理解,美感活动将更为丰富圆满。

一、美感的基本心理元素

1. 感觉

列宁说:"不通过感觉,我们就不能知道实物的任何形式,也不知道运动的任何形式。"[①]感觉是人类一切认识活动的起点,同时也是美感活动的基础。帕克指出:

[①] 《列宁全集》第十四卷,人民出版社1957年版,第319页。

"感觉是我们进入审美经验的门户。而且,它又是整个结构所依靠的基础。"①

感觉是有机的生命体由外部刺激或内部刺激引起的主体感受。按照刺激的来源,感觉分为外部感觉和内部感觉。外部感觉是由外部刺激作用于感觉器官引起的感觉,包括味觉、嗅觉、视觉、听觉和肤觉。内部感觉是由身体内部的刺激引起的感觉,包括机体觉、运动觉、平衡觉。形式美和内涵美的美感都是相对于外部感官或通过外部感官作用于生命体的审美活动的。因此,美感的感觉不包括内部感觉,只发生在外部感觉范围内。

来自外部物质世界的刺激直接作用于有机体的特定感觉器官,如光线引起视觉,声波引起听觉;刺激在感官内引起的神经冲动,由感觉神经传导于大脑皮层的一定部位,就产生外部感觉。外部感觉是感官、脑的相应部位和介于其间的神经三部分所联成的分析器统一活动的结果。

人的外部感觉因分析器的不同呈现为视觉、听觉、味觉、嗅觉、肤觉等五觉。一个物体有它的光线、声音、温度、气味等各种属性。人们的特定感觉器官只能反映物体的某种属性,如眼睛看到光线,耳朵听到声音,鼻子闻到气味,舌头尝到滋味,皮肤感受到温度、软硬度、光滑度等等。感觉是每个感觉器官对直接作用于它的事物的个别属性的反映。

感觉属于认识的感性阶段,是一切知识的源泉。即便是官能性的直觉,也包含着对外物的某种属性的认知。于是感觉从直觉升华为知觉。直觉与知觉紧密结合,为思维活动提供材料。如果说直觉是对客观现实个别属性(声音、颜色、气味等)的反映,知觉是在直觉的基础上对事物整体属性的反映,或者说是对感官直觉个别反映的综合。朱光潜分析说:"最简单最原始的'知'是直觉,其次是知觉,最后是概念。"②"有'见'即有'觉',觉可为'直觉',亦可为'知觉'。'直觉'是对于个别事物的知。'知觉'是对于诸事物中关系的知,亦称'名理的知'。"③

在认识人类美感的感觉元素时,有几个要点应当甄别清楚:

首先,感觉认知活动不同于概念认知活动,作为认识活动初级阶段的感性认识,它是感性的感受、体验活动。盖格强调:"必须领会和感受审美价值而决不是认识审美价值"。"在审美经验的时刻我们不再感到自己的孤独,我们感觉到它(外在

① 帕克:《美学原理》,张今译,广西师范大学出版社 2001 年版,第 48 页。
② 《朱光潜美学文集》第一卷,上海文艺出版社 1982 年版,第 10 页。
③ 《朱光潜美学文集》第二卷,上海文艺出版社 1982 年版,第 51 页。

的审美价值——引者)与我们的内在本质的相近性。"①富尔基埃强调："存在就是体验，而不是认识。"②美在主体中的存在表现为情感"体验"而不仅仅是概念"认识"。

其次，感觉的最初表现形态是"直觉"。克罗齐指出："直觉是离开理智作用而独立自主的；它不管后起的经验上的各种分别，不管实在与非实在，不管空间时间的形成和察觉，这些都是后起的。"③朱光潜解释说："见到一个事物，心中只领会那事物的形相或意象，不假思索，不生分别，不审意义，不立名言，这是知的最初阶段的活动，叫做直觉。"④这是"直觉"的本义。它告诉我们，对纯形式美的审美活动是毋需理智参与的，即便是心智尚未发育成熟的婴幼儿，也可凭借直觉对美加以感知。

再次，感性认识也是一种"认识"，作为"认识"的初级阶段，"感觉"表现为认识对象个别属性的"直觉"和整体属性的"知觉"，或者从广义上说，一切感觉都是包含认识功能的"知觉"。所以，感觉判断是认知、辨别对象纯形式的客观美、丑属性的依据。由于"五官感觉的形成是以往全部世界历史的产物"⑤，"感觉通过自己的实践直接变成了理论家"⑥，感觉中积淀着理性认识功能，于是人的感觉与单纯的感性认识不同，有时可以直接契合、把握绝对真理。如柏格森认为："绝对是只能在一种直觉里给予我们的，其余的一切则落入分析的范围。所谓直觉就是指那种理智的体验，它使我们置身于对象的内部，以便与对象中那个独一无二、不可言传的东西相契合……直觉——如果它是可能的——则是一个单纯的进程。"⑦人们对于物化在五觉形式中的内涵美、意蕴美的感知，都是在几乎不假思索的直觉中完成的。这种积淀着理智经验的"知觉"集中体现为"统觉"。"统觉，指的是知觉内容和倾向孕涵着人们已有的经验、知识、兴趣、态度，因而不再限于对事物的个别属性的感知。因为有统觉作用，主体就能将已有的知识、经验、情感、兴趣、意志的目的指向性融入于当下对象的知觉之中，使知觉的内容，不再局限于事物感性的面貌本身，而附着特定的观念和情绪意义。"⑧"文学作品中写的人物的感受，不仅是他本人直

① 盖格:《艺术的意味》,艾彦译,华夏出版社1999年版,第245页。
② 富尔基埃:《存在主义》,潘培庆等译,上海译文出版社1988年版,第117页。
③ 克罗齐:《美学原理》,作家出版社1958年版,第11页。
④ 克罗齐:《美学原理·美学纲要》,朱光潜译,外国文学出版社1983年版,第164页,"直觉"注。
⑤ 马克思:《1844年经济学——哲学手稿》,刘丕坤译,人民出版社1979年版,第79页。
⑥ 马克思:《1844年经济学——哲学手稿》,刘丕坤译,人民出版社1979年版,第78页。
⑦ 柏格森语,伍蠡甫主编:《现代西方文论选》,上海译文出版社1983年版,第83页。
⑧ 刘叔成、夏之放、楼昔勇等:《美学基本原理》,上海人民出版社1995年版,第300页。

接的生理上的感觉,事实上,多数都是包含了他本人生活经历中认识和感受所产生的统觉。"①

复次,感觉由于融入了积淀的主体经验,于是体现出一定的主体性、个体性和选择性。法国心理学家李博分析审美知觉:"每个人按照自己的秉性和当时的印象而以各种不同的方式去知觉。画家、猎人、商贩,或者对这匹马没有兴趣的人,对于同一匹马不会以相同的方式去观看,此一人所感兴趣的特征,另一人却会完全忽视。"②滕守尧剖析审美知觉:"知觉是一种主动探索的活动,也是一种高度选择性的活动,它既涉及外在形式与内在心理的契合,也包涵着一定的理解和解释。知觉就像一只无形的手,它总是在探索着和触摸着,哪儿有事物的存在,它就进入哪里;一旦发现了适应它的事物之后,它就捕捉它们,触摸它们。"③这就使得美感不是单向的由物及我的客观反映活动,还包含着由我及物的主观选择活动、评价活动。

又次,美感的外部感觉覆盖味觉、嗅觉、视觉、听觉、肤觉等五觉,而不仅仅局限于视觉、听觉。传统美学所以强调美感局限于视觉和听觉之内,是因为它们认为单纯的感觉不能成为美感,只有包含认识、理智内容的感觉才是美感,而视觉、听觉就是"两个认识性的感觉"④,是"为理智服务的"⑤,因而"具有优越的审美意义"⑥。其实,如上所析,即便没有概念认识参加,也可对纯形式美从事愉快感受的美感活动;何况味觉、嗅觉、触觉事实上也具有认知、辨别物种相应特性乃至整体属性的认识作用,这已得到聋盲人的生活实践(如2014年江苏卫视推出的《最强大脑》节目)的无数证实。在同样具有不加思考的直觉性与辨别事物特性和整体属性的认识功能这两点上,味觉、嗅觉、肤觉与视觉、听觉是没有本质分别的。审美实践表明:正如形式美是五觉对象并存的,美感活动中的感觉也是五觉并用的。苏联列宁格勒作家出版社曾向高尔基提出一个问题:"你常常根据什么样的感觉来构成形象,视觉的、听觉的、触觉的,等等?"高尔基回答:"当然是根据一切的感觉。"

最后,美感活动中感觉反应常常呈现为"通感""联觉"状态。"通感"指不同感

① 黄药眠:《美学和中国美术史》,知识出版社1984年版,第37页。
② 《外国理论家、作家论形象思维》,中国社会科学出版社1974年版,第183页。
③ 滕守尧:《审美心理描述》,中国社会科学出版社1985年版,第60—61页。
④ 黑格尔:《美学》第一卷,朱光潜译,商务印书馆1979年版,第48页。
⑤ 托马斯·阿奎那语,《西方美学家论美和美感》,商务印书馆1980年版,第67页。
⑥ 帕克:《美学原理》,张今译,广西师范大学出版社2001年版,第48页。

官感觉之间的沟通。这种沟通是由感觉联想产生的,所谓"本联想而生通感"①,因而又叫"联觉":"联觉是在刺激一个分析器的影响下产生另一分析器所特有的感觉"②。黛安娜·阿克曼在《感觉的自然史》一书中特别在"嗅觉""触觉""味觉""听觉""视觉"外列出"联觉"一章加以专门探讨。她指出:"刺激一种感官的东西也刺激着另一种感官:这种现象的专业名字是'synesthesia'(联觉)。""我们的感觉天生就具有一些联觉功能。""每个人都体验着感官的某种交融。""例如,人们常常将低音与深颜色、高音与明亮的色彩联系在一起。"③白居易《琵琶行》描述琵琶声带来的美感:"间关莺语花底滑,幽咽泉流冰下难。"琴声一会儿像鸟鸣声一样飞快响亮,一会儿像呜咽声一样艰涩沉闷,快的时候让人联想到流连花树时脚底打滑,慢的时候让人觉得仿佛水在冰下艰难流动。宋祁《玉楼春》:"红杏枝头春意闹。"杏花的繁盛让人感到人声鼎沸的喧闹。严遂成《满城道中》:"风随柳转声皆绿。"听春风吹拂的声音,感受到柳絮的一片绿色。苏轼评论:"味摩诘之诗,诗中有画;观摩诘之画,画中有诗。"④王维的诗使人想到画的视觉美,王维的画使人想到诗的意境美。罗丹评论维纳斯雕像:"抚摸这座像的时候,几乎会觉得是温暖的。"⑤温度的联觉强化了雕塑给人的触觉美感。朱自清《荷塘月色》:"塘中的月色并不均匀;但光与影有着和谐的旋律,如梵婀玲上奏着的名曲。"月色视觉的美感因听觉的美感而丰富。古诗:"山气花香无著处,今朝来向画中听。"香而可看、可听,这是嗅觉与视觉、听觉的绝妙合作。费尔巴哈精辟地总结揭示:"一切艺术都是诗,但是,在一定意义上同样也可以说,一切艺术是音乐、雕塑术、绘画术。诗人也是画家,虽然并不是用手,而是用脑;音乐家也是雕塑家,只不过他使他的形象沉浸于空气之流动着的元素中,然后,这个形象的印象,再经过听者的各种相应的运动,就可以有形有体地显示出来了;画家也是音乐家,因为,它不仅描绘出可见对象物给他的眼睛所造成的印象,而且,也描绘出给他的耳朵所造成的印象;我们不仅观赏其景色,而且也听到牧人在吹奏,听到泉水在流,听到树叶在颤动。"⑥法国现代主义诗人波德莱尔的特点之一,是擅长将视觉、听觉、味觉、嗅觉和触觉的印象累积、叠合起来,创造诗歌复合的形式美感,暗示、象征诗歌的主题。

① 钱钟书:《管锥编》第二册,中华书局1979年版,第484页。
② 彼得罗夫斯基主编:《普通心理学》,朱智贤等译,人民教育出版社1976年版,第266页。
③ 均见黛安娜·阿克曼:《感觉的自然史》,路旦俊译,花城出版社2007年版,第316页。
④ 苏轼:《书摩诘蓝田烟雨图》。
⑤ 《罗丹艺术论》,沈琪译,人民美术出版社1978年版,第31页。
⑥ 《费尔巴哈哲学著作选集》上卷,生活·读书·新知三联书店1959年版,第323页。

2. 情感

美感以五官感觉为起点，以情感的感动及其快乐为特征。五觉形式美的美感活动是如此，中枢内涵美的美感活动也是如此。诚如有学者总结的那样："情感的激发是审美的动力，情感的参与是审美的特点，情感的满足是审美的目的，没有情感也就没有审美。"①

美感不同于去除情感的科学认识活动，而是一种感染人、使人的情感为之感动的情感活动。别林斯基指出："科学通过思想直截了当地对理智发生作用，艺术则是直接地对一个人的感情发生作用。"②换句话说：科学认识通过思想直接对理智发生作用，美感则通过感动直接对人的感情发生作用。如对现实中的自然美和社会美的审美活动，陆机《文赋》说："遵四时以叹逝，瞻万物而思纷，悲落叶于劲秋，喜柔条于芳春"。刘勰《文心雕龙·物色》说："献岁发春，悦豫之情畅；滔滔孟夏，郁陶之心凝；天高气清，阴沉之志远；霰雪无垠，矜肃之虑深。"钟嵘《诗品序》指出："嘉会寄诗以亲，离群托诗以怨。至于楚臣去境，汉妾辞宫，或骨横朔野，魂逐飞蓬；或负戈外戍，杀气雄边，塞客衣单，孀闺泪尽；或士有解佩出朝，一去忘返，女有扬娥入宠，再盼顾国，凡斯种种，感荡心灵。"对艺术美的审美活动更是这样。比如绘画。克莱夫·贝尔指出："一切审美方式的起点必须是对某种特殊情感的亲身感受。唤起这种情感的物品，我们称之为艺术品……我认为，视觉艺术品能唤起某种特殊的感情，这对任何一个能够感受到这种感情的人来说都是不容置疑的，而且，各类视觉艺术品……都能唤起这种情感。这种情感就是审美情感。"③王韬《读离骚书后》论屈赋的美感："余少时读《离骚》，每一展卷，凄然陨涕，辄不能终篇，至于废读。"徐师曾《文体明辨序说》论赋的美感："其赋古也，则于古有怀；其赋今也，则于今有感；其赋事也，则于事有触；其赋物也，则于物有况。以乐而赋，则读者跃然有喜，以怨而赋，则读者愀然有吁；以怒而赋，则令人欲按剑而起；以哀而赋，则令人欲掩袂而泣。"《乐记》论音乐的美感："乐者，圣人之所乐也……其感人深，其移风俗易。"《毛诗序》论诗的美感：惊天地，动鬼神，厚人伦，成孝敬，"莫近于诗"。何以如此呢？因为诗具有其他道德说教无法比拟的乐情功能。尤侗《苍梧词序》论词的美感："每念李后主'小楼昨夜又东风'，辄欲以泪洗面；及咏周美成'低鬟蝉影动，私语口脂香'，则泪痕犹在，笑靥自开矣。"沈璟《填词杂说》亦云："词不在大小深浅，贵于移

① 楼昔勇：《美学导论》，华东师范大学出版社1996年版，第365页。
② 《外国理论家、作家论形象思维》，中国社会科学出版社1979年版，第75页。
③ 贝尔：《艺术》，周金环等译，中国文联出版公司1984年版，第3页。

情。'晓风残月''大江东去',体制虽殊,读之皆若身历其境,惝恍迷离,不能自主,文之至也。"汤显祖《焚香记总评》论戏曲的美感:《焚香记》"填词皆尚真色,所以入人最深,遂令后世之听者泪、读者颦,无情者心动、有情者肠裂。"①黄周星《制曲枝语》亦云:"论曲之妙无他,不过三字尽之,曰'能感人'而已。感人者,喜则欲歌欲舞,悲则欲泣欲诉,怒则欲杀欲割,生趣勃勃,生气凛凛之谓也。"臧懋循《元曲选序二》形容行家之剧曲的美感效果,"能使人快者掀髯,愤者扼腕,悲者掩泣,羡者色飞"。李渔《闲情偶记·剂冷热》指出,传奇"离合悲欢,皆为人情所必至,能使人哭,能使人笑,能使人怒发冲冠,能使人惊魂欲绝,即使板鼓不动,场上寂然,而观者叫绝之声,反能震天动地"。再比如演说人物故事的小说产生的感染人的审美反应,宋代罗烨、明代冯梦龙有精彩的论述。罗烨《醉翁谈录·小说开辟》指出:"说国贼怀奸从(纵)佞,遣愚夫等辈生嗔;说忠臣负屈衔冤,铁心肠也须下泪。讲鬼怪,令羽士心寒胆战;论闺怨,遣佳人绿惨红愁。说人头厮挺,令羽士快心;言两阵对圆,使雄夫壮志。"冯梦龙《古今小说序》描述道:"试令说话人当场描写,可喜可愕,可悲可涕,可歌可舞,再欲提刀,再欲下拜,再欲决脰,再欲捐金;怯者勇,淫者贞,薄者敦,顽钝者汗下。虽小颂《孝经》《论语》,其感人未必如是之捷且深也。"绘画的美感也是如此。恽格《南田画跋》指出:"作画在摄情,不可使鉴画者不生情。"诚如杜夫海纳所说:"审美经验是在阅读表现的情感中达到顶峰的。"②

伴随着深刻、强烈的情感感动,美感活动中会情不自禁地出现眉开眼笑、击节赞叹、热泪盈眶、涕泗横流、手舞足蹈、捶胸顿足、口呆目瞪等等形体动作;感动至极,甚至发生痴迷而死的尴尬后果。徐师曾《文体明辨序说·诗余》说:"观秦少游之词,传播人间,虽远方女子,亦知脍炙,至有好而至死者,则其感人,因可想见。"朱彝尊《静志居诗话》载:"娄江女子俞二娘,酷嗜《牡丹亭》曲,断肠而死。"③清陈镛《樗散轩丝谈》卷二载:"邑有士人贪看《红楼梦》,每到入情处,必掩卷冥想,或长发叹,或挥泪悲啼,寝食并废。匝月间连看七遍,遂至神思恍惚,心血耗尽而死。"又据清人栾钧《耳食录》卷八《痴女子》记载:"近时闻一痴情女子以读《红楼梦》而死。初,女子从其兄案头搜得《红楼梦》,废寝食读之。读至佳处,往往辍卷冥想,继之以泪。复自前读之,反复数十百遍,卒未尝终卷,乃病矣。父母觉之,急取书付火。女子乃呼曰:'奈何焚宝玉、黛玉?'自是笑啼失常,言语无伦次,梦寐之间未尝不呼宝玉也。

① 《汤显祖集》(二),上海人民出版社1973年版,第1486页。
② 杜夫海纳:《审美经验现象学》,韩树站译,文化艺术出版社1992年版,第615页。
③ 转引自焦循:《剧说》卷二。

延巫医杂治,百弗效。一夕瞪视床头灯,连语曰:'宝玉,宝玉,在此耶?'遂饮泣而瞑。"①更有甚者,如清初董含《莼乡赘笔》所载:"一日,演秦桧杀岳武穆父子,曲尽其态。忽一人从众中跃登台,挟利刃直前,刺桧流血满地。执缚见官,讯擅杀平人之故,其人仰对曰:民与梨园从无半面,一时愤激,愿与桧俱死,实不暇计真与假也。"②艺术审美活动中情感的这种痴迷状况,提醒人们必须从理性出发对美感中的感动程度加以适当控制。

无论是现实美引起的感动,还是艺术美引起的感动,在酣畅淋漓的悲喜感动过后,都会留下快乐的情感反应。换句话说,美感活动是乐感活动。现实美中各种自然美、社会美的悦目赏心自不待言,艺术美给读者带来的审美享受尤值一谈。托尔斯泰说:一件"美的""真正的艺术品"能够"实在地唤起人们的愉快"③。狄德罗说:对艺术的欣赏会"产生一种心怡神悦的感受,它会使我们心花怒放"④。司汤达谈到悲剧的美感效果:"悲剧欣赏所带来的愉快,在于这种短促的幻想瞬间经常出现,在于情绪状态,幻想瞬间就在它自己相间出现过程中把观众心灵展放出来。"⑤心理学家陈孝禅指出:"艺术家所称的美感,往往非情调所能概括,但美感与情调有密切的关系。空间的艺术如图画、雕塑、人物、风景,都因形式不同而有不同的情调。简单而有规则的线条引起快感,复杂混乱的线条则引起不快之感;平衡、对称引起快感,而摇摇欲坠的不平衡,上下左右差异过大的不对称,则引起不快之感。"⑥中国古代美学中,这种例子更为多见。欧阳修《书梅圣谕稿后》说他读梅尧臣诗的感受:"陶畅酣达,不知手足之将鼓舞也。"苏轼《东坡志林》卷一记载王彭语:"涂巷中小儿薄劣,其家所厌苦,辄与钱,令聚坐听说古话。至说三国事,闻刘玄德败,频蹙眉,有出涕者;闻曹操败,则喜称唱快。"焦循《花部农谭》描述时人看《赛琵琶》的乐感反应:如"久病顿苏,奇痒得搔,心融意畅,莫可名言。"近代陈佩忍指出:"戏曲者,普天下人类所最乐睹、最乐闻者也,易入人之脑蒂,易触人之感情……使人观之,不能自主,忽而乐,忽而哀,忽而喜,忽而悲,忽而手舞足蹈,忽而涕泗滂沱……"⑦刘鹗《老残游记》描写听王小玉说书的感受:"只觉入耳有说不出来的妙境,五脏六腑里像熨

① 乐钧:《耳食录》卷八《痴女子》。
② 转引自焦循:《剧说》卷六。
③ 转引自彭立勋:《美感心理研究》,湖南人民出版社1985年版,第203页。
④ 转引自彭立勋:《美感心理研究》,湖南人民出版社1985年版,第203页。
⑤ 司汤达:《拉辛与莎士比亚》,王道乾译,上海译文出版社1979年版,第12页。
⑥ 陈孝禅:《普通心理学》,湖南人民出版社1983年版,第351页。
⑦ 陈佩忍:《论戏剧之有益》,《二十世纪大舞台》第1期。

斗熨过,无一处不服贴;三万六千个毛孔,像吃了人参果,无一个毛孔不畅快。"

快乐与痛苦是情感的两种最基本的形态。弗洛伊德指出:"快感或痛感给予情感以主要的情调。"①美感的快乐作为一种肯定性的情感,仔细分析起来呈现出多种形态。《礼记·礼运》说:"何谓人情？喜、怒、哀、乐、爱、恶、欲。"康有为分析说:这七种情感元素可分为肯定性的情感——喜爱的"爱"与否定性的情感——厌恶的"恶",其中,"喜""乐""爱""欲"属于由"爱"派生出来的肯定性情感,"怒""哀""恶"属于由"恶"派生出来的否定性情感:"'欲'者,'爱'之征也;'喜'者,'爱'之至也;'乐'者,又极其至也;'哀'者,'爱'之极至而不得……'怒'者,'恶'之征也;'惧'者,'恶'之极至而不得。"②在笔者看来,与其说"欲""喜""乐"是"爱"的递进状态,不如说"喜""爱""欲"是"乐"的递进状态。"美"产生"快乐"的美感;人性趋乐避苦,人们对于"快乐"自然感到"喜欢";由"喜欢"产生"爱恋",由"爱恋"产生占有的"欲求"。于是美感的快乐反应,就依次表现为"喜欢""爱恋""欲求"。美不仅是"快乐"的对象,也是"喜欢"的对象、"爱恋"的对象、"欲求"的对象。当处于"快乐""喜欢"状态的时候,我们心中涌起"幸福"的情感。当"爱恋"之情发展到极致,又体现为"仰慕""崇拜"。所以,美就从"快乐"的对象、"喜欢"的对象、"爱恋"的对象,发展为"幸福"的对象、"仰慕"的对象、"崇拜"的对象。如此,在美感的快乐反应中,我们就可以细致分析、辨别出"喜欢""幸福""爱恋""仰慕""崇拜""欲求"诸种不同程度的肯定性情感。

从情感与欲望、理智的关系来看,情感是介于本能与理智之间的中间区域,可以分为欲望化的情感、理智化的情感、兼含欲望与理智的情感。靠着本能阈的情感是与意识无关、完全出自本能欲求的一种情感。如《吕氏春秋》说的"欲寿而恶夭""欲安而恶危""欲逸而恶劳"的"人之情",《荀子》说的"目欲綦色、耳欲綦声、口欲綦味、鼻欲綦臭、心欲綦佚"的"人之情"③。在这个意义上,"情"叫做"情欲"。靠着意识阈的情感是与本能无关、完全被理性所浸透的情感。儒家所谓"仁义礼智"派生出来的"恻隐、羞恶、辞让、是非"之"情",通常讲的"民族情感""爱国情感""宗教情感""高尚情操"等等,都属于这类情感。介于本能阈与意识阈之间的情感则是交织着欲望与理性的情感。通常讲的由"爱己"发展起来的"爱人"的道德情感,便属于

① 弗洛伊德:《精神分析引论》第二十五讲,高觉敷译,商务印书馆1984年版。
② 康有为:《爱恶篇》,《康有为政论集》上册,中华书局1981年版,第9页。
③ 《荀子·王霸》。

此类情感。美感中的快乐情感,究其实不外属于这三类情感①。五觉形式美带来的五觉快感,属于本能性快感。道德的行为、真理的形象等内涵美产生的快感,属于理智性快感。寄托、物化在五觉形式中的意蕴美、情感美引起的快感,大体属于兼有理性与欲望双重属性的情感。

3. 表象

表象是客观事物在人的大脑中留下的映像。比如,当我们面临一棵大树,树的色彩、形状映入我们的眼帘,通过视觉传导系统,进入神经中枢的相关部位,于是脑海中映现出这棵树的形象来。这种反映、遗留在大脑中的形象,就是表象。

人的感性认识中伴随着大量的表象。美感作为对美的形象性对象的直觉感受,必然带有具体、鲜明的表象。"远上寒山石径斜,白云生处有人家。停车坐爱枫林晚,霜叶红于二月花。"②"爱秋来那些:和露摘黄花,带霜烹紫蟹,煮酒烧红叶。"③"北国风光,千里冰封,万里雪飘。望长城内外,惟余莽莽;大河上下,顿失滔滔。山舞银蛇,原驰蜡象,欲与天公试比高。须晴日,看红装素裹,分外妖娆。"④"独立寒秋,湘江北去,橘子洲头。看万山红遍,层林尽染;漫江碧透,百舸争流。鹰击长空,鱼翔浅底,万类霜天竞自由。"⑤读着这些诗句,眼前会浮现出一系列斑斓绚丽的表象。

美感中的表象不应仅仅理解为视觉表象,还包括听觉表象及味觉表象、嗅觉表象、肤觉表象。"空山不见人,但闻人语响。"⑥"染柳烟浓,吹梅笛怨,春意知几许?"⑦"人语""笛怨"是耳边浮现的听觉表象。杨万里《闲居初夏午睡起》云:"梅子流酸溅齿牙,芭蕉分绿上窗纱。日长睡起无情思,闲看儿童捉柳花。"其中"梅子流酸溅齿牙"自会唤起读者美妙的味觉表象。王安石《梅花》云:"墙角数枝梅,凌寒独自开。遥知不是雪,为有暗香来。"又林逋《山园小梅》云:"疏影横斜水清浅,暗香浮动约黄昏。"读者对诗美的感知包含着动人的嗅觉表象。南宋诗僧志南《绝句》云:"古木阴中系短篷,杖藜扶我过桥东。沾衣欲湿杏花雨,吹面不寒杨柳风。"读者在对这首诗描写的肤觉对象之美的审美欣赏中,肤觉表象起了主导作用。

① 详参拙著:《人学原理》,商务印书馆 2012 年版,第 67—73 页。
② 杜牧:《山行》。
③ 马致远:《双调夜行船·秋思》。
④ 毛泽东:《沁园春·雪》。
⑤ 毛泽东:《沁园春·长沙》。
⑥ 王维:《鹿柴》。
⑦ 李清照:《永遇乐》。

"表象"具有鲜明的形象,但与客观事物的形象不同,它是一种存在于美感主体主观世界中的形象,本质上属于一种主观的"意象"。不过,如果把它等同于主观的"意象"就不合适了。"表象"侧重于对客观对象的直接、客观的反映,"意象"则产生于"象由心生"的心理机制,是"以象达意"的结果①,侧重于主观意志对客观对象的改造。"尽管表象和意象都称之为'象',但是,前者只局限于'表',后者却立足于'意'。要是说,表象与意象的形成,都是主观与客观之间相互作用的结果。那么,表象却侧重于客观,它是客观物象的再现;意象却侧重于主观,它是在主体强烈情感驱使之下所进行的心灵感应活动的结果。意象的形成过程,不是像表象那样是一种纯客观的反映过程,而是一种情景交融的心灵营造过程。因此,我们可以这样说,所谓意象就是在客观物象的刺激下,在人们脑海中所浮现的、渗透着主体强烈情感因素的一种具体形象。"②显然,"表象"与"意象"是有区别的。

"表象"与"想象"虽然都具有形象性,但二者不可混淆。"想象"是对其他事物形象的联想,有一个联想的中介环节;"表象"则是对眼前事物形象的直觉把握。"鸡声茅店月,人迹板桥霜"③在读者美感活动中唤起的形象,与"落日熔金,暮云合璧"④"春雪满空来,触处似花开"⑤在读者美感活动中唤起的形象,在心理本质上是不一样的。前者唤起的是直觉表象,后者唤起的是联想到的形象。说明白些,前者是因为"鸡声""茅店""月""人迹""板桥""霜"这些表象而令人愉快,后者则是因为联想到像"熔金""合璧""触处似花开",才感到"落日""暮云""春雪满空来"之美。

二、美感的充分心理元素

1. 想象

美感活动不仅包含大量鲜活的表象,而且伴随着浮想联翩的想象。

想象不是对五官审美对象的形象的直觉感知,而是运用联想对大脑储存的过去经验的表象的回忆以及未曾经历的新的形象的创造。在审美对象引发的美感活

① 详参拙著:高等教育十一五国家级教材《中国古代文学理论》,山西教育出版社 2008 年版,第 227—235 页。
② 楼昔勇:《美学导论》,华东师范大学出版社 1996 年版,第 351 页。
③ 温庭筠:《商山早行》。
④ 李清照:《永遇乐》。
⑤ 东方虬:《春雪》。

动中,起作用的有时不是直觉表象,而是由想象引起的"象外之象""景外之景"①"境外之境"②"味外之旨""韵外之致"③"弦外之音"。在这种想象中,审美主体感到莫大的愉快和满足。所以,18世纪英国的艾笛生把美感愉快称为"想象或幻想的快乐",认为"美立刻在想象里渗透一种内在的欣喜和满足"④。康德说:"鉴赏是关联着想象力的自由的合规律性的对于对象的判断能力。"⑤

想象分"再造想象"与"创造想象"。"再造想象"表现为两种形态。一种是回忆,即对自己曾经感受过的五觉表象的记忆。人对自己回忆的表象总是感到美好,因为无论当时经历时是快乐还是苦涩,现在都已从与它的利害关系中解脱出来,于是当年的经历成为置之身外而可以欣赏的故事影像。家乡小镇的房屋道路是落后破败的,但过去生活的回忆却使人对这破败的景象别具爱恋。经典老歌之所以长盛不衰,令人久久不能释怀,是缘于美感中融入了许多回忆的成分。艾笛生说视觉形象的记忆:"一个身陷囹圄的人靠他这点本领,就能够把自然界最绮丽的风景来娱乐自己。"⑥克罗齐指出:绘画"再现的人物可能使我们感到亲切,勾起最令人愉快的回忆,但是绘画却可能是丑的"⑦。"记得绿罗裙,处处怜芳草。"爱怜芳草是因为芳草的绿色使人想起了当年在此嬉戏的穿着绿裙的美丽女子。刘禹锡《再游玄都观》云:"百亩庭中半是苔,桃花净尽菜花开。种桃道士归何处?前度刘郎今又来!"玄都观令人伤感和慰藉的悲喜交织的美感乃是由"刘郎"对十四年前因写《游玄都观》遭贬的回忆造成的⑧。五代崔护《题都城南庄》诗云:"去年今日此门中,人面桃花相映红。人面不知何处去,桃花依旧笑春风。"都城南庄物是人非的悲剧美感与诗人的记忆也密不可分。

"再造想象"的另一种形态是根据别人描述的形象或艺术描写的图像在自己脑海中加以还原形成的形象。这种再造想象集中体现在对艺术作品的审美欣赏中。黑格尔指出:"最杰出的艺术本领就是想象。"⑨艺术家通过特定的艺术作品写出了自己的想象,创造了大量的艺术形象。艺术欣赏只有按照艺术描写的提示、指引,

① 司空图:《与极浦书》。
② 李洪:《芸庵类稿》卷六。
③ 均见司空图:《与李生论诗书》。
④ 《外国理论家作家论形象思维》,中国社会科学出版社1979年版,第22页。
⑤ 康德:《判断力批判》上卷,宗白华译,商务印书馆1964年版,第79页。
⑥ 《外国理论家作家论形象思维》,中国社会科学出版社1979年版,第22页。
⑦ 蒋孔阳主编:《二十世纪西方美学名著选》上,复旦大学出版社1987年版,第64页。
⑧ 刘禹锡:《游玄都观》:"紫陌红尘拂面来,无人不道看花回。玄都观里桃千树,尽是刘郎去后栽。"
⑨ 黑格尔:《美学》第一卷,朱光潜译,商务印书馆1979年版,第357页。

将作品中的形象转换成自己想象中的形象,才能产生美感效果。这类艺术形象可以是根据现实主义方法创作出来的读者在生活中常见的形象。"在海顿的清唱剧里,如在《创造》,特别是《四季》里,他是一个令人高兴的现实主义者。这些乐谱充满着令人神往的田园风味的片段:暗示着那狮吼、那鸡鸣、那小鸟歌唱、那猎狗在打猎的兴奋气氛中追逐得都喘不过气来;鲜花、小山、平原和田野、日出和日落、下雨和暴风雨的美。"①"海顿《四季》里的鸡鸣,史波尔《音乐的奉献》和贝多芬《田园交响曲》中布谷鸟、夜莺和鹌鹑的鸣声""是要在听众的记忆中唤起与这一自然现象相联的印象来"②。此外,艺术作品的形象也可以是根据理想主义方法创造出来的读者在生活中未曾见过的形象,如梁启超《论小说与群治之关系》中所说的"理想派小说"创造的"常导人游于他境界"的形象。读者仍然可以按照艺术家的描绘想象出作品塑造的艺术形象。胡戈·莱希滕特里特评论德国音乐家门德尔松音乐给人的感受:飘忽的、像空气一般的、神仙的音乐是门德尔松未曾被超过的专长。在门德尔松谱写的谐谑曲中,有许多最柔和的乐音的讨人喜欢的幻想的浮动,暗示着一种妖灵的舞蹈像云彩一样浮在空中,在最优雅的起伏中轻盈地翱翔着,她们那轻巧的双脚几乎不着地面,蒙着纱巾,像云或烟一样升向天际。在门德尔松谱写的描绘风景的音乐,如《意大利》《苏格兰》交响曲中,他成功地在听众的头脑里唤起暗示意大利和苏格兰风光的、有地方色彩特点的印象,而他的《芬格尔山洞》前奏曲给了人们波涛汹涌的大海、在岩石山洞里回想着波涛、海鸥的刺耳鸣叫、盐水上空的气味、海藻的剧烈香味和这个北方景色的凄凉意境等奇异地生动的印象。"这是多么生动的一部浪漫主义想象力和浪漫主义音画的杰作!"③可见,通过再造想象,审美者能够超越个人有限的时空限制和经验范围,获得更多的美感享受。

"创造想象"不是根据形象直观或现成描述,而是根据某一形象刺激在大脑中独立地创造出新的形象的过程,或者说是审美主体对审美对象点燃的记忆表象进行加工,从而产生新的形象的心理过程。它将人的过去经验中业已形成的一些暂时的神经联系进行新的组合,从而突破现实的时空束缚,达到"思接千载""神通万里"的想象世界。王微《叙画》揭示人们观照自然美时的想象活动:"望秋云神飞扬,临春风思浩荡。"刘勰《文心雕龙·物色》也说:"诗人感物,联类不穷。"高尔基指出:

① 德国胡戈·莱希滕特里特:《音乐上的浪漫主义运动》,《音乐译丛》第一辑,人民音乐出版社 1979 年版,第 5 页。
② 汉斯立克:《论音乐的美》,转引自汪济生《进化系统论美学观》,北京大学出版社 1987 年版,第 289 页。
③ 德国胡戈·莱希滕特里特:《音乐上的浪漫主义运动》,《音乐译丛》第一辑,人民音乐出版社 1979 年版,第 5 页。

人们赞美大自然时,"赋予他所看见的一切事物以自己的人的性质并加以想象。"①"想象——这是赋予大自然的自发现象和事物以人的品质、感觉甚至还有意图的能力。"②辛弃疾《贺新郎》词云:"我见青山多妩媚,料青山见我应如是。"这后一句可以说是人们面对自然物加以人格化想象和美化的典型例证。

美感中的"创造想象",其特征突出体现为出人意表的奇特性。白居易《琵琶行》写他欣赏琵琶演奏之美,是出人意外地感受到了"大珠小珠落玉盘""铁骑突出刀枪鸣"的意象。李白《望庐山瀑布》写他观照香炉峰瀑布"飞流直下三千尺"之美,是由于唤起了"疑是银河落九天"的奇妙想象。岑参《白雪歌送武判官归京》刻画"北风卷地白草折,胡天八月即飞雪"之美,在于唤起了"忽如一夜春风来,千树万树梨花开"的美妙想象。

美感中的"创造想象",其显著特征还体现为对生活表象的创新,就是说,它能够通过对记忆储存的生活表象的改造化合,组成现实中无法经验的新奇形象。如唐诗"碧瓦初寒外""月傍九霄多""晨钟云外湿""高城秋自落""蜀道之难,难于上青天""似将海水添宫漏""春风不度玉门关""天若有情天亦老",等等,不合客观的情理和状态,但"幽渺以为理,想象以为事,惝恍以为情","其寄托在可言不可言之间,其指归在可解不可解之会,言在此而意在彼,泯端倪而离形象,绝议论而穷思维,引人于冥漠恍惚之境"③,"其妙处莹彻玲珑,不可凑泊,如空中之音、相中之色、水中之月、镜中之象"④,因而令人感到妙不可言,拍案叫绝。宋词"红杏枝头春意闹",王国维评曰:"著一'闹'字而境界全出。"⑤"云破月来花弄影",王国维评曰:"著一'弄'字而境界全出矣。"⑥因为"闹"字、"弄"字有出人意外之奇趣,又在情理之中,无乖谬之弊,堪称恰到好处。"问君能有几多愁,恰似一江春水向东流。"此语之妙,亦在想落天外而又尽入彀中。

艺术欣赏中的"创造想象",还体现在"计白当黑""化无为有"的补充想象中。中国古代书法讲究"计白当黑",这是借助读者的想象补充完成的。中国古代绘画主张"运墨而五色具"⑦"用墨独得玄门"⑧"无画处皆成妙境"⑨,这些也只有通过想

① 高尔基:《论文学》,孟昌、曹葆华、戈宝权译,人民文学出版社1978年版,第161页。
② 高尔基:《论文学》,孟昌、曹葆华、戈宝权译,人民文学出版社1978年版,第160页。
③ 叶燮:《原诗》。
④ 严羽:《沧浪诗话》。
⑤ 况周颐、王国维:《蕙风词话 人间词话》,人民文学出版社1960年版,第193页。
⑥ 况周颐、王国维:《蕙风词话 人间词话》,人民文学出版社1960年版,第193页。
⑦ 张彦远:《历代名画记·论画体工用托写》。
⑧ 荆浩:《笔法记》。
⑨ 笪重光:《画筌》。

象的补充才能实现。郭熙《林泉高致》指出：“山欲高，尽出之则不高，烟霞锁其腰则高矣；水欲远，尽出之则不远，掩映断其脉则远矣。”山之巍峨、水之浩渺是由"烟霞""掩映"之笔引发读者的想象完成的。齐白石的名画《蛙声十里》，画面上并无青蛙，只有几尾蝌蚪，观者顺着"蝌蚪已在，它们的父母还会远吗"的思路想象开去，于是初春时节山涧里产子青蛙的急切交鸣，以及由此汇成的十里蛙声，便在脑际连成一片了。中国书画美学上的"无中生有"直接启示了园林建筑。古代造园的常用方法，是以实涵虚，用有限的实景作为激发游人无限想象的节目，力图达到以小藏大、以有限包容无限的效果。"勺园，如一勺之大；蠡园，如一瓢之微；壶公楼，小得如壶一般；芥子园，微小得同一粒种子；一泓居，细微如河海中的一缕涟漪。就是在这微小的天地中，中国园林艺术家要上天入地、挹神通人。一泓就是一茫茫大海，一假山就是巍峨连绵，一亭就是昊昊天庭，故人们常把园林景区叫做'小沧浪''小蓬莱''小瀛洲''小南屏''小天瓢'。'小'是园的特点，'沧浪''蓬莱'等则是人们远的心意。壶公有天地，芥子纳须际，这成了中国造园家的不言之秘。"①"虚空""无形"的想象之美，在戏剧观赏中也屡试不爽。宗白华先生指出："中国戏曲舞台上也利用虚实，如'刁窗'，不用真窗，而用手势配合音乐的节奏来表演，既真实又优美。"②"《秋江》剧里船翁一支桨和陈妙常的摇曳的舞姿可令观众'神游'江上。"③在西方"演出莎士比亚戏剧的那个时代，舞台上只有一块粗布做的幕，把幕拉起来，便露出光秃秃的墙壁，至多挂些草席和毯子。在当时能够帮助观众理解、帮助演员表演的，只有想象力。尽管如此，人们却说，那时莎士比亚的戏剧不用布景，更容易为人所理解"④。至于诗歌，就更是如此了。中国古代诗学强调："不著一字，尽得风流。"⑤"言有尽而意无穷者，天下之至言也。"⑥唐人崔国辅的《怨词》写宫女失宠后的哀怨："妾有罗衣裳，秦王在时作。为舞春风多，秋来不堪著。"短短二十字，读者却可从罗衣的盛衰变化上，体会到秦王生前对她的宠爱、她生活的温暖、秦王死后她遭遇的凄凉、他对秦王的怀念以及无法消除的哀怨。唐玄宗与杨贵妃的爱情悲剧，白居易用一百多行的七古体《长恨歌》作了洋洋洒洒、淋漓尽致的铺叙，而元稹的《行宫》却仅用四句20字云："寥落古行宫，宫花寂寞红。白头宫女在，闲坐说玄

① 《中国艺术的生命精神》，安徽教育出版社1998年版，第281—282页。
② 宗白华：《美学散步》，上海人民出版社1981年版，第33页。"刁窗"，川剧名。
③ 宗白华：《美学散步》，上海人民出版社1981年版，第77页。
④ 莱辛：《汉堡剧评》，张黎译，上海文艺出版社1981年版，第411页。
⑤ 司空图：《二十四诗品》。
⑥ 苏轼语，转引自姜夔：《白石道人诗说》。

宗。"诗的美感都在读者联类不穷的想象之中了。

高尔基曾经指出："想象主要是用形象来思维。"[①]想象也是一种特殊的思维形式，不能因为它与形象紧密相伴，就误以为它仅属于感性认识范围，与理智认识无关。在部分状态下，想象与理性思维可以发生密切的联系，具有高级认知过程的特质，所以叫"形象思维"。"形象思维"是指人们对事物表象进行取舍、用形象的方式认识世界的思维方法。它突出体现在文艺创作中。文艺创作中的形象思维，指艺术家在艺术形象的创作过程中始终伴随着形象的想象，通过艺术形象的个别特征去反映生活的一般规律的思维方式，也叫"艺术思维"。在艺术欣赏的美感环节，读者的想象也可以部分还原艺术作品的形象思维，在形象复现中获得理性认识。

2. 联想

"联想"与感觉中的"联觉"及"想象"有关，但并不等于"联觉"和"想象"。"联觉"是关于五官感觉的联想，"想象"是关于形象的联想。而在"联觉""想象"之外，还有关于"观念的联想"（洛克）。这是"联觉""想象"包括不了的。因此，在"联觉""想象"之外，我们还要将"联想"单列出来，作为美感的一个元素加以分析。

朱光潜指出："一般人觉得一件事物美时，大半因为它能唤起甜美的联想。"[②]桑塔耶纳指出"联想"在美感中的作用："可能发生表现价值之最纯粹的情况是：两项本身都平平无奇，而使我们感到愉快的在于把它们联系起来的活动。"[③]关于联想与美感的关系，美学史上大概有三种不同的意见。一是认为美感与联想无关，是纯粹的直觉活动。这种观点的代表是克罗齐。克罗齐提出形象直觉说，认为在美感中除形象的直觉外别无他物，美感专注于某一孤立绝缘的直觉表象，与联想无关。"比如见到梅花，把它和其他事物的关系一刀两断，把它的联想和意义一齐忘去，使他只剩一个赤裸裸的孤立绝缘的形象存在那里，无所为而为地去观照它、赏玩它，这就是美感的态度了。"[④]二是认为美感与联想有关，代表人物是霍布斯、洛克、费希纳。霍布斯把人的一切心理活动归结为感觉与联想的作用。他用观念联想来解释审美活动。洛克在此基础上提出"观念的联想"，认为由于"观念的联想"，类似的各种观念可以变化多样地结合起来，从而在想象中形成一些愉快的图景。费希纳提出关于美感的六个基本原理，其中之一是"美的联想的原理"。他称美学

① 高尔基：《论文学》，孟昌、曹葆华、戈宝权译，人民文学出版社1978年版，第160页。
② 《文艺心理学》，《朱光潜美学文集》第一卷，上海文艺出版社1982年版，第86页。
③ 桑塔耶纳：《美感·联想的作用》，缪灵珠译，中国社会科学出版社1982年版，第135页。
④ 《朱光潜美学文集》第一卷，上海文艺出版社1982年版，第14页。

有一半是建立在联想的原理之上的①。三是将"自由美"(即形式美)与"附庸美"(即内涵美)的美感区别分析,认为"自由美"的美感只限于直觉,与联想无关,"附庸美"的美感以对审美对象的意义的联想为基础。这种观点的代表人物是康德。他指出:纯形式的自由美本身并无意义,"不以对象的概念为前提";道德的附庸美则要"以这样的一个概念并以按照这概念的对象底完满性为前提"。康德的这种观点显然是更符合美感活动的实际情况的,但他流露出抬高自由美的直觉美感、贬低附庸美的概念参与的美感的倾向,认为前者才是纯粹的趣味判断和审美活动,所以联想在美感中的地位在他那里并未得到真正的承认。

笔者认为,美从形态上呈现为五觉愉快的"形式美"与精神满足的"内涵美",美感的构成元素也不可一概而论。"形式美"的美感主要由感觉、情感、表象构成,非要说它离不开联想,不免差强人意,缺乏说服力;"内涵美"的美感则在感觉、情感、表象之外,还有想象、联想的参与和作用,离开了对其他相关意义、意象的联想,某些内涵美的美感效果就不会发生。既然"内涵美"是美的基本表现形态之一,联想是这种美的美感活动的重要元素。因此,分析美感心理元素时,就必须将"联想"纳入考察视野。

事实上,在美感活动中,人们对审美对象发生乐感的原因以及对客观对象审美属性作出的美感判断,常常与脑际涌起的观念的联想密切相关。比如悲剧的快感与联想的关系,18世纪初英国散文家艾迪生说:"如果我们考虑一下这种快感的性质,我们就会发现这种快感并不真地来自恐怖的描写,而是产生于我们自己阅读时所联系到的思想。当我们观看这些可怕的事物时,想到了它们对我们毫无危险,心里就觉得轻松。我们把它们看作是可怕的,同时又是无害的;所以,它们越显得可怕,我们就越能从自身的安全感中获得快乐。"②比如色彩的审美判断与联想的关系:"色彩的表情性,包括色彩的兴奋与沉静、暖与冷、前进与后退、活泼与忧郁、华丽与朴素等等意味,通常是同有关色彩的联想分不开的。……例如,红色使人想起火和血,因而带有热烈、兴奋的情绪;黄色使人想起灿烂的阳光,所以感到明朗和温暖;蓝色使人想起天空和海洋,因而带有平和、宁静的情绪;绿色使人联想到绿色的植物,产生生意盎然、欣欣向荣的感受;白色使人想起雪,带有纯洁、凉爽的意味;黑

① 参彭立勋:《美感心理研究》,湖南人民出版社1985年版,第78页。
② 伍蠡甫、蒋孔阳主编:《西方文论选》上卷,上海译文出版社1979年版,第572页。

色使人想起夜,笼罩一切的夜,会有阴郁、严肃甚至令人恐怖的感受;等等。"①一般说来,"红色是热烈而兴奋的,黄色是明朗而欢乐的,蓝色是抑郁而悲哀的,绿色是平静而稳定的"②。阿恩海姆指出:"人们曾试图说明各种不同颜色的特殊表情,并从它们在不同文化中的象征性用途来进行概括。……一种广为流行的信念是,色彩的表情是以联想为基础的。红色被认为是令人激动的,因为它使我们想到火、血和革命的涵义。绿色唤起对自然的爽快的想法,而蓝色则像水那样清凉。"③在黑格尔看来,"蓝色符合较温和的、意味深长的、较宁静的东西和富于情感的体物入微,因为蓝色以暗为基本……红色则符合带有丈夫气、统治地位和帝王威风的东西;青色则符合带有冷漠态度的中性的东西。"④康定斯基则认为,黄色是典型的地球色,是最通俗的色彩,无深刻的意义;蓝色是天空色,是高贵的色彩;绿色是夏天的色彩,象征着自我满足和平静;白色是和谐的沉默色;红色表示力量、胜利等等⑤。他还说:"紫,作为一种冷却的红,在肉体的和精神的意义上都具有一种脆弱的因素、悲哀的气味。这种颜色被认为适合于比较上年纪的妇女穿着"⑥。

 联想的心理本质是"回忆的一种形式"⑦。"根据当前所感知的事物而回忆起有关的另一事物,或由想起的一件事物又想起另一件事物的心理活动,就是联想。"⑧根据巴甫洛夫的条件反射学说,联想是神经中业已形成的暂时联系的复活。"暂时神经联系乃是动物界和我们人类本身最一般的生理现象,而且它同时又是心理学者称之为联想的心理现象。"⑨这种神经联系可能是特定的历史文化习俗在人的记忆中形成的,也可能是个人的特殊经历造成的。某一民族、社会、国家历史、文化积淀的集体记忆相同,该民族、社会、国家成员面对某一审美对象会产生同样的联想,作出同样的审美判断,从而呈现美感的客观性、共同性。在中国的京剧脸谱中,红脸表忠义,黄脸象征勇猛而残暴,蓝脸表刚强,白脸奸诈、阴险,黑脸憨直、刚正,绿脸显示草莽英雄本色,金脸、银脸则是神怪的象征。在西方,据说耶稣的血是红葡萄酒色的,所以红色象征圣餐和祭奠,具有圣洁的美。在红色系统中,深红色

① 均见刘叔成等:《美学基本原理》,上海人民出版社1984年版,第84页。
② 刘叔成等:《美学基本原理》,上海人民出版社1984年版,第83页。
③ 阿恩海姆:《色彩论》,常又明译,云南人民出版社1980年版,第6页。
④ 黑格尔:《美学》第三卷上册,朱光潜译,商务印书馆1979年版,第275页。
⑤ 据《世界美术》1979年第2期,邵大箴文。
⑥ 阿恩海姆:《色彩论》,常又明译,云南人民出版社1980年版,第16—16页。
⑦ 彭立勋:《美感心理研究》,湖南人民出版社1985年版,第77页
⑧ 彭立勋:《美感心理研究》,湖南人民出版社1985年版,第77—78页
⑨ 《巴甫洛夫选集》,吴生林等译,科学出版社1955年版,第154页。

意味着嫉妒或暴虐,在西方被认为是恶魔的象征;而粉红色则象征健康之美,因为这与西方人健康的肤色有关。至于蓝色,在西方则常常被视为绝望的色,"蓝色的音乐"常常就是悲伤的音乐①。而对不同民族、社会、国家历史文化习俗背景下生活的成员而言,面对同一事物会产生不同的联想,因而呈现不同的审美性质,从而呈现出美感的主观性和差异性。黄色,在中国过去是帝王之色,象征皇权与高贵;而基督教却作为犹大衣服的颜色,因而在欧美是最下等的颜色。即便处于相同的文化背景之下,每个人具有的经历及其储存的记忆也各不相同,于是面对同一对象引起的联想也就不同,审美的感受及其判断也就各不相同,美感的主观性、差异性就显得更加突出。黑格尔指出:"一般音乐爱好者只想沉浸在声音的这种迷离恍惚的荡漾中,去找一种精神的立足点以便掌握进展的线索,特别是掌握在他自己灵魂里引起共鸣的东西,也就是要找出明确的思想和较确切的内容。由于这个缘故,音乐对于这种听众总是象征性的,但是等到他试图探索这种象征意义时,他就会继续不断地碰到无法解决的谜语似的难题,它们一般是既可以这样解释,又可以那样解释的。"②朱光潜《文艺心理学》写道:"如果一曲乐调不是完全模仿外物声音的,又没有固定的名称暗示联想的方向,则听者所生的意象必人人不同。美国梵斯华兹和贝蒙两教授常叫一班学图画的学生听两曲性质不同的乐调,每次都随时把音乐所引起的意象画在纸上,乐调和作者的名称都不让学生们知道。拿这些图画来比较,各人所起的意象彼此很少有类似点。"③"同样的乐调常发生同样的情调,不过各人由这情调所生的意象则随着性格和经验而异。"④

　　建立在记忆基础上的联想具有自身的组合规律。柏拉图、亚里士多德早就提出过联想的三大定律——接近律、相似律、对比率。"接近联想"是指由某一事物的感知引起在时空上接近的其他事物的回忆联想。李白《宣城见杜鹃花》:"蜀国曾闻子规啼,宣城还见杜鹃花。一叫一回肠一断,三春三月忆三巴。"安徽宣城的杜鹃花之所以让诗人感到柔肠欲断,是因为想起了当年在这个时候听到的蜀地子归鸟带血的啼叫。"相似联想"是指由某一事物的感知引起在性质和形态上类似的其他事物的回忆联想。如"余霞散成绮,澄江静如练"(谢朓《晚登三山还望京邑》)、"江作青罗带,山如碧玉簪"(韩愈《送贵州严大夫》)、"日出江花红胜火,春来江水绿如蓝"

① 参刘叔成等:《美学基本原理》,上海人民出版社1984年版,第84页。
② 黑格尔:《美学》第三卷上册,朱光潜译,商务印书馆1979年版,第407页。
③ 《朱光潜美学文集》第一卷,上海文艺出版社1982年版,第313页。
④ 《朱光潜美学文集》第一卷,上海文艺出版社1982年版,第314页。

（白居易《忆江南》），等等。"对比联想"是指由某一事物的感知引起有关其他特点相反的事物的联想，从而产生"化丑为美"或"化美为丑"的移情反应。"感时花溅泪，恨别鸟惊心"，这是"化美为丑"的联想效应。"枯藤"令人想起生机勃勃的青藤翠蔓，"老树"令人想起欣欣向荣的小树幼林，"昏鸦"令人想起明亮灿烂的晨光天色，"残荷"令人想起含苞待放的荷花，这是"化丑为美"的联想效应。"这种潜在的强烈对比是有着一定的刺激联想作用的：有人会借它们寄托自己的失意，有人会喜欢它们使人心灵安宁，有人会在它们的刺激下进入沉思，重新认识和更加珍惜青春、生命和灿烂的年华。这些复杂的种种感觉往往汇成了一种超过事物本身感觉属性的总体优势，而决定了人对这一事物的审美态度。"[1]

美感中的联想也不完全等同于记忆中已有神经联系的复现，还包含着在理念的指引下基于记忆的崭新化合与创造。许慎《说文解字》释"玉"："石之美，有五德：润泽以温，仁之方也；䚡理自外，可以知中，义之方也；其声舒扬，专以远闻，智之方也；不桡而折，勇之方也；锐廉而不技，洁之方也。"玉作为一种"美石"给中国古代士人唤起的"仁、义、智、勇、洁"联想，乃是一种创造性的道德联想。郑板桥《竹石图》通过屹立在岩石中的翠竹表现人坚韧不拔的精神追求，画面题诗揭示画的审美意蕴："咬定青山不放松，立根原在破岩中，千磨万击还坚劲，任尔东西南北风。"徐悲鸿的《奔马》图，用四蹄翻飞、腾空飞奔的骏马形象来歌颂人民民主革命的伟大胜利。画面题诗云："山河百战归民主，铲除崎岖大道平。"茅盾的《白杨礼赞》赞美北方大地"枝枝叶叶紧靠团结、力求上进的白杨树"，"宛然象征了今天在华北平原纵横决荡，用血写出新中国历史的那种精神和意志"，这种联想仍然是一种理念的创造和理想的升华。

3. 理解

所谓"理解"，指认识、了解。与"想象""联想"一样，并不是所有的美感活动都需要"理解"参与，只有对内涵美的美感活动才有"理解"元素的参加。普列汉诺夫指出："文明人的美的感觉"，"是和各种复杂的观念以及思想的连锁结合着"，"分明是就为各种社会底原因所限定"[2]。如果说在探讨形式美的美感中离不开生物学的方法，那么在探讨内涵美的美感中则离不开社会学的方法。今道友信说："美具有必须为理性发现的一面。"[3]只有针对内涵美而言，这种说法才是正确的。宗炳

[1] 汪济生：《美感概论》，上海科学技术文献出版社2008年版，第47页。
[2] 转引自鲁迅：《〈艺术论〉序言》，《鲁迅全集》第十七卷，人民文学出版社1973年版，第17页。
[3] 今道友信：《关于美》，鲍显阳、王永丽译，黑龙江人民出版社2014年版，第16页。

《画山水序》曰:"山水以形媚道。"邵雍《善赏花吟》曰:"人不善赏花,只爱花之貌;人或善赏花,只爱花之妙。花貌在颜色……花妙在精神。"①王夫之《夕堂永日绪论内编》曰:"烟云泉石,花鸟苔林,金铺锦帐,寓意则灵。"如果审美主体不理解寄托、物化在形式中的意蕴内涵,如山水中的"道"、花中的"精神"、烟云泉石中的"意",就无法感知它的美,也就无法产生愉快的美感。只有在理解的基础上,才能产生美感活动;理解得愈充分,美感的程度也就愈强烈。正如毛泽东在《实践论》中所说:"感觉到了的东西,我们不能立刻理解它;只有理解了的东西,才能更深刻地感觉它。"杜夫海纳说得好:"审美知觉在感觉中达到高峰,但又不能脱离思考。"②"思考首先培养感觉,然后阐明感觉;反过来,感觉首先诉诸思考,然后指导思考。"③

相对于诉诸五官感觉的形式美而言,内涵美是诉诸理智理解的"深刻方面"。黑格尔指出:"事物的深刻方面却仍不是单凭这种鉴赏力所能察觉的,因为要察觉这种深刻方面所需要的不仅是感觉和抽象思考,而是完整的理性和坚实活泼的心灵。"④我们可以对黑格尔的这段话稍加改造:事物的深刻方面不是单凭直觉的鉴赏力所能察觉的,要察觉这种深刻方面所需要的不仅是感觉,而且是完整的理性、坚实的心灵和抽象的思考。

由深刻的理解参与的美感活动实质上是思维的游戏取乐活动。大脑的中枢部作为生命体的活组织,需要一定的运动量来维持自己的活力和机能。毫不费力得来的东西,中枢神经是不感到怎么快乐的,只有经过思考努力得到的东西才倍感珍视。休谟指出:"任何容易的和明显的道理永远不被人所珍贵的;甚至本身原是困难的道理,而我们在得到关于它的知识时,如果毫无困难,没有经过任何思想或判断方面的努力,那种道理也不会被人重视。""在这种情形下,我们只要长着耳朵,就足以听到道理。我们无须集中注意,或运用天才。而天才的运用是心灵的一切活动中最令人愉快而乐意的。"⑤打牌、聊天是常见的思维游戏、理智美感形式。中枢活动中的二级、三级反射活动所获得的快感反应,都是经思维努力、由理解参与达到的结果。吃红烧肉时感觉到肉的香肥之美,这是不需要动脑筋的无条件反射;看到红烧肉时就流口水,这种美感是包含着对肉可带来肥美滋味的认知、理解的,属于二级条件反射;计划供应的困难时期看到肉票就眼前放光,倍感兴奋,感到肉票

① 《伊川击壤集》卷一一。
② 杜夫海纳:《审美经验现象学》,韩树站译,文化艺术出版社1992年版,第464页。
③ 杜夫海纳:《审美经验现象学》,韩树站译,文化艺术出版社1992年版,第463页。
④ 黑格尔:《美学》第一卷,朱光潜译,商务印书馆1979年版,第43页。
⑤ 休谟:《人性论》,关文运译,商务印书馆1980年版,第488页。

很美,这包含着肉票可以买到肉、带来美味的更曲折复杂的认知和理解,属于三级条件反射。推而广之,只有理解"鱼"具有的子孙延绵、生殖繁盛的祝福含义,才能欣赏半坡彩陶常见的鱼纹图案的审美价值;只有理解黄金、钻石的贵重,才能感受珠宝首饰带来的特殊尊严。在美的范畴中,悲剧、喜剧、崇高、滑稽产生的美感活动,都有理智思考的调动。如艾迪生谈悲剧美感:"如果我们考虑一下这种快感的性质,我们就会发现这种快感……产生于我们自己阅读时所联系到的思想。"[1]18世纪英国作家贺拉斯·沃尔波尔谈喜剧美感中的思维参与:"对于思维的人,世界是一部喜剧。"[2]柏格森认为:"滑稽诉之于纯粹的智能。"[3]朱光潜总结说:"'喜剧的诙谐',出发点是理智,而听者受感动也以理智。"[4]在各种艺术门类中,文学艺术是以内涵美为主体的观念艺术。文学作品描写的艺术形象,无不是读者在文字理解中转换成的观念形象,无不在观念形象中寄托着特殊的寓意和倾向,无不在形象塑造中包含吊人胃口的情节、悬念。中国古代诗歌以表情达意为主,它的美集中体现为内涵美,如吴可《藏海诗话》所云:"凡装点者好在外,初读之似好,再三读之则无味。要当以意为主,辅之以华丽,则中边皆甜也"[5]。对中国古代诗歌的审美鉴赏离不开对文字境象背后意蕴的理解。于是,中国古代美学常常"意味"联言,认为有"意"才有"味","意深则味有余"[6]。

由此可见,美感中"引发感觉情感活动的'导火线'的长度,与理性认识能力的伸展长度,是有着正比例关系的"[7]。鉴于理性活动与美感活动之间的这种密切联系,"因此,一个人的深刻强大的思维力对于培养、形成他的深远、广阔的审美情感,有着巨大的促进作用。这就体现出智育的提高也能对美育的发展有积极的作用"[8]。

[1] 伍蠡甫、蒋孔阳:《西方文论选》上卷,上海译文出版社1979年版,第572页。
[2] 霍兰德:《笑:幽默心理学》,潘国庆译,上海文艺出版社1991年版,第6页。
[3] 柏格森:《笑:论滑稽的意义》,徐继曾译,中国戏剧出版社1980年版,第85页。
[4] 朱光潜:《诗论》,生活·读书·新知三联书店1984年版,第27页。
[5] 吴可:《藏海诗话》。
[6] 赵翼:《瓯北诗话》卷十。
[7] 汪济生:《美感概论》,上海科学技术文献出版社2008年版,第35页。
[8] 汪济生:《美感概论》,上海科学技术文献出版社2008年版,第35页。

第十四章
审美的基本方法

本章提要：美的形态分形式美与内涵美，与此相应，审美活动就呈现为"形式直觉"与"内涵回味"两种基本方法。审美活动是客观认识活动与主观创造活动的统一，因而，审美方法必须兼顾"客观反映"和"主观生成"。就与审美主体的关系来说，美存在两种形态：一种是"客观的美"，一种是"主观的美"。前者要求审美活动采取"反映"的方法，排除主观好恶，真实地把握对象的客观审美属性；后者要求审美活动采取"生成"的方法，调动主观情感，能动地参与审美价值的创造，在对象中欣赏自身。

"美感活动"又叫"审美活动"。审美主体在对审美对象审美属性的美感活动中，呈现出哪些基本方法呢？

一、直觉与回味

这个问题，仍然要结合美的两种形态来看。美有两种基本形态——形式美与内涵美。与此相应，审美活动就具有两种基本方法——"直觉"的方法与"回味"的方法。面对形式美，需要运用的是"直觉"的方法；面对内涵美，需要运用的是"回味"的方法。

不费思量的直觉方法是把握五觉对象的形式美所用的基本方法。由于五觉对象的形式美契合审美主体五官天赋的生理结构阈值，所以五觉审美表现为"目欲綦色，耳欲綦声，口欲綦味，鼻欲綦臭，心欲綦佚"①。中国古代美学家指出：这是一种

① 《荀子·王霸》。綦：极也。

出于天性的直觉反应。"目辨白黑美恶,耳辨声音清浊,口辨酸咸甘苦,鼻辨芬芳腥臊,骨体肤理辨寒暑疾养,是又人之所常生而有也,是无待然而然者也。"①梁朝钟嵘的《诗品序》举例说明"即目""直寻"的诗美:"'思君如流水',既是即目;'高台多悲风',亦惟所见;'清晨登陇首',羌无故实;'明月照积雪',讵出经、史。观古今胜语,多非补假,皆由直寻。"所谓"直寻",就是不经"补假"、直接把握的"直觉"。清初王夫之从佛教法相宗的"现观""现量"理论中得到启发,提出美感中的"即景会心"说,也是形式美直觉方法的异名。他强调美感的"现在"性,主张直观现前存在的物象美,"不缘过去作影"②,"只于心目相取处得景得句,乃为朝气,乃为神笔"③,并举例分析论证:"身之所历,目之所见,是铁门限。即极写大景,如'阴晴众壑殊''乾坤日夜浮',亦不必逾此限。非按舆地图便可云'平野入青徐'也,抑登楼所得见者耳。"④"'日落云傍开,风来望叶回',亦固然之景,道出来未曾有,所谓眼前光景者,此耳。"⑤"'池塘生春草''胡蝶飞南园''明月照积雪',皆心中目中与相融浃,一出语时,即得珠圆玉润,要亦各视其所怀来而与景相迎者也。"⑥杜甫《野望》云:"清秋望不极,迢递起层阴。远水兼天净,孤城隐雾深。叶稀风更落,山回日初沉。独鹤归何晚,昏鸦已满林。"直写目之所见。王夫之评论曰:"只咏得现量分明","如此作自是野望绝佳写景诗"⑦。要之,"即景会心""寓目吟成"⑧,才是"自然灵妙"的"现量"。反之,闭门苦吟,搜肠刮肚,则是"缘过去作影",则是不足称道的"比量"。在肯定直接把握现前所见之美的基础上,他进一步强调美感的"现成"性,即时成就、当下立成,"一触即觉,不假思量计较"⑨。他举王俭《春诗》"兰生已匝苑,萍开欲半池;轻风摇杂花,细雨乱丛枝"为例指出:"此种诗直不可以思路求佳。二十字如一片云,因日成影,光不在内,亦不在外,既无轮廓,亦无丝理,可以生无穷之情,而情了无寄。"又分析说:"'欲投人处宿,隔水问樵夫。'则山之辽廓荒远可知,与上六句初无异致,且得宾主分明,非独头意识景相描摹也。"⑩"看明远(鲍照)乐府,别是

① 《荀子·荣辱》。
② 王夫之:《相宗络索·三境》,《中国佛教思想资料选编》第三卷第三册,中华书局1989年版。
③ 王夫之:《唐诗评选》卷三,张子容《泛永嘉江日暮回舟》评语,文化艺术出版社1997年版。
④ 王夫之:《姜斋诗话》卷二,《历代诗话续编》,中华书局1983年版。
⑤ 王夫之:《古诗评选》陈后主《临高台》评语,文化艺术出版社1997年版。
⑥ 王夫之:《姜斋诗话》卷二,《历代诗话续编》,中华书局1983年版。
⑦ 王夫之:《唐诗评选》卷三,文化艺术出版社1997年版。
⑧ 王夫之:《古诗评选》卷一,斛律金《敕勒歌》评语,文化艺术出版社1997年版。
⑨ 王夫之:《相宗络索·三境》,石峻等编:《中国佛教思想资料选编》第三卷第三册,中华书局1989年版。
⑩ 王夫之:《姜斋诗话》卷二,《历代诗话续编》,中华书局1983年版。

一味。急切寻佳处,早已失之。吟咏往来,觉蓬勃如春烟弥漫,如秋水溢目盈心,斯得之矣。"①要之,成功的审美活动是"即景会心""自然灵妙"、不"劳拟议"、亦"非想得"的②;如果"就他作想""沉吟推敲",如"僧推月下门"之类,便属"妄想揣摩,如说他人梦"③。王夫之的"即景会心"说启示、告诫我们对于感官对应的自然形式美的审美毋需思量推敲,多费脑筋。如果偏要将理解、思考拉扯进来,非要在形式美身上分析、寻找什么复杂的涵义不可,结果只会偏离对形式美真谛的感知把握。

而在对内涵美的感知中,虽然形式中积淀的意蕴与引起人的感官好恶的物象之间建立了某种暂时的神经联系,也会转化为一种不假思索的直觉反应,但由于直觉中理解的对象内涵不是很充分,因而美感效果就不会太强烈。要充分理解审美对象的涵意,就必须运用"回味"的方法反复咀嚼。刘勰《文心雕龙·隐秀》主张对"文外重旨""曲包余味",读者必须"玩之者无穷,味之者不厌"④。刘知幾《史通·叙事》主张对"文而不丽,质而不野"、包含深意的文学作品的审美,应"味其滋旨,怀其德音,三复忘疲,百遍无斁"。宋王直方《诗话》论对梅尧臣平淡而意味深长的诗的审美:"欧阳公谓梅圣俞诗,始读之则叹莫能及,后数日,乃渐有味,何止橄榄回味,久方觉永。"张炎《词源·杂论》论对清空而深厚的秦观词的审美:"秦少游词,体制淡雅,气骨不衰,清丽中不断意脉,咀嚼无滓,久而知味。"张岱《琅嬛文集·答袁箨庵》评论《琵琶》《西厢》的美感特点:"兄看《琵琶》《西厢》,有何怪异?布帛菽粟之中,自有许多滋味,咀嚼不尽,传之永远,愈久愈新,愈淡愈远。"沈德潜《唐诗别裁集》卷十论杜甫《月夜》的读后感:"反复曲折,寻味不尽。"沈涛《瓠庐诗话》论黄庭坚诗的读后感:"豫章诗如食橄榄,始若苦涩,咀嚼即久,味满中边。"杨廷芝《二十四诗品浅解·绮丽》评论什么叫诗的"真美":"有味之而愈觉其无穷者,是乃真绮丽也。"沈昌直《报唐湛声书》揭示:"若夫味,则寻之无端,即之无迹,别出于行墨蹊径之外者也。长于此者,古惟司马子长,后世则欧阳永叔、归震川,骤闻之若无所有焉,迨乎熟读深玩,久之又久,乃有一种若隐若现之旨趣,悠然以长,穆然以远,津津焉流连于齿颊间,足以耐人咀嚼,使之历历不得忘者,此则刘彦和所谓'余味曲包'者也。"⑤总之,对内涵美的审美活动如同品味香茗,必须稍安勿躁,优游涵泳,从容讽味,仔细寻味,反复回味。只有这样,才能追寻到"象外之意""味外之旨",体会到丰

① 王夫之:《古诗评选》卷一,鲍照《拟行路难》评语,文化艺术出版社1997年版。
② 王夫之:《姜斋诗话》卷二,《历代诗话续编》,中华书局1983年版。
③ 王夫之:《姜斋诗话》卷二,《历代诗话续编》,中华书局1983年版。
④ 《文心雕龙·隐秀》。按:后二句据杨明照《文心雕龙校注》(古典文学出版社1958年版)增补。
⑤ 《南社》第十二集。

富深远的"意味"。朱熹论读诗之法:"诗全在讽诵之功。""诗须是沉潜讽诵,玩味义理,咀嚼滋味,方有所益。""须是先将诗来吟咏四五十遍了,方可看注。看了又吟咏三四十遍,使意思自然融液浃洽,方有见处。"①清贺贻孙《诗筏》指导读者:"李杜诗,韩苏文,但通一二首,似可学而至焉。试更诵数十首,方觉其妙。诵及全集,愈多愈妙。反复朗诵,至数十百过,口颔涎流,滋味无穷,咀嚼不尽,乃至自少至老,诵之不辍,其境愈熟,其味愈长。"刘开《读诗说》总结"读诗之法":"然则读诗之法奈何?曰:'从容讽诵以习其辞,优游浸润以绎其旨,涵泳默会以得其归,往复低徊以尽其致……是乃所为善读诗也。'"对待内涵美的审美把握,一目十行的直觉方法恰恰是大忌。金代元好问《与张中杰郎中论文》曾批评当时的一些读者:"今人读文字,十行夸一目。"导致的结果是:"阌颤失香臭,瞽视纷红绿;毫厘不相照,觌面楚与蜀。"就是这方面最有力的说明。

二、反映与生成

美感虽然不仅仅是意识反映活动,但也包含意识反映;美感虽然更多地体现为一种情感反应活动,但情感反应既具有较多的主观创造,也折射着对事物属性的客观认识。作为客观认识活动,美感是由物及我的、对客观对象审美属性的反映活动;作为主观创造活动,美感是由我及物的、对审美对象的审美价值的生成活动。因此,把握审美对象的美,必须兼顾"反映"的方法和"生成"的方法,否定其一都会导致落入一偏。

美作为有价值的普遍快感对象,就其与审美主体的关系来说,实际上存在两种形态:一种是客观的美、无我的美,一种是主观的美、有我的美。西方当代美学家拉克斯梯尔指出:"有的美是客观的,有的美是主观的"②。"客观的美"如"寒波澹澹起,白鸟悠悠下""离花先委露,别叶乍辞风""穿花蛱蝶深深见,点水蜻蜓款款飞","主观的美"如"感时花溅泪,恨别鸟惊心""泪眼问花花不语,乱红飞过秋千去""离愁渐远渐无穷,迢迢不断如春水"。王国维《人间词话》将前者叫做"无我之境",将后者叫做"有我之境"。广而言之,前者如桂林山水的美、星星彩虹的美,它们是客观事物中普遍令人快乐的某种性质、特征;后者如"移情"的美、人格象征的美、"人

① 转引自魏庆之:《诗人玉屑》卷十三。
② 转引自朱狄:《当代西方美学》,人民出版社1984年版,第212页。

的本质对象化"的美,这些美的属性其实是审美对象中不存在的,而是审美主体属性变相物化到客观对象中的结果。

美的这两种形态要求我们采取相应的审美方法才能加以准确把握。"客观的美"、"无我之境"要求我们采取"客观反映"的方法,排除主观好恶,站在对象的立场,"以物观物",客观真实地加以感知。此如王国维《人间词话》所说:"无我之境,以物观物。""以物观物"一语源于宋代理学家邵雍。邵雍说:"以物观物,性也……性公而明。"①邵雍说的"性"即是"理"。"以物观物"即以公正无私的理性观照外物,把握外物中的客观之理,所谓"从物见微妙"②"花妙在精神"③。他指出:"天下之物莫不有理焉。""夫所以谓之'观物'者,非以目而观之也。非观之以目而观之以心也,非观之以心而观之以理也。"④"因物则性,性则神,神则明矣。"⑤"诚为能以物观物,而两不相伤者焉,盖其间情累都忘去尔。"⑥既然我们不能彻底否定美具有一定的客观性,既然我们承认共同美可以在不同时空中的存在,承认"美的属性""美的原因""美的特征""美的规律"的存在并加以分析总结,承认掌握和通晓这些原因、特征与规律的审美鉴赏家如美食家、品味师、品酒师、品茶师、品香师、音乐鉴赏家、书画鉴赏家、文学批评家等等存在的合理性和必要性,也就不能不承认美感必须对审美对象中存在的客观的美学属性、原因、特征、规律加以如实的反映。如果完全否定和取消审美反映,认为美感完全是听任情感左右的"象由心生"的主观生发活动,将会陷入完全否定共同美、否定美的客观标准(包括属性、原因、特征、规律)、否定掌握这些标准的审美鉴赏家及其审美批评权威性的片面、荒谬境地。正是在这个意义上,我们赞同宗白华先生曾经说过的一个观点:静观,不仅是哲学认识的起点,也是一切审美观照的起点。

与此相对的是,"主观的美""有我之境"要求我们采取"能动生成"的方法,取消物我之分,调动主观情感,"以我观物",积极能动地参与创造,在对象中欣赏自身。此如王国维《人间词话》所说:"有我之境,以我观物,故物皆著我之色彩。""以我观物",亦源自邵雍:"以我观物,情也。"⑦"以我观物"实际上是"以情观物",带着自我

① 清王植辑录,邵雍:《皇极经世全书解·观物外篇十》。
② 邵雍:《首尾吟》。
③ 邵雍:《善赏花吟》。
④ 邵雍:《皇极经世全书解·观物内篇十二》。
⑤ 邵雍:《皇极经世全书解·观物外篇十二》。
⑥ 邵雍:《伊川击壤集序》。
⑦ 邵雍:《皇极经世全书解·观物外篇十》。

情感的有色眼镜观照外物。站在理学家的立场,邵雍对此是颇有微词的:"任我则情,情则蔽,蔽则昏矣。"①"情偏而暗。"②"近世诗人,穷戚则职于怨憝,荣达则专于淫佚。身之休戚,发于喜怒,时之否泰,出于爱恶,殊不以天下大义而为言者,故其诗大率溺于情好也。噫!情之溺人也甚于水。"③其实,虽然从理性为上的哲学认识角度,我们应当贬斥"以情观物",但在审美观照的角度,"以我观物""以情观物"恰恰是值得适当保护和鼓励的。对象只有在情感的折射下才能变幻出缤纷的色彩。不妨设想:如果中国古代的咏物诗都只能允许出于"以物观物"的客观描写,那将会是多么单调乏味!所以,南朝的文学批评家刘勰早已提出"物以情观"的审美方法,告诫使人"物以情观,故词必巧丽"④,鼓励诗人在面对自然审美构思阶段,"登山则情满于山,观海则意溢于海"⑤。唐代的柳宗元,将这种由主体生成观赏对象之美的方法叫做"美不自美,因人而彰"⑥。西方学者阿米尔说:"一片自然风景就是一种心情。"⑦席勒指出:"事物的实在是事物的作品,事物的外观(亦译为显现)是人的作品。一个以外观(亦译为显现)为快乐的人,不再以他感受的事物为快乐,而是以他所产生的事物为快乐。"⑧19世纪后期至20世纪上半叶,德国美学家费肖尔父子、立普斯和英国美学家浮龙•李将这种审美现象称为"移情"现象,建立了一套"移情"学说。最初,老费肖尔把移情作用称为"审美的象征作用",认为这种象征作用通过人化方式将审美主体的生命灌注于无生命的事物中。小费肖尔在《视觉的形式感》中把"审美的象征作用"改称为"移情作用",指出美感的发生就在于主体与对象之间实现了感觉和情感的共鸣。立普斯在《空间美学和几何学•视觉的错觉》(1879)和《论移情作用》(1903)两部著作中对"移情为美"的学说作了全面、系统的建构。浮龙•李在1897年发表的《美与丑》一文中,结合对艺术作品的欣赏,进一步阐释了"移情为美"的心理现象。"移情"说从心理学的角度出发,认为人的美感是一种在客观事物中看到自我的错觉,产生美感的原因在于把审美主体自我的情感"外射"到客观事物上去,使感情变成事物的属性,达到物我同一的共鸣境界,这

① 邵雍:《皇极经世全书解•观物外篇十二》。
② 邵雍:《皇极经世全书解•观物外篇十》。
③ 邵雍:《伊川击壤集序》。
④ 刘勰:《文心雕龙•诠赋》。
⑤ 刘勰:《文心雕龙•神思》。
⑥ 柳宗元:《邕州柳中丞作马退山茅亭记》,《柳宗元集》第三册,中华书局1979年版,第729页。
⑦ 转引自朱光潜:《诗论》,《朱光潜美学文集》第二卷,上海文艺出版社1982年版,第55页。
⑧ 席勒:《审美教育书简》第26封信。此处采用徐恒醇《美育书简》中的译文,中国文联出版社1984年版,第133—134页。

就是愉快的美感状态。所以有学者说:"大自然全幅生动的山川草木、云烟光色,跟人类的生命绝不是不相干的存在。每一片飞花、每一线星光都在提醒着人类的心灵与宇宙的关系。任何一个真正在大自然山水中受到过感动的人,都理解那句耳熟能详的名论:每一片风景,都是一种心境。"①这些看法,如果不作以偏概全的理解,是有一定的合理之处的。

"移情成美"的现象,在艺术美的审美鉴赏中体现得尤为突出。浮龙·李指出,艺术创造虽然有多种动机,但共同原则都是"趋向美而回避丑"。什么使艺术形象显出美或丑呢?美的事物使我们把自身的活动对应地投射到该事物中,其形象中有我们自身同一的体验,而丑的事物则使我们的活动和生命受到挫折和阻碍。因此,人们对自己活动的体验是产生美感的必要条件。德国文艺理论家、接受美学创始人尧斯1967年发表《文学史作为向文学理论的挑战》的讲演,宣告"接受美学"的诞生。他另有《论接受美学》《审美经验与文学解释学》等著作,对"接受美学"学说加以进一步丰富。尧斯认为,文学史就是文学作品的消费史,是消费主体即读者的创造接受史。在作者、作品和读者的三角关系中,读者不是被动地反映,而是积极地介入,因而一部文学作品的历史生命就不能缺少读者的能动参与。历史上众多读者对作品的不同感受和理解构成了作品的真实存在。他把艺术的审美活动分为三个"基本范畴":创造,愉悦,净化,三者构成了艺术审美经验的整体内涵。无独有偶,在中国古代,明代诗学竟陵派领袖钟惺提出,《诗》的内涵不是一成不变的常数,而是在历代诠释中不断流动的"活物":"《诗》,活物也。游、夏以后,自汉至宋,无不说《诗》者,不必皆有当于《诗》,而皆可以说《诗》。其皆可以说《诗》者,即在不必皆有当于《诗》之中。非说《诗》者之能如是,而《诗》之为物不能不如是也。"从孔子后学到汉儒、宋儒,历代解《诗》者很多,其解释不一定都符合《诗经》原义,但他们都有解《诗》的理由和权利。钟惺把文本自身的涵义叫做"体",把解《诗》者的创造性阐释叫做"用",指出《诗》之所以为经"是《诗》之体一"与《诗》之用万"的统一;解《诗》不仅应"分其章句、明其训诂"探究本义,而且应"神而明之、引而伸之"发挥己意;任何人都不能垄断对《诗》的解释,剥夺其他读者不同理解的权利;《诗》的美是一个变数,"其佳妙者原不能定为何处,在后人备以心目合之",作为审美对象的诗美存在于作为审美主体的后代读者的不同心目、感受中②。钟惺此意,后来被清

① 胡晓明:《万川之月——中国山水诗的心灵境界》,生活·读书·新知三联书店1992年版,第1页。
② 钟惺:《诗论》,《钟惺批点〈诗经〉》卷首;钟惺:《隐秀轩集·别集》,明天启刻本。

代词论家谭献精辟概括为"作者之用心未必然,读者之用心何必不然"①！如果我们不是用绝对化的态度去看待尧斯、钟惺的观点,而是置于一个合理的范围,那么毫无疑问,尧斯的接受美学、钟惺的"活物"说在揭示读者艺术审美的能动生成方面,是具有可取的价值的。

当然,审美主体在审美活动中能动生成的"有我之境""主观的美",必须符合"有价值的乐感对象"这个"美"的统一属性,并能够为人们在相似的情境中普遍地生成和欣赏。

美感活动作为对现实与艺术中的审美对象的审美活动,其客观反映与能动生成的审美方法分别对应于"无我之境"与"有我之境"两种美的形态。由于事实上"无我之境"未必"无我","有我之境"未必"无物",这就使得在许多场合,客观反映与能动生成往往是交织在一起、难以截然分开的。刘勰曾在《文心雕龙·物色》中分析过对自然的审美中"情往似赠,兴来如答"的现象,在《诠赋》篇中揭示过"情以物兴,物以情观"的现象。这"情往似赠""物以情观"是审美活动中由我及物的客观反映;这"兴来如答""情以物兴"是审美活动中"由物及我"的生成。二者相互交融,刘勰称之为"目既往还,心亦吐纳";"写气图貌,既随物以宛转,属采附声,亦与心而徘徊"②。物的反映与心的生成相互交织的关系,清初王夫之表述为"互藏其宅"的关系:"情、景虽有在心、在物之分,而景生情,情生景;哀乐之触(指物),荣悴之迎(指心),互藏其宅。"③"夫景以情合,情以景生,初不相离,唯意所适。截分两橛,则情不足兴,而景非其景。"④王国维在分析作家对现实的审美活动时指出:"文学中有二原质焉:曰景,曰情。前者以描写自然及人生之事实为主,后者则吾人对此种事实之精神的态度也。故前者客观的,后者主观的也;前者知识的,后者感情的也。自一方面言之,则必吾人之胸中洞然无物,而后其观物也深,而其体物也切;即客观的知识,实与主观的情感为反比例。自他方面言之,则激烈之情感,亦得为直观之对象、文学之材料;而观物与其描写之也,亦有无限之快乐伴之。要之,文学者,不外知识与情感交代之结果而已。"⑤瑞士心理学家皮亚杰认为:"认识既不是起因于一个有自我意识的主体,也不是起因于业已形成的、会把自己烙印在主体之上的客

① 谭献:《复堂词录叙》,《复堂词话》,人民文学出版社1959年版。
② 刘勰:《文心雕龙·物色》。
③ 王夫之:《诗绎》。
④ 王夫之:《夕堂永日绪论·内篇》。
⑤ 王国维:《文学小言》。

体;认识起因于主客体之间的相互作用,这些作用发生在主体和客体之间的中途,因而既包括主体又包含客体。"①这段话用来说明审美认识中主客互动的方法论特征,也许更为合适。

(作者:北京大学数字艺术系首席教授王伟)

① 皮亚杰:《发生认识论原理》,王宪钿等译,商务印书馆1985年版,第21页。

第十五章
美感的结构与机制

本章提要：美感活动中人们对事物作出的审美判断从结构上看有"分立判断"与"综合判断"之分。"分立判断"指分别着眼于审美对象的外形因素或意蕴因素作出的判断，"综合判断"指综合审美对象形式和内涵的审美属性对事物的整体审美属性作出的判断。在对事物整体属性的综合审美判断中，关于内涵的审美判断起主导、决定作用。从美感的心理机制上看，这种情感反应的兴奋程度是与审美刺激的频率密切相关的。当审美主体反复接受审美对象强度、容量同样的刺激信息的时候，审美反应就逐渐弱化，从而产生"审美疲劳"，推动追求新奇的"审美时尚"。美感的心理机制和历程，就是在总体保障审美对象与审美主体生命共振的大前提下，不断由"审美疲劳"走向"审美时尚"的循环往复过程。

美感中审美判断的分合结构及审美反应的疲劳与新变机制是美学界讨论甚少的问题，这里略作初步探讨，希望起到抛砖引玉的效果。

一、结构：分立判断与综合判断

美感活动中人们对事物作出的审美判断从结构上看有分立判断与综合判断之分。

所谓"分立判断"，指分别着眼于审美对象的外形因素或意蕴因素作出的关于事物形式审美属性或内涵审美属性的判断。所谓"综合判断"，指综合审美对象形式和内涵的审美属性对事物的整体审美属性作出的判断。事物的审美属性是多方面的，它往往以各种形态作用于人的相应器官。如一朵花，它既以自己的色彩作用于人的视觉器官，也以自己的气息作用于人的嗅觉器官，又以自己的质感作用于人

的触觉器官,还以自己的象征意义作用于人的思维中枢,从而形成单独的审美感觉和判断。人对这朵花的总体感觉和判断的肯定或否定性质,就是上述各种感觉、判断综合抵消后的结果。"同一种事物的多种属性中,有的会使人愉快,有的会使人不快,但这些属性在人的感觉中综合后的总效应却不会模棱两可,而会有一个较明确的肯定或否定性感觉情感态度。"①如果各种单独的感觉判断方向统一,则综合后的审美判断则比较单纯,审美效果会更加强烈,比如锦上添花或雪上加霜之类;如果各种单独的感觉判断方向相左、相互矛盾,由此形成的总体审美感觉中,就会夹杂着悲喜交织、又爱又恨的复杂滋味,由此作出的综合审美判断,就会出现"美丑并存"、或"丑中有美"、或"美中有丑"的情况。

关于事物形式或意蕴的分立审美判断虽然可以有很多,但总体上可分为关于形式的审美判断与关于内涵的审美判断两类。在对事物整体属性的综合审美判断中,哪类审美判断起主导、决定作用呢?实践表明,关于内涵的审美判断起主导、决定作用。珠宝首饰流光溢彩,古董字画美轮美奂,一旦你晓得它们是假货、赝品,便黯然失色。泰国人妖形体优美,因为你知道那些令你心动的肉体都是人造的,所以感觉怪不舒服的。适用的粪筐是美的,而不适用的金盾是丑的。为什么呢?"粪筐对于视觉没有什么快感,对嗅觉还有恶感,人对于它的好感来源于它的轻便,便于人拾粪劳动,可以对人所需要的基本感觉温饱有作用。金盾虽然漂亮,使人的视觉有快感,但当无须用它来战斗自卫,也无法用它去换取食物以解饥饿时,它的好处就太微不足道了,甚至会使人愿意用它去换一只粪筐了。"②这是因为事物形式的审美属性只能打动人们的感官,引起人们浅表层次的感觉反应,无法引起精神层面的深刻感动,对审美主体的生命存在来说也无关紧要;事物内涵的审美属性诉诸审美主体的内在心灵,会引起深刻的感动和长久的回味,与审美主体的生命存在具有极大的利害关系。两者权衡,事物内涵引起的审美感受比起事物形式引起的审美感受对审美主体而言更加重要,所以事物的综合审美属性由关于事物内涵的审美判断来决定。纯音乐可以产生悦耳的听觉快感,但由于没有歌词,缺乏深刻的意涵,"只打动我们的感官",无法引起心灵深处的感动,所以"这样的作品必然是肤浅的、片面的、不完美的"。而包含意蕴的歌曲(又称"讯音")却能"充分接近我们的情感节奏,从而深深地打动我们的心灵"③。可见:"纯音乐对人的作用强度其实是相

① 汪济生:《美感概论》,上海科学技术文献出版社2008年版,第37页。
② 均见汪济生:《美感概论》,上海科学技术文献出版社2008年版,第41页。
③ 汪济生:《系统进化论美学观》,北京大学出版社1987年版,第257页。

当有限的。音乐中对人们有最大感动力的往往是歌曲,而这歌曲中的歌词越是描写人们最迫切向往的事物就越有魔力,如爱情歌曲的魔力就是一例。"①汉代枚乘的《七发》描写说:吴客向病重的楚太子绘声绘色地描绘饮食、车马、宫苑、田猎等诉诸感官愉快的美,但都无法调动楚太子的精神亢奋,唯独最后向他推荐"方术之士""论天下之精微,理万物之是非"、讲解"要言妙道"时,楚太子"据案而起",大汗淋漓,"霍然病已",精神大振,典型地证明了内涵美引起的精神之乐非常强大,远远胜过形式美引起的感觉快乐。汪济生所作的一项问卷调查表明,张艺谋导演的电影《十里埋伏》尽管画面色彩的满意度比徐克担任编剧和监制的电影《新龙门客栈》高出近一倍(88/48),但由于《新龙门客栈》思想的内蕴和悬念的制造远比《十里埋伏》要高(40/12、76/40),所以在"观赏后的总效应"统计中,大部分观众觉得《新龙门客栈》"很好",而无人觉得《十里埋伏》"很好"(64/0)②。汪济生根据这项问卷调查结果分析指出:"只有能够引起思维器官活动的有思想情感内涵的画面,才能给人留下比较深刻的印象。仅仅靠构图和色彩抓住视觉器官生理性浅表注意,是不足以给人留下很深刻的难忘的印象的。"③"电影艺术的基本分类定位,是中枢思维器官的游戏、艺术活动,所以,当中枢部思维活动的各个侧面、各个环节都进入很好的运动状态的时候,电影艺术观赏的总效应怎么可能不好呢?"④

由此可见,正如在哲学认识中是事物的内容属性决定着事物的本质属性一样,在审美反应中,也是对象的内涵属性而非形式属性决定着事物的整体美学属性,是对象的内涵引起的强大的审美反应决定着对事物整体的综合审美效应。"一个残废的人,一张畸形的脸,马上就会使人感到不快,甚至恐怖。""然而,当你知道这个残废人是一个荣誉军人,而那有畸形脸的人是一个卡西摩多式的人物时,你的感觉就会发生变化。是的,残废是令人不快的,但是荣誉军人的残废却是他高贵品质和献身精神的有力证明。这是一种精神的美、道德的美、社会的美。它们的肯定性感觉造成了总体优势,就改变了你对这个残废人的总感觉。"⑤"而卡西摩多式的人物,它的畸形并不给你造成更大的威胁,他对你饥饱、冷暖和安危的关心又给你造

① 汪济生:《美感概论》,上海科学技术文献出版社 2008 年版,第 45 页。
② 汪济生:《美感活动规律在电影艺术鉴赏中实践的部分表现:1. 影片〈新龙门客栈〉与〈十里埋伏〉观赏效应比较》,《美感概论》,上海科学技术文献出版社 2008 年版,第 205—207 页。
③ 汪济生:《美感概论》,上海科学技术文献出版社 2008 年版,第 212 页。
④ 汪济生:《美感概论》,上海科学技术文献出版社 2008 年版,第 210 页。
⑤ 汪济生:《美感概论》,上海科学技术文献出版社 2008 年版,第 45 页。

成大量的好感,当然也就使你形成了总体效应的肯定性感觉。"①所以人们对雨果《悲惨世界》中塑造的外形丑陋、内心善良的敲钟人卡西摩多形象的综合审美判断仍然是"美",或者叫"丑中有美"。

如果进一步加以分析,便会发现,由事物内质引起的精神的审美反应之所以在对事物的综合审美反应中发挥着主导作用,是因为精神的审美反应在人的机体安全的生命存在中处于基础的决定地位。诗人流沙河写过一首题为《毒菌》的诗,描写外表美丽的毒蘑菇给人的综合审美反应:

> 在阳光照不到的河岸,他出现了。
> 白天,用美丽的彩衣;
> 黑夜,用暗绿的磷火,诱惑人类。
> 然而,连三岁的孩子也不去采他。
> 因为,妈妈说过,那是毒蛇吐的唾液。

毒蘑菇美丽的外表虽然能够引起人的视觉愉快,但其剧毒的内质则会导致食客的死亡,所以孩子听从妈妈的告诫,像远离"毒蛇吐的唾液"一样,远远离开白天穿着美丽彩衣、晚上绽放迷人磷火的毒蘑菇,避之唯恐不及。这说明:漂亮的事物不一定是美的②,"机体安全的感觉要比视觉悦目的感觉强度大得多;在左右人的综合感觉效应时,力量也大得多。"③对于童话中那个"点物成金"的国王,面包会比金子可爱得多;对于一个快要淹死的人,一块烂木板会比腰里的一串铜钱可爱得多;对于荒岛上的鲁滨逊,一把小刀要比一瓶巴黎香水可爱得多。曾经有一些美丽非常的月历,"那些月历的照片十分精美,印刷纸张也都是上乘的,但是搞美术设计的人,给每幅图片都围上一条粗大的黑边,这一来,它就碰到了厄运,相当部分的人很不欢迎它。原因是,它使人想起了讣告"④。由黑边唤起的对死亡的不祥联想,大大压垮了画面形式带来的乐感。在广东珠海市海关墙壁上,曾挂过一幅波涛汹涌、海鸥飞翔的海景画,但这幅画却不受中外旅客的欢迎,他们提出要求,请将那幅表现

① 汪济生:《美感概论》,上海科学技术文献出版社 2008 年版,第 47 页。
② 维特根斯坦:"漂亮的事物不会是美的。"漂亮,指事物的形式,美,指事物整体的美学属性。有绝对化之嫌,但稍加改造,就会成为很有价值和哲理的命题。维特根斯坦:《文化和价值》,黄正东等译,清华大学出版社 1987 年版,第 60 页。
③ 汪济生:《美感概论》,上海科学技术文献出版社 2008 年版,第 39 页。
④ 秦牧:《金堤蚁穴》,《文汇报》1980 年 5 月 11 日。

狂风巨浪的绘画撤去，另换一幅表现风平浪静、景象安祥的，原因也不难理解："画本来是不错的，它要是发表在美术杂志上，大概不会有人提出什么异议。但是它挂在海关里，外面许多旅客远涉重洋，在轮船里曾经饱尝风浪颠簸之苦，有一种见到海浪就怕的心情，踏进海关，见此画幅又重温那一番难受滋味。迟些日子，再度离去，行将出关乘坐海船，又一次见到那副波涛汹涌的绘画，心头就感到很不好受了。"①广而言之，人们对于能够给人带来感官快乐，但会使人身败名裂或一命呜呼的卖淫女或毒品作出否定的审美判断，道理也在这里。虽然人们承认毒品具有某种可以带来陶醉幻觉的官能美（比如波德莱尔描述吸食大麻最初的反应，"是某种毫无来由、无法抑制的欢快心情"，"这种欢乐伴随着一阵阵慵懒和痉挛轮番发作"，"它是愉快中的苦恼"②，稍后，"表现为各种辉煌的幻象，它们虽然稍稍有些恐怖，却同时又给人带来巨大的快慰"，"所有的晕眩或者混乱已不复存在，只有平和而静止的极乐"，"这种状态便是东方人所称的'陶醉'"③。当代一项有趣的实验研究也证明："美丽和毒品对大脑刺激相似"④），但最后的结果，是为了这种官能快乐而吸毒成瘾，患上疾病，走向死亡。正如波德莱尔所说："鸦片是个平和的引诱者，而大麻精则是个躁动不安的魔鬼"，"在当前和今后，大麻精的作用都更加致命"⑤。"大麻精也像其他所有独自享有的快乐一样，不但会使个人对人类一无所用，也会使个人不再需要社会，因为他不断地被驱使着去赞美他自己，并且日益接近那个辉煌的深渊"⑥。"倘若我将大麻精比作自杀，那它便是一种慢性自杀，它就是一种始终锋利而血淋淋的武器。任何有理智的人都不会反驳我这个说法。"⑦因此人们仍然清醒地认识到："毒品是万恶之源"。这是就毒品的有毒内质引起的致命恶果作出的对毒品的综合审美判断。在这里，因为毒品的官能之美就忘了其内质之丑及其综合属性之丑，固然是因小失大，迷途忘返；因其内质之丑及其综合属性之丑而否认其官能之美，这样的解释似乎也过于简单化，不足以令人信服。

① 秦牧：《金堤蚁穴》，《文汇报》1980年5月11日。
② 均见波德莱尔：《我心赤裸：波德莱尔散文随笔集》，肖津译，中国广播电视出版社2000年版，第67页。
③ 均见波德莱尔：《我心赤裸：波德莱尔散文随笔集》，肖津译，中国广播电视出版社2000年版，第83页。
④ 《美丽和毒品对大脑刺激相似》，《参考消息》2014年9月16日，第7版："毒品和美丽在大脑中激活相近区域的事实表明，它们产生的快感是同一种类型的。"
⑤ 均见波德莱尔：《我心赤裸：波德莱尔散文随笔集》，肖津译，中国广播电视出版社2000年版，第87页。
⑥ 波德莱尔：《我心赤裸：波德莱尔散文随笔集》，肖津译，中国广播电视出版社2000年版，第101页。
⑦ 波德莱尔：《我心赤裸：波德莱尔散文随笔集》，肖津译，中国广播电视出版社2000年版，第100页。

说到这里，笔者想起另两位美学研究者的观点。一位是封孝伦。他提出美的本质在于满足人的生命需要，这个生命需要不是官能需要，而是精神需要。所以"美的本质"或者说"决定这个对象成为美的那个内在的规定性"就是"人的生命追求的精神实现"①。另一位是张立斌。他认为人类区别于其他动物的"类属性"是意识、理性，所以美是精神快乐的对象，而不是受感觉快乐的对象。他把由这个基本点建构起来的美学原理叫"类美学原理"②。两位研究者长期思考得出的结论再次证明了人类关于对象内涵美的审美判断在对该事物美学属性作出综合审美判断中的决定地位，这是笔者所赞同的。不过，两位学者都不约而同地抛弃了官能需要的实现和满足在对象形式美判断中的一席之地，忽视了对事物的综合美感活动中感觉满足与精神满足的复杂关系。其实事情并不那么简单。

二、机制：审美疲劳与审美时尚

美感的心理机制是乐感对象与审美主体处于某种大体契合而部分变异的张力中。太过新奇陌生，对象失去了与主体的契合，自然无美感产生，但对象与主体过分契合以至同一，没有了具有差异性的新奇感与陌生感，也会产生审美疲劳。美感的动态流程就是从审美愉快走向审美疲劳，再走向审美新变、审美时尚的循环往复过程。

1. 审美麻木与审美疲劳

"审美疲劳"是对于一种审美对象的反复接触所产生的厌倦心理。如果一种审美对象长期出现在眼前，使人在心理上失去了新鲜感，那么审美疲劳就会出现，你就会转而去寻找可以重新唤起新鲜感的事物。1987年，汪济生在《系统进化论美学观》一书中较早接触到这个问题："外界的刺激物再丰富多彩，但如果没有变化，也会令人感到乏味的。所以你看万花筒，即使有极斑斓复杂的色彩光影，也还要有穷极变幻的可能，才能对孩子保持持久的魅力。"③1997年，德国美学家韦尔施文集《重构美学》由英国塞奇出版社出版，在第六篇论文《公共空间中的当代艺术：琳琅满目抑或烦恼》中，韦尔施指出在日常生活审美化的浪潮中，当代公共空间中的艺术无处不在，显得过剩，由于司空见惯，这些艺术已不复是吸引眼球的美丽景观，反

① 封孝伦：《人类生命系统中的美学》，安徽教育出版社1999年版，第156页。
② 参张立斌：《类美学原理》，天津人民出版社2007年版，第9、39、61页。
③ 汪济生：《系统进化论美学观》，北京大学出版社1987年版，第207页。

而成为让人产生"审美麻木"或"审美疲劳"烦恼的对象①。该书虽然较早提出"审美疲劳"概念,但直到2002年才在我国翻译出版。在中国美学界,"审美疲劳"是封孝伦在1999年出版的《人类生命系统中的美学》一书中首次提出来的。他给"审美疲劳"作的定义是:"对审美对象的兴奋减弱,不再产生较强的美感,甚至对对象表示厌弃"②。从客观审美对象上说,"审美疲劳"分自然美的审美疲劳、社会美的审美疲劳、艺术美的审美疲劳。从审美主体的角度说,"审美疲劳"分审美感觉疲劳、审美精神疲劳。2004年,"审美疲劳"随着冯小刚执导的贺岁片《手机》一下子成为流行用语。影片中人到中年的大学教授费墨有了外遇,在解释自己有外遇的原因时他发自肺腑地感叹:"在一张床上睡了20年,的确有点审美疲劳。"2012年,陈伯海在其出版的《审美体验与审美超越》一书中,把这种乏味的审美心理现象称作"自动化",提出用充满新奇感的"陌生化"加以补救,在思维深度上又推进了一层。

一般说来,审美疲劳突出发生在形式美的美感领域。由于形式美一览无余地呈现在审美主体的感官直觉面前,仅仅涉及感官表层的感觉层面,美感效果与审美感受的频率成反比,容易产生审美感觉疲劳。中国古代有句名言:"入芝兰之室,久而不闻其香","入鲍鱼之肆,久而不闻其臭"③。说的就是这个道理。奥地利女演员罗密·施奈德美貌绝伦,1954年因主演影片《茜茜公主》而一举成名。1958年与法国演员阿兰·德隆相识并堕入爱河,1964年,阿兰·德隆提出分手。分手的原因自然很复杂,但朝夕相处对罗密·施奈德的美貌产生审美感觉的疲劳自是一大原因。而内涵美则不同。内涵美的意蕴深藏于形象背后,不能一下子被审美主体所感知,审美主体必须反复品味才能充分理解,于是审美反应的效果与审美感受的频率成正比。如陆游《何君墓表》指出:诗"有一读再读十百读乃见其妙者"。元好问《与张中杰郎中论文》教导后学:"文须字字作,亦要字字读,咀嚼有余味,百过良未足。"也是说的这种情况。由于人的阅历不同,心理积淀不同,对事物内涵美的生发性、创造性理解不同,因而审美的感受也就会随审美频率的增加而光景常新。这种现象,借用古人的诗句,就叫"少年不识愁滋味,为赋新词强说愁;而今识尽愁滋味,欲说还休";借用今天的流行歌曲,就叫"读你千遍也不厌倦",每次阅读都能读出新的感受。当然,对内涵美的富于兴趣的审美感受也不是趋于无限的。审美对象的

① 参韦尔施:《重构美学》,陆扬、张岩冰译,上海译文出版社2002年版。
② 封孝伦:《人类生命系统中的美学》,安徽教育出版社1999年版,第403页。
③ 《孔子家语·六本》。

客观内涵总有一个限度,对内涵美的欣赏也可能产生审美精神疲劳;审美对象中作为审美主体精神物化的内涵意义处于同样的文化背景之下也具有万变不离其宗的稳定性,因而,对主体生成性的内涵美也会产生审美精神疲劳。美国好莱坞大片是承载特定意蕴的艺术杰作,尽管具体情节追求变化,但总体套路、主题是固定老套的,看多了难免产生精神的审美疲劳。中国的"春晚"是包含特定内涵的视听大餐,但年复一年历经几十载,观众不能不产生审美精神疲劳。至于作为财富象征的黄金首饰、作为身份体现的 LV 拎包等等,也以其固定的内涵美形象而在长久的审美活动中产生兴奋感降低的精神疲劳反应。

2. 审美新变与审美时尚

既然司空见惯、老生常谈味同嚼蜡、令人生厌,于是,求新求变自然成为人们审美心理的共同追求。中国古代美学说:"新也者,天下事物之美称也。"[①]"若无新变,不能代雄。"[②]"变则活,不变则板。"[③]艺术美也是如此。"文也者,至变者也。"[④]"文字是日新之物。"[⑤]"文字莫不贵新,而词为尤甚。不新可以不作。意新为上,语新次之,字句之新又次之。"[⑥]"诗……必言前人所未言、发前人所未发,而后为我之诗。"[⑦]"绝去故常,划除涂辙,得意一往,乃佳。"[⑧]西方诗人瓦肯罗德宣称:"对于艺术家来说,没有比一种本原的独创性的东西更值得崇拜的对象了!"[⑨]诺瓦利斯将他颂扬的浪漫诗歌称为:"以一种令人愉快的方式使人惊异,使某一对象变得陌生,但仍然令人感到熟悉并有吸引力的艺术。"[⑩]卡西尔指出:"诗歌一旦失去了奇异,也就失去了它的意义和理由,诗歌不能在我们琐碎和平凡的世界中兴旺起来。只有神异、奇迹、神秘才是真正的诗的题材。"[⑪]总之,新奇的事物具有令人激动的审美趣味。

新奇的事物往往伴随着时代而生,于是,审美趣味就与时代建立起了联系。东

① 《闲情偶寄·脱窠臼》。
② 萧子显:《南齐书·文学传论》。
③ 李渔:《闲情偶寄·变调第二》。
④ 陶望龄:《徐文长三集序》。
⑤ 刘大櫆:《论文偶记》。
⑥ 李渔:《窥词管见》。
⑦ 叶燮:《原诗·内篇下》。
⑧ 陆明雍:《诗镜总论》。
⑨ 转引自蒋孔阳、朱立元主编:《西方美学通史》第四卷,上海文艺出版社 1999 年版,第 353 页。
⑩ 转引自蒋孔阳、朱立元主编:《西方美学通史》第四卷,上海文艺出版社 1999 年版,第 365 页。
⑪ 蒋孔阳主编:《二十世纪西方美学名著选》下,复旦大学出版社 1988 年版,第 17—18 页。

晋的葛洪指出:"爱憎好恶,古今不均;时移俗易,物同价易。"①梁启超指出:"就社会全体论,各个时代'趣味'不同。"②车尔尼雪夫斯基指出:"每一代的美都是也应该是为那一代而存在……当美与那一代一同消逝的时候,再下一代就将会有它自己的美、新的美。"③这种某一时代崇尚流行的新的审美趣味,叫"审美时尚"。具体说来,"审美时尚"有哪些特点呢?

首先是它的奇异性。"时尚"的东西打破现有的司空见惯的常态,出人意料,令人惊异;这种新奇性往往是对约定俗成审美规则的叛逆。由此可以说:"不规则——即出乎意料、惊异、诧异——乃是美的基本成分,并且的确是美的特征。"④

其次它的前卫性和新潮性。"时尚"是代表潮流、引领潮流的先锋趣味、前卫趣味,这种趣味通常由某个权威人物、公众明星来发布或示范。所以德国社会学家西美尔说:上层阶级创造时尚,"时尚是阶级分野的产物"⑤,它提供一种把个人行为变成样板的普遍性规则。

再次是它的模仿性和大众性。某个权威人物、公众明星来示范倡导的新潮趣味如果没有大众效仿,就不能成为时尚。时尚的流行必须拥有一定的受众范围。正如西美尔所说:时尚是既定模式的模仿,它把个人引向每个人都在进行的道路,下层阶级模仿时尚。"时尚"不仅是"阶级分野"的产物,也是"统合欲望"的产物,"像其他一些形式特别是荣誉一样",时尚有着"使既定的社会各界和谐共处"的作用⑥。因而,"时尚是现实生活中广为流行的某种行为习惯、某种物品或某种观念"⑦。"时尚是在大众内部产生的一种非常规的行为方式的流行现象。具体地说,时尚是指一个时期内相当多的人对特定的趣味、语言、思想和行为等各种模型或标本的随从和追求。"⑧

复次是它的当下性和瞬间性。身处19世纪时尚之都巴黎的法国诗人波德莱尔曾经深有感触地说:"构成美的一种要素是永恒的,我们对它总是格外难以评定;而构成美的另一种要素是相对的,它是环境的产物。我们可以把后一种要素说成

① 葛洪:《抱朴子·擢才》。
② 梁启超:《晚清两大家诗抄题词》,《饮冰室文集》卷四十三。
③ 《生活与美学》,周扬译,人民文学出版社1959年版,第125页。
④ 波德莱尔:《我心赤裸:波德莱尔散文随笔集》,肖津译,中国广播电视出版社2000年版,第217页。
⑤ 西美尔:《时尚的哲学》,费勇等译,文化艺术出版社2001年版,第72页。
⑥ 西美尔:《时尚的哲学》,费勇等译,文化艺术出版社2001年版,第72页。
⑦ 心理学百科全书编辑委员会:《心理学百科全书》下卷,浙江教育出版社1995年版,第1884页。
⑧ 周晓虹:《现代社会心理学》,上海人民出版社1997年版,第412页。

是美所处的时代、这个时代的时尚。"①他把这种"相对的美"叫做"因情势而产生的那种转瞬即逝的快乐",并称之为美的"现代性"②:"现代性是一种建立在情势上的东西,它十分短暂,转瞬即逝,带有偶然性"③。时尚是"社会上新近出现的或某权威人物倡导的事物、观念、行为方式等被人们接受、采用、进而迅速推广以致消失的过程"④。从兴起到消失,时尚稍纵即逝,永远展示出强烈的现在感。时尚散发的永远是刹那间的魅力,它的新奇感不会持续太久。"在解释现在的时尚为什么会对我们的意识发挥一种有力影响的理由中,也包含着这样的事实:主要的、永久的、无可怀疑的信念越来越失去它们的影响力。从而,生活中短暂的与变化的因素获得了很多更自由的空间。"⑤"现代生活经历的关键特征是'求新'感。现代社会创造出无穷无尽的商品、建筑、时尚、类型与文化活动,而它们又都将注定被其他东西迅速取代,这些事实都强化了眼下的转瞬即逝感。"⑥"由于审美时尚特别短寿,又使潮流产品更新换代,走马灯般替换,没有哪一种需求可以与之相比。甚至在产品的使用期终了之前,审美上它就已经'出局'了。"⑦比如历届世博会各国展馆不断翻新的建筑风格、当代都市生活中各领风骚三五年的商品款式。这里,时尚流转如昙花一现、过眼云烟,没有什么东西可以长存不变。

"时尚"体现了人们对于新奇之美的追求。同时,什么样的形式美或内涵美成为时尚,却与这个时代的历史基础与文化风尚有着紧密的关系。

关于"时尚"与特定时代的历史基础的关系,法国艺术史家丹纳指出:在欧洲,"对于十七世纪的人们,再没有什么比真正的山更不美的了。它在他们心里唤起了许多不愉快的观念。刚刚经历了内战和半野蛮状态的时代的人们,只要一看见这种风景,就想起挨饿,想起在雨中或雪地上骑着马作长途的跋涉,想起在满是寄生虫的肮脏的客店里给他们吃的那些掺着一半糠皮的非常不好的黑面包。"⑧中华人

① 波德莱尔:《我心赤裸:波德莱尔散文随笔集》,肖津译,中国广播电视出版社2000年版,第4页。
② 波德莱尔:《我心赤裸:波德莱尔散文随笔集》,肖津译,中国广播电视出版社2000年版,第5页。
③ 波德莱尔:《我心赤裸:波德莱尔散文随笔集》,肖津译,中国广播电视出版社2000年版,第16页。接着波德莱尔说:"现代性是半个艺术,艺术的另一半则是那些永恒的、不可改变的东西。"与上述美分"永恒的要素"与"相对的要素"观点相呼应。
④ 中国大百科全书出版社:《中国大百科全书》,中国大百科全书出版社1991年版,第170页。
⑤ 西美尔:《时尚的哲学》,费勇等译,文化艺术出版社2001年版,第77—78页。
⑥ 费瑟斯通《消解文化:全球化、后现代主义与认同》,杨渝东译,北京大学出版2009年版,第207页。
⑦ 陆扬:《日常生活审美化批判》,复旦大学出版社2012年版,第165—166页。
⑧ 泰纳:《比利牛斯山游记》,转引自普列汉诺夫《论艺术》,曹葆华译,生活·读书·新知三联书店1973年版,第27页。

民共和国成立初期,显示有文化的钢笔成为那个时代赢得别人尊重的时尚。曾经热播的电视剧《父母爱情》中,缺少文化的团长江德福开始相亲时,为赢得姑娘的芳心,上衣口袋中特别挂了两支钢笔。现代革命京剧在"文革"中是流行的时尚,但在"文革"结束后被断然抛弃,因为不少老干部一听到它的旋律就想起"文革"中被关牛棚的经历。

"时尚"与特定时代文化风尚的关系,具体表现为与政治导向、道德观念、经济基础、明星示范、宣传导向的关系。时尚作为一个时代崇尚的美,与这个时代社会生活中占主宰地位的政治的奖倡有着直接的关系。"楚王好细腰,宫中多饿死"①;君王好"金莲",民女多"小脚"。满人入关,时尚的服装是黄袍马褂;辛亥革命推翻帝制,时尚的服装是中山服;十月革命一声炮响,给中国送来列宁装;"文革"中领袖倡导"不爱红装爱武装",黄军装成为那个时代人们的最爱;改革开放,西学东进,西装成为服饰的时尚。中国古代的道德认为"万恶淫为首",所以服饰流行不露性征为特点的宽衣大褂;中华人民共和国成立以后三十年的道德谈"性"色变,所以穿着都将性征遮掩得严严实实;改革开放带来了"性"的道德观念的解放,所以时下的女装多以袒胸露背的性感美为尚。时尚还受制于经济基础,有什么样的经济基础,就有什么样的时尚。鲁迅指出:"饥区的灾民大约总不去种兰花,像阔人的老太爷一样,贾府上的焦大,也不爱林妹妹的。"②车尔尼雪夫斯基分析说:"普通人和社会高等阶级中人对生活与人生幸福的了解不一样,从而他们对于人体美、对于外貌所表现的生活的丰富、满足、畅快的了解也就不同。"③普通人喜欢农村少女双颊绯红、朝气勃勃的健康美,贵族阶级则喜欢上流小姐纤手细足、涂脂抹粉的病态美。在中华人民共和国的历史上,缺吃少穿的贫穷年代,社会以朴素为时尚,"新三年,旧三年,缝缝补补又三年";改革开放富起来以后,以小资为美,美甲、遛狗成为时尚;以富有为美,用名牌、住别墅、开名车、成"土豪"成为一些新贵的时尚;以奢侈为美,浪费性的"符号消费"、炫富消费成为时尚。明星是社会仰慕、崇拜的偶像。明星的举手投足对时尚的形成则有着示范作用。许多香水、手提包、运动服所以成为人们追逐的时髦名牌,乃是影视、模特、体育明星的日常使用或在广告中代言推销产生的直接后果。无论政治的导向,还是道德的风尚,或是明星的引领,都离不开媒体的传播。媒体不断宣扬什么,广告反复炒作什么,就会成为人们生活中不约而同选择

① 《战国策》楚一《威王问于莫敖子华》。
② 鲁迅:《"硬译"与文学的阶级性》,《鲁迅全集》第四卷,人民文学出版社1973年版。
③ 车尔尼雪夫斯基:《美学论文选》,缪灵珠译,人民文学出版社1957年版,第54—56页。

的某种时尚。曾有一段时期,年轻人用餐的时尚之一是喝啤酒吃炸鸡。这是受到当时韩剧《来自星星的你》中一句台词的影响:"初雪,怎能没有炸鸡和啤酒?"

"时尚"是美感活动中以新奇为美的审美追求的典型表征。不过这个"新"也必须有一个合理的"度",这就是与审美主体普遍的生理结构与心理期待没有根本的冲突、不妨碍审美对象与审美主体生命共振的心理机制。如果新奇的形式美无法被审美主体普遍的生理结构所接受,如果新奇的内涵美挑战了审美主体约定俗成的心理期待底线,一句话,如果审美对象与审美主体的生命共振机制遭到破坏,那么这种新奇之物就不是美,而是令审美主体不快、拒斥的怪异之丑了。以求新、求变为特征的现代派艺术之所以不能为大众所接受,就提供了这方面的反面教训。美感的心理本质在于主客体协调的生命共振,丑感的心理本质在于对主客体协调生命共振的破坏。审美对象对审美主体而言过分熟悉,固然激不起审美主体的兴奋;如果过分陌生,势不两立,也会引起审美主体的排斥。对此,陈伯海先生有一段深刻的论析:"所谓生命共振,也不意味着主客体生命律动上的完全一致。完全一致,只能重复既有的体验,失去不断超越的作用,这就叫由'陌生化'转为'自动化'。'自动化'指的是落入套式,只能循陈规机械运行,不再有新的感受和新的意味,也就不成其为美感了。故常见的审美状态是在基本一致的前提下有所拓展与深化,乃至有所突破与变异,这才能造成和谐('和而不同')且富于新鲜感的感受心理,这可算是美感生成的通则。"[①]新奇的审美对象一方面给审美感受以新鲜感和感动,另一方面也打破了审美主体原有的接受期待,引起审美主体的不适和抗拒、排斥。新奇的事物与审美主体因不一致而冲突的结果大致有二:"一是引起主体对于对象的心理拒斥,便是所谓的丑感;另一种情况是主体在新异对象的反复刺激下调整了自己的心理机制,转而接受或部分接受新的体验,从而生发新的美感。新的美感有别于一般的和谐型美感,往往带有主客体相冲突(同时也是主体自身机能的内在冲突)的痕迹,是一种既痛又快的感受,不妨称之为冲突型美感或审美的新奇感。新奇感得以建立,来自人的生命体验和审美体验自我更新的需要,也是美的价值的历史演进在美感心理效应上的反映。""正因为后者较之前者在人的心理习惯上有更大的突破和变异,人们对它的适应往往需要一段时间过程,所以新奇的美在起初时多被观赏者视以为丑,化丑为美也就成了审美活动史上的普遍规律。不过既经化丑为美,新奇便逐渐转化为常规,冲突演变为和谐,甚至由'陌生化'再度转型为'自

① 陈伯海:《审美体验与审美超越》,生活·读书·新知三联书店2012年版,第104页。

动化',于是又需要新的新奇感来突破程式,这正是美感心理发展的辩证法。"他还告诫人们:"审美心理的变革当注重于生命内在意蕴的创造更新,若一味在形式上追新逐奇、内蕴不足,不免'奇过则凡',亦容易落套而令人生厌。"①

于是,美感的心理机制和历程,就是在总体保障审美对象与审美主体生命共振的大前提下,不断由追求新奇的"陌生化"走向和谐的"常规化"和乏味的"自动化",再走上"陌生化""常规化""自动化"的往复过程,或者说,是由"审美疲劳"走向"审美时尚"、"审美时尚"再蜕变为"审美疲劳",而后重新追求"审美时尚"的循环过程。令人兴奋不已的美感就处在审美主体与审美对象既不失和谐共振,又生生不息、光景常新的创新洪流中。

① 陈伯海:《审美体验与审美超越》,生活·读书·新知三联书店 2012 年版,第 104—105 页。

第五编
美育与美学史

大本領人當時不見有奇異處效學問者終身無所謂滿足時

（作者：上海交通大学人文艺术研究院教授，上海市美学学会会长祁志祥）

第十六章
"美育"概念的历史及其涵义辨析

本章提要：本章回顾了"美育"概念的提出及其在中国教育体系中地位的历史演变，辨析了现有"美育"定义的缺失，从"美是有价值的乐感对象"的独特理解出发，揭示了"美育"的全新定义，指出美育是以形象教育为手段、以艺术教育为载体，培养、陶冶人的中和、优雅、健康、高尚的情感，引导人们在价值范围内追求快乐，欣赏有价值的乐感对象、创造有价值的乐感载体的教育活动。可从情感教育、快乐教育、价值教育、形象教育、艺术教育的五方面入手开展美育工作。

美学原理的研究最终是为美育服务的。美育实际上是关于美的教育。对美的本质的认识直接关系着对美育的理解和实施路径。同时，对美的本质的认识正确与否，也必须在美育实践中得到检验。这一章就来谈谈美育到底是什么。

一、"美育"概念的提出及其在中国教育体系中地位的历史演变

要准确理解"美育"的涵义，必须把它放到它所产生的历史语境中去。

"美育"概念是伴随着"美学"学科的诞生而产生的。1750年，德国学者鲍姆嘉通出版《美学》一书，将"美学"定义为研究获得快乐的情感规律的"情感学"或"感性学"。他因此获得了"美学之父"的称号。1795年，德国诗人、美学家席勒在《季节女神》月刊上发表他在前两年中写给丹麦亲王奥古斯汀的《美育书简》[①]，首次提出

① 《美育书简》，徐恒醇译，中国文联出版社1984年版。

"美育"概念。《美育书简》,又译为《审美教育书简》①。有意思的是,尽管1793年1月25日至2月28日席勒写过《论美书简》给友人克尔纳②,但这部《美育书简》谈论的中心问题,还是"美",而不是"美育"。在他看来,"美育"是关于什么是"美"、从而践行"美"的教育。他认为,美是"现象中的自由"。所以"美育"实际上是"自由教育""游戏教育"。这种超越一己私利的"自由教育""游戏教育"是使自己从"感性的人"成长为"理性的人""全面发展的人"的中介③。

1840年,伴随着鸦片战争,中国的国门被打开,各种西方的学术纷至沓来,进入中土。"美育"这个概念伴随着西方"美学"学说的译介于1901年首次出现在中国。辛亥革命推翻了几千年的帝制,新式教育取代了四书五经的旧式教育。而"美育"作为与"德育""智育""体育"并列的"四育"之一,成为新式教育的一个重要组成部分。中国现代美育史上第一部美育原理专著也应运而生。

在中国现代美育发展史上,有三位学者值得注意。

一位是蔡元培。他最早将"美育"概念引进到中国,对"美育"的涵义作出"情感教育"的界定,并以教育总长的身份大力倡导"美育"、践行"美育",奠定了"美育"在学校教育中不可或缺的地位。1901年,蔡元培在《哲学总论》一文中引入"美育"概念,这是"美育"概念在中国的最早出现。1912年,蔡元培在教育总长任上发表《对于教育方针之意见》,在"军国民教育"(即"体育")、"实利教育"、"德育"、"世界观教育"之外,别立"美育",主张以"五育"教化国民。1917年,蔡元培发表《以美育代宗教说》演讲,着眼于"美"的无私的超功利的快感与利他的道德、宗教的联系,提出著名的"以美育代宗教"④说。1919年,在"五四"新文化运动的关键之年,蔡元培发表《文化运动不要忘了美育》。1920年12月7日,蔡元培在出国考察途经新加坡南洋华侨中学时,作《普通教育和职业教育》演讲,提出"健全的人格,内分四育",即"体育""智育""德育""美育"。1922年,蔡元培发表《美育实施的方法》,指出美育在辛亥革命后新式教育中有一席之地是"五四"新文化运动的成果:"我国初办新式教育的时候,只提出体育、智育、德育三条件,称为三育。十年来,渐渐地提到美育,现在教育界已经公认了。"主张将"美育"不仅开展到"学校教育"中,而且开展到"家庭教育""社会教育"中。1930年,蔡元培为《教育大辞书》撰"美育"词条,给"美育"下的

① 《审美教育书简》,张玉能译,译林出版社2009年版。
② 1847年首次发表在《席勒与克尔纳通信集》中。
③ 参蒋孔阳、朱立元主编《西方美学通史》第四卷,上海文艺出版社1999年版,第390—413页。
④ 《蔡元培美学文选》,北京大学出版社1983年版,第70页。

定义是:"美育者,应用美学之理论于教育,以陶养感情为目的者也。"①

第二位是王国维。他最早提出"体育""智育""德育""美育"四育并举的育人方针,也最早提出"美育即情育"。1903年,王国维发表《论教育之宗旨》一文,指出"教育的宗旨"是培养"完全之人物"。"完全之人物"包括"身体"和"精神"两部分,所以教育应从"体育""心育"入手。"心育"包括"智育""德育""美育"。所以培养"完全之人物"必须四育并行。在该文中,王国维还指出:"'真'者知力之影响,'美'者感情之理想,'善'者意志之理想也。"所以,"美育"即"情育"。② 1904年,王国维发表《孔子之美育主义》,指出以"乐""礼"育人的孔子"审美学上之理论虽然不可得而知",然其教人,则"始于美育,终于美育"③。

第三位是李石岑。他曾于20世纪20年代初担任商务印书馆《教育杂志》主编。他在美育上的最大贡献是会聚了当时包括1923年出版中国现代美学史上第一部《美学概论》的作者吕澂在内的几位著名美学家,集体编写并在1925年出版了第一部《美育之原理》,定义美育是"美的情操的陶冶",不同于"智育"是"智的情操的陶冶",也不同于"德育"是"意的情操的陶冶"。

中华人民共和国成立后,教育部继承了民国学校教育四育并举的做法,提出"德育""智育""体育""美育"四育并行的教育方针。1957年2月27日,毛泽东在最高国务会议上发表《关于正确处理人民内部矛盾的问题》讲话④,提出:"我们的教育方针,应该使受教育者,在德育、智育、体育各方面都得到发展,成为有社会主义觉悟的、有文化的劳动者。"由于这段话中没有提到"美育",1957年以后,教育部将"美育"从教育学的理论体系中去除了,大中小学的课程中就不见了"美育"的踪影。十年"文革"中更是谈"美"色变。

1976年10月粉碎"四人帮",宣布"文革"结束。1978年底党的十一届三中全会的召开,标志着改革开放新时期的开启。伴随着对"文革"的反思和对极"左"观念的拨乱反正,"美育"重新回到国家教育体系中。1995年3月18日,第八届全国人民代表大会第三次会议通过《中华人民共和国教育法》,完整规定了国家的教育方针是"培养德、智、体、美等方面全面发展的社会主义建设者和接班人"。1999

① 据《蔡元培美学文选》,北京大学出版社1983年版;《中国现代美学家文丛·蔡元培》,浙江大学出版社2009年版。
② 周锡山编校《王国维集》第四册,中国社会科学出版社2008年版,第7页。
③ 周锡山编校《王国维集》第四册,中国社会科学出版社2008年版,第5页。
④ 《建国以来重要文献编选》第十册,中央文献出版社1994年版,第56页。

年,中共中央、国务院颁布《关于深化教育改革全面推进素质教育的决定》,提出"要尽快改变学校美育工作薄弱的状况,将美育融入学校教育全过程"。2015年9月28日,国务院办公厅印发《关于全面加强和改进学校美育工作的意见》,不仅要求把美育贯穿在学校教育的始终,而且对义务教育阶段、普通高中、职业院校、普通高校的美育课程体系和目标提出了具体要求。2018年8月30日,在中央美术学院百年校庆之际,习近平总书记给学院老教授回信,提出了"做好美育工作,要坚持立德树人,扎根时代生活,遵循美育特点,弘扬中华美育精神"的时代要求。2020年10月,中共中央办公厅、国务院办公厅联合下发《关于全面加强和改进新时代学校美育工作的意见》,进一步将"美育"工作摆到了学校教育的重要日程。

在中华人民共和国的学校教育史上,"美育"上承"五四"新文化运动的成果,走过了一个肯定"美育"、取消"美育"、重回并强调"美育"的Z字行程。经过四十多年的改革开放,在人民群众的温饱问题解决之后升起对"美好生活"的向往之际,"美育"在中小学教育和大学教育中的地位从来没有像今天这样受到高度重视。

二、现有"美育"定义的局限

尽管"美育"在青少年精神成人中很重要,但何为"美育",如何遵循"美育"特点实施"美育",已有的定义并不是那么完善的,让人在实践上难于操作。

席勒、蔡元培、王国维、李石岑等人对"美育"都曾有过自己的理解或定义,有一定参考、继承价值,但并不全面、准确。1989年出版的《辞海》对"美育"的定义是:"美育,亦称'审美教育''美感教育'。通过艺术等审美方式,来达到提高人、教育人的目的,特别是提高对于美的欣赏力与创造力。"[1]"美育"诚然是认识美的"审美教育",但如果对什么是"美"不加说明,这个解释等于没说。既然什么是"美"、什么是"审美"没说明白,读者也就无法明白如何运用"审美"方式,从事"美"的"欣赏"与"创造"。

如果说1989年版《辞海》的定义有点陈旧,那么看最近的"百度"定义:"美育,又称美感教育。即通过培养人们认识美、体验美、感受美、欣赏美和创造美的能力,从而使我们具有美的理想、美的情操、美的品格和美的素养。"这个定义的不足与《辞海》大同小异:解释的宾词中包含尚待解释的主词,自我循环,有同义反复之

[1] 《辞海》1989年版,第2158页,上海辞书出版社1996年版。

嫌。它没有解释"美"是什么。人们不明白：什么样的理想、情操、品格、素养是"美"的理想、情操、品格和素养？如何培养"审美"能力，认识、体验、感受、欣赏"美"，并创造"美"？

2015年，国务院办公厅印发的《关于全面加强和改进学校美育工作的意见》指出："美育是审美教育，也是情操教育和心灵教育。""不仅能提升人的审美素养，还能潜移默化地影响人的情感、趣味、气质、胸襟，激励人的精神，温润人的心灵。"这个定义仍然存在着《辞海》、"百度"定义那样的缺憾。人们仍然不明白：什么是"审美教育""审美素养"？说"美育是心灵教育"，难道"德育""智育"不也是"心灵教育"？"美育"的特殊性在哪里？说"美育是情操教育"，什么是"情操"？"情操"与"情感"有何区别？《关于全面加强和改进学校美育工作的意见》在具体论述实施路径时，将"美育"等同于"艺术教育"："学校美育课程建设要以艺术课程为主体。""学校美育课程主要包括音乐、美术、舞蹈、戏剧、戏曲、影视等。"其实"美育"并不等同于"艺术教育"，其外延比"艺术教育"大得多。《关于全面加强和改进学校美育工作的意见》在美育定义与美育课程设计之间存在着外延脱节的不足，人们不明白在艺术教育之外，美育还能做什么。

2020年10月，中共中央办公厅、国务院办公厅联合下发《关于加强和改进新时代学校美育工作的意见》，指出："美是纯洁道德、丰富精神的重要源泉。美育是审美教育、情操教育、心灵教育，也是丰富想象力和培养创新意识的教育，能提升审美素养、陶冶情操、温润心灵、激发创新创造活力。"该定义在解释"美育"前先解释了何为"美"，这是个重要的进步。但"美"是什么是个千古难题，它对"美"的解释以"善"代美，因而"美育"实际上就变成了"德育"，难以成立。说美育是"情操教育、心灵教育"，"德育"何尝不是"情操教育、心灵教育"？"美育"作为"情操教育、心灵教育"，其特殊性何在？说"美育"能"丰富想象力和培养创新意识"，难道"智育"不也具有这样的功能吗？"美育"区别于"智育"的特殊性在哪里？至于说"美育是审美教育"，何为"审美教育"？说美"能提升审美素养"，何为"审美素养"？

至于高等教育出版社出版的仇春霖的《大学美育》、沙家强的《大学美育》对"美育"的解释或同义反复，或言不及义，实在不能令人满意。

有感于现有的"美育"定义不能令人满意，有美育专家干脆说："美育"这个概念不可定义。号称"美育专家"的学者公开声称"美育"不可定义，这是具有讽刺意义的。尽管如此，由于受到以存在主义、现象学为基础的解构主义、反本质主义思潮的支撑，这种明显自相矛盾的观点却言之凿凿，理直气壮。"美"没有了本质，"审

美"也就失去了本质,"美育"自然不可定义。事实上,人类日常话语交流和学术研究是通过语词进行的。语词都有特定所指。语词所指是关于某种对象的类的统一性的抽象概括。这是概念的内涵,也是俗称的"本质"。否定这个本质,也就否认了概念、语词涵义的存在;人们不仅将无法说话交流,也无法进行学术研究。马克思主义唯物论哲学的一个基本观点,是承认事物的本质、规律的存在。在以马克思主义为统领,建构中国特色的哲学社会科学话语体系的现实语境下,从追问"美"的本质入手,重新反思、完善"美育"的涵义,为人们从事"美育"提供有效指导,不仅具有重大的理论意义,更有迫切的现实意义。

三、美育是情感教育、快乐教育、价值教育、形象教育、艺术教育的复合互补

蔡元培曾经指出:"美育者,应用美学之理论于教育。"[①]"美育"是"美学"理论在社会实践中的应用。"美学"是什么呢?在德国鲍姆嘉通创立"美学"这门学科及其以后的相当长时期内,"美学"都是指"美之哲学",是思考"美"的本质及其引起的美感反应规律的理论学科[②]。"美育"实际上是把美学理论关于"美"的本质的思考结果应用到社会实践中的产物。正如"美学"是"美之哲学"一样,"美育"是"美之教育"。"美育"的使命,是告知人们如何认识美、欣赏美,进而引导人们去创造美。认识美、欣赏美有个专有术语,即"审美"。在此意义上,"美育"被表述为"审美教育",任务是培养人的辨别美丑的"审美能力"。李石岑指出:"美育之解释不一,然不离审美心之养成。"[③]此外,"美育"不能停留于培养人们仅仅成为"美"的被动接受者、欣赏者,而应当鼓励、引导人们成为"美"的积极创造者。所以,"美育"还应是"美的创造教育"。

无论说"美育"是"美的认识教育"、辨别美丑的"审美教育",还是说"美育"是"美的创造教育",都必须首先回答"美"是什么的问题。确定"美"的概念内涵是准确定义"美育"概念的前提。什么是"美"?首先我们必须明确:"美"不同于"美感"。"美感"是主体面对对象中存在的"美"的感受,"美"则是审美主体面对、感受的"对

① 据《蔡元培美学文选》,北京大学出版社1983年版;《中国现代美学家文丛·蔡元培》,浙江大学出版社2009年版。
② 参本书第三章。另参祁志祥:《中国现当代美学史》相关章节,商务印书馆2018年版。
③ 李石岑等著:《美育之原理》,商务印书馆1925年版,第4页。

象",所以又叫"审美对象"。这是"美"的对象属性、客观属性。作为主体感受的审美对象,"美"有两个最基本的规定性,一是令人愉快,二是具有价值。综合"美"的上述三个特性,我们提出:"美是有价值的乐感对象。"①由"美"的愉快性、价值性和对象性,我们可以逻辑地推衍出"美育"的涵义是情感教育、快乐教育、价值教育、形象教育、艺术教育的复合互补。

首先,"美"的认知关涉主体情感反应,所以美育是"情感教育"。"美"这个词,虽然呈现为审美对象的一种属性,实际上却是审美主体快感的客观化、对象化。就是说,当客观对象在主体感受中引起愉快情感的时候,就会判断该物为"美"。表面上看,"美"属于客观的物质属性,实际上是主体的情感反应在对象中的表现。鲍姆嘉通指出:"美"是"感性知识的完善"②。王国维说:"美"是"感情之理想"。因此,"美"被认为是一种表示情感的语言。英国当代美学家摩尔认为:"美"是主体的一种情感状态,"我们说,'看到一事物的美',一般意指它的各个美质具有一种情感"③,而不是指科学事实。维特根斯坦揭示:人们评论"这是美的",只不过表达了一种赞成的态度或一种喝彩、感叹而已,是一种情感的表现④。杜威说:"按照'美'这个词的原文来说,它是一种情感的术语,虽然它指的是一种特殊的情感。"⑤因为"美"表示的是一种"情感",所以美育不是物理教育,而是"情感教育",旨在陶冶、雅化人的情感。王国维说:"美育即情育。"⑥蔡元培说:"美育者……以陶养感情为目的者也。"⑦李石岑指出:美育是"情操教育",它培养的"审美心"说到底是"美的情操"⑧。朱光潜指出:"美感教育是一种情感教育。""美感教育的功用在怡情养性。"⑨中国古代的诗学要求"发乎情,止乎礼义",将"温柔敦厚"作为"诗教"提出来,中国古代的乐学追求"乐而不淫,哀而不伤",以礼教节制情感,儒家经典《中庸》要求用"中和"的方法处理喜怒哀乐,避免情感失控时走向犯罪,都可以说是一种美育。同时,也正由于"美"表示的是一种情感或感觉,所以"美学"又叫"情感学""感

① 参本书第四章。另参祁志祥:《论美是有价值的乐感对象》,《学习与探索》2017 年第 2 期;《"美"的解密:有价值的乐感对象》,《艺术广角》2022 年第 2 期。
② 北京大学哲学系美学教研室编:《西方美学家论美和美感》,商务印书馆 1980 年版,第 142 页。
③ 朱立元总主编:《二十世纪西方美学经典文本》第二卷,复旦大学出版社 2000 年版,第 176 页。
④ 刘小枫主编:《人类困境中的审美精神:哲人、诗人论美文选》,知识出版社 1994 年版,第 524 页。
⑤ 转引自朱狄:《当代西方美学》,人民出版社 1984 年版,第 51 页。
⑥ 周锡山编校:《王国维集》第四册,中国社会科学出版社 2008 年版,第 7 页。
⑦ 《蔡元培美学文选》,北京大学出版社 1983 年版,第 174 页。
⑧ 李石岑等著:《美育之原理》,商务印书馆 1925 年版,第 4 页。
⑨ 《朱光潜美学文选》第一卷,上海文艺出版社 1982 年版,第 505—506 页。

觉学"。它与"物的学问"如物理、化学不同，属于"精神的学"①，即主体之学，也就是我们今天所说的"人文学科"。

其次，"美"所关涉的情感是一种愉快的情感，所以美育是"快乐教育"或"趣味教育"。"美"表示情感，但不是所有情感，而是肯定性的、积极的情感，也就是愉快。只有当人们感到愉快的时候，才会有"美"这个判断的产生。如果不快、难受、厌恶，就称之为"丑"。所以，"美"与快乐的感觉、情感相连。鲍姆嘉通指出："美本身就使观者喜爱，丑本身就使观者厌恶。"②康德给美的事物引起的快感加了许多特殊规定，但都归结为快感："美是不依赖概念而被当作一种必然愉快底对象。"③"美是不依赖概念而被作为一个普遍愉快的对象。"④《说文解字》定义说："美者，甘也。"这个"甘"，指像甜一样的快适感。美的事物千差万别，但只要能引起观赏者情感的愉快，就都被称为"美"。这就叫："佳人不同体，美人不同面，而皆说于目；梨橘枣栗不同味，而皆调于口。"⑤梁启超总结说："美的作用，不外令自己或别人起快感。"⑥蔡元培指出："美学观念者，基本于快与不快之感，与科学之属于知见，道德之发于意志者，相为对待。"⑦人性趋乐避苦。快乐，是没有遗憾的、圆满完善的情感，所以沃尔夫、鲍姆嘉通用"感性知识的完善"去界定"美"。这个"感性知识的完善"，既指主体感性认识——情感的完美无憾，即"愉快"，也指引起这种情感的审美对象的圆满无缺。二者互为因果、融为一体。沃尔夫指出："美在于一件事物的完善，只要那件事物易于凭它的完善来引起我们的快感。""产生快感的叫做美，产生不快感的叫做丑。""美可以下定义为：一种适宜于产生快感的性质，或是一种显而易见的完善。"⑧鲍姆嘉通补充说：丑是"感性知识的不完善"⑨。如果我们做一个定量统计，就会发现，在古今中外美学家关于"美"的特性的论述中，有关"美"与"快感"的联系的论述是最多的。正如尼采指出的那样："如果试图离开人对人的愉悦去思考美，就会立刻失去根据和立足点。"⑩既然"美"与快乐密切相连，所以，美育无疑是"快乐

① 吕澂：《美学概论》，商务印书馆1923年版，第7页。
② 北京大学哲学系美学教研室编：《西方美学家论美和美感》，商务印书馆1980年版，第142页。
③ 康德：《判断力批判》上卷，宗白华译，商务印书馆1964年版，第79页。
④ 康德：《判断力批判》上卷，宗白华译，商务印书馆1964年版，第48页。
⑤ 刘安：《淮南子·说林训》。
⑥ 梁启超：《情圣杜甫》，《饮冰室文集》卷三十八，《饮冰室合集》，中华书局1936年版。
⑦ 据蔡元培1916年出版的《哲学大纲》"美学观念"节，文艺美学丛书编委会编：《蔡元培美学文选》，北京大学出版社1983年版。
⑧ 北京大学哲学系美学教研室编：《西方美学家论美和美感》，商务印书馆1980年版，第88页。
⑨ 北京大学哲学系美学教研室编：《西方美学家论美和美感》，商务印书馆1980年版，第142页。
⑩ 尼采：《悲剧的诞生》，周国平译，生活·读书·新知三联书店1986年版，第321页。

教育"。

再次,美关涉价值,所以美育是"价值教育"。"美"指涉一种快乐的情感,但不是所有的快感,而是有价值维度的快感。亚里士多德早就揭示过美所引起的快乐的价值维度。在中国出版的最早的一部《美学概论》中,吕澂指出:"美为物象之价值,能生起吾人之快感。"① 四年后,范寿康在《美学概论》中重申:"美是价值,丑是非价值。"② 李安宅在《美学》一书中指出:"我们说什么是'美',乃是作了价值判断。这个价值判断的对象,便是'美'。"③ "价值"指什么？指事物相对于生命主体有益的那种意义。"一个机体的生存就是它的价值标准。"④ 所以"价值美学"说到底是"生命美学":"于物象观照中,所感生之肯定是为美,所感生之否定是为丑。"⑤ 美不限于生机勃勃的客观生物存在,也存在于审美主体在无机物身上的生命投射:"吾人于物象中发现生命之态度,是曰美的态度。以生命但就人格为言,虽在无生物亦能感得之而判其美的价值。"⑥ 危害生命的、无价值的快感对象不是美而是丑。比如毒品。包尔生指出:"假设我们能蒸馏出一种类似鸦片的药物","假定这种药物能够方便和顺利地在整个民族中引起一种如醉如痴的快乐",这种"药物"就是"美"吗？不！因为"这种快乐是'不自然的',一个由这种快乐构成的生命不再是一个'人'的生命。无论它所包容的快乐是多么丰富巨大,——都是一种绝对无价值的生命。"⑦ 毕淑敏的禁毒小说《红处方》揭示:蓝斑是人类大脑内产生痛苦和快乐的感觉中枢。"F 肽"是产生快乐的物质基础,被誉为"脑黄金"。毒品是"F 肽"的天然模仿者,它能在人体内部制造出虚幻的极乐世界。在毒品产生的快乐前,人体会逐渐停止"F 肽"的生产,自身不再会获得快乐。吸毒者要得到快乐,只有依靠吸食毒品。而且,人体还有一套反馈机制,即由于感觉疲劳,获得同等的快感需要更多剂量的毒品。吸毒者从寻找快乐出发,最终走向万劫不复的痛苦和死亡深渊。因此,能够带来快乐却伤害生命的鸦片、海洛因,从来不被人们视为"美",而是叫"毒品"。同理,娱乐至死不是审美,恶俗的、致人于死地的娱乐对象也不是美。因此,美育在从

① 吕澂:《美学概论》,商务印书馆 1923 年版,第 12 页。
② 范寿康:《美学概论》,商务印书馆 1927 年版,第 20 页。
③ 李安宅:《美学》,世界书局 1934 年版,第 13 页。
④ 兰德:《客观主义的伦理学》,转引自宾克莱《理想的冲突——西方社会中变化着的价值观念》,马德元等译,商务印书馆 1983 年版,第 37 页。
⑤ 吕澂:《美学概论》,商务印书馆 1923 年版,第 35 页。
⑥ 吕澂:《美学概论》,商务印书馆 1923 年版,第 8 页。
⑦ 均见弗里德里希·包尔生:《伦理学体系》,何怀宏、廖申白译,中国社会科学出版社 1988 年版,第 229 页。

事快乐教育、情感教育时,必须坚守价值教育的底线。

美的价值维度,在美学学科创立之初,主要指美引起的愉快情感不涉及"利害关系"的考虑,是超越一己功利的快感。如康德说:"美是无一切利害关系的愉快的对象。"①"美学"引进中国后,早期的中国美学家都这么看。如王国维说:"美之快乐为不关利害之快乐。"②蔡元培指出:美引起的快感具有"全无利益之关系"的"超脱"特征③。这种超越"利害关系"的纯粹、自由快感,本指不涉及真、善内涵的事物形式引起的美感,特别是自然美景引起的快感,是形式美、自由美的美感特点。但是在内涵美中,"审美快感的特征不是无利害观念"④,"美属于有用、有益、提高生命等生物学价值的一般范畴"⑤。"美的本质就是功利其物。"⑥康德在《判断力批判》中分析"崇高"之美是"道德的象征",而"道德"恰恰是功利欲望的满足。因此,"美"与利他主义的"善"走向融合,"美育"就与"德育"走到了一起。美是"道德的象征"、"功利的满足"本来与美是"无一切利害关系的愉快对象"相矛盾,但早期中国美学家发现美感的超功利特征是治疗利己性、走向利他之善的良方,所以将矛盾的两者调和到了一起。蔡元培指出:美的快感"全无利益之关系"的"超脱"特征,可消除"利己损人之欲念"⑦,是治"专己性"之"良药"⑧。因而,"纯粹之美育,所以淘养吾人之感情,使有高尚纯洁之习惯"⑨。王国维指出:"美之为物,使人忘一己之利害而入高尚纯洁之域,此最纯粹之快乐也。"⑩所以美之快感是超越"卑劣之感"的"高尚之感觉"⑪,是从"物质境界"过渡到"道德境界"之"津梁"⑫。美育教人在追求情感快乐时必须"守道德之法则",切记"美育与德育"不可分离⑬。

美的价值不仅体现为"善",也体现为"真"。美不仅是道德的象征,也是真理的化身。伽达默尔指出:真理的光照"是我们所有人在自然和艺术中发现的美的东

① 康德:《判断力批判》上卷,宗白华译,商务印书馆1964年版,第48页。
② 周锡山编校:《王国维集》第四册,中国社会科学出版社2008年版,第3页。
③ 《蔡元培美学文选》,北京大学出版社1983年版,第68页。
④ 桑塔耶纳:《美感》,缪灵珠译,中国社会科学出版社1982年版,第25页。
⑤ 尼采:《悲剧的诞生》,周国平译,生活·读书·新知三联书店1986年版,第352页。
⑥ 桑塔耶纳:《美感》,缪灵珠译,中国社会科学出版社1982年版,第106页。
⑦ 《蔡元培美学文选》,北京大学出版社1983年版,第70页。
⑧ 《蔡元培美学文选》,北京大学出版社1983年版,第68页。
⑨ 《蔡元培美学文选》,北京大学出版社1983年版,第70页。
⑩ 周锡山编校:《王国维集》第四册,中国社会科学出版社2008年版,第8页。
⑪ 周锡山编校:《王国维集》第四册,中国社会科学出版社2008年版,第5页。
⑫ 周锡山编校:《王国维集》第四册,中国社会科学出版社2008年版,第4页。
⑬ 周锡山编校:《王国维集》第四册,中国社会科学出版社2008年版,第5页。

西"①。科学以发现真理为使命,是真理的载体,所以有"科学美"的说法。"科学中存在美,所有的科学家都有这种感受。""很早,科学家们就懂得科学中蕴含奇妙的美。"②波尔的原子理论,在爱因斯坦看来是"思想领域中最高的音乐神韵";爱因斯坦的广义相对论,在科学家眼里是"雅致和美丽"的③,是"一个被人远远观赏的伟大艺术品"④,"它该作为20世纪数学物理学的一个最优美的纪念碑而永垂不朽"⑤。爱因斯坦说:"美照亮我的道路,并且不断给我新的勇气。"⑥狄拉克坦陈:"我和薛定谔都极其欣赏数学美,这种对数学美的欣赏曾支配着我们的全部工作。这是我们的一种信条,相信描述自然界基本规律的方程都必定有显著的数学美。"⑦当然,科学真理是抽象的,它的美仅为发现它、理解它的科学家而存在。对于普通大众而言,只有形象性的真理化身才是能够感受到的美。美与体认真理的智慧密切相连。包含真理的知识具有审美的力量,同时是具有魅力的美。因此,美育与"智育"密切相关。

"价值"的外延比"善"和"真"还大,它的底线是生命存在。生命的健康不同于我们通常所说的道德之善、科学之真,但却是毋庸置疑的美。《吕氏春秋》告诫人们:"耳虽欲声,目虽欲色,鼻虽欲芬香,口虽欲滋味,害于生则止。""圣人之于声色滋味也,利于性则取之,害于性则舍之,此全性之道也。"左丘明《国语》中记载:"无害(于性)焉,故曰美。"若"听乐而震,观美而眩",就失其为美。不妨碍生命本性,无害于生命健康,就是最基本的美,也是最不可或缺的美。因此,"美育"与讲究健康的"体育"、呵护生命的"生命教育"建立起不可分割的联系。

复次,美关涉对象的形象,所以美育是"形象教育"。对象性的美诉诸人的感官,具备可感的形象性。康德在分析美引起快感的方式时指出:"美是不依赖概念而必然愉快的对象。"⑧美凭借什么使人直觉到愉快呢?这就是形象性。黑格尔指出:"美是理念的感性显现。"⑨"感性显现"说得通俗点就是形象显现。黑格尔强调:

① 伽达默尔:《美的现实性》,张志扬译,生活・读书・新知三联书店1991年版,第23页。
② 杨振宁:《美和理论物理学》,吴国盛主编:《大学科学读本》,广西师范大学出版社2004年版,第273页。
③ 物理学家布罗意语,转引自刘仲林:《科学臻美方法》,科学出版社2002年版,第24页。
④ 物理学家玻恩语,转引自刘仲林:《科学臻美方法》,科学出版社2002年版,第25页。
⑤ 物理学家布罗意语,转引自刘仲林:《科学臻美方法》,科学出版社2002年版,第24页。
⑥ 刘仲林:《科学臻美方法》,科学出版社2002年版,第25页。
⑦ 刘仲林:《科学臻美方法》,科学出版社2002年版,第40页。
⑧ 康德:《判断力批判》,宗白华译,商务印书馆1964年版,第79页。
⑨ 黑格尔:《美学》,朱光潜译,商务印书馆1979年版,第142页。

"美只能在形象中见出。""真正美的东西……就是具有具体形象的心灵性的东西。"①"概念只有在和它的外在现象处于统一体时,理念就不仅是真的,而且是美的了。"②比如说"秋日游子思乡",这个判断只是说明一种人生的经验,并不能打动人的情感、唤起人的美感。但马致远的《天净沙·秋思》把它寄托、融化在一种富有形象性的意境营造中:"枯藤老树昏鸦,小桥流水人家,古道西风瘦马,夕阳西下,断肠人在天涯。"因而使人味之不尽,浮想联翩,感到美不胜收。

最后,美关涉艺术,所以美育是"艺术教育"。艺术既可表述为"审美的精神形态"③,置于"美是有价值的乐感对象"的视野下,也可表述为以艺术媒介创造的有价值的乐感载体。真正的艺术总能屡试不爽地给读者观众送去有价值的快乐,让他们在消愁解闷、怡情赏心的同时得到灵魂的净化和提升。艺术由不同的媒介决定,产生了不同的艺术门类,时间艺术有诗歌、小说、散文、音乐,空间艺术有绘画、雕塑、书法、园林,综合艺术有戏剧、舞蹈、影视,等等。它们以形象的手段寓价值于乐感之中,发挥其春风化雨、滋润心田的审美教育功能。

综上所述,可见,"美育"是"情感教育""快乐教育""价值教育""形象教育""艺术教育"五者的复合互补。在"艺术教育"之外,"美育"还有"情感教育""快乐教育""价值教育""形象教育"的种差。在"美育"的五种表现形态中,最为重要的是"快乐教育"与"价值教育"。艺术作为艺术家创造的有价值的乐感载体,"艺术教育"充其量是"快乐教育"与"价值教育"的特殊方式。

总括而言,"美育"从字面意义上来说可定义为"'美'的认识、欣赏和创造教育"。它作用、熏陶的对象是人的情感,因此美育是"情感教育"。由于美实际上是"有价值的乐感对象",所以,美育是以形象教育为手段、以艺术教育为载体,培养、陶冶人的中和、优雅、健康、高尚的情感,引导人们在价值范围内追求快乐,欣赏有价值的乐感对象、创造有价值的乐感载体的教育活动。

① 黑格尔:《美学》,朱光潜译,商务印书馆1979年版,第104页。
② 黑格尔:《美学》,朱光潜译,商务印书馆1979年版,第142页。
③ 详参祁志祥:《论文艺是审美的精神形态》,《文艺理论研究》2001年第6期。

第十七章
中国美学史书写的历史盘点与整体把握

本章提要：笔者是三卷本《中国美学通史》、二卷本《中国现当代美学史》和五卷本《中国美学全史》的独立撰写者。与不少美学史不界定"美学"是什么就进入美学史书写、导致美学史的异化不同，笔者首先辨析"美学"概念的内涵，确定美学史研究的边界和重点。基于美学是美之哲学的观点，笔者提出"美是有价值的乐感对象"，以此分析概括中国古代美学精神，揭示中国古代美学史是中国古代美学精神的运行史，对中国古代美学史的分期作了独特的划分，同时依据对中国现代美学精神的理解，对中国现当代美学史作了特殊分期。此外还就美学史书写中值得处理好的一些技术问题交流了笔者的写作心得。

好的美学观点是可以在美学史的著述中得到贯彻和印证的，好的美学史必定是有好的美学观点作为逻辑指导的。这就是我们常说的"史论互证"。许多美本质观之所以难以令人信服，是因为这种观点无法在美学史撰述中得到实施。李泽厚、刘纲纪认为"美在实践"，按照逻辑，中国美学史势必写成实践史。实践的外延太大，所以导致《中国美学史》不了了之，而且已经写成的美学史第一卷也不像美学史，而像哲学史、道德学史。笔者认为，美学是美之学、美是有价值的情感快乐对象，所以笔者写的中国美学史是中国历史上关于有价值的情感快乐及其对象特质的思想史。它可以帮助读者从史的角度，认识"美是有价值的乐感对象"核心观点的正确性。

"美学"作为一门独立的学科是从20世纪20年代前后登陆中国的[①]。用"美

[①] 标志是萧公弼1917年发表的长篇论文《美学·概论》及吕澂1923年出版的《美学概论》、范寿康与陈望道1927年分别出版的《美学概论》。

学"的观点梳理历史上关于"美"的认识,就诞生了美学史的分支学科。在中国,最早的美学史是从对西方历史上"美"的认识的梳理开始的,这就是朱光潜于20世纪60年代完成的《西方美学史》。有西方美学史,便不能没有中国美学史。1979年,宗白华在《文艺论丛》第6辑上发表《中国美学史中重要问题的初步探索》一文,拉开了中国美学史研究的序幕。在他的推动下,北京大学哲学系美学教研室包括叶朗、于民在内的一批年轻学者集体编选的《中国美学史资料选编》上、下卷于1980年出版,为中国美学史的研究提供了初步的资料准备。宗白华弟子林同华试图实现老师的理想,致力于中国美学史研究,写了不少论文,1984年以《中国美学史论集》为题在江苏人民出版社出版。但《中国美学史》是一个不好把握的大题目,林同华最终未能系统成书,便转向心理学美学、应用美学等领域的研究中去了。1981年,为了给集体项目《中国美学史》的编写提供基本的指导线索,李泽厚出版了《美的历程》①。如果将此视为最早的源头,关于"中国美学史"的书写已走过30多年的历程,迄今已出版了十多种著作。它们有写神型的,如李泽厚的《美的历程》(文物出版社1981年版)与《华夏美学》(中国文联出版公司1987年版)。也有写骨型的,如叶朗的《中国美学史大纲》(上海人民出版社1985年版)、王向峰的《中国美学论稿》(中国社会科学出版社1996年版)、张法的《中国美学史》(上海人民出版社2000年版)、王振复的《中国美学的文脉历程》(四川人民出版社2002年版)、王文生的《中国美学史》(上海文艺出版社2008年版)、于民的《中国美学思想史》(复旦大学出版社2010年版)等。还有写肉型的,如李泽厚、刘纲纪的《中国美学史》未完成稿(第一卷由中国社会科学出版社出版于1984年,署名李泽厚、刘纲纪主编;第二卷由安徽文艺出版社出版于1999年,署名李泽厚、刘纲纪著)、敏泽的三卷本《中国美学思想史》(齐鲁书社1989年版,约150万字)、陈望衡的《中国古典美学史》(湖南人民出版社1998年版,约100万字)、陈炎主编的《中国审美文化史》(山东画报出版社2000年版,约100万字)、笔者的三卷本《中国美学通史》(人民出版社2008年版,156万字)、二卷本《中国现当代美学史》(商务印书馆2018年版,约80万字)、五卷本《中国美学全史》(上海人民出版社2018年版,257万字)、叶朗主编的八卷本《中国美学通史》(江苏人民出版社2014年版,约300万字)。回顾中国美学史书写

① 李泽厚在《中国美学史》第一卷后记中说明:"在1978年哲学所成立美学研究室讨论规划时,是由我提议集体编写一部三卷本的《中国美学史》,因为古今中外似乎还没有这种书……室内、所内的同志和领导都欣然赞成,积极支持,把它列入了国家重点项目,并要我担任主编。""为了写作此书,我整理了过去的札记,出了本《美的历程》。"

的主要成果,客观介绍其各自的特点和得失,对于莘莘学子在学有余力的情况下走入中国美学史的殿堂,采摘中国美学史上的瑰宝,领悟美的真谛,具有重要的参考意义。

一、如何理解"美学"概念,确定研究范围和重点

中国美学史是关于"美学"的历史。如何理解"美学"概念,直接关系到美学史研究对象的范围和重点。可以说,有什么样的美学观,中国美学史就有什么样的写法。

什么是"美学"? 这集中表现为两方面的争论。

一是"美学"的"学"字怎么理解。"学"的本义是学问、学说、哲学、学科,属于理论形态。"美学"学科进入中国之初,学者们反复强调这一点。如萧公弼说:"美学者,哲学之流别。"①"美学者,情感之哲学。"②吕澂在分析"美学的性质"时,从三方面强调美学是一种"学的知识"。③ 陈望道也认为"美学"即"关于美的学问"④,这学问即"抽象的哲学研究"。人们关于美的思想、意识也可能以艺术作品、审美文化的形态存在,于是美学演化为艺术作品与审美文化,美学史呈现为美的艺术的历史和审美文化的历史,美学史研究的对象不仅包括理论形态的美学思想,而且包括艺术形态、审美文化中的审美意识。在美的艺术发展中梳理中国美学思想史的代表作,是李泽厚的《美的历程》。在审美文化发展中梳理中国审美意识史的代表作,是陈炎主编的《中国审美文化史》。而敏泽的《中国美学思想史》则试图在早期的审美实践与后期的理论形态两者兼顾中叙写中国美学史。不过,艺术作品与审美文化形态中的审美意识不是自己说出来的,而是研究者自己解读出来的,具有不确定性;同时,分析、描述艺术作品与审美文化形态中的审美意识,不仅会无限扩大美学史的研究范围,冲淡美学史的研究重点,削弱美学史的理论品格,而且会侵占艺术史乃至文化史的学科领地,使得中国美学史与中国艺术史、中国审美文化史的疆域相互纠缠、混淆难分。因此,我们主张重申:美学是理论形态的学问,美学史是理论形态的审美意识史或美学思想史。

二是关于"美"在"美学"中的地位如何理解。美学是"美之学",美学研究的重

① 叶朗总主编:《中国历代美学文库》近代卷下册,高等教育出版社2004年版,第641页。
② 叶朗总主编:《中国历代美学文库》近代卷下册,高等教育出版社2004年版,第643页。
③ 《现代美学思潮》,商务印书馆1931年4月初版,第6—7页。
④ 陈望道:《美学概论》,上海民智书局1927年8月版,第13页。

点、核心问题是"美",美学是关于"美"的学说或理论思考,这是"美学"诞生之初的本义。如鲍姆嘉通认为,美是"感性知识的完善",美学就是"感性学""情感学"。黑格尔认为,美在艺术,所以美学就成了"艺术学"。美学传入中国之初,"美学"是"美之学"的学科概念也随之传进来,成为天经地义、不容置疑的常识。如萧公弼说:"吾人欲究斯学,须先知美之概念及问题。"①吕澂说:"为美学之对象者,必为美也。"②范寿康重申:"美学……乃是研究美的法则的学问。"③陈望道认为,"美学"即"关于美的学问"④。李安宅说:"美学在哲学里面,就是研究艺术原理或'美'的学问。"⑤蔡元培在给金公亮《美学原论》所作的序言中说:"我以为'何者为美''何以感美'这种问题虽然重要,但不是根本问题;根本问题还在'美是什么'。"⑥金公亮在《美学原论》自序中说:"这是一本讲美的书。"⑦1948年,傅统先出版《美学纲要》重申:"美学是研究美的本质的学问。"⑧正是由于对"美"的问题的重视,所以20世纪50年代末美学大讨论中争论的焦点在于美本质。当时,李泽厚提出美学是"研究美和艺术的学科",直到80年代末第二次美学热重新燃烧的时候,他依然认为这种说法"还有一定的适用性"⑨。出于同样的考虑,日本学者笠原仲二在20世纪60—70年代发表的研究古代中国人审美意识的论文,于1979年结集为《古代中国人的美意识》,而非《古代中国人的审美意识》出版⑩。

不过,由于"美"既可用作指称对象实体的名词,也可用作指称主体愉快感的形容词,而且名词标志的实体美往往是由形容词描述的感觉愉快的美决定的,易言之,由于美往往是由美感、审美决定的,于是美学研究的中心从"美"向"审美"转移,美学也从"美之学"演变成"审美学"。这种转移主要是从20世纪八九十年代发生的,21世纪以来有愈演愈烈之势。如1987年山东文艺出版社出版王世德的《审美学》,1991年陕西人民教育出版社出版了周长鼎、尤西林的《审美学》,2000年北京

① 叶朗总主编:《中国历代美学文库》近代卷下册,高等教育出版社2004年版,第641页。
② 《美学概论》绪说,商务印书馆1923年11月初版,第1页。
③ 范寿康:《美学概论》,商务印书馆1927年3月初版,第6页。
④ 陈望道:《美学概论》,上海民智书局1927年8月版,第13页。
⑤ 李安宅:《美学》,世界书局1934年版,第2页。
⑥ 金公亮:《美学原论》蔡序,正中书局1936年版,第2页。
⑦ 金公亮:《美学原论》,正中书局1936年版,自序。
⑧ 傅统先:《美学纲要》,中华书局1948年版,第18页。
⑨ 李泽厚:《美学四讲》,生活·读书·新知三联书店1989年版;载李泽厚:《美学三书》,安徽文艺出版社1999年版,第447页。又,李泽厚《关于当前美学问题的争论——试再论美的客观性和社会性》:"美学基本上应该包括研究客观现实的美、人类的审美感和艺术美的一般规律,其中,艺术更应该是研究的主要对象和目的。"《学术月刊》1957年第10期。
⑩ 该书1979年由日本朋友书店出版,中译本1988年由生活·读书·新知三联书店出版。

大学出版社出版了胡家祥的《审美学》,2007年,杜学敏发表《美学:概念与学科》一文,指出"中文'美学'一词是出生于清末的一个外来词,相对妥帖的译词应是'审美学'"①。在这种学术语境下诞生的中国美学史论著,大多喜欢标举"审美",而回避谈"美"。不过,人们标举"审美",至于究竟什么是"审美"却各不相同,是一个比"美"更加扑朔迷离的概念。李泽厚曾一针见血地指出:"审美关系是一个极为模糊含混的概念。什么叫'审美关系'呢?不清楚,这正是美学需要去探讨的问题,用它来定义美学使人更感糊涂。"②须知中国古代文化典籍中是只有"美"而无"审美"一词的,由没有明确义界的"审美"切入中国美学史梳理造成的突出问题,是使美学史变成有学无美的历史,异化为美学史以外的东西。

由于感性认识的圆满完善在审美实践中被指称为"美",由于事物的美是主体快乐的审美感受的物化,"美"包含着"审美","美学"包含着"审美学",同时由于中文话语中"审美"不同于"美","审美"必须以对"美"的确认为逻辑前提,因此,"美学"是比"审美学"更加妥帖的学科概念。美学研究的重点仍然应当是"美"。"美"存在于在现实与艺术中,"是被当作事物之属性的快乐"③,"审美"则是主体对事物中存在的"美"的感受认识。"美学"的确切内涵,是研究现实与艺术中的美及其乐感反应的哲学学科,其中心问题是美的问题。因此,中国美学史应当聚焦的对象仍然是古代人怎么看"美"的思想,从而使它成为中国历代关于美的思考的理论史。

二、如何把握"美"及"中国古代美学精神"

美学史的研究对象不仅不能回避"美",而且必须围绕"美",以历代人们对"美"的思考为叙述中心。在评述历代关于"美"的看法时,作者自己必须有一个统一的基本看法,这是取舍、评价前人各种"美"的思想观点的依据。有无关于"美"的统一看法,这个看法稳妥与否,直接决定着美学史书写的高下与成败。

如前所述,由于中国美学史书写的历史是美学从"美之学"向"审美学"位移的历史,所以在已经出版的中国美学史著作中,对"美"的形上本体明确作出回答的并不多,因为他们认为这个问题不可回答,也不必回答。面对反本质的解构主义美学

① 杜学敏:《美学:概念与学科》,《人文杂志》2007年第6期。
② 李泽厚《美学四讲》,《美学三书》,安徽文艺出版社1999年版,第443页。
③ 桑塔耶纳:《美感》,缪灵珠译,中国社会科学出版社1982年版,第33页。

思潮,笔者认为,道不可言,亦不离言①,美的本质思考不可回避,也不应回避;但是也不能重复传统的永恒不变的实体性的美本质观,恪守"美在实践"、是"人的本质力量的对象化"的主流美本质观。因为如果"美在实践",美的思想史就成了实践史;如果美是"人的本质力量的对象化",美的理论史就会变成人的本质观史②。这方面,李泽厚、刘纲纪主编的《中国美学史》提供了前车之鉴。该书绪论指出:《中国美学史》在分析、梳理中国历史上关于美的理论认识时,必须以实践美学观为"基本指导原则"。"社会实践是美的根源,美是具有实践能动性的人类改造了客观世界的产物。"③"美的本质与人的本质不可分割,美是通过人类社会实践而达到的真与善、合规律性与合目的性的统一,是作为人类实践历史成果的自由的形式。"④"要研究某一历史时代的美学理论","必须看到它归根结底是受着这一历史时代的社会实践所制约的"⑤。这一看似高明的"实践美学观",给美学史对历史上美的理论认识的分析带来了尴尬的窘境。由此导致的结果不外两种。一是按照美在实践的本质观去梳理中国美学史,将中国美学史写成社会实践史,造成中国美学史的书写大而无当,导致评述对象美学思想时与真、善纠缠不清,使美学史异化为美学以外的东西。同时由于实践的范围很广,对作者而言也是吃力不讨好。这种不足在集体编撰的《中国美学史》第一卷中已暴露无遗。另一种结果是撇开"美在实践"的条条框框,按照历史上人们对美与艺术的朴素、真实看法去梳理美学史,然而这又会造成史的撰写与论点设定之间的背离与矛盾。刘纲纪执笔的《中国美学史》第二卷《魏晋南北朝卷》就暴露了这个缺陷。其实,"美在实践"并不符合人们的审美经验,以这种先入为主、不合实际的美学观去从事《中国美学史》的书写,只能导致《中国美学史》左右为难,最终烂尾。而运用实践美学观书写中国美学史导致不了了之的结果,恰恰反证了"美在实践"观的破产。有鉴于此,对美本质的形上之思必须在解构传统实体性本质论的基础上重新展开。由此得到的美本质观是什么呢? 1998年,笔者在《学术月刊》第1期发表论文,提出"美是普遍愉快的对象";2013年,又在《学习与探索》第9期上发表论文,将美的统一语义表述、修正为"有价值的五觉快感对象与心灵愉悦对象"。在抓住"乐感对象"这一美的统一规定性认识上,前后是

① 祁志祥:《美学关怀》,复旦大学出版社1998年版,第29页。
② 祁志祥:《中国美学通史》第一卷前言,人民出版社2008年版,第10页。
③ 李泽厚、刘纲纪主编:《中国美学史》第一卷,中国社会科学出版社1984年版,第9页。
④ 李泽厚、刘纲纪主编:《中国美学史》第一卷,中国社会科学出版社1984年版,第10页。
⑤ 李泽厚、刘纲纪主编:《中国美学史》第一卷,中国社会科学出版社1984年版,第11页。

一致的。2008年,笔者出版的《中国美学通史》正是这一理念的贯彻。该书《前言》指出:"美是普遍愉快的对象,人类美的规律即普遍令人愉快的心理规律及与之对应的物理规律,因而美学即感觉学(或者叫"情感学")和形式学。从主体方面说,它研究人类心理结构或人性本质——知、情、意整体中的情感(感觉)规律,肯定性的情感具有审美的正价值,否定性的情感具有审美的负价值。从客体方面说,它研究何种物态使人愉快,何种物态使人不快,也就是与人类正、负情感(感觉)对应的物质形式的特征、规律。""本书所关注的美学资料,是中国历史上关于感觉经验、情感经验,尤其是肯定性的感觉、情感经验及其对应的物态特点、规律的那些理论材料。快感、娱乐、满足感、爱、崇拜等肯定性的情感,包括由官能满足和理智满足所带来的快感,都将作为美感材料而受到我的重视。中国美学史,质言之即中国感觉规律、情感经验认识史,中国物质形式愉乐规律的思想史。"[①]基于这样的美本质观叙写的中国美学史作为美的思想史,是更符合美学之父鲍姆嘉通本义的,也是更加名副其实的美学史。

在对"美"的统一规定性有了一个基本看法的基础上,必须进一步追问和概括中国古代怎样看"美",或者说,中国古代美学的精神是什么。在中国美学理论三千年的历史长河中,现代美学的历史只有百年。在这之前,中国古代美学史构成了中国美学史的主体。中国古代美学史究其实是中国古代美学精神的运行史。所以,关于中国古代美学精神的提炼对于美学史的写作成功至关重要。那些对中国古代美学精神缺乏思考和提炼的美学史著作,很难摆脱材料简单堆砌的窘迫。因此,在中国美学史写作之前,就必须对美学史材料中蕴含的基本思想有一个深入、恰当的提炼和抽象,从而为美学史材料的取舍评述提供能动、有益的指导。

在对中国古代美学精神的思考、提炼中,作者对"美"的看法同样很重要。如果不回答美的本质,那么关于中国古代美学精神的看法就会发生很大的随意性和不确定性。如果认为美在实践,那么中国古代美学精神就是中国古代美学如何看待"实践";如果认为美是"人的本质力量的对象化",那么中国古代美学精神就是中国古代美学如何看待"人的本质";如果认为美的本质是"自由""超越",那么中国古代美学精神就是中国古代美学如何看待"自由""超越"。而笔者认为,美是普遍的、有价值的乐感对象,那么,中国古代美学精神就是中国古代美学如何看待普遍的、有价值的乐感对象。

① 祁志祥:《中国美学通史》第一卷,《前言》,人民出版社2008年版,第11页。

李泽厚认为,美的根源在实践,参与他主编的《中国美学史》第一卷的编者们从"社会实践"的角度出发概括出中国古代美学思想的六大"基本特征"。一是"高度强调美与善的统一",二是"强调情与理的统一",三是"强调认知与直觉的统一",四是"强调人与自然的统一",五是"富于古代人道主义精神",六是"以审美境界为人生的最高境界"。在这种概括中,美之为美的独特性消失了。从逻辑上看,这六项特征可以进一步合并,如第五项可以和第一项合并,第六项也可以与第一项、第二项合并。而当美学史始终围绕上述几个什么都有、就是没有美的独特性的"统一"撰写时,势必异化为漫无边际、让人无法把握的东西。

叶朗在撰写《中国美学史大纲》时,认为美学的研究对象"不限于""美",而是"人类审美活动";中国古典美学体系的"中心"不是"美",而是"审美意象"。他特别强调:"在中国古典美学体系中,'美'并不是中心的范畴,也不是最高层次的范畴。'美'这个范畴在中国古典美学中的地位远不如在西方美学中那样重要。如果仅仅抓住'美'字来研究中国美学史,或者以'美'这个范畴为中心来研究中国美学史,那么一部中国美学史就将变得十分单调、贫乏,索然无味。"①他指出:"意象"的重心是"象"而不是"意","意象"的要义是意中之象,也就是"象外之象""景外之景",是有限之境中藏无限之境,而不是"象外之意"。由此出发,他重新阐释老庄的美学价值,把老庄在中国美学史上的地位抬得比儒家还高,由此写成的中国美学史,就成了"意象"范畴的发生、发展演变史。叶朗的《中国美学史大纲》作为最早的一部完整的、史论合一的中国美学史专著,其贡献值得肯定。不过平心而论,问题也不少。首先,"美"作为中国古代美学认可的快适对象,琳琅满目,千姿百态,"意象""情味""气和""格调""神韵"等等,它们都是被认为美的形态。因此,抓住"美"这个中心范畴来叙写中国美学史,美学史未必"十分单调、贫乏",完全可以丰富多彩。其次,古代美学中的"意象"范畴作为"审美意象",其实与"美"的范畴并不矛盾,恰恰是"美"的衍生范畴。易言之,"意象"之所以被视为中国古代的美学范畴而非丑学范畴,说到底是由于它使人们普遍感到快适、"审"到"美"、以为"美",所以叫"审美意象"。因此,叶朗将"审美意象"与"美"对立起来是不能成立的。再次,"意象"的本义不是"象外之象""境外之境",而是"象外之意""境外之韵","意象"的"意"作为主体无限的意味,不能被忽略。复次,"意象"并不是道家纯客观的"天道"观念的衍生物,而是儒家人道与天道、主体与客体对立统一的产物,是有限、有形之象

① 叶朗:《中国美学史大纲》,上海人民出版社1985年版,第3页。

藏无限、无形之意的审美范畴。因而,将道家在中国古代美学史上的位置抬得比儒家还高是不合适的。中国古代美学曾如李泽厚所揭示,是以儒家思想为主体,道家只是处于互补的位置。最后,中国古代美学史不能简化为单一的"意象"范畴史,只有从"美"的多元形态入手而不是以"意象"为中心,中国美学史才能有丰富多彩的全面呈现。

在中国美学史研究的基础上,叶朗于1999年主编、出版了以审美活动为研究对象的《现代美学体系》。不过,大概他发现完全取消美本质的回答不可行,所以在2009年出版的《美学原理》中,一方面继续维护他关于美学的研究对象不是"美"而是"审美活动"的原有观点,另一方面又在首章中提出并论证"美在意象"。这时,"意象"从他早期认可的中国古典美学体系的中心范畴上升为囊括中西美学理论的美学原理关于"美"的本体范畴。在这种明确的美本质观形成后,他所主编的《中国美学通史》对中国古代美学精神的理解发生了什么新的变化呢?遗憾的是在煌煌八卷、亟需在卷首有纲领性、指南性说明的通史总序中,却不见对"中国美学的基本精神"的概述。有意思的是,主编恰恰是希望呈现"中国美学的基本精神"的[①]。后期,叶朗一方面强调美学研究的对象不是"美"而是"审美活动"[②],另一方面却在通史写作中将美学研究的对象重新回到"美",提出美学史是"美的核心范畴和命题"的发展史[③]。由于认为"美在意象",中国美学中"美的核心范畴和命题"势必受到很大局限。但在一部约300万字的篇幅中总是聚焦"意象"理论,不仅材料不足,而且也会导致强烈的单一化,所以在"意象"学说之外,便填塞着各卷作者关于历代"审美活动"自说自话理解的评述。虽然从篇幅上看,叶朗主编的《中国美学通史》比之前他独自撰写的《中国美学史大纲》有大量增加,但从史论的统一性、逻辑的自洽性、思考的深刻性、表述的严密性来看,前者较之后者不能不说是一种倒退。

与叶朗《中国美学史大纲》中的观点相似,陈望衡也认为:"中国古典美学虽然也谈到美丑问题,但显然不占重要地位。""在中国古典美学中,处于审美本体地位的是'象''境'以及由它们构成的'意象''意境''境界'等,这才是中华民族的审美对象。如果硬要仿照西方的美学提问:什么是美或美在哪里,那么,美就在'意象'

① 叶朗主编:《中国美学通史》第一卷《总序》,江苏人民出版社2014年版。
② 叶朗:《美学原理》,北京大学出版社2009年版,第13页。
③ 叶朗主编:《中国美学通史·总序》,江苏人民出版社2014年版。

'意境''境界'。"①不过,在他看来,"意象"只是中国古代"审美本体论系统"的"基本范畴"②,在此之外,中国古代美学还有以"味"为"核心范畴"的"审美体验论系统"③、以"妙"为"主要范畴"的"审美品评论系统"④,以及"真善美相统一"的"艺术创作理论系统"⑤。这就使其《中国古典美学史》的呈现较之叶朗的《中国美学史大纲》有了更大的丰富性。

如果说陈望衡、叶朗认为中国古代美学的中心范畴、审美本体是"意象",王文生、于民则不同意这种看法。王文生认为,中国古代美学的核心范畴是"情味"。其《中国美学史》的副题,即"情味论的历史发展"。以味为美,这是中国古代建立在大众审美实践基础上的具有民族特色的美本质观;而以情为味、为美,是主张从心所欲不逾矩、礼以节情、适情的儒家美学的基本观点,也是中国古代抒情文学的基本特点。而于民则将中国古代美学的核心范畴概括为"气"与"和"。他的《中国美学思想史》是以"气"与"和"贯穿全篇的美学史⑥。王文生、于民的美学史书写恰好可对叶朗、陈望衡的观点起到某种互补、纠偏作用。不过,在将一部范畴多元、思想丰富的美学史写成单一的范畴史这点上,王文生、于民恰恰具有与叶朗同样的缺失。

与陈望衡、王文生对叶朗《中国美学史大纲》观点或继承或否定不同,张法对中国古代美学精神的理解乃是对李泽厚《华夏美学》观点的化用,如他认为构成中国美学史的主体部分是"士人美学","士人美学"由儒、道、屈、禅、明清思潮(李贽、李渔)五大主干组成。不过在继承、化用李氏观点之外,张法也有自己独特的领会。他认为,中国古代美学贯穿始终的根本性范畴有五。一是"气韵生动",这是"中国美学内在生命";二是"阴阳相成",三是"虚实相生",它们是"中国美学的基本法则";四是"和",这是"中国美学最高理想";五是"意境",这是中国美学的"审美生成观"⑦。"意境"所以叫"审美生成观",张法的解释是:"审美对象之为审美对象,在于有意境;创造主体所要创造的审美对象,总是有意境的审美对象;欣赏主体所欣赏的审美对象,也是有意境的审美对象。有意境,则气韵生动、阴阳相成、虚实相生、

① 陈望衡:《中国古典美学史·绪论》,湖南教育出版社 1998 年版,第 2 页。
② 陈望衡:《中国古典美学史·绪论》,湖南教育出版社 1998 年版,第 1 页。
③ 陈望衡:《中国古典美学史·绪论》,湖南教育出版社 1998 年版,第 4 页。
④ 陈望衡:《中国古典美学史·绪论》,湖南教育出版社 1998 年版,第 11 页。
⑤ 陈望衡:《中国古典美学史·绪论》,湖南教育出版社 1998 年版,第 16 页。
⑥ 参于民:《中国美学思想史》"写在前面的话"及附录"如何看待中国古代美学思想中的气的宇宙审美观",复旦大学出版社 2010 年版。
⑦ 张法:《中国美学史》余论,上海人民出版社 2000 年版,第 357 页。

和,均在其中矣。"①中国古代审美范畴的形态分为"审美对象范畴""审美创造范畴""审美欣赏范畴";"审美对象范畴"又分为"结构范畴""类型范畴""理想范畴"②,每种范畴都由若干子范畴构成。较之叶朗、王文生、于民乃至陈望衡,张法对中国古代美学范畴的认识精细、丰富了很多。不过由于太过丰富,似乎又有细碎之嫌。

朱志荣在其主编的《中国美学简史》绪论中,从思维方法、范畴特点、理论形态三方面论及"中国美学的基本特征"。"思维方法"是感悟、比兴、情景交融、物我合一、天人合一;"范畴特点"是与哲学范畴相通、体现生命意识、贯通自然感悟与社会特征、借鉴佛教范畴;"理论形态"是诗性表达、具象特征、生命意识、重机能轻结构③。后两项与我们说的"中国美学基本精神"相交叉,但并不完全重合。

与上述诸位学者的认识不同,笔者从美是普遍的愉快对象出发,对中国古代美学精神作了独特的研究和揭示。在中国古代人看来,"美"是一种"味"、一种能够带来类似于"甘味"的快适感的事物。不只视、听觉的快感对象是"味",五觉快感乃至心灵愉悦的对象也是"味","仁义之悦我心,犹刍豢之悦我口",这是"味美"观。中国美学以什么为"至味""至美"呢?大抵儒家美学以心灵道德的表现为至味、至美,道家、佛教美学以天道、佛道的象征为至味、至美。这是"心美"观和"道美"观,体现了美与善、真的交汇。美不只是心灵的意蕴、道德的寄托、真理的化身,而且包括符合特定规律的形式。参差错落、变化统一的形式就是会产生美的文饰效果。这是关于形式美的"文美"观,体现了美区别于善、真的独特性。中国美学处于天人合一的文化系统中,天人感应、物我同构被视为美的快感的发生机制和心理本质,所谓"同声相应,同气相求"。这是适性为美观。以"味"为美、以"心"为美、以"道"为美、以"文"为美、适性为美五者复合互补,构成了中国古代美本质思想的系统。在此本根之上,儒家美论、道家美论、佛家美论又呈现出不同的形态和子范畴的差异。它们殊途同归,最终在美感特征论、审美方法论上留下了相应的印记④。上述美论和美感论共同构成中国古代美学精神,是中国古代美学史考察的焦点和运行的轴心。

① 张法:《中国美学史》余论,上海人民出版社2000年版,第357页。
② 张法:《中国美学史》余论,上海人民出版社2000年版,第341—356页。
③ 朱志荣主编:《中国美学简史》,北京大学出版社2007年版,第8—16页。
④ 祁志祥:《中国古代美学思想系统整体观》,《文学评论》2003年第3期;另见《中国美学通史》第一卷《绪论》,人民出版社2008年版。

三、如何理解中国美学发展的历史分期

任何学科的思想史都有自己独特的演变规律与时代特征,它成为学科思想史分期的学理依据。中国美学史也不例外。在这里,最要防范的做法是简单地以政治朝代的更替作为学科思想史的分期,放弃对其时代特征及其前后起伏、转换的内在逻辑的分析概括。

中国美学史的历史分期必须以中国美学精神自身发展形成的时代特征为依据。由于对中国美学精神的把握不同,对中国美学精神历史运行所形成的时代特征的认识及历史阶段的划分也就不同。叶朗认为,中国古代美学体系的中心范畴是"意象",《中国美学史大纲》据此划分中国美学史的历史阶段,就得出了如下的逻辑把握:先秦两汉为中国古典美学的"发端"、魏晋南北朝至明代是中国古典美学的"展开"、清代前期为中国古典美学的"总结",近代是西方美学的借鉴期,而李大钊美学是"对于中国近代美学的否定",是"中国现代美学的真正的起点"[①]。其实,中国古代美学的中心范畴未必是"意象",将中国古代美学史的历史分期视为"意象"范畴发展演变的三个阶段未必经得起推敲;将魏晋南北朝至明代这么长的阶段视为中国古典美学的"展开期"也显得过于粗疏,它忽略了这个时期美学思想的诸多不同特点;至于将李大钊美学视为"中国现代美学的真正的起点",更是令人匪夷所思,不敢苟同。王文生关于中国美学史的分期围绕"情味"论展开。他认为孔子是情味论的源头,最早把"味"与文艺的美感联系起来;魏晋南北朝是情味论的萌芽和形成阶段;唐代是情味论的确立阶段;宋元明清是情味论的发展阶段;而20世纪西方文学反映论进入中国后,中国美学则是情味论"消减"的阶段。与王文生不同,于民对中国古代美学思想历史阶段的划分则是围绕"气"与"和"两个核心范畴展开的:一、新石器时代是"审美艺术的产生"时期;二、夏商时代是"崇敬狰狞的兽形之美"时期;三、西周是中国古代美学思想的"奠基时期","气"与"和"两个范畴开始建立;四、春秋战国是中国古代美学思想的"展开"时期,"气化"与"谐和"范畴得到发展,美与善、文与质、乐与悲、雅与俗、音与心等范畴应运而生,儒家、道家的美学观正式出现;五、两汉时期是"审美重点从人到艺术的过渡"阶段;六、魏晋六朝是"人格审美的顶峰"与"艺术品鉴的美学升华"阶段;七、隋唐五代是"意境的追求

[①] 叶朗:《中国美学史大纲》,上海人民出版社1985年版,第10页。

与生成"阶段；八、宋代至明中期是"儒道释相融的审美观的形成"阶段；九、明后期至清中期是"中国古代审美气化谐和论从巅峰到总结"的阶段①。然而，正如中国美学史并不只是"意象"范畴的演变史，中国美学史也不只是"情味"范畴、"气化谐和"范畴的演变史，所以王文生、于民对中国美学史的历史分期同样不能当作中国美学史整体的历史分期。

李泽厚、刘纲纪主编的《中国美学史》将中国古代美学精神划分为儒家美学、道家美学、楚骚美学和禅宗美学四大思潮②，将中国美学的发展过程划分为"先秦两汉时期的美学""魏晋至唐中叶的美学""晚唐至明中叶的美学""明中叶到戊戌变法前的美学""戊戌变法到 20 世纪 80 年代"五个阶段③。《中国美学史》原计划写五卷，或许就是按照这五个阶段来设计的。其实这种划分也不尽稳妥。如以屈原为代表的楚骚美学实际上可归入儒家美学；与儒家美学、道家美学并列的"禅宗美学"其实是"佛教美学"的一支，以此取代丰富多彩的"佛教美学"，乃是以偏概全、投机取巧的做法；而无视玄学美学的特殊追求，不能不说是一大疏漏；至于将魏晋南北朝与隋唐视为一个整体阶段，更是不符合美学史实际的，所以也为刘纲纪执笔的《中国美学史·魏晋南北朝编》所否定。《中国美学史》出版了第二卷后便无以为继。李泽厚另曾出版《华夏美学》阐述对中国美学史的时代特征、历史脉络和标志性美学范畴的整体思考，认为先秦两汉是一个阶段，哲学基础是儒学，主张美在"礼乐""人道"，审美客体范畴是"气"，审美主体范畴是"志"，联结审美主客体的中介范畴是"比兴"。六朝隋唐是一个阶段，哲学基础是庄子和屈原。庄子美学主张美在"自然"，审美客体范畴是"道"，审美主体范畴是"格"，联结审美主客体的中介范畴是"神理"；屈原美学主张美在"深情"，审美客体范畴是"象"，审美主体范畴是"情"，联结审美主客体的中介范畴是"风骨"。宋元美学是一个阶段，哲学基础是禅学，主张美在"境界"，审美客体范畴是"韵"，审美主体范畴是"意"，联结审美主客体的中介范畴是"妙悟"。明清近代美学是一个阶段，主张美在"生活"，审美客体范畴是"趣"，审美主体范畴是"欲"，联结审美主客体的中介范畴是"性灵"④。在这里，李泽厚将六朝与隋唐视为一个由庄学、屈骚主宰的整体是很不恰当的。六朝的美学是以玄学为哲学基础的美学。玄学主张适性自然。这个自然，开始指庄子无情无欲

① 详见于民：《中国美学思想史》各章，复旦大学出版社 2010 年版。
② 李泽厚、刘纲纪主编：《中国美学史》第一卷，中国社会科学出版社 1984 年版，第 20 页。
③ 详参李泽厚、刘纲纪主编：《中国美学史》第一卷，中国社会科学出版社 1984 年版，第 35—55 页。
④ 李泽厚：《华夏美学》，中国文联出版公司 1987 年版；《美学三书》，安徽文艺出版社 1999 年版，第 427 页。

的自然，它表现为克制自然情欲的"雅量"，后来发展为魏晋名士改造了的超越名教、任情而为的自然，它表现为《世说新语》记载的"任诞"。而隋唐为整顿六朝情欲横流造成的社会问题，恰恰重新举起儒家道德美学的大旗，代表人物有李谔、王通、韩愈、白居易，其标志性美学范畴恰恰不是"深情"，而是"儒道"。隋唐的这个"儒道"范畴，到宋元发展为"理学"范畴，二者在崇尚儒家道德理性这个大方向上是一致的。所以崇尚儒家道德美学的隋唐宋元是一个整体，它与崇尚自然情欲之美的魏晋南北朝形成鲜明对照。至于将明清与近代视为一个整体更是不合常理。明清美学是在中国文化的独立语境中完成的，它以求真务实的"实学"为哲学基础展开了对隋唐宋元道德美学的反叛，走向了对性灵趣味的追求。而近代美学则是在西方人文观念的促进下出现的不同于传统美学的新美学形态，是古代美学向现代美学转型的过渡时期。

与李泽厚、叶朗不同，基于对中国古代美学范畴、特征、精神的特殊理解，陈望衡、朱志荣对中国美学史都有自己独特的分期。陈望衡认为，春秋战国是中国古典美学的"奠基期"，汉代至南北朝是中国古典美学的"突破期"，唐宋是中国古典美学的"鼎盛期"，元明是中国古典美学的"转型期"，清代是中国古典美学的"总结期"。将"汉代"纳入"突破"期，令人费解；在"突破"之后另立"鼎盛"，似有同义反复之嫌，它没有揭示唐宋美学与六朝美学价值取向上的根本不同；在"鼎盛"期中不见隋代美学的论述，实属一大遗漏；仅依据戏剧小说的通俗审美形态就将元明视为中国古典美学的转型期，忽视了元代追求载道之美、明代崇尚唯情之美的重大区别；清代作为中国古典美学的总结期，将深受西学影响的王国维列入，也不尽稳妥。朱志荣将先秦两汉视为中国美学的"萌芽兴起期"，将魏晋隋唐视为"发展期"，将宋元明清视为"转型期"，将"现代"视为"新变期"[①]。这种分期大而化之，似乎有点勉强。如前所述，隋唐宋元美学是魏晋南北朝美学取向的反拨与矫正，因而将"魏晋隋唐"视为一个整体恐怕站不住脚；明清与宋元美学取向也有诸多不同，将"宋元明清"视为一个时期也值得究疑。而张法的划分又独具匠心。他将中国美学史分为"远古美学"时期，这是"礼""文""中""和""观""乐"这些基本美学范畴的形成阶段[②]；"先秦和秦汉美学"时期，这标志着"中国文化结构与审美方式的确立"；"魏晋南北朝美学"时期，这标志着"中国美学理论形态的产生"；"唐代美学"时期，它以"意境"理论

① 参朱志荣主编：《中国美学简史》，北京大学出版社 2007 年版。
② 参张法：《中国美学史》，上海人民出版社 2000 年版，第 9—44 页。

为标志,是"中国美学理论形态质的完成"阶段;"宋元美学"时期,它以文人画理论为标志,是中国美学的"顶峰"阶段;"明清美学"时期是中国美学从冲突走向整合的"总结期"①。这种划分史论合一,逻辑自洽,较为精细,可以参考。

与上述诸位的美学史分期迥异其趣,笔者紧扣中国古代美论"味美""心美""道美""文美"、适性为美的复合互补系统考察中国古代有美无学的历史运动及其时代特征,就得出了对中国古代美学史分期的另一种解读:先秦、两汉是中国美学的奠基期,中国美学的"味美"说、"心美"说、"道美"说、"文美"说、适性为美说这些基本思想不只在先秦,而且到两汉才奠定了坚实基础,各家(如儒、道、佛)美学观的初步建构也直至两汉才大功告成。魏晋南北朝是中国美学的突破期,在玄学"人性以从欲为欢""越名教而任自然"的"适性"美学思想的推动下,情欲从理性的约束中挣脱出来,形式从道德的附庸中解放出来,出现了以"情"为美的情感美学和以"文"为美的形式美学两大潮流,广涉人生和艺术领域。其时,佛家美学与道教美学也迎来了第一个高潮,并与玄学美学交互影响,相映生辉。隋唐宋元是中国美学的反拨与发展期,儒家道德美学成为这个时期一以贯之的美学主潮,用以反拨、矫正六朝情感美学和形式美学造成的社会流弊,同时,形式主义诗学和表意为主的诗文美学也余波尚存,并在新形势下获得变相发展。与此同时,佛教与道教再度繁荣,出世的道德美成为这个时期书画美学和园林美学的主要追求。明清是中国美学的综合期,在吸收、总结中国古代美学思想成果的基础上,诞生了许多集大成的美学论著,以"道"为美与以"心"为美、以"情"为美、以"文"为美的思想多元交汇,矫正了前一时期道德美学的板结偏向。近代是中国美学的借鉴期,中国美学借鉴西方美学的观念和方法,探讨美的本质和文艺的审美特征,译介与建构现代美学概论,呈现出中西合璧的特色,标志着有美无学的古代美学向有美有学的现代美学学科的过渡。上述分期是笔者的《中国美学通史》已经阐述了的。

在《中国美学全史》第五卷"中国现当代美学史"中,笔者揭示:"五四"前后是中国现代美学的第一个阶段。从 1915 年到 1927 年的"五四"前后这段时期,是中国现代美学学科和文艺学科宣告诞生的阶段,也是主观的价值论美学占主导地位的阶段,同时还是新的价值追求进一步发展并运用美文学样式加以宣扬的阶段。美学作为有美有学的"美及艺术之哲学",经过蔡元培、萧公弼、吕澂、陈望道等人的

① 张法:《中国美学史》,上海人民出版社 2000 年版,第 7 页。

译介和建设,在中国学界落地生根。从 1928 年"无产阶级革命文学"论争到 1948 年前是中国现代美学发展的第二个阶段,它是主观论美学与客观论美学交互斗争并最终走向客观论美学的阶段。承接着"五四"时期价值论美学的主观倾向,先有李安宅的《美学》对"美是价值"的学说加以重申,继而朱光潜富于创造的主观经验论美学风靡整个 20 世纪 30 年代,后来宗白华、傅统先的美学学说不外是对朱光潜的发挥与改造。与此同时,以客观唯物论美学为标志的新美学学说在与主观论美学的斗争中逐渐崛起,而这个唯物论是通向"革命"的历史唯物主义。在马克思主义唯物论美学的总原则下,诞生了蔡仪的《新艺术论》与《新美学》,提出"美即典型",美的艺术即典型形象的塑造,这是客观唯物论美学的系统而独特的创构。中国当代美学的第一个阶段是 20 世纪五、六十年代,这是中国化美学学派的产生阶段。围绕着美本质开展了美学大讨论,讨论中诞生了朱光潜的主客观合一派、蔡仪的客观派、吕荧高尔太的主观派、李泽厚洪毅然的社会实践派,以及继先、杨黎夫的价值论派。中国当代美学史的第二个阶段是八、九十年代,这是中国式的美学学科体系的建设、创新阶段。学界同仁以极大的热情投身到实践美学原理体系的建设中。伴随着新方法论热,80 年代又诞生了不少新的美学学说,如黄海澄建构的系统论控制论美学原理、汪济生建构的一元论三部类三层次美论体系、王明居建构的模糊美学原理。而美学与心理学的交叉联姻,又催生了一批研究美感心理和文艺心理的重要成果,如彭立勋从辩证唯物论角度对以往美感研究成果的总结,滕守尧应用格式塔美学成果对审美经验的个性化探索,金开诚提出的"三环论"文艺心理学原理。世纪之交以来是中国当代美学的第三阶段,这是美学的解构与重构阶段。一方面,美的本质被取消,不仅不能成为美学研究的起点,而且美的规律、特征、根源等等也不再被研究,美学不再是"美之学",而是"审美之学"。美的本质论被解构了,美学体系的起点是什么?本体是什么?美学如何讲?按什么顺序、逻辑讲?于是美学开始了新的重构,从而诞生了超越美学、新实践美学、意象美学、生命美学、生态美学、乐感美学,等等。

四、美学史书写中值得处理好的几个技术问题

确定了美学史叙述的主要对象范围,对美的形上本体有一个长期、深入且通达、稳妥的思考认识,对中国古代美学精神有一个全面丰富而相对准确的提炼概括,对中国美学史不同阶段的时代特征和前后联系有一个逻辑自洽、相对合理的分

析抽象,这是美学史成功书写的基本保障。在此基础上,还有一些美学史书写的技术问题需要审慎地处理好。

1. 哲学美学与文艺美学的关系。美学学科在起初诞生的时候是指研究感觉、情感规律的哲学分支。后来由于黑格尔认为美只是艺术的专利,美学即关于美的艺术之哲学,所以文艺美学成为美学研究的主导。然而审美实践表明,美不仅存在于艺术中,也大量存在于自然、社会生活中。美学不仅是对艺术美的思考,从而呈现为"文艺美学""艺术哲学",而且是对现实美的思考,表现为"自然美学""人生美学""哲学美学"。实际上,美学是对于存在于自然、人生、艺术中的美的哲学思考,因而,文艺美学乃是哲学美学的逻辑延伸,哲学美学是本,文艺美学是末;哲学美学是体,文艺美学是用。所以我们撰写中国美学史,不仅要关注历史上的文艺美学理论,而且更要关注历史上的哲学美学理论,可惜现有的中国美学史著作在这个问题上大多本末倒置了。究其原因,除了认识有偏之外,哲学美学不易把握自是一重要原因。比如中国古代的哲学美学,依据不同的世界观就有不同的美学观,进而形成儒家美学、道家道教美学、佛家美学、玄学美学,等等。佛家美学中又有大乘、小乘、般若学六家七宗以及禅宗、天台宗、华严宗、净土宗、三论宗、法相宗等不同宗派的美学观,这就给美学史书写者带来巨大难度。同时,文艺的体裁种类是繁多的,文艺美学也就呈现为文学美学、绘画美学、书法美学、音乐美学、园林美学,文学美学中又分解为散文美学、诗歌美学、词论美学、戏曲美学、小说美学,等等,这些也给美学史书写者带来巨大挑战。在中国美学史书写中积累了大量成果的今天,任何写神型、写骨型的同类著作已经远远跟不上学科史的发展要求,而要写肉型著述方面有所作为,就必须从哲学美学出发走向文艺美学,在长期、广泛的知识储备的基础上完成对历代哲学美学与文艺美学思想状况的完整反映。笔者的三卷本《中国美学通史》正是这样着手努力的,它描画了一部融儒、道、墨、法、佛、玄等哲学美学及诗、文、书、画、音乐、园林等文艺美学于一身的多声部、复调式美学史全景图。

2. 超功利审美与审美功利主义的关系。美或审美与功利的关系,是美学研究中最混乱的关系,不要说美学史书写者,即便许多美学理论工作者也云里雾里、一团糨糊。究其原因,康德难辞其咎。康德在《判断力批判》"美的分析"中一方面强调"美"是"无一切利害关系的"[①],另一方面又在"崇高的分析"中说"美是道德的象

① 康德:《判断力批判》上卷,宗白华译,商务印书馆 1964 年版,第 48 页。

征"①,而"道德"恰恰是功利的凝聚。康德美学的这个自身矛盾,被一般读者粗心地忽略了。人们只记住他对美的无功利性的强调,却有意无意地忘记了他对崇高的功利性的肯定。其实,康德对美的无功利性的分析只相对于狭义的"自由美"(即"形式美")而存在,他所说的作为"道德象征"的美的功利性恰恰是相对于"附庸美"(即"内涵美")而存在的。既然"有两种美,即自由美和附庸美",前者是"为自身而存的"美,后者是"隶属一个特殊目的的概念之下"的"有条件的美"②,因而,美就既是超功利的——指自由美、形式美,这是美或审美的狭义、自律,也是功利的——指附庸美、内涵美,这是美或审美的广义、他律。事实上,这两种用法遍布于我们日常的审美实践中。比如航天专家说他们在设计航天飞行器的时候也考虑到"审美"、产品设计师说他们也注意商品外观的"审美"等等,这里的"审美"不言而喻都取其狭义,指自由的、超功利的纯形式美。而在另外一些场合,我们赞美某人"心灵美",说某人是"最美司机""最美女教师"云云,这里的"美"显然是指广义的功利美、内涵美。内涵美所涉及的功利,不仅与利他的道德"善"相关,也与可以认识自然、改造自然的"真"相连。而功利性的真善内涵之所以会与"美"发生交叉,只存在于产生愉快感的地带。因而,美学史的研究对象,既要聚焦于普遍带来超功利快感的自由美、形式美的理论思考,也要兼顾能够产生功利快感的附庸美、内涵美的思想言论。这样既可以避免视野太过局促狭隘、作茧自缚,也可以防止边界漫无边际、不可收拾。

3. 合理的叙述结构和评述方式。写肉型的美学史面对的评述对象面广量大,它们派别不一、门类不一、时间不一,愈是到后来,端绪愈益纷繁,如果找不到一个合理的叙述结构,不仅会让读者难以有效把握书中的内容,而且也会打乱自己的叙述条理和步骤,未能使人昭昭,自己已先昏昏。这种教训,我们在看李泽厚、刘纲纪的第二卷《中国美学史》以及叶朗主编的美学通史各卷时都可以强烈感受到。笔者在《中国美学通史》写作实践中设定的叙述结构是:先横后纵,即在每一历史分期中先按哲学美学、文艺美学的不同类别对选定的评述对象进行归类,然后再按时间顺序逐个评述个案对象。在评述方式上,避免"……的美学思想"之类的千篇一律的命题方式,提炼出具有对象个性印记的标题彰显文眼,并在具体评述中按世界观→美学观(美论→美感论)→艺术观(本体观→门类观)的理路剖析其美学思想的

① 康德:《判断力批判》上卷,宗白华译,商务印书馆1964年版,第201页。其实这里的"美"指"崇高"。
② 康德:《判断力批判》上卷,宗白华译,商务印书馆1964年版,第67页。

生成机制、转换关系和相互联系，努力使评述对象的美学思想呈现为具有独特个性的有机整体。如此这般，不仅使全书的若干评述对象合可成一个纵横交错、各就各位、各司其职、有条不紊、相互支撑、富于张力的美学大厦，分而为精气饱满、层次丰富、各具魅力、异彩纷呈的单篇论文，从而获得好评①。

4. 纵向照应与横向顾盼。当一部篇幅巨大的美学史面对众多的评述对象时，纵向贯通与横向联通的要求自然提到著者面前。这个要求解决不好，众多的评述对象势必成为一盘散沙。为解决纵向打通、前后照应、一以贯之的问题，笔者在撰写《中国美学通史》前作了长期准备，从而保证了多条美学思想的历史脉络能够齐头并进、贯穿始终，使全书集中国儒家美学史、中国佛教美学史、中国道家道教美学史、中国玄学美学史、中国文学美学史（包括中国小说美学史、中国戏曲美学史、中国词论美学史）、中国书法美学史、中国绘画美学史、中国音乐美学史、中国园林美学史等若干条线索于一体，每一根线索在每个时代都有交代。为解决横向联通、左右兼顾的要求，在设定了美学史的分期后，注重挖掘、分析每个时期哲学美学、艺术美学不同门类代表之间的思想联系和相互影响，让他们共同指向、凸显每个时期美学的时代特征，并设"概述"揭示这种横向联系。这里，笔者不得不表示对叶朗主编的《中国美学通史》的遗憾。该书成于笔者的美学通史出版多年之后，以反映中国美学史的"整体性"和"系统性"相号召，参编人员众多，本来可以在笔者的基础上将纵向贯通与横向联通的工作有所推进，做得更好，但结果恰恰相反。比如某条美学线索原始表末、一以贯之的历史"整体性"在《中国美学通史》中是处于被忽视状态的。以《隋唐五代卷》为例。该卷突然出现了佛教美学的两章。而佛教在东汉就传入中国，到魏晋南北朝时期形成第一个高潮，在宋元明清时也有发展与存续，但在相应的各卷中都没有关于佛教美学的专章评述。《隋唐五代卷》另以"道教与美学""绘画美学""书法美学""音乐美学""园林美学"为章目切入美学书写，但前后各卷均看不到相关的专门论述，也就是说，"道教与美学""绘画美学""书法美学""音乐美学""园林美学"这些史的线索是前后不贯通的。再如横向联系的"系统性"，该书做得如何呢？从人处看，自魏晋南北朝起，各种哲学门派和艺术门类的美学理论日趋齐备且交相辉映，它们本当在通史各卷中得到系统表述，但是却没有这些表述。

① 2010年，笔者撰写的《中国美学通史》作为重要成果入选第六辑《国家社科基金项目成果选介汇编》受到肯定并加以推介；2012年12月，该书获上海市第十届哲学社会科学优秀成果著作奖；2013年3月，该书获教育部颁发的第六届高等学校科学研究优秀成果著作奖。作为颗粒饱满的单篇论文，该书上百个章节在全国各类期刊发表，其中部分被各类文摘刊物转载或转摘。

从小处说，仍以《隋唐五代卷》为例。在考察佛教与美学的联系时只列"禅宗与美学""华严宗与美学"两章，而"天台宗与美学""唯识宗与美学""三论宗与美学""净土宗与美学"则付诸阙如；该卷考察"诗歌美学"，却对这个时期不可或缺的"散文美学"未从置喙。如此等等，不一而足。一个在纵向贯通的"整体性"与横向联通的"系统性"上存在如此明显的缺失，"通史"之"通"何以立足？

5. 是立足于单干还是满足于合作？文章千古事，得失寸心知。人文社会科学研究是个体性很强的独立劳动。优秀的学术成果往往是个人长期积累、思考、研究的结果。美学史的书写也是如此。从已经出版的相关著作来看，除了陈炎主编由四位年龄相近、学养相仿、各有专攻的学者分别负责一卷的四卷本《中国审美文化史》实现了水平均衡的无缝对接、获得了少有的成功外，其余出自众手的合作项目大多乏善可陈，问题多多。究其原因，主编是否有高明清晰的思路和高度负责的精神、参编者是否有认真虔诚的态度和专门、相应的积累至关重要。人的知识结构不同，学术储备不同，思维水准不同，表达方式不一，仓促之间合作产生的集体成果势必流于结构不一、水平参差、矛盾自出、外强中干的面子工程。正如钱理群曾经批评的那样：这些所谓"造大船"的"学术工程"，"就是由某某教授挂帅——更多情况下是挂名——搞'大兵团作战'"，其实"是'大跃进'时代'大搞科研群众运动'的做法"，是浪费纳税人钱财的"花钱工程"。因此，只要力所能及，笔者主张尽量坚持独立研究。相对于众人合作反而可能于事无补，独立研究对于保证成果的质量则有得天独厚的优势。特别是历史时期的划分、时代特征的对比、同时期不同研究对象的横向联系，只有一个人去做研究时，方可看得出来。如果各人分管一段一摊，各自为政，是无法完成这种纵向对比和横向比较的。中国美学史尽管面广量大，但在前人作了大量资料编选和研究成果的基础上，通过持续不懈的努力，独立的个体劳动是可以完成的。当然，这对个体研究者的心智来说提出了极大的挑战。然而，无限风光在险峰，让我们共同努力。

第十八章
中国美学精神及其演变历程

本章提要：中国美学史不是美学资料的串联堆砌,而是中国美学精神的逻辑运行史。透过林林总总的材料,提炼其背后的美学精神,追踪其运行轨迹,辨析其时代特征,是中国美学史研究的真正使命。什么是中国美学精神?"精神"不同于一般的"思想",有"精要之神"的意思。中国美学精神,应是中国美学的精要思想。从时间形态上看,中国美学精神大体可分为古代美学精神与现代美学精神。中国美学史,就是中国古代美学精神发生、发展并向现代美学精神转型的历史。本章是对前章主题的进一步补充论述。

一、中国古代美学精神的五大基本范畴及其子范畴

中国古代美学精神的核心是什么呢? 叶朗《中国美学史大纲》、陈望衡《中国古典美学史》认为是"意象",王文生《中国美学史》认为是"情味",于民《中国美学思想史》认为是"气和"。于是他们把一部本该丰富多彩的中国古代美学史,写成了单一的范畴史。笔者认为,中国古代美学精神是多元的,它由五大基本范畴构成;同时,由于哲学世界观的不同,这五大范畴在儒、道、佛学说中又有不同的表现,衍生出若干子范畴。中国古代美学史,就是这些有主有次、丰富多彩的美学范畴的演变史。

在把握中国古代美学时有一种共识,即相对于中国现代美学有美有学的特征,中国古代美学的特点是有美无学,即有关于美的本质、内涵的思考,但没有美学这门学科。中国古代美学精神,就集中凝聚为关于美的本质、涵义的思考。这些思考的结果表现为五大范畴。

1. 以美为"味",将美理解为一种快适之感及其对象

"美"是什么?《说文解字》说:"美者,甘也。"这个"甘"不是甜的意思,而是快适的意思。清人段玉裁注解过:"五味之美皆曰甘。"魏初王弼说:"美者,喜也","人心之所进乐也"。明代屠隆说:"适者,美耶!"这是将"美"解释为主体的快适之感。滋味的"味"既可指主体感觉,也可指美食对象。汉代王充说:"有美味于斯,狄牙甘食。""美色不同面,皆佳于目。"晋代葛洪说:"五声诡韵,而快耳不异。"这是从引发快感的客体出发界说美,美指一种快感对象。可见,在中国古代,美指一种快适之感及其对象。从逻辑的角度分析,快感对象叫做美,快适之感叫做美感。

追求快适之感及其对象,是中国传统文化的一个特点。李泽厚把这个特点叫做"乐感文化"。为了防止人们将快感误解为远离理性的肉体欢快,我们借用中国传统文化中的"乐感"用语,将引发快感的对象叫做"乐感对象"。"乐感对象"包含感性欢乐的对象与理性愉悦的对象。"乐感"一语源自儒家。儒家所追求的乐感主要指理性愉悦对象,所谓"孔、颜乐处"。"子曰:饭疏食,饮水,曲肱而枕之,乐亦在其中矣。不义而富且贵,于我如浮云。"①这是孔子之乐。"一箪食,一瓢饮,在陋巷,人不堪其忧,回也不改其乐。"这是颜回之乐。但儒家追求的理性欢乐并未排斥感性欢乐,这就是曾点之乐。《论语》中有子路、曾晳、冉有、公西华侍坐一章,说有几个学生围在孔子旁边侍坐,孔子让他们每个人谈谈各自未来的志向。前面三个人都说出了自己伟大的理想,有的要做政治家、有的要做军事家,有的要做祭祀。一直到最后,曾点才说:我的志向没有他们远大,我的志向很平常,"莫春者,春服既成,冠者五六人,童子六七人,浴乎沂,风乎舞雩,咏而归"。就是在暮春时节,跟十几个年轻人和孩童一块儿在河里洗洗澡,然后跳跳舞乐一乐,唱着歌回家。我就这点志向。孔子最后有一个评价:"吾与点也。"孔子的这个话,表现了他对"感性欢乐"的肯定。

值得指出的是,以美为味,意味着中国古代美学不仅将美视为视、听觉快感对象,而且将美视为味觉及嗅觉、触觉快感对象。这是中国古代美学区别于西方传统美学的一大特色。

2. 以美为"道",给乐感对象加上价值限定

美是一种乐感对象。不过,并不是所有的乐感对象都是美,只有符合道德规定的乐感对象才是美。《尚书》说:"玩物丧志""作德日休"。沉迷于给我们带来感官

① 《论语·述而》。

快感的玩物的喜好而丧失宏大的理想，这不是真正的美的追求；只有加强道德修养，才能不断获得情感快乐。《后汉书》又说："饮鸩止渴。"毒酒虽可带来止渴的快感，但却不是美，而是人们应当警惕的丑。可见，在中国古代，道德快乐的对象被视为美。这个道德，在儒家那里偏重于指善的主体意识。朱熹《论语集注》说孔子的美学主张是："善者，美之实也。"孟子认为："充实为美。"什么的充实为美呢？道德的充实为美。荀子将这个意思揭示明白：道德之"不全不粹，不足以为美"。反之，道德修养之纯粹，就足以为美。荀子还说："君子乐得其道，小人乐得其欲。"表现了对道德欢乐的肯定。《说文解字》说"玉"的美，在"有五德"，即"仁义智勇洁"。这是以儒家道德的象征为美的有力证明。中国古代绘画中的"四君子图"梅、兰、菊、竹，它们的美，主要在于是儒家君子人格的寄托。以道为美，在道家那里，"道"偏重于指真的自然本体，即"天道"。庄子转述老子的话："心游于物之初，至美至乐也。"物之初，即宇宙本体之道。心游于道，就能得到至美至乐。庄子声称："素朴而天下莫能与之争美。"这个"素朴"指人的无知无欲的自然本体。

3. 以"心"为美，给美加上主体限定

在以道为美外，中国古代美学还以心灵意蕴的物化为美。儒家的道德如仁义礼智之类属于主体的意识范畴。以儒家道德的物化为美，实即以主体心灵意识的对象化为美，如《易传》说"仁者见仁，智者见智"、《论语》说"仁者乐山，智者乐水"、邵雍说"花妙在精神"之类即然。道家之道表现为天道，然而它的本质不过是人道的变相形态，如厚德载物、至仁去仁、以退为进、以柔胜刚等等。所以以道家之道为美实际上也是以心为美的表现。当然，以心为美的心并不仅仅指主体的道德意识，还包括道德意识之外的广泛的精神意蕴。当它们物化为对象，与审美主体处于一种契合状态时，就会产生一种乐感效应。所以，柳宗元说："美不自美，因人而彰。"艺术之美更是如此。古人说：艺术作品只有满怀深意，才能美不自胜，这就叫"意深味有余"（赵翼）。于是，中国古代，"文以意为主"，文学是"心学"，"诗文书画"一切艺术"俱以精神为主"，这就形成了中国古代文学艺术以表情达意为主的民族特色。

4. 以"文"为美：中国古代美学对形式美的兼顾

中国古代美学重视乐感对象的精神内涵，以道德精神、心灵意蕴的物化为美，但并没有否定与内容无关的形式美的存在。比如孔子就是主张美、善相分的。他说《韶》乐"尽善尽美"，说《武》乐"尽美矣，未尽善"，就是将形式美与内容善区别开来的典型例子。《韶》乐表现舜帝通过禅让的方式登上帝位，内容善，旋律也美，所

以说"尽善尽美"。《武》乐尽管旋律动人,但反映的是周武王通过暴力手段推翻商纣王建立周王朝的事迹,孔子认为这有违君臣之礼,内容不善,所以说"尽美矣,未尽善"。形式美,是指形式因符合特定规律,能普遍引起人们的愉快而被判断为美。它在中国古代有一个特定的指称,即"文"。孔子说:"言而无文,行之不远。"意即言而不美,就流传不远。《说文》解释"文":"错画也,象交文。""文"是交错的笔画,象征着交错的纹路,即"纹",本身具有纹饰的形式美涵义。中国古代有"文章黼黻"一说,"文"取狭义,指青与赤两种色彩的组合,"章"指白与赤的组合,"黼"是白与黑的组合,"黻"是青与黑的组合,都是具有形式美意味的花纹图案。在这个意义上,形式美又叫"彣彰"。章学诚说:中国古代文学不以"彣彰"为特点,而以"文字"为准。"彣彰"即文彩美。"文"的形式美涵义,不仅包括上面所说的"纹美",而且包含"象美""形美",并突出表现为"象美"。以象表意,所以诞生了"意象"范畴。中国古代的诗歌是强调形式之美的,这形式之美表现为"格、律、声、色",格是结构,律是声律,声是声韵,色是辞彩,都属于言而有文的范围。

5."适性"为美:对乐感的天人合一心理本质的揭示

中国古代认为美是一种有价值的乐感对象,这种乐感对象是道德的象征、心灵的物化与具有文理的形式的复合互补。那么,对象成为有价值的乐感对象、成为美的原因是什么呢?中国古代美学认为,就是天人合一、物我同构。借用庄子的话说,就叫"适性"。庄子反对做人的"失性",指出人生的逍遥在于"适性"。逍遥实际上即是审美境界。人只有"适性",进入天人合一境界,才真正进入了审美境界。适性的性,首先指物种的共同属性。比如人的听觉能够接受的声音响度是有一定范围的,人的视觉能够接纳的光线亮度也是有一定阈值的。若"听乐而震,观美而眩",就失其为美。所以左丘明说:"无害焉,故曰美。"对象作用于审美主体时只有对主体的本性无害而契合,才能有有价值的乐感产生。因而《吕氏春秋》提醒人们:"圣人之于声色滋味也,利于性则取之,害于性则舍之。"

适性的性也指生命个性。在某一对象契合特定物种生命共性、普遍有效地产生美感的情况下,生命个性不同,产生的快感反应效果及强度也不同。刘勰《文心雕龙·知音篇》揭示这样的审美现象:"慷慨者逆声而击节,酝籍者见密而高蹈,浮慧者观绮而跃心,爱奇者闻诡而惊听。"由此他总结说:"会己则嗟讽,异我则沮弃。"《易传》早已指出:"同声相应,同气相求。"总之,当主客体处于一种契合、同构状态,就会有肯定性的、积极的情感反应产生。这种情感反应就是乐感。这种乐感对象就被叫做美。

综上所述，中国古代美学精神，就是由"味""道""心""文""适性"五大范畴构成的乐感精神、道德精神、主体精神、好文精神、物我合一精神。它们是考察中国古代美学史运行的轴心。在此本根之上，又衍生出儒家美论、道家美论、佛家美论若干丰富多彩的美的子范畴，比如儒家的"比德""风骨""中和""节情""沉郁""中的"，道家的"无""妙""淡""柔""自然""生气"，佛家的"色空""涅槃""甘露""醍醐""光明""圆""十""相""法音""香""莲花""七宝"等等。它们在考察中国古代美学精神运行时也应得到兼顾，从而显示中国古代美学的丰富与多彩。

二、中国古代美学精神的演进历程

当我们确定了中国古代美学精神的五大基本范畴后，再来看中国古代美学史的分期，就有据可循了。

1. 先秦、两汉是中国古代美学精神的奠基期

为什么这么说呢？因为中国古代美学的"味美"说、"道美"说、"心美"说、"文美"说、适性为美这些基本思想不只在先秦，而且到两汉才奠定了坚实基础。如先秦以"味"为"美"，东汉《说文解字》中才明确将"美"解释为一种快适之"味"；先秦说"物一无文"，东汉《说文解字》则明确界定"错画"为"文"；先秦儒家强调心灵的道德表现美，汉代董仲舒的《春秋繁露》、刘向的《说苑》、许慎的《说文解字》发展为自然物"比德"为美；先秦《尚书》提出"诗言志"说，汉代《毛诗序》加以重申，扬雄在《法言》中则发展为"心声""心画"说；先秦《易传》引孔子语："同声相应，同气相求。""本乎天者亲上，本乎地者亲下，各从其类也。"庄子强调"任其性命之情"，最早涉及适性为美思想，汉代董仲舒则进一步加以阐释："气同则会，声比则应""物固以类相召也"；先秦儒家有《乐记》《乐论》，汉代司马迁《史记》中有《乐书》；先秦道家提出"大音希声""大象无形""至味无味""至乐无乐"，汉代《淮南子》则阐释为"无声而五音鸣焉""无形而有形生焉""无色而五色成焉""无味而五味形焉""能至于无乐者则无不乐"。不仅儒家、道家的美学观到汉代奠定了坚实的基础，而且佛家的美学观也只有到东汉才在中土初步确立。

2. 魏晋南北朝是中国古代美学精神的突破期

魏晋南北朝是中国古代美学精神的突破期，突破的标志是诞生了以情欲为美的情感美学与以形声为美的形式美学两大潮流。

儒家美学发展到汉代，以道为美或以心灵中的理性为美成为强烈的时代特征，

"性善情恶""太上忘情"的口号对心灵中的情感、欲望形成了强大的压抑。但到了魏晋南北朝,在玄学"越名教而任自然"风气的催化下,以情为美从以心为美中分离出来,从以道为美中挣脱出来,诞生了"情之所钟,正在我辈"和从欲为欢、不拘形迹的情感美学风潮。肉体的欲望快乐尚且得到崇尚,形色作为能够带来情感快乐的对象受到青睐,自然不在话下,由此诞生了穷神尽相描写形色美的山水诗、宫体诗,描写声韵美的格律诗。山水诗描写自然景观的形色给诗人带来的愉快之情,宫体诗描写宫廷美女的形色给诗人带来的愉悦之情,格律诗则倾力创造给读者带来听觉快感的声韵之美,这些都是形式美受到崇尚的典型证明。早先占辅助地位的以"文"为美这时成为社会占主导地位的美学取向之一,与以情为美的审美取向相互联系、双峰并峙。于是,"缘情"而"绮靡"、情美与文美,成为这个时期文艺理论的两大美学潮流。体现着这双重取向的中国美学史上第一篇完整而系统的文学理论专文陆机的《文赋》,第一部体大思精、系统阐述文学理论的专著刘勰的《文心雕龙》,第一部诗歌批评专著钟嵘的《诗品》等,都在这个时期应运而生。

与此同时,佛家美学与道教美学在这个时期迎来第一个高潮,与玄学美学交互影响,相映生辉。

3. 隋唐宋元是中国美学精神的复古与发展期

所以把隋唐宋元放在一起讲,是因为这个时期儒家道德美学是一以贯之的主潮,社会上下普遍标举以儒家道德为美,用以反拨、矫正六朝情感美学和形式美学造成的社会流弊。

六朝以情为美,抛弃一切名教规范;以文为美,极视听之娱,将理性修养抛在脑后,带来了情欲横流、道德失范的严重社会问题。于是从隋文帝开始,就举起以道为美的儒家道德美学大旗,整顿轻薄、混乱的社会风气。李谔的《上隋高祖革文华书》批判"争一字之巧,斗一韵之奇",王通的《中说》将六朝以来嘲讽花、弄雪月的诗都给批评否定了。其后,唐太宗继之,将儒家道德美学大旗举得更高。他命孔颖达负责重新注疏五经,成《五经正义》,作为科举士子考试的必读书,又命魏徵任总监修,重新编订八史,总结兴亡之道,揭示儒家的仁政是天下长治久安的根本之道,彻底确立了儒家道德美学的统治地位。唐代在散文领域开展的古文运动、在诗歌领域开展的新乐府运动,都是以复古为革新的道德运动。韩、柳倡导的古文运动明确声称,古文运动标举秦汉古文,"岂唯其辞之好哉?好其古道而已"。古文运动不仅是一场反对骈体文形式束缚、要求以散行单句自由书写的运动,而且是一场要求重回六朝以前先秦两汉原汁原味的儒家古道的道德美学运动。元、白为代表的新乐

府运动批判六朝描写声色之美、视听之娱的诗,要求学习汉乐府,"唯歌生民病,愿得天子知",突出体现了儒家的仁道。由隋唐政治家、思想家、文学家共同开辟的儒家道德美学传统,在宋代又得到了进一步的发展。宋儒将隋唐所说的儒家主体之道,改造为客观存在的天理。于是"道学"变成"理学",虽然名称不同,但儒家道德的内涵是一致的。元代守成,继续崇奉宋代程朱理学。可见,从隋唐到宋元,以道为美,反对六朝的以情为美、以文为美,是美学界的一根主线。

此外,佛教与道教再度繁荣,出世的道德美成为这个时期书画美学和园林美学的主要追求。

4. 明清是中国古代美学精神的综合期

"综合"既有集大成的意思,也有纠偏的意思。

从纠偏的角度说,两汉、唐宋以"道"为美对于防止情欲失范固然有它的道理,但倘若发展到以"道"灭"情"的极端,那就可怕了。以"情"为美,固然有合理的一面,但如果超越一切理性规范,也会造成不可收拾的社会问题。同理,形式美自有存在的价值,以"文"为美也应当得到承认和宽容,但如果将文饰美、形式美凌驾于内涵美之上,甚至唯形式美是求,无视内涵美的要求和限定,那么这种以"文"为美的主张也值得推敲。明代是一个反叛理学、重新为情欲伸张权利的时代,目睹宋元以来以"道"为美的片面性,重新提出以"情"为美。清代是一个实学昌盛的时代,一切都放在求真务实的态度下重新考量,以"道"为美与以"情"为美、以"心"为美与以"文"为美多元交汇,相互兼顾,在立论上更趋公允稳妥,不仅矫正了前一时期道德美学的板结偏向,也纠正了以前情感美学以超越名教的情欲为美的偏向,以及以前唯声色视听之娱是求的形式美偏向。

明清美学尽管学派林立,端绪纷繁,不过,在众声喧哗之中,总是回荡着以"道"为美的道德美学、以"意"为美和以"情"为美的表现美学、以"文"为美的形式美学的三个主旋律,从而进一步夯实了中国古代具有民族特色的美学精神。

与此同时,在吸收、总结两千年中国古代美学思想成果的基础上,明清诞生了许多集大成的美学论著,如谢榛的《四溟诗话》、王夫之的《姜斋诗话》、王骥德的《曲律》、徐上瀛的《溪山琴况》、计成的《园冶》、刘熙载的《艺概》;涌现了许多集大成的美学家,如李贽、李渔、金圣叹、毛宗岗、张竹坡、脂砚斋、叶燮,等等,小说美学、词曲美学、戏曲美学、书法美学、绘画美学、园林美学、音乐美学等各个领域都达到中国古代美学的最高成就。

三、中国现代美学精神的历史演变

从近代开始,伴随着政治风云的变幻,中国古代美学精神逐渐向现代美学精神转型,并在不同时期留下了自己的时代特征。

1. 近代:古代美学向现代美学的过渡及其精神新变

"近代"在时间上实际上是包含在清代之中的。所以在晚清之外别列"近代",是因为这个时期中国的社会形态和文化形态都发生了重要改变。一方面,1840年的鸦片战争使中国进入了常说的"半封建半殖民地社会",西方帝国的入侵激起了中国人民的反帝运动;另一方面,西方帝国的入侵又使中国的有识之士看到了西方世界的强大及其所依赖的先进的价值理念,从而开始了一场"反封建"(其实应当叫"反君主专制")运动。与此相应,西方的人文思想和科学学术传入中国,形成了中国社会特殊的文化现象。

美学领域也是如此。西方的"美学"学科概念开始在中国出现,"美学"课程在中国的大学开设,"美学"作为"研究美的哲学"的学科定义得到初步界定。关于"美"的思考逐渐从古代的文艺批评与哲学学说中离析出来,交由"美学"这门学科去承担。人们开始认识到艺术是以美为特征的"美术";"文学"作为美的艺术的一个重要门类,而是"属于美之一部分"的"美术"。最典型的"美文学"莫过于"小说"这种体裁。于是,古代广义的"泛文学""杂文学"开始向"美文学"过渡。

"美"是什么呢?受西学影响,"美"一方面被视为超功利的愉快对象,比如在王国维的大量表述中;另一方面又被当作有价值的愉快对象,成为实现政治功利的有效手段,如康有为、梁启超所做的那样。在清末维新改良运动中,梁启超探讨美的快感特征,以美文学样式为政治改良服务,所谓"改良群治从小说始",通过"文界革命""诗界革命""小说界革命",以"新语句"融入"新意境"。人们崇尚"民权",反对"皇权";崇尚"民主",反对"君主";崇尚"平等",反对"纲常";崇尚"自由",反对"专制";崇尚"个性",反对奴役,给"美"的价值取向带来根本性的变化,为"五四"时期中国美学学科的诞生奠定了坚实的基础。

于是,作为古代美学向现代美学学科的过渡,近代中国美学的精神在以"超功利的快感"继承和改造了中国古代美学的"乐感"精神的同时,"民权""民主""平等""自由""个性"成为近代资产阶级改良与革命运动中涌现的新的美学精神,它们是给当时人们带来快感的深层功利因素。

2. "五四"时期：现代美学学科的诞生及其新美学精神

经过近代的铺垫，"五四"时期，西方的"美学"学科作为有美有学的"美及艺术之哲学"，经过蔡元培、萧公弼、吕澂、陈望道等人的译介和建设，正式在中国学界落地生根。

这个落地生根的标志，是诞生了好几部《美学概论》。一是萧公弼在1917年的《寸心》杂志上连载《美学·概论》，这是为计划中的《美学》一书写的总论。作为系列论文发表，篇幅达2万多字，比那个时期出版的大多数书的字数还多。重要的是论述全面，思辨水准很高，远在后几部《美学概论》之上。可惜人微言轻，不被重视。我认为这足以确立萧公弼在中国现代美学史上美学学科奠基人的地位①。后来，吕澂在1923年，范寿康、陈望道在1927年分别出版《美学概论》，字数大约在1万多字、2万多字、4万多字之间。它们作为美学教科书在20世纪20年代的集中出现，宣告了"美学"学科在中国的正式诞生，奠定了后世中国现代美学学科史发展的基础。

这个时期的"美学"，被视为思考美的本质的哲学。而"美的真谛"，按萧公弼的阐释，"在生快感"。这与近代从康德那儿继承的观点一脉相承。但同时，吕澂、范寿康又不约而同地指出："美学是关于价值的学问。""美是价值"，"丑是无价值"。什么是这个时期崇尚的价值呢？就是"人道主义"。"共同人性""主体""个性""民主""平等""自由"这是这个时期的新美学精神。于是，重视主体精神追求的主观价值论美学成为这个美学学科在中国诞生初期的时代特征。

"五四"新文化运动作为文学革命与启蒙运动的合一，其思想启蒙是通过文学革命的方式进行的。文学革命的对象，是古奥的文言文形式，和古代文学以文字作品为特征的广义的泛文学、杂文学形式，以及古代专制之下的奴隶道德。革命的结果，一方面是诞生了白话文的美文学样式。文学作为"美术"之一，是倾向于美的方面的文体，成为那个时期人们的共识。另一方面，是引进了西方人文主义价值理念，通过白话文的美文学样式加以表现和传播。由此产生的五四文学的新的标志，是"人的文学""个性文学""浪漫文学""平民文学""艺术自律"，等等。"五四"文学所体现的这种美学精神，也体现在这个时期诞生的多种《文学概论》《艺术哲学》专著中。

① 祁志祥：《萧公弼的〈美学·概论〉：中国现代美学学科的奠基之作》，《广东社会科学》2017年第2期。

3. 从 1928—1948 年：走向唯物主义客观论美学

承接着"五四"时期价值论美学的主观倾向，先有李安宅的《美学》对"美是价值"的学说加以重申，继而朱光潜富于创造的主观经验论美学风靡整个 20 世纪 30 年代，后来宗白华、傅统先的美学学说不外是对朱光潜的发挥与改造。

与此同时，以客观唯物论美学为标志的新美学学说在与主观论美学的斗争中逐渐崛起，而这个唯物论是通向"革命"的历史唯物主义。柯仲平的《文艺与革命》竖起"革命文艺"的大旗，胡秋原的《唯物史观艺术论》是普列汉诺夫唯物论美学在中国的最早传播，金公亮的《美学原论》是对西方客观论美学的移译，毛泽东《在延安文艺座谈会上的讲话》则提出了苏区文艺界唯物论美学纲领，蔡仪的《新艺术论》与《新美学》是客观唯物论美学的系统而独特的创构。于是，"唯物主义""集体主义""阶级人性""人民文学""遵命文学""救亡主题""民族文学""典型形象"等等成为这个时期崇尚的美学精神。

在艺术哲学领域，钱歌川《文艺概论》、俞寄凡《艺术概论》、向培良的《艺术通论》和十多部《文学概论》，继承"五四"时期奠定的美文学概念，同时主张文艺为民族救亡和民主解放服务。

4. 20 世纪 50 年代末：中国化美学学派的创立及其美学精神

中华人民共和国成立后，原来处于在野地位的中国共产党及其信奉的马克思主义成为占统治地位的思想。为了展开对旧思想、旧美学的彻底清算，从中华人民共和国成立之初就掀起了对主张"美在主客观合一"的朱光潜的唯心论的斗争，由此引发了 20 世纪 50 年代末的美学大讨论。马克思主义强调事物的本质和客观规律的存在。围绕着美本质，讨论中不仅出现了朱光潜的主客观合一派、蔡仪的客观典型派、吕荧高尔太的主观意识派、李泽厚洪毅然的社会实践派，还出现了继先、杨黎夫的社会价值派。朱光潜的主客观合一派、吕荧高尔太的主观意识派作为唯心论的美本质论，自然受到批判；蔡仪的客观典型派作为主张美是离开主体存在的物质属性，也受到庸俗唯物论和客观唯心论的批判；只有强调美是一种社会实践、社会价值的观点，既坚持了美的客观性，又通过"社会""实践""价值"巧妙包容了主观性，也可以从马克思著作中找到有力的理论依据，所以在看似自由的百家争鸣中其实占据着政治正确的制高点。于是，"本质论""唯物论""客观性""社会实践""社会价值"是支配那个时代美的快感反应的内在取向。

5. 20 世纪八九十年代，实践美学体系的定型与突破

"文革"时期是美学理论百花凋零的时期。1978 年底十一届三中全会后，美学

研究迎来了它的春天。人们压抑已久的对美的热情像岩浆一样喷发出来，美学研究继20世纪50年代之后达到又一个高潮。与50年代末美学大讨论中李泽厚的实践美学观只是争论中的一派不同，80年代出版的几部美学原理教材，采用的观点基本上都是李泽厚的实践美学观。这方面的代表作有王朝闻主编的《美学概论》，杨辛、甘霖合写的《美学原理》，楼昔勇、夏之放、刘叔成等人合写的《美学基本原理》。它们在中国的北方和南方高校的美学讲坛上广泛地使用，成为一统天下的美本质观。与此同时，李泽厚出版《美学四讲》，将实践美学学说加以系统化。蒋孔阳在1989年出版的《美学新论》则是实践美学体系的进一步完善。"实践"是人类在理性意识指导下主观计划见之于客观行动的社会谋生活动，其根基在人的理性、社会性、阶级性、规范性。实践美学的精神即理性精神、社会精神、阶级精神、规范精神。随着马克思《1844年经济学—哲学于稿》美学意义的重新发现，80年代中期以后，人们转而用"美是人的本质力量的感性显现"取代"美是实践"的表述，因为"实践"即"人的本质力量的感性显现"。"人的本质力量"不仅包含传统实践美学观所说的"理性"力量、"社会性"力量、"阶级"力量、"规范"力量，而且包括传统实践美学观所排斥的人的"感性"力量、"个体性"力量、"人性"力量、"自由"力量。于是，在整个八九十年代，中国美学的核心概念是"实践"，是"人的本质力量"。

80年代中期以后实践美学由"美在实践"向"美是人的本质力量的对象化"的转化，已经给传统的实践美学观对理性、社会、阶级、规范的片面强调埋下了突破的种子。与此同时，杨春时标举的"超越"美学等明确声称自己是"后实践美学"，倡导美在感性对理性、个性对社会性、人性对阶级性、自由对规范的全面超越。在文艺美学领域，人们从极"左"的庸俗唯物论和阶级论的理念中解放出来，价值取向重新向"五四"回归，人道主义、共同人性、个性自由、审美自律等元素汇入这个时代的美学精神。人们一方面要求文学摆脱为政治服务的枷锁，还文学形式以超功利的审美特征；另一方面又要求摆脱纯形式实验和一己悲欢的呻吟，承载有益天下的社会使命和人道主义的精神内涵。徐中玉先生在呼唤创作自由的同时，主张文济世用；王元化先生提出文学既要继承"五四"又要超越"五四"，艺术的形象"美在生命"；刘再复重提"人的文学"口号，建构起"人物性格二重组合"原理，钱中文、童庆炳提出文学是以"审美"为特征的"意识形态"，要求在"意识形态"中注入"新理性精神"，体现了艺术哲学中形式与内涵并进、审美与人道交融的时代特点。

6. 世纪之交以来，美学的解构与重构

世纪之交以来，有感于各种美学学说对美本质的界定都很难圆满解释人们的

审美经验,伴随着海德格尔的存在论现象学对马克思主义唯物论的取代、德里达的解构主义对马克思主义本质论、规律论的取代,"解构""生成""现象"成为21世纪中国美学的关键词和主导精神。美被视为是在审美活动中生成的,审美主体是各具个性的,审美活动也是心态各异、各不相同的,由此生成的"美"也是千差万别的,没有永恒的、普遍的本质可言。于是美的本质被取消,美的规律、特征、根源等等也不再被研究,美学不再是"美之学",而是"审美之学"。美的本质论被解构了,美学体系的起点是什么?本体是什么?美学如何讲?按什么顺序、逻辑讲?于是美学开始了新的重构。事实上,"美"的本质被取消了,但新的本体作为审美活动的起点又被替换进来,如杨春时的"存在"、朱立元的"实践"、曾繁仁的"生态"、陈伯海的"生命"、叶朗的"意象",从而诞生了杨春时的"存在论超越美学"、朱立元的"实践存在论美学"、曾繁仁的"生态存在论美学"、陈伯海的"生命体验论美学"、叶朗的"意象美学"。它们的共同特点是以海德格尔的存在论现象学哲学为理论根据,立足于后形而上学视野重新展开对美学的形上之思,聚焦"审美体验"是怎样,回避"美"是什么的问题。于是,"存在""生态""意象""体验"成为这个时期中国美学的精神标记。

　　上述诸位迥异其趣,本人也参与了21世纪中的新美学原理建设。本人标举以"重构"为标志的"建设性后现代"方法,坚持传统与现代并取,反对以今非古;本质与现象并尊,反对"去本质化""去体系化";感受与思辨并重,反对"去理性化""去思想化";主体与客体兼顾,在物我交融中坚持主客二分。由此出发,重新辨析与守卫了美学先驱美学是美之哲学的学科定义,聚焦美的统一语义,提出"美是有价值的乐感对象",指出这种"乐感"包括感性快乐与理性满足,这种感性快乐并不局限于视听、觉快感,而是广泛存在于五觉快感和中枢快感中,由此探讨了美的范畴、原因、规律、特征,建立了完整、丰富的美本质论系统,并在此基础上分析了现象界中美的形态、疆域、风格,以及美感反应的本质、特征、元素、方法、结构与机制,构建了一个以美的基本功能"乐感"为标志的、层次丰富、结构完整的乐感美学原理体系。于是,"乐感"与"价值"作为"美"的两个最基本的性能被高扬起来,对纠正当下社会存在的"娱乐至死"的恶俗审美乱象提供了理论上的有力支撑。

附录:《乐感美学原理体系》关键词词频统计

关键词	词频统计	关键词	词频统计
美	3 623	社会	216
美学	2 712	规律	193
艺术	1 238	传统	191
对象颔	1 167	康德	187
快感	779	感受	182
乐感	682	美育	178
价值	621	主观	177
愉快	563	经验	158
生活	505	实践	151
情感	449	感性	148
原理	435	意象	119
自然	431	汪济生	116
本质	405	理性	112
生命	395	自由	105
体系	363	建构	82
精神	359	朱立元	63
快乐	347	机制	53
朱光潜	330	叶朗	50
客观	303	陈伯海	47
哲学	275	马克思	44
黑格尔	258	语言	42
现象	254	生态	41

关键词	词频统计	关键词	词频统计
存在论	35	思辨	24
唯物论	31	异化	18
生态	31	形而上学	17
人性	29	生态美学	17
海德格尔	26	生活美学	4

图书在版编目(CIP)数据

乐感美学原理体系/祁志祥著. —上海：复旦大学出版社，2023.12
ISBN 978-7-309-16700-9

Ⅰ.①乐⋯　Ⅱ.①祁⋯　Ⅲ.①快乐-美学　Ⅳ.①B842.6-05

中国国家版本馆 CIP 数据核字(2023)第 015018 号

乐感美学原理体系
祁志祥　著
责任编辑/高　原

复旦大学出版社有限公司出版发行
上海市国权路 579 号　邮编：200433
网址：fupnet@fudanpress.com　　http：//www.fudanpress.com
门市零售：86-21-65102580　　团体订购：86-21-65104505
出版部电话：86-21-65642845
江阴市机关印刷服务有限公司

开本 787 毫米×1092 毫米　1/16　印张 37.25　字数 647 千字
2023 年 12 月第 1 版
2023 年 12 月第 1 版第 1 次印刷

ISBN 978-7-309-16700-9/B・775
定价：148.00 元

如有印装质量问题,请向复旦大学出版社有限公司出版部调换。
版权所有　　侵权必究